Richard Taruskin

THE OXFORD HISTORY OF WESTERN MUSIC

Music from the Earliest Notations to the Sixteenth Century

牛津西方音乐史

卷一 从最早的记谱法到16世纪

[美] 理查德·塔鲁斯金 著
殷石 宋戚 洪丁 甘芳萌 译

华东师范大学出版社
·上海·

华东师范大学出版社六点分社　策划

目　　录

引言：什么的历史？ ………………………………………… I

第一章　帷幕拉开 …………………………………………… 1
"格里高利"圣咏，最早的读写性曲目，它缘何如此

　　读写性 …………………………………………………… 1
　　罗马人与法兰克人 ……………………………………… 2
　　加洛林文艺复兴 ………………………………………… 4
　　圣咏北传 ………………………………………………… 4
　　圣格里高利的传说 ……………………………………… 6
　　格里高利圣咏的起源 …………………………………… 8
　　修道院的诗篇咏唱 ……………………………………… 11
　　仪式的发展 ……………………………………………… 13
　　弥撒及其音乐 …………………………………………… 16
　　纽姆谱 …………………………………………………… 17
　　口头传统的存续 ………………………………………… 21
　　实践中的诗篇咏唱：日课 ……………………………… 25
　　实践中的诗篇咏唱：弥撒 ……………………………… 30
　　"口头作曲"的证据 ……………………………………… 34
　　为什么我们永远不会知道它究竟如何起源 …………… 38
　　就我们所知的滥觞 ……………………………………… 41

第二章　新的风格与形式 · 48
最初圣咏曲目中的法兰克添加物
极长旋律 · 48
普罗萨[Prosa] · 51
继叙咏 · 54
它们是如何表演的 · 57
赞美诗 · 62
附加段 · 65
常规弥撒 · 70
慈悲经 · 76
完全的法兰克-罗马弥撒 · 80
"旧罗马"与其他的圣咏地方品种 · 81
何为艺术？· 85

第三章　音乐的再理论化 · 90
新的法兰克音乐体系及其对作曲的影响
音乐[MUSICA] · 90
调式分类曲集 · 95
调式的新观念 · 101
实践中的调式分类 · 103
作为创作指导的调式 · 106
短　　诗 · 114
教仪剧 · 123
玛利亚交替圣咏 · 126
理论与教学的艺术 · 131

第四章　封建制度音乐与优雅之爱 · 139
最早的读写性世俗曲目：阿基坦、法国、伊比利亚、
　　　意大利、德国
二元论 · 139

阿基坦·· 140
　　特罗巴多·· 140
　　游吟艺人·· 145
　　风格的高（源自拉丁文的）与低（"通俗的"）············· 147
　　节奏和韵律·· 151
　　"封闭"风格·· 152

法　国·· 155
　　特罗威尔·· 155
　　社会变革·· 158
　　亚当·德·拉·阿勒与固定形式···························· 162
　　第一部歌剧？·· 168

地理流布·· 170
　　坎蒂加·· 170
　　关于乐器的说明··· 172
　　劳达及其相关体裁··· 177
　　恋　歌·· 179
　　流行化，当时及后世·· 183
　　工匠歌手·· 185
　　人民与民族·· 188
　　何为时代错位？··· 190
　　历史哲学·· 193

第五章　实践和理论中的复调··· 195
早期复调的表演实践和12世纪复调创作的繁盛
　　另一次文艺复兴··· 195
　　"协和音响"及其变化·· 198
　　规多、约翰和迪斯康特······································ 204
　　阿基坦修道院中心的复调··································· 208
　　卡里克斯蒂努斯抄本·· 215

第六章　巴黎圣母院 ·············· 224
12 世纪和 13 世纪的巴黎主教教堂音乐及其缔造者

　　主教教堂大学综合设施 ·············· 224
　　将证据组合在一起 ·············· 229
　　有量音乐 ·············· 233
　　来龙去脉 ·············· 244
　　有另一声部的奥尔加农 ·············· 249
　　理论还是实践？ ·············· 260
　　圣母院中的孔杜克图斯 ·············· 263

第七章　智力与政治精英的音乐 ·············· 272
13 世纪经文歌

　　新阶层 ·············· 272
　　初期的经文歌 ·············· 275
　　"弗朗科"记谱法 ·············· 281
　　传统的融汇 ·············· 286
　　一种新的封闭风格？ ·············· 291
　　固定声部"家族" ·············· 300
　　克勒和塔里亚 ·············· 301
　　混合的艺术 ·············· 306
　　"彼特罗"经文歌 ·············· 314

第八章　商用数学、政治与天堂：新艺术 ·············· 321
14 世纪法国的记谱法与风格的变化；由马肖到迪费的
　　等节奏经文歌创作

　　一种"新音乐艺术"？ ·············· 321
　　源自数学的音乐 ·············· 323
　　付诸实践 ·············· 327
　　予以表现 ·············· 329
　　反　冲 ·············· 332

建构原型:《福威尔传奇》……………………… 333
　　进一步观察 ……………………………………… 339
　　更精致的结构模式 ……………………………… 341
　　等节奏 …………………………………………… 348
　　关于音乐的音乐 ………………………………… 349
　　马肖:神秘性与感官性 ………………………… 353
　　伪　音 …………………………………………… 358
　　终止式 …………………………………………… 361
　　奇科尼亚:作为政治宣传的经文歌 …………… 363
　　迪费:作为神秘综合辑要的经文歌 …………… 368
　　来自但丁的结语 ………………………………… 374

第九章　马肖及其后辈………………………………… 376
　马肖的歌曲与弥撒曲;阿维尼翁教廷音乐;精微艺术
　　保持宫廷歌曲的艺术性 ………………………… 376
　　体裁的再定义(和再精炼) ……………………… 379
　　由高声部到低声部的创作风格 ………………… 383
　　坎蒂莱那 ………………………………………… 388
　　具有功能性差异的对位 ………………………… 389
　　华丽的风格 ……………………………………… 392
　　乐器演奏者所行之事 …………………………… 397
　　马肖的弥撒曲及其背景 ………………………… 401
　　阿维尼翁 ………………………………………… 401
　　许愿程式 ………………………………………… 409
　　《圣母弥撒》从这里开始 ………………………… 411
　　慈悲经 …………………………………………… 419
　　荣耀经 …………………………………………… 420
　　会众散去 ………………………………………… 422
　　精微性 …………………………………………… 422
　　卡　农 …………………………………………… 427

精微艺术 ……………………………………………………… 434
　　贝里和富瓦 …………………………………………………… 440
　　前　哨 ………………………………………………………… 444
　　伪稚真 ………………………………………………………… 449

第十章　"令人愉悦之处"：14 世纪的音乐 …………………… 452
14 世纪意大利音乐
　　俗　语 ………………………………………………………… 452
　　牧歌文化 ……………………………………………………… 456
　　新迪斯康特风格 ……………………………………………… 460
　　"野鸟"歌 ……………………………………………………… 464
　　巴拉塔文化 …………………………………………………… 471
　　兰迪尼 ………………………………………………………… 473
　　世纪末的融合 ………………………………………………… 481
　　一个重要的附带问题：历史分期 …………………………… 489

第十一章　岛屿和大陆 ……………………………………………… 496
15 世纪早期不列颠群岛的音乐及其对欧洲大陆的影响
　　第一部杰作？ ………………………………………………… 496
　　维京和声 ……………………………………………………… 503
　　岛屿动物群？ ………………………………………………… 509
　　基础低音经文歌与轮唱曲 …………………………………… 512
　　伍斯特残篇 …………………………………………………… 515
　　民族主义？ …………………………………………………… 519
　　"英国迪斯康特" ……………………………………………… 520
　　"功能性"和声的开端？ ……………………………………… 522
　　老霍尔与国王亨利 …………………………………………… 526
　　战争的命运 …………………………………………………… 535
　　邓斯泰布尔和"英格兰风格" ………………………………… 540
　　感官享受及其获取途径 ……………………………………… 549

福布尔东与法伯顿·················· 555
　　迪费与班舒瓦···················· 561

第十二章　象征与王朝·················· 579
　常规弥撒套曲的创作
　　上流社会的国际主义················· 579
　　"廷克托里斯的同时代作曲家"············ 581
　　弥撒套曲······················ 588
　　作为荣耀经附加段的定旋律·············· 590
　　"头"与四声部和声的开始·············· 596
　　争议如何产生（以及它们揭示了什么）········· 603
　　效仿的模式····················· 606
　　作为炫技者的作曲家················· 611
　　沿着效仿的链条走向更远··············· 616
　　武装的人······················ 619
　　"普遍存在的模仿"················· 627
　　"美学"中的悖论·················· 635
　　新老一辈同致敬··················· 637

第十三章　中级与低级·················· 642
　15世纪经文歌与尚松；早期器乐音乐；音乐印刷业
　　万福玛利亚····················· 642
　　个人的祈祷····················· 648
　　英国人保持着高级风格················ 656
　　米兰人走向了更低的（精神）层级··········· 663
　　教堂寻乐？····················· 669
　　爱情歌曲······················ 672
　　器乐音乐最终成为读写艺术·············· 683
　　音乐成为一门生意·················· 692
　　无唱词"歌曲"··················· 693

第十四章 若斯坎与人文主义者·················699
真实与传奇中的若斯坎·德·普雷；仿作弥撒

- 传奇意味着什么？··············699
- 诗人，天生而非后成············702
- 作为（后来）时代灵魂的若斯坎····707
- 传奇再入音乐··················708
- 若斯坎原貌····················711
- 一部典范之作··················723
- 仿　　作······················732
- 事实和神话····················738

第十五章 一种完美化的艺术·················750
16世纪教堂音乐；新器乐体裁

- 一切都已被知晓················750
- 三和弦的成熟··················753
- "最杰出的阿德里亚诺"及其同时代人····755
- 贡贝尔························757
- 克莱芒························762
- 维拉尔特与转变的艺术··········770
- 一种方法的发展················776
- 学术艺术······················781
- 空间化结构····················785
- 对完美的替代··················786
- 向幕后一瞥····················793
- 新旧舞蹈······················798

第十六章 完美的终结·······················809
帕莱斯特里那、伯德，以及模仿复调的最后繁荣

- 乌托邦························809
- 帕莱斯特里那与大公主义传统····811

打败佛兰德人；或者说，最后的固定声部写作者……………… 815
　　成对的仿作曲………………………………………………………… 824
　　帕莱斯特里那与主教们……………………………………………… 832
　　自由与限制…………………………………………………………… 840
　　封　存………………………………………………………………… 853
　　伯　德………………………………………………………………… 861
　　教会与国家…………………………………………………………… 862
　　英国第一个世界主义者……………………………………………… 869
　　抗争的音乐…………………………………………………………… 874
　　音乐阐释学…………………………………………………………… 878
　　风格纯化的高峰（与极限）………………………………………… 883

第十七章　商业音乐和文学音乐………………………………………… 888
　　意大利、德国和法国的本地语歌曲体裁；拉索的世界性
　　　　职业生涯
　　音乐出版商及其听众………………………………………………… 888
　　本地语歌曲体裁：意大利…………………………………………… 893
　　德国：固定旋律利德………………………………………………… 902
　　"巴黎式"尚松………………………………………………………… 908
　　作为描绘的音乐……………………………………………………… 914
　　拉索：世界级王者…………………………………………………… 917
　　文学革命与牧歌的回归……………………………………………… 928
　　实践中的"牧歌主义"………………………………………………… 931
　　悖论和矛盾…………………………………………………………… 938
　　外在的"自然"与内在的"情感"……………………………………… 944
　　附言：英国牧歌……………………………………………………… 954

第十八章　宗教改革与反宗教改革……………………………………… 968
　　路德派教堂音乐；威尼斯大教堂音乐
　　挑　战………………………………………………………………… 968

路德派众赞歌 ·· 975
　　回　应 ·· 990
　　"眼　乐" ·· 999
　　"协奏"音乐 ·· 1001
　　配器艺术的诞生 ··· 1005
　　为乐器而作的"歌" ······································ 1010

第十九章　激进人文主义的压力 ································ 1023
　"表现性"风格与通奏低音；幕间剧；音乐神话
　　技术、审美，以及意识形态 ·························· 1023
　　学　园 ·· 1025
　　表现性风格 ·· 1029
　　幕间剧 ·· 1031
　　"单声歌曲革命" ·· 1041
　　牧歌与返始咏叹调 ······································· 1044
　　音乐神话 ·· 1060
　　清唱剧 ·· 1070

索引 ·· 1074

引言:什么的历史?

> 这一论点无非就是,从所有过往的记录中探寻并搜集线索:哪些特定的学问和艺术,在这个世界的哪个时代、哪个地区繁盛,它们的古老遗存,它们的进步,它们在全球各处的迁移(因为各门学科也会像民族一样迁移);还有它们的衰败、消亡与复兴;以及主要的作者、书籍、学派、承续、学院、学会、大学、公会——总之,与这门学问有关的一切。尤其重要的是,我希望各个事件能与其起因联系起来。所有这一切,我都会以历史的方式来处理,而不像批评家们那样,在褒贬上浪费时间,我只会历史地陈述事实,仅仅稍稍掺杂自己的判断。至于如何编写这样一部历史,我特别建议,其中的事件与论述材料不能仅仅选自历史与评注;同时,也要从最早的年代开始,以有规律的顺序,参考各个世纪(或更短时期内)写就的主要书籍;这样一来,在浩瀚的书海中各处采撷(我并不是说要精读所有的书籍,那样的工作将会永无止境),观察它们的论证、风格和方法,每个年代的文采风韵或许就会如魔法般地起死回生。
>
> ——弗朗西斯·培根,《论诸学科的尊严与增进》[①]

[①] Francis Bacon, *Of the Dignity and Advancement of Learning*, trans. James Spedder, in The Works of Francis Bacon (15 vols., Boston, 1857—82), Vol. III, pp. 419—20.

若加以必要的变通,培根的任务也就是我的任务。培根在世时并未完成他的任务,而我完成了——但也仅仅靠的是大幅缩小范围。我所做出的变通,正如本书标题所示(并非由我选定,而是被委派;为此我要感谢牛津大学出版社)。培根所说的"诸学科与艺术"变成了"音乐";"全球各处"变成了"欧洲",并从第三卷开始加入了美洲。(我们仍将这一范围大致称为"西方",尽管这一概念正发生着奇异的变化:一本我曾经订阅过的苏联音乐杂志曾报道钢琴家叶甫根尼·基辛[Yevgeny Kissin]在东京举行的"西方首演"。)至于"古老遗存",音乐中几乎没有。(在雅克·夏耶[Jacques Chailley]那本书名十分宏大的《音乐四万年》[40000 ans de musique]中,我稍微夸张一点说,前三万九千年只占了其中的第一页。②)

但正如这本书的绝大部分内容所证实的那样,我仍是挂一漏万,因为我非常严肃地对待培根的规定——探究事件的原因,不仅引用原始文献,还要对它们进行分析(观察它们的"论证、风格和方法"),途径也应包罗万象、尽量彻底,不基于我自己的偏好,而基于我对需要包含哪些内容,以满足因果解释和技术说明这两方面要求的判断。大多数自称"西方音乐史"或任何关于其传统"风格分期"的书籍,实际上都是概览式的。它们收录并赞美相关的保留曲目[repertoire],却很少会真的花精力去解释,这些事件为何发生、如何发生。而本书尝试写作的,是一部真正的历史。

矛盾的是,这就意味着本书并不将"全面覆盖"视为最主要的任务。本书并未提及许多有名的音乐,甚至连一些有名的作曲家也没有出现。书中的选择与省略都不代表价值判断。我从未问我自己这首或那首作品、这位或那位音乐家是否"值得一提",我希望读者们也会认为,我既没有宣扬,也没有贬低我在书中提到的内容。

但是,既然提到了普遍性[catholicity],我还要解释一些更加基本的原则。很明显,囊括欧洲与美洲产生的所有音乐并不是本书的目的,

② Paris, 1961, trans. Rollo Myers as *40,000 Years of Music* (New York: Farrar, Straus & Giroux, 1964).

也不是本书的功绩。一些人不免失望或错愕,因为只要看一眼目录就能马上确认,这里的"西方音乐"意味着一直以来在一般学术史中所指的:它通常被称为"艺术音乐"或"古典音乐",它看起来与传统经典[canon]有着令人起疑的相似性。长期以来,这一传统经典因其在学术训练中占有公认的支配地位,而遭到大量正当的炮火攻击(而这种支配地位现在已处于不可逆转的衰弱过程之中)。在这些炮火攻击之中,非常具有挑战性的例子来自火力全开的罗伯特·瓦尔泽[Robert Walser],一位研究流行音乐的学者。他借用马克思主义历史学家埃里克·霍布斯鲍姆[Eric Hobsbawm]著述中的术语来描绘我们这里所说的保留曲目。瓦尔泽写道:

> 古典音乐正是被埃里克·霍布斯鲍姆称为"被发明的传统"的一类东西,是由如今的利益驱动所建构出的有着一致性的过去,被用以创建或合理化今天的制度或社会关系。传统经典就像一锅大杂烩——贵族与中产阶级音乐,学院派、宗教、世俗音乐,为公众音乐会、私人社交聚会和舞会所写的音乐——通过其作为20世纪最具威望的音乐文化的功能,它成功地获得了一致性[coherence]。③

人们在21世纪仍继续宣扬着这样的大杂烩,这究竟是为什么呢?

音乐经典这一概念具有异质性,这是不可否认的。的确,这也是它最主要的吸引力之一。我拒绝瓦尔泽的阴谋论,但同时我对他所说的社会与政治的意涵也绝对有所共鸣,这在本书接下来的章节中都显而易见(而对于那些不同意我观点的人来说,我写的所有内容都会显得过于刺眼)。但正是这种共鸣驱使我对具有异质性的音乐经典再一次(或许也是最后一次)做出全面综合的考察——其前提是,用一个经过修正的定义来增补瓦尔泽所抨击的一致性。他提到的所有音乐种类,以及本书所涉及的所有音乐种类,都是读写性的[literate]种类。也就是

③ Robert Walser, "Eruptions: Heavy Metal Appropriations of Classical Virtuosity," *Popular Music*, II (1992): 265. 瓦尔泽借用的权威著作是 Eric Hobsbawm and Terence Ranger, eds., *The Invention of Tradition* (Cambridge: Cambridge University Press, 1983).

说，这些种类最初都通过"书写"这一媒介进行传播。以这种方式在"西方"传播的音乐，其极大的丰富程度与广泛的异质性正是它真正的显著特征——或许标志着西方音乐的不同之处。这值得对其进行批判性研究。

我所说的批判性研究，并不是将读写性［literacy］视为理所当然，也不是简单地将其兜售为西方独有的创造，而是就它的后果对它进行"盘问"（正如我们的怀疑诠释学［hermeneutics of suspicion］现在所需要的一样）。这套书的第一章对读写属性的音乐所带来的特定后果作出了相当详细的评价，这一主题恒定不变地存在于接下去的每一章中（多数时候若隐，也会常常若现），直至（特别是）最后的章节。因为这一多卷本叙事的基本主张，或者说最首要的假定前提，即是西方音乐的读写性传统至少在其拥有完整具体外形的情况下具有连贯性［coherence］。它的开端清晰可见，它的终结也已经可以预见（且同样清晰）。正如前面的章节主要聚焦于思想与传播中的读写与前读写［preliterate］模式之间的相互作用（中间部分的章节也尝试着援引足够的例子，来让读者意识到读写与非读写［nonliterate］之间的相互作用），最后的章节集中讨论了读写与后读写［postliterate］模式之间的相互作用，这种作用从至少 20 世纪中叶开始就已有迹可循，而且（以反冲的形式）将读写性传统推向了最终的顶点。

而这绝不是在暗示，这几卷书中的所有事物都属于一个单线条的故事。我与接下来的学者一样，对现在所谓的元叙事［metanarratives］（或者更糟糕的"主导叙事"［master narratives］）持怀疑态度。的确，本书中的叙述最主要的任务之一，便是解释我们占统治地位的叙事是如何兴起的，并说明这些叙事都有着包含开端和（隐含的）终结的历史。对于音乐来说，最主要的叙事首先便是审美［esthetic］叙事——描述"为艺术而艺术"这一成就，或是描述（从目前的情况来看）"绝对音乐"［absolute music］这一成就——这种审美叙事维护艺术作品的自律性［antonomy］（通常还会累赘地加上"基于它们是艺术作品"作为"免责声明"），并认为这是价值判断所必需的且具有追溯效力的标准；其二是一种历史叙事——就叫它"新黑格尔主义"吧——这种叙事赞美进步的

（或是"革命的"）解放，根据艺术作品为这解放事业所作的贡献来对其进行价值判断。这两者都是德国浪漫主义陈腐老套的压箱底传家宝。这些浪漫的传说都在关键的第三卷中被"历史化"［historicized］了，之所以关键，是因为这一卷为我们现在的思想文化提供了一个过去。这么做是基于我确信，在思想史［intellectual history］之中，没有任何普适性［universality］的主张能够存活下来。瓦尔泽所举出的每一个音乐种类都有它自己的历史，甚至连那些他没有提到的也一样。对于所有读者都将会非常明显的是，本书的叙事一方面花了很大的力气将一些"小故事"（对各种各样东西的个别叙述）聚合起来，另一方面也同样关注前文中粗略描述过的那种史诗式的叙述。但音乐读写属性的总体轨道，也只是所有故事中那特别具有揭示性的一部分而已。

* * * * *

它所揭示的第一件事便是，在这些范畴内叙述的历史，都是精英式风格流派的历史。因为直到近代（在一些方面甚至直到如今），读写能力及其成果一直都是由社会精英严密看护的特权（甚至是保命）财产，这些社会精英是教会的、政界的、军界的、世袭的、选举的、职业的、经济界的、教育界的、学术界的、时尚界的，甚至还有罪犯。毕竟，还有什么能让高艺术成为"高"艺术呢？要把这个故事铸造成关于音乐的读写性文化的故事，不管愿不愿意，都会让它不由分说地成为一部社会史——在这部矛盾的社会史中，获得读写能力的途径日渐加宽，随之而来的还有文化上的额外收获（这一历史有时候也被称为趣味的民主化［democratization of taste］历史）。这一历史中的每次转折都会伴有一个反推力，这个反推力希望重新定义精英地位（及其相伴的风格流派），并让它更上一层楼。正如皮埃尔·布尔迪厄［Pierre Bourdieu］以文献全面记录的一样，文化产品（在布尔迪厄的阐述中，首先是音乐）的消费是社会阶层化［social classification］（包括自我阶层化［self-classification]）最基本的手段之一，因此它也是社会分工［social division］的基本手段之一，它还是西方文化中最具争议的领域之一（尽管这已是人尽

皆知的事)。④ 宽泛地来看，关于趣味的争论跨越阶级分化的界限，要分辨其中的读写性与非读写性类型再简单不过了；但在精英阶层内部，争论也同样剧烈，同样热火朝天，同样对事件过程有着决定性的影响。针对"趣味"这一争议之地，从第四章开始直至全书结尾，本书会给出大量的，而且我要说是史无前例的论述。

当然，如果非要为这一叙事指定一个最重要的推动力，我会选择言行中体现出来的社会争端——文化理论家将言行称为"话语"[discourse]（其他人则会说那是嗡嗡的杂音）。这些争端有着众多擂台。或许最显眼的便是有关"意义"的擂台，它曾被天真地设想为一个非真实的[nonfactual]领域，所以在很长一段时间里，这一领域几乎曾被视为专业学术研究的禁区，其原因正是音乐不像文学或绘画那样具有确切的语义性（或是"命题性"[propositional]）。但相比其他意义，音乐的意义并没有更多地受到单纯的语义性解释的约束。只有当"言说"[utterance]能够引起关联时，才被视为有意义的（或没有意义的），如果不能引起关联，那么"言说"便无法让人理解。本书中的意义用来代指如下惯用语句所包含的全部语义关联，例如，"如果是真的，那就意味着……"，或"那正是'母亲'[M-O-T-H-E-R]这个词对我的意义"，或简单地说："知道我什么意思吗？"它包括含义、后果、隐喻、情感依恋、社会态度、所有权权益、所暗示的可能性、动机、重要性[significance]（区别于意义[signification]）……以及相关的简单语义性解释。

虽然对音乐的语义性解释从来都不是"真实的"，但这些解释中出现的主张却是一个社会事实——这一事实属于最重要的一类历史事实，因为这些历史事实清晰地联系起了音乐史与其他一切的历史。例如当下对德米特里·肖斯塔科维奇音乐中意义的热烈争论，以及其中那些针锋相对的论断。其中一方认为肖斯塔科维奇的音乐揭示出他是持不同政见者，但另一方则认为他的音乐显示出他是"苏联忠心耿耿的音乐之子"——就这件事还有另一个观点，声称他的音乐与他的个人政

④ 与本文目的最相关的内容请见他的 Distinction: *A Social Critique of the Judgement of Taste*, trans. Richard Nice (Cambridge, Mass.: Harvard University Press, 1987).

治倾向并无关系。但人们如此热情地推崇这些论断，这恰好证明了，无论在他生前或（特别是）死后（当冷战结束之后），肖斯塔科维奇的音乐在世界上有着怎样的社会和政治角色。史学家在这场争论中则不偏向任何一方。（有些读者或许知道，作为批评家，我已经倒向了其中一方；我愿意认为，那些不知道我倾向的读者，在本书中更不会发现我的倾向。）但要全方位地汇报这场争论，并发现其中暗含的意义，则是史学家不可回避的责任。在这样的汇报中，史学家要指出这一音响作品中的什么元素引发了这些关联——这是种恰当的历史分析，在本书的叙事中充满了这种分析。如果你愿意，就叫它符号学[semiotics]吧。

但当然，符号学太常被滥用了。批评中有个老毛病，近来的学术中也有这个毛病，即假定艺术作品的意义完全由其创作者赋予，就在"那儿"等着一个特别有天赋的诠释者来解读。这个假定会导致严重的错误。正是这个错误，让被过度高估的特奥多·维森格朗德·阿多诺[Theodor Wiesengrund Adorno]的著作失效，也正是这个错误，让1980年代和1990年代"新音乐学家"们（男男女女全都是阿多诺的信徒）的著作如此惊人地迅速老去。撇开所有借口不谈，这仍旧是一种独裁主义[authoritarian]且反社会的[asocial]话语。它仍然为有创造力的天才和宣扬天才的人（即天赋的诠释者）赋予了神谕般的特权。从史学方法论的角度上来看，这完全无法接受，尽管这也像其他所有事情一样是历史的一部分，而且也应当为其写上一笔。历史学家的小把戏则是把问题从"它有什么意义"变成"它曾有过什么意义"。这样一来，那些徒劳的推测和自以为是的论辩就转变成了史学的阐释。简单来说，它所阐明的就是界标[stakes]，"他们的"界标，以及"我们的"界标。

并非所有关于音乐的有意义的话语都属于符号学范畴。其中很多都是评价性的。只要价值判断不仅仅是史学家自己的判断（对此培根早有先见之明），那么它在历史叙事中也同样有着荣耀的地位。贝多芬的伟大性便是个极好的例子，因为本书后几卷中会多次论及此事。就其本身而言，贝多芬的伟大性这一概念"仅仅"是一个观点而已。将其认定为事实，则是史学家们的越界，也正是主导叙事产生之处。（由于史学家们的这种越界经常编造出历史，所以本书会对此投以大量关注。）但说这么多已经

让人注意到，正是在其非真实的基础上，这些论断通常有着很大的述行[performative]意义。正是以贝多芬的被人感知的[perceived]伟大性为基础的陈述与行为，构成了贝多芬的权威，这种权威当然是历史事实——这种权威实际上还决定了19世纪晚期音乐史的进程。若不将其纳入考量，人们便很难解释那时（甚至直到如今）发生在读写性音乐制作[music-making]这一领域中的事情了。史学家是否赞同关于贝多芬权威的感知，对于整个故事来说无足轻重，他也没有记录下这一点的责任。这样的记录构成了"接受史"——这在音乐学中还相对较新，但（许多学者现在都同意）它与创作史[production history]同样重要，而后者曾被视为历史的全部。我尽了最大的努力，把时间公平分配给这两者，因为对于任何自称能代表历史的叙述来说，这两者都是必要的因素。

* * * * *

为了回应真实的或是被感知的状况而做出的陈述与行为：这正是人类历史最本质的事实。在过去常常被轻视的"话语"实际上就是故事本身。它创造出新的社会与思想文化的状况，然后更多的陈述与行为便会对其做出回应，这是个永无休止的能动作用链[chain of agency]。史学家需要警惕一种倾向（或是诱惑），不能通过忽视最基本的事实来简化历史。要对历史事件或历史变化做出有意义的断言，就必须具体说明这些事件和变化的行为者[agents]，而行为者只可能是人。认为人类的活动并未介入能动作用，这实际上是谎言——或者最起码是回避的借口。这种情况会因为疏忽大意而发生在草率的历史编纂（或是无意中服从于主导叙事原则的历史编纂）中。而故意使用这一做法的，则是宣传[propaganda]（即有意与主导叙事狼狈为奸的历史编纂）。我举出两个例子，分属于上述两者（然后让读者来定夺，如果其中之一是尚可原谅的疏忽，那么哪一个是疏忽，哪一个是宣传）。第一个例子来自皮耶特·C.范·登·图恩[Pieter C. van den Toorn]的《音乐、政治与学院》，这本书对1980年代的所谓"新音乐学"进行了批驳。

迷人的语境问题,也是一个美学问题以及历史、分析-理论问题。一旦个体作品流行起来是因为其自身所包含的内容及其自身的性质,而非因为其所代表的事物,那么语境作为对这种超然性[transcendence]的反映,其自身的史学定位便更加独立了。大量的语境都可以让人觉得,在这些语境中,注意力被集中在作品本身之上,被集中在它们的天性——即它们的直接性[immediacy]以及这种被当代听众感知的关系——之上。⑤

第二个例子来自马克·伊万·邦兹[Mark Evan Bonds]的《西方文化中的音乐史》,这是距离本文写作时间最近的在美国出版的音乐叙事史。

到16世纪早期,中世纪的固定形式[*forms fixes*]中最后留存下来的回旋歌[rondeau]已经基本消失,被结构更加自由,且基于大量模仿原则的尚松[chanson]所取代。出现在1520年代和1530年代的是为世俗歌词配乐的新方法,即法国的巴黎尚松[Parisian chanson]和意大利的牧歌[madrigal]。

在1520年代,一种新型的歌曲出现在法国首都,它现在被称为巴黎尚松。这一体裁最著名的作曲家是克洛丹·德·塞尔米西[Claudin de Sermisy](约1490—1562)以及克莱芒·雅内坎[Clément Jannequin](约1485—约1560)。他们的作品被巴黎的音乐出版商皮埃尔·阿坦尼昂[Pierre Attaingnant]广为传播。巴黎尚松反映出意大利弗罗托拉[frottola]的影响,它比更早的尚松更轻巧,更注重和弦的使用。⑥

这种类型的写作为每个人都找到了不在场证明。所有主动动词的主

⑤ Pieter C. van den Toorn, Music, Politics, and the Academy (Berkeley and Los Angeles: University of California Press, 1995), p. 196.

⑥ Mark Evan Bonds, A History of Music in Western Culture (Upper Saddle River, N.J: Prentice Hall, 2003), pp. 142—43.

语都是概念或无生命的物体,所有人类的行为都用被动语态来描述。没有任何人被视作是在做[*doing*](或在决定)任何事。在第二个片段的描述里,甚至连作曲家们都不在场,他们只是承载着"出现"这一事件的非人格的媒介物,或是被动的载体。因为没有人做任何事,所以这两位作者也就从来无须处理动机或价值、选择或责任。而这,就是他们的不在场证明。第二个片段是一种速记式的历史编纂,会不可避免地陷入呆板的全面纵览,因为它仅仅描述了对象,或许作者认为这样才能保证其"客观性"。第一个片段则是严重得多的越界了,因为它从方法论上来说就具有非人格性[impersonality]。它将人类的能动性消灭殆尽,是为了精心保护作品-对象的自律性,这实际上也阻止了史学角度的思考,作者显然认为这种思考威胁到了他所持的价值观的普适性(在他看来,这就是有效性)。这种企图就好像被抓了个现行,它想要巩固的正是我口中所说的"伟大的非此即彼"[the Great Either/Or],这也是当代音乐学最大的祸根。

伟大的非此即彼似乎是无法回避的争论,所有经过学术训练的音乐学家们都对它非常熟悉(因为他们不得不在刚起步时的研讨课上持续这种争论),它可以被概括为同代人里最有名望的德国音乐学者卡尔·达尔豪斯[Carl Dahlhaus](1928—1989)的著名问题:艺术史是艺术的历史,还是艺术的历史?这真是毫无意义的区分!一种伪辩证的"方法"使这一区分变得必要,这种伪辩证法将所有的思想置于死板且做作的二元化[binarized]术语之中:"音乐是否反映出了作曲家周围的真实?抑或,音乐提出了另一种可供选择的真实?音乐与政治事件和哲学思潮有着共同的根源吗?抑或,音乐被写出来就只是因为它总会被写出来,而不是因为作曲家(或许只是偶尔)想要用音乐回应他所生存的世界?"这些问题全都来自达尔豪斯《音乐史学原理》的第二章,这一章的标题——"艺术的重要性:历史的或是美学的?"——也是个牵强的二分法。整个这一章以它的方式达到了一种经典的状态,那就是一盘彻头彻尾、名副其实的空洞二元论的沙拉。⑦

⑦ Carl Dahlhaus, *Foundations of Music History*, trans. J. Bradford Robinson (Cambridge: Cambridge University Press, 1983), p. 19.

这一类见解早就被看穿了——似乎只有音乐学家们还被蒙在鼓里。我们那一代人在读研究生时，喜欢在教授们背后读（常常是大声地互相朗读）一本言辞粗鄙的小册子——戴维·哈克特·费舍尔的《历史学家们的谬论》，其中有一个标题"构思问题的谬论"举出了这样一个让人难忘的例子："拜占庭的巴西勒：老鼠或织布鸟？"[Basil of Byzantium：Rat or Fink?]（作者评论道："或许，巴西勒就是现代卑鄙小人[ratfink]的典型。"）⑧ 没有什么能先验地决定更应该反对"两者皆可"，而不是反对"非此即彼"。当然，如果对于理解文化产品来说，创作史与接受史的确同样重要且相互依赖，那么其结果就是，分析的类型常常会被构思为互相排斥的"内部"与"外部"范畴，这些范畴可以且必须在共生的情况下运行。这就是本书写作的前提假设，这也反映出笔者拒绝在这个和那个之间进行选择，而是选择欣然接受这个、那个和其他。

西方音乐史中长期以来处于统治地位的内在论[internalist]模式近来受到了挑战（这一模式的统治地位在很大程度上造就了达尔豪斯那原本难以解释的声望），究其原因，这种统治地位的身后是两个世纪以来的思想史，我会尝试着适时地阐明这些原因。但在此我要先对这些模式在近来学科历史中的统治地位发表看法，解释其特殊的原因——这些原因与冷战相关。冷战期间，总体思想文化氛围围绕着看似彻底整合的一对选择而过于两极化（因此也是二元化的）。那么，对于严格的内在论思想来说，似乎唯一可供选择的替代方案就只有被极权主义拉拢，因此完全腐败堕落的话语了。如果你认可社会性的视界，那似乎看起来你就成了上述意识形态威胁的一部分，威胁到了创造性个体的完整性（和自由）。在德国，达尔豪斯被视为格奥尔格·克内普勒[Georg Knepler]的辩证对立面。在东德，后者具有与前者一样的权威。⑨ 所以，在他自己的地理、政治环境中，他的意识形态认同[ideo-

⑧ David Hackett Fischer, *Historian's Fallacies*: *Toward a Logic of Historical Thought* (New York: Harper Torchbooks, 1970), p. 10.

⑨ See Anne C. Shreffler, "Berlin Walls: Dahlhaus, Knepler, and Ideologies of Muisc History," *Journal of Musicology* XX (2003), pp. 498—525.

logical commitments］是为大家所公认的。⑩ 在英语国家，实际上没有人知道克内普勒，达尔豪斯在这里的影响更加致命，因为他被相当错误地吸收进了本土学术的实用主义里。这种实用主义自认为没有意识形态上的认同，也没有理论上的先入为主，因此能够看到事物的本来面貌。当然，这也是一种谬论（或许有些冤枉，但费舍尔将其称为"培根式的谬论"）。现在我们全都承认，我们的方法基于理论，并由理论引导，即使我们的理论并未被有意识地事先规定［preformulated］或清晰阐述。

　　本书的叙事也在引导下进行。我正在对这一叙事的理论假设以及因此而产生的方法论逐一进行摊牌，碰巧的是，它们并未被事先规定；但这并不会让它们变得不真实，也不会削弱它们作为使能者［enablers］与抑能者［constraints］的力量。到写作结束时为止，我已有了充分的自觉，意识到我所得出的方法与《艺术界》［Art Worlds］中所倡导的方法有着密切的关系，这是艺术社会学家霍华德·贝克尔［Howard Becker］所著的一本方法论概述。这本书在社会学家们那里十分有名，但在音乐学界还尚未被广泛阅读，我在本书的第一稿完成之后才发现了这本书。⑪ 只要对贝克尔书中的原则做一个简单的描述，便能够完整地描绘出我想要在本书中使用的前提假设。我认为，理解贝克尔的著作，在概念上不仅能惠及本书的读者，也会对其他作者有所裨益。

　　正如贝克尔所构想的，"艺术界"是由行为者与社会关系构成的整体，它在各种各样的媒体中生产出艺术作品（或是维持艺术的活力）。要研究艺术界，就要研究集体活动［collective action］与协调［mediation］的过程，这正是传统的音乐历史编纂中最常缺失的东西。这样的研究尝试着回答极具复杂性的问题，诸如"创作贝多芬第五交响曲需要

⑩ See James M. Hepokoski, "The Dahlhaus Project and its Extra-Musicological Sources," *Nineteenth-Century Music* XIV (1990—91), pp. 221—246.

⑪ 英国社会学家彼得·马丁［Peter Martin］的一篇书评让我注意到了贝克尔的著作，这篇书评是 "Over the Rainbow? On the Quest for 'the Social' in Musical Analysis", *Journal of the Royal Musical Association* CXXVII (2002), pp. 130—146.

些什么?"如果你觉得这个问题可以用一个词——"贝多芬"来回答,那么你就需要读一读贝克尔了(或者,如果你有时间的话,就读一读我的这本书吧)。但当然了,任何人只要对这件事有所反思,便不会给出这样的答案。关于真正的答案,巴托克给出了一个有用的线索,他曾冷冷地评论道,"如果没有匈牙利农民音乐(当然同样如果没有柯达伊),就不可能写出"柯达伊的《匈牙利诗篇》[*Psalmus Hungaricus*]。[12] 解释性的语言描述了强有力的行为者与协调性因素之间的动态关系(也是真正意义上的辩证关系):机构及其捍卫者、意识形态、涉及赞助者的消费与传播模式、听众、出版商与广告宣传员、批评家、编年史撰写者、评论员等等,在界线被划出之前,这种关系实际上是无穷无尽的。

界线应该划在哪里呢?贝克尔将一段有趣的引文放在全书的开篇,引文正面涉及了这一问题,直接将他引向了他的首个也是最关键的理论要点,即"所有艺术作品,就像所有人类活动一样,都涉及一批人(通常是一大批人)的共同活动,通过他们的合作,我们最终看到或听到的艺术作品才得以形成,并延续下去"。这段引文来自安东尼·特罗洛普[Anthony Trollope]的自传:

> 我的习惯是每天早晨 5:30 就要坐到桌边,关于这一点我对自己毫不含糊。有个上了年纪的男仆,他的任务就是把我叫醒,为此我每年会多付给他 5 英镑,他对这一职责也毫不含糊。在沃尔瑟姆科罗斯[Waltham Cross]的这些年里,他总是准时为我送来咖啡,从未迟到一次。我认为,对于我获得的成就而言,他的功劳比其他任何人都大。我可以在那个时间起床,并在我穿好衣服吃早餐之前完成我的文字工作。[13]

[12] Béla Bartók, "The Influence of Peasant Music on Modern Music," in Piero Weiss and Richard Taruskin, *Music in the Western World: A History in Documents* (New York: Schirmer Books, 1984), p. 448.

[13] Howard Becker, *Art Worlds* (Berkeley and Los Angeles: University of California Press, 1982), p. 1.

打个比方说，在接下去的内容中会出现不少咖啡店的侍者，正如书中出现的那些巩固传统（偶尔是法律）、调动资源、传播产品（通常会在此过程中改变产品）、创造名声的行为者们一样。他们全部同时是潜在的使能者和潜在的抑能者，在他们创造的状况之中，也正是创造性行为者活动的地方。尽管说了这么多，作曲家仍然是讨论中最突出的部分，因为那些被人最仔细分析的人工制品署上了他们的名字。但署名这一行为本身就是权力的工具，也宣扬着主导叙事（在这里更直接点按照字面意思来说，就是"大师叙事"），而这一行为本身也必须接受"盘问"。从某种意义上讲，第一卷第一章可以作为示范，展现如何对作曲家和作品在整个历史中所占的位置进行更加现实的评价：首先，因为这一章中完全没有指明任何作曲家；其次，因为这一章在讨论任何音乐制品之前，其使能[enabling]的过程已经占据了相当大的篇幅——这个故事角色里有国王、教宗、老师、画家、抄写员、编年史撰写者，而这一过程就像是一个《罗生门》式的合唱团，其中充满了矛盾、分歧、争端。

关注话语和争端的另一个好处就是，这样的观点防止了因为懒惰而出现的庞然巨石般的叙述。熟悉的"法兰克福学派"范式将20世纪音乐的历史塑造成了简单的双方对战，其中一方是如英雄般的抵抗者们的先锋派，另一方是被称为"文化产业"的均质化商业巨头。而本书倡导对实际的陈述和人类行为者（"真正的人"）的活动进行近距离观察。于是，"双方对战"的范式不免成了这种近距离观察最明显的牺牲品。研究流行音乐的史学家们一次又一次地指出，文化产业从来都不是一整块巨石，只需要读上几本（作为证据，而非作为神谕的）回忆录，就能弄清楚，先锋派也不是一整块巨石。在这两个想象虚构出的实体内部，有时也存在着激烈的社会冲突，它们的不和谐滋生了多样性；适当注意它们内部的争端，便会对它们的相互关系做出复杂得多的叙述。

在以上这个关于前提和方法的简短说明中，包括了我的两个主张，即在观察现象时不拘一格的多样性手段，以及大大扩张的观察视界。如无意外，这个说明应该能够解释为何本书有着如此之长的篇幅。若

要为自己辩护,我只能说,我确信书中那些使篇幅拉长的内容,也同样能让人兴趣高涨、受益其中。

<div style="text-align:right">

理查德·塔鲁斯金

埃尔塞利托[El Cerrito],加利福尼亚

2008 年 7 月 16 日

</div>

第一章　帷幕拉开

"格里高利"圣咏,最早的读写性曲目,它缘何如此

读写性

[1]我们的故事必然要从中间讲起。西方音乐的书写——它不仅使历史成为可能,也在很大程度上决定了其进程——与任何音乐事件都并不吻合。它更非音乐或任何音乐曲目起源的标志。

大约在一千多年前,西方的音乐(除了可以忽略的一些特例以外)便不再是完全的口头传统,它部分变成了读写性的音乐。从我们的角度看,这种转变至关重要。音乐书写的发端使我们可以通过实在的音乐档案来接触过去的曲目,并且可以说,这突然拉开了接下来几个世纪发展的帷幕。我们骤然间成了某种见证者,可以用我们自己的双眼、双耳探寻音乐的演进。音乐读写的发展也使各种各样有关音乐的新观念成为可能。音乐变得既是听觉的,也是视觉的。它既占据时间,同样也占据空间。所有这一切都对音乐随后所具有的风格和形态起到了决定性作用。我们很难想象在音乐的发展过程中还有什么更重大的分水岭了。

然而在当时,它却并不显得那么重要。对于西方音乐书写的发端,没有任何一位当时的见证者,因此我们对其发生的时间只有一个大概的认识。那时候,没人认为这是一件值得记录的事件。究其原因,是因为这项创新——尽管现在回顾起来可谓极其重要——在当时完全是政

治军事时局偶然塑造的副产物。正是因为这样的局势,早期基督教最西端的"圣座",也就是教权中心罗马主教教堂里演唱的音乐开始向北迁移,来到了现在法国、德国、瑞士和奥地利的部分地区。音乐记谱法正是在这一迁移过程之初诞生的。

在8世纪和9世纪被如此输入的音乐——首次作为一个有内在关联的作品 corpus(实体)或作品主体而被记成乐谱的西方曲目——不仅是神圣的,而且也是仪式性的。意即,它被配以西方基督教崇拜中官方的拉丁语唱词。它是声乐性的,并且是单声部的,也就是说它或者由独唱者演唱,或者由合唱队齐唱,且不带伴奏。这些事实很容易会使人得出一系列错误结论。人们很容易认为:在西方,先有宗教音乐,而后才有世俗音乐;先有仪式音乐,后有非仪式音乐;先有声乐,后有器乐;先有单声部音乐(只有一个声部的),后有复调音乐(多声部的)。

[2]不过,罗马教会的圣咏仅仅是一千年前共存于欧洲的众多音乐曲目中的一种而已。多亏了记谱法,它成了第一套我们可以做详细研究的曲目,故而我们的故事必定从它开始讲起。此外,从文字和图像的文献中,我们知道那时亦有着大量的世俗音乐和器乐音乐,以及非基督教崇拜的音乐,并且这些曲目有着悠久的历史,远至基督教崇拜产生之前。更进一步,我们有足够的理由相信,在几个世纪中,欧洲演唱、演奏的大量音乐都是多声部的——也就是用到了某种和声或对位或伴奏旋律。

8世纪的罗马仪式歌曲——拉丁语称为 cantus(歌),单词"圣咏"[chant]即从中而来——被挑选出来以书写的形式保存下来,这并不是因为其音乐多么卓尔不群,甚至与音乐的质量并无关联。正如前文所示,其特殊的待遇与音乐完全没有关系。在我们的音乐历史叙述中,这也不会是"音乐以外"的因素起到决定性作用的最后一例。其历史与任何艺术门类的历史一样,是内因和外因发生复杂而又迷人的相互作用的故事。

罗马人与法兰克人

公元753年底,教宗司提反二世[Pope Stephen II]在大量随行枢机主教和主教的簇拥下,做了一件之前历任教宗都不曾做过之事。他

穿越阿尔卑斯山脉，会见了法兰克国王，人称矮子丕平的丕平三世[Pepin III]。754年1月6日，他们在丕平位于蓬蒂翁市的皇家领地见了面。蓬蒂翁市地处法国东北部，邻近今天马恩河上的维特利-勒-弗朗索瓦，距巴黎约95英里。（今天的法国，当时位于法兰克王国西部，按罗马名称作高卢；其现代名称则源于丕平治下的族群名。）

教宗此行实乃有求于人。伦巴第人，一个领地从今天的匈牙利延伸至意大利北部的日耳曼部族，攻下了西拜占庭帝国（希腊基督教）的都城拉文纳，并对罗马构成了威胁。3年之前，丕平与前任教宗扎迦利亚[Zacharias]签订了互助盟约。于是司提反请丕平施以援手，干预此事。丕平同意遵守先前许下的承诺，随即，司提反与他一同前往巴黎北边、主教教堂所在的圣德尼市[Saint-Denis]。在那里，司提反宣布丕平及其继承人为荣誉"罗马贵族"，并将其认定为法兰克王国合法的世袭统治者。（除了法国以外）当时的法兰克王国还包括现在德国、瑞士和奥地利的大部分土地，此外还包括现在意大利、斯洛文尼亚、克罗地亚和捷克共和国的一小部分领土。这样，二者的盟约关系就得到了进一步的巩固。这次仪式开启了加洛林王朝的统治。它在接下来的两个世纪中一直都是欧洲最强大的统治家族。

于是丕平不失时机地入侵了意大利。他不仅成功地捍卫了罗马，而且还将拉文纳及其周边领地从伦巴第国王艾斯图尔夫的手中夺了回来。丕平无视拜占庭皇帝的主张，将这块土地当作礼物献给了教宗；它成了所谓的"教宗国"，并由罗马圣座[3]作为独立的国家进行管理。教宗即为其现世的统治者，这一情况一直持续到19世纪意大利统一为止。（圣彼得大教堂周边紧邻的地带——被称为梵蒂冈城的几个街区——至今仍在国际上被认可为现世国家，它是世界上最小的国家。）因此，加洛林的国王和罗马教宗成了政治和军事上的盟友，承诺对彼此提供长期的支持。

因此在773年，当此后的伦巴第国王德西迪里厄斯[Desiderius]对后来的教宗哈德良一世[Adrian I]再次发动进攻时，丕平的儿子兼继承人查理一世，也就是查理曼（"查理大帝"）也不出意料地出兵干预。查理曼甚至比他的父亲更胜一筹，在意大利伦巴第人自己的土地上将

其击溃,并将其王国并为己有。后来查理曼应哈德良的继任者,(后来被封为圣人的)教宗利奥三世[Leo III]的请求再次出兵干预。[4]凯旋后的查理曼进入罗马城,并在公元800年的圣诞节由利奥加冕,成为收复失地后西罗马帝国的现世统治者(利奥则为精神统治者)。传统上认为这一天正是所谓"神圣罗马帝国"的开国之日。至少在名义上,这一帝国一直延续到19世纪初。(神圣罗马帝国这一名号是962年加冕的奥托一世首次采用的。)

加洛林文艺复兴

由此,皇权和教权之间形成了一种联系,它在短期内与古典时代晚期的 pax romana(罗马和平)颇为相似。当时,一个不可战胜、不容挑战的国家的存在开启了一段欧洲政治上相对稳定的时期。直到查理曼的帝国在843年分裂时,欧洲最显著的版图变化就是帝国的扩张。其帝国版图大约在830年达到巅峰。8世纪80年代起,在与东部撒克逊人开展的旷日持久的残酷战争中,查理曼终于占据上风。自此直到他的儿子兼继承人路易一世(人称虔诚者路易,814—840年在位)统治时期,加洛林王土之内中央集权不断得到巩固。有幸的是,812年,也就是查理曼去世前两年,拜占庭的皇帝米海尔一世[Michael I]也承认其为皇帝。与查理曼不同,前者的皇室血脉可以一直追溯至古典时期。

这段稳定时期促成了一次和平艺术的灿烂复兴,尤其是在位于今天德国最西边亚琛[Aachen](或写作 Aix-la-Chapelle)的查理曼宫廷中,以及法国东北部的梅斯[Metz](或写作 Messins)。这段史称加洛林文艺复兴的时期是学习与创作的美好时光,它是以一段充满无休止战争、被迫迁移和改宗以及种族大屠杀的时期为代价换来的。

圣咏北传

这次文艺复兴体现在很多方面,罗马圣咏引进入法兰克领土就是其中之一。在这次文艺复兴中,从拉文纳风格的建筑到泥金彩饰手稿,

多种多样的艺术产品和工艺都由意大利引进到法国和不列颠群岛。此外，各类行政、司法和教会法的实践都得以标准化。这一过程中的核心人物是一位英格兰学者，约克的阿尔昆或称阿尔比努斯（约735—804）。大约在781年，查理曼曾经邀请他去亚琛建立一所主教教堂学校。

阿尔昆是读写能力的倡导者。他建立了欧洲最早的基础教育体系，还设计了高等教育的课程，依据的就是古代的7种"自由艺术"。"自由艺术"之所以得名，是因为它们是"自由民"（有空闲的人，意即富有的、出身高贵的人）学习的艺术。"自由艺术"包含两类基本课程：3种语言艺术（语法、逻辑和修辞），称为 trivium（三艺），学完之后可获得艺术学士学位；4种测量艺术（数学、几何、天文和音乐），称为 quadrivium（四艺），学完后可获得艺术硕士学位。（博士的研究则专注于教会法和神学。）在"四艺"中，音乐被作为一种测量的艺术，以完全理论化的方式加以考虑：[5]对谐音的比率（调律和音程）的测量以及对节奏量化（古典诗歌音步）的测量。其结果是：即便没有任何形式的实用性记谱法，人们也能对其进行学术研究。作为一门大学科目，在几个世纪中，音乐都一直采用这种共性化的、思辨式的方法研究，与实际的歌唱或演奏并无联系。即便如此，阿尔昆将事物记写下来的热情成了加洛林王朝的一种执念，以至于它也扩展到了实践性音乐的领域。

对引进罗马圣咏的需求与加洛林王朝强调世俗和宗教上的中央集权化有关。加洛林王朝幅员辽阔，居民操着多种不同的语言，其中各地司法体系和仪式也繁杂多样。由于将罗马教宗立为加洛林帝国的精神领袖，故将广大疆域之内的宗教仪式按照罗马圣座的规范进行统一也就变得至关重要了。它象征永恒的秩序稳固着加洛林统治者的世俗权威，并确立其神授之君权。

这也就意味着要对所谓的高卢祭仪，也就是北方教会的本土仪式进行打压，并且用罗马仪式的唱词和曲调代替之。"当我们的先父，国王丕平颁布法令废除高卢仪式之时，"789年3月23日，在一份被称为 *Admonitio generalis*（广训）的文件中，查理曼命令法兰克的教士，"一定要对所有修道院和主教住所的诗篇、注释、圣咏、教历材料、语法书以

及使徒书信和福音书进行细致的修正。因为经常有人希望能呼求上帝，但却因为词不达意而力所不及。"这里所说的词当然就是演唱用的唱词了，因为所有的仪式用词都是唱出来的（因为人们不能用和邻居交谈时的声音来"呼唤上帝"）。罗马仪式的用词可以很容易地以书籍的形式引进，但是，在缺少一种记写曲调的方法的情况下，唯一一种能够实现要求的"修正"方式就是从罗马引进乐长（教会歌手）了。他们可以不辞辛劳地用死记硬背的方式来教会其法兰克同行们圣咏的唱法。但因为有抵触情绪而加剧了困难。两方都把失败归咎于对方。875年，一位英格兰僧侣教堂执事约翰［John the Deacon］代表罗马人撰文，将问题归结为北方人的卑贱和野蛮。大约同一时期，查理曼的第一位传记作者❶，法兰克僧侣诺特克·巴布勒斯（"结巴诺特克"），则将问题归结为南方人的骄傲和狡诈。

圣格里高利的传说

从这些争吵中，我们可以猜测一下，在罗马圣咏进入书写历史的那段时期，它何以与一段令人崇敬的传说联系在一起。当时，人们普遍坚信，罗马教会全部的音乐遗产都由一个人——神圣的教宗格里高利一世——受圣灵感动后创作。他从590年代起在位，直到604年去世。教堂执事约翰抱怨法兰克人野蛮的话，正出自他为这位假想中的圣咏作者所写的传记。"圣格里高利编辑了一部交替圣咏集，"约翰写道，他用的这个词是当时表示仪式歌咏的术语。"他建立了一所 *schola*（学校），"这位记录者继续写道，用的词是当时表示合唱队的术语，"至今为止，它都按照[6]其指示在罗马教会中演出圣咏；他还为其设立了两处驻地，一处是圣彼得教堂，另一处是拉特兰宫，其中供奉着他教授圣咏时所坐的椅子、他威吓学生用的教鞭以及交替圣咏集的原件。"后者是一部巨著，囊括了全部仪式年历用的音乐。

❶ ［译注］最早的查理曼传记不是出自可能为诺特克的圣高尔修道院僧侣之手，而是由查理曼的文学侍从艾因哈德［Eginhard］撰写于9世纪上半叶，这比前者问世要早约半个世纪，这两部传记有戚国淦的中译本（商务印书馆，1979年）。

不过该书在圣格里高利的时代是不可能存在的，因为当时尚无法将音乐记录下来。正如格里高利的同时代人，塞维利亚主教圣伊西多尔[St. Isidore]（约560—636）在其伟大的百科全书《词源学》[*Etymologiae*]（或称"起源"）中所说的那样，"除非声音被人记住，否则它们就会消亡，因为它们无法被记写下来"。然而到了9世纪，教宗格里高利是后来被称为"格里高利圣咏"的作者的传说，却变得根深蒂固了。它不仅通过教堂执事约翰等人的文字记载被大肆宣扬，而且也在圣象或绘画传统中加以强调，其中借用了在罗马泥金彩饰手稿中业已建立的一个形象母题，它包含了格里高利针对《圣经》中《约伯记》和《以西结书》所做的著名训诫，或者说布道。根据这项传统，当这位教宗在宣讲其评论时，经常都要做很长的停顿。他的静默使坐在屏风另一边的记录员大惑不解。于是记录员偷偷观看，发现圣灵之白鸽盘旋在圣格里高利的头顶。格里高利只有在白鸽的喙离开他的嘴时才继续宣讲。

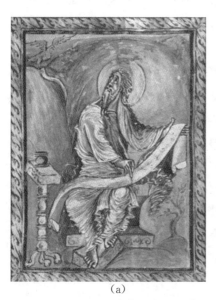
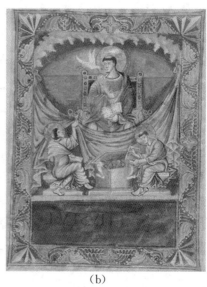

(a)　　　　　　　　　　　　(b)

图1-1　两幅加洛林手稿的插图，表现的是接受天启的作者正在工作。(a)这幅图出自所谓的埃博福音书[Gospel Book of Ebbo]（9世纪的前25年）。其中，圣约翰正在从幻化为白鸽的圣灵那里接收福音。(b)这幅图大概绘于半个世纪之后，是最早表现教宗格里高利（圣格里高利大教宗）的图像之一。他同样正从圣灵那里接收圣咏。这幅图出自一部圣礼书。圣礼书包括了司仪神父在庄严弥撒中所咏颂的祷文。785年，查理曼就向教宗哈德良一世索求并接收了一部圣礼书

(正是这一对圣灵感动的表述,塑造了我们语言中的特殊表达——"一只小鸟告诉我"❷)。

[7] 这些图像也见于早期的书写下来的交替圣咏集,或者说圣咏书。这些书在 8 世纪时开始出现在加洛林国境内。这样的书往往前面都会有一个序言。到 9 世纪时,甚至这个序言都会配上音乐,作为全书第一首圣咏的"附加段"或引言演唱。其中一处有这样的文字:"*Gregorius Praesul , composuit hunc libellum musicae artis scholae cantorum*",意为:"格里高利主持,编写了这本歌手合唱之音乐艺术小书。"故此,圣格里高利作为著作者的传说就与圣咏最早的记谱紧紧地联系在一起了,这暗示着这两个现象是有关联的。

事实上,无论是这段传说的创造,还是基督教的西方音乐记谱法的发明,都是由音乐的迁移过程造成的。该过程是在加洛林国王的命令下发生的。这段传说只是一种宣传策略,用来说服北方教堂,罗马的圣咏要比他们的更好。作为一种神圣的创造,罗马圣咏以一副接受到灵感的、被封为圣徒的人类躯壳为媒介,必将获得其所需的无上地位,征服所有本地的对手。

现在看来,格里高利一世被选为圣咏的虚构作者,是因为加洛林宫廷的许多位于领导地位的有识之士——比如阿尔昆及其先驱,即丕平领导下的法兰克教会改革者圣卜尼法斯(675—754)——都是英格兰的僧侣,他们都将圣格里高利尊为影响英格兰的最伟大的基督教传教士。(阿尔昆的老师,约克主教埃格伯特最早将罗马仪式称为"格里高利的交替圣咏集"。)当时,格里高利已经作为接受圣灵感动的作者而闻名。而英格兰的作者们可能将其继任教宗格里高利二世(715—731 年在位)的事迹安到了他的头上。格里高利二世似乎倒有可能与标准罗马仪式书的起草有关,而且是在这些书传到北方之前几十年的事了。

格里高利圣咏的起源

不过当然,格里高利二世也并未创作"格里高利"圣咏。没有任何

❷ [译注]"A little bird told me"为英文习语,意为"我听人说"或"有人告诉我"。

一个人创作了它。它是由众多无名氏进行的集体工作,并且大约于8世纪末在罗马完成了标准化过程。但是它的起源是什么呢？直到最近,人们还理所应当地认为基督教仪式音乐,与其他基督教的实践和信仰一样,一直能追溯到连接着基督教信仰和犹太教信仰的"神圣桥梁"。它作为后者中的异端生发出来。格里高利交替圣咏集的文本中含有大量的诗篇韵文。此外,诗篇及其他经文的吟诵,时至今日仍是犹太教和基督教崇拜共有的元素。

然而事实是,无论是基督教仪式的诗篇咏唱,还是今天犹太会堂的仪式,都不能追溯到前基督教时期的犹太教崇拜,更别提追溯到旧约圣经时代了。前基督教时期的犹太教诗篇咏唱以圣殿的祭仪为核心。它已经随着公元70年圣殿被罗马人摧毁而宣告终结。人们只要读一读诗篇中的一些著名片段或者其他一些圣经文字就能注意到这种断裂。诗篇第150章是诗篇集或[8]诗篇书的高潮。它实际上就是在描写古代圣殿中极尽所能的诗篇咏唱——用歌唱赞颂上帝。其中有这样的文字：

> 要用角声赞美他,鼓瑟弹琴赞美他；
> 击鼓跳舞赞美他,用丝弦乐器和箫的声音赞美他；
> 用大响的钹赞美他,用高声的钹赞美他；
> 凡有气息的,都要赞美耶和华。

无论在天主教会还是犹太会堂都没有这样的情况；它们也没有出现在前宗教改革的基督教崇拜中。(事实上,东正教会明令禁止在祭仪中使用乐器,其理由正是基于这首诗篇的最后一行。因为乐器没有"气息",即灵魂。)尽管后来的基督教借用了"交替圣咏"一词(其词性和意义都有改变),但是时至今日,人们找不到什么圣经中所描绘的那种"交替式"诗篇咏唱。

在其原始的意义中,交替式诗篇咏唱意味着要使用两个合唱团做对答。对此最著名的描述出现在公元前445年尼希米[Nehemiah]对耶路撒冷城墙落成仪式的描述中。当时庞大的合唱队(还有管弦乐

团!)登上了城门两侧相对的城墙,他们欢唱着赞美上帝的声音。诗篇本身的韵文结构由成对的 hemistichs(半行诗)组成,两句半行诗分别用不同的词语阐述同一个思想(正如上面的节选中所示),这暗示着交替式歌唱是它们原本的表演方式。

不过,尽管诗篇咏唱曾经是(现在也仍然是)犹太教崇拜仪式中的核心音乐活动,但令人意外的是,诗篇咏唱并没有马上从犹太崇拜来到基督教中。它并未出现在最早对基督教崇拜的描述中,比如殉道者游斯丁[Justin Martyr]针对"主日圣餐礼"[Sunday Eucharist](祝福仪式)或称"主的晚餐"的描述。这项仪式在 2 世纪中叶的罗马被称为"圣餐仪式"[communion service]或弥撒。游斯丁谈到了先知书和使徒行传的诵读,也谈到了布道、祈祷文和欢呼,但没有提到诗篇。简而言之,在对基督教崇拜最早的描述中,没有任何与后来格里高利圣咏曲目相关的内容。这套曲目并非直接继承自基督教的源头宗教。其源头自有别处,且更晚一些。

我们无法准确地确定其时间,但是在 5 世纪初,诗篇咏唱就已进入基督教崇拜仪式,当时西班牙的修女埃杰利亚[Egeria]从耶路撒冷寄了一封书信回家,其中描述了她在最古老、最神圣的基督教圣座所看到的礼拜仪式。"在鸡叫之前,"她写道,"教堂所有的门就都打开了,所有的僧人和修女都来了。不只有他们,还有那些世俗的善男信女,他们在这么早的时候就来守夜了。从那时直到天明,赞美诗一直不绝于耳,而且诗篇也一直得到呼应,同样还有交替圣咏;每首赞美诗都会有一段祷文。"

这里有两个重点需要注意:上文描写的是夜晚的礼拜仪式(或者说日课),而且它主要是修道院的集会,尽管也[9]允许世俗人士参加。基督教诗篇咏唱的起源,也就是最早对格里高利圣咏的暗示,并未出现在犹太教圣殿的十分公众化的崇拜之中,而出现在早期基督教苦行僧那与世隔绝的守夜活动中。①

① 这段叙述出自 R. Crocker and D. Hiley, eds., *The New Oxford History of Music*, Vol. II (2nd ed., Oxford and New York: Oxford University Press, 1990), pp. 121—23.

修道院的诗篇咏唱

基督教的隐修制度兴起于 4 世纪。它是在罗马帝国晚期基督教确立为官方宗教后,针对教会在俗世的兴盛而产生的反作用。可是在早期的罗马,基督教徒因为其主张的和平主义和对世俗权威的藐视而受到迫害。然而现今,作为帝国宗教的统管,基督教会自身却具有了统治者的特性。其神职人员都按照严格的等级制度组织起来。反过来,这种教阶制度又催生了一套复杂的神学思想和强制性的教会法。它改变了教会的教义,以支持世俗国家的需求——包括对合法的死刑以及军事暴力行为进行赦免——世俗国家也会对教会给予支持。国家性的基督教会不再能秉承它作为受压迫的少数派时所信奉的纯粹和平主义。事实上,它自己已经成了迫害异端的组织了。

面对世间这种愈加虚浮和官方化的教会形态,越来越多的基督教拥趸主张远离城市,归隐到一种离群索居的简单生活中去。在他们看来,这与基督最初的教导是和谐一致的。有些人,如埃及的隐修士修院院长圣安东尼[St. Anthony the Abbot](约 250—350),建立了隐修群体,致力于独自祈祷和肉体禁欲。另一些人,则像圣巴西勒[St. Basil](约 330—379)那样。圣巴西勒是凯撒里亚的主教,该地为巴勒斯坦地区的罗马总督府(位于今天土耳其中部的开塞利)。他们构想的修道院生活并非[10]遁世的,而是 *koinobios*(苦行)式的——一种集体的苦修生活,致力于一种虔诚的、默想的团体生活并开展生产劳作。

正是在这样一种集体化的环境中,诗篇咏唱的活动日渐兴起,并最终产生了格里高利圣咏。修道生活的一项重要的生活规则就是在夜晚也不入睡,这条规矩被称为守夜。为了保持清醒并帮助默想,僧人们会不断地阅读和吟诵。诵读的内容主要出自圣经,尤其是诗篇集。这种标准的做法渐渐变成了一项规则,也就是用一种无限循环的方式吟诵诗篇集。这有点像念咒语一样,可转移人的注意力,不再关注身体上的欲念,用精神教化的思想填充头脑以便感知到更高级的对神秘启示的意识(当时称为 *intellectus*[智性])。用圣巴西勒本人的话说:

> 一首诗篇意味着灵魂的宁静；它是和平的造主，能够使迷惑、躁动的思绪平静。因为它能缓和灵魂的暴怒，还能抑制放荡不羁。一首诗篇可以培养友情，让分裂变得团结，使敌对得到调解。对于与自己同样向上帝祈祷的人，谁又能认为他是敌人呢？所以诗篇的咏唱能够促成合唱。这是一种团结的纽带，使人们结成一个合唱团般的最为和谐的集体，还能制造出最伟大的恩典，即博爱。②

在圣巴西勒写下这些文字的半个世纪之后，杰出的希腊教父圣约翰·克里索斯托[St. John Chrysostom]用下面的文字证实了诗篇咏唱的成功——它是圣经中的"俄耳甫斯"，大卫的音乐遗产。大卫与他在希腊神话的这位对应者一样，其歌声可以神奇地影响灵魂。

> 在教堂中，守夜的时候，大卫是开头、中间和最后。在歌唱晨间的圣歌时，大卫是开头、中间和最后。在死者的葬礼和入土仪式中，大卫仍是开头、中间和最后。噢，神奇的事物！很多人目不识丁，却知道全部的大卫，而且能从头到尾吟诵之。③

基督教的诗篇咏唱并不强调对丰亨豫大的隐喻（圣殿的管弦乐团、舞者和多个合唱队），而是强调对团体和纪律的隐喻——其共同的象征就是无伴奏的齐唱。这一直是格里高利的理想，不过在弥撒仪式更为公共化的曲目中，敬拜者的团体被受过专业训练的歌手代替，最终更是由专业化的 *schola*（学校）所取代。因此，单声部音乐只是一种选择，而不是必需的。它所反映的并不是音乐的原初状态（圣咏作为现存最早的曲目很容易产生这样的暗示），而反映出它对更早实践的抵制，无论是犹太教的还是异教的，它们极为繁复并且据推测可能是复调式的。

② St. Basil, *Exegetic Homilies*, trans. S. Agnes Clare Way, *The Fathers of the Church*, Vol. XLVI（Washington, D. C.：The Catholic University of America Press，1963），p. 152.

③ Martin Gerbert, ed., *De cantu et musica sacra*, Vol. I, trans. R. Taruskin (St. Blasien, 1774), p. 64.

仪式的发展

将早期修道院守夜中不断循环的诗篇咏唱组织成仪式——意即一种规定的顺序——这一过程的最初步骤之一就是由努尔西亚的圣本笃[St. Benedict of Nursia]在其著名的《隐修规章》[*Regula monachorum*]中所做出的。本笃于529年在卡西诺山创建了修道院。这部规章管理着其中僧侣们的生活。本笃对其规定的松散进行了辩解,他要求诗篇集不按照单一马拉松式的[11]循环吟诵,而是在修道院的日课[Offices]中以每周为一轮(或称 *cursus*[进程])进行组织。每天有8次日课。其中规模最大的一部分是夜课(现称为 *matins*[申正经],其字面意思就是"凌晨")。其中要演唱12首甚至更多的诗篇,它们分为3到4组(和祷文以及诵读的经文一起)被称为"夜祷"[nocturns]的较长的次级段落。

传统上,夜课是诗篇咏唱的主要场合。每周咏唱诗篇的大约一半都是在夜祷中进行的。它是修道院礼拜仪式中规模最大的(因为夜里除了睡觉和歌唱以外也别无其他可做的)。其中要唱很多诗篇,读经被长篇的 *responsoria*(应答圣咏)框起来——这种圣咏用更加宏大的风格演唱,其中单个音节可以对应演唱2、3、4或更多的音符,甚至有时候对应被称为花唱的一整串音符。

基督教神秘主义认为花唱式演唱是宗教表达的最高形式:"它是某种无词的喜乐之声,"4世纪时圣奥古斯丁就花唱式圣咏演唱写道,"思想的表达迸发出喜乐。"④它后来被称为欢呼歌唱,来自单词 *jubilus*,这是拉丁语表示"呼唤"上帝的词(就像上文中引用的查理曼的"广训"所说的那样;词根"*ju-*"发音为"yoo",和"*yoo-hoo*!"里的读音一样)。事实上,这种音乐的欢呼使这个拉丁词语具备了其有关喜乐的第二层含义(在英语的借用中则是主要含义)。

④ Jacques Paul Migne, ed., *Patrologiae cursus completus*, Series Latina, Vol. XXXVII (Paris, 1853), p. 1953, trans. Gustave Reese in *Music of the Middle Ages* (New York: Norton, 1940), p. 64.

在基督教的其他用法中,诗篇会加入一些叠句,而申正经中的欢呼歌唱是这些叠句较为繁复的版本——它们后面还有一首作为总结的、致献给圣三位一体的荣耀颂(*doxology*,该词来源于希腊语的"赞美之词")。这些简单的叠句叫作交替圣咏,可能是因为它们与诗篇的歌节交替演唱,其方式让人想起圣经中多个合唱队演唱的交替歌咏。

白天的日课礼拜稍短一些。它们以清晨的赞美礼拜开始(*Lauds*[赞美经])。而后举行4次"小定时祈祷",它们是以中世纪对各小时的称呼命名的:*prime*(晨经,此为第1个小时;用现在的时间说就是早上6点)、*terce*(辰时经,第3个小时,即上午9点)、*sext*(午时经,第6个小时,即中午12点),还有*none*(申初经,第9个小时,即下午3点;英语词汇"中午"[noon]就来源于none,这只是众多语源之一)。在这些小礼拜仪式上(它们常常会成对组合在一起,这样就能有更多完整的工作时间了),我们可以用微观的视角观察仪式。在最简略的情况中,1次日课包含1首诗篇、1段经文诵读("章节"[chapter]或*capitulum*)以及1首赞美诗。后者是有韵律的赞美歌曲,起源于希腊异教的活动。这进一步显示,曾经一度被认为简单沿袭圣殿和犹太会堂仪式的基督教仪式,其源头是多么折中化。圣奥古斯丁对赞美诗的定义十分简洁:

> 赞美诗是赞美上帝的歌曲。倘若你赞美上帝却不歌唱的话,那么你就没有在唱赞美诗。倘若你歌唱却不赞美上帝,那么你就没有在唱赞美诗。倘若你赞美上帝之外的任何事物,并且是唱出来的,那么你唱的仍然不是赞美诗。故而一首赞美诗包含了三个方面:歌唱、赞美和上帝。⑤

公共的仪式日以晚课[evensong]或晚祷[Vespers]结束,其中包括几首完整的带有交替圣咏的诗篇,还有类似诗篇的"玛利亚圣歌"[Canticle of Mary](按照其唱词的首个单词命名为*Magnificat*[圣母

⑤ Martin Gerbert, ed., *De cantu et musica sacra*, I, trans. R. Taruskin (St. Blasien, 1774), p. 74.

尊主颂])。僧侣就寝时还有一次礼拜仪式,称为夜课经(compline,意为"完成")。在中世纪晚些时候,夜课经上会演唱尤为精致的交替圣咏(或者用英语的同源词称为 anthems[赞美歌]),用以祈求荣福童贞女[blessed virgin]为自己[12]代祷。(夜课经和赞美经是另外两个包含圣歌[canticle]的礼拜仪式。圣歌歌词取自新约圣经,其唱法与诗篇相同,都带有交替圣咏和荣耀颂。)

就像仪式日是礼拜仪式的循环一样,修道院的一周是诗篇的循环,教会年历也是按一年一循环的纪念活动组织的。这些纪念活动称为节日,并且随着时间的推移,变得越来越庞杂和多样化——一轮套着一轮。基督教的修道士就在这样的一轮又一轮中终其一生,践行着先知预言的神秘幻象(参以西结书 1:15-21)。基本的框架是由时令历[Proper of the Time,或 temporale]确定的,它纪念的是基督一生中所发生的事件。围绕着两个最大的节日,即圣诞节和复活节,形成了两个大的周期。

它们复杂的关系体现着基督教崇拜的折中性。圣诞周期是从预备性的 4 个神圣周[solemn weeks]开始的,它们被称为将临期[Advent]。它以主显节[Epiphany]结束。这个周期遵循的是罗马异教的年历(它是世俗的,并且是太阳历的)。复活节周期以为期 40 天的斋戒开始,这被称为大斋期[Lent]。它以圣灵降临节[Pentecost]结束。复活节周期是按照犹太的月历计算的,这个历法后来又在基督教的主教会议上做了修改,以便复活节能正好与主日重合(主日即 Dominica,在拉丁语中意为"主的日子")。因为相对于圣诞节的日期,复活节的日期会发生变化,前后可能相差 1 个月之巨,因此教历允许主显节后的主日可多可少(复活节的其中一侧),而圣灵降临节后的主日(在复活节另一侧)随之变化、找齐。

教历还包括圣徒纪念日(sanctorale)的周期,童贞女玛利亚的节日及其他许多仪式庆典的周期,包括在婚礼、葬礼以及教堂落成等特殊(所谓的还愿[votive])场合进行祈祷和供奉。当在年历中加入官方的场合时——直到今天,它们都在一直不断地做少量的添加和删除——它们就要配上合适的词与乐。当然,诗篇书本身是确定的,但是取自其中的交替圣咏和应答圣咏却是可以改变的;事实上,它们必须有所变

化,因为这是区别各个不同节日的主要方式。于是,在圣咏的演进掩藏在"口头传统"的大幕之后的那几个世纪中,交替圣咏和应答圣咏成了新音乐创作的主要阵地。交替圣咏大体上仍旧是诗篇韵文诗节的配乐;但它们是综合性的,混合了对所使用场合有所指涉的、自由挑选出来的独立诗节。将单独的诗节挑选出来并配成交替圣咏和应答圣咏,这被称为"同韵"原则["stichic" principle](来自希腊语的"韵文"一词),与之相对的是诵读完整循环的"连读"原则["cursive" principle]。同韵圣咏并不是像连读式诗篇咏唱那样,用单调的吟诵"音"[recitation tone]演唱的,而是配上了真正的旋律,那伟大灿烂的格里高利曲目。

弥撒及其音乐

在格里高利口头创作时期之末,随着弥撒仪式年度周期模式——一套完整的交替圣咏和应答圣咏——的选择和完善,这样的仪式"咏叹调"绽放出了最伟大的奇葩。

[13]弥撒是其在犹太人中的对应物——逾越节家宴(被称为 *agape* 或"爱之宴飨")在基督教中的移植形式。逾越节家宴正是基督最后的晚餐的场合。它有两个部分。第一个部分称为敬拜集会(*synaxis*,意为"会堂",得名于希腊语的集会或聚集),也称为受诫者弥撒[Mass of the Catechumens]。它与犹太会堂的礼拜一样,包含了祈祷和读经。它是一项开放的礼拜仪式,面向的是尚未修完宗教教育的人(这种教育被称为 *catechism* [教义问答书], *catechumen* 即从中而来,他们是正在接受教育的人)。第二个部分是被称为圣餐礼或信徒弥撒[Mass of the Faithful]的隐秘礼拜仪式,尚未受洗的人都不能参加。其内容包含了对最后晚餐的重演,其中会众神秘地吃下通过神迹而从酒和面包转化而成的基督的血与肉。

起初,弥撒只在主日和基督教节日举行,时间在辰时经和午时经之间(即上午 10 点左右)。后来,它也会在每周平日举行(拉丁语叫作 *feriae*,由此产生了"平日"[ferial]弥撒,与之相对的是"节日"[festal]弥撒)。作为一种包含大量活动的公共礼拜活动,弥撒并不包括完整地

连读式诗篇咏唱或有着大量诗节[strophes 或 stanzas]的赞美诗。取而代之的是,它有着短小的、同韵式的唱词,并配以精美繁复的音乐;这些短小的唱词,组合为巨大的曲目整体,清晰地传达出每次举行弥撒场合的"特定礼拜仪式"特征——节日、主日或圣人纪念日。

伴随着司仪神父入场的是一段交替圣咏和一两段韵文诗节,它被称为进堂咏[Introit]。在两次敬拜集读经[synaxis readings]或者叫经文选读[lessons](两次分别诵读保罗的使徒书信和福音书)之间,是升阶经[Gradual]和哈利路亚[Alleluia]。升阶经的名字来自司仪神父去往诵经台诵读福音书时要登上的台阶。它们是所有部分中最具装饰性的应答圣咏,其诗节都由技术高超的独唱家配上了最绚丽的音乐。经文选读时的圣咏很可能是最古老的专为弥撒设计的诗篇咏唱了。它们据说是由教宗切莱斯廷一世加入的。后者于422年至432年在位。而后的募捐(奉献经)和领用圣餐(圣餐仪式)伴随着交替圣咏进行。

纽姆谱

弥撒中的诗篇圣咏是如此独特的一个部分,它包含了大约500首交替圣咏和应答圣咏。从术语上看,它是最严格意义上"格里高利圣咏"一词所指代的曲目。这套曲目由法国加洛林王朝统治者丕平和查理曼引进,并由此成为欧洲最早被记写下来的音乐。正如我们看到的,其有趣之处就是将音乐写下来这件事。现在看来,这可谓开天辟地的大事件,而在当时好像几乎不为人所知。

关于所谓"纽姆谱"的发明,没有任何一个文献档案的记载提及。在最早有音乐记谱("用纽姆谱记谱"[neumated])的手稿中,纽姆谱记录了音调的相对升高和降低以及其中唱词音节的位置。从词源上看,"纽姆"一词是从中世纪拉丁语延传至今的。它又源自希腊语单词 *pneuma*(意为"呼吸",生命精气或灵魂即源于此),指的是可以用一口气唱完的特性化旋律转折。然而时至今日,这个词[14]一般就指表示这一转折的书面符号。由于现存的有纽姆谱的交替圣咏集似

乎都不早于 10 世纪初，这已经距离加洛林圣咏改革过去几代人了，因此，有关纽姆谱的实际起源及其最初的应用日期的学术推断众说纷纭。

传统上，学者们推测加洛林的纽姆谱是"音韵音符"的副产物。这些符号——尖音符、钝音符、长音符等——代表着古典时期晚期诗歌吟诵的音调曲折，并且它们在现代法语拼写中仍有遗存。（在原本的构想中，尖音符意味着声音音高的上升，钝音符意味着降低，长音符则是先升高再降低。）另有一些学者提出纽姆谱是 cheironomic（表示姿势的）：也就是说，手势信号［cheironomy］的图形化表示，合唱指挥通过这样的手势提示歌手旋律的起伏。最近的一种理论将纽姆谱与法兰克人大约在 780 年发展出来的一种标点符号系统联系在一起——在功能上，这些符号相当于逗号、冒号、问号等等。这些符号通过控制诵读者声调的转折，将一段文本拆解开来（从语法上解析），分成易于理解的小段文字。所有这些解释都认为纽姆符号是某些更早期的符号系统的寄生物，不过我们没有实际的证据排除纽姆谱是为了应对手头的音乐目的而独立发明出来的可能性。

还有其他一些以图谱的方式表示音乐的早期方案。它们中有一些要远远早于加洛林的纽姆谱。有些甚至并不反映旋律的轮廓，而是完全刻意规定的手写符号，表示习惯上的旋律型，就像字母表示讲话的声音那样。古希腊人确实就用字母符号当作音乐记谱。在中世纪的论著中，字母记谱法也有少量留存下来。比如 6 世纪的波埃修斯［Boethius］的论著，它构成了"四艺"课程中音乐学习的基础。

更为人熟知的用特殊符号模式记录音乐的所谓 ecphonetic（语音）纽姆谱，包括犹太圣经吟咏采用的所谓的马索拉音调［Masoretic accents］(ta'amim［塔敏］)。直到现在，犹太人的儿童在准备他们的成人仪式（bar 或 bar mitzvah）时仍要学习它。在成人仪式中，他们要到诵经台上诵读经文。为了学习朗读"塔敏"，需要一个老师进行口头指导，告诉学生如何将符号与声音对应起来。这样的对应是人为规定的，不同地方会有很大差异，甚至根据不同的场合或者要诵读的不同文本都可能发生变化。例如，同一个符号在读先知书的时候可能会有一种

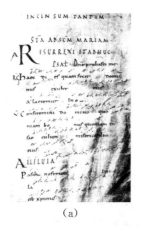

图1-2 三份来自法兰克地区的纽姆记谱手稿中的复活节进堂咏《他复活了》[*Resurrexi*]。(a)出自一部歌咏集[cantatorium],或者叫独唱圣咏书,成书于10世纪早期(920年之前)瑞士的圣加仑修道院。(b)这可能是这首圣咏保存至现代的最古老的版本了;它出自一部升阶经曲集,或者叫弥撒圣咏书,成书于9世纪末或10世纪初的布列塔尼,后来收藏于巴黎附近的沙特尔市立图书馆。它于第二次世界大战末被毁。(c)出自一部升阶经曲集,可能成书于250年之后(12世纪早期)法国北部的努瓦永市主教教堂,现藏于伦敦不列颠图书馆。这时的纽姆可能已经写在谱表上,并且有精确的固定音高了,但是抄写员却没有利用这一记谱上的创新——这表明歌手是通过口头和记忆来学习旋律,记谱法仍旧只作为提醒

עֵשָׂו׃ ²³וְלֹא הִכִּירוֹ כִּי־הָיוּ יָדָיו כִּידֵי עֵשָׂו אָחִיו שְׂעִרֹת וַיְבָרֲכֵהוּ׃
²⁴וַיֹּאמֶר אַתָּה זֶה בְּנִי עֵשָׂו וַיֹּאמֶר אָנִי׃ ²⁵וַיֹּאמֶר הַגִּשָׁה לִּי וְאֹכְלָה
מִצֵּיד בְּנִי לְמַעַן תְּבָרֶכְךָ נַפְשִׁי וַיַּגֶּשׁ־לוֹ וַיֹּאכַל וַיָּבֵא לוֹ יַיִן וַיֵּשְׁתְּ׃
²⁶וַיֹּאמֶר אֵלָיו יִצְחָק אָבִיו גְּשָׁה־נָּא וּשְׁקָה־לִּי בְּנִי׃ ²⁷וַיִּגַּשׁ וַיִּשַּׁק־לוֹ
וַיָּרַח אֶת־רֵיחַ בְּגָדָיו וַיְבָרֲכֵהוּ וַיֹּאמֶר
רְאֵה רֵיחַ בְּנִי כְּרֵיחַ שָׂדֶה אֲשֶׁר בֵּרֲכוֹ יְהוָה׃

图 1-3 《创世记》中的一段文字,可以看到其中的"塔敏"。它是写在摩西五经每个单词元音上方或下方的语音纽姆符。从数字 23 开始(要知道希伯来语是从右向左书写的),在第一个单词处,纽姆符号是位于中间字母下方的向右的折角;在第二个单词处,它是最后一个字母上方的点。在接下来用连字符连在一起的单词中有两个纽姆符:第一个字母下方的垂直短线和倒数第二个字母下面的向右的折角。与格里高利纽姆谱不同的是,"塔敏"并不体现旋律的轮廓。在学习的时候,要用口头的方式通过一套人为建立的系统死记硬背才行。这套系统在不同的地方、不同的书谱或者不同的场合都可能不尽相同

表现方式,而在读摩西五经的时候则可能变成另一种更有装饰性的形式;此外,这同一段经文在平日、安息日或节日的音乐都会以不同方式表现。

以旋律轮廓为基础的加洛林纽姆采用的则是完全不同的表现原则。它是唯一一种与西方音乐史直接相关的体系,因为本书所有读者都熟悉的记谱法正是从中发展而来的——在我们认为是我们自己延续不断(或者至少有迹可循)的音乐传统中,几乎所有音乐都以其作为图形媒介。

[16] 有些学者认为,加洛林纽姆谱在最早的应用中并不是用于记录那些引进的、神圣不可侵犯的格里高利曲目的。格里高利曲目是完全通过记背来学习的,而加洛林纽姆谱则用于记录正典圣咏的附属音乐。它们更少、更新或是本土性的,比如经文诵读时的吟诵公式(被称为"诵读音调"[lection tones]);还有就是插入圣咏中的解释性附加成分和插入成分,包括复调的音乐,关于这点下一章会详细探讨。(的确,最早用纽姆谱记录这些"额外"项目的文献要早于现存最早的纽姆谱交替圣咏集。)另一些学者推测现存加洛林交替圣咏集的原型曾经存在过,最早也许可以追溯至 8 世纪末查理曼加冕为帝的时期,这比现存最

早手稿的制成时间要早一个世纪。⑥

无论加洛林纽姆谱诞生于何时——8世纪之前还是9世纪之后，事实都不会改变，即它们与所有早期的纽姆谱体系有着共同的局限：除非已经知道了旋律，否则人们是无法通过它来真正读出旋律的。若要靠视谱读出之前所不知道的旋律来，就必须至少有一种测量确切音程（或者相对音高）的方法。直到11世纪早期纽姆谱才有了"高度"，或者说用 diastematically（音距的方式）布局。它记录在有谱号的线谱的线和间上（根据传统的说法，这是由僧人阿雷佐的规多［Guido of Arezzo］发明的。他的著作《辩及微芒》于1028年左右完成。其中包含了对线谱记谱法最早的介绍）。从那以后，人们才有可能记录旋律使其能以无声的方式传播。

口头传统的存续

学者们开始意识到，教会正典仪式最早的记谱法并不表示实际的音高，这证明人们并不期待或不需要它有这样的功能。在一些9世纪的理论论著中，当需要表示音高时，[17]会使用来自"四艺"论著的字母记谱法。另一方面，一直到15世纪，带有不定高度纽姆谱的手稿都一直在法兰克修道院中心不断地被制作出来——甚至在圣加仑修道院（现位于瑞士东部），现存最早的纽姆谱交替圣咏集就写成于那里。这显示出，仪式旋律实际音高和音程的表示一直都离不开古老的口头/听觉方法。它靠的是聆听、重复和记忆。大部分僧侣（以及经常去教堂的人，直到20世纪60年代圣咏大多被教会放弃）都仍旧采用这种方式学习圣咏。记谱法当时并未，也一直都没能取代记忆。

⑥ 有关这一争论的概括以及相关书目，可参 Kenneth Levy, "On Gregorian Orality", *Journal of the American Musicological Society* XLIII (1990): 185—227. 该文除参考书目的部分外收录于 K. Levy, *Gregorian Chant and the Carolingians* (Princeton, N. J.: Princeton University Press, 1998), pp. 141—77. 还可参 James McKinnon, *The Advent Project: The Later-Seventh-Century Creation of the Roman Mass Proper* (Berkeley and Los Angeles: University of California Press, 2000).

图 1-4 源于希腊的字母记谱法，出自《音乐手册》[Musica enchiriadis]（约 850 年）。这种（波埃修斯在 6 世纪使用过的）记谱法确实精确地固定了音高；这表明，如果有人认为确有必要的话，格里高利圣咏很可能从一开始就以这种记谱法记写

在经过 1000 年的音距式记谱法、500 年的印刷出版和一代人的廉价复印以后，西方"艺术-音乐家"和音乐学生（尤其是接受学院式教育的学生）变得十分依赖文本了，以至于他们（或者说我们）几乎不能想象可以真正运用记忆的头脑——不仅仅是储存数千条旋律，而且还能创造它们。大约 2500 年前，柏拉图曾警告当时的人们："如果人学会了书写，那么就会在他们的灵魂中种下遗忘"（《斐德若》[Phaedrus]，275a）。时至今日，我们都在某种程度上陷入了柏拉图所警示的这种危险之中。因此无怪乎"古典"音乐家习惯地——并且是错误地——将口头的音乐创作等同于即兴创作。

即兴——"实时"地进行编创——是一种表演艺术。它暗示的是一种稍纵即逝的、非永恒的产物。但是，虽然有些口传音乐形式（例如爵士乐）的确推崇实时的自发创作能力，但也总有音乐家在创作时不用记谱，却仍旧会预先进行细致入微的精心创作（例如今天的摇滚乐队）。在创作音乐的各个步骤中，他们会在记忆中确定其作品，使其成为永恒。每次表演之间都要求彼此相近（当然这不能排除随着时间推移而对作品进行润饰和改进，而这甚至可能是自发性地）。他们的作品虽然是"口头的"，但却并非即兴的。创作和再创作行为就被区分开了。

格里高利圣咏似乎就是这样至少花了半个多世纪才被创造出来。

向北方迁移的迫切需求使记谱法成为一种令人满意的解决之道,但是早期书写文献的性质(大部分是小型的书稿)暗示,记谱法最初并不是传播的主要途径,而只是一种记忆的方式(也就是有助恢复记忆的参考工具),或者解决争端的仲裁物,甚或一种地位的象征。(如果弥撒的司仪神父——神父和执事——都有他们自己的小书,为何乐长不能有呢?)因此,重要的是要记住读写性并没有作为一种音乐的传播途径突然取代"口头性",而是逐渐地与其合流。自从最早的加洛林纽姆谱交替圣咏集的时代以来,[18]两种传播的途径一直在西方共存。它们处于一种复杂的、不断进化的共生关系中。在我们的文化中有大量熟知的旋律仍旧几乎完全以口头的方式传播着:国歌、爱国的或节日的歌曲(《美国》[America]、《铃儿响叮当》[Jingle Bells])、特定场合用的歌曲(《带我去看棒球赛》[Take Me Out to the Ballgame]、《祝你生日快乐》[Happy Birthday to You])、民间歌曲(《牧场是我家》[Home on the Range]、《斯瓦尼河》[Swanee River]),以及大量的儿童歌曲——或者变为儿童歌曲的歌曲——成人鲜有参与其传播(《下雨歌》[It's raining, it's pouring]、《噢!在阳光灿烂的法国南方,人们不穿裤子》[Oh they don't wear pants in the sunny south of France])。

这些歌曲很多都是由会读写音乐的音乐家创作的(比如《斯瓦尼河》的作者斯蒂芬·福斯特[Stephen Foster],他也创作了很多其他歌曲。它们现在仍主要存在于口头传统中)。几乎全部这些歌曲都曾出版过,而且甚至已经以书面的方式注册过版权了。然而,即便本书的每一位读者都能将它们熟记于心,却鲜有人曾经一睹它们的"乐谱"。人们一般都"身临其境地"[in situ]听到它们——在它们使用的地方并且在它们适用的场合中。其中的一些,尤其是爱国歌曲和宗教歌曲,会在学校或教堂或犹太会堂中以死记硬背的方式传授;另外很多歌曲,或许是大部分,仅仅是像母语者学习其语言那样"获得"的。

同时,那些更有可能被认为是完全属于读写传统的西方音乐——奏鸣曲、交响曲,也就是一般所说的"古典音乐"——实际上很大程度上是依靠口头媒介传播的。老师通过聆听乐曲教给学生许多表演的关键方面——细腻的力度变化、运音、分句甚至节奏的表现——它们即便在

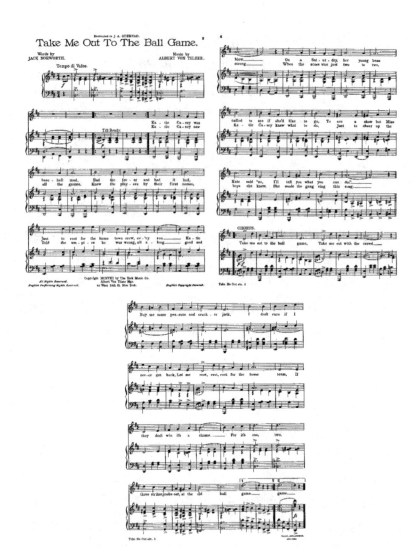

图1-5 《带我去看棒球赛》中合唱的原始乐谱。它是一首创作于1908年的华尔兹歌曲,由阿尔贝特·冯·蒂尔茨作曲,杰克·诺沃斯作词。很少有人知道有关这首歌曲来源的事实,并且几乎没有人是通过出版的乐谱来学唱这首歌的。它完全被人遗忘的开头歌节,借一位年轻姑娘的口吻唱出其著名的合唱段:"凯蒂·凯西为棒球痴狂,/为其迷醉,兴奋昂;/为本土球队摇旗呐喊,/将身上的每个子儿都花光。/一个周六,她的情郎/愿与她一同去往/观看演出,但凯特却说'不,/你要做什么由我主张'。"合唱的部分以口头传统的形式风靡了近一个世纪。一如既往,口头传统改变了其传达的内容,虽然在这首歌中改变较小,但仍不可逆转。这个曲调经过口口相传,仍得以保存下来,只是现在很多人唱成"带我去人群中"了,而且所有人都会唱成"为其助威、助威、助威"。

最详细的乐谱中也无法传达出来，或者无法充分传达；学生直接学着模仿他们所见的（或者更好情况是赶超之，这意味着努力去超越）。指挥家也通过歌唱、叫喊、低声咕哝、打手势来和管弦乐团及合唱团交流其"演绎"。不仅是爵士音乐家，古典音乐家也会聆听名家的表演并模仿他们，以此作为他们学习过程的一部分（或者作为盗用的过程的一部分，只是这种情况不太会公开承认）。所有这一切，作为一种传播方式，与格里高利圣咏向北迁移之前在罗马被创制过程中发生的任何事情具有同等的"口头性"。

当然，最大的区别就是，在一种部分是读写性的传统中，当一部作品完成时，它不需要依托记忆才能在某种程度上存在。正是在这种意义上，一件艺术作品才可以脱离创造它的人和记得它的人而独立存在，这就是读写文化的独特之处。（正如我们所看到的，这层意义才使我们有了"艺术作品"这一观念。）还有另一个区别，无论音乐作品的规模有多大，将其记写下来会促进我们将它想象成或概念化为物品，也就是说作为一个"整体"。它有着整体的形状，并大于其各个组成部分的总和。因此，表演艺术作品中的艺术性统一的概念，以及反之，在这样的作品中对整体中各部分的功能的意识（也就是我们所称的"分析性"认知），是读写文化的独特之处。由于这种作品的表演要在时间中展开，而书写制品则将其呈现为占据空间的物品，我们可以将[20]读写文化想成一种在概念上倾向于用空间取代时间的文化——也就是将时间空间化。这是一个重要的观念。在我们对西方音乐历史进行的概览中，我们还有很多机会反复提及它。

实践中的诗篇咏唱：日课

现在该谈一谈音乐了。前文在论述格里高利诗篇咏唱及其多种体裁和风格的历史和史前史时产生了许多观点。为了说明这些观点，可以追踪单独一段诗篇诗节配乐在不同的仪式位置中的情况。诗篇第91章（此编号为标准拉丁文圣经武加大译本的编号，由圣哲罗姆于4世纪晚期翻译）的第12段诗节在仪式中尤其受欢迎，这可能是由于它

生动的明喻。它在不同的语境中一次又一次地出现。从最朴实无华的"仪式宣叙调"到最眼花缭乱的欢呼歌唱,它贯穿在格里高利圣咏全部的风格中。

在"原始"的拉丁语中,其诗节为:"*Justus ut palma florebit, et sicut cedrus Libani multiplicabitur*"[义人要发旺如棕树,生长如黎巴嫩的香柏树]。1611年的(詹姆士国王)钦定本很长一段时间以来都是标准的英文圣经译本(相关诗节出自这一译本的诗篇第92首)。在钦定本中,这段诗节为:"The righteous shall flourish like the palm tree: he shall grow like a cedar in Lebanon."这段诗节最简单的音乐形式出现于该诗篇的连读式吟诵中。它用于修道院每周的日课循环中。在这样的情况下,它用一种很基础的吟诵公式或者叫"音调"演唱。在历史上,每段诗节都会和交替圣咏交替演唱。现代最新的做法是,叠句将整首诗篇像三明治那样夹在中间,而不是和每段诗节都交替出现。在例1-1中,诗篇与一首交替圣咏配成一对。交替圣咏本身就含有12段诗节。其中 *Justus ut palma* 那段诗节根据同韵原则被提取出来,用在了纪念殉道者圣徒的礼拜仪式中。其文字所表达的感情尤为贴切。

像此处举出的这首诗篇调,已经被剥离到其最小的功能需求了,也就是作为一种表达喜悦的宗教情感的媒介。在这个例子中,音调公式被划分成多个组成部分进行分析,其功能很像标点符号。首先就是起调[intonation](拉丁语为 initium,或者也可以叫开头)。它第一次由独唱者演唱(此人称为领唱人[precentor])以确定演唱音高。起调的公式就像一句宣言,它总是上升到一个不断重复的音高上。这个音称为吟诵音[reciting tone]或固定音[tenor](因为它的意思就是拿住、固定,其拉丁语词汇为 tenere;这个音的其他名字还包括 repercussa(重复音),因为它是重复的,还有 tuba(号角),因为它是"号角演奏的"[trumpeted])。固定音要做必要的重复,以配上唱词的每个音节;由于诗篇是散文式的,因此每节诗和每节诗的音节数差异甚大。较长的诗节会有大量固定音的重复,这导致人们常常会把"单调"的特性与"圣咏歌唱"联系在一起。最长的一些诗节(如例1-1中减缩的版本,仅有其

例 1-1　作为诗篇第 91 章交替圣咏的《义人要发旺如棕树》

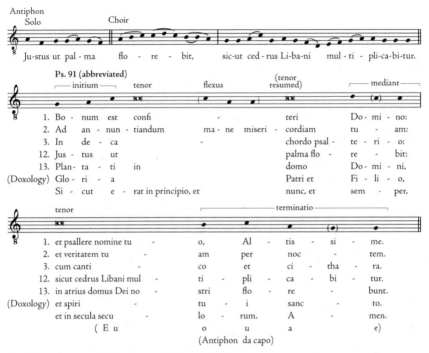

Antiphon：交替圣咏；Solo：独唱；Choir：合唱；Ps. 91 (abbreviated)：诗篇第 91 章（缩略）；Initium：起调；tenor：固定音；flexus：转折；tenor resumed：回归固定音；median：中间音；Doxology：荣耀颂；termination：收束音；Antiphon da capo：交替圣咏反复；Antiphon as printed in the Liber responsorialis (Solesmes, 1895)：《应答圣咏集》中印出的交替圣咏（索莱姆版，1895 年）

第 2 诗节）有一个"转折"（flexus）作为附加的标点。

　　第 1 段半行诗[hemistich]的结尾是用一个称为中间音的公式演唱的（这个词在拉丁语中为 mediatio）。它起着分隔的作用，就像文本中的逗号或冒号一样。第 2 段半行诗也从固定音开始，并且整段诗行以收束式结尾（收束式的拉丁语为 terminatio）。它常常被称为终止[cadence]，这同样是因为在宣言中，它引发了音高的降低（或"下落"，其拉丁语词汇是 cadere）。注意在[21]诗篇的结尾处附加了一段荣耀颂——一段基督教化的、用以唤起圣三位一体的尾段（这一观念肯定是

圣经旧约诗篇集作者们所不熟悉的）。它仅仅简单地被作为一对诗篇诗节对待。

像这样的诗篇和经文音调是非常古老的。它们能透露出有关音乐起源的少许信息，至少是在其仪式用途方面。无论歌唱的成分多么细微，它都是神圣超然的；它使词语得到升华，脱离了其日常的用途。就像圣经诵读一样，经文音调的使用绝对是体现基督教崇拜和犹太教崇拜二者亲缘关系的方面。罗马的诗篇调最早在8世纪就已经在加洛林礼拜仪式书中有所提及和描述了。不过它们直到10世纪早期才有记谱，而且并未出现在早期的交替圣咏集中。正因如此，它们并不属于最严格、最名副其实意义上的"格里高利"曲目的一部分。但是，"格里高利"这个术语在现在的用法中涵盖了整个中世纪罗马教会的音乐。

在拉丁仪式中使用了8种诗篇调（谱例中的是其中之一，它在标准书中是位列最后的一种）。另外还有一种被称为tonus peregrinus（"异域歌调"），因为其第2段半行诗的固定音与[22]第1段的不同。八调式体系借用了希腊（拜占庭）教会的概念（但并未借用其实际的音乐内涵）。因为诗篇调的音乐在功能上很明显与标点的功能有关，因此，（包含了祈祷文以及诗篇和经文诵读中使用的音调在内的）格里高利音调，在总体上常以单词accentus（或accent[重音]）来表示其特点。在一种有关圣咏记谱法起源的假说中，重音是与其联系在一起的。

尽管"重音"一词的定名似乎不早于16世纪，但却是恰如其分的，因为诗篇实际上就是用有重音变化或者加了重音的吟诵唱出来的。16世纪及之后以这种方式使用"重音"一词的作者是为了将其与"合咏"[concentus]形成对比。这个拉丁语单词与音乐的乐趣有关（根据上下文的语境，它可以被翻译为"和谐""合鸣""合唱""协调"），它表示的是交替圣咏、应答圣咏或赞美诗中那种更为独特的、富有装饰性的旋律。

例1-1中的交替圣咏是合咏旋律中比较平实的例子。诗篇调中的词乐关系是很明确的音节式关系（每个音节对应一个音符，大部分的吟诵音都采用此类方式），而交替圣咏则做了适度的纽姆化处理。其唱词的21个音节中，有9个对应了所谓的"简单"纽姆（2—3个音符）。在例1-1的附谱中，这段交替圣咏是完全按照它在《应答圣咏集》中的

样子印出来的。《应答圣咏集》是一部日课圣咏集，它是由索莱姆修道院的本笃会僧侣于 1895 年出版的。这些僧侣在 19 世纪晚期开展了规模巨大的修复项目，他们以原始手稿文献为基础重新编订格里高利圣咏。他们所采用的记谱法，根据符头的形状而命名为"方块记谱法"或"方形记谱法"。这种记谱法借鉴了 12 世纪手稿尤其是那些含有复调音乐的手稿中盛行的一种书法风格。在这些手稿中（我们将在后文中看到），不同的纽姆形状常常有着特定的——最终更是有量的——节奏时值。

最早在 10 世纪时，纽姆是通过表格的方式学习的。在表格里，不同的形状被赋予了特定的名字。例如，在歌词 pal- 上的两音上行纽姆称为"足"［pes］（或者叫 prodatus）❸，意思是"脚"。在歌词 -ma 上相对的下行纽姆称为"坡"［clivis］（意思是"有坡度的"；可以对比"下坡"［declivity］这个词）。三音的纽姆（它们恰当地在"发旺"［flourish］这个词上分成了几组）分别名为"升"［scandicus］（来自单词 scandere，意思是"爬升"）、"曲"［torculus］（"一个小转折"）和"掷"［trigon］（"扔""投掷"）。与"弯"相反的运动（也就是先下行再上行）是用"延"［porrectus］（"延伸"）来表示的，它有着明显的倾斜笔画：🭬。足、坡、升和延为基本的形状，对应着尖音符、钝音符、长音符和短音符。它们一直保留到了晚一些的记谱法图示中。稍后我们还会碰到它们。

跟在交替圣咏诗节后面的一组 6 个音符位于字母 E u o u a e 上方（有时候为了助记，它们会不正式地结合在一起读作"e-VO-vay"），它们出现在诗篇的结尾处——或者说是在荣耀颂的部分。这些字母就是"...seculorum. Amen"中的元音字母。这 6 个音的模式称为变化结尾［differentia］，因为它能告诉你可以使用哪些不同的诗篇调尾段才能[23]顺畅地过渡到重复的交替圣咏上去。现在，变化结尾已记录在书中，但是即便是今天的僧人也对其熟稔于心，他们只需要瞥上一眼要唱的"evovay"模式就能凭记忆将诗篇唱出来（或者最多根据唱词即可唱出）。

❸ ［译注］此处及下文的纽姆符译名主要参考了赵博阳先生的翻译。特此表示感谢。

《义人要发旺如棕树》还在殉道者日课中出现过两次。在晚祷上，它也用作诗篇的交替圣咏，但却是用不同的旋律唱出来的，需要使用不同的诗篇调（例1-2）。这段诗节极为简易的配乐起到了结尾短句[versicle]的作用（短句一词来自拉丁语 versiculum，意思是"小诗句"）。在每个"小定时祈祷"的结尾处，它由主祭牧师[officiant]演唱，并由会众做应答。以《义人要发旺如棕树》为短句的情况出现在申初经的结尾（例1-3）。短句的极端简洁性说明，一个场合的重要程度与对其进行强化的音乐复杂程度之间有着直接的联系。

例1-2 作为晚祷交替圣咏的《义人要发旺如棕树》

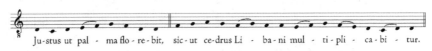

例1-3 作为短句的《义人要发旺如棕树》

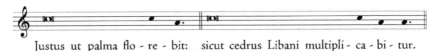

实践中的诗篇咏唱：弥撒

在最初格里高利圣咏的"专用弥撒"中，有不少于4种《义人要发旺如棕树》诗节的同韵式配乐。"专用弥撒"是年度周期节日用的诗篇圣咏，它的每种仪式规程都在加洛林早期的交替圣咏集中有记录。就像日课圣咏那样，它们的繁复程度也要根据场合以及仪式功能而定。所有弥撒中的谱例都采用了方块记谱法，就像在《天主教常用歌集》里的那样。《天主教常用歌集》是收录了弥撒和日课中基本圣咏的曲集。它由索莱姆修道院的本笃会僧侣发行，以使天主教会众能够响应教宗于1903年颁布的教令，遵从官方采用的圣咏修复版本。

《义人要发旺如棕树》诗节是一种赞美[encomium]（也就是表达赞颂）。它尤其适用于称颂圣人的弥撒规程。作为一首进堂咏的交替圣咏（例1-4），它要和接下来的诗节连在一起演唱。下一节诗来自同一

首诗篇，它所在的弥撒纪念的是那些身为神父却并非主教的圣徒（或者无畏迫害的信徒而非殉道者）。随后就是诗篇第 91 章开头的诗节"称谢耶和华"［Bonum est］（还有必唱的荣耀颂，后者为节省空间采用缩略的方式写出）。它是用重音式音调唱出来的——此时，完整的连读式诗篇咏唱的遗存只出现在日课中了。不过，作为弥撒的圣咏，交替圣咏和残存的诗节都要比它们在日课中的对应物更加繁复，更具修辞性。

例 1-4　作为进堂咏的《义人要发旺如棕树》

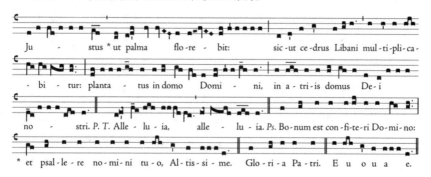

［24］这首交替圣咏中有一些复合的纽姆，它们已经很接近花唱风格了。其中第 1 个音节被配上了 7 个音符的组合，并以一个很长的拖音结束——1 个搏动了 3 次（tristropha［三音延长纽姆］）。在歌词"palma"上，有一个三音上行（salicus［跃］）。其后紧随的是一个阶（climacus，可对照单词 climax［顶点］），它是一种三音下行的纽姆。它从一个高音开始下行（这个高音为 virga［杆符］，这是以其形状命名的，意思是"杆"或者"拐杖"）。为了突出强调，杆符演唱了两遍（称为 bivirga［双杆符］）。最高的音比最低的音（出现在唱词 ut 上）高出一整个八度，它正好位于"曲"的中间，出现在音节"-ca-"上。它和一个"坡"结合在一起，形成了一个五音的组合。这首交替圣咏的最后一句"Dei nostri"（在我们神的），在结束于收束音 D 之前，音乐又 3 次达到了最低音。从整体上看，这首交替圣咏也呈现出十分优雅、独特的拱形形态，这与我们前面仔细观察过的日课诗篇调是相同的。同时，在节日弥撒中使用的诗篇调几乎就像我们已经看到的日课交替圣咏那样，有

着神性的绚丽。

在交替圣咏和诗节之间有两次"哈利路亚"呼喊。复活节过后是为期50天的复活节期,当圣徒纪念日位于复活节期时,就会唱这两次"哈利路亚"。这段时间是教历年最喜庆的节期。

现在,奉献经以及圣餐仪式咏——圣餐礼中的诗篇圣咏,已经完全没有了诗篇诗节,但奉献经中的诗篇诗节曾经是十分绚丽多彩的。它们成了独立演唱的交替圣咏,相当于用合唱团演唱的、独立自主的同韵式"咏叹调"了。使用《义人要发旺如棕树》的奉献经是在纪念一位圣徒的弥撒仪式中演唱的,该圣徒曾经是"教会的神学家",并尤以智慧和学识而德高望重。(本章中引用了很多早期教父的见解,它们都属于这个类别。)

这段配乐(例1-5)比之前的曲例甚至更加富有装饰性:在进堂咏中,配以复合纽姆符的每个单词(*justus*, *palma*, *multiplicabitur* 还有复活节期时唱的哈利路亚),在此处都是完全的花唱式了。此外,装饰性纽姆符或者叫流音纽姆符[liquescent neume]的使用暗示此处应使用一种有着特别表现力的唱法,尽管它到底是什么样的还不能确定。例如,在 *justus* 上的第3个音符还有在 *cedrus* 上的第2个音符有着"颤抖"的形状。它称为"卷"(*quilisma*,源自希腊语 *kylio*,"卷起来"),可能表示一种颤抖的效果,或者是颤音。唱词 *in* 配上的是 *clivis liquescens*(流化坡)或者写成 *cephalicus*。它们可能表示"流音"辅音 *n* 要很夸张地发音。

例1-5 作为奉献经的《义人要发旺如棕树》

[25]最后要谈的,就是起到"经文诵读圣咏"功能的《义人要发旺如

《棕树》诗节配乐。它们在经文诵读的中间演唱。经文诵读是弥撒敬拜集会部分的顶点,此时只有很少或几乎没有仪式行为发生。在弥撒的所有圣咏中,这些是最绚丽的了,因为它们比任何其他圣咏都更多地为听者服务。就像圣奥古斯丁曾如此雄辩地写下的那样,它使人的头脑充满了无法名状的欢乐。《义人要发旺如棕树》既作为升阶经跟在使徒书信诵读的后面,也作为哈利路亚诗节(例1-6)出现在福音书诵读的前面。在后面一种情况中,"哈利路亚"一词的后面有多达51个音符的欢呼花唱(*jubilus*,它是在为了纪念男修道院院长或者叫修道院主持的弥撒上演唱的)。它是狂想式的,且基本上没有歌词。在这段诗节的结尾处,它会原样重复一遍,这体现出其对理想音乐外形的关注。这种音乐外形也通过内部的重复而在小结构上有所体现(可以表示为aabb),它在单词 *cedrus* 上构建了一个内部的花唱。经文诵读的圣咏是应答式的,其中独唱者(*precentor*[领唱者])与合唱队(*schola*[歌咏学校])交替演唱。开头时,领唱人唱出"哈利路亚"一词,直到星号的位置。然后合唱队再从头开始唱,并继续唱欢呼花唱。在诗节中(这段主要由领唱人演唱),*multiplicabitur* 之前的星号也同样表明要领唱人/合唱队做交替演唱。该诗节之后,合唱的哈利路亚又重复了一次,就像交替圣咏那样,使其整体上具有再现性(ABA)。

例1-6 作为哈利路亚的《义人要发旺如棕树》

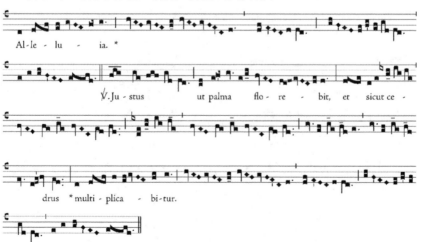

"口头作曲"的证据

[26]重复使哈利路亚的配乐具有了引人注目的外形。这种重复不仅让听者易于记忆,也同样便于表演者记忆。事实上,在口头作曲的时代,这样的手段是一种极为重要的助记手法。它也能体现出这种极富装饰性的、有神秘感召力的作品和我们开始概述圣咏类型时谈到的简单的诗篇调之间的关系。无论多么绵长、多么美丽,欢呼花唱有着非常实用的、起到句法作用的目的,并且也有着精神性或审美的目的。正如音调中的中间音和收束式一样,尽管有着很高层次的艺术表现力,它们为领唱人标明结束的地方,并提示歌咏学校演唱。

这种重复不仅将独立圣咏的各部分连接在一起,也将整个圣咏族类连接在一起。例1-7中有两首升阶经,每首都有一段花唱式的应答,以及由技巧高超的乐长演唱的更花唱式的诗节。第1段升阶经的应答构成了一种模式,它在加洛林时期用于纪念施洗者圣约翰的节日。

例1-7a 作为升阶经的《义人要发旺如棕树》

例 1-7b 《这是耶和华所定的日子》（复活节升阶经）

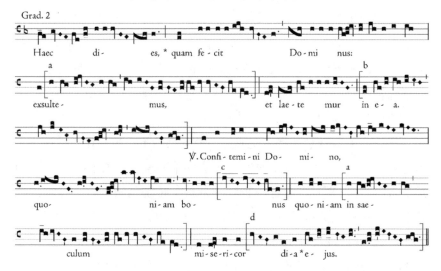

它也是《义人要发旺如棕树》诗节的配乐。第 2 段升阶经（例 1-7b）是一段著名的复活节升阶经。其中的唱词含有选自诗篇第 117 章的两节诗，其中一节用作应答，另一节是独唱者的诗节：

R：Haec dies，quam fecit Dominus：exsultemus，et laetemur in ea.

V：Confitemini Domino，quoniam bonus：quoniam in saeculum misericordia ejus.

［诗篇第 117 章，第 24 节：这是耶和华所定的日子。我们在其中要高兴欢喜。

诗篇第 117 章，第 1 节：你们要称谢耶和华，因他本为善。他的慈爱永远长存。］

[27]（这里，通过用方括号标明）很容易看出这两首圣咏大量地采用了同样的旋律转折。事实上，整个升阶经族类有总共超过 20 首，它们都有这些模式：除了这里给出的两首以外，它们还包括了圣诞节午夜弥撒的升阶经（它配的唱词是 *Tecum Principium*，"当你掌权的日

子")和葬礼弥撒。后者因开头进堂咏的第一个词而得名安魂曲,它在升阶经里也重复出现(*Requiem aeternam*,"永远安息")。同样引人注意的是,它们共有的模式最常出现在开头和(尤其是)收束的地方,并且中间也会出现惯常的重复,以适应更长的歌词。换言之,这些极端繁复的圣咏在流动的花唱华服之下,仍然表现得很像是诗篇调——它们过去可能就是诗篇调。

那么一种事物是如何演变成另一种事物的呢?虽然在出现任何文献记录手段之前,关于音乐的发展情况,我们永远无法找到一个当时的见证者,但是近来对较晚近的教堂音乐口头传统的研究——有些传统直至现在仍然是活态的,还是能对这个问题的答案有所提示。尼古拉斯·坦佩利[Nicholas Temperley]调查了17世纪英格兰堂区教堂和18世纪新英格兰公理教会中的演唱方法——它们有时被称为"老唱法"[Old Way of Singing]。他还调查了美国南部黑人教堂中的"澎湃歌"[surge songs]。之后,他注意到了一些规律。[7] 这些会众没有受过音乐教育,或者仅受过有限的音乐教育。他们在很长时间里都是在没有指导的情况下演唱的。他们渐渐形成了一种很有特点的风格:"速度变得极其缓慢,节奏意识很弱;开始出现一些无关音符,有时与赞美诗的旋律恰好吻合,有时则插入其间。"卫斯理·贝尔格[Wesley Berg]是一名加拿大的学者。他在加拿大西部与门诺派教会开展工作。贝尔格通过直接的观察证实了这一过程。[8]

[28]两位学者都描述了简单的音节式旋律经年累月变化成了有装饰性的花唱旋律。(并且,有关节奏弱化的观点与圣咏有着非韵律性节奏的著名观点不谋而合。关于后者,人们所知甚少,因此关于这方面的很多有力观点仍保留至今。)在新英格兰,这一过程被认为是一种败坏。职业的歌唱师傅有带乐谱的赞美诗集武装。他们试图与上述的趋势逆向而动,其方式是对会众进行训练,使他们可以读写音乐,并且在

[7] N. Temperley, "The Old Way of Singing: Its Origins and Developments", *Journal of the American Musicological Society* XXXIV (1981) 511—44.

[8] W. Berg, "Hymns of the Old Colony Mennonites and the Old Way of Singing", *Musical Quarterly* LXXX (1996): 77—117.

对待书写文本的态度上,使他们具备读写性意识。在完全依赖口头的时代,人们并没有另外可选的传播方式,旋律变化的过程更应看作是符合人们需求的,因为它能产生一种更加艺术化、更为"技巧化的"产物。在基督教仪式不断演化的语境中,可通过花唱复杂化的不同程度区别不同类型圣咏,也可依据仪式场合相对具有的"庄严性"对其进行区分。此外,我们也会在下一章中看到,有证据表明,在欧洲的一些地方,自从法兰克人开始依靠记谱法将音乐固定下来之后,相对具有流动性的口头文化仍一直延续了或有数个世纪之久。在这些地方,格里高利圣咏本身也不断发展出花唱装饰。

过去的观点是,圣咏族类中大量的共有材料反映出它们在创作时使用了"拼凑"的手法。这一手法被称为"拼凑创作"(centonization,该词来自拉丁语的cento,意思是"剪贴、缝补")。作为研究早期基督教音乐的前沿学者之一,彼得·瓦格纳[Peter Wagner]将拼凑而成的圣咏比作珠宝制品,其中会甄选珍贵的宝石来做"精工细作的镶嵌、独具匠心的组合以及品位非凡的布局"。⑨ 今天,学者们偏好于另一种模拟型或模型:圣咏并不是凭借艺术上的独创性和品位而将大量单独记忆的模式组装而成的,相反,人们设想了这样一种过程,即对一整套较为简单的、用于不同仪式体裁和类别的原型进行复杂化。

例如,我们之前比较过的升阶经中的共有模式,只出现在升阶经中。另一类在旋律内容上也比较模式化的圣咏是Tract(连唱咏)。它是一种很长的诗篇配乐,有时候极为花唱化。在诸如将临节期和四旬节期这样的赎罪节期[penitential seasons]中,alleluia(哈利路亚)——希伯来文中的"赞颂上帝!"——这样的喜悦呼喊受到禁止时,连唱咏就会取而代之。连唱咏有两类互相排斥的模式族类,并且它们特性化的转折是其他任何圣咏体裁所不具备的。⑩

这些圣咏有着特定的功能类型,或者属于特定的仪式惯例类别。

⑨ Peter Wagner, *Einführung in die gregorianischen Melodien*, Vol. III (Leipzig, 1921), p. 395.

⑩ 相关描述和说明见 Leo Treitler, "Homer and Gregory: The Transmission of Epic Poetry and Plainchant", *Musical Quarterly* LX (1974): 347—53.

其中大量共有的特性化旋律转折恰恰体现了 mode（调式）这一术语在其最早的应用中是如何定义的。将调式作为模式族类的概念，这在（拜占庭的）希腊东正教会仍然盛行。在那里，仪式歌唱按照所谓的 *oktoechos*（八调式循环体系）进行，这是一种模式化"调式"（希腊语称为 *echoi*）的八周的循环体系。

我们对调式最新的观念建立在音阶的基础上，并且主要以其收束音来定义。但这与格里高利曲目契合度较差。（我们已经看到，事实上，格里高利诗篇调常常会有多个可能的收束音，即变化结尾。参见例1-8。）将调式作为音阶和收束音功能的概念最初是10世纪和11世纪法兰克和意大利的产物。其中，人们试图将罗马教会的圣咏[29]按照古希腊的音乐理论类型进行组织。虽然古希腊音乐实例事实上已不复存在，但是其理论仍可以从论著中得知。（正如我们可以看到的，法兰克晚期的音乐家根据这套理论接受了训练，他们创作的圣咏也更加符合我们对调式概念的习惯认知。）

例1-8　第一诗篇调的变化结尾

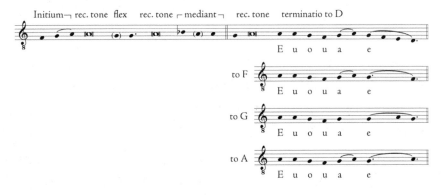

为什么我们永远不会知道它究竟如何起源

在概念上，古希腊里拉琴定弦的类型与格里高利圣咏的调式结构是相异的，因此也就毫不相干，但是即便如此，将中世纪调式理论按照古希腊的秩序观念进行整理的尝试却并非全然不合时宜。希腊的体系

图1-6 13世纪科顿的约翰的著名音乐论著手稿中的插图。现藏于慕尼黑巴伐利亚国立图书馆。其中描绘了铁匠铺里的毕达哥拉斯,他正测量着协和的谐音。图中的文字为 Per fabricam ferri mirum deus imprimit(通过铁匠的手法,上帝显露出奇迹)还有 Is Pythagoras ut diversorum / per pondera malleorum / perpendebat secum quae sit concordia vocum(正是这位毕达哥拉斯,通过称量不同的锤子,凭自己算出了协和音)。下方的嵌板中显示的是一台测线器。它是一种更为"现代的"测量工具。此外还有一台竖琴,它就像里拉琴那样在侧面张弦,代表着音乐的 ethos(德性)力量或者说道德影响力

和格里高利的全套曲目确实有一个显而易见的共通之处。它们都使用了一些现在学者所称的"自然调式音高集合"[diatonic pitch set]。它是一个音高场和音高关系,可以浓缩为一套全音与半音(whole steps

和 half steps)的特定排列。我们所熟悉的大调音阶和小调音阶正是其众多可能的表现形式之一。

当 11 世纪引入了线谱记谱法时,它对这种排列方式的规定是不言自明的。从在谱线上的表示方法上看,我们无法区分自然半音(B 和 C 音之间以及 E 和 F 音之间)和全音;换言之,从一开始线谱就是"存在偏见的",它将两种不同大小的音级间音程一致化了,这些音程是音乐家们自古在日常"听到"并安排的。

因此,探究自然调式音高集合的历史起源——它是我们最基础的音乐财产——并没有什么意义。我们对其起源永远不得而知。希腊人借助神话来解释他们音乐实践的起源,这方面我们也不会做得更好。这样的神话之一是由公元 2 世纪的尼科马库斯[Nicomachus]建立的。这则神话讲的是负盛名的音乐发明者毕达哥拉斯意外地听到从铁匠铺中传来美妙的声音。在称量了铁匠击打的铁砧之后,他发现了决定完美("毕达哥拉斯式")协和音的谐音比率,并且也发现了全音。将这些音程排布在谱表上,再加上两个额外的音符——它们是将毕达哥拉斯系统进行移调以后,从[30]其中每个组成音上起头时得到的音——这样我们就能得到原始的五声("pentatonic")音阶。填满这些"空隙"后,我们就会发现我们已经"发现"半音音级了(参见例 1 - 9a)。

但是这些推论都是在事实发生很久以后的事了,并且它们与历史毫不相关。它们是理性化的结果,特意设计来证明我们熟悉的音乐体系是"自然的"。(将自然调式音高集合推定为所谓的自然泛音列[harmonics 或 overtones]的努力尤为不顾史实,因为泛音列直到 18 世纪才被发现和描述。)但如果历史悠久的自然调式音高集合被理解为是"自然的"话,那么这种自然不应该是在物理层面上的,而是人性层面上的。历史的证据表明,我们按照自然音划分的音乐"空间",在建立于声学共鸣基础上的同时,也是支配着"音乐听觉"的生理学因素的产物(或者说可能的产物之一),也就是我们对有意义的音高差异和音高关系的分辨。

例 1-9a 从毕达哥拉斯的协和音推演出自然调式音高集合

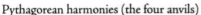

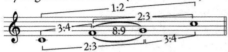

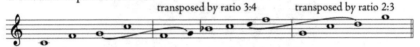

毕达哥拉斯和声(4 件铁砧)
五声音阶的推演
按 3∶4 的比率移调 按 2∶3 的比率移调
半音的推演

例 1-9b 通过五度推演出的自然调式音高集合

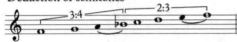

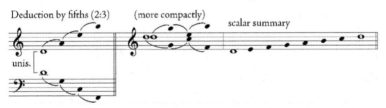

通过五度推演(2∶3)(更加密集的形式) 音阶汇总
齐奏

涉及实际的音乐实践,一个重要的史实是:人们很明显地将自然调式音高集合内化了——将其作为组织、接收和复制有意义的声音模式的途径,装在头脑中——可追溯至现在认为有记录的音乐历史的开端,大约早在 3500 年以前。

就我们所知的滥觞

[31]这个全新的"滥觞"是在 1974 年确立的。当时在加州大学伯

图 1-7 辛那赫里布[Sennacherib]花园中的竖琴师,刻画在位于尼尼微城宫殿的新亚述时期的浅浮雕上,作于公元前 7 世纪。它比现已成功转译的、来自同一地层的最早的乐谱要晚 500 年。后者在正文中有详述,此图中的人物可能正在演奏此乐谱

克利分校有一组亚述研究专家和音乐学家。他们成功地解读并翻译了一块大约制成于公元前 1200 年的楔形文字石板上的乐谱。这块石板出土的地点是古巴比伦城市乌加里特(Ugarit),靠近今天叙利亚的拉斯-沙姆拉(Ras-Shamra)。⑪ 石板上有一首赞美诗,用胡里安文[Hurrian]写成,这是苏美尔文的一种方言。赞美诗献给女神尼卡尔[Nikkal],她是月神的妻子。其音乐可以解读成为独唱加一支以同步节奏的伴奏竖琴或里拉琴而作的,因此证实了在基督教圣咏兴起的许多世纪以前,就有了多声部音乐作品的实践了。最令人惊异的莫过于这首现存最早的音乐作品现在看来是多么平凡无奇:里面[32]包含的和声音程在大部分西方实践中都被视为协和的,并且都很容易就可以记录

⑪ Anne Draffkorn Kilmer, Richard L. Crocker, and Robert R. Brown, *Sounds from Silence: Recent Discoveries in Ancient Near Eastern Music* (Berkeley: Bit Enki Publications, 1976).

在普通的西方五线谱上,因为它符合西方音乐中的全半音自然音分布——从西方音乐传统滥觞之时一直延续至今(例1-10)。正如格里高利圣咏那样,这首巴比伦的旋律也符合我们熟知的自然调式音高集合的基本内容,尽管并不完全符合所有我们现代对其模式的设置。

例1-10 古代乌加里特胡里安祭仪歌曲的第一句,由安·德拉弗科恩·基尔默[Anne Draffkorn Kilmer]译谱(已略去残破和无法转译的文本)

对于恰好以可破解的实用性文献保存下来的少数古希腊(可能相对较"晚"的)旋律,还有那些最早的希腊基督教音乐——它差不多是从之前的异教实践中直接发展而来的,我们可以得出大致相同的结论。[12] 最早的此类古希腊遗存是现存两首德尔菲圣歌[Delphic Hymns](亦称阿波罗赞美歌[paeans to Apollo])的第1首。它是由德尔菲神谕预示中的女祭司演唱的,记录在一块约公元前130年的石板上。目前石板上的内容只有部分可以辨认,它收藏在位于德尔菲的国家考古博物馆中。它采用了一种十分考究且刻意雕琢的风格,希腊人谓之"半音(也就是色彩性的)类型"[chromatic genus']。其中,里拉琴的一些琴弦被调低,以便在连续弹奏时能产生两个连续的半音。(故,在很晚近的西方实践中,"半音化"[chromatic]这个词用于表示把音阶的音级改变半音;希腊的理论家还描述了一种"四分音"类型,其中可以用四分音[33]取代半音。)例1-11a显示的是这条旋律的后半部分,其中装饰性的"色彩性半音"[chromatic semitone]用得最多。其译谱工作大约是在80年前由法国的考古学家泰奥多尔·雷纳克[Théodore Reinach]进行的,他采用了一种推测性的译谱方式:它将文献中用"字母化"记谱的准确旋律音高复制出来,但是其韵律和节奏都

⑫ 所有现存的古希腊音乐残篇都收录于 Egert Pöhlmann and Martin L. West, *Documents of Ancient Greek Music* (Oxford: Clarendon Press, 2001),并在其中给出了新的、权威的译谱。

图 1-8 古希腊双耳细颈瓶(罐),约公元前 490 年,描绘了以里拉琴伴奏的歌手。古希腊音乐理论主要限于里拉琴的规定调音法。它采用了 3 种 genera (种类),或者叫类型:自然的、半音的和四分音的。这些词一直保存到了现代音乐术语中,尽管含义不尽相同

是按照歌词的韵律和节奏推断出来的。

例 1-11b 包含了现存最早的基督教仪式音乐制品,这是出自一首希腊的圣三位一体赞美诗结尾的片段。它的乐谱写在一片莎草纸带上,制成于公元 4 世纪,发现于 1918 年。这首赞美诗很有可能是从叙利亚基督教教会仪式的片段中转译而来的。尽管我们无法确定(因为这是我们唯一的曲例),但它似乎是在一个自然音模式族类上构建起来的。经过六七个世纪的时间,它已成为东罗马帝国东正教会(也就是东

罗马帝国的官方教会)希腊语歌词音乐现存最早的代表了。东罗马帝国又称拜占庭帝国,这是根据其首都拜占庭(或称君士坦丁堡)而得名的,因为拜占庭直到1453年都是东罗马帝国的首都。

例1-11a 第1首德尔菲赞美诗的第2节,由埃格特·普尔曼和马丁·L.韦斯特译谱

看啊!那伟大的城池阿提卡。在女勇士特里同的祷告下立于一片未受侵犯的平原之上!在火神赫菲斯托斯的神圣祭坛上焚烧着年轻公牛的腿,阿拉比亚的芳香飘往奥林匹斯;有着清澈、尖锐声音的笛子吹着不同调子的歌曲;而那声音甜美的金色里拉琴奏响了赞美诗。

例1-11b 拜占庭三位一体赞美诗原型的第4诗节,由埃格特·普尔曼和马丁·L.韦斯特译谱

西罗马教会发展了诗篇集的散文诗歌传统,并将其作为首要的音乐创作领域。与之不同的是,东正教则强调赞美诗咏唱。它是用有韵律的诗节新创作的"赞美上帝的歌曲"。这套曲目被称为拜占庭圣咏,它包括了在多种仪式体裁和类型中使用的赞美诗,从(为守夜,或称晨祷而作的)单诗节的 *troparion*(小赞词)和 *sticheron*(行间赞词)——它们[34]像格里高利交替圣咏那样与诗篇结合在一起,到 *kontakion*(圣颂,该词源自希腊语的"卷轴")——它是一种有多达30个诗节的绚丽繁复的格律布道,再到 *kanon*(圣颂典,该词源自希腊语的"规则")——这是一种由9段 *odes*(颂歌)组成的壮丽套曲,每首颂歌都建立在不同的名为 *hiermos*(圣颂首节)格律原型或称模式诗节的基础上。

在仪式中仍然使用的最古老的旋律之一在现代圣咏书中被称为"信经I"(例1-12)。它是尼西亚信经[Nicene Creed]的配乐。尼西亚信经是基督教信仰条文的吟诵,于4世纪被采纳,最初用于受洗仪式。信经最终加入到了圣餐礼仪式中,一开始在东方教会中演唱,后来(公元6世纪时)在西班牙和爱尔兰都会演唱。798年,法兰克人吸纳了它,并于1014年由教宗本笃八世正式纳入"普世"(或称"公教")的拉丁弥撒中。他将其置于福音书诵读和奉献经之间,作为敬拜集会和圣餐礼的分隔。

例1-12 "信经I"的开头

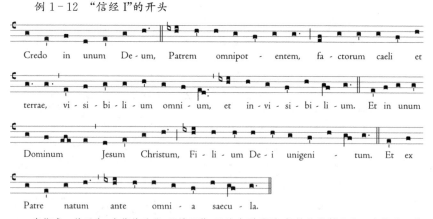

我信唯一的天主,全能的圣父,天地万物,无论有形无形,都是他所创造的。我信唯一的主,耶稣基督,天主的独生子。他在万世之前,由圣父所生。

尽管将它吸纳进仪式的时间较晚,但是演唱这段庄严唱词时常用的模式很明显是古风的,而且也很明显是希腊式的。其所属的模式族类[35]常使用降 B 音和 E 音,并围绕着吟诵音 G 音演唱。其最后终止于 E 音上。这一模式族类在格里高利全部曲目中算是一个富有异域色彩的样本了。(不过可以对比一下例 1-5 中《义人要发旺如棕树》的奉献经。)尽管旋律似乎突出减五度这一奇怪的音程,但它却完全符合自然调式音高集合的音程结构。倘若向上移调五度或向下移调四度,它就可以记在五线谱上且不含任何临时变音。(在格里高利文献中,它没有以此音高记谱的原因,将在下一章中讲解。)

正如这些非常古老的旋律所暗示的,对自然调式音高集合的模式化和装饰的方式多种多样。它催生出了大量历史性的、与文化相关的音乐风格。追寻它们的发展轨迹正是本书的主要任务。然而历史也表明这样的音级集合——可以说是在形成模式之前的原始材料——可能是一项自然的"馈赠"。在某种程度上,它是外部自然界(声音的物理性)所赋予的,但更重要的是,它是人性赋予的(可以称之为声音认知的生理机能)。在西方音乐的传统中存在着认知上的普遍性。这与语言相同,它强调并巩固着全部的文化行为,并且为这些文化行为设限(这在某些人看来是负面影响)。

(殷石 译)

第二章 新的风格与形式
最初圣咏曲目中的法兰克添加物

极长旋律

[37]梅斯的阿马拉尔(阿玛拉利乌斯)[Amalar (Amalarius) of Metz]是城镇里的牧师,也是阿尔昆的门徒。他服务于查理曼及其继任者路易,既任教职又任政治职务。他是加洛林圣咏和仪式改革的监督人,而且几乎是我们唯一所知的这方面的见证人。他于831年在罗马从事外交事务,此后,阿马拉尔生命中余下的几十年都在汇编仪式书中度过。他在仪式书中加入了很多评论,其中充斥着关于他所听到的教堂歌唱的信息。他希望将这种教堂歌唱移植到法兰克的国土上。尽管阿马拉尔并没有使用纽姆(这可能是因为他生活的年代太早,当时还没有纽姆谱这个选项供他使用),但他对罗马圣咏歌唱方式是如何为法兰克人所用的描述却异常详细、生动。

从阿马拉尔那里我们知道这样一个情况:他观察到的罗马的乐长们选用了一首真正的展示之作——一首 *neuma triplex*(三重纽姆),它是纪念施洗者约翰日(12月27日)申正经应答圣咏中的花唱段,它规模巨大,由三部分组成——并将其转而用于圣诞节中。在圣诞节时,其充满喜悦的欢呼似乎更显合适。当时总体潮流就是用特殊的音乐来装点仪式,上述做法正是其中之一,也是阿马拉尔所倡导的。圣诞节是所有日子中仪式最复杂的(比如,在这一天,要演唱3部弥撒,而不是1

部：分别在午夜、黎明以及平常的时间，也就是辰时经和午时经之间），当然也就格外受到青睐。不过，"三重纽姆"在需要的时候，可以用作插入物。在不同的文献中，它会与诸圣婴孩殉道日联系在一起，也会和多种圣人纪念日联系在一起，尤其是在这些圣人家乡的教区里尤为盛行。

在中世纪圣咏的全部曲目中，"三重纽姆"花唱的第3段是最豪华的，它有着78个音符，可能是最长的旋律[*melodia*]，或者称为无词的发声拖腔。例2-1中，最后的唱词（*fabricae mundi*，"世界的结构"）

例2-1 "三重纽姆"
原始应答的结尾

Et ex-i-vit per au-re-am por-tam lux de - cus

u-ni-ver-sae fa - bri-cae mun - di
那光芒，世界全部结构的荣耀，将穿过金色的大门。

3段花唱（在应答的3次重复中插入其间）
a.（在第1次重复时）

fa

bri-cae mun - di

b.（在第2次重复时）

fa

bri-cae mun - di

c.（在结尾的重复时）

fa

bri-cae mun - di

来自圣诞节申正经中无与伦比的应答圣咏 *descendit de caelis*（"他自天堂降临"）。这段词先是以其"正常"的形式出现，然后就以"三重纽姆"花唱的形式出现。最终在约 3 个世纪以后，它被按照阿马拉尔所描述的方式记写在线谱上。（我们可以设想它仍旧与阿马拉尔所描述的 8 世纪的旋律很相近，因为它能很好地与更早手稿中无高度的纽姆谱吻合。）

[38] 为了延续"欢呼"歌唱这一旧观念，阿马拉尔热情地支持在节日的圣咏中插入这样的"纽姆"或花唱。要注意的是，在其最初的语境中（也就是施洗者圣约翰纪念日），这首三重纽姆就出现在 *intellectus*（领会）一词处。他将其解释为一种狂喜或神秘性的"领会"，超越了词语能够表达的力量。阿马拉尔劝诫修道院的音乐家们说："如果你们唱到了饱含神圣性与永恒性的'领会'一词，你们一定要在'领会'这个词上做停留，在歌唱中喜悦，它排除了那稍纵即逝的词语。"①

[39] 阿马拉尔的这段话让人想到在这 500 年以前圣奥古斯丁的名言。阿马拉尔颂扬了他那个时代的"欢呼"歌唱。在阿马拉尔的时代，"欢呼"歌唱主要是与弥撒的哈利路亚联系在一起的。毫无疑问，阿马拉尔也满怀热情地记载了另一项罗马人的做法——他们用一段更长的旋律来代替传统的 *jubilus*（欢呼花唱），也就是在 Alleluia（哈利路亚）的"-ia"上的花唱。他将这段旋律描述为"被歌手们称为 *sequentia*（塞昆提亚）的欢呼"。它得此名称大概是因为它跟在哈利路亚圣咏后面的方式吧。②

另一位 9 世纪的教会观察家里昂的阿戈巴尔德[Agobard of Lyons]也提到了法兰克人热衷于用越来越长的旋律来装饰他们的仪式音乐。对于阿马拉尔所支持的，阿戈巴尔德则提出了非议。无论是孩童还是老叟，阿戈巴尔德抱怨道，学校里的歌手都把时间花在了改进他

① J. M. Hanssens, *Amalarii episcope opera liturgica omnia*, Vol. III (Studi e testi, 140; Vatican City, 1950), p. 54. 文本由 Daniel J. Sheerin 翻译，并收录于 Ruth Steiner, "The Gregorian Chant Melismas of Christmas Matins"一文中，文章收录于 J. C. Graue, ed., *Essays on Music in Honor of Charles Warren Fox* (Rochester: Eastman School of Music Press, 1979), p. 250.

② Hanssens, *Amalarii*, Vol. XVIII, p. 6.

们的声音,而不是改进他们的灵魂上。他们夸耀着自己的高超技艺和超群记忆,还在演唱花唱的比赛中互相攀比竞争。"塞昆提亚"曲目使那些狂热激昂的口头交锋变得平淡无趣、照本宣科。

普罗萨[Prosa]

就像欢呼歌唱那样,早期塞昆提亚拖腔——在"哈利路亚"这个词上演唱,但极为花唱化以至于几乎变为无词的了——有着许多内部的句子重复,以方便记忆。另一项法兰克歌手采用的助记方式则有着更为深远的艺术重要性:他们在花唱圣咏中加入词语,将其变为音节式的赞美诗,这似乎不无矛盾之处。一种全新的虔信歌曲由此开始兴旺繁盛起来。它在超过3个世纪的时间里不断发展,并在12世纪的法国达到顶峰。

它的开端是我们所关注的事项。我们可以将阿马拉尔的"三重纽姆"作为出发点。正如其现存的文献所示,它产生了几首短小的散文诗歌,或者称 *prosulae*(普罗苏拉);可将例2-2中的两段乐谱与例2-1中第3段高潮的花唱做比较。

其唱词是散文的(或者按以前的叫法称作"艺术-散文",鉴于其采用的辞藻十分高远),因为与大部分花唱式圣咏一样,其原始的旋律有着富有狂想性且不规则的节奏。(当然,散文的运用并不是什么新鲜事;诗篇本身就是艺术-散文的范例。)不过旋律中的一个较为规整的特点——在开始时使用重复的乐句(因为插入了两个低音音符而导致形态有所改变)——使有唱词版本稍稍暗示出了一些分节歌体[strophic]或者"对句乐节"体[couplet]的形式来。(在分节歌体中,每行歌词都配以同样的旋律;在"对句乐节"体中,旋律是每两行词才改变的。)还要顺带注意一下例2-2a中插入的一个降号的"调号"。这并不是原始记谱中的一部分,但是它反映出在我们的推测中,一位中世纪的歌手在演唱一段旋律时,会如何唱与F音紧邻的前面或后面的B音,或者会如何演唱勾画出旋律"转折"时最外侧两端的F音和B音。(我们即将探讨的法兰克音乐理论对增四度不予承认。它被调整成了纯四度,这一做法远早于它在理论中被"禁止"的时间。)

例 2-2a "三重纽姆"的普罗苏拉,"Facture tue"(你的造物)

例 2-2b "三重纽姆"的普罗苏拉,"Rex regum"(王中之王)

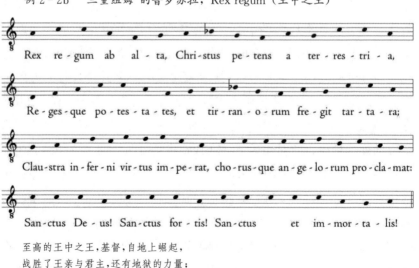

至高的王中之王,基督,自地上崛起,
战胜了王亲与君主,还有地狱的力量;
善征服了冥府,天使的合唱唱着:
神圣的上帝!神圣且全能的!神圣且不灭的!

在一段既已存在的花唱下方加上散文唱词或普罗苏拉，以此对一段著名的圣咏进行装饰，类似的例子我们在上一章中已经见过了。11世纪的圣伊利耶升阶经[Gradual of St. Yrieux]，包含专用弥撒的十分繁复的版本。其中的《义人要发旺如棕树》哈利路亚似乎是一个音节式的版本；在其诗节中插入了整整一首诗，它对应着单词 cedrus（香柏树）上长长的花唱音符。我们可能还记得，在例1-6中，花唱段的特点是其中有规整的内部重复结构，它可以用 aabb 的形式表示。当在花唱下方加上散文歌词以后，形成的普罗苏拉就有了对句乐节体诗歌的形态了（也就是每两行诗句配以同样的旋律）。我们可以看到，成对儿的诗节是很多中世纪圣咏的特点。我们或许能见证其萌芽状态（可将例2-3和例1-6做对比）。

例2-3 《义人要发旺如棕树》哈利路亚的普罗苏拉化版本

a_1 Si-cut li-li-o-rum can-dor in glo-ri-a ma-ne-bis co-ram Chri-sto be-a-te

a_2 et si-cut pul-chri-tu-do ro-sa-rum ru-ti-la-bis mag-no de-co-re.

b_1 Qua-si ar-bor in tel-lu-re

b_2 Quae vo-ci-ta-tur no-mi-ne

c （与例1-6相同的花唱） ce-drus mul-ti flo-re-bunt san-cti cum De-o.

"普罗苏拉化"——用这个术语表示在花唱式旋律中插入音节式唱词的做法颇为适宜，这一实践的一位早期见证者是诺特克·巴布勒斯[Notker Balbulus]（人称结巴诺特克，逝世于912年）。他是位于东法兰克的圣加仑修道院的僧侣。我们已经知道他是查理曼的第一位传记作者。他的 Liber hymnorum（赞美诗集）大约写成于880年。在其序

言中,诺特克回忆道,他年轻的时候,西法兰克的瑞米耶日大修道院[abbey of Jumièges](靠近法国西北部的鲁昂市)曾遭到"诺曼人"(也就是维京人)的劫掠并因此荒废了。后来有一位僧侣从那里逃了出来,③诺特克说他从这位僧侣那里学来了普罗苏拉的做法。当时大约是852年,是阿马拉尔首次对塞昆提亚[sequentia]进行描述并在法兰克人中推广大约20年之后。诺特克告诉我们,这位僧侣有一部交替圣咏集。其中有些继叙咏的花唱就被"普罗苏拉化"了。根据诺特克的说法,他欣然接受了这种能使超长拖腔段落易于记忆的手法(他称之为 *longissimae melodiae*[极长旋律]),并且他鼓吹说自己进而发明了我们称为 *sequence*(继叙咏)的东西。

继叙咏

我们现在用的英文词汇 sequence,来源于拉丁语的 *sequentia*(有时候也会用 prose 表示,来自拉丁语单词 *prosa*[普罗萨]),这个词并不表示替代欢呼歌唱的花唱本身,而是表示音节式的赞美诗,它(恰如诺特克所言)最初是从花唱演化而来的,方法就是在其组成的音符上配以散文的音节。最终,继叙咏和它之前的哈利路亚以及紧随其后的福音书诵读都[42]成为弥撒正典的组成部分。这成了法兰克本土对不断变化着的"罗马"仪式的贡献之一,当然诺特克对他在这项创造中所扮演的角色可能有夸大之嫌(尽管他特意使用了谦逊的措辞)。

在他的叙述中同样明显有夸大的是:9世纪晚期诺特克等人实践过的继叙咏依赖于阿马拉尔描述过的更早的塞昆提亚。只有少量现存的继叙咏(诺特克书中33首继叙咏中的寥寥8首)可以与已知的塞昆提亚花唱联系起来。当诺特克完成其著作时,继叙咏业已发展成为一

③ 诺特克《赞美诗集》[Liber hymnorum]序言最佳的翻译来自 Richard Crocker,收录于 *The Early Medieval Sequence* (Berkeley and Los Angeles: University of California Press, 1977), pp. 1—2。其改编本可见于 Piero Weiss 与 Richard Taruskin, *Music in the Western World: A History in Documents* (2nd ed., Belmont CA: Thomson/Schirmer, 2008), p. 39。

图 2-1 诺特克·巴布勒斯,一位 9 世纪来自瑞士圣加仑修道院的僧侣。图为他在一份泥金彩饰手稿中的形象。该手稿很可能是约 200 年之后在那里制成的。他看上去似乎在埋头冥思,试图记起一段"极长旋律",正如他在其 Liber hymnorum(赞美诗集)序言中告诉我们的那样。这份诗集包含了最早的一些被我们称为继叙咏的附加在后的花唱段

种规模可观的作品,其音乐和唱词均全然一新,风格也颇为新颖。它有时候(但远远谈不上总是)以仪式中的哈利路亚旋律为模型。当然,有可能在每首诺特克的"赞美诗"之下都潜藏着失传已久或未被记载的塞昆提亚。但是若要假设情况就是如此的话,就等于混淆了这一体裁的起源与每首单独样本的起源了(就好像假设每首交响曲都是一首歌剧序曲,就因为历史学家发现最早的交响曲就是如此)。这种有关起源的错误假设被称为"起源谬误"。我们可以检视诺特克本人《赞美诗集》中的两个样本,来举例说明早期的继叙咏,以此来提醒我们自己,诺特克本人当时只能记录其继叙咏的唱词;后世手稿中的旋律并不一定是完全按照 9 世纪时诺特克创作或改编它们时的样子来传播的。《天使的队列》[*Angelorum ordo*](例 2-4a)代表了最早的阶段,它在哈利路亚

《使我的心充满激动》[*Excita Domine*]（在将临期第3个主日演唱）的塞昆提亚花唱上进行了简单的普罗苏拉化。这与诺特克对继叙咏诞生的描述相符。其短小的旋律重复与我们已经见到过的花唱式圣咏中的旋律重复同属一类。

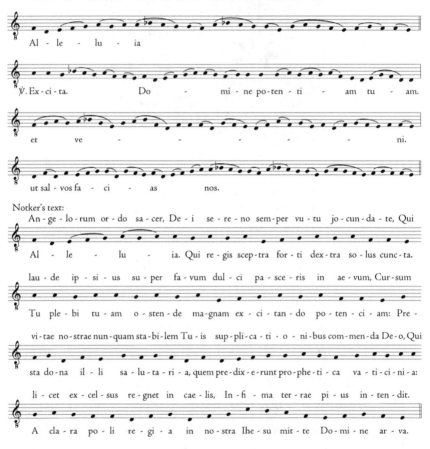

例2-4a 诺特克·巴布勒斯所作的继叙咏《天使的队列》

《王中之王》（例2-4b）则完全不同。它是一首较为成熟的继叙咏，其唱词的开头恰好与例2-2中的一条曲例相同。它开头的旋律乐句巧妙地源自《义人要发旺如棕树》哈利路亚（例1-6）；这两条旋律还有其他的相似之处。因此，这首继叙咏可能是为了与那首特定的哈利路亚连在一起使用的（这首哈利路亚是在圣加仑，也就是诺特克所在的

修道院纪念施洗者圣约翰的弥撒中演唱的),但是并没有理由认为它的用途仅限于此。其旋律的相似性也只是相近而非一模一样,它有一种暗示的意味——就像歌词中那样,可能是对[43]任何一位杰出的教士进行的致敬称赞。无论如何,在这个案例中,对《义人要发旺如棕树》的指涉并不是改编过程自动产生的结果,而是经过深思熟虑的艺术笔触,其中的多个纽姆在这里暗示着兴旺繁盛。

例 2-4b　诺特克·巴布勒斯所作的继叙咏《王中之王》

1　Rex re-gum, De-us no-ster co-len-de!

2　Tu mo-de-ra-ris mi-li-ti-am　　　　chri-sti-a-nam
　Bel-lan-di gna-ros hor-ri-bi-li proe-li-o de-sti-nan-do,

3　Con-su-les sci-os re-i pub-li-cae
　Dan-do ma-gi-stros tu-is po-pu-lis.

4　Nec e-nim fal-le-ris. e-li-gen-di sa-pi-ens.
　Quem cu-i sub-ro-ges mi-ni-ste-ri-o De-us
　etc.

从那以后,继叙咏就以严格音节式的对句乐节体呈现了。它以连续的成对诗行歌唱,配上的是旋律中重复的部分。(在更晚一些的继叙咏中,当唱词用押韵的诗文代替更早的"散文"[prosa]类型时,对句诗行常被称为"成对的短句"。)之前并不存在有着如此规整结构的塞昆提亚花唱,但是在接下来的 300 年里它会成为继叙咏的标准。这种结构开始暗示出分节歌式的重复,这可能就是之所以诺特克将其作品称为"赞美诗"的原因。

它们是如何表演的

更显著的规律性可见于《天上之王》[Rex Caeli](图 2-2;它的前 5 行被转译在例 2-5 中),相对于先前存在的样板,它也保持着更大的独立性。

(a) (b)

图2-2 《主啊,天上之王》,一首类似继叙咏的赞美诗。它可能写于9世纪。(a)它最完整的文献是一份9世纪的法兰克手稿。它以字母记谱法写成,其中明确了精确的音高。(b)其最早的文献是10世纪的《音乐手册》。其中显示了该曲的片段,使用的是类似的记谱风格。它显示出一种常规的做法,即在演出中用复调的方式对单声圣咏进行放大。它提供了有关复调音乐的证据,早于以任何圣咏本身作为证据

这种[44]有着如此复杂巧妙形态的作品,其作为继叙咏的地位一直备受质疑。(所以我们可以称之为继叙咏类型的赞美诗。)与大多数早期的继叙咏不同,它在几个层面上都体现出了结构上的"圆合性"[rounded]。其诗行不仅仅按照对句乐节设置,而且有时候是按照四行诗来安排的——一组连续四行诗,配以相同的旋律。第1组对句的旋律会在第4组对句中重现,并且整个由7条旋律乐句组成的系列会再重复(这种方式被称为二次进行流程[double cursus]或"二次贯通演唱"[double run-through]),从而组成接下来7条旋律。最后一对旋律单元再现了该进行流程段开头和结尾的乐句。诗行的长度几乎都是4个音节的倍数(8、12、16个),这给人一种节拍较为规律的印象。不仅如此,在很多对句诗行中,单词会着重使用谐元韵[assonance]——元音的位置相似——这接近押韵了。

例 2-5　译谱后的《主啊,天上之王》(图 2-2a)

1. Rex cae-li, Do-mi-ne ma-ris un-di-so-ni,　Ti-ta-nis ni-ti-di squa-li-di-que so-li,
 King of heaven, Lord of the sounding sea, of the shining Titan sun and the gloomy earth,
8. Mor-ta-lis o-cu-lus vi-det in fa-ci-e,　Tu au-tem la-te-bras a-ni-mi per a-gras.
 The mortal eye sees the external form; Thou, however, dost search through the hiding places of the soul.

2. Te hu-mi-les fa-mu-li mo-du-lis ve-ne-ran-do pi-is,
 Thy humble servants, worshiping Thee with devout song as Thou has bidden,
9. So-no-ris fi-di-bus fa-mu-li ti-bi-met de-vo-ti
 With sounding strings, we servants devoted to Thee

　Se, ju-be-as, fla-gi-tant va-ri-is li-be-ra-re ma-lis.
 earnestly entreat Thee to order them freed from their various ills.
　Da-vi-dis se-qui-mur hu-mi-lem re-gis pre-cum ho-sti-am.
 attend the humble offering of the prayers of King David.

3. Ci-tha-ra sa-pi-en-tis me-lo-di-a est　Ti-bi-met, ge-ni-tor, for-te pla-ci-ta;
 The cithara is the song of the wise; to Thee, Creator, may it be pleasing.
10. Hoc Sa-ul　　lu-di-cro mi-ti-ga-ve-rat,　Spi-ri-tu cum si-bi for-te de-bi-lem
 With this entertainment he had soothed Saul when from his soul, made feeble by chance,

　Cun-cta ca-ptus de-vo-to-rum lau-dum mu-ni-a　No-stri quo-que su-me vo-ti har-mo-ni-am.
 Having obtained the whole service of praise of the devoted, receive also the harmony of our prayer.
　Spi-ri-ta-lem a-bo-le-bat ju-sti-ti-am　Ip-so jo-co-tu-a can-tans prae-co-ni-a.
 he was blotting out righteous justice; in this pastime singing your praises.

4. Pla-ca-re, Do-mi-ne, no-stris ob-se-qui-is,　Quae noc-te fer-i-mus, quo-que me-ri-di-e,
 May Thou be appeased by our services, which we offer by night and also by day...
11. Haec si-bi cae-li-tus mu-ne-ra ve-ne-rant, Ut　i-ram dul-ci-bus pre-me-ret mo-du-lis.
 These gifts had come to him from heaven, that he might check anger with pleasant melodies.

　1. 天上之王,闪耀的提坦太阳、阴暗大地和深海之主,
　8. 凡人的眼看到的是外在的形式;然而,你却在灵魂中深藏之处找寻。
　2. 你谦卑的仆人,遵从你的嘱托,以虔诚的歌敬拜你,热切地恳请你命令他们,让他们不再承受各种疾苦。
　9. 以鸣响的琴弦,我们一众仆从献身于你,侍奉这大卫王祷告的谦卑祭品。
　3. 西塔拉琴是智者的歌声;造物主,它对你来说是愉悦的。达成了虔诚者的全部赞美仪式,也得到了我们祈祷的和音。
　10. 他用这种娱乐方式抚慰着扫罗,当扫罗的灵魂偶然变得孱弱,并且对正义感到困惑时;用这样的消遣唱着你们的赞美。
　4. 愿你因我们的服侍而平复,我们无论白昼与黑夜都会服侍你……
　11. 这些礼物将从天上到他那去,他将以美妙的旋律而息怒。

这不仅是一首非凡之作,而且是一首赫赫有名之作。它的完整乐谱可追溯至一页10世纪的法兰克手稿,但是我们知道它是一首9世纪的作品——并且在9世纪时就已经众所周知了——因为它的前两个对句诗行被作为方言的例证选入了 Musica enchiriadis(《音乐手册》)中。后者是法兰克现存最早的有关实践性音乐制造的论著,它被认为成书于860年到900年之间。我们可以在图2-2中看到其图示。它是几部有关复调歌唱的论著之一,并且有力地提示我们,早在我们有任何关于法兰克人音乐实践的证据之前,便可知晓他们有着常规的复调歌唱。

在这个改编版中(转译于例2-6中),上声部唱的是原始的《天上之王》旋律。正因如此,它被称为 vox principalis(主要声部)。低声部被称为 vox organalis(奥尔加农声部),因为它表现的是和声或对位(它们在当时被称为 organum[奥尔加农])。低声部从同度开始,并一直保持最初的音高,就像低持续音似的,直到主要声部达到其上方四度音程时。四度音程是当时音乐理论中最小的协和音程。此时,两个声部做平行运动直到终止式处(或按当时的术语,终止式称为 occursus[相遇平行复调的终止式],其意思是[46]"来到一起"),并重归同度。第2条乐句中,首先通过保持"奥尔加农的"G音,而后通过跳进至E音,与B音相对的增四度音程得以避免。同样,结尾回归到了同度。

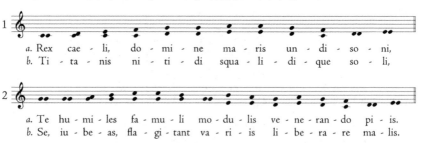

例2-6 《音乐手册》(图2-2b)中的复调曲例的译谱

这并不是一首复调"作品"。它更像是一个示例,说明了法兰克乐长们是如何"用耳朵"为他们唱的圣咏配和声的。那么和声的风格

是如何进入他们耳中的呢？这个问题的答案已随着未记谱音乐的消失而无法寻觅了。这些音乐曾与记谱的罗马圣咏和法兰克圣咏这样享有特权的曲目并行存在。掌握了读写能力的音乐家一直受到听觉环境中音乐的影响，并且，所有音乐的表演，无论是否记写下来，都部分受控于非书写的惯例。（否则的话，人们就能仅仅靠阅读书谱来学习作曲或演奏钢琴了。）我们可以假设，将我们的复调音乐最早[47]进行记录的僧侣们并没有发明这些音乐，而是将其从（很可能是世俗的）口头实践中移植过来，并且，最早的实例目的是提供样板，以便将其他旋律也进行移植。

那么是何旋律呢？最有可能的就是普罗苏拉[proses]、赞美诗以及类似的法兰克新曲目，而非作为正典的罗马圣咏。这种圣咏大部分都是诗篇的咏唱，（正如我们所见）它们有着特别的"道德性的"传统，需要用齐唱式表演。另一种范例是以使用新风格的音节式法兰克作品为基础的，就像图2-2中的那样。《音乐手册》中有关复调"表演实践"的那部分就有更简单一些的示例(有着严格平行的四度、五度和八度重复叠加)。但是，我们并不真的清楚这一时期有什么限制或倾向；而且有一种颇为诱人的可能性，就是复调歌唱并不是特例，而是一项规则，至少在某些修道院社群内是如此。

无论是在完整的文献中还是在《音乐手册》的引用中，《天上之王》赞美诗的另一个值得关注的特点是其记谱法。它被称为达西亚记谱法[Daseian notation]，得名于希腊语 prosodia daseia，即"送气音符"。希腊的音乐理论家曾以许多种不同的变化形式使用这一符号，用其表示音高。它主要出现在教学用的论著中。在图2-2b中有达西亚符号表示的从c音到a音的音高，它们出现在 *Rex Caeli* 第1句前面一栏里，以升序排列。而从c音到c'音的音高则位于音域更宽广的第2句的前面。这就可以证明，法兰克人当时已经有了可以使用的、能够表示准确音高的记谱法了。如果他们愿意的话，他们本也可以在其圣咏手稿中使用这一记谱法。我们再一次需要面对这样一个事实：音乐主要是一种依托记忆的艺术；并且可以说，在实用性文献中，对记谱法的全部所需就是它要足以将旋律从脑海调取出来。我们今天所知的"视唱"，当

时还不被人们认为是一种有用的技巧呢。

赞美诗

即便继叙咏是最为繁复的,但在所有新的音乐形式中,它只是法兰克人用于对引进的罗马圣咏进行装饰和扩充并据为已有的诸多新形式之一。分节式的礼拜赞美诗是另一种他们热衷于培植的形式。拉丁仪式至少从4世纪开始就已经出现了赞美诗咏唱,但是由于教义的原因,它在罗马遭到了抵制(而且它也因此并不属于加洛林人带到北方的曲目的一部分)。圣奥古斯丁说道,他的老师,4世纪的米兰主教圣安布罗斯从希腊的实践中借用了赞美诗,用于在守夜时让全体会众歌唱。继安布罗斯之后,最伟大的赞美诗作者是教宗格里高利的同时代人,此人名叫维南提乌斯·弗图纳图斯[Venantius Fortunatus](约于600年逝世)。他是意大利人,供职于法国西部中心普瓦捷的主教处。他最著名的作品是 *Pange lingua gloriosi*(《歌唱吧,啊,我的舌》)。它使用了一种韵律性的结构(长短格四音步)。后来赞美诗作曲家广泛地效仿了这一做法。

无论是安布罗斯4世纪的米兰唱词,还是维南提乌斯6世纪的"高卢"唱词,它们直到20世纪还是通行的,但是在公元1000年以前,还没有被记录下来的旋律。并且当它们一出现在修道院手稿里时,就已经十分丰富多样了,以致大部分最古老的唱词都配有多达十来个或者更多的旋律。我们无法说出它们有哪些或者有多少是[48]产生于9世纪之前的,但是绝大多数赞美诗都更符合9世纪由法兰克音乐理论家们建立起的调式准则(这些理论家的作品我们将稍后进行探讨),而不是罗马圣咏调式分类,以至于它们的法兰克起源似乎是板上钉钉了。

赞美诗咏唱显然与诗篇咏唱构成对立面(或者说是经过精心计算的对诗篇咏唱的补充)。诗篇及其韵的附加物是崇高而神圣的,导向的是精神上的静养和沉思。赞美诗则是仪式中受欢迎的歌曲:它们很有节奏感(无论它们的节奏是以音节计数组织的还是以真正的韵律来组织的),极富旋律性,导向的是激情。例2-7中给出了最著名的3首

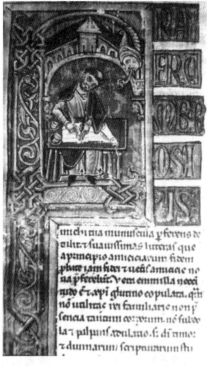

图 2-3 圣安布罗斯,4 世纪米兰的总督和主教,他将拜占庭风格的赞美诗咏唱引入到了西部教会中。图像显示了他正在书写——开头的字母 F (Frater Ambrosius[兄弟安布罗斯])。出自一份泥金彩饰手稿——潘普洛纳的佩德罗的圣经[the Bible of Pedro de Pamplona],塞维利亚,手稿编号 MS 56-5-1, fol. 2

赞美诗的第 1 诗节。此时,它们基本上可以被视为这一体裁的说明示例,但稍晚一些的时候,它们则是法兰克"调式"体系中对比调式的实例(并且再晚一些时,我们可以看到著名的作曲家们用复调配乐的方式来表现它们)。

《万福海星》[Ave maris stella]是献给真福童贞女玛利亚的,用于专为她举行的众多礼拜仪式之一。大概在最早的纽姆谱手稿同时期,这些仪式在法兰克-罗马仪式中萌发出来。其唱词应该可以认定产生

例 2-7 法兰克赞美诗 3 首

a. Ave maris stella(《万福海星》)

万福,海上的星,无上主之童贞之母,天国之门庭。

b. Pange lingua gloriosi(《万福海星》)

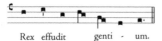

称颂那荣耀的圣体,
我的舌,奥妙的歌唱,
还有至圣的宝血,
为赎世而倾流
在高贵的子宫中
诞生了那万邦之王。

c. Veni creator spiritus(《造物的圣神请来吧》)

你、圣神、造物主,来吧,
使人的灵成为你的家;
用天堂的恩典激励
你的造物的心。

于 9 世纪。这一有着装饰性纽姆的曲调,是与这首诗歌有关的曲调中最著名的一个。它稍晚一些才出现在现存的手稿中。然而,在那仍旧以口传为主的时代,一段旋律最早的书面文献产生的时间并不能够证实为其创作的时间。

接下来的《歌唱吧,我的舌》[*Pange lingua*]的版本并不是维南提乌斯最初的版本,而是一个由圣托马斯·阿奎那(St. Thomas Aquinas,逝世于 1274 年)再创作的版本——称为"仿作"[parody],但这个

词并不含有任何讽刺的含义。它是为基督圣体节［Corpus Christi］（崇拜基督的肉身）的礼拜仪式创作的。就像我们当代的讽刺式戏仿那样，中世纪的宗教仿作（也称为 *contra facta*［换词歌］）定然是用传统的曲调来演唱的。那么在这个情况下，旋律就远远早于唱词了。这个曲例和前面的例子从正反两个方面证明了这首以及其他许多中世纪曲目的词乐关系易变性。

［49］《造物的圣神请来吧》［*Veni creator spiritus*］是一首伟大的圣灵降临节赞美诗，某种意义上也算是加洛林王朝的国歌［anthem］。它被敬献给了许多著名的法兰克人，包括美因茨总主教赫拉班努斯·莫鲁斯［Hrabanus Maurus］（逝世于856年），甚至还有查理曼本人。这首诗使用了所谓的安布罗斯诗节（4行诗，每行有8个音节），这种形式是在5个世纪之前由最初的拉丁赞美诗作者创立的；但是其充满变化的拱形旋律——其中接续的乐句终止于"主要的"音阶音级上，是法兰克的典范性设计。今天我们仍认为这些音级是"主要的"音级。

附加段

［50］继叙咏和赞美诗都是自我独立的完整作品，也就是说，它们是与继承自罗马圣咏的诗篇咏唱圣咏一样（但在风格上形成鲜明对比）的独立歌曲。另一大类法兰克作品中包含的圣咏则并不是独立存在的，而是由于各种原因、以多种方式附加在其他圣咏上的——它们往往是比较古老的正典圣咏。在较老的音乐上附加新的配乐的诸多方式之一就是将新的音乐作为一个序言，它可以将较老的音乐放大并做阐释，以利于当时的信徒。尽管这种做法，就像大部分法兰克的音乐创新一样，可以追溯至9世纪，但对它最为集中的发展是在10世纪开始的。这（也许只是间接地）反映出所谓克吕尼修道院改革中精神与创造的理想。

位于法国中东部的克吕尼本笃会修道院是由院长贝尔诺［Berno］于910年创建的，其资助人是阿基坦的第一位公爵，敬虔者纪尧姆（威廉）［Guillaume（William）the Pious］。它所矗立的那片土地是威廉

刚刚从勃艮第大公那里赢取的。它被完全转让给了修道院,以使其免受世俗的干预。在那里,贝尔诺试图重申本笃会最初的会规——这套会规在北方挪威人入侵的两个世纪里严重腐坏了。净化修道生活的主要途径就是增加大量的时间和精力用于举行仪式。这不仅意味着要延长礼拜的时间,增加礼拜的比重,还意味着要教育僧侣们忠诚奉献。这可能就是这些新创作的、被称为附加段[trope]的前言之目的所在(附加段一词来自拉丁语的 *tropus*,它可能与拜占庭-希腊的 *troparion*[小赞词]有关,或者与非经文的、用艺术散文写成的赞美诗诗节有关)。

附加段主要出现在专用弥撒的交替圣咏上。最有特点的附加是在进堂咏中,此处附加段成了对整首弥撒的一个评论,犹如在说:"我们今天举行弥撒,这即是原因。"附加段也可以附加在其他伴随祭仪行为的格里高利交替圣咏上,尤其是奉献经上("我们献出礼物,这即是原因")以及圣餐礼上("我们在品尝酒与圣饼,这即是原因")。由于克吕尼改革在法国、德国以及意大利北部广泛传播,附加行为也就成了一种被广泛采纳的做法。相对正典的圣咏来讲,单独的附加段是一种更具地方性也更随意的体裁。一首特定的交替圣咏在不同的文献中可能会有许多不同的前言搭配,这反映了当地的仪式习俗。

附加段在最繁复的时候,可能不仅仅是整首进堂咏的前言,而且可以是交替圣咏中每段同韵的诗篇诗节的前言,或者是其后连读的一个或多个诗节的前言,又或者甚至是荣耀颂模式的前言。因此,在实践中,附加段既可以以间插的形式出现,也可以以前言的形式出现。它与音节式的继叙咏不同,继叙咏与其跟随着的花唱式哈利路亚形成鲜明的对比,而附加段则模仿了它所随附的交替圣咏的纽姆式风格,并且其意图和目的就是成为它们的一部分。由于圣咏开头的单词总由领唱者演唱以确定音高,因此人们曾认为附加段与合唱的交替圣咏不同,它是由独唱者演唱的。

[51]含有附加段的手稿称为"附加段曲集"[tropers]。它们与两座修道院关系尤其密切。一座是东法兰克王国的圣加仑修道院。在那里,诺特克发展了继叙咏,此外僧侣图欧提洛[Tuotilo](逝世于915

年)可能也是在那里对附加段的发展起到了类似的作用。另一座修道院是位于法国西南利摩日的西法兰克王国圣马夏尔修道院。在10世纪时,它和克吕尼一样同属于阿基坦公国。例2-8和例2-9中的3首附加段或3组附加段都出自10世纪的圣马夏尔附加段曲集(不过用的是它们稍晚被整合为线谱的形式)。它们的目的都是对同一个正典要件——复活节主日弥撒中的进堂咏——进行扩充。该进堂咏在全部的仪式中有着最大量的附加段。

进堂咏的正典文本包含了诗篇第138章中的3段诗节的节选——分别是第18、第5和第6段。时至9世纪,这些词已经积淀了源远流长的基督教 exegesis(释经学)或教义阐释的传统。在原本的诗篇中,进堂咏开头的诗节节选——Resurrexi, et adhuc tecum sum(我已复活了,仍同你在一起)——指的是从睡眠中醒来。梅斯的阿马拉尔曾经是众多基督教释经家之一。释经家们将这些词语解释为永恒的基督通过诗篇作者大卫的非书面媒介向他的父讲话,并因此预言性地指向了复活节弥撒所纪念的事件,即基督在被钉上十字架后第3天死而复生。附加段的功能之一就是对这种阐释予以确认并将之明确传达出来。

样本(例2-8a)中的第1个也是最简单的一个附加段包含了单独一段劝勉或说邀请合唱队歌唱的词,它进一步佐证了附加段应由领唱者或乐长表演的推断。尽管篇幅短小,但它以最经济的方式达成了一首释经附加段的任务,以基督的胜利确证着诗篇作者的话。例2-8b中包含的进堂咏附加段可以说是一首完全的配乐,它不仅仅引导了第1段诗行,而且也引导了另外2段诗行。在更加繁复的配乐中还有第4行,用于引起总结性的"哈利路亚"。就像例2-8b中的附加段那样,它的唱词较自由地采编自圣经,并拼凑在一起。它对诗篇的诗节进行扩充放大。在这一语境中,它与进堂咏的诗节本身一样,也代表着基督的话。还有另一套来自圣马夏尔的进堂咏附加段,它将进堂咏的唱词植入到了一段模仿福音书风格的叙事话语中,并且在交替圣咏的每段诗行中附加了纽姆[neumae]或插入花唱作为进一步的装饰。

例 2-8a 复活节进堂咏的前言式附加段,《我已复活了》

为致敬战胜了死神统治的我们伟大的王而作乐,呼唤着"啊":
我已复活了,仍同你在一起……

例 2-8b 复活节附加段,出自圣马夏尔修道院,有两段附加段配乐

[52]*visitatio sepulchri*(探访圣墓)的附加段——在基督下葬次日的清晨,3 位玛丽探访他的墓地——很可能是《我已复活了》附加段中最著名的了,甚至可能是所有附加段中最著名的。这些附加段以宣告了基督复活的天使与 3 位玛丽的对话写成,它们随后平顺地连接到了进堂咏的唱词中。例 2-9 中是 950 年左右圣加仑手稿中这首附加段的较早版本,其唱词中有着特殊的指示(这在仪式书中称为 *rubrics* [红字注文],因为它们常用红色的墨水书写,这种墨水用 *rubrica* 制成,这个词在拉丁语中的意思是"红色的土"),这些指示有些不必要地明确了哪些是"提问"[*interrogatio*],哪些是"回答"[*responsorium*]。

这些红字注文似乎表明了 2 名(或多名)歌手要分角色表演出对话。像这首一样的附加段是变为拉丁教会戏剧的大量曲目中(有时被称为"教仪剧"[liturgical dramas])最早且最简单的形式。下一章将会对更为复杂的形式进行描述。

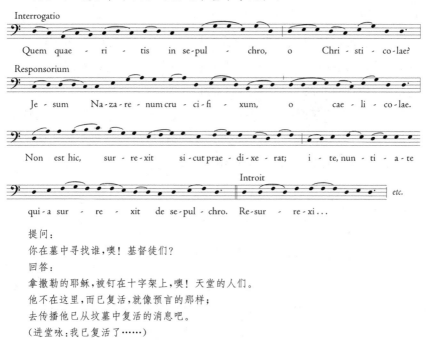

例 2-9　复活节对话附加段("你在墓中寻找谁")

提问：
你在墓中寻找谁,噢！基督徒们？
回答：
拿撒勒的耶稣,被钉在十字架上,噢！天堂的人们。
他不在这里,而已复活,就像预言的那样；
去传播他已从坟墓中复活的消息吧。
(进堂咏：我已复活了……)

正如许多受欢迎的圣咏一样,复活节对话附加段也催生了一批仿作。圣马夏尔的一部 11 世纪的手稿里就有一段圣诞节的对话附加段,它模仿了复活节的原型,其细节颇富娱乐性。它以著名的 *Quem quaeritis*(你在寻找谁?)开头,然后用马槽代替了坟墓,用牧羊人代替了玛丽一家人。此处也是为了确证旧约圣经作为基督降临的预言。在此例中,其经文是以赛亚书中著名的词句("有一子赐给我们"[Unto us a child is born]),圣诞节进堂咏正是以此词句为基础的。在接下来的几个世纪里,圣诞节也成了教会戏剧("马槽戏剧")发展繁荣的场合。学者们曾经认为最终的中世纪教会戏剧——并不是在弥撒上表演的,

而是在申正经之后表演的——事实上是对进堂咏附加段的扩充放大（可以说是附加段上的附加段）。但其关系却远远不是这么直接的，不过，将仪式表演出来的实践的确产生自复活节和圣诞节的对话附加段中。

常规弥撒

[53] 最终，法兰克的作曲家为弥撒仪式固定不变的词句创造了美妙的旋律。无论在何种情况下，在弥撒中都会诵读这些固定词句。在前加洛林时期，并没有为它们配乐的必要性，因为这些词——全部都是欢呼——并没有获得稳定的仪式位置。法兰克人对它们的采用反映了他们对壮丽奢华事物的喜爱。它们很可能是从市民仪典中转化而来的（比如 *laudes regiae*，即"皇家欢颂"，在查理曼的罗马加冕礼后，他就以此表示致敬）。一旦这些词句固定下来，它们就可以作为弥撒规程（*ordo*，拉丁语的 order of events[事件的顺序]）的一部分写下来。规程列出了在既定的礼拜中要做的事项。

属于独特场合的文本（和圣咏）则汇集在它们各自的书中（交替圣咏集、升阶经曲集等类似的曲集）。在每台弥撒中都要演唱的则纳入规程本身中。因此，对于音乐家来说，"常规弥撒"[Mass Ordinary]一词（来自 *ordinarium missae*）准确的意思是由合唱队演唱的固定不变的唱词：慈悲经、荣耀经、[54]信经、圣哉经和羔羊经。在加洛林时期，它们在音乐上开始得到相当的重视；很久以后，它们开始作为统一的复调套曲进行配乐，催生出弥撒作品的传统。这一传统一直延续至 20 世纪。许多标准音乐会曲目中的著名作曲家（仅举几例：巴赫、莫扎特、贝多芬）都曾为其添砖加瓦。在早期常规模式中经常出现的还有另一类文本，即会众散去的短句（"*Ite，Missa est*"[礼毕，会众散去]——表示弥撒的 Missa 一词正是由此而来）及其应答咏——*Deo gratias*（"承神之佑"）。

荣耀经[Gloria]，也称为"荣耀归于圣主"[Gloria in excelsis]或大荣耀颂[Greater Doxology]（以区别于插入到诗篇和圣歌的结尾中的

图2-4 象牙书封，很可能出自光头查理[Clarles the Bald]宫中的一部圣礼书或升阶经曲集。光头查理是查理曼的孙子，他在843—877年统治西法兰克王国。它展示了圣餐礼——庄严弥撒的第2个部分，其中酒和圣餐饼发生了奇迹般的转化

"天父的荣耀"模式或称小荣耀颂）。它是最早得到培植的。其唱词以两段取自圣路加福音书的诗节或者说同韵诗行开始。它引用了天使们在耶稣诞生的夜晚向牧羊人送去问候的内容。正因如此，在它被安置于弥撒中的固定位置之前，"荣耀归于圣主"常常用作圣诞节的行进赞美诗，它是司仪神父进入时的高潮点。（在复活节时，人们也会以这种方式使用它；并且，当其进入到弥撒中后，它在这两个节日之前的悔罪周中是不演唱的，这样一来，它的重新出现就可以表现出节期的欢愉之情了。）跟随在这一天使赞美诗之后的是一系列 laudes（赞颂歌）。它们可能源于统治者崇拜的语境之中。接下来是一系列的连祷或者祈愿，最后是一首总结性的赞美歌曲。它最早似乎是会众使用的。这暗示它可能有着简单、程式化的风格，但在法兰克手稿中保存下来的荣耀经则是纽姆式的，且偶有花唱，并且（一旦唱到司仪牧师的起调之后）明

显是为了教士或修道院的"学校"使用的。例 2-10 中是一条 9 世纪的荣耀经旋律，它是现存大约 40 条法兰克配乐中的一条。（其编号 IV 是现代圣咏书中添加的。）

例 2-10　荣耀经 IV

Gloria in excelsis Deo. Et in terra pax hominibus bonae voluntatis. Laudamus te. Benedicimus te. Adoramus te. Glorificamus te. Gratias agimus tibi propter magnam gloriam tuam. Domine Deus, Rex caelestis, Deus Pater omnipotens. Domine Fili unigenite Jesu Christe. Domine Deus, Agnus Dei, Filius Patris. Qui tollis peccata mundi, miserere nobis. Qui tollis peccata mundi, suscipe deprecationem nostram. Qui sedes ad dexteram Patris, miserere nobis. Quoniam tu solus sanctus. Tu solus Dominus. Tu solus Altissimus, Jesu Christe. Cum Sancto Spiritu, in gloria Dei Patris. Amen.

天主在天受光荣，
主爱的人在世享平安。
赞美你、称颂你、朝拜你、显扬你。
我们为了你无上的光荣感谢你。
主、天主、全能的天父。
主、独生子、耶稣基督；
主、天主的羔羊，圣父之子。
除免世罪者，求你垂怜我们。
除免世罪者，求你俯听我们的祈祷。

坐在圣父之右者,求你垂怜我们;
因为只有你是圣的,只有你是主,
只有你是至高无上的。
耶稣基督,你和圣神,
同享天主圣父的光荣。阿门。

圣哉经[Sanctus]是一段圣经的欢呼(它出自以撒书)。它的希伯来语名称是 *Kedusha*(三圣颂)。自古以来,它都是犹太崇拜仪式中的一部分。最早的基督教徒从中将其吸纳过来,作为"圣餐礼"(感恩)祈祷的会众部分。甚至在它的拉丁化形式中,唱词也保留了两个希伯来文的词:*Sabaoth*(主人)和 *Hosanna*(拯救我们)。最早的法兰克配乐,就像例 2-11 中的那样,可追溯至 10 世纪。那时,它和荣耀经一样,并不是由全部会众演唱的,而是由受过训练的"经院"演唱的。

例 2-11　圣哉经 I

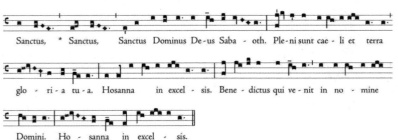

圣,圣,圣,万军的天主。
天上地下充满你的伟大光荣。
天上的和撒那。
赞颂那以主之名的降临者。
天上的和撒那。

比起圣哉经来,羔羊经[Agnus Dei]在仪式中的历史要短得多。它直到 7 世纪才被引入到弥撒当中,用于在圣餐仪式前,为分圣饼伴奏。最初,它被按照连祷的形式塑造,其中向上帝羔羊欢呼的反复次数不定,会众以"请怜悯我们"的祷告作为回答。后来,这一圣咏变得标准化并且有所缩略,所剩仅有 3 次欢呼,此外最后一次应答变为了"请给我们和平"。这些发生的时间,大约就是法兰克人忙于创作他们自己的

"常规"圣咏的时候,因此在这种情况下,这些早期的旋律及其唱词是同时产生的。在下面的两例中,第1例(例2-12a)所代表的可能是古老的连祷实践的遗存;而第2例(例2-12b)是一段法兰克人对最早(希腊的)留存下来的羔羊经旋律的改编和删节,他们将其改为了一首再现的"三部曲式"(ABA),以使其适应唱词。它有着纽姆式的、类似交替圣咏的风格,这使其适于由"学校"表演。

例2-12a 羔羊经 XVIII

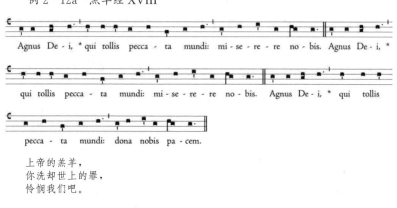

上帝的羔羊,
你洗却世上的罪,
怜悯我们吧。

上帝的羔羊,
你洗却世上的罪,
怜悯我们吧。

上帝的羔羊,
你洗却世上的罪,
请给我们和平。

例2-12b 羔羊经 II

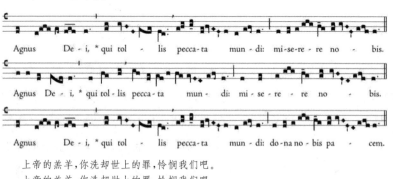

上帝的羔羊,你洗却世上的罪,怜悯我们吧。
上帝的羔羊,你洗却世上的罪,怜悯我们吧。
上帝的羔羊,你洗却世上的罪,请给我们和平。

[55]由于常规圣咏的创作时期恰好是交替圣咏-附加段的极盛时期,它们也就成了附加段所依附的主体了。有时候依附其中的附加段还会十分长。荣耀经的附加段尤为丰富,它们很多是特定节日或特定类型节日(比如为纪念荣福童贞女的节日)所特有的。这些附加段经常有附加的"赞颂歌"或欢呼的形式,插入到[56]标准的附加段之中。在手稿中,有一段诗节似乎有着自己的生命,这就是 *Regum tuum solidum permanebit in aeternum*("你坚强的统治将会永久持续")。在许多文献中,它都跟在"唯你为地上至高者,耶稣基督"(Tu solus altissimus, Jesu Christe)的后面,与很多不同的荣耀经旋律联系在一起。

尤其吸引人的一点是,"你坚强的统治将会永久持续"本身是如何成为被加上装饰的唱段的。在有些文献中,在 *permanebit*(永久持续)一词的第1个音节上会嫁接上一段令人印象深刻的"纽姆"(阿马拉尔可能会如是称之)。这似乎可以成为后来被称为[57]"音画"[tone painting]手法的例证,因为其花唱将唱词拖长,正好阐明了该词的含义。另外在其他一些文献中,这一花唱又用"普罗苏拉"的形式做了音节化的唱词处理。因此,在一段精妙绝伦的音丛之中,两类仪式刺绣物——旋律式的(纽姆式)和文本式的(普罗苏拉)——与旋律化/文本化的间插物(附加段)结合在一起(例2-13)。

例2-13 一首荣耀经中的赞颂歌中的一段纽姆唱段中的普罗苏拉

赞颂歌(荣耀经附加段):
唯你为地上至高者,耶稣基督。
普罗苏拉:
噢!荣耀的君王,你是教会的光辉和新郎,
你用珍贵的圣血装饰了它,
噢!永受祝福的君王,
你是仁慈的源泉,
(你的统治)将会永久持续。

慈悲经

[58]剩余的"常规"圣咏,即 *Kyrie eleison*(主!怜悯我吧)则有着更为复杂的历史——事实上其历史还有些令人困惑。它的地位之特殊,首先就可以明显地体现在其使用的语言上——在拉丁语弥撒中留存下来的希腊语段落。"主!怜悯我吧"和 *Domine*, *miserere nobis* 的意思是相同的,意为"主啊,请垂怜我们"(可以对比一下天主在天受光荣的中间部分和羔羊经叠句)。它曾是一段很常见的仪式应答,尤其适于用在被称为连祷的一大串祈求中。连祷常常伴随着游行而使用。可以确证的与格里高利大教宗相关的、音乐上或者说仪式上较为重要的举措并不多,其中之一就是在一封信件中发布的一个训令,它说的是"主!怜悯我吧"应该与 *Christe eleison*("基督[即救世主],怜悯我吧")交替进行。时至 9 世纪,当法兰克音乐家着手圣咏事宜时,慈悲经已经确立了其九重欢呼的形式:3 次"主!怜悯我吧"、3 次"基督!怜悯我吧"、3 次"主!怜悯我吧"。

与其他"常规"圣咏情况相同,有些简单的慈悲经很可能反映出早期的会众歌唱,而更富装饰性的旋律则很有可能是 10 世纪起在法兰克的修道院中为"学校"的表演而创作的。这些更加艺术化的慈悲经曲调常常反映出它们所装饰的连祷的形态。它们将含有 3 个部分的概念以九重形式进行细化,并将之与 AAA BBB AAA' 或 AAA BBB CCC' 的重复形式契合起来。(在这两种情况中,最后的祈求,也就是 A' 或 C' 会比其他部分做更多强调,其常见的方式是加入花唱或将花唱段进行重复。)例 2-14a 就是 10 世纪曲调中的一种;要注意的是,尽管唱词

"Kyrie-Christe-Kyrie"被配以非重复性的形式（ABC），但 eleison 这个词却用了 AA'B 的形式。在 Kyrie 变为 Christe 并再回到 Kyrie 时，在 eleison 上却保留同样的模式，这种做法似乎是旧式会众连祷叠句的遗存。

例 2-14a 慈悲经 IV

主！怜悯我吧，基督！怜悯我吧。主！怜悯我吧。主！怜悯我吧。

　　常规圣咏的最早文献是被称为 *Kyriale*（《慈悲经弥撒曲集》）的小书，它与含有专用弥撒的更大部头的 *Graduale*（《升阶经曲集》）类似。大部分《慈悲经弥撒曲集》都出自 10 世纪和 11 世纪。在这些曲集中，慈悲经旋律的记录方式颇令人称奇。它们都收录了两次，第一次是以例 2-14a 中那样花唱式的形式，然后又采用例 2-14b 中那种音节式配词的形式呈现。

　　比较简单的解释是：花唱式的慈悲经是正典的版本，而音节式配词的版本则是用普罗苏拉强化过的版本（或者说是损害了的版本）。[59] 无论如何，这是 16 世纪圣咏编订者们做出的假设。他们本着"反宗教改革运动"的净化精神，清除掉了所有慈悲经中的音节式配词。（即便如此，在现代的仪式书中，人们仍使用它们古老的开头来识别慈悲经的旋律：例 2-14a 现在被称为"慈悲经 IV，'创造万有的上帝'"。）有几个理由对这一假设提出质疑。首先，没有任何证据表明花唱式的慈悲经会比配词的更古老。它们自始至终都是在文献中同时出现的。事实上，我们掌握的弥撒慈悲经的最早唱词出自梅斯的阿马拉本人之手，写成于 830 年左右，"配词"如下：[60] *Kyrie eleison, Domine pater,*

例 2-14b 慈悲经,"创造万有的上帝"

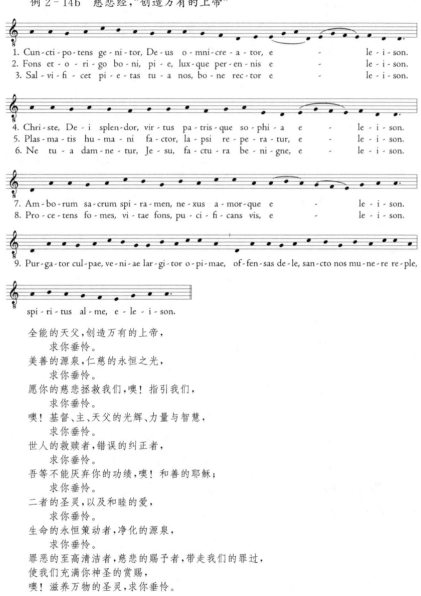

全能的天父,创造万有的上帝,
　　求你垂怜。
美善的源泉,仁慈的永恒之光,
　　求你垂怜。
愿你的慈悲拯救我们,噢!指引我们,
　　求你垂怜。
噢!基督、主、天父的光辉、力量与智慧,
　　求你垂怜。
世人的救赎者,错误的纠正者,
　　求你垂怜。
吾等不能厌弃你的功绩,噢!和善的耶稣;
　　求你垂怜。
二者的圣灵,以及和睦的爱,
　　求你垂怜。
生命的永恒策动者,净化的源泉,
　　求你垂怜。
罪恶的至高清洁者,慈悲的赐予者,带走我们的罪过,
　　使我们充满你神圣的赏赐,
　　噢!滋养万物的圣灵,求你垂怜。

miserere;*Christe eleison,miserere,qui nos redemisti sanguine tuo; et iterum Kyrie eleison,Domine Spiritus Sancte,miserere*。(上主,求你垂怜;噢!上主,我们的父,求你怜悯我们;基督,求你垂怜,噢!你用你的鲜血将我们救赎;再一次,上主,求你垂怜;噢!上主,圣灵,求你

怜悯我们。)

在 9 世纪的作者看来,这才是一首正常的慈悲经。它包含了传统的希腊欢呼,并由更新且更为明确的拉丁语欢呼做了扩充。

年代学方面的证据——文献的年代以及早期见证者的证词——可以算作"外部的"证据。对于配了词的慈悲经所具有的卓越地位,也存在"内部的"证据——也就是,以对音乐遗存本身的观察为基础的证据(或者可以说,以其在我们所拥有的手稿中呈现的样貌为基础)。如果在配词的慈悲经中,唱词事实上是普罗苏拉的话——也就是在先前存在的花唱式圣咏中添加词语——那么,为什么 eleison 一词上的短纽姆却每次都没有"普罗苏拉化"呢?规律的音节式和纽姆式韵律交替才是原本的构想,这难道不是更有可能吗?对于"创造万有的上帝"这个例子来说,还有一个原因可以说明配了唱词的形式一定是首先出现的,那就是其唱词是韵文的,而非散文的。若不是散文的,那么也不会是普罗苏拉。毋庸赘言,先前存在的花唱音符会意外地符合诗歌韵律的严格要求的可能性是很小的。

有人曾提出,配上唱词的慈悲经旋律和花唱式的慈悲经旋律之所以会一同出现,与 10 世纪的记谱法状况有关,当时纽姆谱已然确立,而线谱却尚未发明。音节式记谱的必要性在于可以明确哪些音节对应哪些音符;但是花唱式的记谱法中不同的纽姆符的形状可以比单个的音符更好地表现上升和下降,它的必要性在于能够足够精确地记录下旋律的轮廓,其目的是起到基本的助记作用。在早期的继叙咏手稿中也有这种两次收录的做法。音节式的继叙咏旋律与其花唱式的对应物,也就是惯例上配了唱词的"哈利路亚"经常同时并列出现,或者在书中前后接续出现。认为这些花唱式曲调全部都是先前就存在的"塞昆提亚"花唱,其中的继叙咏词语是后来添加上去,这种假设和慈悲经例子中的年代学理由一样受到了质疑,并且导致了对继叙咏历史的全面改写。④ 很可能在这样的实例中,二重记谱的必要性在于,只有它们才能将所有必需的信息传达出来。也正是这样的例子促使人们寻求一种可

④ 其最早的诘问者是 Richard Crocker,相关著作为 *The Early Medieval Sequence*。

以一次性将所有信息传达出来的方法。简而言之,这可能就是促使人们发明线谱的必要性所在。

完全的法兰克-罗马弥撒

随着"常规"圣咏的标准化,法兰克人完成了对 6 世纪西方弥撒仪式"规程"(或者说是议程)的音乐强化,它在随后的千年中确立了其形式。它们的版本于 11 世纪又被再度输入回罗马,并几乎在欧洲各地以及不列颠群岛成为一种标准。这一版本可见表格 2-1。

表格 2-1　西方弥撒的规程

演　唱 （concentus［群咏］）		念诵或用一个音调吟咏 （accentus［主咏］）	
专　用	常　规	专　用	常　规
	敬拜集会		
1.进堂咏			
	2.慈悲经		
	3.荣耀经(在大斋期和将临期时省略)		
		4.集祷经(召集祷告)	
		5.使徒书信诵读	
6.升阶经(在复活节和圣灵降临节之间由一首哈利路亚所取代)			
7.哈利路亚(在大斋期和将临期时由连唱咏所取代)			
8.继叙咏(从 10 世纪到 16 世纪都是普遍使用且完全符合教典的;在反宗教改革中只有 4 首存世＊)			
		9.福音书诵读(布道)	

(续表)

演　唱 (concentus [群咏])		念诵或用一个音调吟咏 (accentus [主咏])	
专　用	常　规	专　用	常　规
圣餐礼			
	10. 信经		
11. 奉献经			
			12. 奉献经祷文
			13. 默祷（司仪神父的静默祈祷）
			14. 圣哉经的序文
	15. 圣哉经		
			16. 祝圣祈祷（司仪神父祝圣酒与面饼）
			17. 主祷文（会众）
	18. 羔羊经		
19. 圣餐仪式			
			20. 圣餐仪式后祈祷
	21. 会众解散（"礼毕,会众散去",在大斋期和将临期时由 Benedicamus Domino [让我们赞美主]所取代）		

* 有幸得以保存的 4 首分别用于复活节(Victimae paschali laudes[赞美复活节的祭品])、圣灵降临节(Veni sancta spiritus[圣灵请来吧])、基督圣体节(圣托马斯·阿奎那的 Lauda Sion[锡安圣徒,你要赞美救世主])和安魂弥撒或称葬礼弥撒(Dies Irae[愤怒之日])。18 世纪时,由于新的节日 "Seven Sorrows of the Blessed Virgin Mary"[圣母七苦]的创立,又加入了一首新的继叙咏(Stabat mater dolorosa[悲痛的圣母悼歌])。其唱词是由 14 世纪的意大利诗人雅各伯内·达·托蒂[Jacopone de Todi]创作的;在现代圣咏书中的音乐是由索莱姆本笃会修道院的合唱队指挥于 19 世纪创作的。

"旧罗马"与其他的圣咏地方品种

法兰克人对罗马圣咏进行编订或改写并将其重新输入罗马,标志

着西方[62]基督教音乐统一的最后阶段。它还使法兰克的纽姆谱得以输入。这一记谱法很快就做了线谱化,并成为欧洲普遍使用的记谱法系统了。然而,当纽姆谱圣咏手稿开始在罗马成书时,却出现了一些令人倍感意外的异常状况。最令人惊异的是一些升阶经曲集和交替圣咏集。它们于11—13世纪之间成书于罗马,包括弥撒和日课中用的一套圣咏曲目。它很明显与标准的法兰克-罗马"格里高利"圣咏相关,但又与之有着显著的区别。总体上来说,它比标准的编订版更加公式化,也更具装饰性。

对于这一别名为"旧罗马"圣咏的曲目变体,大多数学者认为其与格里高利圣咏同宗同源,均起源于8世纪罗马教会歌咏。最基本的且尚未得到解答的问题就是,尽管旧罗马圣咏的文献均出自较晚的时期,但它是否能代表这一被后来的罗马歌手(他们可能是657年至672年在位的教宗维塔利安手下的)甚或是法兰克人自己进行了大刀阔斧的编辑和合理化的最初传统;又或者,是否旧罗马圣咏是在最初8世纪版本北传以后,罗马当地的口头传统历经300年的演变的结果。

单单用"非此即彼"的方式论述这个问题,会将复杂的情况过分地简单化。不过在上述两个选项之中,后者似乎更符合我们所知的口头传播的性质。所有曲目,甚至是那些有书面形式的曲目,从来就不是固定的。事实上,它们每天都处于不断增加的变迁之中。这是在使用中不可避免的。任何的活态传统无论其表面目的为何,都是一台变化的引擎。

因此,尽管更常见的做法是,对最早的那些包含格里高利圣咏的法兰克手稿所具有的高度一致性给予关注,并因此称赞加洛林的集中化成就,这也确实是合适的做法,但是,事实是它们之间仍旧存在细微的差异——其实它们中任意两份手稿都会有差异。在格里高利圣咏内部,也有着可以识别出的本土"方言"或者说地域性"方言"的区别。东法兰克王国(即德国)的文献经常会将西法兰克王国(即法国)文献中的半音变为小三度,这可能反映了其耳朵和嗓子更加习惯于五声音阶的(或者更精确地说是 *anhemitonic*——也就是无半音式的)民歌风格(参见例2-15)。

例 2-15 《让我们称赞》进堂咏的开头和《这是耶和华所定的日子》升阶经的西法兰克和东法兰克版本

强调统一性而忽略这些区别(或者反之,不强调统一性而重视区别)是根据[63]人们要讲述什么样的故事来决定的。首先,强调相同之处的故事要比强调不同之处的更简短,也更好管理。具有这一倾向的书要将例外之处最小化,并且兼容事项。但是节省笔墨和时间也是有代价的。人们可能会形成寻求相同之处而非不同之处的习惯。这可能会导致人们对简单化的相同之处的(可能是无意识的)偏好,并且与之相伴地会导致(同样是无意识的)对复杂的不同之处采取抗拒态度。

就格里高利圣咏的历史而言,以显然无伤大雅的扁平化历史编纂学来看,这种对不同之处的抗拒可以概括为加洛林人和教廷冷酷无情的政治设计。(旧罗马圣咏的存在——或者说存续——对于本应十分单纯且令人得意的叙事来说是一件颇为恼人的麻烦。这似乎是很多学者对旧罗马圣咏给出了非常负面的"美学"评价的原因之一。[5])更进一步泛化的话,对不同之处的抗拒暗示着对精英旨趣的赞同。这种倾向在美术史中尤为典型,因为美术一直都依靠于政治、社会和宗教精英们的支持。

这就是为何在讲述9世纪和10世纪法兰克人成功地确立了一套素歌曲目并将其正典化的章节中,简短粗略地审视一下零星的抵抗力量并将其作为本章的结尾似乎是合适的。这些作为抵抗力量的圣咏曲

⑤ 在 Leo Treitler,"The politics of Reception: Tailoring the Present as Fulfilment of a Desired Past", *Journal of the Royal Musical Association* CXVI (1991: 280—98 中,对此进行了严厉的拷问。

目，正如旧罗马圣咏那样，（至少在一段时间内）成功地经受住了格里高利圣咏大潮的冲击。

这样的曲目中，最成功的曾是（或者说现在也是）米兰主教教区的仪式圣咏。它一直延续到了今天，不过就像格里高利圣咏那样，随着20世纪60年代的第二次梵蒂冈大公会议引发的仪式改革而废弃不用了（或者在一些仍在使用的地方，则采用意大利语译文演唱）。正如我们所知，米兰是4世纪时圣安布罗斯的圣座所在。安布罗斯其人有着与圣格里高利一样的传奇性和权威性；并且，安布罗斯的神话也因此为米兰仪式（或称安布罗斯仪式）的续存提供了合法性，甚至在格里高利的神话为法兰克-罗马仪式在其他各地居于主导地位提供合法性的同时，还能使米兰仪式得以维持。

就像旧罗马圣咏那样，安布罗斯圣咏要比格里高利圣咏更晚进入书写传统中；含有它的大部分手稿都是在12世纪或者更晚的时间写成的。无论是因为它实际的年代，还是因为它更久远的前读写时代传统所致，安布罗斯圣咏要比格里高利圣咏更加花唱化，并且在专用弥撒中，它更多地用于应答式的诗篇咏唱。其中，一位独唱者演唱诗节，并与花唱式的合唱叠句交替演唱。而在格里高利诗篇咏唱中，这种做法则更多用在日课中。因为安布罗斯圣咏旋律从来没有经过法兰克编辑者的中介，因此它们只是很模糊地与我们熟知的中世纪"教会调式"体系吻合（这正是下一章的内容）。

同样在10和11世纪记写下来的还有伊比利亚半岛演唱的圣咏。它至少从7世纪起就已经开始演唱了，只不过称为莫扎拉比克圣咏（这个术语是指在伊斯兰统治下的基督徒），因为711年摩尔人入侵以后它仍然继续被演唱。摩尔人的入侵迎来了一段穆斯林的政治统治时期，它几乎持续到15世纪末。1085年，在基督徒收复托雷多［Toledo］这一西班牙教会的圣座所在以后，莫扎拉比克圣咏就正式遭到［64］打压，格里高利圣咏转而受到推崇。因此，几乎所有的莫扎拉比克文献都是用非音距式的纽姆谱记写的。人们无法识别出其准确的音高。但是即便如此，其仪式的构成、旋律成分的风格（是音节式的还是花唱式的等等），以及它与其他仪式的关系都可以进行评估；并且，因为莫扎拉比

克文献是最大量保存了真实的前加洛林拉丁仪式的手稿,因此它们吸引了相当多的学术关注,即便仍达不到其应有的程度。该仪式在15世纪末摩尔人被驱逐出西班牙时,经历过一次虚假的复兴过程。当时他们准备了"莫扎拉比克圣咏"的出版物,但是其中所包含的旋律(其中有些至今还在托雷多主教教堂中演唱)与真正莫扎拉比克文献中的纽姆谱并没有可以识别的关联。

所谓的贝内文托圣咏是在意大利南部各地(贝内文托、卡西诺山等地)演唱的曲目。它是另一套与格里高利圣咏平行发展的曲目,其持续的时间足够长久,以至存活到了纽姆谱的时代。有10—13世纪的贝内文托手稿留存了下来,但只有最古老的那一层(主要包含了复活节和圣周的圣咏)没有受到格里高利的影响。根据其所剩不多的部分来判断,贝内文托曲目有可能大多是来自拜占庭教会的、拉丁化了的引进物。拉文纳的仪式应该也是如此,这是一座丕平征服过并赐予教宗司提反二世的前拜占庭城市。只有少量的残篇留存到了手稿时代,到了11世纪末则几乎全部失传。

何为艺术?

我们习惯上称呼自己的传统为读写传统。法兰克的音乐作品即是这一传统中最早的作品。正如人们经常观察到的那样,它与我们习惯上对音乐作品的设想常常产生矛盾——我们在做出这些设想的时候甚至通常是不自知的,其原因恰恰在于这些设想是我们习以为常的。正常情况下,我们既不会对其进行反思,也不会考虑其他可能性。而非常古老的音乐时常须要我们考虑其他可能性,并进行反思。

例如,关于进堂咏的附加段,人们可能会问,在何种意义上,对既已存在的作品的一系列附加,本身可以被视为一首"作品"。它既不是连续的,也不是一致的,既不是统一的,又不是独立的,而所有这些形容词的属性都是我们心照不宣地期待一首音乐作品所应具备的。事实上,进堂咏本身一旦成为附加段的宿主,也就失去了它的连续性、一致性、统一性和独立性。是否因为受到了其他东西的入侵,它就失去了其作

品的属性？而且，如果它如此轻易就能失去其作品性，那它最初到底有多大的真实性呢？

与其想当然地根据它们的一致性来评判附加段或者其宿主（这样的评判只能是不公平的），我们倒不如利用附加段给予我们的机会，对那些期待进行批评。因为要是对音乐的期待在跨越了1000年的时间之后仍未改变的话，那才叫人称奇呢。

首先可能受到诘问的准则就是这样一种观念——一部音乐作品应该仅凭着一己之力就能[65]流芳永世，这样才值得去考虑。这一观念催生了其他的诸多观念。它要求音乐的存在要脱离其语境、其观察者，尤其要脱离其使用者。这被称为自律论原则，它在今天被较为普遍地视为审美的要求——也就是对艺术作品的评价。附加段显然无法通过这项测试，而且它那个时代其他的音乐产物也都无法通过。

音乐直到不再有用的时候才能成为自律的；并且，直到条件允许其发生时这才发生。这些条件中有些早在1000年以前就已经存在了。当用书写记录音乐的方法存在时，自律的潜力就存在了。直到那时，音乐都只是一项活动——也就是你做的事（或者你做别的事时，别人所做的事）。到现在为止，所有我们探讨过的音乐都属于这一类别。它们在字面意义上和修辞意义上都是仪式音乐[service music]：为神圣仪式所作且服务于神圣目的的音乐。但神圣仪式终究是一项人类活动，并且伴随着这项活动并赋予之形态的音乐是与之在共生关系中行使职能的音乐，它有其社会框架且无法与日常生活剥离开。有很多音乐仍旧如此；我们称其为"民间"（音乐）。但是，有些音乐从此就被客体化为"艺术"。这发生在舞台之上，而我们所知的最早的舞台就是书写。以书写形式呈现的音乐，最终具有了（或者说可能具有）某种独立于创造它并重复它的人之外的物质实体。（并且它可以到达我们这些不再使用它的人手中。）它可以以静默无声的方式再造，并从作曲家那里向表演者那里传播，并因此第一次对二者的角色进行区分。几乎整整500年前，随着印刷术的出现（并且几乎是引入音乐书写以后正好500年），复制变得容易且廉价。音乐得到了比以往更为广泛的传播，并且愈加与个人无关。音乐以印刷图书的形式可以更容易地被理解为一件事物

而非一项行为。对于这种概念的变形,哲学家们有一个词:他们称之为物化(reification,该词来自 res,就是拉丁语的"物"一词)。这种可持续的音乐-物开始显得比转瞬即逝的音乐-制造者更加重要。经典——一种不受时间限制的美学客体——的观念即将诞生。

它的诞生尚需等待"美学"的诞生,其原因我们将要在后面予以详细探讨。"美学"是浪漫主义的副产物,是 18 世纪晚期的一项智力和艺术运动。只有到那时,我们才会遇到超然的和自律的艺术这一概念——它主要是为冥想而存在的,而非为了使用,并且是为了时代而非你我而作。自那时起,随着真正的录音的来临,音乐的物化达到了一个新的高峰(也达到了相当的深度),这导致了一种全新的音乐-物,如光盘和数字音频磁带。多亏了这些,音乐在 20 世纪的商品化达到了以往不可想象的程度,并且它也比以往任何时候更加完全地经典化了。相比以往,一部音乐作品的录音更是一件物品,并且我们对于何为"一部作品"的认知也就相应地(并且也是字面意义上地)固化了。

所以,如果一组间插的附加段——或者一段游移不定的花唱,抑或忽隐忽现的普罗苏拉——挑战了我们对一部作为[66]自律艺术的音乐作品的认知,或者"使其问题化",那么我们应该意识到由此产生的问题完全是我们的问题,它是由时代错位而导致的。我们对于音乐和艺术做出的非正规设想,与 1000 年前激励了法兰克音乐家们的设想不再一致。意识到这一点,不但有助于我们更加实际地接近久远过去的艺术产物,也能帮助我们接近我们最为熟知的艺术产物——这恰恰因为,在另一种视角下,熟悉的东西就变得不再那么熟悉了。当事物不再被当成是理所当然之时,人们才可以对其做出更清晰、更有意义的观察;当我们允许我们的价值观经受不同价值观的挑战时,它们才能被更加完全地、更富洞见地理解。事实上,一旦我们对其进行反思,它们才会变得更加属于我们。

这完全没有暗示 1000 年前的音乐家们以及聆听他们演奏的人不能从感官上享受其作品。实际上,圣奥古斯丁在他的《忏悔录》[Confessions]里就承认了仪式歌唱的乐趣。不过,尽管他承认了其乐趣,却并没有认可之。他认识到"在歌声和嗓音中有特别的调式,它们与我的

各种情感相关联,并且因为二者之间有着神秘的关联,因此可以激发之",他一直保持着警惕:"莫使我的感官满足麻痹了我的思想,感官常使其陷入歧途。"⑥圣奥古斯丁在4世纪时表达出的这种矛盾心理一直就是西方宗教对音乐看法的一个特点。

但如果中世纪早期的基督徒对我们这样的"美学"并没有认知的话——这种美学不合时宜地暗示一种对美做"纯粹的"(也就是无利害关系的)冥思,这并不是说我们现在就不能用审美的方式去理解古代教会的音乐产物——比如一首进堂咏。(事实上,如果我们不知道附加段的原理是什么的话,我们在有附加段的进堂咏方面就不会遇到任何美学的问题;它就只是一首更长一些的进堂咏而已。)就像圣奥古斯丁暗示的那样,亦如一句老生常谈的谚语证实的那样,一部艺术作品(或者谨慎一些地说,能够被视为艺术的作品),其宗教的或感官的或美学的"内容",并不是这些作品固有的属性,而是观察者的决定导致的结果。它定义了观察者和受观察物之间的关系。当这样的决定不是有意识做出的,而是一种文化预设的结果时,它们就很容易像是作品的属性,而非观察者的属性了。

现在,古老仪式音乐的美学接受已经很好地确立了。格里高利和中世纪圣咏对我们来说可以是一种音乐会类型的音乐(并且实际上,已然成为这样的音乐)。我们而今在新的环境(音乐厅、我们的家、我们的汽车里)中,出于新的目的体验它。1994年,也就是本章内容初稿撰写那年,一张由西班牙僧侣的 *schola*(经院)录制的格里高利圣咏激光唱片出人意料地窜至流行音乐销售榜榜首,预示着理解(和使用)这些音乐的全新方式。或者也许并非那么新:对圣咏的流行化接受也许与其说是一种新的美学现象,不如说是一种新的形式,它受到了以追求平和安宁为目的的"新世纪"冥想的调和与改变。这种新形式正是我们故事开头的 *intellectus*(智慧者)阿马拉尔所赞美过的。

[67] 即便如此,让我们想象自己处于圣咏同时代人的位置上,可

⑥ St. Augustine, *Confessions*, trans. R. S. Pine-Coffin (Harmondsworth: Penguin Classics, 1961), p. 238.

以使我们获得我们永远无法体验的意义。并且可能更重要的是,在当今世界中,这可以给我们一个更加疏离的视角,赋予我们一种难得的批判意识。这些就是研习历史最具效力的理由之一。

<div style="text-align: right;">(殷石 译)</div>

第三章 音乐的再理论化
新的法兰克音乐体系及其对作曲的影响

音乐[MUSICA]

[69] 10 世纪之前,音乐家们对音乐做了"理论化的"思考——也就是对其进行系统的概括。此时,他们通常是从 quadrivium(四艺)的角度进行思考。四艺是晚期古典时期的硕士课程,其中音乐算作一种测量的技术。它研究的是可以测量什么:抽象的音高比率(我们称之为音程)以及抽象的时值比率(我们称之为节奏,它以格律的方式组织)。将音乐浓缩为抽象的数字是一种强调其中真正的"真实"的方式,因为古典时期晚期的哲学受到了柏拉图理型学说的强烈影响。首先,新柏拉图主义者认为,我们感觉器官所感知的世界只是一个更为真实世界的粗糙映像。这个更为真实的世界即神的世界。我们使用神赋予的理性能力来感知它。其次,理性的至纯形式是数字的理性,因为它受我们感官的限制最少。教育意味着发展我们的能力,以超越感官的限制,并达到对"本质"、纯粹理性以及未受任何"肉体污染"影响的量化概念①的理解。当时一部中世纪的音乐论著就强调思辨的音乐(*musica speculativa*,我们可以简称之为 Musica

① *Scolica enchiriadis*, in Martin Gerbert, ed., *De cantu et musica sacra*, Vol. I (St. Blasien, 1774), p. 196.

[音乐]),即"作为对真实反映的音乐"(来自 *speculum* 一词,它是拉丁语中表示玻璃或镜子的词)。② 这样一部论著几乎无关实际的"音乐作品"或者其制造方式,因为这种音乐只是感官的音乐——非真实且(因为真实意味着神圣)非神圣。关于音乐的两本被研究得最多的古典时期晚期文本是:基督教会最伟大的教父奥古斯丁[Aurelius Augustine,354—430]的《论音乐》[De musica],以及阿尼库斯·曼利乌斯·塞维里努斯·波埃修斯[Anicius Manlius Severinus Boethius,约480—约524]的《音乐基本原理》[De institutione musica]。后者是罗马政治家、教育改革家,他最先提议将自由艺术课程划分为"三艺"和"四艺"。这两部书,尤其是波埃修斯的那本(它实际上是由法兰克人再度发现的),由阿尔昆[Alcuin]设置为加洛林学院课程中使用的核心著作。

圣奥古斯丁的论著成书于391年。他原预备撰写一部鸿篇巨制的论著集,包括全部自由艺术课程,这部书是唯一留存下来的。书中只涉及节奏比例(有量格律),并包含一条著名的音乐定义——*bene modulandi scientia*,即"良好测量的技艺"——它几乎被后来所有中世纪作者作为官方的信条所[70]引用。这部著作论述了和谐比例,它以一段冥想结尾。这段结尾有关和谐比例的神学意义,以及其反映宇宙本质的方式,让人想到柏拉图的对话录《蒂迈欧》[*Timaeus*]。(《蒂迈欧》由西塞罗转译,是晚期古典时期拉丁语作者们唯一知晓的柏拉图文本。)波埃修斯的论著要比奥古斯丁的包含更多内容。它主要囊括了希腊化作者尼科马库斯[Nicomachus]和托勒密[Ptolemy]的译文。("Hellenistic"[希腊化的]这一术语指的是受希腊影响的文化,兴盛于亚历山大大帝征服的非希腊领土。)因此,它成为中世纪了解希腊音乐理论的唯一文献。其理论包括大完全体系[the Greater Perfect System]理论,这是由4个音的片断组成的、被称为四音音列[tetrachords]

② 此处对 music 和 Musica 的非正式区分根据 Hendrik van der Werf 由来已久且很有用的习惯划分。例如,可参见"中世纪音乐手稿的存在理由"("The Raison d'être of Medieval Music Manuscripts"),这是他的《现存最古老的分声部音乐以及西方复调的起源》(*The Oldest Extant Part Music and the Origin of Western Polyphony*,Rochester: H. van der Werf,1993)的附录,pp. 181—209。

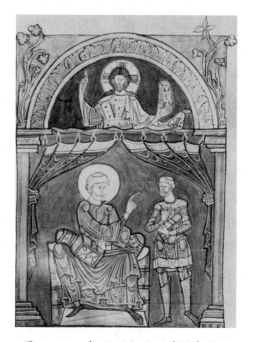

图 3-1　一部 11 世纪法国手稿中描绘的圣奥古斯丁。该手稿是奥古斯丁所写的《论浸礼》["On Baptism"],涉及 411 年其与慕斯提的菲力西亚努斯 [Felicianus of Musti] 的争执。后者是多纳图派 [Donatist] 主教,他代表的分支施行的是义人再受洗的做法(与后来新教徒原旨主义者的"重生"类似)

的音阶;它还包括毕达哥拉斯对协和的划分(同步音程 [simultaneous intervals])。这部论著还包含了用空间比率来表示音高间距的说明。它使制造一种被称为测弦器 [monochords] 的"实验室乐器"成为可能(在后面会详加说明),这种乐器可以将数字以声音的形式,可听地展示出来。

对尼科马库斯和托勒密(他们在公元 2 世纪时分别居住在阿拉伯半岛和埃及)来说,希腊音乐理论仍然包含实践性音乐,但到了波埃修斯的时代,古希腊人实际的音乐实践连同其记谱法已经被人遗忘了。相应地,波埃修斯论著涉及的并不是实践的音乐,而是抽象的 Musica,这是作者明确指出的。

波埃修斯从新柏拉图主义者那里继承了两种超验的思想：首先，Musica 是天体基本和谐的映像（这个观念我们在奥古斯丁那里已经见到过了）；其次，随着这种神圣的映像，它对人的健康和行为又有着决定性的影响。这被称为 ethos（喻德）教义，"道德"[ethics]一词正是从中而来。因此，可听见的音乐（*musica instrumentalis*，"如器具所制造的音乐"）只是两种更高级、"更真实"的 Musica 的粗略象征。这一语境中的 Musica 也许最好翻译为"和谐"。最高等级为天体的和谐（*musica mundana*，天体音乐），中间位置是人体的和谐（*musica humana*，人的音乐）。而"器具的音乐"既可能提升人的音乐，也可能对其造成歪曲，这取决于它与"天体音乐"的关系。对所有这些的最有效表达方式，并不是通过词语，而是通过一部 13 世纪的[71]泥金彩绘手稿。它于波埃修斯身后整整 700 年才成书（图 3-2）。在这幅彩画 3 块板子中的每一块中，Musica 都指向了她的一种表现形式。在最上方的板子中，Musica 以宇宙的 4 种元素——土、气、火（太阳）和水——的形式呈现。太阳和月亮进一步代表了诸天运行的周期，这是一种可以测量的"和谐"的形态。在中间的板子中，Musica 呈现为 4 个男人，他们代表了 4 种"体液"、性情，或者说基本的人格——也就是 4 种"人类的和谐"。这些体液的比例被认为可以决定一个人的生理和精神构成："愤怒"性情由胆汁决定，"乐观"由血液决定，"冷淡"由粘液决定，还有"忧郁"由黑胆汁决定。4 种性情反映了 4 种元素；因此，人类的和谐是天体的一种功能。在最下方的板子中，我们可以看到器具的音乐，也就是我们实际可以听到的音乐。Musica 并不愿意去明示之；取而代之的是，她向提琴演奏者举起了训诫的手指，显然这位演奏者不是她的信徒，而只是一个挑逗感官之徒。无论与实际发声的音乐之间是何种关系，Musica 观念都有着非凡的绝对主导权。

波埃修斯总结道，掌握了 Musica 的人，并且只有这样的人，才能真正评判一位音乐家的工作，无论是作曲家的还是表演者的。作曲家和表演者终究只关心音乐，一种次理性的艺术，但只有哲学家才知晓 Musica，一种理性的科学。音乐与 Musica 之间的严格区别，以及它们相关的评估，可以很容易地从柏拉图主义者的用语转译为基督徒的用

图3-2 一部13世纪中叶手稿的卷首插画——佛罗伦萨,老洛伦佐图书馆[Biblioteca Medicea Laurenziana], MS Pluteo 29. I——表现了波埃修斯在其《音乐基本原理》中描绘的音乐宇宙观

语,并且直到14世纪甚至更晚的时候都一直是音乐论著中的一种标准。在理想中,音乐是Musica的一种表现形式。这一观念一直通行于特定的音乐家圈子里,并且在某些音乐体裁中,这一观念还要更久远。

在加洛林文艺复兴鼎盛时期,伟大的本笃会修道院都会研究自由艺术,比如圣加仑修道院[St. Gallen](爱尔兰僧侣摩恩加尔[Moengal]就是在这里指导诺特克和图欧提洛[Tuotilo]这样的人的)、图尔的圣马丁修道院[St. Martin](阿尔昆本人从796年就在这里教学)、图尔奈的圣阿芒修道院[St. Amand](现位于比利时南部法语地区),以及赖兴瑙大修道院[Reichenau](位于瑞士康斯坦茨湖的一个岛上)。所有这些修道院的图书馆里都藏有波埃修斯[72]音乐论著的副本,并且新柏拉图主义者关于Musica的观念都被整合其中,成了仪式音乐研

究的神学基础。然而同时,仪式重组和圣咏改革的压力创造了对新的理论研究的需求,它所服务的目标并不是神学或道德的教条,而是出于音乐制造和记忆的实践目的。刚开始,这种新的理论实务及其他催生的材料规模较小,但它导致对实际的音乐原则的彻底重新思考——它是我们今天所理解的音乐,而非 Musica。它从根本上影响了"西方音乐"的传统,无论我们怎样定义这一含混的术语。

调式分类曲集

我们所掌握的有关加洛林仪式重组和格里高利圣咏制度化的最早的材料,就包括手稿。它们在丕平时代之后不久就出现了,根据诗篇调来对交替圣咏分组(以其起始或开头的词来显示)。交替圣咏在旋律上最能与诗篇调相匹配。这些清单的出现时间远远早于法兰克人发明任何一种纽姆记谱法。它们最初的形式是作为早期法兰克升阶经曲集或交替圣咏集所附的前言或附录,这些曲集包含了在弥撒和日课上演唱的唱词。(此类附录最早见于 795 年的一部升阶经曲集中。)到了 10 世纪中叶,这些清单迅猛增长,以至于可以独立成书了。术语 *tonarius* 或称"调式分类曲集"就是为这些书创造的。

这些书服务于一项非常实用的目的,因为在每项仪式中,新学的交替圣咏都要与(日课中)完整的连读诗篇或者至少是(弥撒中)选取的诗行恰当地结合在一起,这是一项基本的操作流程。例如,在晚祷仪式中,每周的任何一天都有 5 首固定不变的"常规"诗篇。此外,在字面意义上还有几百首变化的"专用"交替圣咏,它们在日常崇拜中要与诗篇组合起来。为了这一实用的目的,人们就要在观察的基础上,对交替圣咏做出风格上的概括。因此,对格里高利交替圣咏进行分类就是欧洲最早的"音乐分析"实践。所谓分析,就是(在字面意义上并且也是在词源上)将一个受观察的整体(这里即是圣咏)拆分成其功能上有意义的部分。因此所做的普遍化便构成了"音乐理论"的新分支。

最早的分析家和理论家,正如最早的中世纪圣咏作曲家那样,就是法兰克的僧侣。早期最长篇的调式分类曲集是由普吕姆的雷吉诺[Reg-

ino of Prüm]于901年左右编纂的。普吕姆的雷吉诺是德国城镇特里尔[Trier]附近的圣马丁本笃会修道院院长。它包含了约1300首交替圣咏以及（当时与诗篇诗节一起表演的）500首进堂咏和奉献经的开头，它们的音调都按照8种诗篇调的结尾模式（$differentiae$[变化结尾]）进行了调整。为了实现对旋律类型的抽象化分类，编纂者必须要将交替圣咏的开头和结尾与诗篇调的开头和结尾进行比对。

实际上，承袭自一种传统（推测应是罗马，西方基督教的圣座所在）的一套实际的旋律要与[73]从另一种传统引进的、对旋律转折和功能的抽象分类（拜占庭教会的 $oktoechos$[八调式循环体系]或称八调式体系）进行比较，并且向后者同化。其结果是一种既非罗马又非希腊，而是法兰克特有的东西——并且极为丰富多样，可谓是富有想象力的综合的一次胜利。在这种通过观察和同化而做的分析过程中，真正的抽象之处就在于圣咏的音程和音阶结构。

具体来讲，人们将交替圣咏与诗篇调进行比较，以了解它们收束音（$finalis$）和一般位于收束音上方五度位置上、相当于诗篇调里的吟诵音（$tuba$）之间的音程是如何被填满的。（由于最常见的情况是，格里高利圣咏的最后一个音与第一个音是一样的，因此实际上雷吉诺依据交替圣咏的第1个音来对其进行分类——他是这么说的；这个概念后来又做了轻微的改良。）在听觉内化的自然调式音高集合中，将五度音程填充的方式有4种，它们是以其预设的全音（T）和半音（S）的排列。在调式分类曲集的顺序中，它们是（1）TSTT、（2）STTT、（3）TTTS和（4）TTST。音阶的音级正是以此方式确定的。因此，音阶音级的观念及其确定，从最开始便构成了至关重要的"理论"普遍性——并且，不得不说，这也一直持续到最后。西方音乐的调性观念正是以此为依托的。

这些音程的"种型"[species]，如它们后来被称呼的那样，可以用多种方式展现。一种方法是使用测弦器。这是中世纪理论家的实验性乐器。它是一个共鸣箱，上面安装了一根琴弦，琴弦下面是一块可以移动的琴桥。共鸣箱的表面经过测量，标出琴桥相对于琴弦某一端的位置。用这种方式，人们便可以精确地量出（或"推导出"）各种不同的音程。另一种更为抽象的表示音程类型的方式就是记谱法了——起初使用的

是如上一章图示(图2-2)中的达西亚符号,后来(从11世纪起)则采用了线谱。当人们将事情写下来时,他们就会证明或者说发现,从A下行至D(或者从A上行至E)的自然音音阶片段与上面列出的第1种五度种型是对应的;从B下行至E的片段与第2类对应;从C下行至F的片段与第3类对应;从D下行至G的片段与第4类对应(例3-1)。

例3-1 4种五度种型与"4个收束音"

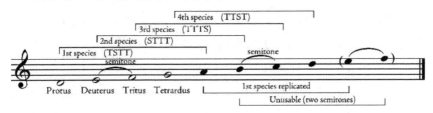

4th species (TTST):第4种型(TTST)
3rd species (TTTS):第3种型(TTTS)
2nd species (STTT):第2种型(STTT)
1st species (TSTT):第1种型(TSTT)
Semitone:半音
Protus:普罗图斯;Deuterus:德特鲁斯;Tritus:特里图斯;Tetrartus:特特拉尔杜斯
1st species replicated:重复的第1种型
Unusable (two semitone):不可用的(两个半音)

这4个用于确定种型的片段的收束音——D、E、F和G——在法兰克的调理论中被称为"四个收束音",并且(为了与来自拜占庭的调式体系保持一致)依据希腊序数分别命名为:protus[普罗图斯](第1)、deuterus[德特鲁斯](第2)、tritus[特里图斯](第3)和tetrardus[特特拉尔杜斯](第4)。(从A到E的五度被认为是第1个片段的重复或者移位;因此,[74]作为收束音的A在功能上与D是相同的。)圣咏分类与既已存在的诗篇调八分体系之间的全面对应是通过采用 ambitus(音域)来实现的。以4个收束音中的每个音结尾的圣咏又进一步被拆分为两个类别。收束音在其音域最低音的称为"正格"调或"正格"调式,而那些音域会延伸到收束音以下,并因此使收束音出现在其音域中部的调式成为"变格"调式。plagal(变格)一词出自希腊语 *plagios* 一词,它直接来源于"八调式循环体系"的词汇中。在这一体系中,它指的

是那4条下方的音阶。

因此，4个收束音的每一个都支配着两个调式（protus authenticus[正格普罗图斯/第一调式]、protus plagalis[变格普罗图斯/第一调式]、deuterus authenticus[正格德特鲁斯/第二调式]，等等），一共8个调式。其数量与诗篇调的八分体系是完全吻合的（但与其内容却只是大致相当）。为了将这一体系丰富化，基础的五度音程（或按希腊语称为调式五音音列[pentachord]）——其自然音种型确定了收束音的位域——又由一个四度音程（或称四音音列[tetrachord]）补全，构成一个八度。（根据当时的术语，四音音列是与五音音列"连接的"[conjunct]——而不是"分离的"[disjunct]——因为其第一个音恰好是五音音列的最后一个音，而并不是音阶中的下一个音级。）在正格音阶中，五音音列位于其连接的四音音列下方，因此其收束音就位于最下方。在变格的音阶中，四音音列则位于五音音列下方，故收束音在中间音域。其结果就是一系列7种各不相同的"八度种型"[octave species]，或者说有着特定自然音和半音顺序的音阶。只有7种可能的八度种型，但却有8个调式；因此，表格3-1中的最后一种音阶（特特拉尔杜斯/第四调式，变格）与第一种音阶（普罗图斯/第一调式，正格）有着相同的音程顺序，但是构成它们的五音音列和四音音列中有着不同的划分。尽管它们的八度种型恰好相同，但这两种调式是不同的，因为它们的收束音不同：分别是D和G。

表格3-1 调式与八度种型

		四音音列	—	五音音列	—	四音音列
普罗图斯/第一调式(D)	正格			T-S-T-T	—	T-S-T
	变格	T-S-T	—	T-S-T-T		
德特鲁斯/第二调式(E)	正格		—	S-T-T-T		S-T-T
	变格	S-T-T	—	S-T-T-T		
特里图斯/第三调式(F)	正格			T-T-T-S		T-T-S
	变格	T-T-S	—	T-T-T-S		
特特拉尔杜斯/第四调式(G)	正格			T-T-S-T		T-S-T
	变格	T-S-T	—	T-T-S-T		

在例 3–2 中，这张表格被转译为现代的五线谱，构成了所谓"中世纪教会调式"的完整排列。此后，它们就像后来法兰克论著中那样按照从 1 到 8 排序；并且也被赋予了希腊的地名，这是法兰克理论家们从波埃修斯这位权威中的权威那里借鉴而来的。波埃修斯从希腊（希腊化）的文献中采纳了这些名字。在这些文献中，这些名字并不指我们所称的调式，而是指希腊人所称的 *tonoi*（音/音程/音区/音高），它是单独一个音阶的移调，而非不同的自然音音阶。因此，中世纪调式为人所熟知的希腊命名实际上是讹称，[75]其始作俑者是一部作者佚名的 9 世纪论著，该书名为《音乐文集》（*Alia musica*，字面意思是"更多关于音乐的"）；不过现在纠正这个错误意义并不大。（要注意的是希腊语前缀 hypo-，它加在变格音阶名称的前面，大致上相当于"变格"本身的意思：二者意思均为"更低的"。）例 3–2 还包括了相应诗篇调中的吟诵音 [*tubae*]，因为同一时期的理论家有时候声称它们也是属于教会调式的。正如第一章中所示，正格调式的吟诵音位于收束音上方五度。变格调式的吟诵音位于其正格对应音的下方三度。要注意的是，根据这些规则，无论在哪里，只要吟诵音落到了 B 音上，那么就要变为 C 音。显然，这是因为在一对半音下面的那个音上吟诵是令人反感的。还要注意，按照一般的常规，第 4 调式的吟诵音是 A 而不是 G；它要比其经过调整的对应音低三度（该对应音是 C 而非 B，这将第 4 调式吟诵音从 G 移到了 A）。

关于这一系列中世纪调式音阶，可能最需要记住的是，它们在谱表上的位置及其对应"字母名"并不像它们在现代的实践中那样明确表示实际的音高。因此，人们应该谨防想当然地认为多利亚音阶代表的是钢琴上[76]白键的 D 到 D 音，弗里几亚对应 E 到 E 音，等等。"四个收束音"及其共生的音阶只是记录音程模式的一种便利方式而已——其模式即音高之间的关系，它们可以在任何的实际音高上实现。用这种方式，歌手（除非深受"绝对音高"之苦者）可以在视谱时——或者通过听力——将他们读到的音乐进行移调，使其移至他们个人音域比较舒适的应用音域[*tessitura*]或"位置"上，无论这些音乐用何种音高记录。我们现在受固定音高关系（例如"A-440"）的限制，但这最初只不过

例 3-2　8 种教会调式

Authentic：正格的；Plagal：变格的；FINAL：收束音；r.t.：吟诵音
Protus：普罗图斯/第一调式对
　　　Dorian：多利亚
　　　Hypodorian：副多利亚
Deuterus：德特鲁斯/第二调式对
　　　Phrygian：弗里几亚
Tritus：特里图斯/第三调式对
　　　Lydian：利底亚
　　　Hypolydian：副利底亚
Tetrardus：特特拉尔杜斯/第四调式对
　　　Mixolydian：混合利底亚
　　　Hypomixolydian：副混合利底亚

直到1547年才在理论上予以确认：
（hypo) Ionian：(副)伊奥尼亚
（hypo) Aeolian：(副)爱奥利亚

是一种记谱惯例而已。

如果对这个概念难以接受的话，可以想象这样一种情况：所有大调的作品都"用C大调"记录，所有小调作品则都"用A小调"记录，无论它们实际演奏的时候要采用什么调。只有身体动作要与特定音高相协调的器乐演奏家，还有已经将特定频率及其在乐谱上表现形式之间的关系内化并记忆下来的有绝对音高的歌手，才会为这样的设置感到为难。这样的音乐家只能靠在脑海里改变谱号和调号才能进行移调。并且正如我们将要看到的，17世纪大量独立器乐音乐曲目的兴起才促成了我们现代的"调性体系"，其中，记谱中明确了实际的音高，并且调号决定了标准音阶的特定移调位置。

调式的新观念

得益于将罗马交替圣咏和诗篇调做了协调的"调式分类曲集作者"[tonarists]的工作，以及从这些调式分类曲集作者的实践观察中得出普遍性结论的理论家，一种新的调式观念兴起了。调式不再是一种模式族[formula-family]，一组诞生于久远口头传统中的、固定且特性化的转折和终止，现在人们从音阶的角度对它进行了抽象化考量，并从功能关系的角度（主要就是音域和结束音或收束音）进行了分析性考量。我们自己对音乐"结构"的理论观念最终都依托于这项改变。它和上面所述的分类法以及术语，都应该主要归功于9世纪的两位法兰克理论家。

他们中较早的一位是雷奥姆的奥勒利安[Aurelian of Réôme]。他是雷奥姆圣约翰本笃会修道院的成员。这所修道院位于现在法国巴黎东南的勃艮第大区。他的论著 *Musica Disciplina*（《音乐规则》）大概完成于843年。从它次级标题为"论八调"[De octo tonis]的第八章开始，它就包含了最早以希腊部族名称对8种教会调式进行的描述（或

者至少是最早提及名称,因为该描述是印象式的且非技术性的)。奥勒利安改变了这些调式在拜占庭理论中的顺序。他并不将4种正格调式编为一组,并以4种变格调式跟随之,而是将有着相同收束音的正格调式和变格调式组合成一对,由此强化了我们现在确立调性时所谓的"主音"的角色。奥勒利安关于诗篇吟诵的章节包含了法兰克早期纽姆谱中现存最古老的乐谱。

[77]于克巴尔(Hucbald,逝世于930年)是圣阿芒修道院的一名僧侣。他是真正的中世纪调式理论天才。其论著 *De harmonica institutione*(《谐音原理》)被认为成书于880年左右。该书的原创性远胜于奥勒利安的著作,并且远没有那么依赖影响他的学术传统。这是最早根据奥勒利安建立的顺序,从1到8地将调式计数的论著。它用今天现行的字母名称代替了古希腊音乐的相对音高或音程/音级命名——即由波埃修斯沿传下来的所谓的大完全体系。在所有这类论著中,《谐音原理》是最早的一部。希腊体系中最低音的名称,*proslambanomenos*(最低音A)被体贴地缩写为字母A,从它开始,其余的字母也做了分配。然而,于克巴尔并不承认我们现在所称的"八度相等"理论,而是沿用希腊人的做法,用一系列字母为完整的两个八度音区命名,一直到字母P。A在G之后重现并依此类推的现代做法是在一份约1000年的米兰论著中确立的。该论著名为 *Dialogus de musica*(《音乐对话》),其作者姓名未知。它曾经被错误地认为是克吕尼修道院院长奥多[Abbot Odo of Cluny]所作。

于克巴尔试图尽可能地将其理论建立在圣咏本身的基础上。他察觉到,实际演唱中的"四个收束音"形成了一个独立自主的四音音列(T-S-T),并且他展示了第一调式的音阶是如何以分离并复制[disjunct replication]的方式从这一音列建立起来的:TST-(T)-TST。他对4个收束音的定义完全与我们现代对主音的观念相呼应:"每首歌曲,"他写道,"无论它是什么,无论它可以用这样或那样的方式做怎样的扭转,必然都可以导回至这4个音之一;并由此可以命名为'收束音'[final],因为所有唱出的东西都可以以它们结束。"他将由4个收束音构成的四音音列重新移动到其第4个音而非第1个音上,用这种方式(或者,从技

术上讲,用连接的方式对其进行复制:T-S-T/T-S-T),他推演出了G-A-Bb-C这个四音音列。[78]因此,过去歌手为了避免与F音产生三全音而对B音进行调整的做法,在新的调式体系中被于克巴尔理性化了。事实上,他承认这一体系(例3-3)中有两个版本的B音(也就是后来所称的硬的和软的),以便解释格里高利旋律中实际所需的音高。

图3-3 于克巴尔曾经生活工作过的圣阿芒修道院于18世纪的样貌。这幅画是J. F. 奈斯[J. F. Neyts]在这座修道院毁坏前不久所作的。它在法国大革命早期遭到损毁

例3-3 于克巴尔描述的T-S-T四音音列(4个收束音组成的四音音列)的分离复制与连接复制

实践中的调式分类

正如在本文论述中不断强调的,调式理论缘起于将现有格里高利圣咏,尤其是交替圣咏进行分类的诉求。作为掌握规模巨大的材料的辅助手段,调式理论终究还是要服务于旋律记忆的目的。因此,在中世

纪音乐制造的诸多现象中，调式理论很卑微地作为 *mnemotechnics*（助记法）而产生。在调式分类曲集中，并且最终在升阶经曲集和交替圣咏集本身中，包括上一章有些谱例所出自的现代圣咏书中，每首圣咏最终都被划归在一个调式里。让我们再重新看一下其中一些谱例，看看调式分类是如何在实践中起作用的。

例 1-1 显示了一条交替圣咏和诗篇调当前的配对。即便这首诗篇调涵盖范围并未超过调式的五音音列（D 下行至 G，正如其最早在理论中抽象化地那样），但将 C 用作吟诵音的做法还是使该调为变格调式，而非正格调式（例 3-2）。这首交替圣咏甚至能够更加容易地判定为第八调式，副混合利底亚调式：其收束音为 G，但是其音域甚至延伸到了下方的 D 音（上方也一直延伸至 D 音），并在中间的 G 音上终止，这确立了其 D 到 D 的八度种型。

当我们以一位调式分类曲集作者的视角审视例 1-2 的交替圣咏时，我们会注意到它基本上勾勒出了从 A 下行至 D 的五音音列，并且下降至收束音下方的一个音，到了下方的四音音列中了。因此，我们可以毫不犹豫地将其划归到第二调式，即副多利亚调式中去。而例 1-4 中的进堂咏交替圣咏很明确地可划归在第一调式，即正格多利亚调式中，尽管它也常常会用到其收束音下方的邻近音。因为其旋律还延伸到了调式五音音列的上限之外，达到了上方的 C 音，因此收束音就很明显地接近整体音域的底部了。其诗篇诗节在选择时特意与交替圣咏相符合，这也确证着这种调式分类。除了吟诵音 A 音，也要注意高音 C 类似的处理手法。在这里，我们有了一个调式类同的实例，其中老的类型（包括实际句子的转折处）与较新的分类协调运作：这正是调式分类曲集作者们和理论家们试图确保的。

[79]事实是，调式分类曲集的编纂者以及其后的理论家们，特意允许使用收束音下方的邻近音（称为 subtonium modi［调式终止音下方全音]），尤其是在普罗图斯调式，也就是多利亚调中。对此，《音乐文集》的佚名作者如是说："如果一个音被加在了某个歌曲上，位于其八度种型的上方或下方，那么附加的这个音仍是在调内的，而不是其之外。"因此，我们将例 1-4 中的低音 C 视为"加在下方的音"而并不是完全的

调式四音音列成员。这貌似是调式分类理论规定的例外，它建立在对调式1交替圣咏特征的观察之上，因为这些交替圣咏存在于教宗格里高利受启发而作的圣咏之中（因此便不得篡改）。再一次，我们甚至能在以理性为特征的法兰克调式理论中看到，它受到了将调式作为模式族的古老观念的影响。

例1-5中的奉献经交替圣咏尽管结束在E音上，却被调式分类曲集作者们强行划分为调式4（而不是调式3）。很明显，它是（以口头方式）进行创作的，并没有关注最终的调式标准，因为它的音域到达了最终下行至收束音的那个四音音列上方和下方的四音音列中，并且，它更多"反复"的是F音而不是"弗里几亚"吟诵音中的任何一个音。更进一步，它的很多乐句似乎完全属于一种不同的八度种型。例如其中的第2句（"ut palma florebit"［义人要发旺如棕树］）：它开始和结束都是在D音上，并且它的A音上方的邻近音用的是降B音，这明显将A音强调为五音音列的上限。从这个句子本身来看，毫无疑问可以归于第一调式。因此，例1-4的进堂咏一例体现了旧罗马旋律与新法兰克理论的紧密关联，而例1-5则显示出二者契合度较差的情况。恰好吻合之处和不相符之处全都是偶然的，因为圣咏的演进先于理论，而且并不会对后者有预见。

例1-6的哈利路亚是偶然性的明证。此例与例1-5第2句十分相似的句子非常多（例如，在*cedrus*［雪松］上的著名的花唱）。因为内部句子和最终的终止式之间没有冲突，因此可以很容易将这段旋律判定为调式1。（其道理是：收束音下方的邻近音不太能算作补充性四音音列的代表，而它上方五度音程上面的邻近音则更具补充性；因此，我们可以将其八度种型理解为五音音列在四音音列下方；并且还有额外的确认理由：绝大多数旋律音都位于收束音的上方，这将其调式确立为正格调式。）例1-7中的两段升阶经使我们又回到了模棱两可的领域。正如我们所见，收束音A通过"走后门"的方式做了调整，以符合4个收束音的理论，这样做的基础是它的调式五音音列（TSTT）和普罗图斯/第一调式对的收束音D是一致的。然而，它补充性的四音音列（STT）却与普罗图斯调式对不同，倒更像是德特鲁斯调式。所以，将这些旋律判定为第二调式多少有些武断，尤其是以其颇显棘手的降B音

来看——在例 1-7a 中出现在 cedrus 一词上，在例 1-7b 中出现在最开头的 Haec（这）一词上——它在 A 音的终止式之前出现，（如果非要说的话）这让它看起来像是用的移调后的德特鲁斯调式或弗里几亚音阶。在圣咏的现实和调式体系的理论抽象化之间有着相当大的鸿沟。

在第 1 章中要注意的是，这些升阶经来自一个古老的、独特的模式族，它疑似是有记录的最古老的模式族之一。因此[80]，其旋律与许多个世纪以后诞生的一般化旋律（即理论情况）相符甚少，也就不是什么值得惊奇的事了——升阶经尤为如此，它们不是交替圣咏，调式分类曲集作者并没有怎么将之纳入考量。法兰克调式理论的确有办法解释这些以其标准看来不合规的旋律：它们被划分为"混合调式"（modus mixtus），意思是组成它们的乐句偏离了整体旋律的基本八度种型。但是，这也只是另一种努力，通过为其定名的方法来消除非正常情况——一种类似于驱魔的行为。

作为创作指导的调式

看看在法兰克圣咏理论成形以后写成的旋律，我们将会发现多么重大的区别啊！因为，这一理论，其本意较为保守适度，而效果却是巨大的。一开始，它也许是一种增进对古代音乐曲目掌握和记忆效率的方式，但却很快发生了变化，变为一种新式创作的指导，并拥有了其早期倡导者所无法预见的重大意义。它从对现有音乐所做的描述变成了对未来音乐的指示。

圣咏理论所"影响"的第一位作曲家可能就是其主要的早期倡导者于克巴尔本人了。他现存的作品包括一套为圣彼得日课所作的交替圣咏，以及一套著名的《颂歌》[Laudes]或荣耀经附加段。它们以一种早期圣咏从未有过的方式处于调式体系中。例如，日课交替圣咏以教会调式的数字编号整体排列为一套——这是于克巴尔自己的编号顺序！附加段《这里充满赞誉》[Quem vere pia laus]并未使用已有的荣耀经圣咏常见的旋律公式——换言之，它避免将调式作为模式族来考虑的旧观念——取而代之的是表现出音阶构成中更为抽象的特征。

在例 3-4 中，于克巴尔的这套颂歌被植入一首荣耀经中，后者有

例 3-4 调式 6 的荣耀经,带有圣阿芒的于克巴尔的赞歌(斜体字是唱词)
(在调号处添加了降 B 以免除在每个 B 音上添加变音记号的麻烦,而这是必需的)

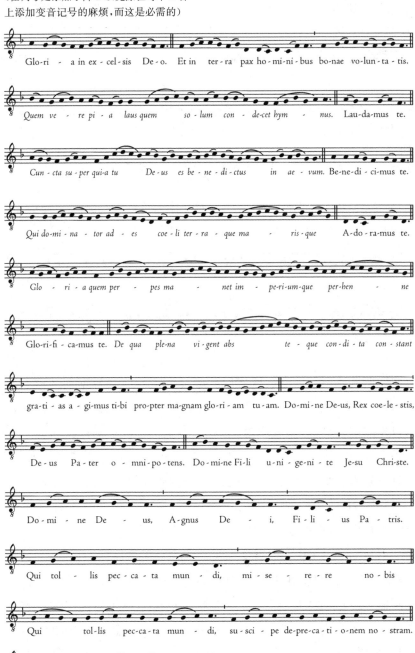

例 3-4（续）

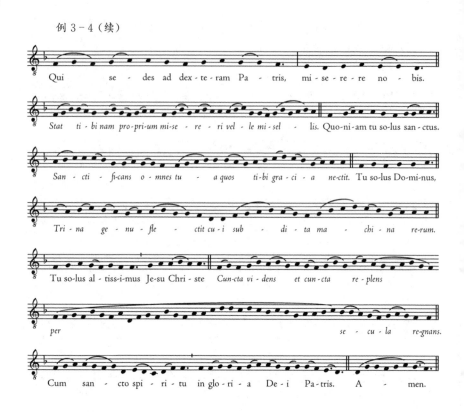

着同样的调式（第六调式，或称副利底亚调式），并且根据其文献来源和风格，似乎可以确定产生于于克巴尔有生之年，或身后不久。在这两首乐曲中，调中心十分明晰，为收束音 F。它位于旋律音域的中心位置，在调式五音音列和下方的变格四音音列之间做了清晰的划分。于克巴尔用 3 个音来结束其颂歌的组成乐句（并且要记住，这些乐句是不连续的）。可以预见到的是，只有最后一个乐句结束在收束音上。多数乐句，也就是 5 个乐句，结束在吟诵音 A 音上。另外 4 个乐句结束在 G 音上，它们似乎受到了一些来自世俗体裁的影响，尤其是舞蹈歌，后者我们将在下一章中看到。它常常用"上主音"这个音级来制造半终止（或"开放"终止），在原始圣咏下一句的结尾才用收束音做完全的终止。这正是于克巴尔的第 2、3 和 4 个乐句中的情形，它们都结束在 G 音上。第 2 个乐句在 Benedicimus te（让我们祝福你）上完全终止，并以此作为回答和"结束"；第 4 乐句结束在 Glorifi-

camus te(让我们荣耀你)上。位于中间的乐句(*Qui dominator*... [主宰者])被富有策略性地用 Adoramus te(让我们崇敬你)来作答,并在 D 音上终止。如此,一种闭合调性的 ABA 样式便将 3 个相似的欢呼与荣耀经的其余部分隔开了。这种调性清晰的形式结构是法兰克的伟大创新。

[81]同样的常规特征也可见于第二章所讨论的附加段旋律中。这是因为,这些附加段的作者必须既是音乐分析家,又是诗人和作曲家。他们必须确定要配上序言和插入段的圣咏的调式并将其重现出来,无论他们是否确实有意模仿更早期圣咏的风格。(在实践中,似乎有些人确实有模仿的意图,而有些人明显更想让其创作的新旋律从旧旋律中脱颖而出;[82]然而,所有人都理解调式统一性的需求。)我们可以考虑例 2 - 8a 中复活节进堂咏的序言。进堂咏交替圣咏本身的调式被定为第四调式(变格德特鲁斯或副弗里几亚)。人们立刻就能明白其理由:它以 D 音开始,这是一个下方四音音列的音(而且第一句,"复活"也正是以此音终止的);音域稍后在其下方的 C 音处触底。旋律中的最高音为 A 音。这意味着 E 音上方的完整调式五音音列从未得到表现。只有最后在 E 音上的终止(这在开头几乎无法预测)确证着将这段旋律归为弗里几亚一族的合规性。圣咏的现实和调式理论的乌托邦之间的鸿沟愈发扩大。

"赞颂吾王"[Psallite regi],也就是例 2 - 8a 中短小的前言性附加段,决然地弥补了这一鸿沟。它以 E 音开始,这恰恰使新增交替圣咏的开头能够与结尾相符(并且可以说,它使结尾印证了开头的暗示)。它用到了收束音上方的 B 音,这样就呈现出了调式四的完整五音音列。当然,它明确避免在结尾出现调式终止,这样[83]就可以毫无察觉地过渡到由其引导的交替圣咏中去。但是,它明显加强了实际的格里高利交替圣咏与法兰克调式定义的相符性。

尽管在第二章的复活节进堂咏附加段中,"赞颂吾王"是比较短小、简易的一首,但是目前为止,在使其所依附的旋律发生变形这方面,它是最激进的。例 2 - 8b 对格里高利交替圣咏的模仿则更加明显。其前序的句子像交替圣咏那样以向 D 音的伴装进行开始,并且也像交替圣

咏那样结束在收束音上。它甚至还模拟了进堂咏的音域（从 C 音上至 A 音），而非像例 2－8a 那样用 B 音补全调式五音音列。

"你在寻找谁？"附加段（例 2－9）的调式颇为古怪。可以说，它确实在开头的唱词上假意向 D 音进行，并且用第二调式（副多利亚调式）的旋律为做了准备。即便尤为适宜用天堂般声音演唱的"回答"[Responsorium]上行至上方的四音音列中（虽然并未一直进行到其最高点），但在"询问"[Interrogatio]的开头向较低四音音列底部的下行运动将这段旋律确定为变格调式。涵盖了超过两个基本音阶片段（或者音域超过一个八度）的旋律被中世纪理论家们称为 commixtio（结合）或 modus commixtus（调式结合）。这个术语常常用一个本不存在的英语同根词来翻译：commixture 或 commixed mode。无论如何，它都应该与上文定义的"混合调式"[modus mixtus]做区分。"混合调式"表示不同八度种型的混合。"结合"则意指一段旋律做了拓展，同时包含了正格与变格的音阶。

选择例 2－7 中的赞美诗旋律的理由之一，就是要举例说明不同调式的"现代"法兰克旋律。对于清晰展示后格里高利时期的多利亚旋律来说，《万福海星》[Ave maris stella]（例 2－7a）是一个绝佳的例子。其作曲者定然通晓关于抽象调式句法的一切，并且也知道在调式分类曲集中列出的交替圣咏调式和诗篇调之间的关系。注意第一句中是如何从收束音跳进至上方的四音音列的。这一句充分地用这个四音音列进行描绘，同时也用一个转折的音型强调着划分五音音列和四音音列的那个音（也就是吟诵音）。第二个乐句则完全用五音音列进行描绘。第三个乐句以"加在下方的音"终止，并用一段名副其实的华丽装饰作为这个音的引入。第四乐句又回归到整齐的五音音列中，以备最后的终止。这种明显的描绘性结构很难在原本格里高利圣咏曲目中找到。它是"理论"的产物，并且也是由单独一位作曲家所塑造的。我们似乎第一次见到了一部不仅仅是在固守读写传统的作品，而是在读写传统中创作出来的作品——这里的创作即是我们使用该词时通常脑海中的概念。

《歌唱吧，我的舌》[Pange lingua]（例 2－7b），采用了第三调式

（正格弗里几亚调式），这也暴露出了其"现代性"，原因是它在终止处强调收束音上方的 C 音。（在原本格里高利曲目中的第三调式旋律常强调这个 C 音，但并不是作为终止。）在《歌唱吧，我的舌》写成之时，理论的理性化已使这种强调变得较为常见了。对于《造物的圣神请来吧》[*Veni creator spiritus*]（例 2-7c），我们甚至可以更加果断地做出同样的论断。它被定为第八调式（而不是第七调式），但是原因与其音区或收束音无关。其收束音 G 是所有特特拉尔杜斯调式的旋律共有的。其音域可被描述为在上方或下方"加上一个音"的调式五音音列，这再次暗示，该旋律可以同等地归入正格和变格的音阶中。最终确定其为变格调式的是终止处对 C 音的强调，这也是其对应的诗篇调的吟诵音。（正格调式的吟诵音，D 音，也有过一次终止，但在 C 音上则有两次终止。）

因此，这些赞美诗旋律生动地展现了构成法兰克调式理论的罗马和拜占庭元素的综合，以及它们可能的、未曾预见的作曲方面的影响。（当然，赞美诗结构的规则性也反映出通俗体裁的影响。它没有留下任何书写痕迹，并因此在我们历史视野之外。）这些曲调的风格和效果与真正的格里高利曲目完全不同。老旋律散漫无章、难以捉摸且心醉神迷，这些旋律则富有活力且刻骨铭心，并因此也是极为容易记住的（就像会众歌曲应有的样子）。"理论"对它们的影响绝对不是一种禁锢。恰恰相反，它似乎是对法兰克音乐想象力的巨大激励，它引发了欧洲北部本土音乐创作的爆发，有助一种新的（持久的）音乐之美的产生。

为了品鉴这种处于最佳状态且最具特色的新法兰克风格，让我们来看看约在 1100 年创作的一段旋律。此时是经过大约一个多世纪调式理论深深植入歌手的意识中以后。这段旋律为慈悲经 IX（例 3-5），根据其唱词最初的形态，它标有副标题 *Cum jubilo*（伴随欢呼）。我们尚未见过一段旋律能够如此清晰地将自己用其所属调式的"要件"做解析。这突显出一个事实，就是这个调式作为概念先于该旋律出现，并且规约着其创作条件。

例 3-5　慈悲经 IX,《伴随欢呼》

首先来考察一下开头的三重呼喊。开头"怜悯我吧"的 8 个音符准确地勾画出了调式的五音音列。该句其余的部分用富有特点的"多利亚调式"下方临音对收束音做装饰。就像第一次呼喊勾画出五音音列一样,第二次呼喊以下方四音音列的勾画开始。而后它又如第一次那样做处理。第三次是第一次的完全重复。对[85]重复模式做总结的话,我们发现开头的三重连祷,以旋律的微缩形式映射出唱词文本九重的整体形式:在 ABA 的文本中栖居着旋律上的 ABA 形式,或者说"三明治式的"形式(三重"主!怜悯我吧"/三重"基督!怜悯我吧"/三重"主!怜悯我吧")。与此同时,在"-e"上的花唱以及"eleison"(通过元音的省略,花唱平滑地过渡到"eleison"这个词上)每次都是一样的,这反映出合唱叠句的古老实践。因此,开头三重呼喊的整体样貌可以表示为:A(x)B(x)A(x)。至此为止,该旋律密切地符合了第二调式,副多利亚调式的要件(其叠句明显地落在了 F 音,也就是吟诵音上)。

第一个"基督"大部分是由围绕着 A 音的转折音型组成的,它用正格多利亚调式的吟诵音取代了变格调式的吟诵音,并且对其做了强调;这向我们暗示,这段圣咏将含有结合的调式。就整体的形态而言,三重的"基督"部分,就像前面的三重呼喊一样,也采用了 ABA 的设计,其旋律缩影映射出唱词文本的整体形式。但是,要注意一个值得玩味的细节:"基督"三明治中夹的是"主"部分的"面包"的变体。

这首圣咏是"调式结合"的印象,在最后总结的三重呼喊的开头得

到证实。可以将"Kyrie"上新的起调和第一段"主"三明治的"夹料"做比较。这是同一个动机的高八度，现在勾画出了上方的四音音列，补全了正格多利亚音阶。（因为该动机在高八度的多次重复，完整的旋律被划归为调式 1 的圣咏。）现在要注意，在"eleison"上所接续的，是第一个和最后一个"Christe"乐句上所接续音乐的变体。这导致了"夹料"和"面包"之间另一项值得玩味的功能转换，并且这也意味着第一个和最后的"Christe"后面的"eleison"乐句是另一段可以拆分的叠句，它与第一段叠句交替。真可谓一环套一环！

最后一次三重呼喊就像其他两次一样，也如一块三明治；其中间的夹料与第 2 块三明治的相同（也就是第 1 块三明治面包的变体）。最后的呼喊用一段内部的花唱做了扩充。这段花唱为第 1 段 Kyrie 旋律的完整重复；但是而后，为了能够以收束音而不是吟诵音为结束，又将第 2 段 Kyrie 也再现了一次，这样一来，最后的词用原本"eleison"的叠句演唱。其完整的细腻交织的、经过整合的形式布局如表格 3-2 所示。

表格 3-2　慈悲经 IX 的结构

A.	"主！怜悯我吧"	A(x)	
	"主！怜悯我吧"	B(y)	
	"主！怜悯我吧"	A(x)	
B.	"基督！怜悯我吧"	C(y)	=A
	"基督！怜悯我吧"	A'(x)	B
	"基督！怜悯我吧"	C(y)	A
A.	"主！怜悯我吧"	D(y')	=A
	"主！怜悯我吧"	A'(x)	B
	"主！怜悯我吧"	D(y') — D(y') — A'(x)	A

因此，在三组三明治中又夹杂了某种"回旋曲"式的布局（AbAcAcdAdA），并且其中还有着一种单一的动态音高轨迹，它从副多利亚四音音列的底部[86]到达正格多利亚四音音列的最高点。这似乎描绘着一种从黑暗来到光明的历程（或者，用情绪来表达，就是由失落到达喜悦）。这与祈祷所暗示出的（或者说希望暗示出的）回答相符合，当旋律音区的顶点恰好与花唱式的"欢呼"[jubilation]相吻合时，就更是

如此了。最后,旋律的调性规则性,也就是以相隔五度的收束音和吟诵音交替做终止,也是"西方"长期以来的特性。它的延续超越了催生了它的调式体系。

最后,为了说明法兰克人对形式圆合以及周期性的狂热,可以比较一下由慈悲经 IX 所开启的常规弥撒模式中的总结部分,即会众散去的模式(例3-6)。它被配上了与例3-5开头的"主!怜悯我吧"同样的旋律,即表格 3-2 中用"A(x)"表示的乐句。它在连祷中反复出现,并且在做了休憩以后重新回来作为其总结。整部弥撒仪式实际上就用与慈悲经一样的方式,用一段重要的旋律叠句收尾。在这里,法兰克人将音乐作为一种塑造力量和统一力量的雄心壮志得到了最高程度的试练。

例3-6 弥撒 IX 中的"礼毕/承神之佑"[*Ite/deo gratias*]

短 诗

在法兰克晚期的继叙咏中,在调性和曲式上我们也能见到相同的规则化,并可以看到使用这两个稳定性的维度来相互加强的做法。此外还可以见到的是,格律诗节所具有的额外的规则化因素,并最终以韵律对其做了丰富。这样文本的配乐,尤其是押韵的格律继叙咏的配乐,常被称为 *versus*(短诗),以便和老一些的 *prosa*(普罗萨)区分。例3-7 包含了两首一直存续至现代仪式中的继叙咏。其中复活节继叙咏,*Victimae paschali laudes*["赞美复活节的祭品"]的唱词和音乐都被归在德国僧侣维珀[Wipo]名下,此人是神圣罗马帝国康拉德二世[Conrad II](1024—1039 在位)的私人牧师[chaplain]。它有这种形式常见的成对的短句结构:A, BB, CC, DD。构成它的乐句对具有极大的规律性的调式音阶要件做了描述。A 诗节的两个乐句描绘出调式五音音

列，第1句因多利亚调式下方的临音而变得阴暗，第2句增加了先前保留不用的最高音，以此作为补偿。B诗节从正格四音音列，通过五音音列，并通过有着下方临音的、无吟诵音的阴暗五音音列稳定下行（终止在吟诵音上）。C诗节向下延展，就像例3-5中的第2段Kyrie那样，描绘着变格的四音音列，进行至"阴暗"的五音音列，直至完整的五音音列中。D乐句与B乐句相似，它有着位于调式音区上部的正格四音音列，并像后者那样开头，并且再次逐渐下行至收束音上。最后的乐句（还有复活节的哈利路亚）因为使用了 *subtonium*（调式终止音下方全音）增添几抹暗色。

[87]例3-7给出了《赞美复活节的祭品》的音乐文本在《天主教常用歌集》[*Liber usualis*]中所呈现的形态。后者是格里高利圣咏的实用版本，首次出版于1934年，是现在天主教会会众使用的版本。它缺少了D乐句的一次反复，因为其文本已被官方删除了。所删去的诗节是D乐句一对诗节的第1段，其唱词为：*Credendum est magis soli Mariae veraci / quam Judeorum turbe fallaci*（"应当[88]对诚实的玛丽[抹大拉]而非撒谎的犹太人给予更多的信任"）。特伦托会议[Council of Trent]对它的污秽不洁十分敏感，并意识到其中含有有关迫害的历史，于是这场16世纪中叶发生的教会改革大会从仪式中驱除了大部分其他的继叙咏。作为与犹太人修好的姿态，会议从《赞美复活节的祭品》中删除了有冒犯之意的诗节。

Dies irae（"愤怒之日"）出于安魂弥撒（例3-7b）。它可能是所有中世纪仪式歌曲中最负盛名的，也是很晚才出现的一首。它甚至有可能是13世纪的作品，因为其歌词被认为是切拉诺的托马斯[Thomas of Celano]（约1255年去世）所作。他是阿西西的圣方济各[St. Francis of Assisi]的学生，并为后者撰写传记。托马斯的诗是针对应答圣咏 *Libera me, Domine, de morte aeterna*（"拯救我，上主啊，从永恒的死亡中"）的第2个诗节——"Dies illa, dies irae"（恐怖的日子，愤怒的日子）所做的某种冥想或注释，它采用三行押韵诗节[tercets]。该应答圣咏跟随在安魂弥撒之后，在墓旁仪式中演唱。甚至这段旋律就像是应答圣咏诗节（例3-8）的一段仿作（或者注释，或者偏离——但并不

是附加段,除非采用的是这个术语最宽泛意义上的用法)。

例 3-7 现代所使用的两首继叙咏

a.《赞美复活节的祭品》[Victimae paschali laudes](复活节)

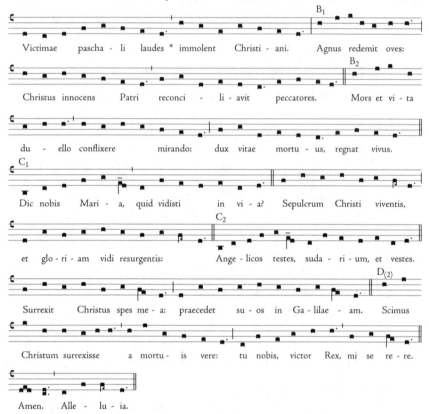

致复活节的祭品,赞颂的赞美诗,来吧,尔等基督徒,喜乐至上:
未有污点的羔羊,付出了无意计量的代价,拯救那迷途的羔羊。
向着仁慈的父,反版之人无罪的人子再次引领。
生与死在激烈斗争,震惊诸世代。
地狱恶魔屠戮生灵的生命价值要永远作统帅。
告诉我们,玛丽,尔等我们的预言者,你见到了什么?
空荡的墓穴,那现在活着的基督,曾经躺过的地方。
我见到一队天使:裹布和衣裳落在一旁
证明着他蒙荣耀而复活。
然! 我的希望打碎了致命的锁链,毁灭了死亡而重生;
比你更快地,赶到了加利利。
我们现已知道基督真的已复活。
荣耀的王,在我们歌唱时帮助我们:
阿门。哈利路亚。

b.《愤怒之日》[Dies irae]（安魂曲）

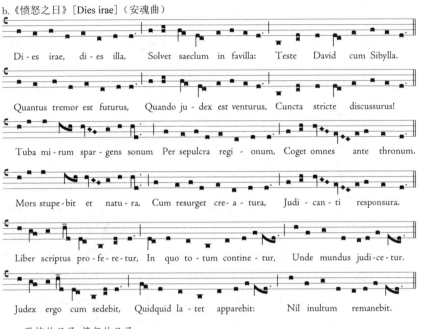

恐怖的日子，愤怒的日子，
那时世界在烈火中融化，
这是女先知和大卫的里拉琴讲述的。

恐惧的人们心灵颤抖，
审判者将要通过闪耀之光降临，
每个灵魂都要接受清算。

而后，号角声反复地响起，
用山川平原穿透墓穴，
要受审判的灵魂都被召唤。

死亡和自然惊骇而立，
躯体急速地升起，
忙去听闻下达的审判。

然后，在他的面前，
摆明裁定的依据，
每一桩行为则有章可循。

当审判者坐于其上，
所有掩藏的都将揭露，
绝不遗留一事未经决判。

例3-8 "拯救我"（应答圣咏诗节）

Di-es il-la, di-es i-rae, ca-la-mi-ta-tis et mi-se-ri-ae, di-es ma-gna et a-ma-ra val-de.

噢！那天，那震怒的一天，有着悲苦与不幸，那最无以复加的痛苦之日。

[89]正如《天上之王》(例2-1)，完整形态的《愤怒之日》有着一种旋律重复的形式，它超越了继叙咏的一般配置。（不过它的地位无可置疑，因为在实际的仪式中，它居于继叙咏的位置，并也起着继叙咏的功能。）它的三对短句经过了3次进行流程——就像连祷的三重重复那样：AABBCC/AABBCC/AABBC，其最后一个C被一段最终的诗节所取代。一位佚名的编辑者在这个诗节上又加上了一段无韵的诗节和一句阿门。（例3-7b只包含了第一个进行流程段。）不同的组成句中也会有许多内部重复：例如B的第2句，它是A中源自应答圣咏的开头句的装饰变体。因此A（正如慈悲经《伴随欢呼》的开场呼叫那样）起到了叠句的作用。

再一次，我们期待在一首晚期中世纪的多利亚调式圣咏中，发现其旋律以最大清晰度勾勒出这一调式的要素。除了没有最高的音以外，乐句A占据了副多利亚的音区；乐句B勾画出了上方的四音音列（但仍旧没有最高音）；并且乐句C又回沉到了副多利亚调式的空间中（毕竟这是一首葬礼的圣咏）。只有最后一节（在judicandus[将要被审判]……上）才达到了正格八度的最高点，使这段旋律勉强吻合了第一调式的分类。此外，直到"尾声"，除了两个A音（即调式一的吟诵音）的半终止外，旋律经常出现的每个终止式都在收束音上。这造成了一种额外的、十分步履沉重的重复规模。

尽管有着形式上的特殊性，在韵文结构上《愤怒之日》是一首非常典型的晚期继叙咏。时至12世纪中叶，由重音规律性交替出现的八音节诗行组成的有韵三行体，成为了一种规范。这不仅仅针对继叙咏，而且日课的模式也是如此。这种韵文模式（特别是用音节数为8+8+7

构成的变化的三行体写成的）常常与领唱人亚当［Adam Precentor］的名字联系在一起，此人化名圣·维克多的亚当［Adam of St. Victor］（逝世于 1146 年）。他是一位备受尊敬的巴黎牧师，同时也是一位"出色的韵文作者"［*egregious versificator*］。人们相信，他创作了 40 到 60 首这类继叙咏。其中大部分都配上少量几种老套的并且可以互换旋律的曲调。这些继叙咏不仅仅是为亚当所居住的圣·维克多奥古斯丁修道院创作的，而且也是为了新近祝圣的、由他担任乐长一职的圣母院主教教堂所创作的。与亚当有关的最著名的旋律是一段混合利底亚的曲调，它配上了圣托马斯·阿奎那的继叙咏 *Lauda Sion Salvatorem*（"锡安圣徒，你要赞美救世主"）。在天主教传统的基督圣体节上，这首继叙咏仍在演唱。例 3-9 中，前两个[90]旋律乐句同时标上了圣托马斯·阿奎那的词和亚当的原诗，*Laudes crucis attollamus*（"赞颂我们背负的十字架"），后者的创作时间大约更早 100 年。将词与曲调混合、

例 3-9 《锡安圣徒，你要赞美救世主／赞美我们所背负的十字架》

［*Lauda Sion Salvatorem*／*Lauda crucis attolamus*］

继叙咏 7：
1. 锡安圣徒，你要赞美救世主，用赞美诗和欢庆来赞美，还有基督，你的王和牧人。
2. 竭尽你自己，上升中的荣耀，那超越你所有赞美的人；你永远无法达到他的希冀。
3. 今天歌唱吧，生者显露的奥秘，赐予生命的面包，它来自天堂，置于你的前方。
4. 即便是与先前同样的供给，那十二门徒，受到神圣的指引，聚集在神圣的桌前……

图 3-4 宾根的希尔德加德，12 世纪鲁佩特堡女修道院院长，写下她的幻象（或者，也可能是她的圣咏）。这幅插图来自其论著 Scivias（《认知上帝之道》）的手稿，它被称为鲁佩特堡抄本。该抄本于二战时散佚

搭配（特别是新词配熟悉的曲调）是一种常见的做法，这称为 contrafactum（换词歌）。在晚期巴黎（或"维克托里内"[Victorine]）继叙咏这样形式和韵律有较强规律性的体裁中，它尤为兴盛。

宾根的希尔德加德[Hildegard of Bingen]（1098—1179）在同一时期创作的继叙咏则全然不同。希尔德加德是莱茵河谷中的鲁佩特堡[Rupertsberg]本笃会女修道院院长。此地位于德国城市特里尔附近。就其曲式、调式和格律的明晰性而言，巴黎继叙咏与奥古斯丁和波埃修斯的经院传统吻合；经院派思想家们通过有序的、颇具说服力的辩论，试图用理性来理解信仰。希尔德加德则与之相反，用诗歌和音乐来表现"天启之和声的交响"的幻想（symphonia armonie celestium revelationum）——她以此来称呼其诗歌作品集。这部集子是她在 12 世纪 50 年代末汇编而成的，除了其著名的继叙咏外，这本书还包含交替圣咏、应答圣咏、赞美诗和慈悲经。

希尔德加德的旋律往往有着非同寻常的音域(可达两个半八度!),并且它们不易于用抽象的调式功能做分析。不过,它们却体现出了较古老的调式识别的模式族概念,正如其唱词的模式一样,它避免押韵和规律的重音,回到了更加古老的、诺特克风格的 *prosa*(普罗萨)的概念。她幻想性的措辞以及意象则是完全独有的。

[91]在为特里尔本地的一位圣人——圣马克西米努斯的纪念节日所作的继叙咏 *Columba aspexit*("白鸽的到访")中,短句以传统的方式成对出现,但是并不很严格。(例 3-10 是开头的两对。)一对短句的音节数并不总完全一致。比起我们在中世纪晚期继叙咏中常见的逐字逐句的诗节重复,希尔德加德的旋律相似性更像是一种变奏。(她的一些继叙咏完全避免相似性,这是自 9 世纪以来不曾听闻过的,很可能对于作为先行者的希尔德加德来说也是未知之举。)所有这些不规则性的结果就是它造就了用理性较难理解和记忆的旋律。这种不易领会的特点造成了一种思维的被动性。它与火花四射的想象力结合起来——这种想象力大部分来自"雅歌"[Song of Songs],能够唤起强烈的感官印象(尤其可以影响嗅觉)。这样的结合造成了一种无以复加的感受,人们认为这是一种启示,而非反思。与典雅、温和的维克托里内创作不同,希尔德加德的继叙咏是一种神秘的即时性的情感抒发。(这并不是法国和德国"学派"最后一次分道扬镳。)

例 3-10 宾根的希尔德加德,《白鸽的到访》

例 3-10（续）

例 3-10（续）

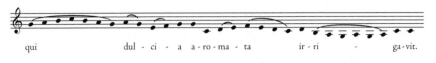

教仪剧

[93]希尔德加德规模最大的作品是一部称为 Ordo virtutum（"美德典律"）的有音乐的戏剧。在这部剧中，恶魔和 16 种美德争夺基督徒的灵魂。它是迄今为止最早的可以被称为"道德剧"的作品。这是一种寓言性的戏剧（主要兴盛于 14 世纪到 16 世纪），其中，演员们将美德和恶习拟人化地演出来。在内容方面，希尔德加德的剧作非同寻常，可以说是具有预言性的。然而，从体裁上看，它却完全没什么特殊之处。

时至希尔德加德所处的 12 世纪，歌唱形式的拉丁语韵文戏剧在欧洲北部和英格兰大行其道，并且在主要的节日时，教堂的空间越来越多地用于各类戏剧表演。10 世纪时，这类剧作开始出现在书面文献中，并且很可能并非巧合的是，最早的剧作都表演了相同的情节——妇女们（或智者）来到基督的墓地（或者马槽）前，以及他们与天使的相遇——我们已经在前一章中见过其作为复活节和圣诞节进堂咏的附加段的形式了。（像学者们曾经相信的那样）声称所谓的（在申正经中表演的）教仪剧是直接或"有机地"从更早的（在弥撒中表演的）附加段中生发出来的，这是有误导性的说法，不过很明显的是，教堂戏剧部分上源于对仪式进行装饰和扩充的冲动——可以说它是这种冲动的极致体现。正是这种冲动催生了附加段、继叙咏，还有前一章中我们概述过的其他专属法兰克的仪式体裁。

这些早期戏剧中完成度最高的一部是出自 973 年的 *Regularis Concordia*（修道准则）。该剧对服饰以及演员的动作有着详细的指示。《修道准则》是一部修道院的法典，它在埃塞沃尔德［Ethelwold］（约 908—984）的领导下由主教会在温切斯特大教堂中制成。其音乐保存在著名的温彻斯特附加段曲集［Winchester Tropers］中。这是两本伟

大的书，记录了仪式附加内容。其中较早的一本大约与主教议会同属一个时期。（不幸的是，温彻斯特附加段曲集都是用无谱线的纽姆谱记写的，其内容亦不能可靠地转译成可供表演的乐谱。）

就像附加段和继叙咏那样，教堂戏剧也在10世纪到12世纪之间从散文体裁演化成了一种韵文体裁。12世纪的教仪剧是新创作的"短诗"[*versus*]（以晚期法兰克风格为韵文歌词配乐）、更古老的赞美诗和继叙咏，以及格里高利交替圣咏的复杂综合体——后者的保留主要是将其作为一种对经文的引用或诵念。它们的主题包括"佩雷格里诺斯"戏剧[*Peregrinus*]（将基督复活后在其门徒面前显现的事迹戏剧化）、用于复活节的牧人剧[shepherds' plays]、悼婴节屠杀（有时也被称为"希律剧"）、智慧和愚蠢的处女、拉撒路的复活[the Raising of Lazarus]、圣·尼古拉斯的神迹，以及所谓的 *Ludus Danielis*，即"但以理的戏剧"。

在这些12世纪的韵文戏剧中，单卷规模最大的出现在被称为弗勒里戏剧书[Fleury Play-book]的手稿中。它在奥尔良附近卢瓦河上的弗勒里的圣本笃修道院中抄写而成。此处乃法兰西国王腓力一世（逝世于1108年）的埋葬地。在其曲目中，最广为人知的一部是但以理的戏剧[the Play of Daniel]，这要得益于1958年时诺亚·格林伯格[Noah Greenberg]率领纽约"为音乐"古乐团[Pro Musica ensemble]对该剧极为成功的复演。这是"早期音乐"表演运动中的一座里程碑（时值2001年，该录音仍然在版）。[94]该剧是博韦主教教堂学校的学生为基督割礼日[Feast of Circumcision]（1月1日）而创作的："以你的荣耀，基督，但以理的戏剧于博韦写成，这是我们年轻人的作品"——卷首语如是说。在该剧的编排中，圣经旧约故事中的先知但以理以及他狮口逃生的故事（都以指定的布景和服饰生动地表现出来）在故事的结尾处，转而变成了对基督来临的预示：*Ecce venit sanctus ille, / sanctorum sanctissimus*，但以理唱道："看哪，他来了，神圣之人，至圣之人"，随后便是传统的圣诞节赞美诗和古老的感恩赞美诗，*Te Deum laudamus*（我们赞美你上帝），这也是申正经结尾的圣咏。之于它，所有前面补充的戏剧性韵文、行进歌曲，以及富有表现力的唱词都可以演绎为一部巨大的解释性的前言或附加段。

在但以理的戏剧中,伴随着 *dramatis personae*(人物情节)进入和离开的行进歌曲在手稿的红字标题中被标为 *conductus*(孔杜克图斯,意为"伴随歌曲"),这是该术语最早的应用,它后来变为短诗或者用韵文自由创作的拉丁语歌曲的同义词。例 3-11 是这些孔杜克图斯的第一首,它配以韵文 *Astra tenenti / cuncti potenti*(全能的/掌控者)。在

例 3-11a 但以理的戏剧,《全能的掌控者》(孔杜克图斯)

Nam Da - ni - e - lem mul - ta - fi - de - lem Et au - di - tu - lis At - que tu - lis se Fir - mi - ter au - dit.
Con - vo - cat ad se Rex sa - pi - en - tes Gra - ma - ta dex - trae Qui si - bi di - cant E - nu - cle - an - tes.
Quae qui - a scri - bae Non po - tu - e - re Sol - ve - re, re - git I - li - co mu - ti con - ti - cu - e - re.
Sed Da - ni - e - li, scrip - ta le - gen - ti, Mox pa - tu - e - re Quae pri - us il - lis clau - sa fu - e - re.
Quem qui - a vi - dit Prae - va - lu - is - se Bal - tha - sar il - lis Fer - tur in au - la Prae - po - su - is - se.
Cau - sa re - per - ta, non sa - tis ap - ta, De - sti - nat il - lum O - re le - o - num Di - la - ce - ran - dum.
Sed, De - us, il - los An - te ma - lig - nos, In Da - ni - e - lem Tunc vo - lu - is - ti Es - se be - nig - nos.
Huic quo - que pa - nis, Ne sit i - na - nis, Mi - ti - tu - ra te Prae - pe - te va - te Pran - di - a dan - te.

孔杜克图斯:书面形式(大英图书馆,MS Egerton 2615,12 世纪)。
诺亚·格林伯格等人表演的形式。

致上天全能的掌控者 但是但以理,读到这文字,
这一众男人与男童 文字所隐藏的意思
　　聚集于此来赞美。 　　马上变得明朗。

他们恭听着 当伯沙撒看到他胜他人一筹
忠诚的但以理 便将其选出请到大厅,
　　正在经历与承受的许多事。 　　以便可以讲出其中意思。

国王召来智者 一所并不坚固的牢笼,置于他的面前,
向他解释由那手 并审判他
　　所写下文字的意思。 　　被狮子撕咬。

因智者无法领会其意, 但是,噢上帝,因你的希望
他们只得在国王面前 那些对但以理残酷之物
　　默不作声。 　　将变得仁慈温顺。

　　并且为了使其不会晕厥,
　　你派天使领着的先知为其送来面包,
　　　　带给他食物。

该剧的开头,它伴随着国王伯沙撒[King Belshazzar]的进入,后来又伴随着国王大流士[King Darius]宣判将但以理投入狮穴处死后,但以理充满感情的请求。(为了在表演时更加有效地伴随演员实际的行进,诺亚·格林伯格决定以词的重音为基础,在孔杜克图斯歌词由 5 个音节构成的每行唱词上采用规律的复三拍子;并没有证据表明他的做法有误。)在二者之间,这两个节选段落可以让我们领略后格里高利短诗配乐会蕴含着怎样丰富的诗歌和音乐风格。

玛利亚交替圣咏

许愿交替圣咏[votive antiphon]是(部分地)整合在正典仪式中的最后一种中世纪圣咏体裁。许愿交替圣咏是一种没有诗篇的交替圣咏——也就是独立的拉丁语歌曲——作为日课仪式结尾的附文,以颂赞本地的圣徒或者圣母玛利亚(越来越常见),抑或向其祈愿。作为上帝选择孕育其人子的人类,玛利亚被认为是人与神的中介。一幅想象的图像将她描绘成连接着上帝的头颅和由基督徒会众组成的身躯的脖颈。她因此也是个人祷告或祈祷许愿的自然接受者(其中 votive[许愿]一词恰恰来自 vow[誓愿])。从玛利亚崇拜中发展出了玛利亚交替圣咏或者"献给荣福童贞女的赞美歌"[anthem to the Blessed Virgin Mary]。我们的英文单词"赞美歌"[anthem]意指一种表达赞美或虔诚的歌曲。现在它可指宗教,也可以是爱国歌曲。它(经由古英语中的 *ante fne* 一词)延承自"交替圣咏"一词。这些向"上帝之母"(Mother of God)表示致敬的长篇歌曲自 11 世纪初就大量出现在书面文献中了。时至 13 世纪中叶,有些已经被修道院采纳为总结夜课经仪式的常规音乐了(因此也成了仪式日本身的总结音乐)。在英格兰的主教教堂中,人们强调世俗信众们参加的晚课仪式[Evensong service]。正是为使这些请愿的祈祷永远进行下去,英格兰的主教教堂和大学礼拜堂建立了"合唱基金会"[choral foundations]——接收捐助用于训练唱诗班歌手。它们一直延续到了今天。

例 3-11b 但以理的戏剧,《唉,唉》[Heu Heu](但以理的悲歌)

唉,唉,唉!
什么样的命运将我判了死罪?
唉,唉,唉!
噢!无法名状的罪恶!
为什么这群残忍的人
让我在这野兽巢穴里被碎尸万段?
噢国王,你想让我这样死去吗?
唉!你想让我怎样地毁灭?
平息你的震怒吧。

[96]最初,玛利亚交替圣咏是像诗篇那样按照每周的日程来演唱的。在现代的仪式中,只保留了4首,并且它们是按照季节周期安排的。在冬季(也就是从将临节直到2月2日的圣母行洁净礼日[Feast of Purification]),献给荣福童贞女的季节赞美歌是赎罪的 Alma Redemptoris Mater("大哉救主之母……请怜悯吾等罪人")。在春季(从圣母行洁净礼日到圣周),用的是赞颂性的 Ave Regina coelorum(《万福天上女王》)。在从复活节到圣灵降临节的50天的狂欢中——这段时间也称为复活节期[Paschal Time],唱的是交替圣咏 Regina caeli, laetare(《欢乐吧,天国的女王》)(例 3-12a);在一年中余下的包括夏末和秋季的时间里(也是最长一段时间),用的是 Salve, Regina(《又圣母经》),这也是玛利亚交替圣咏中最受欢迎的一首(例 3-12b),并且还是唯一一首提出了可能的作者的作品:阿代马尔[Adhémar],此人

乃勒普伊主教[Bishop of Le Puy]和第一次十字军东征的领袖（1098年逝世于安条克[Antioch]）。

例 3-12a　玛利亚交替圣咏，《欢乐吧，天国的女王》

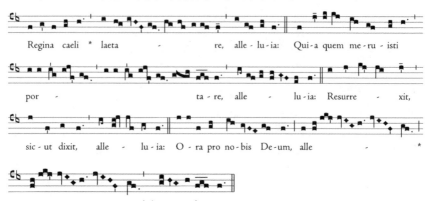

噢！欢乐吧，天国的女王，哈利路亚。
因为，你所蒙幸孕育的人，哈利路亚，
已经复活，正如其所言，哈利路亚。
向上帝为我们祈祷吧，哈利路亚。

例 3-12b　玛利亚交替圣咏，《又圣母经》

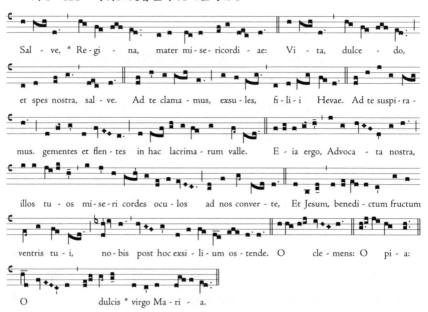

> 万福,神圣女王,仁慈之母;
> 万福,吾之生命、吾之爱人、吾之希望!
> 吾等悲惨的遭流放的夏娃之子,向着你哭泣;
> 向着你发出吾之叹息,
> 在泪之谷中哀悼和流泪。
> 最仁慈的支持者,
> 将你的慈悲双眼转向吾等;
> 并在吾等遭受流放后,
> 向吾等展示你子宫中蒙福的子实,基督。
> 噢!仁慈的,噢!亲爱的,噢!甜美的童贞玛利亚。

这些 11 世纪的旋律,一首是欢庆的,还有一首是赎罪性的。二者的调式互为反差,借此确证 ethos(喻德)教义的经久不衰。甚至在今天,[97]在我们习惯地将对比的情绪赋予大调和小调的做法中,喻德教义仍然存续着。事实上,"天国的女王"在意图和目的上都用的是大调式。其收束音,F(特里图斯)在稍后的法兰克体裁中变得更加盛行;并且当它出现的时候,它常常会被加上一个降"记号",以"软化"从 B 向 F 的进行(《天国的女王》的这种进行尤为完整)。其构成的"利底亚"八度种型,即 TTST-TTS,与我们所称的大调音阶不谋而合。(它呈现出的从 C 开始的"自然"音阶,直到 16 世纪中叶才被承认是一个独立的调式,[98]但是很明显,远在它被理论化地描述之前的几个世纪,它就早已在实践中使用了。)在这里,调式与其他表现欢乐的传统特征协同运作,尤其是"欢呼"歌唱(就是在 portare[孕育],以及特别是"哈利路亚"二词上做花唱。其中充斥着内部的重复。很明显,它是以弥撒中的哈利路亚为样板的)。

《又圣母经》是阴暗的。像很多晚期的多利亚调式圣咏一样,它覆盖了正格-变格混合而成(或者称"结合")的应用音域,但是它偏好用其底端的音域。(官方上,它被划归为第一调式。这样的划分更有可能是因为它结尾的呼喊——噢!仁慈的,噢!亲爱的,噢!甜美的——的反复是在 A 音上终止的。)尽管这里并没有真正的花唱,却存在大量的旋律相似性;事实上,开头的两个主要句子("万福,神圣女王……"和"万福,吾之生命……")几乎是完全一致的。虽然这一特点在很多圣咏中并未出现,但它却是许多中世纪歌曲的常见特点。(请勿将此与继叙咏

中的成对短句混淆,因为继叙咏的第一行常常是不成配对的那行。)这可与例3-13做比较。该例是一首 *canso*(康索):这是一种"宫廷之恋"歌曲。它用普罗旺斯语写成,当时讲这种语言的地方相当于现在法国的中部和南部地区。其作曲家是雷蒙·德·米拉瓦尔[Raimon de Miraval](约1215年去世)。他是一位特罗巴多,也就是欧洲第一个诗人派别的成员。特罗巴多采用当时欧洲的"现代"语言进行创作。这一派始自纪尧姆九世,此人是阿基坦公爵和普瓦捷伯爵(1071—1127),也是阿代马尔[Adhemar]年轻一些的同时代人,后者据推测是《又圣母经》的作者。像阿代马尔和很多其他特罗巴多那样,纪尧姆也参加了十字军东征。

[99] 像《又圣母经》一样,雷蒙的康索也以一段重复的旋律乐句开头;像《又圣母经》一样,这也是一首向遥不可及的、理想化的贵妇表示衷心赞美的歌曲;像《又圣母经》一样,它是一首以轻度纽姆风格写成的多利亚调式旋律。实际上,正因如此,《又圣母经》应该看作一首献给荣福童贞女的康索。神圣的和"世俗的"虔信歌曲在手法上并没有内在的或本质的区别,并且在11、12世纪神圣的韵文音乐和发轫于12世纪被认为值得记录保存的"世俗"韵文音乐之间,并没有风格的不同。

例3-13 雷蒙·德·米拉瓦尔《复活节是最好的时节》[*Aissi cum es genser pascors*]

从那集诸美德于一身的人身上
我要寻求慈悲,
我不因遇到了让我哀叹,让我流泪
的第一个困难,
而对期盼已久的
高贵的施援者感到失望。
若这让她乐于帮助我,
我将蒙受愉悦的恩泽,
胜于所有忠贞的恋人。

理论与教学的艺术

不过,在探寻上述表述的意涵,或者仔细审视本地语诗歌配乐,又或讨论为何在这一语境中"世俗"被加上了引号之前,让我们暂且回到本章最初的主题上,也就是新的理论概念的制订及其对音乐实践的影响。还有另一个不得不讲的传奇。

长久以来,《大哉救主之母》和《又圣母经》这两首玛利亚交替圣咏被认为是赫尔曼·孔特拉克图斯[Hermannus Contractus](跛脚的赫尔曼,1013—1054)的作品,他是一位在瑞士赖兴瑙大修道院的僧侣。这一作者归属现已不再被采信,但是赫尔曼的确是一位著名的(继叙咏以及本地圣徒日课的)诗人-作曲家,也是一位主要的理论家。在他的论著《音乐》[Musica]中,赫尔曼提出,在由4个收束音(D、E、F、G)构成的四音音列两端各添加一个音,这样就构成了一个从C到A的六音的自然音阶片段,或者称六声音阶[hexachord]。它有着对称的音程布局,即TTSTT。③赫尔曼暗示道,这一模型以最经济的方式涵盖了格里高利圣咏的调式音域。其四音音列如以第1个音C音开始,就形成了混合利底亚音阶的开头,同时也可以是有降B音的经过调整的利底亚调式:TTS。(鉴于我们在有降B音的F大调式中所见到的,我们可以称之为大调四音音列。)如果从该四音音列的第2个音开始的话,我们就能得到多利亚音阶的开头,TST(我们可称之为小调四音音列)。以第3个音开

③ See Richard Crocker,"Hermann's Major Sixth", *Journal of the American Musicological Society* XXV (1972):19—37.

始，便可得到弗里几亚的核心音程，STT。出于实用的目的，这种模板暗示只存在3个收束音——而不是4个——并且它们的音阶最好认为是以C、D和E开始的。这是迈向被我们称为大小调性的一步。

尽管赫尔曼的这个概念上的模型已然从圣咏本身抽象出来，成为一项伟大的教学突破——可能是西方音乐读写传统历史上最伟大的一项，但赫尔曼似乎对此实情毫不知晓。恰恰因为这项突破，"视唱"才成为可能，并且使西方音乐以真正实用的方式为读写性打下了基础。其重要性不容小觑。

实现了这一标志性成就的还是那位意大利僧侣——阿雷佐的规多。大约在1030年（在一部交替圣咏集的序言中），他首次提出了将纽姆放在平行线谱表的线和间上，以此表示其精确的音高。规多使用特别的颜色来表示C和F所在的线，后来这被字母标志取代。这表示

图3-5 阿雷佐的规多在测弦器上指导他的学生西奥多。图片出自一部12世纪的手稿，保存于维也纳奥地利国立图书馆

"音名"的线["key" lines]——拉丁语写作 *claves*——的下方是半音的位置;这些字母以我们[100]现代的"谱号"[clefs]一词延续下来。近一千年以后,我们仍然依靠规多的发明。我们,以及我们之前所有世代的西方音乐家都应感激其人。无怪乎他在当时是一个传说,并且时至今日他仍如神话一般,犹如音乐上的普罗米修斯。

规多实际生活的年代大致从 990 年到约 1033 年,并且在他颇为短暂的一生中专注于训练唱诗班男童。像很多教授听力训练的老师那样,他一直关注旋律(对他来说,主要就是圣咏中的交替圣咏),以此来例证各种不同的音程。那么我们可以想象,当他(如其所言)偶然发现一段旋律可以列举出所有的音程时,他该是多么激动。这就是赞美诗《你的仆人们》[*Ut queant laxis*]("以便放声高歌")。它由卡西诺山的本笃会修道院僧侣,教堂执事保罗[Paul the Deacon]写于 8 世纪晚期,为的是致敬修道院的庇护圣徒,施洗者约翰。这首赞美诗的曲调每半行唱词的第 1 个音节正好是一个音级,它们逐级升序排列,整体的序列正好对应了从 C 到 A 的基础六声音阶(例 3-14)。它恰好满足了教学的目的,以至于现在学者们怀疑这条旋律实际上是规多采用这段耳熟能详的赞美诗的词来创作的。

例 3-14 赞美诗《你的仆人们》;由教堂执事保罗作词,音乐很可能出自阿雷佐的规多之手

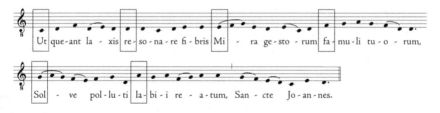

你的仆人们自由地宣示着你的神迹,
免除了他们不洁的双唇的罪,噢!圣约翰。

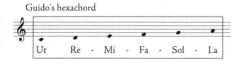

[101] 这个模型为六声音阶的每一个音级（或称 *locus*，即"定位"）确定了一个音节名（或称 *vox*，即"唱名"）。这一组"音乐唱名"（*voces musicales*）一旦内化，便可以一举两得地服务于听力训练。其一是任何音程，无论是上行还是下行，都可以用"唱名"的组合来表示（因此可得：ut-re 全音；ut-mi 大三度；ut-fa 纯四度；re-fa 小三度；等等）。其次，全音和半音的区别，也就是确定调式性质的关键，便可以用训练 mi-fa 音程的方式来掌握了。

约在 17 世纪初，来源于 Sancte Ioannes 首字母的 si 这个音节被一些歌唱老师添加到规多的模型之中。这样一来，就可以用调式（"唱名法"）的音节来演唱完整的大调音阶了。（在现代的实践中，每个音乐学生都知道，*si* 被 *ti* 取代，此外闭音节 *ut* 被开音节 *do* 取代。在一些英语国家中，有时候会用 *doh* 代替 *do*，以免和动词的"to do"混淆。）然而，并不具备也无需具备大调音阶概念的规多，却将基础模型进行移位，使其从 G 音开始。这样 G—E 的六声音阶的音程关系就和 C—A 的完全一致了（用规多的话说此乃"联姻"），他以此方式补全了完整的八度。在这一新的位置上，mi—fa 的进行对应 B—C 的进行。为了能够用唱名法演唱从 C 到 c 的完整音阶，人们要在适当的地方进行"变化"（要么在 sol—ut，要么在 la—re），从一个模型的位置转换到另一处，故能得到（此处连线表示半音）：

```
C   D   E — F   G   A   B — C……
ut  re  mi — fa  sol la
            ut  re  mi — fa  sol la
```

为了解决 F 音和降 B 音的问题，后来的理论家又识别出了另一种模型的移调方式。它从 F 音开始，使 mi‐fa 的落在 A 和降 B 上。这就实现了六声音阶全音域的移调，勾画出了格里高利圣咏习惯演唱的全部音乐空间，它看上去就是例 3‐15 中的那样。

例 3-15　全音域[gamut]，或者称为规多手表示的全部音高域，其中含有唱名所需的 7 个六声音阶。在图示底部不断重复出现的音高名在中世纪的音乐理论中称为"音名"[claves]；不断重现的唱名音节就是"唱名"。单独的音高，或定位（全音域中的位置）就以音名和唱名的组合来表示，从 Gamma ut（由此缩合为 gamut）一直到 E la。我们现在所说的"中央 C"对于中世纪的歌手来说就是 C sol-fa-ut

为了在底部获得一个 ut，并从其上开始第 1 组唱名，规多在 A 的下面又加了一个 G，以此标明了调式系统的最底端。这个多出来的 G 音用它对应的希腊语 gamma 表示。它在这个[102]唱名阵列中的完整名称是"Gamma ut"，它（后来缩写为 gamut）成了这个完整阵列本身的名称。（当然，"gamut"这个词后来在通用英语词汇中指代任何事物的全部范围。）B 的两个版本（从 G 开始的那个唱为 mi，对应我们的还原 B；从 F 开始那个唱为 fa，对应降 B）对应了唯一一个可变区间，其实际演唱的音高取决于上下文。高一些的 B 称为硬的（durus），用方形的字母来表示，这个符号最终演变成了现代的还原记号。含有它的六声音阶也就称为"硬的"六声音阶（hexachordum durum）。低一些的 B 将增四度音程软化为纯四度，也就相应地被称为软的（B-mollis），并用一个圆形的符号表示，它最终演变为现代的降号。含有降 B 的六声音阶被称为"软的"六声音阶（hexachordum molle；它最初的模型来自那首赞美诗，被称为"自然的"六声音阶）。

最终，规多对 C—A 六声音阶模型的应用，以及从中产生的概念，开始影响到了赫尔曼阐述的更为理论化的六声音阶概念。人们就可以区分出"在 ut 上"结束的作品（例如《天国的女王》）和"在 re 上"结束的作品（如《又圣母经》）了。仅用一个音节就可以唤出整个音程类型。这也加强了对调式概念进行简化的趋势，并且进一步将其缩减，使之更接近我们熟知的大小调二元体系。最终，"ut"调式（比如有还原 B 的 G 调式）被称为硬

的,"re"调式(比如有降 B 音的 G 调式,也是"移调"的多利亚调式)被称为软的。这一术语还在某些语言中保存下来,例如德语和俄语,作为大调和小调的对应物(因此,德语中的 *G-dur* 表示"G 大调", *g-moll* 表示"g 小调")。在法语和俄语中, *bémol* 一词(来源于 B-mollis)表示降号。

作为将整套唱名内化并将它们用于实际音符——这些音符写在规多的另一项发明,也就是谱表上——的辅助工具,规多——或者更有可能是假托其名的后世理论家们——采用了一种助记法。这种助记法很久以来都由立法者和公共演说者使用,其中须要记住的事项像地图那样以螺旋形画在左手的关节处(图 3-6)。(这种曾经广为使用的手段

图 3-6 一份 13 世纪巴伐利亚手稿中的"规多手"

仍然在某些我们的日常用语表达中有所反应,例如"拇指法则"[rule of thumb]和"了如指掌"[at one's fingertips]。)在其音乐形式发展得最完善时(实际上直到 13 世纪,也就是规多身后两百年才达到这一时期),"规多手"上的每个位置(中指上方的空间里还有一处)都代表着一个音乐上的音级[locus]。它由两个相互重叠的循环体系合起来表示:八度循环体系为写出来的音符定名(即音名,或者称字母名),还有为每个音名指派了一个唱名的六声音阶位置序列。如此一来,特定的位置就用音名和唱名的结合来表示。例如,C fa ut(食指的最低关节)就是中央 C(C)下面的 C 音,并且只能是那个 C:它只能在硬的六声音阶中(其中它唱为 fa)或者在自然的六声音阶中(其中它唱为 ut)唱出;在全音域中,它的下面没有 F,所以它不能被唱成 sol。中央 C(c,无名指的最高关节)是 C sol fa ut:它用所有三种六声音阶都可以唱出。中央 C 上方的 C(cc,无名指的第 2 个关节),并且只有这个 C 音是 C sol fa,因为它只能在软的和硬的六声音阶中唱出。将它唱成 ut 的话,就暗示到全音域(或者按人们更喜欢的叫法称为"手")超过了其上限仍向上延伸。

[103]有了这项助记法以及内化的全音域的武装,歌手就可以将一条写下来的旋律解析为构成它的音程,而并不需要听到它或者在测弦器上摸索着弹出它。例如,《又圣母经》的第 1 句(例 3 - 12b),只需看一眼便知道它正好落在自然六声音阶的音域中。在其中,它可以用下列唱名唱出:/la sol la re/(Salve[万福]);/la sol fa mi fa sol fa mi re/(Regina[神圣女王]);/ut re re ut re mi fa sol re mi ut re/(mater misericordiae[仁慈之母])。《欢乐吧,天国的女王》(例 3 - 12a)的全曲都在单独一个软的六声音阶中。第 2 句的开头("因为,你所蒙幸孕育的人"[Quia quen meruisti])是第一个涵盖了这首圣咏全部音域的句子,它可用下列唱名唱出:/ut sol sol la la sol fa mi re ut re mi mi/。最后,下面列出慈悲经 IX(例 3 - 5)中第一次"Kyrie"呼喊和第一次"Christe"的唱名:

 Kyrie:/re fa sol la sol fa mi re fa re ut re ut re fa sol fa mi re/(自然的六声音阶)。

Christe:/mi mi re fa mi re re ut re fa re mi/(软的六声音阶)。

第 2 次"Kyrie"的呼喊是例外,它下延至第 1 个硬的(或者称"gamma")六声音阶中(音节为:re fa sol sol),但除此之外,慈悲经 IX 全部都可以用一个自然的和一个软的六声音阶唱出。这对读者来说是一项很好的练习。另一个很好的练习是找出本书至此为止用作谱例的圣咏中,有哪些句子超出了六度的音程范围,而因此需要对它们自身的唱名进行变化。《又圣母经》包含了大量[104]这样有趣的例子。"Ad te suspiramus, gementes et flentes"一句需要从自然的变为软的,再变回来,因此为:/re fa la(想成 mi) sol re re ut re mi(想成 la),re fa sol sol re fa mi re ut/。"Eia ergo, Advocata nostra, illos tuos misericordes oculos"这句则比较有迷惑性:它从软的六声音阶开始,然后下行到自然的音列中;但是当重新回到上方音区时,不能变化为软的而应变为硬的,因为其旋律(警觉的歌手定会提前扫描一眼并注意到这点)有一个还原 B,而不是降 B,因此唱为:/ut ut re ut re mi mi, sol re mi re ut(想成 fa) re sol la(想成 re), sol sol fa mi fa sol re sol fa re ut(想成 fa)la sol fa mi fa mi re ut/。然而"nobis"一词中需要降 B 音,软的六声音阶也需要降 B;/re la(想成 mi) fa mi/。

有了这些技巧,并且脑海中有了规多手以方便检索,歌手便可以真正进行视唱,又或(像规多在他 1032 年著名的信札的标题中所指出的那样)"演唱一首从不知道的旋律"。经过几个世纪实际演练的沉淀,这个教学辅助工具使音乐传播和思考音乐的方式发生了巨大的变化。当作曲家可以脱离人而向表演者的传播,可以没有直接的口耳接触时,音乐就变得不那么是一个过程或者一项社会行为,而更加是一件有形的、自律的事物了。只有当音乐开始被想成是实际的纸张或羊皮卷页面时,一"部/篇"[piece]音乐的概念才能产生。对于这些影响深远的观念巨变,我们要感谢传奇的规多——最伟大的听力训练教师。比起听力训练师来,他更是一位眼睛和思维的训练师。

(殷石 译)

第四章　封建制度音乐与优雅之爱

最早的读写性世俗曲目：阿基坦、法国、伊比利亚、意大利、德国

二元论

[105]历史研究教给我们的其中一课，就是明白僵化的对立区分是徒劳无用的，要对其进行抵制。僵硬而粗暴的对立，通常被称为二元对立，它们是概念性的，而非经验性的：也就是说，它们更有可能出现在我们思维的纯净实验室中，而不是我们身体所处的繁乱世界中。（甚至只是说到这些都已经犯了一些主观对立的错误了。）人们很难避免对事物分门别类；他们将经验简化，特别是对我们讲述的故事进行简化。他们把事物变得更易理解。没有他们，写作这样一本书——更不用说读这本书了！——都是不可能的。但是他们得失参半。

线谱的发明是上一章的高潮所在，它是一次伟大的胜利，也是须加讨论的一个案例。与（表面上）精确性的所得伴随的是在丰富性方面的丧失。谱表就是一种强行进行区分的工具：A 与 B 的区分、B 与 C 的区分，以此类推。这样的区分是粗糙的，也是硬性的；根据谱表唱歌就像是给人的声带安上品[frets]一样。只需要将早期圣咏手稿中没有谱线的纽姆符号和"后规多"时代线谱记谱法做一下对比，就会发现，为了明确我们现在所珍视的关于音高的精确信息，记谱法变得多么的风格化——并且我们必须得出结论，它已如此地远离其意图转写的口头传统。一整套装饰性纽姆符（它们被称为 *liquescent*[流音纽姆]，暗示

其声音是富有流动性且灵活的,而且很有可能其音准是"在缝隙之中"的)都成了牺牲品,并最终从实践中销声匿迹了。今天已经没人知道它们曾经表示的含义。线谱的精确性,就像在它之前并且成为它先决条件的调式理论的精确性那样,对音乐的一些方面进行了规范并且使很多发展成为可能。然而同时,它们也阻碍了另一些方面和潜在的发展,而这些正是其他音乐文化一直珍视和培养的。任何听过伊朗和印度古典音乐的人就会明白欧洲传统丧失的是什么。

在更为概念化的层面上,我们要思考一下神圣与世俗的区别。目前为止,我们的故事中只出现了前者,这只是因为我们有描绘它所需的材料。现在,我们则要遇到可以接触到的最早的世俗[106]曲目了——最早并不用于神圣崇拜,却被认为是值得保存下来的音乐曲目。神圣与世俗的区分泾渭分明,比如,我们现今的政府机构就依托于世俗之上。以此为基础,我们倾向于假设世俗音乐会与宗教音乐有着巨大的反差。也许有些的确如此;早期教父的著作中有大量对"放纵的歌曲"的谴责,表达并激发了"不为繁殖且充满卑鄙的激情"[①]又或唤起"恶魔最大的污秽"。[②] 但是我们并不知道这些歌曲。我们也永远不会知道它们究竟与圣父们所允许的歌曲有多大的区别,而且我们甚至可以怀疑它们之所以遭到抵制可能与它们主要的性质或"风格"不那么相关,而是与它们演唱的场合或者演唱它们的人有关。"神圣"与"世俗"所形容的是其用法,而不怎么是风格。至少它们的区别既是社会性的也是类型上的。

阿 基 坦

特罗巴多

我们有直接认知的最早的世俗曲目包括了由骑士诗人创作的有关

[①] St. Basil, *The Letters*, Vol. IV, trans. Roy J. Deferrari (London: W. Heinemann, 1934), p. 419.

[②] James McKinnon, "The Church Fathers and Musical Instruments" (Ph. D. diss., Columbia University, 1965), p. 182.

宫廷之恋和封建侍奉的歌曲。从风格上看,它们与我们目前为止一直探讨的宗教曲目惊人地相似。这倒并不让我们感到吃惊:如果这些世俗歌曲被认为值得记住并永久保存(也就是值得记写下来),它们一定就会像宗教作品那样有着一些脱俗的或具有启发性的目的。并且,正如风格取决于功能,特定的目的也会导致特定的方式。

最早这类用欧洲本地语(也就是当时、当地的口头用语)记写的骑士歌曲产生于阿基坦地区。这是一个公国,其领土为现今法国的南部和中南部。8世纪晚期时,它曾经被查理大帝征服,被并入加洛林帝国;但一方面随着诺曼人的入侵,另一方面随着穆斯林的扩张,帝国日渐衰弱,在9世纪和10世纪,皇家对阿基坦地区的影响力逐渐让位于一些独立的贵族家族。他们建立了当地的司法权,并在他们中维系着资助和庇护制度的网络。最终从973年开始,在这些部族中,普瓦图伯爵成为最强大的一支。他在全境获得了统领地位,并得到了公爵的头衔。(晚些时候,在1137年,阿基坦的女公爵埃莉诺[Aliénor 或 Eleanor]与法国国王成婚,使阿基坦归入法国;她与后来成为英格兰的亨利二世的诺曼公爵的第2次婚姻导致了长期的领土纷争。这场纷争直到15世纪才宣告终结。)

阿基坦地区的宫廷诗和音乐传统兴起的时候,正值其相对独立的时期。普瓦捷第七任伯爵及阿基坦的第九任公爵(1071—约1127)威廉(纪尧姆),是第一位欧洲本地语诗人。其[107]作品流传到了我们的时代。因此从社会上来看,这一传统一开始就高居顶端,其所有的一切都暗示着风格、音调和措辞上的"高高在上"。威廉使用的是普罗旺斯语,也称为奥克语[Occitan 或 *langue d'oc*],该词来自方言中的"是的"一词。(古法语,也就是北方的语言,出于同样的原因则被称为 *langue d'oïl*[奥依语]。)在普罗旺斯语中,诗歌被称为 *trobar*,意思是"找到",诗人就被称为 *trobador*,意思是词语的"找到者"。在英语中,我们用的是法语化了的词形——troubadour(特罗巴多)。

特罗巴多的题材就是从他社会关系的视角看他的生活,它是仪式化、理想化的,并且也是被祭仪化了的,以至于到了几近神圣化的地步。

为了与这种不食人间烟火的题材相配，特罗巴多韵文的体裁和风格也是极为形式化和仪式化的，在设计上达到了炫技般的复杂性，有时候甚至有意使意义不知所谓。

体裁直接反映了社会关系。封建制度诞生于尚未健全中央权力之中并且时常遭到毁灭性入侵，其基础是土地的赐予以及以契约为基础的、有共识的服务和庇护的交换，每个人的福祉均依托于此。人们诉诸荣誉的连接并严肃看待此事。乌托邦式的理想——除了在1099年由十字军建立的（多少是理论上的）微小且短命的"耶路撒冷拉丁王国"中以外从未实现过——是完全等级制度的——并且因此在理论上也是完全和谐的——社会。在封建制度下，所有的土地都为一位选出来的（而非世袭的）国王合法拥有，他将土地分成多块并且订立契约，以"封地"（来自拉丁语的 *feodum* 一词，"封建"[feudal]一词即来源于此）的形式赐给大贵族们。后者又将其下封给小一些的贵族，以此类推直到分给实际在其中耕种的采邑男爵及其仆从们。

封地的赐予缔造了贵族主（或称封建主）和封臣的关系。这样缔结的关系完全体现在隆重的仪式上，其形式是一种效忠祭仪，其中封臣将双手放在贵族主手中宣示效忠，这使其必须进行一些特定的行动或提供特定的服务，包括军事上的服务。相应地，封建主也要保护其封臣免遭入侵。因此封建贵族制度主要是一种军事等级体系，一种骑士或在役武士的等级制度。在最初的设想中，这种军事关系是一种相互防御的体系（尽管事实上贵族主之间的纷争也很常见），但是在十字军时期，骑士军队从事的是进攻的活动。阿基坦的威廉九世，我们的第一位特罗巴多，在1101年的时候就亲自率领了一支十字军；他的军队很不走运，从未到达过圣地。

特罗巴多韵文的一些体裁就赞美了封建制的理想。服务歌[*Sirventes*]是一种封臣献给贵族主的歌曲，有着与骑士服务或政治联盟相关的主题；这样的歌曲既可以是严肃的，也可以是讽刺的。苦恼歌（*Enueg*，类似法语中 ennui[烦恼]一词）则是对背叛骑士礼仪的控诉。颂歌[*Gap*，（类似 *jape*[嘲弄]或 *gibe*[愚弄]）是一种夸口的歌曲，它赞美个人的功绩或发出挑战。这些种类中最为严肃的当属挽歌[*planh*]

了(类似法语中的 plainte[呻吟/抱怨]一词),这是一种为封建主去世所作的悼歌。还有很多关于十字军狂热的歌曲。

然而,特罗巴多遗产中真正的核心是康索。它的意思是爱情诗——或者更好的说法是关于爱情的诗。因为由骑士歌手赞颂的爱情也同样是"至高"的,并且也同样是形式化和祭仪化的,就像任何一种面向公众宣明的主题一样。特罗巴多的诗歌总是意在用于公众[108]表演——故音乐也是如此!——而非为个人阅读而作;他们的作品一直是一种极为口头化的传统。现代学者将康索的主题命名为"宫廷之恋"(*amour courtoise*);特罗巴多自己将之称为 *fin' amors*,"优雅之爱",一位现代的权威将其定义为"建立在性吸引基础上的一种极富想象力的、精神的上层建筑"。

人们普遍地认为阿拉伯的歌唱诗——从 9 世纪起见于欧洲南部,并且也强调秘密的爱情和爱欲(包括同性爱欲)的精神化——在形式上影响了"优雅之爱"的概念。其主要的体裁为那瓦巴(*nawba*,或称 *nuba*[努巴])。这是一种很长的声乐表演,由乌德琴(*oud*,其字面意思就是"木头")伴奏。乌德琴是一种葫芦形的拨弦乐器,欧洲的琉特琴正是在 13 世纪时从它改制过来的。它包含了一些诗节(有些是阿拉伯语,有些是波斯语的),由即兴式的器乐间奏连接而成。那瓦巴和特罗巴多的曲目之间尚未最终建立起音乐上的关联,但是一些现代的早期音乐表演者已经通过来自现代阿拉伯音乐家的表演实践进行了有效的实验。

特罗巴多的情歌与其骑士歌曲的相似之处在于,它们都强调对地位居于其上之人的服务和对其的崇拜,比如其中的贵妇无一例外地都是如此。它们有意识地采用崇高的风格,正如所有康索中最著名的一首所展现出来的形象那样。这首作品就是贝尔纳·德·文塔多恩[Bernart de Ventadorn](约 1200 年去世)的作品《我看见云雀高飞》[Can vei la lauzeta mover]。这首歌的开头就采用了一个令人难忘的比喻,它将爱情的欢愉比作飞翔的云雀的高飞和俯冲。这与怀着相思之情的诗人闷闷不乐的状态产生了对比,他爱慕着冷淡且不知回应的遥远贵妇,并深感苦恼。

"优雅之爱"注定是秘密且无望的,因为这位贵妇总是坚守着自己高于其爱人的地位。按照规则,她奉契约成婚,但在丈夫外出征战或参加十字军期间经常长期独守闺房。此时,她成了其领地的实际统治者,正如奥克语中表示女士的词语——*domna*——所暗示的那样(类似于拉丁语中的 *domina* 一词和意大利语中的 *donna* 一词)。她的身份总是被隐藏于代号之中(称为 *senhal*;贝尔纳歌曲中的这个代号是特里斯坦),应该只有这位贵妇和其恋人才知道。

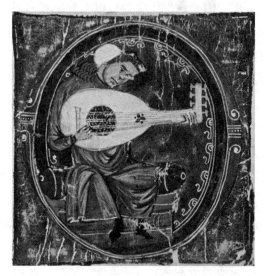

图4-1 中世纪的鲁特琴演奏家,出自一份现存于意大利佛罗伦萨的13世纪手稿的泥金彩画。他演奏的这件乐器是作为十字军战争的战利品进入欧洲的

但是不能将秘密性与不合法性和放荡混为一谈。"优雅之爱"的习俗强化了贵妇作为现实恋人的不可得到性,并且使其成为了崇拜物而非欲望的客体。因此,康索主要是一种虔诚的歌曲,一种崇拜的歌曲——与神圣领域的另一种联系,尤其是与[109]日渐兴盛的荣福童贞女仪式。对贵妇的崇拜,就像对圣母玛利亚的崇拜一样,它推崇的并不是放荡和感官欲望,而是在宽容、自我禁欲和美德之中的对爱欲的升华。这是另一种荣耀的联系,因此本质上也是一种封建式的态度。

图 4-2　贝尔纳·德·文塔多恩，出自伴随其 vida（传略），也就是没有旋律的歌词集的传记性前言中的泥金彩画。其所在的手稿在 13 世纪晚期或 14 世纪早期抄写于意大利。那时法国南部的奥克语文化已经被摧毁。（已知包含特罗巴多歌曲的 37 份手稿中，只有 5 份有乐谱。）作为拿破仑军队的战争战利品，这份手稿由梵蒂冈图书馆征缴并辗转到了巴黎的国家图书馆中。其中贝尔纳的肖像绘于他逝世一个世纪以后，显然是一幅想象画

游吟艺人

在贝尔纳的例子里，我们很容易感到贵妇的地位高于他：像很多后来的特罗巴多那样，出身一介平民的他——根据很多传统说法，他是普瓦捷附近的文塔多恩城堡中的面包师或锅炉工的儿子——获得了显赫的地位，并恰恰由于其作为诗人的功绩而得到了贵族的资助。（贝尔纳

的资助人就是阿基坦的埃莉诺本人。在其第一次婚姻后,贝尔纳随她去往法国;在埃莉诺第二次结婚后又随其去了英格兰,因此将他的艺术远播海外。)尽管特罗巴多的艺术本质上是贵族艺术,是一种城堡艺术,但并不是一种只由贵族阶层实践的艺术。而无论谁是实际的表演者,它都是一种由贵族阶层培植和资助且表现其观点的艺术。

事实上,实际的实践——也就是贵族歌曲制品的实际表演——常常交给我们现在称为游吟艺人[minstrels]的社会地位较低的职业人员。他们是在普罗旺斯语中称为 *joglars*(戎格勒)的歌手-艺人(法语写为 *jongleurs*,它们都出自拉丁语的 *joculatores*,"丑角");我们英语中的"耍戏法的"[*juggler*]一词来自 *joglar*,这无疑有着其作为次级艺术的内涵。大多数像贝尔纳这样的平民特罗巴多都从游吟艺人做起,他们对贵族诗人的作品熟稔于心,后来渐渐发展出自己的创作才能。特罗巴多之于游吟艺人的关系,尤其是一方向另一方的传播途径,证明特罗巴多的艺术仍然是一种口头艺术。一位贵族诗人会创作一首歌曲并交给游吟艺人,这样就将其传播到口头传统中去,如果幸运的话,它会在百年以后从口头传统被转写下来。

因为特罗巴多艺术的文字档案直到这项传统垂暮之时才开始出现。包含了特罗巴多歌曲的手稿被称为 *chansonniers*(小歌本),它们是13世纪中叶制成的回顾性的集子。(任何出现在这些较晚文献的多份抄本中的歌曲[110]都存在多种变体,因此无法重建一种终极"文本",假定曾经有这么一种定本的话。)除了歌曲本身,小歌本也包含了想象的诗人肖像和传记(传略)。它们有着纪念和装饰的目的;与实践或表演并没有什么关系。它们是"艺术品",昂贵的"收藏品"。

特罗巴多歌曲的创作就像它们的传播和表演一样,都属于口头实践。阿尔诺·达尼埃尔[Arnaut Daniel]传略中的逸闻也显示了这一特点。阿尔诺是最伟大的骑士诗人之一,他以在韵律方面杰出的技艺而闻名。据悉,这则逸闻发生在埃莉诺的儿子,理查一世(狮心王)的宫廷中。另一位特罗巴多吹嘘自己可以创作出比阿尔诺更好的诗,并向他发出比赛的挑战。国王将二人关在他城堡不同的房间里,规定当日结束时他们要来到其面前读出自己新创作的诗,理查将根据诗来决定

是谁赢得了赌注。阿尔诺没了灵感；但是他从自己的房间可以听到对手唱着他创作的歌曲，并将其记了下来。测试的时候到了，他要求自己先表演，并唱出对手的歌曲，这让后者看上去才像是模仿者。

就像很多传略中的逸闻那样，这件事很可能从未发生过。(没有任何相关证据表明身为贵族的阿尔诺曾经受雇于他人，或者他认识理查，又或他去过英格兰。)但是，诚如一句意大利谚语所说的那样，*se non è vero, è ben trovato*："尽管不是真的，但却很合适"(字面意思就是说编造得很好)——注意意大利语的"编造"与 *trobar* 一词均来自相同的词根库。其中颇为合适也很有启发性的是，传略作者认为理所应当的几点：首先，在创作行为中的特罗巴多并不是将作品写下来的，而是大声唱出来的；其次，只需一听，特罗巴多便可记住一首歌曲。这都是口头文化的设定。

正是口头行为中创造和表演的一体性，以及善于记忆的本领，使游吟艺人成为特罗巴多合适且必要的辅助。不过因为与诗歌表演相对的诗歌创造被视为一种贵族的消遣而非一种职业，因而它也可以由贵族主——甚至贵妇从事。传略为我们记录了至少 20 位贵妇特罗巴多(其普罗旺斯语写为 *trobairitz*)。她们创作宫廷歌曲，却从不演唱它们，至少未曾公开演唱。

风格的高(源自拉丁文的)与低("通俗的")

特罗巴多情歌中唯一一种强调男欢女爱的类型是一种被称为"晨歌"[*alba* 或 dawn-song]的令人动容的体裁。在恋人们秘密地度过一夜欢愉之后，他们在破晓时分即将败露时——被太阳、被鸟鸣、被守夜人的叫声，或者被密友——唤醒。最著名的晨歌是吉罗·德·博乃尔(Guiraut de Bornelh)创作的《荣耀的国王》(*Reis glorios*)。吉罗是贝尔纳的同代人，就像后者一样，他为贵族听众所钟爱(例 4-1)。在《我看见云雀高飞》中，贝尔纳的诗节(或者用奥克语的 *cobla* 一词)含有 8 个不同的句子，每句对应一行诗；将吉罗诗歌组织起来的是开头旋律的重复(或称 *pes*[固定旋律佩斯])——就像在上一章探讨过的《又圣母

经》[111]旋律中那样——以及像法兰克慈悲经里那样的总结性叠句。人们注意到吉罗旋律和慈悲经诗节《创造万有的上帝》(例2-14b)的相似性。

例4-1　吉罗·德·博乃尔,《荣耀的国王》(第1段诗节)

荣耀的国王,真正的光与明晰,
强大的上帝、主,如能使你愉悦,
请与我相伴,给我信仰的支持,
因夜的来临我从未见过他,
而不久晨曦将至。

　　特罗巴多旋律风格越高,它与圣咏的亲缘关系可能就越紧密。将贝尔纳或吉罗的旋律与法兰克晚期圣咏的旋律做比较,就能看出其风格上的巨大相似性。像《又圣母经》或慈悲经 IX 一样,根据第三章探究过的理性化调式概念,它们属于"第一调式"旋律。(作曲家很可能通过听觉继承了他们听到过的圣咏的风格。)甚至有实例显示晚期圣咏诗歌对特罗巴多的措辞和情感产生了影响。一句熟悉的普罗旺斯格言——*fin' amors, fons de bontat*,"优雅之爱是所有善的源泉"——呼应着10世纪慈悲经诗节《善的源泉》[*fons bonitatis*],二者有着密切的同源性。(它第三调式的旋律是现代的圣咏书中的"慈悲经 II"。它虽已被去除了诗节,但仍旧在标题中显示出诗节的文字。)有一假说是,特罗巴多歌曲的音乐——贵族道德仪式的表演媒介——改编了当时的仪式音乐。在对实际的12世纪圣咏有了更多的了解之后,这一假说就获得了更多支持。里摩日是与威廉九世位于普瓦捷王家驻地很近的另一座阿基坦城镇,它也是圣马夏尔大修道院的所在地。这里是产生拉丁语

versus(短诗)的最大中心。特罗巴多的歌诗(*vers*, 普罗旺斯语中用于表示诗与乐的词)正是以其为样板的。

在节奏和形式上,拉丁短诗(或者按法国北部的说法称其为孔杜克图斯)与特罗巴多歌曲几乎同样多样化和炫技化。圣马夏尔的短诗中确实偶有出现普罗旺斯词汇。最为惊人的是,有一些短诗的子体裁,就像最高尚的特罗巴多体裁那样,跨越了神圣与世俗那朦胧的界线。它们中的一些确实在特罗巴多那里有相似物,例如 *planctus*(= *planh* [哀歌])。圣马夏尔手稿中有一首献给查理曼的著名哀歌,还有一首更加杰出的歌曲,[112]名为 *planctus cigni*("天鹅的哀歌")。这首歌暗喻着流离失所,令人动容,其中一只天鹅在海上遭遇风暴,它哀悼失去了青翠的家乡。著名的神学家皮埃尔·阿贝拉尔[Pierre Abelard](1079—1142)是阿基坦的威廉的同辈人,他以圣经题材写了 6 首哀歌,其中 2 首有线谱存世。在一份 13 世纪早期的法国手稿中收录了一份篇幅巨大的短诗集。这份手稿以其复调音乐而闻名,其中就包括了哀歌。这些哀歌纪念并列出了近期去世的全部贵族和教士,它们可以被描述为拉丁语服务歌(其中一首关于教宗英诺森三世在 1210 年绝罚了神圣罗马帝国皇帝奥托四世以及后续的叙爵权战争)。很多哀歌配乐(包括《天鹅的哀歌》)的形式近似更古老的(前维克托里内)仪式继叙咏,其旋律有着[113]成对的不同长度的诗节。这种形式也有普罗旺斯的对应物,它被称为 *descort*(乱诗)。这个名字字面的翻译就是"不和谐/刺耳的",意指构成它的诗节有着不同的(有分歧的)韵律和格律布局,每段诗节都需要配新的旋律。这样的结构尤其适合叙事诗。

其他有着嘲讽式通俗风格的特罗巴多体裁或个别旋律在风格上可能并未借鉴圣咏,而借鉴了其他尚无记载的民间风格。《我必须唱那不想唱的歌》[*A Chantar m'er de so gu'en no volria*]是有曲调留存下来的一首诗,其作者被认为是 12 世纪晚期的贵妇,迪亚[Dia]的女伯爵特罗巴多贝阿特丽丝[Beatriz]。这首作品就与圣咏的风格相去甚远。其整体的结构为规范化的或者"带再现的"[rounded]康索,它有着重复的诗节和最终的叠句(AB AB CD B),但是曲调将终止式变为结束在 E 和 D 上,这是第一调式圣咏中从未见过的,而在稍晚一点的舞曲和舞

蹈歌曲中却很常见。(这样的结尾在13世纪舞曲的手稿中被命名为 *ouvert* 和 *clos*——"开"和"闭";它们对应并预示着我们现在所谓的半终止和完全终止。)有一种体裁总是呈现出嘲讽式的通俗风格音调,这就是 *pastorela*(牧人歌),其中会有一位骑士去引诱(或者试图引诱)牧羊女。此种体裁中现存最著名的一首是马尔卡布吕[Marcabru](或者写作 Marcabrun)的《那天,在树篱旁》[*L'autrier jost' una sebissa*]。此人乃最早的特罗巴多之一,他年轻时曾在阿基坦的威廉的宫廷中供职,并且在一首十字军歌曲(*Pax! In nomine Domini*,《和平!以上帝的名》)中怀念过他的庇护人。这首歌将拉丁语的诗节和本地语的混在一起。像这样处理的唱词被称为混语诗(*macaronic*,像通心粉那样"混杂在一起")。

另一种嘲讽式通俗体裁是 *balada*,或者叫舞蹈歌[dance-song]。其中颇为罕见的一首现存曲例是佚名作者创作的《当晴朗的一天开始》[*A l'entrada del tens clar*](例4-2)。这段旋律与前面几首的旋律全然不同。其中呼唱和应答式的诗文(以奥克语中表示"嘿!"的词"Eya"结束)、它的完全终止和半终止,以及它长大的叠句都使其看上去似乎是一首复杂的模仿民间歌曲。

例4-2 《当晴朗的一天开始》(舞蹈歌)

例 4-2（续）

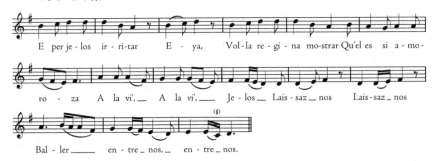

当阳光普照的一天，
重新带来欢乐
又激起了嫉妒之心
女王决心表明
她正疯狂地爱着
动身吧,嫉妒的人们，
让我们起舞吧。

节奏和韵律

[114]如果像其唱词暗示的那样，这首歌曲是为了给 carole（颂歌）这种公众舞曲伴唱的话，那么它的节奏就应是有韵律的。实际的记谱中并没有体现这样的信息，这就像其他特罗巴多旋律那样，与同时期圣咏手稿中使用的"方块记谱法"[quadratic notation]（有着方块形符头的记谱法）无法区分。（这里的"同时期"指的是 13 世纪，正是回顾性的小歌本产生的时期。）韵律是要根据歌词通过推测来判定的。在涉及舞曲时，似乎没人会反对这样的推测；但是特罗巴多歌曲——事实上，也是对 13 世纪以前总体的韵文音乐而言——节奏风格这一特定问题在音乐学术界中是最被热烈争论的议题之一。

诗当然是有韵律的；事实上，韵律设计（以及节奏的安排）是特罗巴多们争相炫技比拼的领域。问题是韵律的模式是否以音符的长度或重音模式的形式反映在音乐中。又或，一如某些人坚持的那样，特罗巴多歌曲是否可能会以圣咏为模板采用灵活的节奏来表演？这样一种"高雅"风格的属性将会把特罗巴多艺术从"通俗性"风格的污染中解放出来——如果人们的确意欲如此的话。

这里当然不是对此问题进行判定的地方；但是要强调的是，我们对短诗（或者甚至是法兰克赞美诗和继叙咏）本意的节奏表演方式如同对歌诗一样一无所知。要注意的是，对于这些曲目来说，近来学界的共识产生了摇摆，其观点越来越远离认为在任何有可能的地方都要应用量化韵律的立场（现在这被认为是时代错位的）。这种观点在20世纪早期统帅着特罗巴多旋律和晚期圣咏的编辑和表演。其根本是由于对有关中世纪晚期复调音乐节奏表演论著的误读（这将在第六章中予以描述）。

[115]现在最受青睐的方式是所谓的"等音节"式。其中所有的音节，无论是对应一个音符演唱，还是对应二到三个音符演唱，都大概采用同样的长度。另一种同样不乏拥护者的方式是"平均式"，它的假设完全相反。其中所有的音符都是同样的长度，无论多少个音符对应一个音节。这种对于节奏演绎问题比较激进的"解决办法"是现代圣咏书编辑者所推荐的（它于1904年正式被天主教会所采纳，并且直到1963年以前都在天主教会普遍采用），因此今天，任何在仪式音乐中仍旧演唱格里高利圣咏的地方，这都是最为广泛采用的做法。

"封闭"风格

特罗巴多的有音乐的诗歌中还有一种重要的题材：舌战歌（*tenso*，或 *joc-partit*），这是一种常带有嘲弄的辩论歌曲。它涉及2—3位交谈者。虽并不总如此，但有时候会有两位或更多的诗人联合创作这一体裁。其主题可能是针对爱情或封建服务提出的有益论点（比如"如果你爱一位妇人，难道与她成婚并让她也爱你不是更好吗？"）。其主题也可能——并且最经常的情况是——有关诗歌本身。这种情况下，特罗巴多会直接言及其技艺并有着极强的自我意识。因此，舌战歌像是某种诗人的学派，并对我们极具指导性。

最受欢迎的辩论主题之一就是 *trobar clus*（封闭风格）和 *trobar clar*（明晰风格）的永恒之争，也就是"封闭"的或者说为行家所作的艰

涩的诗作与为获得即时快乐并且易于交流的"明晰"的诗歌。前者声称具有技巧超凡、意义深厚以及独具感染力的优点,这使它有能力创造一种精英的场合并且加强圈内人小团体的团结。它主张社会分化和等级体制,并且因此是一种在本质上表达了贵族阶层价值观的艺术。后者声称拥有"更伟大的"[greater]超凡的技巧(它辩称,按照罗马诗人贺拉斯著名的评论,最伟大的艺术是隐藏艺术的艺术),并且它有创造一种共同感和共有价值的力量。在特罗巴多文化狭义的社会语境中,很难将这种观点视为一种"民主的"理想。最好将其视为一种封建式的虔敬。

吉罗·德·博乃尔的一首舌战歌将这些争论做了最早的、经典的展示。他刚刚转向了"明晰风格"。作品中,他与一位特罗巴多同行,兰博·迪奥朗加[Raimbaut d'Aurenga](人称林奥勒[Lunhaure])展开了嘲讽式的辩论,后者一直忠于"封闭风格"。不幸的是,这首歌的旋律并没能留存下来。下面这段略有删节的译文呈现了其争论的内容:

1. 我要知道,吉罗·德·博乃尔,你为何一直谴责晦涩的风格。告诉我,你是否将对所有人都习以为常的东西看得这么宝贵?那么一切都将平等无异了。

2. 林奥勒先生,如果每个人随心所欲地创作的话,我并不介意;但可以认为简单易懂的歌曲会更受喜爱和赞赏,请不要为我的观点感到烦恼。

3. 吉罗,我不想让我的歌曲使人迷惑,认为低微与良好、渺小与伟大都能得到同等的赞誉;我的诗歌永不会受蠢人的赞扬,因为他们对更加珍贵和有价值的事物既不理解又不关心。

4. [116]林奥勒,如果我工作到很晚,但不眠不休、疲惫地让我的歌曲变得简单,那会不会看上去像是我在害怕工作呢?如果你不想大家都能明白的话,那为何还要作曲呢?歌曲并不会带来其他什么利益。

5. 吉罗,如果我能创作古今最优秀的作品,那我并不在乎它

是否可以广泛流传;平常普通的东西对欣赏毫无益处——这就是为什么黄金比盐更昂贵,歌曲也是一样的道理。③

对于特罗巴多来说,这些相互对立的情绪更多是姿态而非坚信;很多诗人会根据不同的场合来采用这两种风格,并且不认为有何强制的原因要去选择其一。不过争论却仍旧持续下去。它会像一条红线一样贯穿本书,稳步地集结力量并汇集急需关注的事项,随着时间推移,艺术的受众也在发生变化(并且不可逆转地变得更加广泛)。因为"精英艺术"的一个持续不变的特点同时也是一个永久的争论点,是这样一个事实:它由政治和社会精英制造,同时也为他们而制造。毕竟这正是其之所以为"高"的缘由。但是其中也会有许多隐性的原因,并且这些原因并不都值得骄傲。

原本的目的也并不是一种在意义或价值上的固有的限制。用于满足封建贵族阶层利益和需求的艺术现在必须要满足其他的利益,倘若它尚且要满足任何利益的话。但是改变了称呼和形式的"封闭风格"和"明晰风格",仍旧与我们同在。它们的潜在含义和目的多种多样。在艺术史中,没有比这更加重要的论题了。

特罗巴多的艺术大约持续了 200 年。它与使其得以存续的普罗旺斯文化一同衰微。许多后来的特罗巴多都在所谓阿尔比派十字军[Albigensian Crusade]时期(从 1208 年开始)逃往更南方,来到了现在的西班牙和意大利。这是一个旷日持久的过程,以宗教争端为借口,法国北方举兵进犯朗格多克宫廷,发动了毁灭性的战争。(其显然的打击目标就是所谓的清洁派[Cathari]或者阿尔比派,它们是一种称为摩尼教[Manicheism]的古老哲学传统的拥护者,而摩尼教已被天主教会宣布为异端。)最后的一位特罗巴多吉罗·里吉耶[Guiraut Riquier](约 1230—约 1300)在卡斯蒂利亚的阿方索十世[Alfonso X of Castile]的宫廷中谋得一职。这里取代了普罗旺斯,成为 13 世纪晚些时候本地语宫廷和虔信歌曲的一个主要中心。吉罗并非唯一一位促进本地语诗歌

③ H. J. Chaytor, *The Troubadours* (London, 1912), pp. 38—9.

向其他语言中传播的特罗巴多。正如我们将要看到的,贵族阿尔诺·达尼埃尔(被一致认为是"封闭风格"的杰出大师),可能在其去世之后,对但丁和彼特拉克的艺术以及他们在 14 世纪意大利音乐领域内的同辈有着形式上的影响。但是早在此之前,事实上在 13 世纪末,特罗巴多的艺术就已经走向了终结。

法　国

特罗威尔

然而到那时,尽管北方宫廷和朗格多克宫廷互相敌对,但它已经在法国北方孕育出一个坚定的继承者了。[117]法国最早对普罗旺斯语唱词进行的模仿,是由自称特罗威尔(trouvères,该词从奥克语直译而来)的诗人音乐家所做的。这种模仿创作发生在普罗旺斯传统发端的不到一个世纪以后,在整个 13 世纪,当特罗巴多艺术衰落时它都在不断积蓄力量。

这种向北转移的主要捐客之一是阿基坦的埃莉诺本人。她是第一位特罗巴多的孙女,是伟大的特罗巴多(贝尔纳·德·文塔多恩)的庇护人,并将后者带到法国,并且也是著名的特罗威尔的母亲以及曾祖母。埃莉诺的儿子,身为特罗威尔的理查一世(狮心王)尽管出生于英格兰并且最终继承其父亲成为国王(1189—1199),但他首先继承了其曾祖父威廉的头衔,并且其一生大部分时间都在阿基坦生活。他从未学过英语。他的诗作出现在普罗旺斯语和法语的原始文献中;唯一一首有旋律存世的(或者至少有一条旋律留存的)只用了法语。

这首歌曲,《没有囚徒会说出他的心思》[*Ja nun hons pris*](例 4-3)以类似于康索(或者用法语写为 *chanson courtoise*[宫廷尚松])的形式写成。这首歌曲并不是情歌,而是关于荣耀的。它是一首挽歌,写的是在第三次十字军东征后他遭到囚禁(1192—1194)这一著名事件。当时他的敌人奥地利的利奥波德五世将其关押,并索要众所周知的"国王赎金",这是一项具有毁灭性的款项征集,最终由理查的英格兰臣民筹

集而成。(有一则"广为人知"的传说尽管几乎可以肯定是杜撰的故事,但仍不得不提。它说的是理查的侍从及同伴,特罗威尔布隆代尔·德·奈斯勒[Blondel de Nesle]在国王听力所及范围内演唱理查的歌曲并且听到了其回应演唱的叠句,通过这种方式他成功地获悉了关押国王的地点。这个传说可以追溯到13世纪,并于1784年由法国作曲家安德雷·格雷特里[André Grétry]写成歌剧。在这部歌剧中,[118]格雷特里想象中的理查的"传奇"[romance]是一段颇富戏剧性的反复出现的"主导动机"[leitmotif]。无论这个故事是真是假,它都能体现出骑士十字军战士对其音乐活动的重视。)

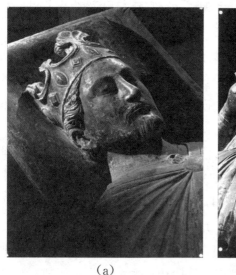

(a) (b)

图4-3 (a)阿基坦的埃莉诺和(b)她的儿子理查一世(狮心王)的墓葬雕像,位于法国丰特佛罗大修道院金雀花王朝王室地下墓室

例4-3 狮心王理查,《没有囚徒会说出他的心思》(第1节)

没有囚徒会恰当地说出他的心思

除非他以悲伤的语气诉说。
但是他可以,为了聊以安慰,作一首歌。
我有许多的朋友,但是他们的礼金匮乏。
如果因为索要赎金的原因,我要再度过两个冬天的囚徒生涯,
那将是一件可耻的事情。

在理查歌曲的 13 世纪原始文献中,这首歌曲被分类为 *retrouenge*,现代学者尚无法定义这个术语。它的意思可能只是不用拉丁语而用本地语写成的歌曲,但是该词很可能与结尾使用的一行结束性诗句或叠句有关。歌曲开头有着旋律重复或者称 *pes*(固定旋律佩斯),这使其形式接近于 aab 的歌节模式。我们最早在《又圣母经》中见到过这种曲式(它应该还能追溯到更早的时代,一直到古典的希腊颂歌),在后续的曲目中,我们还会一次又一次地碰到它。最终在 15 世纪,被称为 *Meistersinger*("工匠歌手/名歌手";关于他们请见下文)的德国行会诗人赋予其一个名字——"巴体歌"[Bar Form],我们也可以借用这一术语来描述其已被遗忘的样板。(这个词来自击剑的术语,其中 bar 或者 barat 表示瞄准好后的一刺。)

身为特罗威尔的蒂博四世[Thibaut IV](1201—1253)是埃莉诺的曾孙。他是香槟的伯爵,也是现在位于西班牙比利牛斯的纳瓦拉的国王。他在最活跃的时候,是最多产的法国贵族诗人之一。他的祖母,香槟的玛丽女伯爵,是埃莉诺首次婚姻所生的女儿。她是第一位伟大的特罗威尔加斯·布吕雷[Gace Brulé](约 1160—1213 年后)的庇护人。蒂博正是从他那里学习技艺的。加斯与蒂博共同创作了 110 首有音乐留存的歌曲(二人分别作了 62 首和 48 首;当然,与特罗巴多留存下来的歌曲相比,这个数字体现出特罗威尔歌曲总体上的存世数量要高得多)。蒂博创作的 *De bone amour vient seance et bonté*(《所有的智慧与善都来自爱》)表达出了通常的典雅爱情(*fine amours*,这里用的是这个词组的法语变体),尽管这一情感是高贵的,但到这时已有点陈腐了。这首歌曲同样采用了刻板的颂歌形式或称巴体歌形式,此时,该形式也成了抒发崇高之情的常备形式模范(例 4-4)。

例 4-4 香槟的蒂博四世，《所有的智慧与善都来自爱》(第 1 诗节)

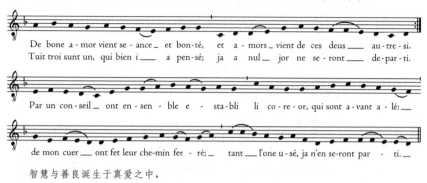

De bone a-mor vient se-ance_ et bon-té, et a-mors_ vient de ces deus_ au-tre-si.
Tuit troi sunt un, qui bien i_ a pen-sé; ja nul_ jor ne se-ront_ de-par-ti.
Par un con-seil_ ont en-sen-ble e-sta-bli li co-re-or, qui sont a-vant a-lé:
de mon cuer_ ont fet leur che-min fer-ré;_ tant_ l'one u-sé, ja n'en se-ront par-ti._

智慧与善良诞生于真爱之中，
　　而爱也产生于此二者之中。
若仔细斟酌，这三者便为一，
　　它们无法彼此分离。
它们一致选择出
　　可宣示它们到来的预兆者：
　　它们历经艰辛进入我的心，
　　它们深植于此而永不抛弃它。

由这两位国王率先创作的这两首歌曲体现了早期特罗威尔曲目是多么紧密地以其普罗旺斯的前身为样板的。只要特罗威尔的艺术还是一项城堡的艺术，那么似乎除了语言之外，它就与[119]特罗巴多的艺术无甚区别。但实际上从一开始，无论在形式上还是风格上，或者在社会态度和实践上仍旧存在着一些细微却重要的区别；并且随着时间的推移变得更加显著。

社会变革

首先，在特罗威尔的曲目中，叙事体裁赫然占据了更大的比重，并且与抒情的体裁发生了重大的对抗，以争夺荣耀的地位。Lai（行吟歌）类似继叙咏，有一系列变化的歌节，它们由一条故事线结合起来。行吟歌对于特罗威尔要比其普罗旺斯的对应物——乱诗——对于特罗巴多重要得多。这反映出了叙事诗（传奇与 chansons de geste，"武功歌"）在北方长期以来的受欢迎程度。它实乃一项凯尔特遗风，而非源自地中海。最早的特罗威尔之一，克雷蒂安·德·特鲁亚[Chrétien de

Troyes]活跃于 12 世纪 60 至 90 年代的香槟的玛丽的宫廷中。比起他屈指可数的抒情诗,他更因其创作的史诗传奇而著名,其中包括最初的帕西法尔和兰斯洛特的亚瑟王传说。

在 13 世纪的法国,以牧人歌(*pastorela / pastorelle*)风格为基础的叙述歌曲新体裁变得风行起来。其中之一,*chanson de toile*(织布尚松)无论唱者是何性别,总是体现出女人的观点。这一体裁的名字字面意思是"图画歌曲"(来自 *toile*,"布/织物")。它指的是其描绘家庭场景的开场方式(在绘画中,这被称为"体裁场景")。它通常描绘的是一位可爱的女子(称为 Bele Doette、Bele Ysabiauz、Bele Yolanz 等)在纺纱、织布或读一本书——但主要是她对爱人表现出的相思之苦。每段歌节都以一段表现感叹的叠句结束,以强调少女温柔之情。

大多数留存至今的织布尚松都没有作者归属。主要与这一体裁相关的唯一一位诗人的名字是:奥德福罗瓦·勒·巴斯塔尔[Audefroi le Bastart]。在留存下来的 24 首或更多首歌曲样本中,有[120]6 首被认为是他创作的。与蒂博四世的歌曲相同,奥德福罗瓦的 Bele Ydoine(《美丽的女子》)出现在所谓的 *Manuscrit du Roi*(《国王手稿》)中。该手稿是为法国国王路易九世(他本身也是一位特罗威尔)的兄弟安茹的查理[Charles d'Anjou]制作的,成书于 1246 至 1254 年之间。它收录了超过 500 首歌曲(50 首由特罗巴多所作,其余的由特罗威尔所作,它们依社会等级的次序降次排序),是所有小歌本中篇幅最大、最为奢华的一部。

在特罗威尔的作品中,叠句自成一体。它们从其原本的语境中脱离出来——从牧人歌、武功歌中,也从其他未被记录的舞蹈歌曲(*caroles*)和流行小调中——它们像格言一样从一首歌到一首歌传播,并且成为展现特罗威尔将人们熟知的结束句配上新音乐的技巧的标志。埃努尔·考班[Ernoul Caupain]的《我交叠着双手沉思》[*Ier mains pensis chevauchai*]是一首尤其复杂的 *chanson avec des refrains*(带叠句的尚松)。它将不少于 8 段叠句整合在其中,每段都接在一段歌节里。

叙事性的叠句和不断转移的叠句都是很受欢迎的技法,此外特罗威尔普遍缺乏对"封闭风格"的关注,而这是特罗巴多所钟爱的。科

农·德·贝图讷[Conon de Béthune](逝世于 1220 年)是出身最高贵的特罗威尔之一,此外也是一位骑士-十字军战士。他在《我要作的轻松尚松》[Chançon legiere à entendre ferai]中写道:"我要作一首听上去轻松的歌,因为我想要大家都能学它并且想要唱它。"在北方的同行里,没有什么人想要反驳他的观点。而且,只有在科农所实践的宫廷艺术经历了巨大的社会变革时,他的情感才会获得力量。

13 世纪中叶以后,法国人的音乐-文学活动主要发生地从城堡转移到了市镇中,这反映了社会变革的总体情况。自 11 世纪以来的城市化开始迅速推进。历经了一个世纪,直到大约 1250 年,巴黎市扩张了一倍。它的街道都铺设了路面,城墙也得到扩建。首座卢浮宫(当时是堡垒)以及包括巴黎圣母院在内的几座教堂得以兴建,而且城市的学校也被组织为一座大学。1180 年,北部的主教管辖的城镇阿拉斯[Arras]被授予了商业许可,并很快成为一个银行业和贸易的国际中心,也成了居住在城镇中的自由市民这一法国新兴阶层——以 bourgeoisie(资产阶级)这一称谓原本的含义来说——的一座重镇。正是在巴黎和(尤其是)阿拉斯,音乐活动在这一人数众多的阶层中迅速发展,并且按照一些行为和思想准则组织起来。它们在某些方面近似手工业行会。

这种倾向的一个缩影便是阿拉斯的戎格勒和资产阶级行会[Confrérie des Jongleurs et des Bourgeois d'Arras]。其名义上是一个世俗的宗教行会,大约于 13 世纪初建立。很快它便成为音乐-诗歌行当的主要资助机构。创作织布尚松的专家,奥德福罗瓦·勒·巴斯塔尔便是其中的会员。13 世纪晚期最重要的 3 位特罗威尔也同样是其会员,他们是:莫尼奥·达阿拉斯[Moniot d'Arras](逝世于 1239 年)、吉安·布勒泰勒[Jehan Bretel](逝世于 1272 年),以及此行的最后一人亚当·德·拉·阿勒[Adam de la Halle](约逝世于 1307 年)。

这三人中的第一位用的是化名,意思是"阿拉斯的小僧人"。他们所作曲目中最著名的一首牧人歌 Ce fut en mai(《曾在五月》)(例 4 - 5)就是此人的作品。其歌词含有关于这种歌曲该如何表演的重要证词

(这一证词也得到了其他证人的佐证):它描述了一种用提琴[121][viele]伴奏的舞蹈。据推测,这首歌本身即是一首舞蹈歌曲,因此它采用长短音节规律交替的、具有某种短长格[iambic]特征的方式转写。其音乐结构接近后来舞蹈风格中的"二部"曲式:两条长度相等的乐句,每句都会做重复并使用有对比性的"开"和"闭"终止式。再加上大调式(有降B音的利底亚调式)的使用,使其成为一首完美的仿民歌作品。其中全无拉丁化的东西。

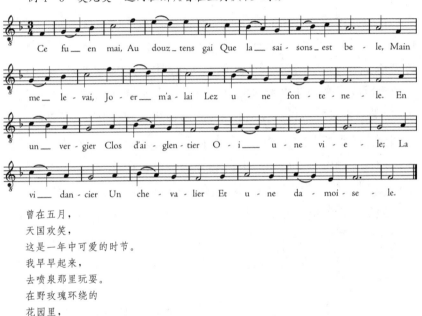

例 4-5 莫尼奥·达阿拉斯,《曾在五月》(牧人歌)

曾在五月,
天国欢笑,
这是一年中可爱的时节。
我早早起来,
去喷泉那里玩耍。
在野玫瑰环绕的
花园里,
我听见提琴的声音;
就在那里我看见一位骑士
和一个女孩跳着舞。

吉安·布勒泰勒是一位创作 *jeu-parti*(讽刺辩论歌)的伟大大师。这种歌曲在特罗威尔里相当于特罗巴多的舌战歌。这些歌曲游戏(jousts-in-song)会在所谓的阿拉斯赛会[Arras Puy]面前表演并由后者评判。阿拉斯赛会是一个兄弟会的分支,它会定期举行比赛,并为歌曲"加冕"。至少有一部这一时期的手稿用皇冠样子的小漫画来标明授

冠尚松[chansons couronées]，这被阿拉斯赛会视为莫大的荣耀。吉安·布勒泰勒并非贵族出身，而是该城的一位富有的市民。他的讽刺辩论歌时常赢得这项比赛，于是便被选为"王子"或者阿拉斯赛会的评委代表，这使他可以不用再进行比试。他地位的提升体现了一种对艺术"精英"的正式认可——一种通过才能获得的贵族身份，而非生而为此。

亚当·德·拉·阿勒与固定形式

吉安在阿拉斯赛会的音乐辩论伙伴经常是亚当·德·拉·阿勒。他常被同时代人称作 Adam le Bossu——驼背亚当（"不过我可不是驼背，"他在一首诗中抱怨道）。在他们共同创作讽刺辩论歌时，亚当还是一位刚刚完成学业从巴黎回来的年轻人。深入的[122]学习使亚当认识了"大学音乐"[university music]的多种形式，我们将在后面的章节中谈到这些形式。它们赋予了他创作复调音乐的能力，于是他成了唯一一位这样做的特罗威尔。他因其技巧而声名在外，并且开拓了国际事业，从他曾经作为安茹的查理的随从造访的意大利，一直到1307年在爱德华二世加冕典礼上已是一位老人的他进行表演的英格兰。有一整部小歌本几乎完全以回顾的方式收录了他的作品。这本小歌本显然编纂于13世纪末，其内容按体裁分类：首先是传统的宫廷尚松，然后是讽刺辩论歌，最后是复调作品。

最后这种类型分为两组。第1组包含了法语的诗文，以当时拉丁语短诗（或者北方的孔杜克图斯）的方式配以和声。它采用较为严格的同步节奏的（音对音或者说"和弦式"的）织体，并且以总谱形式记写。（第2组则包括被称为经文歌的更复杂的复调作品；我们将在第七章中谈到这类。）和这个时期所有的复调音乐一样，亚当的复调作品采用了新型的记谱法。它精确地确定了节奏。（我们也将在第七章中谈到这点。）对特罗威尔来说，复调写作是一种十分"考究"的风格，所以亚当复调化的韵文配乐尤其有趣——甚至有些奇异之处在于，它们是以所有近乎田园式的体裁中最有民间色彩的形式写成（或

者可以说最为仿朴素的风格[mock-naive])——一种称为 rondel(回旋歌)的舞蹈歌曲。

之所以说仿朴素,正因为其淳朴的主张,但实际上回旋歌(或者用音乐家们惯常的称呼写为 rondeau)是一种十分艰深的诗歌类型。这个名字("圆形的"或"循环的")最初可能来源于其所伴奏的舞蹈的特性;但它也很好地描述了诗歌"圆形"的形式,其中有一段"内含的叠句"既套在诗节两侧,也以截短后的形式出现在诗节中间。内含的叠句是使用了与诗节本身同样旋律的叠句;因此一首回旋歌可以用如下的字母形式表示:AB a A ab AB,其中大写字母表示叠句歌词,小写字母表示新歌词,它们全都用同样的曲调演唱。其难点在于,要煞费心思地创作这样一首诗歌:其中叠句既要将诗文完好地再现,又要在所有诗文按顺序唱出或朗诵出的时候造成一种线性的感觉。用这种方式塑造的巧妙效果,即便没有音乐,也使"回旋歌"(诗人们仍用这个词来称呼之)受到欢迎,并创造了一直风行至今的"谐趣诗"。下面是一首奥斯丁·多布森[Austin Dobson](1840—1921)创作的例子:

<center>一个吻</center>

- [A] 今天玫瑰吻了我,
- [B] 她明天会不会吻我?
- [a] 会怎样就怎样吧,
- [A] 今天玫瑰吻了我,
- [a] 但快乐渐渐褪去
- [b] 变成了忧伤的滋味;——
- [A] 今天玫瑰吻了我,——
- [B] 她明天会不会吻我?

[123]下面是一首亚当·德·拉·阿勒的例子,即便在人们无可救药地依赖读写的时代,这首歌也可以完美地记住,因为其中的"A"和"B"被异想天开地缩减为一个小节(例 4-6)。

例 4-6 亚当·德·拉·阿勒,《我可爱的情人》[Bone amourete]

1. Bon' a-mou-re-te 2. Me tient gai;
3. Ma com-pai-gne-te,
4. Bon' a-mou-re-te,
5. Ma' chan-ço-ne-te 6. Vous di-rai,
7. Bon' a-mou-re-te 8. Me tient gai.

我仁慈的情人
让我欢乐；
我甜蜜的伴侣，
我要给你唱一首
我小小的歌曲：
我仁慈的情人
让我欢乐。

第 1 首被写下来的回旋歌（只有歌词）是"捡来利用的物品"[found objects]，它们是为了"表现"舞蹈场景而间插在古老的叙事传奇中的民间流行歌曲。（这样的用法最早出现在一部 1228 年的手稿中。）回旋歌是许多流行叠句的源泉,13 世纪创作"带有叠句的尚松"的作曲家都从中取用音乐。事实上,"回旋歌"[rondeau]这个词可能最初就是指由引用的叠句框架包裹的（环绕的[sur-rounded]）歌曲。然而,似乎现存的有音乐的回旋歌都不会比亚当的复调回旋歌更古老。亚当的同时代人亚眠的纪尧姆[Guillaume d'Amiens]除了是一位特罗威尔以外,也是一位著名的手稿彩画师,他创作了 10 首单声部的回旋歌。此外一位名为亚罕·德·莱丝库莱尔[Jehannot de l'Escurel]（他于 1304 年由于行为不检点而被判绞刑）的巴黎教士也创作了 12 首回旋歌。不过没有理由因为它们用一种更加简单的织体创作,而认为这些作品会比亚当的更早。

回旋歌是三种有叠句的舞蹈歌曲（carole）类型之一。在 13 世纪[124]晚期,以亚当为开端,它们广为传播,成了音乐创作的样板。它们主要的差异在于其叠句的设置,不过它们的共通之处更加重要。从回旋歌中排除叠句——也就是从上面字母图示中去掉所有的大写字母——我们就能得到熟悉的康索的结构了,其基本的诗节是颂歌或巴

体歌的,如下:

[AB] a [A] ab [AB] → aab

如果在基本的诗节两边加上一段叠句(并非一首"内含的"叠句,而是有着不同音乐的叠句),我们就能将亚当的《上帝在此住所中》变为如下的结构:

R aab R [aab R aab R aab R,等等]

这被称为叙事歌[ballade](例 4-7)。如果将"尾巴"(cauda[考达])或诗节中不重复诗句的同样音乐用于该叠句,那么它就成了"内含的"了。这样我们可得到亚当的[125]《我有许多好情人》[Fines amouretes ai]的图示:

例 4-7 亚当·德·拉·阿勒,《上帝在此住所中》[Dieus soit en cheste maison](叙事歌)

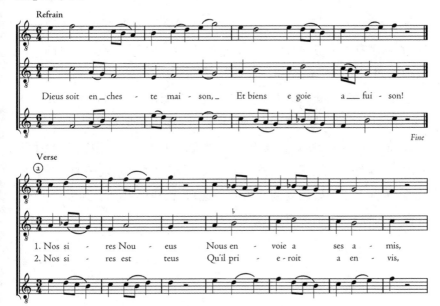

例 4-7（续）

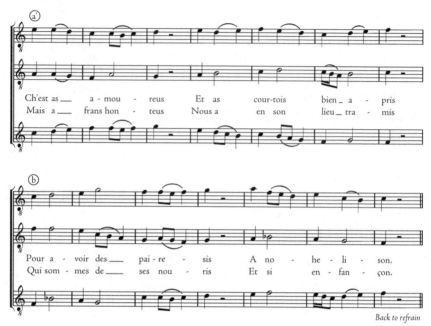

B aab B〔aab B aab B aab B，等等〕

它被称为 *chanson balladé*，意为"舞蹈歌"，或者更常见的说法为 *virelai*（维勒莱）。这个词来自古法语的 *virer*，"旋转/翻转"（例 4-8；因为按照惯例和常识，一般字母图示都会从 A 开始，因此维勒莱的曲式总是会标成 A bba A，而不幸的是这样会掩盖其中的基本诗节）。这 3 种体裁——叙事歌、维勒莱、回旋歌——涵盖了所有被称为 *formes fixes*（固定形式）的曲目。其中，抒情诗歌不再与舞蹈有关。在接下来的两个世纪里，它们都一直被创作出来，并配以越来越复杂的音乐。此外，当被配上了精妙的复调音乐时，叙事歌很快就抛弃了其叠句；当然这样一来，它就倒退为康索的形态了。

例 4-8a 亚当·德·拉·阿勒,《我有许多好情人》(维勒莱)

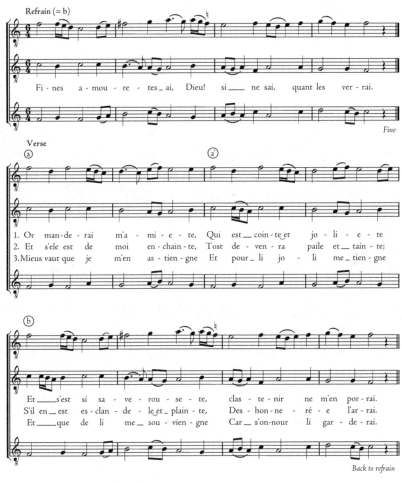

我曾有过美妙的爱情,上帝才知道!
我不知道我何时才能再遇到这样的爱情。

现在我要去找我的小小朋友,
她美丽而精致
如同盛宴一般
使我不能自已!
我曾有过幻想,等等。

但倘若她因我而怀孕,
并且变得苍白而憔悴,
还将引发丑闻和斥责,
那我就要羞辱她。
我曾有过幻想,等等。

我还是走为上计，
而且，念及那美丽容颜，
仅仅记得她就已经足矣。
这样荣誉尚可保护她。
我曾有过幻想，等等。

例 4-8b 亚当·德·拉·阿勒，《我要死去》[Je muir]（回旋歌）

我要死去，我为了爱情死去，啊！厌倦，啊！我，
这是我爱人所求的全部仁慈！

起初她端庄贤淑，温柔而有魅力；
我要死去，我为了爱情死去，啊！厌倦，啊！我，

她凭着迷惑人的办法，我看到了她；
但当我祈求爱情时，她却那么高傲。

我要死去，我为了爱情死去，啊！厌倦，啊！我，
这是我爱人所求的全部仁慈！

第一部歌剧？

[127]在意大利居住期间，亚当创作了他最著名的作品《罗班与玛

丽昂的戏剧》[Le jeu de Robin et de Marion]。它最好翻译成"罗班和玛丽昂,一部有音乐的戏剧"。这部作品类似一部献礼,由他的雇主安茹伯爵(他住在西西里)献给那不勒斯的国王。该剧于1283年在国王面前演出。它有交替的对话、16首短小的单声部舞蹈歌曲和二重唱。这部作品常常被人们以错误的时代观与后来的"歌唱剧"和喜歌剧做比较。更恰当的做法是,它可以被形容为一部被表演出来的"牧人歌",因为其戏剧情节属于叙述性传统。玛丽昂是一位牧羊女,她爱着牧羊人罗班(这是她在开场歌曲中告诉我们的,这首歌曲是一首变化的维勒莱;例4-9);她受到了一位外出狩猎的爵士奥贝尔的引诱,但她抵制住了诱惑;罗班去城镇里寻求对她的保护;当他离开时,奥贝尔又回来了,并绑架了玛丽昂;罗班得到了他朋友戈蒂耶的警告,他追了过去,却被击退;玛丽昂最终还是逃脱了;两位爱人重新团聚,进行庆祝。

例4-9 亚当·德·拉·阿勒,《罗班爱我》[Robins m'aime](选自《罗班与玛丽昂的戏剧》)

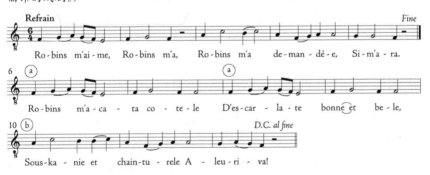

罗班爱我;我属于罗班;罗班让我伸出手给他;他要得到我。
罗班给我买了一件深红色丝衣,它可爱精美,是一件有束腰的礼服,塔-啦-啦!
罗班爱我……

因为汇编的亚当作品很容易在前面提到的回顾性手稿中获得,它于1872年由一位法国的音乐考古学家夏尔勒-艾德蒙-昂立·德·库斯马克[Charles-Edmond-Henri de Coussemaker]出版。于是,当时人称"阿勒的特罗威尔"[Le trouvère de la Halle]的亚当就成了其作品在现代被全面发掘的最早的中世纪音乐家。《罗班与玛丽昂的戏剧》(常

常用当代的伪中世纪风格配上和声）被宣传为"世界上第一部歌剧"。它的演出在所有欧洲的首都掀起一股巨大的风潮。1907 年在圣彼得堡的"古代剧院"就有一次尤其成功的复演。当地音乐学院的音乐学家，一位叫利贝里奥·萨尔切蒂[Liberio Sarchetti]的意大利人为它配上了和声。它的制作团队是后来将"俄国芭蕾"带往巴黎的同一套班子，它的上演创造了音乐剧和戏剧的历史。因此，这是一个惊人的实例，它体现了一位音乐的现代主义者常常在"早期音乐"中表现出何种旨趣，也是他们从中吸取了何种灵感的惊人实例——这也是后面章节中要讨论的主题。

地理流布

[128] 在其他几个欧洲国家，可以察觉出最早写下来的本地语曲目在艺术上和意识形态上受到了特罗巴多和特罗威尔的影响。正如我们看到的，特罗巴多的影响向南推进到了伊比利亚半岛和意大利。特罗威尔的影响则向东到达德国。

坎蒂加

在现在属于西班牙的一些地方，尤其是东部地区（当时为阿拉贡，现为加泰罗尼亚），特罗巴多的出现刺激了近代普罗旺斯乐派的兴起，这对音乐史无甚影响。而在西部，尤其是在西北部的卡斯提尔[Castile]和雷昂[León]的宫廷里，人们以当地用于读写的本地语——加利西亚-葡萄牙语来效仿特罗巴多。这一短暂的繁荣留下了一座重要的音乐丰碑，即《圣母玛利亚的坎蒂加》[Cantigas de Santa Maria]。它在国王阿方索十世（人称 el Sabio，"智者"）监督下，历经 30 年时间（1250—1280）汇编而成。

Cantiga（坎蒂加）一词（或者写为 cantica）与康索对应，它是一种本地语的宫廷歌曲。阿方索的宫廷歌曲集表达了对童贞女玛利亚的虔诚之爱，并再一次模糊了我们强调的神圣与世俗之间的界线。（有时候可以用"准仪式的"[paraliturgical]——"在仪式之外"但又具有某种神

图 4-4 1907年在圣彼得堡"古代剧院"上演的《罗班与玛丽昂的戏剧》(服装和舞美由米茨斯拉夫·杜布金斯基[Mstislav Doboujinsky]设计)

圣性——巧妙地涵盖这种模糊性;相信通过叫出恶魔和异类的名字就可以驱逐它们事实上是一种古老的迷信。)在它最全面的原始文献中,阿方索的坎蒂加书囊括了超过400首虔诚的爱情唱词。它们以十成组(10首为一组),包括9首与童贞女所行神迹有关的分节式叙事歌曲(常常是当时日常生活的世俗背景的歌曲),随后是一首风格更加高贵的玛利亚赞美诗。

这部歌集开头的歌曲(序言[*Prologo*]),按照最庄严的特罗巴多的传统写成,是一首关于诗歌的诗,它有着独特而虔诚的转折(例 4-10)。它采用第一人称,这意味着(但是当然无法确证)它是由阿方索本人创作的。[129]阿方索也是一位诗人。该旋律采用了巧妙地改变过的"巴体歌"的曲式。在考达开始之前,它的固定旋律佩斯被赋予了舞蹈一般的开放和闭合的终止式。大部分的叙事性坎蒂加都是有叠句的舞蹈歌曲,它们将与阿拉伯的 *zajal*(扎加尔)近似的诗歌结构(尽管坎蒂加是否以扎加尔为原型抑或反之尚无定论)与按照改变的维勒莱模式写成的音乐结合起来,其中的叠句的音乐取自诗节的"尾巴"(考达)。

在西班牙语中,这种曲式被称为 villancico(村夫调)。

例 4-10 《因为写诗需要理解》[*Porque trobar*](康索)

(记谱法解译为半有量的形式)

因为写作诗歌需要
理解,特罗巴多必须有
足够的知识
来洞察和表达
他的感受和想说的话。
好的诗就这样创造出来。

尽管我无法像我应该的那样
理解,但我仍会试图展现
我所洞察到的那一点点,
信上帝,我们全部所知的源泉,
从他那里我获得了我能展现的
特罗巴多艺术的全部。

关于乐器的说明

即便 13 世纪和 14 世纪丰富的坎蒂加手稿中并没有实际的乐谱,但因为其中有许多装饰性的彩色细密画,因此它们仍是音乐史中值得珍视的档案。这些小小的图画充满细节,绘制精确,以致人们相信有些是实际人物的肖像。它们展现了各种不同类型的朝臣和游吟艺人——

西班牙人、摩尔人、[130]犹太人,男人和女人——都在阿方索托雷多的宫廷中摩肩接踵,演奏着犹如百科全书一般的各类乐器(超过 40 种,从无处不在的游吟艺人的提琴到摩尔人异域乐器,包括了齐特琴[zithers]、袋状的风笛[bladder pipes]、响板[castanets],以及轮擦提琴[hurdy-guidies])。

图 4-5　马德里的埃斯科里亚尔宫[Escorial Palace]里的坎蒂加手稿中的细密画,其中显示了各种当时的乐器

不可避免的是,这些插图引发而非解决了更多问题。它们激发了表演者的想象力(一直以来,早期合奏团都为我们奉上很好的、丰富多彩的坎蒂加表演,尤其是在录音中),但是尽管历史证据有着显而易见的真实性,表演者仍需要小心对待它们。兼收并蓄的冲动——对包含一切的渴望(这里是指艺术家们所知的一切乐器和服饰)——满足了丰富装饰和炫耀性消费的目的,而并未服务于准确描述的目的。我们并不能断言,在坎蒂加手稿中描绘的所有令人惊叹的乐器都曾一起演奏,或者它们演奏的就是坎蒂加。

而相反的假设,即中世纪歌曲的("无伴奏的")单声部记谱能够反映其实际的表演情况,也同样是没有根据的。正如我们不止一次见过的那样,中世纪音乐的书面文献更经常是一种贵重的物品——"收藏品"——而非表演材料。并且,正如我们可以从第一章中回忆起的那样,格里高利圣咏那种严格的无伴奏齐唱风格被视为是有着特殊效果的东西。所以没有理由让早期书写音乐那朴实的外表影响或限制我们

图 4-6a 例 4-10(《因为写诗需要理解》)在坎蒂加手稿中的记谱。可将此与图 4-6b 比较

对实际表演可能听上去如何的观念。

如果第三次世界大战以后,一队火星音乐学家造访了荒无人烟的地球,然后发现了一本"歌曲摘录集"[fake-book](一部巨大的流行曲调汇编——常常是侵犯[131]版权非法制作的——它使用简写的和弦记号,并在夜店中使用或者由"鸡尾酒"钢琴师使用),他们能否知道他们所见的只是复杂的即兴编曲的蓝图,又或他们会得出 20 世纪美国是"单声部"音乐文化的谬论?④ 不过比起一般的中世纪手稿,歌曲摘录集与实际的表演联系还要更加紧密,并且提供了更多的表演信息,尤其相比那些由不懂读写的职业人员(戎格勒或游吟艺人)表演的、含有"单声部"本地语歌曲的回顾式选集。

在全部可获得的证据的基础上——当时的图片、音乐表演的文字

④ 这一可爱的类比是在哈特福德大学的伊玛努埃尔·威廉[Imanuel Wilheim]的谈话中做出的。

图 4-6b 出自 20 世纪中叶的歌曲摘录集中的一页,可与图 4-6a 比较

描述、音乐教育家和理论家的文字、档案文件——现在历史学家相信,用乐器为记写下来的中世纪歌曲曲目伴奏在很大程度上取决于体裁及其社会内涵。风格越高,那么它与仪式圣咏的喻德观念联合得越紧密,就越可能由声乐独唱单独表演。(据了解,在特罗巴多中,器乐表演家只在边缘体裁中表演,如乱诗和舞蹈歌曲。)随着特罗威尔歌曲社会地位的降低及其在 13 世纪的城镇化,游吟艺人器乐表演家大量参与其中,尤其是在巴黎拥有自己行会的提琴手(*viellatores*)。这样的音乐

家会常规性地参与牧人歌、拉丁语孔杜克图斯、教堂戏剧等体裁的表演。

正如莫尼奥·达阿拉斯的《曾在五月》明确告诉我们的,提琴手有他们自己的一套舞曲形式的曲目。最繁复的舞曲形式被称为 *estampie*(埃斯坦比耶),其词形多种多样。它暗示着一种沉重有力的舞步,同时也是一种皇家舞蹈[*danse royale*]。其曲式有点像行吟歌或继叙咏:一系列称为 *puncta*(单数形式为 *punctum*[点])的成对乐句,它们有着交替出现的开放和闭合的终止式。最早以书写形式保存的埃斯坦比耶出现在13世纪中叶的《国王手稿》(图4-7)中。它们的记谱法在当时十分先进,并且按照无唱词的舞曲记谱所需要的那样,对节奏也完全进行了编码(按照第七章中即将探讨的原则)。

至此,证据似乎暗示,器乐演奏家会在合适的地方表演这些作品并为歌手伴奏,他们主要作为独奏家而非在"乐队"中演奏——这并不是说这样的伴奏就是平庸的或简单粗糙的。历史的证据以及对当时大多数情况下不使用乐谱进行工作的器乐演奏家的观察都暗示,中世纪提琴手和竖琴手常常有着天才的技术,并且他们培养出了给自己伴奏的技术(持续音、支声复调式的重复叠加,甚至对位)。合奏表演的证据比较罕见且模棱两可,而且常常(就像坎蒂加的细密画那样)是值得质疑的。但也不能不重视之。

[133]有一种器乐表演体裁的档案保存得格外好,这就是颂歌[*carole*],一种春季的公众舞蹈节庆活动。其音乐成分大部分还是没有记写的传统——但是有些音乐的形式发生了变化,它们可能在固定形式、村夫调,以及其他源于有叠句的环状舞曲[ring-dances]的体裁中留存下来。形式与实践的关系有的在书写形式中留存下来,有的时隐时现且没有留下书面痕迹,这很恰当地被定性为"冰山问题"[iceberg problem]。被写下来的精华主导着我们的观点,但是它只能说明当时存在的最小的一部分。消失的大多数主导着当时人甚至(或者说尤其是)表演精华部分的人的观点——即构成了他们的设想与期望。很多对颂歌所做的描述都以复数形式模糊地提到了"乐器"。借此,我们就说回到了坎蒂加。与维勒莱这一类型相似,它们

图 4-7 《国王手稿》中的一首舞曲。这份手稿是抄写于 13 世纪中叶的一部大型抄本。它同时包含了特罗巴多和特罗威尔的歌曲,甚至还有一些作品,像这些舞曲一样采用了有量记谱法(即规定了节奏记谱法)

中有很多都可将血统追溯至颂歌。由这些可爱却麻烦的细密画引发的问题终究悬而未决。

劳达及其相关体裁

从我们迄今为止所能检视的来看,现存最早的意大利本地语体裁是由一类非常不同的音乐家培植的。13 世纪的 *lauda spirituale*(劳达赞歌)并不是宫廷的体裁而完全是宗教性的。它们由在俗的兄弟会以会众齐唱方式演唱,他们自称 *laudesi*(颂赞者),也由自称"上帝的游

吟艺人"(joclatores Dei)的方济会街边传教士演唱，还会由热情的赎罪者演唱。后者称为 disciplinati（苦修者）或 flagellanti（自笞苦修者），他们在唱劳达的时候，会全裸走在街上并用鞭子抽打自己。很多劳达会用有着人们熟悉旋律的换词歌（contrafacta）演唱，并因此具有虔诚的流行歌曲的特点。其他的，尤其是方济会士演唱的，则是技巧高超且受过高等[134]教育的诗人的作品。这些人来自城镇的上层阶层。比如佛罗伦萨人雅各伯内·达·托蒂[Jacopone da Todi]（约1230—1306），他曾是一位法官，后来变成了修道的苦行者。他的两首劳达有乐谱留存。雅各伯内也被认为是梵蒂冈圣咏书中一首玛利亚继叙咏《悲痛的圣母悼歌》[Stabat mater dolorosa]（"圣母在悲痛中伫立"）的作者，这是最晚进入正典仪式中的作品之一，不过这一作者归属令人怀疑。

与大多数中世纪本地语歌曲体裁一样，劳达也是事后才被写下来的。它们被写在大型的"礼品店"般的手稿中，与其表演场合无甚关系。（自笞苦修者即使可以阅读，但双手都已经占满了。）像与其同一时代的许多坎蒂加一样，劳达适于采用维勒莱的流行曲式（歌节加上内含的叠句的曲式：A bba A bba A，等等）。在意大利，从14世纪起，这样的歌曲就被称为 ballate（巴拉塔）。这暴露出它本源自舞蹈。

例4-11 自笞苦修者的歌曲：《祈祷的道路多神圣》[Nu is diu Betfart so here]（鞭笞歌，由乌戈·施普雷撒特·封·罗伊特林根记谱）

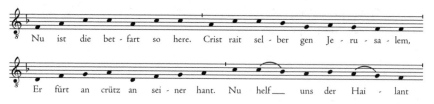

自笞苦修者运动是国际性的。从意大利北部一直传播到德国，并从那里向东到波兰，向西到英国，向北到斯堪的纳维亚。14世纪中叶，欧洲因瘟疫肆虐而人口锐减时，这一运动尤其兴旺。正是那时，被称为鞭笞歌（Geisslerlieder，来自德语中表示鞭打的词 Geißel）的德国变体

被教士们抄写下来。他们认为自笞苦修者自发的狂热既鼓舞人心又令人恐惧。

鞭笞歌不仅仅借用了劳达赞歌的曲式,也借用了本地朝圣和游行中的民间赞美诗的曲式,这些赞美诗被称为 *Rufe*（呼叫歌）或 *Leisen*（轻赞歌）。在这些歌曲中,叠句被缩减到只剩一声呼叫——常常是 *Kyrioleis*!（此词来自 Kyrie eleison）——并采用了连祷的方式。实际上,这些歌曲就是民间歌曲,它们根据实际的民间表演被记写下来（这并不是为了维持演唱中的恒定性,而是作为一种档案记录）。它们主要由一位斯瓦比亚的神父乌戈·施普雷撒特·封·罗伊特林根[Hugo Sprechtshart von Reutlingen]记载于他所撰写的关于 1349 年瘟疫的年代记中。今天,我们将这样的记谱者称为民族音乐学家。

恋　歌

然而到那时,已经出现了大量的德国宫廷歌曲。它原本是一种引进的奢侈品,而后很快便采用了一种独特的着色法并经历了巨大的本土化发展。很多社会阶层都曾参与到这一发展中。人们常说,"典雅爱情"艺术向东的迁移是从 1156 年身兼神圣罗马帝国皇帝和德意志国王的弗雷德里克一世[Frederick I]（人称巴巴罗萨,"红胡子"）与勃艮第女公爵贝亚特丽丝[Beatrice of Burgundy]的婚礼开始的。早期著名的特罗威尔盖约特·德·普罗万[Guyot de Provins]是贝亚特丽丝的随从。此外,最早的德国恋歌[*Minnelieder*]中有一些,比如例 4-12 的那首,就是用盖约特创作的旋律改编的换词歌。

[135]恋歌是由 *Minnesinger*（恋诗歌手）——*Minne* 是德语中表示宫廷之恋的词——创作的歌曲。据推测,最早创作自己旋律的恋诗歌手是在 13 世纪早期开始用新的音韵进行创作的人。具体来说,他们要用德语的音韵来创作。这一代人中不得不提的是奥地利人瓦尔特·冯·德尔·福格尔魏德[Walther von der Vogelweide]（约逝世于 1230 年）。他被同时代人和后人视为德国中世纪抒情歌曲恋歌[*Minnesang*]的杰出大师。他的诗歌大量出现在许多手稿中,但是只有一部

例 4-12 盖约特·德·普罗万,《我曾经的欢乐》[*Ma joie premeraine*],附有弗里德里希·冯·豪森[Friedrich von Hausen]写的德语歌词(*Ich denke under wilen*)

同时期的文献中含有被认为是他创作的完整的旋律——著名的十字军战士歌曲《此时我才尊严地活着》[*Allererst lebe ich mir werde*],这首歌被称为《巴勒斯坦之歌》[*Palästinalied*](例 4-13)。很明显,它创作于 1224 年或 1225 年,当时德国霍亨斯陶芬家族[house of Hohenstaufen]的神圣罗马帝国皇帝弗雷德里克二世[Frederick II]正在招兵买马,意图发动一场延期许久的十字军战争。

[136]它的旋律是"带再现的巴歌体",它的最后一行被配上了开头一对乐句的最后一句。它与特罗巴多让法·鲁德尔[Jaufre Rudel]的旋律以及格里高利赞美诗《赞美你!约瑟》[*Te Joseph celebrent*](为玛利亚的丈夫,工匠圣约瑟的节日创作)的旋律相似。人们不必将这二者称为换词歌才能注意到它们"多利亚调式"旋律的共同来源。任何在教堂中聆听和演唱圣咏的人,以及渴求崇高级风格的人,都一定会用到这个调式的旋律。

例 4-13　瓦尔特·冯·德尔·福格尔魏德,《巴勒斯坦之歌》

此时我才尊严地活着，
现在我罪恶的双眼看到
被赋予了伟大荣耀的
纯洁的土地。
我一直希望的事情发生在我的身上，
因为我终于到达了
那上帝曾经作为人而行走的土地。

骑士恋诗歌手培植出了 3 种主要的体裁。它们或多或少直接源于传奇故事的本地语传统。叙事性的 Leich（行吟歌）直接产生自法语的行吟歌。Lied（利德）对应的是康索或宫廷尚松，并且和它对应的传奇故事体裁一样，包含了一种重要的子体裁，Tagelied（破晓之歌），后者对应的是特罗巴多的晨歌（法语是 aube）。最后还有 Spruch（箴言歌）。这个词的意思是"箴言/格言"，这种体裁包含了许多与普罗旺斯语的服务歌和舌战歌及其法语相应体裁相同的主题（只是恋诗歌手并不用对话体）：对庇护人的赞美、对卑鄙行为的斥责、政治评论和讽刺、道德训令、诗歌技艺。许多道德性的"箴言歌"都是单歌节的，它们具有唱出的格言的特点。它们似乎可追溯至德国本土的传统，与传奇故事的样板并无直接关系。

如同特罗威尔的作品，恋歌艺术在 13 世纪经历了一个"流行化"的过程，其中似乎发生了与非书写的民间样板的同化（不过我们

不可能确定这点)。第 1 个标识可以在骑士兼十字军战士奈德哈特·冯·罗伊恩塔[Neidhardt von Reuenthal](约逝世于 1250 年)的作品中见到。尽管他社会地位很高,却专长于舞蹈歌曲。舞蹈歌曲分为两个子体裁:户外跳舞用的 *Sumerlieder*(夏歌)和室内跳舞用的 *Winderlieder*(冬歌)。像法国的织布尚松一样,它以建立一个场景来开始:在奈德哈特的作品中(一如他可能借鉴的一些民间传统),它们建立的场景不约而同地都与自然和季节天气有关。接下来的叙事诗常常偏离宫廷的主题,并且非常远离[137]宫廷的语气和措辞,落入了近乎方言中,并且使用生硬的,甚至完全粗俗的语言。

奈德哈特的作品极为流行。他有一大群模仿者。有一些人是我们知道名字的。在这些名字中,至少有一个自称 *der Tannhäuser*(汤豪舍)的 13 世纪巴伐利亚诗人歌手在 19 世纪借助理查德·瓦格纳而重建威名——瓦格纳将他的名字用在了一部歌剧的名字中。但更多人则默默无闻;现代的学者将他们的作品收集起来,并且归在同一类目中,这一类目有个迷人的名字,叫"伪奈德哈特"。充满民间风味且欢闹的 *Meienzit*("五月时节")(例 4-14)就是由一位后来的(14 世纪早期)伪

例 4-14 佚名("伪奈德哈特"),《五月时节》

五月时节轻易地带来了欢愉;

> 它的归来能帮助我们所有人。
> 在草地上,事实上,我们看见
> 闪烁着褐色的花朵
> 它们就在黄色花朵的边上。
> 它们刺透了草丛,
> 以及森林回响着
> 各种各样的无以计数的嗓音,这是从来没有
> 听到过的。

奈德哈特创作的作品。像许多民间旋律那样,它的旋律是"有间隙的"。按照自然音算,它缺少六级音(并且二级音明显是辅助的音级,只在多利亚调式的终止式时使用)。其曲调如此简单,事实上,它更应被看作"音调"[tone](德语写作 *Ton*),即一种吟诵式的模式,其中每 3 句都有些变化,这使其有一点古老的宫廷 *aab* 歌节的味道。但是旋律本身似乎并不比"多毛希尔德玛尔"["hairy Hildemar"]的粗俗举止更儒雅。此人是一位粗鄙的骑士,根据诗歌的描述,他用行动同诗人的贵妇开了一个令人尴尬的玩笑。

流行化,当时及后世

通过另一种方式,我们知道奈德哈特的歌曲是很流行的,因为它们中的一些真的变为了民间歌曲。也就是说,它们重又回到口头传统中了,[138]并且在 18 和 19 世纪的德国浪漫主义运动中被早期的民俗学家不经意地收集起来(当然其形式经过了巨大的改变,但仍能识别出来)。与此同时,奈德哈特本人成了民间英雄,他在传说中被(不知道他贵族阶层身份的讲故事的人)赞颂为农民起义的领袖。汤豪舍也成了传说人物;关于他与维纳斯调情以及他去罗马朝圣的荒诞传说可追溯至 14 世纪,并作为 1845 年瓦格纳歌剧中的主要情节元素被人们铭记。(瓦尔特·冯·德尔·福格尔魏德也出现在该剧中,此外还有沃尔夫拉姆·冯·埃申巴赫[Wolfram von Eschenbach],比起恋诗歌手他更像是史诗作者。瓦格纳从此人的《帕西法尔》[*Parzival*]中借鉴了情节,并吸取到他的下一部歌剧《罗恩格林》以及他最后一部歌剧《帕西法

尔》中。）

这些和瓦格纳以及早期民间传说收集者的关联表明，恋诗歌手的艺术对19世纪德国的艺术家和艺术史学家有着巨大的吸引力。那是一个激进的思想家们奋力要将德国民族统一起来的时代。最早的德国本地语诗歌及其音乐成为德国民族性的一个重要标志，也是德国民族主义者的凝聚点。

此外，不久之后，拉丁语的短诗也被自称 goliard（放纵派吟游书生）的流浪诗歌音乐家配上音乐。（他们的名字来自拉丁语的 gula，"咽喉/食道"，暗示贪食；又或来自圣经中的歌利亚［Goliath］，暗示肌肉发达）。他们是一群清苦、未婚的僧侣和学者，博学的托钵僧和游荡的教师。他们热爱使用罗马古典的语言和教会的语言娱乐自己，不仅用严肃的宗教或神话诗歌，而且也用歌颂年轻肉体欢愉的赞美诗——饮酒、筵宴、赌博、喧闹作乐，以及（尤其是）纵情声色，这是所有主题中最适合用来讽刺恋歌中崇高母题的。

有一部大型曲集收录了200首左右的放纵派吟游书生诗歌（其中四分之一使用老式的无谱线的纽姆）。它们被发现于慕尼黑附近的一部13世纪早期的手稿中。它长期存放在一间叫本尼迪克特贝恩［Benediktbeuren］的本笃会大修道院中，并于1847年以《布兰诗歌》［Carmina burana］（"博伊伦之歌"）的名字出版。即便该手稿很多内容都可追溯至法国的原始文献中（并且有少量曲目与有谱线的法国手稿吻合，这使人们可以解译其中少量的旋律），并且虽然它包含了很多严肃的宗教诗歌（包括两部引人瞩目的"仪式戏剧"），但对于后世的浪漫主义民族主义者来说，《布兰诗歌》中猥琐的拉丁语歌曲成了另一项能体现德国本民族天赋的战利品。尤其在第三帝国时期（1933—1945），他们对其大加炫耀。彼时，德国的民族主义，以民族社会主义的名字，得到了最为激进的展示。卡尔·奥尔夫［Carl Orff］（1895—1982）创作了一部名为《布兰诗歌》（1937）的康塔塔，他为本尼迪克特贝恩手稿中喧闹的诗文配上了煽动性的音乐。当民族社会主义政权与德国的基督教会展开激烈的宣传战时，该作得到了大力推广。《布兰诗歌》中的诗文赞颂青年文化及其新-异教信仰［neo-pa-

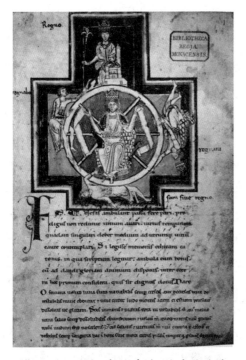

图 4-8 人称《布兰诗歌》的手稿的首页,它展示了命运女神及其命运之轮,这是放纵派吟游书生诗文最偏好的主题

ganism],它在事实上成了"新德国"的缩影。当然,很明显这个例子是将先发生的事实在事后再做挪用,但是它现在成了《布兰诗歌》历史的一部分,并且因此成了其意义的一部分。然而,没有任何挪用是完整的或是总结性的。第三帝国垮台后,奥尔夫的《布兰诗歌》在标准的[139]合唱-管弦乐队曲目中保有一席之地。现在的听众以更直接,且可能更纯真的方式体会到的,是它所传达出的春季的欢愉和万象更新。

工匠歌手

在瓦格纳的另一部歌剧《纽伦堡的工匠歌手》[Die Meistersinger von Nürnberg](1868)中,浪漫主义的民族主义者对中世纪德国艺术音乐的全新观点达到了顶峰。这部歌剧最早的脚本草稿完成于 1845 年,

同年,《汤豪舍》的脚本也达到了同样的进度。工匠歌手[Meistersinger]属行会音乐家,他们在14到17世纪期间(但主要是15到16世纪之间)活跃于德国南部的城镇。工匠歌手的行会明显以很晚的特罗威尔兄弟会为样板,他们属于市民阶层,而非贵族。他们主要的活动包括组织集会,就像法国北方的赛会那样,在集会上会举办有奖的比赛。*Meisterlied*(工匠歌手利德)等同于*Meisterstück*(杰作,英语中的masterpiece即从此而来)。它是最高的贡品。在中世纪的行会中,学徒依靠它来晋升至大师工匠的行列中。与评判一首杰作一样,评判一首工匠歌手歌曲看的是作者在其中所展示出的精湛技艺[mastery]——也就是他对既有的规则与实践方式的掌握程度。这些规则——很明显来自他们崇敬的恋诗歌手的实践——被工匠歌手们严格地编纂成典,它被称为*Tabulaturen*(工匠歌手规范)。正是在这些书中,古老的"巴歌体"的组成部分得到了命名和描述:两个*Stollen*(柱句)后面跟着一段*Abgesang*("结尾唱段"),它们对应特罗巴多康索中的*pedes*(足)和*cauda*(考达)(在该体裁出现很久以后的14世纪,但丁偶然地对它进行了首次描述)。在瓦格纳歌剧的第三幕中,人们可以听到这个传说:纽伦堡工匠歌手的领导制鞋匠汉斯·萨克斯(他是实际存在的历史人物,生卒年为1494—1576年,他的音乐作品也有留存下来的)指导完全虚构的人物瓦尔特·冯·史托尔卿如何创作一首获奖歌曲[prize-song]。

据说,工匠歌手规范也包含了主要恋诗歌手创作的旋律范例,尤其是瓦尔特·冯·德尔·福格尔魏德的。现代学者强烈怀疑这些旋律的真实性,并且也怀疑工匠歌手声称他们的艺术直接继承了更早传统中的贵族诗人歌手遗产的说法。工匠歌手的艺术主要包括创造打磨*Töne*(歌曲惯用模式),这是一种[140]伪奈德哈特风格的歌曲模式。他们用被称为*Blumen*(花式纽姆)或"花"的花唱对其进行装饰。恋诗歌手的传统中是不存在相应手法的。时至16世纪,文学题材已经离最初恋诗歌手题材比较远了。作为主题的宫廷之恋本身已经消失,取而代之的是*Spruchdichtung*(箴言诗)。这是一种晚些时候德国诗人歌手的道德诗歌。他们以海因里希·冯·迈森[Heinrich von Meissen]

图4-9 海因里希·冯·迈森,人称弗劳恩罗布("圣母的赞美")。此画出自一部14世纪早期德国歌词集 Grosse Heidelberger Liederhandschrift("大海德堡歌集手稿"),这是其中诸多精美绝伦的泥金彩画之一。画中显示,贵族宫廷歌手高高在上,对一组平民 Spielleute("演奏员")进行指挥或劝诫。他们正在演奏或手持各种可以辨认的乐器,如提琴、肖姆管(一种圆锥形,像双簧管一样的乐器,它被高高举起),以及鼓。这样的管弦乐队是否曾经为恋歌伴奏尚待争论。这一图像更可暗示出音乐家和音乐体裁相应的社会地位

(于1318年去世)尤值得注意。他被称为弗劳恩罗布[frauenlob](圣母的赞美),因为他的很多歌曲是献给童贞女玛利亚的。在汉斯·萨克斯的时代,迫于宗教改革的压力,童贞女作为一个主题已经被圣经故事和虔诚的格言以及特别是宣扬工匠歌手自己理论与实践的诗歌所取代了。有这样一首汉斯·萨克斯1513年自创的工匠歌手利德,歌名是《银色音调》[Silberweise]。

例 4-15 汉斯·萨克斯,《音色音调》

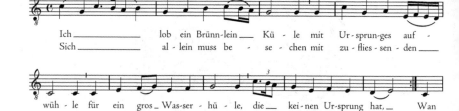

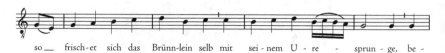

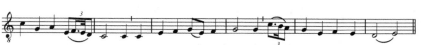

我赞美清凉、泔洌的小溪
还有它充满泡泡的泉水,
它远远高于一汪水潭
水潭没有泉水
只依靠流向其中的
溪流的水
并依靠溪流保持充盈;我告诉你事实;
水潭将不能长存,
因为晴朗、长长的夏日白天,
在炙热的阳光下,
它很快就会变得无用且十分污浊,
也会变得臭不可闻;
它变得干涸,发绿发黄;
然而小溪则因为它清澈的源泉
而总是清新的;
太阳的热量
不会影响到它,
它不会变得污浊或死气沉沉。

人民与民族

[141]当然,瓦格纳秘而不宣地接受了工匠歌手的宣言,甚至在

《汤豪舍》瓦特堡歌唱大赛的宏大场景中,将工匠歌手歌曲[*Meistergesang*]的特性反向投射回了恋诗歌手中(这种做法存在巨大的时代错位)。因此对于瓦格纳(并且也对于更早的18世纪诗人歌德)而言,工匠歌手也代表了统一的德国国家以及民族主义的凝聚点。因为工匠歌手是"大众化的"市民,而非贵族,这样的代表性就显得更加突出,因而在19世纪的观点中也是一种进步。

这种观点的时代错位有多么严重可以从瓦格纳歌剧结尾中看出来。汉斯·萨克斯在这里唱出了他著名的、令人振奋的(并且现在可能感觉有些令人畏惧的)赞美诗,赞颂 *die heil'ge deutsche Kunst*(神圣的德国艺术)并呼吁使其保持 *deutsch und echt*(德国且纯粹的),以抵抗"卑劣的异族统治"(*falscher wälscher Majestät*)。德国民族的观念——并且可延伸为德国艺术——是工匠歌手思维中不存在的,更不要提恋诗歌手了。德国和(正如我们已经看到的)法国都是多民族的,而不是单一民族的。更大的政治实体——神圣罗马帝国或者其前身加洛林帝国,毋论作为二者样板的更早的罗马帝国——都是多民族的抽象概念。以任何现代的定义来看,它们都不是民族(并且我们现在设想中的民族仅仅是一个现代的定义)。

在封建主义条件下,政治和社会忠诚是针对王朝和个人的,并不是民族或集体的。当西欧集体行动时,就像十字军东征的情况,是以宗教统一为名的,不是以政治为名的。同样,这个时期欧洲主要的分裂也是宗教性的,而非政治性的:自9世纪开始酝酿的东部和西部基督教会大分裂,到1054年随着教宗利奥九世[Leo IX]将君士坦丁堡的牧首绝罚出教而正式形成并成为定局。东正教的追随者被从西欧隔绝出去,这不仅仅是由于他们效忠君士坦丁堡,也是由于后来几个世纪的土耳其和蒙古的政治统治,直到[142]18世纪才重又回到西方读写性艺术音乐的历史之中——也就是直到现代意义上的世俗民族国家诞生之时。

因此,当国王们及其封臣频繁地互相开战时,(我们概念中的)民族从未与其他民族开战或对抗。大多数会读写的欧洲人都是通晓多种语言的,并且并不主要归属于一种母语。(如果他们曾有过语言的忠诚性,那么作为基督徒或学者,那便是拉丁语;并且本土方言——母

语——经常被会读写的人蔑视为"低等的"。）当瓦格纳的萨克斯对 wälscher Majestät（"异族的统治"）提出警惕时，他（瓦格纳）脑海中主要想的国家是法国，也就是 1868 年德国在战争中主要对抗的国家，也是一个世纪以来德国浪漫主义者在其发动的美学战争中所对抗的。关于这一态度可以在多深的程度上应用于中世纪的德国，通过整个恋诗歌手的"神圣德国艺术"都是特意地、欣然地从法国借鉴而来的这点，我们便足以评判。在艺术上，法国留给德国的艺术遗产在于其宫廷性，而非其民族性。至少在一开始，这种宫廷性仅次于上帝信仰，并且它涉及了所有重视它的民族。

何为时代错位？

关于恋歌和工匠歌手歌曲，要考虑的一点是它们的长久性，而不是它们假定的民族特性。他们最初从法国所做的挪用距离法国从朗格多克地区的挪用并不是很久。时至 12 世纪末，宫廷歌曲传统的所有这 3 种语言分支都共同繁荣兴盛，并且相互之间差异不大。到了 13 世纪末，特罗巴多已成为往事；而已经被吸收进入城镇兄弟会的特罗威尔，在赛会中唱着流行的歌曲并（以亚当·德·拉·阿勒来说）与教士和大学的复调创作艺术发生着联系。

在晚期的恋诗歌手中，有一位奥斯瓦尔德·冯·沃尔肯斯坦［Oswald von Wolkenstein］，他是在德国的一位与亚当·德·拉·阿勒十分相似的对应人物。他来自奥地利阿尔卑斯山的提洛尔［Tyrol］地区，是一位骑士也是皇家的特使。像亚当一样，他被视为他这一支的最后人物；像亚当一样，他的创作涵盖多种体裁，无论是叙事性的（包括自传式的杰作《不幸降临在我身上》[*Es fuegt sich*]）还是抒情性的；还像亚当一样，奥斯瓦尔德监制了他的作品全集，以体裁分类，将其编为一部极具价值的回顾性手稿；[143] 又与亚当一样的是，奥斯瓦尔德（他这类人中绝无仅有的一位）将时间都花费在了复调作品中，主要采用源自舞曲的固定形式，并以这样的实际行动宣告自己对法国歌曲的赏识与喜爱：许多他的复调配乐（就像很多最早的恋歌那样）都是法国原创作

图 4-10　奥地利因斯布鲁克大学图书馆所藏的一部手稿中描绘的奥斯瓦尔德·冯·沃尔肯斯坦。这是 15 世纪他的两部作品集中的一部

品的换词歌。(其中最著名的当属奥斯瓦尔德的《五月》[Der May]。这是一首夏日歌曲,模仿了鸟鸣。它以法国同时代的一位名叫维漾[Vaillant]的人所做的维勒莱为样板,维漾的维勒莱就有鸟鸣声。)

唯一将亚当和奥斯瓦尔德隔开的就只有时间了。他们完全不是同时代人。奥斯瓦尔德大约出生于 1376 年,这至少是亚当去世后的 70 年了,此时特罗威尔的单声艺术早已被取代。他去世于 1445 年,那时工匠歌手已经成形(并且在西欧,单声部歌曲已经几乎不再被当作读写性艺术了)。不过奥斯瓦尔德本人并不属于行会音乐家。无论他的社会阶层还是他的创作主题都将他排除在行会之外,并且他的诗歌和音乐风格都离工匠歌手规范的要求相去甚远。

像奥斯瓦尔德这样固守陈规的情况常常被历史学家表述为时代错位——在此案例中,就像某种"中世纪"老古董作为一块化石留存到了"文艺复兴时期",或者像一种顽固不化的"保守主义",不愿做出改变。

然而，时代错位之处在于，现代人以线性的观点看待促成这种评判的历史，并且这暗示出一种艺术实践或风格从催生它的历史条件中孤立出来。

封建社会和"城堡文化"在德国比在法国持续得更长久。城镇的兴起，以及随之而来的城镇习俗在那里都发生得晚一些。例如，封建经济的必要要素，也就是将社会下层束缚在土地上并延缓了城镇化的农奴制度，在本章所涵盖的时间段中，向东部迁移：从罗曼语国家（法国、意大利、西班牙）移向德国，并最终（在15世纪）来到斯拉夫国家。（基本上，"封建制"的条件一直在俄国存续着，直到1861年的农奴解放法令[Emancipation Act]；如果在俄国长期被蒙古占领的时期中，没有在文化上与西方割裂的话，那么它很可能就能发展出最后的宫廷歌曲，并将其保存得最久。）城镇的增长和（以金钱为基础的）商业经济的滥觞在德国都要比在法国迟一些，并随着工匠歌手一同到来——或者说，很明显的是，工匠歌手行会的艺术正是由于城镇的增长和商业社会才成为可能，它们支持着行会的艺术，并通过它得以表达。

那么，将奥斯瓦尔德·冯·沃尔肯斯坦或汉斯·萨克斯等人看成一种艺术上的时代错位，就是将它们的社会看作是一种历史的时代错位。那么人们就要问一下，我们以何种前提——事实上应该说，以何种权利——并从什么制高点才能做出这样的裁断。当事情真的成为时代错位时，它们就该消失了（就像1774年正式解散的工匠歌手行会那样）。只要它们兴旺着，它们就是 *ipso facto*——依事实本身地——与其时代吻合的，并且历史学家的工作就是去理解这是如何发生的。以其他文化的标准去评判一种文化（最经常的情况是以评判者自身所处的文化）就成了民族中心主义[ethnocentrism]，而且这也是很多错误历史论断的[144]根本，且不论在民族、宗教或种族偏见方面酿成的错误。

另一个可能导致历史时代错位这一错觉的前提条件，就是假定历史是有目的的[teleological]——也就是它是有目的或目标的（在希腊语中写作 *telos*）。这种思维会导致决定论[determinism]：将事件解释为向着可感知的目的做不可避免的运动，并且以现象（或者人工制品，

比如艺术品)与这一目的的接近程度来裁定其价值。

历史哲学

我们在这里提出的论点,即试图诉诸"艺术本身"之外的因素来解释艺术史的情况(此处指其中存在的非同步性),常常被误认为是决定论的。(在这里,似乎涉及历史、社会和经济方面的决定论,三者之间做了一定的平衡。)但这实属用词不当。这是由于将原因或目的与导致它们的条件混淆而造成的。要说特定的条件使一项发展——如工匠歌手的艺术——成为可能,并不等同于通过对这些条件的认识,或以这一认识为基础而为它赋予价值,来预言这一发展的性质。

而即便是这种程度的对"外在"因素的诉诸,也常常受到规避。直到最近,这在像本书一样的书籍中仍不常见。这是因为长久以来,西方艺术史的编纂受到随着19世纪艺术家的社会解放(或者也可能是一种社会抛弃)而产生的艺术观的主宰。因此,"被解放、遭抛弃的艺术"的概念,即孤独的艺术家[artist-loner],是19世纪美学的产物——一言以蔽之,就是浪漫主义的产物。自19世纪起,这就成为并且现在仍常常是惯常的浪漫主义艺术观,意即将其看成是 *autonomous*(自律的)。一个自律的实体遵循着独立的、自我决定的进程。将艺术看成自律的,就是认为艺术的历史只由创造艺术的人决定。

然而正如其中暗含的,"自律论者"的立场自身也是由社会和经济条件催生的。即便在解释其拥护者的作品时,它也不尽人意,更不用提那些更早的与其所处社会(事实上,是在社会的最顶端)和谐运作的艺术家们的作品了,那时所有的艺术都服务于一个明确的社会目的。认为特罗巴多或工匠歌手的艺术——无论它多么愉悦、感动我们,也无论我们如何仍然珍视它——好像与我们时代这些得到解放且遭抛弃的艺术家的自律作品并无不同,并因此受制于同样的"进化论法则",是最大的时代错位。

这似乎已足够明了,但是从这种基本的时代错位中产生的历史观现在仍大行其道。自律论艺术史观可接受的唯一变化模型就是严格的

线性风格进化,它常使用生物的或其他"有机的"类比来形容(风格诞生、达到成熟、衰败、死亡)。艺术史被看成是一个孤立档案里的风格队列,艺术家们根据其使用的风格一个个前后相接地沿着它排列。

[145]从这样一个制高点来看,一位艺术家的风格从根本上定义了这位艺术家。(这让人想起一句法语的老话,Le style, c'est l'homme——"风格即人"。)一位艺术家根据他或她的风格,被评判为"先进的"("前瞻的""激进的")或"倒退的"("后顾的""保守的")。当然,做出这样的评判无意中就把风格变成了政治,因为政治是使用像"激进的"和"保守的"这样导向性术语的根本领域。而这些术语,无论是在政治中还是在风格政治中,都不是不带价值的,尽管价值评判会根据评估者的政治观而发生变化。

无论如何,很自相矛盾的是,由自律论美学所引发的风格政治成了一种特别的决定论历史观。尤其是当风格的概念被允许凝固为明确而不可变的"断代风格"类型("中世纪""文艺复兴")时,那么从这样的立场上看,人们自然就会把艺术家和整个艺术运动看成是"超越时代的"或"滞后于时代的"。这是一种不公平的评判,并且与历史无关(除非是作为独立自主的历史事件)。在本书中将尽可能摒除这样的观念。

唉!这会让我们的故事更难以讲述,因为它不利于构建单一的线性叙事。如果所有的时代都是复合的,即便有一个表面上的单一传统(只需想一想12世纪欧洲的情景,当时圣咏和拉丁语短诗以及3种本地语的宫廷歌曲都是一同被创作出来的,更不用提数量巨大的、前所未见的对书写复调的培植,这将是下一章的主题),那么所有的历史也是如此。我们的故事将不得不不断地前后移动,追寻开端与结尾,不仅要说明开端如何导向结尾,也要说明结尾如何导向开端。本章追踪了11到14世纪的一条线索——或者说一组线索(其中有多次回顾,远至古代,还有多次前瞻,直到现今),现在我们将回到起点并追踪另一条线索。

(殷石 译)

第五章　实践和理论中的复调
早期复调的表演实践和 12 世纪复调创作的繁盛

另一次文艺复兴

[147]正如我们所见,在欧洲音乐——或者似乎任何音乐——有记录的历史中,曾经有一个时期是不曾有过复调的。这一点要牢记于心。对古希腊和罗马音乐创作的描述,充满了关于和声与对位实践的高论,而可以一直回溯到"毕达哥拉斯"的音乐理论,也充满了对和谐的协和音的精细解释。另外,当法兰克人拥有了将其仪式音乐写下来的方法时,他们即刻展现出了各式各样的方式来用和声扩充其音乐。在我们有了关于圣咏本身的书面证据时,我们就有中世纪圣咏的复调表演实践的证据了。

即便我们只有关于复调表演实践的粗略概念,它们一定也应用于(或者至少可以应用于)上一章中遇到的所有宫廷和市镇音乐的早期体裁中。关于乡村地区分声部歌唱的报道也同样很令人感兴趣。杰拉尔德·德·巴里[Gerald de Barri]是一位以杰拉尔德斯·凯姆布瑞斯[Giraldus Cambrensis]的拉丁名字写作的威尔士教士和历史学家。在一份 1194 年的书稿中,他写下了一段著名的有关乡下人歌唱的描述:

> 他们并不用齐唱演唱曲调,而是用许多同时进行的调式和乐句分部歌唱。因此,在一组歌手中,你能看到有多少个人头,就能

听到多少个声部,而他们都能协和地歌唱并且恰到好处地组成作品。①

杰拉尔德斯也满怀热情地对未受教育的器乐演奏家的高超技艺进行了点评,他说竖琴演奏家们"用如此细腻的快速度、如此无与伦比的均匀感演奏,贯穿在变化曲调中的是流畅的和声,还有许多错综复杂的分声部音乐"——实际音乐档案中对和声和复调的复杂性完全未做披露。

因为没有任何一个时期是已知的欧洲音乐实践中不包括复调音乐的,因此,就不能说复调源自欧洲传统。无论是否有被记写下来,它都存在于其中。和其他任何音乐类型一样,复调音乐[148]进入书面原始文献,在历史中并不算得上是什么"事件"。(这样的事件要在"我们"的历史中,即我们可以认识的历史中。)出于同样的原因,在西方的历史中也不存在一个复调完全取代"单声音乐"的时间点,尤其是如果我们认识到单声部仅仅是一种记谱风格,并不一定是音乐风格。

即便我们采取最严格的单声音乐的视角,也就是按照罗马天主教会的偏好,将其等同于无和声的仪式圣咏,那么它的创作史一直持续了几个世纪,直到我们愿意花时间在一部像本书一样的著作中追寻其踪迹时。(此外,当一位名叫芭芭拉·哈格[Barbara Haggh]的年轻研究者在 20 世纪 80 年代初发现一位主要的"文艺复兴"作曲家纪尧姆·迪费[Guillaume Dufay]在 15 世纪中叶曾创作过繁复的日课圣咏时,她的发现立刻登上了学术头条——也的确理应如此,因为它强有力地提醒着我们,音乐体裁和风格是沿着单一队列行进下来的观念,是历史学家而非作曲家创造的。)②

① Giraldus Cambrensis, Descriptio Cambriae, trans. 转引自 Ernest H. Sanders in F. W. Sternfeld, ed., *A History of Western Music*, Vol. I(New York: Praeger, 1973), p. 264,可与 Shai Burstyn,"Gerald of Wales and the Sumer Canon", Journal of Musicology II (1983):135 进行对比,其中有原始的拉丁语。

② 哈格的发现发表于"The Celebration of the 'Recollectio Festorum Beatae Mariae Virginis', 1457—1987", *International Musicological Society Congress Report XIV*(Bologna, 1987), iii, pp. 559—71。

然而即便承认所有这一切,我们仍然能把非凡的 12 世纪认作欧洲音乐实践转向复调创作的一个决定性时刻。并且,如果我们有兴趣将可以被称作"西方"音乐中的最根本的特点抽离出来的话,那这一特点可能就在于此。在这个转折点之后,西方的复调创作(不仅仅是复调表演实践)就成了无可争议、愈加重要且独一无二的规范了。从此开始,风格的发展和变迁最主要的意思就是指复调创作技法的发展和改进。

此后,创作训练也主要是复调的训练——在"和声和对位"上,即在时间中将不同的音高做受控的结合——并且,这样的训练会变得越来越"考究"或者说精致复杂。Combination(结合),在多样甚或冲突不和中创建秩序和表现性,成为音乐的定义(或者更精确地说,最主要的音乐隐喻[metaphor])。在中世纪晚期,复调音乐早期,音乐常被称为 *ars combinatoria*(结合的艺术)或 *discordia concors*(对不协和的调和):"将事物结合在一起的艺术"或"对不协和的调和"。这两个术语可追溯至《音乐手册》。它们不仅仅强调了对复调的新的关注,也把它与将音乐作为无所不包的宇宙和声的更古老的观念做了调和。"和声/谐和"[harmony]这个词被赋予了新的语境和新的意义——对于我们来说仍旧是最重要的那个意义。

因此,尽管"复调革命"真实存在,却不能被错误地看成是复调的开端、发明或"发现"。相比之下,它更是一种与创作过程的结合。一直以来,这一创作过程都是一种表演的选择,也是对表演的一种培植。极大地刺激了这一作曲技法的发展并使其急剧加速的并不是品位或者"审美"的转向,而是教育哲学的变化。12 世纪时,教育的主要发生地从修道院转向了城镇的主教教堂学校,并从此变为了全新的事物:世俗大学。在这一转变过程中,巴黎成为欧洲无可争议的智识中心。

[149]复调创作的萌芽也遵循完全相同的轨迹。它滥觞于修道院,并在巴黎的主教教堂学校中达到了其第一次伟大的、理想化的顶点。并且,它以全新的形式从这一都会辐射整个西方基督教世界,并在大学中得到了特殊的附属性培植。它成了文化史学家所谓的"十二世纪文艺复兴"的一部分。

"协和音响"及其变化

为了追踪这一轨迹,我们需要在一开始回顾一些更早的、或多或少较为分散的书面复调制品。作为一种与素歌有联系的表演实践,复调最初的档案记载出现在 9 世纪的论著《音乐手册》中(在第二章中对此做了简要说明,并配有一谱例)。有一份名为《音乐手册评注》[Scolica(或 Scholia)enchiriadis]的同时代评注,描述了两种以和声的方式对一段旋律进行润饰的基本技巧。一种仅仅是像风笛一样来为旋律伴奏,它使用调式的收束音作为持续音。这种方式——根据希腊语中表示"同音"[the same note]的单词命名为"同音歌唱"[ison chanting]——作为一种传统的表演方式仍然存在于希腊东正教会所谓的拜占庭圣咏中。另一种方式为"平行叠加"[parallel doubling]——也就是将旋律自身按照协和音程移调,并为自己伴奏(在论著中,其希腊语的术语为协和音响[symphonia])。针对这一目的,有 3 个音程被认为是符合条件的协和音响[symphoniae];我们现在仍称它们为"纯音程"[perfect](四度、五度和八度)。

这些方式很容易描述和说明(例 5-1),并且它们似乎特别实用。但事实上,它们完全是"理论上的",并且在第二个例子中,它们是完全不实用的。实际上,《音乐手册》里的例子本身足以证明,这些简单的方式都是在一套复杂的综合体中操作的,它需要相当的技艺——当然,这也是为何首先需要有一部关于它们的论著。这种艺术的综合体——并不(像人们经常认为的那样)只是一种平行的叠加——被论著的作者称为 *organum*(奥尔加农)。

平行叠加如不做变化就无法接受的原因可以用一个词说明:*tritones*(三全音)。如果一条自然音的旋律总用一条下方四度或五度的旋律叠加的话,那么当 B 音要[150]叠加四度或用 F 音做五度叠加时,就会出现三全音。在这些地方对叠加声部(称为 *vox organalis*[奥尔加农声部])的调整会在它和原始圣咏(*vox principalis*[主要声部])的调式种类之间产生一种内在的差异。其结果就是"复合调性"[polyto-

图 5-1 《音乐手册评注》中的继叙咏 Nos qui vivimus(《我们活着的人》)的复调或奥尔加农式配乐,约 850 年

nality]——恰如同其字面意思,鉴于根据定义,平行的旋律线从不会相遇,因此以任何音程距离做严格平行运动的两个声部都会结束在不同的收束音上,八度除外。

我们可以琢磨一下例 5-1b,它是《音乐手册评注》中"五度音程的协和音响"[the symphonia of the diapente](在纯五度上平行叠加)的示例。奥尔加农声部的结束音(G)与多利亚调式收束音发生了矛盾,并且主要声部(是一个诗篇音调)中的还原 B 在奥尔加农声部中以降 B 音做了回应。如果主要声部为了与奥尔加农声部一致(同时也为了在最高音和中途终止音[medial cadence]之间将旋律轮廓变得柔和一些)而改为降 B 音的话,那么在它下方还要加入一个降 E 音(这个音在一般的自然音体系中是没有的),这造成了声部之间新的差异。(它永远不可能消除;如果主要声部接受了降 B 音的话,那么奥尔加农声部就需要一个降 A,这样就会永无止境地继续下去了。)

[151]要想"听见"(即在听觉上概念化)严格的五度平行而没有任何"复合调性"矛盾之感,人们就必须像对待八度相等性一样去想象"五度相等性",而我们早已将八度相等性作为一种聆听规范而认为是理所当然的了。《音乐手册》的作者也认识到了这一点,他甚至建立了一条

例 5-1a 《音乐手册评注》中谱例（图 5-1）的译谱，双重全和谐音 [double diapason]

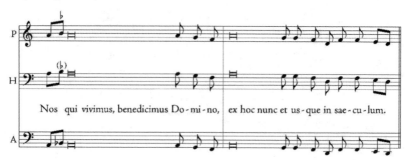

例 5-1b 五度

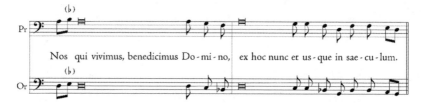

例 5-1c 四度

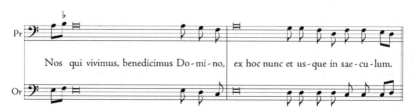

例 5-1d 复合式

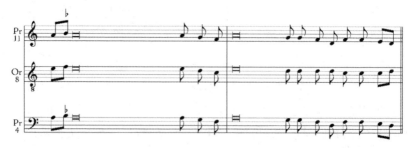

音阶用以展示五度相等性,并将其作为"五度音程的协和音响"(例5-2a)的基础。这一音阶并没有在八度上复制音程种型,而是在五度上复制了音程序列。就像人们在"普通的"自然音阶中配和声时会遇到的五度大小差异(纯五度对减五度)那样,在《音乐手册》的音阶中五度都是一致的,但八度的大小则是有差异的(纯八度对增八度)。

八度体系是以连续和不连续的四音音列交替构成的音阶(如我们在第三章中所见),但与八度体系不同,《音乐手册》的音阶完全是用不连续的四音音列建构的。它以 d-e-f-g 这 4 个常见的收束音构成的四音音列开头,再在下方加上一个不连续的四音音列,就可以得到例 5-1b 中的降 B 音了。在上方加上一个不连续的四音音列,那么你就可以在同一音阶里得到一个还原 B。再在上方增加一个四音音列,就会出现升 F 音。再加一个就会有一个升 C 音。(在论著中实际展示的只有这么多。当然,如果人们想要在下方继续将音阶延伸的话,那么就要不断添加降号,首先就是在设想中在例 5-1b 中添加的降 E。)这样就会构成一个完全没有减五度的音阶。一个类似的假想音阶则只含有连续的[152]四音音列,这个音阶消除了增四度;但它并没有出现在论著中,不过人们很容易就可以推演出来:参见例 5-2b。

例 5-2a 《音乐手册》中的不连续四音音列音阶

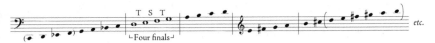

例 5-2b 假想的连续四音音列音阶

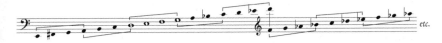

在理论上,这些音阶构成了完美的平行对位,但是却和一般的口头(也就是听觉的)实践完全没有关系。这也就是为什么严格的平行叠加

尽管在概念上十分简单,但是在字面意义上却是乌托邦式的。在现实世界的音乐实践中,它是不存在的。真正按照《音乐手册》音阶创作的复调音乐(援引一句1913年时,克劳德·德彪西在年轻的伊戈尔·斯特拉文斯基向他展示自己的一部作品以后,对其做出的揶揄的评论)"很可能就是柏拉图的'永恒宇宙的和谐'(但不要问我这引语是在哪页上);并且,除了天狼星或毕宿五或其他星球,我不认为会有表演……尤其不会在我们小小的地球上"。③

换句话说,在我们的小小地球上,对理论——也就是对想象出来的完美性——做出妥协让步常常是必需的。在构建一个例子用以说明"四度的协和音响"(纯四度的平行叠加)时,《音乐手册》的作者默认了这一至关重要的要点。该例中的对位(例 5-1c)是经过"篡改"的,这恰恰就是为了避免在五度中遇到的"复合调性"的情况。两条旋律线结束在同一个收束音上;也就是说,它们在同度音上结束。当然,为了二者能够相遇,它们就不能再是平行的了。取而代之的是,它们要做反向运用,向收束音靠近。这样的方式称为 *occursus*(卧音),字面意思就是"相遇"。

为了让到达卧音的路途平缓(并且也为了避免音乐手册音阶中会和主要声部中的E音产生增四度的降B音),在谱例的后半部分中,奥尔加农声部起到了像一个持续低音一样的作用——或者像一系列持续低音。奥尔加农声部并没有跟随着主要声部的轮廓,而是当有机会可以与主要声部中的重复音恢复正确的"协和音响"(纯四度)时,它先停在D音上后又来到C音上。在例 5-1d 的复合奥尔加农里,上方和下方的奥尔加农声部,同时展示了八度、五度和四度,它们以相似的方式运作。

奇怪(而尤为特殊)的是,《音乐手册评注》并没有对这些变化——持续低音、卧音——做解释,正是通过这些变化,平行叠加的纯概念才得以变为奥尔加农实践的。作者承认这个实例并不像其他例子那么直

③ 克劳德·德彪西1913年8月18日写给伊戈尔·斯特拉文斯基的信,摹真本和转写可见于 *Avec Stravinsky*, ed. Robert Craft (Monaco: Éditions du Rocher, 1958), pp. 200—201. 引发了这一评论的斯特拉文斯基作品是 Zvezdoliki (Le Roi des Étoiles[群星之王])。

截了当,他提到了"由于一定的自然法则而造成的"差异,"我们稍后再做探讨"(但是当然,"我们"后来再没有提到它了),与此同时还建议学生不要问问题,而要表演这个例子并学会模仿它"平缓的和声"。这种对解释的拖延可能不应仅仅看作教条主义(用林·拉德纳[Ring Lardner]的不朽名言说就是"'闭嘴吧,'他解释道"④),而反映了作者对历史悠久的口头/听觉方式的信心——聆听、重复、模仿、应用,并不像受训练的音乐家那样依靠"分析"。这也暗示,这种传授的技巧并非新发明,而已然是一项传统,即定义中的"口头性的"。

奥尔加农声部以这种变化过的、较为独立的(尽管仍然完全受制于规则)方式运动,并且不仅与主要声部做平行运动,而且也做[153]斜向和相对的运动,此时,它所产生的旋律线或者说声部就可以描述为真正的"对位"了。音程仍然是有层级顺序的。除真正的四度的"协和音响"(完全协和音程)以外,例5-1c还包含了三度和同度。在第二章中讨论过的,并在例2-6中给出的《音乐手册》中的继叙咏《天上之王》[Rex caeli],其奥尔加农式配乐则含有真正的不协和音程。其奥尔加农声部以犹如持续低音的长线条开头,与之相对的是主要声部,它从同度开始级进上行并达到"协和音响"。接下来,它的第2个音与伴唱的声部构成了一个"经过性"的不协和二度。

三度音程是"不完全"协和音程,它们在例5-1c和5-1d中处于对位的次要地位:奥尔加农声部只能向完全协和音程"运动";三度(就像例2-6的二度一样)只能出现在静止的伴唱上方。因此,四度在可能出现的地方并不受限制,根据在此生效的用于决定风格的规则,它"在功能上是协和的",而三度则是"功能上不协和的"。

我们值得花一些时间仔细看一下这些被记写下来的对位的原始样本,因为我们从中观察到的原则将会成为西方几个世纪复调实践的基础原则。对位的艺术(也包括和声的艺术,后者就是减缓后的对位)最为经济的定义就是一种将标准化和声("协和音程")和从属性的和声("不协和音程")做平衡的艺术,并且也是"掌握"后者的复杂规则。这

④ Ring Lardner, *The Young Immigrunts* (1920).

些术语上所加的引号提醒着我们，协和与不协和的标准是受文化限制的，因此是相对的、可变的，并且最好不要根据其声音进行描述，而要根据它们在一种风格中如何运作来描述。今天，在文化涵化[acculturation]的过程中（也被称为"成长"[growing up]），我们全都走向同一化的风格，这些风格使我们以一种不同的方式去聆听——因此也就会用一种不同的方式去使用——音程。我们都被训练得将三度"听成"协和的，而将四度"听成"不协和的。

任何对位或和声风格，包括今天使用的风格，最主要的特点归根结底有两条：声部彼此之间的运动方式（在节奏上，也在音高方向上），以及与协和相对的不协和的功能。若要对任何对位或和声的风格进行评估，我们做出的观察和我们对原始样本所做的一样。

规多、约翰和迪斯康特

阿雷佐的规多对对位技术的发展也做出了决定性的贡献，就好像已经归功于他的那些成就——线谱的发明、视唱的可操作性规则——还不够似的。这位非凡的僧侣对早期读写性音乐实践进行理性化并且将其转化为可传播的技术，他在这方面贡献良多，而这又是其中一项令人赞叹的贡献。他的《辩及微芒》[*Micrologus*]（"小论著"）是一部音乐理论基本原理的指南。在这部书中，规多用一个部分对奥尔加农做了探讨，影响巨大。其重点就是获得最具多样性的音程序进（尽管四度[154]仍被视为主要的协和音响）并创建一种好的卧音（规多是第一位将这个术语与音乐终止式联系起来使用的人）。

在规多的探讨中，主要的创新——这也是很重要的——更多是态度上的，而非实质性的，是一些渗透在字里行间的东西。就像《音乐手册》的作者那样，规多也用例证来说明他的观点；但是与那些更早的作者不同的是，他为对位问题提供了不止一种解决方案，欢迎学生"依喜好"[*ad libitum*]进行选择。比如例 5-3 就是有着同样卧音的诗篇的两种对位：一种直接跳进至收束卧音（*occursus simplex*），另一种通过使用卧音对其进行缓和（*occursus per intermissas*）。

例 5-3　阿雷佐的规多,《辩及微芒》;《耶路撒冷》的两种对位
（主要声部采用白色符头,奥尔加农声部用黑符头）

要注意的是,对规多来说,大二度可以当作次级的协和音程来使用（毕竟它是一个"毕达哥拉斯"音程）,然而,正如他告诉我们的,纯五度因为"声音干硬"而需要避免。对位的"自然"基础也就到此为止了！而且规多明确地表达了对"自然性的"排斥。他并没有宣称他的方法遵循了"某种自然法则",只是它们令人愉悦而已。而且他允许读者根据个人偏好（"口味"）来在两种终止式中任选其一,并且他含蓄地允许学生去发现（或发明）其他可能的解决方案。事实上,通过这种方式,规多朝着我们称为"艺术"的方向迈进了重要的一步,这不仅仅是一个机械化或技术化的过程。

还有一个观点规多没有明确说,但却有极大的影响力,这就是追求音程的最大多样性暗示着一种"节俭原则"[parsimony principle],也就是奥尔加农声部运动的最小化。（事实上,今天的对位老师仍然根据声部连接[voice-leading]的平滑程度来进行评分。）规多的例子中有一些与持续低音很相似,不过他并没有多说什么。有一个例子（例 5-4）很明显意在说明,偶尔的声部交错是合意的。其中产生了一个真正的持续低音,它在整个圣咏中一直保持着。

例 5-4　阿雷佐的规多,《辩及微芒》;《六点》[Sexta hora]的对位

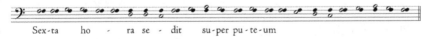

在印刷出版时代来到之前,规多的《辩及微芒》是最被频繁抄写和广泛传播的音乐理论书籍。每个修道院或主教教堂图书馆都有一本,而且直到 15 世纪,它都被作为主要的音乐辅导教材。并不应该感到意外的是,我们发现它在早期复调创作中心具有影响力,并大约于同一时

期开始留下档案痕迹,但是大概在一个世纪以后才真正繁荣。

[155]事实上,最早的这样的痕迹是前规多时期留下的:一部来自温彻斯特的巨大复调附加段曲集。这部手稿(后来被称为温彻斯特附加段曲集)的抄写用了10年的时间,直到1006年才完成。就像在第三章中提到的,温彻斯特附加段曲集是用无谱线的纽姆谱记写的。这表明温彻斯特的唱诗班领唱[cantors](或者附近圣斯威森大修道院[Abbey of St. Swithin]的僧侣,包括著名的伍尔夫斯坦[Wulfstan],后者被认为是这部手稿的作者)是凭记忆演唱对位的。我们并不能精确地对其进行解译,但是它们的轮廓绝对与规多关于声部交错和卧音的偏好相吻合。实际上,规多在终止式处对反向运动的潜在的偏好现在开始遍及配乐的其他声部了。这样一来,较早的协和音响——平行叠加——的概念只有零星的存在了。这部温彻斯特奥尔加农手稿的内容混合了圣斯威森的修道院曲目(应答圣咏、行进仪式的交替圣咏)和主教教堂弥撒的公众曲目(慈悲经、荣耀经继叙咏、连唱咏[tracts]、继叙咏以及不少于53首的哈利路亚)。

最早一部清晰可读的、创作出来的复调音乐实用文献是一部11世纪晚期来自沙特尔的残篇,它包含了用两声部、音对音(相同节奏)对位配乐的哈利路亚诗节和行进仪式的交替圣咏。其中完全没有平行叠加;奥尔加农声部中也没有很多音的重复,甚至在原本的圣咏有重复音的时候也没有。取而代之的是,其中充斥着反向运动以及不停歇的音程变化;这,或者我们所称的"独立的"声部线条,显然正是奥尔加农声部的作曲家奋力追求的。(当然,"独立的"一词应该做相对化的理解:在受制于如此多的限制的风格中,没有任何在其中建构的旋律线可以真正独立于既定的旋律之外——但是在后来的对位风格中也是如此,包括现在学院中仍在教授的风格。)

沙特尔残篇中最常被引用的就是诗文"现在犹太人们说"[Dicant nunc judei]。它出自复活节行进仪式的 *Christus resurgens*("基督复活")。这个配乐尤其大胆,其中除了七度以外,用到了从同度和八度的所有音程,包括大六度和小六度(理论家们认为它们不是协和音程)。并且在其中,声部交错使奥尔加农声部几乎拥有了和主要声部同等的

重要地位(例5-5a)。在另一段诗节,复活节哈利路亚 *Pascha nostrum immolatus est Christus*("基督,我们的复活节羔羊已被献祭")的"上帝的天使"[Angelus Domini]的主要声部中,一条重复的乐句被加上了不同的对位,并且卧音并未进行至同度,而是走到了八度上(例5-5b)。

例5-5a 来自沙特尔残篇的"现在犹太人们说"

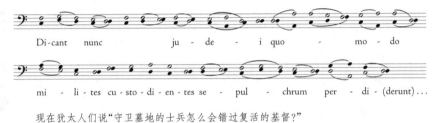

现在犹太人们说"守卫墓地的士兵怎么会错过复活的基督?"

例5-5b "上帝的天使"

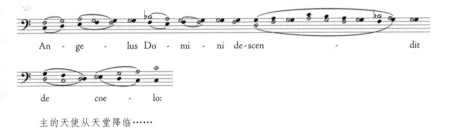

主的天使从天堂降临……

[156]沙特尔残篇中举出的对位风格与阿夫利赫姆的约翰[John of Afflighem]描述的(或者要求的)那种风格惊人相似。阿夫利赫姆的约翰是12世纪早期的一位佛兰德斯理论家,他的论著《论音乐》[*De musica*]是唯一一部在传播度和权威性上可以与规多的《辩及微芒》相比的论著。在12世纪晚期,这种风格被称为 *discantus*(迪斯康特)或 descant。这个拉丁语单词字面意思是"分开歌唱"[singing apart],由此意为"以多个声部歌唱"。音乐史学家一般偏好用 discant 或 descant 作为英语中的对应词;由于并非标准的英语,它一般仅限于专指技术上的中世纪复调。

阿基坦修道院中心的复调

当迪斯康特一词成为通用词汇时,一种与奥尔加农风格相对的新奥尔加农风格就孕育而生了。这种新风格和一些规多的例子较为相似(规多的例子可能对其有启发作用)。相似之处在于当一个声部相对静止时,另一个声部就做自由的运动,并与第一个声部相对,产生多种不同的音程关系。最大的不同在于,在新风格中,像持续低音的声部才是主要声部,奥尔加农声部是运动的声部——或者说,按照我们现在的叫法,它是花唱式的声部,因为它会用多个音符来对应原始圣咏中的每个音节上的音符。与这一不同相伴的还有另一个同样大的不同之处:主要声部现在是较低的声部,而不再是上方声部了。

是什么导致了这些重大的实践偏离呢?它们实际上使古老的复调织体颠倒过来了:原先在上方的变成了下方;原先运动的变为静止的,反之亦然。并且,从听者的角度来看最重要的是,原本处于从属地位的(也就是附加的声部)现在变成了主导的。在新的花唱式奥尔加农中,圣咏似乎一反常态地成了自己伴唱声部的伴唱声部了。

为了与这一变化了的视角相符,就需要新的术语来消除表面上的矛盾之处。为了取代主要声部,我们就将有着长长的持续音的原始圣咏声部称为"固定声部"[holding part]。因为拉丁语中不定式的"固定"写为 *tenere*,就此,有圣咏的声部就被称为 *tenor*(固定声部)了,这个词实际上就是以这个意思出现在 13 世纪论著中的,并且,尽管经年累月,该词的意思也发生了变化,但它在今天仍然是一个重要的音乐术语。这里说的是它在复调音乐中最初的含义——以长音符的形式保持着一条早先存在的旋律的声部,在它之上,另一个声部演唱着绚丽的对位。[157]圣咏旋律归属转移到固定声部是一个新的事件,因为它开创了一种将会延续几个世纪的织体——以及一种程序。事实上,在今天的学院派对位学习中,它仍以其 13 世纪的名字 *cantus firmus*(定旋律)或"固定旋律"[fixed tune] 被实践着(或至少被施行着)。这种新织体的样本可参见图 5-2。

图 5-2 短诗《我们欢呼,我们雀跃》[*Jubilemus, exultemus*]上的花唱式奥尔加农,出自 12 世纪"圣马夏尔"手稿之一(巴黎,国家图书馆,拉丁语献库 MS 1139, fol. 41)

含有这部作品的手稿可追溯至约 1100 年,并且它很长时间都被保存在阿基坦最大的修道院,利摩日的圣马夏尔大修道院的图书馆里。它的阿基坦出身以及它与圣马夏尔的联系已经提供了有关这一新风格缘由和起因的线索。我们前面已经谈到了作为附加段和短诗创作中心的圣马夏尔。图 5-2 中的固定声部实际上就是一首创作出来的有格律的短诗,它用于装饰圣诞节申正经结尾。那么花唱式奥尔加农就只是一种装饰的装饰,一种复调化的注释吗?它是一段极长旋律(这里回顾一下第二章中的一些术语)。它并不取代古老圣咏演唱,也不在乐句中间插入,而是(我们可以想象有两位歌手)真正地与之同时演唱。因此,"圣马夏尔"风格的复调就是一种新型的附加段,它是同时性的而非序言性的,并且是一种对仪式的文字上的(也就是声音上的)放大。

"圣马夏尔"复调出现在4本装订在一起的卷宗中,其中包含了9部单独的手稿,它们是在约1100年到约1150年之间汇编而成的。(这里的引号提醒我们,这些音乐是在圣马夏尔使用和保存的,并不一定是在那里创作的。)其记谱法,就像同一时代圣咏的记谱法那样,有着确切的音高,但是节奏并不精确。这再次提醒我们这些音乐是以口头的方式创作、学习和表演的。我们只能通过阅读的方式来学习演唱这些12世纪僧侣们熟记心中的音乐。由于比较明显的原因,比起圣咏来,我们对于其节奏的不确定性更加显得无能为力。当两个声部同时演唱时,固定声部的歌手必须要知道什么时候唱下一个音符——抑或运动声部的歌手必须要知道何时提示演唱固定声部的同伴。

对于当时歌手们的深谙之事,今天的我们只能根据手稿"总谱"各声部粗略的——非常粗略的——纵向对齐方式来进行猜测。另外可供猜测的依据是这样一项[158]规则,即持续声部只有在可与较快运动的声部构成协和音程时才能运动(早在《音乐手册》中已对这点有所暗示了)。这些规则的应用并不足以形成确切的文字,假设尚且存在这样的文字(这是一个巨大的假设)。我们也不知道固定声部的音符是否应该是"等值的"[equipollent](也就是长度大致相等,就像讲话的音节那样),或者花唱声部的音符是否是等值的,抑或二者均不是等值的。

故,图5-2中的记谱(依照今天有读写能力的音乐家们受训的标准来看)是模糊的,不足以用于表演。例5-2中对这部作品开头的译写就完全是猜测性的了。其译写者,卡尔·帕里什[Carl Parrish]对问题做了如下总结:

> 与低声部相对应的上声部中的音符数量有较大的变化——事实上可从1个到15个——这样一来,努力保持低声部(即原始的圣咏)在步调上的一致性将会导致上方音符组群速度的巨大变化。另一方面,如果上声部步调一致的话,那同样会导致较慢运动的固定声部中音符的巨大变化。⑤

⑤ Carl Parrish, The Notation *of Medieval Music* (New York: Norton, 1959), p. 65.

帕里什引述了两种互不相容的解决方案,二者同样都有知名专家的支持。他评论道:"这两种演绎均可以产生令人满意的音乐效果,尽管如果确有一种本意中使用的方式,我们也无法知道哪种才是。"除了帕里什提醒我们注意的这一问题外,还有另外一个问题,就是要猜测在较慢运动声部发生变化时,固定声部的具体哪些音符要对应花唱声部的哪些音符。那么,为了确切地译写或表演这些音乐,我们就需要听到"原生"[native]的歌手演唱它们,但这是我们永远无法听到的了。

例 5-6 《我们欢呼,我们雀跃》(图 5-2)开头的译谱

这并不能阻止富有想象力的早期音乐表演者们对这些音乐做出表演上的猜想,而这些猜想也常常是很有说服力的。正如[159]早期记谱法和复调音乐专家利奥·特莱特勒[Leo Treitler]恰当地观察到的,"对我们来说,问题并不是'他们是如何演唱这些音乐的',而是'我们可以如何演唱之'"。为了寻求"我们的"问题的答案,特莱特勒教授继续写道:"也许分析和表演可以教给我们 12 世纪音乐家在面对这些问题时秘而不宣的确切方法。"⑥

⑥ Leo Treitler,"The Polyphony of St. Martial", *Journal of the American Musicological Society* XVII (1964): 42.

但是显然,我们从自己的分析和表演中学到的必将超越文献证据,进入到只有艺术家——而不是历史学家——敢于践行的领域中。为取悦现代听众而进行的早期音乐的猜测性或推测性表演,为艺术家和历史学家开展卓有成效的合作提供了一个舞台,这有时候发生在新生代的有着学术或音乐学思想的表演者的头脑中。但是这样的表演者最明白,历史学家并不总能为艺术家提供有助的建议,而且,尽管他们让听众相信艺术家的成功是有历史学家参与的,但仍不能为后者提供证据。

并不是所有圣马夏尔手稿中的复调作品都给现代表演者造成了这样的困难。与图5-2中的持续音奥尔加农配乐一并,圣马夏尔文献中还包含有大量的迪斯康特风格配乐的短诗和赞美诗。其中,两个经常交错的声部,即便不是精确的音对音式的,也至少在节奏上是相似的。在这样的配乐的两个声部中,常常不可能找出先前存在的曲调或者定旋律;因此,它们中没有可供区分主要声部和奥尔加农声部的东西。在这些案例中,两个声部最有可能是成对构思的。

这么说并不一定暗示这个二声部的织体是作为一个单位构思而成的,即便它是一次性创作的。有可能一个声部先写出来,然后被当作第二个声部的代用定旋律;有些理论探讨似乎也有这样的暗示。但是在有些配乐中,两个声部以极为精妙复杂的方式(并也极富玩味性!)相互联系在一起,以致整个织体为同时构思似乎是必然事实。例5-7就是这样的一个例子。

此例中的织体是"纽姆对纽姆"的,而非音对音的。(谱例中的连线展示了在原始的记谱中,音符是如何被连接成2个、3个、4个或更多音的纽姆组或者 *ligature*(连音纽姆)的——该词字面意思是"连接"。)利奥·特莱特勒的译谱遵循"等音节"[isosyllabic]的原则——我们在译写特罗巴多歌曲时曾遇到过这种译写选择;假设每个纽姆符都延续相同长的时间,在译谱中以四分音符的时值呈现。在这部作品的开头,这一时长也与音节的长度相等,但是在该诗节结尾的装饰性花唱中,纽姆也是按同样的方法进行处理的。

注意作品中花唱的部分从两音的"加速"至四音和五音的形式。(这

例 5-7 在圣马夏尔等地作为普罗苏拉式的《让我们赞美主》[*Benedicamus Domino*] 的应答演唱的短诗（巴黎，BN, LAT. 1139）

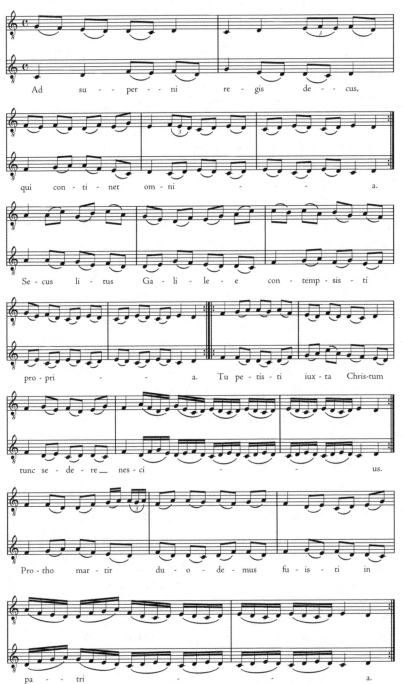

例 5-7（续）

似乎支持了等音节式的方案，其中连音纽姆越长，其聚集的速度越大。）还要注意的是，花唱段被组织成了重复性的或有序的模式，还有声部中如何采用反向运动的方式来互相补充对方的旋律轮廓。这种互补的关系绝对表明了"整体织体的构思"：独立的线条只有在互补的情况下才有意义。第三，要注意[161]在前两小节（=诗行）中两个声部是如何交换它们的角色的。但也要注意二者之间细微的区别（第1小节上声部中的G—F连音纽姆，在第2小节中仅以下方的一个G音作答；第1小节下声部的F—E两音连音纽姆在第2小节中以上方三音的E—F—E作答）。这确保了重复中有变化，更大的规律性中有小的不规律性。在这里，对抽象形式的着迷制造了一种迷人的结果。

尽管它用到了更早的作者，如规多和约翰所描述的一种织体，其定旋律的配乐是史无前例的，但是比起图5-2中的作品，这首作品事实上是一首更加"现代的"作品——也是一首有更加"艺术化"造型的制品。制品一词采用的是我们对这个词的理解。在织体中，定旋律偶然出现的地方不太具有确定的特点，而更多只是忽隐忽现而已，而此处，我们的这首作品似乎仅仅是由于在制造形式中能获得快乐，而在音乐上随意弄得很复杂的。这种音乐的"灵魂"，特莱特勒教授写道，"就是纵横图[magic square]和回文[palindrome]所具有的灵魂"。⑦ 这种富

⑦ Treitler,"The Polyphony of St. Martial", p. 38.

于玩味性的创造力精神更加贴近于现代对"艺术"这个词的理解,更甚于我们目前所遇见的仅仅对素歌做功能上的放大。突然之间我们似乎就遇到了一部经过计划并且完成了的"艺术作品"了——一个形态完备的 res facta,一件"被制造出的东西",后来的音乐家们也用该词称呼这样的作品,以便与转瞬即逝的即兴演奏相区别。

然而我们要抵制住诱惑,不能因为这样的作品是如此精细地被制作出来的就将其想象成会预先写在纸面上的。我们面对的仍然是主要为口头文化的产物。它们中仅仅有一小部分样本——可以假设是最精华的那部分——最终被记写下来。像例 5-7 中那样的作品十有八九是由歌手创作的——或者更有可能是两位歌手创作的——就在演唱过程中。

规律性和对称性——声部的交换、轮廓的互补、旋律的重复和模进——在我们看来可能暗示[162]存在着一位"作者"双手的加工。"作者"这一术语取"经典音乐"的音乐家们所理解的意义。(也就是说,一位脱离表演者、非"即时"[real time]地工作的创造者。)但它们更有可能是完全相反的。像这样的形式并非抽象化的观念,而是有助记忆的——这也是为什么我们用"上口"[catchy]来形容它们。它们成了口头文化中创造性过程(及其乐趣)的明证。在这样的文化中,*homo ludens* 和 *homo faber*——"演奏中的人性"和"创造性的人性"——是一对紧密的同盟。

卡里克斯蒂努斯抄本

那些记写下来的珍贵样本具有流传的能力。例 5-7 中的短诗就是极受欢迎的。在 4 部包含了复调音乐的"圣马夏尔"手稿中,有 3 部都有这首作品。此外,在另一部 12 世纪早期到中期复调作品的主要文献中,它也以孔杜克图斯的形式出现其中。这部文献就是精美绝伦的卡里克斯蒂努斯抄本[Codex Calixtinus],它更准确的名字是"圣雅各书"(*Liber sancti Jacobi*)。这是一部体量巨大的、具有纪念性的杂锦。该作是献给使徒大雅各的,由 1119—1124 年在位的教宗加里斯都二世[Pope Callistus(Calixtus)II]委约制作。

根据传统,圣雅各在犹地亚[Judea]殉道以后,他的尸骨被神奇地转运到了他曾经传教的西班牙。现在,他在西班牙被尊为主保圣徒(其名字为圣地亚哥[Sant' Iago 或 Santiago])。据说他的遗骨被放置在圣地亚哥·德·孔波斯泰拉主教教堂[Cathedral of Santiago de Compostela]中。这是一座位于西班牙最西北角(葡萄牙上方)的大西洋沿海城镇。这座主教教堂建成于1078年,其地点据说正是圣雅各的坟冢所在。圣雅各的神龛是中世纪晚期欧洲最大的朝圣地之一。卡里克斯蒂努斯抄本就位于其中。这部抄本当然格外奢华,并且具备很多特殊之处。其中之一便是一份由12页羊皮纸页制成的附录。它包含了约24首复调作品。有些是特意为圣雅各的日课创作的,另一些(如例5-7中的作品)取自法国南部和中部一般修道院曲目。

这一附录现在被认为在大约1170年于主教教堂城镇韦兹莱[Vézelay]编纂而成。它被作为一份礼物以货运或随身的方式带到了孔波斯泰拉。将这份手稿与比较北方的起源联系起来的原因之一就是,例5-7中那样的作品没有用短诗一词表示,而是用了孔杜克图斯一词。另一个原因是,与更加常见的附加段和短诗同时囊括其中的,还有以复调手法做了繁复化的标准弥撒和日课的段落。这些配乐包含了6首应答式圣咏——4首申正经应答圣咏、1首升阶经和1首哈利路亚。它们全都来自当地特殊的圣雅各仪式。并且,它们以圣咏的形式出现在该抄本较早期的部分。复调的版本采用了持续音奥尔加农风格。原始的圣咏作为固定声部,它的上方是一条特别华丽的对位声部。我们可以看出,这就是主教教堂的复调,而不是修道院的复调。

在卡里克斯蒂努斯抄本的全部配乐中,最为华丽的当属慈悲经《创造万有的上帝》[*Cuncti potens genitor*]。作为一首圣咏,它已经为我们所熟知。12世纪时,它是人们最爱用于做复调处理的乐曲。大约在1100年,一份由佚名作者所写的被称为 *Ad organum faciendum*(《论奥尔加农之道》)的论著已经将这首作品用于说明音对音的迪斯康特了。这首迪斯康特采用了一种很顽固的反向运动(例5-8a)。这段曲例有其自身的[163]历史意义,因为它是最早将奥尔加农声部的应用音域置于原始旋律音域上方的配乐之一。

将对位放在圣咏上方的做法非常适于与卡里克斯蒂努斯抄本中同一乐曲的花唱式配乐（例5-8b）做比较。将二者并列比对的话，我们就能很容易地想象出这首音乐或者与之类似的音乐，如何随着时间的推移变为另一种形式（如果我们能回忆起在第一章中，对"古老的歌唱方式"逐渐复杂化所做的观察，则尤其如此），并且最终作为一种"保存者"被记写下来。接着假设我们面对的是一首装饰过的迪斯康特，那么，在空间呈现上，例5-8b译谱中的固定声部的音符位于奥尔加农声部下方，二者构成了完全协和音程。的确，这样的排布与手稿中声部的对齐方式并不十分一致（见图5-3）。但是，因为记谱仍未标明有关时值的确切信息，因此手稿中的对齐方式似乎并不能像所有作者都认同的理论原则那样，作为关于实际对位的可靠指导。（当然，对于理论家们尤其重要的就是卧音的原则。这是译谱中意在加强的一个方面。）

例5-8a 《创造万有的上帝》配乐，出自《论奥尔加农之道》

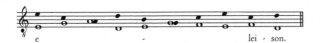

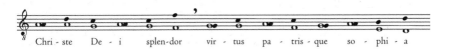

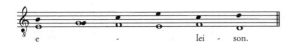

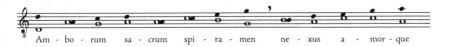

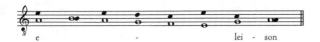

例 5-8b 《创造万有的上帝》配乐，出自卡里克斯蒂努斯抄本

当然，同样符合逻辑的是，人们会提出在缺少精确的节奏记谱的情况下，手稿中的对齐方式是唯一可能的——故而也是不可或缺的——对于对位的指示。不过只要看一下图 5-3，就足以[165]表明对齐的方式并不是抄写者最关心的事。更根本的一点是，认为对齐方式是为了指导表演，就是假定作品主要是以书写的形式传播的，而且表演者是从纸张上读取作品的。而相反的假设，即作品是口头传播并凭记忆表演的（其记谱差不多只是一种纪念品或艺术品而已），与我们所知的中

图 5-3 《创造万有的上帝》在卡里克斯蒂努斯抄本中的花唱式配乐。该抄本是一份 12 世纪晚期的法国手稿,现藏于西班牙的圣地亚哥·德·孔波斯泰拉主教教堂中。该配乐在第一行一半的地方开始,并结束于第五行的开头

世纪的实践方式则更吻合。

在卡里克斯蒂努斯抄本附录中,最著名的作品是因为错误的原因而闻名的。这是一首孔杜克图斯,名为 Congaudeant catholici (《让所有的天主教徒一同欢喜》)。它配有两套对位,一种是较为华丽的"奥尔加农式"风格,另一种是简单的迪斯康特风格。尽管很明显的是,两套对位是分别抄录的(稍华丽的奥尔加农声部在固定声部上方有自己单独的谱表;音对音的迪斯康特采用了红色墨水以示区别,它直接在固定声部的同一行谱表上呈现),但是很长时间以来这首作品都被当作独一

图 5-4　在卡里克斯蒂努斯抄本中的孔杜克图斯
《让所有的天主教徒一同欢喜》(fol. 214,页面下半部)

无二的三声部复调配乐,是这类作品中的第一首(图 5-4;例 5-9)。(《让所有的天主教徒一同欢喜》可以"正当地"享有声誉的原因是它可能是最早在原始文献中注明其作者的复调作品;抄本的名字"巴黎的阿尔伯图斯大师"[Magister Albertus Parisiensis]是以作曲家的名字命名的。根据其名号,可确认这位阿尔伯图斯于1140—1177年左右在圣母院主教教堂任乐长。)

将两种配乐同时演唱所导致的极度不协和性,在一开始并没有被认为有什么妨碍。对中世纪音乐理论家漫不经心的解读,以及关于书写和创作间关系同样轻率的假设,使人们相信早期复调的和声风格是完全理性化的,其基础是思辨式的数理学,并且也相信从实践的——也

就是听觉的——观点来看,几乎是随意的。(更具体来说,人们曾认为在一段定旋律之上先后写出的声部只需要[166]与定旋律在和声上相配,而它们之间无需相配;现在,"书写"和"先后"这两个词都被认为是时代错乱的、有局限的术语。)

例5-9 转译为两个分开但却对齐的二声部作品的《让所有的天主教徒一同欢喜》

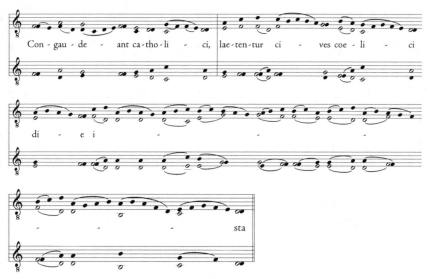

让所有的天主教徒一同欢喜,让天国的居民在今天喜悦。

实际上,可能现存最早的三声部复调作品,是一首圣诞节孔杜克图斯,*Verbum patris humanatur*(《天父之言以创人》)。它出现在一部阿基坦手稿中,以二声部迪斯康特的形式呈现,并以三声部的形式出现在一部较小的12世纪晚期法国手稿中(当然其中的固定声部是两套配乐共有的)。它现在保存在剑桥大学图书馆里。其记谱在节奏方面仍旧是不明确的。例5-10中的译谱是"等音节式的",这导致以唱词的重音韵律分析为基础,乐曲暗含着二拍子的特质。呼叫式的"噢"以及其他几个地方的长时值是推测出来的;它们源自同样的隐含式(或许应该更诚实地用"假设"一词)音乐律动。

例5-10 《天父之言以创人》(三声部配乐的12世纪孔杜克图斯)

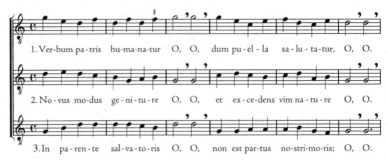
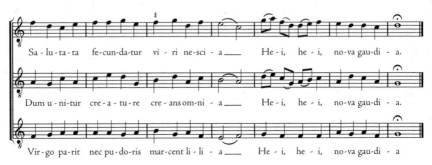

天父之言以创人,
因一位少女被迎来,
被迎来,并受孕,
却没有任何男人;
嘿,嘿,迎来欢乐的消息。

超越了自然的世代,
超越了自然的概念,
与所有造物和所有被创造的灵魂
的主相连!
嘿,嘿,迎来欢乐的消息。

救世主的母亲,
不同于常人;
一位无玷而孕的处女,
她仍是纯洁的百合!
嘿,嘿,迎来欢乐的消息。

在这里,基本的"三个声部的和谐"[harmony of the three voices]是以八度(或同度)加五度的形式出现的。以五度填充八度的音响包含了所有的完全协和音程(或者[168]用古老奥尔加农的术语称为协和音响)。在原先通常出现不完全协和音程的地方(尤其是"终止前的"地

方),现在我们更容易发现三和弦,或者在低声部上方将四度或五度与七度结合起来的做法。其合理性源于,它具有由反向运动而达到最终的协和音程的特点——一种在和声上放大了的卧音。

在完全协和音程前面挨着放置不协和音程(或不完全协和音程)的策略,及其用反向的声部进行而向前者做的解决,都因此被视为迪斯康特和声的主要"功能"以及音乐"运动"的定义者。它成为复调音乐中"收束"或乐句结束的主要信号,是终止式的必要决定因素,最终也成为音乐曲式的主要塑造者。为了与音乐的结构和感知——事实上就是音乐的"语汇"——这等如此重要的事物相适应,最终在实践中,尤其是在教学中,它被标准化成了"对位法法则"。

毕竟,像《天父之言以创人》这样现存最早的三声部迪斯康特的音对音和声,是在"和声化"过程中较易于实现的那类和声——也就是可凭耳朵做出的和声——并且它也像某种快照一样,用书写的方式描绘一种明显久已存在的非正式口头实践,并且它在今天的世界中有着许多派生物。我们无法得知这样的实践能够延伸至多么久远的过去。

(殷石 译)

第六章 巴黎圣母院
12世纪和13世纪的巴黎主教教堂音乐及其缔造者

主教教堂大学综合设施

[169] 12世纪末,许多环境条件促使巴黎成为欧洲无可争议的学术之都。在第四章中已经对城镇化进程做过一定考察。城镇化使修道院作为学识中心的重要性有所衰落,而主教教堂学校的声望则迅速崛起。这些学校是附属于主教教堂的学识中心。主教教堂是大型的城市教堂,它们是主教的座堂[cathedrale]所在。它是其周围一圈被称为教区的教会领地的行政中心。

12世纪起,主教教堂的重要性有所加强,尤其是在北欧。主教教堂建筑的巨大化更加强调了这一特性。有着直耸云霄的线条和巨大的内部空间的哥特风格(自19世纪起以此称呼,以强调它源自北欧)正是从这一时期开始的。巴黎及其周边地区(包括其北郊的王室墓葬地圣德尼[Saint-Denis])是其最先出现的地点。圣德尼的大修道院和教堂修建于1140—1144年间。现在巴黎主教教堂的基石是由教宗亚历山大三世本人亲自放置的。这所教堂是献给童贞女玛利亚的,因此它被亲切地称为 *Notre-Dame de Pairs*("巴黎圣母〈院〉"),或者简称为 Notre Dame(圣母〈院〉)。其祭坛是在20年后祝圣的,此时该建筑才行使其职能,尽管这一巨大的建筑直到14世纪初才完工。

在这座伟大的哥特式主教教堂内部和周边,教士们像一个小社区

一样组织起来。在很多方面，它是以封建的理想形式为蓝本的。其中所驻的专职人员或教士成员都发誓遵守一套类似修道院的制度。该制度由一部 canon（教规）或者说共同认可的法规所规定。他们的称号就来自 canon 一词：该社区的全体成员就是"受教规约束的教士"[canon regular]，或者简称教士[canon]。教士选举出管理他们的主教。主教将教会的土地及其收入以教士俸禄（prebends，来自 praebenda 一词，指的是授予之物）的形式分配给教士，就像领主将土地转让给其封臣那样。教士的社群被称为教士团[college]或教士会[chapter]。其组织分为不同等级的阶层和教务办公室，由主教人员的主管，也就是主教秘书长[chancellor]或总铎[dean]监督。他们包括 scolasticus（学校主管）和 precentor（领唱人）。

读者们肯定都注意到了，这些词汇中有很多现在都用于表示大学中的等级和办公室，这并非巧合。我们[170]所知的大学——或者用它最初的名字称为 universitas societas magistrorum discipulorumque（师与徒，即老师与学生的普世联盟）——是一项 12 世纪的创新。最初它就是对主教教堂学校的教员进行整合和扩增而成的。第一座欧洲北部的伟大大学巴黎大学，也是到那时为止规模最大的大学。只有博罗尼亚大学在它之前。博罗尼亚大学原是 11 世纪教宗资助兴建的，它是教宗自己的"教会法"职业学校，用于训练教会的行政人员。

巴黎大学教学及行政人员由 3 类已有的学校教职人员组成：圣母院的人员、圣维克托大修道院[abbey of St. Victor]（我们已经知道此处是继叙咏的创作中心了）的受教规约束的教士，以及圣热纳维耶夫牧师会教堂[St. Geneviève collegiate church]的人员。（牧师会教堂是比主教教堂低一级的教堂：它有总铎和教士会，但是并没有驻区主教。）巴黎大学作为一个实体设施，与新的主教教堂一并发展壮大。大约在1170 年，它的全部功能已完善。主教教堂的主教秘书长是其教会监督人，有权授予教职人员 licentia docendi（教学资格证），也就是博士学位[doctor's degree]。1215 年，它正式得到教宗诏书的授权——一封印有教宗 bulla（印玺）或印章的信函。自 16 世纪起，巴黎大学按照组成它的学院中最大一所而被称为索邦[Sorbonne]。这是一所神学博士

图 6-1 巴黎圣母院主教教堂内部

图 6-2 1200 年,法国的腓力二世[Philip II of France](菲利普·奥古斯都,1180—1223 年在位)为巴黎大学师生颁发皇家特许权。该泥金彩画出自一份 14 世纪中叶的拉丁语编年史,它被称为代诉人法令[Book of Procurors],现藏于巴黎国家图书馆

的精英学校,于 1253 年由王家专职教士罗伯特·德·索邦[Robert de Sorbon]建立——由其出资。

这座史无前例的王家/教宗[171]、教会/教学机构是另一所同样史无前例的音乐机构的勃兴之地。我们对它的认识虽然很多,但奇怪的

是,这些认识都是间接的。它们是将一些证据进行勘校并拼接而来的。这些证据出自二三处内容并不丰富的描述性文字、四部规模巨大的手稿,以及大约六份细节较丰富的理论著作。现在,我们所谓的复调创作中的"圣母院乐派"习惯上被视为西方艺术音乐第一次伟大的"经典"成就。实际上,它是一种历史编纂上的巨大虚构。这一虚构的塑造是现代音乐学最早的胜利之一———并且仍旧是最惊人的之一。

其音乐文献中,有3部礼仪用书是13世纪早期至中期在巴黎汇编而成的,另有1部是此后不久在不列颠汇编而成的(但却似乎包含了这些曲目稍早一些的版本)。它们包含了一大宗复调的圣咏配乐,它们与"圣马夏尔"和孔波斯泰拉手稿中较为朴实无华的曲目的关系,就好比伟大的、处于中心地位的主教教堂-大学综合建筑群与较早期的偏僻修道院和神龛的关系一般。

其较早的曲目基本上都是本地化的。它们强调主保圣人和内部化的礼仪,并且专注于较晚近的圣咏,如继叙咏和短诗。新的曲目强调的是一般的("天主教的")仪式、大的年度节日,以及最大的、音乐最复杂的仪式部分。巴黎的音乐用书或巴黎风格的音乐用书主要包括申正经大应答圣咏的配乐,还有弥撒中最花唱化的"读经圣咏"[lesson chants](升阶经和哈利路亚)。它们都按照教会年历的顺序排列,并尤其关注圣诞节、复活节和圣灵降临节(并且也强调圣母升天节[Feast of Assumption],以颂扬作为圣母院主保圣人的童贞女玛利亚;但即便如此,她也远远谈不上是一个本地化的人物)。

除了罕见的(且常常是值得怀疑的)例外,更早期的曲目由二声部配乐构成,这些曲目在原始圣咏固定声部上添加一个声部,从而形成成对相伴的二声部;而这些曲目在圣母院则有着一套完整的配乐,这些曲目添加了两个声部从而形成三声部的织体。甚至有少数尤为宏大的乐曲添加了三个声部,构成了前所未见的四声部织体。更早的曲目比较偏好两种风格:称为迪斯康特[discant]的音对音风格,还有一种称为奥尔加农[organum]的较为华丽的风格。奥尔加农风格是在持续性的固定声部上添加一个有着短小花唱段声部的风格。典型的圣母院作品交替使用这两种风格,并且将二者都发挥到极致。在"奥尔加农"段中,

每个固定声部的音符都真的可以持续数分钟,提供了一系列拖腔式的持续音,它支撑着不断流淌的绝妙花唱;与之形成对比的是,迪斯康特段则由不断围绕着的节奏驱策,这种节奏(在任何地方都属头一次)被精确地固定在乐谱之中。

简而言之,与圣母院有关的圣咏配乐,与它们被创作出来用以服务的这座主教教堂一样恢弘。其风格特点延承了既已存在的复调曲目,但是在各个维度——长度、音域、声部数量——上,都大大超越了其前身。它们在"音节内旋律扩张"[intrasyllabic melodic expasion]①方面创下了世界纪录(实乃西方世界纪录),这里引用的说法来自[172]一位俄国民俗学家创造的术语。他用该词形容花唱的扩增及其穷尽唱词的方式。(顺便一提,800年以后,这项纪录仍未被打破。)

为了找到这种令人震惊的丰富性的动因,我们也许只需参见一下圣奥古斯丁所做的"在喜悦中倾泻而出的思想"的类比。但可能不仅如此。这些作曲家所达到的无以复加的体量,可能不仅仅要与他们作品需要填充的回响空间的尺度相符,而且还要在一个以成功的制度主义而闻名的时代承载着制度胜利的信息。

无论如何,圣母院作曲家渴求着一种前所未见的普世性。与之前复调音乐中心的作品不同,他们的作品只要在任何使用西方基督教会拉丁仪式的地方都可以使用。并且他们渴望一种百科全书式的无所不包:很明显,留存下来的抄本反映了一种尝试——事实上是多种尝试,即要将整个节日年历都配上复调音乐。(抄本[codex],复数为 codices,是一种大型的手稿,它包含几个小一些的"分册"[fascicles],它们被收集并装订在一起。)因此,圣母院的音乐家凭借其作品,象征着其所服务的强大和团结的教会,并发扬了 catholicism(普世、大公)这个词字面的、最初的含义。从我们在现存文献中所知的他们作品的散布情况来看,他们的曲目计划是成功的。处于中心地位的巴黎曲目被很远的地方广泛传抄,并且在远离其家乡土地的地方歌唱。而且,无论是以其

① In Russian, *vnutrislogovaya raspevnost'*; see Izaly Zemtsovsky, *Russkaya protyazhnaya pesnya : Opït issledovaniya* (Leningrad: Muzïka, 1967), p. 20.

本身的状态,还是作为进一步繁复化的基础,这套曲目在其创造者生命终结之后仍一直延续了几代人。

将证据组合在一起

然而,那些抄写并演唱这些作品的几代人并不知道这些作品创作者的姓名。就像大部分含有供教会使用的音乐的手稿那样,圣母院文献也没有标明作者。(只有像宫廷歌曲那样的"世俗"作品才能在不玷污荣誉——此乃一宗死罪——的情况下注明作者的名字。)尽管,我们的确认为我们知道一些作者的身份,并且,我们认为我们知道一些曲目的历史和发展。并且我们知道,我们所知道的(或者我们认为我们所知道的)恰恰得益于巴黎大学与圣母院主教教堂的联盟。

从一开始,大学里的学生群体中就有相当多来自英格兰的队伍。甚至更早的时候,英格兰的神学家就规定必须去巴黎接受博士学位的训练。其中一个例子就是索尔兹伯里的约翰[John of Salisbury](约1115—1180)。他是一位伟大的新柏拉图主义(或称"实在论")哲学家,也是托马斯·贝克特[Thomas à Becket]的传记作者。他年轻时曾经造访巴黎并随皮埃尔·阿贝拉尔学习。他的第一部重要作品是一部论述好政府的论著,名为《论政府原理》[Policraticus]。该书大约作于1147年,那时他已经从巴黎归来。书中有一段著名的抱怨,说的是他在那里的教堂中听到的艳俗的音乐。我们不知道他听到的是什么音乐;也许是像《让所有的天主教徒一同欢喜》(例5-9)那样的作品。这首作品的作曲家是阿尔贝图斯,他在约翰来访期间就在圣母院任唱诗班领唱。更有可能的是,他听到的从未被写下来。但是,这位不苟言笑的英格兰教士的如此声讨,就已经能表明对音乐来说巴黎是个特别的地方。

[173]大约100多年以后,约在1270年或1280年,我们又获得了另一位英格兰人关于巴黎音乐的证言——这次则完全持赞成观点,甚至不失崇拜。这第二位英格兰人是一部名为《论节奏记谱与迪斯康特》(De mensuris et discantu)的论著的作者。在一批由伟大的音乐图书编辑者夏尔勒-艾德蒙-昂立·德·库斯马克[Charles-Edmond-Henri

de Coussemaker]于1864年出版的中世纪音乐论著中,它是第4本。这些论著的作者均为无名氏。那时音乐学尚处在襁褓之中。在这套著名的出版物中,这部论著冠以 Anonymus IV(无名氏四号)的题目。这个名字被英语化后,加进了一个字母"o"。从此以后,借畅销书作者和教材编写者之力,这个名字就与这部论著的作者而不是其文本联系在一起了。这位可怜的家伙,无论他名字是什么,都无法挽回地以"无名氏四号"的名字为音乐史学生所知了。我们推测他是英格兰人,因为这部论著留存于英格兰的手稿抄本中,并且提到了英格兰本地的圣徒(甚至提到了"西郡"[Westcuntrie],与作者毗邻的地方)。我们猜测他是在巴黎求学期间学到了他论著中的知识,因为他大部分的论述都教条般地(有时是逐字逐句地)以巴黎大学 magistri(讲师)已知的论述为基础。他可能是在讲课的大厅中首次听到这些内容的。

如果这部论著是如同大学讲座笔记般的东西的话——这似乎很明显,那么我们可以想象主讲人会在费尽心思传授复杂技术的过程中稍做停顿,并简要回顾巴黎的复调传统以及这一传统的创建者。这个简短的回忆录——毫无疑问是所有中世纪音乐论著中最有名的篇章——向"莱奥尼努斯大师"[Leoninus magister](莱奥南大师,简写为莱奥)表达敬意开始。"据说"他是最好的 organista(奥尔加农作曲家)。他作有一部《奥尔加农大全》[magnus liber],一部"伟大的书",其内容为"升阶经和交替圣咏曲集中"的奥尔加农[organa de gradali et de antiphonario];也就是说,他将弥撒和日课书中的圣咏写成奥尔加农。这就是全部我们关于莱奥南大师所知道的了。

接下来,无名氏四号记述了主讲者关于 Perotinus magnus(佩罗蒂努斯大师,伟大的佩罗坦或皮埃罗,简称皮埃尔)所讲的内容。他是最好的 discantor(迪斯康特作曲家)并且"更胜于莱奥尼努斯"。起先,人们认为佩罗坦是莱奥南作品的修订者,他对奥尔加农大全做了 abbreviavit(该词此时暂且不做翻译),并且在莱奥南的作品里插入了许多他自己设计的克劳苏拉(clausulae,"小迪斯康特段")。

接下来是一份佩罗坦原创作品的清单。它以真正的新东西——quadrupla(四声部)开始。这是一种四声部的奥尔加农(也就是格里高

利固定声部上附加了三个声部)。其中记录了两首作品名:《众人都看见》[Viderunt]和《坐着》[Sederunt]。其实这两首作品都是升阶经:为圣诞节创作的 Viderunt omnes fines terrae(《大地尽头皆为所见》),在圣母院中,它被专用于新设立的主割礼节[Feast of the Lord's Cirvumcision](1月1日);Sederunt principes et adversum me loqueebantur(《虽有首领们坐着妄论我》)则是殉道者圣司提反节的升阶经(12月26日)。

下面列出的是一些佩罗坦创作的著名的 organa tripla(三声部奥尔加农),包括纪念童贞女玛利亚出生的弥撒的哈利路亚。最后,人们相信佩罗坦延续了为孔杜克图斯形式的新拉丁语宗教唱词创作音乐的传统。这项传统当时已经备受尊崇。这样的音乐既有复调的,也有单声部的。其中提到了3首作品,其中之一——Beata viscera("主佑玛利亚")是纪念[174]童贞女的——配以(圣母院的)主教秘书长菲利普[Philip the Chancellor]创作的诗歌。从1218年到1236年逝世,菲利普一直是巴黎大学的主管。

菲利普和这部被认为是佩罗坦之作的联系,显然是由于主教教堂教士和大学教员之间有着紧密的协作关系而做出的精心选择。此外,菲利普的死标志着佩罗坦创作活动的最后可能日期,这被称为 terminus ante quem(字面上,就是某些事发生的"最后时间点")。(它也标志着拉丁语短诗传统的终止,因为菲利普是这条血脉的最后一人。)

当然,我们无法得知佩罗坦的生命究竟与菲利普的有多少重合,并且也没有很好的理由相信他的大部分作品都主要完成于1236年之前。还有另一类历史档案可以与他联系在一起——或者毋宁说,与被无名氏四号归在其名下的作品联系在一起。1198年以及1199年,巴黎的主教,厄德(或奥多)·德·絮利[Eudes(or Odo)de Sully]撰写了信件,提醒人们警示主教教堂中过于喧闹的节日庆祝。② 让铃声轻一些,

② Eudes de Sully, *Contra facientes festum fatuorum*, in Jacques Paul Migne, ed., *Patrologiae cursus completus*, *Series Latina*, CCXII (Paris, 1853), col. 70ff. See Janet Knapp, "Polyphony at Notre Dame of Paris", in R. Crocker and D. Hiley, eds., *The New Oxford History of Music*, Vol. II (2nd ed., Oxford and New York: Oxford University Press, 1990), pp. 561—62.

他们嘱咐道；让那些化妆的演员和戴假面的人远离圣所；请不要再有愚人的游行队伍。而要有好的音乐，并让它华丽辉煌。

在这两封信中，主教许诺要为四声部奥尔加农付款：1198年，他要求为割礼节创作这首作品；1199年，则要求为圣司提反节创作。与无名氏四号所写的佩罗坦作品清单做比较后，其中显示出很明显的关联性；这些节日恰好是列举出的两首四声部作品要演唱的节日。所以，我们又得到了另一个很有可能的最后时间点：被归在佩罗坦名下的诸作品中，最长的一首一定是大致在——或者说最有可能就在——12世纪末创作的。此外，这两首四声部作品，或者其中一首，可以在上面提到过的全部4部大型"圣母院"手稿中找到，并且也能在当时或稍后一点的其他手稿中找到。并且，其他无名氏四号提到的作品也是如此。以这份清单为基础，佩罗坦的"作品全集"被收集并出版。

所以，似乎散文描述、档案和实际的音乐文献有相当的一致性，它们可以互证彼此。多亏了无名氏四号和主教的通信，我们才得以识别出4份手稿来，它们所包含的曲目明确地、正式地与圣母院联系在一起。并且音乐文献也证实了档案描述的细节。

唯一不能被证实的信息就是无名氏四号提到的音乐家的身份（或者其存在与否）了。这实在让人沮丧。其中一共出现了3个人名：除了莱奥南和佩罗坦以外，就是一位罗伯特·德·萨比伦［Robert de Sabilone］。文中对他大加赞誉，但是并未指出其身份，而且他的名字在其他任何地方都没有出现过。不过，佩罗坦的名字也是如此！正如无名氏四号的作者特意强调他是那个时代最伟大的音乐家。关于他，除了在佩罗坦去世以后至少50年甚至可能70年以后，由一位不知名的英格兰人在一份讲课笔记中偶然提到以外，我们没有任何证据。（在圣母院中确实恰好有一位名叫彼得鲁斯［Petrus］的唱诗班领唱。他出生时名为皮埃尔·奥斯德恩克［Pierre Hosdenc］，其出生地在博韦附近。1184年至1197年间，他在巴黎主教教堂服务。无需多说，人们费尽力气证明他就是无名氏四号所说的佩罗坦，但是事实和年代却[175]无法对证。）对于莱奥南，情况则好得多。我们差不多可以提出两位可能的人选。一位是某位亨瑞库斯·莱昂内鲁斯［Henricus Leonellus］。

他在圣母院附近有一处住房,并且也是圣维克托大修道院的在俗成员。根据可得到的档案,他去世于1187年到1192年之间。这就使他正好是无名氏四号所说的"莱奥尼努斯"的那一代人。不过,没有档案能将其与音乐联系在一起。

另一位人选最近由音乐史学家克雷格·赖特[Craig Wright]提出。此人格外令人感兴趣:他是一位圣母院和圣维克托的教士及牧师。其名字是莱奥尼乌斯[Leonius]。但是有时候,在官方档案中也用一个令人眼前一亮的缩略形式的名字——莱奥尼努斯[Leoninus],意为"老人莱奥"——来称呼他,这正是无名氏四号使用的名字。③ 他有记录的活动的最活跃期是在12世纪80年代和90年代期间,并逝世于1201年或1202年。这位莱奥尼乌斯没有被指明是一位音乐家,但他是生命颇旺的诗人。最知名的是他的《世界起源的神圣剧》[*Hystorie sacre gestas ab origine mundi*]。该作是旧约圣经前八部经文的改写——共有约14000行!似乎,有能力创作它的任何人,也都有能力创作"一部包含了升阶经和交替圣咏曲集奥尔加农的巨著,用于对神圣的日课进行装饰"。但是,这仍然无法从事实上佐证无名氏四号那简短的叙述。在将"圣母院乐派"的作曲家与实际人物相联系时,我们应该格外小心。因为无名氏四号未经证实的叙述是在事实发生后很久才写出的。它具有所有"创造神话"的特征——也就是,通过为一件奇妙的事情(此处指的是圣母院复调音乐无与伦比的曲目)提供一个起源和缔造者来解释其存在。(可以对比一下圣经《创世记》4:21中,通过指出音乐的发明者——犹八[Jubal],拉麦[Lamech]之子,拉麦是"一切弹琴吹箫之人的祖师"——来解释音乐的存在。又或者可参照,海顿被人们冠以"交响曲之父"或弦乐四重奏之父名号的做法。此外还有圣格里高利和白鸽的故事。)

有量音乐

即便诗人莱奥尼乌斯曾是无名氏四号所说的(或者作为巴黎大学

③ See C. Wright: "Leoninus: Poet and Musician", *JAMS* XXXIX (1986): 1—35.

讲师的)莱奥尼努斯,仍旧无法确保故事中的情况属实。事实上,一位著名的教会诗人是圣母院复调最理想的神话缔造者,因为在后世实践者的眼中,这一曲目的伟大荣光在于它是有格律的[metrical]。也就是说,它成功地将精确的时间度量整合到音乐作品和记谱法中,并且它是通过将"定量"的诗学格律原则应用于音乐来实现这点的。

这也表明了圣母院音乐实践和巴黎大学课程之间的关联。12世纪时,诗人已经不再使用量化的格律——通过音节长度而非"重音"或语气强调来确定格律,即便是用拉丁语时也不再用。但是作为四艺的一部分,它仍是人们学术研究的对象。研究常常是通过圣奥古斯丁具有暗示性标题的《论音乐》("关于音乐"——也就是韵文的"音乐"或声音组织)这部著名教科书来进行的。圣母院中的节奏实践也是以类似的诗律原则为基础的。

[176]在定量的格律中,人们设立了至少两种抽象的时长——一个是"长的",另一个是"短的",二者通过一些简单的数字比例相互联系在一起。最简单的比例是两倍关系:一个长的等于两个短的。这已经具备最早抽象化构思的音乐节拍的要点了,就像在圣母院中所做的那样。这就确定了两种音符长度:一个是长音符(nota longa,在一般用语中被简写为 longa,或者用英语写为 long),还有一个是短音符(nota brevis,简写为 brevis,或者用英语写为 breve)。一个长音被定为等于两个短音,并且将它们的关系变为格律模式(被称为 ordo[格律模式句],复数为 ordines)的最简单方式就是将二者交替组合:LBLBLBLBLBL……;其效果是"tum-ta-tum-ta-tum-ta-tum-ta-tum-ta-tum……",以此类推。这就是"莱奥南"那代人所使用的基本的模式(modus,或称"节奏模式",或者"做出节奏的方式")。

因此,标准的音乐的"脚/步"(pes)就如同古典时期的"长短格"[trochee]:一个长音后面跟着一个短音。音步(仅仅是建筑材料)和格律模式句(真正的音乐诗歌的"诗行")之间的区别在于,格律模式句以长音上的"终止式"结尾,后面可有一个停顿(可能是为了符合格律或者仅仅为了换气)。因此,基本的模式不是 LB,而是 LBL,"tum-ta-tum"。在有节奏的旋律中,最短小的完结的"诗行"包含了一个这类的模式,它

被称为"第一完全格律模式句"。(因此 LBLBL,或者"tum-ta-tum-ta-tum"就是"第二完全格律模式句",第三种就是 LBLBLBL,或者写成"tum-ta-tum-ta-tum-ta-tum",以此类推。)

这种抽象化构想出的"模式"格律的优美之处在于,它的记谱并不需要任何新的记号或形状。古老的"四边形"圣咏纽姆符可以直接用于此类记谱。长音或短音都不需要特别的符号。之所以不需要,是因为记谱的单元并非音符,而是格律模式句的模式本身。此外,这种度量后的声音形式最有效的表示方式就是采用人们熟悉的纽姆符形状——也就是"连音纽姆"。其中 2 个、3 个或更多的音高都可以用单独的一个符号"联结在一起"。

一般来讲,2 个音的连音纽姆(无论是上行还是下行)称为 *binaria*(二音纽姆),3 个音符的称为 *ternaria*(三音纽姆),4 个音的称为 *quaternaria*(四音纽姆)。一段格律模式句就是用这些形状的特定序列来呈现。在上文中被称为"长短格"格律的基本模式,是通过最开头的三音纽姆加上它后面的任意数量的二音纽姆来展现的,如同例 6-1a 中的那样。如果人们想要完全相反的格律设置的话(也就是"短长格"[iambic],而非长短格)——基本的音步是 BL,第一完全格律模式句为 BLB,那么需要做的就是把连音纽姆的形状逆转过来。如此就会形成一系列二音纽姆后面加上一个三音纽姆,如同例 6-1b 中那样。

例 6-1a　用"模式"连音纽姆记谱的长短格形式

例 6-1b　用"模式"连音纽姆记谱的短长格形式

[177]将例 6-1a 和例 6-1b 做比较,我们可以很容易看出,某个纽姆符形状的节奏重要性并不是恒定或固有的,而是取决于语境。例

6-1a 中的三音纽姆解读为 LBL,而例 6-1b 中的三音纽姆却有着完全相反的意义:BLB。两个谱例中的二音纽姆都解释为 BL 不能看作是这个符号固有的属性,而只是两种不同语境的巧合或者交叠的部分。后来,一种新改良的记谱法使音符的形状获得了内在固有的意义,无论是单个音符还是连音纽姆。那时,二音纽姆的确最终有了其"自身"的意义:BL。但是这种改良的发明,就像任何发明一样,都必须等到有其必要性时才会出现。

为了对表演中的圣母院复调的节奏以及全部现象做观察,我们可以先看看一首二声部的配乐(*organum duplum*[二声部奥尔加农];或者用一些理论家的说法,称之为 *organum per se*[固有奥尔加农])。这首作品所属的类型在无名氏四号那里与莱奥南最初的"奥尔加农大全"相关。显然,为达到此目的,要选择的就是升阶经《众人都看见》最初的二声部配乐。我们已经看到,它在圣诞节和割礼节(1月1日)有不同的应用,并且最终被重写为一首四声部作品[*quadruplum*]。

在所有现存的文献中,二声部的《众人都看见》都是奥尔加农大全开篇的作品,因为这些文献都是根据教历组织的。教历以将临期开始,这个是圣诞节期的预备。图6-3a 展示了《天主教常用歌集》[*Liber Usualis*]中最初的圣咏,这部歌集直到1963年都是罗马天主教会官方的现代圣咏书。图6-3b 呈现的是最奢华的一部文献中的奥尔加农。这部抄本是在13世纪40年代在巴黎抄写而成的,现存于佛罗伦萨的美第奇图书馆中。(它常被称为"佛罗伦萨手稿",并被研究者们称为 Flo 或简写为 F。)为了与其荣耀的地位相配,这首奥尔加农的首字母 V 用令人惊叹的泥金彩绘做了装饰,它包含了一幅分三部分的画面,或者称为三联画[triptych]。从头看到尾,三幅画面展现了圣诞节故事的连续3个阶段:三博士来朝[the Adoration of the Magi]、逃往埃及[the Flight into Egypt],以及屠杀无辜的婴儿[the Slaughter of the Innocents]。其固定声部与圣咏相同,并且一眼就可以看出,圣母院风格赋予了"花唱"一词全新的意义。这段唱词的第一个音节("Vi-")承载了宣泄而出的、超过40个音符的第二声部。这简直称得上是报复式的

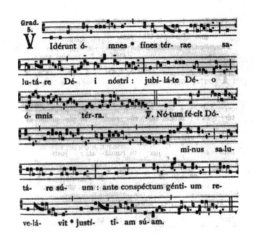

图6-3a 《天主教常用歌集》中的圣诞节升阶经《众人都看见》。《天主教常用歌集》是天主教会标准的现代圣咏书(从1903年至1963年使用)。唱词翻译为:"地上各方的众人都看见上帝的救赎;全地都要向主愉悦地歌唱。主已宣告了他的救赎;他在异邦的眼中显示了他的正义"(诗篇97)

"音节内旋律扩张"!

再看一下,我们就能发现某些令人迷惑之处。奥尔加农配乐是极为不完整的。在开头的两个词"Viderunt omnes"之后,这首奥尔加农直接跳到了歌节开头的"Notum fecit"上。该歌节几乎做了完整的配乐,但唯独缺少了最后两个词"justitiam suam"。[178]剩下的部分发生了什么?《天主教常用歌集》中唱词里的星号为我们提供了线索。这是在演唱这首应答圣咏时,独唱者和合唱队唱词划分的提示符号。开头的应答,一旦唱过了 incipit(开头部分,也就是开场的两个词)以后,就交由合唱队演唱了。除了最后花唱以外的歌节则是独唱者演唱的。

将这一信息与复调配乐放在一起考虑就能看出,作曲家只将圣咏中独唱者的那部分做了奥尔加农配乐处理。因此可以说,二声部复调呈现的是增加了的独唱者。合唱队演唱的部分并没有这么配乐,但是在表演中是通过记忆来完成的。因为合唱队员不需要通过书本学习演

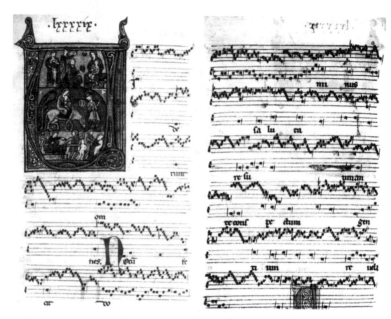

图6-3b 编配为二声部奥尔加农的《众人都看见》,它是《升阶经和交替圣咏曲集中的奥尔加农大全》的第一首乐曲(佛罗伦萨,洛伦佐·美第奇图书馆,Plut. 29, fols. 99—99v;在接下来的参考文献中将缩写为 *Flo*)

唱他们的声部,书里也就不会有他们的声部了。材料价格高昂,因此书面空间是要最优先考虑的。

通过所有这些,我们可以知道圣母院复调是炫技独唱者的艺术——唱诗班领唱及其助理,即唱诗班副领唱[succentor]的艺术。(并且这也是为什么其中只有应答圣咏——申正经的应答圣咏、升阶经、哈利路亚——才被配成奥尔加农。)开头令人震惊的加长处理是首字母装饰的某种呼应:一种繁复的装饰。

将图6-3a中的圣咏和图6-3b中的奥尔加农再做比较,我们会注意到,当圣咏中独唱者那部分有自己的花唱时(omnes 中的"om-",还有特别是诗节中 Dominus 中的"Do-"),奥尔加农的固定声部是用[179]块状音符写出来的,这样可以占用较少的空间(=时间)。无疑,在这样的地方让固定声部也一同加速的主要动机也是很实际的:可以想象,如果固定声部的每个音都像最初几个音那样保持的话,那么音乐将会多么长啊!但是出于必要性而发端的事物常常变为玩

乐——也就是成了"艺术"。恰恰是这些固定声部为花唱的、同步快速运动的奥尔加农段激发了作曲家身上被我们称为最伟大的艺术性或创造力的东西。我们将会追寻这种创造性在接下来3章中回荡着的后续影响。

在这样的段落中,第二声部音符与固定声部中音符的比率变得相近得多;很明显,我们现在面对的是一种迪斯康特。同样正是在这里,我们更易于在第二声部中找到很清晰的组成"模式"形式的连音纽姆,这就又用到上面描述过的抽象格律模式了。

从中我们得知,在无名氏四号中,二声部奥尔加农或固有奥尔加农是与莱奥南的名字联系在一起的,其中有量的节奏是迪斯康特的一个主要的方面。为和迪斯康特区别,固定声部保持很长的段落被称为 *organum purum*——"纯(或素)奥尔加农"。其中的节奏则不按照有量方式组织。音符就像圣咏那样"自由地"唱出。当然不是完全自由的。有关奥尔加农的指导,强调与固定声部形成协和音程的音符唱得要比或者可以比构成不协和音程的音符长一些。这个习惯,或者说规则,很可能促使人们采用长短格形式作为节奏规范:附加声部中插在两个协和音程之间的音(我们现在称为"经过"音或"临"音)常常是不协和的,因此也就要唱短一些。

并不意外的是,在"奥尔加农"和迪斯康特段的节奏、节拍和(因此导致的)速度形成剧烈反差的风格中,有一种中间性的织体。它被称为"考普拉"(*copula*,该词来自拉丁语,表示"联结的东西",比如一根弦)。在考普拉中,第二声部在持续的固定声部音上(通常)用规律的模式节奏型唱两个句子。在《众人都看见》中,这一现象最明显地出现在"-de-"和"-runt"上。在例6-2中,你可以看到这两段考普拉的译谱,它按照一部与Flo同一时代的手稿中的记谱写成,但这部手稿是为圣安德鲁斯奥古斯丁修会大修道院抄写的,抄写地为英格兰或苏格兰。(现在,在德国城镇沃尔芬比特尔[Wolfenbüttel]的原公爵图书馆中保存了两份圣母院[180]抄本,这份抄本即是其中较早的一部。正因如此,它被业内人士称为 W_1。)W_1 中的模式连音纽姆要比 Flo 中的稍清楚一些。

例 6-2　图 6-3b 中奥尔加农配乐的 -derunt 处的译谱

在迪斯康特段或克劳苏拉中，与第二声部的"模式"节奏相对的固定声部运动也很快，它也必须要用有确定长度的音符来进行组织。通常的做法是让固定声部中的每个音与第二声部的一个格律音步相等。这样的一个音就与一个长音加一个短音的总和相等了。所以，我们现在要面对的是 3 种时长：包含了一个 tempus（拍）或时值单位的短拍、包含了两个 tempora（拍）的长音符，还有含有 3 拍的固定声部音符，后者决定了一个音步的长度。

不同的理论家用不同的名字来称呼这个最长的时值。命名法的不同显示了态度的转变。有些作者乐于将三拍的长度称为 longa ultra mensuram，意思就是"长音符的超（常规）量划分"。然而，另一些人则称之为"完全的"（也就是完整的）长音符，将其视为一个基本的单元，而短一些的时值都被视为下分的长度。理论家们开始以抽象的方式论及"完全"——预先计算好的时间单元，它们亟待被填充。这样的观念从某些方面看相当于我们现代的"小节"的概念。例 6-3a 是一首规模很大的迪斯康特克劳苏拉的译谱，这段克劳苏拉建立在图 6-3b 所示的"Do-"圣咏花唱上，它出自佛罗伦萨手稿的圣咏花唱"Do-"。请注意固定声部中的完全长音符将圣咏花唱中的音符做了不规则分组：6、4、4、6、4、4、4、6、5，等等。（译谱里的小节线也遵循了这样的分组，在手稿中用被称为 tractus（休止纵线）的垂直线隔开。它们看上去很像小节，并且最终也发展成了小节，但当时实际是休

例 6-3a 转译自 Flo, f.99' 的 "Do-" 克劳苏拉,其小节线划分根据固定声部中的休止总线写出

止。)但还要注意的是开头 6+4+4 的形式,它在重复的时候恰好对应了固定声部中的旋律重复。很明显,迪斯康特段的整体组织是以圣咏旋律为"模型"的。而克劳苏拉最明显的构成部分,也就是第二声部的旋律,却并没有参与到重复中。换言之,领唱者在一条高度组织化的固定声部之上,演唱一条不断处在变化中的、近似即兴的格律模式句链条。

例 6-3b 展示的是另一份手稿中的同一首 "Do-" 克劳苏拉。该手稿也抄写于巴黎,但是要比 Flo 晚二三十年。(它是现存于沃尔芬比特尔的两份手稿之一,称为 W_2。)尽管作为一个整体,《众人都看见》奥尔加农在两份文献中差不多相同,但这首克劳苏拉却完全不同。它是稍晚插入的,比起早前的克劳苏拉,它由短小的格律模式句组成,且组织要紧凑得多。并且,固定声部也完全使用了模式节奏。它有着自己的

模式,其基础是完全的和"双倍的"[duplex]的组合(后者用字母 D 表示)。"双倍的"也可称两倍长的长音符。

例 6-3b 采用 6/8 拍转译自 W2, f. 63-63' 的"Do-"克劳苏拉

这些固定声部的音所遵循的组织形式让人想起古典诗歌的"长长格"[spondee]。长长格音步含有两个长音节,固定声部的节奏模式将长长格音步编组为两个交替的完全格律模式句:第一种只有 1 个长长格音步,并带有一个终止的长音(LLL+休止);另一种将开头的音步与一个二倍的连接在一起(DL+休止)。此时,这种模式型被准许覆盖原始圣咏中的旋律重复。重复的句子仍然可以听得到,但是其音符[181]却有着不同的格律位置:随着作为组织因素的节奏变得越来越抽象、独立,音高和节奏的组织变得有些二分化了。我们可以说,组织越抽象,就导致音乐形态越 artificial(该词取"艺术化"的意思)。克劳苏拉的固定声部有着很规律的模式,每个模式都含有 4 个"完全音符",可以很方

便地转译成我们现代的复二拍子。

在 Flo 中也有同样一首克劳苏拉,但是它出现在一个特别的部分,其中有不少于 10 首克劳苏拉都是在"Do-"花唱上的:可以说这是一套备用的部件,为的是任意地将其插入奥尔加农中。在玩味性("艺术性")上,这些迪斯康特想象力十足,什么事情都有可能发生。其中之一(例 6-3c)将固定声部用严格的 LLL 格律模式句做了二次进行流程的处理,同时第二声部始终以富有装饰性的方式唱着。它的音符通过一种称为"节奏模式的打破"(*fractio modi*,字面上这个词的意思是"打

例 6-3c 转译自 Flo,f.150' 的"Do-"克劳苏拉(有二次进行流程)

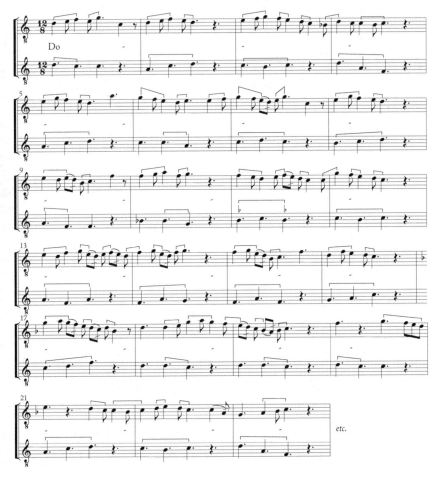

例 6-3d　转译自 Flo, f. 149' 的"Do-"克劳苏拉(两个声部都用短长格)

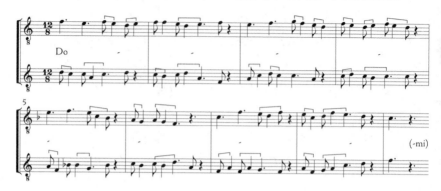

碎节奏模式")的手法而被"打碎"成额外的短音符了。(这样做的最简单的方式之一就是在纽姆符上加上一个小短线,这条线被称为 plica (褶间音)或"折形"。它通常表示音阶中高一级或低一级上的短音符的时值"被折叠",且并入其依附的长音符的时值。在译谱中,褶间音用穿过符杆的小短线表示。)还有一种特别的、加强了的克劳苏拉(例 6-3d),其中的第二声部和固定声部中的长音符和短音符都采用了与例 6-1b 中的"短长格"相似的格律模式句。

来龙去脉

[183]所有 4 部主要的圣母院抄本中都有篇幅很大的部分专门用于这种备用的部件。它们有时候被称为"替换克劳苏拉"[substitute clausulas 或 ersatz clausulas]。(除 Flo、W_1 和 W_2 外,还有一部相对较小的抄本,称为 Ma。它大致与 W_2 属同一时间,抄写于西班牙,是为托莱多的主教教堂所作,现存于马德里国家图书馆。)它们引发了一些有关这类音乐的本质及其传播与历史的饶有兴趣的问题。

正如我们在《众人都看见》这个例子中观察到的,在这部所谓的 Magnus Liber——被无名氏四号归在莱奥南名下的"伟大的书"——中,每首作品在不同的文献中都有极为不同的版本。并且,由于现存的所有书面文献都是在据称莱奥南生活的时代之后经过两三代人抄写

的,在某些情况下甚至跨越一个世纪,那么就不可能断定其中任何一首作品最初是什么样的。而且,在伟大的书中,每首作品都配有像我们在"Do-"中所见到的克劳苏拉这样的多个可替换的部件。除了"Do-"上的克劳苏拉以外,圣母院抄本还包含了诗节中固定声部(omnes 一词中的)"om-"和(suum 一词中的)"su-"片段上的可替换的《众人都看见》克劳苏拉,甚至在歌节中并非花唱的"conspectum gentium"上也有。

[184]我们唯一能得出的结论是,"一部作品"同一性的概念对圣母院的唱诗班领唱远比对我们来说更加具有流动性。在实际演出中,一部奥尔加农基本上是一部拼凑作品,它差不多是在现场创作的,或者是在简短的商议之后创作而成的。它由我们现有手稿中的许多部件拼接而成(而且,谁又能知道有多少部件未能收录在那些存世手稿中,抑或——可以这么想——有多少根本未曾被写下来过呢?)。

即便我们将可选的内容限定在被写下来且现存的东西中,也很难想象圣母院的领唱在仪式中疯狂地前后翻阅书页以寻找在特定日子中他们想要表演的克劳苏拉。并且正如我们在最早的圣咏书中所观察到的那样,圣母院的抄本(如上文所示)在内容上"体量巨大",但实物尺寸却很小。在 W_1 中,页面的实际书写区域大约为 $5\frac{1}{2} \times 2\frac{1}{2}$ 英寸。最大的手稿 Flo 实际书写区域约为 $6\frac{1}{4} \times 4$ 英寸。一位音乐学家在她的书房中从容工作时,必须要眯着眼睛看 W_1 才能看明白那些细小的污点到底是什么;我们恐怕不能认为这样的一本书能在实际的演出中使用。那么我们能做出的推测应该是,圣母院的唱诗班领唱们,以及任何在中世纪教堂那幽暗的环境中演唱音乐的人,都是凭着记忆表演的。

很快,记忆的问题又一次开启了一块更大、更有批判性的论域。没有任何圣母院复调文献写于 12 世纪 70 至 90 年代。这一时期正是无名氏四号记载的莱奥南生活和工作的年代(就此而言,也是赖特教授的莱奥尼乌斯生活和工作的年代)。所有现存的文献也都出现在无名氏四号的佩罗坦生活年代之后,即便我们采用佩罗坦估算的最长寿命(活到主教秘书长菲利普 1236 年去世那时)。所有文献都写成于 13 世纪 40 年代到 80 年代之间,并且无名氏四号的作者,以及"节奏模式"及其记谱的其他理论家们也都生活和工作在大约同一时期。

这些情况催生了一个有力的猜想，即所谓伟大的书中的二声部奥尔加农，在它们最多被使用的时期，根本不是某部书[liber]的一部分，而是在仍然以口头文化为主的环境中，在歌手们的传唱中被创造、演唱和传播的。然而，有关口头传统的设想并不是要给这些音乐增加什么神秘性，实际上，它是回答圣母院复调何以成为划时代的音乐——也就是，西方最早的"有量音乐"——的最佳答案。

现在是时候明确提出从我们一开始探讨模式化节奏时就挥之不去的那些问题了：它的目的是什么？它达成了什么结果？人们经常声称圣母院作曲家无论是谁，他们最终"解决"了一个由来已久的"问题"，即精确记录节奏的问题，由此，创作精确的有量音乐成为可能。但是这其实是本末倒置，事实上是完全颠倒。

如果从中世纪音乐史中我们能明确知道一件可供我们追溯的事情，那么这就是记谱法跟随在实践之后，而非在其之前。就格里高利圣咏而言，其间隔以世纪计，甚至可达千年。就[185]以圣咏为基础的复调而言，其间隔也可能有数世纪，这是从《音乐手册评注》明确的证言中得知的。所以，如果13世纪的理论家们最终关注并"解决"了以格律模式将花唱式复调记录下来的问题的话，那么我们的设想应当是他们找到了一种记谱法，可以记录在口头实践中已经建立完善的东西。

此外，如果说在出现节奏化创作之前，节奏记谱是一项亟待解决的"问题"的话，那么也就是假设没有这样的记谱法，音乐的感知就缺失了某些东西。我们很容易想象这种缺失是一种缺陷，因为缺少准确记录节奏的方法对于制作我们时代的音乐将是一种致命的残缺。假设12世纪巴黎的作曲家也能感到这种缺陷，就是假定他们也想制作像我们时代一样的音乐。只有假设"他们"成为"我们"是由他们所决定的——换言之，就是一种民族中心论的假设——能够支持模式化节奏的发现是一种发展进化的观念（从"他者性"到"自者性"）。

因此，如果不是要对一个显而易见的记谱法问题加以解决的话，那么什么动机促使人们发明了被大众称为模式化节奏的形式技法呢？目前为止最好的理论是近期由中世纪学者安娜·玛利亚·布斯·贝尔格[Anna Maria Busse Berger]提出的。这种理论认为用古典诗歌韵律作

为音乐节奏的样板,其目的与诗歌韵律本身的最初目的是一样的——也就是助记[mnemonic](或者更准确地说是"记忆术"[mnemotechnic])。④ 它强化了记忆技巧,这是口头文化中的一项主要功能。

节奏一直是一种令人铭记的因素,直到今天仍然如此。这就是为什么那么多规定和格言都用简明上口的韵律写成。("红灯停,绿灯行"[cross at the green,/ Not in between];或"朝霞不出门,晚霞行千里"[Red sky at morning:/ Sailor, take warning!];或"早睡早起,没病碰你"[Early to bed and early to rise/ Make a man healthy, wealthy, and wise]。)这就是为什么有关任何事情的中世纪论著,从船舶建造到奥尔加农演唱,没有不用押韵规则写成的。这也是为什么诗人莱奥尼乌斯,无论他是不是莱奥南,在谈到为何创作14000行圣经韵文时,认为它可以帮助"因诗与歌的简明性而感到愉悦的思想更牢地记住东西"。⑤

下面是一段朗朗上口的拉丁语韵文,其作者被认为是阿雷佐的规多。从11世纪到15世纪,每个会读写的或者学院里的音乐家在受训之初都要学习它,因为它是波埃修斯主要观点的流行化编写:

> Musicorum et cantorum magna est distancia.
> Isti dicunt, illi sciunt, quae componit Musica.
> Nam qui facit, quod non sapit, diffinitur bestia.
> 一位音乐家与一位歌者之间,相距遥遥。
> 有人知道音乐到底为何,有人只是言之凿凿。
> 无知妄为之人,则与动物无异。

因此,"规多好好地将之记录在他的《辩及微芒》中",阿夫利赫姆的约翰如是写道。⑥ 但是这段韵文根本没有出现在《辩及微芒》中;并且

④ See Anna Maria Busse Berger,"Mnemotechnics and Notre Dame Polyphony", *Journal of Musicology* XIV (1996): 263—98.

⑤ Wright,"Leoninus: Poet and Musician", p. 19.

⑥ John of Afflighem (a. k. a. John of Cotton), De Musica, trans. Warren Babb, in *Hucbald, Guido and John on Music*, ed. Claude Palisca (New Haven and London: Yale University Press, 1978), p. 105.

约翰一定在读到它之前很多年就曾听到过它并将其记下来,这也是为什么他忘记他实际是在哪儿听到它的了。这段韵文出现在规多的《用节奏写成的法则》[Regulae rhythmicae]中。这是一部有关规多在全音域、音程、线谱记谱法、调式和收束音的教学方面的简短摘编。它全用易于记忆的韵文形式写成(正如其标题所示是"有节奏的法则")。

[186]并且,这就是为什么创作出前所未闻的大量花唱的圣母院作曲家们认为将他们超长的旋律写成与韵文对应的无词音乐是很有益的。很明显,它正是以这样的形式口口相传了一两代人,直到人们为它发明了一种记谱法。并且当专门用于它的记谱法发明之时,这种记谱法也并不真的是为它,而是为其他东西发明的。由实际需求所引发的东西再一次激发了璀璨的艺术,其效果甚至更加惊人。

此时就是无名氏四号的"佩罗坦大师"那代人出现的时候。正如你们可能想起的那样,这部论著将把《奥尔加农大全》进行 *abbreviavit* 的功劳归功于这位伟大的迪斯康特作曲家。这个词的翻译问题一直搁置到现在,因为它在拉丁语中的意思较为模糊。最为接近的英语同根词是 abbreviated(缩写)。尽管很多作者采用这个词,但似乎它并不很符合实际情况,因为有太多的"替换克劳苏拉"(比如例 6-3c 的"Do-"克劳苏拉)很明显地加长了其插入的作品,而非将其缩短。

Abbreviavit 的另外一个可能的翻译是"编辑"。这个词更适用一些,因为在 4 部圣母院文献中,二声部奥尔加农曲目的不同版本很明显体现出了校订者的手笔——或者更可能是多位校订者。不过,再引用一下我们已经看到过的案例,在 W_2 的奥尔加农中以及在 Flo 中出现同一首经过修订的"Do-"克劳苏拉,似乎表明无论《奥尔加农大全》的编订者是何人,他头脑中都没有现代编辑的那种目标。也就是,他(或他们)并无意建立一个改善的、正确的或最终的文本。其目标似乎是提供大量的可供替换的素材。

然后就是第三种,也是 *abbreviavit* 一词最普遍的翻译方式——"写下来"。这个译法不但很适用,而且可以解释很多事。如果我们假设"佩罗坦"那代人(在具备了记谱法这一工具——这打开了音乐可能

性的新世界的大门并使他们很快对其进行探索——的过程中）最终将"莱奥南"那代人的音乐写下来的话，那么我们不仅能够解释12世纪曲目及其13世纪文献之间的时间差，也能说明模式化节奏的理论描述很晚才出现的事实。作为格律和记谱法的完整复杂体系，模式化节奏不仅仅属于莱奥南那代人口头创作并以节奏式传播的音乐，而且也属于佩罗坦那代人非常复杂且风格化的作品。后者在多个文献中全都以一种版本呈现，并且成为西方第一种在创作时确实依托于记谱法的音乐风格。

有另一声部的奥尔加农

佩罗坦那代人的主要作品与前一代人相比有一个根本区别。它们是为多于两个声部而创作的——或者从最本质的角度来说，它们都是为在格里高利固定声部上的一个以上的声部而写的。这就是为什么当时的理论家称他们的风格为 *organum cum alio*（有另一个[声部]的奥尔加农），以便与 *organum per se*（固有奥尔加农）区分。

[187] 附加的一个或多个声部改变了一切。它们跟着第二声部而非固定声部的速率运动（因此它们被称为 *triplum*[第三声部]和——如果有的话——*quadruplum*[第四声部]）。无论固定声部是否有很长的持续音，以同样速率运动的两个或三个声部实际上彼此之间构成迪斯康特，并且它们因此全部以严格的模式化节奏（它被称为 *modus rectus*[正确模式]）记谱。此时，所有的东西都要以可以计数的完全拍运动；在表演中可能不会有自发的协调行为，在一个唱诗班领唱稳坐驾驶位的情况下，可能的方式是他进行"自由"即兴，并对演唱固定声部旋律线的下属歌者做必要的提示。

要举出最奢华的有另一声部的奥尔加农的实例，我们可以检视一下四声部的配乐（*organum quadruplum*）。它被无名氏四号归在佩罗坦名下，并且是受厄德·德·絮利主教之命创作的，用于在1198年1月1日的基督割礼日上表演（按我们的说法那时是1199年，但是当时的新年是在3月1日庆祝的）。这是圣母院王冠上公认的宝石，它在

Flo(在这份手稿中,它就位于图3-2著名的波埃修斯寓言的对面)和W_2(根据其目录所示;含有这部作品的页面已不幸遗失)中都是开篇的作品。图6-4中展示的是其原始手稿中的开头配乐(来自Flo);例6-4是开头音节那部分的译谱。

图6-4 《众人都看见》的开头,由佩罗坦为1198年的演出而配成四重奥尔加农(Flo, flos. 1-2)

例 6-4 四声部《众人都看见》(作者被认为是佩罗坦)配乐的第一个音节

例 6-4（续）

整首作品都以一种尤为庄严化的长短格格律运动。我们最初是在"莱奥南"的迪斯康特和考普拉中看到这种格律的。其上声部节奏中，完全的和二倍的长音符自由地混合在一起，这让它十分"庄严"。其基本的模式型是由第四声部的一个重复乐句构建的，它包含了一个三音纽姆加一个二音纽姆，构成了 tum-ta-tum-ta（"第二完全模式句"），但它后面跟着一个 *nota simplex*，一个独立音符。这个独立音符是一个长音符（因为它跟在一个长音符后面）。它迫使它前面的音符成为一个完全音符。（由于休止纵线这个呼吸记号的存在，这个独立音符本身成了"不完全音"。休止纵线的时值相当于一个短音符，并且成为两个格律模式句的分隔。）

第二、第三和第四声部的第一个音都是二倍的。其表现形式是将长方形的音符拉长。以此方式得到的和弦（并且出于戏剧性效果的目的，它无疑会拉得更长一些）是所有协和音响的综合。固定声部和第三声部之间相隔一个八度，固定声部和第二声部（或第四声部）之间相隔

五度,第二和第三声部相隔四度,第二和第四声部为一度[prime],即同度[unison]。直到 16 世纪,这个和声(某种对毕达哥拉斯的概括)都是三声部或更多声部复调的规范的协和音程。不是每首作品都能像这首作品一样,在一开头就能惊人地展示这一音程,但是每首作品都要用它来结束。从它最初的含义中——协和性、契合、"*e pluribus unum*"(化多为一)——它具有了完满、成就、达成的含义。

现在要注意的是,在一开始,每一个接续的模式句都能重新达到规范的完全协和音程。同时也要注意,在每个模式句中,最后协和音程前面的完全长音符如何制造出一个经过计算的最长不协和音程(*asymphonia*),它与固定声部和上方诸声部都是不协和的。在第一个模式句中,第四声部倒数第二个(penult)音符为 D,它与固定声部构成大六度(这是当时分类中不完全协和音程中最不协和的一种)。第三声部的倒数第二个音是 E,它与固定声部构成大七度,与第四声部构成大二度;[189]其不协和性不言自明。第二声部的倒数第二个音为降 B,它与第三声部的 E 构成三全音。如果不顾其所属语境,并且在键盘上大声奏响的话,那么这个和弦即便对 21 世纪的耳朵来说都是令人惊愕的。

当然,放在语境中看,这个和弦的听感会暗示它要解决到规范的协和音程上。注意在解决的时候,每个声部都是级进运动的。第三和第四声部之间的不协和二度并不是从什么"非和声性的"中世纪听觉中诞生的(这是我们有时候不禁幻想出来的东西),而是诞生于暗示的声部进行规则之中,它规定不协和要级进至协和音程。简而言之,这里是终止式实践的滥觞。其中单个声部的运动从属于整体的和声功能([190]最不协和解决至最协和)。这是和声式调性的滥觞(或者按我们偏好的说法,是调性和声的滥觞)。它展现了织体的一体化、控制和规划。

若要从另一个角度看织体的一体化、控制和规划,可以将第一模式句的第三声部与第二模式句的第二声部、第三模式句的第三声部、第四模式句的第二声部、第六模式句的第三声部和第七模式句的第四声部做比较。现在再将第二模式句的第三声部与第三模式句的第二声部、第四模式句的第三声部以及第五和第六模式句的第四声部做比较。这种复杂的声部交换是最显而易见的整合性因素,它在全曲中都可以找

得到。

[191]还有一例,可以看一下图6-4手稿第1页的总谱固定声部的第3行,这里是("Viderunt"一词的)"-DE-"这个音节唱到一半的位置。这时运动的速度有所降低,它在"长长格"完全长音符和规范的长短格之间交替进行。长音符的C-D-C音型,以及它长短格的变体C-D-E-D-C,在第二声部和第三声部之间被抛来掷去。它们的交换相互契合,一个声部中的第1个音恰好与另一个声部中的第3个音同时出现。在它们之间,一个声部的音符与另一个声部的休止符同时出现。这种音与休止符的交替(这里进行得较慢,但有时候则会运动得相当快,如我们将要看到的)是有另一声部的奥尔加农及其衍生体裁的一个独特之处。对于歌手,这种处于控制之中的织体破碎化是极有乐趣的,这从人们给它起的名字中就能看得出来。它的名字是:*hoquetus*(断续歌)——英语为hocket——来自拉丁语中的"打嗝"一词,毫无疑问这是因为休止符打断旋律线的方式就像是痉挛一样。在唱到"-RUNT"时,固定声部的第1个音出现了更加碎片化的"断续"织体。

这首乐曲以及所有其他圣母院四声部配乐,很明显地体现出在构建中获得愉悦的精神,还有旺盛的创造力精神,这无可避免地导致节奏化"模式"型储备的扩增。要应用在音乐中的新格律音步,最明显的选择就是长短短格[dactyl]。它是当时拉丁语诗歌最广为培育的音步。(例如,它是诗人莱奥尼乌斯在他的《世界起源的神圣剧》中使用的音步。)

长短短格音步包含了1个长音和2个短音。与包含了3拍(2+1)的长短格(LB)相对,正常的长短短格(LBB)有4拍(2+1+1),这使它比一个"完全拍"还长。为了将长短短格音步适配到在事实上已成为三拍子的模式化节奏中,它被拉长为两个完全拍的长度,并成为*modus ultra mensuram*,一种"超过常规计量的模式"。第1个完全拍完全由长音符占据,于是这个音当然就成了完全音。余下的完全拍被分为两个不均等的短音符,其中一个变成了所谓的*brevis altera*("改变的"或"替换的"短音符),它包含了两拍。因此,长短短格音步LBB中的6拍

的比例为3+2+1或3+1+2。其中后者是13世纪中叶理论家们更加经常描述的(或者说要求的,二者实际上一回事)组合,也是现代译谱中常用的形式,不过另一种形式也没有被排除在外。

《哈利路亚,圣母降临》是传播最广泛的长短短格作品之一。它是为[192]圣母降临节的弥撒创作的三声部奥尔加农(这个节日对于"圣母"[Our Lady]教堂来说是一个格外重要的节日)。该曲被无名氏四号归为佩罗坦之作。图6-5展示的是W_1的第1页;例6-5则是从Alleluya一词(例6-5a)开始的3个重要片段的译谱。

图6-5 《哈利路亚,圣母降临》[Alleluia Nativitas]的开头,由佩罗坦配为三声部奥尔加农(W1, f.16)

这个节奏模式的基础连音形式包含了一个表示第1个完全长音符的独立音符,它后面跟着一系列三音纽姆。在《哈利路亚,圣母降临》一开头,这个形式就很清晰地呈现出来,但是在不同的地方,尤其是靠近结尾处,它都让位于更有流动性的长短格形式。(例如可以参见图6-4的总结部分,即"-YA"音节处。)值得关注的是,在这首作品中,诗节

例 6-5a 《哈利路亚,圣母降临》(被认为是佩罗坦的作品),第 1—63 小节

例 6-5a（续）

例 6–5a（续）

中节奏活跃的克劳苏拉有多少段。[196]数量共有 6 个,其中之一(在《自亚伯拉罕的子实中》[*Ex semine*])有着极大的历史重要性,其原因我们将会在下一章中揭示(例 6–5b)。最后一段克劳苏拉是在"IU-"上的(例 6–5c)。其中有 12 个音的固定声部以减值的方式做了第二次进行流程,这使其十分有趣:二倍和完全的长音构成的不规则格律模式句被连续的、显然是高潮的完全长音符的跑动所取代,并在一个最令人激动的音符中结束了这首作品。

例 6–5b 《哈利路亚,圣母降临》,第 72—104 小节

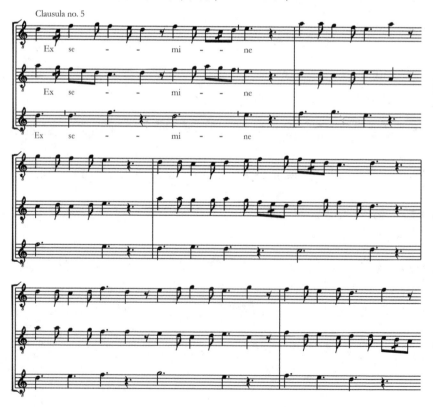

例 6-5b（续）

例 6-5c 《哈利路亚，圣母降临》，第168—189小节

但是，当这一惊人的跑动使作品结束时，在狭义上，它并没有结束这首哈利路亚，甚至没有结束这段诗节。合唱队必须演唱简短的应答（包括在"大卫"名字上的花唱，它再现了欢呼歌唱的旋律，即合唱重复

"哈利路亚"一词末尾的一段极长花唱;我们也会在下一章中谈到它)。然后,完整的带欢呼歌唱的哈利路亚要再重复一遍,它可用复调演唱(如某些文献所要求的),也可以不用。尽管在圣母院中演唱的复调化编配的圣咏,其作曲复杂程度远高于当时任何其他的复调音乐,但它仍然不是我们现代意义上的作品。它不是单独某位作者双手塑造的制品,而响应了仪式上和艺术上的种种要求,有些似乎还相互矛盾。

理论还是实践?

对于我们认识圣母院乐派划时代的节奏实践,最权威的文献就是论著《论有量音乐》[*De mensurabili musica*]。它约在 1240 年由约翰内斯·德·加兰迪亚[Johannes de Garlandia]写成。他是巴黎大学的讲师(*magister*)。也许无名氏四号的作者告诉我们的事就是从他那里得知的。他的名字来源于其在大学的隶属关系:*clos de Garlande*(加兰德围地)是位于塞纳河左岸的一个聚居地,大学艺术学院的很多成员都在那里安家。

《论有量音乐》是约翰内斯为大学音乐课程所写的两部教材之一,它意在对波埃修斯备受尊崇的论著提供补充。(他的另一部教材名为 *De plana musica*[《论素歌》]。)其组织和指导方法是所谓的"经院哲学"的生动实例(因为它是由 *scholastici*,也就是"经院学者"操作的)。人们认为这种方式并非源自柏拉图这位"理念达人",而来自亚里士多德这位实事求是对待事物的伟大观察者。它力求成为经验性的(也就是以观察为基础)和描述性的,而非思辨性的。

任何经院式的描述的首要任务就是分析和归类,并且在大的分类(*genera*[类])和小的分类(*species*[种])之间建立清晰的概念关系。正如我们今天仍然在用的说法,其程序是从"一般的"[general]到"具体的"[specific]。所以,约翰内斯首先将协和音程(一个类)划分为三个层级(种):完全的[perfect](一度和八度)、中间的[intermadiate](四度和五度),以及不完全的[imperfect](三度)。他将不协和音程也划分为三类,其中"完全的"是最不协和的,以此类推。而后,他对有量音乐也做了类似的三分法划分,将其分为三类:奥尔加农、考普拉和迪斯康

特。最后,他将迪斯康特又分为6种,或者说2类各3种的"手法"(*maneries*)或节奏模式型。

[197] 当时非常多理论家都抄写过加兰迪亚的理论。由此可知,他的分类法在当时极有影响力并且现在也同样有影响力,关于这点,我们从现代音乐学如何采纳了加兰迪亚的分类方案和术语上就能看得出。我们自己的讨论接受了加兰迪亚对复调体裁的分类法,包括考普拉这种"介于迪斯康特和奥尔加农之间"的有些摇摆不定的类别。加兰迪亚是在其实际产生后很久才对其做出定义的。然而,直到现在,我们都避而不谈加兰迪亚对节奏模式经典且无处不在的分类。

其原因在于,正如很多经院派分类方案那样,加兰迪亚对节奏模式的讨论并不真的是描述性的——至少不完全是。很明显,其描述性的内容是有观念性的内容作为补充的,所产生的体系要满足一些先验的(*a priori*,也就是预先设定的)有关完满性的标准,特别还要满足对称性的标准。

很明显,加兰迪亚关于完满性的观念并不是以对当时音乐实践的观察为基础的。其基础是当时另一套权威经院式分类法中的韵律清单。这一分类法出自一部名为《教学书》[*Doctrinale*]的语法教科书。它是在更早一代人之前(在1199年),由另一位著名的经院学者亚历山大・德・维尔迪厄[Alexandre de Villedieu,或写为 Villa-Dei]所写的。这部教科书根据长短音节划分了6种经典的诗歌格律,其定义与当时音乐家谈及音符时值时使用的术语完全一致。维尔迪厄甚至谈到了音节的演唱,这可能是(但并不必然是)出于对圣母院复调类似音乐格律的认可:"短音节在演唱时占一拍(*tempus*);对于长音节你要将长度加倍。"⑦用我们熟悉的长音(L)和短音(B)的符号表示的话,维尔迪厄的分类方式如下:长短短格(LBB)、长长格(LL)、长短格(LB)、短短长格(BBL)、短长格(BL)和短短短格(BBB)。

加兰迪亚将此清单直接为己所用,并断言在圣母院复调中有6种

⑦ Alexander de Villa-Dei, *Doctrinale* (1199), trans. Anna Maria Busse Berger in "Mnemotechnics and Notre Dame Polyphony", p. 279.

节奏模式。然后,他比维尔迪厄更进一步将这些模式划为3个对称的调式对。根据加兰迪亚的理论,模式1和模式2是长短格(LB)及其逆向形式短长格(BL)。模式3和模式4是长短短格(LBB)及其逆向形式短短长格(BBL)。模式5和模式6是只用长音的长长格(LL)及其概念上的相反品种,即只用短音的短短短格(BBB)。

这些模式中至少有一种,即第四种,是纯虚构的。它是出于对权威的顺从以及为了满足对称性而被加进去的。这种对称性也确立了将长短短格纳入其中的合理性。在任何一部实际的文献中,都没有任何一部作品用到了加兰迪亚的第四模式。它只存在于教学示例以及后续理论家们以其权威性为基础而刻意设计的曲例中。但在13和14世纪——并且还在19和20世纪——不计其数的学生却记住了这个模式及其记谱。(不难猜出,后者就是长短短格或第三模式的完全逆向形式:一系列三音纽姆后面跟着一个独立的音符。)

加兰迪亚的第六模式也差不多是概念上的。它以维尔迪厄的权威性为基础,作为第五模式的补充或平衡。当然在实践中,第五模式由来已久。在很多"圣母院乐派"的作品中都有全部用短音符写成的短小段落。它们很易于记谱(比如用褶间音时)[198],而并不需要任何特殊的模式。有一首哈利路亚被无名氏四号归在佩罗坦名下,其中有一个著名的片段,它有一些模式句很明显采用了加兰迪亚的第六模式,并且用到了他为其专门设置的记谱法。但是这个段落也可能很轻易地用"打碎"的长短格(第一模式)写成,并且在其最早的文献中可能确实是以此方式写出的。

这就意味着加兰迪亚的论著本来意在描述一种音乐实践,但却变成对音乐实践做规定了。同样可能的是,理论家表面上对作品风格做描述,实则对其造成了影响,这包括无处不在的第一模式的对应物,即第二模式(短长格)。在佛罗伦萨手稿(例6-3d)里额外的"DO-"克劳苏拉之一中,我们已经看到了实践中的第二模式的例子。但是,这部手稿是在加兰迪亚论著成为标准教科书之后才编成的,在更早的时候几乎没有,或完全没有使用加兰迪亚第二模式的例子。

那么,加兰迪亚的论著似乎是对现实中的节奏实践做的总结,它们

大致上只限于3种形式（长短格、长短短格和长长格），即加兰迪亚的奇数的调式。而后才补充了3种形式，也就是偶数的形式（短长格、短短长格和短短短格），它们是为了理论才产生的——但是后来在某种程度上受到理论的影响而被应用于实践当中了。若论及理论和实践通常具有的复杂关系，这是一个杰出的典范模型或者说指导性模型。

理论几乎从不是纯粹的描述。它通常并不是理论家眼中世界的表现，而是理论家想要看到的更有秩序、更易于描述的世界。一个有说服力的理论，尤其是关于易受影响的人类行为或实践的理论，常常在某种程度上改变世界的形态，使其或好或坏地符合一种乌托邦式的图景。但是，一个未经批判而采纳的、具有吸引力的理论也会让其信徒对既有的条件视而不见，并且削弱理解力，而不是加强之。对加兰迪亚第六模式方案不加批判地采纳可能掩盖了圣母院实际音乐实践的历史，这也是为什么应该将其视为次要的文献，而不是获取知识的一手文献。

圣母院中的孔杜克图斯

在圣母院中演唱的其他复调体裁是孔杜克图斯。比起之前修道院复调中心来，它在那里的地位则要低得多，但是仍然有超过100首二声部、三声部和四声部的孔杜克图斯留存下来。

在圣母院体裁中，孔杜克图斯是十分独特的，这是由于它们并不是以先前存在的圣咏为基础写成的，而是当时诗歌的配乐。这些诗歌可能是全新创作的。不过，当时的理论家们将创作一首孔杜克图斯的方式说成是与迪斯康特的创作十分相近的。科隆的弗朗科［Franco of Cologne］曾写道，任何想要创作孔杜克图斯的人都应该首先"尽其所能地创作一条美丽的旋律"，然后"将其作为固定声部再写其他声部"。⑧ 关于他，我们将在下一章中做更多讨论。事实上，有时候孔杜克图斯既有单声部的版本，也有复调的版本；当出现这种情况时，单独存在的旋律几

⑧ Franco of Cologne, *Ars cantus mensurabilis*, Chap. 11, as translated in Oliver Strunk, *Source Readings in Music History* (New York: Norton, 1950), p. 155.

乎总是复调[199]版本中的固定声部,这确证了弗朗科的规定。但是一首孔杜克图斯的织体,虽然基本上是相同节奏的[homorhythmic](即音对音的),但也可以很好地用分解旋律和声部交换的方式进行整合。这暗示并不是所有作曲家都依赖于"创作你自己的定旋律"的方法。

还有另一个方面使孔杜克图斯成为一种独特的体裁。它是唯一一种以音节式处理唱词的复调作品类型。用当时的说法,它是 *musica cum littera*("带文本的音乐作品",这里的文本就是指词)。这意味着它必须用独立的音符记谱,而不能用连音纽姆。因为在圣母院的记谱法中,连音纽姆的功能与其在素歌记谱法中的一样。它们用于承载花唱,也就是没有文本的音乐(*musica sine littera*)。当时并没有将歌词用于连音纽姆记谱法的标准做法。

因此,孔杜克图斯暴露了"模式"节奏体系或实践的主要缺点。佛罗伦萨手稿中的四声部圣诞节孔杜克图斯《古老的言语已经消失》[*Vetus abit littera*](图6-6)展示了弥补这一情况的方式,这也是一次可能的尝试。(它还有着一种非常有趣的、几乎是转调的调式形态,但是我们还是对这部作品的这个方面不做过多说明了。)

图6-6 四声部孔杜克图斯《古老的言语已经消失》,被一些作者归在佩罗坦名下(*Flo*, fols. 10-10v)

直到唱词的倒数第二个音节之前，乐谱几乎完全是由单独的音符构成的。如果严格按照模式化节奏的规定读谱的话，那么它们就全都是完全的长音符，从头到尾用沉重的长长格格律写成。但是，倒数第二个音节上，所有的声部都出现一段很长的花唱。在结尾有一段花唱是[200]圣母院孔杜克图斯配乐的标准特征。它十分常见，以致有了一个通用的名称。它被称为 cauda（考达）。其字面意思就是尾巴，正如结尾一词所表示的意思。（这个术语是几个世纪以后才再次进入音乐术语体系中的，那时拉丁语已经被意大利语这一音乐的 lingua franca [白话文]所取代：我们都知道尾声[coda]是什么，并且也可以明白它在概念上是如何与中世纪的考达联系在一起的。）

作为花唱段的考达是用连音纽姆写成的。进一步观察就能发现，其中的连音纽姆形成了再清楚不过的长短格（"第一模式"）模式。那么，毫无疑问的是，考达应该完全按照"模式化"的方式以 tum-ta-tum-ta-tum-ta-tum 来进行。那么就出现了问题："第一模式"的考达是不是应该与这首作品其余部分使用的第五模式形成对比？或者，有无可能考达的存在不仅仅是为了装饰，而且也是为了传达出以其他方式无法传达的信息，也就是整首作品是用"第一模式"演唱的？例 6-6a[201]是用"第一模式"对整首作品做的译谱。它将整首诗的重音形式以令人信服的方式变为定量化的音乐格律了。但是，并无权威支持这项决定；它只是一种偏好。例 6-6b 显示了另一种假定的记谱形式，它在考达之前使用了第五模式。

仅仅凭记谱法本身，我们无法破解这部作品给我们提出的节奏谜题，因为无论答案为何，记谱必然写成这样。但是，至少很明显的是，音节式记谱表面上看来的"第五模式"或者说长长格并没有告诉我们作曲家在节奏方面的本意究竟为何。这是一种默认的记谱法，正因如此也是一种模棱两可的记谱法。

看一下另外的一个曲例，Dic, Christi veritas（"说吧，基督的真理"）。这是一首反对教师虚伪的愤怒长文。该文是巴黎大学的老校长，主教秘书长菲利普最著名的诗作之一。作为一首孔杜克图斯，它以单声部的版本出现在了《布兰诗歌》手稿中，并以复杂的三声部配乐形

例 6-6a 以第一模式译谱的《古老的言语已经消失》

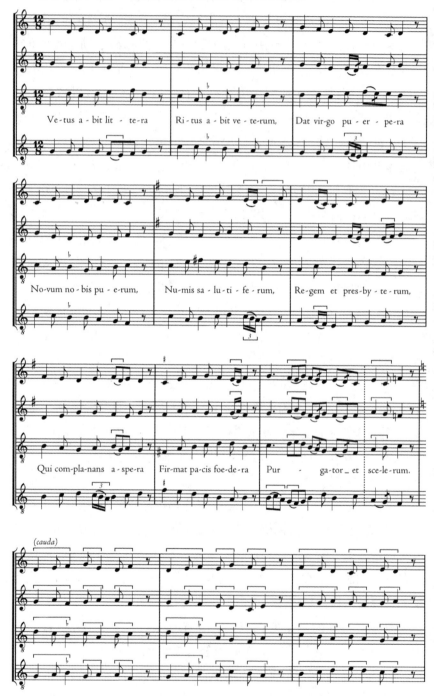

例 6-6a（续）

古老的言语已经消失，
古代的仪式一去不复返，
腹中有孕的处女
带给我们新的孩子，
一个有生命的馈赠，
一位国王和神父，
他磨平那粗糙之处
使和平的契约更加牢固：
他是洗清罪孽的人。

例 6-6b 用第五模式译谱的《古老的言语已经消失》

式出现在所有主要的圣母院文献当中。在这个版本中,固定声部很明显与[203]单声部的《布兰诗歌》里的曲调有关,但是像其他几个声部那样,这个声部也用很多考达做了装饰。其最后一个考达尤为繁美。如通常那样,这段考达很明显以第一模式记谱。然而,诗节的长短格格律却并不很明了。例6-7是最后的考达。

例6-7 《说吧,基督的真理》最后的考达(由主教秘书长菲利普作词),译谱自 Flo, f. 204

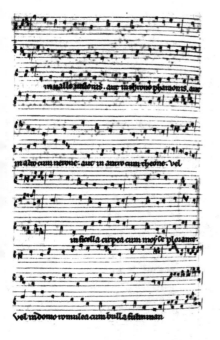

图6-7a 《说吧,基督的真理》的最后一行,从左下开始,转到右上方;出自Flo, fol. 203v—204(可与例6-7最后的固定声部花唱做比较)

佛罗伦萨版《说吧,基督的真理》的固定声部的最后一行包含了一段很长的第一模式考达。它呈现在图6-7a中。但是现在看一下图6-7b。它包含了一首单声部的孔杜克图斯,《身着婚礼的华服》[Veste nuptiali]。它出现在佛罗伦萨手稿的最后一卷分册中,与《说吧,基督的真理》相距甚远。正如带文本的音乐作品应有的那样,它似乎是用完全长音符写成的。可将其与图6-7a做比较。尽管记谱极为不同,它们却是完全一致的旋律。《身着婚礼的华服》是否是[204]这段考达的"普罗苏拉化"版本?有可能;但同样有可能并不是:这段旋律的前两句成开放/闭合的配对[ouvert/clos pair],这暗示它可能是经过伪装的情歌。不过现在,我们对中世纪体裁的流动性已不会感到惊讶了。在全部曲目中,这首是最具刺激性的实例。

无论何种情况,有一点是肯定的,从图6-7b所示的记谱中无法猜出《身着婚礼的华服》的节奏,但是(除非,他很偶然地从其他地方的记谱中认出了《说吧,基督的真理》的考达)他必须通过口头传统已

图 6-7b 以有装饰的字母 V 开头的《身着婚礼的华服》(单声部孔杜克图斯);出自 Flo, f. 450v

经知道了这首歌(在例 6-8 中复原了其假想的乐谱)才能正确地唱出成为书面形式的这首歌。如果不事先知道这首歌,歌手就能敏锐地察觉到记谱的局限性。这样的歌手定能觉察到有量音乐节奏记谱中缺少一种更加明确的方式,也定会希望能有这样一种方式。换言之,随着有唱词的体裁(包括一些新体裁)变得越来越盛行,[205]人们越来越强烈地感到有文本的音乐作品存在问题,发明能够明确表示节奏的记谱法由此变得愈加必要。在新记谱法中,单个的音符就能携带节奏信息。最早在约 1260 年就有对这种记谱法的完整描述。它的发展持续了 3 个世纪,并以一种更加遥远的方式一直预示着我们今天使用的节奏记谱法。那些体裁及记谱法将是我们下一章要讨论的主题。

例 6-8 以图 6-7a 中的节奏所作的《身着婚礼的华服》(图 6-7b)的译谱

(殷石 译)

第七章　智力与政治精英的音乐
13 世纪经文歌

新阶层

[207]大学的兴起创造了一个从巴黎向外辐射的新阶层——*literati*（文人）阶层：受过世俗教育并担任行政职务的城镇教士。他们代表大学，代表不断封建化的教会阶层（有时被称为"主教教堂贵族"），并尤其代表迅猛崛起的资产阶级 *civitas*（城镇）。一位历史学家曾说，巴黎大学成了"欧洲官僚的培训场"。这个阶层找到了一位音乐上的发言人。此人是大学的 *magister*（老师），名为约翰内斯·德·格罗切欧[Johannes de Grocheio]（有时候他的名字被非正式地高卢化，写成"让·德·格鲁希"[Jean de Grouchy]）。这位作者约在 1300 年写成了一部非凡的论著。该著作有着不同的名字，或称 *Ars musicae*（《音乐艺术》），或称 *De musica*（《论音乐》）。①

这部论著的非凡之处在于它贴近尘世。它既无关宇宙的思辨，也没有具体细节的理论和记谱法的指南。但是它提供了有关"巴黎人使用的音乐"的概览，并根据"巴黎人如何使用它"做了分类。事实上，它是关于音乐的第一部社会学论著，其中音乐体裁主要是根据它

① 英语译本请见：Johannes de Grocheio, *Concerning Music*, trans. Albert Seay（2nd ed., Colorado Springs: Colorado College Music Press, 1974）.

们的"阶级"归属来确定的。对音乐史的学生来说,它是一座潜在的信息金矿。

但是如果对其中的矿石做恰当的提纯,那么它就只能以这种方式为我们所用。像任何理论著作一样,它应被小心对待,并且我们也要带有一定怀疑态度。书中明显的描述性内容,需要我们仔细审视,留意其中隐含的指示性内容。此外,其外显的社会内容应该结合其暗含的社会内容——也就是,虽未言明却十分重要的作者本人的社会视角——来加以考虑。

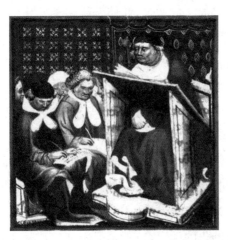

图7-1　在巴黎大学中授课的教授(出自15世纪早期的历史手稿《法兰西编年史》["Les Grandes Chroniques"],现藏于巴黎的法国国家图书馆)

在格罗切欧的概览中,这些演绎任务中的第一项并不十分困难,因为他的社会划分有很多就是规定性的,并且他的规定全都服务于一个目的。他对这个目的没有任何不恰当的缄默。该目的就是"将所有事物导向好的秩序",以利于[208]社会的稳定。这样一来,他对各种不同类型音乐是如何使用的描述,实际上是对各种不同类型音乐应该如何使用的描述。在谈到所有我们目前为止遇到过的音乐体裁时,与其说他讲的是实际情况,不如说谈的是理想的境况。其中所说的不太是现实情形,而更多是对社会和谐的乌托邦式的描述。

因此格罗切欧说，例如史诗歌曲（武功歌）应该演给"老年人、务工的市民，以及平民，在他们平时劳作休息时听，这样一来，当听到别人的痛苦与不幸时，他们会觉得自己的更好受一些，也就能更愉快地从事他们的工作了"，而且不会因为有了新的社会公正意识而危害和平。②"通过这些途径，"格罗切欧补充道，"这种音乐就有力量保护整个国家。"文献学家、音乐史学家克里斯托弗·佩奇（Christopher Page）发现，在巴黎教士的布道中，有一段与这段话有着惊人的相似。这些教士基本上抵制游吟艺人的音乐，将其斥为"低等的"或感官的愉悦，却也承认它可以用于减轻人生的悲苦，并使人能够承受其命运而不会反抗。③（出于同样的原因，他注意到，一些中世纪的教士甚至"准备支持在城镇中的卖淫行为，将其作为一种维持公共秩序的途径"。）

再从社会阶层的另一端举一例，格罗切欧说授冠歌（cantus coronatus，他用这个词表示用于参加比赛、赢得奖项的那类特罗威尔歌曲）是给国王和贵族使用的，以便可以"让他们的灵魂变得勇猛果敢、宽宏慷慨"，④这些品质也可以让社会平稳地运作。较低类型的世俗歌曲，也就是有叠句的歌曲，是为"平民百姓的宴席"使用的。此时，它们也起到了类似的教化作用，只是艺术性较低。

圣咏及其复调化的后裔，也就是奥尔加农，"是在教堂中或神圣的场所演唱的，用于赞美上帝并对他的至高地位表示崇敬"。在秩序良好的政体中，甚至舞蹈音乐都有其所属的位置，因为它"激励人的灵魂，使其做华美的动作"，并且在其更具艺术性的形式中，它"可使表演者和聆听者的灵魂更专注，并且经常能够将堕落的思想转变成富足的灵魂"。

所以，尽管格罗切欧否认形而上学的旨趣，并坚称他只想描绘他所知世界的音乐，但是他的描述却与柏拉图这位最伟大的乌托邦主义者兼理想主义者的十分一致。对于他们二人来说，音乐首先是一个社会

② Grocheio, *Concerning Music*, trans. Seay, p. 16.

③ See Christopher Page, *The Owl and the Nightingale: Musical Life and Ideas in France, 1100—1300* (Berkeley and Los Angeles: University of California Press, 1989), pp. 19—25.

④ Grocheio, *Concerning Music*, trans. Seay, p. 16.

调节器,一种组织和控制社会的方法。正像佩奇强调的那样,"格罗切欧所属的阶层为王侯提供顾问,并产生了整个法国主要的代理人和官僚权力机构的受惠者"。⑤事实上,他的论著读起来不像是给王侯的音乐谏言,倒更像是我们现在(以那位最伟大,也是最愤世嫉俗的王侯顾问的名字命名)所谓的"马基雅维利式的"论著。

在格罗切欧的论著中,有一个部分的确是现实性的,并且也可以认为是真正描述性的,这个部分写的是格罗切欧自己所属阶级的音乐,也是他最了解且最珍视的音乐。这是一种我们此前尚未见过的全新的音乐。约翰内斯·德·格罗切欧是中世纪 *motet*(经文歌)最卓越的社会理论家。

初期的经文歌

[209]对于最早期形式的经文歌,最简单的定义就是迪斯康特中有唱词的一小段。最初,正如我们可以从这种体裁最早的文献中猜测的那样,经文歌实际上是迪斯康特做了普罗苏拉化的那一小部分——在(按定义固定声部和附加声部都为花唱式的)迪斯康特附加的一个或多个声部中,用普罗苏拉的方式植入了音节式的唱词。我们可以再看一下上一章的一首熟悉的作品,通过它能够追溯这个过程:被无名氏四号认为是佩罗坦创作的《哈利路亚,圣母降临》中的"自亚伯拉罕的子实中"克劳苏拉。

例 6-5 为这首克劳苏拉的译谱。图 7-2a 展示了这首克劳苏拉最初的记谱,它出自圣母院的手稿 W_2。图 7-2b 展示了同一首克劳苏拉的普罗苏拉形式的第二声部,它出现在 W_2 的另一卷分册中。此处的音节式的唱词配上了拉丁语的诗,它既荣耀了童贞女玛利亚的出生,也荣耀了其子的降生。就在这首克劳苏拉开头的地方,它引用了玛利亚哈利路亚诗歌《圣母降临》的文字(*Ex semine Abrahe*,"自亚伯拉罕的子实中"),并且又重复了一遍 *semine* 这个词,并以之结束。这些词,

⑤ Page, *The Owl and the Nightingale*, p. 172.

图 7-2a 《自亚伯拉罕的子实中》克劳苏拉(W2, fols. 16v—17)。它从左页底部一行的中间开始

以及另一处暗示了哈利路亚的唱词,都在下面这段该普罗苏拉诗歌的译文中用特殊字体标出:

Ex semine	自亚伯拉罕的
Abrahe, divino	子实中,因神圣的
Moderamine,	控制,
Igne pio numine	在你显现的圣火中,
Producis domine,	主,你带来了
Hominis salute,	人类的救赎
Paupertate nuda,	从贫困之中,
Virginis nativitate	通过童贞女的出生
de tribu Iuda.	从犹大的部族中。
Iam propinas novum,	而现在你提供了一只蛋
Per natale novum,	孕育另一次生命,

> Piscem, panem dabis, 借此你将给予鱼与饼
> Partu sine *semine*. 全都不用种子即可收获。

图 7-2b 图 7-2a 的同一首克劳苏拉的经文歌声部(W2, fols. 146v—147)。它以左边中间装饰的大写 E 开头,在右边一半的位置结束

因此,普罗苏拉诗是正典圣咏中的文本插入,也是潜在的独立歌曲。它用附加段的形式在哈利路亚的词上做注释,并且也很可能意图直接插入奥尔加农的表演中。(但是注意图 7-2b 包含了固定声部,因而有词的克劳苏拉也可以独立于圣咏及该圣咏其他复调之外表演。)

因为它现在是用"带文本"的方式记谱的,就像上一章结尾研究过的孔杜克图斯那样,所以第二声部便不再能使用克劳苏拉的第一模式连音纽姆了。它现在就是 *motellus* 了(后来,它被更加标准化地写成 *motetus* [经文歌声部]),意思是一首"有文本的"或"有词的"或一个"有词的声部"。这个术语很奇特,是拉丁语从法语中反向借用词汇的例子。其中 *mot* 就是表示"词"[word]的词。任何确实将经文歌声部插

入到奥尔加农中的人,都必须要熟记克劳苏拉的节奏。所以,在这一阶段,一首普罗苏拉化了的迪斯康特或经文歌必须要记谱两次:一次记曲调,然后再记一次唱词。

[210]事实上,当经文歌刚刚从奥尔加农里的孵化器中脱离开时,它就开始作为新的、独立的有词音乐而非仅仅是在现有迪斯康特中植入的文本而被记录下来了。它们最初仍需要记写两次,唱词以音节式记谱,节奏以花唱式记谱。对于圣母院文献中发现的如此泛滥的迪斯康特克劳苏拉———一年的仪式中可能只演唱一次的固定声部,最多有24首或更多的迪斯康特克劳苏拉———唯一有道理的解释是,这些"克劳苏拉"中的很多或者大部分实际上是节奏的模板,用于指导人们表演已经创作出来的经文歌。这还表明,我们必须小心地辨别体裁的年代和具体作品的年代。作为体裁的克劳苏拉先于作为体裁的经文歌,这一事实不可能暗示任何无词的克劳苏拉必定都先于其有词的对应物。事实上,后者可能是前者普罗苏拉化了的版本,但是前者也可能易于帮助后者表演。

现在可比较一下图 7-3,这是一部较晚手稿中的一页。这部手稿只包含了经文歌。这是同一首《自亚伯拉罕的子实中》的克劳苏拉。它以完整的三声部形式呈现。图 7-2b 中展示的经文歌声部,或者说有词的第二声部,占据了该页的右手一栏。它的下面是熟悉的固定声部。它旁边的左栏中,是克劳苏拉中的第三声部(对比图 7-2a)。它在此处被配上了唱词——另一套唱词!它是对同一首哈利路亚唱词的注释。就像它的对应物那样,它反映了童贞女出生和"无玷分娩",也就是她的儿子的奇迹,并对之进行详解。[211]这段第三声部唱词的开始和结束有和经文歌声部一样的语言暗示。很明显,它的形式是某种对经文歌声部的修辞化叠加或回响:

Ex semine	从子实中
Rosa prodit spine;	的词中,一朵玫瑰绽放。
Fructus olle	橄榄的果实
Oleastro legitur;	被从橄榄树上摘下。

Virgo propagine	一位童贞女来到
Nascitur Judee.	从犹大地的血脉中。
Stelle matutine	晨星的
Radius exoritur	光芒闪耀着
Nubis caligine;	从昏暗的云雾中;
Radio sol stelle;	太阳,从星辰的光芒中;
Petra fluit melle	一块流着蜜的石头;
Parit flos puelle	少女的花分娩出生命
Verbum sine *semine*.	只因言辞,而无子实。

图 7-3 《自亚伯拉罕的子实中》的二重经文歌(班贝格,国立图书馆,Lit. 115, fols. 15v—16)。第三声部和经文歌声部是并排记谱的(注意大写的字母 E)。固定声部是在经文歌声部下面的(它的左侧是上一首经文歌固定声部的结尾)

 我们的这首作品现在是一首二重普罗苏拉化了的克劳苏拉,更常见的名字是二重经文歌[double motet]。(例 7-1 是它的译谱。)这是中世纪经文歌迷人之处,也是其谜一般的地方。在其发展完善了的形

式中,也就是格罗切欧知晓并喜爱的形式,这一[212]体裁就是"复歌词式的"[polytextual]。也就是说,格里高利固定声部上方有几个声部就有几种唱词。不过,在我们更深入探讨复歌词性之前,还要探究一下图7-3中体现出的另一件事。

例7-1 《自亚伯拉罕的子实中》二重经文歌(图7-3的译谱)

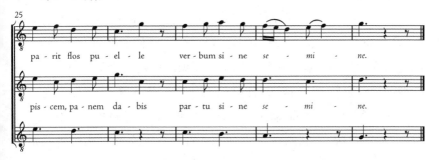

例 7-1（续）

"弗朗科"记谱法

我们一看便知，图 7-3 再现的手稿与在 [214] 圣母院完成且专为圣母院配备的记谱法完全不同。这是一种为满足经文歌，也就是"带文本的音乐"的需要而特制的记谱法。（它也可以很好地应用于孔杜克图斯；但是这一世纪中叶，孔杜克图斯已处于濒死的状态。）它提供了圣母院记谱法所缺乏的东西，也就是一种可以明确单独"图符"[grapheme]或图形节奏意义的方法。有这样能力的记谱法被称为"有量"记谱法。该词来自 *mensura*，它是拉丁语中表示度量的单词。无论在记谱法的历史上，还是在音乐风格史上，它的发明都是一道分水岭。采用有量记谱法的新文献大大降低了"读写性"音乐（这里按字面意思，就是知识分子的音乐）对口头补充的依赖。从此开始，读写性的体裁就可以沿着一条相对自律的线索发展了。对于这一转折点的后续影响，我们是永远也说不尽的——有些是可预见的，有些不是；有些无疑是"进步的"，有些则较为不明确。其后果会持续地对音乐创作、音乐实践、音乐情态和音乐争论产生影响，直到今天。

就像为了明确圣母院奥尔加农节奏而开发的花唱式记谱法那样，在稍晚一些的 13 世纪发展出来的、用于明确经文歌节奏的音节式记谱法也脱胎于已有的"方块式"素歌纽姆谱。这是一种颇为有效的做法。首要的前提就是要想出单独的音符形状来表示长音和短音。解决方式在我们看来似乎显而易见，我们自出生以来就生活在其结果之中——但在当时它是一种想象力的壮举。

正如我们从第一章以来就知道的，圣咏的记谱法已经有了两种不同的 notae simplices 或者单音符形状：点——punctum（简单的方块形）以及杆——virga（方块右侧连着尾巴）。它们的区别与音高有关：杆表示旋律上的高点。一些大胆的人要做的就是从节奏的角度对这种区别进行再想象：从这以后，杆符就表示长音符，点符表示短音符。图 7-3 采用的就是这种记谱法。它出自所谓的"班贝格抄本"[Bamberg codex]（俗称 Ba）。它收录了正好 100 首二重经文歌。从记谱风格来看，它大概于 1260 年到 1290 年之间汇编成册。

多亏了在长音符和短音符之间做出的明确区分，此时，无需使用连音纽姆就可以表示出我们熟知的克劳苏拉中的长短格节奏。因为单个的音符有了固有时值，并且，由于像奥尔加农固定声部中的那种长度不定的保持音已不复存在，因此在乐谱中也就无需将各声部对齐了。在 13 世纪晚期的经文歌手稿中首次出现了这样的版式：所有声部都在同一页上进入，但是却各有各的位置。这样的版式大大节省了空间，并且直到 16 世纪末都是标准做法。15 和 16 世纪，以这种形式记谱的音乐大多都是合唱音乐，所以这样的分布版面就被称为"合唱书风格"。班贝格抄本是其最早的实例之一。

我们无法确切地知道杆符和点符是在什么时候或在哪里首次用于表示长音符和短音符的。在任何现存的理论文献对其进行探讨之前，它就已经在像 Ba 这样的实用文献中出现了。（事实上，早在 10 世纪就有圣咏手稿暗示这样的区分了。）已知最早对这一实践进行规定的理论家是兰伯图斯大师[Magister Lambertus]。他很可能和加兰迪亚同为[215]巴黎大学的教员，但是要比后者晚一代。他在约 1270 年的一部论著中提到这种实践。他对定量形状及其之间关系的描述与 Ba 中的记谱法高度一致。这可能意味着尽管 Ba 是在德国抄写而成的，但它包含的是巴黎的曲目。（当然，图 7-3 中的作品显然是巴黎的，因为它仅仅是圣母院克劳苏拉的有唱词的版本。）

关于早期有量记谱法最全面的论述见于一部著名的论著，其名字为 Ars cantus mensurabilis（《圣咏有量记谱的艺术》）。其作者是一位德国人，科隆的弗朗科。他的名字已经和他明确描述了的记谱法结合

在一起。"弗朗科"记谱法最初大约形成于1280年,尽管其原则多年以来做了大量增补和修改,但基本上在接下来的两到三个世纪中仍然奏效。

虽然弗朗科的节奏记谱法在计量方面取得了突破,但是在取决于语境的方面——并非为了贬损它——它并没有绝对超越或取代"模式"记谱法。它代表着内在性和语境性的某种相互妥协(这也是为什么它经过了多年的增补和修改)。一个杆符很明确地表示一个长音符,而不是短音符,但是这个长音符既可以是完全的(三拍),也可以是不完全的(两拍),这取决于上下文。在图 7-3 中,在经文歌声部(有词的第二声部)和第三声部中,与短音符以长短格做交替的长音符是不完全的,而在固定声部中,以长长格聚集在一起的长音符则是完全的。点符很明确地表示短音符而不是长音符,但是这个短音符既可以是普通的一拍的短音符(brevis recta[真短音符]),也可能是两拍的"变化的"短音符[brevis altera],就像最初在圣母院发明出的长短短格或"第三模式"那样。它也要取决于上下文,而这上下文可能会很复杂。它在附表(图 7-4)中做了某种程度的说明。该表勾勒出了弗朗科记谱法的基本原理。

弗朗科记谱法中最聪明的创新之一与连音纽姆有关,显然其中发明了一些新的图形。然而,这些新形状以系统的方式建立在旧图像的基础上。如上一章中所看到的,通常的格里高利二音纽姆——足符(上行的)和坡符(下行)——恰好采用了加兰迪亚规定的第一和第二模式中的 BL 节奏。在弗朗科的规则中,无论是在何种语境下,这一节奏的赋予是该形状固有的。下面有趣的部分来了。

当足符 ▌ 和坡符 ▛ 以它们熟悉的形式写出时,二音纽姆是"恰当"[proper]和"完全"[perfect]的。第一个词用于第一个音符的形象,第二个词用于第二个音符。如果连音纽姆的第一个音符的正常的形状有所变化,无论是在足符上加一条符尾变成 ▌,还是从坡符中去掉符尾变成 ▄,那么第一个音符就代表了相反的意思,于是连音纽姆就变为 LL。如果连音纽姆中的第二个音符的正常形状发生变化,无论是逆转了足符的结束音变成 ▄,还是将坡符的方块形结束音变成斜的成为 ▜,那么第二个音就变成了相反的含义,连音纽姆就变成了 BB 了。如果两

个音符都有变化,无论是变成 ♩ 还是 ♪ ,那么整个连音纽姆的含义就变成相反的了,即变为 LB。这就涵盖了所有二音组合的可能性。附加的音符被认为是插入的,并总是解读为短音符。

例 7-2　弗兰克记谱法的原则

三音的时值:
♩(长音符), ▪(短音符), ♦(半短音符)
确定为"完全的"的长音符(即包含 3 个短音符),

除非有一个插入的短音符而变为"不完全的"。

如果有两个短音符插入到长音符之间,那么第二个长音符就变成了"变化的"了,

除非有"分隔点"做另行规定:

半短音符相对于短音符就像短音符相对于长音符的关系。

只有当它们成对出现时,它们才可以被推定为等值的:

所谓有着"恰当性和完全性"的传统形状的二音连音纽姆读作 BL:

(足符) ▪L / B　(坡符) ♩

如果第一个音符的形状发生改变,那么它们读作 LL
("无恰当性但是有完全性"):

如果第二个音符的形状发生改变,那么它们读作 BB
("无恰当性或完全性"):

如果两个音符的形状均发生改变,那么它们读作 LB
("无恰当性或完全性"):

一条向上的短线将连音纽姆变为一对半短音符("有相反的恰当性")

它可以在一个连音纽姆的开头代替一个短音符:

所有插入的音符都是短音符:

[217]这也就是为什么图7-3固定声部全部是用单独的音符(长音符和二倍的长音符,称为倍长音符[maximas])记谱的。在圣母院风格中,三个音的连音纽姆或称 ternariae(三音纽姆)代表了长长格或第五节奏模式句,但它此时已不再能表示一组3个长音符,因为按定义,中间的音符都是短音符。

其余弗朗科记谱法的创新之处是将短音符(或一拍[tempus])划分为半短拍,这样就有了3种音符时值了。半短音符也被赋予了一种已有的图形。它用菱形表示,这个形状原本是阶符的一部分,它是格里高利圣咏记谱法中的三音下行纽姆。(曲例可参见上一章图6-3a开头附近的升阶经《众人都看见》中"omnes"花唱段的顶点。)以往,圣母院的抄写员用它来表示 currentes(跑),即一长串快速的下行音符"跑动"。(在"跑"中,创纪录的一段可参见《众人都看见》的奥尔加农的第二声部,它位于图6-3b装饰的首字母正下方。)尽管半短音符的形状来自圣母院符号体系中最快速的音符,这的确合乎逻辑,但是在经文歌中使用半短音符不仅仅是加快速度的方式。更可能的情况是,半短音符的引入使分离出第三层级的节奏运动成为可能。正如我们能看到的,这是经文歌的发展所需要的。

理论上,将短音符细分为半短音符与将长音符分成短音符是相似的:长音符的时值被认为是"完全的",意味着它是三分的。在实践中,短音符的划分从第一种情况开始就是两分的,且半短音符一般都成对出现。如表格中所示,甚至有一种连音纽姆的图形用于表示一对半短

音符。因此,大多数学者推测成对出现的音符在表演中是时值相等的,尽管理论家们称它们中的第一种为真半短音符(*semibrevis recta*,短音符的三分之一),称第二种为变化的半短音符(*semibrevis altera*,短音符的三分之二),这暗示着它有一种难于掌控的、趔趔趄趄的节奏。

传统的融汇

目前为止检视过的经文歌全部都源自一种特定的克劳苏拉原型,这体现了经文歌具有圣母院仪式曲目的血统。不过这仅仅是故事的一半。看看同一首《自亚伯拉罕的子实中》克劳苏拉的另一种配词,它暗示故事还有另一半。图7-4中有我们在比对手稿时一定料到的一些微小的抄写变化,它的音乐与图7-3中相同。当然,它的记谱看上去完全不同,但是我们不应该受这些不同之处的误导。由于它出自一部圣母院的文献(我们的老朋友 W_2),图7-4中的是前有量时代的记谱。经文歌声部和第三声部是以总谱版式呈现的(尽管为了节省空间,此时的固定声部是分开加入的,与图7-3相同),并且在节奏方面,音符的形状并无任何区分。但是这时我们已经知道,其本意中的节奏与图7-2a的节奏模式记谱法和图7-3里的有量记谱法所表示的是一样的。

图7-3和图7-4有着巨大的实质差别,它与音符无关,而和唱词有关。用同样的曲调演唱的不同唱词被称为换词歌(*contra factum*,或者用英语的写法写成 contrafact)。这首特殊的换词歌不仅仅是[218]词的改变,而是语言的改变。《自亚伯拉罕的子实中》克劳苏拉事实上被改为了一首法语歌曲,它有两个声部,下方还有一个用元音发声演唱[vocalized]的或用乐器演奏的固定声部。下面是它的唱词,它采用高超的技巧编配而成以符合原始克劳苏拉不规则长度的句子:

Se j'ai amé	如果我曾爱过
N'en doi estre blasmé	那么我不应受谴责,
Quant sui assené	因我向巴黎城中
A la plus cortoise riens	最美丽的造物

De Paris le cité.	做出了承诺。
Onques en mon vivant	尽管在我的生命中，
N'en ai un biau semblant	她从不曾给我友好的一瞥，
Si est a touz fors (qu')à moi	但对除了我以外的所有人
Franche et humiliant;	都是坦诚且谦恭的。
Mes s'ele seust de voir	如果她能够看到
Cum je l'aim sanz decevoir,	我是多么真诚地爱着她，
Ele m'ostast de doulor	那么她就会给我她的爱
Qu'ele me dounast s'amor.	并借此消除我的痛苦。

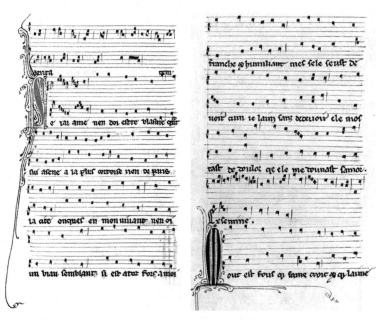

图7-4 法语经文歌，《如果我爱过/自亚伯拉罕的子实中》(*Se j'ai ame/ EX SEMINE*)(W2, fols. 136—136v)。第三声部和经文歌声部的唱词相同，它们垂直对齐。固定声部占据了大写字母M之前的最后两行乐谱，M标志着下一首经文歌的开始

鉴于一些城镇化的内容（"巴黎城"），该作除了名字以外就是一首特罗威尔的诗作。事实上，我们也许能回忆起在第四章中埋下的伏笔，特罗威尔[219]的尚松传统正处于从其最初在贵族的乡间处所迁移到

法国北方城镇的过程中。新的经文歌体裁就是其归宿。它成了13世纪晚期法语"读写性歌曲"创作的主要阵地。

因此,法语经文歌是一种有趣的混合体,它由两种截然相异的源流交汇而成。"我们可以想象这样一个图示,"理查德·克罗克[Richard Crocker]巧妙地做出了这样的观察,"其中一方面,来自修道院的音乐(也就是奥尔加农)汇聚于主教教堂中,因此也就来到了城镇中;另一方面,来自宫廷的音乐(也就是尚松)汇聚于城镇中,也就来到了主教教堂中。它们相聚于主教教堂贵族阶层的住所中。"⑥如果这听上去有些过于图示化,因为它将音乐而非使用音乐的人刻画成了主动的角色,那么我们可以用更具人文色彩的说法来重新构想这一情况。我们可以想象,栖居于城市中的教士(例如约翰内斯·德·格罗切欧)对城镇化的尚松和普罗苏拉化的迪斯康特都同样熟知且珍视。他们就是将二者进行杂交并且创造出一种尤其使他们愉悦的新音乐的最佳人选。克罗克的模式最大的价值是,它强调了宫廷和主教教堂体裁所起到的共同作用,以及它们在经文歌的诞生尤其是快速成长中各自所提供的环境。

同样,我们要谨慎处理优先性和协调性[concordances]的问题。(协调性是指音乐或唱词在全新地方的再出现。)正如我们不能仅仅因为一首特定的克劳苏拉在历史上首先出现,就推定它在音乐上一定早于与其协调的经文歌,因此当一首经文歌既有(神圣的)拉丁语版也有(世俗的)法语版存在时,我们不能仅仅因为宗教音乐有记录的历史更久一些,或者因为有量的节奏最先在教堂中被记写下来,就假定法语版的一定是换词歌。在以《自亚伯拉罕的子实中》克劳苏拉为基础的经文歌的例子中,人们很容易做出错误的假设,因为它们全都可追溯到一首已知的用模式节奏写成的拉丁语宗教作品原型中。但是正如我们已经看到的,图7-4中的法语经文歌所出自的文献要早于图7-3中的拉丁语经文歌,并且它使用了更早的一种记谱方式。

同样也可能具有重要意义的是这样一个事实:法语经文歌并不是

⑥ Richard Crocker, "French Polyphony of the Thirteenth Century", in R. Crocker and D. Hiley, eds., *The New Oxford History of Music*, Vol. II (2nd ed., Oxford and New York: Oxford University Press, 1990), p. 639.

一首二重经文歌。它的一段唱词很明显是要用两个高声部以同样的节奏演唱的。除去固定声部，这样一首节奏相同的、唱词音节式的作品就要称为孔杜克图斯了。所以正因如此，在一个固定声部上有两个演唱同样唱词声部的经文歌就被命名为"孔杜克图斯经文歌"了，并且也被推定为是较早出现的。然而，既为它命名又对其进行推测的人是现代的学者。且按定义，所谓推测就是缺乏支撑的证据。

其证据无法让我们声称拉丁语经文歌先于法语经文歌发明。只有"常识"、我们对早期普罗苏拉技法的知识，以及我们对这一新体裁可能的仪式用途的猜测支持拉丁语为先的观点。在天平的另一端是文献证据。法语经文歌最早的文献事实上是特罗威尔的手稿，例如在第四章中提到过的大部头的国王手稿。它可能要稍早于 W_2 的日期，并且不会晚于 Flo。Flo 中似乎包含有现存最早的拉丁语经文歌。

[220]在国王手稿中，甚至还有一些名为"经文歌"的单声部法语作品，它们与圣母院克劳苏拉完全没有关联。它们与复调的经文歌相同，都用有量记谱法写成，并且没有段落的反复。另一方面，与晚期的特罗威尔尚松一样，它们有一些使用了"叠句"——在第四章中我们见到过的短小、不断循环的言语/音乐的标签或"套子"[hooks]。这些单声部经文歌中，有一首引用了我们在例 4-6 中已经熟知的亚当·德·拉·阿勒的小回旋歌《我可爱的情人》的叠句，将其作为一个标签。在这首经文歌中（例 7-3），叠句做了拆分，并且这首诗所有余下的部分插入到了拆开后的两半之间：

Bone amourete m'a soupris	美好的爱情让我猝不及防
D'amer bele dame de pris,	让我爱上了一位美丽尤物，
Le cors agent et cler le vis.	身姿曼妙，容颜靓丽。
Et por s'amour trai grant esmai,	为了爱她我倾尽所有，
Et ne por quant je l'amerai.	无论我爱她多么深。
Tant con vivrai de fin cuer vrai.	不过我将要怀着赤诚之心生活，
Car l'esperance que j'ai	因我希望
De chanter tous jours	我能一直歌唱
me tient gai.	让我保持快乐。

例 7-3　巴黎, BN 844("国王手稿"), 第 8 插入端, 由茱蒂丝·佩莱诺 [Judith Peraino] 译谱

[221] 像这样插在叠句之间的诗节是一种独特的体裁, 被称为 motet enté ("拼接"或"嫁接的经文歌")。随着它的成长, 它很快就与

复调经文歌体裁发生了同化。然而,在特罗威尔晚期的曲目中,这一体裁的单声部起源使我们无法假定经文歌从定义上就应该是复调体裁。它倒应该是一种混合的体裁,一种从不同根源体裁中多次杂交的产物。这些根源体裁既有单声部的也有复调的,既有宫廷的也有教会的。

一种新的封闭风格?

然而,无法否认的事实是,在这一世纪末——也就是格罗切欧的时代——经文歌曾经是一种严格的复调体裁,并且它的复调性比任何其他的体裁都更纵情欢乐[reveled]。因为经文歌的起源或祖先具有并不严格的复调性而否认这一事实,就是犯了所谓"起源谬误"[genetic fallacy]的错误——无意或有意地将一件事物当下的情况与其最初可能的情况混为一谈。(可举一个更加明显的例子,想象有人声称我们的国歌不是一首爱国歌曲,而仅仅是一首饮酒歌。)恰好我们谈到谬误这一话题,如果像本段的第一句话所说的,经文歌的"复调性而纵情欢乐",这是一种谬误(即所谓的"情感谬误"[pathetic fallacy])。经文歌无法纵情欢乐,只有人才可以。并且人,尤其是格罗切欧,才能在复调的、复歌词的经文歌中纵情欢乐。图7-5中就是格罗切欧纵情欢乐其中的、完全进化后的13世纪晚期法语经文歌的实例。它出自班贝格手稿。此外还可以看到它的译谱(例7-4)。

这首作品的曲式显然来自迪斯康特或克劳苏拉,尽管事实上不存在与之对应的克劳苏拉。两个长短格格律("第一模式")声部以一个长长格("第五模式")的定旋律为基础创作出来。这个定旋律取自一段格里高利花唱。在此例中,花唱出自复活节升阶经《这是耶和华所定的日子》[Haec dies]。我们在例1-7b中已经见过此例了。可将例7-4的固定声部与这首升阶经最后一句斜体的唱词对应的音符做比较:"quoniam in seculum misericordia ejus"(他的仁慈将延续永恒)。经文歌固定声部由圣咏花唱的二次进行流程构成,其音符断成了两个和三个长音符或倍长音符交替出现的音组。

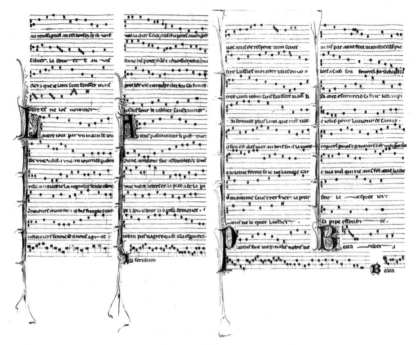

图 7-5 法语二重经文歌,《有一天/在复活节期/永恒》[L'autre jour/ Au tens pascour/ IN SECULUM](Ba. Fols. 7—7v)。其版式与图 7-3 的较为相似。固定声部在第 7 页经文歌声部下方开始,并大体上一直持续到 fol.7v 页面的底部

例 7-4　图 7-5 的译谱

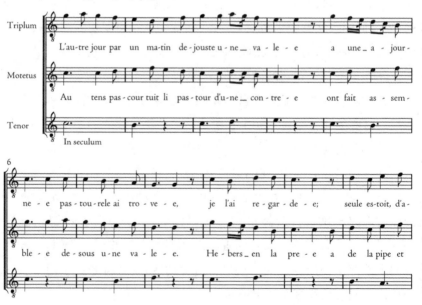

例 7 - 4（续）

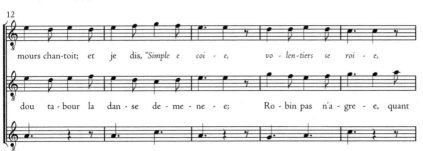

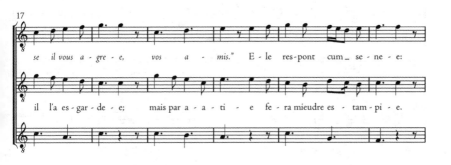

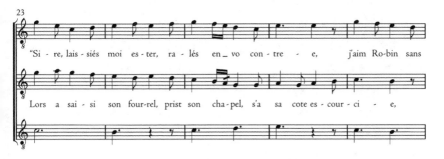

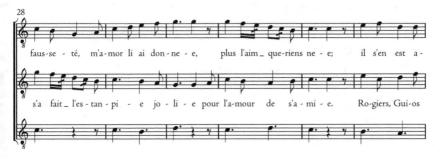

例 7-4（续）

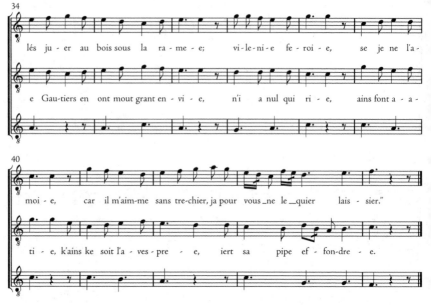

第三声部

有一天，在拂晓的山谷中，
我见到了一位牧羊姑娘，我看着她。
她孤身一人，唱着爱情，我说道：
"甜美温柔的人儿，
 我很高兴作你的爱人，
 如果你愿意的话。"
她明确地答复道，
"请离开我吧先生，回到你来的地方。
我真正地爱着罗班并且要将我的爱给他，
我爱他胜过任何人。
他去树林中玩耍了
 就在那树荫下。
如果不爱他，那我就是卑鄙之徒，
因他忠贞地爱着我。
我永远不愿为你而离弃他。"

经文歌声部

复活节期，来自同一个地方的
 所有的牧羊人
相聚在山谷的底部。
在牧场上，由赫伯特领舞
 奏着风笛和小鼓。
 罗班看到这并不高兴，
出于挑战他要奏一支更好的埃斯坦比耶。
然后抓起风笛，拿起鼓槌，
 披起了他的长袍，
并奏起了欢快的埃斯坦比耶舞
 献给了他爱的小心肝儿。
罗吉耶、吉约和戈迪埃
 都非常嫉妒。
他们每人欢笑，但他们都轻蔑地说
 入夜之前，他的风笛一定会坏掉。

固定声部

永　恒

[224] 好吧，这些已经很有克劳苏拉风格了，但是经文歌声部和第三声部的唱词都是短小的牧人歌[pastourelles]，它们让人想到特罗威尔的诗歌。甚至连牧羊人罗班这个名字和老掉牙的开头（"有一天……"）都能向回追溯至特罗巴多那儿去：

第三声部：

L'autre jour par un matin	有一天清晨
dejouste une valée	在山谷的底部
A une ajournée	在黎明时分
[225] Pastourelle ai trouvée,	我忽然看到一位牧羊姑娘
Je l'ai regardée;	并且看了她好一阵。
Seule estoit,	她独自一人，
D'amours chantoit;	唱着爱情，
Et je dis:	我说：
"Simple et coir,	"朴实腼腆的姑娘，
Volentiers seroie,	我将会很快乐，
Se il vous agrée,	如果能让你快乐的话，
Vos amis. "	你的爱人。"
Ele respont cum senée:	她思索着答道：
"Sire, laissiés moi ester,	"先生，让我一个人待着吧，
Ralés en vo contrée,	回到你来的地方去。
J'aim Robin sans fausseté,	我爱着罗班，没有欺瞒；
M'amor li ai donnée,	我向他保证我会爱他。
Plus l'aim que riens née;	我爱他胜过一切生命。
Il s'en est alés juer	他去玩耍了
Au bois, sous la ramée;	在森林中，林荫下；
Villenie feroie,	如果我不爱他了
Se je ne l'amoie,	那将是糟糕的，
Car il m'aimme sans trechier,	因他忠贞地爱着我，
Ja pour vous ne le quier laissier. "	而我不会为了你这种人背弃他。"

经文歌声部

Au tens pascour	在复活节期
Tuit li pastour	所有的牧羊人
D'une contrée	都从一个地方
Ont fait assemblée	汇聚起来
Desous une valée.	来到山谷的底部。
Hebers en la prée	赫伯特，在牧场上，
A de la pipe et dou tabour	拿着风笛和小鼓，
La danse demenée;	领着舞。
Robin pas n'agrée,	当罗班看到时
Quant il l'a esgardée;	他并不高兴，
Mais par aatie	他自视高傲
Fera mieudre estampie.	认为可以演奏一曲更好的埃斯坦比耶。
Lors a saisi son fourrel,	他抓起了他的风笛，
Prist son chapel,	戴起了他的帽子，
S'a sa cote escourcie,	披起了他的长袍，
S'a fait l'estanpie	并奏了一曲埃斯坦比耶，
Jolie	一支欢快的曲子，
Pour l'amour de s'amie.	为了取悦他的姑娘。
Rogers, Guios et Gautiers	罗热、居伊和戈蒂耶
En ont mont grant envie,	全充满了嫉妒，
N'i a nul qui rie,	他们没人欢笑，
Ains font aatie,	但都轻蔑地说
[226] K'ains ke soit l'avesprée,	当入夜时
Iert sa pipe effondrée.	他的风笛碎成一片片。

这些词看上去既天真又充满民间色彩，但它们都采用非常城镇化的音乐构造，这掩盖了它们乡野的本质。这种诙谐的不协调性（还有复歌词性）加剧了经文歌体裁中核心的异质性，并早已成为

"结合的艺术"——将多种事物结合在一起的艺术——中令人愉悦的一个方面。而且,它早就成为知识分子鉴赏家格罗切欧将经文歌视为巴黎体裁顶峰的一个原因,因为它是"有着许多声部的歌曲,并有很多词语或多种不同的音节,(但是)各个地方都在和谐中鸣响"。⑦矛盾对立的和谐化(对不协和的调和)既包括唱词也包括曲调,甚至包括固定声部中未唱出的、不协调的拉丁化仪式唱词。第二声部的唱词提到了"复活节期"(tens pascour),婉转地暗示了作为该经文歌整个复调上层结构基础的圣咏花唱段来源。经文歌充满了内部的玩笑。

但是这并不是格罗切欧热爱这种新体裁的唯一原因。通常,理论家既对事物做规定,也做描述。下面这段话就是他对经文歌做的规定:

> 这种歌曲不应在平民中推广,因为他们既不懂得其精妙,也不会在聆听时获得快乐,但它应该为有学识的人以及追求艺术精妙的人表演。此外它们一般要在其节日时为教诲他们而表演,就像他们称为回旋歌的歌曲应在平民的节日时表演那样。

这非常有趣:一首歌曲写的全都是牧羊人和他们忠贞的爱人,但是却不能在罗班、罗热和他们这一群人面前表演,因为他们永远也弄不明白它。事实上,复杂的复歌词歌曲本身就是为了突显它所演唱的场合——大学的消遣娱乐活动,或者用格罗切欧迷人的说法,用于"学者的节日"——这是精英云集的场合。在这样的场合中,同时也通过这样的场合,格罗切欧的新阶层成员能够庆祝,并且突显出他们高于"平民"的优越性。这似乎让人想起了什么。我们之前在哪儿听到过类似的观点?几章之前,当我们听到两位特罗巴多之间开展的一场讽刺辩论(joc parti)时,我们就听到过这样的观点了。他们其中一位(博·迪奥朗加,人称林奥勒)信奉封闭风格的价值,即宫廷精英的"高难"诗歌的价值。不要将"大家习以为常"的事情看得宝贵,他警

⑦ Grocheio, *Concerning Music*, trans. Seay, p. 26.

示道,"这样一来一切就都平等无异了"。格罗切欧站在经文歌的立场上,对这种排他性价值的回应是一个绝佳的例子,它体现了新出现的精英阶层——在此就是城市的知识分子精英,他们中很多人都出身较低的阶层——如何对较老的、确立了的贵族阶层进行模仿并渴求之。

这一以格罗切欧为代表的、自诩为"有学识的"阶层为作曲家们提供了这样一群听众:他们鼓励作曲家们进行试验,并相互比拼成就杰作[tours de force]和独创的绝技。经文歌成为技术创新和进行"结合"的冒险的温床。例7-5中的例子就是一次试图将三种截然不同的音乐-诗歌风格结合为"不协调的和谐"[harmony of clashes]的尝试。第三声部采用了例7-3中的嫁接的经文歌风格:它不反复的旋律引用了一段古老的[227]叠句 Celle m'as s'amour douné Qui mon cuer et m'amour a(那位拥有我的心和爱的人儿将爱给我)。除去开头的叠句(也很著名)后,经文歌声部实际上是一首回旋歌:

例7-5 《我感受到了爱的痛苦/我应该怎么办/在世界》(蒙彼利埃,医学院 H196[Mo], f. 188')

例 7-5（续）

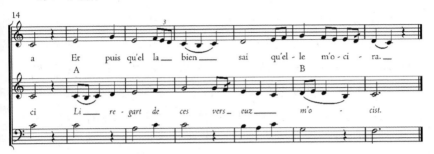

第三声部：
当拥有我的心和我的爱的她也爱我时，我陷入爱情的痛苦，却毫无煎熬。因为她有了它，我知道她会杀死我。

第二声部：
我该怎么做，主，上帝？她绿色眼睛的一瞥，我要期待更好的恩惠。她绿色眼睛的一瞥杀死了我。

[A]	[Li regart de ses vers euz	她绿色眼睛的一瞥
[B]	m'oxist]	杀死了我。
a	Que ferai, biau sire Diex?	我能做什么，主啊？
A	Li regart de ses verz euz	她绿色眼睛的一瞥
A	J'atendrai pour avoir mieix	我将等待着，期望
B	merci	得到更好的对待。
A	Li regart de ses vers euz	她绿色眼睛的一瞥
B	m'ocist	杀死了我。

 此外，固定声部与例 7-4 的相同，只是像其他声部那样写成了长短格的第一模式，它的不规则性只有有量记谱法才能精确地记录。
 初看之下，这首作品不能说琐碎，而是短小甜美的，尽管如此，它是作曲[*composing*]这个词在最字面的、词根的意思上（来自 *componere*，即将事物组合在一起）的杰作。这项任务在于，不仅仅将一个或两个，而是将三个先前存在的旋律塞进一个和谐的织体中。其中一个旋律还有额外的风险：它本身就包含了很多音乐的重复。[228]在第一眼之后，听众得以深入其中，辨认出 3 条先前存在的曲调（它们全都以不同的形式写成）。这为听众带来了极大的乐趣，并且他们也会惊叹于这些

曲调组合在一起时所用的高超技巧。

这样的作品是读写性发明的胜利,其匠人式的精妙复杂性归根结底依靠的是书面媒介。就像特罗巴多的封闭风格那样,它的意义就在于"关闭和使事物变晦涩",这样"一个人就会害怕"用日常口头的言谈"对它造成践踏"。这是晚期普罗旺斯诗人之一,佩尔·达尔维赫[Peire d'Alvernhe](1158—1180)在捍卫精细晦涩的"困难"艺术时所声明的。⑧

固定声部"家族"

在这首煞费心思作成的小歌曲的三个组成部分中,最频繁被使用的是固定声部。"永恒"花唱,与一些其他花唱(包括同一来源的升阶经《这是耶和华所定的日子》中的"Do-"[mino])一样,它们都是大学里人们最喜爱的,并且被一再地用作经文歌固定声部。这同样也是"杰作文化"的一个方面,其中效仿[emulation]或者说超越——做同样的事但做得更好——是主要的目的。

但是"永恒"有何特殊之处呢?答案可能与它非同寻常的调性布局有关。用于构建经文歌(以及它之前的克劳苏拉)的这段格里高利花唱,是从更大的调性布局中差不多随意节选出来的一组音符。它们完全不必结束在其根源圣咏调式的收束音上。事实上,"永恒"花唱就不是如此结束的。《这是耶和华所定的日子》升阶经采用了第二调式,并且进行了移调,终止在 A 音上。"永恒"花唱终止在 F 音上。而且,即便是在这段花唱内部,这个收束音也是很令人惊讶的,因为它是在多次重复 C 音(其中有些还非常具有终止意味)以后,只在结尾才出现。

当花唱成了一首克劳苏拉的固定声部时,也就是稍后再次插入到完整表演的升阶经语境中时,调性的不一致才被最小化了。当它成为独立表演的经文歌的固定声部时,调性的不一致[229]就得到了强调,并且可能仅凭其自身就成了——或者从固定声部受欢迎的程度来看,

⑧ Peire d'Alvernhe, quoted in H. J. Chaytor, *The Troubadours* (1912; rpt. Port-Washington, N. Y.: Kennikat Press, 1970), p. 36.

几乎肯定成了——乐趣的源泉,这也是"对不协和的调和"的另外一面。(对于在意一部作品调性统一性的现代听众来说,这可能比对格罗切欧及其同时代人来说更是一种负罪般的乐趣。)在中世纪的经文歌中,不规则的或出乎意料的调性特征是很平常的,甚至很可能是一种诱惑,而在更近的音乐中则被视为一种偏差或缺陷。

克勒和塔里亚

"永恒"花唱的受欢迎程度有一个绝佳的见证,它是一个简短的附录,收录的都是以该花唱为基础的无词作品。这一附录位于组成班贝格手稿主要部分的上百首经文歌后面,也是这一手稿的最后部分。尽管它们是没有词的,并且以总谱方式写成,但这些作品并非真正的"克劳苏拉",因为它们采用了有量记谱法,并且与实际上的圣母院曲目毫无关系。(就最有可能涉及的作曲家们本人而言,他们并非从升阶经中借用了"永恒"固定声部,而是从其他经文歌中借用了这一声部。)它们是"抽象的"模式-作品,原本用于发声演唱或器乐表演,并且正因如此可以算作最早被写下来的"室内乐"。图7-6是班贝格手稿中两个相

图7-6 "永恒"固定声部上的"器乐经文歌"(Ba, fols. 63v—64)

对页面的"开头",它显示了这些作品中的其中 3 首以及第 4 首的开头;例 7-6 包括了两首作品的完整译谱。

例 7-6a "器乐"(无词的)经文歌,"用长音符的永恒"[*In seculum longum*]

例 7 – 6a（续）

例 7 – 6b "用短音符的永恒" [*In seculum breve*]

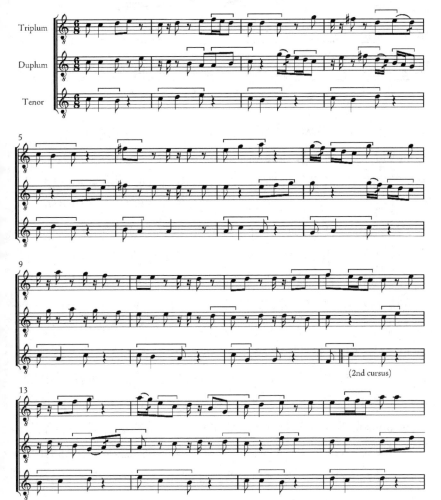

例 7-6b（续）

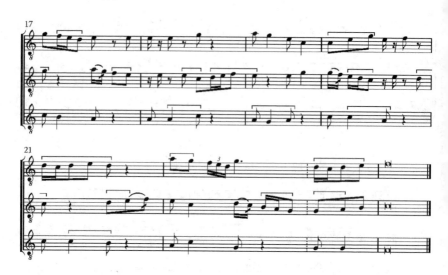

[232] 对比一下固定声部。它们都将"永恒"花唱切割为三音式的节奏模式句。第一种称为 In seculum longum（"用长音符的永恒"），它从头到尾都用完全的长音符处理这个曲调，也就是用长长格的"第五模式"。第二种称为 In seculum viellatoris（"提琴手的永恒"），它使用了长短格的（"第一模式"）LBL 形式，由有量的连音纽姆确定。第三种称为 In seculum breve（"用短音符的永恒"），它将第二首作品的形式做了逆转，变为了短长格的（"第二模式"）BLB 形式，这也是由有量的连音纽姆确定的。

所有这三种固定声部都将"永恒"花唱做了二次进行流程处理。这段花唱包含了 34 个音符，当它们被分割成三音式的节奏模式句后，在第 11 个节奏模式句后面会剩下 1 个音。所以，在所有这三首作品中，第 12 个节奏模式句都包含了第一次进行流程的最后一个音和第二次进行流程前面两个音。其结果是，在第二次进行流程中，"音脚单元"[foot-unit] 的旋律和节奏似乎彼此错位了，这就构成了新的一组三音式节奏模式句，并在其上方构建了复调织体。换言之，固定声部的两个方面或者说两种维度——旋律或音高序进[pitch-succession]和节奏模式句——在概念上被分离开了。

在这种构建固定声部的方式中，一个来自其他圣咏的、预设的且重

复的音高序进与一个重复的时值序进相互协调。这种构建方式为创造智识上的"杰作"打开了太多的新可能。14世纪时，人们专注地耕耘于此。那时，经文歌经历了惊人的增长。这种抽象化构思的音高序进被14世纪的理论家称为 color（克勒）；而抽象化构思的节奏形式被称为 talea（塔里亚），特别是当它超越了这些早期曲例中简单的节奏模式句时。（塔里亚在拉丁语中，字面意思就是"测量杆"[measuring rod]。其词源明显与梵文单词 tala 有关。印度的音乐家用这个词指代在音乐表演中，复杂即兴的表层节奏下的固定循环重复的拍子形式。）

[233]"提琴手的永恒"与格罗切欧这位理论家赞美提琴手的一段话非常吻合。他说提琴手们是当时最多才多艺的器乐演奏者。"一位好的 vielle（维埃拉提琴）表演者，"他写道，"一般会使用每一种歌曲和每一种音乐形式。"那么，似乎有可能这首作品本意是为器乐三重奏创作的。在例7–6中译谱的两首作品也可能是器乐三重奏，或者至少可以用此方式表演，但是并没有理由排除用元音发声的声乐表演方式。尤其因为它们是断续歌，用格罗切欧描述它们时所说的就是"以两个或更多人声创作的切开的歌曲[cut-up songs]"。他将断续歌列在了声乐体裁当中，与奥尔加农和孔杜克图斯同列，并评述道："这种歌曲因其机动性和速度而受到急性子和年轻人的喜爱。"

例7–6中的一对断续歌定然展示了这种机动性和速度。事实上，它们是一首作品的两个版本，即长音符的和短音符的，其中第二首严格地以"二拍子"进行。第一首作品用完全长音符、不完全长音符和短音符写的地方，第二首相应地采用了不完全长音符、短音符，以及（在我们选择查看的诸多作品中第一次采用了）半短音符。假如两首作品连续表演，其"完全性"或单位拍始终保持不变的话，那么第二首断续歌就会以吓人的高速度进行，特别是考虑到断续歌交替时所需的刹那的时间。这是炫技的音乐，要求表演者和作曲家都身怀绝技。这些作品中的一首，或者全部两首可能就是被无名氏四号归在"某位西班牙人"名下的《"永恒"断续歌》[Hoquetus In seculum]。它们在许多文献中都能找到。在其中一个文献中，该作还有另一个声部——一个有词的第四声部，它含有一首特罗威尔风格的情诗——被强加在整个结构之上，形成

了真正的组合上的狂欢[combinatorial orgy]。

混合的艺术

有半短音符的另一首经文歌呈现于图7-7(摹真本)和例7-7(译谱)中(这次给出了所有声部,甚至包括固定声部)。此时,炫技式作曲(即"匹配在一起")的元素在经文歌声部中最为明显。这个声部不是别的,而正是《罗班爱我》,也就是亚当·德·拉·阿勒的《罗班与玛丽昂的戏剧》(例4-9)开头的维勒莱。短小的固定声部花唱,"Portare"(孕育)最初是从一首哈利路亚诗歌中截取的。它曾用在许多经文歌中,但是似乎从未用在克劳苏拉中。这里,它经过了三次进行流程[triple cursus]。

图7-7 《我爱人的离开使我很伤心/罗班爱我/孕育》[*Mout me fu grief/Robin m'aime/PORTARE*](Ba, fol. 52v)

例 7-7 图 7-7 的译谱

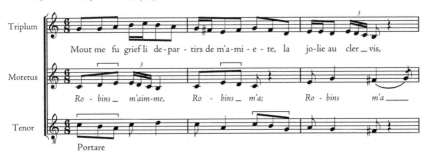
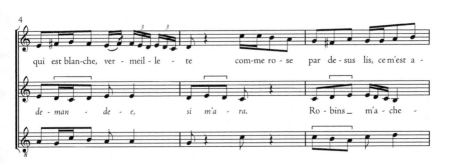
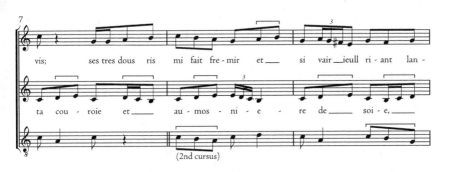
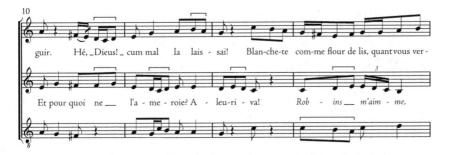

例 7-7（续）

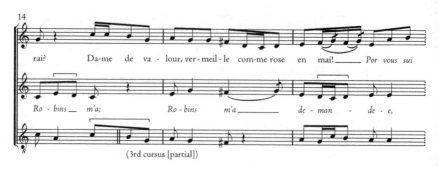

第三声部：
　　我爱人的离开使我很伤心，那美丽的人儿，有着灿烂的面庞，白里透红犹如玫瑰配上百合，在我看来是这样；她那甜美的笑声让我颤动，她蓝灰色的眸子，使我憔悴。噢！上帝，悲叹我离她而去！小而洁白的百合花，何时我能再见到你？可人的女子，像五月玫瑰那般红艳，我为你而承受巨大的悲伤。

经文歌声部：
　　罗班爱我，罗班拥有我；罗班需要我，而且他将拥有我。罗班给我买了一顶花冠和一支丝绸小包；我又如何能不爱他？罗班爱我，罗班拥有我；罗班需要我，而且他将拥有我。

　　图 7-8（例 7-8 为它的译谱）展示了另一项"结合"的炫技行为。它使用了我们之前见到过的材料。这是一首真正的 *quodlibet*（集腋曲）——对既有之物[found objects]所做的随意混杂[grab-bag]（该词字面意思就是"你想要的任何东西"）。最终，我们得到了一首两种语言混合的经文歌。[234]它将拉丁语和本地语结合在一起。其第三声部（一首法语的牧人歌）和经文歌声部（一首拉丁语布道词）都被填充上了叠句，使这首作品成了一首二重的"嫁接的经文歌"。同时，其固定声部取自全新的来源：它是一首传统的"格里高利"或法兰克圣咏旋律，但它与圣母院的复调曲目并无关联。尽管有着一些轻微的旋律装饰，但它

图 7-8 《五月时/重婚者该自我谴责/慈悲经》[El mois de mai/De se debent bigami/KYRIE](Ba, fol. 14v)

例 7-8 图 7-8 的译谱

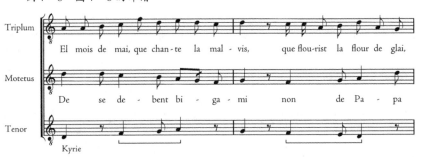

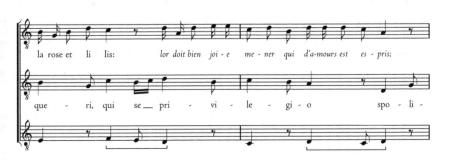

例 7-8（续）

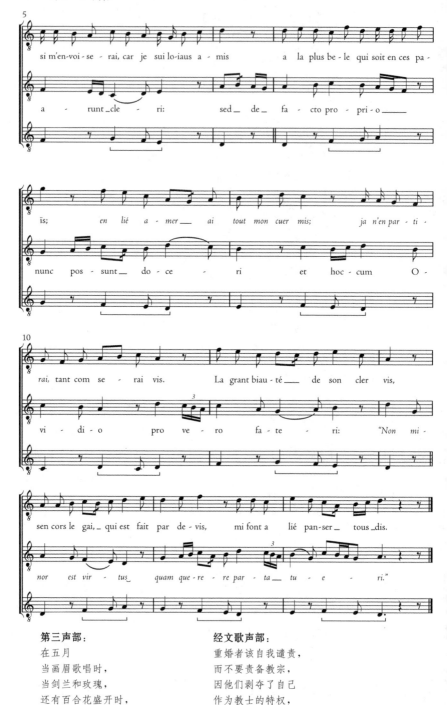

第三声部：
在五月
当画眉歌唱时，
当剑兰和玫瑰，
还有百合花盛开时，

经文歌声部：
重婚者该自我谴责，
而不要责备教宗，
因他们剥夺了自己
作为教士的特权，

那么相爱的人
应当快乐。
我将庆贺，
因为我是所有这些土地上
最美丽的人
的忠诚爱人。
我已将全部的心
用来爱她，
我将永不停止
只要我还活着。
她光彩照人的容颜的
伟大美丽，
她俊美的胴体，
生得令人称奇，
让我总是
将她惦记。

但是他们要从自己的所作所为中
好好学习
并且同奥维德
承认这样一个真理：
"美德不仅仅在于追求
也同样在于坚守。"

仍作为慈悲经《伴随欢呼》[Cum jubilo]中的第一次欢呼为我们所熟知（例3-5）。它被处理成了一条短小的塔里亚，包含一个单独的长音符加上一个第一节奏模式句，并且在塔里亚第5次重复之后，插入了一个单个的终止长音符，借此将克勒补全。整个固定声部的旋律都经过了二次进行流程，并且开始做第三次进行流程，只不过仅仅进行到第3次塔里亚为止。

借助于弗朗科记谱法这一全新的资源，各个声部在节奏上区分得很清晰——或者更准确一些说，在韵律学上，唱词和音乐区分得更清晰。第三声部的半短音符配以彼此分开的唱词音节；经文歌声部含有[235]半短音符，但是唱词只出现在长音符和短音符上。而按照记谱，固定声部仅限于长音符和短音符组成的"模式"形式。

这首两种语言混合的经文歌出自所谓的蒙彼利埃抄本（Mo），它是13世纪遗留下来的最全面的，也是最奢侈的钦定经文歌书。它包含了超过三百首各类经文歌，时间跨越了一整个世纪，全部集结在8部分册或一些单独缝在一起的部分中。[236]这些分册的前6册（包括含有这首双语经文歌的那册）似乎是在1280年左右集结而成的。它因其"经典的"弗朗科经文歌而闻名，其声部节奏根据音域做了更加严格的"分层"（音域越高，运动的速率越快）。这也是"对不协和的调和"理念的一

次提炼,并且韵律上的反差经常也反映在语义的层面上。在 Mo 的一个著名曲例中(《漂亮的姑娘/我憔悴/主》[Pucelete/Je langui/DOMINO]),其愉快的第三声部用短音符和半短音符描绘了诗人对其所爱姑娘的陶醉;萎靡不振的经文歌声部用长音符和短音符抱怨着相思之苦;固定声部则保持着更加均匀的完全长音符的步伐。

 Mo 中的第 7 和第 8 卷分册制成于 13、14 世纪之交,正好是格罗切欧的时代。此时,"对不协和的调和"中有趣且游戏性的一面已发展到如此地步,以至于可以自由选择找到的东西并将其纳入到包括固定声部的所有声部当中,且越奢侈越好。图 7-9/例 7-9 中的经文歌正是格罗切欧尤其推荐给他所谓的"学者的节日"的生动事例之一。半短音符渗透到了所有的声部中。第三声部和经文歌声部的唱词恰恰就是对格罗切欧描绘的这种中世纪兄弟会派对进行的描述。

图 7-9 《说到打谷脱粒/巴黎的早晨/新鲜的草莓》[On a parole/A Paris/Frese nouvele](蒙彼利埃,大学校际图书馆,医学部,H196, fols. 368v—369)。同样,开头是在左侧页面中间用有装饰的大写字母标出的

在这种派对中，年轻的学者们聚在一起，他们大快朵颐，尽情地饮酒作乐，鄙夷体力劳动，还对巴黎赞美有加，这是新生知识分子愉快生活的源泉。那么固定声部呢？它由水果商贩吆喝——"新鲜的草莓，成熟的黑莓"——的四次重复构成，在谱面上用早期的同上记号或反复记号标识。这可能是直接"来源于生活"的，就像生活在巴黎街头一般。

例 7-9　图 7-9 的译谱

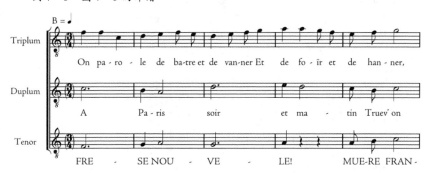

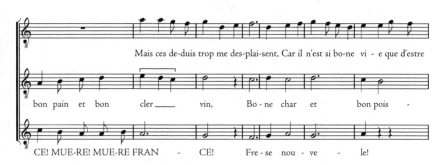

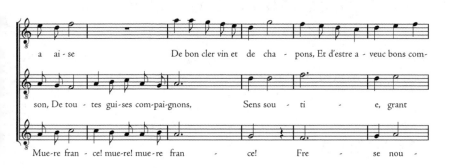

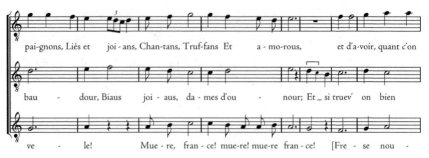

例 7-9（续）

第三声部：
说到打谷脱粒，
说到挖土翻地。
这样的消遣非我所爱。
因为没有什么比得上
让人尽情享受
玉液琼浆和阉鸡，
还有朋友为伴，
强健而精神，
唱着，
开着玩笑，
坠入爱河，
并拥有一切
可以为美丽女人
带来欢乐的东西
满足人们的心意。
这一切都在巴黎。

第二声部：
巴黎的早晨与夜晚
都能找到美味的面包，
美好、清澈的美酒，
美味的鱼和肉，
各种各样的朋友
有着活跃的想法和高涨的精神，
美丽的珠宝和高贵的妇人
并且，同时，
穷人荷包也配得上的价格。

固定声部：
新鲜的草莓！美味的黑莓！
黑莓，
美味的黑莓！

像这样的一首经文歌，音乐和主题都完全是城市的，也完全是世俗的。它与宫廷和教会这两个曾经滋养了这一体裁的传统已不再有任何直接的关系。它与克劳苏拉或特罗威尔尚松的联系更多地体现在历史上，而不那么体现在风格上。它已然独立于其传统之外，并准备好滋养着新的作品的发展。正如美国作曲家亚伦·科普兰[Aaron Copland]曾经观察到的那样，当听众发生变化的时候，音乐也会变化。

"彼特罗"经文歌

为结束关于 13 世纪经文歌的讨论，我们可以再回看一下 Mo 第 7

分册开头的那对作品。根据 14 世纪作者们的引述,它们被认为出自一位神秘莫测却又显然很重要的作曲家及理论家之手。此人在论著中被称为[238]彼特罗·德·克鲁塞[Petrus de Cruce](Pierre de la Croix?)。这两首经文歌以及另外 6 首有着同样特点的经文歌(也因此据猜测为彼特罗所作)采用了一种特殊的风格。它将节奏分层的特性推向了当时记谱法所能允许的极限。更进一步的是,事实上,因为彼特罗改变了弗朗科记谱法及随之产生的织体,从而将分层的效果更加夸张化了。

在经文歌声部和第三声部中,《有些人/很久以来/宣告》[*Aucun/Lonc Tans*/ANNUN(*TIANTES*)]让我们对高贵的特罗威尔尚松做了最后一次长久而挥之不去的凝视,其固定声部也属于传统的类型,取自一首圣母院的奥尔加农。图 7-10 展示了它的第 1[239]页;例 7-10 是这部分的译谱。这里的织体和韵律与例 7-8(《五月时/重婚者该自我谴责/慈悲经》)的相似:第三声部为按音节配词的半短音符,经文

图 7-10　彼特罗·德·克鲁塞,《有些人/很久以来/宣告》的开头(Mo, fol. 273),5 页中的前两页

歌声部也有半短音符,但是只在长音符和短音符或者与之等值的音上才有音节,固定声部从头到尾都以完全的长音符运动。而这首作品的声音和风格却是非常新奇的,这是由于第三声部对基本拍(也就是 tempus 或短音符单位)进行了细分而形成的弹性使然。

例 7-10　图 7-10 的译谱

例 7–10（续）

例 7-10（续）

第三声部：
有些人写歌是为了生计
但是我则受爱情的启发
它使我内心充满喜悦
使我不能自已地创作歌曲。
美丽可爱的女子
颇富名望
她让我爱上她,而我
许诺服侍她
用我所有的时日且绝不背叛,
我将歌唱,因我从她那里得
到甜蜜的馈赠,
仅此便会给我欢愉。
这样的念头可平复我心中的忧愁
并给我治愈它的希望。
与此同时,
爱情诉说着我的
高傲,让我成为囚徒,
我并不会因此看坏了她。
她知道如何巧妙地布下骗局
令人无法防御;
勇猛的力量和高贵的出身
都毫无用武之地。
如果她一时兴起
想要向我索取赎金,我将
成为她的俘虏并将我的心
给她做抵押,让我的心归她。
我祈求慈悲,因为我
再无所求。

经文歌声部：
很久以来我都不再歌唱,
但是现在我有理由炫耀我的快乐
因为真爱使我渴求
世间可以找到的
最尊贵的女子。
什么事情都无法与之相比,
当我如此爱着这样一位珍贵的女子
仅仅是想她我便感到快乐至极,
那么我知道了
有着真爱的一生是
非常令人快乐的,无论人们怎么说。

 彼特罗用被称为 *puncta divisionis*(分隔点)的小点来标出第三声部中的短音符单位或者说 *tempora*(拍)。其功能类似现代的小节线,它将多个拍变为小节。在点之间可能有 2—7 个半短音符(并且根据一些理论家,这一时期有些作曲家甚至将拍子细分为 9 份)。在第 7 行的配乐中,有一个小节含有 7 个独立的音节,这是通常一拍所含半短音符数量的两倍还多。要么它们要以比正常快两倍的速度来演唱,并将一首高贵的爱情歌曲变成绕口令,要么整体的速度要降到足够慢来适应最短音符时值的"自然"表达。

 显然后者才必定符合本意,也是实际的操作方法。其结果是,普通的半短音符的实际时值变成了[244]更早的经文歌中的普通短音符

了。这造成了一种新的速度,在译谱中真正有意义的方式是将其中的短音符"完全地"分隔为3个半短音符(或分为一对"变化的"音符),就像例7-10中的那样。最长音符时值和最短音符时值之间的比例已达到18倍(3×3×2)。其结果是,位于第三声部柔和的朗诵下方的普通"模式"节奏变得如此之慢,几乎已经淡出了音乐的表层了。

[245]简而言之,模式节奏已经失去了最初使其得以存在的形式化和主导属性了。不仅如此,第三声部和支持的声部间夸张的节奏分化已经与采用迪斯康特音对音织体的经文歌风格起源迥然不同了。再一次,通过时间线索可以轻易追踪的联系,在风格的层面上发生了蜕变。这就是风格进化的意义所在。人们可以饶有兴致对它进行探寻,欣赏它的变迁盛衰,对它创造的新可能性感到高兴,并且对这些可能性所开拓出的原创性感到惊叹,但仍对艺术进步的观念持怀疑态度。

<div style="text-align:right">(殷石 译)</div>

第八章　商用数学、政治与天堂：新艺术

14世纪法国的记谱法与风格的变化；由马肖到迪费的等节奏经文歌创作

一种"新音乐艺术"？

[247]然而（紧跟着前一章结束的思想，但也可能要与之发生抵牾）我们一定会指向这样一个时代，彼时，音乐创作实践的变化断然带有作曲家的目的，无论是为特定的技术问题获取针对性的解决方案，或拓展特定领域的技术可能性，还是提高特定技术改进效率。那么，为什么不称其为进步呢？

没问题；但是我们要将技术的进步与风格演进区分开来。一个仅影响了制作；另一个则同样有观察者的参与。技术属于生产的一个方面；风格则是产品的一种属性。因此可以说，风格是技术导致的结果。所以在导致风格的演进的诸多因素中，技术进步亦是它的肇因。不过，即使所有制作者都不断地试图改进他们的技术，但直到最近，才有人有意地以这样的方式改变他或她的风格。然而，就观察者的角度而言，新技术可以代替旧技术，或使其失去价值，但新风格却不会这样。足以证明这一点的事实是，我们中的许多人仍旧聆听老的音乐，听的数量（就算不多于）也几乎与新音乐不差。

以进步的名义寻求或鼓吹风格的改变，就意味着将技术和风格的概念相融合。为了做到这一点，则需要艺术家（但不仅仅是艺术家）在思考的方式及目的上发生巨大的改变。这种变化仅在临近18世纪末的时候才开始

发生。但是这个问题现在需要解决。因为 14 世纪无疑是音乐文人艺术频频取得技术精进发展的时代。这些音乐文人创造和使用了新兴的读写传统。而其结果必然是音乐风格发生了巨大的变化。

关于 14 世纪音乐技术进步是一个高度自觉的事件,我们掌握的最好的证据是 14 世纪最重要的两篇讨论音乐创作技术的论文标题,以及由它们引发的关于本质的争论。这些论文是吉安·德·穆尔斯(别名约翰内斯·德·穆里斯)的《新音乐艺术》[Ars novae musicae],又称《音乐艺术导论》[Notitia artis musicae],其初次[248]起草是在 1319 年与 1321 年间,还有之后出现的标题更为直接的"新艺术"[Ars nova]这篇论文。后者是一篇基于菲利普·德·维特里(1291—1361)教学内容撰写的论文中,留存下来的一些残篇或残篇的混合物与评注。引用一位那个时代的英国人的话说,在他生命的尽头,维特里被誉为"整个音乐世界之花"[flos totius mundi musicorum]。① 这些有关"新艺术"的论文大约在 1322 年到 1323 年间开始问世。

这两位作者都在巴黎大学受到了专业的训练(吉安·德·穆尔最终还成了该校的校长),并且他们既是数学家,也是音乐家——鉴于音乐在传统文科课程中处于与数学和天文学并驾齐驱的地位,因而这并不会让我们感到惊讶。13 世纪由弗朗科及其伙伴一同首创的新有量记谱法,不禁促使那些习惯于将音乐视为测量艺术的学者拓展了新的音乐视野。然而,"弗朗科"记谱法面向的是已有的节奏风格,且仅限于满足该风格的直接需要。它只是触及了数字关系的表面,而这些关系可能被转换成合理的声音时值,无论是为了纯粹智力或享乐的喜悦,还是作为一种使"音乐实践"[musica practica]——该词被比菲利普·德·维特里年轻的同代人尼克尔·德·奥里斯姆②[Nicole d'Oresme]

① John of Tewkesbury, *Quatuor principlaia musice* (1351); see M. Bent, "Vitry, Phillipe de", in *New Grove Dictionary of Music and Musicians*, Vol. XXVI (2nd ed., New York: Grove, 2001), p. 804.

② Maistre Nicole Oresme, *Livre de Politiques d'Aristote*, ed. A. D. Menut (Philadelphia: American Philosophical Society, 1970), p. 347; quoted in Julie E. Cumming, "Concord Out of Discord: Occasional Motets of the Eearly Quattrocento" (Ph. D. diss., University of California at Berkeley, 1987), p. 14.

翻译为"感知的音乐"[musique sensible]——与"音乐思辨"[musica speculativa](理性的音乐)更加趋近和谐的方式。

虽然他们最初是受思辨与数学思维的推动而得到了启发,但吉安与菲利普在记谱法上的突破,在"学术性的"音乐实践领域产生了巨大而直接的反响。如此反响,首先体现在经文歌领域,最终涉及每一种体裁。这些数学家对于本世纪及其之后的音乐实践所做出的贡献,都具有极富决定性的意义,以至于菲利普·德·维特里的理论传统被作为名称赋予了整个时代及这个时代所有的产品。我们经常把 14 世纪法国及其文化殖民地的音乐称作"新艺术"音乐。无论之前还是之后,理论从来没有如此明确或富有成效地超出并制约着实践。

源自数学的音乐

从纯粹数学的角度来看,"新艺术"革新是指数幂理论及其子主题之一——"调和级数"[harmonic numbers]理论——的副产品。早在 14 世纪,数学家们对于数幂的研究,已经超出了正方形和立方体的简单几何形状所证明的范围。这个领域的领导者,也是该世纪杰出的数学家之一,尼克尔·德·奥里斯姆(1382 年),是第一位将亚里士多德译成法语的翻译家。他的著作(正如我们已经看到的)也包含了音乐理论的内容。他作为经院哲学家和教士的职业生涯,与菲利普·德·维特里非常相似:菲利普以巴黎东北部莫城主教的身份结束了他的教士生涯。尼克尔在巴黎西北部,以利西厄主教的身份结束了他的教会生涯。尼克尔·德·奥里斯姆的《比例算法》[Algorismus proportionum],可谓 14 世纪阐释整数指数与分数指数"幂发展"[power development](递归乘法)的伟大理论。但这也恰是在吉安·德·穆尔的论文里首次发现四次方付诸实际应用的时候。

[249]"调和级数"这个术语,是数学家列维·本·格尔绍姆[Levi ben Gershom](别名吉尔松尼德或利奥·赫伯拉乌斯,1288—1344)首创。他是一位生活在阿维尼翁教宗的教廷保护下的犹太学者。吉尔松尼德的论著《论数之和谐》(De numeris harmonicis)实际上是应菲利

普·德·维特里的要求而写的,并且其中的部分内容是与后者合作完成。这部论著中包含了平方数(2)和立方数(3)的所有可能的乘积及其任意组合的幂的理论解释。

首先,在将短音符以"无理数"的形式细分为半短音符的合理化过程中,所有这一切都成为了音乐,正如我们在上一章末尾看到的那样,像彼特罗·德·克鲁塞这样的作曲家,在 13 世纪末就一直在就此试验。而促使"新艺术"革新的另一个"问题",则是调和了原来 12 世纪长音符[longa]等于两倍短音符(即,正如后来由理论家约翰内斯·德·加兰迪亚编纂总结的"莱奥南"创作实践的二拍长度)的"模式化"概念,与 13 世纪一个长音符等于三拍时值"完全"形式的"弗朗科式"概念之间的关系。

在世纪之交的"彼特罗"经文歌,如例 7-10 中,一个短音符可以任意划分为 2 至 9 个半短音符。解决这种含糊不清问题的显而易见的方式,就是将完全的观念拓展至半短音符上。最短小的彼特罗半短音符(短音符的 1/9)可以被认为是节拍划分层面所附加的最小层级,故它显然要用的术语就是微音符[minima](英文为"minim")。它由加了一个长尾巴的半短音符来标识,即 ↑。因此 9 个微音符(minimae 或 minims)加起来等于 3 个完全的半短音符,而后者则又等于 1 个完全短音符。所有这一切都只是在更高的划分层级上实践了三分法的"完美"这个早已确立的概念,它首先用来表达短音符与长音符的关系。更进一步地将此类比至长音符的完全划分(但可以说在另一个方向上),具有完全形式的 3 个长音符[three perfect longs]可以作为一个单位组,表示一个完全倍长音符[maxima]或 3 拍时值的长音符[*longa triplex*]。

因此,我们以数学术语 3^4——"3 的 4 次方"或"3 的 4 次幂"来表示 4 个层级的完全节拍[perfect system]系统。以微音符为单位时值,将其乘以 $3(3^1)$,于是就产生了半短音符。也即,1 个半短音符包含了 3 个微音符。微音符的数量若为 $3×3(3^2)$ 的形式,于是就产生了短音符,其包含了 9 个微音符。通过 $3×3×3(3^3)$ 的运算,于是就产生了长音符,其包含了 27 个微音符。通过 $3×3×3×3(3^4)$ 的方式计算微音符的数量,那么便出现了倍长音符,它包含了 81 个微音符。这些 3 的次方的每一种形式,构成了音乐的时间划分或节奏韵律的层级。将最

长的音符置于第一位,吉安·德·穆尔将这些层级称为:

1. 大长拍[*Maximodus*](major mode),描述了将倍长音符细分为长音符的划分方式。

2. 长拍[*Modus*](mode),就像在旧有的"模式"节奏系统中那样,用以描述将长音符划分为短音符或替换短音符所形成的中拍(*tempora*)之划分方式。

3. 中拍[*Tempus*](time),指短音符划分为半短音符的划分方式。

4. 短拍[*Prolatio*](在拉丁语中意为 extension,在英文中通常用同根词 prolation 指代),描述将半短音符细分为微音符的划分方式。

同时,他还在图(图 8-1)中把这一切呈现了出来。图中给出了"新艺术"记谱法中每一种完全音符时值包含的微音符数量。

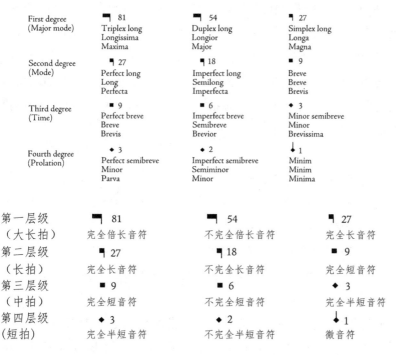

图 8-1 吉安·德·穆尔的调和数比例关系

[250]其天才之举在于,涉及相同音符时值和书写符号或字形的整个阵列,可能就建立在了加兰迪亚的"不完全"长音符以及弗朗科的完全音符的基础之上。就此,由数学术语 2^4 ——"2 的 4 次方"或"2 的

4次幂"表示的不完全音符系统找到了其渊源。再次以微音符为单位时值,将其乘以 $2(2^1)$,就产生了包含有两个微音符的半短音符。微音符的数量若为 $2\times2(2^2)$ 的形式,就产生了数量等于 4 个微音符的 1 个短音符。通过 $2\times2\times2(2^3)$ 的运算,于是就产生了一个包含了 8 个微音符的长音符。若通过 $2\times2\times2\times2(2^4)$ 的方式计算微音符的数量,便产生了一个倍长音符,它包含了 16 个微音符。

由此可见,就其音符完全与不完全的两个极端形式而言,"新艺术"系统设定的最大记谱时值的音符最多可以包含 81 个最小时值的音符,最少则可以包含 16 个最小时值的音符。但其他不同时值的音符,也是可以有完全与不完全的形式。因为大长拍、长拍、中拍和短拍等每一个层级,均可被视为独立的变量而存在。它们每一个节拍组织或是完全的,或是不完全的,于是在理论层面上就产生了一个详尽的"调和级数"阵列。而且,在实践层面,一下子引入的传统音乐节拍的范围之广,直到 19 世纪,都可满足西方读写性传统[literate tradition]中的音乐家所需。

简单地来看,从思辨的角度切入这个问题(因为它是最初驱动变革的动力所在),倍长音符现可以包括以下我们已经建立在两种极端形式之间的多种数量关系:

[最高一端(所有完全形式)$3\times3\times3\times3$ $(3^4)=81$ 个微音符]
任何一个层级的不完全形式 $3\times3\times3\times2$ $(3^3\times2^1)=54$ 个微音符
任何两个层级的不完全形式 $3\times3\times2\times2$ $(3^2\times2^2)=36$ 个微音符
任何三个层级的不完全形式 $3\times2\times2\times2$ $(3^1\times2^3)=24$ 个微音符
[最低一端(所有不完全形式)$2\times2\times2\times2$ $(2^4)=16$ 个微音符]

通过类似的算法可以证明,长音符能含有 27、18、12 或 8 个微音符;1 个短音符能包含 9、6 或 4 个微音符。而 1 个半短音符则可以包含 3 个或 2 个微音符。整个数字阵列以此方式形成,由单位时值开始排列,依次为 1、2、3、4、6、8、9、12、16、18、24、27、36、54、81。这也正是被吉尔松尼德称为调和级数的数组。因为它们是表示单个可计量时值的数字,而将这些可计量的时值音符("和谐地")组合在一起,便可以创

造出音乐作品。

付诸实践

所有的学术理论必须是详尽无遗的。但理论就谈到这里为止。通过鲜明的[251]对比,所有这些繁琐的计算对"感知的音乐"的影响,可以说是简单并且非常实用的,而且是绝对有所变化的。首先,就大长拍而言,它的存在几乎是理论层面的(除了在一些经文歌的固定声部出现之外),并且就此可以被忽略。此外,在实际的音乐中,起调节作用的是短音符,而不是微音符。短音符在节拍系统中的中间位置,使计算更加方便。(其他音符的)长度可以被认为是短音符的倍数或(数量的)分割。但另一方面,作为"中拍"的时值,短拍长期以来一直是时间计量[time-counting]的基本单位。像彼特罗·德·克鲁塞所使用的"分割点"[puncta divisionis],实际上已将它确立为相当于现代"小节"[measure]的对等物(或英国人所说的,也即当我们不太挑剔时所说的"bar"[小节])。正是这种时间上的度量及其划分,而不是单位时值及其倍数,定义了实践音乐家以及传授它们的音乐家们所使用的有量节拍。

因此,之后我们可将讨论范围限制在中拍和短拍的层面上。也就是说,一个短音符所能划分出的半短音符的数量,以及一个半短音符所包含的微音符的数量。前一层级定义了一小节中拍子的数量,而后者则定义了一个拍子中的具体音符所划分的数量。而且大体上,我们仍是以这种方式来定义节拍的(这必须包括限定词"大体上",因为我们现代节拍中所包含的重音要素概念,并非"新艺术"理论的一个组成部分)。

我们最终得出了4种中拍(T)和短拍(P)的基本组合形式:

1. 两者皆为完全形式(完全中拍,大短拍)[*tempus perfectum, prolatio major*];

2. 完全中拍,不完全短拍[*tempus perfectum, prolatio minor*];

3. 不完全中拍,完全短拍[*tempus imperfectum, prolatio*

major];

4. 两者皆为不完全形式（不完全中拍，小短拍）[*tempus imperfectum, prolatio minor*]。

第一个组合在 3 小节中有 3 拍，并且在一拍子里可细分出 3 个部分。如此一来，这就相当于我们现代的复合三拍子（9/8）。在第二个组合中，一小节里包含了 3 拍，而 1 拍可细分出两个部分，就像"简单的"（或者直接的）三拍子（3/4）。第三组的节拍形态，则是一小节包含有两拍，且每一拍还可继续细分成 3 个部分。其类似于复合的二拍子（6/8）。第四组的每一小节则含有两拍，每一拍可细分为两个部分，就像我们所说的"简单的"（或者直观的）二拍子（2/4）。

众所周知，这些"新艺术"的有量系统[mensuration schemes]与现代节拍之间的相似性很容易被夸大。而值得被反复提及的是，"节拍"[meter]对于我们来说，意味着一种重音的模式，然而有量节拍只是一种时间的度量。还值得指出的是，当与现代节拍做比较时，或由一种形式过渡到另一种形式时，通常"拍子"[beat]（与半短音符相对应）被假定为常量，然而"新艺术"的有量时值所假定的常量，要么是拍子单位（短音符），要么是单位时值（微音符）。

因为节拍（被称为"塔克图斯"[*tactus*]，即可以被感知的律动）在"新艺术"的有量系统中是一个可变量[*variable quantity*]。而且由于当时的学术权威对于拍子单位（中拍）是否也是一个变量存在着分歧。而且一种无法消除的模糊性仍然存在于这个系统的核心，多年来必须通过大量临时辅助的规则和[252]符号予以修正。最终，整个领域变得混乱不堪，一次新式记谱法的"变革"就变得十分必要。（它大约发生在 17 世纪初，我们仍生活在它的结果中。）尽管如此，显而易见的是，在节奏的多样性和精确性方面，"新艺术"的记谱法比之它的前辈们取得了巨大的进步。并且毫无疑问，这也相当于技术的进步。在新的系统下，以前可以记录的所有内容仍然是可能的，除此之外还能做得更多。正如吉安·德·穆尔成功地观察到的那样，由于"新艺术"的突破性进展，"任何可以唱的东西[现在]都可以被记录下来"。

但是，不能将记谱法的进步与音乐的进步混为一谈。尤其不能像往常所声称的那样，认为二拍子[duple meter]是14世纪"发明的"，仅仅因为它的记谱方式及其"技巧性的"发展手段在那时得以产生——"新艺术"就像两条腿的动物那样需要精心的理性化，以便让音乐为行军、劳作或舞蹈伴奏。正如吉安的成功论断本身所暗示的那样，远在记写方法出现很久以前，"感知的音乐"就肯定已经使用有规律的二拍子了。而且毋庸置疑，自古以来便有之。那时，没有被记录下来的曲目曾经是，并且也一直要比构成本书或任何历史文本的主要议题的记写下来的曲目要多出许多倍。

但是，即使"新艺术"的"不完全有量记谱"起源于将音乐类比于平方数和立方数的思辨，并且最终也起源于对音乐如何最能代表上帝的宇宙之思辨，尽管如此，它仍然使得直观的旧有二拍子的明确的图形标识成为可能，并不由分说地在之前无法书写且历史上难以获得的实践背景，与精英"艺术的"或思辨的角度之间建立了宝贵的联系。崇高理论[lofty theory]——迄今为止最崇高的理论，也许也是有史以来最崇高的理论——无意中提供了音乐艺术可以更直接地反映人类日常生活中的音乐的手段。

予以表现

像以前所有记谱法的改革一样，"新艺术"保留了我们熟悉的格里高利圣咏的"方块"记谱法，而在必要时还会尽可能稍微修改一下它们（如补充进来的微音符）。主要改变的是解释记谱符号的规则。以相同符号标识的倍长音符，可以包含16个微音符，也可以包含81个微音符，或者介于两者之间的任何数目。那怎么知道应该是哪一个呢？

我们需要的是一组辅助性的符号——拍号[time signatures]，简而言之，就是用以详细说明各记谱符号形状之间所形成的有量关系。同样，经济简约亦是此记谱的规则。这些符号直接来自"日常生活"——也即，来自现存的测量实践[measuring practices]，尤其是那些涉及时间度量（测时[chronaca]）以及"商用数学"（主要是细节应用或

财会部分)的测量实践。③

在14世纪,不仅音乐的时值,而且重量、长度和金钱的价值,都是按照继承于罗马人的十二进制[duodecimal]系统来衡量的,而不是以手指计数而得出的十进制[decimal]系统,后者只是较晚从阿拉伯人那里借用了数字符号才可供使用。[253]罗马的度量衡在英国及其文化殖民地中存活的时间最长。在美国,尽管有要改用作为法国大革命的一项"进步性"副产品的十进制公制系统的长期压力,但至今仍然把英尺分成12英寸,把英镑分成16盎司。(在英国本土,一直到1970年代,货币体系仍然是十二进制的,先令为12便士,而英镑为240便士(12×20)。"英寸"和"盎司"二者都可追溯到拉丁语单词"安西亚"(*uncia*),它代表十二进制测量的基本单位,无论是重量、长度还是金钱。在这些领域中,"安西亚"就相当于音乐[时间]测量的基本单位——"中拍"。

例如,用于货币交易算盘上的"安西亚",其标准的罗马符号是圆圈。并且具有足够逻辑说服力的是,半个"安西亚"(称为 *semuncia*)的符号,则为半圆形。继而,"新艺术"记谱法采用圆圈和半圆作为中拍音符划分的符号(将短音符细分为半短音符)并非巧合。从而这也成为西方音乐中首次使用的标准拍号。圆圈代表了完全中拍——意即,"完全的"或"完美的"短音符包含了3个半短音符——而半圆则相应地代表了不完全中拍,也即2个半短音符等于1个短音符。

大短拍和小短拍的符号改编自测时理论[theory of chronaca]。在测时理论当中,最短的时间单位——有时称为"细粒"[*atomus*],有时称为"细分"[*momentum*],而有时,的确也叫作"最小值"[*minima*]——可与欧几里得定义为不可再细分的几何点[punctum]相比较(欧几里得在他的《几何原本》[*Elements*]中写道,"'点',是不可再分的")。实际上,最小的时间单位有时被称为点[punctum],这无疑是"点"——"point"或"dot",成为音乐的微音符及其有量符号的原因。于是,在大短拍中,3个微音符等于1个半短音符。起初,它是由放置于代表短音符的圆圈或

③ See Anna Maria Busse Berger, *Mensuration and Proportion Signs: Origin and Evolution* (Oxford: Clarendon Press, 1993), Chap. 2.

半圆中的 3 个点来表示。而小短拍则是由一对圆点来表示。

后来抄写员发现，他们可以在这种形式基础上减去两个点以节省笔墨。于是就变成一个单独的点表示大短拍，没有点表示小短拍。因此，到了 14 世纪末，上述所列出的 4 个中拍与短拍的组合形式或节拍形式，由四个标准的拍号⊙、○、𝄵、C 来表示。它们当中的最后一组，在所有层级里都是二分性的有量节拍，并且（作为"普通拍子"[common time]的标志）仍然存在着。鉴于前面的讨论，很显然它是以短语"普通拍子"首字母的"C"来解释 4/4 拍的，这显然也是民间词源（folk-etymology）解释。它的真正出处则来自中世纪的"细节"[minutiae]与"时间理论"[chronaca]，而且它的生存依赖于它的"不完美"。尽管我们认为现代记谱法与有量记谱法的主要区别在于，我们有着标示三拍子的现代形式，但是整个古代的三分法或"完全的"有量节拍的观念已经被抛弃了。

图 8-2 的表格中总结了[254]14 世纪早期，将"新艺术"传播出去的法国音乐家首次使用的有量记谱法所规定的关系。这些关系作为欧

图 8-2 "新艺术"记谱法：4 种记号

洲音乐记谱法的基础,几乎一直保持到16世纪末。

反 冲

正如满脑技术[technology-minded]的"新艺术"理论家们代表了欧洲读写性音乐的首个带有自觉性的先锋派,他们也激起了第一次保守派的反冲——见于巨著《音乐宝鉴》[Speculum musicae]("音乐之镜")的第七卷和最后一卷。这部巨著共521章,可谓所有中世纪音乐论著中规模最大的一部。它大约在1330年由雅各布斯(或雅克)·德·列日[Jacobus (or Jacques) de Liège]完成。作者是一名退休的巴黎大学教授(也就是吉安·德·穆尔的资深同事),并且他回到其出生地比利时继续完成了这项宏伟的工程。他打算把它作为音乐知识的提纲性的总结。这位"新艺术"的年轻革新者通过拓展音乐理论的边界,威胁到雅各布斯理论的完整性。所以,他试图诋毁他们的进步,从而消除这种威胁。

最基本的策略是将"新艺术"的创新驳斥为过于复杂的东西,并表明它们的艺术承认了如此之多的"不完美性",因此在与雅各布斯所称的"古艺术"[Ars Antiqua]相比之后,其本身就变得不完美了。而科隆的弗朗科代表了"古艺术"无法超越的巅峰。术语"古艺术"也进入了音乐史的常规词汇表中,用以指代13世纪的巴黎音乐。然而,这并不是一个很好的用法。因为这个术语的意涵只与它的对立面有关,并且使用它也趋向于证实了一个观念,那就是(14世纪)不仅在技术上,而且在艺术本身角度都是有所进步的。

引用吉安·德·穆尔的论文中的一段话,他在解释音乐中的"完美"一词的用法时说道:"一切完美实际上在于三进制数"(由上帝自身的完美开始,上帝本身在本质上是单一的,但却是三位一体的)。雅各布斯坚持认为,"使用完全时值[perfect values]的艺术,往往更为完美","而那样的艺术正是以大师弗朗科为代表的'古艺术'"④。当然,以双关语为基础的争论极具诡辩的本质。此外,"新艺术"的创新虽然

④ Jacobus de Liege, *Speculum musicae*, Book VII, Chap. 43, trans. R. Taruskin.

明显是一个突破,并引发了争议,但它绝不是"革命性的"。即便给予了"不完全"[imperfect]以全部的(使用)权利,但并不能对"完全"[perfect]构成挑战。相反,它试图更全面地达成将数字转化成声音的传统"中世纪"目标,从而更充分地意识到音乐作为宇宙隐喻的[255]理想化的意义所在。而且,通过极大地增加可以用于表现和谐的不同元素的数量,"新艺术"的创新仅仅使得世上神圣的调谐——"对不协和的调和"[discordia concors]的音乐表现更加具有效力。

建构原型:《福威尔传奇》

从最初发布的音乐中可以明显看出,那种宇宙论的思辨[cosmological speculation]可谓"新艺术"计划的目的,或者至少是其要产生的效果。毋庸赘言,最早受"新艺术"影响的体裁,也即最具特色的体裁,就是经文歌。它不仅已经成为创新发展的温床,而且是"对不协和的调和"的主要载体。14世纪经文歌体裁的变化,使人们得以更清晰地洞察"新艺术"创新的本质及其目的。

现存最早的可以从中清晰地辨识出"新艺术"记谱法元素的作品,乃是一组在1316年或1316年之后编辑的厚厚的手抄本中所发现的经文歌作品。其中包含了一首著名讽刺诗《福威尔传奇》[Roman de Fauvel]。这一版本配有大量的华丽插图。该诗由法国王室的一位官员热尔韦·杜·布斯[Gervais du Bus]创作。它大约有十几个来源,但这一首是由另一位朝臣拉乌尔·沙尤[Raoul Chaillou]编辑的,并且他还为诗歌提供了名副其实的配乐。音乐部分由126首作品组成,涵盖的范围从圣咏片段到单声的回旋歌和叙事歌(它们类型中的最后一种),再到"由高声部加固定声部形成的经文歌"[motetz à trebles et à tenures],即复调经文歌。其中,复调经文歌有24首。这些音乐作品是诗歌的附属物,或是诗歌内容的说明,并配有华丽的手抄本泥金彩画。它们可能是用来装饰"博学之宴"上朗诵的传奇[Roman],最有可能是在一些特别富有和有权势的"教会贵族"的家中。尽管其中音乐的风格、体裁、文本语言和日期的数目各不相同,但它们都与这首诗的主

题相关,这使之联系在一起。

诗的主题极具民间性并兼有政治讽刺。标题中的形象之名,福威尔,大概含义是指"像鹿一样的家畜",它虚伪[*faus*]、狡猾[*de_vel*],并且色调暗黄[*fauve*]。它实际上是一个代表了所有政治恶行拼凑在一起的离合文,显然以七宗罪的清单为蓝本(以下在英语中无同源词的罪孽被翻译了出来):

谄媚[**F** laterie]
贪婪[**A** varice]
恶毒[**U** ilanie](即恶行[villainy],在拉丁语拼写中,U 通 V)
善变[**V** ariété](表里不一[duplicity]、"两面派"[two-facedness])
妒忌[**E** nvie]
懒惰[**L** ascheté](懒惰[laziness]、怠情[indolence])

手抄本彩饰画所绘出的福威尔,是一个介乎幼鹿和马或驴的东西。事实上,从普通的贵族和神职人员一直到教宗和法国国王,每个人都"奉承"它。(我们对于"拍马屁"[to curry favor]的表达就源于"to curry favel",意思是骄纵福威尔并从中渔利。)福威尔[256]几乎无所不能;他把月亮置于太阳之上的"壮举",象征着世俗主义和宫廷以及神职人员的腐败。现在他想报答命运女神赐予他的恩惠,并向她求婚,但这也是个把戏;一旦与命运女神结婚,那他也将成为她的主人,并且真正无所不能。命运女神拒绝了他,却将她女儿瓦恩·格洛雷[Vaine Gloire]交予福威尔。通过瓦恩·格洛雷,他使得小富威尔(Fauveaux)充斥于世间。

在《福威尔传奇》手抄本中,有一部分包含了对《青春之泉》的[257]描述(配有插图,见图 8-3)。例 8-1 中显示了经文歌被转译的前半部分。其中,福威尔、其妻子,以及其随从——肉欲、仇恨、暴饮暴食、酗酒、骄傲、虚伪、鸡奸,还有一群同样臭味相投的人,在婚礼后的第二天洗澡。(在插图中,从右边进入的沐浴者,明显是年迈的人,而后他们从浴缸中恢复活力并变得年轻。浴缸最顶端带有装饰性的喷嘴,则是小型的福威尔。)

例 8-1 菲利普·德·维特里,《厄运不惮与反抗部落/当窃贼的阴谋/我们理当受苦》,第 1—40 小节

例8-1（续）

第三声部
暴怒的命运女神并不害怕
迅速与部族敌对
它并没有从无耻的掌权中退却
当她没有把部落的统治者
从枷锁中解救出来时，
这成了一个永恒的公众榜样。
因此，让子孙后代周知……

经文歌声部
自从有了窃贼的阴谋
阴暗商人的巢穴
狐狸咬公鸡
在盲狮统治的时代，

突然被摔下去了
以他的死亡作为报酬……

固定声部
我们应当遭受痛苦。

[258]作品第三声部和经文歌声部的文本充斥着与福威尔相关的讽喻。历史学家们把这些讽喻与法国国王腓力四世（美男子腓力）的财政大臣恩格兰·德·马里尼的命运联系在一起。他在国王去世后，于1315年4月30日被绞死。他的死被当作一堂实例课（训诫[Admonitio]），内容关涉到命运的无常，以及集中政治力量的危险。（因此，这些文本反映了封建贵族的利益。这些封建贵族反对并试图限制王权，并强迫腓力的继任者路易十世做出让步。）

因为它与即将在《新艺术》论著中所阐述的节奏和记谱特征相互吻合（实际上引用了其中的一段）。所以，这小段政治性曲调的音乐，被认

图 8-3 巴黎,国家图书馆,Fonds Français 146(《福威尔传奇》),fol. 41v—42,展示了菲利普·德·维特里经文歌《厄运不惮与反抗部落/当窃贼的阴谋/我们理当受苦》的大部分内容和《青春之泉》的讽喻

为是菲利普·德·维特里的早期作品。他也是热尔韦·杜·布斯和拉乌尔·沙尤的同代人,并且在年轻时就像热尔韦一样也是一名法庭公证人。菲利普用这部作品和他二十多岁时创作的其他作品,建立了 14 世纪的经文歌体裁,并为一个世纪的风格发展提供了原型。菲利普的经文歌与彼特罗·德·克鲁塞经文歌之间的差异被摘录于例 7-10。二者的差异实际上也将定义这个原型的构态。

首先,文本是拉丁语,而不是法语;其语调是劝告性的,而不是忏悔性的;而且其主题是公共生活,而不是私人情感。说教化的文本内容——讽喻、布道、禁令——就如之前的孔杜克图斯领域那样,之后也将主宰经文歌的曲目。为了与文本的修辞严肃性保持一致,并进一步加强它,14 世纪经文歌的典型结构,比其原初的形式更加丰富,更为讲究,更加戏剧化。

[259]然而,13 世纪的经文歌,就如它们一般所基于的迪斯康特那样,是所有的声部一起开始。而 14 世纪的经文歌,则倾向于将固定声部的进入做戏剧化处理。在经文歌《厄运不惮与反抗部落/当窃贼的阴谋/我们理当受苦》(例 8-1)中,声部是依次进入的(逐一地),其中固定声部最后进

入。先于固定声部进入的引子部分变得如此标准化,以至于它被给予了一个名字,即我们在另一个语境中所熟悉的名字:它被称为引入[introitus],它暗示进入的声部依次以列队的形式行进。就像弥撒开始的"进台经"[introit]列队一样,最重要的参与者(司仪神父,固定声部)最后进入。

固定声部是经文歌中最重要的声部——高贵的声部[dignior pars],引用一位理论家所说的,就是"最有价值的声部",因为它在字面意义上就是"基础的"声部。⑤ 14世纪的经文歌皆是被精心挑选的,并在文本部分体现了其所承载的礼仪尊严。尽管14世纪的经文歌即便使用拉丁语,也并不是一种礼拜仪式的体裁。所有这一切都与经文歌早期的情况正好相反,当时这些作品都是由克劳苏拉衍生(clausula-derived)而来,并表演于教堂。在最古老的经文歌体裁——"普罗苏拉化的克拉苏拉"[prosulated clausulae],它们第一次出现时我们就这样称呼——中,经文歌声部和第三声部的文本,都是对被引固定声部文本内容的辅助性解释,而固定声部的文本就取自正在进行的礼拜仪式表演项目。而现在固定声部则是被选择用以支撑和润饰上声部文本的叙述。正如理论家穆里诺的埃吉迪乌斯[Aegidius of Murino]在大约1400年的经文歌创作法中所说的,"首先把日课圣歌集中的任何交替圣咏、应答圣咏或任何圣咏都记写于固定声部,并且它的唱词应该与此经文歌创作的主题或语境相一致"。⑥ 在例8-1中,固定声部摘引自最具忏悔意义的节期——大斋期所唱晨祷应答圣咏的开头。其隐含的词语——*Merito hec patimur*("我们应当遭受痛苦")显然是对应受之罪[just desserts]的额外评论,并放大了对腐败政客命运的苛责性的隐喻。事实上,固定声部并不是来自圣咏的花唱旋律,但它的开始则表明它意在被人识别出来,至少(或充其量)要被精英阶层认出。这一阶层倡导自身的教化修养或庄严的娱乐活动,而这些则渗透在了经文歌的创作中。

⑤ *De musica libellus* (Anonymus 7), in Coussemaker, *Scriptorum de musica medii aevi nova series*, Vol. Ⅰ (4 vols., Paris, 1864—76), no. 7.

⑥ Aegidius of Murino, *Tractaus cantus mensurabilis*, in Coussemaker, *Scriptorum de musica medii aevi nova series*, Vol. Ⅲ, pp. 124—5; trans. R. Taruskin in *Music in the Western World*, 2nd ed., p. 57.

最后一个比较的点在于,虽然例7-10中的"彼特罗式"经文歌的固定声部在第二次进行流程时,时值被"衰减"为没有差别的长音符的连续进行,而"维特里式"经文歌的固定声部,从头到尾都保持着强烈鲜明且提前预构的节奏轮廓。(正如埃吉迪乌斯所指出的,"摘引出你固定声部的材料,将其改编并安排在节奏中"作为作曲的第一步。)例8-1中的固定声部是以极易辨识出来的"第二模式"或抑扬格的模式句(iambic *ordines*)进行呈现。

在13世纪,其音符时值一般都是由数个短音符和长音符构成,并且被排列为短-长-短(休止)。在这里,音符的时值已经加倍,用以符合"新艺术"风格所增加的节奏形态的范围。所以,节奏模式的模式句[ordines]并非为"长拍",而是"大长拍",即由长音符和倍长音符持续进行。在转译的过程中,固定声部是按照大长拍来分小节,一个小节等于完全的倍长音符。而上方声部则是依据长拍来划分小节,其一个小节等同于长音符。从所用的拍号可以看出,这里的长拍层级是不完全的,也即,一个长音符(由现代译谱的二分音符表示)被平均分为两个短音符[260](四分音符)。短音符的有量记谱方式(例如在中拍层级)也是不完全的,即将一个短音符平均分为两个半短音符(八分音符)。

进一步观察

将图8-3中这首经文歌的记谱方式与后来的资料,以及《福威尔传奇》抄本本身后来的附加材料进行比较,可以进一步揭示由彼特罗风格[Petronian style]呈现的"新艺术"的记谱方式——这是一个迷人的历史时刻。《福威尔传奇》抄本略早于吉安·德·穆尔的论著。在论著中,穆尔引入了微音符的记谱方式。因此,在其中,短拍层级与中拍之间仅具有较为模糊的差别。

仔细观察图8-3,其中第三声部(*Tribum*等)开始于左侧页面第三列的底部,并可以观察到音节*que*上的一组四个音符,以及紧随其后的一对音符,它们都是以半短音符-菱形的符号表示,即便这两组音符占去的是一个短音符的时长。就像在彼特罗经文歌中那样,短音符的

单位由"分割点"(puncta divisionis)所标记。不过并没有明确的方式可以通过它们的形状来表明,第一组中的菱形或方形只有第二组中的菱形或方形长度的一半。我们也不能区分3个半短音符组的音符相对长度,就像第三声部的第二个谱表上(在音节 *bun* 上)的音符,其中(如译谱所示)每个音符都具有不同的长度。

图8-3中的笔记过于模糊以至于很难辨识清楚,一位熟悉新记谱原则的编辑对第三声部和经文歌声部都做了改动,并增加了微音符-符干。标识微音符的符干的添加,不仅区分了有量记谱的层级,还将"新艺术"风格与其之前的风格特点区别开来。在四音组中,第二音和第四音被赋予向上的微音符-符干,以此产生了轻快的长短格三音连写模式,正如现代译谱所示,从而将短拍层级定义为完全的或"大"的类型(即,三拍子)。这也暗示了拍号为₵。在三音符组中,第一个音符被添加了微小的向下的符干,这说明它是一个完全的(或大的)半短音符。而最后一个音符则被添加了一个向上的符干,这样就将其变成了一个微音符。这就给没有符干的音符留下了不完全半短音符的时值(参例8-2a)。在"新艺术"体系中,完全切实可行的替代方案,就是将符干添加在四音组的所有音符上,并且在三音组的第二和第三个音上添加符干。这将会指示不完全或"小"短拍,用以暗示拍号C(参例8-2b)。

例8-2　现代记谱法中的两个替换音符与它们的等音符

a. 大短拍

（拍号₵之意义）

b. 小短拍

（拍号 C 之意义）

三音组：♦♦♦ → ♦♩♩ = ♪♩♩

[261]这里所体现的"法国风格"偏好对半短音符做轻快的"长短格"细分（暗指四个菱形音符组在符干加入之前就已经变得很轻快了）。这似乎与较早的"长拍"实践以及之后法国演奏一对八分音符或一对十六分音符的习惯产生了共鸣，后者与之相似的是，它也具有定然不会被记写下来的轻快风格（也就是所谓的不均等音符[notes inégales]或"不等音"）。这种音乐实践仅在17和18世纪有记载，但它也许反映了一种更广泛的习俗，涉及不明确记录下来的曲目和明确记谱的作品（比较一下维也纳华尔兹或爵士乐中的轻快节奏便知）。

更精致的结构模式

为了与"对不协和的调和"的观念保持一致，强调对世界表面的混乱背后所隐藏的秩序和统一这一观点的笃信，创作"新艺术"经文歌的作曲家特别强调细微的结构模式。而这种精细的模式化结构，统一且隐秘地组织了他们作品的异质表面形式。通过比较《厄运不悛与反抗部落/当窃贼的阴谋/我们理当受苦》译谱的第10—13小节与第34—37小节，可以使这个方面变得更为清晰，由此揭示的重复形式开启了一系列相互关联的周期性。这一周期性的重复将更为明显的固定声部的周期性模式横着截断。到了第58—62小节的第三声部和第二声部，相同的旋律乐句再一次出现。而第22—25小节第三声部与第二声部的结合形式，又分别将在第46—49小节和第70—73小节重复出现。这些点中的每一个均与固定声部从E到D的进行相对应，这与固定声部更为明显的重复性节奏模式句或称"塔列亚"[talea]相互交错（因为在所有情况下，E都是模式句的结束音，而D则是另一个模式句的开始）。而且在上方声部成对出现3次交替重复的循环——第10—13小节/第22—25小节、第34—37小节/第46—49小节，以及第58—62小节/第70—73小节（ABABAB）——与固定声部的两次进行流程

[double cursus]相交错,它开始的位置就在高声部中间一对的正中间(就在我们的示例中断之后)。这是一个特别重要的隐藏了的周期,因为它将其最广泛层级上的"完全/不完全"二元性形式(重复三次的成对结构与两次固定声部的进行流程)赋予经文歌作品的结构。这二元性的结构也反映了居于"新艺术"系统核心的音符时值划分的二分性关系。

在后来维特里创作的经文歌《信众/在高树上/吾乃童贞女》中(图8-4,例8-3),此二元性被"主题化"——并成为可论证的题材。该经文歌以独特的优雅展现了"新艺术"特有的、极具说服力的严肃性与趣味性兼具的风格特征。

例8-3 菲利普·德·维特里,《信众/在高树上/吾乃童贞女》

例 8-3（续）

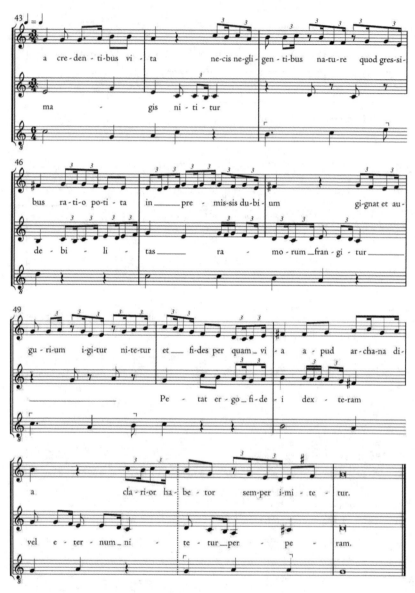

第三声部

神圣信仰的号角,上帝自己的宣言,
神圣神秘的先驱,在剧场里呼喊着,
为了支持罪人,理性在犹豫。
简而言之,一个人必须更加坚定地承认和相信
(否则将面对死亡)上帝必在三个平等的人中,
且这三人实乃一人;童贞女玛利亚,

并非靠人的子实繁殖,而是通过圣言精神的感化怀孕,
而永远保持贞洁。以及在世界上遭受苦难的上帝与人。
但由于所有这些超验的东西都是信徒的生命,
并没有被意识到,且被忽略。
理性自然而然地逐步被获得,
并在进行过程中会产生怀疑和猜测。
通过信仰,人们可以找到一条更清晰的
通往远方的路,人们应该一直走下去。

经文歌声部
在茂盛的树顶上,
童贞主持,孕有一子。
在中间,信仰助其分娩,
并被树干遮蔽,
理性,身后跟随着珍视自己诡辩的七姐妹,挣扎着上山;
树枝的软弱导致她崩溃。
因此,一个人要么
寻求信仰的右手,
要么永远徒劳地奋斗。

固定声部
主啊,给我自由。

这里的固定声部由以"我是童贞女"[$Virgo\ sum$]开始的圣咏片段(克勒[$color$])构成。这一描绘温柔和纯洁的诗句,支撑(并在评论的意义上"润色")着第三声部与经文歌声部这一对声部中的庄严沉思,其中[262]涉及基督教教义的神秘性,以及使信仰与理性相协调的必要性。尽管如此,这些最真挚的布道仍然以优美旋律表现了出来。而这些旋律则充满了我们在前一首经文歌所见到的独特的"短拍轻快"节奏。而这也必定反映了当时歌曲曲目的风格(众所周知,维特里除了创作拉丁语的经文歌之外,还创作了法语歌曲,但无论是这些歌曲还是其他法语歌曲,都没从他主要创作活动的那个时期中保存下来)。当然,调式与和声风格也都是歌曲般的。直到每次进行流程的最后终止式——作为一个和声的意外呈现而出时——上方声部的曲调从 C 音出发并终止于 C 音,因而它们在功能上等同于我们的大调式。正如杰拉尔德斯·凯姆布瑞斯[Giraldus Cambrensis](第 5 章中所引述)在 12 世纪所说的那样,此调式在不被记录下来的音乐中的使用,要比在受圣

图 8-4 菲利普·德·维特里,《信众/在高树上/吾乃童贞女》(Ivrea, Biblioteca Capitore, MS 115, fols. 15v—16)。固定声部看上去像是灰色的音符由红墨水着色记谱,用以表示赫米奥拉比例(3∶2)

歌影响的文人音乐中更为普遍。维特里 C 大调"流行的抒情主义"的最好实例,莫过于这首无伴奏的经文歌声部花唱旋律。经文歌声部的花唱旋律驱动着引入段,最终形成了一首品格高雅的经文歌作品。在那战略性的时刻,和声同样是极为甜美的。注意第 16、25、43 和 46 小节的固定声部,在其进入和终止式部分,出现了长时间持续的完整三和弦。而且不言而喻的是,在第三声部和经文歌声部之间,"塔列亚"的结束处重复出现了有着独具戏谑性的分解旋律织体。这样一首具有极佳分解旋律形态的经文歌(回想一下约翰内斯·德·格罗切欧的一句评论),在风格上既是高尚的,又是急躁的。娱乐价值被毫不掩饰地唤出,用以协助崇高的沉思。

至于固定声部，其节奏并非以简单的模式化的节奏模式句[modal ordo]呈现，而是时值加起来多达 24 个短音符的任意排列，即如下（斜体数字表示休止）：4 2 2 2 2 3 2 1 2 4。注意中间的奇数。作曲家可能已经通过加附点的方式，在总体上为二分性长拍的环境中表示出一个完全长音符——正如我们至今在做的那样，即使我们不知道我们是在遵循"新艺术"所引入的将不完全时值转换为完全时值的方法。表示完全长音符的另一种方式，则是用一个明确的有量记号来指代它。实际上，维特里做到这一点的方式，具有戏谑性炫耀的意味。他为固定声部提供了一个补充性的表演指示——称为"红字注文"[rubric]（得名于这类指示书写时常常采用的红墨水），或者叫作"canon"，意思是"规则"——即，[265]小的黑音符代表了不完全，红色音符则代表了完全[Nigre notule imperfecte et rube sunt perfecte]。就像菲利普·德·维特里的许多创新一样，此做法成了标准的实践惯例。正如后来一位理论家所写的那样，"红色音符被运用在经文歌中有三个原因，那就是，当它们以其他长拍、其他中拍或其他短拍的形式而非黑色音符被演唱时，正如菲利普创作的许多经文歌中所呈现的那样"。⑦

那么，在每一个"塔列亚"中，音乐持续时间为 6 个短音符的音值，是由完全长音符（即，完全的小长拍[perfect minor modus]）组织而来。这就需要使用红色墨水来标识。当然，正是在此处，也就是固定声部最为流动的时候，分解旋律出现在了有文本的声部。就像固定声部的节奏一样，它们的节奏每次都是相同的。在 3 个塔列亚之后，音符的时值减半，以便与克勒的第二次进行流程吻合。这样一来，[266]固定声部的进行就"加快"了两倍，并且红色音符表示 6 个半短音符，它们以完全长拍的形式组织。活泼的中拍变化开始变得更为活泼，因为完全短音符以红色墨水的着色记谱，现在开始与基本的中拍单位相互交叉，于是就产生了一个真正的切分节奏。这在之前音乐的记谱中是不可能出现的。不用说，上方声部的分解旋律也会变得越来越活跃。而且，每次固定声部的切分音再现时，这些轻快的节奏也会再次出现。这部分文字

⑦ Aegidius of Murino in Coussemaker, *Scriptorum*, Vol. III, p. 125

介绍了14、15世纪时获得的一种永久的音乐风格。"着色记谱法"(使用对比鲜明的墨水颜色,或后来将通常留为"白色"的音符填上颜色)成为在作品中间改变中拍,用以产生更具吸引力节奏的标准方式。

等节奏

这种固定声部的有趣的复杂性——一个任意的(也就是"理性的")塔列亚混合了有量节拍的各层级节奏,并且做了时值减半的处理——成为14世纪及以后经文歌一种典型的,甚至是具有决定性的特征。当代学者以术语等节奏[*isorhythm*]("相同-节奏")来表示使用不依赖传统节奏模式句的、重复的模式或塔列亚,其结构通常较长且建构方式十分巧妙。通常,就像在这里一样采用这种周期性重复模式的经文歌,在连续的克勒,甚至单一克勒内部,都会依照其模式发生变化。于是,这种类型的经文歌就被称为等节奏经文歌。尽管这个术语来源于古希腊,但它仍是现代新造的词汇,而且还是在德国造出的。1904年,该词在著名中世纪研究专家弗里德里希·路德维希[Friedrich Ludwig]对蒙彼利埃抄本[Montpellier Codex]经文歌的开创性研究中被首次使用。

第一个应用该术语的作品是《说到打谷脱粒/巴黎的早晨/新鲜的草莓》。我们在前一章已经很熟悉这首作品了(图7-9/例7-9)。然而,根据目前的标准用法,那首经文歌作品并不是等节奏的。路德维希主要认为,其经文歌声部在节奏相似但不相同的乐句中变化发展。并且,固定声部中的克勒和塔列亚是共同延伸发展的,它们相当于简单的旋律重复。在当今的用法中,等节奏这一术语意味着字面意义上的节奏重复。虽然这种重复时常与旋律的重复相配合(主要是与固定声部的旋律重复),但它仍然是独立构思并组织起来的。

一个真正等节奏的固定声部,就像例8-3中那样,被建构于两种周期的循环上。一个循环周期支配的是音高,另一个支配的是时值。这意味着旋律和节奏序进的概念是分离的,因此也就是抽象的。正如我们所看到的那般,在这个由维特里创作的经文歌中,固定声部-固定

音列[tenor-coloration]的段落,同样也伴随着上方声部节奏的不断重复。因此,这种特殊的等节奏经文歌有着数块"完全等节奏"[pan-isorhythm]的部分。在这些"完全等节奏"的部分中,所有声部都被周期性地(当然,这意味着可预见地)置于循环重复的模式中,而我们的耳朵也会不由地向前形成期待。

因此,等节奏及其伴随而来的效果,立刻具有了一种装饰性和象征性的目的。它们增强了音乐表面上的吸引力,尤其是当更小时值音符与分解旋律被调用时。与此同时,运动的周期性反映了自然中(天体轨道、潮汐、季节)的周期性现象。以此,赋予人的感觉——并通过感觉、心灵——以一种对不可言喻的"天体音乐"[musica mundana]的模仿。这首经文歌很好地[267]证明了表面结构和深层结构的协调,以及它们的结合对感觉和理性的共同吸引力。而且这二种结构都可以被归入修辞学的范畴——(音乐的)说服艺术。这是一个包罗万象的目标,无论是在宏伟的结构层次上,还是在特别引人关注的细节层面,仪式性的中世纪晚期经文歌的每一处细节,都是针对这个目标而设计的。此类修辞在涉及教义、公民或政治立场的经文歌作品中得到了最具有说服力的表达。

关于音乐的音乐

然而,在谈到最高级的范例之前,让我们再看一下"新艺术"作品中有趣的一面,因为它将在音乐实践中最早地显示出我们所知道的"艺术性"。我们所知的艺术,是一种自觉的东西,它与方式和事件有关。它的拉丁同源词,*ars*(在 Ars Nova 中)仅仅意味着"方法"或"方式"。维特里论文标题的意思仅是"一种新的[做事]方式"。它是由"巧妙的"和"人造的"等词所暗示出的"艺术"的含义。因此,它们意味着"充满了方法""充满了技巧",最终"充满风格"。所以说,使"艺术家"一词具有我们现在所熟悉的意义的,是他要有高度的风格意识。

最早的似乎展露出其创作者所具有的这类意识的作品,正是从"新艺术"的氛围中脱颖而出的。当然,在前一章中,我们观察到了精心构

思创作而来的杰作[tours de force]。而且从一开始我们就已经观察到了高度的艺术性（从较高的技术能力和修辞说服力的意义上来说）。但是我们还没有观察到如例8-4中所示的那种（在创作上的）自我意识[self-regard]。例8-4显示了我们一直在研究的，与维特里作品大致同时代的一首匿名经文歌的结尾部分。

它是在一个大约1325年的 *rotulus*，即卷轴手稿里被发现的。这种小卷轴极少存世，它们是艺高胆大的经文歌歌手用以实际表演的抄本，而非装饰精美的奢华抄本。后者保留了大部分我们称所说的"实用性"资料来源（以区别如论著一样的"理论性"资料来源）。在它们那个时代，这样（精美奢华）的抄本根本不是实用性的文献，而是作为体现财富的物品被储存起来，这也是它们可以留存至今的原因所在。而为人所使用的卷轴手稿[*Rotuli*]则都已被用尽。

就结构的规模和复杂性而言，《音乐的科学/赞扬科学》[*Musicalis Sciencia/Sciencie Laudabili*]是一首结构较为适中的经文歌作品。它没有引入部分。直接进入的固定声部是一首圣诞节哈利路亚《神圣的日子》[*Dies sanctificatus*]。它是所有格里高利圣咏中最著名的一首。

图8-5　洛伦佐·达利桑德罗，《音乐的天使》，出自意大利萨尔纳诺圣玛利亚广场教堂的一幅壁画。右边的天使正在阅读卷轴抄本或中世纪晚期的歌手在实际表演中使用的卷轴手稿

例 8-4 《音乐的科学/赞扬科学》，第 121—167 小节（巴黎，BN，Coll. de Picardie 67）

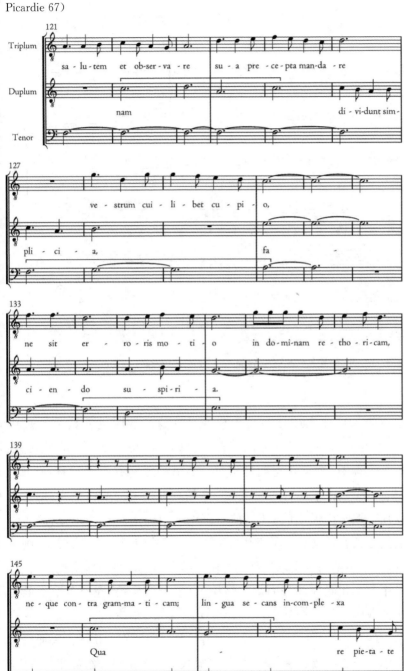

例 8-4（续）

这也可能是作曲家或抄写员不想费劲在这不起眼的实践型文献中
[269]指出它是何作品的原因所在。它被安排在一个单独的、不完整
的进行流程中，故没有克勒的重复。而塔列亚则有多次重复：共计 7
次，例 8-4 包含了最后两次。每一个塔列亚结尾处的切分音，均是通
过使用红墨水而做出的，就像前一个例子中固定声部的切分音一样。
最后的倍长音符与长音符都以"不完全的模式"计算。再次观察，则可
发现，第三声部与经文歌声部同样由 8 个小节的塔列亚所支配。所以，
在 7 个节奏相同的部分或诗节结构上，整个作品是"完全等节奏的"。
这些诗节中的每一个都会以一种考达[cauda]结束，它是由最后一个
音节上的花唱构成的。这些音符保持的是一种特别愉快的——而且因
其花唱的形态所致，是一种特别的打嗝式的——一串分解旋律。其中，
歌者必须在开口的元音上唱出单独的微音符，而没有任何辅音来帮助

发音。技艺大师与笨拙之士间的分界线可能是极其细微的。

以下是第三声部和经文歌声部的文本,在此删除了一长串著名音乐家的荣誉名单:

> 第三声部:音乐科学向她心爱的门徒致以问候。我希望你们每个人都遵守规则,而不是以分离不可分割的音节来违背修辞或语法的规则。避免所有错误。在旋律中告别。
>
> [270]经文歌声部:修辞向精深的音乐致以问候,但她抱怨许多歌手通过分割简单的元音和加入分解旋律的方式,在其作品中产生很多错误;因此,我要求你们解决这个问题。

歌者被音乐和修辞严厉责备的每一个"错误",都是作曲家明目张胆犯下的。这是一首带有讽刺意味的作品。但这样的讽刺需要一种具有讽刺意味的超然态度,一种作为技巧的艺术意识,并怀着使这种技巧成为主要关注焦点的希望。而我们通常将其(也许有些自傲地)归为"现代"气质而不是"中世纪"气质的特征。(我们总认为)只有拥有现代心理学概念和现代自我意识的我们才能够自我反省。简而言之,只有我们可以成为"艺术家",而不是"工匠"。当然,这一切并不是我们所认为的那样。

马肖:神秘性与感官性

对14世纪中叶法国最伟大的诗人兼音乐家纪尧姆·德·马肖(卒于1377年)的正式介绍要等到下一章。现在可以说,他是法国北方游吟诗人传统的主要扩展者,他通过引入新的风格和体裁,使这一传统在近两个世纪的繁荣中获得了新的生命。马肖将法国爱情歌曲经文歌的传统延续到了14世纪,并将"新艺术"的所有新技术应用于此。然而,由于最接近典雅爱情[*fine amours*]传统的拉丁虔诚体裁为荣福童贞女玛利亚[Blessed Virgin Mary]交替圣咏,因此无怪乎马肖在他可创作的最崇高的体裁中,写得最宏伟、最严

谨的文章是对作为神的"脖子"或仲裁者角色的圣母玛利亚发出呼吁。

这首崇高且结构雄浑的作品——《喜乐的童贞女/无玷者/我们向您叹息》——通过一个增加的声部，即对应固定声部[contratenor]而扩大了和声的结构。这个被创作的第四个声部"与固定声部相对"[against the tenor]，并与固定声部处于相同的音域。它同样有一个引入部分，而且比我们偶然见到的任何引入部分显得更规范。这个引入部分最终达至由对应固定声部和固定声部支撑形成的完全终止。而后者，也就是固定声部演奏的是"自由"的音符（也即，不是摘引自定旋律或克勒），其除了增强响亮度之外，没有其他的目的。

克勒一旦开始进行，就呈现为一个我们所熟知的曲调，尽管它的版本有所不同（或"修订"）。这是第三章（见例3-12b）中已经见过的一个旋律变体的乐句片段：《又圣母经》是一首11世纪的玛利亚交替圣歌。它的形式和旋律与同时代的普罗旺斯抒情诗十分接近。马肖从这首熟知于心的哀婉的多利亚调式旋律版本中，选取了由48个音符组成的段落。其中包含了唱词"……我们在这叹息、哀悼和哭泣，哦，因此，作为我们的支持者……"，由20个节奏的单位时值（16个音符和4个休止）构成的塔列亚也被运用其中，包括被分成两个相等部分的36拍。

第一个18拍以[O]标记，被组织为6个长音符。[O]即为完全拍的符号。而第二组的18拍以[C]标记，它被组织为9个长拍。[C]即为不完全拍的符号，正如例8-5所示。以3次这样的塔列亚完全对应克勒（3×16音符=48个音符），而后整个克勒/塔列亚的复合结构再以减缩的形式重复。[271]以此，与经文歌声部和第三声部联系在一起的固定声部便以中拍[tempus]层级运动，也就是用了短音符与半短音符。

在这首经文歌作品中，我们所观察到的关于固定声部的一切都是真实的，对应固定声部也是如此。虽然该声部是新创作的而非定旋律（对于这点，我们近乎可以确定，因为它有着变幻莫测的色彩），但就像

固定声部一样，对应固定声部由经历了二次进行流程的克勒构成。而每一次（克勒）进行流程都包含了 3 个完整的塔列亚，其中第二次进行流程为减缩的形式。对应固定声部的塔列亚实际上与固定声部的相同，只不过它是以相反或逆向的顺序进行，呈现了两个减半的 18 拍，它先使用了[C]拍子中的不完全长音符，而后在[O]中以完全长音符出现。因此，在固定声部与对应固定声部之间，存在着拍号的不断交替，以及始终保持的完全与不完全有量节拍所构成的"复节拍"[polymeter]。正是由于它们之间所具有的密切联系，我们才可以肯定对应固定声部与固定声部是同时创作的。而且，这两个声部的结构设计，共同构成了支撑整个比例的基础。在这类极端形式化的经文歌作品中，与建筑结构的相似性几乎是不可避免的，并且很可能是预先就构想出来的。

例 8-5 纪尧姆·德·马肖，《喜乐的童贞女/无玷者/我们向您叹息》，固定声部的塔列亚

尽管塔列亚的时值减缩在听觉上非常明显（因为有文本的声部选择在这个时刻突然变为分解旋律，所以显得越加明显），但缓慢进行的较低声部中的"复节奏的"叠加以及完全与不完全有量节拍的交替却不那么明显。在这一点上，它类似于天体的和谐轨道，根据神命定的天体

音乐而结合在一起,并且根据古老的传统,其传出的音调是心灵可以推断,但感官无法体验的。就像建筑上的相似性一样,在作曲家规划所创作的声音的轨迹时,这个相似性也必然呈现在他的想象中。它反映了每一位科学大师或 magus[魔术师、占星术士](并非巧合的是,magician[魔术师]这个词就源于该词)的新柏拉图主义世界观。作为一个 magus,马肖相信:

> [272]世界是等级有序的,智力的元素占据最高的领域;高等级元素影响低等级元素;magus 可以通过世界结构的层次提升(或者至少从较低层次与较高层次的相互作用),来从这些影响中获得特殊的利益。⑧

加里·汤姆林森[Gary Tomlinson]如是写道。他是一位学者,通过音乐的类比,试图洞察前现代神秘哲学的神秘世界。14世纪的等节奏经文歌,可能是欧洲音乐史上最具等级层次构思和最严谨有序的音乐体裁,它比其他任何体裁都更关注将更高层次的"智力"元素及其控制性影响力的表现形式结合在一起,它们不为感官所察觉,同时在字面意义上和词源意义上也都是最神秘的。这也是另一种解释经文歌巨大价值的方式,并强调了将经文歌作为"建筑"构思的意义。

然而,此经文歌的另一个特殊属性则是它的异质性,也即,它协调矛盾的力量。因此,关于它的神秘性所说的任何一句话,都不应该意味着要忽视感性化的表层。马肖创作的作品,尤其以引人注目的感性表现著称,尤其是在例8-6所示的引入部分中。这是由于一种特别的和声语言风格使然。下一代人[273]或者说另外两位法国作曲家也对其进行效仿,但这却仍旧是马肖独特而无法效仿的音乐风格标签。它来源于我们称之为半音化风格的使用,在马肖的时代被

⑧ Gary Tomlinson, *Music in Renaissance Magic* (Chicago: University of Chicago Press, 1993), p. 46.

称为伪音[musica ficta]("想象中的音乐")或假的音乐[musica falsa]("false music")。

例8-6 纪尧姆·德·马肖,《喜乐的童贞女/无玷者/我们向您叹息》,第1—40小节

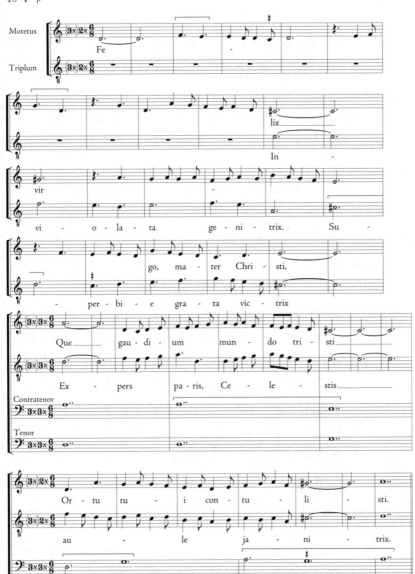

伪 音

对于这些术语,我们不应该太过看重它们字面的意思。事实上,正如在《新艺术》中所记述的,菲利普·德·维特里本人提醒道,"假的音乐"并不是虚假的,而是真的,"甚至是有必要的"。这个名字所指涉的音符并不是很久以前由阿雷佐的规多所定义以最低音 ut 开始的全音域中的一部分,并且它们并没有预先设定的"声部"[vox]或在六声音阶中的位置。所以,为了赋予它们唱名,也就是说,要在传统视唱[sight-singing]的 ut-re-mi 中为它们找到一个位置,就必须想象出一个包含了它们的六声音阶。这对于官方音乐理论来说可能是"假定的"音符,但是它的声音内容完全可以感知,并就此来讲完全是真实的。

正如菲利普·德·维特里所允许的那样,当它们的目的是使减五度或增四度变为纯五度或纯四度时,它们就是必要的。正如我们所知,这种规定是由最早的和声理论家提出的,当时他们将降 B 与 B 一起并入至调式系统中,与 F 一起使用。

但是当一个 E 音在降 B 对立并存时,作曲家就必须跳出调式系统去协调它们之间的关系。这就是所谓的伪音。这个被需要的降 E 并没有像我们会进行的概念化那样被概念化,我们会将其作为 E 的变音。然而,它被概念化为[274]高声部中的旋律半音组成结构,即 D—降 E,因而,由此可以推导出一个唱名法中的 mi-fa。所以说,在降 D 之上的半音 E 就是唱名 fa。而将这种关系放置于一个想象的或"假想的"(ficta)六声音阶里,于是 B 音就是 ut。由于降号本身就是字母"B"的一个变体,表示一个被唱成了 fa 的 B(在 F 上的"软六声音阶"中)而不是 mi(在 G 上的"硬六声音阶"中),所以降号本身对一个以六声音阶来训练歌唱的音乐家来说表示 fa。因此,放在 E 旁边的降号并不意味着"将 E 降半音唱",而这意味着"将这个音当作 fa 来唱"。就听者而言,结果可能是相同的,但是理解歌手推演 E 音的不同心理过程,将更清楚地说明为什么在大多数情况下,作曲家不必用临时变音记号来明确地表示伪音。在许多情况下,半音的变化是受规则掌控的。并且这

样的规则完全是唱名法暗示出来的。所以,任何一位从唱名法角度思考的歌手,都不用特意被告知这样做即可做半音调整。而且,接下来,甚至不会意识到这种调整是具有"半音主义"意义的。这并不是对纯自然音阶规范的偏离,而是保留了纯自然音阶的标准(特别是纯四度和纯五度)。在全音阶系统中,这一规范因一种众所周知的扭结而受到损害。

为了保持完美的音程而引入的伪音,主要是出于其(和声)必要性的原因(拉丁语为 *causa necessitatis*),并且被认为是完全自然音的。由长期以来所形成的惯例所决定的伪音,也一样是自发的,同时也是自然音的。这个惯例也在我们熟知的和声实践中以"和声小调"的形式留下了踪迹。它们主要影响了多利亚调式,它最接近我们的小调式。例如,有一条规则,要求两个 A 之间的 B 必须是降 B(而且,尽管很少需要任何调整,但是在两个 E 之间的 F 必须是自然音的 F)。

歌者们将这条规则作为一首拉丁语顺口溜熟记于心:la 上面的一个音符总是唱 fa[*una nota super la/semper est canendum fa*]。这种调整产生了降低多利亚音阶六度的效果,并将其变为一种五度音 A 的倚音或该音的上导音。那么,A 音也就成为音阶主要部分之间的界限音符。(并且完全出于实践性目的,它将多利亚音阶变成了小调式音阶。)这是一个语法规则,而不是一种表达手段;它被(歌者们)不自觉地调用,所以并不需要被记写下来。

在多利亚终止式中有类似的规则,它影响了收束音下方的邻音。这样的音符在多利亚旋律中很常见,甚至有自己的名字"调式终止音下方的全音"[*subtonium modi*],关于它我们可以回溯至第三章的内容。有关邻音的规则,将终止音下方的全音提升为调式终止音下方的半音[*subsemitonium*]。这种效果类似于在小调式中借用了一个导音,并起到了与导音同样的作用。可以说,该功能就是加强了终止式的语法功能。通过发出一个更为确定的结束信号,它使得终止音更具"终止"的意义。为了这个目的,辅助音高必须升高,而不是降低,从而形成了一对 mi-fa 音型中较低的那个音。为了表示这个音,需要一个用来提示这位歌手"唱 mi"的符号。这个符号就是 ♯,我们称为

"升号",它最初源于"方形 B"或"*b quadratum*"。而方形 B 在"硬六声音阶"中[275]专门用于起到 mi 的作用。在像多利亚终止式这样的情况下,由于一项规则的常规用法而要求使用调式终止音下方半音或导音,这又是"不言而喻"的了。它不需要被明确地标记,尽管(像必要的降号一样)它可以被标记出来,而且如果偶然的话,也经常被标记出来。

所以,伪音的调整常常被认为是理所当然的——换句话说,它们经常是留给口头传统的——以至于这个术语通常是松散地(并且在技术上,错误地)用于仅仅指示未被记谱的"半音"。为并非专家的歌者转写早期复调的学者,不能假定歌手们在面对这些学者正在制作的乐谱版本时,能知晓制约着这些调整的口头传统,因此,这些学者就得以书面的形式来标识它们(通常在谱表上方标注小的临时记号)。他们经常将此过程称为"放入 ficta"[putting in the ficta],从而表明"ficta"一词仅适用于指必须以这种方式"放入"的内容。当然,他们更为清楚。升 C 音是伪音,不管它是否被明确标注出来,因为在规多"手"上没有升 C 这样的音。降 B 不是伪音,而是真音[*Musica recta*](或称 vera),不管它是否被明确标注,这是因为规多手上有这样的音。

因此,明确被标注出来的临时记号,通常在 14 世纪的音乐中非常丰富,尤其是在马肖的音乐中,它们和受控于不成文的规则而在头脑中补充出的伪音一样,同样被认为是伪音(除非它们是降 B)。然而,它们的目的不尽相同。它们并非有必要原因的伪音(和声上必要的调整),或者甚至是所有有能力的歌手都了解的产生于常规用法的伪音,而表现了伪音美的原因[*causa pulchritudinis*]——"为了它们的美"而做出的半音化的调整,也就是说,为了增强音乐的美感。

现在来看下马肖经文歌的引入部分(例 8-6)。在经文歌声部进入的那一时刻,第三声部出现了一个带有临时记号标注的升 C。它跟在 D 之后。如果它又返回 D,那么,严格来说它就没必要再用临时记号明确"标注"。但它并没有返回 D;相反,它跳到了一个完全出乎意料的升 G 音上。此音并非任何规则所需。它的唯一目的是在和声中创造一个"辞藻华丽的段落"[purple patch],尤其是它与经文歌声部的自

然音 F 结合,形成了一个音响怪异的音程。

严格来说,增二度在三全音的规则中是被禁止使用的音程(出于同样的原因:一个声部唱 mi,而另一个声部唱 fa)。但是,这显然是有意为之。它不可能通过"必要原因"的调整来消除。当然,毫无疑问可以调整明确标识的升 G;为什么标识一个音只为了来取消它呢?由于有两个原因,导致 F 不能被调整为升 F。首先,它只会产生另一种不和谐(和更糟糕的不和谐)——一个大二度,而不是增二度。此外,F 可以理解为两个 la 之间的 fa(因为 E 是 G 上的硬六声音阶中的 la),因此不能升高。

所以说,这个跳动是出于它自身的原因才出现的。从字面上讲,它是一种心跳般的感觉,表达了对圣母玛利亚的爱,就像许多类似和声语言上的跳动在马肖的法国歌曲中表达对女士的爱那样。但它的出现也有"调性"的原因。在引入部分中,被标注出来的临时变化音都是升 C 或升 G。这些音既偏离了基本的多利亚音高组织,同时又对其进行了强调。因为它们是"倾向音"[tendency tones]。以这样的方式做半音[276]变化的音高,为的是暗示——因此也就需要——向调式音阶的关键音做的终止式解决。当解决被避免或推迟时——就像第三声部的第一个升 C 的情况(甚至是升 G,其向 A 的解决被一个最不期望出现的休止阻碍)——所产生的和声紧张感一直到引入部分的最后终止式才得以完全释放。

终止式

这个终止式将升 C 和升 G 相结合,并以平行进行的方式解决到 D 和 A。这些音定义了多利亚调式的"五音音列"。这些定义性的或"结构性的"音符,每个都配上了一个前导音,这可能是最强有力的准备。因此,这种终止式被称为"双导音终止式"。由于其强大的稳定力量,使得它成为 14 世纪和 15 世纪早期音乐中的标准终止式。

然而,赋予它稳定和结构连接(决定其形式的)力量的,只在部分上与双倍的导音有关。更为根本的是,这种终止式的结构可以追溯至早

期的迪斯康特时代。当时,终止式与卧音终止式[occursus]还是同义词,即反向进行的两个声部汇集在一起。关于卧音终止式的最早变体就是它的倒置结构(在 11 世纪已经得到规多的认可)。其中,两个声部反向移动至八度;该基本的终止式框架一直持续到 16 世纪末。在我们现在正在研究的终止式中,出现在马肖经文歌引入部分的结束处,其基本的二声部运动发生在了经文歌声部与固定声部之间,由六度 e/升 c'向外解决到八度 d/d'。

无论其他声部如何运动,除非两声部的这种"结构对"[structural pair]出现(其中一个声部几乎一直是固定声部,这与迪斯康特的历史是相符的),否则任何进行都不能称之为终止式结构。因此,填充可构成终止式的框架有众多可能的方式,而"双导音"终止式仅仅是其中之一。它有其流行的时刻,但在 15 世纪中叶被另一标准的终止式类型所取代。同样,到了 16 世纪初,15 世纪中叶开始流行的终止式形态,又被另一种终止式类型所取代。我们会在适当的时候谈及它们,但值得一提的是,它们全都将可以一直回溯到规多的古老迪斯康特的成对声部纳入进来——或者更坚实地围绕其建构起来,或以各种方式润饰之。

最后一项有关技术的要点在于,值得注意的是,终止式的结构由一个不完全协和(音程)反向级进解决至一个完全协和(音程)来定义,这催生了调式终止音下方半音的惯例,即使用终止式的导音。其构想是,推动不完全协和音程以扩张的方式解决至完全的协和音程——也就是说,在结构大小上更接近完全协和。事实上,它被称为"临近法则"(或者用更炫一些的说法称为,"临近法则"[the rule of propinquity],该词来自拉丁语的 *propinque*,意思是"即将接近"[near at hand])。

在一个 D 音上的终止式之前,将 C 升至升 C 的原因是要与固定声部形成一个大六度。同样的效果也可以通过将固定声部降低 E 来实现,使其与不变的第三声部或经文歌声部形成大六度关系。有时这种解决的方式更可取,但它们属于少数。[277]对更高声部做改变会更为显著。如前所述,这种类型的变化一直以和声小调的形式持续到"调性"和声的时代,它借用了大调中充满了导音的属功能。在这里我们看到了朝这个方向迈出的第一步,以及它形成的原因。

奇科尼亚：作为政治宣传的经文歌

援引研究经文歌体裁的历史学家彼得·莱弗茨的说法，时至 14 世纪末期，经文歌已经在很大程度上成为"宣传和政治仪式的载体"。⑨ 这看起来完全合适，并且回想起来也是不可避免的。在"新艺术"经文歌历史发展的盛期，最好的作品并非创作于法国，而是在意大利，尽管那些作曲家是从北欧移民到意大利的。

14 世纪末，意大利由星罗棋布的城邦组成。其中许多是由暴力夺取权力的专制君主统治，并且他们希望通过炫耀权力来建立合法性。合法性也是教会的一个主要问题，因为这是在天主教会的大分裂时期（1378—1417），当时 2 个（自 1409 年起是 3 个）对立的竞争对手争夺教宗的身份。当时所有下属的神职人员必须宣布他们对一个人或另一个人效忠，又或（正如在法国短暂发生的那样）不对任何人效忠。这个政治和教会的混乱时期，可谓艺术的金矿，尤其是在音乐领域。

这是因为对艺术的慷慨赞助一直是维护政治权力的主要手段之一。音乐在这个时候受到了特别的关注（另一位研究经文歌的历史学家朱莉·卡明写道），因为：

> 没有什么能比准备好在公共场合表演的音乐家们更好地表演或更适于去旅行了。教会和国家的权贵们带着他们自己的礼拜堂唱诗班旅行，并在这些地方尽可能地做最好的表演。他们也听其他贵族礼拜堂唱诗班的音乐，并试图雇用最好的音乐家。音乐家们见面，交换曲目，并寻找获利更多、更舒适的工作。⑩

受过重要音乐结构创作技术训练的作曲家，以及能够创作出宏伟（古风犹存，并因此受人尊敬的）作品的作曲家，能够为他们的赞助人上演最

⑨ Petter M. Lefferts, *The Motet in England in the Fourteenth Century* (Ann Arbor: UMI Research, 1986), p. 186.

⑩ Cumming, "Concord Out of Discord", p. 173.

好的合法化的演出,同时也为施展他们的技巧找到丰富的市场。这样的作曲家来自北方,这是"新艺术"发展的核心地域,这些技术主要是从那里发展起来的。这就是15世纪意大利北部最受追捧、报酬最高、最具代表性的宫廷和教堂音乐家是来自法国和佛兰德斯的移民的原因之一。

这条卓越的、准官方的行列中,第一位就是约翰内斯·奇科尼亚。他的姓氏,在拉丁语中意为"鹳",可能是一个较为平凡的法国或佛兰德斯姓氏的拉丁化(即国际化)版本。大约在1470年代,他出生在比利时小镇列日,在那里他接受了基本的训练,但到了1401年,他受雇于意大利北部城市帕多瓦的市政大教堂,并于1412年在那里去世。

他在帕多瓦的主要赞助人是弗朗切斯科·扎巴莱尔[Francesco Zabarelle](1360—1417),这个人是大教堂的总铎或总教士,也是大学里的一位著名教会法教授。在威尼斯人征服他的故乡后,他曾是帕多瓦和威尼斯之间的首席和平谈判代表,并以此达到了他职业生涯的[278]顶峰。此后,他为威尼斯和罗马教宗约翰二十三世担任外交官。约翰任命他为佛罗伦萨主教,后来成为枢机主教。扎巴莱尔在康斯坦茨大公会议上发挥了重要作用。在那里,他帮助斡旋如何结束教会分裂,最终说服了自己的赞助人教宗约翰为教会的和谐而辞职。(约翰是在分裂决议中的失败者,他并不是教宗,而是天主教会官方历史上的"敌对教宗",这解释了为什么他的数字可以被后来的一位教宗重复使用,即1962年召开第二次梵蒂冈大公会议的著名的约翰二十三世。在此次会议上,拉丁礼拜仪式以及格里高利的圣咏都去经典化了。)在约翰二十三世去世时,扎巴莱尔被广泛看好成为罗马教宗的下一任接班人。

为了纪念这位杰出的政治家和教徒,奇科尼亚创作了两部格外宏大的等节奏经文歌。它们的风格在一定程度上受到了意大利世俗体裁的影响,这将在后一章中加以描述。但是,它们在"新艺术"经文歌的发展中所处的最高位置,以及它们对这一体裁美学上的完美体现,足以成为分析奇科尼亚作品的合适的要点。

有人认为,当扎巴莱尔离开帕多瓦去佛罗伦萨担任主教时,经文歌《教师们的君主位居天上/让我们用最甜美的曲调歌唱》[*Doctorum principem super ethera/Melodia suavissima cantemus*](例8-7节选

例8-7a 奇科尼亚,《教师们的君主位居天上/让我们用最甜美的曲调歌唱》,第1—14小节

第三声部(旋律I):[他的行为恰如其分地称颂了]教师之王,超越了苍穹。
经文歌声部(旋律II):让我们用最甜美的旋律歌唱……

部分)作为奇科尼亚两首受扎巴莱尔启发的经文歌作品的第二首,也是更为宏大的一首,是为扎巴莱尔送行而创作的。第三声部与经文歌声部的唱词具有相等的长度,它们以相同的速度演唱。此外,它们有时会对彼此进行说明,所以在对尊贵的赞助人的一段赞美中,这两段唱词似乎像分解旋律一样相互交织在一起。但是固定声部的安排以及有量的设计,实际上是对"新艺术"实践的一个总结。在多样性和综合性的结合中,它们象征着对相互抵牾的利益的协调——对不协和的调和——这是任何外交官以及任何经文歌的首要任务。因此,这首经文歌既是对其接受者又是对其体裁本身的象征,尤其是在它历史的这个阶段,它已经成为一种主要的政治工具。

例8-7b 《教师们的君主位居天上/让我们用最甜美的曲调歌唱》,第45—58小节

第三声部(旋律I):啊,弗朗西斯科·扎巴勒拉,荣耀,教师……
经文歌声部(旋律II):啊,弗朗西斯科·扎巴勒拉,保护者……

[280]文本分为3个诗节,每个部分都被加以同样高度严肃的处理:首先是一个无文本的号角齐鸣风格的引入部分,可能表现了帕多瓦大教堂广场上管乐器的户外表演场景。而后接着是以较长音符时值(半短音符、短音符和长音符)复合组成的、几乎为相同节奏的固定声部/对应固定声部,并以相同的记谱形式对相同的克勒和塔列亚进行了3次呈现。

事实上,固定声部/对应固定声部这对声部只写出一次,并用一个"卡农"或特殊提示来明确如何在重复时改变它。尽管固定声部带有拉丁语的标签(*Vir Mitis*,"温柔的男人"),但这似乎只不过是对扎巴莱

例 8-7c 《教师们的君主位居天上/让我们用最甜美的曲调歌唱》,第 89—100 小节

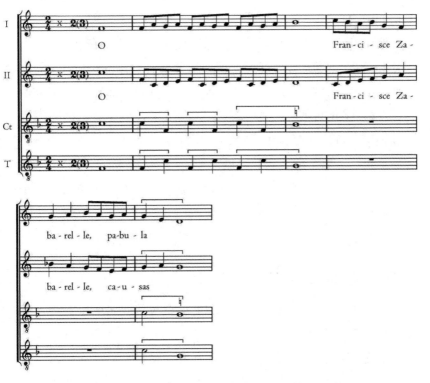

第三声部(旋律 I):啊,弗朗西斯科·扎巴勒拉,[你提供了]营养……
经文歌声部(旋律 II):啊,弗朗西斯科·扎巴勒拉,[你负责]这件事……

尔的另一个颂誉之词,而不是文本的开端。没有已知的圣歌旋律——也没有可以想象的圣歌——会出现五度上行、下行跳进的形态,并通过如此多全音波动的重复做时断时续的运动,或者像这条"旋律"一样,以级进的下行进行并经过一个完整的八度。很显然,在这首特殊的经文歌作品中,固定声部和对应固定声部根本就不是旋律,而是和声上的支撑。

卡农提示固定声部和对应固定声部的表演者,每次分别在不同的有量符号C,O,C的规约下去阅读各自的声部。因此,尽管[281]它们的记谱符号一致,但每一个呈现的实际节奏不仅不同,还经历了从完整到不完整拍子的逐渐压缩。这类似于传统固定声部的减缩,只是它是

分成了三个阶段而不是两个阶段。同时,有唱词的声部主要以半短音符和短音符的形式书写,音符的时值从根本上受到了不断变化的有量节拍的影响。

然而,这3个诗节是有意识地被安排,以使得它们在外形、韵律(唱词分配)和整体形式方面尽可能地与彼此具有旋律的相似性。每次都会从无唱词的引入部分开始,经过音节式的有词的诗节,一直到花唱式的、分解旋律式的尾声。其结果实际上形成了一组分节式的变奏,在相同和相异的奇妙相互作用中,象征着由自由个体所组成的和谐统一社会的理想——每个意大利北部城市地区(或 res publica,即"共和国")名义上都向往的理想。例8-7显示了依次出现在3个诗节每一个当中的、类似于号角的引入部分的音调。

迪费:作为神秘综合辑要的经文歌

纪尧姆·迪费(约1397—1474)生活在与其同名的纪尧姆·德·马肖所处年代的恰好一个世纪之后。和马肖一样,他也将在下一章中被重新提及。然而,至关重要的是要在此考虑他的至少一部作品,以欣赏其音乐直接的普遍性和风格的连续性,正是这种连续性将迪费的创造性产出与他的14世纪前辈们的作品联系了起来。

以如此紧迫的措辞来说的原因在于,音乐"文艺复兴"的开始,往往正如我们将要看到的那样,被任意设定在15世纪初左右。并且,像这样重大的历史编纂学的分期像壁垒一样,将恰好处于这条幻想出来的界线两侧的人物和作品彼此隔离封闭,无论其相似之处多么重要。不仅如此,(正如在某种程度上不同的语境中所观察到的那样)风格落后或时代错误的出现——当"中世纪"和"文艺复兴"这类笼统的分类被过于字面化地笃信时是不可避免的——很容易使我们对诸如迪费的等节奏经文歌的最高艺术成就的价值视而不见。它们不是(技术或风格)残存或走向退化趋势的证据,而是其发展到了顶峰的体现。

事实上,迪费的职业生涯很像一个世纪前的菲利普·德·维特里。他是一位受过大学教育的神职人员。简言之,是一位文人。他的音乐

视野受到了波埃修斯和规多以及菲利普·德·维特里等音乐家的影响。与其前辈一样，他用经院哲学的方式思考他的技术，但用柏拉图式的方式思考世界。对于他来说，世界是物质化了的数字，音乐的最高目的是使其回归本质。在这点上，他不亚于"新艺术"的创始人。

迪费出生于讲法语的康布雷，靠近低地国家的边境。他跟随奇科尼亚的脚步，较早在意大利就业。他可能作为当地主教的随行人员中的唱诗班成员第一次来到意大利。这位主教曾经参加过康斯坦茨会议，奇科尼亚的赞助人弗朗切斯科·扎巴莱尔在那里表现突出。到了1420年，也就是迪费23岁的时候，他被臭名昭著的马拉泰斯塔家族[Malatesta Family]在佩萨罗[Pesaro]的分支所雇用。这一家族是意大利中东部亚得里亚海沿岸城市的专制君主。他于1428年加入了[282]教宗唱诗班，显然与枢机主教加布里埃利·孔度尔莫[Gabriele Cardinal Condulmer]有着密切的关系。孔度尔莫于1431年成为尤金四世[Eugene IV]，是重新统一的后分裂时期教会[post schismatic church]的第二位教宗。

迪费为向教宗尤金致以敬意，创作了3首宏大的经文歌。第一首《罗马，万军的教会之地》[*Ecclesie militantis Roma sedes*]是在教宗选举后不久创作的，当时的教廷非常不稳定。这首经文歌表达了困扰新教宗的政治冲突，体现了一种不和谐的骚乱。作品由5个复调声部（其中3个是有唱词的）和一系列不少于6次的有量节拍的变化组成。关于尤金的第2首经文歌作品《对众生为最善》[*supremum est mortalibus bonum*]表达了对教宗与神圣罗马帝国皇帝西吉斯蒙德（Sigismund）签订和平条约的庆祝。它是和谐的缩影，只使用了一段唱词，并使用了一种新颖的、甜蜜的和声风格（我们将在第11章看到）。迪费可能是这种风格的发明者。在接近尾声的时候，缔造此次和平的主人公的名字会在持续很久的协和和弦中被高呼出来——和谐被具体化了。

为尤金创作的第3首经文歌《最近玫瑰花环装点其间》[*Nuper rosarum flores*]（其中令人眼花缭乱的结尾如例8-8所示）是最著名的一首。这首作品主要因其处理象征性的数字的方式而闻名于世。1434年，由于叛乱被流放至罗马的教宗，在佛罗伦萨建立了宫廷。佛罗伦萨

例 8-8 纪尧姆·迪费,《最近玫瑰花环装点其间》,第 141—170 小节

例 8-8（续）

[……你的儿子被钉在十字架上的肉身，]
他们的主
他们应该
得到厚待
宽恕他们的罪行。阿门。

大教堂始建于 1294 年，终于在 1436 年做好了献堂典礼的准备。这是一座宏伟的新古典主义建筑，由伟大的建筑师菲利波·布鲁内莱斯基于 1420 年设计穹顶，并以圣母百花命名，献给圣母玛利亚。居住在佛罗伦萨的教宗尤金四世亲自主持了献堂仪式，并委托迪费为此场合创作一首纪念性的经文歌。这是众多表演中的音乐节目。

《最近玫瑰花环装点其间》的音乐分为 4 大部分，再加上一个花唱式的考达"阿门"。音乐结构的设计因其对称性而引人注目。第一个也是最长的部分由上方（有唱词的）声部构成的引入开始，共持续了 28 拍。格里高利圣咏的定旋律，是教堂献堂仪式交替圣咏（*Terribilis est locus iste*[《伟大啊，上帝之室》]）引入部分的开头 14 个音。该定旋律

由一对固定声部带出,以两个七音组呈现,如圣经交替圣咏的诗篇咏唱中那样彼此做答。

接下来的每一部分都呈现出同样 7+7 的固定声部的结构安排,并且还有相同的二声部与全部补充完整的声部之间的均衡交替(28+28拍,或 4 次 7+7)。就像奇科尼亚的经文歌作品那般,这对固定声部仅写一次,并注明需要重复。同样像奇科尼亚的经文歌那样,每一个固定声部的陈述都以不同的有量节拍进行:O、C、¢以及(见例 8-8 中给出的部分)ф。这些有量节拍彼此之间存在着显著的比例关系。O 的一个短音符或中拍包含了 6 个微音符;C 中的 1 个短音符包含有 4 个微音符。穿过有量符号的竖线意在将中拍的时值减半,以致有量节拍ф下的 1 个短音符则包含了 3 个微音符,并由其上方有唱词的声部唱出。有量节拍¢下的一个短音符则含有两个微音符。将这些有量符号按照迪费呈现的顺序进行比较,可以得出时值的比例为 6∶4∶2∶3。任何受过"四艺"训练的人都会立刻意识到,这是毕达哥拉斯式的[284]比例。在音乐术语中,它们可以很容易地由时值转译为音高,因为它们描述了最协和音程的泛音比率。在给定的基础音高 X 的基础上,迪费的数字表示八度(2X)、复合五度或十二度(3X)、双八度(4X)和双倍复合五度(6X),正如例 8-9 所示。

例 8-9 《最近玫瑰花环装点其间》中由音高间距呈现的成比例的数字关系

此外,音符时值比率的复合体还包含一个象征性的纯五度(3∶2)和一个纯四度(4∶3),所有这些都在这首曲子的最后和弦中得到总结。迪费的经文歌体现了一个隐藏的毕达哥拉斯综合辑要[summa]或对音乐代表宇宙中持久有效和谐之途径的全面融汇。它有 4 个不同的整数,这使它成为所有等节奏经文歌中最完整的象征性总结。(通过比较,奇科

尼亚的[285]经文歌作品的比例基础结构为 3∶2∶2，只包含了两个整数，其中一个是重复的。它能表示的和声音程只有同度和五度。)

但这绝不是全部。正如克雷格·赖特[Craig Wright]详细展示的那样(远远超过了我们现在所能追求的目标)，迪费经文歌中的数字象征意义远远超出了特定的音乐领域，它与一个受人尊敬的圣经注释传统相关。这种传统直接关系到激发作品的环境和它所修饰的场合。⑪正如我们在《列王纪下》所读到的那样，关于耶路撒冷圣殿的建造是这样描述的："所罗门王为耶和华所建的殿，长六十肘，宽二十肘，高三十肘"(王下 6∶2)；内殿，即"至圣所"，离地四十肘(王下 6∶18)；修殿节[the Feast of Dedication]是"七日加七日，就是十四日"(王下 8∶65)。当然，这些数字正是我们对迪费的经文歌进行结构分析时所得出的结果。固定声部塔列亚的时值比例恰好是所罗门圣殿的尺寸(60∶40∶20∶30 肘∶∶ 6∶4∶2∶3 由微音符到短音符)。选作克勒的圣咏片段的长度和布局相当于修殿节的日子(7+7=14)。鉴于基督教传统将罗马铸造为新耶路撒冷，并将天主教教堂铸造为上帝的新圣殿，所有这些与佛罗伦萨大教堂修殿节之间的联系再明显和合适不过了。

但是还不止于此。正如经文歌的唱词所证实的那样，佛罗伦萨大教堂是献给圣母玛利亚的。该唱词使用了一种罕见的诗歌音步，每行有 7 个音节。固定声部进入前的引入部分，其每个诗节持续 28(4×7)拍。固定声部进入后的部分同样持续 4×7 拍。在基督教象征意义中，7 是以 7 种属性(7 种悲伤、7 种欢乐、7 种仁慈行为、7 位童贞伴侣以及埃及的 7 年流放)神秘地代表了圣母的数字。4 是代表神殿的数字，有 4 块角石、4 堵墙、4 个祭坛角，当翻译成基督教十字形时，4 个点在十字架上，即大教堂平面图的形状。4 乘 7，神秘地将圣殿与玛丽结合在一起，玛丽通过子宫生下了上帝的儿子，也是基督教圣所的象征。

根据佛罗伦萨学者同时也是曾亲耳听到作品的贾诺佐·马内蒂的证词，所有这些都神秘地表现在迪费经文歌的次级结构上，还有感官的

⑪ C. Wright, "Dufay's *Nuper rosarum flores*, King Solomon's Temple, and the Veneration of the Virgin", JAMS XLVII (1994): 395—441.

表面上。

> 圣殿所有的地方都回响着和谐的音响和各种乐器的协和之声,以使天使、神圣天堂的声音和歌声,由天上传给地上的我们,在我们耳边隐约地暗示着某种不可思议的神的甜美,这似乎不是没有理由的。因此,在那一刻,我被狂喜所占有,以至于我似乎享受着地球上受祝福的生活。⑫

还有什么能更好地为教会服务,更好地在精神上滋养它的人群,或者更好地维护它暂时的权威吗?

来自但丁的结语

[286]这就是"对不协和的调和"的最终结果和目的,而且"对不协和的调和"又由经文歌作品完美地象征着。14世纪音乐家们旨在追求的效果及其直接后果的最终言语表达,已由当时最伟大的文学天才诗人但丁·阿利吉耶里在他的《神曲》[*Divine Comedy*]中给出。值得注意的是,在该作的第三也是最后一部分——"天堂"[*Il Paradiso*],即对天堂的描述——中,经文歌被听到并做了描述。伟大的诗人对他那个时代处于发展高峰的音乐体裁的看法,与上面引用的朝臣马内蒂的观点一致。在菲利普·德·维特里和《福威尔传奇》那个时代写作的但丁,以对经文歌体裁的描述来比喻一个拥有完美正义的世界政府,它完全符合神圣的意志,并在社会和谐的纽带中完美地协调了各种各样的人性。

但丁把天堂的第六层描绘成世界历史上所有公正统治者的住所(其中包括查理大帝,以及他的圣经祖先约书亚和犹大·马加比),他们以歌唱着的星辰的形式向其显现。它们以鹰的图形聚集成一个星座,象征着罗马帝国及其继承者查理曼的神圣罗马帝国,并在归尔甫派和

⑫ Giannozzo Manetti, quoted in G. Dufay, *Opera omnia*, ed. Heinrich Besseler, Vol. II (Rome: American Institute of Musicicology, 1996), xxvii.

吉伯林派的佛罗伦萨战争后,给予了被流放的但丁以庇护。

在第十九歌中,鹰以"统治者们聚集的灵魂"的复合声调歌唱,但丁说:"我听到那鹰喙说话,用它的声音说出'我'和'我的',但它想说的是'我们'和'我们的'……它盘旋飞翔,然后歌唱着,然后说道:'好像我的曲调你不能理解那样,你们凡人也不能理解那永恒的审判。'"在下一个部分,鹰沉默了,构成它的星光迸发出许多同时响起的歌曲。当一个巨大的天球的亮度被无数星光照亮的微小点所取代时,但丁想起了日落:"……这天空的变化进入我的脑海/当象征世界及其领袖们的旗帜/闭紧有福的鹰喙,保持沉默时。/因为所有那些活跃的生命之光/照耀得更辉煌,并开始歌唱/从我的记忆中滑落。"正如朱莉·卡明的评论那样,对于但丁来说,

> 完全理解文字或音乐不是欣赏的必要条件。他在这些段落中描述了无法表达的崇高的音乐体验。这种对音乐体验的描述也是一种描述对上帝的理解的方式:上帝的旨意是不可理解的,但是仍然有可能相信它并欣赏它。⑬

最后,这可能是复歌词之谜的答案。对我们来说,这也许是法国13世纪和14世纪经文歌中最突出的特征,因为它是最不可思议的。我们无需认定适当的表演方式或更大的熟悉度能使当时的听众理解我们无法理解的。许多人证实,14世纪仪式性经文歌令人难以置信的效果,可能实际上取决于它的声部和唱词的多重性所带来的感官超负荷。如果是这样,那么这就并非首次我们所谓的美学价值和力量抽象自[287]神秘莫测之中。(最早的花唱圣咏的这种美学价值和神圣性的很大一部分,来自但丁所谓难于把握的东西。)它肯定不会是最后一次。每当"崇高"被视为艺术品质时,敬畏也是如此。产生敬畏的东西必须是深不可测的,同时也是令人兴奋的。

<div style="text-align:right">(宋咸　译)</div>

⑬　Cumming, "Concord Out of Discord", pp. 83—4.

第九章 马肖及其后辈

马肖的歌曲与弥撒曲；阿维尼翁教廷音乐；精微艺术

保持宫廷歌曲的艺术性

[289]纪尧姆·德·马肖可能不是他那个时代最负盛名的法国诗人和音乐家。就当时的声望而言，他可能被菲利普·德·维特里所超越。然而，马肖对我们来说无疑是最重要的，同时也是最具代表性的作曲家。这主要是因为他的遗产非常丰富，与维特里作品的贫乏形成了鲜明的对比。此外，马肖遗产的某些方面，在后来的诗人和音乐家的作品中延续了长达一个多世纪的生命力。这些诗人和音乐家明确将自己视为马肖音乐的创造性继承人。

马肖漫长生命的前半生主要作为秘书服务于卢森堡的约翰[John of Luxembourg](1296—1346)。卢森堡的约翰是神圣罗马皇帝亨利七世的儿子，他在1310年接替他的岳父文策斯劳斯成为波西米亚国王。马肖与他的赞助人一样，出生于世纪之交，来自法国北部古老的兰斯大教堂镇郊区，离卢森堡不远。实际上，在离兰斯大约25英里的地方有一个叫作马肖特的小镇，但是没有证据支撑这样一个具有吸引力的假设以证明它就是诗人的出生地。

一直到1323年，马肖在约翰的游历地为其服务，并跟随他一起在北欧和东欧广泛征战，其中包括西里西亚、波兰、普鲁士和立陶宛，以及约翰短暂统治的伦巴第和蒂罗尔的高山地区。在克雷西的战场上，他

的这位失明的赞助人将自己系在马上,并以壮烈的方式惨死。在这之后,马肖回到兰斯任一名主教教堂的教士,过完了他余下的30年生命。[290]除了每年唱一些弥撒和日课里少数的宗教音乐之外,几乎没有什么公务。实际上,马肖是一个富有的闲暇之人,可以自由地追求自己的艺术风格。马肖于1377年去世,对于一个生活在大灾难不断的世纪里的人来说,已经算很高龄了。

图9-1 "马肖手稿"中最大的一幅插图,描绘了诗人正在创作《为爱创作的新诗》

随着他作为诗人的声誉不断增长,马肖受几个国王和公爵的委托,写下了一些格言诗和短篇寓言诗,以表示致敬。对于这些赞助人和其他人来说,马肖还监督将他全部的诗歌和音乐作品抄写成丰富的手稿,其中一些手稿得以保存下来,并使他的作品与不那么多产的、最早的音乐文人之一,亚当·德·阿勒(Adam de la Halle)的作品一起,以权威的合订版本流传到我们手里。

正如与他最为类似的前辈——法国的特罗威尔一样,马肖既属于音乐史上的人物,同时更是文学界的重要人物。他被当今的文学史家普遍认为是他那个时代最伟大的法国诗人;他的诗歌与乔叟(他认识并影响的人)和但丁的一起被研究,虽然不再像他们那样拥有广泛的普通读者群。自从对"早期音乐"的表演兴趣复兴以来,马肖开始在音乐厅

和一些唱片中享有一席之地，在某种程度上好比书架上乔叟的书。

然而，他最长且最令人印象深刻的作品要数语言艺术作品：宏大的叙事诗，它们备受推崇并广为引用。今天，我们所欣赏的抒情作品只是偶尔的插补。这些宏大叙事之作中最早的一部，大约创作于1349年的作品《命运的慰藉》[Le Remède de Fortune]，被比作诗艺[ars poetica]，即关于抒情诗的教学论文或纲要，因为它包含了所有主要类型的范例，并将它们放在一个定义其表达内容和社会用途的故事中。

这首诗的情节是由诗激发的。诗人匿名创作了一首行吟歌，致敬了他的女士。她发现了这首诗，便请他读给她听，并询问这是谁写的。他感到很尴尬，便逃开了，并发表了一首关于爱情与命运的怨歌[complainte]。命运的补救——希望出现了，并用两首赞美爱情的叙事歌风格的歌曲安慰他：一首皇家尚松[chanson royal]和一首巴拉德尔[baladelle]（后者是后来被称为"二部形式"的一首诗，即两个重复部分的诗节，具有互补的押韵设计）。诗人以一首标准的叙事歌[ballade]表达了他的感激之情。他寻找他的女士，发现她正在起舞，并由一首维勒莱[virelai]为她的动作伴奏。他承认了自己是这个行吟歌的作者，她也接受了他做她的情人。在她的城堡里一起度过了一天之后，他们交换了戒指，而他也以一首回旋歌[rondeau]表达了他的喜悦之情。

这段叙述遵循古老的法国特罗巴多（或法国特罗威尔）传略[vida]的典型蓝图，并做了放大。马肖有意以之使骑士阶层的诗人之恋这一垂死的艺术获得新生，并在某种程度上，还特别与使用最新风格的复调音乐相区别：巴拉德尔、叙事歌和回旋歌。这些段落如此受欢迎，这一事实表明了马肖的宫廷诗歌和特罗威尔诗歌之间的重要区别。当他在像骑士阶层的特罗威尔那样的崇高和贵族的层面上创作时，作为一名作曲家的他更喜欢"固定形式"[fixed forms]——即带有叠歌的舞蹈歌曲。我们可以回忆起，当特罗威尔的宫廷艺术从城堡转移到城市中，[291]并成为公会的财产时，这些作品就形成了自己最初的风格。马肖以特有的（现在我们称之为"雅致的"）提炼方式，重新建构了城市化的、"流行的"典雅爱情[fine amours]的音乐体裁。

体裁的再定义(和再精炼)

　　这次的(体裁)再发展并不是通过风格的复兴,而是通过彻底的风格革新来完成的。马肖能够再次重振宫廷爱情诗的风格并使其进一步复杂化,甚至保留了它更受欢迎的形式,是因为他拥有的复调技巧远远超出了任何以前的宫廷或城市爱情歌手的成就。亚当·德·拉·阿勒的复调回旋歌,被塑造为简单而直接的复调结构,就像音节式短诗或孔杜克图斯的配乐一样——马肖的作品很微妙、华丽,正如我们所看到的那样,它充满了一种非常深奥的抒情性,并"为了美"[causa pulchritudinis]而有效地运用了伪音。

　　我们已经考察过马肖的一首经文歌《喜乐的童贞女/无玷者/我们向您叹息》(Felix virgo / Inviolata / AD TE SUSPIRAMUS, 例8-6),看看他是如何完全掌握了"新艺术"音乐创作的精湛技术与建构技巧。"新艺术"的创作技术是"自下而上"的技术,并专门为配合经文歌体裁创作的目的而获得了进一步发展。也就是说,这些技术是为了在精心设计的基础上,建立高度分层的复调结构。而且,这些基础依次来自定旋律,作为一项规则,这种旋律通常由教会圣歌的最高权威曲目改编而成。

　　马肖正是以这类形式化和结构化的技术语言创作出了一些真正的杰作。其中,影响最为广泛的是花唱风格大卫[DAVID]的"分解旋律"[*hoquetus*],其来自圣母降临节[feast of the Virgin Mary's Nativity]的格里高利圣咏"耶稣降临"[*Nativitas*]哈利路亚的结束部分。该段落是(正如马肖肯定了解的)宏大且"经典"的巴黎圣母院风格配乐的基础。(我们也知道这点:见例6-5。)然而,马肖的"分解旋律"并不意在作为这部珍贵作品的附属物。这首大卫花唱旋律不是独唱,而是由合唱团演唱,因此它也不会在教堂中以复调的形式演唱。这仍然是为"博学者的节日"所创作的音乐,而这些博学者喜欢充满激情的智力游戏。

　　正如例9-1所示,马肖以持续30拍的12个节奏型的塔列亚,直接结合了32个音符的克勒。而后作曲家使这两个重复的结构各自保

持进行,一直到二者同时结束出现为止(或者更可能在脑海中浮现出"波埃修斯"的术语,让两个物体在音乐空间中绕轨道运行,直到它们对齐为止)。那么,在这个结构中,克勒有3次进行流程,塔列亚有8次进行流程,也即:32×3=12×8=96。而后,他将克勒再次与一个较短的塔列亚相对应,使32个旋律音符均匀分开(27拍中共8个音符),作为某种考达一样的结构。刚刚所描述的结构的设计,必须要先于分解旋律式上方声部的创作,正如建筑大厦的基础必须在其他部分建立之前打下一样。例9-1并没有给出所有乐谱,而只提供了克勒和塔列亚的基础性材料。在聆听录制的表演音频的同时,我们可以用一只手来追踪它们其中的每一项。这将赋予"新艺术"最宏大的"等节奏"基础架构以生动的思维。

例9-1 纪尧姆·德·马肖,《"大卫"分解旋律》,克勒与塔列亚

通过从更具思辨性的"新艺术"体裁过渡到马肖更为特有的抒情体裁,我们可以从侧面窥见一个古怪的混合体:一种[292]3个声部唱词都是法语的经文歌,固定声部并非来自格里高利圣咏,而是一首尚松叙事歌[chanson balladé](舞蹈歌曲)或维勒莱(例9-2:《疲倦/我爱你/为什么》[Lasse/Se j'aime/POURQUOY])。然而,马肖为固定声部选择的曲调几乎和圣咏一样"经典",其文本的谱系可以追溯至13世纪。它讽刺宫廷之恋,认为其仅是对婚姻不忠的行为。("天哪,为什么我丈夫打我?我所做的就是和我的爱人交谈。")例9-2呈现出马肖有

着压缩了的音符时值的固定声部(马肖的固定声部为长音符、短音符,非常典型的"固定声部"时值),并在其中包含有维勒莱 Abbaa 的组成部分,并标记出了叠歌部分"A"。同时,高声部体现出了经文歌特有的风格。它们在节奏上做了分层——经文歌声部以短音符和半短音符为主,偶有微音符加入。第三声部为微音符、半短音符,偶有短音符——并作为固定声部的注释(这里具有讽刺意味的押韵):"唉,我怎么能忘记/帅气,善良,甜蜜,快乐/[青春]我完全给了谁/我的这颗心?""如果我真的爱他,他真的爱我,[293]我应该被如此对待吗?"例 9-3 显示了与固定声部的第一叠歌相对应的整个复调结构的部分。

例 9-2 纪尧姆·德·马肖,《我的丈夫为什么打我》(Pourquoy me bat mes maris),固定声部

结构形式:A b b' a A(R v v R)＝尚松叙事歌(维勒莱)
A 我丈夫为什么打我? 唉,我的上帝,我太倒霉了。
b b' 我没有亏待过他。
A 只是我和我的爱人单独交谈。我的上帝,我太倒霉了。
A 为什么……

有充分的理由怀疑,即便固定声部的唱词是传统的,它的曲调却也是马肖的,或者由马肖进行了大量的编辑以符合他自己的创作风格(或者,至少是符合当时的表演实践;除了其他的指示性符号外,要注意伪音的符号,它需要调式终止音下方的半音[subsemitionium modi],即借用的导音)。[294]马肖自己创作的维勒莱都非常相似。其中大部分是单音的,大概是因为这三种主要的固定形式之一的维勒莱,是最常用于传统社会功能的一种——颂歌或公共(社会)舞蹈——而且也最常

例9–3 纪尧姆·德·马肖,《疲倦/我爱你/为什么》,第1—42小节

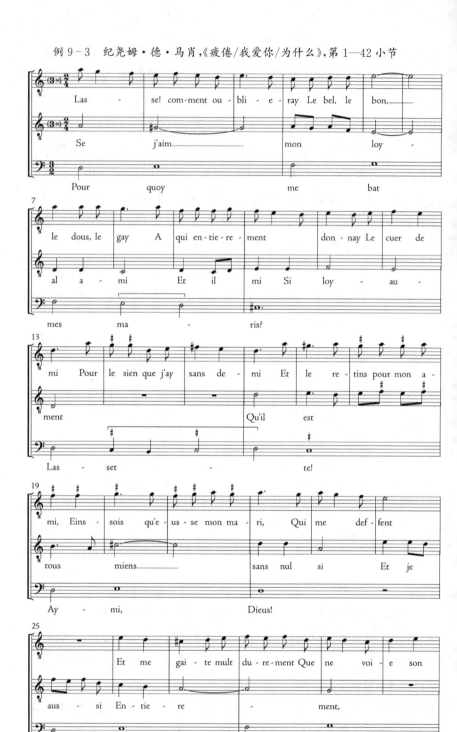

例 9－3（续）

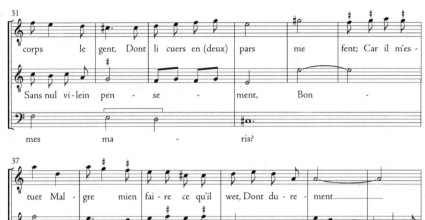

由游吟艺人表演。在整个 13 世纪和 14 世纪，书面资料中出现了大量的有量记谱的单声舞曲与舞蹈歌曲，从著名的《国王手稿》["Manuscrit du Roi"] 开始，其中包括 8 首皇室埃斯坦比耶，这是一种用开放和完整双行诗节 [open-and-shut couplets] 写成的长"踏步舞蹈"，这些已在第四章中提到过（如图 4－7 所示）。既然如此，可以这么说，《疲倦/我爱你/为什么》可以通过望远镜的另一端来观察：与其说它是建立在维勒莱基础之上的经文歌，倒不如说是一个精心设计的带有复调装饰性的维勒莱，其中经文歌的技术是用来装饰一种宫廷的舞蹈。

由高声部到低声部的创作风格

经文歌和尚松两种体裁的属性的混合产生了一种很不寻常的效果。更为典型的是，这两个体裁更多地被认为是相互对比的——二者之间的对比 [295] 主要取决于它们各自的创作方式。为了理解这种差异，以及马肖似乎已在他的尚松作品中开创先河的新创作方式，我们将尽最大努力从一首单声作品开始——比如说，一首典型的维勒莱作品。

马肖最著名的维勒莱之一乃悦耳易记的《温柔美丽的女士》[*Douce dame jolie*](例9-4),之所以出名,主要是因为它频繁地由"早期音乐"合奏中现代游吟艺人表演。这是一个读写性作品的很早期的例子,该作的所有有量节拍层级都为二拍子。这类刻意变化的细节手法揭示了这首歌曲的读写性渊源:这首诗的前三行本质上是一个单一乐句的三次重复,但每一次都与其他乐句有着微妙区别。在最初的记谱中,尽管没有伴奏的声部,但音乐是以休止开始的。这是因为在没有小节线的情况下,唯一可以指示第一个弱拍的方式,就是将假想的第一小节的无声部分展现出来。就像当时许多二拍子的作品一样,它特别强调切分节奏。

例9-4 纪尧姆·德·马肖,《温柔美丽的女士》(单声的维勒莱)

亲爱的圣母,
看在上帝的份上,不要以为
任何的女人都能驾驭我
除了你一个人。

因为你永远没有欺骗
我很珍惜你,
并谦卑地
为你服务
在我生命中的每一天
没有任何基本的思考。

唉！我失去了
希望与帮助；
我的快乐就这样结束了，
除非你怜悯我。

[296]马肖的39首维勒莱中有且只有8首是复调的。其中有6首仅为两个声部，一个是带有唱词的"旋律"[cantus]（"歌曲"或"歌者"）声部，还有一个是没有唱词的固定声部。该术语已经表明，固定声部被加在了一首"歌曲"上，换句话说，这首歌曲在变为一个具有低音伴奏声部的复调作品之前，已作为一个单声的作品存在了。这与我们观察到的12世纪与13世纪所有复调音乐体裁，如奥尔加农、克劳苏拉，甚至是相同节奏的孔杜克图斯的创作过程正好相反。它们都没有预先存在的固定声部，而都是从零开始创造了自身。最重要的是，在先前存在的旋律基础上添加一个固定声部，这恰恰是经文歌创作的对立面。无论如何，在读写性的传统中，从"最高声部"开始是一个全新的创作理念（因为我们一直都能认识到这种可能性，且事实上这是一种很强的可能性，即"带伴奏的歌曲"至少在南方游吟诗人时期是游吟艺人的专长）。另外两项额外的证据证实了"由高声部到低声部"创作的观念。一是音乐文献的情况。例如，维勒莱《在我的心中》[*En mon cuer*]（"In my heart"，例9-5）在所有由作曲家亲自管理的马肖作品"合订版"中，都是一首两声部的作品。也就是说所有的手稿都是如此，除了在通常被认为是最早的一份手稿外。其中作品中的"旋律"是作为一首单声的舞蹈歌曲被收入进去的，就像那些手稿中的其他维勒莱一样。这便定然是它最初的创作方式。它是一个自给自足的单独声部。也就是说，该作有一个稳定且令人满意的终止式结构。[297]而且不同于最终为它伴奏的固定声部，它有足够的音符来容纳唱词中的所有音节。

其余证据表明，马肖的歌曲是由高声部到低声部创作的，这开始于一首自足的旋律，来自他另一部著名叙事诗——创作于1360年代的《真实的传说》[*Le Voir Dit*]。从表面上看，这也是一首自传体诗，其情节远没有《命运的慰藉》那么传统，因此其作为自传体可能更加可靠。其中，它的一万行诗行，连同叙述本身，共同呈现了大约46封极具文学

例 9-5　纪尧姆·德·马肖,《在我的心中》(维勒莱 a 2)

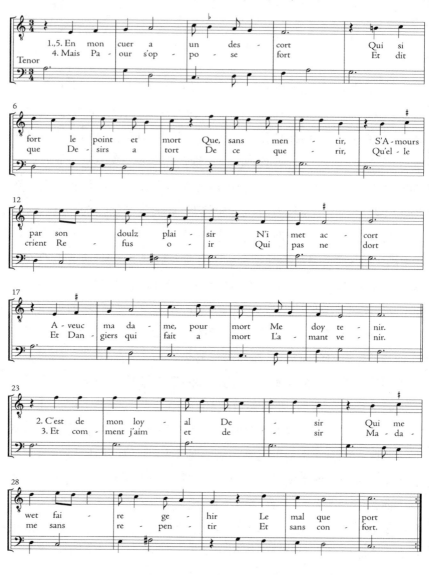

性的情书,往来于 60 多岁的诗人与一个 19 岁早熟少女之间。少女佩罗纳(或佩罗纳尔)·德·阿尔芒蒂耶尔[Péronne (or Péronnel) d'Armentières]正是他所追求的宫廷情人。除了这些信之外,还有一些由马肖写给他的这位年轻爱人的抒情诗,其中有一些被配上了音乐。在配有一首歌的其中一封信里,马肖告诉佩罗纳尔,一旦他把一个固定

声部和对应固定声部加入其中,他将会寄出另外一封信。佩罗纳尔可能对这一陈述的含义并不特别感兴趣,但对我们来说,它们发人深省。

综合所有这些零散证据,结论是,马肖的二声部维勒莱中的任何一首,都有可能而且很可能以单声歌曲的形式开始,后来在此基础之上加入了低音固定声部。这必然暗示着,对于所有马肖的维勒莱而言,单声性歌曲的表演可能是一个标准的选择。另一个必然的暗示则是,复调的表演同样是一个标准的选择:也就是说,任何一个单声的维勒莱,都适用于由一个固定声部伴奏,无论它是记写下来的,还是即兴加上的。而且由于马肖的单声旋律一定要适用于以这样的方式加入伴奏声部,所以它们也一定从根本上不同于我们之前所见到的所有单声旋律的风格。

其原因是:任何固定声部无论是记写下来的还是即兴的,都必须与它的"旋律"声部形成正确的对位关系。除了遵守协和音程的规则之外,这也意味着它们之间还要有恰当的终止式类型,例如迪斯康特终止式。正如我们所记得的,迪斯康特终止式,或者是通过反向的运动向内进行到同度(例如,形成一个卧音[occursus]),或者是通过反向的运动向外进行到八度上。后一种类型是迄今为止更常见到的,因为大多数迪斯康特建立在较低声部的格里高利圣咏定旋律之上;而且,格里高利圣咏[298]旋律,由于其独特的拱形形态,几乎总是以级进下行的方式进行到最后的音。出于这个原因,通常奥尔加农声部[*vox organalis*]或第二声部[*duplum*],亦有特点地通过调式终止音的下方半音或导音的形式,由下方音进行到最后的结束音。

正如我们还记得第四章中提到,高级"拉丁化"风格的特罗巴多和特罗威尔的旋律,在风格上往往与当时正在创作的晚期法兰克的圣咏几乎没有区别。因此,它们也从上方的音进行到最后的结束音。这就是传统上无陪衬伴奏的旋律形态的进行方式。

但现在比较一下马肖的一首无伴奏(或潜在无伴奏)的旋律。无论是《温柔美丽的女士》,还是《在我的心中》,它们都不是由上方的音形成了终止式,而是通过调式终止音的下方半音形成终止式。换言之,它们是以第二声部的模式而非固定声部的形式创作而来的。而且,它们为

宫廷歌曲建立了一种基本的旋律类型，并延续了几个世纪。简言之，它们是由作曲家在复调的语境中创作构思的单音旋律，作曲家的音乐想象力也定然由复调塑造而来。即便是略显反常的维勒莱-经文歌混合的《疲倦/我爱你/为什么》（例9-3）中固定声部的旋律，也是从下方的音构成了终止式（见例9-2）。换句话说，它并非像固定声部的形式那样。它的反常性迫使复调织体具有了一种特殊的终止式结构，以此给这部作品增添了另一层讽刺意味。

坎蒂莱那

一种具有复调伴奏创作意识的歌曲-旋律新风格，被称为坎蒂莱那[cantilena]。其旋律本身是自足的，并会形成良好的（调式终止音下方半音）终止式，且与唱词相匹配。通过增加一个固定声部，就形成了一个自足的二声部的迪斯康特织体。其中，根据迪斯康特的规则，终止式（进行至八度，或较少的情况是反向进行至同度）仍然是正确的。随着增加第三个声部，无论是与旋律声部处于同一音域的有唱词的第三声部，还是与固定声部处于同一音域且无唱词的对应固定声部，其二声部结构不仅在音响响度上获得了提高，而且和声也变得"甜美"起来。

使和声变得柔和的最常见方法，就是将不完全协和音程扩展成三和弦；再次，能够观察到这一点的最典型的地方仍是终止式。坎蒂莱那风格中典型的三声部终止式形态，在旋律声部和固定声部体现出了它们由六度进行至八度的典型进行，同时还会伴随着对应固定声部（或者较少出现的第三声部）与旋律声部形成双重叠置的低四度（如果是对应固定声部）或者高五度关系（如果是第三声部）。从而，这就创造出了我们已经掌握并可以辨识出的"双导音"终止式。

正如我们在前一章所看到的那样，当对应固定声部被加入作为人声的补充时，这种完整的和声结构开始影响到经文歌的创作。尽管现在我们主要将由对应固定声部丰富织体的创作与马肖联系起来，但它实际上有可能是菲利普·德·维特里的另一项创新。维特里现存的几首经文歌作品确实都有对应固定声部。而且，尽管它们没能保存下来，

但为人所知的是,维特里大概在1320年代(当时复调的叙事歌被雅克·德·列日描述[299]为一种流行的新奇事物)就创作过叙事歌。在马肖最早的三声部坎蒂莱那开始出现之前的大约20年,对应固定声部首先在《命运的慰藉》中就已出现。

其中一份手稿包含了维勒莱《在我的心中》,我们对此作的一个声部以及两个声部的形式都做过考察。该手稿有一些额外的平行谱线,是留给第三声部的,但马肖从未能写下这一声部。这就能创造出该歌曲的3个可互换版本——或者可以说是3种表演的可能性:单独的旋律声部、旋律声部加上固定声部、旋律声部加第三声部与固定声部。这些可能性中的任何一种,在和声与对位上都是正确的。它们中的任何一种都不能声称是唯一的"真实事物"。我们再一次被提醒,创造和表演之间的界限仍然是模糊且可渗透的。马肖以一种奇怪的方式证实了这一点,他在《真实的传说》的一封信中,要求佩罗内尔收到一首特别的歌曲,并让她的游吟艺人"如其原样,无增无减"地表演它。换句话说,出于他们之间的特殊关系,他的要求十分特别。

具有功能性差异的对位

作为标准的坎蒂莱那织体"如其原样,无增无减"的例子,我们可以来看看另一首马肖的维勒莱《在我眼中,你美丽漂亮》[*Tres bonne et belle*](例9-6)。在所有的文献来源中,这是唯一一首作为三声部作品而流传下来的维勒莱。作品的结束音是C,这将该歌曲置于我们所称的大调式中(如果马肖考虑到这一点,他可能会称之为利底亚调式的移位,通常在F音上建立)。有唱词的声部或旋律声部具有副调式的音域,这使结束音恰好位于该调式音域范围的中间。较低的固定声部与对应固定声部共用一个单一的正调式音域,即由c到d'。

[300]虽然它们占据完全相同的音高空间,但是固定声部与对应固定声部并不是可以等同的两个声部。可以说,它们中的每一个都是根据其在织体层级中的位置来表现的。只有固定声部才能与旋律声部相对构成真正的由六度到八度的迪斯康特终止式,无论是在结束音上

例 9-6 纪尧姆·德·马肖,《在我眼中,你美丽漂亮》(维勒莱 a3)

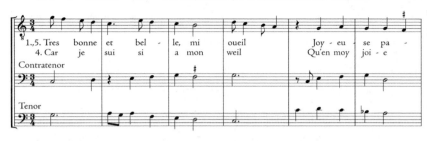
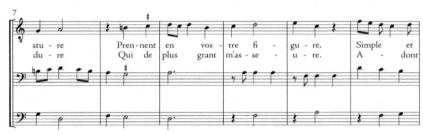
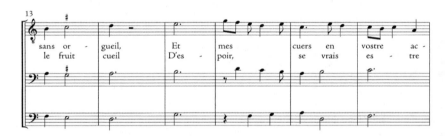
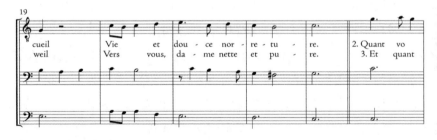
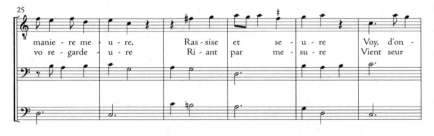

例 9-6（续）

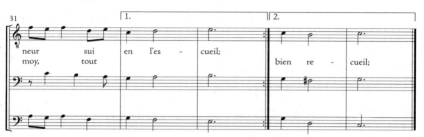

（第 3—4 小节、22—23 小节、34—35 小节），还是在次要音级上（第 8—9 小节[301]和 13—14 小节的 D，第 32—33 小节的 E，居于中间部分的"开放性"终止式）。在这样的时刻，对应固定声部的行为也受到了约束：它总是被填充到双导音终止式的中间。这就是它被定义为对应固定声部的原因所在。一个对应固定声部（或一个固定声部，或一个旋律声部）就应像对应固定声部（或固定声部，或旋律声部）所起到的作用那样。

因此，即便马肖一次性地写下了所有声部，并且没有理由认为他没这么做，但他仍旧提供了三种音乐创作语法上的可实施性或正确表演的可能性。以这种方式进行创作——以便旋律声部能够被单独演唱，或与固定声部形成二重唱，或与固定声部和对应固定声部形成三重唱——这通常被称为"相继性的作曲"[successive composition]。我们可以想象作曲家会先写出旋律声部，然后加上固定声部，最后添加对应固定声部。我们已经看到了很多证据，足以证明这的确是实际的创作程序。但这并不意味着作曲家必须分别创作这些声部，也不意味着他不能在一个单独的作曲行为中构思出三个声部的织体。

过于纠结于字面地解释"相继性的作曲"的概念，可能会导致我们对当时人们"听"音乐的方式做出毫无根据的、可能是错误的假设——例如，他们并未"听到"我们所"听到"的和声，而只是听到一种对位声部间的相互作用，这种对位的声部间偶尔会产生出（似是偶然的）我们所称的"和弦"。（当然，关于"听"的引用文字，能够表明其所指的不仅仅是听，而是在听的基础上将其概念化。）那么，我们所谓的"相继性的作

曲"，仅是指在对位织体中将严格定义的功能指定给各个声部的过程。它的原因似乎与一个人"听到"的方式没有多大关系，而是与不固定的、实际的态度有关，这种态度不需要单一的理想化文本，而是要求针对任何一首歌曲的多种表演的可能性。

这就是为什么即使他将一首歌曲如《在我眼中，你美丽漂亮》中的所有声部视为一个单一的和声单位，马肖也还需要区分固定声部和对应固定声部的功能（如果不是区分其风格的话）。例如，为了让它们在连续的终止式中互换角色，那么就不能以二声部的方式来表演作品。因为在这种情况下，无论使用两个伴奏声部的哪一个，完整的终止式结构都不能正确地表现出来。然而事实是，固定声部和对应固定声部在功能上必须有所区别，这似乎也导致了它们在风格上的不同。作为准建构意义上最少具有"结构性"的声部（因为其他两个声部可以在没有它的情况下演绎出这首作品），对应固定声部变成了一个任意地具有"装饰性的"声部——在节奏方面最为活跃（充斥着分解旋律和切分音），同时在（音型）结构的轮廓上也极为多变（自由的六度跳进）。

华丽的风格

在最为华丽时，马肖的作品织体可以容纳四个声部："结构性"的旋律声部/固定声部对，伴随着一个第三声部和一个对应固定声部。正如我们在例 8-6 中观察到的那样，这种织体实际上是融合了传统经文歌声部补体（包含一个第三声部）与新坎蒂莱那的声部补体（含有一个对应固定声部）。这是一种丰富且通用的织体结构，它既可适用于经文歌的创作，也可用于尚松的创作。

[302] 回旋歌《玫瑰、百合》[Rose, liz] 在所有作曲家监督整理的手稿文献中都是完整的四个声部的补充形式。例 9-7 呈现了作品的开头，一直到第一个终止式。由于各个声部在结构的层次中仍然具有功能差异，因此有 4 种演绎该作的可行性选择：去掉第三声部，其余的声部将产生如例 9-6 的织体结构；去掉对应固定声部，剩下的声部将如例 9-5；去掉固定声部，而旋律声部可以作为一个独立完整的作品，

正如例9-4。

例9-7 纪尧姆·德·马肖,回旋歌第10首,《玫瑰、百合、春天》,第1—11小节

请注意,第三声部与对应固定声部在终止式的形态上是十分相似的。二者在它们各自的音区中都运用了"第二个导音"——升F,并同时形成了平行八度的关系。(前一章中所考察过的马肖经文歌中的终止式也是如此。)因此,四个声部的织体是三声部音响的再扩大以及功能冗余的版本。在功能上有所区别的四个声部的和声结构,不会在下一个世纪出现。

在所有固定形式中,三个诗节的叙事歌对于马肖及其追随者而言,是最高贵、最崇高的,且因此在音乐上也是最精致的。在马肖所监督的手稿中,包含叙事歌的部分标题为[303]"这里开始了叙事歌或上乘的歌曲"[Ci comencent les balades ou il ha chant](令人回想起特罗威尔

的盛大颂歌)。"高度/崇高"(hauteur,"傲慢的"一词即从中而来)是用传统的方式所表达:通过使用一种特别的花唱风格。叙事歌《所有的花朵》[*De toutes flours*]("在我花园里的所有水果和花朵";例9-8)就确切地证实了这一点。否则,它与《玫瑰、百合》在主题和(不足为奇地)调式上都会是非常相似的。

例9-8 纪尧姆·德·马肖,叙事歌第31首,《所有的花朵》

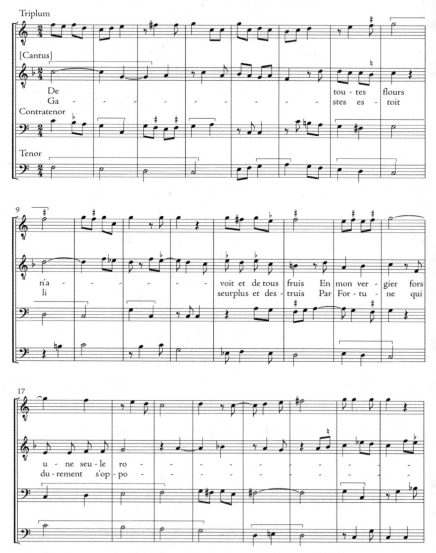

例 9-8（续）

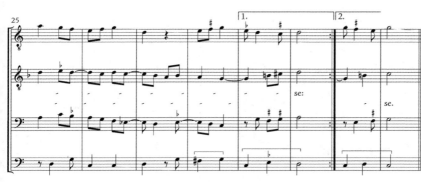
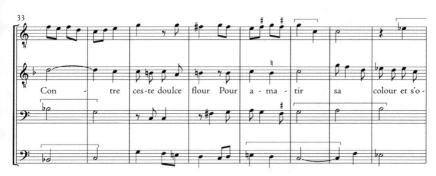
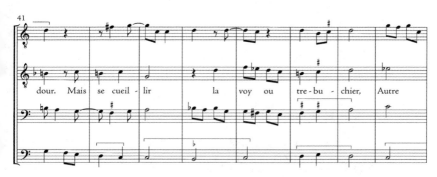

例 9-8（续）

（省略了其他诗节，下划线表示音韵。）

a：De toutes flours n'avoit et de tous fruis
　　在我花园里的所有花和水果中
　　En mon vergier fors une seule rose：
　　有一朵玫瑰。
a：Gastés estois li surplus et destruis
　　所有其他的一切都遭受了
　　Par Fortune qui durement s'opose
　　，如今，它正将残酷的心
b：Contre ceste douce flour
　　放在这朵甜美的花朵上，
　　Pour amatir sa coulour et s'odour.
　　以耗尽其颜色和气味。
　　Mais se cueillir la voy ou tresbuchier,
　　但如果它下垂或被拔出
　　Autre après li ja mais avoir ne quier.
　　我将永远都不会想要另一个。

[305]在这种风格中，调式仍然意味着不仅仅是一个音域和一个结束音。在某种程度上，它仍然是一个公式家族。当然，主要的公式是终止式：要注意，在两个"伴奏的"声部中（对应固定声部和第三声部）用了一样的两个升 F 音。另一个重要的公式则是整体调性的发展。在叙事歌中最容易看到这一点，因为重复的开始部分有着与我们在特罗威尔单声歌曲中发现的相同的"开放"（*ouvert*）和"收拢"（*clos*）终止式，只是这时在和声上做了放大。第一次的结束，是开放的（或"半的"）终止式，它结束在我们现在称为的上主音上。而第二次结束则是在调式的结束音上，即为收拢（或"完全"）终止。由上主音到结束音的进行，也是固定声部本身运动至全终止的方式。因此，整体调性的发展，可谓一

种对完全终止形式的扩大。

马肖强化了终止式的结束意义,并通过音乐的韵律构思,使得整个作品变得完美起来。不仅是最后的终止式,而且第一部分的整个最后一个乐句都在第二部分的结束处出现(可将第22小节起的第一部分与第57小节起的第二部分进行比较)。这种重复通过在固定声部中使用一种耳朵极易捕捉到的切分音而变得格外明显。在这之前是长时间的不完全协和音程(在第二部分中延长了一倍!),其在双导音出现并需要解决时,能准确地阻碍和声的运动(比较第22小节,第56—57小节)。此外,带有音乐韵律的诗歌的最后一行,是将所有3个诗节联结在一起的叠歌。因此,音乐和唱词在体现形式和加强其修辞方面起着重要的作用。

乐器演奏者所行之事

这首叙事歌独特之处(或者至少是它的流行程度)的明证,是在作曲家去世后的一代或更长的时间,即大约在1415年的一个意大利北部的手稿包含了这部作品,这份手稿可谓[306]现存最早的键盘乐器创作或改编作品的音乐来源。它被称为"法恩扎抄本"[Faenza Codex]。该抄本得名于收藏它的意大利城镇公共图书馆。它最初可能是由教堂管风琴家制作的,也可能是为教堂管风琴家而制,因为它包含了一定数量的仪式音乐,包括《创造万有的上帝》[Cuntipotens Genitor]的改编曲,我们已经熟悉了它的原始形式(例2-14b)以及用于复调表演的改编版本(例5-8)。法恩扎抄本的管风琴改编版在概念上有点像后者。乐谱的改编版中,较低的线谱(左手声部)记写了处于固定声部的素歌旋律,而右手声部则以非常华丽的对位形态欢快地演唱。例9-9包含了其第一部分。

[307]马肖《所有的花朵》的器乐改编版遵循了相同的创作观念。例9-10呈现了"A"部分。它将马肖的固定声部改编为器乐曲的定旋律,同时将其移高五度,并稍加装饰,将其节奏从简单的模式重新调整为复合的二拍子模式(或者,在"新艺术"的术语中,将短拍由小改为大)。在它

上面，右手演奏了马肖的旋律（cantus），该旋律版本被装饰得如此过度，以至于难以辨认。（在音乐的韵律上最容易辨认：将例9-10的第23小节以下及第56小节以下与例9-8中相应的段落相比较。）

例9-9 选自法恩扎抄本的《创造万有的上帝》

例9-10 纪尧姆·德·马肖，法恩扎抄本中作为改编版的《所有的花朵》

例 9-10（续）

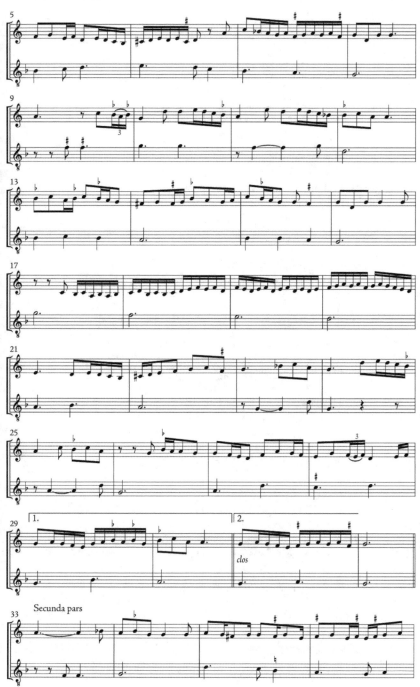

例 9–10（续）

这种改编（或为键盘所做的改编经常称为的数字或字母记谱法［intabulation］）非常具有启发性。它让我们有理由推测在几乎没有器乐音乐被记录下来的时候，器乐演奏家们所做的事情。如果口传这个

术语可以扩展到包含基于听觉、实践和模仿的数字,那么,器乐音乐也是作为一种"口传"文化而起始的。而且,在16世纪之前,它没给历史学家-侦探们留下什么痕迹。因此,像法恩扎抄本这样的资料可谓一份珍贵的文件。它揭示了"标准的"或"经典的"声乐作品可能为技艺高超的乐器演奏家(如今天的——应该说是昨天的——爵士乐演奏家)提供的专业即兴演奏曲目的方式。

马肖的弥撒曲及其背景

由于命运的奇怪的转折,纪尧姆·德·马肖——在当时以诗人身份最出名,其次是作为一名宫廷歌曲作曲家——今天最为人所知的似乎是一部完全非典型的作品:一部完整常规弥撒的复调配乐。事实上,马肖的《圣母弥撒》("Mass of Our Lady")是最早的一部从一位已知的作家手中留存下来的作品。在基本世俗化的职业生涯中看起来似乎是礼仪异常的东西,却在马肖的作品和音乐史学中呈现出不成比例的重要性,这主要因为"常规弥撒套曲"(即,将常规弥撒中通常非连续的要件作为一个音乐单位)成了15世纪和16世纪的主流音乐体裁。马肖似乎毫无疑问是预示它的先驱。

复调常规弥撒的实际历史,虽然似乎会削弱马肖的传奇地位,但它比马肖一手发明的神话会更加有趣。复调常规弥撒的兴起,可谓罗马教会历史上最动荡时期之一的副产品。简而言之,在这一时期,教会并不是罗马的。

阿维尼翁

直到14世纪,常规弥撒或其任何一部分的复调化创作都是不常见的。我们知道,在11世纪和12世纪的阿基坦,人们偶尔会发现慈悲经的复调化配乐。但这些都是完全"普罗苏拉化"的慈悲经,其音节化的韵文"适合于"[310]它们被演唱的特定的场合或地点,而非(在通用的意义上)"常规的"。正如我们所知道的那样,在巴黎圣母院,仅有专用

图9-2 这幅祭坛画作为对"巴比伦之囚"事件的回应,大约在1520年由威尼斯画家安东尼奥·罗恩泽,为法国圣马克西曼的圣玛德莱娜教堂而作。画中展现了在希律面前戴着镣铐的基督,背景是幻想般地描绘了阿维尼翁的老教宗宫殿,阿维尼翁是敌对教宗的所在地

弥撒和日课的应答圣咏做了复调配乐,而且其中只有独唱的部分。而常规弥撒是由在音乐上未受过教育的唱诗班演唱。因此,单凭这一点就很可能认为复调化的处理在其创作中是被禁止的。因此,在14世纪之前,人们根本找不到花唱式("untroped")慈悲经的配乐,更不用说其他混杂风格的常规弥撒圣歌了——如荣耀经(欢呼)、信经(契约)、圣哉经(天堂唱诗班的召唤)、羔羊经(连祷),或者礼毕的"承神之佑"应答圣咏(会众散去程式)。

常规弥撒创作开始激增的第一个中心是阿维尼翁的教宗教廷。作为法国东南角较大城市之一,阿维尼翁在1309年成为教廷的所在地。当时法国(生于伯纳德·德·戈达)的教宗克莱芒五世,在法国国王(美男子)腓力四世的要求下放弃了罗马。克莱芒之后的6位教宗也是法国人,并且也屈从于他们的国王。法国国王对教宗权的这种实际的"俘

房""攫取"被称为"巴比伦之囚"①,他们反对像诗人彼特拉克这样的意大利人,而正是他创造了这个短语(但他年轻时在阿维尼翁找到了有利可图的工作)。在1378年,教宗格里高利十一世获胜,他将教宗权移回罗马,从而触动了宗教大分裂。这更像是一个民族的而不是宗教的纷争。在皇室的保护下,法国教宗被选举出来以延续阿维尼翁的克莱芒的脉络路线上的继任者,后来他们在康斯坦茨会议上作为统治的"敌对教宗"被驱逐。在1417年,康斯坦茨会议结束了大分裂,并将教宗带回意大利的范围内。在那里,意大利教宗的承继几乎没有中断过,一直到1978年波兰教宗约翰·保罗二世当选。

两部存世的手稿,均充满了常规弥撒,它们所包含的音乐由阿维尼翁教廷礼拜仪式所保留下来的音乐构成。这些手稿以它们可能发端的城镇命名,被称为阿普特[Apt]抄本和伊夫雷阿[Ivrea]抄本。但无论如何,它们今天依然都保存在那里。阿普特的东边不远是阿维尼翁,而伊夫雷阿则更偏东一点,现在跨越了都灵附近的意大利边境。为什么常规弥撒的创作在阿维尼翁开始繁荣起来,一直未能得到充分的解释。但这可能与巴比伦之囚期间教廷的普遍法国化有关。阿普特抄本和伊夫雷阿抄本的音乐创作,使用了与在法国流行的其他体裁相关的织体形态,并且在创作上故意模仿了它们。

[311]最为复杂的当属经文歌风格(或者,尤其是在花唱式的分解旋律中),它通常由等节奏的固定节奏所统摄的定旋律构成。随着阿维尼翁音乐作品的发展,另一种典型的"常规弥撒"织体形态变得更加简单和日益普遍。这是一种以前与孔杜克图斯相关的相同节奏(或"同步的")的风格。它经常被用于更冗长的文本,如荣耀经和信经,其中音节式的文本有助于加快它们的吟诵。但最具特色的则是明确的法国的且最初是世俗的三声部"坎蒂莱那"(又名,"叙事歌")风格,其由高声部到低声部依次创作而来,我们将这种方式与马肖的创作联系起来。因此,尽管拉丁语唱词的经文歌在14世纪变得比以往任何时候都更加辉煌

① [编者按]"巴比伦之囚"一般指公元前6世纪新巴比伦王国国王尼布甲尼撒二世征服犹太王国,将大批民众、工匠、祭司和王室成员掳往巴比伦的事件。此处则指14世纪教廷迁往法国阿维尼翁后,教宗均为法国人,且屈从于法国国王,故有"阿维尼翁之囚"的说法。

和令人印象深刻（并且越来越牢固地与市民和教会的场合联系在一起），但在实际服务礼仪的范围内，它似乎存在着一种倾向于朴素和简化的对抗性趋势。这也可能是有助于仪式上极尽简化的常规弥撒创作的因素之一。

作为早期阿维尼翁教宗之一的约翰二十二世，发表了最著名的完整的反音乐长文。他是克莱芒的继任者，原名雅克·德埃兹，1244年出生于普罗旺斯的卡奥尔镇（位于图卢兹以北一点），并从1316年开始统治，直到1334年去世。他在1323年颁布诏书《充满智慧的教父》[Docta sanctorum patrum]，强烈地抱怨分解旋律织体、"堕落的"迪斯康特，以及"无节制的"复唱词性（"由世俗唱词构成的上方声部"）②。这些经文歌式的奢华技术应当受到谴责，但尊重神圣文本完整性的"和谐"则被认为是可取的。因为适度的音乐可以"抚慰听者并激发其献身精神，同时又不会破坏歌唱者心中的宗教情感"。约翰描述的可能就是阿普特和伊夫雷阿抄本中的常规弥撒的配乐。

这两份手稿都是阿维尼翁教廷相当晚的文物。两者中较早的伊夫雷阿，大约是在1307年汇编而成。我们已经看到过作为菲利浦·德·维特里一首经文歌的文献来源的该抄本了（例8-3；图8-4）。大约30年后，直到敌对教宗时代，阿普特抄本才被编纂而成。这些源文献所包含的音乐，可能在其题词日期之前的任何时候被创作出来。这些音乐作品并非由完整或"套曲式的"常规弥撒组成，而是由个别的要件[individual items]（有时它们也被误导性地称为"弥撒乐章"）以及偶尔成对的要件构成。作为阿维尼翁仪式音乐的样本，例9-11包含了出自阿普特手稿的慈悲经第一部分。经文歌风格的分解旋律偶尔会出现，约翰二十二世可能对其并不完全认可，但它们是以花唱的形式演唱的，并且唱词并未含混不清。这首作品被认为是由当地一位名叫盖蒙[Guymont]的作曲家所作。

② The translation is by H. E Wooldbridge, in *The Oxford History of Music*, Vol. I (Oxford University Press, 1901), pp. 294—96.

例 9-11 盖蒙,"慈悲经"

当常规弥撒以成对的方式创作时,其主要是基于共同的文本特征,其次才是基于音乐。也就是说,荣耀经和信经由于它们有着冗长的散文文本,且与其他常规弥撒的主题部分形成鲜明对比,所以它们是天然的一对。另外很自然成为一对的常规弥撒段落则是慈悲经和羔羊经。它们二者都是重复性的祈愿或连祷。圣哉经虽然不是祈祷文,但却有一段短小的重复文本,可以和慈悲经或羔羊经进行有效配对。最后,慈悲经与"礼毕,会众散去"(Ite, missa est)经常被配以相同的圣咏旋律,因此二者也很容易以复调配乐配对。一旦被选择用以[312]配对,常规弥撒某两个部分的配乐,就被赋予了共有的音乐特征,如慈悲经与礼毕两者那样,范围由一般的(共同的调式、相似的声部补充和音域)到更为具体的方面(共同的文本风格、有量记谱体系,或者甚至是偶尔出现的相同的旋律思维)。

伊夫雷阿手稿中的荣耀经和信经显示了许多这些共有的特征。它们很可能是由匿名作曲家以成对的方式构思和执行创作的,尽管手稿中并没有如此呈现,而是所有的慈悲经被组合成一部分以便于参考,后面紧跟的则是荣耀经的部分和信经的部分,等等。例9-12给出了它们的开头,以及原本的谱号和有量符号。

例9-12a 原始材料的开头以及第一个乐句的译谱

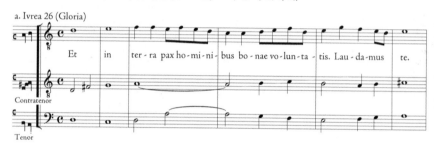

例9-12b 伊夫雷阿手稿52(信经)

谱号(它决定了人声的音域)与有量记谱是联系它们的因素之一。它们还共享一个结束音(D音,使它们成为多利亚调式或"带有小调色彩的"作品),这也意味着它们也将共享独具特点的旋律转折和终止模

式。最后，它们的创作都运用了由高声部到低声部依次创作的坎蒂莱那织体。只有最高声部是有唱词的，这当然有利于清晰的发音。固定声部和对应固定声部很可能意图以元音拖腔的方式演唱，但也可能使用教堂管风琴来[313]为独唱者伴奏。学者们仍在争论这个问题，以及其他许多有关"表演实践"的观点。

 当然，这两首作品并非全然相似。每个作品都有其独特的特点，每个都有自身的表达方式。然而，这些配乐之间的相似性远远大于它们之间的差异性，而且这是有意为之的。像这样的成对创作是有目的的。正如例9-12所选取的荣耀经和信经的例子那样，它们包含了一个重要的仪式部分：敬拜集会[synaxis]，用于经文的阅读。熟悉的音乐声音的重复出现控制着仪式的步调并对其做了强调，增加了额外一层有启发性的仪式感。在阿普特手稿中有一首"圣哉经"——见例9-13，呈现了它的开头以及开始的乐句——在旋律内容上，与伊夫雷阿的荣耀经相比，更接近于伊夫雷阿的信经。它很可能是以信经为原型进行创作，以确保更多地回到熟悉的声音，从而以鼓舞人心的方式使仪式更多地得到组织，其中包括圣餐礼的开始。我们把一首复调作品改编成[314]另一首这样的曲子称为仿作[parody]，该词源于希腊语，用来表示"修改歌曲"[alter the song]。此时，它没有任何讽刺的内涵。

例9-13　阿普特手稿27（"圣哉经"），唱词的开始与音乐的引入部分

到了这一世纪的"中间三分之一"(约1335—1370年),阿维尼翁风格已遍布法国。正如例9-14所选取的羔羊经的例子出自一份手稿。它源于王国最北端的康布雷,靠近当时勃艮第公爵领地的边界。它以"同时的"或相同节奏的风格写成,这种风格让人想到孔杜克图斯,并且就像孔杜克图斯那样,所有的声部都运用同一个单独的仪式文本。这点,再加上统一的节奏所产生的和弦进行——其中个别的线条混合在一起——暗示了合唱表演的可能性。如果这确实是这些音乐的一个选择,那么我们就正在探讨欧洲传统中最早的合唱复调。(尽管如此,在复调教堂音乐中,最早明确要求用合唱——而非独唱[*unus*],即"一位"歌者——的做法,直到近一个世纪后,才在1430年代的意大利手稿中找到。)

例9-14 出自康布雷的羔羊经,1328(分册IV,No.1),第1—18小节

许愿程式

另外一个推动常规弥撒配乐的因素则是，许愿弥撒[votive Masses]数量的增长。它的举行不是根据教历，而是视具体场合而定。这样的场合或事件可能是机构的，例如教堂的落成典礼或者主教的就职；或者也可能是个人的，标志着基督教的圣礼或（人生）阶段性的仪式（出生、洗礼、婚姻、下葬）；又或是追悼仪式，这也是最常见的原因。若要在教堂为自己或所爱之人举行这样的弥撒仪式，就必须以捐款的方式来获得。很多许愿弥撒都是"圣母弥撒"[Lady Masses]，用于纪念"圣母"（Notre Dame）玛利亚这位至高无上的仲裁人。

[315]最早的完整复调常规弥撒是许愿程式[formularies]，它们被搜集在一起并抄写成特殊的手稿，用于纪念性的礼拜堂，在那里许愿弥撒将为捐赠者举行。复调的许愿弥撒有着豪华的样式，供能够负担演唱技术娴熟的歌手以及最好质量的祭服、香、祭坛布和圣餐仪式等额外费用的主要捐赠者使用。包含它们的相同手稿通常也包括了一些单声的程式，供那些权力较小、不那么富有的捐赠者使用。简而言之，复调常规弥撒是一种有些可疑的做法造就的精细成果之一——这做法就是购买和出售教会影响力，它后来愈发滥用，并成为16世纪宗教改革的一个诱因。

许愿仪式上所使用的复调常规弥撒，在阿维尼翁势力范围内的几个教会中心的手稿中流传下来。在阿维尼翁以西大约100英里处，有一首来自朗格多克旧都的《图卢兹弥撒》("Mass of Toulouse")。还有来自巴黎的《索邦弥撒》("Sorbonne Mass")，以及[316]来自比利牛斯山下的《巴塞罗那弥撒》("Barcelona Mass")。它们的具体内容有所不同，但都包含慈悲经、圣哉经和羔羊经作为核心。《巴塞罗那弥撒》还包含了荣耀经和信经，《图卢兹弥撒》则是以《承神之佑》为基础的一首经文歌结尾。

然而，这些并不是套曲作品，而是合成[composites]作品。它们

不是由一个作者创作的，甚至也不是为眼前的特定目的而创作。它们的组成部分仅仅是从阿维尼翁风格的常规弥撒配乐的基础结构中挑选和组合而来；这些常规弥撒的个别要件也会出现在其他地方，在其他程式中或诸如阿普特和伊夫雷阿抄本这样的杂集[miscellanies]里。

这些合成的弥撒组合体[composite Mass-assemblages]中最完整、最复杂的，也是马肖一定知晓并以其为创作模板的，是来自离马肖家乡兰斯不远的比利时（当时的勃艮第）大教堂镇的所谓《图尔奈弥撒》。这是一套完整的具有 6 个要件的作品，于 1349 年汇编成册，并用于在一个特殊的祭坛上为捐助者举行的圣母弥撒中。该祭坛被放置在图尔奈大教堂建筑的右侧耳堂或侧翼上。

这部弥撒是当地人喜爱的风格大杂烩。其慈悲经并不复杂，甚至有些古风：音对音式的相同节奏实际上几乎是纯净的。它的时值模式几乎是节奏模式的（iambic，或者说第二节奏模式）。如果用音节式的文本，它可算作已经过去一个世纪的孔杜克图斯。正如最简单的圣歌慈悲经一样，它以 4 个简短的音乐部分填充 9 次重复的结构：Kyrie 唱 3 次，Christe 唱 3 次，Kyrie 唱 1 次再重复 1 次。最后，它会以一个更为复杂的 Kyrie 结束，结束音为 G。

其荣耀经是一个兼具相同节奏和坎蒂莱那二者的织体。使二者的平衡更倾向于后者的，是对人声音域的扩展。较为活跃的高声部占据了中央 C 之上的一个八度，而其他两个声部则使用了较低的应用音域[tessitura]，就像成对的固定声部与对应固定声部那样。具有经文歌风格特征的冗长的花唱阿门，包含有节奏分层的织体以及一些突然出现的分解旋律。荣耀经最后结束于 F。

毋庸置疑，信经是相同节奏的织体结构。其三个声部通常用一连串的半短音符，以步调一致的方式将冗长的文字倾吐出来。其中，每一个句子与周围的句子，都会由两个低声部的少量无唱词的过渡段落相互区分开来。结束音为 D。

圣哉经和羔羊经显然是成对创作的。它们共同恢复了慈悲经的古老风格。它们的结束音是 F，而非 G。然后，突然之间，对"礼毕，会众

散去"的应答也像在《图卢兹弥撒》中那样,被塑造为一首以仪式性的定旋律为创作基础的成熟的等节奏经文歌。它令教宗约翰二十二世勃然大怒,因为它有一个"由世俗歌曲构成的上方声部",其形式为一段法语第三声部,内容是关于恭敬自谦地为所爱之人服务(当然,这里的比喻不是写给诗人的夫人,而是写给圣母的)。拉丁语的经文歌声部包含了一个更直接代表捐赠者的许愿祈祷文。很重要的是,它明显不是向圣母,而是对她的仆人,即教会中的"大人们"说出的。他们源源不断地将赎罪券和圣奉豪掷而出。

《圣母弥撒》从这里开始

[317]"《圣母弥撒》由此开始,"在由马肖亲自监督的最奢华的手稿中,跟在经文歌部分之后的标题中如是写道。它同样是一部许愿弥撒,这是作曲家随同遗赠捐献的作品,用以纪念"兰斯圣母教堂[l'eglise de Notre Dame]的兄弟和教士纪尧姆和让·德·马肖[Guillaume and Jean de Machaux](原文如此)"。这是作曲家所在主教教堂墓志铭的18世纪复制本的序言中所写的。接下来,该墓志铭引用了其遗嘱中的一项规定,说他留下了300弗罗林,以确保"在每周六,为死者、为其灵魂和其朋友们的祈祷文,可由一位即将在侧祭坛上忠实地主持一台要唱的弥撒的牧师说出"(特殊字体为引者所加)。事实上,直到18世纪中叶,这份遗嘱才得以兑现(虽然已不是最初提供的音乐)。

因此,马肖的弥撒旨在达到与同时期其他常规弥撒仪式程序相同的目的。(较为人熟悉的推测就是,该作是为1364年在兰斯举行的法国查理五世的加冕典礼而作。这种说法偶尔还会重复提到,但久已不足为信。)上面给出的关于《图尔奈弥撒》的详细描述,令人吃惊地也是对马肖的弥撒曲的描述。

尽管它是由一个作曲家单独完成的作品,但它与当时其他的常规弥撒一样都是复合汇编而成。和其他作品一样,它在形态上是不同的:前三个部分的结束音是D(形同于小调式),而后三个部分的结束音则

是 F(形同于大调式)。像《图尔奈弥撒》一样,其荣耀经和信经与其他组成部分形成了风格上的对比,而且对比方式也完全相同。荣耀经是一个接近相同节奏的坎蒂莱那,但还有一个充斥着分解旋律的像经文歌一样的阿门。信经运用了更为严格的相同节奏的风格。这两个乐章都有像图尔奈信经那样的无唱词的过渡段落。就像在《图尔奈弥撒》中一样,圣哉经和羔羊经确实构成了一对,并在风格上与慈悲经相关,但调式不同。与《图尔奈弥撒》一样,慈悲经由四个部分组成,其中的重复构成了九分的结构。

图9-3 兰斯大教堂,马肖在他生命的最后30年里生活和工作的地方

[318]然而，无论它与其先驱或对应作品多么类似，马肖的弥撒曲有着大得多的雄心。虽然它缺乏一首真正的经文歌（比如说"会众散去"，在此部分中经文歌的演唱显然已经成为习惯），但可以说，它始终有"一种特定的重力感"，这使其可与当时经文歌的创作相比，并且就这点来说，它在14世纪常规弥撒配乐的领域是独树一帜的。这种重力感部分是源于对类似经文歌式的组织结构的高度强调：慈悲经、圣哉经、羔羊经，以及"礼毕，会众散去"等，都是基于等节奏结构的固定声部创作而来，这些固定声部的素材都来源于规范的朴素圣歌；此外，在这些大的部分中，有几个段落是完全等节奏的（pan-isorhythmic），即在所有声部都会有重复的塔列亚。

但音乐建筑结构的设计与时值，并不是马肖的弥撒曲唯一特别显著的维度。这部作品比其他任何一部作品都更为铿锵有力，该作将前一章中所确定的"华丽"风格贯穿在了四个声部的织体当中。其织体将传统体裁一举揽入，并增加了一个高的额外声部（经文歌所特有的）和一个低的额外声部（坎蒂莱那所特有的），以此来与旋律声部（这里称为第三声部）和固定声部形成基本的对位。

马肖的弥撒曲具有4个精心设计的经文歌风格的乐章、1个类坎蒂莱那风格、1个类孔杜克图斯风格，这可以说是当时作曲技巧的总结。从历史的角度来说，与其说它是15世纪弥撒套曲创作的一次预演，不如说是半个世纪以来以阿维尼翁为导向的礼拜仪式作品创作的顶峰。荣耀经和信经前所未有的四个声部的和弦式织体，探索了新的音响并建立了新的可能性。本章并不试图在所有历史和技术层面上解释这种异质复杂性的作品，但会以对比鲜明的慈悲经（例9-15）和荣耀经（例9-16a）作为样本，它们是仅有的常规弥撒中接续表演的部分。在它们的强烈对比中，至少体现出了[321]弥撒风格的极端。短小的会众散去段落（例9-17）也被扔进来，作为对弥撒模式异质性的提醒，也提醒着它随之而来的状态：作为一个不可简化的各功能性部分的总和，而不是一个我们可能更习惯于在一个被认为是杰作的作品中寻找（并因此找到）的统一的整体。

例9-15 纪尧姆·德·马肖,《圣母弥撒》,慈悲经,第1—27小节

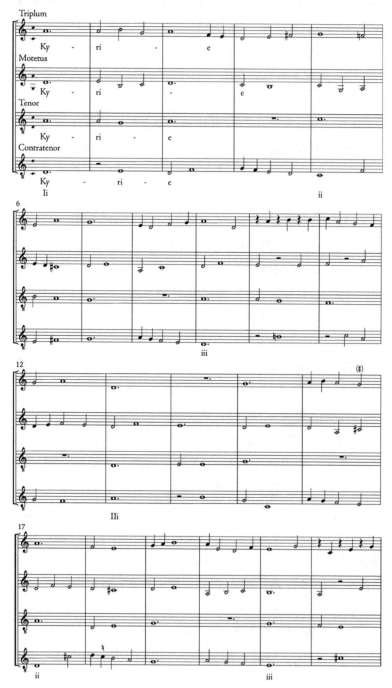

例 9-15（续）

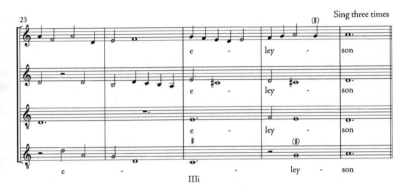

例 9-16a 纪尧姆·德·马肖,《圣母弥撒》,荣耀经,第 1—29 小节

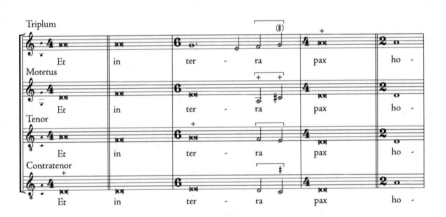

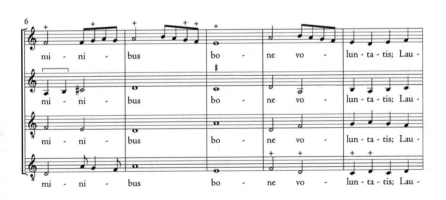

例 9 – 16a（续）

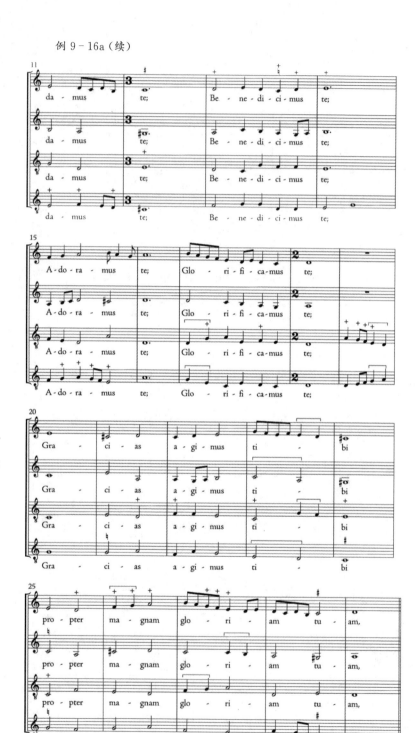

例 9-16b 纪尧姆·德·马肖,《圣母弥撒》,荣耀经,最后的"阿门"

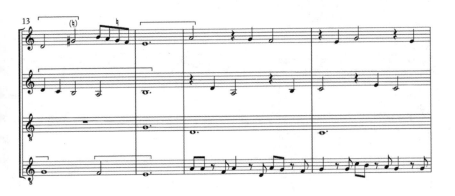

例 9-16b（续）

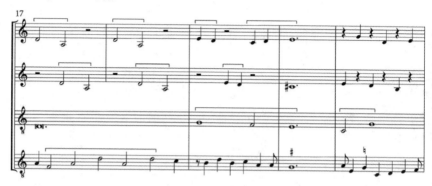

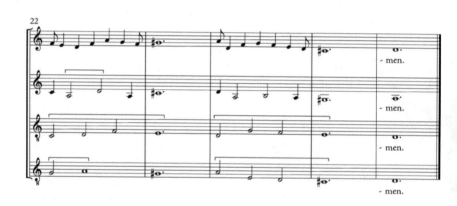

例 9-17 纪尧姆·德·马肖,《圣母弥撒》:礼毕,会众散去

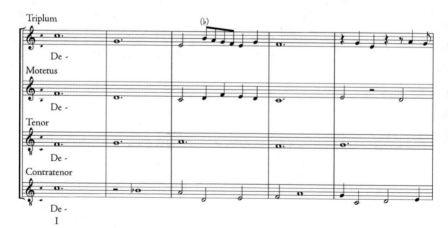

例 9–17（续）

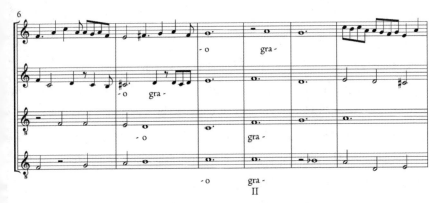

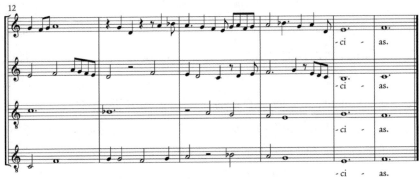

慈悲经

[322] 马肖《圣母弥撒》的慈悲经与例 9–9 选取的法恩扎抄本 [Faenza Codex] 的慈悲经基于相同的定旋律：著名的《创造万有的上帝》旋律——我们目前已经遇到过几种它的形式了。在官方的常规弥撒圣咏集《慈悲经曲集》[Kyriale] 中，它被指定为弥撒 IV，这是 10 世纪为"双重"序列的宗教节日而保留的一个奢华的程式。事实上，在法恩扎中发现其配乐，这就增加了其与马肖的慈悲经交替 [324] 演出的可能性——一种应答式的表演，其中复调演唱的部分与管风琴演奏的部分或素歌演唱交替进行。事实上，法恩扎的结构设置是最早被推定做出此类实践的文献，这种做法在 15 世纪变得非常普遍，特别是在意大利和德国。

这并非暗示马肖对此事有任何意图或预感。相反，他对重复记号

的明确使用清楚地表明,他的意图是重复他的复调配乐,而不是依据他可能知道或可能不知道的实践去插入管风琴歌节。然而,他为法恩扎抄本中的慈悲经选取了相同的定旋律——其中包含了马肖和他同时代人的其他作品——却表明了一种可能性,就是法恩扎的慈悲经可能是有意插入的,或者至少它可能是被插入到这部马肖非常杰出的弥撒中的。尽管它声名远播,但在15世纪早期,没有人把这部作品视为我们目前所说的不可侵犯的或经典的作品;因为这样的概念还不存在。马肖的弥撒——任何弥撒作品——都是功能性的音乐作品,并同样要能适应环境和当地的要求。

[325]在马肖配乐的第一部分中(如例9-15所示),固定声部所选用的《创造万有的上帝》的旋律,被切成了古老的小块塔列亚:它们实际上相当于一个世纪前加兰迪亚所描述的"第三节奏模式"(LBBL)的音句[ordines]结构。像马肖这样受过良好教育的音乐家一定很熟悉他的论文。对应固定声部也由短而重复的节奏性的"细胞"组成,尽管它们的组织结构并没有严格到像等节奏那样。无论是否是等节奏,它都有大量的节奏重复:比如,节奏十分活跃的第三声部的第7—12小节。这一段落所包含的两小节的切分和一小节的分解旋律,在20—24小节的节奏型做了精确的模仿。而且,比较第10—11小节和22—23小节,不难发现,这两小节相同的重复段落皆为完全等节奏结构(各声部的节奏一致)。

Christe部分将新的节奏动力层——切分的、分解旋律式的微音符,引入至最上面的两个声部中。第三声部中充满了极端活跃的节奏,整小节的长音符和快速的分解旋律最严格地重复着。最惊人的节奏效果,同时也是一种典型的节奏效果,以近似疯狂的活跃感规律地撞击完全停滞的砖墙结构。马肖远非他那个时代唯一一个沉醉于这类具有激烈的节奏风格对比的作曲家。但它以最大的强度显示了"新艺术"的潜力。

荣耀经

由于最近的一些发现,马肖弥撒曲的荣耀经也许已成为最吸引人的"乐章"。长期以来,人们一直认为它是一种类似信经的孔杜克图斯

风格的配乐(也许是仿照了《图尔奈弥撒》的信经)。然而,最近,一位美国学者,研究中世纪音乐仪式的历史学家安妮·沃尔特斯·罗伯逊[Anne Walters Robertson]证明,其荣耀经的复调配乐是遵照弥撒 IV 中的慈悲经《创造万有的上帝》创作而来,即同一个 10 世纪的"双重"程式。③ 马肖使用这首曲子这么久没有被发现的原因是,他使用的版本是他知道的版本:他那个时代的兰斯祈祷书[Reims service books],而不是在 20 世纪印刷的圣咏书中被重构的"原版"。

在这个最初的发现之后则是一个更加值得注意的发现,马肖并没有以传统的方式使用先前存在的曲调,而是对它进行改述(paraphrase)——一种对其进行美化和精简的技术,这使它更难被发现——而且,与其把它局限于固定声部,不如让它在整个声部的织体中自由移动。一首改述后的圣咏不仅要被装饰,还要被纳入一种类似于当时的"歌曲"或旋律[cantus]的节奏和旋律风格中;这就是马肖的荣耀经现在倾向于被归类为坎蒂莱纳而不是孔杜克图斯的原因之一。另一种是它开放式和收拢式的终止式,这似乎是一种 AAB 模式,重复了 4 次,使学者们回想起一个分节歌式的康索[canso]或叙事歌。然而,这部作品并不真正符合任何现成的类别;它是一个独特的综合体。例 9-16a 给出了其主要(AAB)部分中的第一部分。

[326] 像荣耀经的所有复调配乐一样,它以 Et in terra pax 开头("在大地上,和平……"),因为那是唱诗班开始唱歌的地方。(开篇句子"至高荣耀归于上帝",传统上是由牧师或"司仪神父"演唱的音调,因此它在任何仪式的配乐中都应予以保留。)在例 9-16a 中,复调的改述部分是通过在源于圣咏的音符上方使用小十字形记号("+")来表示。马肖在任何意义上都不是在"引用"格里高利圣咏,他是否有意让这种改述可被察觉,其实是完全值得怀疑的。它更像是脚手架,是为建设者使用的(也是他们会关注的),而不是建筑物的最终使用者。

阿门(例 9-16b)则全然不同。马肖以一个相当简短的圣咏花唱段

③ Ann Walters Robertson,"The Mass of Guillaume de Machauit in the Cathedral of Reims", in Plainsong *in the Age of Polyphony*, ed. T. Kelly (Cambridge: Cambridge University Press,1992), pp. 100—39.

落,创作出了一个很长的"伪经文歌"风格[pseudomotet style]的复调部分。之所以称为"伪",主要是因为固定声部并非真正基于素歌,而是由素歌基本旋律形态的一系列自由变奏组成,即结束音的四度跳进之后的反向级进回归。尽管织体形态明显恢复了慈悲经的经文歌风格,但固定声部冗长的音符时值,暗示了以定旋律为基础的自下而上的创作技术,但其并没有实际的等节奏技术,因此,没有必要将固定声部作为实际的基础。从一开始的长音符和短音符,到最后分解旋律与切分微音符的闪现(尤其是在最不经意的地方,对应固定声部会有一些特别明显的混乱)——这一稳固的节奏减缩的过程,可谓另一种有趣经文歌式的笔触:它模仿了经文歌的风格表现力,而不是真正的经文歌作品。

会众散去

短小的会众散去的应答(例 9 - 17)就像慈悲经的倒数第二个部分一样,是一个 16 小节的作品,它被精确地分为两个塔列亚(外加未被计入的结束音,传统上写为一个长音符,但像一个延音,直到结束)。再一次,固定声部和对应固定声部是最严格的等节奏声部,而其他的声部在节奏特点最鲜明时常重复自身的节奏型。分解旋律和切分大量出现的每个塔列亚的后半部分(第 5—8 小节和第 13—16 小节)都是完全的等节奏结构。为了取得平衡,在每个塔列亚的前 3 小节中(第 1—3,9—11 小节),固定声部和对应固定声部在音高和节奏上都短暂地相同。近乎对称、接近一致、近乎统一——这是马肖热爱探索的、在同一性和差异性之间非常有趣的互动空间。

精微性

就像贵族法国所有的"高级"艺术一样,马肖的艺术是一种行家的艺术:一种文人的艺术,其品位因技术上的杰出而受到逢迎。这样的品位也使这位艺术家倍受赞誉,即使是在"世俗"的背景下,同样也要鼓励充满隐性的意义和难解的结构关系之复杂艺术作品创作的风尚。甚至

有人可能会把"新艺术"音乐诗歌的遗产,看作是受最高贵的特罗巴多所青睐的"封闭"诗歌[trobar clus]的又一次复兴——"艺术之艺术",语出 20 世纪早期的哲学家乔斯·奥尔特加·加塞特[Jośe Ortegay Gasset],他试图以之把握[327]自己那个时代艺术上的先锋思想。这一短语表面上冗余,但实际上非常贴切。正如奥尔特加所解释的那样——他以一个时髦而难以理解的表示"大众"的希腊术语来沉溺于自身的精英主义,艺术之艺术是指"艺术家的艺术,而不是大众的艺术,是'品质'的艺术,而不是寻常百姓[hoi polloi]的艺术"。它的突出特征是精微性。

将 *subtilitas* 一词翻译成英文的最简单方法就是找到其同根词——subtlety。这个词的字面意思是细腻和精致,这已经是贵族的价值观之体现(豌豆公主的故事众所周知)。从艺术的角度来看,这个词的内涵更为贴切——通过类比或间接的方式暗示其含义。其中包括引喻与晦涩难懂的特质,它们指向容易被忽略的东西(比如当我们谈到"微妙的机智"或"微妙的讽刺"),或一些模糊而神秘的暗示(如当我们谈到"微妙的微笑"),或需要精神敏锐或敏捷才能感知的事物(例如,当我们在争论中谈到"微妙的观点"时)。在大多数情况下,这个词都是集中在细节上。

马肖创作了多部以才智卓绝和复杂精细著称的作品。其中最著名的是一首"回旋歌",全文如下:

> A *Ma fin est mon commencement*　我终即我始,
> B *et mon commencement ma fin*　我始即我终,
> a *Et teneure vraiement.*　此言非虚。(或:真实的固定声部)
>
> A *Ma fin est mon commencement*　我终即我始。
> a *Mes tiers chans trois fois seulement*　我的第三声部逆行
> b *se retrograde et einsi fin.*　在结束之前只能三次。
> A *Ma fin est mon commencement*　我终即我始,
> B *et mon commencement ma fin.*　我始即我终。

图 9-4　纪尧姆·德·马肖的回旋歌《我终即我始,我始即我终》,巴黎国家图书馆 MS Fonds Français 9221folio 136。这份手稿包含了由让·杜克·德·贝里(卒于 1416 年)抄写的马肖的作品选集。这首作品从记谱的第四行开始。它的三个声部只有两个被记写下来:其中一个没有唱词(在这个文献中被错误地标记为"固定声部";它应该像在其他手稿中一样标为"对应固定声部"),另一个是将唱词倒置并反向阅读(以形成固定声部)。另一个表演者则要正常阅读它(以形成旋律声部)。这里只给出了(对应)固定声部的前半部分。在作品结束的地方(第五行记谱开始的三个音的连音符),音乐家以反向读谱,并要从后(fin)至前(commencement)再表演一次。

但这根本不是回旋歌,唱词也不是真正的唱词。该作品的原始记谱方式显示在图 9-4 中,如在马肖的个人监督手稿的其中一部中所写的那样。整个作品被转译成了例 9-18 那样。为了最大程度的娱乐,在了解转译版本之前,试着将后文的解释与原始记谱方式进行比较。

"唱词"虽然引用了一个著名的关于永恒的宗教格言,但实际上它是对作品的描述,或是一种对表演的指导(标题)。这首作品在马肖其他回旋歌作品中被当作一首回旋歌记谱,这如同某种玩笑。这首曲子

的全部关键点在于其前半部分("我终")与后半部("我始")相关联的奇怪方式。回旋歌这种固定形式,它的两半不同于叙事歌,是被从头到尾贯通表演的,并且,与维勒莱的不同,它最后的终止式一般出现在后半部分的结束处。

例9-18 纪尧姆·德·马肖,《我终即我始,我始即我终》译谱

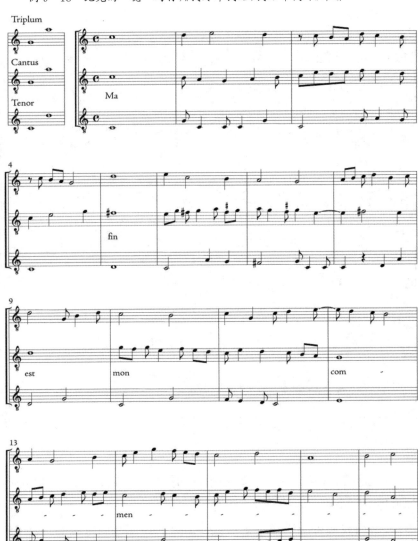

例 9–18（续）

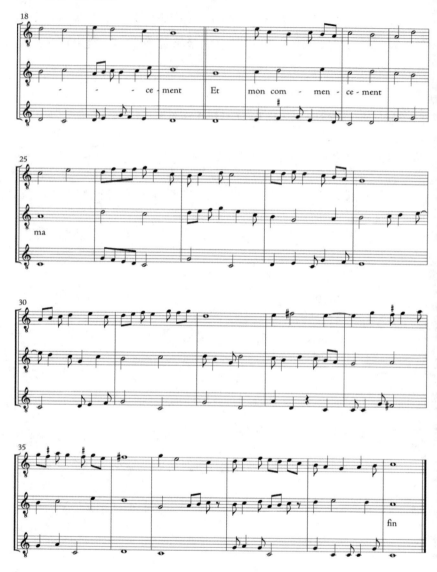

这首作品以两个声部记谱，而唱词却提到了"第三声部"，所以我们知道还有一个声部的谱子没有记写下来。第三声部被标记为对应固定声部，因而我们可知道没有乐谱记写下来的声部是固定声部，我们读到，它的结尾即是它的开始。对应固定声部的长度只不过是另一个被记谱声部（"旋律"声部）的一半，而且我们被告知[328]它是其自身的

逆行。因此，我们得到这样一个提示，在回旋的形式内，它必须将自己重新唱一遍才能将两半（AB）做"完整"的陈述，其中（唱词提醒我们）共有3次。因此，这种重复回唱或倒退进行的方式也必须是从有明确记谱的旋律声部中衍生出无记谱的固定声部的方式。（向后进行被称为"蟹形"运动[cancrizans]，该词乃根据"螃蟹"一词而来。这种动物在当时显然被认为是向后走而不是侧向行走。）因此，整首歌都可以根据提示"实现"：以自身的逆行来伴随着旋律声部（并且注意，当这个运动完成时，固定声部确实会表现为最后终止式上的固定声部），并且，用逆行的形式来给对应固定声部以补充，并以此填充所需要的长度。

[330] 那么，结果就是转译本中所给出的结果。这就是马肖所说的一种解决方案[resolutio]：一种明确记写的解决方案（因此是"非精微的"[unsubtle]），他希望熟练的音乐家可以直接从他不完整的记谱法和文字提示中解决这一问题。这首作品的乐趣不仅在于欣赏它美妙的声音，还在于它战胜了不必要的但令人愉悦的障碍。人们喜欢解决难题的过程以及结果。若没有这个过程，结果就不会那么令人愉快。这就像没有障碍的话，障碍赛也不会那么令人兴奋。在那里我们看到了艺术与体育之间的关系，后者是另一件可以完全出于自身的原因而做的事（不是"专业地"去做），并且因为它需要技巧，所以在最困难的时候，对行为人和旁观者来说都是最激动人心的。创造性高超技巧的原则是"封闭"诗歌的根本原则。

卡 农

在这个异乎寻常的"回旋歌"中，另一个像"唱词"一样的标示词——尤其是它使读者能够推断出隐藏的（因为是未记谱的）人声-声部——是"卡农"[canon]。该词是拉丁化的希腊语，最初是指坚硬的直杆，[331] 由此引申而来的意思首先是指一根测量杆，然后是任何设定或施加规则的事物。

当然，我们对"卡农"一词的了解，最主要集中于这样一种关联：对我们来说，它指的是在一首作品中，其中至少有两个声部是严格的旋律

模仿关系。但是,现代的我们所熟悉的音乐含义,实际上是对其早期含义的直接扩展。因为当两个声部是严格模仿时,其中只有一个声部需要被记写下来。另一个声部则可以借助标识或其他符号"推断"出来,它指示表演者演唱相同的声部内容,但要比另外一个声部稍晚进入;或者以高五度的关系稍后进入;或者以高五度关系且慢一倍地稍晚进入;或者以高五度关系且慢一倍的同时,从最后一个音开始持续进行到第一个音,所有的音程颠倒。要实现未记谱的声部,必须遵循"卡农"所给出的指示。因此,一个有严格模仿声部的作品,可谓"带卡农的作品",而且最终就是"一首卡农"。

当然,有大量未被记写下来且为了娱乐而唱的简单模仿式作品。本书的读者很可能从小就知道一些这样的歌曲:《划啊划,划着你的小船》("Row, row, row your boat"),或者《雅克兄弟》("Frère Jacques"),或者《嗨,无人在家》("Hi ho, nobody home")。对于一群孩子来说,这是所有复调作品中学起来最简单的。因为只需学一个旋律就能唱出所有的声部。然而,它们有一个明确的开始,却没有结束,或者更确切地说,没有一个创作出的结束。(它们通常以咯咯的笑声或用手肘部猛击肋骨结束,而不是以终止式结束。)这样的歌曲会周而复始地唱下去——当然这就是它们名字的由来。(拉丁语中的"轮换"是 rota,我们很快就会遇到一个著名的例子。)我们所称的卡农通常要复杂得多且更具艺术性——通常其艺术性可达到杰作的水准——且其制作和学习都要依靠写作。它们是既有开始又有结束的完整作品。自然而然,这些作品在 14 世纪与许多其他的杰作体裁一起出现了。其最初的法文名字是 chace(类似现代法语中的 chasse),这是一个双关语。这个词是英语 chase 的同源词,它描述了在一个卡农中,连续进入的声部的形态,每个声部都在上一个声部之后开始进行。然而,la chasse 在法语中的主要意思是"狩猎",这反映在一些狩猎曲的新颖主题上(我们将在类似的意大利体裁中更进一步地看到这种现象,如猎歌)。

伊夫雷亚手稿中有 4 首狩猎歌。我们知道,除此之外,手稿中还主要包含了在阿维尼翁使用的常规弥撒配乐。其中一首是《倘若我唱得

更少》[Se je chant mains],作品开始时,它对自己偏离了宫廷歌曲的惯常主题进行了反讽性的思考:"如果我对我的情人唱得比平时少的话……这是对猎鹰的爱。"接下来是对三个部分的猎鹰狩猎的描述,其中中间的部分的确堪称杰作,但却是全新的和非常规节拍的类型:一组混乱的分解旋律,其配词是以拟声的堆砌方式(例 9-19)混合了法语、鸟语和追猎的语言。在这首猎歌里,模仿的间隔在译谱中被呈现为 2.5 个小节;因此,在例 9-19 开始时的最高声部所唱的部分,出现在了第 3 小节中间的第二个声部中,而且还出现在了第 6 小节开始时的第三个声部中。[332] 拟声词(自然声音的模仿)在充满分解旋律[hocket-ridden]的中间部分的使用,成为狩猎歌一个标准的特征:伊夫雷亚的另一首狩猎歌在中段部分出现了布谷鸟叫声。而第 3 首则是《亲爱的同伴,起床了》[Tres dous compains, levez vous],作品的中段有一个精心构思的颂歌(舞蹈歌曲)[carole]或圆圈舞,其充满了对乡村乐器模仿的音调。(对于一位高贵的唯美主义者来说,人们应该意识到,跳舞的农民和他们演奏的音乐是"自然"的一部分,这种态度至少一直持续到 18 世纪。)

狩猎歌在马肖的创作中达到了顶峰,他将其融入了被称为行吟歌[lai]的 19 首叙事诗和描写诗的其中两首中。大家可能还记得,行吟歌的形式类似于仪式继叙咏,由一系列成对的诗句[versets]或对句诗节[couplets]组成,每一对都配上一个新的旋律或公式。在他的《安慰行吟歌》[Lai de confort]("Lay of Succor")中,马肖使诗歌的形式完全被吸收到一个连续的三声部狩猎曲的织体结构中。在《泉水行吟歌》[Lai de la fonteinne]("Lay of the fountain")中,[333] 只有偶数对句诗行被按狩猎歌配乐,因此复调体裁的使用实际上起到了体现和突出诗歌形式的作用。

不仅是形式,还有意义的体现,它在寓意层面上具有象征的意义,并超越了伊夫雷亚的"唯物主义"拟声词。马肖的《泉水行吟歌》是一个情人的冥想,它描绘了一个情人被女士拒绝,在神圣之爱中寻求慰藉,见之于童贞女生子的奥秘和神圣三位一体的同一性。喷泉的形象出现在第四对诗句中,第二对诗句被设为狩猎歌。这是一个三位一体的比

例 9-19 《倘若我唱得更少》，中间部分

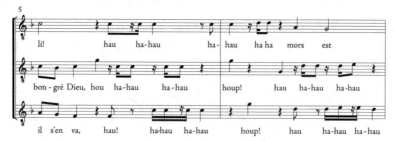
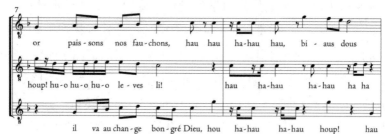
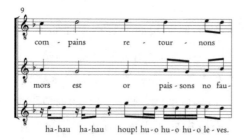

喻:"想象一座喷泉,一条小溪和一条运河;他们是三,但合而为一;一条水流必须流淌通过这三个部分。"正因为如此,狩猎歌充当了隐喻的隐喻:一个单一的旋律贯穿了所有三个声部,并以三位一体的音乐表示形式("三合一"),即三位一体的言语象征(例9-20)。

例9-20 纪尧姆·德·马肖,出自《泉水行吟歌》的狩猎曲4

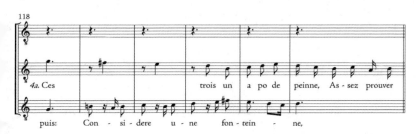

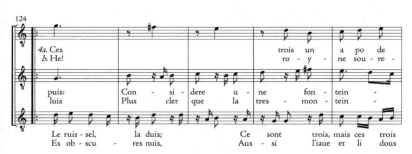

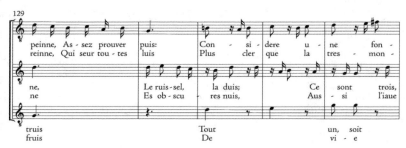

例 9–20（续）

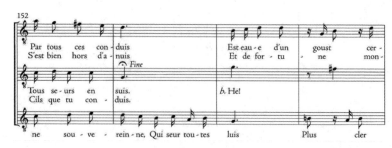

例 9-20（续）

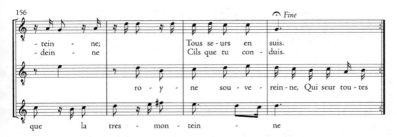

这三合一并不难理解；
我可以很好地进行解释：
想想一个喷泉、
一条小溪、一条运河。
它们是三条河流，然而这三者
被认为是一体，无论是大的还是小的，
无论在尺寸上是一个大缸还是一个水桶，
容器里只装着一种味道的水。
你也许可以肯定。

啊，高贵的王后，
你照亮了
所有黑暗的地方，
比北极星还要明亮，
你把水
和所有生命的甜美果实
赋予你身体中的胚胎。
那些追随你的人
没有痛苦，
没有命运的牵绊。

 手稿文献仅包含一个旋律，开头附近有指示第二声部和第三声部进入的标志，结尾附近有指示第二声部和第三声部结束音的另一组标志。分解旋律的优雅运用，可谓三位一体象征性的另一个层面，但无疑也是听觉上愉悦的来源。当然，恰如孤掌难鸣，一行旋律可唱不出分解旋律。然而，这条旋律线条充满了富有战略性的休止；当它被演唱时，分解旋律中布满"洞隙"，而在分解旋律织体完成时，它们会被其他声部塞住。因此，单独的旋律线仅在它被两个卡农对位声部补充时才达到圆满，因为神的完整概念包含了圣父、圣子和圣灵的三个位格。神学的信息以令人着迷的方式——是的，就是感性地——由[334]微妙的精心构思的对位织体传达出来，曲调的三个陈述就像听觉的拼图一样相

互契合在一起。这是最字面的,词源意义上的和谐。像三位一体本身一样,精心设计的狩猎曲可能远远超过其所有声部的总和;而这首特殊的狩猎歌,可能是马肖最伟大的精微技艺[subtilitas]的体现。

精微艺术

[336]马肖以隐性的贵族艺术和文化观所表现的精微技艺,在他之后的、将其视为创造力之父的几代诗人和音乐家的作品中,发生了明显的甚至是技术统治论的转变。14世纪末法国著名诗人之一,厄斯塔什·德尚(约1346—1407年),是一千多首叙事歌的作者。[337]实际上,德尚自称是马肖的学徒、继承人和继承人。④(根据至少一个权威资料来源,他甚至不止于此:他被认为是马肖的侄子。)在他1392年的《诗歌与歌曲创作的艺术》[Art de Dictier et de Fere Chançons]一书中,德尚声称要传播他师父的教诲。

这本书的大部分内容都是关于德尚所谓的"自然的音乐"[musique naturele],意思是诗歌化的作诗。(这是"音乐"一词的由来已久的用法;回想一下圣奥古斯丁的《论音乐》,它只涉及我们称之为念诵诗歌的音韵。)德尚也不被视为我们所说的作曲家。但在其中一段中,他将自然音乐与人工音乐[musique artificiele]或"艺术音乐"并列,后者即我们所使用的"音乐"这个术语。德尚认为,无论哪种音乐都具有自身的实践性意义,或者两种音乐都能令人愉悦,但德尚坚持认为它们都能在"联姻"[marriage]中发挥最大的美感,通过这样的"联姻","带有唱词的旋律比单独演奏时更加高贵,更加优美","诗歌经由旋律和音乐的固定声部、最高声部和对应固定声部而得到美化,并更加令人愉快"。这似乎是各种艺术媒介相辅相成并在综合中实现其全部潜力这一观念的早期阐述——这个想法现在通常与浪漫主义以及歌剧作曲家理查德·瓦格纳有关。瓦格纳是一位自己撰写脚本的歌剧作曲家。更可能的

④ See Chistopher Page, "Machaut's 'Pupil' Deschamps on the Performance of Music", *Early Music* V (1997): 484—91.

是，德尚只是在引用他和他的同时代人认为是正常状态的东西，其中诗歌意味着音乐，反之亦然。二者的划分是一种专断的修辞手法，这使得德尚能够具体说明语言和音乐的每个组成部分对整体效果的贡献。

因此，值得注意的是，这些文字被描述为温和和合乎礼仪载体——道德品质——而音符则是技巧、装饰和愉悦的象征。德尚生活的时期是"新艺术"的最后一个阶段（有人说是颓废的阶段），这是一个令人费解的复杂音乐技巧和复杂装饰的爆发阶段，人们常说，此时达到了直到20世纪以前都无法比拟的极致复杂的高度。

在这种情况下，谈论竞争是非常恰当的，因为整个"爆发"是建立在效仿观念的基础上——不仅仅是模仿，而是努力去超越。由于这类竞赛只能凭技术客观地获胜或输掉，所以高超的技术成了主要焦点，这体现在处理复杂的对位网、设计新的节奏组合、发明新的能表示它们的记谱规则。14世纪末，作曲家们以精微技术的名义参与了一场技术"军备竞赛"。

由菲利普斯（或菲利波克图斯）·德·卡塞尔塔［Philippus (or Philipoctus) de Caserta］创作的一部关于高级记谱法的专著（*Tractatus de diversis figuris*）详细阐述了这一切。卡塞尔塔是意大利出生的作曲家，并在1370—1390年活跃于阿维尼翁教宗的宫廷。菲利普斯想超越菲利浦·德·维特里在其专著《新艺术》中所述的实践极限（并以例8-1和8-3中的经文歌为例）。菲利普提出他的四个基本的中拍/短拍组合作为替代，而菲利普斯则希望能够"垂直"地将它们全部组合起来，也就是作为同时进行的复节拍。

[338] 为了使这些复节拍尽可能清晰明了，菲利普斯编制或发明了大量奇异的音符形式，用以补充标准的拍号；它们包括两种（甚至三种）墨水颜色、实心和空心的符头、各种各样的符尾和符杆，有时候它们同时使用（一个从符头向上延伸，另一个向下或向侧面延伸）。他说，这样做是为了达到一种微妙的模式［subtiliorem modum］，一种更微妙的作曲风格或方式——即更精细、更具装饰、更复杂、尤其是更为华丽的技巧。自1960年代以来，按照德国音乐学家厄休拉·君特［Ursula Günther］的建议，这一风格根据菲利普斯的主张被称为"精微艺术"［Ars subtilior］。⑤ 此前，

⑤ See Ursula Günthe, "Die Anwendung der Diminution in derHanschrift Chantilly Io47", *Archiv für Musikwissenschaft* XVII (1960): 1—21.

这一风格被称为"矫饰风格"[mannered style]，根据的是19世纪德国的标准艺术史术语。这个名字显然意味着某种程度上对过度的反对；当许多当代作曲家，特别是学院作曲家都在积极地推进他们自己的精微艺术时，抛弃它的想法在1960年代就显得非常及时。

菲利普斯在他的一首叙事诗《当注视着你那可爱的肖像时》[En remirant]中，引用了马肖一首叙事歌的一段唱词，以及另一首叙事歌中的叠歌，以此来证明自己是马肖的继承人，其第一部分如例9-21所示。这一体裁选择意义重大：宏大的分节式的叙事歌取代了经文歌，并成为精微艺术作曲家创作的最高体裁。我们在第八章会见到的作为移居者的佛兰德作曲家奇科尼亚[ciconia]，后来引用了菲利普斯叙事歌（包括歌词和音乐）的开头，他可能是菲利浦的学生。因此，作曲家们都努力寻求建立和维护声名显赫的王朝。例9-22呈现了引自奇科尼亚的维勒莱《泉水下面》[Sus un fontayne]的内容。引用马肖的内容出现在了菲利普斯文本的第三个诗节中，这在示例中并未显示。

例9-21　菲利普斯·德·卡塞尔塔，《当注视着你那可爱的肖像时》(叙事歌)

例 9-21（续）

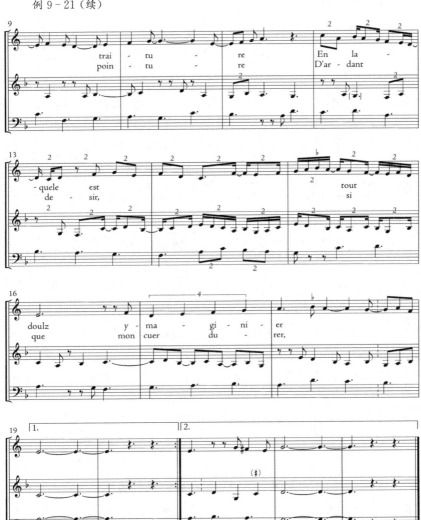

例 9-22 菲利普斯·德·卡塞尔塔，引自奇科尼亚维勒莱《泉水下面》中的《当注视着你那可爱的肖像时》

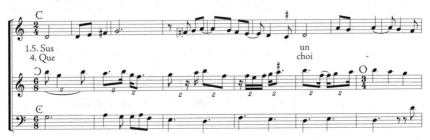

例 9-22（续）

[339]当然，作曲家建立声望的另一种方式是通过其作曲方面的精湛技艺；；同时体现在他们对非常复杂的节奏织体的对位控制以及他们记谱方式的独创性上。图 9-5 是菲利普斯叙事歌的最初记谱形式。这并不是精微艺术记谱法一个特别古怪的例子，而是一个具有代表性的例子。与例 9-21 相比较，它体现出像菲利普斯这样的作曲家喜欢构思的各种节奏技术形态以及它们如何实现。正如这种风格的通常情况，固定声部担任了旋律声部和[340]对应固定声部的配角，固定声部相对稳定的步态为它们之间的节奏和记谱法的微妙性提供了一个坚实的根基。

后者主要有四种类型。其中有用切分节奏的较长段落，由看起来不起眼的小"分割点"开启，如旋律声部中第二个音符之后的点。完全

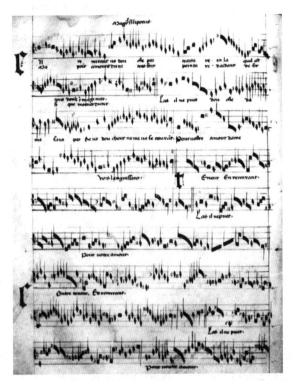

图9-5 "精微艺术",菲利普斯·德·卡塞尔塔的叙事歌《当注视着你那可爱的肖像时》,乐谱收录于摩德纳埃斯滕斯图书馆［Biblioteca Estense］,MSα.M.5.24,约1410年抄写于博洛尼亚(fol.34v)。看起来灰色的音符是用红墨水写的

与不完全音符的时值存在相互作用,并以高反差的墨色来表示(红色代表与一般的有量时值相反的情况)。在对应固定声部[341]开始附近的3个红色半短音符组(从底部开始的第三行)和固定声部(其单次的颜色变化)中,作曲家以最基本的方式来表示完全和不完全的关系:三个红色(不完全)半短音符与两个黑色(完全)半短音符的拍子长度相等。这种非常普遍且有特点的3∶2比例被称为 *hemiola*("赫米奥拉",来自希腊语)或 *sesquialtera*(来自拉丁语),意思都是"一个半"。

从头到尾都出现了拍号的叠加和并置。它们中的大多数都涉及两个代表了有量实践极端的符号:⊙表示在每个特定的层级上是完全的划分,C表示在每个特定的层级上是不完全的划分。此外,后者的符

号被反过来,以 ⊃ 表示减缩的符号(缩减时值),其根据音乐语境会具有不同的含义。这里它意味着所有的值都被减半,所以在1个正常的半短音符中有4个微音符而不是2个。有一小段很优美的段落,其中3个声部都进入了减缩的不完整拍,但它们并非一起进入:首先是旋律声部(临近图9-5第一行的末尾,在 en laquel 这个词上);然后是对应固定声部,在第一行的末尾(在这一页的底部向上第3个);最后,甚至固定声部,就好像被其他声部推动一样,激起了4个音符的变化,这也是其唯一的拍号变化。

最后,还有一些专设的临时音符形状,没有它们,任何自重的精微艺术作品都不会完整。在《当注视着你那可爱的肖像时》中,有两个这样的形状,它们都借用了意大利风格的记谱符号,我们将在下一章中介绍。貌似符干朝下的微音符(在旋律声部"A"部分的末端附近,以及在"B"部分的末端重复的"押韵"处)是4∶3比例的半短音符,其意为四个这样的音符占据了三个半短音符的正常时值。而且在旋律声部接近第二行的结尾处,同时有着朝上和朝下符干(称为 *dragmas*[德拉格玛])的奇怪红色音符,是4∶3比例的微音符,其在更高一层级的节奏运动中复制了相同的4∶3比例关系。

也许你已经注意到红色的德拉格玛和 ⊃ 下面的微音符的意思是一样的。如此冗余复杂,可谓典型的精微艺术记谱法,它证明了此种记谱法对菲利普斯这样的作曲家来说正是"研究与发展"的重点。[342]这种华丽的过度复杂性恰恰是一种过分的表现——也许是幻想的过度,或者也许仅仅是技术胜人一筹方面的过度——这使精微艺术赢得了"矫饰的"或"颓废的"风格的声誉。许多现代学者似乎发现它既令人讨厌又令人着迷(也许是因为过于复杂是一种恶习,学者们并不总是幸免)。当代的观众似乎发现它是可以接受的。

贝里和富瓦

当然,像"颓废"这样的诨名,不仅暗示着对音乐、音乐家和他们所使用的记谱法的判断,同时也暗示着对观众的判断,也就是支持这种高

深精妙的艺术的社会。精微艺术作品在两个主要的中心得到了蓬勃发展。一个是法国南部旧阿基坦地区,从某种意义上来说,它维护了"封闭"诗歌的传统。我们知道,这一地区包括教宗所在的阿维尼翁,以及比利牛斯山脚下的贝里公国和富瓦郡,那里的朗格多克总督加斯顿三世(被称为菲布斯,以奥林匹亚太阳神菲比斯·阿波罗命名),维持了一个传奇般的奢华宫廷。加斯顿的庇护对象之一,编年史家吉安·傅华萨[Jehan Froissart]认可其赞助人约在1380年的自夸之辞,说在他有生之年的50年里,有比过去300年更多的壮举和奇迹可供讲述。也许,精微艺术最能被理解为一种壮举和奇迹文化的表达。

和傅华萨一样,许多精微艺术的诗人-作曲家都在加斯顿的保护下工作,并在作品中纪念他。一位宫廷作曲家——吉安·罗伯特,他以时代的精神写就了他的作品《特雷波尔》["Trebor"]——在一首大叙事歌中宣称,该作恰如其分地充满了切分音和复节拍的惊人壮举:"如果凯撒、罗兰和亚瑟王以征服而闻名,兰斯洛特和特里斯坦以热情而闻名,那么今天以'菲比斯,前进'为口号的人,则在武器、名誉和高贵上超越了他们!"

这首叙事歌与大多数从它所处时代和地点流传下来的宏伟的奉献叙事歌一样,是在一份不平凡的14世纪晚期手稿中发现的。这是一项真正的书写艺术方面的壮举,它曾经属于17世纪伟大的将军大孔代[Le Grand Condé],现在保存在巴黎北部尚蒂伊的孔代博物馆。它起源于南部,这可以从其内容中得到很好的证明:除了致敬加斯顿·菲布斯的作品外,还有几件是献给贝里公爵让[Jean]的,他的宫廷位于布尔日市,在壮丽气势上可以与加斯顿的相媲美。(让的奇妙而华丽的每日祈祷书[*breviary*]或祈祷书[*prayer book*],被称为"极奢华的时祷"[Très riches heures],这一称呼来自日课的"定时祈祷"[hours]一词。它是那种恢弘华丽风格的著名证明;见图9-6。)

与让的宫廷关系最密切的诗人-作曲家,似乎是一个名叫索拉日的人。他的生卒年月甚至名字都不详,但他全部10首存世作品均可在尚蒂伊抄本中找到。10首中有7首是叙事歌(其中3首提到了赞助人),但索拉日最著名的作品是一首异乎寻常的回旋歌,名为《烟雾弥漫的烟气》("Fumeux fume";例9-23)。它能从整个精微艺术作品的曲目中

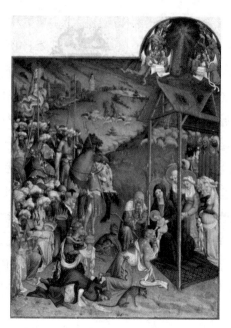

图 9-6 《三博士朝圣》，引自《贝里公爵的豪华时祷书》(1416)

[343]脱颖而出，主要是因为作曲家在半音化和声方面（或伪音装饰性地使用）独树一帜，正是相同的探索力度驱使同时代人走上深奥的有量节拍的奇想之路。

这种奇特的半音主义（如第8章所述）是马肖的另一项遗产。索拉日似乎有意将这种半音风格复制到了一些作品中。"烟雾"这首作品与这位早期大师则有着另外一种关联，尽管这种关联是间接的。烟雾社是一个有趣的文学社团或俱乐部，除了马肖自己指定的诗歌继承人厄斯塔什·德尚［Eustache Deschamps］之外，没有其他人主持。根据德尚的传记作家霍普夫纳的说法，这个聚集了异想天开古怪之人的协会，至少在1366年到1381年间召集聚会，他们努力在"烟雾般的"［smoky］（该词意即深奥或极端的）幻想和自负方面超越对方。

索拉日的作品烟雾般的和声以及更加烟雾般的应用音域，也许已经胜过了他们所有人。要注意，作为使这部滑稽作品与众不同的一个特殊的精微之处，其中［345］临时变音记号在第一部分中出现了降低的趋向（"fa-ward"［向着 fa 的方向］），在第二部分中则趋向于升高半音

("mi-ward"[向着 mi 的方向])。调式的问题完全是为了让人发笑的。音乐开始于 G 的协和音,结束于 F,中间停在一个伪音降 E 上——确实是"烟雾弥漫中的思辨"!

例 9-23 索拉日,《烟雾弥漫的烟气》(回旋歌)

吸烟者通过烟雾吸烟。
烟雾缭绕中的思索。
喘息之间,他的想法是:
吸烟者通过烟雾吸烟。
因为吸烟非常适合他
只要他坚持自己的意图。
吸烟者通过烟雾吸烟。
烟雾缭绕中的思索。

前　哨

　　与作品《烟雾弥漫的烟气》的收束音一样难以预料的是精微艺术的另一个主要的创作中心。塞浦路斯是地中海主要岛屿中最东端的国家,位于土耳其南部海岸和叙利亚西海岸附近。该地区在1191年第三次十字军东征中,被狮心王理查[Richard Lion-Heart]领导的一支军队征服。随后塞浦路斯将其作为安慰的奖励送给了吕西尼昂的居伊(Guy of Lusignan),他是耶路撒冷拉丁王国被废黜的统治者。讲法语的吕西尼昂王朝统治着塞浦路斯,直到1489年该岛落入威尼斯城邦的统治之下。塞浦路斯法国文化的最高点,正是在14世纪末雅努斯国王(1398—1432年在位)的统治下达到的。雅努斯国王在1411年与夏洛

特·德·波旁公主结婚,除随行人员之外,还有一个音乐礼拜堂唱诗班被一并带去。

从他们结婚到1422年夏洛特去世的这10年,可谓岛上音乐活动最活跃的时期。对我们而言具有纪念意义的一份体量很大的手稿,包含了素歌弥撒和日课,以及涉及当时每一种法国体裁的216首复调作品——常规弥撒配乐、拉丁语和法语经文歌、叙事歌、回旋歌,还有维勒莱(手稿现在保存在意大利北部的都灵国立图书馆)。虽然这部手稿完全由移居至此的法国音乐家创作,但它却是一个完全本土化的曲目库,而且(除了一个例外)还是一部完全匿名的手稿。塞浦路斯手稿中没有一首作品出现在任何其他的文献中。

可以预见,叙事歌是数量最多的体裁。塞浦路斯手稿中的102个作品样本是顶尖的精通此道的艺人们的工艺作品;其中一首是《在所有的花朵之上》[Sur toutes flours],可谓一代又一代奋斗的音乐学学者们所知的现存谜一般的精微艺术记谱法中最惊人的绝无仅有的作品。然而,法国-塞浦路斯音乐中最杰出的部分是一组常规弥撒配乐,完全由荣耀经和信经组成,其中大多数在音乐上是有关联的成对形式(不同于西欧文献中的成对形式),其在手稿中确实以连续的方式成对出现。

一对的统一性不仅仅在于通常的调式、节拍、应用音域和织体等方面。除此之外,还有一个反复出现的完全等节奏段落,它在荣耀经中出现两次,在信经中出现3次。所有的声部都进入到一个三重的塔列亚结构中,期间充满了切分、三对二的比例节奏,以及在第三声部和固定声部之间的分解旋律等,它们不均匀地持续了5拍。随后紧跟考达,其节奏在每次段落出现时也反复。固定声部比其他声部移动得更慢,旋律线条非常优美,据我们所知它并不是一首定旋律,但很可能是对一首本土的法国-塞浦路斯素歌的改述。例9-24包含了荣耀经中第一次出现的一般完全等节奏段落。

[346]来自一份与塞浦路斯抄本大致同时期手稿的三对荣耀经-信经,签上了一位叫"尼古拉斯·德·拉多姆"[Nicolaus de Radom]的作曲家的名字,该作见证了"新艺术"风格和体裁在东北和东南部的传播。拉多姆是波兰中部一个介于克拉科夫和华沙之间的小镇。含有尼

古拉斯（或者按他[347]受洗的名字写为米科拉伊[Mikolaj]）作品的那些手稿与克拉科夫的皇家礼拜堂有关。克拉科夫是波兰-立陶宛联合王朝的所在地，该王朝是欧洲最伟大的统治家族之一。

例9-24 法国-塞浦路斯荣耀经-信经乐章对中的完全等节奏

例 9 - 24（续）

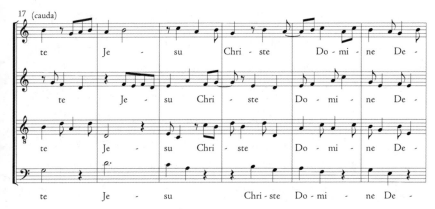

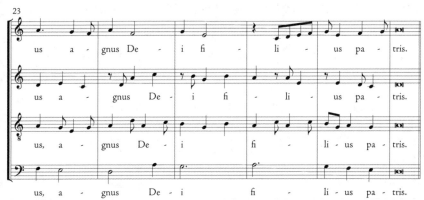

如今的波兰境遇穷困——更不用说 18 世纪和 19 世纪的"分裂"时期了，当时更强大的邻国相互瓜分其领土，使这个国家从地图上消失——这使得人们很容易忘记在雅盖沃统治下的如日中天的波兰。在 15 和 16 世纪，波兰和立陶宛的联合王国是一个强大的欧洲强国，它维持着一个北至波罗的海南抵黑海的帝国。

由于波兰的地位以及与西欧的外交关系，波兰几个世纪以来一直热衷于从西方输入复调音乐。甚至还有一本波兰本地的手稿，里面有巴黎圣母院"莱奥南"和"佩罗坦"那两代人的作品。然而，从 1400 年左右开始，波兰本土音乐家开始创作和使用高级复调音乐。

为教会服务的国外旅行，可能给了他们最早掌握新风格的机会。波兰宫廷与教宗之间的关系，以及[348]在宗教大分裂期间与罗马之

间的关系特别牢固。尼古拉斯·杰拉尔迪·德·拉多姆[Nicolaus Geraldi de Radom]就是一位牧师的名字,在罗马教宗博尼法斯九世(1390年至1404年在位)时期,他是罗马天主教教廷,即罗马教宗教廷的行政管理机构的成员。如果是同一位尼古拉斯·德·拉多姆撰写了20年后被收入克拉科夫手稿的荣耀经和信经的话,那这不仅可以解释他对当下新兴国际风格的精通,也可以解释一些音乐上的细节。

例如,有人指出,在大分裂最高峰时意大利的某些荣耀经,似乎通过三声部的分解旋律的形式喊出"和平"[pax]一词来引起人们对分裂的关注,并努力促成和解,每个声部都可能代表教宗宝座的竞争对手之一或他们的谈判代表。就意大利文献中的争取和平的荣耀经而言——包括约翰内斯·奇科尼亚的一首,我们已经注意到他与大分裂的化解之间的关系——我们可以加上尼古拉斯·德·拉多姆(例9-25)的一首。

例9-25 尼古拉斯·德·拉多姆,荣耀经,第1—20小节

这也绝非我们可能倾向于期待"外地人"写出的那种外省的或原始的作品。这种期待是一种偏见,它以及我们对文化"主流"的所有其他先入之见,都需要我们一起面对并与其做斗争。就好像是为了公然反

驳他们一样，米科拉伊的荣耀经是我们所见到的所有常规弥撒配乐中独一无二的原创作品，因为它巧妙地或者应该说是"微妙地"——融合了狩猎曲特有的引入技巧。但这种独特性在其自己的方式上是典型的——对体裁和它们之间潜在的相互融合的典型的富于玩味的"新艺术"态度。节奏上的细节通常也很有趣，特别是在频繁的三对二比例的拍子转换——3 个不完全的半短音符对应 2 个[349]完全的半短音符，它们在原件中用红墨水表示，在抄写转译过程中则用括号表示。这样的节奏暗示着舞蹈。

伪稚真

这类指涉在一个特殊的尚松亚体裁中得到了明确的体现。该体裁处于与精微艺术相关的夸张的叙事歌修辞范围的另一端。从一开始，叙事歌就是最崇高的固定形式——高贵的康索的直接派生物，其诗节的结构被保留了下来。维勒莱总是最谦卑的体裁，起源于牧人歌[*pastorela*]，后来又从叙事尚松[*chanson baladé*]发展而来——就是为颂歌伴奏的带有叠歌的舞蹈歌曲。正如我们所知，即使在马肖的时代，维勒莱仍然主要是一个单声体裁。到了 14 世纪的最后 25 年，即使是低俗的舞曲也开始显露出一些精微艺术的羽毛，但它的"精微之处"与其内容是相符的。维勒莱便成了戏仿乡村音乐和"自然"音乐的复杂的，甚至是炫技的场所。

就像在特罗巴多时代一样(或者就像是，比如说，玛丽·安托瓦内特和她的小"农庄"一起在凡尔赛宫的宫殿里演出乡村戏剧的时候)，我们在这里讨论的是一种生活方式的审美挪用。我们可能还记得，亚当·德·阿勒的《罗班与玛丽昂的戏剧》既不是由罗班和玛丽昂来表演的，也不是为他们表演的。它是由专业的游吟艺人为一位贵族观众表演，他们喜欢将所展示的快乐乡村的"质朴"与自己特权生活的诡计和表里不一进行情感性的对比。佚名的维勒莱《起来吧，你睡得太多了》[*Or sus, vous dormez trop*](例 9 - 26)，将角色恰当地命名为罗宾和朱莉叶，其是另一个不切实际的"自然主义"的快乐练习。

例 9-26 佚名,《起来吧,你睡得太多了》(维勒莱)

我们已经注意到狩猎曲的语境中的一些自然主义(拟声的)手段,特别是在伊夫雷亚手稿中的那些;并且自然地,伊夫雷亚是这些流行的维勒莱的众多文献来源之一。它的所有内容似乎都是从生活中汲取的:在内部诗句中的模拟颂歌("B"部分),其唱词提到了鼓[*nacquaires*]和风笛[*cornemuses*],并且所有三个声部都开始模仿它们,甚至在对应固定声部中风笛发出的持续低音;在"转身"[volte]和叠歌("A"部分)中,用真正的鸟-法语发出的双关语的鸟叫声,云雀唱着"上帝在告诉你什么"[Que-te-dit-Dieu],然后听到金翅雀唱着"唱他的歌"[fay-chil-ciant]。

当然,正是这些鸟类占据主导地位的地方,我们获得了一种典型的

节奏"精微性"——旋律声部完全(3个微音符)半短音符的拍子对应 4 个微音符的组合在不断重复着。这个鸟类学的 4∶3 比例[*sesquitertia*],无论对作曲家还是歌手都是一个展示高超技艺的段子,是一个完美的伪稚真的范例,或者是贵族式的仿质朴风格:精致的朴实、样式新颖的纯真——或者,引用一下德彪西在看过《春之祭》之后善意取笑斯特拉文斯基的话:"具有一切现代便利性的原始音乐。"

这首维勒莱生动并略显享乐主义地描绘了一种用来欣赏的而非(像同时代经文歌会有的)用来敬畏的亲和的本性,这使它适于为本章结尾——不仅仅是因为它标志着一种将在接下来的音乐中得到进一步表达的新的或[350]变化了的美学观,同时也因为它提醒着我们要更仔细地审视意大利同时代的本地语音乐。在那里,整个 14 世纪的作曲家都在用歌曲庆祝"令人愉快的地方"。

<div style="text-align:right">(宋 戚 译)</div>

第十章 "令人愉悦之处":14 世纪的音乐

14 世纪意大利音乐

俗 语

[351]众所周知,直到 11 世纪末,欧洲本土文学才随着南方游吟诗人的出现而兴起于阿基坦。到了 12 世纪末,法国出现了大量本地语言诗歌。到 13 世纪末,这股潮流已蔓延到德国。在所有情况下,本地语文学的兴起都伴随着作为表演和传播媒介的歌曲体裁的发展。

那么,除了劳达赞歌这种边缘化的特例以外(即边缘化的文学),意大利为什么到 14 世纪才发展出带有伴奏音乐的本土文学作品呢?答案似乎是,很长一段时间以来,意大利贵族更喜欢用"原始的"语言——也就是奥克语(或者,更确切地说,是普罗旺斯语),即法国南部的一种语言来演唱他们的宫廷歌曲。在整个 13 世纪,阿基坦的南方游吟诗人,其中一些是来自阿尔比十字军东征的难民,他们在职务上附属于意大利北部的封建宫廷和下面的西西里皇家宫廷。他们的作品被当地诗人模仿,这些诗人不仅继承了题材和形式,还继承了他们的语言。甚至,但丁在 1304—1306 年未完成的《论俗语》[treatise De vulgari eloquentia]一书中也告诉我们,在他下定决心用他家乡佛罗伦萨的托斯卡纳方言写一首具有深刻思想内涵的诗之前,其最初计划也是使用久负盛名的奥克语进行创作。

然而,但丁也是最早尝试将诗歌和音乐分开对待的作家之一。他

认为,对于风格华丽且哲学上有分量的高雅风格"诗章"[cantos](坎佐纳),音乐的装饰性添加只会分散人的注意力。他主张创作特殊的"中等的"(即"介于中间的")体裁——音乐田园诗,即田园诗般的描绘性诗歌。可以说,它自身并不具备重要的吸引力,但可以为创作一种世俗音乐提供一种文雅的托辞。这种音乐不受伟大诗文的阻碍,可能其目标比以往任何时候都要高。因此,当意大利的歌曲体裁最终在14世纪建立起来时,便从一开始就兴起了主要是复调的且极富装饰性的曲目。

这些曲目有其自身的记谱法和体裁形式,并且它们与同时代法国的曲目作品有着共同的血统,但它们却与众不同且在[352]某种程度上是神秘的。它被比作一颗流星,甚至是一颗新星,用该领域最近领军的历史学家迈克尔·p.朗[Michael p. Long]的话说:"在一个晦暗的背景下突然燃烧并由此存在,其烟花消失了,消失得亦如此突然。"①多亏了朗和其他几位学者的研究,这种背景已经不再像以前那样晦暗不清了。

"14世纪"[trecento]音乐中的典型歌曲-诗歌体裁被称为"牧歌"[madrigale](英文为madrigal)。其中,"trecento"一词来自意大利语中表示14世纪的词汇([一千]加三百),用以区别同时代法国的 ars nova(新艺术)的发展。*Madrigale* 一词显然来源于拉丁语的 *matrix* (母体)一词,即意大利表示"母语"的词根(*matricale*,*cantus matricalis*,"母语歌曲"也从该词派生出来),因此简单地说就是一首意大利本地语诗歌。它由两个或多个三行诗节组成,称为同韵三行诗节歌[terzetti],它们都用相同的旋律演唱,并以一种具有对比性韵式或节拍的一行或两行利都奈罗[ritornello]结尾(我们熟悉的与彼特拉克相关的十四行诗体——后来显然亦与莎士比亚有关——成了一种以四行诗代替三行诗的相关形式)。

用来表示歌曲中不重复部分的 *ritornello* 一词,表面看上去似乎在用法上有些自相矛盾。该词似乎是 *ritorno*(回归)一词的小词形式。

① Michael Long,"Trecento Italy", *in Antiquity and the Middle Ages*, ed. J. McKinnon, Music and Society,Vol. I (Englewood Cliffs: Prentice Hall, 1991), p. 241.

这个词更有可能并非源自 ritorno，而来自普罗旺斯语的 Tornada（"转机"或蓬勃发展之意），它是结束诗节式的特罗巴多诗歌的"送别"诗节[sendoff"verse]——例如，六节诗[sestina]，一种使人眼花缭乱的"封闭"诗歌体裁[trobar clus]，由 12 世纪的南方游吟诗人阿诺特·丹尼尔[Arnaut Daniel]创造，而此种诗歌体裁是但丁创作的模型中的范式（正如他在《炼狱》中告诉我们的那样）。

但丁将阿诺特·丹尼尔视为意大利母语文学的最高先驱或鼻祖的观点，通过一幅插图得到了引人注目的证实。音乐学家库尔特·冯·费舍尔在一篇博洛尼亚法律论文（图 10-1）中发现了这幅插图。[②] 它呈现了早期牧歌的 3 位主要实践者——乔瓦尼·德·卡西亚（Giovanni de Cascia）、"皮耶罗大师"（Maestro Piero），在他们中间的一个基座上，伫立着高举手臂的博洛尼亚的雅各布（Jacopo of Bologna），他那代人中最伟大的音乐家。这 3 个牧歌作曲家的右侧是一群诵经的僧侣，这明显代表着最高、最好的音乐；作曲家们的左侧则是阿诺特·丹尼尔。

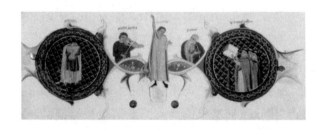

图 10-1　特罗巴多阿诺特·丹尼尔和他的牧歌作曲家后裔，乔瓦尼·德·卡西亚、雅各布·达·博洛尼亚以及皮耶罗大师，一同被描画在了 14 世纪博洛尼亚的一篇法律论文中，现存于德国富尔达的黑森省立图书馆

在 14 世纪 40 年代和 50 年代初，皮耶罗、乔瓦尼和雅各布（明显按年龄降序排列）这 3 位牧歌作曲家，一起服务于意大利北部两个最富有

② Kurt von Fischer,"'Portraits' von Piero, Giovanni da Firenze und Jacopo da Bologna in einer Bologneser-Handschrift des 14. Jahrhunderts?" *Musica Disciplina* XXVII (1973)：61—64.

的宫廷,即米兰的维斯康提宫廷和维罗纳的斯卡拉宫。乔瓦尼手持一把维埃拉琴或提琴,这表明这些诗人可能以艺人的身份演唱自己的歌曲。他们有时会为同样的唱词配乐,这一事实说明他们像特罗巴多一样,[353] 为了奖金和赏识而举行竞赛。他们的歌曲通常献给同一个假定的赞助人,特别是某位安娜[ANNA],虽然她的名字就像特罗巴多的 senhal 这一写作修辞手法或某种代号一样,经常隐藏在其他的单词中,但其总是以大写字母的形式被写在手稿中,用以表明她出身高贵且位高权重。

图 10-2 雅各布·达·博洛尼亚的肖像页,载于被称为斯夸尔恰卢皮抄本的巨大 14 世纪意大利复调音乐的艺术家作品回顾展选集中(Florence, Biblioteca Medicea Laurenziana, MS. Palatino 87)

毫无疑问,佛罗伦萨的编年史家菲利波·维拉尼[Filippo Villani],在他的《佛罗伦萨名人的起源》[*Liber de civitatis Florentiae famosis civibus*]中告诉我们,来自佛罗伦萨附近的乔瓦尼·德·卡西亚,"在访问维罗纳领主马斯蒂诺·德拉·斯卡拉[*Mastino della Scala*]的大厅并寻找职位时,与博洛尼亚的雅各布在艺术表现上争雄,而后者是音乐艺术方面首屈一指的大师,他(在主的激发赋能下)吟唱了许多美妙绝伦、最具艺术性旋律的牧歌作品[还有其他歌曲]"。14世纪复调的文献往往看起来像是小歌本[chansonniers]的巨大化呈现,其中回溯性地保存了特罗巴多的音乐,尤其是所谓的斯夸尔恰卢皮抄本[*Squarcialupi Codex*](以其早期拥有者之一,一位著名管风琴家的名字命名)。的确,这是一部华丽的汇编,大约成书于1415年,作为对14世纪艺术的纪念,这种艺术风格当时已经濒临绝迹,或者可能已经绝迹。昂贵的材料和奢华的彩饰,使它成为名副其实的无价之宝;但它的无价也体现在另一方面:它保存了数十首原本将面临佚失的作品。就像特罗巴多的小歌本那样,其内容按作者划分,其中每一部分的开篇都是作曲家的肖像(毫无疑问是想象图)。(对比巴黎12473中的贝尔纳·德·文塔多恩的"肖像",图4-2。)不会有什么能比这更活生生地让我们感受到,14世纪诗人-音乐家是多么自觉地认为自己是阿基坦消失的艺术的继承者和复活者。

牧歌文化

[354]然而,与那些特罗巴多不同的是,这些意大利作曲家从一开始就作为复调专家进行创作:的确,事实上,最早对牧歌的定义就出自一本该世纪头几十年的诗歌专著,上面说牧歌的"文本被配以多条旋律,其中一个是以长音符为主,并被称为固定声部,其他一个或多个声部则是以微音符为主"。[③] 与特罗巴多不同,但与追溯到13世纪的巴

③ *Capitulum de vocibus applicatis verbis* (ca. 1315), quoted in Long, "Trecento Italy", p. 248.

图 10-3 乔瓦尼·达·卡西亚,出自斯夸尔恰卢皮抄本

黎经文歌作曲家相同,在实践他们的艺术时,这些牧歌作曲家似乎从一开始就将其主要作为大学文化的一个方面。

博洛尼亚的雅各布,被公认为他那一代首屈一指的作曲家,来自意大利所有大学城中最受人尊敬的所在。(建于 1088 年的博洛尼亚大学是从一所罗马法学院发展而来,该学院的历史可以追溯到公元前 5 世纪。)雅各布除了诗歌和歌曲外,还写了一篇关于迪斯康特的论文,这一事实表明他实际上可能是一名大学老师。博洛尼亚在学术地位上的唯一竞争对手是帕多瓦,这也是意大利第二古老大学的所在。1222 年,从教宗和帝国权力的长期斗争下逃离博洛尼亚的难民建立了这所大学,这场斗争被称为归尔甫派与吉伯林派之战。因此,关于意大利"新艺术"音乐理论和记谱法的奠基性论著是一位帕多瓦音乐家的作品,这

可能并非偶然。

帕多瓦的马尔凯托［Marchetto of Padua］（卒于1326年）感谢了多明我会修士［Dominican］希凡思·德·费拉拉［Syphans de Ferrara］在其沿着学术谱系组织论著《果实之树》［Pomerium］时所提供的帮助。"果实之树"涵盖了有量音乐艺术的"花朵与果实"［*flores et fructus*］。目前尚不清楚马尔凯托是否真的发明了他在1319年完成的本文中阐述的记谱法系统，或者只是将其系统化。尽管他本人是一位教堂音乐家（他存世的三首作品都是经文歌，其中两首是玛丽亚题材的），但他的记谱法系统几乎完全被牧歌作曲家及其纯世俗音乐后继者所使用，这再次意味着他的记谱法体系是通过"自由艺术"［liberal arts］而非教会渠道进行传播的。

［355］意大利和法国的记谱法系统之间的差异是相当大的。关于二者之不同的可能解释，是可以将"新艺术"视为13世纪"弗朗科"记谱法的直接产物，而意大利"新艺术"系统继续并完善了别出心裁的"彼特罗"的传统，即皮埃尔·德·拉·克鲁瓦的传统。13世纪晚期经文歌（如例7-10）的作曲家，将短音符分成自由变化的半短音符组（或我们现在称之为"音群"［*gruppetti*］）。

马尔凯托把所有可能的音乐拍子按短音符的不同划分归类。在一个完全短音符中，马尔凯托将短-长格"弗朗科式"半短音符的配对称为"自然的划分"［*divisiones via naturae*］。其他的按诸如长短、均等（不完全）所作的分类则被归为"按艺术划分"［*divisiones via artis*］或"人为划分"，并通过将"自然的"音符形状用符尾做变形来表示。朝下的符尾使半短音符的长度增加一倍；而朝上的符尾使其减少一半，以此产生出相当于法国微音符的时值长度。当谈到对微音符-形状的音符进行组合时，最基本的区别是法国所谓的大短拍和小短拍，也就是我们所说的复合和简单拍子，以及马尔凯托系统的使用者所区分的加利卡［*gallica*］和伊塔利卡［*ytalica*］，即，"法国"和"意大利"风格。

当要改变基本拍子或节拍分割［*divisio*］内的节奏时，具有各种各样符尾形状的意大利记谱系统显得极其灵活而精确。在这些特殊的意大利音符形状中，至少有一种——有"符尾"的单独的八分音符（将短音

图10-4 弗朗切斯科·兰迪尼戴着一顶桂冠,出自斯夸尔恰卢皮抄本。尽管以这幅肖像为装饰的作品,即三声部类似经文歌的牧歌作品《我就是音乐》,可谓兰迪尼最复杂的作品之一,但他的大部分作品都是不那么庄严的舞蹈歌曲体裁(巴拉塔)

符划分为八份,就是所谓的八等分节拍[octonaria meter]的时值)——在现代记谱法中留存下来。更为罕见的意大利音符形状是精微作曲家所使用的新符号的主要来源,这包括例如我们在图9-5中所见到的被称为"德拉格玛"[dragmas]的双符干音符。但[356]当然,许多精微艺术的作曲家(包括他们主要的理论家菲利普斯·德·卡塞尔塔)都是在法国工作的意大利人。实际上,他们在很大程度上都借鉴了其本土传统。因此,14世纪晚期所谓的"矫饰"记谱法,实际上是一种法国和意大利实践的融合,并且还扩大了两者的可能性。

新迪斯康特风格

乔瓦尼·德·卡西亚的牧歌《在小溪边》[Appress'un fiume]呈现出了处于萌芽状态的意大利"新艺术"风格(例 10 - 1)的每一个显著特征。开头的诗节(三行诗节)[tercets]列举了一个真实的购物清单,清单中的材料定义了田园场景——"乐园"(拉丁语为 Locus amoenus),继承自《田园诗集》[idylls]和《牧歌集》[eclogues]的经典作者,如维吉尔[Virgil]和忒奥克里托斯[Theocritus]。其中所有田园诗的唱词都是都建立在这样的场景中:一条小溪、一棵遮阴的树、盛开的花朵。这是描绘贵族外出郊游的绘画和挂毯上常见的场景,而这些贵族度假别墅以及他们的庭院正是这些宜人的歌曲通常被表演的地方。人文的构成要素同样是田园诗般的:美丽的女士、优雅的舞蹈、甜美的歌声。在利都奈罗[ritornello]中,女士的名字在"坠入爱河"[an[n] amorar]一词中被秘密道了出来——当然,名字就是安娜[Anna]。

该配乐为两个灵动的男声声部而作,二者的音域相差五度,并且在中间部分会出现共同的五度音程。从而最终两个声部以卧音[occursus],即同度——形成了作品的终止式。自 12 世纪起,我们没有在法国见到过带卧音的两声部迪斯康特对位,并且在世俗音乐中也从来没有见到过。这是典型的牧歌风格。但这并不是倒退。关于这种风格的其他一切都是如此的新颖,以至于在这种语境下,这种织体结构也最好被视为意大利的创新。或者,如果你喜欢的话,它就是"新瓶装旧酒"。

音乐裹胁唱词的方式也同样具有特色。它在多个层面上都是描述性的。这首诗的每一行都在第一个重读音节上以小花唱开始,在最后一个重读音节上以大的花唱段落结尾,而大多数词汇都集中在中间。因此,歌词和音乐是"交替"的关系,这样花唱式的演唱就不会过度干扰对语言的理解。我们习惯性地称这种歌唱为"华丽的歌唱"[florid],也许甚至没有意识到这个词源自 flos(flores 为其复数形式),在拉丁语中表示 flower(花)。14 世纪的意大利人对此不会感到疑惑。他们所说的"华丽的"歌唱曾经(而且现在也是)指花音式演唱[fioritura],即

例 10-1 乔瓦尼·德·卡西亚,《在小溪边》(牧歌)

例 10-1（续）

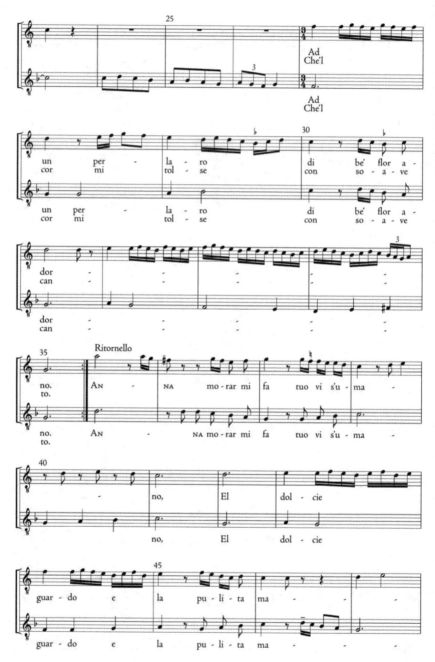

例 10-1（续）

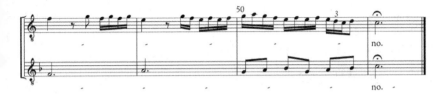

靠近一条清澈的河流
围着一棵花团锦簇的树
女士们和少女们起舞。

我看到其中一位，
美丽、端庄、温柔，
用甜美的歌声打动了我。

安娜，对你端雅面容的爱
激发着我的内心。
甜美的目，优雅的手。

"盛开的花朵"，迈克尔·朗将这种习惯性的花唱部分比作"对牧歌诗词绚丽景色的可听性的投射"，并认为"牧歌的音乐就像诗人和理论家们非常喜欢的花环一样装饰在唱词之上"。④ 这样的说法无疑是正确的（而且极具启发性）。

正是为了适应这种花式的音乐，意大利音乐家发展出了他们最长和最复杂的节拍。作品《在小溪边》采用马尔凯托及其追随者所称的 *duodenaria*，即十二等分节拍进行创作。在译谱中，短音符由一个完整的拍子（附点二分音符）来表示，而最典型的花唱运动是 4 个十六分音符为一组的形式，总共由 12 个音符组成一个小节。（偶尔的三连音用特殊的花饰来表示——它们甚至看起来像花的复叶！——加在音符的符干上）。[359] 但是看一下第 17 小节，当唱词描述女士们的舞蹈时：节拍发生了变化（从原始记谱法中的 . d. 到 . n.），十二等分（3×4）变为了九等分（3×3）——三连音的运动（即 *alla gallica*，"法国化"）。即使在那时，"法国的"也还是意味着"精致绚丽"。

④ Long, "Trecento Italy", p. 253

"野鸟"歌

雅各布·达·博洛尼亚的牧歌《野鸟》[Oselleto salvagio]中的第一个三行诗节呈现在例10-2a中。该作是"关于音乐的音乐"[music-about-music]作品之一,它们给14世纪艺术的美学投射了一缕迷人的侧光。人们也从中得到了一种有时被称为"约定俗成的使用"[the uses of convention]的观念。

例10-2a 雅各布·达·博洛尼亚,作为牧歌体裁创作的《野鸟》,第1—30小节

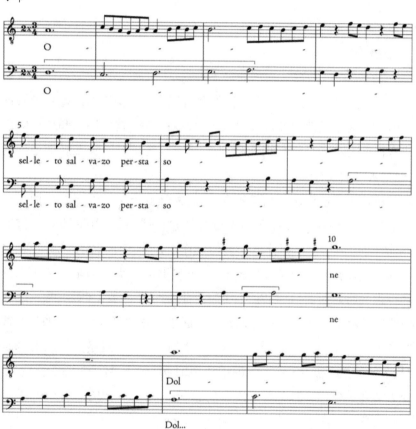

例 10 – 2a（续）

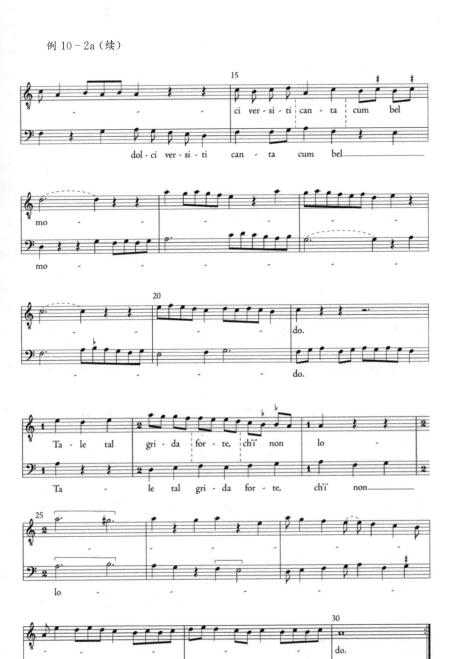

（我们所继承了的）浪漫主义美学倾向于贬低传统，认为它只不过是对创作自由的限制。然而，约定俗成只是各方事先认可的。契约——显然是一种约束——就是一例，但语言也是，尤其是在语义方面。（词语的意义取决于它的使用，因为我们已经就其定义形成了默契，也就是说，约定俗成。）一种已经确立的艺术体裁也是如此。

例 10-2b 雅各布·达·博洛尼亚，作为猎歌体裁编配的《野鸟》，第 1—12 小节

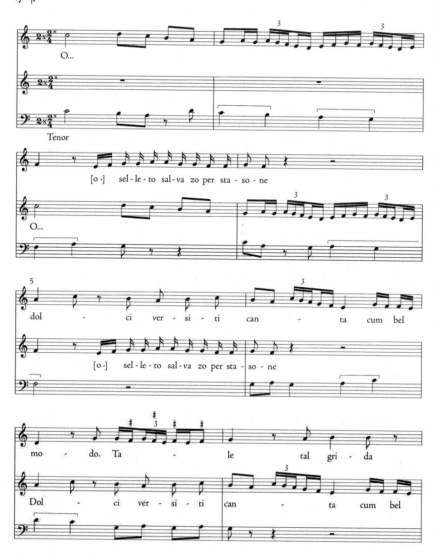

例 10-2b（续）

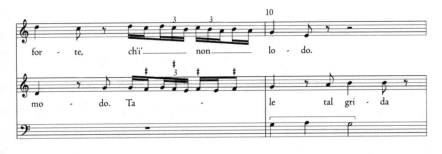

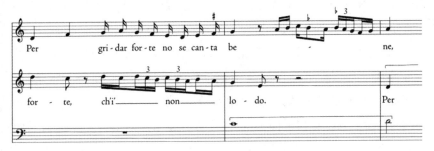

三行诗节：
在这个季节里的一只野鸟
以优美的风格唱出了甜美的线条。
我不赞美大声喊叫的歌者。

高声喊叫并不能唱得好，
而要用柔和甜美的旋律
才能产生美妙的歌声，而这需要技巧。

很少人会拥有它，但所有人都自诩大师，
并创作巴拉塔、牧歌以及经文歌：
所有人都试图超越菲利普［德·维特里］和马尔凯托［达·帕多瓦］。

利都奈罗：
正因如此，这个国家充满了狭隘的大师
以至于没有给学生们留下足够的空间。

　　当艺术家们在一种固化的体裁中进行创作时，他们就与听众签订了不言而喻的合同，并且就像法律合同的当事方一样，对预期要得到的心中有数。然而，且不谈法律，在艺术上有很多方式来实现预期。并非所有方式都是直截了当的。协议可以在"违约"和遵守中达成一致。在已经成熟的体裁中进行创作的艺术家，有可能会揶揄观众的预期并产

生讽刺意味。(如果没有约定俗成的预期,就不可能有讽刺甚至幽默,这一点想想就明白。)

[363]雅各布的诗一开始就好像设定了预期中的田园风光。野生(或森林中)的鸣鸟是"宜人之地"的一个标准的组成要素。但在引入了这种鸟之后,诗人立即将其转化为歌曲的隐喻,并开始对歌唱艺术进行了一次小小的布道——这完全是对一种常规体裁的非常规使用,而是一种与"被弯曲"或"被提升"的常规有着明显联系的体裁。雅各布的音乐成了一种谈论好的歌唱的媒介,因此也就成了"典范"。它必须表现出它所宣称的甜美和适度。

因此,它避开了我们在乔瓦尼的牧歌中所看到的那种"华丽的"技艺。作品的节拍运动速度被典型地建构为乔瓦尼十二等分的两倍,也就是意大利理论家所称的"完全的六分型"[senaria perfecta]。在雅各布极度抒情的配乐中,固定的短音符被分成了成对的6个半短音符组(而不是4个音为一组的十二个音符),因此,译谱为3/4拍中的八分音符。14世纪音乐的一种典型旋律特征,直接来自完全的六分型节拍的划分。值得注意的是,在旋律声部,成对的音符频频以下行二度的形式出现,并构成模进(或者,回到熟悉的类比,串成花环),其中每对音符中的第一个音符均重复前一对音符中的第二个音,犹如口吃一般。(第一个例子是第5小节中,开始处切分音型所对应的令人快乐的唱词"丛";可将其与第23小节节奏上更为直接和典型的"丛"进行比较。)

这种旋律运动的类型可能被认为是一种象征性的表现。在后来的音乐中,它被称为"叹息音型",并被归类为"象征性"表现的范畴。也就是说,它通过模仿人对情感的反应来体现对情感的象征。艺术通过模仿来表达,这是一个古老的希腊观念(因此,mimic[模仿]一词本身是源自希腊语 mimesis 的几个英语单词之一;其他几个词是 mime、mimetic 甚至[m]imitation——在拉丁转写中失去了它的首字母 m)。但是,如果我们也能注意到,叹息音型很自然地出自小管风琴[organetto](该乐器是一个小型的"便携式"[portative]管风琴,演奏时垂直于身体,演奏者一只手放在键盘上,另一只手放在风箱上)演奏者之手,会发现这丝毫不会与模仿理论相矛盾。通过斯夸尔恰卢皮抄本[Squar-

cialupi Codex]的插图可以判断,意大利 14 世纪作曲家中很少有不演奏此乐器的。(通过对 15 世纪绘画中便携式管风琴更为详细的描述可以判断,它的演奏指法 2-3-2-3 等,使"叹息"模进实际上成了世上最容易在此乐器上演奏的音型。)

但是现在出现了新的反讽、新的转折:雅各布表面上在他的《野鸟》牧歌中避开了精湛的技巧,却将技巧尽情发挥在同一首诗的另一段配乐中。其中,唱词被倾吐得如此之快,以至于第一首三行诗(如例 10-2b 所示)在译谱中只占了 12 个小节。这个版本的《野鸟》是一首猎歌[caccia]。该词与法语 chace(狩猎曲)有着非常明显的同源关系,或许可以料想是一首卡农曲。尽管二者有所不同,但这首作品的确是一首卡农。对意大利诗人-音乐家来说,猎歌就是牧歌的一种(这就是雅各布在创作时可以反复利用牧歌诗的原因所在)。这意味着其在形式上包含两个部分(三行诗节歌和利都奈罗),也意味着作品的织体结构由固定声部之上的旋律声部组成(在这种情况下,[364]旋律声部与自身相对运动)。所以意大利猎歌并不像法国狩猎曲那样,总是有一个"自由"的声部。

但这个声部当然并非真正自由,因为它必须与其所伴随的卡农协调一致。实际上,它更具"约束性",也就是说,在和声和对位上比卡农本身受到更多限制。由于显而易见的原因,伴随卡农的声部通常最后写成。因此,在所有 14 世纪的体裁中,在创作或生成方法方面,猎歌是最具必然性和最严格的(字面意义上的)"自上而下的创作"。与牧歌的固定声部不同,猎歌的固定声部从不带唱词。这是否意味着它们是用乐器表演的?音乐学的专家们就此尚无定论,但很显然,这种假设是有风险的。在许多有证可查的实例中,有无唱词并不是确定表演形式的可靠指标。因此,值得一提的是,文学作品中关于牧歌或猎歌的表演,除了用"演唱"之外,从不使用任何其他的动词。

像 chace(狩猎曲)这个词一样,caccia(猎歌)一词也有一个内在的"音乐范围以外"的关联域,因此它的主题经常涉及狩猎。(和狩猎曲一样,它经常使用拟声词、狗语等;比较例 9-19 和例 10-3)。因此再一次,该体裁的标准定义使得像雅各布这样的成熟作曲家能够对体裁的

含义做出反讽性的改变。在猎歌体裁的语境下,"野鸟"的意义不同于它在牧歌语境中的含义:不是歌曲,而是猎物。但在这里,这个话题也是恰当且相关的,因此它的即时性隐喻也有着相称的反讽意味。

例10-3 佛罗伦萨的格拉尔代罗,《当黎明来临》(猎歌)

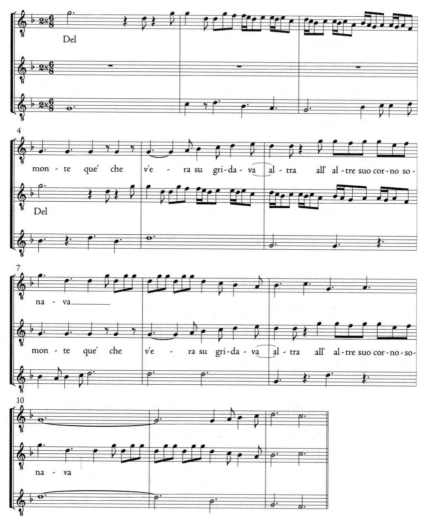

在山上来有个人,他在呼唤一个人,又呼唤另一个人,并吹响了他的号角。

当然,同样具有反讽意味的是对甜美、柔和、优雅的歌唱的坚持,因为猎歌唱词(如在例10-3中带有目的地摘录的文字,充满了鹌鹑、狗

和猎手的号角）通常包含了太多"大声喊叫"的要求。若要唱出雅各布的猎歌音乐所具有的平稳且"可爱的"时尚风格（正如诗中所警告的那样），就必须在声音控制方面做到极致。还要注意的是，在《野鸟》的猎歌配乐中，八等分的半短音符（即短音符的八分之一，在译谱中用十六分音符表示）对应了唱词的单个音节。（在乔瓦尼·德·卡西亚的牧歌中，这种时值的层级只有在花唱中才能找到。）从其猎歌的表现形式来看，雅各布的歌曲很可能是对歌手的考验——或者（我们有充分的理由怀疑）是一首比赛作品。

巴拉塔文化

除了经文歌和牧歌之外，雅各布还在《野鸟》的文本中提到第三种音乐-诗歌体裁——巴拉塔，一个世纪以来，巴拉塔逐渐从牧歌中抢走了一席之地。*Ballata* 是 *ballare*（跳舞）的过去分词，它将该体裁（巴拉塔）确定为带有叠歌的舞蹈-歌曲，因此该体裁与法国的叙事尚松 [*chanson baladé*] 或维勒莱具有一定的联系。法国和意大利的舞曲在各个方面都是相互对应的。并有充分的证据表明，巴拉塔作为一种"艺术"体裁，直接受到了维勒莱的影响。

与大学里培养出来的"学术性"牧歌不同，巴拉塔最初是一种民间或流行的体裁，也就是一种口头和单音的体裁。其文学传统的开端可以在这一时期最受欢迎的一本书中找到，即由佛罗伦萨人乔瓦尼·薄伽丘[Giovanni Boccaccio]（1313—1375）创作的《十日谈》[365] [*Decameron*]，意大利 14 世纪伟大的散文经典，频频被翻译。就像乔叟的《坎特伯雷故事集》[*The Canterbury Tales*]一样，《十日谈》是由各种情境所激发的故事的集合，这些情境汇成了一个社会的缩影。故事中的成员彼此以挑逗性的、通常是下流的故事相互取悦，生动地展示了那个时代的道德和社会风尚。

故事的背景是 1348 年佛罗伦萨的瘟疫之年。7 位年轻的女士和 3 位年轻的绅士从这座城市逃到了郊区，[366] 从一栋别墅到另一栋别墅，在躲避瘟疫到来的同时，享受着乡村的欢乐。这 10 天里，每天都由

集体中的每个成员讲一个故事,而当日的娱乐活动均以表演巴拉塔来正式结束。这些巴拉塔可以是大家所熟知的,也可以由团体成员现场即兴创作。表演由其他人(也是即兴地)用各种各样的乐器来伴奏。实际上,正是在这种对口头文化的成果的明显"转写"中,薄伽丘一方面从世俗的散文故事中创造了文学体裁,另一方面,又以巴拉塔形成了文学体裁。

在薄伽丘的叙事中所插入的10首巴拉塔,由带有叠歌的分节式诗节组成。其中,叠歌要么构成结构的框架,要么介于每一诗节和下一诗节之间。(像往常一样,口述传统并不为历史所完全了解。)这些作品里的其中一首(《我是一个在春天里无比高兴的女孩》[*Io me son giovinetta*])成了"经典",而且被后来(从16世纪开始)的作曲家广泛地改编,当时巴拉塔不再用于实际的舞蹈,(因此)它们的形式也不再受到为其创作音乐的作曲家重视。

仅有一首薄伽丘的巴拉塔(不在《十日谈》当中)是由一位同时代的人所创作:《我不知道我会怎样》[*Non so qual i' mi voglia*],由一位名叫洛伦佐·马西尼(Lorenzo Masini,"劳伦斯,托马斯之子",1372年或1373年去世)的佛罗伦萨作曲家创作的音乐。与马肖创作的维勒莱一样,巴拉塔最初在很大程度上仍然是单声体裁,即使是由受过艺术训练的作曲家写下来的。

《我不知道我会怎样》类似于《十日谈》中的巴拉塔,因此可能被认为是"纯种的"意大利巴拉塔。但正是洛伦佐这一代的意大利14世纪作曲家,开始表现出音乐上的亲法特质(也许是为了彰显文化和博学)。洛伦佐创作了一首著名的猎歌,被称为《弥撒之后》[*A poste messe*],共分三个声部,所有声部都是卡农式的织体——换句话说(除了唱词的语言和诗歌的形式)就是一首狩猎曲。他还创作了一首固定声部运用了等节奏技术的牧歌。其中固定声部的每一个乐句都紧跟着以切分节奏减缩形态进行的变化重复——换言之,这是一首牧歌-经文歌。他甚至还为法语唱词创作了一首巴拉塔,换言之就是一首维勒莱。

例 10-4　洛伦佐·马西尼,《我不知道我会怎样》(巴拉塔;唱词由薄伽丘所作)

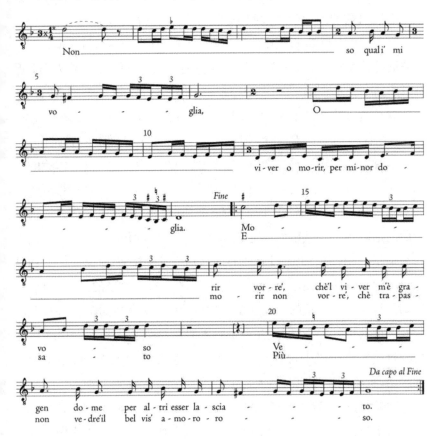

兰迪尼

然而,直到在下一代(最后一代)的意大利"新艺术"作曲家那里,我们才开始发现真正高卢化风格的巴拉塔。也就是说,巴拉塔通过一个"受控的"叠歌的方式来适应法国的风格(换言之,它带有一个"转换"或"转句"[volta],后者由一首用叠歌旋律演唱的新诗构成),它内部的歌曲段落有着开放性和收拢性[open-and-shut]的终止式,且是一首包含一个对应固定声部的三声部织体的作品。这样的巴拉塔可以被称为意大利的维勒莱,这方面的大师是一个佛罗伦萨的盲人管风琴家,名为弗

朗切斯科·兰迪尼[Francesco Landini](1325—1397)。这位作曲家被他所有同时代的人视为意大利 14 世纪最伟大的音乐家。

在所有意大利 14 世纪作曲家中,迄今为止存世作品数量最多的就是兰迪尼。尽管很难说这一事实是否反映了他更高的创作产量,或人们对保存其作品有更大热情。[367]在他创作的 150 多首作品中,只有 15 首(12 首牧歌、1 首猎歌、几首体裁多样的歌曲、1 首法语作品)不是复调巴拉塔。在巴拉塔作品中,大约有 40 首或三分之一都是法国三声部的织体结构。

这种对最初属于最卑微、最缺乏文学性的意大利 14 世纪体裁的特别强调,反映出一种社会环境的变化。在早期牧歌于意大利北部的贵族宫廷里争奇斗艳的情况下,兰迪尼和他的同时代佛罗伦萨人为佛罗伦萨统治阶级——城市的商业和工业精英——创作音乐。(正如但丁悲哀地指出的,佛罗伦萨没有核心的宫廷或贵族住宅;这是一个共和城邦。)兰迪尼的法国化巴拉塔风格可能反映了这个阶层的品位,他们与法国同行保持着活跃的商业往来。佛罗伦萨商人大部分时间都在北部和西部讲法语的中心度过,并出于商务的需要而学习法语。在 14 世纪后期这一历史阶段中,托斯卡纳方言本身遭受了大量法语习语的涌入和渗透,更不用说当地的艺术音乐了。

[368]像许多特罗巴多一样,兰迪尼出生于工匠阶层,在佛罗伦萨,这无碍于社会地位。他的父亲曾是一名教堂画家,他自己也靠做管风琴技师为生(并在当地享有很大的声誉)。因此,毫不奇怪的是,城市工业社会中的工匠音乐家的作品,应该与那些由文人(受过大学训练的神职人员)为王朝宫廷创作的作品有很大不同。兰迪尼的巴拉塔与其说唤起了丰富的田园氛围,或者赞美了享乐,抑或叙述了性欲的征服,不如说传达了个人的情感,往往是特罗巴多对传统的爱情的向往(到了 14 世纪,更多的是"资产阶级"的矫揉造作,而不是贵族的感情表现)。这就是贵族北方的"牧歌文化"和托斯卡纳贸易中心的"巴拉塔文化"之间的区别。

因此,三声部的《她绝不会怜悯我》[*Non avrà ma' pietà*](例 10-5)——因为是三声部的,因此推断是晚一些的作品——成为兰迪尼最流行的巴拉塔之一,也是最彻底的法国风格化的作品之一。这种单独一个有唱词的旋律声部加上没有唱词的固定声部和对应固定声部的织

体,与同为此织体形态的维勒莱很难区分。作品中间段落的清晰终止式或音脚[*piedi*]让人想起马肖(起先终止在"上主音"上,而后又在收束音上)。除了唱词所用的语言外,只有诗行开头和结尾的花唱段落间的音节式"聚丛",仍然是典型的意大利式的。

例 10-5　弗朗切斯科·兰迪尼,《她绝不会怜悯我》(巴拉塔)

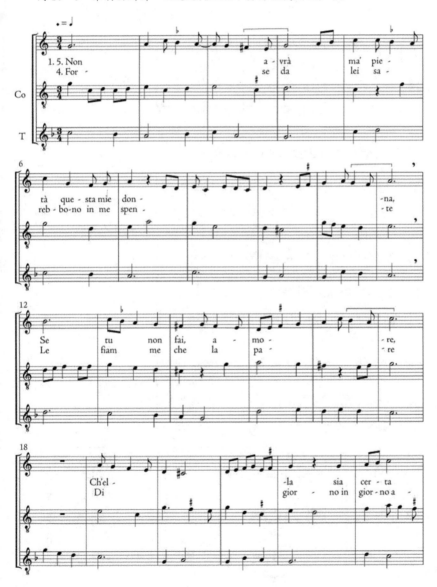

例 10-5（续）

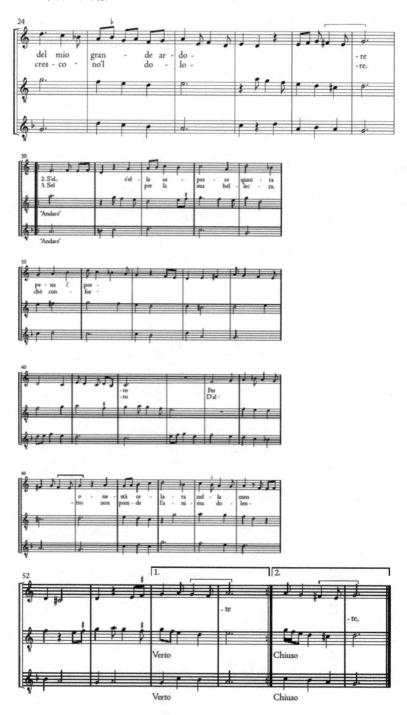

我的圣母永远不会怜悯我，
如果你，丘比特，不
让她相信我的热情。

如果她知道我有多少痛苦，
出于礼节，而深藏在我的脑海里……aperto（开放）
因为她的美丽（我悲伤的灵魂
只能在这一点上得到安慰），……chiuso（闭合）

也许她自己会扑灭
她点燃的火焰
这每天都在增加我的痛苦。

然而，由于使用了最初独属于其自身并以其命名的终止式装饰化形态，因此兰迪尼的"印记"是毋庸置疑的，尽管它最终在15世纪完全国际化的音乐中成了一种常见风格。作品《她绝不会怜悯我》的 *ripresa*（叠歌或"A"段）中的三个标准"双导音"[double leading-tone]终止式中，每一个终止式和音脚的最后终止式形态（开放性和收拢性二者），都显示出解决至结束音的相同旋律的进行。其中，下主音[subtonium]（收束音下方的大二度）在进行到最后一个音符之前，先向下级进到额外的另一个音（从收束音上方七级音到六级音），再向上跳进至结束音。这样的形式类似于我们现在所说的"规避音"[escape tone]（除了前面提到的结构性终止式之外，我们还可以参见例10–5的第3—4小节和第46—47小节中的装饰性形态。其中，所有出现它的地方都用括号括起来了）。

这种7-6-1终止式结构，有时被称为"下三度"终止式，更常被称为"兰迪尼终止式"或"兰迪尼六度"。此外，正如作品《她绝不会怜悯我》的对位所呈现的那样，它通常与三对二比例结构相结合（旋律声部的6/8拍与固定声部和对应固定声部的3/4拍相对应），以此产生了一种典型的终止式之前的切分音型（切分音也将成为15世纪对位法的一个标准特征，最终由典型的不协和音而被强调，此不协和音的类型现在被我们称为延留音）。这一次，个性化术语不再用词不当。"格里高利圣咏"可能与格里高利没有多大关系，"规多手"也与规多没有多大关系，但兰迪尼终止式与兰迪尼有着相当的联系。正如迈克尔·朗所说，兰

迪尼的巴拉塔是他"复调作品中第一套以系统规律性和结构重要性出现的该终止式的作品"⑤——之所以说"结构性",是因为它所装饰的终止式通常位于诗行结尾,虽然并不总是如此。

[371]然而,这种终止式也可以被视为一种典型的意大利14世纪旋律模式,甚至在佛罗伦萨的单声巴拉塔中同样可以找到,如佛罗伦萨的格拉尔代罗[Gherardello da Firenze]创作的《哦,女士,你属于另一个人》[Donna l'altrui mirar]一样,从作品中人们似乎可以想起富于表现力的下行成对的音符(如例 10-6)所代表的"叹息音型"。格拉尔代罗是兰迪尼的同时代老乡,年纪稍长,他是例 10-3 所示猎歌《当黎明来临》[Tosto che l'alba]的作者。兰迪尼所做的就是在法国复调的织体中,赋予"下三度"终止式重要的地位,从而使其得以传播。

例 10-6 佛罗伦萨的格拉尔代罗,《哦,女士,你属于另一个人》,由"兰迪尼六度"装饰的终止式

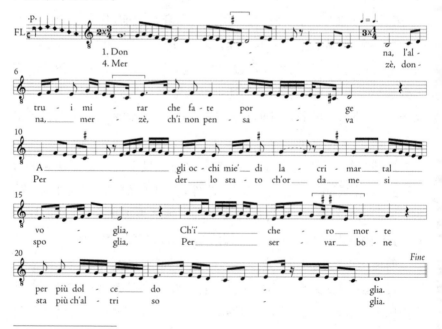

⑤ Michael Long,"Landini's Musical Patrimony:A Reassessment of Some Composition Conventions in Trecento Polyphony", JAMS XL (1987):31.

例 10-6（续）

哦，属于另一个人的你，看着我眼中流下的泪水，直到我希望更甜蜜的痛苦会杀死我。
直到现在，看到你带给我宁静和安宁，
但如今俱已不再，爱。
仁慈，女人，仁慈，因为我未曾料到会失去如今从我身上夺走的安宁，或者我必须首先为荣誉着想。
哦，属于另一个人的你，看着我眼中流下的泪水，直到我希望更甜蜜的痛苦会杀死我。

　　兰迪尼的巴拉塔《她绝不会怜悯我》非常受欢迎，我们得知这一信息的途径之一就是它被收录在法恩扎键盘手稿中，该手稿是兰迪尼去世20年之后才汇编成册的。我们第一次见到这部手稿是在第九章，它是慈悲经《创造万有的上帝》和马肖的一首叙事歌的文献出处。这本书的混合性内容，再次表明意大利风格和法国风格在14世纪末迅速相互渗透。当我们想起兰迪尼是意大利最重要的管风琴演奏家，并且这还是他在当时声名鹊起的主要原因时，我们很难不去推测法恩扎的键盘改编曲目，在很大程度上反映了他的即兴演奏技巧。

　　与马肖的《所有的花朵》(例9-10)改编曲一样，《她绝不会怜悯我》改编曲(例10-7是其第一部分内容)是由建立在原来的固定声部基础上的技术精湛且有着金银丝式状装饰的声部构成。在这种情况下，金银丝式的装饰比[372]马肖作品中的情况更符合原始旋律声部的轮廓；可将例10-7中标记为"＋"的音符与例10-5中标记为"＋"的音符进行比较。

例 10-7 《她绝不会怜悯我》的法恩扎版本

在这首配乐中,华丽装饰声部的某些特征,使一些评论者认为这并不符合键盘乐创作的音乐语言习惯:一项特征是声部之间有交叉的倾向,或者占据同一个音符(=琴键)。另一项特征是使用快速重复的音符,如第一部分的第一个终止式。他们还提出,如果这首作品被重新构想为两部琉特琴创作的二重奏作品,(依当时的习俗)用羽毛或拨片演奏,那么这些特征似乎没有什么问题。但如果这是一个记谱的琉特琴

二重奏,那么它将是一个完全孤立的样本。在16世纪以前,图画中从未描述过琉特琴演奏家阅读乐谱的画面。

[374]无论如何,我们可能在此偶然地获得了一种有关这类音乐制造行为的听觉快照——在日常生活中,作为一个音乐家的兰迪尼正是因此而显得特别杰出。这些音乐制造行为不可避免是"口头的",而不是读写的。(有一个很明显的生理原因使兰迪尼不可能从这本或任何一本书中读到任何音乐,甚至是他自己的音乐;在此也值得一提:他只是欧洲音乐史上诸多著名盲人管风琴家中的第一位——这条线一直延伸到20世纪,如管风琴家赫尔穆特·瓦尔哈和让·兰格拉斯,后者也是一位著名的作曲家。)但是,我们当然没有理由认为这一特别的器乐改编作品[intabulation]由兰迪尼的实际表演版本记谱而来。恰恰相反,这位声乐-器乐作品改编者[intabulator]似乎甚至不知道所讨论的这首作品是一首巴拉塔:第一个主要的终止式之后的部分,被标记为"第一部分的后半部分"和"第二个主要部分";这里并没有迹象表明"第一(前半)部分"实际上是真正结束作品的那部分。

世纪末的融合

兰迪尼逗趣的小牧歌《即使是奥菲欧,也不能将里拉琴弹得那样甜美》[*Sy dolce non sonò con lir'Orfeo*],呈现了一种法国和意大利体裁特别丰富和巧妙的融合,它们在相互适应上做得极富创意。从作品的声部分布来看,被标记为"对应固定声部"的声部与旋律声部有着同样的音域,而与固定声部音域不一致。作品声部的分配构思,可直接回溯至经文歌而非维勒莱的织体形态。可以肯定的是,虽然此作品只有一个单一的唱词,但它的确是一首经文歌。从概念上来看,使其成为一首经文歌的事实在于,它建立在一个事先构思好的、具有智性基础的固定声部之上。即使固定声部没有引用定旋律[cantus firmus],我们也可以这么说,因为它依照"新艺术"的音乐创作方式,完全运用了等节奏的技术。

尽管它是"法国式"的音乐形态,但它完全以意大利诗歌的结构为模型,并将其呈现出来。我们还记得,牧歌是由许多个三行诗节构成的。它被称为三行体诗节[tercets]。在此例中,有3个三行体诗节,后面又紧跟对比性的利都奈罗。固定声部3次重复的21小节"克勒"（color,固定旋律）,与三行体诗节对应一致。在每一个克勒里,重复3次的7小节"塔列亚"（talea,固定节奏）又与三行体诗节的每一个组成诗行相吻合。利都奈罗提供了另一个惊喜。那就是,固定声部的布局中,它同样也可以被看作是等节奏的。其中,在利都奈罗的固定声部中,两次重复的"克勒"和两次重复的"塔列亚"恰好是重合的。但是,由于"克勒"和"塔列亚"的重合相当于简单的重复,我们也可以将利都奈罗的固定声部视为对巴拉塔中的一对音脚的模仿,特别是因为"克勒"实际上在其结尾处略有不同,其中一个是"开放性"（终止在G音上）,而另一个是"收拢性"（终止在F音,即收束音上）。例10-8显示三行体诗的第3个诗节以及里利都奈罗。

兰迪尼甚至还设法在利都奈罗中对狩猎曲做了一些颇为有趣的引用。固定声部中第一个小段落配有唱词的微音符,被其他两个声部在接下来连续的数个小节中依次模仿。在这组重复中,其他声部预见而非跟随固定声部。似乎固定声部是3个模仿声部进入的最后一个。这部作品的唱词也带有一定的讽刺意味,它嘲讽了早期牧歌作曲家夸张的修辞。唱词内容大量使用了古典的和神话的典故。在这里,至少有4位神话音乐家——抒情诗（即伴着里拉琴的诗歌）的鼻祖俄耳甫斯[Orpheus]、原型化的夜莺菲勒梅尔[Philomel]、可以用里拉琴打动石头的安菲翁[Amphion]、长笛大师萨蒂尔·马西亚斯[Satyr Marsyas]——被提到,[378]只为了和诗人的小红公鸡一试高低,而且还被后者比了下去。"它的效果",诗人面无表情地说,"与蛇发女怪的效果相反",后者的丑陋使人变成了石头。最后的结尾部分,是相当蛇发女怪式的花唱,在蛇形的切分音上堆叠了分解旋律织体,以此增添了最后的讽刺感。

但谁是这只"公鸡"？在意大利语中,这个词是 *gallo*。兰迪尼的 *gallo*,难道不是指某位 *gallico*——法国人吗？如果是,按照最可能的

例 10-8 兰迪尼,《不能将里拉琴弹得那样甜美》(经文歌风格的牧歌)

例 10-8（续）

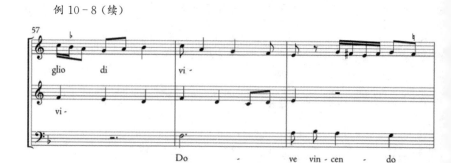
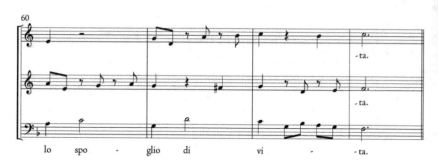
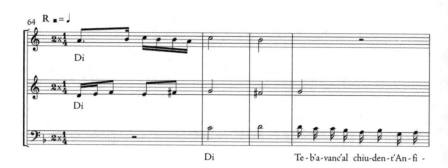
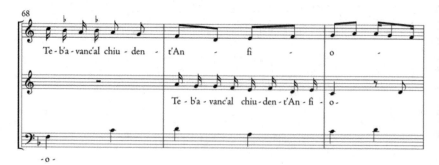

例 10-8（续）

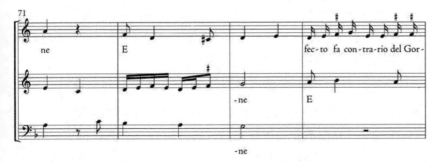

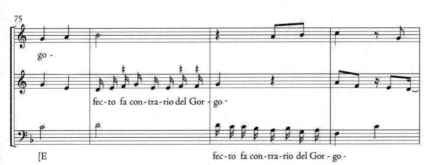

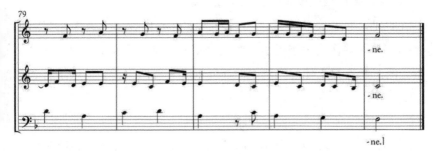

三行诗节：

1. 当俄耳甫斯唱着众神之子的爱时，他吸引了树林里的野兽和鸟儿，甚至在俄耳甫斯演奏自己的里拉琴时，都没有那么甜美。

2. 在森林郊外，我的公鸡也是如此，它发出的声音，夜莺菲勒梅尔自己在其木制的凉亭里都从未听到过。

3. 福玻斯受到马西亚斯嘲笑，在比赛中击败后者并使其付出生命的代价时，也没有创作出更好的音乐。

利都奈罗：

他（我的公鸡）超过了底比斯墙的建造者安菲翁，其作用与蛇发女怪的正好相反。

提议，我们认为《不能将里拉琴弹得那样甜美》[*Sy dolce non sonò*]是对菲利普·德·维特里的一种含蓄的致敬。他事实上（或至少在名义上）是等节奏经文歌的发明者。整个作品的概念和它对法国体裁的热情仿作，都具有一个新的层面上的意义。

　　尽管几十年后，法国风格的意大利化也与意大利风格的法国化[gallicization]相吻合，而这两种趋势都在一种国际化的风格中融汇，实际上这种风格是真正具国际化的。那将是15世纪伟大的音乐故事。我们可以从一个与兰迪尼相反的角度（也就是说，从法国的角度）来观察它的起源，即通过分析作品《让所有的牧师团》[*Pontifici decora speculi*]体裁构成的非常不同的混合要素来实现。这是一首"约翰内斯·卡门"[Johannes Carmen]为纪念圣尼古拉斯而创作的经文歌。这个名字我们加了引号，因为它显然是一个拉丁语化名（"John Song"），指向一位活跃在15世纪前几十年的巴黎作曲家。这样一位音乐家的赞助人很可能是克雷芒热的尼古拉斯[Nicholas of Clémanges]，此人在1393年起担任巴黎大学校长；以及臭名昭著的本笃十三世，即自信不沉的阿维尼翁敌对教宗[Avignon antipope]的秘书兼首席法律辩护人；那么，这首代表了圣尼古拉斯"仆人"的祈祷，很可能是为了在这位圣徒的纪念日纪念他的。例10-9展示了5首四行诗中的第1首和第2首。

例10-9　约翰内斯·卡门，《让所有的牧师团》（猎歌风格的经文歌）

例 10-9（续）

让所有教士协会,映射出尼古拉斯那般的教宗的荣耀,都来庆祝节日,甚至是这个世界的节日,以此他们的紧张气氛放松下来。伟大的帕塔拉公民赢得了从学习获益的权利,并且不屑于让他纤细的四肢屈服于肆意的仇恨;后略。

但就其唱词的语言来看,对任何人来说,这首经文歌在其手稿文献中都像一首尚松。该作仅旋律声部是有唱词的,还有一对伴奏的声部(固定高音和对应固定声部),它们共享相同的音高空间。作品的唱词分为5个具有抑扬格五步诗节的四行诗。所有诗行的押韵结构相同,但实际的押韵词并不相同(即,abab/cdcd/efef/ghgh/ijij)。比起当时典型的经文歌的唱词,它们更像古老的(或新的十四行诗)孔杜克图斯的唱词。为什么这首作品叫作经文歌呢?因为它是等节奏的:每一个带有唱词的诗节,都是用同一个塔利亚演唱。(该作没有克勒,除非有人愿意把这首歌的非重复性旋律描述成一条单一的、连续的克勒,但这又恰恰违背了这个词的意思。)因此,通常在一首等节奏经文歌中固定声部所具有的特征,在该作中却主要体现在了旋律声部中。

对于一首法国经文歌来说,这一切的确显得很不传统,但这与意大利的联系在哪里呢?它体现在一个不显眼的小的"一致性符号"[*signum congruentiae*]中,当第一位歌者演唱到第1个乐句的结尾时,它用来提示第2位歌者开始进入。简而言之,这是一首卡农作品。但它又不只是某一类型的卡农,而是固定声部与其之上的旋律声部这两个声部之间的卡农。换言之,这是一首猎歌,但不是一首完全传统意义上的猎歌,因为它除了固定声部之外,还有一个"法国式"的对应固定声部。

传统的猎歌也不是等节奏结构的。但像经文歌一样,猎歌确实必须被"连续地"创作。卡农中的一对声部,必须在伴奏声部出来之前被设计出来;正如一个等节奏的固定声部,无论有没有与其相关的对应固定声部,它都必须在高声部出来之前被设计出来。所以说,经文歌和猎歌这两种体裁具有一种真正的密切关系;在猎歌的卡农声部中添加等节奏,可以说强调了二者的联系。正如兰迪尼的牧歌-经文歌作品《不能将里拉琴弹得那样甜美》所示,其结果是一种真正的风格综合——不仅仅是一种风格并置或各种体裁的混杂,而是朝着真正的国

际化方向迈进了一步。

一个重要的附带问题：历史分期

是否有音乐的"文艺复兴"呢？此时是不是就是文艺复兴？问这样的问题，当然就是要试图去回答它们。如果这个术语都不成问题，那么，就没有问题可以追问了。对这些问题的简短回答总是（因为它只能是）肯定和否定。能够很好地甄别、捋清这些问题，是我们所能做的或希望做到的最好的事情，这不仅能解决眼前的问题，还可以尽可能广泛地解决历史分期问题。

答案的"是"部分，从宽泛的角度回应了这一问题。人为的概念化的结构，对于处理任何类型的经验信息都是非常有必要的。没有它们，我们将无法关联观察的结果或者赋予它们任何相对的权重。我们能意识到的就是由周、年、世纪成倍累积起来的每一天的存在。这恰是历史的对立面。

在更现实的层面上，我们在历史的概念化中需要某种细分。因为细分提供了一个支点，通过它，我们能够把握故事中当前我们感兴趣的部分，而不必总是纠结于整体。如果不作这种概念上的细分并将之应用于我们称之为"时期"的年代学，我们就无法界定研究领域，也无法将这样[381]一本书分成数章，或者也无法组织学术会议或（轻声说）在学院和大学里招收专业教学人员。

伴随而来的风险常常是，人为的概念细分，已固化成一种心理习惯，并成为概念之墙或蒙蔽者。还有一个相关的风险是，最初为了方便而组合在一起的特质，在被分类的材料中，会开始看起来好像它们是固有的（或用哲学家的术语来说是内在的，"内置的"），而不是分类者创造性行为的产物。当我们让自己确信，我们用来识别和划定历史的"中世纪"或"文艺复兴"阶段的特征，在某种意义上是中世纪或文艺复兴的内在品质，或者更糟的是，它们表达了中世纪或文艺复兴时期的"精神"——那么我们已经沦为谬论的受害者。

这种谬误被称为"本质主义"谬误。当一种观念或风格特征被无意

中定义为不仅是一种方便的分类工具,而且是某种本质上"中世纪"或本质上"文艺复兴"的东西时,我们就能够(或者更确切地说是注定要)在所讨论的时期的边界内外识别它。然后,它们就易于呈现出"进步"的特征(如果它们出现在指定时期前),或者是"倒退"的特征(如果它们出现在指定时期后)。这种将人为赋予的属性与自然本质混淆的做法,不仅仅造成了历史目的论的观点,认为历史在以某个风格朝着某个方向行进(但问题是,朝向什么方向,由谁引领?);它还将我们观察到的与进步和退步等术语相关联的价值反射到我们身上,这些术语都是从政治语言中借用而来,与道德和情感无涉。

此外,当历史时期被本质化时,我们可能会开始看到其中的历史对象以令人难以置信的比较性术语被分类,即或多或少本质上是中世纪时期或文艺复兴时期。我们可能会背负着一种对时代精神[*Zeitgeist*]的纯洁度或忠诚度的考量,而这种负担是当时人所从未有过的。这是因为除非我们确实非常谨慎,否则我们就会忘记,时代精神是一个由我们而不是由"时代"建构而来(或抽象出来)的概念。然后,我们可能会认为某些对象比其他对象更好,或者甚至是"中世纪精神"或"文艺复兴精神"的"最佳"表达。如果这种本质主义看上去足够无伤大雅,则我们可以将参照系从时间顺序转移到具体地理位置,并进一步思考当人们开始关注某种本质性的美洲主义、非洲主义或克罗地亚主义的纯正性或真实性时所发生的具体事情。

简而言之,历史的细分是必要的,但也存在风险。历史时期划分,虽然据称是一种中立的概念辅助,也就是说,它"不受主观价值影响"[value-free],但却很少能达到这一意图。价值观似乎总会以某种方式渗透进来。即使尺度上比总体历史小的历史分期,也会发生这种情况。作曲家的职业生涯也通常按时期进行划分。所有作曲家,甚至那些在二三十岁死去的作曲家,似乎都经历了同样的3个时期:早、中、晚。猜测哪个时期似乎总是包含着(作曲家)最新、最有活力、最深刻的作品这一做法,也不会有什么回报。

[382]现在提出这些问题的原因是,14世纪,特别是意大利的14世纪一直是一个在音乐历史分期方面众说纷纭的时期。在艺术史和文

学史上,自文艺复兴作为一个历史时期的概念出现以来,学者们一致认为,佛罗伦萨的 14 世纪,标志着文艺复兴的开始。(像今天这样使用该术语的日子,并不像人们所认为的那样长久:出于历史分期的目的,第一个使用该术语的历史学家是儒勒·米什莱[Jules Michelet],时间是 1855 年。在特别指涉艺术和文学领域时,雅各布·伯克哈特[Jakob Burckhardt]在 1860 年首次使用到该术语。)对于艺术史学家而言,按照悠久的惯例,第一位文艺复兴时期的画家是乔托·迪·邦多纳(Giotto di Bondone,约 1266 年至 1337 年),他是一个佛罗伦萨人,其主要创作领域是教堂湿壁画[*fresco*]。在文学领域,则是但丁和薄伽丘,二者均为佛罗伦萨人。对于历史学家来说,他们都是伟大的文艺复兴历史时期的划时代人物。

一般史学中的文艺复兴概念主要集中在 3 个方面:世俗主义、人文主义(有时被混同于"世俗人文主义"),以及对前基督教古代艺术和哲学兴趣的复兴——用法语写作 *renaissance*,并将其作为"经典"模式采用。这 3 个概念都依托于先在的(且被隐晦地否定的)中世纪世界的概念,将其视为神圣、非人文的,并且与经典时代相去甚远。("本质的"概念只能作为比较性的概念发源:如果我们不知道"热",就不会知道"冷"。)此外,将它们应用于 14 世纪的佛罗伦萨也是事后的做法。这种后见之明,也将它们塑造成了后来开花结果的趋势的预见性因素。(对"进步"的"预期",可谓价值的强化剂。)

尽管乔托的作品在题材和意图上几乎纯然是神圣的,但他被认为是一个早期的世俗主义者,因为在现代人(甚至是他的同时代人)看来,与他的前辈相比,其作品更真实,更"关切此世"。(薄伽丘说:"他画了自然界中的一切,而且画得很像,与其说它们是如此之相似,不如说它们就是事物本身。")⑥此外,这种更大的现实主义可以归因于,乔托将其作为仿效古罗马文化艺术遗存的典范,而不是基督教(拜占庭)艺术的更直接的遗产。(薄伽丘有言:"[383]他揭示了多少世纪以来埋藏

⑥ *The Decameron of Giovanni Boccaccio*, trans. Richard Aldington (Garden City, N. Y.: Garden City Publishing, 1930), p. 329 (Sixth Day, Fifth Tale).

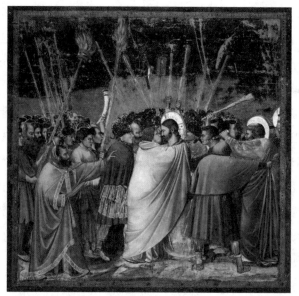

图10-5 乔托·迪·邦多纳,《犹大之吻》,一幅出自意大利帕多瓦斯科洛文尼小教堂的壁画。乔托的现实主义以及他对古罗马模型的采用,使他成了艺术史学家眼中第一位"文艺复兴"画家

在错误中的艺术。")但丁作为文艺复兴早期人物的地位,首先取决于他是第一位使用方言写作的伟大意大利诗人,也就是说,这是一种此世中的现行语言,即使他采用了一位前基督教古典诗人维吉尔(实际上他是但丁《神曲》中一个作为作者的领路人角色)作为他模仿的原型。尽管但丁写了一些关于神的(即非人文的)主题,但他仍是一个原始人文主义者,因为他热衷于内省,并有着对其所描绘的景象和事件所产生的身体和情感反应进行分析和报告的热情。将自己如此突出地放在图片中,意味着将一个人放在那里,最终意味着将人性赋予其中。或者说,分期化的叙事就是如此坚称的。薄伽丘作为文艺复兴原型人物的地位更容易解释,因为他的现实题材、他的散文媒介和他作品中的那种不恭敬的风格。历史学家们在但丁属于中世纪还是文艺复兴时期这个问题上,持有的立场不尽相同。大家都同意薄伽丘的历史位置。而但丁和薄伽丘是同时代的人。那么他们有没有可能属于不同的时期?

将"文艺复兴"的原型指标与14世纪意大利的音乐联系起来并不困难。它的世俗主义是不言而喻的;除了(因为历史分期,而可能较为

麻烦的)特罗巴多这个特例之外——14 世纪意大利诗人和音乐家(的创作)会如此热情地建构在特罗巴多的遗产上,而没有哪位艺术家竟能如此全神贯注于这个世界的音乐曲目及乐趣。用但丁的话说,它与"俗语"[the vulgar eloquence]之兴起有着密切的联系,这也是一个可以证明的事实。作为"巴拉塔文化"最重要的倡导者的兰迪尼,与薄伽丘的世界之间所具有的特殊关系再明显不过了。

与但丁或薄伽丘的作品一样,兰迪尼的作品也可以有效地与文学史家利奥·斯皮策[Leo Spitzer]所说的从诗意的到经验的"我"的转变联系在一起,即从作为客观观察者的诗人到(用迈克尔·朗的话说)"作为从事自我分析的个性化的诗人"的转变。⑦ 这种转变是为了迎合佛罗伦萨大众的品位,也就是自我塑造起来的人,这很容易被看作是从"中世纪"以上帝为中心的世界观,向"文艺复兴"以人为中心的世界观的一种转变。

由于将 14 世纪意大利音乐视为文艺复兴的先兆,其便成为了一个具有"进步性的"音乐曲目库,因此对于目的论历史来说增加了额外的价值。自从 14 世纪意大利音乐曲目在 20 世纪初被音乐学家重新发现以来,"作为文艺复兴的 14 世纪意大利音乐"的观点就赢得了许多拥护者。然而,它并没有普遍流行起来,部分是因为这一新发现是在当代音乐史传统的风格历史分期确立之后,还有一部分则是因为隐含于这一新发现中的情况。

简单地说,与其他艺术媒介相比,这一情况就是音乐的极度易逝性,以及随之而来的经典音乐模式的缺乏。在音乐上不可能有一个前基督教经典的复兴,因为几乎没有任何东西可以从消失的音乐文化中复兴。因此,音乐家和他们的听众都产生了这样的想法:音乐实际上是一门没有过去的艺术,或者至少没有"可用的过去"。正如一位德国作家奥斯玛·卢瑟尼斯[Othmar Luscinius]在[384]1536 年所言,当时正处于我们所称的"文艺复兴"的鼎盛时期:

⑦ Michael Long,"Francesco Landini and the Florentine Cultural Elite", *Early Music History* III (1983): 87.

奇怪的是,在音乐方面,我们发现一种完全不同于一般艺术和文学的情况:在艺术和文学方面,凡是最接近古老的东西都会受到最多的赞扬;在音乐方面,不超越过去的人,就会成为所有人的笑柄。⑧

我们已经在兰迪尼的牧歌《不能将里拉琴弹得那样甜美》中观察到了类似的倾向。在这种倾向中,所有神话的(即受古希腊与古罗马文化影响的)音乐大师,都被(一方面)与"现代"音乐家(菲利普·德·维特里)或(另一方面)家禽的比较所嘲弄。许多现代历史学家更喜欢将音乐"文艺复兴"的开端,划在 15 世纪初到该世纪中叶之间的某个时期。而这段时间,我们有许多目击者证明,人们普遍认为音乐已经重生,或者更确切地说,在他们自己的时代的确诞生了一种可用的音乐。我们将在后面的章节中举证并评估他们对新内容的看法;这里引用 15 世纪理论家约翰内斯·廷克托里斯对 15 世纪以前的音乐,包括 14 世纪意大利音乐的看法就足够了。他写道,这样的歌曲"写得如此拙劣,如此愚蠢,以至于他们宁可得罪人,也不愿取悦人的耳朵"。⑨ 事实上,16 世纪的佛罗伦萨学者柯西莫·巴托利[Cosimo Bartoli](在一本关于但丁的书中!)观察到,廷克托里斯时代的作曲家们"重新发现了当时已经基本消亡了的音乐"。⑩

如果我们把"重新发现"称为音乐的"文艺复兴"时期的开始,那么,我们使用这个词的方式就与一般历史上使用它的方式截然不同了。实际上,我们是在支持和延续一种令人不快的比较。在这样的用法中,这个词不是描述性的,而是有致敬意味的——标志着一种偏好性判断——甚至,正如音乐史学家莱因哈德·斯特罗姆[Reinhard Strohm]

⑧ Othmar Luscinius, *Musurgia seu praxis musicae* (Strasbourg, 1536), quoted in Jessie Ann Owens, "Music Historiography and the Definition of 'Renaissance,'" MLA Notes XLVII (1990—91): 307.

⑨ Johannes Tinctoris, *Liber de arte contrapuncti* (1477), as translated in Oliver Strunk, *Source Readings in Music History* (New York: Norton, 1950), p.199.

⑩ Cosimo Bartoli, *Ragionamenti Accademici* (1567), quoted in Owens, "Music Historiography", p.311.

所提出的那样,仅仅是一个"选美"奖项。⑪ 使用"文艺复兴"这个词,吻合了15世纪音乐家所认为的他们艺术的诞生或与过去的断裂,但在这一时期的另一端,就出现了彻底的自相矛盾。因为在16世纪末,音乐家们确实试图复兴前基督教时期的古代艺术,不是在风格上(因为他们不知道那是什么),而是在古典作家所描述的效果方面。只有到那时,音乐才真正参与了"文艺复兴",这是一般历史学家对这个词的理解。但是,这种迟来的对古代的模仿恰恰导致音乐史学家现在所称的"文艺复兴"时期被推翻,取而代之的则是所谓的巴洛克时期!

然而,仅通过将"文艺复兴"的开端推回到百年前的14世纪意大利,来尝试避免这种术语上的尴尬处境,同样也于事无补。正如我们将很快看到的(无论称之为"文艺复兴"是否有意义),15世纪的音乐确实有一个风格的分水岭,就像14世纪的绘画和文学一样。如果要进行历史分期,它不应该与实际的风格史矛盾。正如已经暗示的那样,15世纪的分水岭是音乐实践国际化的结果——可以称之为欧洲音乐的统一。但这不是"文艺复兴",也没有理由这样称呼它。我们不妨承认,这一术语对音乐[385]历史没有任何用处,只是为了使音乐与其他艺术门类保持人为的同步,而这种同步只有在人们需要构建一种时代精神,即一种"时代的基本精神"的情况下才有必要。因此,就这本书而言,答案是否定的:不存在音乐上的文艺复兴时期,因此也就不存在"文艺复兴时期的音乐"。后者只会出现在这本书中,并带有反讽的引号("着重性的引号"),就好像在说,虽然人们可能偶尔会使用它来表示某个时代的音乐,但并不应该将其视为对任何特定音乐事象的真正描述。

(宋戚 译)

⑪ Renhard Strohm,*The Rise of European Music* 1380—1500 (Cambridge:Cambridge University Press, 1993),p. 541

第十一章　岛屿和大陆
15世纪早期不列颠群岛的音乐及其对欧洲大陆的影响

第一部杰作？

[387]自18世纪晚期，第一批现代音乐史出现以来，西方世界最著名的"古代音乐"作品（除了日常使用的圣咏外）正是图11-1中完整再现出来的小作品。这首曲子至今仍为许多人所知，若非此曲，他们根本不会接触到任何早期音乐。

它是在一份手稿中被发现的。此手稿很可能约在13世纪中叶汇编于本笃会雷丁修道院[Benedictine abbey of Reading]。该修道院位于英格兰中南部，伦敦以西约50英里。大约三百年后，修道院在英国宗教改革的动荡过程中解散。这份手稿最终被罗伯特·哈利[Robert Harley]（1661—1724）收藏。他是第一位牛津伯爵，曾任议长和财政大臣，也是一位著名的藏书家。哈利死后，他的藏品被皇室收购，并归入大英博物馆馆藏。在那里，手稿被编目（称为"Harley 978"），音乐学者和音乐史家——一种那时才刚刚形成的职业（或者说，当时只是一种业余爱好）——得以查阅此文献。

实际上，Harley 978是与雷丁修道院相关的旧羊皮纸和纸张的随机合订物，它可能是由哈利本人装订在一起的。在全部180页中，音乐部分只占14页。其中包括13首各式类型的作品，以及一份唱名法指导。大多数作品都是单声的孔杜克图斯配乐，但也有一首三声部的孔

杜克图斯、同一部作品的另一个版本（它以"不带唱词"[*sine littera*]的形式插入"模式化连音符"以确定其节奏），以及三首二声部无唱词的作品，可能是舞曲（埃斯坦比耶[*estampes*]）。

还有如图11-1所示的作品，从一开始，研究手稿的学者就知道其特殊之处。首先，它有两种不同语言的唱词。除了期待之中的拉丁语短诗 *Perspice, christicola*（请注意，哦，基督徒们！）——一首庆祝耶稣复活的诗，还有一段用威塞克斯当地方言写成的英文唱词。它写在拉丁语上方，音符下方，用来庆祝夏天的到来：Sumer is icumen in/Lhude sing cuccu！翻译出来就是：

> 夏日已至/布谷鸟在咕咕地歌唱！种子在生长，花开在田野里，树林长出了新的绿色。母羊跟在羔羊后面叫着，母牛跟在小牛后面低吼。公牛腾跃，公牛冲进了灌木丛。布谷鸟快乐地歌唱！

图11-1 《夏天来了》（London, British Library, MS Harley 978）

就这样,继续着!

[388]继续如此,它们做到了!但"它们"是谁?一栏冗长的说明文字做了如下解释:

> 除了演唱标记为基础低音[pes]("脚"或"步调",或者更为妥当的"基础")的人以外,这个轮唱曲[rota]可由4个同伴演唱,但不少于3个人(或至少两个人)。唱法如下:在其余声部保持沉默时,一名轮唱者与唱基础低音(声部)的演唱者同时开始,当他(第一轮唱人)唱到十字标记后的第一个音符时,另一个人(第二轮唱人)开始演唱,依此类推。在休止符处要休止一个长音符的长度,但在其他地方不可停下。

所以这首作品是一首轮唱曲——一首有开头但没有指定结尾的卡农。它要在一个重复的乐句或固定音型[ostinato](在这里 pes 的意思正是如此)上演唱。这个音型本身就像轮唱曲那样分为两个声部。(或者更确切地说,因为这两个基础低音[pedes]根据它们自身的规则一起进入,而不是接续进入的,所以它们是在永久性的声部交换中演唱的:A 对应 B,然后 B 对应 A,以此类推。)一首有多达六个独立的声部的伴奏轮唱曲!在任何国家的这一时期的手稿音乐中都没有类似的概念,而且一直到大约两百年后的15世纪下半叶,其他6声部的作品才以书面形式得以保存下来。

在1776年,为人们所了解的"雷丁轮唱曲"[Reading rota]出现在约翰·霍金斯爵士[Sir John Hawkins]的《音乐的科学与实践通史》[A General History of The Science and Practice of Music]中,并即刻广为人知。在此作中,该曲既有忠实的转写形式(即原始记谱法的复制品),又有总谱式的(或者说"制谱后的"[realised])的形式。这是西方读写性传统首次对音乐进行的概括性考察,它(一方面)试图概括年代全貌,(另一方面)又严格基于经验方法——对文献资料进行考察和分析。换言之,霍金斯的历史是这方面的第一次努力,本书则是这方面的

最新著作。

它立刻就有了一位竞争对手,即查尔斯·伯尔尼[Charles Burney]博士的四卷《音乐通史》[General History of Music]。其第一卷与霍金斯的[389]历史同年出版。1782年出版的第二卷详细讨论了"夏日卡农"["Sumer canon"](这个名字也是大家所熟知的),该曲的一部分是从霍金斯那里直抄过来的。同样,这卷书中既有忠实的转写(只有一部分,相对于他的对手而言,伯尔尼是一位不那么勤恳的古文物研究者),也有总谱形式的全曲制谱(更准确地说,伯尼也是一位更好的音乐家。)随后的每一部音乐史都做过同样的事情,正如你所看到的,本部音乐史也不例外。

在看过并讨论了影印的原本(为了这项技术,霍金斯可能会不惜一切代价)后,我们现在来看看制谱的版本,这是爱尔兰音乐学家弗兰克·卢埃林·哈里森设计的一个巧妙且节省空间的版本。作品旋律的12个乐句全部都排列在为它们伴奏的二重基础低音之上。9个括号显示了几个声部的连续组合,它们出现在4位"歌唱的伙伴"按照规则(例11-1)演唱轮唱曲的同时。颇为有趣且很独特的一点是,哈里森声称拉丁版本的卡农是原始版本,并指出基础低音的前5个音符与在复活节期演唱的玛利亚交替圣咏《欢乐吧,天国的女王》(比较例3-12a)的开头一致。① 这种不可否认的相似性是设计出来的还是偶然的,恐怕谁也说不准。

以12声部组成的阵列方式将其印刷出来后,《夏日卡农》看起来确实非常令人印象深刻,而且也不难看出为什么自从出现音乐史,它就一直是音乐史上的名作。某种民族主义的宣传热情,无疑也在传播过程中发挥了作用。自霍金斯和伯尔尼时代起,这首卡农就一直是英国的国家历史文物。大部头的《格罗夫音乐辞典》[Grove Dictionary of Music]的几个版本,都把它作为"S"卷的卷首图。甚至在最新版(2001年出版的第7版)中,它也有自己的标题条目,其中文字占去了一栏半的

① Frank L. Harrison, *Music in Medieval Britain* (2nd ed, London: Routledge and Kegan Paul, 1963), p. 144.

例 11-1 《夏日卡农》,由弗兰克·卢埃林·哈里森认识到的结构

《雷丁轮唱曲》（约 1250 年）

Perspice christicola—	请注意,基督徒——
quae dignatio!	多么光荣啊!
caelicus agricola,	神圣的农夫,
pro vitis vitio,	因为瑕疵,
filio	在藤蔓上的
non parcens exposuit	而不顾惜他的儿子,
mortis exitio;	而使他遭受死亡的毁灭!
Qui captivos semivivos	他(圣子)使(地狱里)半死不活的俘虏
a supplicio	从痛苦中复活
Vitae donat	并把他们和自己
et secum coronat	一起加冕在
in coeli solio	天国的宝座上。

Sumer is icumen in—	夏天来了——
lhude sing cuccu!	大声唱吧,布谷鸟!
Groweth sed and bloweth med	种子在生长,草地结出了花,
and springth the wude nu.	树木长出了嫩芽。
Sing cuccu!	唱吧,布谷鸟!
Awe bleteth after lomb	母羊咩咩叫着羔羊,
lhouth after calve cu;	母牛哞哞叫着牛犊,
bulluc sterteth, bucke verteth—	公牛跳跃,雄鹿疾奔,
murie sing, cuccu!	喜乐地唱吧,布谷鸟!
Cuccu, cuccu—	布谷,布谷,
wel singes thu, cuccu!	你唱得真好,布谷鸟!
Ne swik thu naver nu.	永远不要停止。

篇幅,还附有一幅整页的原始资料影印本图片。每一部英国学校的选集(无论是歌曲集还是诗歌集)都曾经包含此作。学校里的每一个英国孩子曾经都能够背唱它。本书作者小时候收到过的一本书盛赞它为"第一部音乐杰作"。毋庸赘言,这首作品引发了无数的模仿,其中最著名的是埃兹拉·庞德[Ezra Pound]的《冬日已降临,高声歌唱该死的!》[Winter is icumen in, lhude sing goddamn!]。但究竟是什么让它如此受欢迎呢?如果我们稍作思考的话,它的"大"[bigness]多少有些虚幻。可以肯定的是,很多声部是同时进行的,但它们是按照一个非常简单的模式组织起来的。重复的基础低音隐含着收束音(F)和"上主音"(G)之间的和声摇摆,正是这种摇摆统摄了我们已经遇到的许多体裁中的调性设计,包括所有的"开放/收拢"终止式或

结尾。

事实上,这种摇摆以极为重大的方式比我们至此所遇到的任何音乐都更趋近于我们今天所理解的和声化。一旦第二个声音进入,几乎每一拍都会发出完整的 F 大调和 g 小调的三和弦。即使不是从 13 世纪开始,至少从伯尔尼和霍金斯时代开始,这种具有召唤性的交替进行意味着"古老的英格兰"。本杰明·布里顿(1913—1976)是许多现代英国作曲家中最引人注目的一位,他将其用在了他颇受[391]欢迎的《圣诞颂歌仪式》[Ceremony of Carols]开始的场景中(并在主持续音上做了颇有味道的装饰)。该作是他在 1942 年为孩子们创作的圣诞校歌。在竖琴上演奏"夏日"的音调进行,实际上是人们听到的第一个和声,在此之前只有一个模仿格里高利游行圣歌的单声音调。(在例 11-2 中,音乐从 A 大调移到 F 大调,以便与例 11-1 进行比较。)

例 11-2　本杰明·布里顿,《圣诞颂歌仪式》[A Ceremony of Carols],《迎圣诞!》(Wolcum yole!),开头

[392]基本的和声——没错,就是和弦式的——往复地渗透在夏日卡农的织体中,以至于任何人只要有半个"耳朵"(也就是说,哪怕只有一点点被这种风格所涵化)就可以很容易地融入和声的摇摆,并且可

以通过"耳朵"自由地扩展该作品,在 12 段记写下来的句子之上添加一些简单的对位,就像在钢琴上孩子们对歌曲《筷子》或《心灵与精神》所做的那样。在提出"自由即兴"的可能性时,我们立刻想起了杰拉尔德斯·凯姆布瑞斯以及他在 12 世纪对威尔士本土即兴复调(和布里顿富有想象力的"改编"一样,用竖琴来演奏)的描述,这段话引述在第五章开头。

杰拉尔德斯的解释记录于 1198 年,大约是雷丁轮唱曲被记写下来的半个世纪之前。那么,雷丁轮唱曲是一部独特而复杂且富创新性的音乐作品吗?它是一位匿名英国作曲家富有先见之明的音乐天赋的产物吗?或者(对我们来说)它是否很幸运地成了一个广泛传播但未被记录下来的口头传统的书面反映?"这一传统的获得",正如杰拉尔德斯告诉我们的,"并不是通过艺术,而是通过长期的使用,这使它变得就好像与生俱来的一般",这样一来"刚刚过了婴儿期的孩子们,当他们的哭声才刚变成歌曲的时候,就已经可以参与其中了。这种口头传统可能是由一位幽默的僧侣记录下来的。他注意到一个流行的基础低音与《欢乐吧,天国的女王》圣歌的开头很相似,并用一个符合这种偶然相似性的拉丁语换词歌配以这首流行的轮换曲。

如果我们假设是后面这种情况,那么早期英国音乐许多奇怪的独特之处似乎就能符合一种历史模式,并且结果是,广泛的口头传统可能并不像我们想象的那样没有被记录下来。再一次,口头和读写之间的界线——"民间"和"艺术"实践之间的界线、"流行"和"贵族"文化之间的界线,或者无论你怎么定义——就变得令人着迷且富有成效地模糊了起来。

维京和声

杰拉尔德斯本人以敏锐的历史思辨,补充了他对当时学问的观察。他注意到不列颠群岛的复调民歌主要位于两个地区,即威尔士和被旧诺森布里亚王国占领的北部领土,于是大胆表示:"它源自丹麦人和挪威人的民歌,他们频繁地入侵这些地区,而且占领时间较长。这使这两

个地方也具有了这种独特的唱歌方式。"

有一份不为杰拉尔德斯所知晓的音乐文件,似乎证实了他的理论。正如杰拉尔德斯描述的那样,诺森布里亚风格的"和音的"[symphonious]歌唱,并不是由多个声部组成的和声结构,而是只有两个声部构成,"一个声部在下面低声哼唱,另一声部在上方以类似的方式轻柔而愉快地演唱"——也即,"双歌"[Tvísöngur],这是一个古老的斯堪的纳维亚语(或现代冰岛语)名称。一份13世纪晚期的手稿——现藏于瑞典乌普萨拉的大学图书馆,但却是在苏格兰北部海岸奥克尼群岛的一座修道院抄写而成——包含一首分节歌式的赞美诗配乐,似乎符合杰拉尔德斯的描述(图11-2;例11-3)。从875年到1231年左右,奥克尼群岛是挪威王室统治下的维京伯爵管辖区,甚至在此之后,它仍然是尼达罗斯的斯堪的纳维亚大主教辖区的一部分——最[393]北端的基督徒主教教区,其座堂所在地是挪威的特隆赫姆——包括冰岛、格陵兰岛、法罗群岛和苏格兰的西部岛屿。

图11-2 在原始文献中所呈现的《献给圣马格努斯的赞美诗》(《高尚且谦逊的》),Uppsala (Sweden), Universitetsbiblioteket, MS C 233, fols. 19—20

这首赞美诗《高尚且谦逊的》[Nobilis，humilis]歌颂了挪威奥克尼群岛的守护神圣马格努斯[St. Magnus](卒于1115年,1135年正式封圣)。在其被记录之时,奥克尼人正处在苏格兰短暂的统治之下,但音乐无疑仍代表着北欧歌唱的风格。对这种风格,我们基本别无所知了。它无法与该时期任何其他留存下来的斯堪的纳维亚的音乐相联系(甚至无法与现代冰岛的[394]双歌相联系。就这点来说,冰岛双歌大部分是平行进行的五度)。然而,该作似乎为不列颠群岛的其他地方的人们所知:英国理论家罗伯特·德·汉德罗[Robert de Handlo]在14世纪早期写的一篇论文中,引用了作品高声部的开头部分(其唱词为 Rosula primula[我们亲爱的第一朵玫瑰],此作以对受到普遍歌颂的圣母玛利亚的赞美取代了对当地奥克尼圣人的歌颂)。

例 11-3 《高尚且谦逊的》现代译谱

啊,高贵而谦卑的圣马格努斯,坚定的殉道者,熟练、于人有益的且可敬的引领者和值得赞扬的主,当他们面对肉身的弱点时,保护你的臣民。

关键的一点是,在作品《高尚且谦逊的》中,三度被当作基本常规的协和音程来处理,这与许多早期英国音乐遗存是一致的。除了有着常规的三和弦的夏日卡农外,还有"无名氏四号"[Anonymus IV]大致同期的证词——我们还记得,他是巴黎讲稿中谈到的加兰迪亚的英国弟子。该证词提到,英国的歌手,尤其是那些来自与威尔士接壤西部地区[the area known as Westcuntre]的歌手们,声称"最佳的协和音程"是

三度，而不是八度或五度。

还有小部分存世的英语双歌的曲目，保持了对三度的重视，并与夏日卡农（以及杰拉尔德斯的描述）一样，也使用带有降 B 音的 F 调式，也就是我们所称的大调式音阶。这些歌曲是所有语言中现存最早的复调方言配乐，除了严格的平行三度之外，这些作品还通过反向的运动和声部交叉，使用了更为复杂的声部进行方式；但是，就像到目前为止本章中列举的其他作品一样，它们似乎更多是通过听觉即兴创作的那种"和声"，而不是书写下来的"和声"（例 11－4）。

例 11－4a 《受你庇佑，天上的女王》

受你的祝福，天国王后，人类的安慰和天使的欢乐，
纯洁的母亲和纯洁的少女，世界上没有其他像你这样的人。
显而易见，在所有女性中，是您将获得该荣誉。
我亲爱的圣母，请听我的祈祷，如果你愿意的话，请怜悯我。

例 11-4b 《林中的小鸟》,开头

林中的飞鸟,水中的鱼儿,我一定会疯掉,
为了得到最好的骨肉和鲜血,我遭受了许多忧愁的折磨。

最为繁复的这类作品是转译自 13 世纪晚期的一首继叙咏——《耶稣基督的温柔母亲》[*Jesu Cristes milde moder*](出自一首与著名的圣母悼歌有关的作品《在基督的十字架旁》[*Stabat juxta Christi crucem*])。它在一部手稿中被发现,手稿中还包含拉丁文本的音乐,主要是素歌(例 11-5)。在此例中,这两个声部确实是孪生结构。它们占有相同的音域并不断地交叉,因此,它们没有哪个构成"曲调"或构成"伴奏"。在这种情况下,人们所听到的"曲调",实际上是不断的声部交叉的结果。这些声部实际上处于一种"中心点"或"支点"关系中,即从一个中心的同度经过三度再到五度向外辐射(终止式最终也以"卧音"的方式会到这个同度上);这里不使用更大度数的音程。尽管带有降 B 音的 F 调音阶是整首曲子运动的媒介,[395]而且,尽管三度的 F-A 是它最具特色的(和标准的)和声结构,但它的开始和结束都一致为同度的 G 音,即 F 和 A 之间的支点音高(从奇怪的字面意义上来说,是曲调真正的"中心")。

历史学家经常把这些双歌类的作品称为"吉美尔"[gymels]。这

个称手的词是从15世纪的英国音乐词汇中挪用过来的。它实际上源于拉丁语 *gemellus*,即"双胞胎"。然而,真正的15世纪吉美尔是另一回事:一个暂时分离开来的合唱声部,就像现代管弦乐队的"分奏"[*divisi*]。

例11-5 《耶稣基督的温柔母亲》,开头

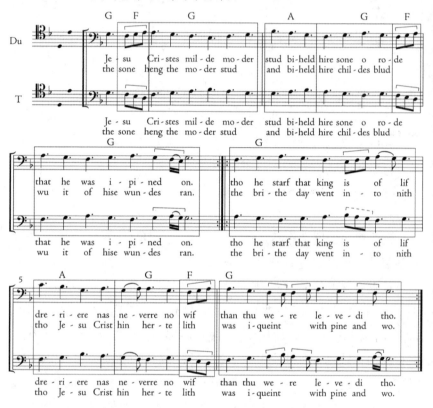

耶稣基督的温柔母亲(British Library MS Arundel 248, late 13c)

耶稣基督的温柔母亲
凝视着她被钉在十字架上并遭受酷刑的儿子;
　其子受钉,其母伫立
注视着他流下的血;
如何从伤口涌出。

而后他死去,生命之王,
女士,那时,从来没有哪位女人比你更加悲恸。
白日变成黑夜,

> 那时心怀仁慈的耶稣基督，
> 遭受了痛苦和灾难。

岛屿动物群？

到目前为止所举的例子足以表明，英国复调音乐追求的发展路线，与我们在欧洲大陆上所发现的有所不同。事实上，人们很容易把英国看作是音乐上的澳大利亚，这是一种[397]岛国文化，那里居住并维持着自己的岛屿动物群——音乐上的袋鼠、考拉和鸭嘴兽。然而，这在很大程度上夸大了英格兰音乐的孤立状态或独立性。把英国人对三度的偏爱看作是完全陌生的，或是与大陆实践相对的做法，这种看法十分夸张。似乎只有在遥远的地理角落里（和闭门造车的已获准的成年人中间），才可以隐秘地享受着不受毕达哥拉斯或《音乐手册》[*Musica enchiriadis*]认可的和声。

我们在之前研究过的音乐中已见过很多三度，而且甚至连英国人都不认为三度协和可用作（书写）作品的结尾——假设一部作品有结尾，而轮唱曲则没有。此外，这一章已经表明，不列颠群岛不是孤立的领土，而是一个反复被入侵和殖民的地方，同时也伴随着音乐上的实质性影响——我们甚至还没有提到最重大的入侵，即1066年的诺曼征服，它使英国与法国的语言、社会和文化进行了激烈、持久且全面变革性的交流。

到了13世纪末，英法文化已经完全融合在一起了，以致将二者分离已不再可行。他们的交往也不是单向的。英国在政治上受制于法国，但在文化上却常常处于另一种境地。巴黎大学的英语学院是一支强大的队伍，尤其是在13世纪初，也就是"圣母院乐派"立下脚跟之时。（怀着这一认知，我们就发生了颇为有趣甚至可能较为重要的转向，而更加重视[我们曾在第六章中观察到的]被认为是佩罗坦作品里的四声部奥尔加农中的声部交换现象。）因此，在这一时期的法国作品中，偶尔出现一些令人可以联想到夏日卡农的特征也就不足为奇了。

考虑一下佛罗伦萨手稿中的孔杜克图斯《在春季的掌控下》[*Veris

ad imperia]（例 11-6）。虽然此作很有名,但它是一首不寻常的孔杜克图斯。然而,没有人会声称(或者至少还没有人声称过)它的特殊性标志着它是一首真正的英国作品。这是因为它的主要特点在于,其(书面上的)最下方声部是一首固定旋律。这对于孔杜克图斯而言是最不寻常的。更不一般的是,最低的被书写下来的声部,实际上发出的是最高的声音,因此在前 14 个小节中,这种表面上所谓的孔杜克图斯,实际上是一种和声化的曲调或坎蒂莱那——一种读者可能记得的音调,因为在例 4-2 中已经出现对它的描述:那首名为《当晴朗的一天开始》[A l'entrada del tens clar]的特罗巴多舞蹈歌曲或舞蹈歌[balada],在其早期出现时就被定义为"一首复杂的模仿民歌"。

图 11-3　征服者威廉启航前往英格兰,出自贝叶挂毯(11 世纪)

让《当晴朗的一天开始》看上去为民间风格的是其重复/叠歌的模式:aa'aa'B,其中"主要的"标志代表了在收束音上的"收拢性"结尾。纵观例 11-6 中的[399]"固定声部",我们可以发现其中一个收拢性的结尾,已经被开放性的结尾所取代,所以现在的模式呈现出来则是结巴似的 aaaa'B。当然,另一种解释"结巴"的方式就是把"a"乐句说成是变成了一个基础低音[pes]。现在看一下"位于"基础低音的"上方"声部呈现出的结构:第三声部第一次出现的旋律形态,紧接着会在第二声部第二次重复出现,反之亦然。另一种说法就是,两个声部进行了声部交换。而且随即它们会在基础低音重复的第三和第四次时,再重复一次声部的交换,使得最后一次出现不同的(收拢性)终止式。

例 11-6 《在春季的掌控下》(孔杜克图斯)

在春天的命令下,哎呀!
一切都更新了,哎呀!
爱的初声,哎呀!
压在受伤的心上;
带着哀怨的旋律,
以恩典指引,
(它们)压在受伤的心上。
在生命之中,
花在我们中间长成了绿色。

在基础低音之上的声部交换——令人想起夏日卡农。如果我们思考一下,一首轮唱曲要是去掉了它的伪模仿的开头,那么它只是一个伪装成卡农的永久的声音交换,事情就更明显了。(召集三个同伴一起唱"划船曲"[Row, row, row]或《雅克兄弟》[Frère Jacques],从第 4 次进入开始唱!)但是,使用奥克语固定旋律曲调(以及文献的情况)说明,这并不是一部英国作品,而是一首使用了类似创作手法的法国作品。那么,这就是受英国"影响"的一个例子吗?也许吧,但是为什么英国的实践不能成为法国"影响"的一个例子呢?

这也是可能的。但没有必要下定论。可以达成共识的是,在法国音乐中只是零星的、短暂的一种手法或一套手法,在 13 世纪成为英国音乐中的决定性因素。再次,至少有两种方式可以解释这个(或任何)事实。可以像一些历史学家那样断言,英国团队的音乐偏好对法国大学音乐家的影响与他们的人数成比例;当他们的人数减少时,他们的音乐影响力也随之下降。或者可以像其他历史学家那样断言,某些法国作品特别吸引英国人的想象力,因为它们的独特特征使英国人回想起了他们本地的口传实践方式。这种实践以前是受它们的维京领主的习惯所影响而来的,但现在又在"主流"(也就是法国的)文化权威认可的读写性语境中被重新审视。正是这样,英国形成了一个他们自己的、本民族的艺术和读写性音乐创作"流派"。不妨猜猜哪个观点受到英国历史学家的青睐,哪个观点又受到法国人(以及一些有影响力的美国人)的青睐。

基础低音经文歌与轮唱曲

无论采用何种方式,英国人确实发展了他们自己的"岛国(孤立主义)"方式来改变法国的读写性音乐体裁。其中之一就是经文歌。英国人喜欢将继叙咏的旋律用于固定声部,如著名的"巴兰"经文歌["Balaam"motet](例 11 - 7a),该经文歌为此选用了出自主显节继叙咏《主的预言》[Epiphanium Domino]的一个短句。这首经文歌很好地将一个内部的重复(旋律)融入作品每一次重复的诗节中(例 11 - 7b)。

例 11-7a 巴兰预言

例 11-7a（续）

巴兰曾预言说："一颗星，就是世界上的新光，很快就会从雅各那里出来，在它新生的时候闪烁，发出红光。"

例 11-7b 出自继叙咏《主的预言》的"巴兰"诗句

Ba-la-am de quo va-ti-ci-nans, ex-i-bit de Ja-cob ru-ti-lans, in-quit, stel-la,
Et con-frin-get du-cum ag-mi-na re-gi-o-nis Mo-ab ma-xi-ma po-ten-ti-a.

巴兰对着他预言道："必从雅各那里升起一颗耀眼的星，并用其强大的力量瓦解摩押王国首领的军队。"

这段继叙咏诗句的文本是对《圣经》（民数记第24章第17节）中巴兰第4次预言的一种改述："有星要出于雅各、有杖要兴于以色列、必打破摩押的四角。"这段经文使其成为对宣告基督降临的伯利恒之星的一种预言。而经文歌文本是对继叙咏诗句的一种改述。

[401]被插入到继叙咏表演中的经文歌唱词，我们可以将其（很宽泛地）称为附加段。而且，这首作品很可能本就准备做这样的插入，因为这段唱词是我们在经文歌作品中所见最精简的。它仅由四行拉丁语

诗句组成。它被清晰地呈现了两次：首先是在第三声部，然后是在经文歌声部。当唱词出现在第三声部时，经文歌声部是无唱词的旋律形态。而当唱词在经文歌声部时，同样，它将第三声部已经演唱过的旋律承接了过来，与此同时，第三声部也将无唱词的对位旋律接过：声部交换！这就是为什么继续咏的旋律效果如此出色：借由成对的[402]短句，它就有了内置的基础低音来支撑声部的交换。这里展示的声部交换的特殊方式，其中每次仅一个声部有唱词。这种现象也只有理论家瓦尔特·奥丁顿[Walter Odington]曾经描述过，他是"英格兰西南部"[West-country]伍斯特郡大教堂附近伊夫舍姆本笃会修道院的一位僧侣。他在1300年左右这样写道："如果一个人陈述完一段内容，其他人再按顺序依次陈述此内容，那么这部作品就叫作轮唱曲[*rondellus*]。"②他所说的透露了一点，即此作有明确迹象表明作者为英国人，即使在这里我们所讨论的音乐是在大陆文献中所发现（自第七章以来我们所熟悉的著名的蒙彼利埃抄本，又名 **Mo**）。

唱词的交换只出现在继续咏成对短句的重复之时。但第一次固定声部陈述同样也支持了无唱词声部的交换，在奥丁顿的定义中，它可以算作一首轮唱曲（对于轮唱曲而言，他告诉我们，轮唱曲可以是带唱词的[*cum littera*]，或也可以是不带唱词的[*sine littera*]）。然后成对的短句整体在固定声部中重复一次，以此支持了一个很长的、分解旋律风格的考达[cauda]段落，其中，声部交换不仅在它们的曲调上，而且第二次还交换了它们的相对位置。显然，自从本章开始以来，对于我们读到的这种精心创作的音乐游戏来说，唱词及其仪式性的搭配只不过是一个托辞而已。杰拉尔德斯早已明白这一点。

伍斯特残篇

巴兰经文歌的原始文献既有英国的也有法国的，但也与这一时期

② Walter Odington, *De speculatione Musicae*, in Coussemaker, *Scriptorum*, Vol. I, p. 245, trans. R. Taruskin.

几乎所有的英国文献一样，都属于残篇。在英国圣公会宗教改革的过程中，"天主教小曲"[popish ditties]——包含拉丁语教会音乐的手稿——被大量销毁，这对音乐史来说是一个巨大的灾难。从11世纪无谱线的《温切斯特附加段曲集》时期到15世纪初，没有任何一部英国复调音乐得以完整保存。我们所拥有的大部分是单独的书页，或者说是少量的几页。它们在大毁灭中幸免于难，而原因却似乎很矛盾：它们在礼拜仪式上或风格上已经过时了，包含它们的书早已被销毁了。正如我们现在所说的那样，留存下来的残页都是经过回收利用的，用以达到卑微的实用性目的。有些页面被装订在较新的手稿书籍中，作为扉页（装订书卷前后较重的保护页），或作为书皮或书脊的加强部分。有些甚至被卷起并插入到风琴管中，用以阻止导致管子连续鸣响的小泄漏（管风琴家称之为"没用的玩意儿"[cipher]）。

我们可以从存世书页的对开页[folio]页数和保存时间比它们主人还久远的目录中看出，这些残篇的许多手稿最初是大部头的书本，可与佛罗伦萨、蒙彼利埃或伊夫雷亚抄本相媲美。它们保存了大量13、14世纪法国的音乐曲目。留存下来的残篇来自许多不同的母体，以至于大多数历史学家认为，宗教改革前英国制作的复调音乐手稿，比那些世纪任何其他国家的都要多。但如果我们想重新唤起人们对一种貌似异常丰富的读写音乐文化的记忆，并体验它的成果，那么我们现在所能依靠的就是[403]这些少得可怜的残篇，其中只有不到几十首完整的作品，甚至可以算上自成一体的部分。

许多现存的手稿的残篇都创作于伍斯特主教教堂[Worcester Cathedral]，或者至少使用于伍斯特大教堂。这证实并支持了瓦尔特·奥丁顿作为他所描述曲目的见证人的权威性，以及在这些（对我们来说）黑暗的世纪里，"英格兰西南部"修道院中心作为英国最具有特色的"天主教"复调中心（枢纽）的重要性。20世纪初期，当系统音乐学在英国兴起时，伍斯特零散的书页和书条被收集起来并装订成3份主要的抄本，一份保存于伍斯特主教教堂图书馆，一份保存于牛津，另一份保存于伦敦的大英图书馆。它们现在被称为"伍斯特残篇"。这部作品集的大约四分之三可以追溯到13世纪的最后三分之一个世纪，并证实了

奥丁顿关于"基础低音"[pes]和"轮唱曲"[rondellus]技术在英国流行的一些言论。我们可以合理地确定，这一时期大量消失的音乐也反映出了类似的关注。

除了像"巴兰"这样的基础低音经文歌（或者像《嘿，一起来唱奏哈利路亚》[Alle psallite cum luya]及在摩德纳抄本中与其为伴的更著名的作品），伍斯特残篇中还包含着许多孔杜克图斯风格的轮唱曲型作品。奥丁顿对轮唱技术的描述，可以清楚地追溯到第六章提到的科隆的弗朗科的孔杜克图斯创作技术。弗朗科曾写道，创作孔杜克图斯的作曲家必须"尽其所能地创作一条美丽的旋律，将其作为固定声部，然后再写其他声部"。奥丁顿对创作轮唱曲的指导是："想出你能想到的最优美的旋律，并将其在所有的声部中一个接一个地重复，不管这些声部有没有唱词。与之对应地配上一个或两个其他与之呈协和关系的声部；因此每个声部都会唱另一个声部的内容。"作品中的所有声部（通常是三个）都会参与到各部分的循环当中，这是典型的"英格兰西南部"风格，其中，由杰拉尔德斯·凯姆布瑞斯所描述的古老的口传实践，被最充分地吸收到了正在发展的读写性传统中。

《皇室之花》[Flos regalis]是一首纪念圣母玛利亚的孔杜克图斯。它可能是从黑暗的数个世纪中挽救出来的最宏大也最具特色的作品之一。它生动地反映了英国将欧洲大陆体裁与本土表演传统以及和声用法杂交融合的方式。它以熟悉的巴黎圣母院长短格（"第一模式"）写成的一段华丽恢宏的考达开始，将法国花唱的形式组合为不同长度的乐句。唱词的前四行以"弗朗科式"的孔杜克图斯风格配乐，从一开始就以规则的四小节乐句建构（固定声部采用"第五模式"），并在更高的声部偶尔出现快速华丽的形态。然而，接下来用稍显轻快的拍子写成的两行，被编配为三声部轮唱曲。轮唱曲整体声部交换的进行流程运行了两次（正如奥丁顿所暗示的那样，每行唱词一次）。这首诗的其余部分也是以同样的方式被切开：四行诗以法国式的长音符陈述，使用带有装饰性的相同节奏的[homorhythmic]织体。最后两行则运用了纯正的英国轮唱曲风格。最后一部分如例 11-8 所示。

例 11-8 《皇室之花》(孔杜克图斯/轮唱曲),第 87—117 小节

例 11-8（续）

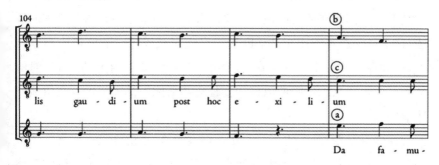
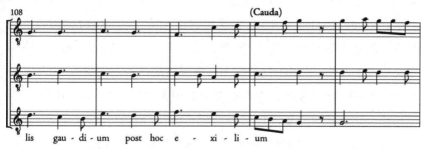
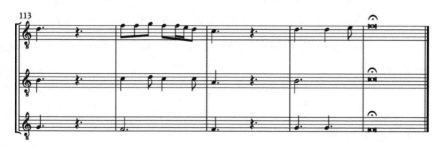

民族主义？

　　这里的和声用法，是纯英国的（好吧，应该说是英国-斯堪的纳维亚的）音乐语言风格，甚至在"法国-织体的"部分中也是如此。没有像欧洲大陆的孔杜克图斯像作品《皇室之花》的开头那样，连续出现平行或接近[405]平行的三和弦运动。至少在这个程度上，英国音乐语言风格确实具有岛国的特点。在某种程度上讲，大陆作曲家可能觉得没有必要与之相匹，因此，英国人似乎在他们采用的"普遍性的"（即"天主教的"）教会体裁中夸耀着其岛国的语言风格。

在一个普遍的体裁中存在一种地域风格,这种论断可能意味着某种类似于我们现在所说的民族主义的开始——根据一些历史学家的说法,这个概念在英国比在其他欧洲国家更早被界定。那些历史学家认为,这种现象的发生恰好是在13世纪70年代和80年代左右,当时的基础低音经文歌和轮唱曲风格的孔杜克图斯配乐都零星保存在伍斯特残篇中。

在这一早期,民族主义——更好的说法是民族意识——更多地被等同于王权,而不是种族,并与旨在征召听命于国王的国家军队的宣传联系在一起。到目前为止,它可能仅仅被视为[406]在封建制度下向君主宣誓个人效忠的一种更弱、更抽象的形式。区分民族主义和帝国主义也并非易事:英国将自己作为一个民族的意识与盎格鲁-诺曼人征服和统治西北部的凯尔特邻邦的努力有很大关系。但一个岛国不可避免地比大陆国家具有更高的边界意识,这可以增强公民的"共同体"意识。尽管如此,在我们仅仅因为一种趋势"看起来像我们"就称之为"进步"之前总应该三思而后行。毕竟,指代"岛屿"的 insular 一词也往往意味着狭隘、守旧和思想偏狭,这是有原因的。这些也常是民族主义的一部分。

"英国迪斯康特"

无论如何,"伍斯特乐派"的作曲家们在他们的平行三和弦(或者说,用不那么时间错乱的方式说,他们的平行的不完全协和音程)风格上,做出了许多吸引人的变化。《皇室之花》以三度和五度的平行运动为特色,造就了我们所称的根音位置的三度-五度(或"密集排列")和弦的连续进行。唱词模仿了圣餐仪式《主佑玛利亚》[Beata viscera]的一首玛利亚孔杜克图斯,以更为严格的不完全协和音程遮蔽了作品的固定声部。三度和六度的叠置产生出了我们所称的"三-六"(或者第一转位)和弦连锁(例11-9)。《主佑玛利亚》早已成为伍斯特残篇中最著名的单篇,背后的原因很快会显而易见。它的风格体现了通常所说的"英国迪斯康特"[English descant]。

例 11-9 《主佑玛利亚》(孔杜克图斯/经文歌),第 1—13 小节

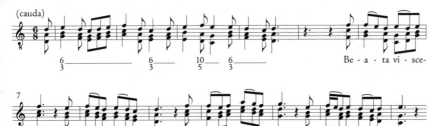

圣母玛利亚的子宫是应当称颂的,她怀着永恒种子的果实。

当英国迪斯康特以一首素歌为基础的时候,固定旋律通常被置于中间声部,并遵循在上方或下方使用规定音程做英国"即兴"对位的实践,且有时还会同时在上方和下方。(事实上,这种"即兴"——尽管奇怪的是,它被称为"视觉"的运用——正是我们所说的"通过听觉作和声"。)当这样的配乐是以书面形式创作时,固定旋律经常在中间和较低的声部之间"迁移",这样声部之间就不会有交叉。这似乎表明了对和弦的和声结构的[407]兴趣:当允许固定旋律迁移到最低声部而不是与其交叉时,各个声部在音域上就都是不同的。更重要的是,乐谱上写的最低声部可以一直保持它作为"低音"的功能,使作曲家更容易跟上和声的进程。在例 11-10 中是一首圣母玛利亚许愿交替的配乐,在目前被选择的"玛利亚交替圣歌"成为经典体裁之前,英国人经常在晚祷后演奏这首圣咏。其中声部只交叉了一次,而且也只会在一个音符的持续时间内进行交叉(在接近尾声的"genuisti"上)。与较为流行的"平行"风格相比,其和声更为混杂,包括了完全协和音程与已承认的不完全协和音程的和弦,尽管有些地方的进行仍带有英国"口头化"习惯的痕迹,也就是即兴表演完整的长串三和弦。但总体上协和音的层级是无所不在的——要远高于当时欧洲大陆的音乐。

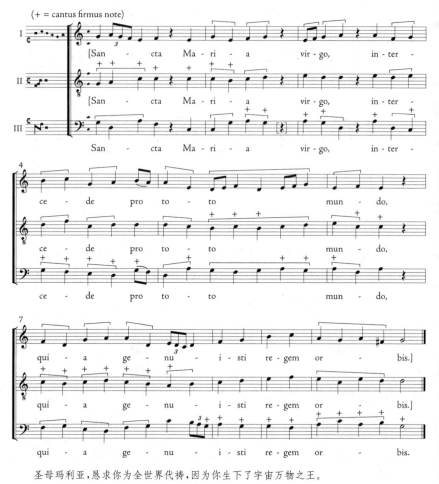

例 11-10 《圣母玛利亚,请为我等祈祷》(玛利亚交替圣咏)

圣母玛利亚,恳求你为全世界代祷,因为你生下了宇宙万物之王。

"功能性"和声的开端?

[408]对于所有我们已经了解到的、可被判定为英国的东西,可看一下经文歌《托马斯,坎特伯雷的宝石/托马斯,在多佛尔被害》[Thomas gemma Cantuariae/Thomas caesus in Doveria]这首作品,它可算是一项非凡的总结。例 11-11 是它的开头。普林斯顿大学图书馆大约于 1950 年获得了一份来自 14 世纪英国的非音乐手稿。在它的扉页上,人们幸运地偶然发现了这幅作品。它是对两个殉道者的纪念。作品

例 11-11 《托马斯, 坎特伯雷的宝石/托马斯, 在多佛尔被害》, 第1—32小节

例 11-11（续）

Ⅰ.托马斯，坎特伯雷的宝石，因信仰而被杀，现在被提升为天主，等等。
Ⅱ.托马斯，在多佛尔被对手杀死，现在永远与圣父同在，等等。

的经文歌声部颂扬了一位来自多佛本笃会修道院[Benedictine priory]的僧侣托马斯·德·拉·阿勒[Thomas de la Hale]。多佛是一个位于英吉利海峡的白垩海崖上的港口。这位僧侣在 1295 年 8 月发生的一次法国突袭中丧生。这次事件预示了一场旷日持久的冲突，它后来被称为百年战争[Hundred Years War]。作品的第三声部纪念的是另一位托马斯。他是英国最杰出的殉道者：托马斯·贝克特[Thomas à Becket]（1118—1170），自 1173 年被追封为坎特伯雷的圣托马斯[St. Thomas of Canterbury]以来一直知名于世。他在亨利二世国王的命令下在坎特伯雷大教堂被谋杀。这两个文本在一起勾勒了两个殉难的托马斯之间的相似之处，经常分享或改述彼此的诗行。

可以猜测,第三声部和经文歌声部各自代表一个托马斯。二者是"紧密结合在一起的",具有相同的音域并沉湎于频繁的声部交换和分解旋律。它们由固定声部和对应固定声部伴奏(后者实际上被标为"第二固定声部"),这两个声部也以相同的方式结合在一起,从而产生了一种双重的双歌织体。这早已成为一项英国特质,而且是众多英国特质中的第一项。

整个作品的结构布局就像夏日卡农一样,是在基础低音声部之上做的一组变奏。但甚至比夏日卡农更明显的是,基础低音本质上体现的是和声,而不是旋律的观念。它甚至从未被重述过一次,但它的和声框架却被重述了大约28次。构成这框架的交替或摇摆形态,与我们在其他每一个英国基础低音声部中所观察到的相同,其主要体现在了收束音F("收拢终止式"音符)与其高声部的邻音G("开放终止"音符)之间。它们以规则的四小节模式交替进行,如下所示(其中"I"表示F,"ii"表示G):I/I—ii/ii/ii—I。

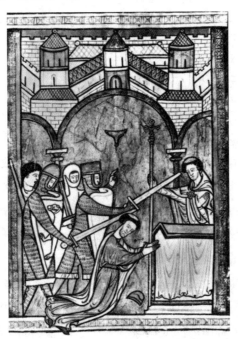

图11-4 1170年坎特伯雷的圣托马斯被谋杀,选自约1200年的英国拉丁诗篇

之所以使用罗马数字 I 和 ii（这让人想起和声分析）代替音名[claves]F 和 G 来表示基础低音，主要是因为 G 音并非始终是"ii"部分中的最低音。当 G 是最低音时，终止式是熟悉的"双导音"[double leading tone]类型。但有时候，当两个固定声部的其中一个为 G，另一个声部为低五度的 C 时，那么这样两个低音声部与上方高声部的[409]导音之间构成的就不是六度-三度和声，而是众多英国特质之一的十度-五度关系，我们曾在作品《主佑玛利亚》中第一次遇到过。这样终止式的实际"低音进行"并非为 ii-I，而是 V-I。读这本书的人都会注意到"V-I"终止式模式的首次出现，这是我们当代人耳中所有和声中最为熟悉也最具决定性的结构。对于我们来说，这一引人注目的、重要的进行最初有着怎样重大的历史意义，可能是历史学家之间争议较大的问题——这场争论深入探讨了"历史"一词的真正含义。我们还将会回到这个问题上。

就目前来看，只要关注到"十度-五度"开放排列的三和弦，在这首经文歌里的自由分布，以及我们在"英国迪斯康特"中追踪到的所有其他完整三和弦的音响就足够了。

老霍尔与国王亨利

这里有一个告诫：任何关于 13 世纪和 14 世纪英国音乐的独特性和孤立性，或其风格的连续性的说法，都不应被视为英国作曲家不了解大陆音乐发展情况的一种反映，或对大陆的发展怀有敌意。相反，到了 14 世纪末期，当英国音乐活动的证据变得更加丰富时，很明显有很多英国作曲家，他们甚至能很好地掌握最难懂晦涩的精微艺术的创作技巧，并在自己的作品中骄傲地展示这些技术。然而，他们也一定会在任何适用的地方做英国式的转变。

一个有趣的例子就是一位作曲家创作的一首荣耀经。关于此人，我们只知道他叫皮卡德[Pycard]。这首荣耀经来源于相对完整地流传下来的最早的可解译英国复调教堂音乐。这是一部宏伟的抄本，名为老霍尔手稿[Old Hall manuscript]，因为在学者们发现它时，它归瓦雷镇附近老霍尔村的圣埃德蒙学院所有。一位私人所有者在 1893 年将

此抄本遗赠给学院。它以前曾归作曲家约翰·斯塔福德·史密斯[John Stafford Smith]所有,他的歌曲《致天堂里的阿克那里翁》["To Anacreon in Heaven"],配以弗朗西斯·斯科特·基[Francis Scott Key]所作的新词,成了作品《星条旗》["The Star-Spangled Banner"];1973年,这个抄本被出售给大英图书馆。自16世纪以来,它一直是私人所有,而且几乎不为人知,这可能是它免遭损毁的原因。

此手稿是在15世纪的第2个10年被汇编和抄写的,但它的曲目可能至少可以追溯到此前的一代人,并且代表了14世纪或者接近14世纪时英国音乐的状态。现在人们认为此手稿是为亨利四世的次子,也就是亨利五世的弟弟克拉伦斯公爵托马斯的教堂而抄写的。它的内容主要包括按类别划分部分组织的常规弥撒配乐:首先是慈悲经(一个现在遗失的部分),然后是荣耀经(接着是一些交替圣咏和继叙咏,一个主要的非常规部分,但位置适当),再者就是信经等等。在每个部分中,首先有一些以总谱式[in score]记谱的"英国迪斯康特"配乐,然后有一些更现代的(即,类似经文歌)作品以分部的单独声部[in separate parts]形式记谱。皮卡德的荣耀经是后一种类型。

[410]这首作品是以一种非常法国化的方式构思的。它将文本(标准的弥撒荣耀经中"塞进了"一个玛利亚附加段——《圣灵与孤儿的拯救者》[*Spiritus et alme orphanorum*],它在英国十分流行)分成四个部分,每个部分都由双重完全等节奏的进行流程结构组成[double panisorhythmic cursus]。低声部有一组重复出现的"克勒"[color]和"塔列亚"[talea],二者结合且有八次进行流程;高声部有四种不同的"塔列亚",一种对应每一个主要部分,各重复一次。正如这样的描述早已开始暗示出的,织体中的四个"真实"声部是"成对结合的"[twinned],就像在例11-11中的"托马斯"经文歌那样。上方的两个声部,像号角齐鸣一样迅速地吐露出唱词内容,并共享同一个音域和大量的旋律材料。它们非常频繁的不规则模仿,显然与旧的声部交换技术有关。低声部前后相继地体现了一种老式的英国基础低音结构。同时,这一基础低音还以G和F作为稳定点,并在二者之间进行摇摆。其中一个声部在两个分解旋律线条中做了"立体声式的"拆分,因此二

声部的基础低音实际上需要三个人声的声部或乐器参与。（这就是为什么尽管这首作品需要五位表演者，却只有四个"真实"声部。）一个流行的英国附加段与加入了等节奏的古老英国基础低音技术的结合，已经证明了英国对大陆创作规程加以吸收"转变"的这一评论是正确的。可以证明其参考精微艺术的依据是，上方声部和基础低音声部之间所出现的不断变化的节奏关系。在第二个完全等节奏的部分（与附加段开头同时出现），上方声部像之前一样继续歌唱，而低音基础声部则从上方声部的等于 12 个微音符（八分音符）的长音符，转变为等于 9 个微音符的长音符。但是低音基础声部中类似分解旋律那样分开的音符，意味着实际上，分解旋律声部中的每个音符等于上方高声部中微音符的 4.5 倍。同时，通过使用红色墨水着色，这些上方声部的微音符两个为一组，以 3∶2 的比例结构变为半短音符。这样一来，高声部音符和低音基础声部音符之间的实际长度比率是 1∶2.25（＝4∶9）。这就是精微性[*subtilitas*]的体现！在例 11 - 12 中显示了这一令人瞩目的延伸。

　　复杂性累积增加：在下一个完全等节奏的部分期间，每一个基础低音声部的音符等于高声部中的 8 个微音符。但是在高声部当中，这些微音符是每 3 个划为一组的。并且这还将持续下去，基础低音以一系列"毕达哥拉斯"比例（12∶9∶8∶6）稳步减缩，直到各声部最终又回归至有量节拍彼此对齐的状态，但是基础低音声部则以两倍于原始速度运动。尽管这部作品有着各式智识复杂化的因素，但它不仅易懂，而且容易接受，甚至令人愉快。其原因就在于，将所有这些巧妙的线性精微性技术与典型的英国完整三和弦的纵向音响，以及欢快的舞蹈般的曲调使用做了混合。杰拉尔德斯·凯姆布瑞斯[Giraldus Cambrensis]和他的威尔士幼童仍然潜伏在这一大背景中。

　　这首曲子是如此复杂，在老霍尔中以他的名字保存的另外 8 首曲子中，皮卡德如此沉溺于数学的和卡农的魔法。而他的名字（比照法国北部古老的皮卡迪省）则如此令人生疑地是高卢化的，以至于有人认为他实际上是一位法国作曲家，而由于某种原因，他的作品被保存在英国手稿中（还有另一份手稿中也有保存，但只是残篇，同样也是英国的）。

例 11-12 皮卡德,荣耀经,第 25—48 小节

例 11-12（续）

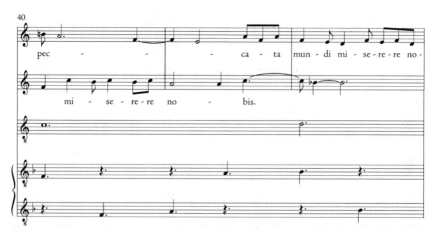

例 11-12（续）

一位学者甚至提议将他与一位名叫让·皮卡德[Jean Pycard]（化名为沃[Vaux]）的牧师联系在一起。后者并非音乐家，他曾于 1390 年在皮卡德首府亚眠居住期间，为冈特的约翰[John of Gaunt]（卒于 1399 年）服务。他是兰开斯特和阿基坦公爵、爱德华三世[Edward III]的四子，以及英国兰开斯特家族的[411]先人。③

但此时，一个名叫皮卡德或皮查德[Pychard]的家族在英国很显赫，而且它为这位作曲家的身份确认提供了其他可能的候选项。没有任何理由认为法国作曲家会倾向于使用基础低音（或者在 15 世纪之

③ See *New Grove Dictionary of Music and Musicians*（2nd ed., New York: Grove, 2001），s. v. "Pycard".

前,使用《圣灵与孤儿的拯救者》附加段)。至于[413]皮卡德风格的法国特质,可以与另一首老霍尔荣耀经相比较。这首荣耀经乐章毫无疑问是一位英国人莱昂内尔·鲍尔所作,属于纯种的法国坎蒂莱纳风格。作品仅凭复杂性便可很容易地与皮卡德的抗衡,并且它显示出的可识别的英国特征要少得多(尽管在例11-13节录的最后部分,声部交换后面紧随着模仿手法,这暴露了其英国特质)。

从历史学家的角度来看,老霍尔手稿真是一场饥荒后的盛宴。在它的147首作品中,大约有100首是有创作者归属的,其中提到名字的作曲家不少于24位。因此从这一时期起,我们有更多的英国音乐家的名字可以提及(即使其中许多只是名字),而且比任何其他国家都要多。在所有这些名字中,可以说有一个人的魅力足以等于所有其他名字的总和:Roy Henry,即"国王亨利"的法语写法,一位王室作曲家!

[417]但是这指的是哪个亨利呢? 兰开斯特家族的三位国王——约翰·冈特的儿子、孙子和曾孙都叫亨利。亨利六世1421年在9个月大时即位,可以被排除。但亨利四世和亨利五世,分别是手稿最具可能性的第一个主人的父亲和兄弟,而且他们都在手稿编纂期间在位。归属于国王亨利(也不能保证作品归属二人只是出于尊敬)的两部作品是由他们中的哪一位创作的这件事,依然众说纷纭。但由于这两部作品风格迥异,所以两位国王各写一部也并非不可能。另一份手稿中归属于"亨利五世"[henrici quinti]创作的哈利路亚配乐,似乎确定了年轻的那位是作者;但正如研究这一时期的专家玛格丽特·本特[Margaret Bent]冷冷地指出那样,这首作品"在风格上与两个老霍尔作品,并不比老霍尔作品之间有更多相似之处"。④ 从其风格和记谱角度判断,老霍尔藏稿的圣哉经配乐(例11-14)是两份手稿中较老的一个。就像老式英国迪斯康特配乐一样(特别是,如例11-10),它是用总谱式的记谱写成,基本上都是相同节奏的织体,并且还自由地混合使用了"完全"和"不完全"协和的和弦。(另一个"国王亨利"的作品是一首以先进

④ Margaret Bent, "Roy Henry", in *New Grove Dictionary of Music and Musicians* (London: Macmillan, 1980).

例 11-13　莱昂内尔·鲍尔,荣耀经,第 1—15 小节

例 11-14 国王亨利,圣哉经,第1—25小节

的"新艺术"坎蒂莱那风格写成的荣耀经,它以唱诗班歌本的方式分声部记谱。)受益于作为王室作品的地位——或至少作为有王室作者署名的作品——它居于手稿本部分的开头。该作的创作流畅,技巧娴熟,在不采用实际平行进行的前提下,依旧保持了英国音乐那种对完整三和弦纵向音响的偏好,这使该作在这种英国风格于欧洲大陆广

为人知并产生重大影响之前,可以被视为"典型"英国风格的代表(与像皮卡德那样喜欢法国风格并运用夸张复杂化技术的情况相反)。

战争的命运

例11-15的作者也是国王亨利(假定他就是亨利五世),这一次他做了自己最擅长的事情,并将音乐的评论留给了他人:

[419]例11-15是一首颂歌,是英国版本的颂歌[carole],是带叠歌(这里称为burden)的古老法国舞曲。自从11世纪(甚至更早)诺曼人到来以后,这类歌曲很可能就在英格兰演唱了。但是直到15世纪,它们才开始留下书面痕迹,那时它们开始由读写音乐家使用最新的复调技法进行创作。在此处呈现的作品中,"叠歌"[burden](或refrain)的三声部写作运用了英国独特的三和弦音响,其最早出现在大约两个世纪前创作的作品夏日卡农中。

例11-15 《英格兰承神之佑》("阿让库尔颂歌")

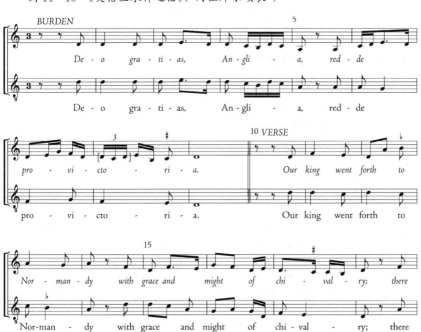

例 11-15（续）

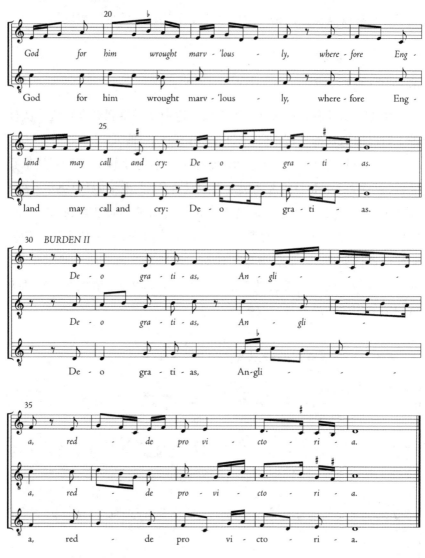

[420]当例11-15被记写下来之时，它所属的体裁已经失去了与舞蹈的必要联系。用研究该颂歌的重要历史学家约翰·史蒂文斯[John Stevens]的话说，它已经成为一种"节日歌曲"了。⑤ 大多数记写下来的颂歌都与圣诞节有关，尽管我们现在称之为"圣诞颂歌"的歌曲

⑤ John Stevens, "Carol", in *New Grove Dictionary of Music and Musicians* (1980).

（尤其是那些挨家挨户或围绕圣诞树唱的歌曲）实际上是赞美诗,而且很大程度上是19世纪乐谱产业的产物。

另一个这一形式的例子是例11-16,是一首富于机智性的作品,这是一首大众化风格的单声颂歌,它实际上比最早的复调例子更新一些。它出自格拉斯哥手稿,其中包含许多类似的"无伴奏的"颂歌曲调。不过它们不可能是从民歌改编而来的。它们的文本通篇练达文雅且独具文学性。这首作品描述了天使报喜[Annunciation](可以说,这一事件使圣诞节成为可能),作品文本是一首两种语言混合的诗文。它将拉丁语的叠歌与本地语的方言诗(尽管最后一个诗节以另一行非常熟悉的拉丁语文本结尾,它引用了玛利亚对加百列在路加福音1:38中问候的回应——"我是主的使女")匹配在一起,很有可能是以合唱的形式来演唱。

例11-16 《格外的,格外的,圣母重塑了夏娃》

2. 我在一个地方遇见了圣宠者；
 我跪在她面前
 说道：万福,玛利亚,充满恩宠者；

3. 圣母听见这话，
 她满心羞愧；
 并思忖自己是否有不当之处。

4. 天使说：不要惧怕，
 因为你们怀了极大的美德，
 他的名字叫耶稣；

5. 罪恶的伊丽莎白怀上约翰还不到六个星期，
 就像预言的那样；

6. 然后圣母说：真的，
 我的确是你的仆人，
 天使报喜。

这首歌的开头和结尾以及每一个诗节之间的叠句是一个优雅的双关语。"Nova, nova"大致的意思是"额外的！额外的！"，"Ave"（万福）是天使告诉玛利亚她要孕育上帝之子耶稣基督时对她说的话。而将它的次序颠倒形成的"Eva"（Eve[夏娃]）这个词，是原罪的源头，而基督的降临为之带来了救赎。因此，对于那些接受基督的人来说，救赎可以撤销并否定他们的罪恶：对于他们，"圣母（童贞女生育）重塑了夏娃"——第二次机会。

纪念亨利五世的颂歌《英格兰承神之佑》[*Deo gratias Anglia*]（例11-15），庆祝的不是一个节日，而是一个重大的事件——莎士比亚历史剧（或劳伦斯·奥利维尔电影）的影迷们都熟知的盛事。它在[421]15世纪上半叶抄写的一个羊皮纸卷轴上被发现。作品纪念了1415年10月25日的胜利，当时亨利国王和他规模虽小但装备精良的长弓部队，在法国最北端加来附近的阿让库尔[Agincourt]（现为阿赞库尔[Azincourt]）战场上击败了一支规模更大的法国军队。此地靠近英吉利海峡最窄处。这是英国在百年战争中最重要的胜利，这场领土冲突实际上从1337年到1453年（断断续续）持续了116年。战后，英国征服并占领了法国北部的大部分地区。

到了1420年，亨利得以进军巴黎（在神圣罗马皇帝和他秘密的盟友勃艮第公爵的帮助下）并宣称拥有——或者，如他所坚称的那样，重新夺回——法国王位。当年签署的一项条约，将使亨利在现任统治者查理六世去世后成为法国国王，他同意娶后者的女儿凯瑟琳为妻。亨利于1422年去世，而当时条约还没有生效（因为查理六世还活着）。但英国军队继续享受着胜利的喜悦，直到1429年，法国卢瓦尔河以北的几乎所有地区都掌握在英国手中。（正是在这个时候，法国人在圣女贞德的领导下团结起来，最终为法国世袭继承人查理七世收复了大部分领土。）

正如读者肯定猜到的那样，刚才描述的政治事件在音乐上产生了重要的影响。15世纪20年代和30年代早期，英国对法国北部的占领，使许多英国"权贵"和行政官员，包括军事和民事官员来到了法国的土地上。他们的首领是兰开斯特的约翰，贝德福德公爵，也

就是亨利的兄弟。亨利留下了一个9个月大的儿子和继承人,即亨利六世。他作为查理六世的孙子,也是法国王位的条约继承人。(实际上,他是在英国占领期间于1431年在巴黎加冕,但从未在法国统治过。)

贝德福德和他的兄弟格洛斯特公爵汉弗莱被任命为联合摄政王,一直到国王成年。贝德福德主要负责维持与法国的战争和管理英国所占领的土地,这项职责要求他继续在法国领土上居住,直到他的盟友勃艮第公爵背叛他,并与法国继承人单独达成和平。从1422年到1435年去世,贝德福德公爵是法国的实际统治者,此时距他下令对圣女贞德处以火刑(她被两面三刀的勃艮第人俘虏,并为了赎金卖给了英国人)已过去4年。

贝德福德维持了豪华的旅居王室和随行人员,其中还包括一个小教堂。它主要位于巴黎,并配备了一个庞大的音乐团体。公爵在诺曼底还拥有许多地产,而这些地产是从法国贵族手中罚没来的。这些法国贵族在英军挺近的过程中被击败并撤离。其中一个庄园在贝德福德死后被一个叫约翰·邓斯泰布尔[John Dunstable]的人继承,而且他在契约中被任命为服务于格洛斯特公爵汉弗莱[*serviteur et familier domestique de Onfroy Duc de Gloucestre*]的仆人和家务管理人,但在另一份文件(一篇天文论文中的一张藏书票)和他的墓碑上被称为"服务于贝德福德公爵的音乐家"[*cum duci Bedfordie musicus*]。

1436年,此人在法国被授予贵族身份,当时他以"占星家、数学家、音乐家,等等"而闻名(引用[422]他的一篇墓志铭)。在归为邓斯泰布尔的音乐作品中,最引人注目的地方在于,在五十多首存世作品中(除了五首外,其他所有都是拉丁语宗教文本的),五分之三的作品只出现在大陆手稿中。这不能仅仅以英国原始文献的缺乏来解释,因为此前在大陆的手稿中并没有这样的英国作品存在。邓斯泰布尔作品另一个引人注目的地方是,它们对大陆作曲家产生了巨大的影响。许多证人都乐于,甚至是积极地承认这一影响。唯一使所有这些零散的事实和情况,以令人信服的形式结合到一起的假设是,在英国威望达到顶峰之时,邓斯特布尔在巴黎成为贝德福德公爵音乐事务的重要负责人。这

种政治威望,加上英国风格的新颖性及其纯粹的魅力(我们早已知道,但这对大陆音乐家来说是一个启示),共同促成了欧洲音乐的风格分水岭。在此之后第一次出现了真正的泛欧音乐风格——一种读写性的通用音乐语言——其中以邓斯泰布尔为首的英国作曲家对此起到了催化剂作用。

邓斯泰布尔和"英格兰风格"

我们对于邓斯泰布尔的声望和他为欧洲音乐发展所起到的催化剂作用的最好见证之一,主要以旁白形式出现在一部史诗般的寓言诗《女中豪杰》[Le Champion des dames]中。这首诗由勃艮第宫廷诗人马丁·勒·弗朗克[Martin Le Franc]于1440年左右创作。他是百年战争期间法国的坚定支持者。弗朗克写这首诗,意在劝说勃艮第公爵好人菲利普[Philip the Good]做他最终会做的事情:切断与英国人的联系,帮助法国人赶走他们。勒·弗朗克坚持认为,英国人在法国土地上的存在是有害的。勒·弗朗克主张:如果不加以控制,它将不可避免地导致世界末日,历史时代的终结。勒·弗朗克列述它的预兆,并对艺术和科学所达到的完美感到骄傲和恐惧,超越这一点似乎是不可能的。他声称,音乐的完美是命中注定的,这尤其直接归功于那些可憎的英国人。

根据勒·弗朗克的说法,在该世纪初叶,巴黎最受敬仰的作曲家有三位:约翰内斯·卡门[Johannes Carmen](我们在第十章中已见过他)、约翰内斯·西萨里斯[Johannes Césaris]、让·德·努瓦耶[Jean de Noyers],后者也被称为塔皮西耶[Tapissier]("织毯匠")。他们的作品曾经震惊了整个巴黎,给所有的来访者留下了深刻的印象。但近些年,新一代的法国和勃艮第音乐家完全使他们黯然失色。这些新一代的音乐家吸取英国风格,追随邓斯泰布尔,这使得他们的歌曲非常悦耳、卓越且令人愉快。[ont prins de la contenance Angloise et ensuy Dunstable, Pour quoy merveilleuse plaisance Rend leur chant joyeux et notable.]

勒·弗朗克含糊其辞地用了一个短语"英格兰风格"[la contenance angloise]——"英国的某种东西"（词典中给出的是"样子""举止""态度"，以及作为诗意的表情的对应词"面貌"[guise]）——以此抗拒精确的翻译或改述。而且尚不清楚勒·弗朗克本人是否确切地知道他所说的内容。（引述内容的前面几行是各种技术术语的混用。）但是他表达的是当时的传统才智，因此这些内容在那个世纪余下的时间里也都保持不变。

[423]当理论家约翰内斯·廷克托里斯在1477年的著作中发表了他著名的论断，认为没有一首超过40年的音乐作品是"有学识的人认为值得聆听的"，他将切实可行的音乐开端追溯到了勒·弗朗克写作长诗的那段时间。他争辩说，任何更早的作品都是"如此拙劣地，如此愚蠢地创作出的，以至于它们非但不能使耳朵愉悦，反而是一种冒犯"。在稍早的一篇论文中，廷克托里斯已经指出"英国人中的邓斯泰布尔作为这种"新的艺术"的"源泉和起源"脱颖而出，这也标志了这种可行性的界限。⑥

无论"英格兰风格"是什么，它已经在大陆的教徒和音乐家中引起轰动。在1417年商议宗教大分裂结束的康斯坦茨会议上，他们听到了诺里奇和利奇菲尔德主教的唱诗班，还听到过沃里克伯爵随从中的乐器演奏家们的演出。而在该议会之后，英语音乐对欧洲大陆重新统一的罗马天主教会的音乐创作的影响力达到了顶峰。

在马丁·勒·弗朗克提及的法国音乐家中，吸收了这种新的创作方式并使之达到完美的是邓斯泰布尔的同时代人吉莱·班舒瓦[Gilles Binchois]和纪尧姆·迪费[Guillaume Du Fay]。廷克托里斯也提到过他们的名字，他们与邓斯泰布尔一同，曾指导过廷克托里斯的同时代人，后者是真正完美的作曲家。在"前现代"的欧洲音乐样式中，会将所处的当下看作是高峰，而后来则会把过去的形式视为"黄金时代"。

⑥ Tinctories, *Proportional musices* (ca. 1476), as translated in Oliver Strunk, Source Readings (New York: Norton, 1950), p. 195.

因此,到了16世纪末,邓斯泰布尔在时间上变得足够遥远,以至于完全失去了他的光环。作为邓斯泰布尔之后的一个英国作曲家,托马斯·莫利[Thomas Morley]从邓斯泰布尔的一首经文歌里拿出了些许片段,并于1597年写了一段话,以展示什么是"有些笨拙的人没有懈怠去做的,是的,这个人的名字叫约翰·邓斯特布尔(一个古代的英国作曲家)",他引用的内容"是我所见过的在音乐的曲调中犯下的最大的荒谬之一"。或许莫利无法抗拒双关语。无论如何,这都无关个人,也不能表明音乐理论家的思想或观念有任何实质性的变化。莫利只是在做廷克托里斯和勒·弗朗克在他之前所做的事情,即蔑视比他老的作曲家所创作的音乐。

如果马丁·勒·弗朗克的说法是正确的,那就有可能证明邓斯泰布尔的音乐,是如何在卡门、西萨里斯和塔皮西耶的音乐与勒·弗朗克所提及的同时代法-勃艮第的班舒瓦和迪费的音乐之间起到中介作用的。这样做确实是可能的,而且很有启发意义。通过这样的比较,我们了解到,直到14世纪末,"英国迪斯康特"与欧洲大陆音乐最为不同的特征——如"大调式"的调性、完整三和弦的和声结构(或至少更多地依赖于不完全协和音程),以及不协和音的平稳解决——在15世纪早期,这些技术对大陆音乐家产生了最为决定性的影响,因此这也必定构成了所谓的"英格兰风格"。

塔皮西耶创作的一首完全等节奏经文歌《啊! 美丽盛开的玫瑰/赞美那可亲的仲裁者》[Eya dulcis/Vale placens],实际上涉及的是康斯坦茨会议要解决的问题——"罗马,所有的罗马都喊着'远离宗教分裂'",第三声部一度如此尖叫着——尽管这首作品可能是作曲家早些时候在阿维尼翁[424]创作的。作曲家曾在那里工作,并于1410年左右去世。另一种可能就是,这首经文歌是为勃艮第的勇敢者腓力二世[Philip the Bold]公爵的宫廷而作,腓力公爵当时是法国在北欧势力的主要竞争对手。无论如何,人们很容易明白为什么马丁·勒·弗朗克说这样的音乐震惊了整个巴黎。它散发着力量和权威。

正如第八章中所讨论的奇科尼亚的经文歌(也通过其题献人弗朗西斯科·萨巴瑞拉[Francesco Zabarella]间接地与康斯坦茨会议联系

在一起),塔皮西耶经文歌在每一个塔列亚之前都会有强劲的仪式性的号角性音调,这表明了该作要以声响较大的管乐器进行户外表演。(我们从文学描写中了解到,在康斯坦茨会议上,经常有这样的管乐队为唱诗班伴奏,英国长号特别受到青睐。)对唱词的配乐处理是激励性的、宏大的,甚至是稍稍有些夸夸其谈的。它有时由一串稍长的音节组成,用一种朗诵音调,或者更确切地说是一种慷慨激昂的音调表现。作品节奏的创作显示了阿维尼翁独具特色的"精微艺术"手法,即较长的连锁式的切分节奏和一些集中出现的复节奏。

整体上的调性布局毫无掩饰地以旧式法国的方式加以分解,使人想起第七章中所提到的经文歌作品《永世》[In seculum],该作中任性且难以预料的终止式结构被视为一种附加和多样性的一个方面(一种对不协和的调和[discordia concors])。塔皮西耶经文歌里3个完全等节奏的塔列亚[taleae]都是从C音上的号角音调开始,但却分别终止在F音、C音和G音上。然后,就像《永世》经文歌那样,在固定声部中,显然由无法辨识的克勒[color]中凭空留下的一个单独的音符,强制造成了F音上的最后一个和弦,它在任何意义上都没有解决和声问题,而只能造成困惑——我们必须假设,这种困惑如果不使我们感到愉悦,也会使最初的听者愉悦(或者至少留下深刻印象)。例11-17显示了最后一个塔列亚和它意外的结尾。

例11-17 让·德·努瓦耶(塔皮西耶),《啊!美丽盛开的玫瑰/赞美那可亲的仲裁者》,第77—115页

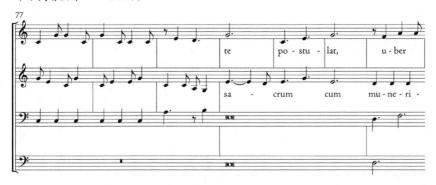

例 11－17（续）

例 11-17（续）

第三声部：

崇高王国的百合花，

被极大的逆境所压迫，

恳求你，哦，在繁衍的源泉中，

成为安慰百合的玫瑰。

啊，你救了我们，

现在是困难的时刻；

他们的眼泪浸湿了人们的脸。

在我们的时代提炼和平。

经文歌声部：

用上帝的恩赐祈祷是神圣的；

惟有你吩咐神，

将平安荣耀赐给人类和天使。

 仅有的可与塔皮西耶的经文歌进行恰当比较的，是另外一首等节奏经文歌。尽管邓斯泰布尔在传统史学的编纂（归因于勒·弗朗克和廷克托里斯等人）中赫然作为风格的划分者，但他至少是传统体裁的延续者和接班人。他写了相当多的等节奏经文歌，其中有差不多 12 首存世；的确，他尤其在这一最崇高的体裁中堪称专家，正如人们会很期待他作为"占星家、数学家、音乐家，等等"一样。像他所有的同时代人一样，邓斯特布尔在音乐上仍然是在"四艺"[quadrivium]的精神里成长起来的。但他置入旧形式的内容——正如一则古老隐喻所说的那样，旧瓶装新酒——确实有所不同。

他为纪念圣凯瑟琳[St. Katharine]（例 11-18）而创作的经文歌《致敬，救世主的象征/值得称颂的是奴隶们的救赎者》[*Salve scema/ Salve salus*]在结构设计上与塔皮西耶的作品一样严谨。固定声部和对应固定声部的克勒部分都严格保持了 3 次进行流程的结构。而且，每一次克勒都对应了一条塔列亚的二次进行流程，后者自始至终严格保持在低声部中，陈述共计 6 次。随着克勒的每一次重复，塔列亚还会经历有量节拍的变化，使节奏加快：第二次克勒的速度相当于第一次的 1.5 倍，而且第三次的速度是第一次的两倍。此外，在两个低声部的每一个克勒的陈述过程中，有唱词文本的声部是完全等节奏结构：也就是说，每当低声部在以给定的速度重复它们的塔列亚时，上方声部同样也会重复它们的塔列亚（比较第 145—162 小节与第 163 小节至结束的部分）。正如谱例所示，不同之处[425]在于，两个低声部始终没有改变它们的塔列亚形态，而上方声部则变化了两次。

然而，如果邓斯泰布尔的经文歌结构是传统的，那么其音响与塔皮西耶的作品则完全分属不同的世界（好吧，至少相隔一条海峡），其音响完全受到我们已经了解的英国迪斯康特的熏陶：统一的 F 大调调性和悦耳的三和弦和声结构，作为协和音程的三度音程（除了收束的和弦外）。当固定声部和对应固定声部的每一个克勒的陈述在引入[*introitus*]部分之后进入时，我们甚至有意识地嗅到了些许老杰拉尔德斯·凯姆布瑞斯[427]所谓的"降 B 的甜美温柔"（我们称其为"变格和声"）。最重要的是，邓斯特布尔的音乐展现了前所未有的流畅的声部创作技巧，其不协和音始终从属于协和音，这种方式已开始近似于对位课上仍在教授的协和音处理手法以及和声课上的分析（经过音、邻音等）。例 11-18 包含了最后一次克勒的陈述。要注意的是，完全等节奏结构中塔列亚的二次进行流程：恰好在第 18 个小节之后，所有声部的所有节奏型又做了重复。

[429]相比之下，塔皮西耶作品的织体充满了"未准备"和"未解决"的不协和音。谱例最后 6 小节中有很多这样的例子：第三声部的 G 与经文歌声部（和固定声部）的 A 所形成的七度关系，而后从它做跳进；第三声部和经文歌声部一同跳进至具有冲突性的二度音程 E-升 F 等诸如此类的结构。这种情况在产生于大陆迪斯康特的法国复调风格

例 11-18 约翰·邓斯泰布尔,《致敬,救世主的象征/值得称颂的是奴隶们的救赎者》,第 145—180 小节

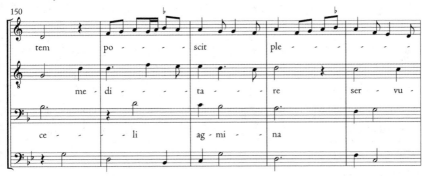
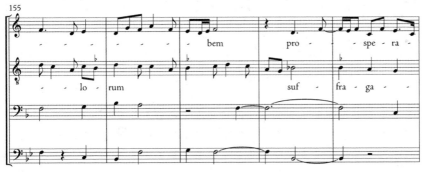
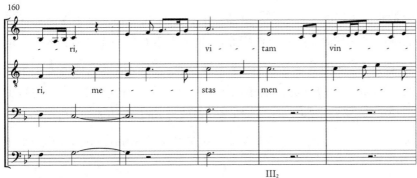

例 11-18（续）

中是非常正常的。这在邓斯泰布尔的作品里找不到。对于那些已经被训练成将英国迪斯康特当作标准，并把邓斯泰布尔当作有活力的音乐的"根源和起源"的耳朵来说，塔皮西耶的不协和音很容易被认为是错误的，并且很容易理解为什么廷克托里斯会认为指责这样的音乐"写得拙劣和愚蠢"是合适的。我们已经在迪费的《最近玫瑰开放》[*Nuper rosarum flores*]中看到了大陆对邓斯泰布尔经文歌风格的响应，在第八章中

对其数字象征的意义已经进行了分析。那里曾提到,对于音乐来说,"文艺复兴"的开始常与迪费的作品联系在一起(事实上,比兰迪尼的作品更常被说到)。这是因为现代音乐史学的编纂,也许有点不加批判地采纳了马丁·勒·弗朗克和廷克托里斯对艺术史习惯词汇的观点——关于作为标志着欧洲大陆的一个新开端的英国音乐风格的重要意义。迪费和他同时代班舒瓦音乐创作中的"复兴",正是马丁·勒·弗朗克认为他"新"的地方:他们"采用英国风格,并追随邓斯泰布尔",尤其是在和声与声部写作方面。而事实上,大陆作曲家发明了新的方式——实际上是聪明的食谱——立即改变了他们的风格,并披上了"英国风格"的外衣。

感官享受及其获取途径

为了一瞥英国最极端的新颖之处,让我们来简单地考量一下邓斯泰布尔最著名的作品《你是多么美丽》[*Quam pulchra es*],一首来自雅歌[Song of Songs]的配乐(例 11-19)。《圣经》中这一部分的韵文在英国非常流行,因为荣耀圣母玛利亚的许愿仪式蓬勃发展。圣母玛利亚扮演着"颈"的角色,连接(并以中介的方式连通)上帝的头部和信众构成的身躯。所罗门王的爱情抒情诗有着悠久的寓意解释的传统,如今已作为许愿交替圣咏获得独立地位。

尽管如此,雅歌仍然是一首爱欲诗,它的表面意义无疑为英国作曲家对其诗节所创作的极其感性的配乐创造了条件,这从"老霍尔"一代开始,通过邓斯泰布尔和他的同代作曲家,最终渗透至欧洲大陆。在这些雅歌交替圣咏中出现了一种新迪斯康特配乐的风格;这在学术文献中被广泛称为"朗诵经文歌"[declamation motet],但它更准确的名字应是"坎蒂莱那经文歌",主要是因为它与大陆宫廷尚松的织体结构相似。它诱人的甜美风格来自对不协和音的控制,而这种控制是如此极端,以至于让命名了这一新体裁的历史学家曼弗雷德·布克福泽[Manfred Bukofzer]想到了"净化"。[⑦] 古老的孔杜克图斯的相同节奏

⑦ Manfred Bukofzer, "English Church Music of the Fifteenth Century", *New Oxford History of Music*, Vol. III (London and New York: Oxford University Press, 1960), p. 185.

织体是根据口语的实际节奏调整改编而来,但并不是根据等时性或任何事先形成的韵律方案形成的。但是,自然主义的[430]朗诵音调并不是普遍存在的;相反,它被有选择地用来突出那些关键且充满感情的词汇和短语,主要是那些表达爱慕的词汇和关于女性性方面的象征。

例 11-19　约翰·邓斯泰布尔,《你是多么美丽》

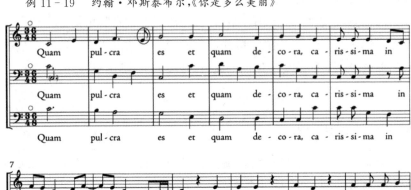

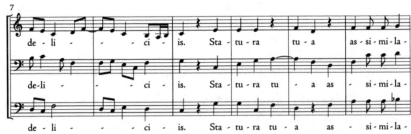

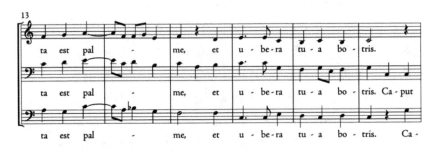

例 11-19（续）

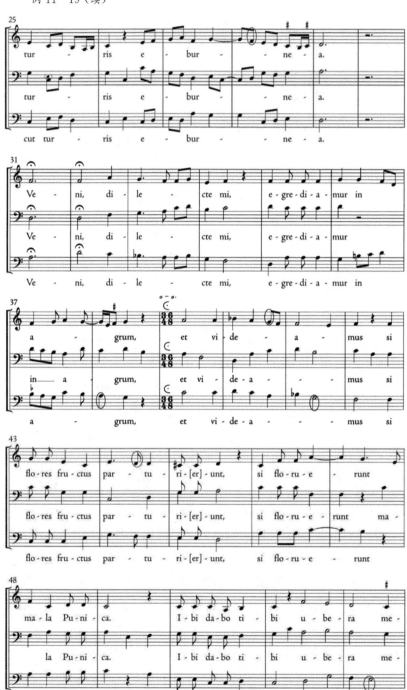

例 11－19（续）

你是多么美丽，多么优雅，
在欢乐中，你是我最亲爱的，
我要把你的身材比作棕榈树，把你的胸脯比作葡萄串。
你的头就像迦密山，
你的脖子就像象牙塔。
来吧我的爱人，让我们走进田野，
看看花朵是否结出果实，
以及推罗的苹果是否开花。
在那里我要把我的胸部给你。

在《你是多么美丽》中，从头到尾只有 9 个不协和音（在例 11－19 中已圈出），它们仍旧都符合高度规范化的学院派对位法的不协和音处理。（换句话说，它们是可以被命名和分类的。）在 *pulchra* 上有一个"不完整的邻音"或"逸音"[escape tone]；在唱词 *ut* 和 *eburnea* 上有非重音的经过音；在 *videamus* 上则是重音的经过音，而且在各种终止上有 4 个七度-六度进行的延留音。这样不协和音的提炼是需要付出努力的。它确实引人注目，并因此富有表现力，它提醒我们，将更高程度的不协和音作为规范用法通常被我们视为理所当然。

朗诵音调同样具有很强的表现力。被挑选出来运用严格相同节奏的自然性配乐音调所对应的词，包括 *carissima*（"最亲爱的"）、*collum tuum*（"你的脖子"，可能既是象征性的，也是爱欲的）和 *ubera*（"胸部"），后者被挑出来运用了两次，一次是由男性情人，另一次则是在最后由女性情人。最具戏剧性的配乐[432]是女性情人的命令——*Veni dilecte mi*（"来吧，我的爱人"）。它不仅以相同节奏和长音符时值实现，而且还以使时间停止的延音记号实现。无论雅歌的诗句在玛利亚礼拜仪式中的寓意性意义是什么，音乐都会通过字面意义上（如果是以静默的方式）

的"言说"来实现其如诉说般的表现力,也就是说,揭示寓言。

[433]顺带值得注意的是,我们将会多次看到音乐在很多具有约束性的语境中说出了难以言说的话,并为无法命名的事物命名,而这只是其中的第一次。这几页已经偶尔提到,它有着在很大程度上未唱出的力量,或者独特的力量,去颠覆它所装饰的文本和场合。这主要是通过对潜在的危险诱惑较为敏感的教士(圣奥古斯丁,教宗若望二十二世)的话语来实现。就英国朗诵经文歌而言,音乐泄露的秘密是尽可能公开的秘密。

人们完全可以想象,当欧洲大陆音乐家终于有机会听到这种音乐时,他们对其的印象一定是它的奢侈淫逸。它开辟了一个音乐表现力的全新世界,获得它成了大陆音乐议程上的第一项任务。大陆音乐家首先注意到的"英国风格"是其华丽饱满的完整三和弦,当它们以连续进行的方式出现时最为显眼。我们还记得,这些连续进行是英国迪斯康特的一个标准特征;现在,在邓斯泰布尔的作品中,它们被吸收到一种更加多样和微妙地控制的作曲技巧中。

邓斯泰布尔所允许的唯一一种平行进行的形式是避免完全协和音程,而倾向于更通俗、更具英国特色的不完全协和音程。因此,举例来说,*assimilata est palme*("像棕榈树一样")和 *ubera mea*("我的胸部")这两个乐句通过大量运用不协和音程的平行运动而变得突出,对应固定声部与固定声部之间为三度关系,与旋律声部之间为六度关系,如例 11-9 中所举例的《主佑玛利亚》圣餐仪式经文歌的英国迪斯康特配乐。这就是为什么《主佑玛利亚》成了 14 世纪英国迪斯康特最著名的作品。它偶然地预示了这首标志着欧洲音乐史的一个时代的 15 世纪作品,因此回过头来看,就将其视为"典型的",而实际上并非如此。

欧洲大陆对这一异国和谐之音的回应,以令人惊讶的具体形式呈现。从 15 世纪 20 年代开始,就如预定的那样,随着康斯坦茨会议的召开,并恰逢贝德福德公爵在法国摄政时期,像例 11-20 那样的作品大量出现。与《主佑玛利亚》一样,它是一首基于格里高利圣咏创作的(例如 11-20a)圣餐仪式交替圣咏。它以"二声部"的形式记谱,但却是一个非常奇异的作品(例 11-20b)。该作唯一使用的音程是八度和六

度,八度出现在乐句的开头和结尾,六度则以平行运动的方式在作品中部占主导地位。

例 11-20a 纪尧姆·迪费,《你们这跟从我的人》(出自《圣雅各弥撒》)的圣餐仪式),原始圣咏

你们这些跟从我的人,也会坐在十二个宝座上,审判以色列的十二个支派(《马太福音》19:28)。

例 11-20b 纪尧姆·迪费,《你们这跟从我的人》(出自《圣雅各弥撒》)的圣餐仪式),如记谱所示(以"+"表示圣咏音符)

目前,在"主流"音乐理论的传统中,六度是奇怪音程;虽然名义上是协和音,但它们一直被理论家描述为通常要避免的音程。而奇怪的是,在这里它似乎是一个普遍存在的音程。但是这首二声部有一个"规定"或提示性标题,上面写着:"如果你想要一个三声部的作品,那么就取最高音,但要低四度开始。"当这一步完成之后,五度音程被添加到八度的框架中,三度则被加到六度音程的框架中。因此,这样普遍的平行进行就变得与《主佑玛利亚》中的平行进行完全一样:不完全协和音程平行进行的大量使用,相当于三和弦的平行进行,实现了平顺性的最大化,并且避免了"坚硬"和"中空"的完全协和五度音程。在例 11-20c 中,圣餐礼的开始按照既定的配方"实现";但是任何能读懂[434]高声部的歌手,都不需要任何特殊的记谱,就能通过移位推断出没有记谱的中间声部。那些被完美的音高所妨碍的人,可以用他们内心的眼睛(以 15 世纪音乐家所谓的"视景")来将其替换为另一种谱号,但大多数人都可以通过"耳朵"来完成这个替换过程。你可以和两个同伴一起尝试一下:按照例 11-20c 中的模式来唱例 11-20b。当你这样做的时候,[435]你将模仿出"英格兰风格",就像马丁·勒·弗朗克开玩笑说迪费和班舒瓦所做的那样:*En fainte, en pause, et en muance*,大致意思是"模仿、放松、移位[即产生六和弦的变化]"。

例 11-20c　纪尧姆·迪费,《你们这跟从我的人》(出自《圣雅各弥撒》的圣餐仪式),表演过程中的第一乐句

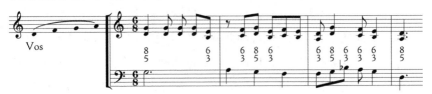

福布尔东与法伯顿

例 11-20 实际上是迪费自己创作的。这是他的作品《圣雅各弥撒》[*Missa Sancti Jacobi*]的结束部分。这是一首为圣雅格[Saint

James]弥撒仪式创作的"完整的"配乐作品（即，同时包含专用弥撒与常规弥撒的配乐）。根据间接证据可知，弥撒作品可能是为博洛尼亚的圣雅各[San Giacomo Maggiore]（圣长雅各伯）教堂而作，迪费曾在1427年和1428年旅居此地。如果这个日期是正确的，那么迪费的圣餐礼作品就是现存最早的、由两声部派生出三个声部，以此达到即时性的英国效果的技术样本。然而，如果根据如此稀少的数据，就将迪费称为这项技术的创造者，或者把1427年或1428年称为这一技术发明的确切年份，未免显得过于草率了。尽管如此，迪费仍是这一技术公认的专家之一，因为有24部存世作品样本都是以他的名字命名（是作品数量第二多的班舒瓦的四倍）。

新风格的另一个重要特点是，旋律声部而非固定声部携带原始的圣咏（被移高一个八度），仿佛回到了古老的主要声部/奥尔加农声部[*vox principalis/vox organalis*]织体结构。但这种相似就是一种巧合。15世纪时，没有人记得《音乐手册》[*Musica enchiriadis*]或其他类似的文论。它们的重新发现必须要等到充满热忱的现代古文物研究者。相反，承载圣咏材料的旋律声部通过装饰和节奏调整进行了改编，这一调整符合同时代"自上而下创作"的体裁，即坎蒂莱那或尚松的创作惯例。简而言之，圣咏要被装饰（或者就像我们现在常说的"改述"）为一首那个时代的世俗歌曲。

迪费的替代-英国圣餐礼[ersatz-English Communion]配乐既有一个标签，也有提示说明。作品的配乐被命名为福布尔东[*fauxbourdon*]，这个术语已成为标准术语，其本身就足以取代作品的提示说明。看到这个词的歌者会知道，有如此标签作品的旋律声部，必须要在高声部的下方四度做叠置。而且固定声部的处理要使得，一连串丰满的英国式平行不完全协和音程与叠置的旋律线条相对出现。实际上，这种技术变成了流行一时的时尚，是可以理解的。

至于福布尔东这个词在词源上的意思，或者它被（无论是迪费，还是其他讲法语的音乐家）创造出来用以指代这一特殊的创作或改编手法的原因，仍然是个不解之谜。除少数例外，有如此标签的[436]171首存世作品都基于被移位和装饰的圣咏，就像迪费的圣餐礼那样。如果福布尔

东的字面意思是 *faux bourdon*（"假低音"，来自法语的 *bourdoner*，意即以低沉的音调持续单调地吟唱或歌唱），那么它可能指的是这种移位，它将通常在上声部中出现的留给了低声部（即，固定旋律的迪斯康特结构）。如果这似乎是一个牵强的词源，那么所有其他不时被提出的词源也是如此。有一种解释是将福布尔东词汇中的 *bourdon* 与圣雅各联系起来。该词是指朝圣者的拐杖，圣雅各手上同样持有一个拐杖，它被描绘在了迪费《圣雅各弥撒》开头部分的细密画中（图 11-5）。

图 11-5 圣雅各与他朝圣者的拐杖，这被描绘在现存唯一一部完整的纪尧姆·迪费《圣雅各弥撒》原始文献的彩饰画中。其中呈现了最早的福布尔东配乐（Bologna, Civico Museo Bibliografico Musicale, MS Q 15, fol. 121，15 世纪 20 年代帕多瓦复制本）

一个近乎同源的英语词汇 *faburden*（法伯顿）的存在，使这一难解之谜变得更加复杂。该术语所表示的与 *fauxbourdon* 相似，但又不完全相同。这两个术语和它们的用法之间如何（或实际上是否）相互联系，一直是一个值得深思和争论的问题。

首先，法伯顿一词并不与个别的书写作品相关，而与英国一种视谱

的[at sight]（super librum，用当代的说法大致意思是"脱离书本"或"脱离书页"）和声化圣咏的技巧相关。现存唯一将这一方法保存下来的理论性描述论文是抄写于 1450 年左右的《法伯顿视谱》[Sight of Faburdon]。根据这篇论文，两个歌者会以未记写下来的对位声部为圣咏声部的演唱者伴奏，一位歌者（被称为"高声部"[deschaunte]）在已写出的圣咏声部上方演唱，另一位（被称为"对位音"[counter note]）在已写出声部的下方演唱。这个"对位音歌者"[counterer]将会在素歌声部下方以三度和五度演唱。而那个"高声部歌者"[discanter]则会在素咏声部上方唱出一个与之形成平行四度关系的声部。在 16 世纪中叶的一篇苏格兰论文中，一个关于法伯顿的教学示例展示了这个结果（例 11 - 21）。其基础是《啊上帝，救世主》[Salvator mundi Domine]，它是圣灵降临节赞美诗《造物的圣神请来吧》[Veni creator spiritus]（在例 2 - 7c 中曾见到过此作）的英国换词歌。原始的圣咏被置于中间声部——而足够讽刺的是，中间声部在福布尔东中根本不会被记写下来。

例 11 - 21 《啊上帝，救世主》中的法伯顿

就听众而言，如果有什么不同的话，上述所呈现的结果与迪费及其同时代欧洲大陆作曲家的福布尔东配乐，只是在音域上有所不同。而就法伯顿来说，圣咏被认为是"中庸的"或"中间声部"[meane]，叠加的声部则被认为是其上方的"高声部"[tryble]。在福布尔东的结构中，圣咏被看作"旋律声部"，叠加的声部则作为对应固定声部置于其下方。但是

二者的区别并没有体现在音响上,就像最低声部与中声部呈五度和三度关系,跟最低声部与高声部呈八度和六度关系一样,两者没有任何区别。

[437]合理而简单的假设是,福布尔东只是大陆对英国口头实践的书写下来的模仿。但实际证据并不符合这种简单的解释。一方面,《法伯顿视谱》(或者至少是它现存的文献)要比迪费《圣雅各弥撒》可能出现的日期晚很多,这部作品首次用到福布尔东一词。另一方面,法伯顿[faburden]这个词更容易被理解为是福布尔东[fauxbourdon]衰败后的产物,而非反之。(我们可以很容易地想象福布尔东的词源,不管它是多么不足为信;把法伯顿解释为"唱 fa 的低音"[因为它使用了很多降 B 音]是一项孤注一掷的发明。)那么到底发生了什么呢?英国人是不是再借用回了一本模仿英国的欧洲大陆食谱?要相信这点既不那么简单,又不是特别合理。更可能的是,法伯顿这个词挪用自福布尔东,并被一些英国创作者带有回溯性地应用于许多不同的"视谱"方式中;或者,运用于特别的圣咏和声化创作中,这在整个 13 和 14 世纪已由英国人所实践了。这种相对粗糙而不加修饰的特殊歌曲,恰好与从国外流传回英国的非常优雅的读写性作品相似,后者以宫廷尚松的创作方式进行了灵巧而优美的圣咏-改述。

但法伯顿过去是,且现在仍然是一种古老的英国口头"视谱"的实践形式。关于它的记载大体上最早可以追溯到无名氏四号,这是第一篇提到视谱的论文。因此,尽管在名称上有迟来的相似之处,但其类型还是与福布尔东有所不同,后者是晚近的大陆实践形式,而且是经过优雅修饰的书面形式。后来,这项技术成了管风琴演奏家的专属,他们使用法伯顿中的"对位音声部"或低音线条(如例 11 - 21 中的低声部)作为即兴创作的基础,并从 16 世纪初开始,把包含有它们的小册子放在手边。通过低音线条一开始的上行四度这一"视谱"技术的必然产物,你几乎总是可以辨认出一首"法伯顿"。管风琴演奏家非正式地将圣咏和声化的低音线条称为"法伯顿"。由于"对位音声部"必须从圣咏下方的五度开始,然后来到圣咏下方的三度,并且十个圣咏旋律中有九个都是以上行级进开始,所以,十个法伯顿中有九个的低音线条都将以上行四度开始。

关于福布尔东和法伯顿二者相互关联的早期历史,有许多问题目前

仍然未得到解答。例如,福布尔东的创造者真的[438]听到过英国唱诗班(比如在康斯坦茨,或者在巴黎)超越文本[*super librum*](脱离文本)的歌唱,即演唱了最终被称为法伯顿的作品吗?或者他们听到了更令人印象深刻的东西,而后找到了一种简单的方法对其进行仿造,并使《法伯顿视谱》的作者产生了简化"视谱"技巧的想法?后面这种可能性迷人地暗示出一种真正的文化交叉渗透,《法伯顿视谱》中有一句话提到这种实践方式只是最容易且最常见的视谱技术,可以作为支持证据。

真正在技术上炉火唇青的英国即兴创作者,可以追溯到杰拉尔德斯·凯姆布瑞斯[Giraldus Cambrensis]的时代,他们可以想出更令人印象深刻的和声,不仅是三声部,还可以是四声部甚至更多声部。伟大的人文主义学者及伟大的亲英派学者德西德里乌斯·伊拉斯谟[Desiderius Erasmus](鹿特丹的伊拉斯谟)在 15 世纪末多次访问英国之后,惊讶地报告说,在英格兰的教堂里"许多人一起唱歌,但没有一个歌者唱出的声音是纸上提示的音符"。(事实上,这听起来很像杰拉尔德斯,只不过他所描述的威尔士歌者根本不用书本。)

如果我们能将时间向后推进少许,看一看最晚出现且最深入论述不列颠群岛上超越文本歌唱的论文,那么,我们可以分享伊拉斯谟的惊奇。有一份手册在 1580 年左右抄写于苏格兰,但它总结了两三百年来歌唱者的相关知识。其最后一章的内容是"对位音的创作"[countering],其中给出了十二条规则,当经过相当长的时间训练并掌握后,这些演唱者所组成的四重唱便能够在一行简单的圣咏的基础上(如例 11-22a),当场做复调化的实现,就像论文最后一个教学例子所呈现的那样。固定声部在原来的音高上演唱出高度装饰后的固定旋律[cantus firmus](每个小节的开头和结尾都是记写下来的音高,但中间部分则充斥着[439]最具想象力的音符)。而其他声部则更为华丽地演唱着颂歌,尽管它依照的是严格的——并且无疑也是得到很好遵守的——秘密程式(例 11-22b)。

相比之下,福布尔东(更不用说简单的法伯顿了)似乎像孩子的游戏。但是,正如大陆作曲家所实践的那样,福布尔东的核心与其说是对圣咏做对位式的扩增,不如说是将"素歌"转变并精心创作成了"装饰性

的歌曲"（或者，用当时的术语来说是 cantus figuralis，即"装饰性的"或带花样的歌）。圣咏的原始材料就是以这种方式被处理成了高度精致的宫廷"艺术歌曲"[art song]风格。

例 11-22a 《对音歌唱初论》，假定的固定旋律

例 11-22b 《对音歌唱初论》，最后的示例，第 1—6 小节

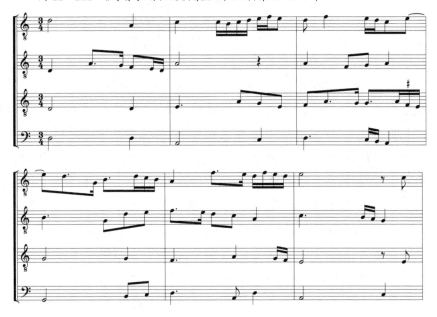

迪费与班舒瓦

福布尔东的两位最多产的大师迪费与班舒瓦（图 11-6），也是他们那一代的主要歌曲作曲家，这看来并非偶然。而最典型的以福布尔东方式处理的宗教仪式体裁就是赞美诗，它是与歌曲最相近的圣歌类型，这也同样并非巧合。

图 11-6 纪尧姆·迪费与吉莱·班舒瓦，邓斯泰布尔和英格兰风格的法国追随者，该插图绘制于1451年的马丁·勒·弗朗克的史诗般的《女中豪杰》手稿中，它抄写于阿拉斯

被称为"班舒瓦"（卒于1460年）的吉莱·德·班[Gilles de Bins]，几乎把他作为宫廷和小教堂音乐家的整个职业生涯都献给了长期在位的勃艮第公爵（好人腓力）——在艺术消费是衡量宫廷华丽程度的主要标准的时代，勃艮第公爵的宫廷被广泛认为是西欧最壮丽和宏伟的。班舒瓦《造物的圣神请来吧》[*Veni Creator Spiritus*]（例11-23）的福布尔东配乐，是为腓力的小礼拜堂而作的。将其与例11-21进行比较可以看到，福布尔东和法伯顿是如何相互联系的。它们不仅仅是配乐的音高不同，因为固定旋律[cantus firmus]的位置不同。班舒瓦的旋律声部虽然有着旋律声部应有的朴素，但却是对移位圣咏旋律的优雅改述。装饰主要出现在了终止式处，它们引入了尚松风格的典型形式：[441]第1个乐句结尾处的七度-六度延留（在唱词 *Creator* 上），以及第2个乐句结尾处的"兰迪尼六度"（在唱词 *spiritus* 上），等等。

它绝对是"艺术性"的配乐，尽管相对不那么炫耀，而且它完全呈现出了读写性的特质，与例11-21那样粗朴、无装饰的"视谱"和声全然不同。艺术性在节奏的设计上表现得最为明显，无论是其朗诵性还是多样性，都被计算得非常巧妙。基础的有量单位是完全中拍[*tempus perfectum*]——将三个半短音符[semibreves]组合起来等于一个完全

例 11-23 吉莱·班舒瓦,《造物的圣神请来吧》

短音符[perfect breves]。但是班舒瓦在两个节拍层级上应用了三对二的比例[hemiola]，一个是基本有量节拍的上方（处于长拍层级[modus]），另一个则是下方（短拍层级[prolatio]）。后者的一个实例请看词汇 gratia 的配乐，其中旋律声部短暂地被分裂成长短格模式[trochaic pattern]的半短音符和微音符[minims]（转译为四分音符和八分音符），这意味着将 3 个微音符组合起来等于 1 个完全半短音符。而就前者来说，可以看紧随其后的固定声部（在唱词"充满你所造物的心"[quae tu creasti] 上）所做的，其中一系列不完全短音符[imperfect breves]（转译为二分音符）意味着 3 个短音符组合起来等于 1 个完全长音符。那种柔和、"自然的"艺术性——在表面的简洁中蕴含的艺术性——标志着"英国音响"真正成功融入大陆文化传统。

我们已经在第八章谈及了纪尧姆·迪费（卒于 1474 年），并从他非凡的经文歌《最近玫瑰开放》知道他是一位极为雄心勃勃的作曲家。他有着辉煌的国际性的职业生涯。它分为几个阶段：在意大利的阶段（包括在教宗小教堂唱诗班的一段时间），以及在萨沃伊宫廷的工作，该地是阿尔卑斯地区的一个公爵领地，现在位于法国东部、瑞士西部。而后，他回到他家乡的康布雷主教教堂担任教士，该地靠近现在的法国和比利时边界。他所创作的玛利亚赞美诗《万福海星》[Ave maris stella]配乐（之前在例 2-7a 出现过）虽然也有着此体裁的较为朴素的特点，但要比班舒瓦的更加华丽一些，且将圣咏旋律更全面地吸收进了宫廷尚松（例 11-24）的风格中。与迪费的辉煌事业和其音乐所具有的综合性风格的范畴相匹配，他的赞美诗配乐也无疑是那个时代最富有进取心的作曲家的作品。

这种更大化的融合通过两种方式完成。首先，迪费的圣咏改述方式远比班舒瓦的更具装饰性；在班舒瓦的配乐中并没有什么像迪费作品的第 1 个小节那样。其中，填充在素歌开头五度跳进中的，相当于原创的旋律。迪费配乐中的终止式结构同样也比班舒瓦配乐的终止式更远离素歌的终止结构，而且这是很有目的性的。例如，第一个终止式将唱词 mars 所对应的最后一音与唱词 stella 所对应的第一个音连接起来，并在 C 音上创建了一个终止点，而在最初的圣咏中是没有这个终止的音符的。因此在配乐的前半部分中得到的 C 音和 D 音上的终止

式的交替，而后又在下半部分重新出现（唱词 *virgo* 上的 C 音，唱词 *porta* 上的 D 音），以此创造出一种两个部分的结构性对称形式。它完全不是典型的素歌旋律，而是一首非常典型的宫廷歌曲，其"固定形式"[fixed forms]总是由两个主要部分组成。

例 11 – 24a　纪尧姆·迪费，《万福海星》中的福布尔东

例 11-24b 纪尧姆·迪费,带有"无福布尔东的对应固定声部"的《万福海星》

更大胆的是,迪费还写了一个替代的第三声部,被标为"福布尔东的对应固定声部"[contratenor sine faulx bourdon],它以成熟的对位线条替代了"派生的"福布尔东声部。这个成熟的对位线条的形态,与传统的尚松对应固定声部一模一样。这个声部与固定声部处于相同的

音域,而且它们频繁交叉。事实上,第一次声部交叉就是一个不寻常的[442]玩笑。新对应固定声部的第 1 小节与福布尔东实现的开始相符合。或者更确切地说,其被伪装成了福布尔东实现的开始形态。因此,当第 2 个小节中的强拍 G 音取代了预期的升 F 时,它就成了一个引人注目的意外。那个 G 音与其他声部构成了6_5和弦——这个和弦根本不可能出现在福布尔东中。对应固定声部一直保持在固定声部之下,并持续至第 4 小节结束,这完全改变了圣咏派生声部的和声配置,并且出于所有实践目的的考虑而将配乐转变为一首尚松。然后,通过一个八度的跳进,对应固定声部回到了它在固定声部之上的初始位置,(正如我们[443]即将看到的那样)这是该时期尚松对应固定声部最典型的一种终止式形态。总之,迪费的配乐表明他是一个独特的具有自我意识的艺术家,他尤其意识到了体裁的特点和需求。正如我们之前观察到的那样,这种意识使艺术家能够充分发挥并利用见识广泛的观众们的期望。

[444]举一个迪费的赞美诗配乐所仿照的当时宫廷尚松的例子,我们可考虑他自己的一首作品(例 11 - 25)。如何称呼它已是一个问题,因为它存在于不同的手稿文献中,其中有两种不同的文本,一种是意大利语版本,另一种则是法语版本。包含意大利文本的文献中,它名为《那高贵的眉毛》[Quel fronte signorille],同时还标有"在罗马创作"[Rome composuit]的注释,[445]该注释可以将作品追溯到 1428 年至 1434 年迪费受雇于教宗时期。不过,似乎有充分的理由相信,只有唱词是在罗马创作的,甚至有可能不是迪费创作。

法语版本的《我愿畏惧你》[Craindre vous vueil]是标准的五行回旋歌[rondeau cinquain]形式,其诗节为五行并有相应的叠歌。这非常巧妙地符合了音乐的形态和终止式结构。这首诗的押韵格式是 A A B/B A,其中斜线表示叠句([446]音乐的第一部分)和诗节其余部分之间的划分。音乐上把 C 音上的终止式和"A"诗行联系起来,并将 G 音上的终止式和"B"诗行联系起来。(相比之下,意大利语唱词本有一个四行诗节,音乐部分以第 25 小节开始至结尾的终止式结束。这似乎是笨拙的换词歌的明显迹象。)此外,法语唱词还是一首藏头诗,它将名字

例 11-25 纪尧姆·迪费,《我愿畏惧你》

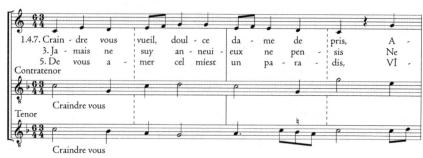
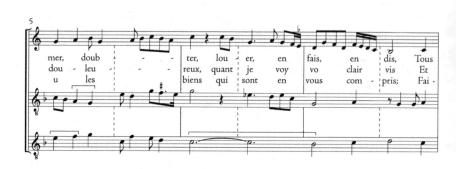
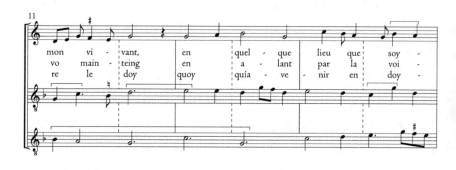
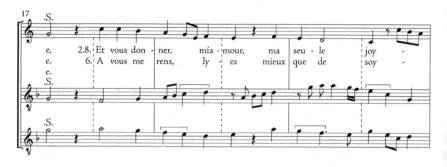

例 11-25（续）

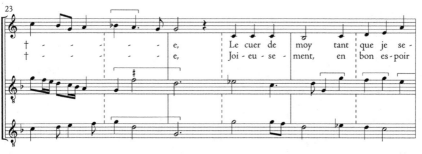

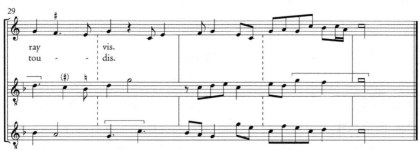

```
A  Craindre vous veuil, doulce dame de pris,      I wish to fear you, sweet and precis
   Amer, doubter, louer, en fais, en dis,         Love, honor, praise in acts and words
   Tous mon vivant, en quelque lieu que soye,     As long as I may live, wherever I may
B  Et vous donner, m'amour, ma seule joye,        And give to you, my love and only joy,
   Le cuer de moy tant que je seray vis.          My heatr for as long as I may live.

a  Jamais ne suy anneuieux ne pensis              Never am I sorrowful or pensive
   Ne douleureux, quant je voy vo clair vis       Nor sad when I see your radiant face
   Et vo mainteing en alant par la voie.          And your bearing as you walk along.

A       Craindre… (3 lines of refrain)

a  De vous amer cel m'est un paradis,             To love you that to me is paradise,
   V'eu les biens qui sont en vous compris;       Seeing all goodness with which you are endow
   Faire le doy quoy qu'avenir un doye.           And i must love you whatever may come of it.
b  A vous me rens, lyes mieux que de soye,        To you I surrender, happy to live
   Joieusement, en bon espoir toudis.             Joyfully and always in good hope.

A       Craindre… (5 lines of refrain)
B
```

我希望敬畏您，甜蜜而尊敬的夫人，
爱、荣耀、赞美，于言，也于行，
只要我活着，无论我在哪里
我都会献给你，把我的爱和唯一的快乐，
我的心，只要我活着。

我从不悲痛和忧伤，
当我看到你容光焕发的脸和你走路时的神态时，

我不会难过。

敬畏……（3行叠歌）

爱你对我来说就是天堂，
看到你所拥有的一切美好，
而且我必须爱你，无论它会带来什么。
我会顺从于你，开心快乐地生活，
并永远满怀希望。

敬畏……（5行叠歌）

Cateline（不管她是谁；有些人认为是作曲家的妹妹）和Dufai联系在一起。这种音乐更像是为了适应它，而不是相反。

之前提到的迪费为《万福海星》所作的"无福布尔东的对应固定声部"中的八度跳进音型，同样也出现在了作品《我愿畏惧你》的第1个终止式当中。这是终止式处标准的对应固定声部形态，同时还有（并迅速取代）14世纪典型的"双导音"终止式的变体（可比较稍后几个小节的第2个终止式）。然而要注意的是，"新"的终止式只是填充了同一框架的另一种方式：由旋律声部和固定声部组成的"结构性的成对"声部，仍然通过从不完全协和音程反向进行至完全协和音程（此处是从三度进行到同度）而构成终止式。还有另一种伴随相同结构性成对声部的形式，可以在回旋歌作品的"中间终止式"中见到。最高声部与固定声部再次进行至同度音；而这次的对应固定声部并不是跳进的八度进行，这样的跳进会使之超出其音域，而是下行跳进一个五度，以此与最高声部与固定声部同时形成八度的关系。

因此，对于定义了最高声部、固定声部终止式的必要运动，目前有3种可能的对应固定声部运动方式（总结在了例11-26中）供选择。它们将在整个世纪中共存，第二种类型将稳步超过第一种，而第三种类型（随着下一章中描述的四声部织体的标准化进程）最终会取代其他两个。

班舒瓦创作有60多首宫廷尚松，这些作品构成了他现存作品数量的一半以上。因此班舒瓦是他这一代作曲家中创作此类音乐体裁最为

出色的专家。而且无论是在他自己所处的时代,还是我们的时代,他都以旋律大师闻名遐迩。和迪费一样,他主要创作五行回旋歌,但他最伟大的成就在于叙事歌。到了15世纪初,叙事歌这一最古老、最杰出的宫廷歌曲体裁,已经成为一种特别宏大的体裁,专供特殊场合使用,主要是纪念性和公众场合。法-勃艮第最伟大的叙事歌之一是由克里斯蒂娜·德·比赞[Christine de Pisane, or Pizan][447](1364—约1430)创作的《痛苦的悲伤》[Deuil angoisseux]。她是当时最杰出的诗人之一,现在(用历史学家娜塔莉·泽蒙·戴维斯[Natalie Zemon Davis]的话说)被认为是"法国第一位职业文学女性"。⑧ 这部作品由班舒瓦为勃艮第宫廷的演出而配乐。

例 11-26 三种不同的对应固定声部与最高声部、固定声部成对声部形成的终止式进行形态,双导音终止式

例 11-26b 八度跳进

⑧ Natalie Zemon Davis, foreword to Christine de Pizan, *The Book of the City of Ladies*, trans. Earl Jeffrey Richards (New York: Persea Books, 1998), p. xi.

例 11-26c

 在他为此配乐时，克里斯蒂娜的诗已经是一首古老而著名的作品。诗作写于 1390 年她的丈夫——一位服务于法国国王的公证人艾蒂安·卡斯特尔[Etienne Castel]去世之时。克里斯蒂娜一直是准官方的法国宫廷诗人，也是一位支持百年战争的评论员。她写的《关于人类生命之囚的信》(L'Espistre de la prison de vie humaine)的最初意图是为了安慰在阿金库尔战场上法国阵亡英雄们留下的寡妇。在她生命的最后，克里斯蒂娜撰写了《贞德传奇》(Le Ditié de Jeanne d'Arc)。这部作品是对圣女贞德[Maid of Orléans]最早的赞颂，也是最权威的颂词之一，因为它是唯一一部诞生于贞德在世时的颂词。

 有点讽刺的是，在班舒瓦为克里斯蒂娜早期叙事歌（例 11-27）所作的配乐中，我们发现了英格兰风格[contenance angloise]的华丽缩影。这种受到英国影响的风格充分地证明了法国当时敌人的优势地位，即便是间接的影响亦是如此。这是一次名副其实的 F 大调"和谐之音"的狂欢。作品开始，旋律声部与固定声部均以 F-大三和弦的琶音形式进入，音响上则由一对单调低沉的对应固定声部，以收束音（F）及其上方的五度给予支持。当固定声部在唱词 angoisseux 尾部达到其高点音 A 时，和声的音响呈现出了 F-大三和弦中最为美妙的音程间距：收束音之上的五度-八度-十度音程关系。

 这种令人陶醉的四声部织体相当于今日"大乐队"的音响结构。这样的四声部织体通过用一对互补的对应固定声部取代三声部歌曲版本中的对应固定声部（其本身是通过在一个自足且具有结构性的成对声部上增加一个［448］对应固定声部并以此增加和声性的音响来实现），

例 11-27 吉莱·班舒瓦,《痛苦的悲伤》

例 11-27（续）

例 11-27（续）

Dueil angoisseux, rage desmesurée,　　痛苦的悲伤，过度的愤怒，
Grief desespoir, plein de forsennement,　极度的绝望，满是疯狂，
Langour sansz fin et vie maleürée　　　无尽的疲倦和不幸的生活，
Pleine de plour, d'angoisse et de tourment,　充满泪水，痛苦和折磨，
Cuer doloreux qui vit obscurement,　　悲伤的心，生活在黑暗中，
Tenebreux corps sur le point de partir　幽灵般的身体在死亡的边缘，
Ay, sanz cesser, continuellement;　　　这些都是我不断追求的；
Et si ne puis ne garir ne morir.　　　　因此，我既不能治愈，也不能死亡。

来放大其音响。译谱中的最低声部本身仍然可以完好地行使对应固定

声部的功能。它有规律地以八度跳进构成终止式:详见第11—12小节,第21—22小节,第25—26小节,第28小节,第34—35小节,第44—45小节(=第11—12小节),第53—54小节(=第21—22小节),最后一对终止式再现了第一对的形态,因为这是一首"押韵的"或"回旋性的"叙事歌,其中"B"部分的结尾引用了"A"的结尾。第四个声部的出现,使每一个终止式处三和弦的完整呈现成为可能。这是通过在旋律声部和固定声部的规定性八度中增加一个三度,同时也就是在固定声部与对应固定声部的五度音程关系上加入了一个三度来实现的。

班舒瓦的《痛苦的悲伤》可以告诉我们15世纪宫廷艺术的大量美学意涵。这是一种非常有效的,甚至令人毛骨悚然的情感流露,而它几乎并不符合我们自己关于何以使音乐听起来"悲伤"的传统观念。我们现在的音乐"本能"要求将悲歌创作为速度超慢、音域超低、和声上较为

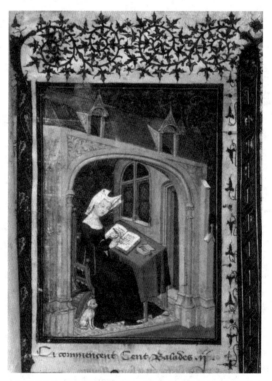

图11-7 克里斯蒂娜·德·比赞在她的写字台旁(London, British Library, MS Harley 4431, fol. 4)

暗淡("小调")或不协和的音乐。(我们也希望这样的音乐能够以较暗的音色演唱和演奏,以比普通的力度和节奏波动范围更大的方式呈现。)班舒瓦的创作与这些设想完全矛盾,因为它有着明亮的 F-大调般的(英国)调性、较高的应用音域(尤其是固定声部)以及非常宽的声部音域。甚至速度也与我们通常的设想矛盾:拍号上有一条斜线穿过,与我们熟悉的"二二拍"中的斜线一样,它将基本单位拍[tactus]放在短音符上,而不是半短音符上,这导致所有的音符时值比正常的音符都要短(因此速度更快)。

简而言之,该作传达的不是个人的痛苦,而是公开的悲伤宣言,如诗本身所暗示的那样,其是针对一群"王子"听众的诉说。情绪是提升的(法语为 hauteur):在语气、措辞、表达上的提升,这一切都反映出演出所处的社会地位之高。"提升"也有两种特定的音乐含义,它与[452]一般的概念有着隐喻性的联系:音调的高亢和音响的响度,这两种都在班舒瓦的克里斯蒂娜悲歌的配乐中做了夸大。并且这也是恰当正确的,对于 15 世纪的音乐家来说,他们仍然引用教宗格里高利同时代圣伊西多禄[Isidore of Seville]有关好歌声品质的说法:"高亢、甜美、响亮。"

甚至"甜美"也有很多种类。对我们来说,它可能意味着一种非常微妙的音调产生方式,适合于近几个世纪主观上的表现性音乐。正规的、惯例化了的宫廷公共修辞则要求另一种不同的甜美,这种甜美是由"英国的"清晰、不复杂、匹配良好的悦耳音色,真正和谐的音调,以及对我们已经观察到的灵活变化的节奏组合等因素来实现。许多学者和表演者已经确信,宫廷叙事歌最理想的表演组合是没有乐器伴奏的人声形式,尽管固定声部和对应固定声部没有唱词。⑨ 这些声部的歌手可能会哼唱或以即兴表演的方式演唱文本删节的部分。

我们再次被提醒,表演中的音乐与记录在书面上的音乐有所不同。

⑨ The strongest exponent of this view, both Christopher Page. See his *Voices and Instruments of the Middle Ages* (London: Dent, 1986). For a stimulating and wide-ranging critique of the attendant debate, see Daniel Leech-Wilkinson, *The Modern Invertion of Medieval Music* (Cambridge: Cambridge University Press, 2002).

即使是读写性构思的音乐(也没有任何音乐比15世纪的宫廷尚松更具读写性)也必须通过口传的实践和传统作为中介,以使作品成为声音。这就是"表演实践"——指的正是有关口传和非书写音乐佐证的收集和阐释——的研究现在是,也将一直是"早期音乐"研究中最活跃的领域之一的原因所在。

<div style="text-align:right">(宋戚 译)</div>

第十二章　象征与王朝
常规弥撒套曲的创作

上流社会的国际主义

[453]约翰内斯·廷克托里斯[Johannes Tinctoris](约1435—1511)是一位二流作曲家,但也是一位百科全书式的雄心勃勃的理论家。他可以成为我们了解他那个时代,也就是15世纪中后期音乐的有力向导。他的12篇论著,涵盖了音乐的特性和力量、调式的性质、记谱法、对位、形式结构、有量节拍实践、专业术语,甚至还有(在其被称为《音乐的创造与运用》[De inventione et usu musicae]的最后一部作品中)可以被称为音乐社会学的内容。这些论著试图涵盖所有那个时代的音乐事象,以及其音乐实践和音乐作品的创作产出。论著中的例证不仅自由地取自古代的权威作品,还取自廷克托里斯自己那一代的主要作曲家的作品——这些作曲家是在他写作的那个时代,供职于主要宫廷以及拉丁基督教世界[Latin Christendom]的教堂的一些音乐文人。

廷克托里斯是这位理论家的拉丁语形式的专有名字,其意思是"染工"。他出生在现今比利时的一个叫作尼维尔[Nivelles](佛兰德语为Nijvel)的小镇附近,并作为"德意志民族"或非法国选民的成员在奥尔良大学就读。今天没有人知道他的母语是什么,也没有人知道他原来的姓氏是什么:法语的形式可能是Teinturier,荷兰语或者弗拉芒语是

de Vaerwere,德语则为 Färbers。大约在 1472 年,他在巴黎附近的沙特尔主教教堂教授唱诗班的男童,并在康布雷主教教堂的迪费带领下唱歌后,他开始服务于意大利南部那不勒斯王国的阿拉贡(即西班牙)统治者费迪南德(费兰特)一世[Ferdinand (Ferrante) I]。他似乎一直留在那不勒斯,直到他退休甚至死亡。

廷克托里斯的国际化多语种事业,特别是其从低地国家到意大利的南行轨迹,都堪称是他那个时代所特有,甚至是具有典型意义的。古老的法兰克地区仍然是音乐学习的主要场所,但是,新富起来的意大利宫廷之间相互争夺最杰出的艺术人才,并且这些宫廷也成为吸引音乐人才的主要力量。即使在被英国人浸染之后,音乐创作的基本技术仍

图 12-1 在写字台上的廷克托里斯,一幅由那不勒斯艺术家克里斯托弗罗·马拉纳绘制的肖像画(可能是其在世时创作的肖像),出自 15 世纪晚期的一本廷克托里斯论著中的手稿(巴伦西亚,大学图书馆)

然是法国式的；而一旦北方人开始入侵南方，就不可能从风格上分辨出一首书写下来的大陆音乐作品是在哪里创作的。就音乐来说，欧洲似乎就是一个整体。

但这种表面上的音乐统一不应被视为文化或社会统一的标志。再次需要回想一下，以读写形式进行创作的音乐家，曾为贵族和教会这样一小部分雇主服务。这些精英阶层确实与他们在整个欧洲范围内对应的人物[454]一样，但在不那么高的社会地位上，欧洲无论在音乐上还是在其他方面都远远不是一个整体。具有读写能力的少数文化还不能作为整个社会的代表。这只是一层面霜而已——如果想要一个不那么贴切的比喻的话，那就叫它浮油——这只不过是从我们模糊的历史距离来看，似乎是同质化的。而由于我们证据来源的性质，表面的浮油往往掩盖了其余的证据；除非我们小心地提醒自己，否则我们很容易忘记，15 世纪绝大多数欧洲人终其一生都对我们即将研究的音乐一无所知。

"廷克托里斯的同时代作曲家"

廷克托里斯所举的教学示例来自一些音乐文人，正是他们的作品被发现于欧洲各地的实际文献来源中，无论这些文献出自何地。在他关于有量比例的一本书中，他把邓斯泰布尔称为他那个时代音乐的源头，而将所有早期的东西都遗忘了。在这本书的序言中，廷克托里斯列举了他伟大的同时代作曲家的荣誉名册——一种音乐上的贵族。约翰内斯·奥克冈[Johannes Ockeghem]和安托万·比斯努瓦[Antoine Busnoys]占有最重要的一席之地，他们珠联璧合，就像迪费和班舒瓦一样，作为一对重要的作曲家始终萦绕在历史的记忆中。

奥克冈(卒于 1497 年)是两人中年龄较大的一个。他并不是来自与其同名的佛兰德东部城镇，而是来自圣吉斯兰，临近比利时法语区海诺特省南部的蒙斯大城镇。1443 年时，他是佛兰德最重要的教堂安特卫普圣母院主教教堂的一名歌手。奥克冈为纪念 1460 年班舒瓦的去世所创作的悼念之作[déploration]或尚松-悲歌[chanson-lament]，表

明了他与这位勃艮第宫廷的重要作曲家之间存在着师生关系。然而，从1451年开始，在法兰西国王的宫廷和礼拜堂中，奥克冈才真正留下了他的印记。他成为查理七世的最爱，查理七世将他提升为高级[455]教堂执事，即卢瓦河谷图尔市的圣马丁皇家牧者团教堂的司库。国王在那里建有他的冬宫。在查理的继任者路易十一的领导下，奥克冈同时成了巴黎圣母院的一名教士。到他去世时，他无疑已是欧洲最受社会推崇的音乐家，也是最富有的音乐家：他是一个主要的租佃者或城市财产的所有人，他把房子出租给许多有钱甚至有声望的人，包括伟大的细密画画家和肖像画家让·富盖[Jean Fouquet]，一位在众多艺术家中与奥克冈的宫廷职位相当的人。

1523年左右的一幅著名的手稿泥金彩画（图12-2），富于想象地描绘了奥克冈（当时已经去世有25年之久）和他的礼拜堂唱诗班。这位伟大的作曲家以其低沉的嗓音而闻名，他去世时已是高龄，以至于他

图12-2 奥克冈和他的唱诗班，约1523年绘制于鲁昂的一份手稿中（Paris, Bibliothèque Nationale, Fonds Français 1537, fol. 58v）

的官方宫廷悼词写作诗人纪尧姆·克雷丹（Guillaume Crétin）哀叹说，他还没有达到一百岁的年龄。奥克冈肯定是前景靠右侧的那个魁梧、戴眼镜的人。这张图片中最有价值的历史证据是唱诗班成员们的手的位置，可以看到他们的手放在音乐架上，有的则明显地放在彼此的肩膀上。歌者之间的接触并不仅仅是出于友情；正如当时同时代的作家所证实的那样，他们的手忙于在身体上传递基本单位拍子。就如我们将看到的那样，奥克冈创作的一些音乐，让歌者的手不停地做节拍律动。

比斯努瓦（卒于1492年）的名字表明，他可能来自法国北部的比讷[Busnes]镇，并且是勃艮第宫廷中与奥克冈职位相当的人（也是班舒瓦的继任者）。他曾作为"第一歌手"服务于最后一位勃艮第公爵大胆查理[Charles the Bold]（卒于1477年）。由于奥克冈可能是班舒瓦的学生，因此比斯努瓦很有可能在图尔接受了奥克冈的指导，而且在15世纪60年代，比斯努瓦就曾在图尔短暂地服务过，之后他加入了未来勃艮第公爵的家族。（大胆查理和奥克冈的赞助人路易十一是仇敌；在1467年到1477年间，可以确切地说，这两位作曲家几乎没有见面的机会。）在查理去世之后，比斯努瓦仍然为赞助人的女儿勃艮第的玛丽（她也是英国国王爱德华四世的侄女）服务。她在1484年去世后，勃艮第王朝灭亡了。有证据表明，比斯努瓦退休后来到比利时的布鲁日市。在那里他成了一个教区教堂的乐长。该堂偶尔还会受到玛丽的鳏夫马克西米利安大公[Archduke Maximilian]（后来的神圣罗马帝国皇帝）的赞助。

[456] 比斯努瓦也许是有亲笔手稿存世最早的重要作曲家，因此我们知道他本人是如何拼写自己的姓氏的（在学术文献中通常会写成现代化的 Busnois）。在献给他的庇护圣徒和同名的4世纪埃及的隐士修院院长圣安东尼的一首经文歌里，比斯努瓦把他的名字拼成了一个复杂的多语言双关语。这个双关语的关键在于以γ来拼写，以体现（希腊语）意义（见图12-3）。在获得硕士学位（可能在巴黎大学）后，比斯努瓦喜欢以这种小手段来展示自己的学识，尤其是彰显他对希腊语的熟悉。而且他的这种怪癖也绝非特例；15世纪时，人们认为智性造诣和智力技巧对艺术家来说是恰当的。

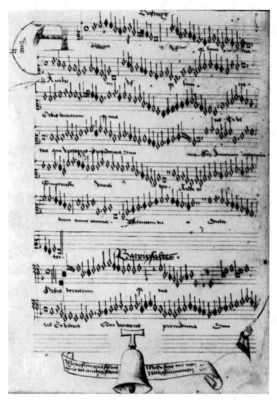

图 12-3　比斯努瓦的自我指涉经文歌作品《安东尼，无远弗届》[Anthoni usque limina]的原稿复制本（Brussels, Bibliothèque Royal Albert I, MS 5557, fol. 48v）。唱词第一行的第一对单词（ANTHONI USque limina …——"安东尼，你到达了最远的边界……"）——以及最后一行的最后一对单词（Fiat in omniBUS NOYS——"所有人都可能理解这一点……"均包含了作曲家名字的缩写

比斯努瓦还以其令人敬畏的语言、音乐和组织技巧赞扬他伟大的时代同侪和导师。经文歌《水力风琴》[In hydraulis]写于他逗留图尔市和其赞助人于 1467 年登上公爵宝座之间的那段时间。该作将奥克冈比作毕达哥拉斯和俄耳甫斯，后者是神话中声望很高的音乐家。这首经文歌建构在一个基础低音[pes]上。这个基础低音以 3 个音符（OC-KE-GHEM?）构成了重复性的固定声部的乐句。它经过一系列

移位,一起涵盖了所有毕达哥拉斯的协和音程(例 12 - 1a)。此外,这个完整的重复复合体可以被视为经文歌的克勒(color),它不仅经历了 4 次完整的重复,而且每次重复都使用了不同的有量符号。可以说,最终所产生的速度的校准,目的就在于在另一个音乐维度中再现相同的毕达哥拉斯比例。

奥克冈的名字实际上出现在经文歌的第二个主要部分的开头,而且这个包含有他名字的乐句通过[457]一系列卡农式的层层进入(例 12 - 1b),而变成一个音乐的象征性符号。由于其基础低音的使用,以及它对模仿及声部交换的着意使用,经文歌《水力风琴》可以被看作是古老的夏日卡农的一个遥远的、受过大学教育的后代。

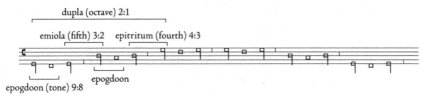

例 12 - 1a 安托万·比斯努瓦,《水力风琴》,固定声部的结构设计

例 12 - 1b 安托万·比斯努瓦,《水力风琴》,第二部分[secunda pars]开头(唱词"Haec Ockeghem"所对应的模仿点)

奥克冈以一首更为精致的经文歌的形式回敬了对他的赞美,这首作品名为《孤寂作隐士》[Ut heremita solus]。作品中的唱词已经佚失,但它的开头似乎将比斯努瓦的隐士庇护圣徒和一个颂词结合在了一起,孤独常常被用来比拟卓越(如"高处不胜寒")。奥克冈经文歌的固定声部基于一个六音组的基础低音(AN-THO-NI-US BUS-NOYS?),要实现它需要解决一个极为困难的难题。(在这种曲高和寡以及傲慢的层面上,赞美和挑战往往很难区分。)最能说明问题的是,作品开头将比斯努瓦经文歌中带有奥克冈名字的同一个乐句的变体又做

了另一系列模仿性的声部交换（例 12-1c）。

例 12-1c　在作品《孤寂作隐士》中约翰内斯·奥克冈回敬了比斯努瓦的赞美

除了廷克托里斯对他们的赞颂，以及他们对彼此的赞颂之外，在现存的音乐原始文献中，还有进一步的证据表明这些作曲家所获得的非凡声望，尤其是奥克冈受到的尊崇。15 世纪最美的音乐手稿是一本价值连城的展示卷，其中包括奥克冈几乎全部被收集起来的宗教作品以及一些比斯努瓦的作品。它于 1498 年委托给欧洲首屈一指的缮写室进行制作，即皮耶特·范·登·霍夫［Pieter van den Hove］的佛兰德工作室，此人也被称为彼特罗·亚拉米尔［Petrus Alamire］——以此作为对刚刚去世的奥克冈的纪念。这是由法国国王查理八世［Charles VIII］的侍臣委托制作的，查理八世是两位作曲家主要赞助人的儿子和孙子。预定的接受者可能是西班牙的（英俊的）腓力一世，即比斯努瓦的前雇主勃艮第的玛丽所生的、神圣罗马帝国皇帝马克西米利安的儿子。该手稿被［458］伟大的艺术赞助人阿格斯蒂诺·基吉［Agostino Chigi］（KEE-jee）买下，由贪婪的西班牙教宗亚历山大六世（臭名昭著的塞萨雷和卢克雷齐娅·波吉亚的父亲）收藏。这部手稿从那里进入梵蒂冈图书馆，现在是梵蒂冈图书馆的珍贵藏品之一。图 12-4 展示了这本手稿典型的奢华开头。它现在被称为基吉抄本［Chigi Codex］。谱例中的音乐由奥克冈创作，他的名字就出现在左上方。

除奥克冈和比斯努瓦等超级巨星外，廷克托里斯所列举的独具特色的阵容还包括其他几位同时代重要的法-勃艮第或法-佛兰德作曲家。在康布雷，约翰内斯·雷吉斯［Johannes Regis］（卒于 1496 年）在比他年长的作曲家迪费生命的最后 10 年里，担任其秘书。卡隆［Caron］的名字从未在音乐文献中被提及，因此很难确定（廷克托里斯称他为菲尔米努斯［Firminus］，但也有档案提到菲利普·卡隆［Philippe

图12-4 出自被称为基吉抄本的奥克冈创作的《头弥撒》开头(Vatican City, Biblioteca Apostolica Vaticana, MS Chigi C. VIII. 234, fols. 64v—65)

Caron]这个名字)。他最有可能在康布雷的迪费那里受到过专业训练,并与比斯努瓦一起服务于勃艮第宫廷。纪尧姆·弗格斯[Guillaume Faugues]主要通过他的作品以及廷克托里斯对他的提及而为我们所知。根据文献记载可知,他在布尔日主教教堂接受了早期训练。布尔日是15世纪60年代初,查理七世和路易十一统治下的法国第二大城市。

尚不知晓目前提到的这些作曲家是否有到过意大利。但唯有奥克冈的职业生涯有足够的文献记载,可以排除他旅居意大利的可能性。然而,即使他们身不在意大利,他们的音乐也在南欧广为流传和演出,正如廷克托里斯对其广泛而深入的了解所证明的那样。他们的作品,以及许多较次级的法国和佛兰德大师的作品,构成了教宗西克斯图斯四世[Pope Sixtus IV](1471—1484)治下抄写而成的一些大型唱诗班歌本中的大部分曲目。这些歌本主要供他新建并祝圣的[459]个人礼拜堂,即著名的西斯廷礼拜堂[Sistine Chapel]使用。这些唱诗班歌本在梵蒂冈图书馆保存至今。1472年,奥克冈收到了来自米兰的加莱亚佐·马里亚·斯福尔扎[Galeazzo Maria Sforza]公爵的私人信件,意在

请求帮助他为自己的礼拜堂招募法国歌手。16世纪早期的几位重要作曲家(其中包括卢瓦塞·孔佩尔[Loyset Compère])由于年纪太小,而没有被廷克托里斯注意到,他们将在本书后面的章节中出现。这些作曲家的职业生涯大约是在这个时候,可能是在奥克冈的推荐下,开始于米兰宫廷礼拜堂的唱诗班。

从奥克冈和比斯努瓦之后的一代作曲家开始——被廷克托里斯称为"年轻作曲家"的那一代,他们在15世纪70年代成熟,并生活到了下个世纪——在高薪的意大利宫廷定居成为常规。他们中的杰出代表是雅各布斯·霍布里希特[Jacobus Hobrecht](通常在意大利的文献中习惯称其为奥布雷赫特[Obrecht]),他在荷兰和比利时的安特卫普、乌得勒支、贝亨奥普佐姆和布鲁日等城市度过了杰出的职业生涯后,又被召唤到费拉拉公爵埃尔科莱一世[Ercole I]宏伟的宫廷中,后于1505年在那里死于瘟疫。

弥撒套曲

所有这些作曲家发挥其创作技艺的主要体裁,也是他们成名的主要载体,是一种15世纪以前并不存在的音乐体裁。它可以说是这一世纪音乐成就的象征,因为它是一种达到前所未有高度的音乐体裁。

正如我们在上一章结尾所观察到的那样,"高度"或崇高[*hauteur*]的品质是贵族文化中风格的重要决定因素。这是自前基督教时代以来,将主题和修辞方式联系起来的准绳。罗马政治家和演说家马库斯·图留斯·西塞罗[Marcus Tullius Cicero](公元前106—前43年)提出了这一经典表述,他寻求修辞学和哲学的理想结合来指导人类事务。为了使知识更为有效,它必须以恰当的表现形式体现出来。

西塞罗区分了3种基本的雄辩风格,他称其为 *gravis*, *mediocris* 与 *attenuatus*,意为庄重体、中间体与平白体。加洛林修辞学家及其在12世纪的学术传承者修改了西塞罗学说,以体现文学而不是演讲的范畴,用谦卑[*humilis*]代替西塞罗的平白体口语风格,并把它与取代拉丁语且成为日常用语的方言联系起来,其中包括未受过教育的人的演

讲。但丁在主张本地语的艺术文学时,给自己确定了一项任务,即证明(根据法国特罗巴多的成就)本地语可以容纳所有3个层次的话语,并以具有更明显的社会内涵的术语来定义它们:高贵的、中等的、谦卑的[*illustre*,*mediocre*,*humile*]。

最初是廷克托里斯将这种久负盛名的体系的变体应用于音乐领域。在他的术语词典中,他指定了3种音乐风格,分别称它们为 *magnus*, *mediocris* 与 *parvus*,即伟大的(=高级的或崇高的)、中等的和小型的(低级的)。[460]他将每一种风格与一类体裁联系起来。足以预见的是,低级的与本地语尚松联系在一起。中等的则与经文歌相联系,尤其是那些通过与英国风格模型接触后进一步变化而来的经文歌,正如我们在前一章中看到的那样。

伟大或崇高的风格是弥撒的风格——一种新的标准化的弥撒音乐作品,其中5个常规弥撒的部分(不再包括短暂的会众散去加应答的公式)被设定为一个音乐结构单位。说这是一个音乐单位而不是仪式单位是很准确的,因为慈悲经、荣耀经、信经、圣哉经和羔羊经作为一套文本并无任何统一之处。通过追溯本书的前几章可知,它们都有着不同的历史;它们的结构不同,并且行使着不同的功能。其中,两个是祈祷文,两个是赞美文,一个是信仰的表达。只有慈悲经和荣耀经在礼拜仪式中是连续不断进行的。

正如我们所看到的,14世纪常规弥撒的配乐是单独的乐章,或者偶尔是成对出现的乐章。现存的这种完整的套曲公式是个别的、音乐上异质的乐章(在马肖的例子中,即便它们都出自同一位作者)构成的专门的汇编,并为"许愿"的目的适时地组合在一起——从教会的观点来看,这主要意味着筹款的目的。

现在,突然之间(或者看起来是这样),常规弥撒作为一种统一的音乐体裁出现了——历史上最完全统一的音乐体裁,涵盖了更长的跨度,而且与我们已遇到的任意体裁相比,它由更纯粹"音乐的"、作曲的(因此也是主观化的)过程塑造而来。它的组成部分在演奏中是不连续的,这意味着它在音乐上的统一性是"主题化的",并且是具有象征意义的。音乐上整合在一起的常规弥撒配乐,现在将整个宗教仪式统一了起来,

并通过周期性地不断回到熟悉并因此具有意义的声音这种富有启发性的做法,象征性地将一个持续一个小时或更长时间的过程整合起来。

这是迄今为止音乐的抽象塑造力量及其在人与神之间所起到中介作用的潜在重要性的最有力证明。读写性传统且只有读写性传统才能为这种塑造提供必要的手段。因此,这种音乐上统一的常规弥撒体裁,作为教会权力的象征很快获得了巨大的威望——让我们回顾一下,这是一个刚刚恢复统一的教会的力量。而这一教会经常支持世俗权威,干涉他们的事务和争端,同样也经常得到后者的支持。

常规弥撒套曲正是那些早期西斯廷礼拜堂手稿中的主要内容。其中 13 部巨大的套曲,在作曲家死后被收集在一个装饰精美的展示性手稿中,它们证实了——或更确切地说,确立了——奥克冈在当时的作曲家中享有至高无上的地位。简而言之,用曼弗雷德·布克福泽[Manfred Bukofzer]的话说,常规弥撒"套曲"之所以成为"作曲家所有艺术抱负和技术成就汇聚的焦点",是因为它也是赞助人和声誉的焦点。①

作为荣耀经附加段的定旋律

首先是它的历史:定旋律的历史,就像 15 世纪音乐史一样,始于英国。它开始于老霍尔手稿中发现的、以共同定旋律为基础的成对[461]乐章定旋律,被加以扩展,融合了常规弥撒的所有主要组成部分的那一刻。

我们不知道那决定性的时刻是什么时候发生的;我们唯一知道的,是它第一次保存下来的成果。其中已知最早的是一套慈悲经-荣耀经-信经-圣哉经,勉强被归为邓斯泰布尔的作品。它改编自一首圣三一主日(五旬节后的周日)应答圣咏《赐予那带来喜乐的奖赏》[*Da gaudiorum praemia*]的定旋律。它与英格兰亨利家族的家族历史息息相关,很可能是在亨利五世和瓦卢瓦的凯瑟琳[Catherine of Valois]的婚

① Manfred F. Bukofzer, *Studies in Medieval and Renaissance Music* (New York: Norton, 1950), p. 217.

礼上首次表演的。瓦卢瓦的凯瑟琳作为法国国王查理六世的女儿，是他得意的"战利品"。婚礼于 1420 年 6 月 2 日的圣三一主日举行。同一首弥撒曲似乎又在另一次皇家场合，即 1431 年亨利六世的巴黎加冕礼上再次上演。

关于常规弥撒的套曲组织之初衷，这里已经有了一条线索：使用有象征性或标志性的固定声部，将常规弥撒的各个部分统一起来，以此使常规弥撒"专用于"某一场合。每个部分共享的定旋律就好比一个附加段，对宗教仪式进行着象征性的评论。它是——或可能是——确保政教不分离的最有效手段。

将一首由四部分组成的常规弥撒套曲复合体（可以说，其是一对传统的成对乐章：荣耀经/信经和圣哉经/羔羊经）归属于莱昂内尔·鲍尔[Leonel Power]显得更为可靠。这首常规弥撒全部是基于一个来源于玛利亚交替圣咏《大哉救主之母》[Alma Redemptoris Mater]的固定声部。这首作品仅存在于约 1430—1435 年抄写的意大利北部手稿。它是当时英国音乐威望以及英国作曲家对欧洲大陆音乐发展所发挥的引导作用的最好见证之一。

不像比他（可能）更年轻的同辈人邓斯泰布尔，莱昂内尔·鲍尔似乎并没有取得很多国际成就。真正获得传播的是他的音乐。除了在 1419 年至 1421 年间与他的雇主克拉伦斯公爵（这位公爵是亨利五世的兄弟，并参加了其领导的军事行动）在法国短暂逗留外，这位作曲家在英国度过了他的整个职业生涯。首先是在公爵的家庭礼拜堂担任合唱团的指导教师。后来又成为坎特伯雷基督教堂兄弟会的成员，他于 1445 年去世，享年 70 岁左右。他在坎特伯雷教堂的职责之一，是带领唱诗班在"圣母堂"[Lady chapel]的特殊许愿仪式中演唱，而且据推测，正是为了这个唱诗班，他以一首合适的玛利亚赞美诗为基础创作了弥撒曲，因为该作的手稿副本流传很广，所以现在看来，它的历史意义显得非常重大。

在共同的固定声部的基础上对弥撒套曲的每个部分所做的统一，意味着要预先构思创作的基础并自下而上开始做起。这种建筑学的创作概念以前曾是经文歌的明显特征。事实上，此体裁正是这种思维的

来源,即使经文歌本身也在15世纪经历着变化,这种变化意味着其风格级别的"降低"。事实上发生的事情是:等节奏经文歌或其严格构想的高度结构化的风格——14世纪"高级风格"或称 *stylus gravis*(庄重风格)——已由经文歌进入到弥撒套曲的领域。弥撒套曲就成了一种潜在的等节奏经文歌。它规模宏大,有差不多5个独立的部分,代替了过去等节奏经文歌中多次出现的克勒-塔列亚进行流程结构。

[462]所有标志着西塞罗意义上的"高级"风格的特征——厚重、崇高、高贵,由带有"不自然的"紧绷感和复杂性的高度理性化和"矫饰性"的习语所赋予——最终均成了弥撒曲的属性。即便经文歌在英国的另一种影响下变得有所松懈,以此也变得在朗诵风格上更加"自然",表达上更加个人化,织体结构更加灵活。因此,经文歌便居于"中级"风格的位置。为了理解这一转变,要谨记作为"中级风格"的邓斯泰布尔的《你是多么美丽》[*Quam pulchra es*](例11-19),以便与接下来简述的莱昂内尔的《大哉救主之母》[*Alma Redemptoris Mater*]弥撒形成反衬和对比。

在莱昂内尔定旋律的塑造和处理上,专横的严格、人为以及不自然的正式——高级风格标志——是非常明显的。例12-2a展示了现代圣咏集《天主教常用歌集》[*Liber usualis*]中的《大哉救主之母》。该作品的主要部分是莱昂内尔为他的弥撒配乐创作提取出来的,总计占原

例12-2a 《大哉救主之母》(11世纪玛利亚交替圣咏)

始旋律大约一半的篇幅,以小节和罗马数字表示。这些部分与圣歌既定的(基于文本的)结构划分完全不一致。莱昂内尔的两个主要部分之间的中断,出现在一个连音符的中间,而且定旋律的结尾也出现在一个单词的中间;定旋律的最后一个音符甚至不是原始旋律模式的收束音。

因此,没有明显的韵律或理由,用以说明莱昂内尔对他定旋律的材料所做的选择或分配。这并不是说没有理由,只是说它并不容易被发现。可能原因会涉及命理学或其他形式的神秘象征,或可能还与音乐思辨[musica speculativa]有着其他方面的联系。现代研究者有时会偶然发现这些东西,有时则不会。无论如何,缺少明显的理由并不能证明没有理由。当然,它也不能证明理由的存在。尽管夏洛克·福尔摩斯和他那只著名的狗没有在夜间吠叫,但很少有人会因不在场而做出可靠的推论。(因此,我们永远无法知道,特定音乐[463]作品没有预先存在的定旋律。我们只知道我们还没有发现它而已。)

或许可以肯定的是,无论出于何种原因,莱昂内尔为了创作他的定旋律,对原始材料的选取和分配可以说是完全随意的(也就是"遂其所愿的"),与定旋律所出自的交替圣咏的形式或语义内容无关。同样,对于原始材料的加工也是随意的。例 12-2b 呈现了莱昂内尔弥撒曲最初记谱中的完整固定声部的实际内容。标记为 I 和 II 的两个部分以对比的有量节拍建构。(英国的习惯会选择使用大短拍[major-prolation]记写固定声部,一些大陆作曲家们也借鉴此法。依据这一习惯,这就意味着第一部分要以"增值"的方式表演出来,也即,它的实际时值应是乐谱上所记写的两倍。)作品的节奏显示了最大的多样性。这一部分存在着大量不可预测的音符时值混合形式,其中包括第一(完全)部分中的三对二比例[hemiolas]和第二(不完全)部分的切分音等标准选项。

一旦建立,这个任意构思而来的克勒/塔列亚组合,就无法改变。它成了弥撒曲所有现存 4 个部分的基础,没做丝毫的改动。当然,这就是等节奏的原则(虽然形式有点简单,因为克勒和塔列亚之间是一对一相互匹配),它的范围覆盖多个部分,以此统一了整个礼拜仪式。比我们几乎无法企及的那个目标"更高"。

例 12-2b 莱昂内尔·鲍尔《大哉救主之母》弥撒的固定声部

莱昂内尔的荣耀经和圣哉经的开头在例 12-3 中已经做出了比较。就固定声部而言，它们之间的唯一区别在于，圣哉经的第一个固定声部进入之前有一个小的"引入"。这也可以说是任意的且违背直觉的，因为荣耀经具有更长的唱词。那么，实际上荣耀经可以借助于引入的使用，进而占有一定篇幅的措辞内容。显然，圣哉经的引入是出于装饰性的目的而非功能性的目的，这可能是为了符合这样一个事实，即圣哉经应该是对天国唱诗班的模仿。而这一事实经常被弥撒作曲家利用。

例 12-3a 莱昂内尔·鲍尔，《大哉救主之母弥撒》，荣耀经，开头

例 12 - 3a（续）

例 12 - 3b 莱昂内尔·鲍尔,《大哉救主之母弥撒》,圣哉经,开头

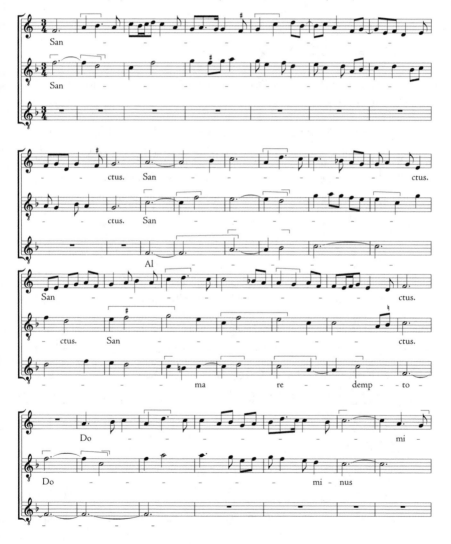

比这一微小的差异更重要的是整体的一致性。两段仪式文本,其内在形态几乎没有什么共同点,而它们却被强制形成音乐上的统一。此外,由于使用了一致的固定声部,所以这两个部分花费的时间相同。当然,这也意味着圣哉经的唱词在华丽的花唱中做了拉伸,而荣耀经的文本则好像被塞进了鞋拔一样,变得拥挤不堪。但是,无论是对于弥撒曲的组成部分来说,还是对于许多的经文歌作品而言,固定的二分性结构的音乐体例占据了主导地位,并且随着时间的推移标准化了。

"头"与四声部和声的开始

[465]直接从英国人那里接受弥撒套曲,将其作为标准的"高级"体裁,以及"廷克托里斯一辈"大陆音乐家进一步发展所有作曲技巧的方式,这些都可以用一个基于相同定旋律的三声部弥撒曲举证:在唱词"头"[*caput*,即 head]上的一个宏大的纽姆式或超级花唱旋律。*caput*是交替圣咏《他向彼得而来》[*Venit ad Petrum*]的最后一个词。该交替圣咏常在索尔兹伯里大教堂复活节前圣周期间的濯足节"洗脚"仪式上演唱。在《约翰福音》中,彼得对耶稣说:"主啊,不但洗我的脚,连手和头[*head*]也要洗。"于是,这句话就成为了后来形成弥撒曲的交替圣咏。

大约在 1440 年,一位匿名的英国作曲家(他的匿名性并不排除他是一位知名人物)按照上述创作程序将这首宏大的花唱旋律改编成了一个定旋律,并以此创作出了一首与莱昂内尔的《大哉救主之母弥撒》创作原理相似的弥撒曲,但这首弥撒曲的规模却要大得多。其构思的宏大意味着它不仅仅用于礼拜堂的许愿仪式,而且还用于当时的权贵们所参加的主教教堂弥撒(简而言之,正是等节奏经文歌曾经服务的那种重要场合)。

正如莱昂内尔的弥撒曲那样,这首弥撒曲中的一个"乐章"的定旋律,其实就是(会有一些小的变化,如乐句之间休止)所有"乐章"的定旋律。每一个"乐章"都有着相同的整体两部分的结构。同样,这

两部分结构则是通过完全与不完全的有量节拍之间的对比形式陈述出来。但是每一个有量节拍都控制这一宏大定旋律的完整陈述，因此每一个"乐章"都包含了本已很长的旋律的两次进行流程结构。因此，即使莱昂内尔弥撒曲中明显丢失的（而且可能是一个较大的部分）慈悲经得以复原，这首弥撒曲的长度也将是莱昂内尔弥撒的两倍。

事实上，它的长度肯定是莱昂内尔弥撒曲的两倍还多，因为这首或其他任何弥撒套曲的"理想"结构（即作曲的结构），不一定要与它的[466]实际结构相同（表演的结构）。《头弥撒》的慈悲经的两个部分在创作上意在满足其结构布局的要求，唱词"Kyrie"采用完全节拍，"Christe"采用不完全节拍。但它们不能满足礼拜仪式的要求。在任何弥撒的实际仪式表演中，"Kyrie eleison"（上主，求你垂怜）必须在"Christe eleison"（基督，求你垂怜）之后进行重复；因此，我们可以假设，在这首弥撒曲的仪式表演中，要么缺失的词被塞进了"Christe"，要么第一部分的旋律再从头重复一次，以此完成仪式文本内容的陈述。

图 12-5 索尔兹伯里主教教堂，塞勒姆圣歌以及包括《头》花唱在内的曲目发源地

但是，不管作品的篇幅有多么令人印象深刻，该作的长度并不是其之所以被赞美并超越其前一代作品的最重要维度。从历史的角度来说，到目前为止，更重要的意义体现在了作品织体的扩增。声部的补充已经增至4个——这首弥撒曲的声部数量配置，在一个世纪或更长时间内成为大量常规弥撒曲作品的标准。一旦这件事情变为常态，那么它很快就会被视为理所当然；因此，当我们长期以来认为理所当然的事情尚在形成的过程当中时，让我们把握这个机会见证"四声部和声"的诞生。

《头》的固定声部是一首不寻常的高音圣咏，它反复上升至G音，此音在古老的第八调式系统中是理论上公认最高的"音阶音符"。例12-4b中给出了原始的花唱旋律，以与慈悲经的固定声部进行比较。该慈悲经中的一部分已呈现在例12-4a中。固定声部的高应用音域

例12-4a 《头弥撒》，慈悲经（与普罗苏拉一起演唱），第11-25小节

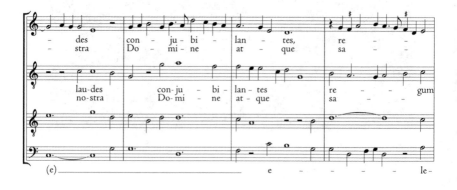

例 12-4a（续）

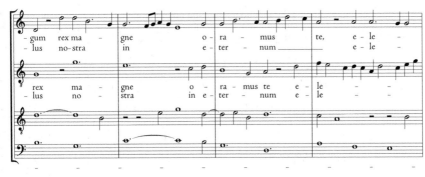

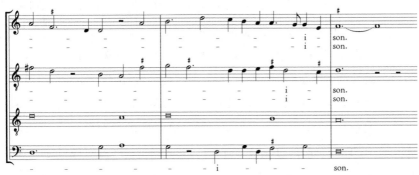

例 12-4b 《头》花唱

在奥克冈的弥撒曲中省略了括号内的重复。

[high tessitura]将这段花唱旋律置于远比下面的"第二[468]固定声部"更接近上面的对应固定声部，并更适合与之形成声部交叉的音域范围内。事实上，固定声部的高点音甚至有时会超越旋律声部——有时相当

戏剧化，比如当它第一次上行到高音 G 时（第 15 小节），第二个固定声部则下行到最低的那个音，由此在两个声部之间形成了一个十二度音程的最大距离。在更早期的音乐中，这两个声部正是如此自由地交叉。

尽管包含作者匿名的《头弥撒》的原始文献，保留了我们所熟悉的声部命名法，但 15 世纪中叶的抄写员采用了一种新的命名法，以对新标准化的、新分层的四声部织体做出回应，从此开始，我们也将采用这一命名法。始终保持在固定声部下方的、现已成为必要的声部，就像更习惯在固定声部上方的"非必要"声部一样，目前被视为第二个对应固定声部——一个被记写下来并与固定声部相对的声部，并且写于固定声部"之后"（如果不是字面意义上的"之后"，那么也是功能上的"之后"）——而不是第二个固定声部。为了区分这两个对应固定声部，于是一个被称为"高的"[*altus*]，另一个则被称为"低的"[*bassus*]。

读到此处，只要曾经在合唱团演唱过的人，都不会不理解此新命名法的重大意义。术语 contratenor altus（高对应固定声部）一词变形为意大利语的 *contralto*，还有术语 contratenor bassus（低对应固定声部）变为 *contrabasso*——这两个术语早就被英语化为 alto 和 bass 这两个术语。此外，一旦 high 这个词成为标准，而它实际上并不是歌者演唱出的最高声部，那么最高的声部（到现在就是旋律声部[cantus]或第三声部[triplum]）就被称为 top voice，专业术语即 *superius*（最高声部）。当然，*soprano*（女高音声部）这个词就是由它派生而来。现在我们已经得到了所有熟悉的声部，即女高音、女中音、男高音、男低音（SATB）——并且我们可以看到男高音这个词，也就是最初的"支撑声部"（在定旋律弥撒曲中它仍然如此）是如何获得后来的标准含义的：一个高的男声音域。（当然，要使这一意义成为首要意义，还需要几个世纪后才出现的一次重大变革：用混声的唱诗班取代宗教改革前基督教会的全男性圣歌学校。）

既然对应固定声部的音域和术语都已确立，那么就让我们来仔细研究一下例 12-4a 中的低对应固定声部吧。它占据了属于自己的音高空间，并表现出一种新的和声定义方式。就跟任何一个对应固定声部一样，它的运动往往会因跳进而做非连续运动，而且它在终止式处还

承担起一个新的标准化功能。

我们还记得,终止式在理论上被定义成"结构性成对声部"(旋律声部和固定声部)的级进运动,它们从不完全协和音程到完全[469]协和音程做反向运动。当然,此处正符合这一标准——在例12-4b中所给出的原始圣咏花唱旋律,只为说明,在两次进行流程的结尾处,定旋律是如何被修改和润饰,以此确保固定声部可以级进且恰当地使"终止式"落在收束音上。在 Kyrie 和 Christe 的最后终止式中,在收束音出现之前,一个 A 音被插入固定声部,并以此与最高声部的调式终止音下方的[subtonium]F 音对应,为 G 音的终止式做准备。这两个声部以反向的运动形式做解决,而这就是其基本的终止式(例12-4c)。

例12-4c 《头弥撒》,慈悲经(与普罗苏拉一起演唱),第50—52小节

任何研究过对位法的人都知道,将额外的两个声部添加至终止式中"不完全"音程关系的声部中,并与结构性成对声部形成协和的关系,且还独立于结构性成对声部(意即,它们不会被迫在终止式处对旋律声部或固定声部的"基本运动"做重复加厚),唯一的方法就是这两个附加声部都唱 D 音。在终止式的解决过程中,固定声部的上方的 D 音保持静止不动。而处于固定声部下方的 D 音则只能进行至唯一可行的位置,即 G 音。根据可用的音域范围,附加的两个声部以相同的音高或八度的低音形式,对固定声部进行重复加厚。因为这种终止式增强了固定声部由上方音下行解决至收束音的效果,所以,它强调了"正"调式

的音域范围,并具有特别有力的收尾效果。它通常被称为"正格终止"[authentic cadence],可能是因为调式上的联系(但正如许多现行的、明确的以及非正式用语中的术语那样,它们的词源尚未被研究,而且这些术语的形成谱系也不确定)。

无论如何,低(对应固定)声部从音阶的五级音(支持着两个收束音之前的"基本"音)至收束音的进行,可以说与我们通常称为 V—I 或属—主进行是一致的。如此称它,就是将最低声部的运动视为基本的终止式法则,并将导向结束的姿态与"属和弦"和声结构联系起来。而对于历史学家来说,问题在于是什么时候将这种概念化的终止式结构合理化的(或者说得不那么规范,在什么时候这样一种概念化的形式与同时代音乐家和听众的概念化认知相匹配)。

不管它们是如何被概念化的,从 15 世纪中叶开始,这样的方式与和声在知觉上几乎是每一个最后终止式结构的一部分。从一开始它们就存在着大量的变体。想要了解它们的各种可能性,请比较例 12-5[470]《头》弥撒中所有其余的段落终止式的阵容(每"乐章"两个)。在出自荣耀经"乐章"的例 12-5a 和 b 中,最高声部和高对应固定声部都装饰有"兰迪尼六度"[Landini sixths],在解决之前导致刺耳的不协和音。相同形态的变体还出现在了信经的结束处(例 12-5d)。其中最高声部再次出现了兰迪尼六度,但高对应固定声部只有一个简单较低的邻音(辅助音),在低对应固定声部之上构成的不是六度关系而是七度(第一个"属七和弦"?)。

例 12-5g 来自该作的羔羊经。这一乐章特别有趣,因为它的低对应固定声部被稍加修改,因而收束和弦就形成了一个音响丰满的完整三和弦。然而,对低对应固定声部中五度进行的规避,以及收束和弦中所出现的三度,均可以通过以下事实而合理化,即:我们所讨论的和弦实际上并不是收束和弦。它只是一个段落的终止式,紧接着羔羊经的后续部分。在例 12-5h 中,羔羊经的最后一个终止式,又回到了完美协和音程的和谐音响上来。直到下个世纪末,通常才会在严格创作的复调音乐中(或任何在口头传统紧闭的大门后面可能发生的)认可收束和弦中的不完全协和音程。

例 12-5 《头弥撒》，a. 荣耀经的中间部分 b. 荣耀经的结束处 c. 信经的中间部分 d. 信经的结束处 e. 圣哉经的中间部分 f. 圣哉经的结束处 g. 羔羊经的中间部分 h. 羔羊经结束处

只要完整的终止式需要完美的和谐，理论家——我们对那个时代概念的唯一直接见证者——就应该继续将最高声部/固定声部的运动，称为基本的终止式进行，其中下方低对应固定声部的 V—I 进行扮演的只是一个对位法支配的支持角色。然而，同样可以肯定的是，到[471]17世纪中叶，由 V—I 低声部呈现出来的属-主终止式已被完全概念化，并成为当时音乐家定义和声终止的主要手段，这一点至今依然如此（也就是说，在我们的"听觉"实践习惯中）。换句话说，在 1450 年到 1650 年间的两个世纪里，随着一种新的感知现实的出现，一种概念的变化逐渐发生了。粗略地说，这就是从"调式"思维向"调性"思维的转变。

争议如何产生（以及它们揭示了什么）

这两个音高组织概念之间的本质区别，以及从一种形式的终止式

表达到另一种形式的变化所体现出来的极端性,还有这种变化所蕴含的含义,这些仍然是历史学家们争论的问题。它们可能(并且已经)被带偏见地夸大,也同时被带偏见地轻视。显然,尽管无论 V—I 低音进行的最终含义是什么,但它在 15 世纪的出现(和音乐史上许多回溯性的重大转折点一样)并不是一场有意识的革命。把"调性"称为对过去思想的彻底断绝,以及一项受启发的发明,或者(诸多说法中最为生动的)一个意料之外的、改变世界的发现,这显然是在没有批判性反思的情况下,借用了"文艺复兴"这一包罗万象的概念。除非带着警惕性地做审查,否则这很容易对 15 世纪的音乐研究产生偏见。

因此,寻找一个音乐的"大发现时代"[Age of Discovery]来与同一时期哥伦布和麦哲伦的功绩相配是很具有吸引力的,但也是轻率的。正如将基于五度循环所生成的"调性"和声的"发现",比作意大利"文艺复兴"画家的透视法"发现",也是轻率的。在这两个案例中都没有发现什么。这两项发现都是发明创造。而且,通过在空间中定位观察者的眼睛来呈现三维透视法的技术发明很容易被解释为一种模仿自然的尝试——就是我们视物的自然方式。在画布上将其表现出来的技术出现之前,这种视觉方式早就已经存在了。但是,对于调性和声而言,类似的先前存在的自然模型是什么呢?一些人认为,是自然声响的共鸣,这具有一定的合理性,但很有限。

然而,将基于卧音终止式概念的和声句法——"结束于"同度或八度——与基于五度关系的和声句法之间的差异最小化,也同样是带有偏见的。以我们日常生活中所听到的几乎所有音乐为基础,我们学会了给和弦和音阶音级赋予隐含的等级功能。作曲家们早就学会了如何建立这些和声的(或者我们称之为"调性的")等级结构,如何消解它们,以及如何从这样一种秩序(通过一个被称为转调的过程)转到另一种。

听音的这些习性,以及由它们所催生的技巧,在很长一段时间内得以成形。直到再过两个世纪的时间段的末尾,一个完善且复杂的调性系统才建立起来。而这个系统的确立正是由终止式规范的变化所引发的。到了 17 世纪末,V-I 终止只是一个普遍存在的五度关系系统(即"五度循环")中最具决定性的一个方面。这个五度关系系统

则在许多层面上支配着和声关系。同样重要的是（而且也同样与更早的实践有所不同），在其对严格现行声部进行的作用上，调性体系不再有依赖性。

[472]对于生活在五百多年之后的我们来说，15世纪的遥远未来，已经成为遥远的过去。因此，我们比那时的任何人都更充分地意识到，新的终止式结构所承载的含义范围。因此，我们有理由在一个对当代和声的实践尚无法预测的时期寻找到它的起源。我们现在提出的关于15世纪和声的一些问题，对15世纪的音乐家是没有意义的，但这一事实并没有减少这些问题为我们所带来的兴趣和意义。

因此，应该清楚的是，仅仅是因为功能性和声实践作为一个偶然的对位公式"在无意中"起源，就否认其感性现实，就犯了所谓的"起源谬误"[genetic fallacy]，即将起源等同于本质的刻板逻辑错误。（根据起源谬误，任何对位组合都不能成为和声规范，任何祝酒歌都不能成为国歌，任何俄罗斯作曲家都不能写意大利歌剧，任何非洲人都不能成为美国人。）一个错误若是因无知而犯下，那么可以让我们学到一些东西；若是因愤世嫉俗而犯下的错误，则可被用于欺骗。

这种特殊的起源谬误——将"调性系统"归结为对位意外形态的偶然产物（或者更糟的是归结为一种顽固的误解）——是一种常见的学术策略，它破坏了人们对调性系统实际情况的认知，尤其是在20世纪中叶左右，当"无调性"音乐——一种专门在学院里进行训练的音乐形式——的权利被加以辩护，以对抗称其为"非自然"的人。与其说自然的基础只是音乐风格获得感知活力的标准之一（尤其是在学术或其他"高级"或精英环境中），不如说这一理论试图否定音乐"听觉"习惯的所有自然基础。在这场争论中，我们可以特别清楚地看到，从根本上讲，历史写作是如何受到当前美学或政治关注的影响的。

因此，我们将避免在一个设论错误的论点中偏袒一方，并将自己局限于可获得的感知事实范围内，同时认识到这些事实永远不可能完全获得。我们只是不完全地了解"口传"实践——例如，在两个世纪期间，不记写乐谱的曲目中对扫奏和弦的弹拨乐器的使用，以及它们在重塑音乐"听觉"方面所起到的作用——毫无疑问与从调式的迪斯康特对位

("他们的"作曲方式)到功能性和声("我们的"听觉方式)的"过渡"有着重要关系,但这一点永远无法被完全记录下来。

效仿的模式

欧洲大陆音乐家中的两代"廷克托里斯"主要作曲家——无论是理论家(廷氏)同时代的作曲家,还是年轻的后起之秀——都以模仿(或者更确切地说,应是效仿)的方式创作了我们已经研究过的《头弥撒》,从而将他们自己塑造成了三代作曲家构成的王朝。事实上,这些弥撒曲是对稍老同名弥撒曲的回应,而不是建基于同一个旋律上的两个独立[473]构思的弥撒曲,这已经由定旋律本身的性质得到证明。这是一个很少被使用的圣咏(既不是来自弥撒,也不是来自常规的日课,而是来自仅由神职人员参加的特殊仪式),它仅在英语圣咏集中出现。后来创作《头弥撒》的作曲家奥克冈和奥布雷赫特,除了第一首《头弥撒》的固定声部外,不太可能在其他任何地方遇到这支旋律音调。第一首《头弥撒》广泛流传于欧洲大陆的各种手稿中(长期以来,其中一首被学者们错误地归为迪费的作品)。更具有决定性的是,出现在奥克冈和奥布雷赫特此作品固定声部中的旋律,有着与我们在第一首《头弥撒》中所观察到的完全相同的改编以及节奏化的形式。

奥克冈的弥撒曲由于对范例的高度依赖,而被认为是一首相对较早的作品(可能是15世纪50年代)。但奥克冈的作品创作日期并不容易确定,因为它们中的许多都只能在他死后的手稿中找到,如图12-4所示的宏大的基吉抄本。恰巧,这幅插图呈现了奥克冈《头弥撒》中的慈悲经,我们可以将其与例12-6的现代译谱进行比较。在奥克冈所有弥撒曲的段落中,慈悲经与其范例之间的关系最为自由,因而也是最有趣和最具启发意义的。

[474]自由的原因与必要的压缩有一定关系。正如英国的(而非大陆的)慈悲经创作在15世纪仍然倾向的那样,佚名英国《头弥撒》中的慈悲经带有一整套的普罗苏拉[prosulas](包括在例12-4a中)。为

例 12-6　约翰内斯·奥克冈,《头弥撒》,第一慈悲经,第1—8小节

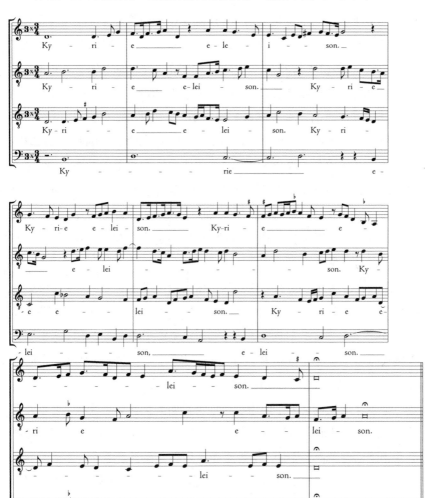

了容纳它们,有必要采取一种空间宽大的音乐处理。奥克冈只有18个教会仪式的用词用于配乐(3×Kyrie eleison;3×Christe eleison;3×Kyrie eleison),通过删除定旋律中冗长的内部重复,将配乐简洁化(在例12-4b中被括号括起来的部分)。然后将删节后的定旋律设置为只做一次进行流程,以此支撑整个慈悲经,并根据仪式的形式,将其分为三个部分。既遵循原始《头弥撒》(紧随完全拍子之后的不完全拍子)的

有量对比结构，又用"从头反复"[da capo]对完全拍子做了恢复，这在较老的那首弥撒曲中是暗示出来的，但现在于新作品中都已变得明确。

在图12-4中可以很容易地看到这一单次的进行流程，它呈现了"开始"部分，即由唱诗班歌本中两个相对的页面形成的视觉单元——一页（对开本）的背面或者说左页[verso]，以及下一页的正面或者说右页[recto]。作品的四个声部被记录在其中，以供围绕在教堂诵经台周围的歌唱小组来读谱，就如图12-2所示的奥克冈自己的唱诗班那样。唱诗班歌本开始页的左下角，通常是定旋律所在声部的位置：最初定义的固定声部。这种位置的安排就最高声部与固定声部——作曲家和理论家认为的"结构性成对声部"——处于开头的一侧，另外两个作曲角度上的"非必要"对应固定声部，即高对应固定声部和低对应固定声部，则被写在另一侧。

在图12-4中，低对应固定声部和固定声部的位置似乎做了调换。实际上，被调换的只是它们的名字，为的是适应术语"固定声部"[tenor]的新含义。可以说，固定声部的较新含义才刚刚被使用，它指明的是音域而不是功能。那么在这里，我们来探讨一下模仿和效仿之间的区别，这一要点我们在上面已经提及，但并未做定义。

模仿只是复制品、副本、相似物，或者如人们常说的那样，是一种恭维。效仿[emulation]既是一种敬意，也是一种超越的尝试。15世纪和16世纪那些如此杰出的作曲家和音乐作品的王朝实属效仿的王朝。"崇高"风格的作品成为其他作品的典范，而这些作品渴求一种既服从传统[475]又精通传统的精神上的崇高，并且具有一种既尊重长辈，又要与长辈竞争的精神。一首被认为（技术）特别精湛的作品，将会拥有一定的权力[auctoritas]——权威。于是，它就会设定一个卓越的标准，但同时它也会成为一个值得去打败的东西。真正的效仿将通过对典范之作的遵从，以示尊重，但也会以某种突出的巧妙方式，将自身与典范之作相互区别开来。

最初的《头弥撒》设定了这样一个标准，并激发了这样的效仿。奥克冈使得自身的创作与众不同的方式，就是将固定声部移低一个八度，以此让固定声部成为有效的低音——毫无疑问，最初是由作曲家自己

进行演唱。他不仅以在背上击拍,而且还以其著名的深沉嗓音来带领他的唱诗班。这就是图 12-4 中"低音演唱固定声部"(拉丁语为 bassus tenorizans)旁边的小红字所写的:*Alterum caput downlando tenorem per diapason et sic per totam missam*,意思是"另一个头通过降低固定声部一个八度[呈现],而且整个弥撒曲都是如此"。"头"[*caput*]现在已成为声部织体的"脚"。这种有趣的聪明点子可以说是效仿游戏的一部分;然而(正如这里所强调的那样),这种玩味在最好的情况下,产生了高度严肃和雄辩的音乐。

奥克冈把这首特殊的定旋律移低八度至织体的底部,这种敏锐胆识让任何一位 15 世纪的实践音乐家都印象深刻。它开始于一个通常不能作为低音的音符——自然音级 B,因为这个自然音高集合无法在其上方提供与之构成纯五度并形成共鸣的音。用现代的、明显有些不合时宜的术语来说,不可能在正常的条件下,这个音没有作为和声根音的功能。所以奥克冈造成了这一异常的情况。

不管怎样,他继续在定旋律 B 音的上方写出了一个 F 音,这也迫使 F 音变为升 F 音变得非常有必要[*causa necessitatis*],于是就产生了我们所说的 B 小三和弦。但这个升 F 音立即又与固定旋律的第二个音 D 所对应的最高声部的还原 F 相矛盾,产生了我们所说的 D 小三和弦。由于三度的根音进行和旋律的交叉关系,这种和声的序进在五百年之后听起来仍然是很奇怪的。它很快在荣耀经中加以重申和确认,这俨然成为这首弥撒曲的一种鲜明特征。

F 与升 F 也不是在该作品的和声织体中可以找到的唯一"交叉关系"。在慈悲经的第一个分段中,还有一处同样揶揄的还原 B 与降 B 音(有时由特定的记谱符号表示)相互作用。通过利用伪音这一旧技术,使其产生出新的、尤其刺激的效果——该效果可以说是他从一位早期作曲家手中借用的定旋律所隐含的效果,但是那位早期作曲家并没有开发探索定旋律这一效果——奥克冈在《头》的传统上宣告了他的效仿设计,并宣布自己是其杰出的前辈的继承人。

这位杰出的前辈可能会是谁? 为什么一个佚名的英国弥撒曲会吸引如此坚决的效仿? 当然,在奥克冈的时代,弥撒可能并不是匿名的。

奥克冈可能知道一些我们现在只能冒险去猜测的事实。图 12-4（原文页码第 458 页）中的石像般的手稿插图针对他所知道的，而我们不知道的早期作者的身份，提供了一个极有吸引力的间接暗示。

[476]它们出现了龙的形象——各式各样的龙。在页面左下角的面板上有一条巨龙与半人马搏斗。而右页面上有两条龙，其中一条长着一个奇怪的细长脖子，吸引人们额外注意它有着奇怪鬃毛的头部。右下页边处的第四条龙，仅描画出一个刚从地狱的大锅中冒出来的头。

龙的头——这是什么意思呢？任何 15 世纪的占星家或航海家都知道。龙首[$Caput\ Draconis$]（现在称为天龙座 α[$Alpha\ Draconis$]）是天龙座最顶端的恒星，也是古代的北极星。"龙首"[Caput Draconis]这个术语本身神秘地出现在原始版本《头弥撒》定旋律第一次呈现的开头处。它出现在该作最新发现的文献中，这是一部现保存于意大利的荷兰手稿，一直到 1968 年才为学者们所知晓。这份手稿，或者一份在定旋律上有着相似标签的手稿，一定是作为范例或复制文本，供抄写梵蒂冈手稿的抄写员（或者更确切地说，是为装饰梵蒂冈手稿的艺术家）使用的。那位抄写员或艺术家似乎从字面上解释了"龙首"这个词。

又或并非如此：因为左下角的巨龙正在与半人马搏斗，而半人马座则是另一个主要的星座，它包含了半人马座阿尔法星，它是离地球最近的恒星，也是天空中最亮的恒星之一。对于那些知情者来说，还有什么比这更好的办法——一个视觉双关语将这首宏伟弥撒曲的定旋律与一个明亮的天体联系起来——使人想起作为"一位占星家、数学家、音乐家，等等"而为奥克冈同时代人所熟知的那位伟大人物呢？以占星术的参考为基础，关于这首弥撒曲最早版本的创作者，在学术上的猜测已经开始集中在[477]约翰·邓斯泰布尔身上（碰巧，他习惯性地使用"第二固定声部"一词指称后来的作曲家所谓的"低对应固定声部"），将其视为原始的《头弥撒》的作者。②

② Michael Long, "Celestial Motion and Musical Structure in the Late Middle Ages", unpublished paper (1995), by kind courtesy of the author.

图12-6 一幅天龙座的古老恒星图,安德烈斯·塞伦斯,《和谐大宇宙》[*Harmonia Macrocosmica*](阿姆斯特丹,1708),彩图 24:《北半球古老群星》[*Hemisphaerium stellatum boreale antiquum*]

作为炫技者的作曲家

不管《头弥撒》原作作者是谁,奥克冈对原始《头弥撒》的效仿,无疑表明他的创作已经近乎于杰作。正如我们所知道的那样,法国人对杰作有着长期的偏爱。事实上,在 15 世纪所有音乐中,最著名的杰作就是奥克冈作品中的那几部弥撒曲,无论如何,这些作品都与他的历史声誉密不可分。

其中的一首被称为《短拍弥撒》[*Missa Prolationum*]。这首作品共有四个声部,但只记写了两个声部的乐谱,这两个声部会以一个音程度数递增的循环做卡农的处理:慈悲经的第一部分是一个同度的二重卡农;基督是二度卡农;第二次"主!怜悯我吧"是三度卡农;荣耀经是四度卡农;信经是五度卡农,以此类推。这个奇特的标题展现了这样一个事实,即写下的两个声部每个都有一个双重的拍号:当弥撒曲被实际演唱时,四个声部中的每一个,都要根据不同的有量节拍层级体系来获得它们相应的音符时值。

通过创作不同声部实际上以不同的速度来演唱的卡农,奥克冈可以在一开始使作品所有声部一起演唱。当卡农的声部之间达到足够的距离时,奥克冈会使用额外的记谱手段,以此有效地抵消不同拍号之间的节拍差异,从而使得卡农继续正常进行。《短拍弥撒》仅有一个小的组成部分,即一首二重唱,是真正的"有量卡农"[mensuration canon],其中两个声部都源自一个单独记谱的旋律线条,而在整个过程中这两个声部是以不同的速度运动。在例12-7中,这首二重唱——第二羔羊经,以原始记谱的、二声部实现形式呈现。较低声部以一半的运动速度在低八度上再现了上方声部,因而会在记写下来的声部的一半处结束。作为弥撒曲中简洁-织体的组成部分之一,这首严格的小二重奏,既反映出了它恶魔般的巧妙创造力,又反映了由此造成的平顺流畅(让我们再次想起贺拉斯的著名格言,即最真实的艺术乃是隐而不露的艺术)。

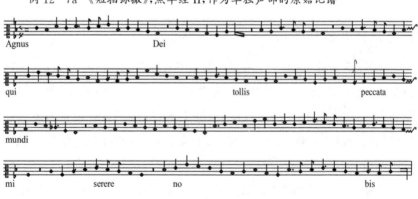

例12-7a 《短拍弥撒》,羔羊经II,作为单独声部的原始记谱

例12-7b 《短拍弥撒》,羔羊经II,二声部有量卡农形式

例 12-7b（续）

[479]另一首著名的奥克冈的重要曲目是《任何调式弥撒》[*Missa cuiusvis toni*]。在这首作品的记谱中没有谱号。歌者可以决定使用四种不同的谱号组合中的任意一种。每一种组合，当在脑海里选择时，都会将记谱音乐固定在从D音到G音的"四个收束音"（如圣咏理论家所描述）的其中之一上。当收束音是D时，调式音阶将是多利亚调式；当收束音是E时，则是弗里几亚调式；当收束音是F时，则为利底亚调式；当收束音是G时，是混合利底亚调式。在例12-8中，给出了慈悲经所有4种情况的简短开头。为了使和声与任何调式兼容，在整个弥

例 12-8a 约翰内斯·奥克冈,《任何调式弥撒》,第一慈悲经,D 音收束(多利亚调式)

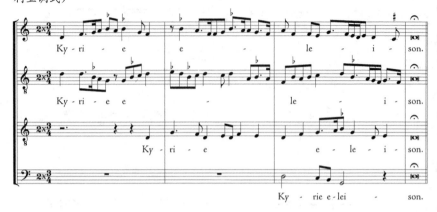

例 12-8b 约翰内斯·奥克冈,《任何调式弥撒》,第一慈悲经,E 音收束(弗里几亚调式)

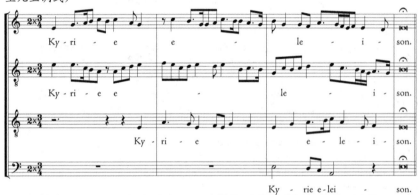

例 12-8c 约翰内斯·奥克冈,《任何调式弥撒》,第一慈悲经,F 音收束(利底亚调式)

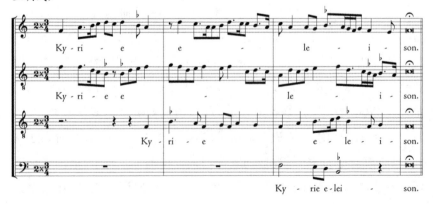

例 12-8d　约翰内斯·奥克冈,《任何调式弥撒》,第一慈悲经,G 音收束(混合利底亚调式)

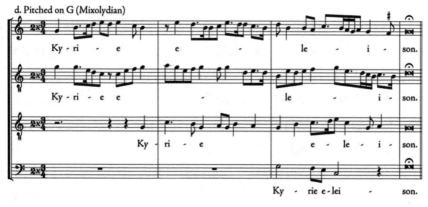

撒曲中必须避免使用"正格"终止式,而应用"变格"终止式。在弗里几亚调式中,"正格"终止式是不可能的,因为"在钢琴白键上"E 调式的"属"和弦是一个减三和弦。

[480] 如上所述,"无论如何",奥克冈的历史声誉不成比例地取决于这些弥撒曲,因为并非每个人都同样地对精巧的技术组织感到印象深刻,这些精巧的技术组织似乎纯粹是为了自己而建造和使用的。18 世纪伟大的历史学家查尔斯·伯尔尼[Charles Burney]在写到《短拍弥撒》的时候说:"表演者要解开卡农之谜,发掘出潜在的独创力和精巧设计之美,而只要整体的和谐感使人愉悦,听众们就对此漠不关心。"当伯尔尼如是说时,他很好地抓住了这种高级风格在最为缜密"考究"时的魅力。③ 对于奥克冈的歌手群体来说,正如对于所有的解谜游戏爱好者(或者更广泛地说,是任何团队的成员),记谱法的复杂性并没有被认为是一种负担,因为他们将寻找解决方案的经历视作一种奖励。除此之外,只需补充一点,像任何封闭风格[trobar clus]一样,在瓦卢瓦王朝的三个连续国王的统治下,法国皇室的牧师奥克冈的弥撒曲作品,被期待适当地装饰,并在某种意义上可以创造出精英的场合。设计和制作

③ Charles Burney, *A General History of Music*, ed. Frank Mercer (New York: Dover, 1957), Vol. I, p. 731.

（在法语有一个很难翻译的词，*facture*）的复杂性，可以说是实现这一期望的一种方法。

[481]然而，自16世纪以来，当瑞士音乐理论家亨里克斯·格拉雷亚努斯[Henricus Glareanus]（伯尔尼关于"奥肯海姆"[奥克冈]的主要知识来源）用这些独特的技术杰作来展示这位作曲家的创作时，奥克冈便一直以冷静的计算著称，直到最近，他都留下了这种他那个时代的印迹。伯尔尼不以为然地说："这些作品与其说是一种值得模仿的典范，还不如说是一种体现坚忍不拔精神的样本。在音乐方面，与所有其他艺术不同的是，学习和努力似乎先于品位和发明，而我们所要考虑的时代距离后者的出现仍然很遥远。"只要在评判奥克冈和他同时代的作曲家时，只看那些令人印象深刻却不具代表性的作品，那么这个结论就仍然成立。对于那些试图根据零碎的遗迹来了解过去，且不说去评判过去的人而言，这种居高临下的（错误）评价方式对所有人都暗含着一种警示。

沿着效仿的链条走向更远

奥布雷赫特的弥撒曲《头》延续了奥克冈所开启的效仿路线，并以一种特别清晰的方式，展示了作曲家对他所参与的传统的高度意识。他在荣耀经（例12-9a）的开头引用了一个乐句来向这个王朝的奠基人致敬，这个乐句出现在原始的英国《头弥撒》每个乐章的开头（比较例12-9a和例12-9b的开头部分）。这样的乐句，被称为"前导动机"[headmotives]或"格言动机"[mottos]。它们是作曲家们用来突出音乐形式统一性的最显著手段之一。这种统一性旨在顺利地渗透到音乐所装饰的精英仪式场合中。

例12-9a　雅各布·奥布雷赫特，《头弥撒》，荣耀经，第1—5小节

例 12-9a（续）

例 12-9b 原始《头弥撒》，开始乐句

例 12-9c 雅各布·奥布雷赫特，《头弥撒》，荣耀经，第 17—23 小节

[482]奥布雷赫特对奥克冈弥撒曲与众不同的特殊技术手段的发展，

显示了他对这部作品的理解。这种手段就是定旋律移位；但是奥克冈满足于对定旋律做单一的移位，将其降低一个八度，使定旋律成为他弥撒曲中实际的低对应固定声部，而奥布雷赫特则将定旋律移位至5个不同的音高层级（弥撒曲的每个主要部分对应一个音高），同时使定旋律在整个四声部的织体中移动。在慈悲经乐章中，定旋律以其原始的音高，位于传统固定声部的位置。在荣耀经中，正如我们可以在例 12-9c 中看到的那样，定旋律被移高一个八度，成了最高声部。在信经中，定旋律又回到了固定声部，但比之前低了五度，所以它以 C 音结束，即弥撒曲的收束音。在圣哉经中，它被移至比信经高一个八度的位置，而且出现在高对应固定声部。最后，在羔羊经中，它的音高比原来低了一个八度，并被置于低对应固定声部中。所以奥布雷赫特的弥撒曲就以向奥克冈直接点头致意结束。

然而，在这种对传统的高度自觉且刻意的延续的过程中，风格发生了相当大的转变。奥布雷赫特偏好非常活跃的节奏织体，充满了旋律模进和切分节奏。这与定旋律的庄严性格形成鲜明对比，并强调了它的象征性地位。一个引人注目的例子就是，在荣耀经的结尾处定旋律的长持续收束音下（例 12-9d），粗暴的密接合应定旋律如声音的焰火般响起。

例 12-9d 雅各布·奥布雷赫特，《头弥撒》，荣耀经，第 213 小节至结束

例 12－9d（续）

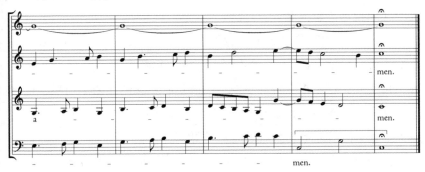

[483]在任何更早的复调宗教音乐中，都没有与之类似的东西。尽管奥克冈也喜欢随着收束音的临近提高节奏活跃的层级（通常也被称为他的"终止式驱动"）。在没有任何切实的合理性的情况下，奥布雷赫特的节奏竞技经常被作为"世俗化"的证据加以引用，并与音乐"文艺复兴"压倒一切的神话联系在一起。可能更简单，也更合理的是将其视为制作和表演这种极为精英化的、最高级别的音乐曲目的另一个炫技范例。

武装的人

在所有的王朝中，最高贵、最丰富的是建立在一条定旋律基础上的一系列弥撒曲作品，这个定旋律并非源自教堂的圣咏，而是来自一首世俗（民间的？ 流行的？）歌曲，[484]它的名字叫《武装的人》[*L'Homme Armé*]。几乎每一个西欧民族（佛兰德、法国、意大利、西班牙、苏格兰、德国）都有作者创作这类弥撒曲，大概有 40 多首以此定旋律为基础所创作的弥撒曲全部或部分留存下来。最早的一首大概是在 1454 年后的一段时间创作的。最晚的一首是由三个唱诗班加一架管风琴参与的巨大作品。它被认为是罗马作曲家贾科莫·卡里西米[Giacomo Carissimi]（1605—1674）所作，但此归属令人生疑。几乎每一位被廷克托里斯提到的作曲家，包括廷克托里斯本人，都至少写有一首《武装的人》，而且他们的学生以及学生的学生也是如此。如此广泛的对效仿原理的运用，催生了 15 世纪音乐艺术和技巧的高峰。

这一谱系后来的作曲家，也就是那些在时间和地理上都离这一传统的起源较远的意大利人，可能认为这是一种"纯音乐"的传统，并且在这方面也是学术性的传统，它们仅涉及一首实验性的作品，用以确立专业的资历。最早有关《武装的人》这首作品的情况，表明它最初的意义远不止于此。这也很有可能是"廷克托里斯"一代的作曲家所熟知的情况。这些情况指向勃艮第宫廷，特别是在那里成立的骑士团，可以说是这个最著名的音乐效仿传统的发源地和来源。

1453年，君士坦丁堡（今土耳其的伊斯坦布尔），这个整个欧洲最大、最辉煌的城市，也是近代罗马（拜占庭）帝国的首都，希腊基督教国家的所在地。在奥斯曼帝国苏丹穆罕默德二世［Muhammad II］（"征服者"）的巨炮围攻下，这座城市在两个月后沦陷了。穆罕默德使它成为他的帝国的首都，一直到1918年。自从君士坦丁堡被征服以来，它一直是土耳其和穆斯林的城市。欧洲对这一惊人事件的反应是倍感恐怖，并且义正词严，但几乎没有采取行动。（实际上，上一任拜占庭皇帝君士坦丁十一世［Constantine XI］的军队之所以被击败，很大程度上是因为没有欧洲力量提供援助。）勃艮第的公爵好人菲利普［Duke Philip the Good of Burgundy］立刻对君士坦丁堡灾难做出反应——但最终却是徒劳的，他发誓要对土耳其人进行十字军东征。1454年2月17日，他在法国北部的里尔召集举办了一个由他自己的骑士随从组成的大型会议。这些人被称为金羊毛修会［Order of the Golden Fleece］。在这次被称为雉鸡誓宴［Banquet of the Oath of the Pheasant］的会议上，骑士团成员宣誓保卫君士坦丁堡。宫廷编年史者对这一事件过程的描述，叙述了用于活跃宴会的奢华音乐表演。在高潮时刻，也就是宣誓仪式开始之前，一个巨人牵着一头大象，大象的背上是一座微型城堡，一位身穿丧服的妇女从中为这座沦陷的城市唱了一首悲歌——这也许就是众所周知的纪尧姆·迪费所写的四首君士坦丁堡悲歌中的一首，仅有其中一首留存了下来。

这让我们对勃艮第宫廷"消费"仪式音乐的方式有了一些了解，也让我们了解到当时人们期待伟大的音乐家们所荣耀的尊贵场合。许多宗教音乐都在背景环境上与金羊毛修会有关，包括许多早期的《武装的

图 12-7　勃艮第公爵勇敢者查理,在 1474 年主持他的高级行政会议（法国凡尔赛宫的油画作品）

人》弥撒,它们产生的时期恰逢该修会至少在名义上已经变成了十字军修会[crusading order]。而且此时,好人菲利普的好战的儿子和最终的[485]继承人大胆查理,在这一时期变得活跃起来。我们已经知道,查理是安托万·比斯努瓦的赞助人,比斯努瓦在 1467 年查理登上公爵宝座前不久为其效命。

《武装的人》是查理特别喜欢的一首歌曲。他把自己视同于标题中的"武装的人"(可能就是基督本人,如果其与十字军东征的联系从一开始就存在的话)。④ 这首歌甚至有可能就是为查理而写。无论如何,这首歌作为一首歌曲、文本以及一切而为我们所知,这主要归功于一部手稿的偶然存世,其中包含 6 首佚名的《武装的人》弥撒套曲,它们都是献给公爵查理的作品,并且把原始歌曲像徽章或格言一样放在前面(图 12-8;例 12-10)。这首歌有趣地融和了一段号角声——它由三音组和四音组版本做各式各样的呈现,它在最初的一系列重复的音符或鼓号声之后,下降了五度——这很可能是从勃艮第的城镇和城堡生活中提取而来的元素。1364 年的一张付款记录得以保存下来,其中详细说明了第一位勃艮第公爵勇敢者腓力[Philip the Bold]所购买的"供格里尼翁城堡炮塔使用的铜管小号,警卫看到携带武装者时吹响"。⑤ 如果这首著名的歌有任何暗示的意义的话,那就是一百年后那把小号仍在

④ See Craig Wright, *The Maze and the Warrior: Symbols in Architecture, Theology, and Music* (Cambridge: Haravard University Press, 2001), Chap. 7,"Sounds and Symbols of an Armed Man"。

⑤ Nigel Wilkins, *Music in The Time of Chaucer* (Cambridge: D. S. Brewer), p. 128。

图 12-8 唯一完整且带有唱词的原始文献中呈现的《武装的人》曲调（Naples, Biblioteca Nazionale, MS VI E. 40, fol. 58v）

勃艮第响起。

例 12-10 《武装的人》现代译谱

以图 12-8 所示的曲调为基础创作的六首弥撒套曲循环，完全符合第戎圣礼拜堂的仪式要求。这个圣礼拜堂是修会官方的礼拜堂，每周在那里都会演唱六首复调弥撒曲和一首安魂曲。⑥ 这些弥撒曲（以及那首歌曲）都有建立在质数 31 之上的时值结构：歌曲长度是 31 拍（以短音符的长度为一小节的单位拍），而且弥撒曲的构成部分可

⑥ See William F. Prizer, "Music and Ceremonial in the Low Countries: Philip the Fair and the Order of the Golden Fleece", *Early Music History* V (1985): 113—53.

能是 31 或 62(31×2)或 93(31×3)的节拍长度。31 是金羊毛修会中所规定的武装人的数量。以此，这个数字被赋予了象征意义。其中一首弥撒曲在两个固定声部之间，以卡农的形式使用了定旋律：它的提示详细且含蓄地提到了标题"武装的人"以及[486]另一个"由他的身体内部塑造出来"的武装的人，正如卡农的第二个声部是由第一个声部发展而来的那样，或者就像大胆查理是作为金羊毛骑士团创建者的父亲的亲骨肉一样。因此，将歌曲《武装的人》及以其为基础创作的弥撒曲传统，与大胆查理晚期十字军（或至少是气势汹汹的）阶段的金羊毛骑士团联系起来的间接（"外部的"）证据，似乎已经有了充分的"内部"佐证。

因此，如果大胆查理是歌曲《武装的人》传统的促动者，那么查理自己的宫廷作曲家的《武装的人》弥撒曲就有着特殊的兴趣和权威。事实上，比斯努瓦的《武装的人》似乎被认为是一部特别的"经典"——被同时代的作曲家（他们以特别的热情和忠诚来效仿它）、理论家（他们引用它的次数比当时任何一首弥撒曲作品都多），以及其他服务于统治者的抄写员（包括教宗西克斯图斯，他的西斯廷礼拜堂的唱诗班歌本之一就是这首作品最早的存世原始文献）。这样的解释也将继续沿用下去，因为这首弥撒曲的历史意义与其典范的风格和形式相匹配。

在此，我们使用 exemplary（典范的、可效仿的）一词最为严格的含义（这一含义亦与 classic[经典]一词的严格意义相关）：比斯努瓦的弥撒曲展示了 15 世纪定旋律弥撒曲最具特色、最规则和最充分发展的风格和形式，并且还可被视为廷克托里斯所理解的那种"高级"风格的模范作品。它最显著的特征之一就是创作技术——实际上是多种技术。通过这些技术，这首弥撒曲在多个音乐维度上实现统一。因为众所周知，这种音乐的统一充当了宗教仪式和会众团结的隐喻，并且还从根本上，与作为虔诚升华的"崇高"概念联系在一起。

当然，最为明显的弥撒曲的统一方式，就是定旋律的使用。它的 5 个组成部分中的每一个都将《武装的人》旋律贯穿固定声部，采用了扩大的音符时值，并用一个进行流程将各个子段落联结为一个整体的连

续体。开始的"主！怜悯我吧"（例12-11）可以很好地[487]代表其他的各部分，这点尤为如此，因为所有的5个部分都是以相同的前导动机开始。这个前导动机是由最高声部与高对应固定声部的二重奏构成，这个动机都是三拍子的长度，而且这两个声部中的较低声部还预示了定旋律的曲调，以此又增加了另一个层级的统一。如例12-11所示，慈悲经的前3小节（除了唱词外）很容易成为荣耀经、信经、圣哉经或羔羊经的前3小节。

例12-11 安托万·比斯努瓦，《武装的人弥撒》，第一慈悲经，第1—19小节

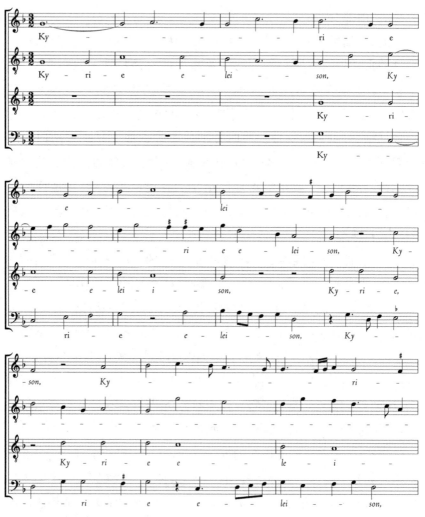

例 12-11（续）

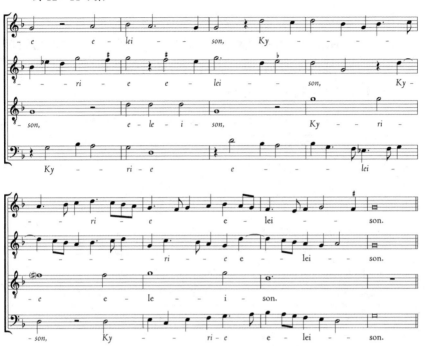

从表格 12-1 的划分来看，似乎很奇怪的是，在弥撒的各个子段中，比斯努瓦从未按照定旋律自身非常清楚表述的三部分（ABA）结构将其做划分，即便常规弥撒曲中的两个部分（慈悲经和羔羊经）自身的文本结构就是三部分的定旋律。不过这是因为作曲家心中已经有了自己的音乐创作计划，它推翻[488]原来曲调的结构，并确立了 15 世纪和 16 世纪早期常规弥撒配乐的标准。表格 12-1 总结了定旋律在弥撒曲的每一个部分与子段中的分配情况。根据不同文本的性质和长度，对文本的处理方式略有不同。但在弥撒曲的所有部分中，定旋律与其他声部一起戏剧性地部署，用以创造一种高潮感，就如经常出现在等节奏经文歌传统中那样。

[489]在慈悲经和羔羊经中，定旋律的单次进行流程从中间被分开，并与作品中"休止的固定声部"[tenor tacet]的次一级段落结构相交替。"休止的固定声部"的说法引自唱诗班歌本中的标题提示，固定声部缺失的中间部分的名字就来源于此，就像"基督，求你垂怜"或"羔

羊经 II"通用名称的由来一样。这种交替的形式提供了必要的"A-B-A"结构来描刻文本形式。在慈悲经之后的每一个乐章中，都会以减值记谱的声部为重新开始的定旋律伴唱，以此达到高潮的感觉。它们相对于以一种不变的基本拍［tactus］持续前进的固定声部快速前进，呈现出的高超技艺达到了令人眩晕的程度。

表格 12-1　比斯努瓦《武装的人弥撒》定旋律的部署情况

弥撒曲组成部分	使用定旋律的位置
Kyrie	第 1—15 小节
Christe	固定声部休止
Kyrie II	第 16 小节直至结束
Et in terra	第 1—18 小节
Qui tollis	第 18 小节直至结束
Tu solus altissimus	全部
Patrem	第 16 小节直至结束
Et incarnatus	第 1—5、12—27 小节
Confiteor	第 1—19 小节
Sanctus	固定声部休止
Pleni sunt coeli	第 20 小节直至结束
Osanna	第 1—15 小节
Benedictus(Osanna)	固定声部休止如上所述
Agnus I	第 1—15 小节
Agnus II	固定声部休止
Agnus III	第 16 小节直至结束

根据已经在《头弥撒》中观察到的一个习惯，比斯努瓦在结尾的羔羊经中，对整个常规弥撒配乐加以限定，其方式是运用一个特殊的"卡农"或移位规则对定旋律进行操控。（"小把戏"可能是最好的翻译，虽然看起来很轻浮。）固定声部中的定旋律曲调似乎是其正常的形式，但一个幽默的谜一样的提示内容——"在［武装的人］的权杖抬高的地方，要走得更低，反之亦然"。——指引着歌者们与低声部进行声部角色的交换，后者唱的定旋律不仅要降低一个八度，而且演唱的所有音程位置都是颠倒的。例 12-12 展示了弥撒曲的结束部分。

例 12-12　安托万·比斯努瓦,《武装的人弥撒》,最后一首慈悲经,第 14—22 小节

[490]在篇幅很长的荣耀经和信经中,定旋律做了二次进行流程,其加速的重复比以往任何时候都更像一首等节奏经文歌的固定声部。这里的加速分为两个阶段:首先伴奏的声部在固定声部的后半段进行减值,然后固定声部本身也会减值来加入其中。在荣耀经高潮段落(例 12-13)的唱词"唯你为地上至高者"[Tu solus altissimus]中,整首定旋律的演唱或多或少与例 12-10(*ut jacet*,意为"按照原样",这是当时的行话,表示"按照记谱的速度")中所示的完全一致。不同的只是乐句之间的休止时间。

"普遍存在的模仿"

伴随着活泼的轻快节奏、大量三对二比例的节奏,以及"号角

声"动机上奇妙的声部交换小片段,比斯努瓦的"唯你为地上至高者"(例 12-13)的确使荣耀经达到了顶点。不仅是这一句的内在品质,而且还有它的位置都证明了比斯努瓦的"造型艺术",证明了他的作品受到了高度重视,证明了其对同时代作曲家以及后辈作曲家缔造的王朝的影响。然而,如果我们要对这首弥撒曲进行一次恰当的"历史"观照,那么我们必须聚焦于相对不明显的[491]"固定声部休止"部分。它们代表了一种新的作曲原则——在比斯努瓦那个时代是非同寻常的,在一百年后和几百年后,却成了作曲的标准实践方式。

例 12-13 安托万·比斯努瓦,《武装的人弥撒》,荣耀经,"唯你为地上至高者"

例12-13(续)

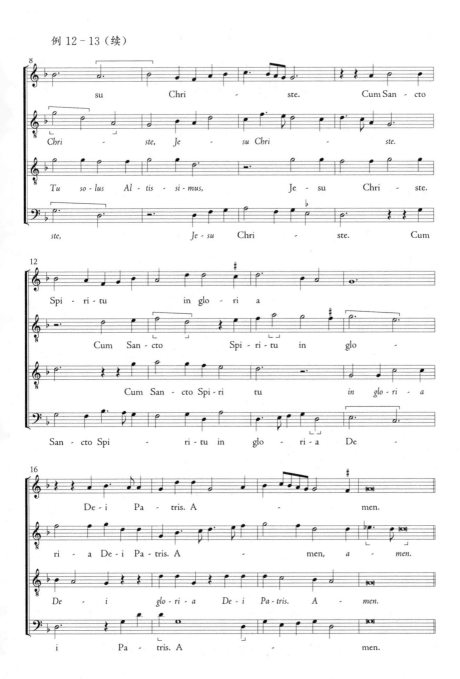

在缺少一个预制的固定声部来指导他进行创造的情况下,作曲家转而以短促的狩猎曲或类似猎歌的写作方式进行创作。"基督,求你垂怜"(例12-14)[492]开头的最高声部,在第一乐句时长中,严格地引

导了高对应固定声部。但严格模仿只保持到终止式,这时的模仿织体让位给了常规的收束。而后进入的低对应固定声部,严格地引导最高声部,直至下一个终止式的位置。最后,第 3 个乐句时,这 3 个声部汇

例 12-14 安托万·比斯努瓦,《武装的人弥撒》,Christe

合在一起：高对应固定声部重新加入声部的织体，并模仿了之前二重唱的"前导动机"，仍然起到（潜在的）引导作用。但其他声部则堆积在一起构成"自由的"迪斯康特，明显成为这一部分中最短的，因为它是最少受到引导的。它在另一个常规的收束中达到高潮，此处借鉴了尚松的风格：高对应固定声部扮演固定声部的角色，而低对应固定声部则扮演"八度跳进"的对应固定声部角色。羔羊经 II 遵循了相同的格式，但并不是太严格。它的二重唱以简短的声部交换开始，然后继以自由的迪斯康特。最后部分以一对外声部二重唱开始，它们以一种模进的方式进行，让人想起我们所熟知的奥布雷赫特（但比斯努瓦是较早的作曲家，并为可能是他学生的奥布雷赫特提供了范例）。

[493]这些朴素的三声部作品，再加上圣哉经中的"天与地"[Pleni sunt coeli]和"赞颂啊"[Benedictus]子段落，它们都是时代的缔造者。从早期的模仿和声部交换技术中，作曲家已经找到了一种写作方式，其以一系列的"模仿点"[points of imitation]取代了定旋律（无论是在固定声部中使用，还是在最高声部中进行改述）。经过几个世纪的标准化之后，它们已广为人知。每一个模仿点对应文本的一个独立的部分。因而，比起在定旋律上建构弥撒曲的各部分，在音乐塑造方面，对单词的解析获得了更直接的作用。并且每一个模仿点在进入下一个点之前，都会到达一个完满的终止式收束。从奥布雷赫特这一代作曲家开始，每一位创作弥撒曲和经文歌的作曲家，都在不使用定旋律的情况下，实践运用了"普遍存在的模仿"风格。他们都直接或间接地从比斯努瓦那里学到了它。

对于一些作曲家来说，尤其是奥布雷赫特，学习和塑造模范的过程异常直接，这也证明了比斯努瓦无与伦比的权威力量。奥布雷赫特对比斯努瓦的《武装的人弥撒》进行了勤奋的研究，正如他同样勤奋地研究了奥克冈的《头弥撒》和之前的佚名英国弥撒曲。奥布雷赫特的《武装的人弥撒》直接挪用了比斯努瓦固定声部的音符。另外还有一首弥撒曲只挪用了比斯努瓦的节奏，而非熟悉的曲调；一些专家也认为该作应该归属于奥布雷赫特。（通过这种方式，借用不仅变得

更加隐蔽,而且更专门地表达了对比斯努瓦的敬意。)在这种情况下,这一朝代的作曲家的忠诚,比产生原始效仿传统的朝代的政治忠诚更为强烈和持久。

弗格斯的《武装的人弥撒》的圣哉经引用了比斯努瓦弥撒曲中的前导动机,就像奥布雷赫特在他的荣耀经中引用英国《头弥撒》的前导动机一样。(当然,与此同时,弗格斯通过在整个弥撒中,将定旋律作为两个声部的卡农,以此来确保超越他的范例。)最后,在比斯努瓦的圣哉经里,有一个引人注目的重要时刻,在此最高声部与高对应固定声部突然退出,而让固定声部暴露在低对应固定声部的一个充满活力的动机之上(例12-15a)。这一动机被一大批追随者拿来用于他们的《武装的人》弥撒曲中。这些作品中最令人印象深刻的是弗格斯的学生菲力普·巴斯隆[Philippe Basiron]以真正的效仿精神创作的羔羊经(例12-15b)。

例12-15a 安托万·比斯努瓦,《武装的人弥撒》,圣哉经,第26—29小节

例12-15b 菲力普·巴斯隆,《武装的人弥撒》,第一羔羊经,第8—23小节

例 12-15b（续）

[495] 比斯努瓦的《武装的人》之所以成为该体裁原型，原因之一隐藏在表面之下，在于其理想的、深奥的，甚至是神秘的结构范畴。就像第八章所研究的控制等节奏经文歌的秩序原则一样，它不可能被听者察觉，但很容易被理性的思维所理解和欣赏。换句话说，弥撒的这一方面不属于我们理解的"音乐"层面，而是按照第三章首先描述的——波埃修斯的悠久传统所理解的那种音乐[*Musica*]层面。

当弥撒曲每个子段落的时长跟第一个慈悲经中所建立的初始中拍[*tempus*]或计数单位进行比较时，就会显示出一系列令人惊叹的"毕达哥拉斯"比例（图12-9）。它就像例12-1a中比斯努瓦的经文歌《水力风琴》所显示的那样；但它更隐秘、更深入、更完整。举一个例子：如图12-9所示，圣哉经中的4个记写的子段落，分别包含36、27、18和24个中拍单位[*tempora*]。它的比例36∶27∶18∶24（除以3）减缩为12∶9∶6∶8，这正好是毕达哥拉斯和铁匠铺的古老故事中乐砧重量的比例：一个产生毕达哥拉斯所有协和音程的数组（见例1-9）：八度（12∶6＝2∶1）、五度（9∶6＝3∶2）、四度（8∶6＝4∶3），甚至是"全音"

或大二度,即四度和五度之间的区别(9∶8)。

最后的羔羊经有三个子段,呈现出了 36∶27∶18 的时长比例。当以上比例除以 9 时,它们整体就减缩到了 4∶3∶2。这个数组精确而经济地总结出了一组完全协和音程,就像这个或任何 15 世纪的弥撒曲或经文歌的收束八度/五度/四度和声那样。慈悲经的子段长度可以呈现出 18∶16∶18 的比例,可以将其用公约数 2 缩减至表现全音的 9∶8∶9。同样引人注目的事实是,弥撒曲中五个"乐章"的开头部分共同组成一个数组,可减缩为 1∶3∶3∶2∶2 的比例,这表示了最基本的协和音程,即八度和五度音程;而每个"乐章"的结尾部分具有相同的时值(18 个中拍单位),从而共同表示绝对的统一。

段落	拍号(不包括固定声部)	拍子数量(中拍单位)	比例(在每个乐章内除以最大公约数)	O 节拍中依据短音符的绝对时长	之前的比例
Kyrie I	O	18	3	18	9
Christe	C	24	4	16	8
Kyrie II	O	18	3	18	9
Et in terra	O	54	9	54	9
Qui tollis	O2	24	4	24	4
Tusolus	O3	36	6	18	3
Patrem	O	54	3	54	3
Et incarnatus	O2	31	-	31	-
Confiteor	₵	18	1	18	1
Sanctus	O	36	4	36	12
Pleni	O	27	3	27	9
Osanna	O2	18	2	18	6
Benedictus	C	36	4	24	8
Agnus I	O	36	4	36	4
Agnus II	O	27	3	27	3
Agnus III	O2	18	2	18	2
开始部分的比率为 18∶54∶54∶36∶36(=1∶3∶3∶2∶2)					
结束部分的比率为 18∶18∶18∶18∶18(=1)					

图 12-9　安托万·比斯努瓦《武装的人弥撒》中的时长比例

正中要害的是,在时长规划中出现了一个质数,使其似乎偏离了规划。但这个数字是31,象征着金羊毛骑士团。到目前为止,31 作为一个时长单位的存在,非但没有扭曲计划,反而提供了进一步的证据,证明了比斯努瓦重视[496]时长的象征意义,并像仪式经文歌作曲家以前可能做的那样,已经提前将它们计划好了。

值得重申的是,这座令人印象深刻的数字命理学宏伟建筑在表演中是听不到的,其意图也是要被听到。我们甚至不可能用能够准确地实现总体规划的理想节奏比例来演唱这首弥撒曲,因为这样会使做减值的部分超出了即使是最机敏歌手的能力。这正是关键所在。此音乐[Musica](与彼音乐[music]相反)不是为了耳朵而是为了思维。一种在此"音乐"[Musica]层面和彼音乐[music]层面上所表现出的统一的形态,是一种超越于人的层面上的统一,因而在"人"这个词的各种意义上,都可理想化地服务于宗教音乐的中介目的。

"美学"中的悖论

这就引出了一系列有趣的,却又有些令人困扰的问题。15 或 16 世纪仪式的音乐到了现在,常常从其自然栖息地移植到世俗的音乐会舞台或更为休闲的场所,在这些场所中的录音都是添油加醋过的,那么当代音乐聆听美学与那时的音乐美学之间的关系是什么?在转译的过程中哪些留存了下来?哪些又丢失了?就这一点而言,从中可以获得什么?

这些问题特别紧迫地适用于常规弥撒套曲——大型且令人印象深刻的复杂多声部作品。它们作为当时最重要的体裁的地位,促使它们与在其他历史时期享有同等地位的体裁进行比较。正如研究这一体裁的最著名历史学家曼弗雷德·布克福泽[Manfred Bukofzer]曾经说过的那样,15 和 16 世纪的常规弥撒套曲"在音乐价值体系中所占据的主导和突出的地位,就像 18 和 19 世纪的交响乐一样"。[7]

[7] Bukofzer, *Studies in Medieval and Renaissance Music*, p. 217.

常规弥撒套曲和交响曲之间的比较似乎特别引人注目，因为这两种体裁都是由更小的组成单元构成的，这些组成单元以某种固定的、常规的规则构思并呈现。但片刻的反思将证实，常规弥撒套曲的组成部分，实际上与交响曲的乐章几乎没有共同之处，而且这两种体裁的整体性质，无论多么统一，实际上都与它们组成部分的性质一样没有相似处且不可比较。

那些收录了常规弥撒套曲作品的唱诗班歌本手稿，可能会误导我们。与保留和传播古典交响乐或更新作品的乐谱不同，它们是为了积极地使用而尽可能经济地存储音乐的仪式性书籍。正如我们所知道的那样，每个声部都是为了方便单个歌手而单独书写的，而不是为了供读者细读将各声部以浪费空间的形式对齐排列的。此外，这些"乐章"是连续相接记录的，就像交响曲一样，即使它们从未连续相接地表演过。但是，这当然就是今天它们通常在音乐会和录音中的表演方式，就好像弥撒曲实际上就是合唱交响曲。

弥撒套曲的当代译谱，就像我们大多数谱例所依赖的那些译谱一样，都是按照当代的实践方式将这些作品"总谱化"，这使它们看起来比以往任何时候都更像交响曲。因此，我们很容易忘记（或忽略，[497]或轻视）这样一个事实：除第一对"乐章"外，一部常规弥撒套曲的"乐章"是在整个仪式举行的表演中散布开的，它们的间隔长达15或20分钟，其间会有大量的仪式活动，还包括其他插入其中的音乐。

并且，这就是为什么要刻意使弥撒套曲的"乐章"彼此尽可能相似，这个原因更胜于任何"美学上"统一作品的强烈要求。如我们所见，它们的开头完全相似，都以"前导动机"开始；它们都具有相同的基础旋律，往往以相同或近乎相同的形式出现在固定声部中，并遵循了相似或相同的标准化形式方案——这完全不同于交响曲的乐章！

所有这些都增进了原始配乐中音乐的礼仪或精神目的，装饰并统一了节日的仪式。但是，除去所有中间介入的仪式活动，熟悉的音乐那种令人振奋的象征性重现，似乎只是多余的。当弥撒套曲作为合唱交响曲进行表演时，"作为音乐"以及作为"审美"体验的这些音乐作品，往往会失去自身的魅力。对我们的思想（理想主义哲学家有时称之为我

们的"沉思的器官")有着如此强烈吸引力的理想的结构,若在没有在实际声响中加以混合的情况下呈现时,实际上会使我们的耳朵产生疲劳。将音乐"作为音乐"来体验,尽管我们可能认为(或被要求去认为)它是欣赏音乐的"最高级"方式,但这并不是不可避免地或始终是体验音乐的最佳方式。它与最初使弥撒曲套曲成为"高级"的因素几乎没有关系。

新老一辈同致敬

总而言之,要回到严格的历史和"朝代"的问题上来,就不由地去思考弥撒套曲的作曲家之间所形成的错综复杂的致敬关系。在众多《武装的人》弥撒曲中,再现了例12-15a中所描绘的比斯努瓦圣哉经里的那一时刻的就有迪费的作品。他是加入这场游戏的最年长、最杰出的作曲家。他弥撒曲的相应段落发生在信经接近结束的地方(例12-16),它的形态特别接近于比斯努瓦考虑运用的快速减缩的音符时值,通常人们也会在大型弥撒套曲的每个组成部分的高潮附近发现此类音符时值减缩。

例12-16 纪尧姆·迪费,《武装的人弥撒》,信经,"Et exspecto"

[498]当然,问题是谁在效仿谁?到目前为止的讨论似乎更倾向

于比斯努瓦,但假设年轻的作曲家模仿了年长的作曲家而不是相反,似乎也很合常理。特别是如果年长的作曲家是一位像德高望重的迪费这样地位无与伦比的作曲家,在15世纪60年代,按当时的标准来看,他无疑算是老年人了。在这种情况下,常识似乎特别有说服力,因为几乎没有或根本没有确凿的证据来加以权衡。(两部弥撒曲留存下来的最早原始文献都是同一本《西斯廷礼拜堂唱诗班歌本》,成书于这位相较而言更年长的作曲家去世之后。)

然而,在这种特殊情况下,其他一些因素也可能会起作用。其中一个是效仿链条的本质。正如例12-16中极具活力的切分音(甚至包括一些插入到定旋律中的部分)所暗示的,迪费的弥撒曲是一部特别的——甚至是耀眼的——精心创作的音乐作品。这是一首真正的杰作,一位伟大大师技能的展示,同时也是一位伟大大师的许可证。迪费将定旋律曲调做了大量修饰,几乎相当于改述。这首弥撒曲也包含了15世纪合唱复调音乐中最复杂的乐段:信经的某个地方,它的唱词提到圣父时说"万物是藉着他而造成的"[*per quem omnia facta sunt*]。这是一个由4种不同有量技术拼合而成的蒙太奇,每个声部一种。最后3个拉丁词语也可以表示"所有事情都完成了",这就是迪费让他的合唱团同时要做的事情。再一次,这在我们看来仅是一个双关语("才思的最低形式"),但其实可能是一个严肃的象征,也是一个崇高的创造性游戏的假托。

无论如何,将迪费的《武装的人弥撒》这类作品想象成线索的开始,这与效仿的整个观念是矛盾的;有了这样的起点,它可能何去何从呢?关于迪费在效仿链条中相对较晚的这一假设,其潜在佐证可以在1474年迪费去世后草拟的作曲家财产清单中找到。⑧ 该清单列出了6份音乐手稿,作曲家立下遗嘱将其赠给大胆查理,在他死后移交。如果《武装的人弥撒》是其中包含的物品之一(毕竟查理可能就是武装的人本人),那这确实会使它成为一部晚期作品,正如作品的音乐风格已经表

⑧ Craig Wright,"Dufay at Cambrai: Discoveries and Revisions",JAMS XXVIII (1975):217。

明的那样。

那么,《武装的人弥撒》很可能就是迪费时间上第二晚近写成的定旋律弥撒曲。弥撒套曲是迪费音乐创作成熟时期发展起来的一种体裁,因而他对此贡献甚微。他只有4首这样的弥撒曲存世。另外两首是基于素歌创作的;其中一首包含了迪费为自己的葬礼而写的经文歌音乐,所以,这可能是4首作品中的最后一首。剩下的那部弥撒曲是最早的,也是最有名的一首。它呈现出复杂的结构,在布局上非常类似于一首大型的等节奏经文歌,该结构建基于一个源自迪费自己的尚松作品中固定声部的定旋律。这首作品就是他的尚松《脸色苍白》[*Se la face ay pale*]。

有人说这首优美的情歌弥撒曲是为一场贵族婚礼而写的,可能是创作于15世纪50年代迪费在萨伏伊宫廷服务期间。⑨ 这将使基于《脸色苍白》创作而来的弥撒曲与[499]《武装的人》弥撒归为同一大类作品:纪念世俗权威的宗教音乐。或者,更符合经文歌的创作实践的是,迪费的情歌弥撒可能是专门为玛利亚的奉献仪式而作,就像莱昂内尔的《大哉救主之母弥撒》[*Alma redemptoris mater*],现在其定旋律象征着崇拜者对被崇拜者的爱。

任何一种猜想,如果得到证实,都将为以世俗的固定声部作为宗教音乐基础的新颖实践方式提供解释。迪费是这种创作实践方式的先驱。而这并不是亵渎神明,它似乎起到了相反的作用,作为一种使世俗神圣化的手段。因此,即使迪费可能是《武装的人》传统的相对较晚的贡献者,但他也是使《武装的人》套曲成为可能的更大传统的创始人之一。因此,他在此王朝中的权威落后于比斯努瓦的权威,即便比斯努瓦的"经典"《武装的人》弥撒曲的权威地位,可能反过来引发了迪费的惊人回应。这就是不同于政治王朝的艺术王朝的运作方式:它们是复杂的文化交流,而不是简单的生物演替。

最后,为了对这一(艺术)王朝做一个尤其具有启迪性的评注,让我

⑨ Alejandro Planchart, "Fifteeth-Century Masses: Notes on Performance and Chronology", *Studi musicali* X (1981): 17.

们快速地看一看《武装的人》创作传统的后期阶段。领导奥布雷赫特之后的下一代作曲家,并且像奥布雷赫特一样在当时的音乐家中占有一席之地的作曲家则是若斯坎·德·普雷[Josquin des Prez]。他的地位在当时堪比奥布雷赫特之前的比斯努瓦和奥克冈,或者比斯努瓦和奥克冈之前的迪费,或者迪费之前的邓斯泰布尔。很快会有一整章的内容专门讨论他。当印刷革命最终冲击并彻底改变了音乐的读写传统之翼时,若斯坎特别幸运地成了欧洲音乐史上一个伟大历史转折点的主要人物。

第一本付诸出版的专门收录单个作曲家作品的音乐书卷,是一本若斯坎的弥撒曲集,由威尼斯出版商奥塔维亚诺·佩特鲁奇[Ottaviano Petrucci]于1502年发行。在书中包含的五首弥撒曲中,有两首,即第一首和最后一首(the alpha and omega),都是以《武装的人》为基础创作的。最能证明若斯坎地位的,莫过于他以这种方式宣扬了值得尊敬的传统。也没有什么能比佩特鲁奇在这本吉祥之书首尾所彰显的那样,对这种传统的影响力做出更好的证明。

这本书的开篇作品被称为若斯坎的《六声音阶唱名武装的人弥撒》[Missa L'Homme Armé super voces musicale]。我们可能还记得在第三章中,*voces musicales* 是指圭多的六声音阶中的 6 个唱名法音节:Ut-re-mi-fa-sol-la。若斯坎弥撒曲中特殊的具有统一作用的绝技,正是从慈悲经位于 C 音("自然音"ut)上的定旋律开始的,并让这个音在整个弥撒曲中一步一步地级进上升,以至于在最后的羔羊经(突破极限地扩大为五声部的合唱)中,它的音高为六声音阶的最高音 A(自然的la),并将其转移至最高声部的顶点。那么,毫无疑问,若斯坎仍然在参与效仿过程——而这个过程不断地在追问:"你能超越这个吗?"

然而,即使他试图在处理古老的定旋律时超越了所有前辈,那么他也在他的前导动机(例 12-17)中向他们表达了敬意。如果你没有立即认识到这一主题——它是这位当时最伟大的作曲家创作的,并由佩特鲁奇出版的那本弥撒曲书卷的开篇音乐——请[500]回到本章的开头部分,再看看那个部分的第一个音乐例子。若斯坎的前导动机模仿了比斯努瓦在《水力风琴》[*In hydraulis*](例 12-1b)中以奥克冈命名

的乐句形式,而奥克冈则在《孤寂作隐士》[Ut heremita solus](例12-1c)中回敬了他。

例12-17 若斯坎·德·普雷,《六声音阶唱名武装的人弥撒》,慈悲经

若斯坎写了一首纪念奥克冈逝世的悲歌,他在其中称这位年长的作曲家为他的 bon père——好(音乐的)父亲,他很有可能是奥克冈的学生。他当然了解比斯努瓦的《武装的人弥撒》(因为他那一代的音乐学者没有不知道的),以及这首作品在《武装的人》创作传统中的特殊地位。为了更好地主张他在"高级风格"作曲家王朝中的地位,还有什么能比对他们最直接相关的作品做出最明显指涉更好的方式呢?以及,为了更好地开创作为读写性传统——其中音乐出版的阶段一直延续到我们这个时代,直到最近才显示出衰落的迹象——的音乐"未来",并使其正当合理化,还有什么能比向不久之前的辉煌致以引人注目的敬意更好的方式呢?因此,若斯坎的前导动机具有三重象征:他弥撒曲的象征性统一、继承的象征,以及音乐王朝传统的持续生命力的象征。

(宋戚 译)

第十三章　中级与低级

15 世纪经文歌与尚松；早期器乐音乐；音乐印刷业

万福玛利亚

[503]在 15 世纪，一种新的体裁——常规弥撒套曲取代了经文歌在音乐风格领域中的至高地位。这就是在所有既已存在的读写性体裁中，经文歌在这段时间里经历了最根本的转变的原因之一。它从一个等节奏的、固定声部占据主导的复文本的结构，变为一种拉丁语的"坎蒂莱那"，即一种圣歌体裁。它主要服务于宗教奉献而非庆典仪式目的。虽与素歌的联系得以保留，但也对其进行了修改。改述——在福布尔东中率先使用的技术，将古老圣歌的旋律进行翻新，并使其变成一个新的"旋律声部"——开始成为经文歌的主导技术，正如定旋律技术正被弥撒曲所采用。无论是在新改革的经文歌作品的结构上，还是具体细节上，文本因素和表现因素都开始比之前显得更为重要了。可以说，目标由完全超然的状态，一下子降低到离人性层面更近的地方。这结果正是廷克托里斯的"中级风格"[stylus mediocris]的完美体现。

因此，变得更为恰当的是，中级风格应该继续代表"中间的存在"，即超然和人类之间的联系和中介，尤其是在礼拜仪式中向圣母玛利亚的祈祷继续蓬勃发展时。因此，15 世纪后期见证了音乐的"圣母玛利亚崇拜"的鼎盛时期。它的主要表现形式是对玛利亚交替圣咏的复调形式的改编。对于"廷克托里斯一代"的作曲家来说，这是最基本的经

文歌类别。

由菲利普·巴斯隆[Philippe Basiron，卒于1491年]配曲的《又圣母经》是对15世纪"经典"玛利亚经文歌的绝佳引入。此人已在第12章中提及，他是创作众多卫星式弥撒曲作品的其中一位作曲家；这些卫星式的弥撒曲，主要围绕着比努瓦极具影响力的《武装的人弥撒》展开创作。从这本书的第三章开始，我们就已经熟悉了由例13-1a中的小十字（"+"）所表示的原始旋律（见例3-12b）。正如当时所指出的，以作品开头的重复乐句来看，它类似于一首特罗巴多的康索，或者，用更符合那个时代的这类复调配乐的术语来说，是一首叙事歌。事实上，这一重复的开始乐句在经文歌中出现了两次，在巴斯隆最高声部中将其完全不变地做了改述，直至其终止式。这表明作曲家意识到这段旋律类似于一首世俗的爱情歌曲，并且他也希望在自己的坎蒂莱纳创作中保留这种具有共鸣的相似性。

例13-1a　菲利普·巴斯隆，《又圣母经》，第1—25小节

例 13 – 1a（续）

[503] 巴斯隆还在他的配乐中构建了其他体裁上的共鸣。圣歌改述的开头一行只有高对应固定声部[altus]跟随伴奏，以此创造了经常可以在常规弥撒曲配乐中出现的二重奏结构——或者更确切地说，经常可以在更古老的等节奏经文歌中出现的结构，这出现在先于固定声部并预示着其开始的进堂咏中。一开始的最高声部乐句的重复发生在低声部进入的阶段——果然，固定声部的进入就像一个定旋律声部那样，并且

相对于进堂咏的音符时值,其音符时值之缓慢格外突出。当承载圣咏的声部一直是最高声部时,固定声部似乎将其自身认定为神圣遗骨——先前存在的圣歌——的承载者。而长音符的固定声部"(圣歌)旋律"从未被辨识出来,而且很可能永远都不会被辨识出来。这是个诱饵罢了。

简言之,我们所拥有的是一位高度自觉的作曲家-文人,风格和体裁上做出的有意玩味:一个伪装为定旋律经文歌的改述经文歌作品。当然,这种伪装并不明显,也绝非有意欺骗:当在第1小节最高声部的唱词sal和ve之间,出现了下行五度的音型时,巴斯隆所设想的听众肯定都能辨认出这首所有礼拜仪式中最著名的旋律。这只是一个有趣的伪装,旨在以一种启发性的方式进行娱乐。这种刻意的玩味——我们可以称其为体裁的"主题化"——是一个非常重要的方面。将"低级"(最高声部的"伪本地语"风格)与"高级"(固定声部的"伪素歌"风格)的两种元素相结合,经文歌体裁恰好将自身定位在了,或者说平衡在了二者中间,这显示出作曲家对他可运用的修辞类别的认识,以及他有意义地利用它们的能力。

巴斯隆的《又圣母经》的两个声部[secunda pars]表现出了对合唱"总谱记谱"方式的新关注。定旋律从高声部移到第二个甚至第三个声部,并且在各种二重唱和三重唱之间,还存在着大量的相互作用。这些二重唱和三重唱织体都是从完整的四声部的织体中提取出来的,我们可以称之为"齐唱"[tuttis],并假设在这样的语境下,它们起到的是一种修辞、强调作用。为达到演说效果而特意设计的是对玛利亚的三声欢呼——"哦!你温柔。哦!你神圣。哦!你甜美。"[O clemens, O pia, O dulcis]——从两个声部发展到四个声部。其中,中间三个声部的段落是稍微改动过的[504]福布尔东(注意高对应固定声部与固定声部以平行四度的关系运动),这也是温柔甜美的音乐风格的象征(例13-1b)。

如果要在类似的一般(创作)方法中形成鲜明对比,并且还不会失去(作品的)表现力,那么,可以比较一下奥克冈《又圣母经》的结束部分,针对相同的三声欢呼所构思的宏伟配乐(例13-2)。定旋律现在位于低对应固定声部(移低了四度)。它就像贝斯隆的最高声部那样做了装饰性的改述,但"坚守"着固定声部的特点。在这里,修辞强度的增加,并不是如巴斯隆所做的那样,通过增加声部的补充性来实现,而是

例 13-1b　菲利普·巴斯隆，《又圣母经》，第 98 小节至结束

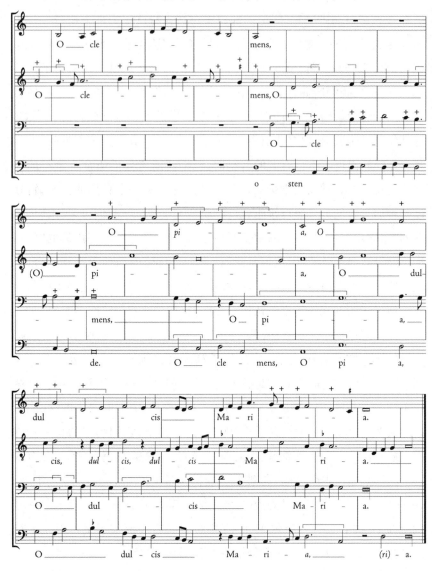

通过一种不断扩展的花唱式的华丽风格来实现。"甜美"的概念主要是以和声的方式传达出，即通过[505]将终止式（或者，用文法上准确的术语来说，"半终止"）溶解为完整三和弦，其和弦的三音处于最高声部。同样值得注意的是，由于有着调性功能和声的"史前"特点，它将连续的终止和弦——E 小调、A 小调、D 小调——按五度圈布局并直到结尾。

但请注意,在最后收束上的悦耳的不完全协和音程,被认为是不稳定的;因而,一直到这种不稳定的终止结构,通过最高声部 F 音(三音)运动到 A 音(五音)的方式被"清除"之后,整个作品才结束。

例 13-2 约翰内斯·奥克冈,《又圣母经》,"哦!你温柔。哦!你神圣。哦!你甜美"

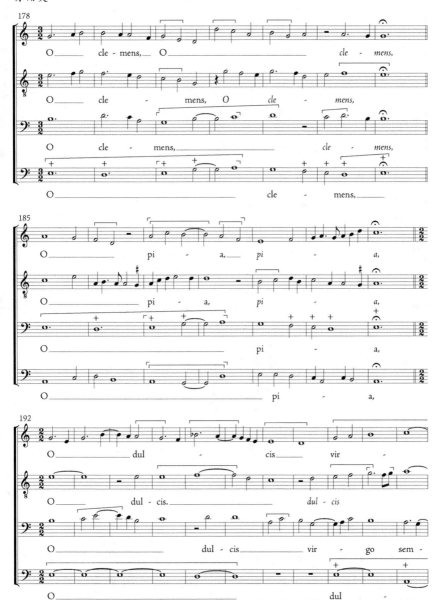

例 13-2（续）

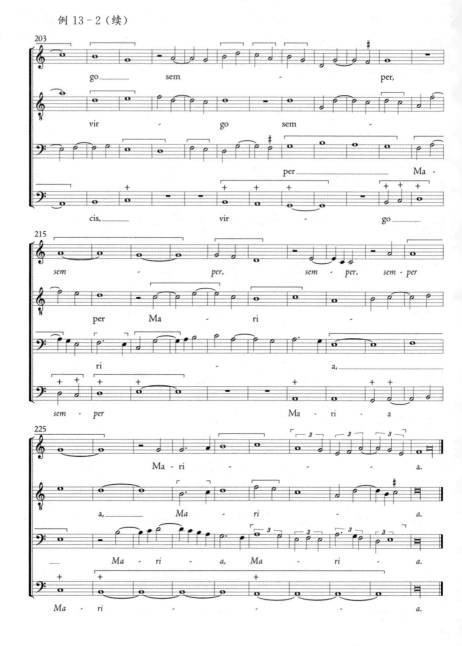

个人的祈祷

[506]这些玛利亚交替圣咏的配乐听起来明显很个人化，这是我们以前在礼拜式音乐中从未遇到过的情况。这是"中间化的"音调的另

一方面；但它很好地符合了圣母玛利亚崇拜的许愿性质，当时这样的基督教礼拜仪式[507]的组成部分最具强烈的"个人化"特点。这也是可以被一位有智识的作曲家，特别是一位有智识的教徒-作曲家主题化的东西。就这点来说，15世纪经文歌最重要的例子，当数由迪费创作的玛利亚交替圣咏中的第3首——场景最辉煌的《万福天上女王》[*Ave Regina coelorum*]。这首作品是在1465年被抄写到康布雷大教堂的唱诗班歌本中的。无论是在迪费的作品中，还是任何其他作曲家笔下，这首经文歌都堪称令人印象深刻。但这首经文歌令人印象深刻的方式完全不同于迪费早期大部分的经文歌配乐。等节奏的《最近玫瑰花环装点其间》[*Nuper rosarum flores*]（例如8-8）因其所具有的纪念性意义而令人印象深刻，而《万福天上女王》则以前所未有的表现强度给人留下深刻印象——在经文歌体裁中都是前所未有的。

这首经文歌的个性化和宗教许愿的特质，集中体现在了一组感人的附加段中。迪费将这个附加段插入交替圣咏的正典文本中，以此代表着他希望在临终之际，为自己的救赎而唱的祈祷，也代表着他希望此作在自己死后可以继续被永世吟诵。为此，作为一个富有的人，他在遗嘱中提供了一笔捐赠：

> 天堂的王后啊，万福！
> 天使的统治者啊，万福！
> 怜悯
> 你的失败的迪费，
> 别把他扔进
> 罪人的烈火。
> 万福，有福的根脉和大门，
> 从它们身上照亮了世界！
> 怜悯我吧，上帝之母，
> 好让天堂之门打开
> 对弱者。
> 欢喜吧，荣耀的玛利亚，

你的美丽胜过一切!
怜悯你的恳求者迪费吧,
他死后会发现
在你眼前蒙恩。
万福,最可爱的人,
为我们向基督祈祷。
让我们不要在高处被诅咒
但怜悯我们吧,
在最后的时刻帮助我们
我们怀着诚挚的内心。

如例13-3a所示,这首经文歌的开头包含了开篇的教义颂扬和许愿插入文本第一段内容。古老的定旋律风格和较新的改述技巧之间,又有着一种戏谑式的歧义存在。这两个二声部的织体一起形成了作品的引入,其中就包含了格里高利交替圣咏的改述,它首先在最高声部,而后移至高对应固定声部。当固定声部最终戏剧性地进入时,它也是圣咏的改述形式,尽管它运用了较长的音符时值,与古老传统的[508]定旋律相符。但当固定声部吟诵正典的圣咏时,其他声部则立即转换成了附加段的内容,从而形成了一种老式的复歌词主义。

当然,最戏剧化的地方是在最高声部的 Miserere 上突然引入的降 E 音。这以最具体的方式,实现了从礼拜圣歌的非人格化措辞向作曲家个人化声部(构思)转变的戏剧化处理。从文本的角度来看,其中的情感意义不容小觑,这道出了作曲家的脆弱和恐惧。因此,我们有一个大调-小调对比的早期例子,而且在这个[509]意想不到的背景下,这个例子令人震惊,它将起到为其传统情绪定义的重要作用。将多利亚调式的音程种类与悲伤的情绪相联系,同时,将利底亚与混合利底亚调式和欢快相联系,这些都与玛利亚交替圣咏本身一样古老(如例3-12中的《又圣母经》和《欢乐吧,天国的女王》之间的对比,足以说明这一点)。但是就像迪费所做的那样,将多利亚的音程结构强行套用至利底亚调式的音高空间中,在经文歌的创作背景中,是全新且令人惊讶的创

作手法(尽管除去情感的"直接的象征"[510],我们在两章以前的例11-25中就已遇到过它,该例为迪费的尚松《我愿畏惧你》),并且这一手法以一种新的"中间化"的方式也极富表现力。迪费在这里如同人对人一般与玛利亚进行对话,意在寻求一种来自人的回应(至少是从他那些凡人听众那里得到回应)。

例13-3a 纪尧姆·迪费,《万福天上女王》Ⅲ,第1—29小节

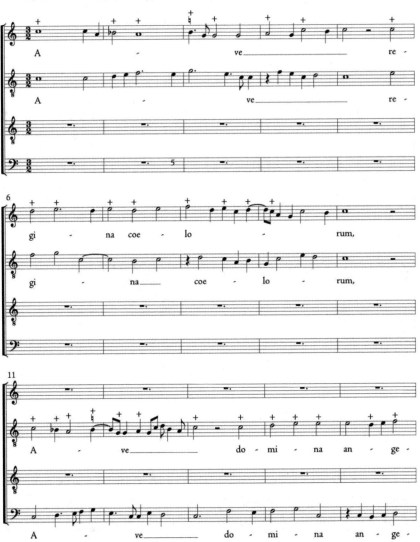

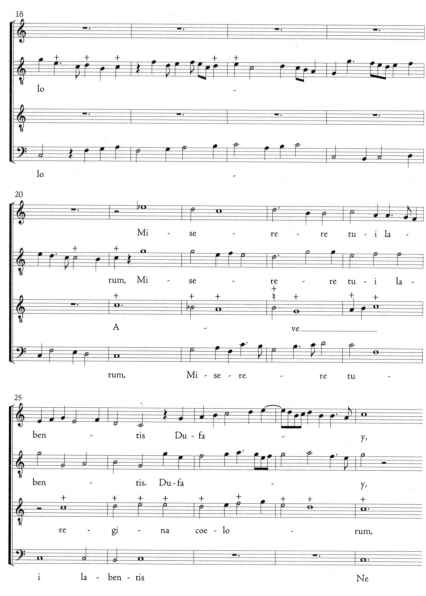

例 13 – 3a（续）

在如此严峻的时刻，迪费是否意识到了这个不经意间的、无关紧要的圈内人的玩笑呢？这个玩笑就是在唱词的音节"Mi-"上所添加的降号（对一个 15 世纪的歌者来说，这个符号的意思是"唱 fa"）。毫无疑问，他和其他歌者一样意识到了这一点，他发现这种讽刺是不可抗拒

的,以至于他努力使其与经文歌的情感内容相关。例 13－3b 显示了迪费构思另一行文本的方式,其中包含了他的名字:"怜悯你的恳求者,迪费"[Miserere supplicanti Dufay]。而这次固定声部并没有涉及附加段的内容,而是休止。最高声部和高对应声部之间是一首小型卡农,而且二者就像之前最高声部那样,以音节"Mi-"上的降 E 音进入。甚至连低对应声部也参与到了这种行动之中,整个"Miserere"相隔五度音程并降了半音,也就是在降 A 上,这使它更深入到降低半音的空间中,甚至更接近于实际的大-小"调性"对比的预示。

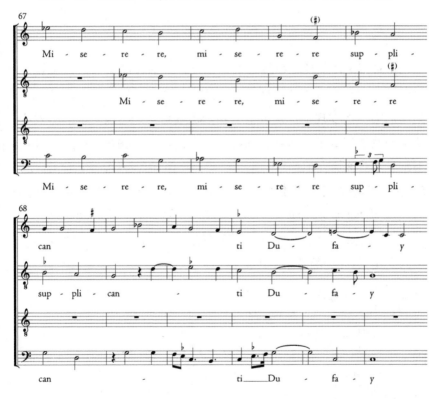

例 13－3b　纪尧姆·迪费,《万福天上女王》Ⅲ,"怜悯你的恳求者,迪费"

降号的使用一直持续到作品的终止。在终止式的结构中,最高声部避免与高对应固定声部同度进行,而是通过临时的变化形成三度关系。为了消除之前引入降号所引起的任何疑问,那个三度通过特殊的

符号被指定为大音程。这种符号一般被[511]我们称为"升高的"或"自然的",而对于15世纪的歌者来说,它们意味着要"唱Mi"。当然它出现在"Du Fay"这个名字的"-fa-"上!(这就是为什么作曲家在表示他的名字时坚持使用3个音节发音的形式,其中有一个变化的字母"ÿ"。)对于一个喜欢在书信和音乐文献上签名的作曲家来说,这是一个不可放过的双关语,表现为如图13-1所示的图形字谜。线谱上的音符C是"硬"六声音阶中的"fa",作曲家通过其名字的首字母G明确了这一音阶。

图13-1　Du Fay的图形字谜式签名

这种唱名法的反转虽然可能是无足轻重的作曲家的内行玩笑,却引发了宗教改革前,宗教曲目中最有影响力的一段音乐创造。这也不是我们第一次发现最低形式的智性产出或帮助产生最高水准的表达。迪费当然认识到了他所创造的悲痛感染力,并在他的一首弥撒中加以引用。这首弥撒在他死后的纪念仪式上陪伴着其《万福天上女王》经文歌(例13-4)。几乎不用说,引用的部分出现在第二个羔羊经中,这是[512]弥撒曲中唯一包含"Miserere"一词的固定声部休止部分。在"Du-fa-ÿ"上出现的第二个双关语可谓独一无二;尽管双关语暗示了和声的变化,但此处的效果不再依赖于它。

例13-4　纪尧姆·迪费,《万福天上女王弥撒》,羔羊经II

例 13 - 4（续）

在弥撒曲中，痛苦的死亡效果通过额外的半音化因素得到了加强：在模仿的两个声部中，每个声部都会有一个特别标注的升 F 音，出现在特别标注的降 B 音之前。随即产生的减四度可能由一些大胆的歌者在行使他们的权利时引入到了经文歌中。可以这么说，当涉及伪音时，他们有这样的权力，尤其是那些了解迪费的晚期尚松《啊！我的灾难，这一击使我毙命》[*Hélas mon deuil，a ce coup sui je mort*]的歌者。这首歌中，出于相同的情感表达目的，需要使用相同的折磨人的音程（例 13 - 5）。没有任何对位的情况，要求用到如此一连串的临时变音记号。它必定是为了符合某些人特定的情感表达意图。

迪费的羔羊经代表了弥撒曲配乐与其"原始材料"之间的新关系：它不仅是一条从支撑弥撒曲配乐的复调语境中提取出来的素歌或单旋律，还是一个早已有之的复调音乐段落，并被全面地吞并于新作品的创作中。我们正处在换词歌——为了新的表达目的，用新的文本配以旧的歌曲——与将在下一个世纪被称为"仿作"的复杂的复调结构重塑，这二者的边界之上。

例13-5 纪尧姆·迪费,《啊!我的灾难,这一击使我毙命》,第1—8小节

英国人保持着高级风格

音乐上的圣母玛利亚崇拜,在英格兰新式风格的经文歌开始(发展)的地方达到了顶峰。像往常一样,珍贵的少量宗教改革前的文献资料在[513]16世纪的圣战中留存下来,但是就像上一个世纪的老霍尔藏稿一样,也有一部巨大的单卷本书册留存下来,向我们讲述了后来英国宗教礼拜音乐的发展。这本书就是所谓的伊顿合唱书[Eton Choirbook],它是在英格兰第一位都铎国王亨利七世(1485—1509)统治时期,为伊顿公学的晚祷仪式而编撰的,但其中包含了自邓斯泰布尔时代以来形成的曲目。(邓斯泰布尔自己的一首经文歌被列入了手稿索引,但包括邓斯泰布尔作品在内的大约一半的原始内容都丢失了。)

伊顿公学于1440年由亨利六世国王创建,旨在教育未来的政府官员。长期以来,它一直被称为英国规模最大的"公立学校",而实际上它是一所收取学费的私立学校,并且通过竞争性的考试获得入学资格。伊顿公学是与剑桥国王学院联合创办的,自创办以后,伊顿公学一直是

国王学院的预备学校,每年国王学院都会为伊顿公学学生保留一定数量的奖学金。而且,这两所学校都以男声和童声合唱团闻名遐迩(时至今日,国王学院的合唱团仍举世闻名)。

伊顿公学被正式授权为"伊顿公学圣母学院"[the College Roiall of our Ladie of Eton],其令状便是写给圣母玛利亚本人的,宣布其致力于"赞美你,荣耀你,敬拜你"[ad laudem gloriam et cultum tuum]。学校的大型合唱基金是由其章程特别授权的,同样授权的还有合唱团以复调许愿交替圣咏为圣母玛利亚(可谓是)唱小夜曲的日常义务。根据章程的指示,每天晚上唱诗班要以正式游行的队伍,两个两个地进入教堂,在十字架前唱主祷文,然后继续演唱至圣母肖像前,并在那里唱一首玛利亚交替圣咏"正如他们所知道的那样"[meliori modo quo sciverint]。

例 13-6 中摘自伊顿合唱书的《又圣母经》便是专门为此目的而创作的。作品的作者威廉·科尼什(William Cornysh,卒于 1523 年)度过了他在亨利八世治下,作为皇家小教堂主管的一生。科尼什是 15 世纪晚期教士-音乐家杰出一代中的一员。这代人还有约翰·布朗[John Browne]、理查德·戴维[Richard Davy]、沃尔特·兰姆贝[Walter Lambe]和罗伯特·怀尔金森[Robert Wylkynson]等人,这里仅举出几位在伊顿合唱书中比科尼什本人作品收入量更大的几位作曲家。他们的作品现在几乎没有保存下来,因此他们的历史声誉无法与大陆同行或英国前辈相媲美。但是,自 1961 年以来,当弗兰克·卢埃林·哈里森[Frank Llewelyn Harrison]出版了完整手稿的现代版本时,很明显,正如哈里森所说的那样,"伊顿音乐,就像为其创建的教堂一样,是一座艺术丰碑,并将许多人的思想和技艺结合在一起,共同实现创始人永恒奉献的愿景"。⑩

例 13-6a 和 b 分别是这首篇幅极长的经文歌的开始和结束部分。这个长度是两个典型的英国因素的产物。其中一个因素可以从印刷的乐谱中很容易地欣赏到,那就是由大量花唱式旋律所生长出的真正丛林。谱例所展示的部分甚至不是交替圣咏中最华丽的部分,但它们在旋律上的奢华程度,已经超过了本书中所展示的任何其他音乐作品,当

⑩ Frank L. Harrison, Music in Medieval Britain (2nd ed., London: Routledge and Kegan Paul, 1963), p. 328.

例 13-6a　威廉·科尼什,《又圣母经》,开头

例 13-6a（续）

例 13-6b 威廉·科尼什,《又圣母经》,结束部分

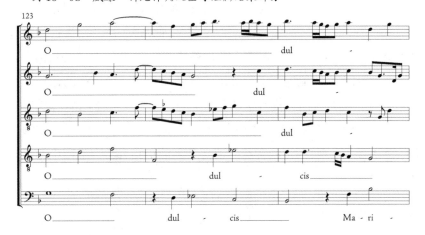

例 13 - 6b（续）

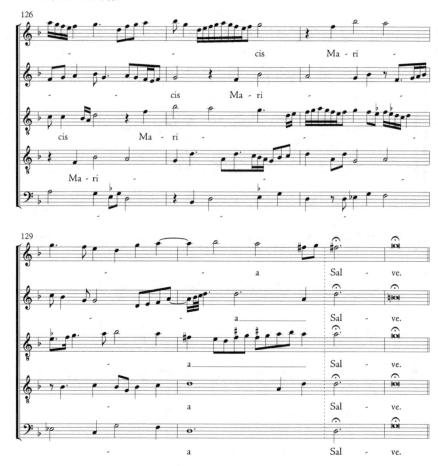

然除了巴黎圣母院奥尔加农以外，不过伊顿音乐仍旧[514]明显可以与之比拼。而当时大陆的经文歌采取了另一种表现手法。也许这就是廷克托里斯称赞英国提供了改变大陆风格的刺激因素后，立即又收回了这一切的原因所在。他抱怨说："英国人继续使用同一种风格的创作手法[当然，他指的是崇高风格]，这显示出了一种可怜的创造上的匮乏。"⑪

[515]旋律音大量增加的一个必然结果是，音乐会使用比欧洲大陆任何地方（至今）都短的音符时值。著名的伊顿公学合唱团中的男孩

⑪ Tinctoris, Proportionale musices, in Oliver Strunk, *Source Readings in Music History* (New York: Norton, 1950), p. 195.

们，需要成为合适的声乐运动员，并要获得可以演唱这样音乐的通行证，如此一来，学院的官方合唱基金及对其人员配备的要求，在当时和现在都相当于一种为合格学生提供的体育奖学金。然而，在看似矛盾的情况下，半微音符使用（转译为十六分音符）的实现，并不意味着音乐速度的加快，恰恰相反，它的速度实际上是放慢了。这是因为在声部的最高一端增加了一个新的运动层级，并且它仅仅是用一个新的符号来表示速度的极限，增加了记谱时距的范围，而实际音符长度的更大变化则发生在另一端，即在缓慢移动的"结构性"声部中。

[517]然而，使英国许愿交替圣咏延长的主要因素，是对附加段的宗教教义文本进行异常丰富的润饰。任何包含祈祷的文本，甚至包含潜在性的"许愿"的文本（例如，慈悲经），均以附加唱词的形式催生了另一类丛林式的（旋律）增长形态。在例13－2中展示过的、奥克冈已然高度花唱式配乐的《又圣母经》最后的三声欢呼，是一个格外具有指示性意义的案例。因为"哦，温柔的你"和"哦，神圣的你"上的附加段，足以让教会的正典文本相形见绌。科尼什以如下版本编配了文本：

O clemens：	啊，温柔的你：
Virgo clemens, Virgo pia,	温柔的圣母，圣洁的圣母，
Virgo dulcis, O Maria,	亲爱的圣母，玛利亚，
Exaudi preces omnium	请听所有人的祈祷
Ad te pie clamantium.	他们虔诚地向你哭泣。
O pia：	啊，神圣的你：
Funde preces tuo nato	向你倾诉我们的祈祷
Crucifixo, vulnerato,	钉在十字架上的儿子，受伤了
Et pro nobis flagellato,	为我们而受到如此折磨，
Spinis puncto, felle potato.	被荆棘刺穿，吃苦胆。
O dulcis Maria, salve.	啊，亲爱的玛利亚。

可以想象一下，所有这些词语，都像正典文本那样配上极度加长、恣意无度的花唱，那么，这首经文歌的音乐不能在这里被完整地呈现出

来的原因就显而易见了。甚至在结束部分的 Salve 一词也是一个插入词,它被附加其中,甚至为最后的终止赋予了表现意义,而且现在它以言辞的形式,与作品中第一个令人印象深刻的 tutti(齐唱)相匹配。

这也是伊顿交替圣咏风格被强化的另一种方式:从纯粹音响的响度来说。音乐中音域的显著向上扩展,证明了伊顿合唱团男孩们的惊人水准。他们人数很多,不仅可以通过声部的增补来体现——五个声部可谓伊顿的标准,有一些作品可达 6 个甚至更多的声部,而且这些声部也将会频繁地被分裂成"双歌"[gymels 或 twinsongs,在术语原初的意义上]。就像作品第 10 小节中那种最后的终止和弦那样,呈现了更为宏大和丰富的声响。

所有的华丽都是有代价的。伊顿公学的音乐完全是"官方的"、集体的、非个人的。这是制度上的卓绝贡献。它对"中间"层级的音调毫不让步,这种音调自长久以来就开始使大陆的许愿经文歌与众不同,并且其自身还具有令人不可抗拒的个人紧迫感。这种高度的表现力部分来自创作手法的简化。这种简化最初来自英国,廷克托里斯觉得这很有讽刺性;但随着都铎王朝统治下的英国教会越来越成为皇室权威的伙伴和代理,这种简化就被废弃了。

这尤其需要高级的风格。正如都铎王朝早期英国音乐历史学家大卫·约瑟夫森[David Josephson]所描述的那样,这种风格"不会引起教堂会众的理解,更不会引发他们的参与。它是[518]高教会派[High Church]的音乐。"⑫ 它令人敬畏,且是压倒性的,而且可能有些奇怪的是,它像其所依附的仪式以及所唱的多声部结构那样,给人以慰藉"。这种慰藉来自对比我们自身更宏大、更强大、更持久和重要的事物的了解和相信。我们在崇拜中的在场,使我们与崇拜的对象保持联系,而且我们所祈祷的事物,在玛利亚那里得到了体现和拟人化。但请注意,在《又圣母经》中的附加段中祈祷者对她的崇拜是集体的,而不是个人的:他们使用了第一人称复数,而从未用单数;他们是泛化的,而不是特定

⑫ David S. *Josephson*, *John Taverner*: *Tudor Composer* (Ann Arbor: UMI Research Press, 1979), p. 124.

的。以此代表了对这个地区所有人的救赎和共同利益。

高教会派风格的巅峰出现在下个世纪的初叶。那时英国和大陆音乐的对比,要比本章中所述的更为鲜明。这是因为以个性化的名义,大陆音乐继续朝着简单的织体和清晰的朗诵风格方向发展。到了英国宗教改革的时候(或者更确切地说,就在改革之前),当我们再次对它们进行研究时,英国和大陆的风格却显得格格不入,尽管它们有着共同的血统。这特别体现在弥撒曲方面。这种音乐上的分歧反映了教会理念上的更大分歧。如果不适当考虑一方的因素,那么,我们就无法从历史角度理解另一方。

米兰人走向了更低的(精神)层级

15世纪70年代,在欧洲大陆经文歌风格的转变及其宗教境界层级的"降低"方面,米兰又迈出了一步。当时在安布罗斯仪式中建立了一种习俗,实际上是用献给玛利亚,而很少献给基督或当地圣徒的许愿经文歌,替代了常规弥撒曲文本的所有内容(而且在更大的套曲中,还会有专用弥撒)。这些经文歌-弥撒套曲,或代替弥撒的经文歌,被大量创作出来。它们被学者们亲切地称为 *loco Masses*,从意为"替代"的词衍生而来。这个词出现在用以辨识这些作品的题目中。

最有成就且传播最广泛的套曲,是由那些在斯福尔扎[Sforzas](公然自封为"篡位者"或"武力统治者")宫廷中工作的佛兰德音乐家创作的。斯福尔扎是一个雇佣兵家族,在15世纪中叶,由于暴力叛乱和某利的婚姻,突然从农民阶级中崛起,成为当时米兰的统治家族。在这个冷酷无情的新贵家族中,有一些精明而热情的艺术赞助人。尤其是专制的公爵加莱亚佐·玛利亚·斯福尔扎[Galeazzo Maria Sforza]——他从1466年开始担任该城市当时的统治者,直到10年后被暗杀——还有他的兄弟、枢机主教、这座城市的教会独裁者阿斯卡尼奥·玛利亚·斯福尔扎[Ascanio Maria Sforza,卒于1505年]。

加莱亚佐的首席宫廷和小教堂作曲家,确实是一位非常杰出和有影响力的音乐家,但他目前的历史地位,并不能充分反映出他当时的声

望和影响力。在1471年,荷兰人加斯帕尔·范·维尔贝克[Gaspar van Weerbeke]被雇佣来领导米兰的公爵小教堂[Milanese ducal chapel],他很可能来自大胆的查理[Charles the Bold]宫廷的比斯努瓦唱诗班。从1474年到1480年左右,他是米兰大教堂的礼拜堂唱诗班乐长。后来他去了罗马,在那里他最终升任教宗唱诗班的领导。他的经文歌-弥撒套曲,似乎果断地拒绝了法兰克-勃艮第传统的崇高音调和[519]结构性音乐体裁,以至于他的风格往往被描述为受到意大利流行(因此是口头的、无文献记载的)风格和体裁的影响。这可能是他被历史学家和早期音乐复兴者相对忽视的一个原因,因为他们倾向于在最高境界和最低层级的音乐中找到最感兴趣的部分,并理所当然地忽视了居于中间层级的音乐作品。

没有确凿的证据可以确保,经文歌-弥撒套曲的音乐在风格上确实是"流行"的这一假设。但有大量的证据表明,从廷克托里斯说法的意义而言,它的风格是"低级的"。还有证据表明,用许愿经文歌替代弥撒曲的礼拜仪式实践——以及间接导致的音乐风格改变——主要是由一个文盲农民的孙子加莱亚佐公爵自己决定的,这可能反映了他平民化的个人品位。唱诗班中主要的意大利成员,也即后来以理论家的身份声名鹊起的弗兰基诺·加弗里[Franchino Gafori](在他的论文中被称为加弗里乌斯[Gaffurius]),在1490年左右继承了维尔贝克的职位,并且拥有3部巨大的唱诗班歌本,上面写有供大教堂使用的宫廷礼拜堂曲目(所谓米兰的 *libroni*,意思是"大唱诗班歌本"),从而确保了经文歌-弥撒套曲留存至我们这个时代。在14世纪80年代早期所写的一篇论文中,也就是说,在事实发生后不久,加弗里将维尔贝克的经文歌套曲称为 *motteti ducales*,即"公爵经文歌"。⑬

公爵经文歌是什么样的呢? 一方面,它们的文本大多不是基督教会的正典仪式文本。更确切地说,它们往往是从《圣经》、各种礼拜仪式事项或押韵的[520]拉丁语短诗(有时是特别创作的)中抽取出来的个别诗句

⑬ Franchinus Gaffurius, *Tractatus practicabilium proportionum* (ca. 1482), published as Book IV of Practica musice (Milan, 1496).

的非正式合成或拼贴。另一方面,音乐部分通常避免所有对"固定声部的定旋律"风格之暗示。取而代之的是,它倾向于类似固定声部休止段落的风格和一些建构方法——它解除与弥撒套曲中有着定旋律段落的密切联系,并与之形成对比,特别是比斯努瓦那些弥撒套曲的相应部分。

图 13-2 米兰大教堂(Il duomo)

图 13-3 收录于《若斯坎弥撒曲集》(威尼斯:奥塔维亚诺·佩特鲁奇,1502)的若斯坎·德·普雷《六声音阶唱名武装的人弥撒》第二羔羊经(从第三行谱的中间开始)。其三个声部是由一个单独的记谱声部实现而来的,形成了三声部有量卡农

在这些作品中，作曲家通过使用遍布着的模仿点来弥补基础性固定声部的缺失，其中所涉声部在功能上被视为等同的，每一个声部都为下一个声部提供了"权威性"。加斯帕尔具有轻盈织体结构的《圣母，圣父之女》[Mater, Patris Filia]出自其弥撒替换套曲[Mass substitution-cycles]（例 13-7）中的经文歌《替代羔羊经》[loco Agnus Dei]，其开头似乎将这种"无固定声部"技术明确地应用于一个完整四声部填充过程中。这部分唱词由三段向圣母祈求的押韵诗节组成，反映了羔羊经文本中的三重祈祷。诗句中不一致的押韵、韵律节奏模式和音节结构，同时也以一种"礼拜仪式以外的"[extraliturgical]常见玛利亚别称的拼凑暴露了该文本的起源。

例 13-7　加斯帕尔·范·维尔贝克，《圣母，圣父之女》，第 1—11 小节

Mater, Patris filia,	哦，圣母，圣父的女儿，
mulier laetitiae,	快乐的女人，
stella maris eximia,	哦，无双的海洋之星，
audi nostra suspiria.	听听我们的叹息。
Regina poli curiae,	哦，边远地区的女王，

Mater misericordiae,	仁慈之母啊，
sis reis porta veniae.	请打开宽恕之门。
Maria, propter filium	玛利亚，看在你儿子的份上
confer nobis remedium.	请给予我们帮助。
Bone fili, prece matris	好女儿，为圣母祈祷
dona tuis regna Patris.	于我们而言，愿做你圣父管治下的子民。

我们还没有在其他任何地方看到过像这首一样的神圣作品，其唱词文本被如此直接地逐行配乐。每一行都以新的织体开始，并一直持续到完满的终止。如前所述，第一行以一个完整的、四声部的、常规的，但呼吸很短的模仿点开始，随后在仅持续 10 小节（例 13-7）之后就接入了有明确终止式的乐句。接下来的几行则以相当严格的相同节奏配乐，但高对应固定声部却显得较为活跃，装饰性也较强。接下来出现了 3 个连续进行的呼吸短促的二重唱织体，它们每一个最后都达成完全的终止，并将第一段诗节结束。通过保留一个共同的声部来连接连续进行的二重唱结构，以此来维持织体连续性的假象（[521]共同出现的最高声部将第一声部和第二声部连在一起；高对应固定声部则将第二声部和第三声部相连）。

来自另一套替换经文歌中的有些短小且非常活泼的经文歌《替代羔羊经》（例 13-8），其中的一部分显示出了一些更令人喜欢的织体和手法。这体现在作品一开始出现的可被称为"成对模仿"的织体（相同

例 13-8　加斯帕尔·范·维尔贝克，《大地、海洋及苍穹所崇敬的上帝》[Quem terra pontus aethera]，第 1—23 小节

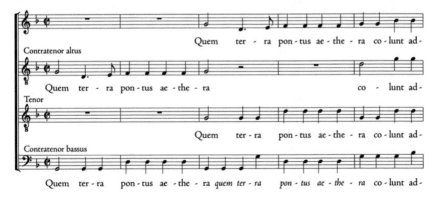

例 13 - 8（续）

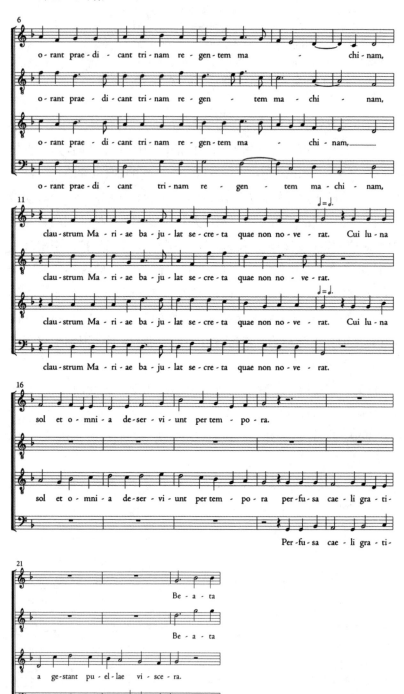

的短小二重唱重复两次，最高声部模仿高对应固定声部，固定声部模仿低对应固定声部）、快速的相同节奏的"顺口溜歌曲"[patter song]（claustrum Mariae...），以及最后突然从拍子的二分划分切换到三分划分，以此产生出高能量的、舞蹈般的效果（这通常称为"比例"，因为它与之前的速度采用严格的相同节拍律动）。

教堂寻乐？

[522]加斯帕尔·范·维尔贝克在米兰主持了一个由年轻音乐家组成的优秀团体，这无疑证明了他的雇主热衷于赞助最好的事物，以作为王贵之自我膨胀的一个方面。也就是说：斯福尔扎公爵非常敏锐地得以（部分通过加斯帕尔善于侦察的"嗅觉"）在[523]他们职业生涯的早期阶段，就将一簇未来大有可为的新星招入麾下。其中至少有两个未来的名声将超过加斯帕尔的新星。其中包括约翰内斯·马蒂尼[Johannes Martini，卒于1498年]，他曾在费拉拉公爵-埃尔科莱（赫尔克里斯）一世宫廷服务期间（最终他成为该处教堂唱诗班的艺术指导），于1474年短暂地服务于加莱亚佐的小教堂唱诗班。很可能，他将被邀请到米兰唱歌一事，作为提高他在费拉拉地位的垫脚石。这种做法由来已久。

比马蒂尼更为显赫的是，15世纪70年代在米兰加斯帕尔·范·维尔贝克手下训练出来的最年轻的北方明星，一位名叫卢瓦塞·孔佩尔[Loyset Compère]的法国人。他最终回到了家乡，为在巴黎的国王查理八世宫廷的小教堂服务。加斯帕尔·范·维尔贝克和他精心创作的米兰音乐，给孔佩尔留下了最深刻且直接的印象。相比加斯帕尔而言，孔佩尔笔下留存下来的经文歌-弥撒套曲的数量更多，而且孔佩尔继续发展了这种风格，并将其应用于新体裁当中。他的玛利亚拼凑文本作品《万福玛利亚》，其风格之低，达到了经文歌可能性的极限。这导致人们怀疑它具有双重目的，既赞扬了童贞女玛利亚，又赞扬了加莱亚佐·玛利亚，二者是贞女庇护人和贵族赞助人。在这个文本和曲调皆拼凑的作品中，该作实际上成了对古代结合性的艺术[*ars combinato-*

ria]创作手法的模仿。它运用了最新的快速轻盈的朗诵风格——居于微音符上的音节!——以此,使得文本的表达近乎浮躁和轻率。

在经文歌的 *prima pars*(第一部分),一首定旋律潜进"最不重要"的(因此,可以说,最不显眼的)高对应固定声部当中,并加以改述,以致该定旋律几乎消失在对位的纵横经纬结构中。然而,这是一首熟悉的曲调,毫无疑问是会引起注意的(在第二次聆听时,也许会带着一种表示认可的隐秘微笑)。这个素歌的原型是一首圣母升天节的继叙咏(但经常在其他玛利亚仪式上演唱,就像在此例中,它被用于许愿的目的)。它以日常熟悉的《万福玛利亚!》祈祷文开始,并在例 13-9 的复调的上方进入。

例 13-9　卢瓦塞·孔佩尔,《万福玛利亚》,第 1—18 小节

例 13-9（续）

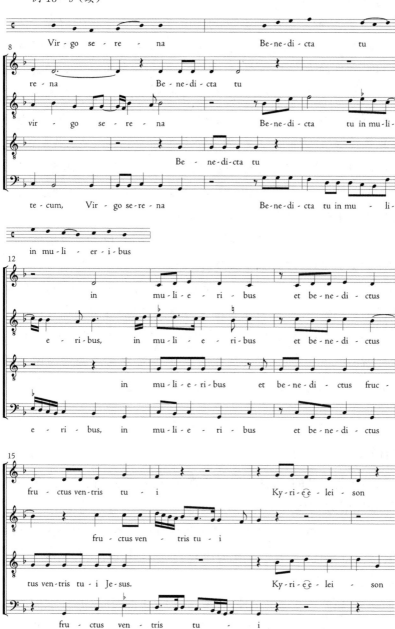

万福,玛利亚,充满恩典。
宁静的圣母,主与你同在。
你在妇女中是有福的,
你所生的耶稣也是有福的。

同时，固定声部，作为最有可能引入具有重要意义的先前存在材料的声部，却被局限于一种被继叙咏引用的单调吟诵形态中，就像是在模仿一个心烦意乱的领圣餐者手拨[524]念珠的喃喃自语。在这串珠子上，记数了"15次向圣母祝福"（$15 \times 10 = 150$！），这也是一个虔诚的基督徒每天都要吟诵的"万福"的次数。当孔佩尔作品中固定声部的念珠朗诵进行到耶稣的名字时，祈祷文就变成了一段拼凑而来的通用连祷文："求主怜悯"，"请听我们说，哦，基督"，"圣母玛利亚，请为我们祈祷"等等。同时，这种织体通过成对的声部（当然，首先是以"结构性与非必要性"的对立开始），从开头相对零碎的状态中聚集起来，并通过高、低声部的对立进行，最终以突出的相同节奏结尾。

Secunda pars（第二部分）将冗长的连祷文加以扩展，包括各种各样的庇护圣徒，以一种遍布性的模仿织体照映了这一众新名字。其中模仿的进入顺序和音程，以及节奏时值，都不可预测地多变。这首经文歌作品的结尾处，突然爆发出一段长且格外炫技性的三分法"比例"。这确实是一个新事物：有趣的教堂音乐——有趣，但仍然虔诚。但是，这种虔诚的[526]态度是"人文性的"——它针对听者的层级做了调整，而不是（像之前的英国高教会派复调那样）高高在上。

爱情歌曲

这些异想天开的、人性化的宗教效应，似乎暗示了读写性音乐中世俗的、本地语方言体裁——也就是廷克托里斯所说的官方"低级"风格——的影响。在15世纪晚期，本地语体裁也发生了重大变化。就风格角度而言，其目标要比以前更高级和更低级，并在体裁和风格之间建立起了许多新的联系点。

有一种新的体裁即将出现，其被称为"牧人曲"[bergerette]。虽然它的名字（"牧羊女"）暗示着一种田园风格，但它却起源于法国的宫廷圈子。所以毫不奇怪，奥克冈是这一体裁的第一位杰出实践者。它是由回旋歌和维勒莱这两种早期"固定形式"高度合成而来。该体裁的诗节结构与后者十分相似：一段将一对较短的诗句夹在中间的叠歌，以及

当诗歌被配上音乐时,与叠歌具有相同音乐形态且被翻转过来演唱的结构,因此构成的结构为:A b b a A。然而,与可以永远持续下去的维勒莱不同,牧人曲是一个独立的单一诗节,其中的叠歌和翻转的部分(即"A"部分)本身就有足够的五行诗节,这可与五行回旋歌[*rondeaux cinquaines*]相媲美。

这一体裁的早期经典作品是奥克冈的《我的嘴带着微笑,我的思想在哭泣》[*Ma bouche rit et ma pensée pleure*](例 13 - 10)。这是一部因其广泛传播(现存 17 份原始资料,这着实是创纪录的,表明曾有数百份资料传播在外)以及后来年轻作曲家对其的模仿而成就的经典作品,其中又一个案例是将其作为定旋律弥撒曲的固定声部。此作品最早文献的日期表明,奥克冈的尚松是在 15 世纪 60 年代初创作的。

例 13 - 10　奥克冈,《我的嘴带着微笑,我的思想在哭泣》

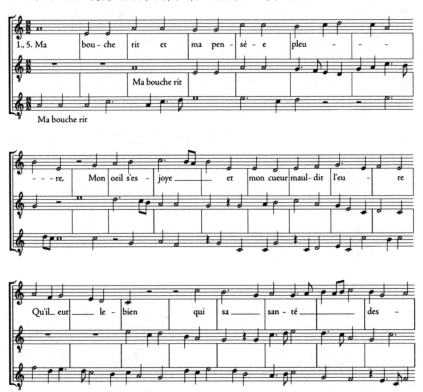

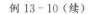

例 13-10（续）

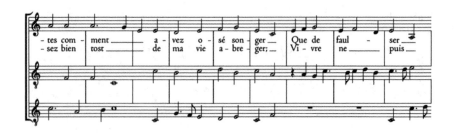

例 13-10（续）

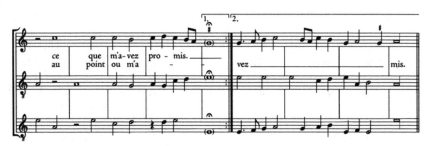

我的目光是快乐的,但我的心却诅咒时光。
当它获得奖赏时,现在就已经消除了它的幸福感。
还有让我死亡的快感
没有能得到帮助或安慰的希望。

啊,狡猾的,撒谎的,善变的心,
祈祷,你怎么敢做梦
对我做出如此虚假的承诺?

既然你这样报仇,
首先考虑缩短我的寿命;
我不能生活在你让我陷入的困境中。

那么,你的残忍会让我死去,
但怜悯却希望我继续活下去;
生我死,死我生,
只为掩饰无尽的痛楚
并掩盖我忍受的悲伤。

我的嘴在笑……

[528]这里突出的织体的新颖之处在于,模仿技术的系统化使用,几乎完全局限于最高声部和固定声部。它们二者构成了结构性的成对声部。这两个音乐部分的一开始就以两拍子为时距,形成了八度的模仿。它们再明显不过了。此后,灵敏的耳朵将会听到叠歌第二行最后花唱旋律上的四度模仿,以及在副歌最后一行("Sans reconfort...")和（更微妙地）音乐第二部分最后一行的模仿,一直到记谱音乐的结尾。最后一个之所以不那么明显,不仅是因为它更短促,而且还由于它被其他声部的运动给掩盖住了。而在其他地方,当第一次陈述即将要被模

仿的动机时，奥克冈则小心地通过第二个进入声部的休止，使模仿的进入点暴露无遗。

此类最高声部-固定声部之间的模仿，可以被称为"结构性的"（而不是"普遍性的"）模仿。在其内部不会有其他非必要的一个声部或多个声部参与其中。我们已经在加斯帕尔的替换经文歌《圣母，圣父之女》（例13-7）中对其做过观察了。它已经成为经文歌（尤其是米兰经文歌）和尚松创作的标准性实践方式，并代表了中、低级别体裁的融合——这种融合，根据作品的语境，可以解释为中间层级的降低或低层级的提升。

[529] 就牧人曲而言，这显然是一个对（世俗）低级做提升的例子，因为也可以通过其他方式观察到提升。我们已经注意到文本的扩充。同样重要的是，音乐分为两个完全独立的部分，而第二部分（此处即 residuum，意思就是"剩余部分"）实际上也是如此标记的。这相当于对经文歌的音乐结构进行了模仿，甚至模仿了两个声部经文歌的样式，即单独的弥撒套曲"乐章"。在后来的牧人曲中，包括比斯努瓦的那些作品，其中的"剩余部分"通常是从使用对比性有量时值的叠歌开始。这也是对经文歌或弥撒曲的一部分的模仿。

从"调性"的角度看，奥克冈的《我的嘴带着微笑》也是新颖的，而且是特别"高级"的。它是最早融入"弗里几亚"终止式的复调作品之一，其方式是使叹息般的固定声部级进下行至 E 音，以此作为一种特殊的忧郁或严肃的象征。至少从现存的文献中可以看出（只有这些文献才是我们了解过去的基础），弗里几亚复调似乎是奥克冈创作的一个特殊偏好。他把复调作为一种标准的资源传给了后世（甚至可能包括迪费，他在职业生涯的最后写了一些弗里几亚作品，这可能是在奥克冈已经制定了这一标准之后。）最早的弗里几亚弥撒曲和经文歌，以及最早的弗里几亚尚松（所有牧人曲）都是奥克冈的。

若斯坎·德·普雷被誉为（或至少自称是）奥克冈的明星学生。在若斯坎具有代表性的一众作品中，有一首模仿奥克冈弗里几亚音乐的伟大之作，即《六声音阶唱名武装的人弥撒》[*Missa L'Homme Armé super voces musicale*]这首作品。对于这首献给奥克冈的纪念性作品（见例 12-17），我们早已熟知。该弥撒曲的基本构思要求定旋律的收

束音,依次为自然六声音阶的每一个音。轮到 E 音的是"信经"。若斯坎在一开始就积极地通过明显的弗里几亚半音进行,宣布了弗里几亚调式的到来(例 13-11)。

例 13-11　若斯坎·德·普雷,《六声音阶唱名武装的人弥撒》,信经,第 1—13 小节

图 13-4　洛伦佐·德·美第奇,"伟大的"(1449—1492),该作描绘了他被其赞助的艺术家们围绕中间,此画是由佛罗伦萨画家奥塔维奥·万尼尼(Ottavio Vannini)在洛伦佐去世约一个世纪后所作

为了获得在任何模式下创作复调所需的多种技艺,就必须研究诸多范例。若斯坎隐秘地告诉我们,他为在羔羊经 II 中使用弗里几亚调式,研究的是哪个范例。这是一首著名的杰作,由于它在若斯坎时代对理论家和此后的教科书作者有着巨大的吸引力,该作已成为弥撒曲最著名的部分。从表面上看,这一令人难以置信的小作品是对《短拍弥撒》的模仿。它以一个三声部的结构"回应"了前辈大师的二声部有量卡农(例 12-7b),从而远远超越了奥克冈的例子。其构思的难度是无法计量的。从 16 世纪起,三个同时进行的声部速度关系——1∶2∶3,对于表演者一直是必须要面临的一个著名挑战。图 13-3 中若斯坎的单行记谱版本,直接从佩特鲁奇的若斯坎弥撒曲卷中复制而来,而例 13-12 给出了乐谱的转译版本。

我们之前在哪里见过图 13-3 的开头呢?再次看一下作品《我的嘴带着微笑》(例 13-10)。这一次要注意的是第一次没有引起注意的部分。对应固定声部,这一"非必要"的声部,远离了垄断我们视线的"结构性模仿"。而该声部则是若斯坎令人惊叹的旋律线条的来源(如果你愿意的话,也可以说是定旋律)。作曲家以三种不同的速度和两种不同的音高在对位中再现这一旋律线条自身。[530]将一个较低的对

应固定声部加以挪用的做法,可能是一个特别的玩笑。对于那些通过母体歌名字里的"笑"一词而领会这个笑话的人来说,它显得格外突出,并会在弥撒曲进行中意外地涌现出来。

例13-12 若斯坎·德·普雷,《六声音阶唱名武装的人弥撒》,羔羊经Ⅱ,三声部的实现

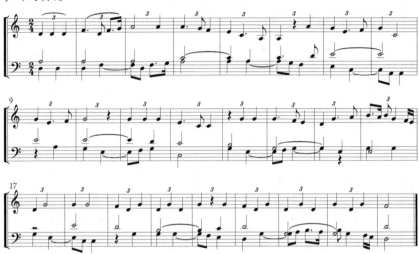

若斯坎作为一个高级的"魔术师",对于对应固定声部有着特殊的偏好。在这个声部里,人们最不可能寻找到任何特别之处。他的经文歌《基督,上帝之子》[Christe, Fili Dei]中的高对应固定声部,是在一套米兰风格经文歌-弥撒曲结尾部分出现的一首替代羔羊经。这个声部携带着一个隐藏的信息,非常像刚刚考察过的[531]基于奥克冈的羔羊经中的信息。经文歌被安排为3个界限分明的部分,与羔羊经圣咏的部分相对应。前两部分以羔羊经祈祷文本身(怜悯我们吧)结束,因此可以看到,这首经文歌表面上是针对基督(上帝的羔羊)本人的。例13-13a为其第一部分。

三重祈祷"基督,上帝之子"每一次都被配以相同的音乐。它由我们现在相当期待的最高声部与[532]固定声部之间的二声部模仿构成,即"结构性成对"的两个声部。这就是引起立即注意并占据思想前景的因素。然而,这段经文的结尾却暴露了奉献的游戏:如果基督要听

我们的祷告,那么就必须由他的最神圣的母亲[*sanctissima mater*],他的"神圣的母亲,玛利亚"作为我们的代祷人来进行调解。

例13-13a 若斯坎·德·普雷,《基督,上帝之子》(《所有的富人均有求于你》套曲中的《替代羔羊经》),第1—11小节

例13-13b 若斯坎·德·普雷,《基督,上帝之子》(《所有的富人均有求于你》套曲中的《替代羔羊经》),第28小节至结束

例 13 - 13b（续）

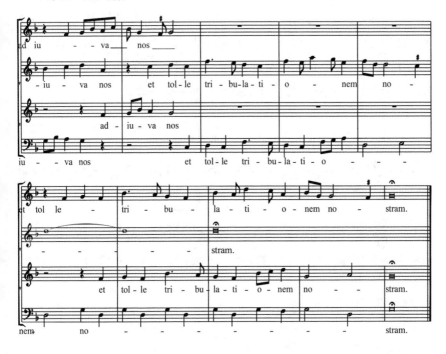

现在我们注意到了高对应固定声部一直在暗示的潜意识信息；因为它贯穿始终地携带着一段借用的旋律，并且是一段非常著名的旋律——回旋歌《我以爱情为座右铭》[*J'ay pris amours*] 的最高声部。后者可能是 15 世纪末最受欢迎的法国尚松（例 13 - 14）。于是，在高对应固定声部的祈祷文中吟唱这首情歌，实际上是在给圣母送去一封秘密的情书，而这封情书表面上是写给圣子耶稣的。若斯坎因以一种不那么正式的方式，做着迪费创作其《脸色苍白弥撒》时所做的事情。迪费的弥撒曲将借用的世俗曲调作为一种象征，而若斯坎则允许它渗透到他作品的织体中，使其成为一个不显眼的"非必要"声部。

借用的旋律的重要时刻在结尾部分。玛利亚最终在此处的文本中被提及，而高对应固定声部和低对应固定声部将《我以爱情为座右铭》的最后一个乐句，处理为完全显露在外的模仿点（例 13 - 13b）。我们必须假定，这一引用意在让人听到并辨识出来，并且回顾性地装饰整个经文歌。[533]尽管在方法和效果上是新颖的，但若斯坎在表面上神

圣的经文歌体裁中,又表面性地融入了世俗歌曲的改述,这实际上并不是一个新的想法。这仅仅是在 15 世纪就已相当古老的实践——将流行的神圣性因素以及神圣化的世俗因素相融合——的最新体现而已,这一传统可以追溯到大约四百年前,一直可以到最初的《又圣母经》圣咏,以康索的形式呈现的一首献给圣母的宫廷情歌。

例 13-14 《我以爱情为座右铭》(佚名回旋歌)

例 13-14（续）

我自愿选择爱来赢得快乐。
如果我实现了目标，今年夏天我会很高兴。

如果有人因此而看不起我，我可以原谅他。
我选择了爱……

似乎爱是时尚；
无所作为的人到处遭到拒绝，没有人尊敬他。

那么，我瞄准这个目标不对吗？我选择了爱

因此，将这种神圣与世俗的融合视为新兴的"文艺复兴"的"本质"（意思是排他性的）特征是错误的。它的意义远比这更具包容性，这表明我们可能倾向于将类别和对立视为固定不变的——神圣的与世俗的、精神的与暂时的、高级的与低级的、读写的与口头的——这些从来没有像我们想象的那样坚定或稳定。[534]除非受到（教士、经院哲学家、势利小人和各种"理论家"的）监督，否则它们往往会相互融合并衍生出更多可能。

器乐音乐最终成为读写艺术

创作技艺雅致的《我以爱情为座右铭》似乎是一首完美的15世纪晚期尚松。在当时显然人们也是这么认为的。[535]其音乐得以广泛传播，并且在后来的音乐中被象征性或模仿性地重新利用，以这些常规的标准来看，它的受欢迎程度令人惊讶——事实上，它是如此惊人，它在今天作为一首匿名作品，这本身就是现象级的。在受欢迎方面，最能与它形成竞争的作品，是勃艮第宫廷作曲家海恩·范·吉兹盖姆

[Hayne van Ghizeghem]创作的《充满了一切美好的事物》[De tous biens plaine]。他所有存世作品均是回旋歌。与《我以爱情为座右铭》一样,海恩的歌曲也被作为玛利亚的象征,用于定旋律弥撒曲和经文歌的创作,包括孔佩尔的一首著名的经文歌,作曲家将作品一开始的唱词翻译成拉丁语(omnium bonorum plena),以此直接向圣母致意,并祈求她为所有法国和佛兰德荣誉榜上的音乐家提供祝福。

可以想象,《我以爱情为座右铭》是海恩的另一首歌曲,或者是他的勃艮第同辈作曲家比斯努瓦的另一首歌。但他们这一代任何一位主要的讲法语的作曲家,都可能是这首歌作者的可信候选人。尽管这是一首匿名的歌曲,但从质量上看,其作曲家毋庸置疑是一个重要人物。作品开始的乐句的创作方式后来变得越来越流行(可能是由于这首歌的成功)。它以格言或说座右铭[devise]开始,正如文本所说:一个五音的乐句,在节奏和构态上有着很明确的结构轮廓,与后面的内容有一个短暂的休止。

它也以另一种方式开始,因为它不受将歌曲其余部分统一在一起的系统化"结构模仿"影响。从第二个乐句开始,最高声部和固定声部以十分严格的八度模仿进行,偶尔会有五度的自由模仿(例如第 8—10 小节处,在赋格中人们称之为"调性答题"),而且有一个巧妙的地方,固定声部在那里回顾了先前来自最高声部的动机(比较第 20—23 小节和第 3—4 小节)。结构性的模仿短暂地在最后模仿"点"上[536]铺陈弥漫开来:在第 23 小节由最高声部开始的乐句,不仅像期待的那样,与固定声部相匹配,而且与对应固定声部相互匹配(在第 25 小节结束)。

最受欢迎的歌曲如《我以爱情为座右铭》和《充满了一切美好的事物》的最重要的历史意义在于,它们启发了后来作品的创作,这也导致了一种诞生于 15 世纪末的新体裁的出现。这种体裁在读写传统中是史无前例的,但可能反映了艺术家即兴演奏的长期实践。廷克托里斯在他的论文《论音乐的发明和使用》[De inventione et usu musicae]中,描述了"两位盲佛兰德人"的工作,他们显然因为残疾而无法参与读写性的作品的表演。尽管如此,他们在标准曲调上的华丽即兴表演,却让他们那些有学问的同辈感到羞愧。这让人想起廷克托里斯对爵士乐独奏的描述:"在布鲁日,我听说查尔斯在许多歌曲中都是演奏器乐的最

高声部,让演奏固定声部,他们的小提琴(vielle)演奏如此娴熟,并且具有如此的魅力,这是小提琴不曾带给过我的快乐。"⑭

那应该还是在作者去南方服务于那不勒斯国王之前,他年轻的时候发生的。这里的盲人兄弟,是否就是马丁·勒·弗朗克在他的《女士们的捍卫者》[Le Champion des dames]中所说的,以精湛的技艺让包括班舒瓦和迪费在内的勃艮第的宫廷乐手既惊讶又羞愧的几位盲人小提琴手?很可能不是;其中一种描述与 1430 年代有关,另一种则与 1460 年代有关;但这只会加深我们的印象,即演奏人们熟知的尚松作品最高声部和固定声部的技艺精湛的提琴手,在最早反映在书面资料中以前就有着悠久的历史。

在意大利北部佩鲁贾市立图书馆保存的一份手稿中,发现了 3 处这样的早期记录。这是一本音乐论文的汇编,包括一本叫作《比例的规则》[Regule de proportionibus]的专著。其中包含了几十个用于举证问题的小作品。它们主要分为两部分,其中有很多我们知道是廷克托里斯本人创作的,那么不可避免地可以假设其余作品也出自他手。每首作品都介绍了一些新的记谱难点,为名为"难中之难"[Difficiles alios](在这种情况下可以翻译为"最难的一个")的三声部怪物做准备。其发现者邦妮·J. 布莱克本[Bonnie J. Blackburn]巧妙地将其描述为"相当于律师考试的音乐测试",而通过后,可以获得音乐家[musicus]的头衔———一位训练有素的乐手。⑮

在通向考试的过程中,有 3 个需要研习的作品是无文本的二重奏。作品的其中一个声部是由《我以爱情为座右铭》的最高声部构成的——这是一首众所周知的曲调,其熟悉程度使其可以很好地"受控";另一声部则与之形成炫技式的对位,用的就是上述盲人小提琴团队的风格。当然,不同的是,廷克托里斯的二重奏是一个读写性创作的试验场,而不是

⑭ Tinctoris, De inventione et usu musice (Naples: Nathias Moravus, ca. 1482), ed. K. Weinmann: *Jobannes Tinctoris und sein unbekannter Traktat 'De inventione et usu musicae'* (Regensburg, 1917), p. 31.

⑮ Bonnie J. Blackburn, "A Lost Guide to Tinctoris's Teachings Recovered", *Early Music History* 1 (1981): 45.

"口头"技艺的——这种技巧不仅在歌唱和演奏本身,还在于阅读和使用复杂的记谱法。例 13-15 给出了 3 首二重奏中最简单、最易懂的一个。

例 13-15　器乐二重奏《我以爱情为座右铭》

从测试和展示大师级读谱技巧的二重奏，到测试和展示大师级作曲技巧的无文本尚松改编曲，只是一步之遥。这事实上是人们熟悉的一步，因为我们从13世纪就已经熟悉了这类竞争性作曲杰作的传统。其中，海因里希·伊萨克［Henricus Isaac］所作曲子的开头如例13-16a所示。它发现于一部15世纪晚期的佛罗伦萨手稿中，因此必然追溯至［538］作曲家在伟大的佛罗伦萨公爵洛伦佐·德·美第奇那里供职的时期。原始的最高声部被保留，并与一个新的和非常华丽的固定声部形成对位关系，这可能代表了一种轻快和流畅的对位风格。四处奔波的佛兰德小提琴手就是用这种风格来赢得他们观众的喝彩。然而，这种作曲的杰作主要体现在了对应固定声部的创作上。伊萨克的对应固定声部完全是用开头的"座右铭"做重复和移位创作而来的。它就是那个区别于原来曲调的令人难忘的五音格言式主题。

例13-16a　海因里希·伊萨克，《我以爱情为座右铭》，第1—13小节

例 13 - 16b　约翰内斯·马蒂尼,《我以爱情为座右铭》,第 1—4 小节

更加雄心勃勃的杰作,其开头展示在了在例 13 - 16b 中。作品由马蒂尼创作,被发现在同一份佛罗伦萨手稿。它包含了最初的结构性成对声部,即将最高声部和固定声部结合在一起,它们二者之间有着许多复杂的模仿关系和动机间的相互关联,同时还伴随着一个新的对应固定声部,它仅以一个微音符的时距,与其自身形成了严格的同度模仿关系。不用说,原来的记谱方式只有三个声部,同时会以一个小标题用来提示卡农的结构,这首曲子由此成了读谱型乐手和作曲家的杰作。若斯坎基于另一首伟大的作品《充满了一切美好的事物》的最高声部和固定声部,创作了另一首类型完全相同的、怪异的卡农式改编作品。这两部作品显然代表了友好竞争对手之间的一种非正式的竞争("如果你能对《充满了一切美好的事物》进行改编,那么我也会对作品《我以爱情为座右铭》那样做!")。

[539] 除了这些之外,还有一位次要的、与马蒂尼和若斯坎同时代的作曲家让·贾帕特[Jean Japart],也编配了《我以爱情为座右铭》。在这个版本的配乐中,原来的最高声部实际上作为低对应持续声部来表演。它被移低了十二度,并且是从后往前倒着演唱的(标题简单地提示:"将你带回去,哦,撒旦。")。还有一首作品是比斯努瓦创作的,它名为《我曾误解了爱情》[J'ay pris amours tout au rebours]。其中,原始的固定声部以转位的形态来呈现,以至于所有的音程都转成了反向的了。还有奥布雷赫特的一首作品,明显意图成为一首终结所有尚松改编曲的尚松器乐改编曲。在这首作品中,最高声部和固定声部分别两次被用作定旋律,并系统地在四声部织体中移动。甚至还有一首匿名

的改编作品，将《我以爱情为座右铭》的最高声部，与《充满了一切美好的事物》固定声部生硬地安排成了对位关系。

所有这些迷人的创造力的目的是什么？为作曲家消遣吗？是的，当然，但不仅仅是为了作曲家。得有观众来维持它，而这种公众观众很快就变成了从经典的经济学角度来说的"市场"。这种观众的存在可以通过一种被称为分谱的新型音乐文本资料来证明：一本，或者多本一套的资料，它们的每一本都包含有复调织体中的每一个单独的声部——最高声部、固定声部、对应固定声部，等等。最早的一套分谱就是所谓的《格洛高歌集》[*Glogauer Liederbuch*]。这三本成套的书是在1470年代后期的西里西亚格洛高镇或其附近汇编并抄写而成的。该镇位于德国和波兰之间的边境地区，并经常在两国之间易手。（格洛高现在是波兰的格沃古夫，这套分谱现在属于克拉科夫的旧皇家图书馆。）

《格洛高歌集》包含了大量混杂有拉丁语唱词、德语唱词和无唱词的作品。很显然，当地奥古斯丁修道院的退休教士和兄弟们，用这些作品在欢乐的歌唱和演奏中自娱自乐。从那以后，这成了分谱的主要用途。如今，我们把它们与我们称为室内乐的弦乐四重奏及类似的体裁联系在一起。这种体裁虽然已经完全专业化，但其一开始就是一种欢乐的音乐体裁。《格洛高歌集》中的音乐作品无论是否有唱词，都可以被视为现存最早的室内乐作品。如果它涉及合奏（唱）并且主要或最初目的是欢乐，那么室内乐既可以是声乐，也可以是器乐。[540]声乐室内乐体裁已经差不多消亡了，但大量室内乐文献的存在，证明了它在16世纪拥有巨大的市场。我们很快就会对它做一番细究。

不过现在，还是让我们把注意力集中在无文本和（大概）主要是器乐的曲目上来。值得注意的是，《格洛高歌集》包含了不少于3首无文本的《我以爱情为座右铭》改编曲。它们在其他地方都没有被发现，因此很可能是当地作曲家的作品，这更有力地证明了该体裁及其所伴随实践的传播之广。这些改编作品并不是由原来的法语唱词来标明，而是由德语标签《热望》[*Gross senen*]标注的。

在例13-17中，它们的开头被排在一起以供比较。第一组由原来的最高声部和固定声部，加上一个对应固定声部组成。其对应固定声

部非常不寻常地被放在了最高的位置。另外两例则是基于最初的固定声部，只是以两个新的声部伴奏。在例13-17b中，固定声部处于传统上这一声部所在的中间位置。例13-17c将例13-17b的低对应固定声部替换成高对应固定声部，并保留了之前改编曲的固定声部和最高声部。如例13-17d所示，《格洛高歌集》中甚至还有第4首《热望》。它是基于之前一对改编作品的最高声部而作，因此它根本不包含《我以爱情为座右铭》原始的材料。但不可否认，它仍然是这一著名歌曲传统的一部分。它不是《我以爱情为座右铭》的音乐之子，而是它的孙辈。只有那些熟悉中年辈分的人，才能看出这些作品的家族相似性。

例13-17 《格洛高歌集》中的《热望》配乐（《我以爱情为座右铭》）

a. 在新旋律声部下方的原始最高声部与固定声部

b. 原始固定声部与两个新的声部

c. 前例中的最高声部与固定声部配以新对应声部

d. 前例中的最高声部配以两个新声部

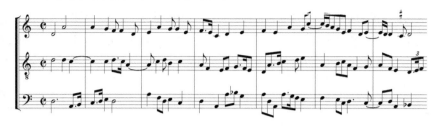

[541]因此,这一尚松改编版本(或作品《热望》的作曲家称之为的《格洛高歌集》)在历史上是一种非常重要的体裁。除了一些零散的前辈作品(如第7章讨论的班贝格经文歌手稿中的《提琴手的"永世"》),它是最早的器乐室内乐形式,实际上也是最早的"非功能性的"或"自律性的"器乐形式。

不应误解"非功能性"一词:显然,所有被使用的事物都有其用途。如果说格洛高尚松的改编作品是为了娱乐和享受,那么娱乐和享受就是它们的功能。但是,为主动(演奏者)或被动(听众)地享受声音形式提供机会,与游行、跳舞或礼拜相比,是一种非常不同的、远没有那么功利的功能。它强调休闲、沉思,感官性消遣和抽象化设计方面的愉悦感——即"美学"。

简言之,我们正在见证的是,在整整3个世纪以后由德国思想家定义的"绝对"艺术或为艺术而艺术情况的最早体现。正是这些思想家发明并命名了形式上称为美学的哲学范畴,或对唯美主义的本质进行了探究——尤其是伊曼努尔·康德[Immanuel Kant],他创造了"无目的的合目的性"[*Zuverlässigkeit ohne Zweck*]这一短语来捕捉其悖论的魅力。任何一个参加音乐会,端坐不动,全神贯注地观看和聆听舞台上的人们,用棍子热烈地击打毛皮,吹着铜管或芦苇片,在用马毛刮羊肠的人,都将在没有详尽解释的情况下知道无目的的合目的性是什么,而那些打毛皮的人,吹管的人,以及刮擦肠弦的人则对此最为了解。

[542]当然,如果我们不强调19世纪以来,将"绝对音乐"作为一种艺术体验而赋予其最高价值,那么"绝对音乐"的现代概念是无法完全甚至准确地被定义的。相比之下,15世纪的先行者,与一部弥撒套曲

或经文歌，甚至与一首有唱词的宫廷歌曲相比，可谓所有体裁中最低级、最轻的，简直轻如鸿毛。然而，在15世纪的最后几十年里，那些悠闲地坐在那里，用作品《格洛高歌集》自娱自乐的神职老人，可以说是现代美学意义上最早的会读写的"音乐爱好者"了。

音乐成为一门生意

正是这种音乐爱好的传播，支撑了最早的音乐商业，即，将书写的音乐作为一种具有货币交换价值的商品。含有复调音乐的最早印刷出版物，很大程度上用于无文本的尚松改编曲，包括我们现在熟悉的《我以爱情为座右铭》的一些改编作品。可以说，这并非偶然。它在1501年由奥塔维亚诺·佩特鲁奇［Ottaviano Petrucci］出版，佩特鲁奇是一位富有进取心的威尼斯印刷商，次年出版了第12章末尾提到的若斯坎弥撒曲卷本。它夸张的伪希腊语标题是 *Harmonice musices odhecaton A*，意思大致是"复调音乐作品一百首，第一卷"。彼得鲁奇了解他的市场。第二年，他发行了他的第二卷室内乐作品，名为"歌曲，第二卷，编号50"［*Canti B numero cinquanta*］，然后在1504年又发行了"歌曲，第三卷，编号150"［*Canti C numero cento cinquanta*］，其大小相当于另外两个集子的总和——这证明了成功营销的积极意义。

音乐出版物的生产以及由此带来的新的音乐-经济，对于将作为客观存在事物的音乐"篇什"［piece］或"作品"［work］概念化来说，是一个关键阶段。这种客观存在是一个有形的、具体的实体，它可以掌握在一个人的手中用来换取金钱；它可以被处理和运输；它既可以被看见，又可以被听见；这可以说是被耳朵注视着。这种音乐的"物化"（或具体化，用专业哲学家的话来说），导致了它的商品化，并为它的传播创造了商业中间人——这是读写性所导致的长期结果，也是它胜利的载体。

从这一点开始，至少对城市和受教育的人来说，音乐将被定义为主要是被书写的东西：文本。尽管它是如此无足轻重，但器乐的尚松改编曲，这种当时高定位、高水平音乐体裁的商业化的、中产阶级的副产品，相当于弥撒、经文歌和尚松的混合衍生品，间接地对西方读写性音乐和

音乐制作［music-making］的未来有着决定性的影响。

无唱词"歌曲"

佩特鲁奇在其标题中使用的 canto（"歌曲"）一词，虽然有些矛盾，但却是特指非演唱类作品，也就是室内乐中无唱词的器乐项目。这种用法在当时实际上很普遍；在《格洛高歌集》[543]和其他德语资料中，与佩特鲁奇的意大利语单词含义相同的拉丁语词汇——carmen（复数形式为 carmina）使用了相同的意涵：一首基于歌曲或具有歌曲风格的器乐作品，即一首"无词歌"。

在佩特鲁奇的时代，真正的尚松改编曲只是 carmen（这里为了不那么令人困惑，而采用了拉丁文术语）的一种。另一种同样受欢迎的类型包括了从弥撒曲和经文歌中摘引的固定声部休止部分，当然，有时可被鉴定出来，但通常不行。我们可能还记得，固定声部休止作品可以说是弥漫性模仿结构的温床——如果有一种"纯音乐"的模式的话，那么模仿结构就属于这种模式，它可以维持"纯音乐"听众的兴趣。一个著名的例子是伊萨克的降幅经［Benedictus］（例 13–18）。该作品曾在佩得鲁奇的《100 首歌曲》（Odhecaton）上发表，并在许多手稿中也曾发现过。它出自一首基于比斯努瓦尚松《当我记在心间》[Quant j'ay au cuer]的固定声部创作的弥撒曲。这首尚松作品可能用于圣母玛利亚节和祈愿仪式。然而，没有固定声部的降幅经没有暗示出任何定旋律的线索。它强调纯粹的模式化愉悦，以及它的华丽性，以至于在现代学者看来它是一个非常典型的"器乐风格"，直到该作中素材所采自的那首弥撒曲被人们发现，并且"器乐"与"声乐"风格的概念不得不被彻底修正。

[544]当然，最后一个阶段是由特别创作的无词歌曲组成，其风格改编自尚松改编曲和固定声部休止部分，但没有预先存在的素材。这些作品构成了"抽象"构思的室内音乐的最早曲目，旨在供演奏和聆听鉴赏家的听众使用。这种体裁最早的重要贡献者，是与尚松改编曲相关的同一批作曲家。最多产的是海因里希·伊萨克（卒于 1517 年），他

例13-18 海因里希·伊萨克,《当我记在心间》中的降幅经,曾(以无唱词的形式)出现在佩得鲁奇的《100首歌曲》

是一位在佛罗伦萨工作的佛兰德斯人，后来在奥地利神圣罗马帝国皇帝马克西米利安一世的宫廷里工作。创作亚军是马蒂尼、若斯坎·德·普雷和亚历山大·阿格里科拉［Alexander Agricola］（卒于1506年）。其中，亚历山大·阿格里科拉为法国和意大利的宫廷和教堂写下了他的弥撒曲、经文歌和歌曲，但其成名的主要原因是他创作的一大批歌曲风格的器乐曲，这些作品最终进入了佩特鲁奇的商业出版物中，其中包括（为了使大家了解他丰富的创作能力）不少于6部《充满了一切美好的事物》的器乐改编作品。阿格里科拉还以更现代的模仿风格创作了歌曲风格的器乐曲，（据大家所知）没有借用其他材料。

例13-19显示了两首以后面这种风格——没有已知原型的原创器乐作品——写成的15世纪晚期歌曲风格器乐曲的开头。两者都有着意义重大的标题。出自佩得鲁奇《100首歌曲》的《阿方索小曲》［*La Alfonsina*］（例13-19a），是约翰内斯·基瑟林［Johannes Ghiselin］（又名维尔伯奈）的作品。他是皮卡德或法国北部的作曲家，曾在意大利与奥布雷赫特和若斯坎一起供职于费拉拉宫廷。这个标题被翻译成"阿方索的小曲"，以作曲家的赞助人阿方索一世·德·埃斯特［Alfonso I d'Este］，费拉拉公爵（也是臭名昭著的卢克雷齐娅·博尔贾的丈夫）的名字命名。

在佩特鲁奇的《歌曲，第三卷，第一百五十号》［*Canti C*］中，还有由若斯坎创作的一首相类似的作品叫作《贝纳多小曲》［*La Bernardina*］。给歌曲风格器乐曲取人的名字是一种很方便的方法，以此可以解决在这种"无目的"的体裁中如何称呼一部作品的问题，而且还可以采用创作者和消费者的名字。马蒂尼传播最广的这类作品之一（包括《格洛高歌集》在内的十几种手稿中都可以找到）被称为［545］《马蒂尼小曲》［*La Martinella*］。晚些时候，伊萨克的瑞士-德国学生路德维希·森弗尔（约1486—约1543），以收束音的命名方式来区分他的一些歌曲风格的器乐作品，如：以A为收束音的器乐曲［*carmen in la*］，以D为收束音的器乐曲［*Carmen in re*］等。这预示着通过用调名命名的方式来辨识抽象或"非功能性"器乐音乐的做法。

例 13–19a 约翰内斯·基瑟林,《阿方索的小曲》,第 1–19 小节

《阿方索的小曲》和其他类似的作品,本质上是伊萨克的降幅经的强化版(或者对其的"回应")。《阿方索的小曲》中模仿的开头可以说是对伊萨克的真实改写,通过颠倒其构成乐句的顺序来伪装(或者更确切地说是展示)。伊萨克作品的开场"主题"中间出现的轻快的微音符运用,现在出现在该作的开头,并贯穿于整个上行的八度音阶中,以增加额外的炫技活力。在降幅经结尾处有一段引人入胜的音乐,其中固定声部唱着华丽的模进,它与一直保持着平行十度关系的外声部相对进行着。在基瑟林作品的中间部分就是对这一段落的映射:两个呈模仿关系的模进声部,它们与一个声部相对,即最高声部,而最高声部以下行的附点长音符切断了乐曲占主导地位的节拍。最后,基瑟林巧妙地将作品收紧成一对密接合应段(以减少的时间延迟并且以重叠在一起的进入形成的模仿点)。这是一首十分精彩的小

作品。

《若斯坎幻想曲》[*Ile fantazies de Joskin*]（例 13-19b）所在的手稿被认为包含了费拉拉公爵铜管乐队（或称 *alta*，即"大音量的乐团"）的曲目。像此类型（或它的亲本类型[parent types]）的大多数[546]作品一样，它在弥漫性模仿和结构性模仿之间波动，并伴随着像号角齐鸣般的紧缩段，其反映了最有可能的演奏工具（萨克布号或长号，以及被称为肖姆管或蓬巴德的双簧乐器，取决于乐器的音域）。

例 13-19b　若斯坎·德·普雷，《若斯坎幻想曲》，第 1—12 小节

标题的重要意义在于使用了 *fantazie*（幻想曲）这个词。这个词在音乐上有数种含义。最早的含义是一种无文字的音乐主题或构想，它出于想象力而产生，而不是基于较早的如定旋律那样的权威。后来这个词用来表示一种系统性模仿风格的器乐作品。（再后来，它被用来表示一种明确的"自由形式"的作品，它由想象而不是严格的形式程序所支配。）若斯坎的（器乐）小曲，可能创作于 1480 年左右。该作将第一个含义和第二个含义联系起来。模仿织体向器乐介质的转移，可以说是这种织体占主导地位的真正信号。现在它是复调的基本手法，并且它将在整个 16 世纪一直保持如此。这个世纪也可以

被恰如其分地称为模仿复调的世纪。无论如何,正如我们即将看到的,16世纪模仿复调的完善对那个时代的音乐家来说,就意味着音乐艺术本身的完善。

<div style="text-align:right">(宋戚 译)</div>

第十四章　若斯坎与人文主义者
真实与传奇中的若斯坎·德·普雷;仿作弥撒

传奇意味着什么?

[547]与第9章谈论马肖时相同,我们在此将时间暂停,以整章探讨一位作曲家。这次特写的是若斯坎·德·普雷[Josquin des Prez](1521年卒)。他的作品在第12、13章中已经随比努瓦、奥克冈、奥布雷赫特、伊萨克、马蒂尼和其他一些作曲家的作品被提及。在此单独讨论若斯坎的合理性,不仅在于其音乐的内在特质(尽管这一点不言自明),更是因为若斯坎在他的时代就已经成为传奇人物。这一传奇贯穿整个16世纪,并在现代历史学家重新认识他时,又一次成为传奇。18世纪晚期,伯尔尼[Burney]曾称若斯坎为"他那个时代音乐成就的典范",他也正是如此留存于历史视野之中。[①] 相比同时代任何作曲家,他无上的传奇身份使他得到更集中、更细致的研究。然而看似(但仅仅是看似)相悖的是,同样是他的传奇身份,使他被遮蔽了。

对于历史研习者而言,若斯坎传奇甚至比作曲家本人更为重要,因为通过描述传奇并解释它的形成,我们可以就16世纪发生的某些影响人们对音乐及其创造者态度的重大改变,获得一些具有批判性的见解。

① Charles Burney, *A General History of Music*, ed. Frank Mercer (New York: Dover, 1957), p. 752.

图 14-1 让·佩雷阿尔(Jean Perréal)：《文科艺术:音乐》，法国奥弗涅的勒佩大教堂壁画。较矮的人物，也许是因为他具有特色的帽子，被推测为若斯坎·德·普雷。若斯坎现存的一幅肖像——1611 年出版的一幅可能是真人写生的木刻画，是从曾装饰在布鲁塞尔圣居迪勒教堂墙壁上的肖像油画嵌板中复制出来的；它显示了与勒佩画中颇为一致的头饰和特征

这些变化与同时期被称为人文主义思想主体的关系，为在音乐中应用"文艺复兴"一词提供了种种辩解。

同时代以及后人眼中若斯坎那空前的声望及无可置辩的卓绝成就，总会使近代历史学家联想到路德维希·范·贝多芬(1770—1827)，后者在 3 个世纪后被以相同的方式看待，保留了相似的准传奇光环。将两人进行类比是容易的，这在音乐历史书写中已经成为一种传统做法。偶尔，也有一些学者表达出对这一传统的不自在，他们认为其中存在一种不公平地看待若斯坎与其时代的危险。当然如果我们仅仅是将不太熟悉的事物同化为较为熟悉的，我们并不能因此学到什么。如果仅将若斯坎设想为 15 或 16 世纪的贝多芬，那就如同把他置于距离较

近的人物之后，并使他因受到遮蔽而无法被看清。

更糟的是，单纯基于历史上相距遥远的人物所被注意到的伟大，而将他们进行比较，可能引致在许多人眼中潜在的艺术盲目崇拜，这将阻碍对艺术家及其作品进行批判性思考。如果无端将两位[548]作曲家作为个体进行比较，或者这种比较导致（甚至是产生自）一种非历史的、偶然的，却被错误普适化的"本质的"伟大音乐概念，那么理所当然地会引起某种不适。然而，比较若斯坎与贝多芬，也可以阐释"文化人物"是以何种方式被建构的。

若斯坎和贝多芬在他们各自时代所成就的那种传奇或象征性的地位，可以使我们更好地了解那些时代。两位作曲家都突破至他们前辈所无法企及的声望与文化影响的高度。这看上去正如，仅凭借他们作为榜样的纯粹力量，他们使世界以全新的眼光和听觉去看、去听音乐本身，而不只是他们的音乐。用一种更准确的方式表达，也许应该说他们各自都为实现音乐及艺术创作的新态度提供了一个恰当的关注点。

若斯坎是第一位以个性引起他的同辈以及（尤其是）后代兴趣的作曲家。他是流言及逸闻的主角，而且浮现出的画面再次与有关贝多芬的通俗想象雷同，即一位脾气暴躁、傲慢、心绪纷乱的人，他在社交上的格格不入因超凡的天赋而被原谅。与贝多芬一样，若斯坎作为神启者被敬畏地看作与众不同，这一地位先前是留给先知和圣人的。在"音乐家"中，则仅为教宗格里高利预留（至少当他的鸽子在场之时）。❶

的确，直到今天这仍是我们对于艺术天才通俗想象的核心。但是，说"直到今天"，暗示了一种虚假的连续性。若斯坎被如此看待，贝多芬同样被如此看待，但在若斯坎和贝多芬的时代之间还有那些艺术家不被如此看待和评价的时代（当然还包括地点）。然而，提升若斯坎地位的"人文主义"情感，与提升贝多芬地位的"浪漫主义"情感确实有着一个重要的相同因素，即一种对于个人主义的高度觉悟与赞赏。此外，同样在这两个事例中，这种高度觉悟与赞赏一方面来自文化与社会状况，另一方面来自经济与商业状况。

❶ [译注]见本书第一章相关内容。

[549]在此,这种对应必须中止,因为适用于若斯坎时代的状况与贝多芬时代并不相同。眼下的任务是在若斯坎所处时代背景中理解他,这个时代无疑成就了他,但同时他也助力成就了这个时代。强大的个人与历史状况之间从来都不是一种固定或静止的关系。他们之间关系的形成注定是互惠的。也正因此,让人不倦地着迷。

诗人,天生而非后成

在最世俗的层面(如第12章中预告的那样),借助新近才成为可能的传播媒介,若斯坎得以获得空前的声望,他的作品得以获得空前的流传。他是初期"音乐生意"——商业音乐印刷业的黎明时代——的主人公与受惠者。简而言之,他是首位基于作品出版获得自己声望的作曲家,特别是死后的声望。随着他的声望增长至传奇地步,若斯坎成为第一位音乐上的商业开发对象。现代若斯坎研究的一个首要任务就是要清除16世纪音乐出版商为了利用我们今天所说的"知名度"而假托由他创作的作品。"若斯坎"成为音乐上的第一个商标。在最新版的《新格罗夫音乐及音乐家辞典》这本标准的英文音乐百科全书有关这位作曲家的词条中,有一个"疑作及伪作"章节,其中列出了14首弥撒(对应的真品为18首)、7首弥撒片段(对应的真品为7首)、数量极大的117首经文歌(相比而言真品只有59首),以及36首世俗歌曲或器乐作品(真品为72首)。大部分伪作均为若斯坎去世后出版。

然而商业开发与若斯坎传奇中较高尚的方面也密不可分。16世纪若斯坎生意的最大份额来自德语国家,这也是音乐商业最为蓬勃之地,同时也是大部分可疑之作产生之处。16世纪的德国既是人文主义思想的温床,也是宗教改革的摇篮。两者皆属于个人主义的运动,新教教义高度重视个人宗教信仰的成就与表达。

若斯坎音乐中的某些特质——并非他所创造出的特质,而是他尤为擅长表现的那些——被诠释为富有个人的表现及沟通力。反过来说,这些特质也被诠释为来自一种具强力人格的、由灵感支配的表达。德国新教的创立者马丁·路德有个著名的言论,称若斯坎是"音符的主

人,它们必须按他的意愿做;而其他作曲家,则不得不按照音符的意愿做"。② 若斯坎音乐中被人文主义思想者们视之甚高的特质,是那些迄今我们主要与意大利及"低"风格联系起来的,包括明晰的织体、以文本为基础的曲式,以及清晰的表达等。当这些特质在16世纪被重新诠释时,若斯坎成了一种审美价值新秩序不容分辩的领导者。在他最为热情的拥护者亨里克斯·格拉雷亚努斯[Henricus Glareanus](即海因里希·洛里斯[Heinrich Loris]1488—1563)等某些德国人文主义理论家笔下,[550]若斯坎的作品成为奠定新美学基础的经典。格拉雷亚努斯甚至称若斯坎为一种"完美艺术"的创造者,这种完美艺术不可能再被改进。这正是对经典的定义。

在15世纪第3个25年间,若斯坎漫长的事业刚开始时,音乐仍被传统地与算数、几何、天文划为计量艺术的四门高级学科。至他去世的1521年,音乐就已经更倾向于归类为一门修辞艺术。1547年,格拉雷亚努斯坚定支持了这种新的分类。他将音乐归为"献给密涅瓦的艺术"之一,密涅瓦为掌管手工艺与创作艺术的罗马女神。这一类别包括我们今天所说的美术,如绘画与雕刻,同时还包括如诗歌与雄辩术在内的其他艺术。音乐此时被视为诗意雄辩(一种有关说服与揭示的艺术)的一个分支。尽管若斯坎的作品可以(并且常常)被引用以示范这种新的分类,他却很难说对这种改变负有责任。这种改变是古典人文主义的副产品,即通过强调音乐与重要演说之间的关系,并定义其目的为影响听众的情感,以此重新认识古老文本(特别是来自如西塞罗和昆体良等罗马演说家的文本)。尽管如此,若斯坎却立即被音乐修辞学的宣扬者选作模仿的对象。

首位被广泛认可的音乐修辞学家,不出所料地是一位倾向新教的德国人文主义者:尼古拉斯·里斯坦尼乌斯[Nikolaus Listenius]。此人在1537年为德国的拉丁语学校出版了一部音乐入门。这本小书直白地题为《音乐》,在当时颇受欢迎且影响广泛。不到五十年时间就印

② Martin Luther, Table Talk (1538), quoted in Helmut Osthoff, *Josquin Desprez*, Vol. II (Tutzing: H. Schneider, 1965), p. 9.

行了超过四十个版本。这基本上是一部唱诗班男童训练的工具书,其中包含几十个短小的音乐范例,大部分为小二重唱曲形式,称作"二声部歌曲"[bicinia]。这些范例或是专门为此创作,或摘引自名家作品。(尽管"bicinium"是一个拉丁语单词,但连同其三声部对应词"Tricinium",都是由里斯坦尼乌斯等 16 世纪德国教师创制的,特指为歌唱学校设计或挑选的歌曲形式。)

里斯坦尼乌斯的二声部歌曲大部分为他自己的创作,但就在他的《音乐》出版的同年,另一位德国歌唱大师西博尔德·海登[Seybald Heyden]出版了一本与之竞争的读本,题为《关于歌唱的艺术》[Artis canendi]。其中的范例,如作者所称,是"从最优秀的作曲家作品中细心挑选的"二重唱,其中若斯坎占据了最为重要的位置。③ 从 1545 年开始,早期的德国音乐出版商乔治·罗[Georg Rhau]为路德教会拉丁语学校发行了数本二声部歌曲,许多竞争者紧随其后,持续发行了大量书籍,直到 17 世纪的第二个十年。要感谢所有这些出版物,若斯坎的音乐得以贯穿整个 16 世纪并延续下去,一直流传于唱诗班歌手口中,以及作曲家(他们作为唱诗班歌手受训)脑海中。它们传播远至德国境外,而且越过边境回到了若斯坎实际生活的国家,并帮助确保他在那里的不朽名声。印刷时代使这种交互增进变得容易和平常。

作为一项教学辅导,里斯坦尼乌斯的初级教材是众多教材中的一种,但也是其中最早并且可能是最重要的一种。它的独特之处,以及它在[551]音乐史上持久的重要性,在于它对音乐价值观的人文主义修正。这对于里斯坦尼乌斯而言是一个枝节问题,他主要关心的是教男孩唱歌。他不可能像我们将要做的那样为之附加那么重要的意义。但同时,对于自己作品的重要性,作者并不总是最好的预言者。

在序言部分,里斯坦尼乌斯并没有将音乐领域划分为传统的两个分支——音乐理论(规则和概括)和音乐实践(表演),而是划分为了三个分支。第三项是人文创新,他称之为"音乐诗学"[Musica poetica],这是借用自亚里士多德的一个术语,对于亚里士多德而言,诗学是建筑

③ Sebald Heyden, *Musica, id est Artis canendi* (Nuremberg, 1537), p. 2.

或制造事物的艺术。音乐诗学可以简单地翻译为音乐作曲（或者更确切地按字面翻译为"制作音乐"），但这并不能捕捉到它的特殊意义。毕竟，延续了几个世纪的作曲行为，一直没有任何特别的称谓。它被认为是"音乐理论"［musica theoretica］的应用以及音乐实践［musica practica］的裁决人。从某种意义上说，它是两者之间的纽带，至少在音乐的读写实践中如此。在这种实践中，作曲可能被视为理所当然。

但是，一旦音乐被当作一种文本、情感或作曲家的独特精神（即"天才"，其原意恰是："精神"，由此衍生出"灵感"）的修辞表达形式，它将不能再被简单视为规则或规范的结果。在创作中必须有更多能打动听众的东西——由某种才能体现,（正如经验证明的那样）超出任何人所能习得的。当然，这也是我们对能人或天才的熟悉定义——本质上不可教，但可通过教育发展而来。这是一个我们应该归属于人文主义者的观点。

自这一新思想萌芽之时起，若斯坎就是主角，虽然是在他死后。乔瓦尼·斯帕塔罗［Giovanni Spataro］（约 1460—1541）是最早将这一思想用笔记录下来的音乐家之一，他是博洛尼亚圣彼得罗尼奥大教堂的唱诗班指挥。就像我们在第 12 章认识的廷克托里斯［Tinctoris］，斯帕塔罗是位不太重要的作曲家，但却是位百科全书式的理论家，曾被一位作家形容为"经验丰富、见多识广的文艺复兴音乐家典范"。④ 的确，他的作品总结了"文艺复兴"这个概念可以最有效地加以应用的音乐风尚，即使只是回顾性的。

斯帕塔罗的大部分理论著作可追溯到若斯坎死后不久。这些著作反复赞颂若斯坎为所有大师的大师。然而，斯帕塔罗最出名的却是他浩如烟海的信件（最近出版的斯帕塔罗通信汇编长达一千多页），和他的论文一样仿若百科全书，而且非常生动。斯帕塔罗在 1529 年 4 月 5 日写给一位威尼斯音乐家乔凡尼·德尔·拉戈［Giovanni del Lago］的信中，生动概括了里斯坦尼乌斯很快将为之命名的品质或才能："书写

④ Frank Tirro, "Spataro (Spadario), Giovanni", in *New Grove Dictionary of Music and Musicians*, Vol. XVII (London: Macmillan, 1980), p. 819.

的规则,"斯帕塔罗写道,

> 能教好对位的基本知识,但不能促成好的作曲家,因为好的作曲家和诗人一样,都是天生的。因此,有志于此者需要神的帮助,这几乎超过对书写规则的需要,这一点每天都显而易见,因为优秀的作曲家(通过天生的直觉和某种几乎无法教导的恩典)不时会在[552]对位与和声中带来种种变化和音型,而这些是在对位的任何规则或训诫中所不曾示范的。⑤

音乐不能被规则(即"音乐理论"[musica theoretica])定义,这即便不是一种全新的音乐现实,也是一种全新的哲思。然而音乐也并不因此次于(波埃修斯或许会如此认定),而是实际上高于由规则确定的技艺。规则和艺术之间的间隙,也就是需要"自然本能""神的帮助"甚至"恩典"——就是自由的、来自上帝无条件的祖护或爱,此即创制"音乐诗学"这个术语所要表达的意思。恩典的观念,当然是来自基督教(新教教义将会给予其一个全新的定义)。但是天才的观念是先于基督教的,它是真正从古人那里复原而来的,因此合乎被称为"文艺复兴"观念的资格。它与柏拉图式的观念有关,即艺术家的创作不是凭借理性决定的美德,而是因为他们天生具有"诗性狂热"。斯帕塔罗书信中最确切体现的古代观念是,注定为艺术而生。这是智慧地对通常认为来自古罗马诗人贺拉斯的一句格言做的改述:"诗人天生而非后成"[*poeta nascitur non fit*]。⑥ 在这种新的意义上,若斯坎是第一位"天生的"作曲家,第一位"上帝馈赠恩典"的作曲家。当然,他并不如此自知。这些术语,以及支撑这些术语的人文主义话语或信仰体系,都产生于他身后,并追溯性地应用于他。也就是说,是时代错误的。但这正是关键所

⑤ Trans. Edward E. Lowinsky in "Musical Genius: Evolution and Origins of a Concepts", *Musical Quarterly* L (1964): 481.

⑥ 威廉·林格勒将这个短语追溯至 7 世纪对于贺拉斯《诗艺》的一段评论,见 William Ringler, "*Poeta Nascitur Non Fit*: Some Notes on the History of an Aphorism", *Journal of the History of Ideas* II (1941): 497—504,这一短语在 16 世纪成为一句老生常谈。

在。由于若斯坎是被追溯性地、时代错误地塑造为新话语的象征,因此他得以在死后产生历史影响,从而决定 16 世纪音乐的发展。这完全是一份不请自来和无功受禄的荣耀(就若斯坎个人而言)。从这个意义上说,它确实是一种恩典。

作为(后来)时代灵魂的若斯坎

除少数例外,形成我们对若斯坎人格看法的许多文字赞颂,都如路德的那篇一样,来自作曲家去世以后,其所反映的思想和价值观念更多属于作者而非若斯坎自己。一个例外是一首欢快的十四行诗,题为《致若斯坎、他的同伴,阿斯卡尼奥的音乐家》["To Josquin, his Companion, Ascanio's musician"],由 15 世纪末的诗人阿奎拉的塞拉菲诺[Serafino dall'Acquila]创作,他与若斯坎一起作为随行人员为阿斯卡尼奥·斯福尔扎枢机主教服务。诗中包含一些对作曲家友善的建议,望其不要羡慕衣着光鲜的侍臣,因为相较那些人,他有着更具价值的东西,那就是他"如此崇高的才华"。[7] 这或许暗示了后来被更严肃认知为"天才中的贵族",一种我们同样倾向于与贝多芬传奇联系的事物。但即便如此,这种暗示也不过如情绪般轻微。

若斯坎身后的轶事体现了一种完全成形的人文主义意识形态,因此它们在传记上受到怀疑的同时,也在文化上产生了启迪。其中一则是一位次要的佛兰德斯作曲家兼理论家阿德里安·珀蒂·考克里克[Adrian Petit Coclico]复述的,他在 1552 年的《音乐纲要》[Compendium musices]序言中声称,自己曾向这位大师学习过作曲。这一说法常被贬损为吹牛,[553]不仅因为其中的自夸意味,还(主要)因为它是对里斯坦尼乌斯在 1537 年首先提出的一种新的、三管齐下的、作为艺术的音乐概念的经典应用。根据考克里克的说法,若斯坎把音乐理论同音乐实践一起教给所有人,但只有被选中者才值得在音乐诗学上给予指导。"若斯坎,"他写道,"并没有评判每个能胜任创作要求的人。

[7] Quoted by Burney in *A General History* (ed. Mercer), Vol. I, p. 752.

他觉得应该只教授那些受到本性非同寻常的力量驱使而从事这种最美艺术的人。"

从一个更后期的资料,即一位瑞士人文主义者假借罗马贵族曼利乌斯[Manlius]之名写作,于1562年出版的一本"摘录书"(一种供作家引用的杂文集)中,我们可以获得对了解"若斯坎"具有启发性的一瞥——此处的启发性是就人文主义者而非若斯坎而言的。在这个故事中,若斯坎据称曾粗暴地批评了一位歌手,因为对方在表演自己的一首作品中鲁莽地进行了加花:"蠢驴!"曼利乌斯使他喊道,"你这个笨蛋!你为什么装饰我的音乐?如果我想要加花,我会自己写的。如果你想要修改佳作,自己作一首,不要碰我的!"⑧

毫无疑问,这确实是16世纪唱诗班领队和作曲家会冲他们的歌手叫喊的话,他们受到人文主义理想化的雄辩术所意指的"神圣的简洁"影响。让这种思想由若斯坎口中说出,赋予它权威;将它出版在一本摘录书里,则使其适用于所有希望调用其权威的人。但是,人们可能会怀疑若斯坎是否说过,特别是因为它所体现的对文本神圣性的态度,显然既受"印刷文化",也受"新教原教旨主义"的影响,这两者都是在若斯坎时代之后才崛起,并最终达至统治地位的文化现象。

传奇再入音乐

若斯坎传奇最重要的普及者,也是一位意图普及(或重新普及)若斯坎音乐的人。此人名为格拉雷亚努斯[Glareanus],写作过一本在数十年间以零散手稿流传的伟大论著。这本书最终在1547年以《十二调式论》(Dodekachordon)为题出版。格拉雷亚努斯和我们遇到的大多数理论家不同。他既不是作曲家,也不是音乐实践者,而是一位最纯粹的人文主义全能学者,他师从德西德里乌斯·伊拉斯谟[Desiderius Erasmus],是现今德国西南角布莱斯高的弗赖堡大学教授,他在那里

⑧ Trans. Edward E. Lowinsky, in E. Lowinsky and Bonnie J. Blackburn, *Josquin des Prez*, trans. Edward E. Lowinsky (London: Oxford University Press, 1976), p. 682.[脚注原文如此,第2个trans.似应作eds.——译注]

担任学科主任，但不是在音乐科，而是在诗歌和神学科。作为一名音乐理论家，他有意识地将自己塑造成波埃修斯，即百科全书式人文主义者的经典原型。但他的实际音乐观点与波埃修斯所主张的完全不同。

格拉雷亚诺斯的主要理论创新，就是在法兰克理论家关于格里高利圣咏确立的八种调式之外，识别出了四种额外调式，这反映在其著作的伪希腊式标题（《十二弦里拉琴》）中。这些调式由格拉雷亚努斯命名为伊奥尼亚［Ionian］和爱奥利亚［Aeolian］（连同它们的"副调式"或"混合调式"形式），以 C 音和 A 音作为收束音，也因此对应着我们现在所知的大、小调音阶。两者都不是必要的发明。［554］通过使用降 B 这个至少从 11 世纪开始就在全音域中获得认可的音，利底亚和多利亚调式早已分别为大调和小调提供了理论模型。但是格拉雷亚努斯的术语使人们不再需要将 C 音和 A 音称作其他收束音的移位，来解释它们作为收束音的使用了。作为非常典型的人文主义者，格拉雷亚努斯力图将他的创新表现为对希腊实践的真正回归。但事实根本不是这样。

格拉雷亚努斯引用若斯坎的作品来说明所有十二种调式，他是最早使用（以他自己改编的）调式理论来分析复调音乐的理论家之一。在格拉雷亚努斯构想的调式复调音乐中，复调织体的不同线条（通常）交替由正格及副格变体的调式音阶（以作品的收束音表示）写成。典型情况下，结构配对的高音声部与固定声部以正格写作，而对应固定声部（次高音与低音声部）以副格写作。

格拉雷亚努斯的新颖术语和方法是否对理解该时代音乐做出了实质性贡献，这仍值得怀疑。但是他确实成功地为当时的音乐奠定了古典权威话语的基础，把若斯坎变成等同于贺拉斯或西塞罗等古典大师的音乐大师。这是人文主义的根本任务。格拉雷亚努斯虽然从音乐的角度上看似乎微不足道，但在文化上却极为重要。如果有那么一个人把"文艺复兴"带入音乐，并使得若斯坎·德·普雷成为第一位"文艺复兴"作曲家，那就非他莫属。

格拉雷亚努斯主要讲述种种"天才贵族"的轶事，围绕着若斯坎在法国国王路易十二宫廷颇受好评的服务，以及这位作曲家据称在王室赞助人面前表现出的勇气与智慧。例如，为了提醒国王忘记的承诺，据

图 14-2　海因里希·洛里斯[Heinrich Loris],在汉斯·霍尔拜因[Hans Holbein]的一幅素描中写作亨利库斯·格拉雷亚努斯[Henricus Glaranus],这幅素描是在瑞士巴塞尔库恩斯特姆博物馆所藏伊拉斯谟《愚人颂》(1515年)的页面空白处发现的

说若斯坎以冗长的诗篇第 118 章中"求你记念向你仆人应许的话"[*Memor esto verbi tui servo tuo*]为词谱写了一首经文歌。而当国王因此记起并履行诺言后,"若斯坎感受到了统治者的开明,出于感激,立即着手为诗篇另一章节创作"。⑨ 这首经文歌实际上采用出自同一篇的诗句:"主啊,你一向依照你的言辞,恩待了你的仆人"[*Bonitatem fecisti servo tuo, Domine*]。

⑨　Glareanus, *Dodekachordon* (Basle, 1547), p. 441.

[555]现在可以确定,第二首经文歌肯定不是若斯坎的作品。这首《你善待了》[Bonitatem fecisti]被确认出自若斯坎同时期一位较年轻、不太知名的作曲家埃尔泽阿·热内[Elzéar Genet],别名卡尔庞特拉[Carpentras]。正是在这位作曲家名下,这首经文歌由非常权威的佩特鲁奇[Petrucci]收录于1514年发行的《皇冠经文歌》[Motetti della corona]中。这本歌集据信包含法国宫廷礼拜曲目,包括那首《求你牢记》。但是,有一份手稿将这两首经文歌都归于若斯坎名下。这是一位名叫埃吉迪乌斯·楚迪[Aegidius Tschudi]的瑞士人文主义者于1540年代编纂的一部歌集,其中格拉雷亚努斯的故事里提到的两首经文歌被并列录入。若问楚迪为何人?他正是格拉雷亚努斯的学生和门徒。

整个故事看起来开始变得可疑。当注意到若斯坎和卡尔庞特拉各自的经文歌歌词之间的关系后,格拉雷亚努斯(或者他最亲近圈子中的成员)很可能在编造若斯坎创作第二首作品的过程中虚构了这个传说,将两首经文歌以如此对称的方式围绕若斯坎与国王建立起联系。这是另一个关于"也许并非事实,但编造得极好"[se non è vero, è ben trovato]的例子,也是非常有说服力的一个,它准确地揭示了若斯坎神话是如何构建的:何时、为什么,以及由谁。

若斯坎原貌

但这个故事是完全虚构的吗?即使将《你善待了》[Bonitatem fecisti]归功于若斯坎是一种明显的粉饰,但《求你牢记》[Memor esto](例14-1)的真实性是被充分证明的。这是若斯坎"成对模仿"风格的一个典型范例,其中开篇的模仿二重唱(此处为固定声部与低音声部)在临近终止时由一段补充的二重唱(此处为高音声部和次高音声部)应答,这也完全是他诗篇经文歌的典型,正如其高度"动机性"(这里使用由乔舒亚·里夫金[Joshua Rifkin]创造的一个丑陋但便利的词,用来表示通过重复和移位将一个短小的——此处为四个音符的乐句构建出长旋律和密集织体)通常是若斯坎成熟风格的典型。这首经文歌与路

例 14-1 若斯坎·德·普雷,《求你牢记》,第 1—14 小节

易十二之间的关系及后者的承诺是否能够被证实,或更确切地说,能够被证伪呢?

答案是否定的。没有任何文献证明若斯坎在 1494 年至 1503 年 4 月,据称服务于法国宫廷的某个时刻创作了这首经文歌。我们唯一

可以确定这部作品年代的线索就是其材料的年代,但这总是一个不确定并有潜在危险的标准。包含《求你牢记》最古老的手抄本是一本西斯廷教堂合唱本,来自一个不确定且(就我们现时目的而言)迟得没有价值的日期。它印行于美第奇教宗利奥十世在位时期。利奥十世于 1513 年登上教宗宝座,1521 年去世,也就是若斯坎去世的同一年。这份抄本中有几位年轻一代作曲家的作品,如让·穆东[Jean Mouton]、安托万·德·费万[Antoine de Févin]和阿德里亚安·维拉尔特[Adrian Willaert]的作品。他们被公认为若斯坎的门徒。抄本中包含了若斯坎最后一首弥撒曲,即著名的《"歌唱吧,我的舌"弥撒》[Missa Pange Lingua],基于我们在第 2 章就已了解的庄严的弗里几亚赞美诗旋律(见例 2-7b)写成。这部作品据推测是因创作时间过晚而没能收录于 1514 年出版的佩特鲁奇第三卷也是最后一卷的若斯坎弥撒曲集。

这部经典作品值得在此引录(例 14-2),因为它与若斯坎的创作最晚期是如此明确地联系在一起,从而示范了他最晚期的[556]技巧:用我们刚才在《求你牢记》中观察到的成对模仿技法来改述(paraphrase)圣咏。《"歌唱吧,我的舌"弥撒》的改述技法比我们此前提及的更进一步:圣咏的改述不再仅仅局限于"定旋律"声部,而是通过模仿弥漫于整个织体。

[557]正如我们已经看到的,1514 年不仅是若斯坎第三卷弥撒集出版之年,也是同时收录若斯坎《求你牢记》和卡尔庞特拉《你善待了》的佩特鲁奇《加冕经文歌》发行的同年,两首经文歌都没有更早可以论证的材料。《求你牢记》的最早来源很可能不是手抄本,而是印刷品。而且,由于那部印刷品远远迟于[558]格拉雷亚努斯所讲述事件的时间,因此它既不能证实也不能证伪它们。事实上,一位现代的若斯坎传记作家找到了关于若斯坎和国王故事的另一个版本,只是在这个版本中涉及的国王为路易王继任者弗朗西斯一世(1515—1547 年在位),而若斯坎不可能为他服务。⑩

⑩ Osthoff, *Josquin Desprez*, Vol. II, 39.

例 14-2 若斯坎·德·普雷,《"歌唱吧,我的舌"弥撒》,慈悲经 I

围绕若斯坎的类似混淆已成常态,唉!坚持不懈的研究已经为他的职业生涯绘就出一幅时而充满细节但总还有些缺漏的图景。此外,这些细节在过去数年里改动很大,因为近期的发现不仅会补充早期的发现,有时也使其失效。事实总是,也必然是由不断变化的猜测和推论

构筑的网络所补足的。

根据最新的学术共识(由理查德·谢尔[Richard Sherr]在其编辑的《若斯坎手册》中总结,该著作由牛津大学出版社于 2000 年出版),若斯坎出生于法国东北部皮卡第地区的圣昆廷镇或附近,大约在天主教城市康布雷以南 20 英里处。迪费[Du Fay]曾在那里工作。第一份提到若斯坎的文件是他叔叔和婶婶的土地遗赠书,于 1466 年 12 月签署并在他们居住的小镇埃斯科河畔的孔代执行。该镇是法国最北部的一个设防城镇,与比利时隔河相望。这一契约最早由加拿大档案学家洛拉·马修斯[Lora Matthews]和保罗·梅克利[Paul Merkley]于 1998 年报道,其中记录这位未来的作曲家名为若瑟坎·勒布鲁瓦特·德普雷[Jossequin Lebloitte dit Desprez]。⑪ 直到那时,他的家族姓氏为勒布鲁瓦特这一基本事实才为现代学者所知。

第一批提到若斯坎作为音乐家的文献,把他从 1475 年起置于法国的另一端:在地中海沿岸的普罗旺斯艾克斯,他在西西里国王和安茹公爵勒内的教堂唱诗班里供职,勒内当时处于半退休状态,致力于艺术追求。"好国王勒内"于 1480 年去世。最后一份记录若斯坎在埃克斯的文献来自 1481 年 8 月 4 日。1483 年 2 月,他再次出现在孔代,要求获得 1466 年赠予他的土地。第二年,如前所述,若斯坎开始为枢机主教阿斯卡尼奥·斯福尔扎[Ascanio Sforza]服务。他是一位米兰贵族和教士,在他的全体随从陪同下多次前往罗马。

在大约 40 年的时间里,现代学者认为若斯坎在米兰的时间要早于 1484 年。1956 年,意大利音乐书目学家克劳迪奥·萨托里[Claudio Sartori]发表了一篇文章,文中他报告了一份可以证实"皮卡迪亚的伊乌多什"[Iudochus de Picardia]作为一名"比斯坎特"[biscantor]即复调音乐歌手,于 1459 年抵达米兰大教堂的文件。⑫ 这位伊乌多什(在文献中有时被称为 Ioschinus)1474 年从大教堂转到米兰公爵(同时也

⑪ L. Matthews and p. Merkley,"Iodochus de Picardia and Jossequin Lebloitte dit Desprez: The Names of the Singer(s)", *Journal of Musicology* XVI (1998): 200—226.

⑫ C. Sartori, "Josquin des Préz, cantore del duomo di Milano (1459—1472)", *Annales Musicologiques* IV (1956): 55—83.

是阿斯卡尼奥的兄弟)加莱亚佐·马里亚·斯福尔扎[Galeazzo Maria Sforza]的私人教堂。考虑到若斯坎·德·普雷和阿斯卡尼奥之间已经建立的联系,有一种假设实在令人难以抗拒,即这位如若斯坎般在皮卡迪获得赞誉的加莱亚佐的"伊乌多什",事实上与著名作曲家是同一个人,因为这就成功地填补了作曲家早期传记中十五年的空白。

为了使若斯坎在1459年作为一名"比斯坎特"出现成为可能,萨托里假设他在1440年左右出生。没有任何文件可以排除这一新的出生[559]日期,这成为一个公认的事实,尽管它使作曲家的传记中出现了一个无法解释的反常现象——那个时代最著名的作曲家的作品,直到他四十多岁时才开始出现在现存资料中,这通常是当时作曲家"晚期"开始的时间点。直到1998年,马修斯和梅克利才得到结论性的文件,证明若瑟坎·勒布鲁瓦特·德普雷和萨托里所说的"皮卡迪亚的伊乌多什"(1479年前活跃于米兰)有不同的父亲,因此肯定是不同的人。(他们还发现了证明伊乌多什1498年去世的文件。)若斯坎的出生日期被适当地改为约1450—1455年,这也正是第一位试图重建这位作曲家传记的现代学者,比利时音乐学家埃德蒙·范德·斯特拉腾[Edmund Vander Stratent]于1882年划定的时间。⑬

这将若斯坎加入罗马教宗礼拜堂合唱团的时间定位于他三十岁中后期,正如一份来自1489年6月的文件提供的证明。正是在这里,作为西方基督教世界最负盛名的音乐机构的一员,他开始以作曲家身份扬名,他的音乐开始传播,尤其是通过威尼斯音乐印刷业先驱奥塔维亚诺·佩特鲁奇的出版物流传。佩特鲁奇最初的成果,《歌曲一百首》出版于1501年5月,其中包含六首归属于若斯坎的歌曲风格器乐曲[carmina]。1502年2月,第一本以单一作曲家为主题的音乐出版物(《第一本若斯坎弥撒曲集》[Liber Primus Missarum Josquini])由彼得鲁奇出版。接着在5月出版的《第一卷经文歌集,编号50》[Motetti A Numero Cinquanta]中,若斯坎的一首经文歌被放在显要之处。

彼时,若斯坎似乎已经从教廷职位离开。一份1503年4月的文件将

⑬ See Emond vander Straeten, *La Musique aux Pays-Bas avant le XIXe Siècle*, Vol. VI (Brussels: G. -A. van Trigt, 1882; rpt., New York: Dover, 1969), 79n.

"Jusquino / Joschino Cantore"列为参加法国国王路易十二和里昂勃艮第公爵菲利普·菲尔(后来的西班牙国王)的合唱团成员。这是若斯坎可能为法国皇家宫廷服务的唯一文字证据(除格拉雷亚努斯记录的轶事外)。此外,1502年9月,费拉拉公爵埃斯特的埃尔科莱(赫尔克里斯)宫廷里的一位代理人,在一封后来变得著名的信中,建议他的雇主雇用艾萨克而非若斯坎出任乐长,因为艾萨克"更善于交际",并且"更快地创作新内容",而若斯坎虽然"创作得更好,但只有在他乐意而非被要求时才会这样做,他要求200个杜卡特币作为薪水,而120个就能让艾萨克满足"。⑭

1503年6月至1504年4月的宫廷付款记录显示,公爵无视探子的建议,雇佣了若斯坎。埃尔科莱公爵因表现出如此敏锐的艺术判断力而受到历史学家们的高度赞扬,但他可能是出于不那么崇高的念头。首先,这里存在炫耀性消费的诱惑——同样的冲动促使人们购买昂贵的名牌牛仔裤或豪华轿车。事实上,一个月前,另一个竞争的探子向公爵推荐了若斯坎,建议道:"如果主人您派人找来若斯坎,那就没有君主或国王能比您拥有更好的礼拜堂了",而且"如果我们有了若斯坎,我希望为这个礼拜堂戴上一顶王冠"。⑮ 列维斯·洛克伍德[Lewis Lockwood],一位对费拉拉众多的音乐机构作了广泛研究的学者评论称,若斯坎被吹捧为"一个顶戴皇冠的人物,意指通过雇用他,埃尔科莱可以追求比大多数公爵所能声称的更高地位"。[560]洛克伍德非常机警地注意到了另一重含义:"享有盛誉的音乐家可以赋予赞助人传统上仅由诗人和画家赋予的同样程度的荣耀。"⑯这代表音乐自身的影响力达到了全新的水平,而若斯坎是其主角。若斯坎传奇诞生了,并且已经开始完成其历史任务。

这一任务最直接的证据就是一部弥撒,若斯坎在创作这部作品时

⑭ 1502年9月2日由吉安·迪·阿蒂加诺夫[Gian di Artiganova]致费拉拉的赫尔克里斯的信件,见 Osthoff, *Josquin Desprez*, Vol. I (Tutzing: H. Schneider, 1962), 211—212. 信件全文的英文翻译,见 Piero Weiss and Richard Taruskin, *Music in the Western World: A History in Documents*, 2nd ed., p. 84.

⑮ 1502年8月14日由吉罗拉莫·达·塞斯托拉[Girolamo da Sestola](化名"il Cogilia")致费拉拉的赫尔克里斯的信件,翻译并转引于 Lewis Lockwood, *Music in Renaissance Ferrara, 1400—1505* (Cambridge: Harvard University Press, 1984), p. 203.

⑯ Lockwood, Music in Renaissance Ferrara, p. 204.

秉持传统上属于诗人和画家的方式纪念他的赞助人。无论是在他自己的还是我们的时代，这都是他最著名、流传最广的作品之一，其标题是《费拉拉的赫尔克里斯公爵弥撒》[*Missa Hercules Dux Ferrariae*]，发表于佩特鲁奇的《若斯坎弥撒集》第二卷（1505），如果我们在此大胆假定这部作品创作于费拉拉，那出版时就几乎是全新的作品。直至16世纪90年代，这部弥撒仍然全本或部分以手稿和印刷品的形式传播。自从音乐史学家重新发现若斯坎以来，它已经有了几个现代版本和众多唱片。也许最重要的是，这部弥撒使费拉拉公爵的名字赫尔克里斯得以流传。

这部弥撒广受欢迎的原因之一是若斯坎巧妙地用其赞助人的名字和头衔塑造了它的定旋律。这是一组抽象的音高序列，通常在固定声部以等值的长音符出现，通过将六声音阶唱名与"费拉拉的赫尔克里斯"一句中的元音匹配，得到：

HER—CU—LES DUX FER—RA—RI—E ＝ rE—Ut—rE—Ut—rE—fA—mI—rE

或者：

例14-3 音乐记谱中的"费拉拉的赫尔克里斯"

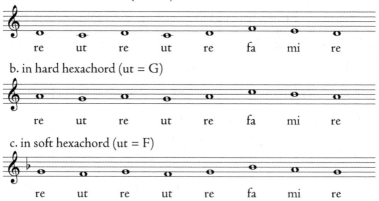

例14-4是《赫尔克里斯弥撒》中的"和撒那"[hosanna]，其中"由元音而来的主题"⑰（[*Soggetto Cavato Dalle vocali*]，这是后来意大利

⑰ Gioseffo Zarlino, *Le istitutioni harmoniche*, Vol. III (Venice, 1558), p. 66.

理论家扎利诺的说法）进行一些基本操作，如移位（从自然六声音阶向上五度至硬六声音阶）以及缩减。图14-3展示了佩特鲁奇的第三本歌曲风格器乐曲集（Canti C，1504）中的一页，其中包含另一首基于"由元音而来的主题"的作品。这首几乎可以肯定为管乐队而作的短小号曲，基于短句"国王万岁"[*Vive le roy*]的元音，根据拉丁语用法，将V作为U（并将y作为i），因此得到：

UIUE(L)E (R)OI = Ut—mI—Ut—rE rE sOl—mI = C E C D D G E

（或 G B G A A D B，依据六音列）

例14-4 若斯坎·德·普雷，《费拉拉的赫尔克里斯弥撒》，"和撒那"

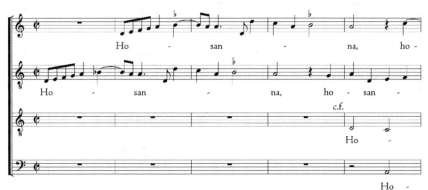

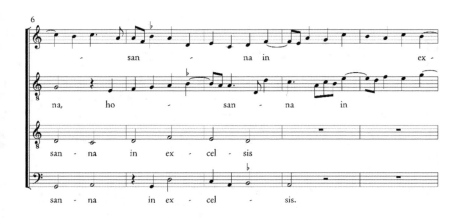

例 14-4（续）

例 14-4（续）

图 14-3 若斯坎，《国王万岁》，见《歌曲，第三卷，第一百五十号》（威尼斯：佩特鲁奇，1504），第 131v—132 页

[563] 事实上，除了那份文件和格拉雷亚努斯的逸闻外，这点材料是我们唯一可以置若斯坎于路易十二宫廷中的证据。路易十二是唯一一个若斯坎据称服务过的赞助人，是曾被用这个"主题"中的字词称呼过的人。然而，当然没有什么理由解释被如此称呼的国王就一定是作曲家的赞助人。证据并不比故事更确凿。

至 1504 年 5 月，若斯坎被登记为他的故乡埃斯科河畔孔代的圣母院牧师会教堂教务长或首席教士。他于 1521 年 8 月 27 日在该地去世，年约 70 岁。如同马肖和迪费等许多有声望的老音乐家们，若斯坎作为一名挂名牧师退休，并在那里继续为委约创作，直至生命尽头。

最终，同样有如迪费，若斯坎也为自己作曲。他的遗嘱由音乐学家赫伯特·凯尔曼（Herbert Kellman）在里尔的法国政府档案中发现，在 1976 年被首次描述。其中约定在他死后，圣母院唱诗班将在所有庆典游行经过他家门口时驻足，并演唱他为主祷文创作的复调音

乐作为纪念。⑱ 例 14-5 展示了这首生动作品的开头,由六个组织紧密的声部构成,只有在作曲家死后抄写或印刷的资料中才能找到。这首大约作于 1520 年的作品,可被公正地视为若斯坎的绝唱。

例 14-5　若斯坎·德·普雷,《我们的天父》[Pater noster],第 1—17 页

⑱ Herbert Kellman, "Josquin and the Courts of the Nethelands and France: The Evidence of the Sources", in Lowinsky and Blackburn, *Josquin des Prez*, p. 208.

因此，若斯坎的职业生涯跨越了大约 45 个繁忙的创作年头，由此产生的作品留存数量，使任何在他之前的作曲家都相形见绌（而被归于他的作品数量又使留存下来的相形见绌）。具有极大讽刺意味的事实是，除极少数例外，或如上文论及可能的例外，我们无法将若斯坎的巨大音乐遗产与刚刚概述的粗略传记框架联系起来，因此我们也没有可靠的作品年表。

[564] 由于缺乏基于严格文献纪年的证据，历史学家不得不构建一个风格年表，即基于我们对若斯坎风格演变观点的年表。在此，我们不仅要面对事实的缺失，还要面对神话的在场。无怪乎我们犯过如此多的错误，并需要进行许多痛苦的重新评估。我们离一个完全可靠的年表还差得远，且不太可能达成。

[565] 但是，关于错误，最鼓舞人心的是可以从中汲取教训。建立若斯坎年表的历史并没能产生一个好的若斯坎年表，但却催生了许多优秀的警世故事。这些故事告诉我们的，更多是关于我们自己，以及我们了解我们所知的方式，而非关于若斯坎。其中一个故事对感知与偏见之关系有着特别丰富的意味。

一部典范之作

自 16 世纪以来，经文歌《万福玛利亚……安宁的童贞女》[*Ave Maria…Virgo serena*]就不仅是若斯坎最著名的作品，而且至少在两重意义上也是他的典范之作。"典范"的第一重含义是"代表性"。通过这部作品，几代音乐家、音乐学习者和音乐爱好者形成了他们对若斯坎的技法、他的性格和他卓越之处的看法。"典范"的另一重含义是"示范性"。有时觉得，整个 16 世纪宗教音乐的"完美艺术"就是以这部至高无上的杰作为范例构建的。它的风格影响是巨大的，并得到承认。它被认为是一种永恒的完美标准，一部经典。这是以前任何一部作品所不曾达到的高度。

这是佩特鲁奇在 1502 年为其第一部经文歌集，也是历史上最早印行的此类曲集选择的开篇之作。1921 年，荷兰耶稣会音乐学家阿尔伯

特·斯密杰尔斯[Albert Smijers]选定本曲作为他具有开创性的若斯坎全集首卷的开篇。在来自6个不同国家、包括今天的捷克共和国和波兰的近两打手稿文献中都能找到这部作品。它是后来许多作品的基础。它被改编为键盘乐器和琉特琴曲。在我们这个时代，它被录制的次数比若斯坎任何其他作品都要多，更不用说与他的同时代作曲家相比了。也许除了《夏日已至》[Sumer is icumen in]外，它是今天音乐爱好者或音乐会爱好者最有可能知道的"早期音乐"作品。

经文歌歌词来自三个不同的礼拜仪式的混成：一首向圣母玛利亚祈祷的许愿交替圣咏，其前后分别为一首引用了天使报喜节继叙咏文字与音乐（纪念天使长加百列说出最初的"万福玛利亚！"）的开篇四行诗，以及一组结束的对句诗节，吟唱出当时非常常见的祷文套语：

> Ave Maria, 万福玛利亚，
> Gratia plena, 你充满圣宠，
> Dominus tecum, 主与你同在，
> Virgo serena. 安宁的童贞女。
>
> (1) Ave, cujus CONCEPTIO, 万福，你的感孕，
> solemni plena gaudio, 充满庄严的喜悦，
> coelestia, terrestrial, 天地间充满万物，
> nova replet laetitia. 带着新的欢喜。
>
> (2) Ave, cujus NATIVITAS 万福，你的圣诞，
> nostra fuit solemnitas, 成为我们庄严的庆典，
> ut lucifer lux oriens 如启明星之光
> Verum solem praeveniens. 升起于真正的太阳之前。
>
> (3) Ave, pia humilitas, 万福，真正的谦卑，
> sine viro fecunditas, 没有人类的原罪
> cujus ANNUNTIATIO 你的领报，

 nostra fuit salvatio. 是我们的救赎。

(4) *Ave*, vera virginitas, 万福，真正的童贞，
 immaculata castitas, 无玷的纯洁，
 cujus PURIFICATIO 你的洁净，
 nostra fuit purgatio. 已成为我们的净化。

(5) *Ave*, praeclara omnibus 万福，最荣耀的人，
 angelicis virtutibus, 在所有天使的美德中，
 cujus ASSUMPTIO 你的升天
 nostra fuit glorificatio. 已成为我们的荣耀。

 O mater Dei, 神的母亲啊，
 memento mei. Amen. 记住我。阿门。

 中间的交替圣咏是一首格律赞美诗，通过五段诗节呼应加百利的"万福"。这是基督教神学和艺术的主要标志之一。五段诗节依次回忆玛利亚生命中的五个重大事件，每一个事件都由教历上的一个重大节日来纪念：圣母无染原罪日（12月8日）、圣母降临（9月8日）、天使报喜（3月25日）、涤罪（2月2日）和圣母升天日（8月15日）。甚至还有一个称为"圣母院庆祝活动回忆"的圣母许愿日课。它起源于尼德兰勃艮第教区，在若斯坎最初活动区域附近。在那里每一个节日都被重温，也因此这首交替圣咏会显得特别合适。

 若斯坎这部音乐作品紧紧围绕着交替圣咏的歌词创作，这完全符合人文主义修辞学家理想中清晰、有力的表达。创作过程可以在三个不同的层面上观察和描述。最具体的是"朗诵"，即音符和音节之间的契合。然后是整体结构或"句法"的层面，即歌词各部分和音乐各部分之间及它们与整体之间关联的方式。最后，还有文本示例［textual illustration］的层面，即音乐的形态或展开方式可以匹配歌词或强化歌词的语义内容。

这种新歌词-音乐关系的三个层面都通过开篇的四行诗配乐生动地展现开来。它不仅基于天使报喜的格里高利继叙咏的歌词，同时还基于其旋律，如在例 14-6a 的复调中所呈现的。预先存在的曲调不是被处理为传统的定旋律，由固定声部承载，也不是如在坎蒂莱那风格 [cantilena style] 中由高音声部改述 [paraphrase]。相反，就像在若斯坎极晚期的《"歌唱吧，我的舌"弥撒》中，改述圣咏旋律的四个乐句依次成为一段清晰轻快的模仿主题，如此织体就被共享的旋律材料充分渗透和整合，使各声部在[568]功能上平等。15 世纪的音乐相对较少以这种方式展开，但在 16 世纪，这成了绝对规范。

例 14-6a　若斯坎·德·普雷，《万福玛利亚……安宁的童贞女》，第 1—8 小节

例 14-6a（续）

旋律的第一个乐句几乎是直接从圣咏中引述而来，即使从节奏来说也是如此。朗诵基本为音节式。此后，圣咏被或多或少装饰性地改述；但花唱往往出现在句尾或接近句尾处，重音音节被放在较长时值的音符上，这两个步骤都是为了保持歌词的可被理解而设计的。

乐句最后在低音声部的进入，每一次都是以装饰最少、最直截了当的方式表达。它是主题的"王冠"。事实上，王冠位于音高范围的底部，而前三次主题从高到低以同样直截了当的方式下行，可以诠释为加百列作为神的信使，从上帝在天堂的居所降临至玛利亚在凡间居所的"语义"示例。

关于若斯坎堪称典范的精湛技法及其塑造，还有最后一点，请注意唱到"安宁的童贞女"一句的最终主题，与前三个主题间的区别。除主题进入的顺序最终发生了变化外，更为重要的是，主题进入的时间间隔也不同了，以密接的方式微微缩短，固定声部在一拍而非两拍后接在高音声部之后，四个声部[569]在终止处第一次聚合。所有这些精心设计的效果，都是为了将开篇的四行诗与接下来的内容隔开。这是一个理想的例子，在这种方式中，歌词的形态"人文地"支配着，并反映在音乐的形态与句法中。

每个后续的歌词单元都以类似的终止方式区隔，但每次都不尽相同。每次都是围绕文字刻意塑造，通常通过巧妙的配乐手法。许愿交替圣咏的第一诗节（"万福，你的感孕"，例 14-6b）开始于一个同节奏的高音声部/次高音声部二重唱，并立刻由互补的中音声部/低音声部

例 14-6b 若斯坎·德·普雷,《万福玛利亚……安宁的童贞女》,第 9—14 小节

模仿,我们此前已经见过这种典型的若斯坎风格。然而,在最初的两个音符之后,次高音声部淘气地与下方一对声部结合,构成一种仿福布尔东的织体。这样不仅形成与开始乐句"配对"的重复,而且从两个增加至三个声部也为在"充满庄严的喜悦"处加强的同节奏四声部齐唱做了预备。这也恰好与文本中第一个"动情的"或承载情感的词不谋而合。所有三个层面的文本塑造都十分巧妙地完成,以产生一种简单、"自然的"修辞效果。齐唱已然实现,并在全声部切分模进的整个过程中保持着,这些模进戏剧化了"充满"一词,并在旋律高点处实现终止解决,而这个旋律高点正与下一个情感词语"欢喜"契合。由"万福,你的圣诞"起句的诗节开始了另一对二重唱,并引入五度而非八度或同度的紧接模仿,且新的、和声上更丰富的对位组合持续至下一次齐唱("明星")。此处高音声部/固定声部和次高音声部/低音声部两对声部内部之间以

八度进行，而它们彼此之间以五度进行。通过在严格保持的两对高、低音声部之间分置歌词，奉献交替圣咏的第三诗节（"万福，真正的谦卑"，例14-6c）得以按比例缩短，并开始轻快唱出以舞蹈般的扬抑格，以及由和弦式的同节奏贯穿的整个第四诗节。

例14-6c 若斯坎·德·普雷，《万福玛利亚……安宁的童贞女》，第20—28小节

但也并非完全如此。通过眼睛的仔细检视可以揭示耳中所闻美妙的即时性:在看似的节奏一致中,高音声部与固定声部实际上构成了一段五度卡农,相距仅一个全音符,更确切说是一个全音符"三连音"时值。虽则其他所有声部都以扬抑格进行,固定声部却是抑扬格[570](考虑到歌词,也许称之为移位的扬抑格更佳)。此第四诗节,在和弦式及卡农式之间,可谓达至了一个小小的文本平衡奇迹,以及人文主义者当做天才印记而珍视的简约艺术(或"自然"艺术),以一句经典文辞表达即为:"诗人,天生而非后成。"它完美印证了另一句被人文主义者称为出自贺拉斯而广为流传的拉丁格言:"艺贵于天成"(ars est celare artem)。

高潮的第五个诗节("万福,最荣耀的人",例 14 - 6d)以若斯坎所有经文歌中最为传统的织体写就,这是我们在上一代作曲家的尚松中已经观察到的:"结构配对"的高音声部及固定声部以逐句及固定时值间隔的严格模仿贯穿整个过程。同时,"不重要的"次高音声部和低音声部,提供了华丽的非模仿对位声部。这也是整部经文歌中织体最为多样的段落。它给予非主要声部在整首经文歌中最华丽的花腔音型。结构配对声部中的上行旋律与"升天"[assumptio]词义的契合是不言而喻的,正如非必要配对声部华丽的唱腔与"荣耀"[glorificatio]一词相匹配。

例 14 - 6d　若斯坎·德·普雷,《万福玛利亚……安宁的童贞女》,第 28—35 小节

例 14 - 6d（续）

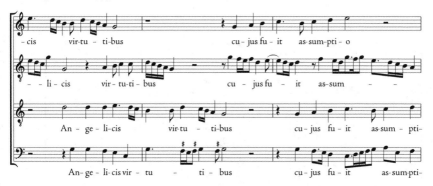

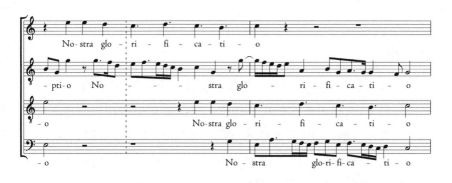

但词义从不是完全固有的。它也是关联性的。高潮诗节歌词结构的错综复杂抵消了结束祷告十分显著的节奏同步（例 14 - 6e）。这种显著性由所有四个声部同时以一个"空的"或称"开放的"完全协和音程唱出"啊"呈现。在这部作品的其他任何部分中，[572] 四部齐唱都含有三度叠置的和声。而此处，四个声部合并唱出完全协和音程，从而听起来像是单个声部的放大。这样写作的动机再一次与歌词相关：这个混合而成的歌词中唯一一次，由第一人称的单数代词"我的"[mei]，取代了复数形式"我们的"[nostra]。毫无疑问，这首经文歌的作曲家将自己视为歌词的"表演者"，一位卓越的音乐修辞学家。

例 14-6e 若斯坎·德·普雷,《万福玛利亚……安宁的童贞女》,第 35 小节至结尾

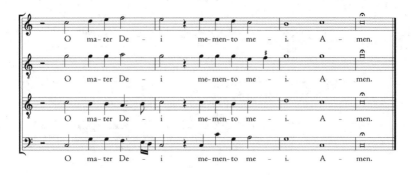

仿 作

正因如此,16 世纪人文主义音乐家极度重视他,他们受到若斯坎榜样的启发,并热情地宣扬这一榜样。格拉雷亚努斯在他的论著中复制了整部经文歌,表面上是对终止在 C 音上的伊奥尼亚调式的说明,但事实上,这是向他的读者示范"天才"如何创作。它对格拉雷亚努斯同时代人的影响是深远的。当格拉雷亚努斯以文字宣布这件作品是完美风格的象征时,他的朋友和同行瑞士作曲家路德维希·森弗尔 [Ludwig Sennfl] 通过音乐创作宣布了这一点。

森弗尔(约 1486—1543)是亨里克斯·伊萨克 [Henricus Isaac] 的学生,并接任他的老师,成为神圣罗马皇帝马克西米利安一世 [Maximilian I] 的宫廷礼拜堂作曲家。他的《万福玛利亚……安宁的童贞女》于 1537 年在纽伦堡出版。在此之前,森弗尔加入了慕尼黑巴伐利亚威廉公爵的宫廷及礼拜堂机构。在他的经文歌《万福玛利亚》中,对于我们已在歌曲风格器乐曲和尚松等小型改编曲中所观察到的,森弗尔以更大的尺度进行了实践。这是对若斯坎经文歌的巨型"仿作"或者说重新加工。其中,年轻作曲家竭尽所能地使这位前辈作曲家的作品不朽,并由此,使作曲家在身后不朽。

这部作品的织体从四个声部扩展到六个声部,篇幅通过对若斯坎旋律动机叠置模仿的重复和移位而增加了三倍。最令人印象深刻的

图 14-4 路德维希·森弗尔像，汉斯·施瓦茨作于 1519 年

是，源于圣咏的最初六个音符，即伴随加百利所唱"万福玛利亚"的前导短句，成为在固定声部如号角般反复出现并贯穿全曲的箴言。若斯坎的"万福"是献给圣母玛利亚的，但森弗尔的"万福"显然是献给若斯坎的。年轻的作曲家穷尽若斯坎传予他的处理动机材料的种种对位手法，精巧加工的织体在模仿复调和丰富和声间取得平衡，显然是为了展示若斯坎及他自己的才华。森弗尔不仅钦佩若斯坎的遗产，而且声称这也属于他本人。

一个节选片段（例 14-7，与例 14-6E 对比）就能使我们[573]了解森弗尔是如何用富足代替若斯坎的俭省。特别注意若斯坎苦行般的结束"阿门"是如何被扩展成为一个华丽的变格终止的。

甚至在森弗尔向若斯坎具有象征意义的经文歌致意之前，该作就已经被较森弗尔年长、不幸短寿的同时期人安托万·德·费万[Antoine de Févin]（约 1470—1512 年）重写为一整部弥撒。最不寻常的是，费万[574]出身贵族，但仍然从事专业音乐家的职业——也就是说，从事服务行业。他是路易十二音乐机构的成员，人们普遍认为若斯坎曾同一时间工作于该处，正是基于他们之间这一假定的关

系,格拉雷亚努斯称费万为"若斯坎快乐的追随者"[felix Jodoci ae-mulator]。

例 14-7 路德维希·森弗尔,《万福玛利亚……安宁的童贞女》,第 76—80 小节

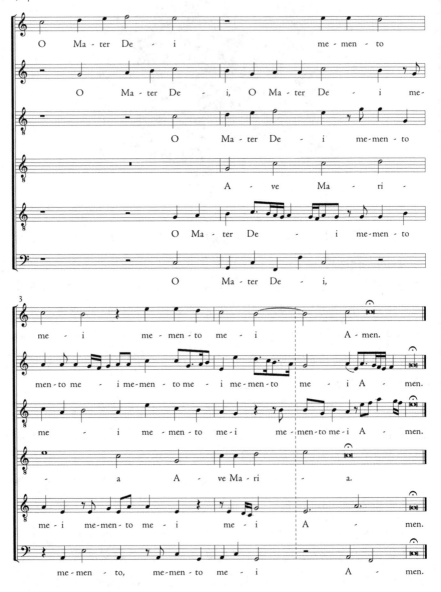

无论费万和若斯坎是否有过私交,格拉雷亚努斯都准确地描述了他们在音乐上的关系。然而,尽管费万的作曲技巧和风格偏好完全基于若斯坎的创作,但他仍不失为创新者。1515年由佩特鲁奇出版的费万《万福玛利亚……安宁的童贞女》弥撒,与其音乐范本之间存有一种新颖的关系,这种关系是由范本的特性决定的(也就是说,尽管间接,但是由若斯坎决定)。

在以若斯坎经文歌为典范的新风格中,织体时而是模仿的,时而是同节奏的,时而由一种声部配对开始,时而由另一种开始。如此灵活多变,以至于没有任何单一声部能够自足地成为如作定旋律处理的固定声部,或者以供改述的旋律。相反,对这样一首作品进行复调上的改写需要采纳整个复调织体作为模型。费万的改编包含织体上彻底的重构,由此从相同的旋律动机中产生出一个新的复调织体。

费万和他的同时代人把这种新技术称为"模仿"[imitatio],并把这种风格的弥撒称为"模仿……的弥撒"[Missa ad imitationem]或径直称为"……弥撒"[Missa super],空处为被模仿者的标题。16世纪晚期一位名不见经传的德国人文主义作曲家雅各布·佩[Jakob Paix],在1587年出版了一部这种风格的弥撒,标题做作地采用似是而非的希腊语对应词"仿作弥撒"[Missa Parodia],意思实则与"模仿……的弥撒"完全相同。由于"模仿"[imitation]一词在现代音乐用语中已经有了其他的含义,现代学者采纳了佩的术语[parody]指代此类复调重构技法。我们现在称之为"仿作弥撒",并试图忘记"parody"一词在当下通常带有讽刺或挖苦的含义。

费万《万福玛利亚弥撒》[Missa super Ave Maria]中的慈悲经(例14-8),是最早真正的仿作弥撒之一,对我们了解这种新的体裁及其种种可能性具有启发。(此处所谓"真正的"并非与"虚假的"模仿弥撒区分,而是与较早期作品,如在第13章引用过的迪费《万福天上女王弥撒》[Missa Ave Regina Coelorum]等区分。这些作品基本上是以固定声部作为定旋律的弥撒,但有时也可能会不拘形式地动用一个复调原型中的其他声部。奥克冈、马蒂尼、弗格斯、奥布雷赫特以及若斯坎本

人都创作过此类弥撒。⑲)该慈悲经按照歌词的结构分为三个部分。"基督"的部分,也像其前后的"主啊"部分,采用所有四个声部的配合。(既然没有固定声部的定旋律保持的效果,也就无需"固定声部休止"的简化。)第一部分(例14-8)以一段基于若斯坎经文歌前导动机乐句的高/次高音声部二重唱开场,并带有一个花唱的扩展,使乐句升高一个音级到达高点。固定声部的进入听起来像是同一句的重复,但实际所唱是经文歌前两个乐句的结合,先由次高音声部,再由高音声部模仿。低音声部在低五度上进入,作为和声配置再次强调了高音声部在第一句中唱到的 F 音。结束句重复起始句,[576]但仅限于高音声部,其他声部则演唱非模仿对位。固定声部在最后的终止式前对"你充满圣宠"一句做简短回顾。

例14-8　安托万·德·费万,《万福玛利亚弥撒》,慈悲经,第一部分

⑲　有关体裁问题的研究,参见 J. Peter Burkholder,"Johannes Martini and the Imitation Mass of the Late Fifteenth Century", *JAMS* XXXVIII (1985): 470—523.

例 14-8（续）

"基督"的部分似乎是以"你充满圣宠"动机织就的一个新句开始，但它实际上却是次高音声部的对位，出自若斯坎经文歌近结尾处"你的升天"一句，大部分结构由此构建。最后的"主啊"部分尤为别出心裁。若斯坎经文歌中固定声部的第三句（"主与你同在"）为此处第一句的模仿提供了动机材料。原本经文歌中作为伴奏的花唱，即属于背景的一部分，逐渐成为前景。费万的结束句颇直接地采用若斯坎"安宁的童贞女"一句。整体而言，慈悲经弥撒是对经文歌开场四行诗的改写，但带

有改写者周详考虑下的精妙变化与发挥。

事实和神话

费万作为"若斯坎快乐的追随者",主要体现在织体写作上,《万福玛利亚》以其在修辞上灵活交替于密集的模仿与和弦式的慷慨陈词成为这种织体的典范。与旧时音乐中各部分的等级分层不同,这部作品中音乐空间的全面整合,每一部分都担负各自特定的功用,这不仅意味着一种全新的技术,更意味着一种全新的创作哲学。

1523年,若斯坎去世两年后,佛罗伦萨理论家彼得罗·阿龙[Pietro Aaron]出版了一部概论《音乐的托斯卡奈罗》[*Thoscanello de la Musica*],对上述技术做了早期的概述。犹太人阿龙是第一位使用意大利语而非拉丁语的音乐作者,因此经常被视为第一个"文艺复兴"音乐理论家。他的书有好几个版本,最后一版于1539年面世。当时,这种阿龙首次在理论上辨识的新风格已经在实践中被充分确立了。

事实上,《托斯卡纳罗》中描述的风格在阿龙本人1516年出版的一部论著中已有所预言,这是在费万的弥撒出版一年后,相较如今已成经典的著作,前书没有那么详细和清晰的记录,但它明确提及若斯坎是其中一位采用书中所描述技法的作曲家。因此也就难怪[577]阿龙被视为"文艺复兴鼎盛期"音乐的著作先驱,而若斯坎则被视为其总建筑师。

"《万福玛利亚》风格"的两个方面,或称两种极端,都在阿龙的讨论中有所体现。开场四行诗在功能上的整合、模仿风格被称为近期的一项创新,取代了旧时迪斯康特一次展示一个声部的做法。"现代人,"阿龙颇为骄傲地说,"在这个问题上考虑得更周到。"他那自得的语气使人想起了廷克托里斯,阿龙对后者的作品有深入研究。"现代作曲家,"他继续说道,"把所有声部作为整体考虑,而非以上述的方法。"而当所有声部被置于整体中考虑时,每个部分都可以自由地扮演作曲家想要分配的任何角色。

至于同节奏的朗诵风格,阿龙是第一个对我们今日称之为和弦,即

可被单独描述和研习的独立和声单元进行思考的理论家。阿龙集中关注四声部的间隔和八度叠置,以及写作终止式等问题。简而言之,关注那些在今日"和声课"上仍在讲授的内容。对于许多有影响力的现代学者而言,这种理想中的整体音乐织体,或称"空间",以及理想中的集创作自由和精湛技法为一体,与我们今天视为文艺复兴思想的观念紧密关联,特别是当其与"中世纪"思想形成鲜明对比之时。在1941年一篇别出心裁并富有开创性的文章中,爱德华·洛温斯基[Edward Lowinsky]极力区分(明确分层和划界的)"中世纪的空间观"与(自由、宽广开放,同时"有机"整合并和谐配比的)"文艺复兴时期的空间概念",声称从前者向后者的转变发生在哥白尼的天文学革命时期,大约在1480至1520年的时间范围内。洛温斯基坚持认为,在这一时期的开始,中世纪的空间观和世界观是毋庸置疑的;到最后,它已经被决定性地推翻了。

在这个观点上,与哥白尼式革命"完全并行"的,是阿龙在宇宙哲学转变末期所描述的作曲技法调整。洛温斯基总结道:"在复调出现以来创作方式的所有变化中,这是最重要和最决定命运的一个。"[20]根据洛温斯基的诠释,在阿龙的叙述中,若斯坎作为一个文化英雄取得巨大的声望,成为音乐领域名副其实的哥白尼。而《万福玛利亚……安宁的童贞女》获得了一种更新的、确切地说放大的象征性地位,作为其"时代精神"[Zeitgeist]——这是讨论"思想史"时常用来表示一个时代本质精神的词——最典型的音乐体现。

人们逐渐习惯于把若斯坎的经文歌与阿龙有关"同步构思"[simultaneous conception]的描述联系起来,并假定两者的时间接近。这自然而然使若斯坎的这首经文歌成为一部相对晚期的作品。用洛温斯基雄辩的语言来说,表现出作曲家"完美的技术把握、风格上的成熟和表达上的深刻"。这部作品是如此明显地印证了若斯坎"成熟的经文歌风

[20] Edward E. Lowinsky, "The Concept of Physical and Musial Space in the Renaissance", *Papers of the American Musicological Society* (1941): 57—84; rpt. in E. Lowinsky, *Music in the Culture of the Renaissance and Other Essays*, ed. Bonnie J. Blackburn (Chicago: University of Chicago Press, 1989), pp. 6—18 (quote is on p. 11).

格",如洛温斯基在另一项研究中所称,以至于这位历史学家允许自己作一个明确的断言。[21] 他认为,这部作品肯定是写于阿龙所表述的那种变化基本完成之后,也是在这一时期,作曲家们开始依靠一种出现在合唱书分谱抄本前的总谱初稿。这种总谱被德国人文主义者,吕纳堡的兰帕迪乌斯[Lampadius of Lüneburg][578]称为"作曲一览表"[tabula compositoria],记录于1537年,里斯坦尼乌斯与海登的著作都写于这个收获之年。

洛温斯基写到《万福玛利亚》时称:"对这首乐曲稍加浏览就足以明白,这样一部作品的构思肯定得益于总谱的引入。"他以更为确切的口吻称:"没有总谱的帮助,这种密度的复调织体将极难掌握。"自从兰帕迪乌斯暗示总谱的使用开始于1500年前后,也因为档案搜索没有产生比这明显更早的完整总谱,于是这个世纪之交也被假定为若斯坎经文歌的创作时间。

作为一名高度博学且足智多谋的学者,洛温斯基进一步完善了这个日期,甚至设法推断出《万福玛利亚……安宁的童贞女》为之创作的确切场合。他提出这是为1497年9月23日在洛伦托的圣母玛利亚教堂(罗马附近的一处圣地,深受朝圣者热爱)举行的还愿礼拜仪式而写,是在枢机主教阿斯卡尼奥·斯福尔扎授意下创作的。斯福尔扎当时是若斯坎的赞助人,他刚从一场持久而严重的疾病中康复,以此还在病床上的祈愿(voto,衍生出votive[还愿]一词)。

这是一个令人钦佩的精妙假设。拟定的日期属于以这首经文歌作为典型的"哥白尼式革命"所限定的时间范围内;接近兰帕迪乌斯所描述的"作曲一览表"的起源时间;假设的时间足够早,得以解释经文歌最早的材料,同时又足够晚到合乎若斯坎全面成熟的风格。(根据他当时推断的出生日期,作曲家应接近六十岁。)该提议符合已知(或至少被认为的)事实,并且还符合并支持,对一种富有创造性和丰富的智识想象力的文化环境的判断。

[21] E. Lowinsky, "On the Use of Scores by Sixteenth-Century Musicians", *JAMS* I (1948): 21 (rpt. In *Music in the Culture of the Renaissance*, p. 800).

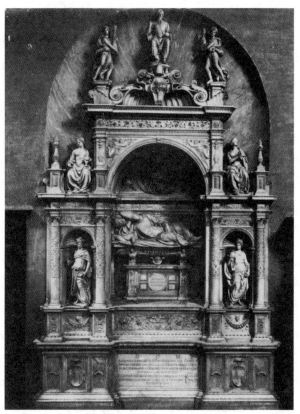

图14-5 若斯坎的雇主枢机主教阿斯卡尼奥·马里亚·斯福尔扎之墓(1509,罗马人民圣母教堂)

1974年,一位名为托马斯·诺布利特[Thomas Noblitt]的年轻美国学者发表了一篇德语文章,对一份德国手稿做了详细的物理性质[579]描述。该手稿是若斯坎经文歌一份较久远的材料。诺布利特断言,《万福玛利亚……安宁的童贞女》不晚于1476年出现在德国,并在那里被抄写。㉒ 让我们想象一下文章引起的激动与错愕。这部经文歌突然从若斯坎最成熟、最具"人文主义"风格的典范变成了他最早可推定日期的作品。现在它要早于所有此前证明过的发展过程:音乐人文主义、"同步构思"、"作曲一览表"以及"北方文艺复兴本身",在某些情况下要早数十年。对于一个材料单纯的时间重组变成了一种对若斯坎

㉒ T. Noblitt, "Die Datierung der Handschrift Mus. Ms. 3154 der Staatsbibliothek Munchen", *Die Musikforschung* XXVII (1974):36—56.

传奇的威胁,就某些人来说这是一种无法容忍的威胁。

对这则惊天动地消息的一个反应是否认。1980年版的《新格罗夫词典》中关于若斯坎·德·普雷的文章是在诺布利特的报告之后发表的,对他的说法不予理睬(基于未指明的"可疑假设"),并以纯粹的风格理由继续争辩,称这首著名经文歌的创作时间很难比佩特鲁奇出版该作的年份早15年以上。正是佩特鲁奇给予这部作品荣耀。㉓ 这部受人敬重的词典宣称:"事实上,若斯坎的《万福玛利亚》明显代表了他的中年,即1480年代中期的经文歌风格。"这一结论以及断定日期所依靠的明确前提是"作品的曲式精确反映了歌词内容,而没有任何约束感"。当然,基于前提得出结论是标准的循环论证。在论据中引入不可避免的主观概念"约束"及其胜辩,使人们对神话的产生方式及其作用有了相当深刻的认识。它开始提示我们什么是真正的利害关系,以及若斯坎究竟成为了什么样的文化英雄。

洛温斯基也将他对音乐空间及其转变中的概念化讨论,与高文化和伦理(更不用说政治)重要性关联起来。"同步构思",正如阿龙所宣扬和若斯坎所实践的,意味着"作曲家从定旋律技法中解放出来"。㉔ 不仅如此,而且"模仿原则",因为它"逐渐渗透到所有的声部中",也是一种解放的力量,因为"模仿是基于作曲家自由创作的动机,他现在可以完全依从由歌词中获得的冲动和灵感"。若斯坎后期的作品,包括《万福玛利亚……安宁的童贞女》,是"从中世纪固定声部的束缚中解放出来的伟大音乐事物"。

我们似乎又回到了若斯坎作为贝多芬代言人的观点:贝多芬是法国大革命的声音,他宣扬自由和平等,因此成为了——"解放音乐的人" [The Man Who Freed Music],这是引用了一部在很长时间受到欢迎的伟大作曲家传记的副标题(罗伯特·肖夫勒[Robert Schauffler]创作,1929年首次出版)。但是,当我们从一个新的角度回到若斯坎与贝

㉓ Jeremy Noble, "Josquin Desprez", in *The New Grove Dictionary of Music and Musicians*, Vol. IX (London: Macmillan, 1980), p. 719.

㉔ Lowinsky, "The Concept of Physical and Musical Space in the Renaissance", in *Music in the Culture of the Renaissance*, p. 12.

多芬之间的关系时,我们看到,这两位传奇人物如此频繁牵扯的原因并非"简单基于他们的伟大",而是更为深入地产生自文化语境。

我们的文化是一种与个人解放理想相结合的文化。这是一种与19世纪的现代历史编纂学同时出现的价值观。它首先表达了阶层上流动、经济上获权、受教育程度高但非爱国的那部分人口的愿望。简而言之,即19世纪和20世纪不断扩大[580]的、乐观的中产阶级。这个阶级已向全世界输出专业历史学者,因此他们讲述的故事表达这一阶级的价值观,本身并不奇怪。而这样的阶级在若斯坎的时代是难以想象的。

如果我们是在一个崇尚社会正义和机会平等的中产阶级文化中长大的,我们学会了高度重视政治和个人自由,以及从各种桎梏和约束中解放出来,那么我们很容易在包括艺术的生活各个领域中看到这些价值观的表现,视其为进步的,并试图支持它们。这种倾向的反面是将包括音乐风格演变的叙事在内的所有后续叙事都看作是进步与解放的主叙事的隐喻。

如果我们现在更加敏锐地意识到这一倾向,并采取措施(以及提醒我们的学生和读者)发现它甚至避免它,这既不是因为我们突然比洛温斯基(这样一位史上一流的音乐史学家)和他的同时代人更聪明,也不是因为我们由阶级孕育的价值观相应改变了,或者因为我们不再执着于崇高理想,而是因为可获得的(通常是明显矛盾的)信息量呈指数级增长,以及这种增长不时带来的巨大后果(例如围绕《万福玛利亚……安宁的童贞女》的创作日期重建)迫使我们直面认识论的基本问题,即我们如何知道我们所知道的,以及我们是否真的知道它。

正是由于这种对崇高理想的执着,以及将其普世化的倾向能够束缚经验感知并阻止理性推理,才使我们在专业工作中尝试充分认识和超越它们。这并不表示放弃将解放作为目标,而是将其应用在一个更高的概念层面上,使我们自己的信仰与行动适应这一更高层面。在较低层次的学术工作中,要比在较高层次中更容易看到价值观是如何成为偏见的。因此,如果把我们概念中的视野提高到比以前更高的水平,那是希望能够获得更直接地接触到我们行业中的感性材料(如手稿)的

自由，并更有信心从中获得认识（如这些材料的定年）。

这就是为什么在这样一本书中投入如此篇幅来讨论若斯坎《万福玛利亚》的创作时间这样相对枯燥和不太重要的事情，被认为是有价值的。它的后果绝非无关紧要。这些后果可以提醒我们注意在历史上寻找"良好感觉"的危险。当洛温斯基的卓越假设被证明不再"在已知事实的范围内符合事实"时，继续坚信就成为偏见，这不再符合事实，而只是对一种时代精神的预先定义。

因此相信密集模仿将音乐或其作曲家从定旋律的"暴政"中"解放"，这无论多么令我们个人兴奋或欣慰，它只会为作为历史学家的我们制造麻烦。例如，它使我们无法理解模仿和定旋律技法是可以如此快乐地共存的，尤其是在若斯坎的作品中。正如我们在例14-9《你是有福的，天上的女王》[*Benedicta es coelorum regina*]中看到的，这是一部主要在若斯坎死后（即他的作品以德国印刷版广为流传的时期）传播的继叙咏[581]经文歌。格拉雷亚努斯尤为喜爱《你是有福的，天上的女王》。多亏他，这部作品受到了所有德国人文主义者的欢迎。

例14-9　若斯坎·德·普雷，《你是有福的，天上的女王》，第1—10小节

例 14 - 9（续）

例 14-9（续）

你是有福的，啊，天上的女王，
全世界的主宰，
以及病人的治疗者。

事实上，像许多古老的音乐技巧一样，定旋律的写作从来不曾消失。模仿不曾取代定旋律，正如（回顾本书第 1 章中的类似讨论）读写不曾取代口头实践一般。可以肯定的是，一方连接着并影响着另一方，但从未完全取代另一方。定旋律技法仍然是一个可行的选择，即使现在仍被有抱负的作曲家普遍研习。因此，无论是读写还是弥漫模仿都不能简单地理解为自由。其历史要复杂、有趣得多。这也是本书的叙事如此费劲和努力地自我宣传，避免使用"中世纪"和"文艺复兴"这些概念的又一个原因。当这些概念成为决斗中的时代精神时，它们是看清事物的障碍，而非帮助，更不用说理解它们了。

现在如果我们接受托马斯·诺布利特针对若斯坎《万福玛利亚……安宁的童贞女》提出的物证（具体来说，是抄本纸张上的水印），又会如何？其实并没什么可怕的。恰恰相反：它即刻就在一个新的、生动的语境中占据了一席之地，那就是米兰的经文歌-弥撒[motetti missales]。将其与前一章中例举的加斯帕尔·范·维尔贝克的作品（例 13-7、例 13-8），特别是与孔佩尔的《万福玛利亚》（例 13-9）进行比较，其作为该家族成员的身份就显而易见了。读者可能已经注意到，事实上，若斯坎的开场四行诗的基础，与孔佩尔挪用于他的连祷文经文歌高音声部的，是同一条继叙咏旋律。这无疑是当地人偏爱的旋律。

[584]《万福玛利亚……安宁的童贞女》因此被揭示属于米兰"公爵经文歌"[ducal motets]的传统。"公爵经文歌"在第 13 章提到加莱亚佐·马里亚·斯福尔扎时曾一同谈及，他是若斯坎曾经的赞助人阿斯卡尼奥·斯福尔扎的兄弟。与洛温斯基寻求和发现的革命性作品相去甚远，它现在似乎完全成了其 15 世纪的"父母辈"曲目的代表，即便如我们大家可能都认同的那样，它的艺术质量远远超越了它的同伴。这部作品的风格虽然得到了超乎寻常的展现，并且充满独特的细节，但仍反映了它的时空所在。无论是对承担定旋律的固定声部的回避，还是紧密的歌词与音乐关系，将这些作为这部作品与崇高的人文主义之间产生的共鸣，这远不如其与几乎相反的、在地方非读写性流行体裁影响下的风格"矮化"（在第 13 章谈及）之间产生的共鸣来得显著。

当诺布利特的文章发表时,若斯坎·德·普雷仍然被错误地认作是早在 1459 年就在米兰大教堂唱诗班唱歌的伊乌多什·德·皮卡迪亚。如前一章所述,曾经有人认为,著名的《万福玛利亚》实际上是意图用作一个"替代弥撒"[loco Mass]。现在既然若斯坎早期在米兰的存在被证明是不正确的,那么他的经文歌和米兰传统之间的关系就不再那么明显了。但在为阿斯卡尼奥·斯福尔扎服务期间,若斯坎确实在米兰,最可靠的记录是在 1484—1485 年间。一些学者试图将诺布利特的原始材料证据与这一较晚的日期进行调和,他们合理地认为,在带有 1476 年水印的稿纸上抄写的音乐未必是在稿纸获得后立即写下,且 1476 年应被视为"向后的界点"[terminus post quem],即最早可能的日期,而非切实的日期。㉕

然而,即使是 1485 年,对于支持洛温斯基有关这首经文歌,或其作曲家意图的言论而言也为时过早。但是承认这一点绝不意味着否定《万福玛利亚……安宁的童贞女》作为 16 世纪典范(甚至是"先知般的")作品的地位。它在印刷品、记忆和使用中存留下来,并因为人文主义者将其留作己用而获得了新生。它确实在建立一种真正的音乐人文传统方面发挥了重要作用。艺术作品当然可以,而且确实经常超越它们的起源时间和地点(今天参加音乐会的任何人都可以证明这一点),而如此留存下来的作品可以在最遥远、最不可能的时间和地理位置上施加影响。

以 19 世纪为例——这是第一个具有"现代"历史意义的世纪,百年之前的巴赫声乐作品复兴了,对当时的创作产生的直接影响远远超过了作曲家生前。20 世纪是一个更加痴迷于历史的时代,音乐学发掘的更古老曲目(包括"中世纪"和"文艺复兴"曲目)时常影响着最新的音乐。

若斯坎·德·普雷及其某些作品在他生前及身后的影响,是这种

㉕ 这个观点首先由 T. Elzabeth Cason 在 1999 年宣读于杜克大学的一篇未发表的文章中提出,文章题为"The Dating of MS Munich 3154 Revisited",随后由乔舒亚·里夫金进一步阐述,见 Joshua Rifkin,"Munich, Milan, and a Marian Motet: Dating Josquin's *Ave Maria...virgo serena*", *JAMS* LVI (2003): 239—350。

"远程接受"过程的早期例子,或许是最早的例子。但如果说《万福玛利亚……安宁的童贞女》是16世纪的典范之作,那么不是若斯坎的作用,而是16世纪本身使然。

(洪丁 译)

第十五章 一种完美化的艺术
16 世纪教堂音乐;新器乐体裁

> 在这种辉煌、高贵的艺术中
> 有这么多杰作在我们的时代就闻名遐迩
> 它们使其他的时代黯然失色。①

一切都已被知晓

[585]这段作为卷首语的引文,是乔瓦尼·桑蒂[Giovanni Santi]在 1490 年写下的。他是乌尔比诺公爵的宫廷画家,他的儿子拉法埃罗·桑蒂[Raffaello Santi]即我们所知的拉斐尔,当时七岁。当然,那个男孩的天赋早年就被发现了,还受到了教宗赞助的激励,他很快就使他父亲的时代显得黯然失色了。现今,拉斐尔的艺术是绘画中完美的标准,据一位现代权威所言:"最为清晰地表现出了文艺复兴全盛时期作品近乎完美的和谐与平衡。"②完美的标准依然有效,就是说,无论何时何地,"完美"作为一个标准,依然是受到尊重的(参图 15-1)。

我们可以在 16 世纪的音乐中,尤其是意大利各赞助中心的实践中,看到相似之处。像廷克托里斯这样的 15 世纪作曲家,常常与乔瓦

① Giovanni Santi, *Cronaca rimata* (1490), l. 424—26.
② *The Columbia Encyclopedia*, Raphael (6th ed., New York: Columbia University Press, 2001).

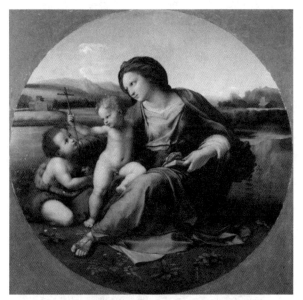

图 15-1 拉斐尔[Raffaelo Santi 或 Sanzio](1483—1520)《阿尔巴圣母》(Alba Madonna),约 1510

尼·桑蒂一样,坚信他们的时代有着前所未有的富足。但在 16 世纪,大家致力于以客观的、超越"和谐与平衡"的完美标准为目标,一旦达到这个目标,就会永垂青史了。

16 世纪下半叶的许多音乐家都相信,这种令人满意的状态在他们的时代就已经达到了。他们认为,当下的音乐就是一种[586]"完美化的艺术"[ars perfecta]。从野蛮时代(信仰文艺复兴的人们就是如此称呼中世纪的)衰败的"最低谷"挣扎出来后,音乐重升至它为古代人所认知的"完美顶点"。③ 音乐技巧并不需要进一步发展。需要做的事情是整理:把完美化的风格分类为固定的法则,以至于不会再次遗失,以至于音乐的协和与平衡可以被保存下来,甚至传授给那些没有天赋去自己发现的人。因为已被发现的并不需要再去发现。发现的时代过去了。一切都已被知晓。遵从被确立起来的卓越,即"古典主义",这样的时代开始了。这完全是一个理论家的时代。

③ Gioseffo Zarlino, *Istitutione harmoniche* (Venice, 1558), Vol. I, *Promio*; quoted in Jessie Ann Owens, "Music Historiography and the Definition of 'Renaissance'", *MLA notes* XLVII (1990—91): 314.

图15-2 无名氏所作乔瑟佛·扎利诺[Gioseffo Zarlino]画像,国立音乐博物图书馆[Civico Museo Bibliografico Musicale],博洛尼亚

"完美艺术"杰出的整理者是乔瑟佛·扎利诺(Gioseffo Zarlino)(1517—1590),其巨著《和谐的规则》[Le Istitutioni harmoniche]于1558年首次出版,之后两次再版。上文中的那些历史判断就出自此书。扎里诺这部四卷指南的标题,本身就是各个时期的标志。该标题经常被翻译为"要素"或"和声之要旨",或者其他类似的含混词汇,但其真正的意思是"被确立的和声法则"。无论是在狭义的音乐意义还是在广义的美学意义中,和声都是被称为能够通过可靠而真实的方法来教授的。"如果我们至今还遵循着那些曾被废弃的法则,"扎利诺在论及对位的第3卷的结论中断言,"我们的创作就能远离饱受诟病的要素,去除所有谬误并变得优美,我们的和声就会出色、令人感到愉悦。"④协和与平衡关乎比例,比例关乎数量。因此,我们并不会惊讶于扎利诺写

④ Zarlino, The Art of Counterpoint (Istituione Harmoniche, Vol. III), trans. G. Marco and C. Palisca (New York: Norton, 1968), p. 289.

道:"音乐是附属于算术的科学。"⑤他甚至在最后一卷增加了一章,用了一个带有警示意味的标题:"感觉是不可靠的,判断不应该只由感觉的意义形成,而应该伴有原因。"⑥这开始有波埃修斯[Boethius]的味道了。如果我们草率地提及那些相互冲突的时代精神[Zeitgeists],我们可能会有一种给这位完美典范的"文艺复兴"理论家贴上"中世纪"标签的冲动。

但是,和许多悖论相似,这个悖论也只是表面上的。扎利诺只是试图给自己的法则假以权威,阻止学生们进行离奇古怪的实验。不要说寻求刺激的探索,就连新的观点都会削弱完美化的艺术。而他在其他层面提出了波埃修斯从来没有提出的观点,那就是"自然哲学"。这就是我们所称的"科学"[science],在现代经验式(或"伽利略式")观念的层面,这种观念被认为是作为"文艺复兴"时期其现世主义的副产品而出现。把16世纪[587]视为现代科学摇篮的人,倾向于称这个时期为"早期现代"时期。扎利诺是第一位"早期现代"的理论家。

扎里诺理性化经验主义真正有价值的成果,是他对和声的认识,因为和声在"早期现代"音乐中发挥了真正的作用,也因为在理论思考方面具有巨大价值,还有就是他在思考和声原理方面所具有的智慧。到目前为止的很长一段时间内——至少从15世纪开始,并且很可能在此前的非书写作品中就已经出现了——最早从英国引入欧洲大陆音乐的三和弦,事实上已经成为所有欧洲复调音乐的规范的协和体。但是,在扎利诺以前,没有理论家把三和弦看作是一个整体,为它命名,或者认为使用它是正当的。

三和弦的成熟

我们到现在为止研习的所有理论都是迪斯康特理论,两个声部

⑤ Zarlino, On the Modes (*Istitutione harmoniche*, Vol. IV), trans. V. Cohen (New Haven: Yale University Press), p. 102.

⑥ Zarlino, *On the Modes*, p. 104.

("结构上的一对声部")界定了和声规范,只有完全协和音程才享有完全的使用自由。即便其他位置没有出现完全协和音程,书写音乐的作曲家依然会以最后终止式上出现这类协和音程为荣,正如我们所看到的,在最后终止式这个位置上,三和弦不得不为了完全的终止式结束而将三度消除掉。扎里诺是第一位将三和弦作为完全独立的协和体接受的理论家。他不仅接受了三和弦,还称之为"完美和声"[*harmonia perfetta*]。在为三和弦赋予这个富有暗示性的名称方面,他之所以能够自圆其说,不仅是基于三和弦和声引起感官愉悦,也不是基于他归于三和弦的情感表达特质,尽管确实是他第一次径直宣称:"当[一个和弦中]的大三度在[小三度]下面时,和声是快乐的,而当大三度在上面时,和声是悲伤的。"⑦除了这些因素外,扎里诺还引用了数学理论,使得他可以像一个真正的亚里士多德式人物那样断言,根据他的法则,理性比感觉更居统治地位。他宣称,这种"完美和声"是"完美数字",即 6 的产物。

格拉雷亚努斯通过为法兰克四度增加两个收束音,用来解释当时的旋律风格,从而向现代的做法靠拢。如同他一样,扎利诺为毕达哥拉斯四度增加了两个整数,用来产生当时音乐的和声,他现在希望能够合理解释这些和声。完美的毕达哥拉斯式和声,都可以用从整数 1 至 4 的"超级特殊"的比例来表述。就是说,这些和声都可以表达为分数,分子比分母多 1,因此:2/1=八度;3/2=五度;4/3=四度。但是,扎里诺说,数字 4 并无特别之处,将数字 4 作为界限也是没有理由的。

啊,但是 6 就不同了! 6 之所以是完美数字,因为它是第一个既是所有数字之和,也是所有数字之积的整数。就是说,1 加 2 加 3 等于 6,1 乘 2 乘 3 也等于 6。因此,体现出 1 和 6 之间所有超级特殊比例的和声,就会是一个完美和声,运用了如此和声的音乐就会是一种完美的音乐。实际上,这就意味着在四度上增加一个大三度(和声比例为 5:4)、在大三度上增加一个小三度(和声比例为 6:5),产生了一个音响能够充分共鸣的音高距离,即三和弦在六个声部(3 个根音、2 个五音、1

⑦ Zarlino, *The Art of Counterpoint*, p. 70.

个三音)中一种理想的叠置,如例 15-1 所示。

例 15-1 乔瑟佛·扎利诺基于 C 上的 *senaria*(6 的和弦)

[588]现在,这个布局被视为自然和声音列(或者"泛音"列)的开始,从 18 世纪开始该音列已是解释三和弦以及肯定其"自然性"的标准方法。毋庸置疑,扎利诺若能看到他在"自然哲学"领域中的理性推断被证实的话,定然会欢呼雀跃。但是在 16 世纪时,泛音列是无人知晓的。

而当时的人们一定知晓的是,音符以这种方式叠置,会很动听。在 16 世纪末,丰满的五声部和六声部织体愈发普遍,这种理想化的距离与叠置得以广泛实践,越来越多的作品结束于具有充分共鸣距离的完整三和弦之上。(参例 14-7 森弗尔[Sennfl]对若斯坎《万福玛利亚》[Ave Maria]的华丽仿作的结尾就是一个在合理论证前先行实践的例子。)现在,这两种丰富和声的实践——对声乐的扩展、三和弦的结尾,都有了合适的"理论化"支撑。可以说,它们属于收尾性工作之一,界定了"完美艺术"作为和声中的最终语汇。

"最杰出的阿德里亚诺"及其同时代人

使 16 世纪中叶高级体裁(弥撒和经文歌)的"古典"复调与众不同的另一项收尾或完善性工作,就是对于处理不协和的全面合理化解释与汇编,即在不协和出现时使其圆润或缓和。扎利诺在这方面再次成为权威理论家,但是[589]就这么高的名望而言,他声明要特别感谢他

图 15-3 阿德里亚安·维拉尔特[Adrian Willaert],木刻画,用于《新音乐》[*Musica Nova*](威尼斯,1540)的扉页,这是一部维拉尔特与几位意大利学生为管风琴或器乐合奏所作的利切卡尔曲集

所敬仰的导师,扎利诺称其为"最杰出的阿德里亚诺"[*il eccelentissimo Adriano*]。他就是我们所知道的阿德里亚安·维拉尔特[Adrian Willaert]。维拉尔特能够作为该世纪中期伟大的潮流引领者而赫然矗立于历史之中,在一定程度上要感谢扎利诺。

维拉尔特在1490年左右出生于西佛兰德斯[West Flanders](现比利时)的布鲁日[Bruges]或南方一座更小的城镇,是15世纪早期以来统领意大利宫廷与教堂音乐的佛兰德人与法国人谱系中的最后一人。从某种层面上说,他是若斯坎极富创造力的徒孙,因为他的启蒙老师是穆东[Jean Mouton](约1459—1522),即路易十二[Louis XII]与弗朗西斯一世[Francis I]时期法国王家礼拜堂唱诗班的成员之一,也是一位重要的经文歌作曲家。诗人龙沙[Ronsard]于1560年写道,穆

东是若斯坎最好的学生。⑧ 其他著述者也注意到了他们之间特别的亲缘关系。

但是,穆东未必真正跟随若斯坎学习过。他可能只在自己相对成熟的时期认识这位长者而已——即使这一点,也只有假设若斯坎真正在法国宫廷定居过才可能,而这种假设并没有明确证据。但是,可以确定的是,与若斯坎这位当时最伟大的音乐泰斗产生关联,会对穆东和其他人的名望带来益处,还可以确定的是,穆东在自己的经文歌中有意识地模仿了若斯坎。他引自若斯坎的风格特点——成对模仿、清晰的表达及结构的修辞方法,转而传给了维拉尔特。

格拉雷亚努斯把穆东尊为后若斯坎一代作曲家之最,穆东传下去的还有他所谓穆东的"令人愉悦的旋律流动"[facili fluentem filo cantum],⑨这是节奏进行精致规律的结果,也是避免或者省略终止式的复杂技巧的结果。这个重要发展可被视为更多与维拉尔特和扎利诺有关。维拉尔特绝非这种手法的唯一继承者或(就此而言)若斯坎唯一富有创造力的徒孙。在近距离观察他的创作之前,我们可以简要观察一下他同时代两位最重要的作曲家的创作,为他的创作设定一个语境。这两位都比维拉尔特略年轻但寿命都更短。两位作曲家都成功地把穆东令人愉悦的流动发展为壮美的音响流,其中多个构成声部不再以任何明显的方式进行功能化区别,而是不断地进入和离开,将它们独特、优美的线条贡献给丰满而厚实的织体,引向了织体自身在外表上的无穷生命。

贡贝尔

最流畅且华丽的"后若斯坎"风格,可以以佛兰德人尼古拉斯·贡贝尔[Nicolas Gombert](约1495—约1560)的作品为例。贡贝尔也曾被称为是若斯坎的学生,但是该信息来自一位时间较近、地域较远的观察

⑧ Pierre de Ronsard, *Livre des mélanges*, in Ronsard, *Oeuvres complètes*, ed. p. Laumonier (Paris, 1914—19), Vol. VII, p. 20.

⑨ Glareanus, *Dodekachordon* (Basel, 1547), p. 450.

者——德国理论家赫尔曼·芬克[Hermann Finck]于1556年这样写道。这很可能是对"若斯坎"商标的又一次使用。⑩ 芬克得出错误的结论,可能是因为贡贝尔为若斯坎写过人文主义悼歌《啊,朱比特的缪斯》[*Musae Jovis*]。这首歌曲是1545年由安特卫普[Antwerp]出版商蒂尔曼·苏萨托[Tylman Susato]委约创作的,用来点缀若斯坎的尚松集。

[590]实际上,贡贝尔是神圣罗马帝国末期最伟大的查理五世[Charles V]精英礼拜堂唱诗班[élite chapel choir]的成员,1529年成为男童合唱团总监。1540年他因性侵所辖的一名男童,而被解除职务,此后曾一度服苦役,在公海做划桨奴隶。此后,他似乎隐退到比利时的天主教城镇图尔奈[Tournai],成为这座与巴黎圣母院齐名的大教堂的教士。该教堂在几个世纪前就在演唱著名的混合常规弥撒了,即现在所知的《图尔奈弥撒》(参第9章)。在这段相对平静并有一定物质保障的最后岁月中,他有点像一位专事创作经文歌的自由作曲家。他有160多首作品存世,其中有一半以上的作品显然是1540年后创作的。

《耶稣向众人讲话》[*In illo tempore loquente Jesu ad turbas*]就是这样一首作品,它是一部六声部福音经文歌,1556年于安特卫普首次出版。例15-2包括了起始的主题模仿,以及下一组模仿的开始。此处只较为简略地提及一下遍布模仿。织体来自作曲家创作的动机(《幻想曲》[*fantazies*])的交织,但声部数量和模仿进入次数不同(像比努瓦[Busnoys]或若斯坎作品中那样)。音乐在大量波浪式段落中从容不迫地进行。每个段落都来自无数大大小小主题进入的交织,所有主题进入都以能被辨识出(虽然并非逐音逐句)的相似而开始。对于这种带有自由延续性的高度冗余的相似模仿,扎利诺赋之术语"自由模仿"[*fuga sciolta*]❶,与他所称的"固定模仿"[*fuga legata*](我们称之为卡农)相对。

⑩ Hermann Finck, *Practica musica... exempla variorum signorum, proportionum et coanonum, iudicium de tonis ac quaedam de arte suaviter et artificiose cantandi continens* (Wittenberg, 1556), quoted in Geroge Nugent with Eric Jas, "Gombert", *The New Grove Dictionary of Music and Musicians* (2nd ed., New York: Grove, 2001), Vol. X, p. 119.

❶ [译注]为避免与赋格[fugue]的通行涵义混淆,此处遵从原文的解释,将fuga译为"模仿"。第848、854页两处翻译亦做同样处理。

例 15 - 2　尼古拉斯·贡贝尔[Nicolas Gombert]《耶稣向众人讲话》[*In illo tempore loquente Jesu ad turbas*],第 1—23 小节[谱例中标为"8"的小节,数字应为"13"——译注]

例 15–2（续）

与"就在那时"[in illo tempore]相关的乐句进入了16次,如例所示。"耶稣向众人讲话"[loquente Jesu and turbas]相配的下一个乐句共有14次进入,间隔更[592]紧。特定动机的呈现次数以及主题进入的速率,是贡贝尔在结构划分与修辞强调两方面的主要手段。它们经常很明显、很不对称地变化着,使得作曲家关注并控制了作品的轮廓,而无需诉诸突兀的织体对比。修辞保持为塑造轮廓的力量,但是在新的限制中,由突出强调的技法界定。表现力被升华至"收束"中。

织体可以与极其精致的花毯相媲美:旋律线的交织,在开始时被赋予鲜明的轮廓,也在开始时隐退至和声的变形与交织中。和声与节奏的维度,将河流的象征及其对平静、无尽流动的暗示,映入我们的脑海。和声或者说调性的布局极其稳定。其稳定性是通过尤为强调所谓"结构音高"而获得的,如此界定是基于它们在调式固有结构中的功能,格拉雷亚努斯将这种情况称为"伊奥尼亚",以C音作为收束音。

第一句"就在那时"[in illo tempore]的每一次主题进入,要么在收束音上,要么在吟诵音[tuba](这会令人想起很久以前的某种法兰克术语),即G音之上。在收束音上的主题进入,接着一个上五度至吟诵音,形成了该调式的五音列。在吟诵音上的主题进入,并没有逐字逐句地接下去,而是以互换的方式,通过一个上四度至收束音,形成了该调式的四音列。第二句(以"讲话"[loquente]一词开始)似乎些许改变了结构:主题在G或者其五度D上进入,但是收束或者终止式的音符,再次每每处于G(吟诵音)或者C(收束音)之上。

[593]这种调式的规律性由音域布局(主要音域[tessitura])加强了:旧式的结构对即固定声部(加上"五度声部"[quintus],它与固定声部音域一致)首先进入,从吟诵音上行至收束音。这暗示着副调的音域[ambitus](令人回想起旧式的圣咏理论家们的术语),而那些声部总的音域,以及开始的那个G作为最低音与处于音域当中的收束音的功能,证实了这种暗示。其余声部,就是旧式的那些不重要的高低对应固定声部对,加上叠置低音音域的"第六声部"[sextus],被极其严格地限定于"真正的"八度之中。对于这些声部来说,收束音就是最低音。

另一个暗示了无尽流动的要素,就是织体不变,尤其是节奏不变。

一旦所有六个声部都进入，它们就会持续保持着进行直至结束。在最后一次"就在那时"[in illo tempore]和第一次"讲话"[loquente]之间低声部中将近三拍[tempus]的休止，大概是整首经文歌中最长的休止；无论是对于结构轮廓还是修辞效果来说，织体中都没有极端的对比。甚至更为明显的是，一旦六个声部都处于进行之中，每个微音符[minim]（抄本中的四分音符）上都有平稳进行直至结束。

这就是说，声部以微音符脉动而进行，由此，如果进行的各声部为了分析的目的而分置于不同谱表中，其"结果"将形成平稳的四分音符流，由八分音符偶尔装饰一下。而且，当这首经文歌继续进行时，微音符脉动的规律性，会越来越被逐渐增加音节的歌词的配乐所强调。每个微音符之上都运用协和音，确保和声的平滑，只有终止式的延留音除外。然而，一旦六个声部都处于进行之中，仅有的不协和就处于"弱"的八分音符之上，而且所有这些不协和都能按照我们现代的和声术语进行分类：主要是经过音和不完全的邻音[échappées]。

我们可以很容易看出风格上的完美性，这正是贡贝尔所追求的。对于这样的音乐是以何种方式来打动听者的，我们无从获知太多，但是我们确实知道的是，这样的音乐在作曲家们中获得了巨大的声誉，作曲家们认为贡贝尔的技术控制令人钦佩，足以成为几代人的榜样。事实上，晚至1610年，在贡贝尔经文歌问世的50多年后，蒙特威尔第[Claudio Monteverdi]（1567—1643），出版了一部仿作弥撒，以真正史诗般的篇幅重编并改写了《耶稣向众人讲话》。本书后续章节中将大量论述蒙特威尔第，而他在贡贝尔去世时还未出生。贡贝尔是第一位也是最后一位作曲家的作曲家。

克莱芒

维拉尔特同时期另一位重要的人物，是多产到令人不可思议的雅各布·克莱芒[Jacobus Clemens 或者 Jacob Clement]（约1510—1556）。他的安特卫普出版商蒂尔曼·苏萨托[Thlman Susato]开玩笑地称他为"非教宗的克莱芒"[Clemens non papa]，似乎有人会把一位荷兰作曲家与罗马教宗混淆起来。但是，这个可笑的诨名流传下来

了。他的宗教音乐分为迥异的两类。数量居多的一类包括,他写了15部传统拉丁语弥撒,写了多至令人吃惊的233部经文歌,就大多数"后若斯坎"教堂作曲家创作这两种体裁的相对比重来说,这个数字给出了一个极端但并非不准确的观念:与前若斯坎时期截然相反。这个比例可靠地成为后若斯坎时期作曲家的"修辞性的"即人文主义者[594]倾向的标准。在这些作品中,克莱芒运用了我们在贡贝尔作品中看到的相同的综合技巧,尽管没那么严格,多了一些变化。

克莱芒最知名的经文歌之一是《曾安慰我的人却抛弃了我》[*Qui consolabatur me recessit a me*],1554年首次出版,例15-3是其开始与结尾。歌词是人们所熟悉的《圣经》语句的拼接,就是把《圣经》引文拼缀在一起用来许愿,甚至于可能不具有仪式化的表达目的。这种拼接段在当时非常流行,对于我们来说是很费解的,因为我们着实不知道它们为何目的。它们也许在教堂中用于许愿仪式,或许标志着出现了一种由音乐印刷业所发展的新体裁,即"敬神的室内音乐"(如约瑟夫·克尔曼[Joseph Kerman]为之后一部英国作品的命名),意思是为在家演绎而作。⑪

例15-3a 雅各布·克莱芒[Jacobus Clemens]《曾安慰我的人却抛弃了我》[*Qui consolabatur me recessit a me*],第1—24小节

⑪ Joseph Kerman, "On William Byrd's *Emendemus in melius*", *Musical Quarterly* XLIX (1963): 435.

例 15－13a（续）

例 15-3b 《曾安慰我的人却抛弃了我》第 78 小节至结束

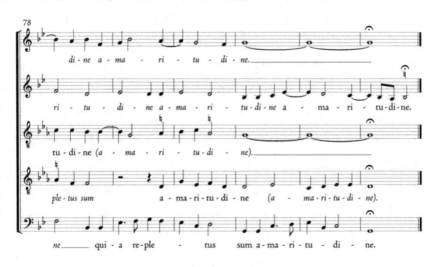

[595] 在这个伟大的经文歌写作时期,许多经文歌歌词(即便不是绝大多数),都不是标准化的,不用于仪式。甚至于贡贝尔的《耶稣向众人讲话》就是一个例子:这首作品在上文中被描述为一首福音书经文歌,而事实上它只是一首"福音书风格"的经文歌。其中挪用了多用于福音书的叙述性套语("就在那时"[In illo tempore]),来引入一首对圣母玛利亚极其热情的赞歌,表面上是对其子的赞颂:"神圣的是生你的子宫,以及给你吮吸的乳房。"由此,我们可以冒险猜测,贡贝尔的经文歌是用于典型的前宗教改革"圣母弥撒"的。但是这只是一种猜测。

《曾安慰我的人却抛弃了我》的拼接性歌词具有同样的特征,可以推测为是要装饰或是象征一种哀悼场合;收录其中的歌词片段,提到了眼泪、痛苦与失去。歌词如此感人肺腑,使得这首[596]经文歌曾经支持了一个复杂的假设。据说,该世纪中叶,天主教的荷兰与佛兰德作曲家们经常表现出皈依路德宗的倾向,强调个人宗教情感,通过大量运用未写出的伪音[musical ficta]临时变化音,精心处理隐蔽的半音转调,使音乐更加生动。⑫ 该理论即使不成立,也至少是因为缺乏证据支持

⑫ Edward Lowinsky, *Art in the Netherlands Motet* (New York: Columbia University Press, 1946).

而被搁置的。但是，即便没有隐蔽的半音化，克莱芒的经文歌也显然是一首感人至深的作品，我们完全可以说它富有想象力的不拘一格，至少与贡贝尔式的严格有着直接对比，强调并支撑了这首作品的表现力。

表面上，克莱芒的创作技法似乎与贡贝尔一样严格，甚至于更加严格。同样冗余的，是开始的主题模仿重叠地相互交织进入。事实上，克莱芒使每个声部出现了两次，从而产生了精确的、对称的"双重主题"，即具有修辞效果的密接合应的第二部分。但是，在我们期待着节奏成为贡贝尔的规律微音符脉动时，却并没有安定下来。事实上，那个密接合应的二次陈述，是一个出人意料地受到节奏进行控制的时刻：这是一个修辞性的停顿，就是说，起到了（如同休止所做的）吸引注意力的作用。那么是在哪些方面产生了这个作用呢？

首先，是对某些非同寻常的音高关系产生了作用。读者们可能已经注意到，这部作品的调号非同寻常地都是降号。调号自身并不表示半音化：事实上，恰恰相反。调号所起到的作用，是对自然调式的完整移位。这是调号现在对现代大调和小调音阶所做的事情，也正是调号在16世纪所做的，当时大调和小调音阶才刚出现，用的是标了红字的伊奥尼亚和爱奥尼亚。根据终止式来看克莱芒的第一次模仿主题，很显然，高音声部、对应固定声部和低音声部中的两个降号，仅仅是把伊奥尼亚调式向下移位了大二度——非常像是在保持了主要效果的同时，"变暗"了。这个第一主题，正如例15-2中贡贝尔的作品一样，通过交替吟诵音和终止音的[597]进入，为这个调式确立了规律性。（在贡贝尔于八度之上使主题成对进入的地方，克莱芒用下方五度使前两个主题进入成为一对，在完全拍的吟诵音到完全拍的终止音之间，形成了一个直接的、节奏规律并非常肯定的进行。）

但是在第二个主题，即密接合应的那个主题，进入是极其不规则的。固定声部以终止音上的再一次主题进入完全重复了第一个乐句。这个声部是唯一重复了我们所谓结构音高之一的声部。对应固定声部没有模仿固定声部，但是实际上却通过开始于D的三度叠置，在和声上丰富了固定声部，以至于其音程结构背离了惯用手法。下一个主题进入的声部是"五度声部"[quinta vox]，模仿的并非固定声部，而是在

下方五度模仿了对应固定声部。这个声部由调号中奇怪的额外降号使然，也模仿了不标准的音程结构。

当然，这也就是为什么此处有个额外降号的原因："伪音"的正常规则并不需要这个额外的降号。它之所以要明确写出，就是因为它背离了调式的规律性。因此，它是真正的"半音化"，即便是一个很温和的半音。最后，两个外声部在互为八度上的降 E 进入。在此，"伪音"的正常规则确实需要降 A，这个音由五度声部中的调号明确提供了（正如我们现在注意到的，固定声部也是如此）。这个降 A 并不是伊奥尼亚音阶的一部分。它是"混合利底亚"的融入。这首经文歌的调式"混合化"了，变得不稳定了。

这种不稳定性在这首经文歌的结尾得以确定（状况有点自相矛盾了）。最后的终止式出人意料地出现于 G 上，回顾式地丰富了这首经文歌多利亚调式的色彩，也许是因为歌词中最后一个词——"痛苦"［amaritudine］需要阴暗的和声配置，也许是因为就作曲家在和声上的胆识来说，他对于不以传统四种终止式中的某一种来结束经文歌，还是保持着些许谨慎。但是，对于以完整的三和弦结束来说，他并非不敢越雷池半步。至该世纪中叶时，如扎利诺所述，这样的结尾是很标准的；事实上，正如此处，通过延留音和较低邻音而在最后和弦出现三音，是很常规的戏剧化手段了。

克莱芒宗教作品的另一分支，与上例富有极高表现力的经文歌相比，在风格上是相反的极端。他的四卷《小诗篇歌曲集》［Souterliedekens］，出版于 1556—1557 年，包含所有 150 首诗篇的三声部复调配乐，这些诗篇当时才被翻译（或者更确切说是意译）为荷兰语诗歌不久。正如通常被人们称呼为"格律诗篇"那般，这些诗篇翻译为本地语并用本地语出版，成为宗教改革掘起的重要风尚，甚至在那些没有立刻参与到新教的繁荣中的国家来说也是如此。这些诗篇既可用于会众歌唱形式的公众礼拜，也可用于家庭，它们为出版商带来了滚滚财源。

克莱芒配乐的诗篇译本（委约来自他的出版商即那位有商业眼光的苏萨托）最早于 1540 年由安特卫普出版商西蒙·科克［Simon Cock］发行。这是全欧洲最早的格律诗篇全集。为了让它更有用、更

有市场,科克的版本提供了或流行或民间的曲调——爱情歌曲、叙事歌、饮酒歌和熟悉的赞美诗,格律释文配上这些曲调就可以唱了。每首诗篇上方都印有一首这样的曲调。事实上,它们是在低地国家最早用活字[598]印刷的音乐。但是其内容的全部意图,就是人们能记得住。

这种来自口头传统的挪用,在学术文学中就是人们所知道的"仿制品"[contrafactum](字面意思就是"伪造品"或"改头换面")。拉丁术语会使事物听起来很神秘,但这个术语却是一个所有人都知道的实践。这种实践就是我们非正式称呼的"仿作",对于参与过复兴集会、学过校园歌曲(这些歌曲很少有自己的音调)或者受邀参加"烤肉野餐会"的人来说,这是很熟悉的。这个实践间接地承认了一个事实,即在多数社会中,包括我们自己的社会,口头文化比音乐文化有更广泛的传播。这个观念就是尽快让大家能一起演唱,而不要在虚饰上浪费时间。熟悉的曲调,无论它们源自何处,都可以被所有人立刻唱出来,而无需什么特殊指导。

于是,克莱芒并非仅为科克出版的词配乐。据推测,按照苏萨托的委约,他也吸收了熟悉的音调,要么遵照传统出现在固定声部,要么出现在更加明显的高声部。然后,正如苏萨托所出版的,诗篇在音乐上变得半文学化了,就是说:依然可以作为仿作而用于同度歌唱,也可以让有文化的人们优雅地配上和声。此处(例15-4),选自其中的一首是诗篇71:"啊,我的主啊,我寄托了我的希望"["In Thee, O Lord, have I placed my hope"](或者在教堂中传统地演唱的《耶和华啊,我投靠你》[In te, Domine, speravi])。克莱芒的高声部吸收了一首古老的荷兰爱情歌曲,即《啊! 爱神的枷锁》[O Venus bant],开始于:"啊、爱神的枷锁,啊、燃烧的火! 那个亲切可爱的女孩儿,已经征服了我的心!"在原词的本质与被改编音调的实用目的之间,也没有出现任何不协和的问题。祈祷者的亲密无间就是目的——事实上这就是激起整个宗教改革的观点——任何促进祈祷者亲密无间的东西,都是合适的。

例 15-4 克莱芒《小诗篇歌曲集》[Souterliedekens],诗篇 71(《耶和华啊,我投靠你》[In te, Domine, speravi])

啊,我的主啊,我寄托了我的希望:
让我永远不要置身困惑。
将你的正义交于我,让我得以逃脱:
将你的耳朵靠向我,救赎我。
你是我坚固的居所,是我永远的
依托……(诗篇 71,詹姆士国王版)

[599] 不用说,这首家庭用的诗篇并非"完美艺术"的例子,而是一种对比或者说是替代。这首诗篇在此可以作为一个初步的提示,除了

扎利诺的宣称和他所信奉的这种音乐无可争辩的特质之外，完美艺术绝非一种普遍风格。而且，它显示出，甚至因为"完美艺术"是被完美化的，因此有多重力量在发生作用，这些力量会危及并最终取代"完美艺术"。宗教艺术以宗教改革名义的大众化，只是这些动力之一。

维拉尔特与转变的艺术

然而，"完美艺术"的完美，更明确地展现出与它粗糙的竞争对象的对抗。当然，这首粗糙的韵文诗篇恰恰是精致的粗糙，如同被完美化的风格是精致的被完美化。我们刚才看到了出自一位作曲家之手的两个例子，他根据目的选择了风格。其区别尤其展现于"接合处"——线条结尾与终止式：韵文诗篇中的"接合处"是明确并且有所强调的，而拉丁语经文歌中的"接合处"则被艺术化地掩盖了。事实上，例 15-3a《曾安慰我的人却抛弃了我》的开头，如果不被打断的话，并无可中断之处。

选取的中断处，即诗行"抛弃了我"[recessit a me]配乐的结束，是尤为鲜明的实例。在第 23 小节的高声部和"五度声部"之间，降 B 上的终止式被精致地预示了，以对位的方式准备发生，由此把这首经文歌的第一段带至一个优雅的结尾。但是五度声部并没有把被期待的那个降 B 坚持下去，而是跳至降 E。似乎令人感到诧异的是，高声部转变为些许花唱而停顿下来，直到下一个[600]可用的降 B 和声出现。但是下一个模仿的主题（其歌词——"我找寻着我所渴望的"[quaero quod volui]几乎像是对可怜的高声部的嘲笑）已经有了数次进行，就在令人惊奇的固定声部降 E 下方由低音声部引入，高声部最终在没有完全终止式的支持中逐渐消失。

这就是"完美化"创作的真正艺术所在。正如瓦格纳[Richard Wagner]多年后指出，创作的艺术就是转变的艺术。这正是维拉尔特作为技术大师之所在，正是在解释为何对于扎利诺和所有阅读其著作的读者来说，维拉尔特是音乐的完美化身和至高无上的导师。

当然，维拉尔特的至高无上，一部分要归功于这一事实：在扎里诺的论述中，他拥有了若斯坎在格拉雷亚努斯著作中所拥有的头衔，即所谓

的热心传播者。一部分原因也是因为适宜的居住地和出色的商业头脑。维拉尔特在意大利居住并工作，这里是当时赞助制度的中心，也是蒸蒸日上的音乐商业中心。他很幸运，找到了一位崇拜者，即威尼斯共和国总督（首席行政长官）安德烈亚·格里蒂[Andrea Gritti]，这位总督在几位拥有更高资历的候选人中选择了维拉尔特，来担任作曲家们渴望的、最有名望以及薪俸最高的教堂职位之一——欧洲建筑的骄傲之一、豪华的11世纪圣马可大教堂的礼拜堂唱诗班乐长[*maestro di cappella*]。他于1527年被任命，当时他30岁有余，一直供职至1562年去世。

图15-4 圣马可大教堂，威尼斯

他也与当地的音乐出版商加尔达纳[Antonio Gardane]与斯科特[Scott]兄弟，即16世纪意大利音乐商业毋庸置疑的领袖，建立了生意关系。1539年开始，加尔达纳与斯科特出版了维拉尔特的24卷曲集，包括弥撒、经文歌与世俗声乐与器乐[601]等几种体裁。这个人在音乐业界中一人独大。

但是，维拉尔特的卓越，至少在同样的程度上，依靠的是他音乐中的特质。他的秘密，使他而非贡贝尔或克莱芒成为当时真正的"经典"以及公认的卓越的绝对标杆，就是他在风格上的适度，而少有个人的特有风格。适度与些许的非个人主义，是普遍与古典主义联系起来的特

质。我们几乎可以说，维拉尔特拥有这些特质的程度已经有些过分了，都成为他的个人特色了。

通过避免贡贝尔的稠密和克莱芒的花哨，他获得了被认为几近完美的平衡、清晰和优雅。实际上，他在其"后若斯坎"同时代人的成就上向后跃进，刻意地恢复了若斯坎自身风格的某些基本要素，即人文主义者理想化并传播开来的那些观念。其结果就是一种更简练、更简洁的风格，这使扎利诺可以更容易整理，然后成为真正的通用语、一种国际贸易的媒介。由此，正是维拉尔特，首先使若斯坎（或者不如说是带引号的"若斯坎"）成为真正有代表性的16世纪作曲家。

这个过程可以由维拉尔特那首经文歌最为有力地予以阐释，这首作品与我们所熟悉的若斯坎的一首经文歌很相似。他的《你是有福的，天上的女王》[*Benedicta es*, *coelorum regina*]，1545年由加尔达纳出版，从相同的格里高利继叙咏中提取出旋律材料，该继叙咏早先都是若斯坎（参见例14-9）和维拉尔特的老师[602]穆东的经文歌来源。若斯坎和维拉尔特的这两首配乐，似乎因此一脉相承。但是，它们实际上完全不同。若斯坎的配乐关注定旋律声部和那些"自由"声部之间根本的功能差别，不同的分组即便相等，也都分别处理了模仿。在维拉尔特的经文歌中，圣咏材料被完全吸收至模仿织体之中，在声部中并无本质的功能区别。

但是，这个发现即便拉开了两首《你是有福的，天上的女王》之间的距离，也还是将维拉尔特的作品与典范中的典范——若斯坎《万福玛利亚》的开头联系在一起。若斯坎的这首作品，确实与维拉尔特的《你是有福的，天上的女王》（像他其他大多数的经文歌一样）有很多共同之处。相同之处在于，丰富的声部配对、谨慎的织体运用，使得全奏不多且出现于高潮。因此，这样的织体比贡贝尔或者克莱芒的更轻薄、更简单，因此而更接近若斯坎。

维拉尔特的配乐有更多全音符而非微音符，比维拉尔特直接的前辈们的作品更加音节化（因此歌词的表达更加清晰）。有时甚至还暗示出，若斯坎为了强调而修辞化地[603]运用相同节奏。维拉尔特以关注朗诵著称。扎利诺的著作被公认反映了维拉尔特的详尽教学，其中

就包括了一套著名的、几近空前的朗诵规则。

然而,维拉尔特会被视为一位"后若斯坎"作曲家,就在于他对和声的使用。这部作品的最后和弦明显展现这一点,这是一个变格处理的完整三和弦——甚至于是现在最为典型的"阿门"终止式类型(参例15-5C)。需要注意的是维拉尔特对最后和弦的布局,音高越高音程越小——向上读谱为八度、大三度、小三度——符合扎利诺阐述的"六分型"[senaria](将六作为完美数字)理论。如果存在第五声部的话,当然应取两个G之间的D,以便使"六分型"音程得以更完整地排列:五度、四度、大三度、小三度。(从理论上说,第六声部,会比低音G低一个八度,但是在实践中,由于人声音域的局限,变为重复那个已经存在的G。)

例15-5a 维拉尔特,《你是有福的,天上的女王》[Benedicta es, coelorum regina],第1—15小节

例15-5b　维拉尔特,《你是有福的,天上的女王》,第24—31小节

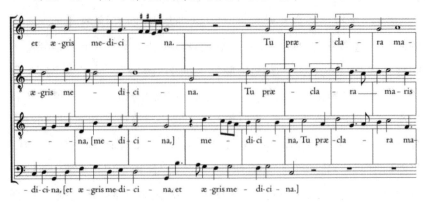

例15-5c　维拉尔特,《你是有福的,天上的女王》,第144—150小节

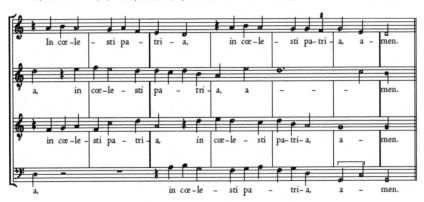

维拉尔特对不协和音的处理也更加有控制而更加有规律——不仅比贡贝尔或者克莱芒规律,甚至比若斯坎还要规律。举一种不协和音的例子,即便它会在其他任何一个作曲家的作品中出现,也不会在维拉尔特的作品中出现,参贡贝尔《耶稣向众人讲话》第21小节,例15-2临近结尾处。这个不协和音在高声部:在进行到B之前,它的C保持着,与固定声部和第六声部的G相对,产生了4—3音的延留,与第五声部中的D相对,产生了7—6音的延留——还与低音中的B相对,产生了9—8音的延留,与我们所谓的导音相对。现在的学生们学习的是,通过运用避免解决音(这个例子中的B)与延留音(这个例子中的C)同时存在的法则,来避免这个不协和音。扎利诺的读者是第一批被

如此训练写作的学生,而扎利诺必然是从维拉尔特那里学习到这个法则的。

但是,维拉尔特与若斯坎最重要的风格差异,在于维拉尔特(像贡贝尔和克莱芒一样)时刻关注着要保持一种无缝的、"从容的旋律流动",正如他从老师穆东那里学来的。因此他时刻关注着缓和、删去或事实上是在避开终止式。即便没有扎利诺的功劳,维拉尔特的经文歌也已经名副其实地是平滑避免终止式的教科书。

有时,这种对于终止式的避免,是通过我们依然如此称呼的"阻碍终止"来获得的。这种做法的第一个例子,出现于例 15-5 的第一个终止式:开始的高声部与中音部二重唱的结尾(第 8 小节)。中音部不作声了,听不到它的八度 G 与高声部中那个 G 同时出现,而与此同时我们很意外地听到了低音出现了在终止音下方三度的 E。然而,那个 E 在和声上很意外的同时,在旋律上却是期待之中的:阻碍终止恰好产生于低音与固定声部对开始主题的模仿。没有什么做法能比这么做显得更平滑了。有时,对终止式的避免会更加精致。在其他声部准备终止式时,"世界还"[Et mundi]上的乐句(在第 13—14 小节第一次听到)被精心布局着与终止式同时进入,将我们的注意力从终止式上吸引开了。

第 28 小节(例 15-5b)出现了一处尤为灵巧的掩饰。在较低声部中持续的、转移我们注意力的和声活动之后,隐藏了完全重复的开始高声部/中音部二重唱。之前的作曲家们,包括若斯坎在内,[604]经常倾向于使其经文歌源自圣咏的轮廓对圣咏本身轮廓进行明显的效仿(在这个例子中就是继叙咏的"双重短诗"),而维拉尔特实际上在对这条旋律的重复表达尊敬的同时,也在试图模糊这个事实。这个目标似乎就总在回避对音乐段落进行划分,除非作曲家明确希望有所划分。这首复调经文歌抽象建构的"纯音乐"结构或者说具有作曲家特色的结构,即在两个由终止式所划分的部分中明确标出的"第一部分"和"第二部分",比仪式模式结构更为重要。其结果就是一种在每个维度都很细致、娴熟控制的音乐,而无耀眼绝技的暗示。这样的描述,可与任何一种"古典"风格相媲美。

一种方法的发展

古典主义,从定义上来看,是可以教的。我们可以肯定,维拉尔特的音乐中所有技术上的发现,都与他有意识的实践意图相符,因为涉及的这些技巧都是由扎利诺抽象为方法并明显以方法传播的。关于这种抽象与传播的一个很有趣的例子,是一首二声部歌曲[bicinium],扎利诺用它来阐释"如何避免终止式"[Il mode di fugir le cadenze]。其目标是尽可能给出维拉尔特的技巧的很多例子,使各声部"留下了导向完美终止式的印象,却转向了不同方向"(例15-6)。⑬

[605]因为维拉尔特明显是一位对方法如此热情的完美主义者,也因为正如对许多方法类型一样,他似乎对教学既有才能,又有品位,所以维拉尔特享受着作为教师的巨大名望。之前没有哪位作曲家留下来一览如此杰出的学生,以及如此详尽的技术遗产。这些学生中包括两位著名的佛兰德人。一位是奇普里亚诺·德·罗勒[Cipriano de Rore](约1515—1565),他被任命接任维拉尔特的圣马可大教堂礼拜堂唱诗班乐长的职位,这毫无疑问要归功于北方人继续保有的优先权,就像是当今在美国依然可看到的,欧洲人继续保有作为乐队指挥的优先权。部分因为健康状况不佳,罗勒在圣马可大教堂的职位上并不太成功,几年后就离职了。他于1565年去世,由扎利诺接任,这位维拉尔特待若朋友一般的学生,却是一名意大利人,他一直担任此职直至1590年去世。从此以后,圣马可大教堂在音乐方面的领导权就保持在本地人手中了,反映出高艺术音乐是进口产品的观念在削弱。这要极大地感谢维拉尔特,威尼斯才能有涌现出卓越的、高超的意大利音乐家:尼古拉·维琴蒂诺[Nicola Vicentino]、吉罗拉莫·帕拉博斯科[Girolamo Parabosco]、科斯坦佐·波尔塔[Costanzo Porta],尤其是安德烈·加布里埃利[Andrea Gabrieli],我们这里提到的还只是他最著名的意大利学生。正是维拉尔特在威尼斯音乐中的至高无上和作为教师

⑬ Zarlino, *The Art of Counterpoint*, p.151.

的成功,最终打破了法兰西-佛兰德的霸权。甚至于至该世纪末,意大利将会成为读写传统下主要的音乐训练中心。

例 15-6 乔瑟佛·扎利诺,"如何避免终止式"[*Il mode di fugir le cadenze*](《和谐的规则》[*Istitutione harmoniche*],第 III 卷)

另一位接受过维拉尔特训练或者至少受到过明确影响的重要的佛兰德人，是出生于根特的雅克·布斯（雅歇或雅各）[Jacques (or Jachet, or Jakob) Buus]（约1500—1565），他于1540年代作为圣马可大教堂的第二管风琴师在维拉尔特手下工作，出版了三卷管风琴曲集。布斯是读写传统下第一位主要涉及器乐创作的杰出音乐家，这个事实赋予他重要的历史地位，而在如此叙述中显得这么高的地位，也许与他真正的音乐成就来说并不太相称。但是，他在[606]"完美艺术"的完美化及再纯净的某些成果中也具有重要地位，可以说，凭借的是转移至一种无词载体的力量。

这种载体就是利切卡尔[ricercare]。这个词在词源上与"研究"[research]有关，意味着寻找和发现。对于我们现在所认为的艺术"创造"来说，这是一个古老的象征，至少从特罗巴多[troubadour]——宫廷爱情歌曲"发现者"的时代开始，我们就已经很熟悉了。这个基于寻找而非找到过程结果的术语，可以一直回溯至圣经武加大译本[Vulgate]，即标准的（4世纪）圣经拉丁译本。"作曲者"的术语就在其中一处（《德训篇》[Ecclesiasticus] 44：5）以 requirentes modos musicos 的形式呈现，意为"探求音律者"。

作为音乐术语的"利切卡尔"这个词要回溯到16世纪初，最早见于早期出版的琉特记号谱。记号谱是一种记谱的形式，依然在流行音乐的乐谱中显示着吉他或者尤克里里的和弦，这种形式规定的不是产生的声音，而是手的布局或者用于产生声音的其他动作。弗朗切斯科·史毕纳奇诺[Francesco Spinacino]的《琉特琴曲集》[Intabolatura de lauto]，1507年由佩特鲁奇于威尼斯出版，包含了对该术语的第一次运用（拼法有差别，recercare），也阐述了如何使用记号（图15-5）。这份原始资料中看起来像谱号的东西，实际上是琉特琴颈和指板极富艺术效果的图片，每一条线都代表了一根弦。线上添加的数字表示品的位置，演奏者的手指要放在这些品位的后面，上方没有符头的符杆显示的是节奏。

像这样的早期琉特记号，只是读写传统的一小部分。它们真正包括的实际上是对炫技器乐家们演奏声乐的记录。史毕纳奇诺曲集中的

图 15-5　弗朗切斯科·史毕纳奇诺[Francesco Spinacino]的《充满了美好利切卡尔》[Recercare de tous biens]，收于《琉特琴曲集》[Intabolatura de lauto]（威尼斯：奥塔维亚诺·佩特鲁奇，1507）

所有曲子，几乎都是当时流行的经文歌和尚松的改编曲。这本曲集开始的方式几乎不会让我们有任何惊奇之感，开篇是一首若斯坎所作的《万福玛利亚》（不是之前章节讨论过的那首著名的作品，而是传统祷告的简短配乐），接下来就是当时最流行的歌曲的记号谱，包括《我以爱情为座右铭》[J'ay pris amous]和《充满了美好》[De tous biens playne]。

这部曲集中的原创作品只有那些利切卡尔，它们极其简单，主要包括手指伸缩音阶片段和装饰即兴。第一首曲子《充满了美好利切卡尔》[Recercare de tous biens]，见图15-5，题目暗示出它是一首前奏曲，演奏于这首歌曲自身的记号谱之前。它也可能是对一次非书写的炫技实践的改编曲，整部曲集可能作为一本入门教材、一本模仿的记号谱例集，用于一部分非书写实践中的训练，而非一部拥有完整文本的曲集。

[607]史毕纳奇诺的一些利切卡尔具有非常微小的主题模仿，展示出炫技即兴演奏者们被期待能轻而易举拿下的另一种本领。很难说，这些具有推动力的小片段，是否引发了布斯实践的那种"严格"创

作——也就是说，通篇遍布模仿——的利切卡尔的发展。但是，值得一提的是，如今教堂管风琴师所做的大量工作依然是即兴——例如，冗长乏味地弹着管风琴，为无法确定或预料的长度的礼拜活动进行伴奏：比如说圣餐仪式，仪式的长度取决于有多少张嘴要填。这正是教堂管风琴师可能会演奏他们的利切卡尔的场合。最早的利切卡尔曲集由马尔科·安东尼奥·卡瓦佐尼[Marco Antonio Cavazzoni]于1523年在威尼斯出版，然后就是这座城市圣斯蒂凡大教堂管风琴师们出版的曲集了。这些曲子依然与琉特演奏家写出的相当原始的即兴相类似。但是，威尼斯的管风琴利切卡尔，最终还是开始追求完美艺术的经文歌风格了。正像最早出版的琉特琴利切卡尔出现在威尼斯一样，严格的教堂经文歌式利切卡尔似乎也是威尼斯出现的新事物，人们或许会认为是由维拉尔特及其嫡系的圈子创作的。

最早的严格创作的利切卡尔于1540年出现于威尼斯，是一套名为《新音乐》[*Musica Nova*]的四个分谱。该曲集内21首无歌词作品中的18首，被称为利切卡尔。虽然标题页上称它们"适合演唱或者在管风琴或其他乐器上演奏"，而且分谱的样式使家庭合奏成为可能，但是毋庸置疑，它们最初还是为管风琴和教堂创作的，合奏是出版商为了刺激销售而提供的第二选择。曲集中所有的作曲者都是教堂人士。很自然，最高荣誉归向了维拉尔特。他的一首利切卡尔被安排在最开始，但是剩余的20首中只有两首是他的。最大的曲目量，即所有作品中的13首，出自一位在该版本中名为"胡里奥·达·摩德纳"[Julio da Modena]的作曲家，但是通过与其他原始资料的比对，证实是管风琴师胡里奥·塞尼[Julio Segni]。他确实受到过摩德纳的高度赞扬，但他于1530至1533年间是维拉尔特在圣马可大教堂时的第一管风琴师，很有可能他是在那个时候创作了利切卡尔。（其他在《新音乐》中呈现的作曲家，吉罗拉莫·帕拉博斯科[Girolamo Parabosco]，以及马尔科·安东尼奥[Marco Antonio]的儿子吉罗拉莫·卡瓦佐尼[Girolamo Cavazzoni]，也是日后的器乐大师，当时他们都还是接受维拉尔特指导的少年。）

所以，维拉尔特在圣马克大教堂时的第二管风琴师布斯[Buus]，追随着也许由维拉尔特早年第一管风琴师塞尼所确立的传统，以维拉

尔特经文歌纯净的"完美化"风格为键盘创作了利切卡尔——利切卡尔被如此精确地创作、被明晰地分离出声部，因此它们可以作为分谱出版，可以作为真正的室内乐出售。它从之前所有已知的键盘实践中改弦易辙，而我们无法在键盘领域中找到缘由。键盘音乐之所以要模仿当代声乐的对位连贯性，除了意识形态上的理由，别无其他理由：由读写传统的高艺术音乐所获得的风格完美化，被视为一种普遍令人信服的成就。读写传统的霸权开始了。学术音乐诞生了。

学术艺术

[608]学术风格是一种制作过程被认为具有至高无上价值的风格，也因此是一种时刻注重制作者技术手段的风格。它是一种绝技，它的"艺术"被明确地凸显，毫无隐藏，但是它有一个与我们见过的其他绝技所不同的特点，因为创作展示的主要接受者，不是一般的旁观者（或者说普通的"消费者"），而是被认可的技艺行家，就实践方面来说，这意味着是作曲家同道的实践者或者制造者。它是一种行会秘密、行业技巧、自我选择并且排他的专业阶层的艺术。它对天才的展现，崭新而不随波逐流。其酬劳并不来自公众的喝彩，而来自专业的名望。

在1547年的曲集中，几乎没完没了的第四首《M. 雅克·布斯的利切卡尔，圣马可维西尼亚管风琴师的歌唱作品，管风琴奏鸣曲与其他器乐作品……第一卷，四声部作品》[*Ricercari di M. Jacques Buus, Organista in Santo Marco di Venetia da canatare, & sonare d'Organo & altri Stromenti…, Libro Primo, a quarto voci*]（例15-7），因其极致的方式，长期以来一直是一首著名作品。一首经文歌式的利切卡尔，通常会像一首经文歌那样通过几次主题模仿而进行，每个主题模仿都基于一个新的"主题"[*soggetto*]（扎利诺就是这么称呼的），似乎是为了适应一行新的歌词。布斯的第四首利切卡尔有着类似的进行，长度非同寻常，但是每个主题执着地基于相同的五音至七音的动机"开头"。例15-7a展示了利切卡尔的开始，主题开头以括号标出。 例15-7b

例15-7a 雅克·布斯,第4首利切卡尔,第1—15小节

例15-7b 雅克·布斯,第4首利切卡尔,第98—110小节

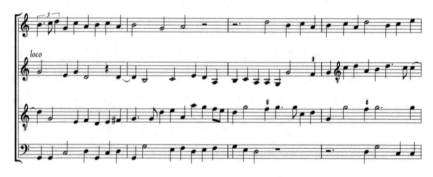

例 15-7b（续）

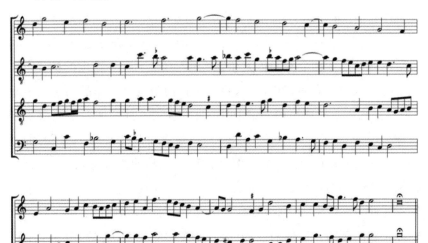

再次于结尾处响起这个动机"开头"，在约 83 小节（相当可观的十几分钟）之后，我们会发现相同动机依然在呼啸而过。在运用源于歌词配乐的技巧的同时，布斯的利切卡尔也由此清晰、精致地超越了那些来源，进入了抽象技巧的乌托邦。现在，目标不是让主题匹配歌词的句子，而是展现出一个特定主题在通常用于歌词的技巧中能做到的一切。实际上，它是一首伟大的、超于尘世的经文歌。当然，讽刺的是，被设定为详细展现特殊歌词的音乐潜能的技巧——即在人文主义层面通过修辞强调其内容——在追求理想而全面的（意为最终成为一种广义的）圆满中，已将修辞置于身后。技法已经从对歌词的实现，转向了对自我的实现。如果根据不同视角来看，这个转变既可以被视为升华，也可以被视为堕落——或许只是一种背离。无论如何，这种体裁的名称似乎明确证实了：作曲家的目标实际上已经从表现或者交流，转向了纯粹的"研究"。这绝不会是最后一次这么做。

布斯的主题在追求无尽的过程中，呈现出无穷变体。大多数主题

进入在节奏上都是独特的,都有独特的连续性,有一些主题进入具有独立的准备(比如在第 7 和第 10 小节的低声部)。整个作品具有基本的"宏观结构"或者说整体结构,围绕着一个中间段落进行建构,这个中间段落的特征是主题节奏的扩大和省略的对位。另一个维度的扩展由改变主题进入的音高而获得,远远超出了任何带歌词的作品。绝大多数[609]主题进入都很精确,我们可以期待着在一首经文歌中能够找到这种主题进入:最后处于 G,以及高五度或者说吟诵音(D)。还有大量倒影——就是低的五度(C)。但是在这首作品的进程中,这个主题被移位至音阶中的每个音,甚至是 B 音。有时,次要音高只留出了很少的对比性音高范围。因此,音高对比也显示了段落划分,有助于我们对整体轮廓的感知。简单来说,节奏和音高的对比在这首利切卡尔中产生作用的方式,就如同经文歌中的歌词一样,是对结构的表达。

[610]但是,我们形成的整体印象并不是段落连着段落,而是极致的"旋律从容的流动"——从容至多年来受到大量现代著述者们的指责,他们认为这很愚蠢。如果用现代听者被鼓励的聆听"古典"音乐的方式来聆听的话——就是说,作为一个人全部注意力的对象,目的是要对注意力予以回馈,布斯的利切卡尔似乎确实很蠢。如果考虑到它在技术上的严格与平凡,很容易认为这首曲子是只有作曲家才喜欢的音乐;而实际上,极具学术化作品的特性并不算太坏。

但是虽然是学术化的,布斯的利切卡尔并非现代意义上的"绝对音乐";尽管我们现在是以"绝对音乐"的方式来聆听很多 16 世纪的[611]音乐的,但是"绝对音乐"这样的事物直到 16 世纪还尚不存在。然而,布斯的利切卡尔,像那时几乎所有音乐一样,有很明确的功能,就是在社交场合里演奏。它的主要目的是打发时间,不然教堂里就缺少声音了。把这首作品看作是对活动的伴奏——是的,就是看作背景音乐——就似乎很符合它的目的了。事实上,这一目的解释了那些奇怪的延长记号,它们在整首作品大约三分之二的范围中都有所出现。它们的意思不是"保持住直到准备好",而是一种可替换的结尾——我们可以假设一下它用于的时刻是,参加弥撒的会众不多,领取圣餐的仪式也就相应缩短了。

空间化结构

经确认,胡利奥·塞尼身居维拉尔特之下的"第一管风琴师"的职位,布斯稍微晚一些,作为"第二管风琴师"在他之下供职。这些术语不仅是等级的表示。从 15 世纪后期开始,圣马可大教堂实际上有两个管风琴楼厢,各有指定的演奏者。必然结果就是,在这里产生了交替式的音乐,教堂唱诗班分成两组,一组站在被称为"六角形围场"[*pergolo*]中(这时它还没有被总督及其侍从所占据),另一组则站在福音书布道坛内而面向教堂的中殿。

另一个必然结果则是,这样的演出主要发生在晚祷时,因为这个场

图 15-6 圣马可大教堂,内景,展示了六角形围场[*pergolo*]和福音书布道坛,两个合唱队在此演唱交替诗篇

合盛行歌唱完整的诗篇。毕竟，按照圣经传统来说，诗篇是交替性的，甚至按照暗示的演出风格来说，是很有特点地（"半行半行"）建构起来的。维拉尔特并非第一个用"分开的合唱队"［cori spezzati］对晚悼诗篇进行配乐的礼拜堂唱诗班乐长；举例来说，他有一位重要的前辈，那就是特雷维索城［Treviso］附近的唱诗班指挥弗朗切斯科·圣克罗切［Francesco Santacroce］。但是，维拉尔特才是使这种实践"经典化"的代表性人物，他为这种实践赋予有序的步骤。在他的配乐中，两个四声部合唱以一段接一段的韵文进行交替，然后以八个声部汇聚为总结性的荣耀颂，把刻板的结尾转变为激动人心的音乐高潮。正如我们将看到的那样，由加尔达纳［612］于1550年出版并在1557年重印的维拉尔特晚悼诗篇，不仅从协和与形式的角度来说是典范，从对于16世纪教堂音乐家来说逐渐成为"议题"的朗诵的角度来说，也是典范。"最杰出的阿德里亚诺"在此又确立了完美的标准。

对完美的替代

但是，让我们以某些提醒来结束本章吧，完美化作为一种标准，是态度和价值的问题。在"完美艺术"中固有的理想，并不是在任何时间或任何地方都普遍共有的，正如我们只需跨过英吉利海峡看一看就能发现。我们之前在最后一次看到英国教堂音乐的时候，这些音乐已经显然在风格上偏离了欧洲大陆的种类，风格上的差异已经明显体现出态度上的差异。但是，如果若斯坎和科尼什［Cornysh］的风格已经具有显著对比的话，那么就来对比一下来自维拉尔特确切的同代人约翰·塔文纳［John Taverner］（1490—1545）一首弥撒圣哉经的两个片段吧（例15-8）。

以繁美花唱固定旋律复调为特征的《伊顿合唱书》［Eton Choirbook］交替圣咏，继续堆积如山地生长着。无论是文本的朗诵还是结构的模仿，所起到的作用，都不同于很久以前受到人文主义影响、从低地国家到意大利的欧洲大陆教堂音乐。本章直到现在为止，还没有关注过如运用长音符式传统圣咏固定声部［613］这般老旧的东西。塔文

例 15-8a　约翰·塔文纳[John Taverner],《圣三一荣耀弥撒》[*Missa Gloria Tibi Trinitas*],降福经[Benedictus],第 7—21 小节

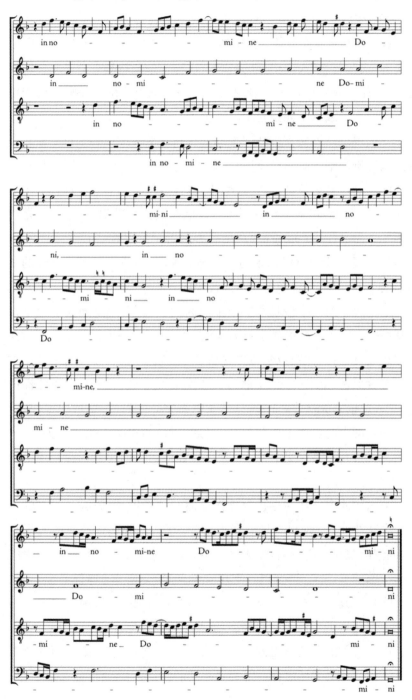

纳偶尔会用声部之间的重复把织体统一起来，但是作为声部交换和断续歌这样的"中世纪"手段，才是这样的模仿在观念上依然接近的源头（尤其见例 15-8a"上帝"[Domini] 较高的进行部分）。

我们可以产生的印象是，这种音乐——和这种宗教态度——完全未受到"文艺复兴"人文主义的影响。这种音乐依然是一种高度装饰性的艺术，而非对其场合予以表现的艺术。它也依然是一种坚持人和神之间区别——或者不如说是距离的艺术。

一位威尼斯外交官被特许参加了亨利八世[Henry VIII]王家礼拜堂由唱诗班演唱的高弥撒[High Mass]，他的反应很明确，他赞叹不已道："他们的声音更像神的声音，而非人的声音。"他的另一段评论，用他本人的意大利语句来说最好不过："他们与其说是歌唱，还不如说是欢呼"[*Non contavano ma giubilavano*]，最后一个词语对于我们来说，承载了从圣奥古斯丁时代开始的宗教感情内涵，圣奥古斯丁把欢呼的歌唱描述为"心灵将自己倾泻至溢于言表的欢乐中"。

我们要涉及一个最基本层面中的区别，即音乐与歌词被认为是如何联系的。欧洲大陆音乐家努力使他们的音乐反映出被配乐歌词的面貌和意义，没有人比维拉尔特更成功了，这位保守的音乐家对一种更古老的态度保持忠诚，[614]按照这个态度来说，音乐在本质上所能提供的，是人类语言无法囊括的。英国花唱在继续隐匿歌词，可以说，从听觉上的角度由此占据了优势地位。与塔文纳的作品相比，"完美艺术"展现出一种理性本质的艺术，一种出自理性名义而使音调降至尘世的艺术。

英国作曲家依然在寻找对立面。他们的音乐，渴望提升听者的头脑而高于尘世，呈现出一种感觉上的超负荷：比起其他地方的音乐来说，他们的最高声部更高，低声部更低，和声更丰富——包括悬置六度那种特殊的英国式音响（想一下塔文纳圣哉经结尾的那处高潮；参例 15-8b）。动机模仿——一种有序的、理性的手段，如果确实出现过的话——在此只是一种偶见的装饰，绝非结构性框架。

最为沉重的负荷体现为其长度，那是一种极度的广阔，刻意让听者迷失其中。像塔文纳这样一部都铎早期的常规弥撒配乐——歌词可以

在数分钟内朗诵完——典型的时长是持续三刻钟,这还是去掉了慈悲经后的时长,都铎时期的英国慈悲经总是充斥着附加段,被放置于圣咏中,被认为是专有弥撒的一部分。一首都铎复调弥撒配乐是从荣耀经开始的。即便如此,它也比16世纪以来完整五段体的欧洲大陆常规弥撒要长一半,欧洲大陆的常规弥撒如果用类似的速度径直唱下去,通常也就是半小时以内的时长。

例15-8b 约翰·塔文纳,《圣三一荣耀弥撒》[Missa Gloria Tibi Trinitas]降幅经[Benedictus],第26小节至结束

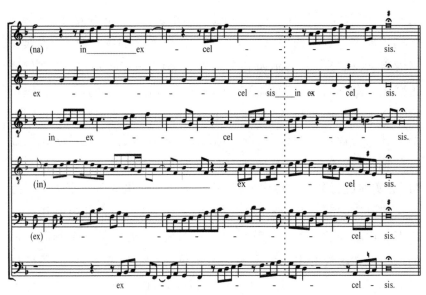

经常有人说(甚至是附和,在此有些讽刺的意味),16世纪早期的英国音乐代表了中世纪态度的幸存,因为所谓的文艺复兴的缘故,中世纪态度在欧洲大陆已经过时了。我们要再次与"时代精神"争辩了:它们把故事简单化了,但是没有说清楚。因为在这个二分法中,"文艺复兴"的[615]"时代精神"展现为一种极具选择性和倾向性的面貌。因为人文主义学子们长久以来都认同的是,人文主义作为一种思维模式,总体来说绝对不是等同于理性主义或者"现代"经验主义的态度。它保留了大量神秘思考,关于自然,关于人类本质,关于宇宙对人类本性的

影响，所有这些神秘思考都由一个迥异的古典观念谱系所认可，而不同于"完美主义"理论家们所依赖的观念。完美主义者奉若神明的首推亚里士多德，伟大的观察者、分类者以及逻辑主义者。神秘思考者的神是柏拉图，他信仰更加真实的现实，这既不是我们的感觉也不是我们的经验主义逻辑能够把握的。

古人描绘的那种超越理性、超越感性的音乐力量——用他们的词来说就是"德性"[ethos]——完全处于像扎利诺或者维拉尔特那些"完美艺术"高度职业化音乐家们的亚里士多德式知识范围之外。但是，这种音乐力量吸引了新柏拉图主义人文主义者（主要是文学人士）的强烈关注，其中许多人都占星，试图驾驭音乐的神秘之力，帮助他们祈求宇宙之力的保佑。为首的是佛罗伦萨的物理学家、古典主义学者、音乐爱好者马尔西利奥·费奇诺[Marsilio Ficino]，即佛罗伦萨柏拉图学园[the Platonic Academy of Florence]的创立者，这里是人文主义的堡垒和"文艺复兴"的象征，如果说确实有这个地方的话。他认为音乐是人类"获得天国恩典"的最好途径，他甚至试图在一部称为《人生三书》[De vita libri tres]的论著中，对"引导灵魂汇聚"的实践进行分类。毋庸赘言，费奇诺与扎利诺的著作毫无共通之处。费奇诺的著作并没有规定真正的创作方法，而是通过利用对应或者类比的神秘力量——就是说共有的属性，给出了三个判断作品的法则。在星辰的主动力量与人类机体的被动接受者之间，用歌曲建立起三边关系，歌曲作为汇集的有效媒介，以一种可被人类机体所吸收的形式，模仿着星辰的特性。正如音乐人文主义神秘分支的现代领军学者加里·汤姆林森[Gary Tomlinson]所翻译的，费奇诺的法则如下：

（1）要检视一颗既定的星辰、星系或者星位，自身有什么力量、会产生什么影响，这些力量和效果移除了什么、提供了什么；把这些力量和效果插入到我们语词的意义中，以至于厌恶它们移除的、称许它们提供的。

（2）思考什么星辰主要统领什么地方或者什么人，然后观察

这些区域与人群主要运用什么种类的音调和歌曲,以便你可以做出类似的音调和歌曲,连同刚才提及的意义,来配上你试图呈现给那些星辰的歌词。

(3) 观察这些星辰日常的位置与星位,调查研究在星辰之下,大多数人主要会被激发出什么演讲、歌曲、运动、舞蹈、道德行为和活动,以便你可以尽可能在自己的歌曲中模仿这些事情,这些歌曲的目的在于与天空相似的部分一致,抓住来自这些部分的相似的汇集。⑭

因此,为了传递金星的益处,我们创作一首"嬉戏的、温柔的、有快感的"歌曲;为了传递太阳的影响,我们创作一首[616]"优雅、平滑"并且"恭敬、简朴和庄重"的歌曲;等等。目标不是技术上的完美,神秘的效应才是。这些歌曲听起来像什么?谁唱这些歌曲?它们有作用吗?我们多想知道!但是费奇诺从来不把他的占星歌曲写下来,(正如汤姆林森强调的)对于像我们这样依靠知识读写能力(以及经验推理而非类比)的人来说,它们无法挽回地消失于口头帷幕的后面了。

不仅是费奇诺明确的占星歌曲,还有大量更为常规的音乐创作,也在我们现在称为文艺复兴的时代,被视为具有非理性的神秘力量。一位法国外交官写有一本著名的回忆录,于 1555 年出版,有关意大利琉特琴家弗朗切斯科·达·米拉诺[Francesco da Milano](1490—1543)的演奏,与费奇诺称为"入迷"[*raptus*]、现代人类学家称为"灵魂迷失"以及更新近的唯灵论语言称为"离体体验"的东西产生了共鸣。弗朗切斯科受雇于一场贵族宴会,供大家娱乐:

> 桌子都被清理干净了,他选了一张,好像调了一下弦,坐在了桌子的那一端,寻觅着一首幻想曲。他只不过轻轻拨弄了三个和

⑭ Gary Tomlinson, *Music in Renaissance Magic* (Chicago: University of Chicago Press, 1993), p. 113.

弦,就打破了原来的气氛,打断了宾客们的交谈。他迫使宾客们都面向他,继续逐渐用如此令人陶醉的技法,用超群的方法在手指下揉着琴弦,他把所有聆听的人带入到一种如此愉悦的忧郁中——一个人把头靠在用肘撑着的手上,另一个人用随意的姿态伸展着四肢,张着嘴、半闭着眼睛,目不转睛地(我们可以估摸得出)盯着琉特琴的弦,下巴掉到了胸口,用我们见过的最悲哀的沉默隐藏着他的表情——他们失去了除听觉以外的所有感觉,似乎精神已经抛弃了所有感觉的席位,只退至两耳,以便更自在地享受如此令人陶醉的和声;我觉得我们都在那里入定了,他似乎不是自己——我不知道是怎么回事——用柔和的力量改变了演奏的风格,让精神和感觉回到他曾经把它们偷走的地方,给我们每个人留下太多惊异,似乎是某种神圣狂热的入迷狂喜推升了我们。⑮

在描述这种音乐萨满教或者巫术的最后一句中,"入迷的狂喜"和"神圣的狂热"充斥着新柏拉图主义者的玄妙术语。在这个段落的开始,我们得到一个对音乐来说很有价值的线索,巫师借之以施展巫术。"寻找"(法语 chercher,意大利语 cerca)就是"利切卡尔"[ricercare]背后的词根,此外,正如我们已经知道的,"幻想曲"[fantasia]是早期描述"被编写的"(相对于被引用的)音乐的方式。我们看到了一首进行中的利切卡尔,这种事情只会偶尔记录下来,它产生的效果不在于固定的书页上,而在于短暂的演奏中。这个段落赞美了艺术家—即兴者的力量,他们是读写的"完美艺术"理想艺术家—创造者截然相反的对立面。这个段落赞美了音乐在演奏中的力量,这是当音乐成为文本之后就会消失的某种东西,因此对于历史学家的直接体验来说也是消失的某种东西。

为了避免因此认定这种记录必然都是虚构的,也为了我们不会因此而轻视它,我们可以想想音乐中灵魂迷失的其他表现,正如在历史上

⑮ Jacques Descartes de Ventemille,引自 Pontus de Tyard, *Solitaire second ou prose de la musique* (1555), Joel Newman 译于 Newman "Francesco Canova da Milano" (Master's thesis, New York University, 1942), p. 11.

以及进入我们的时代以后,观众们在那些富有超凡魅力的大师们的演出中所体验到的。相似的那种神秘的、不可抗拒的效果,由浪漫主义炫技大师[617]如小提琴上的帕格尼尼和钢琴上的李斯特获得,而在 20 世纪,这种效果已经大多转向现在被大家熟知的流行娱乐明星:弗朗克·辛纳屈[Frank Sinatra]、埃尔维斯·普雷斯利[Elvis Presley]、披头士乐队[Beatles]、迈克尔·杰克逊[Michael Jackson]。这些人都是弗朗切斯科·达·米拉诺最近的继承者。

像弗朗切斯科·达·米拉诺、帕格尼尼和李斯特在演奏时所做的,他们主要以一种口头的媒介来运作。尽管在他们的艺术和被保存下来的各种音乐文本之间必然会有某种关联,但是这种关联对于弗朗切斯科·达·米拉诺来说,则是一种可用的次要关联。然而,被保存下来的音乐文本并没有构成他的艺术,这是维拉尔特或者布斯的音乐文本在弗朗切斯科时代构成"完美艺术"的方式,或者说贝多芬在帕格尼尼时代写作一部交响曲的方式,或者说阿诺德·勋伯格在弗朗克·辛纳屈时代写作一部弦乐四重奏的方式。

"完美艺术"、贝多芬的交响曲与勋伯格的弦乐四重奏,主要以文本化形式存在,比起费奇诺、弗朗切斯科、帕格尼尼或者辛纳屈的演出来说,都能更为充分地被记录于历史中。历史记录是不完全的(在不止一个层面如此)。它略去了很多——未必是因为它希望如此,而是它必须如此。危险是,我们会忘记有些东西已经被忘记了,或者只评价没有被略去的,或者认为这就是曾经有的所有。正如那只够不到葡萄的狐狸提醒我们,有一种倾向是,轻视我们不能再拥有的东西。我们不能再拥有的(直到 20 世纪才有改观),就是被复原的演出。非常有害的错误就是,认为文本可以完全补偿它们所失去的,或者认为它们可以叙述所有,或者认为文本所叙述的就是唯一值得叙述的。

向幕后一瞥

器乐领域长期以来是非书写化、自然而然发展起来的堡垒,"完美艺术"在器乐领域的渗透(通过像《新音乐》[Musica Nova]或者布斯的

利切卡尔这样的出版物），似乎可以体现读写能力的完胜。但是，所有能够被获得的，都是精英，都是巨大冰山的突出顶端。绝大多数器乐演奏者则继续像以前那样，联合着耳、手、记忆来演奏。甚至于教堂的管风琴师，更为经常的是为仪式行动即兴伴奏，而非逐音弹奏谱架上的乐谱。（他们依然还是这么做的；管风琴师也许是唯一仍然接受即兴艺术训练的具有读写能力的音乐家。）甚至于，那些确实是根据乐谱逐音弹奏（确切地说是布斯或维拉尔特的音乐）的音乐家，也并非逐音演奏，这种方式是我们基于自己的教育和经验，想象他们是这么做的。应该再次提醒的是，读写能力从来没有凌驾于口头力之上，甚至在那些似乎可以稳居的作品和实践领域中也从来没有。我们也并没有理由认为它在将来就会如此。

绝对不要小看存在于 16 世纪教堂音乐家迅速的读谱能力。合唱视唱，从圭多时期就开始实践了，在今天很难让我们感到有多么惊奇。我们都会这么做。但是，一位管风琴师把四个分谱放在谱架上视奏一首利切卡尔，这种想法多少会让人震惊。然而，任何一位 16 世纪的管风琴师都可以这么做，甚至很平庸的管风琴师也可以。对于任何追求职位的人来说，这项技能是必备的，并不令人感到意外。

然而，我们不应该认为，在那种环境下，从管风琴中发出的声音就是分谱上的音符，而且只是音符。当时的演奏者并不会以我们当代实践允许并且执行的那种一丝不苟的敬畏，来[618]处理音乐文本；这也证明，16 世纪除了能越来越容易地获得乐谱、特定作曲技巧有所学术化之外，口头演出的实践依然存在，还保持得很好。

我们可以非常确定，甚至在布斯的利切卡尔演奏中，也有我们所谓的自由。技巧稍差或者是偷懒的管风琴师，喜欢把他们弹奏的音乐复制为键盘记号谱，而不是努力思考，使一套分谱在头脑中"总谱化"。音乐出版商迎合了这种局面，把人们喜爱的管风琴作品改编为这种记谱的乐谱出版，就像现代的键盘乐谱一样，看一眼，简单地告诉你手指往哪儿走。布斯的一首利切卡尔就是以两种方式出版的（例 15-9，图 15-7）。

例15-9a 雅克·布斯[Jacques Buus],《利切卡尔第二卷》[*Il second libro di recercari*](威尼斯:加尔达纳,1549)第一首利切卡尔,开头,对分谱的总谱化记谱

[619]两个版本之间的区别在于,一方面是写下来的理想化构思或者预设,所有演奏都将从其派生出来(这首作品一直如此记录),另一方面是真正的演奏——就是说只有一次的"口头化"和短暂的实现(这首作品如同我们现在听到的)。我们的时代倾向于缩小这个区别,试图将所有作品在演奏中以它们被写下的方式来进行实现,用这样的方式进行思考来获得它们不受时间限制的本质。这样的演奏经常被称为

"本真化"演奏。一个更好的术语也许是"读写主义者的"演奏,如果该术语不带有通常使用中的消极含义的话;因为这种演奏真正体现的是完全的"读写化"、文本统领观念的音乐。

例15-9b 雅克·布斯[Jacques Buus],第一首利切卡尔,开头,出现在《管风琴利切卡尔曲集》[Intabolatura d'organo di recercari](威尼斯:加尔达纳,1549)

这当然不是16世纪的方式,我们必须经常在头脑中保持这个观念,我们从写下来的痕迹所认识的音乐——就是说我们通过看所认识的音乐,绝不是16世纪的人真正听到的音乐。那座庞大的已经被淹没的音响冰山,已经永远从现在的耳朵、手和记忆中消失了。如果我们希望再次听到它,我们必须所能继续关注下去的就是一些教学指导,像例15-9b那样某些零散的实践例证,以及我们的想象。

[620]尤其是教学指导,提供了对逝去的音乐创作的世界可望而不可即的一瞥。两位最早为器乐演奏者出版演奏方法书籍的作者,是西尔韦斯特罗·迪·加纳西·达拉·方提戈[Silvestro di Ganassi dal Fontego,1492—约1550],他的确在圣马可大教堂与维拉尔特一起共事过,还有迪耶戈·奥尔蒂斯[Diego Ortiz,约1510—1570],一位在那不勒斯宫廷供职的西班牙人。加纳西出版过两本书。第一本称为《冯特加拉》[Fontegara](威尼斯,1535),是木管演奏法,主要与竖吹的哨

图 15-7 雅克·布斯[Jacques Buus],第一首利切卡尔,《管风琴利切卡尔曲集》第一卷[*Intabolatura d'organo di recercari*, *Libro primo*](威尼斯:加尔达纳,1549)

笛或者竖笛有关。第二本是为弦乐演奏者所作的双卷本《鲁贝托法则》[*Regola rubertina*](威尼斯,1542—1543),主要与"腿式维奥尔"(leg-viol)或者低音维奥尔琴(viola da gamba)有关。(《鲁贝托法则》这个标题是对鲁贝托·斯特罗齐[Ruberto Strozzi]的致敬,他是意大利那个著名的爱乐贵族的家庭成员之一。)

两本指南都在初步的演奏技巧指导之后,转向了器乐演奏更有创造力的方面,它们直接的来源是廷克托里斯一百年前对音乐创作的描述,他记录了盲人兄弟俩把著名的歌曲转为令人炫目的器乐演示(参第 13 章,例 13-15)。在 16 世纪,炫技器乐家的曲目,依然主要寄生于声乐。器乐炫技艺术是炫技段[*passaggii*]的艺术,"完美艺术"风格的宗教或者世俗歌曲朴素的"古典主义"线条,在其中都会被转为华丽装饰的音流。演奏者们对这种技巧的学习,是通过把一首歌曲有条不紊地分解为构成的音程进行——上三度、下四度,等等,并且记住很多装饰音程的音符模式,人们可以在日后在任何一首歌的实际演奏中运用这些模式,演奏者们基于这些模式最终可以发展出个人的"减值"(或者"分割")演奏风格,正如许多短音符替代每个长音的过程正是被如此称呼的。

《鲁贝托法则》也包含了大量称为"利切卡尔"的"前奏曲化"的作品，类似于史毕纳奇诺（或者弗朗切斯科）为琉特琴所作的作品。这些作品显然更适合弦乐技术，无论是拨奏或拉奏，木管次之。奥尔蒂斯的《论装饰》[*Trattado de glosas*，或"Treatise on embellishments"]（罗马，1553），与加纳西《鲁贝托法则》相似，是写给维奥尔演奏者的，也含有大量的"利切卡尔"，还对装饰音有着甚至更为系统的指导。奥尔蒂斯的方法更加复杂和详细，带给我们一种更尴尬的感觉，当我们只知道记写下来的东西的时候，我们对古老音乐的了解是多么匮乏——甚至更重要的是，在音乐文字化的过程中，它失去了什么，又得到了什么。

奥尔蒂斯论著的前半部分，都是抽象的装饰技巧。后半部分由各种场合中的模式化利切卡尔组成，展现出装饰技巧一旦被吸收后，是如何用于实践中的。首先呈现的是"自由"即兴——实际上是一连串属于移位、模进处理和装饰的小终止式。然后是基于自复调杰作中提取的个别声部的利切卡尔。例16-9b正是对装饰实践更加彻底的运用。

然后呈现的是真正富有创造力的练习，这些练习确实是对一种消失了的音乐文化的匆匆一瞥。它们都开始于定旋律风格的利切卡尔（或者正如奥尔蒂斯基于母语理解所做的，是"素歌"[*canto llano*]上的利切卡尔）。在此，[621]演奏者必须能够同时想象出一个熟悉的固定声部为背景的迪斯康特，并用装饰音来装饰它。在奥尔蒂斯的例子中，尤其有趣并有启发的是他定旋律的来源。虽然，他说自己传授的技巧可以用于任何教堂圣咏（应该也可以如同塞尼或者布斯的管风琴利切卡尔那样，为相同的仪式时刻伴奏），但是奥尔蒂斯真正选择用来创作说明性例子的那些固定声部，是一个世纪以来舞蹈乐队所用的固定声部。

新旧舞蹈

我们已经见过了回溯至13世纪器乐舞蹈音乐的书写痕迹（图4-7）。但是，舞蹈音乐作为一种明显带有功能性的体裁，无论是主要的或者变化的方式，当然都是最慢"进入写下来的作品"的体裁之一；进入的时候，也是如此零零散散。大部头的器乐舞曲手稿合集最早于15世纪

出现，专用于最高贵、最有宫廷气派的舞池舞蹈体裁，是当时一种成对舞伴列队行进的舞蹈，意大利语称为 bassadanza，法语称为 basse danse。对等的英语词汇就是"低舞"[low dance]，这个形容词指的是贵族舞池舞者们所用的高贵庄严的滑步——很低、接近地面。我们可以说，舞步越低，舞蹈的社会阶层越高。时常被贵族阶层出于玩笑和游戏而模仿的农民舞蹈，则是跳跃的。

在早期"低舞"集中的音乐，面貌是很奇怪的，长久以来误导了历史学家们。它由一长串无伴奏方形音符构成，看上去和格里高利圣咏一模一样，置于一连串神秘的字母之上（图 15-8）。人们通过与一些零散的复调低舞配乐进行对比，最终破译了这些代码：曲集所包含的是低音线条（或者用当代说法来说，就是固定声部），在这些低音线条之上，受过舞蹈伴奏的特定艺术训练的音乐家们，通过听觉即兴演奏迪斯康

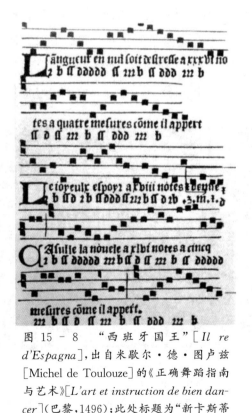

图 15-8 "西班牙国王"[Il re d'Espagna]，出自米歇尔·德·图卢兹[Michel de Toulouze]的《正确舞蹈指南与艺术》[L'art et instruction de bien dancer]（巴黎，1496）；此处标题为"新卡斯蒂利亚"[Casulle la novele]

特。(在某些资料中,音符下面的字母代表了舞步。)

虽然是未被书写下来的实践,但是这种由簧乐器和铜管乐器演奏的合奏化即兴,实际上是一种高艺术。如在图 15-9 中描绘的,标准的合奏是三重奏,由一对肖姆管(早期双簧管)与拉管小号或者长号组成的。这支小乐队被称为 *alta capella*,这个术语([622]足以令人感到困惑)的意思是"高合奏",即便它完全只用于伴奏"低"舞蹈。(如通常一样,没有比此处呈现的悖论更为悖论的了:当用于乐器时,术语"高"和"低"——意大利语中的 *alta/bassa*,法语中的 *haut/basse*——区分了响亮与轻柔;因此这个"高合奏"是"响亮的"合奏。)"高"音乐家们形成了某些行会性的东西,把他们的技巧秘藏为行会秘密;难怪在他们的行业中没有任何写下来的资料。通过"口之语词"——例子和模仿,一代代传递下去。我们所关注的,无法挽回地湮没于未被听到、无法听到的"冰山"之中。我们没有任何关于它的理论指导;我们所有的,只是一点儿这种实践所写下来的实例(或者仿作),它们中很少有真正的舞曲。

如果不是舞蹈,那么是什么呢?是歌曲风格器乐曲[carmina]、二声部歌曲[bicinia]、琉特的数字记谱——甚至于弥撒!我们从这些偶

图 15-9 卢瓦塞·里德特[Loyset Liedet]的《加斯科尼的国王永的宫廷舞会》[*Ball at the Court of King Yon of Gascony*](巴黎,Bibliothèque de l'Arsenal, Manuscripts Français 5073, fol. 117v)

然的留存中获知,最流行的低舞固定声部(图15-8所示)传统上称为"西班牙国王"[Il re d'Espagna]或者简称为"西班牙"[La Spagna]。这也许就是为何奥尔蒂斯这位在国外供职的西班牙人,会选择这个固定声部作为即兴样例。但是在奥尔蒂斯很久之前,海因里希·伊萨克就决定,以这首西班牙定旋律为固定旋律创作一首弥撒,奉承他那热爱低舞的赞助人——伟大的洛伦佐·德·美第奇,让他高兴。

伊萨克常把舞曲音调藏于错综复杂的改述曲与复调后。但是第二羔羊经突然泄露了秘密。通常惯例是要把常规弥撒最后一部分的中间段落,写为一段"固定声部[623]静默"的配乐,三声部,它也确实如此。但是非常奇特并且很不合乎惯例的是,伊萨克把固定声部音调转至低音声部,在此以一系列均等的短音符展现,正如它在低舞集中一样。它伴以最高声部和高声部如此粗朴而灵活的复调——被装饰过的交替圣咏、断续歌式的互换、依循固定声部下行音阶的模进——以至于它只能不得不成为一个对真正高合奏狡黠而讽刺的模仿,这是从即兴的行为中捕捉到的,也许甚至就是"源自生活"(例15-10)。

例15-10 海因里希·伊萨克[Henricus Isaac],《西班牙弥撒》[Missa super La Spagna],第二羔羊经[Agnus II]

例 15-10（续）

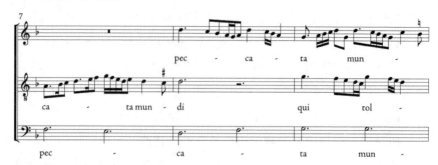
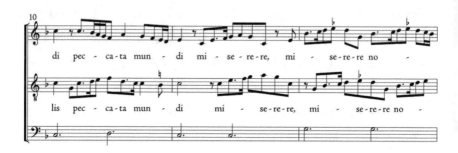
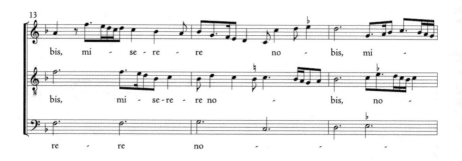
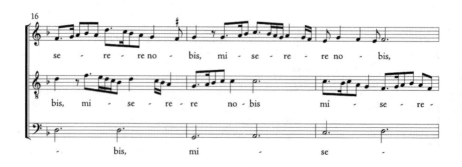

例 15-10（续）

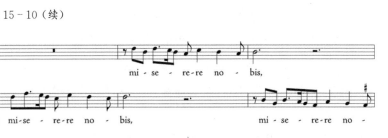

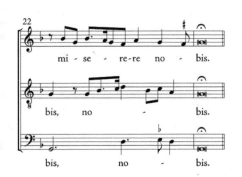

奥尔蒂斯在西班牙固定声部上提供了 6 个不同的利切卡尔，想让学生们在掌握后，可以继续创作自己的利切卡尔。例 15-11 展现了所有 6 个利切卡尔的开始。这是写下之物可以向我们暗示未书写之物的另一种方式，虽然奥尔蒂斯并不是在舞蹈伴奏艺术中训练什么人。和他前后的炫技大师一样，他在一种持续下来的传统中，挪用了被高雅化的舞蹈风格——舞蹈音乐，其用途并非积极的跳舞，而是接受式的聆听——作为他展现聪敏的一种载体。

[625] 相同原理在奥尔蒂斯著作的最后部分中也发生了作用，再次匆匆一瞥未书写的世界，一个真正重要的世界。"为了更好地完成这部著作，"他写道，"我认为我涵盖了以下这些在意大利常被称为固定声部的低音线条[*cantos llanos*]上的利切卡尔，但是此处主要是如同写下来那样演奏，四声部，有利切卡尔在上面。"⑯接下来是一系列利切卡

⑯ 译文改编自 Peter Farrell,"Diego Ortiz's *Tratado de Glosas*", *Journal of the Viola da Gamba Society of America* IV (1967): 9.

尔,其中模式化的独奏即兴,不是伴以单一的定旋律线条即从头至尾以抽象的长音符而完成,而是伴以短的、非常有节奏感的固定低音和弦进行:和声模式或者骨架经常有所重复,以凑足即兴所需要的时间(正如在"真实的生活中"那样,它们经常重复,凑足舞蹈需要的时间)。

例 15-11 迪耶戈·奥尔蒂斯[Diego Ortiz],《论装饰》[Tratado de glosas](1553),基于"西班牙"的 6 首利切卡尔

奥尔蒂斯对维奥尔演奏者的指导方法,是最早包含了这些"固定声部"的书写资料,用标准的历史学家术语来说就是"基础低音"(或者简称为"基础")。[626]五个基础,在和声结构上都非常相似,被极其广泛地传播运用;例 15-12 展示了这五个基础,以及它们的传统名称。那对称为帕萨梅佐[passamezzo]——旧的[antico]和新的[moderno]——的复节拍的基础低音,在奥尔蒂斯时代最为密切地与真正的舞池舞蹈结合在一起:帕萨梅佐(源自"一步半"[passo e mezzo])是更活跃些的对舞,取代了 16 世纪意大利宫廷的低舞[bassadanza]。"被创作出来"的帕萨梅佐,最早见于 1530 年代的琉特记号谱。但是,这位西班牙维奥尔琴家刻板的即兴,才是最早被写出来的作品,暗示了以传统

方式来运用这些重复的终止式,它们在意大利不仅用来为舞蹈伴奏,也引导着至少从15世纪就开始流行的诗歌即兴歌唱(如同我们可以从宫廷生活的文学叙述获知,例如卡斯蒂廖内[Castiglione]的《侍臣论》[Book of the Courtier])。

例 15-12　传统基础低音定旋律

a. 古式帕萨梅佐[Passamezzo antico]

b. 罗曼内斯卡[Romanesca]

c. 福利亚[Folia]

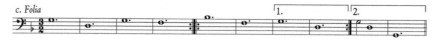

d. 新式帕萨梅佐[Pasamezzo moderno]

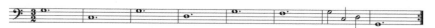

e. 鲁杰埃罗[Ruggiero]

至奥尔蒂斯于1553年出版手册时,所有这种活动都已在未书写下来的幕后进行着。奥尔蒂斯第一次将未被书写下来的音乐全面带至记谱的可视世界,由此,它通过及时、完全被转换为书写实践的方式,极大地扩散开来。我们只需观察到,在一个像罗曼内斯卡(例15-12b)或者鲁杰埃罗[627](例15-12e)那样的基础低音上演唱诗歌的意大利语就是"咏叹调",或者和声骨架本身后来被称为"歌唱的空间"[aria per cantare],就能意识到这个转变范围的广大,因为从17世纪以来,咏叹调已经成为西方"艺术"音乐无所不在的体裁之一。

但是新体裁的产生,只是西方运用基础低音进行音乐创作变革的一部分,甚至还不是最重要的部分。因为,基础低音是西方音乐创作历史中首个毋庸置疑的和声驱动力。换句话说,它们是最早被推理[*a priori*]定义于和声与终止式术语中的音乐框架,由此成为现代术语"调性"可以被完全运用的最早的音乐结构。16世纪中叶的调性,显然和现代大-小调调性还不一样。被奥尔蒂斯用于他的"第二利切卡尔"[*Recercada segunda*]中(例15-13)的"新式帕萨梅佐"进行,使用了建立于F之上的三和弦,依然还是准确无误的"混合利底亚",F这个音甚至都不是现代G大调音阶的构成要素。但是它通过一个现代G大调属和弦(甚至前面还有下属和弦)形成了自己的终止式,为此不得不从"纯"调式音阶之外引入导音(升F)。例15-13展示了六个完全的基础低音中的前两个。

例15-13 迪耶戈·奥尔蒂斯[Diego Ortiz],"第二利切卡尔"[*Recercada segunda*](基于"新式帕萨梅佐"[pasamezzo moderno])

[628]顺带一提,升 F 也不能用"伪音"的旧法则来解释,"伪音"是基于迪斯康特声部导向的法则。在这个意义上,也不再有任何"声部"可言;和声现在的作用是由拨弄琴弦或者敲击琴键而产生的独立感知单元,完全不受对位限制。似乎可以确定的是,如此的和声进行发展于——事实上正是"产生于"——拨奏或者敲击乐器上,它们的记谱法当时还没有出现。一个和弦中拨奏或者敲击的导音,不属于哪个特定的声部。它是和声的自由代言者,是结束和声模式的必要要素。这种结束模式通过规律性的重复出现,清楚地勾勒出结构上的重要时段。

但是使我们将终止式认定为结束模式因而在语法上具备有效性的,并非它的常规呈现,而在于它对自己结尾"发电报"的方式——就是说,它预先发出了结束信号。它这么做,不仅是通过对导音的运用,也是通过和弦变化的增长比率——现代理论家称之为加快的"和声节奏"。对结构进行勾勒的和声节奏,明显是一个"调性"观念,而非调式观念。我们似乎是在旧调式体系和现代调性(或者"调")体系之间的那个交接点上找到了平衡,如同确实存在那样,旧调式体系中每个结束音上都有不同的音阶种类,现代调性体系只有两种音阶,每个音阶都能移位至任何音高之上(移位自身把音高界定为结束音或者"主音")。

然而,我们不能只是因为"调性革命"如此突然转至我们的历史视界,就认为"调性革命"是一个突发事件。那是由我们的资料所产生的错觉,资料必然受到读写领域所限。突然变得书面化和可视化的东西,可以在幕后筹划几个世纪之久,在此例中也确实如此。书写音乐的创作,一直是在迪斯康特基础和调式基础上进行的,与此同时,很多未被书写下来的音乐必然是在分节歌性的终止式基础与调性基础上运作的。我们现在看起来像"调性革命"的分水岭,事实上是两个长期共存传统的汇合之处。

因为,两个传统现在至少部分上都是书写传统了,这种相遇只能发生。正因为《论装饰》是"调性革命"的第一次行动,奥尔蒂斯在当今的讨论中赫然耸立(否则很少有人知道他是作曲家)。在当前似乎被历史

偏爱的方向中,这是巨大的一步。但是,这一步,作者本人与他的同代人都不知道他在干什么。当然,这不是因为他或者他们在什么方面很愚钝。也不是因为我们比他们能更清楚地看事物。仅仅因为,这一"步"只有在后见之明中才能被觉察得到。如此一步是由我们的看法所产生的。

<div style="text-align:right">(甘芳萌　译)</div>

第十六章　完美的终结
帕莱斯特里那、伯德,以及模仿复调的最后繁荣

乌托邦

[629]在我们把注意力转向16世纪音乐如火如荼的众多其他要素之前,继续探讨"完美艺术"至其结束,还是很有意义的。因为事实上,完美艺术有其终点,而且这个终点即将到来。它不得不终结,因为在这个世界上,任何完美的事物都难逃此劫。完美是不变的,但是在人类历史中,没有什么是屹立不倒的。保存完美艺术的唯一方式,就是将它从历史中封存起来。人们也确实是这么做的,但是代价很高。正如我们将看到的,"完美艺术"依然存在,但不再是什么要紧的方式。在16世纪,它拥有天主教和基督教世界所有最伟大的音乐。后来,它变得无关紧要了,教会依然是人为的生命支撑体系,而对于音乐来说,它逐渐失去了作为富于创造力的场合的意义。16世纪是天主教会音乐创造历史的最后时段。从此以后,它就成为历史了。

"完美艺术"之所以产生,是因为音乐家有永恒的、万能的、完美的东西要表现:就是上帝的完美,正如上帝自身的真实教会即雇佣这些音乐家的机构所具体表现和体现的那样。尽管扎利诺,更不用提维拉尔特(他用我们很快将会论及的各种体裁写了大量世俗音乐),都没有阐述过音乐完美性的价值,但无论它在何种程度上以人文主义为中介,它都暗示、反映了信仰,正如弥撒信经提出"神圣、万能的教堂,由上帝遣

来"[*in unam sanctam catholicam et apostolicam ecclesiam*]。侍奉这个机构的音乐家们追求的标准,超越了品位的相对性,正如教规由信仰者遵奉,以代表绝对真理,而反过来为一种绝对的行为准则授权——这种绝对真理的目标不是满足个人,也不能为了迎合个人愿望和目的、世俗社会变化的价值和风尚而有所改变。

"完美艺术"的美和绝望同处于这一点。它是乌托邦的音乐——这个词由托马斯·莫尔[Thomas More]于16世纪发明,绝非偶然。世界是它的敌人。完美性被迫强制执行,以便一直存在下去。然而,音乐这个人类的产物,最终还是变化了。许多人都在哀叹这样的变化;用来概括这些变化的词——"巴洛克"——虽然现在被认为是一个像"文艺复兴"那样中立的辨识性标签,最初却是一个贬义词,珠宝商用它来形容奇形怪状的珍珠,批评家用它来形容一种夸夸其谈的言辞。它的意思就是"扭曲的"。

[630] 这就是从"完美艺术"的视角出发,音乐必定成为的模样,如同所有偏离完美性标准的事物一样。到16世纪下半叶时,"扭曲"的力量流行开来,有些力量出现于教会内部。其他一些力量是文学运动的结果。然而,这些其他的力量是在音乐人文主义内剧烈转变的结果,音乐人文主义一直以来都是宗教超验主义若即若离的同盟。也有由迅速成长的音乐行会带来的压力,这些压力反映出商业主义的全面提升,并对宗教艺术的地位进一步产生不利影响。而且,正如我们将看到的,在所有从完美性出发、转向"巴洛克"的反应中,都是意大利一马当先。通常我们所称为的"巴洛克"时期,确实更应该被称为意大利统领音乐的时代。

到了该世纪末,"完美艺术"只是众多风格的一种——不再享有特权,不再有什么举动。在某种程度上,它的命运反映出更宏大的罗马天主教会的命运,罗马天主教会在16世纪末作为一个变化了的机构被保留下来——不再是真正的"天主教会",而实际上更多是"罗马教会"。它之所以不再是真正的"天主教会",是因为它不再毫无疑问地作为通行全欧洲的西方教会;现在,它不得不为了争取信徒而与各新教教会竞争,这些新教教会出于教义的(如德国、瑞士)和政治的(如英国)等原

因，在北方风起云涌。罗马天主教会之所以确实更为罗马化，是因为它的权力已经变得越来越局限于一地，越来越集中于意大利的主教。在1978年约翰·保罗二世[John Paul II]当选之前，最后一位非意大利教宗是哈德良六世，这位荷兰教宗被推选于1522年，仅仅统治了20个月，徒劳无功。在从克莱芒七世到约翰·保罗一世超过450年间的时段中，罗马教宗的国籍多少是个可以预知的结论。在罗马天主教音乐中，16世纪也发生了从荷兰向意大利领导权的转移。

在毋庸置疑地保持"完美艺术"信仰的最后一代音乐家中，本章主要涉及的两位作曲家——乔瓦尼·皮耶路易吉·达·帕莱斯特里那[Giovanni Pierluigi da Palestrina]（约1525—1594）和威廉·伯德[William Byrd]（1543—1623）是两位杰出大师。他们是最后一代这样的音乐家：他们一并见证过他们的艺术在神圣仪式中最崇高的感召力，他们作为艺术家的首要社会关系就是与天主教机构的关系。他们甚至在"完美艺术"文化衰落的时代，将它带至最伟大的风格顶点。而他们与宗教当权者的实际关系，是迥然不同的。帕莱斯特里那是天主教权力的准官方的音乐发言人，伯德则是窘境中秘密的仆从。的确，这种差别被强烈地反映在他们的音乐中；但是，这种差别在基本的风格一致性中寻找到了表现力，风格一致性毕竟是与"完美艺术"有关的。

帕莱斯特里那与大公主义传统

在上述叙事中，作为主要创造性角色的第一位本土意大利人（与阿龙或者扎利诺那样的理论家相对），乔瓦尼·皮耶路易吉·达·帕莱斯特里那——他的名字意思是"来自帕莱斯特里那的乔瓦尼·皮耶路易吉"——出生于罗马，或者出生于他名字中带有的词即被罗马人称为"Praeneste"的古镇附近。他在罗马去世，[631]传统说法是在他69岁那一年，即1594年的2月2日。截至此时，他已经直接服务于教宗或者说担任主要罗马教堂之一的音乐指导长达40多年，于1550年教宗尤里乌斯三世（帕莱斯特里那主教前一任）当选开始，于10任教宗之后的克莱芒八世结束。这就是帕莱斯特里那职业生涯的主要事迹。他是

教宗作曲家,是一位以他自己的名望而铸就的当之无愧的教宗名流。

这样的身份使他接受了一个令人吃惊而矛盾的任务:1577 年,帕莱斯特里那在他最出名时(当时他是梵蒂冈茱莉亚礼拜堂的唱诗班指挥,这个唱诗班以他最早的赞助人尤里乌斯三世命名)受格里高利八世嘱托,修订格里高利一世圣咏。这位教宗与前任教宗的圣名同名。如果我们回溯法兰克人的传统,这个圣咏被认为是凭借上帝的力量呈现出来的(如我们从本书第一章已经获知)。然而,现在它要接受"现代"风格和美学批评,在"完美艺术"精神中完全去除它的"哥特式"的不纯净。帕莱斯特里那并没有完成这项任务,这个修订版直到 1614 年才出版;事实上,没有人知道他(或者他委派的助手安尼巴莱·索伊洛[Annibale Zoilo])到底完成了多少修订。但是,结果正是我们可以预料到的:这样的旋律线更简单、不那么曲折复杂、更"受到控制"——简而言之,更"古典"。

在例 16-1 中,一首复活节申正经中的应答圣咏呈现出两个版本。印在下方的是"完美化"版本,1614 年由罗马美第奇出版社出版(由此被称为美第奇版[Editio Medicaea]),直到 19 世纪末都被作为标准。上方的那个版本是"复原"版,在 19 世纪由索莱姆本笃会修士[Benedictines of Solesmes]所备,明显是要取代美第奇版,回到格里高利八世下令删掉的"野蛮、模糊、不一致和过剩"。① 当然(在浪漫主义的影响下),"哥特式的不纯"到这个时候已经呈现出真实性的光环。

[632]美第奇和索莱姆版本都有教宗的认可,两个版本也因此在各自时期具有唯一的权威性,就教会而言,权威性很要紧。不同之处在于权威的来源,编辑者自己要依赖它指导工作。在 19 世纪,这个来源是"科学的"文献学方法:对各种来源进行历史评估和比较。而在 16 世纪,权威来自内部:来自编辑者宗教见解中对音乐的敏感度,特别是最早被任命执行这个任务的人,他已经变成了教会音乐乌托邦的护卫者。

① Raphael Molitor, *Die nach-Tridentinische Choral-Reform zu Rom*, Vol. I (Leipzig: F. E. C. Leukart, 1901), p. 297. 完整文献翻译于 Piero Weiss and Richard Taruskin, *Music in the Western World*, 2nd ed., p. 117.

例 16 - 1 应答圣咏《上帝的天使》,美第奇 [Medicean] 与索莱姆(罗马) [Solesmes (Roman)] 版本

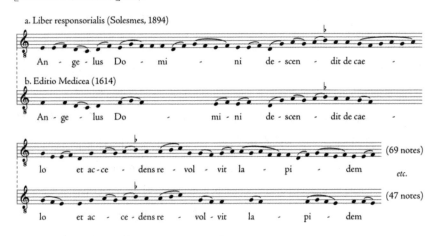

a.《应答圣咏集》(索莱姆,1894)(69 个音符)
b. 美第奇版 (1614)(47 个音符)

帕莱斯特里那事实上相当于音乐领域教宗的地位——在宗教动荡时期,天主教改革者径直将其当作等级教会的音乐领袖——使得他成为有史以来最多产的弥撒作曲家。确定属于帕莱斯特里那的完整常规弥撒套曲有 104 部(和传统上认为属于海顿的交响曲数目一样,这是奇怪的巧合),另有 10 余首是否属于他尚存争议,他的名望就像之前的若斯坎一样,他成了一个品牌。从 1554 年开始,有 43 首在他有生之年分 6 卷出版。另外 40 首于他去世后出版,也是 6 卷,最后一卷于 1601 年问世。在经文歌创作已经决定性地使弥撒黯然失色如此之长的时段后——开始于若斯坎和穆东,囊括我们在前一章对其作品进行考察的所有该世纪中叶作曲家——弥撒作为统领性体裁的复兴非常引人注目。弥撒的复兴,说明了帕莱斯特里那创作活动的准官方、"教宗性"与等级化的特征。

他并非刻意忽略经文歌,他名下有多于 400 首的经文歌,包括一部含有基于雅歌 [Song of Songs] 的生动作品的著名曲集,还有另外 50 首意大利歌词而非拉丁歌词的、被称为"宗教牧歌"的作品。帕莱斯特里那还创作了两部雄心勃勃的仪式音乐集,试图为整个教历提供特殊

类型的项目:第一部是 1589 年问世的晚祷赞美诗集;另一部被很多人认为是他的杰作,是一套完整的《奉献经弥撒》[Mass Offertories],于他生命中最后的完整一年 1593 年问世。最后,当然也是数量最少的是两部世俗多声部曲(牧歌)集——但是,即使在这个他降低甚至公开放弃虔诚的成熟的体裁中,他还是写作了一部毋庸置疑的"杰作"("群山已被装饰"[*Vestiva icolli*])。

看起来,很难不把这个人当作一个标杆了。他令人吃惊的作品数量,不仅自身就是典范(勤奋的典范,正是原罪之一的对立面),而且暗示了他致力于被视为"古典"的理想。这种理想与被确立起来的卓越是一致的——或者更确切地说,是对既定标准的升华。把所有人都做的事情做到最好,是一个古典主义者的目标。我们不会去质疑目标,我们努力提升表现。实践造就完美。为一个目标而持续努力,这样的实践再不济也能让你熟能生巧。这就是一个人如何变得多产,这也是为什么某些历史时期(那些"古典主义"时期)会有这么多的多产作曲家。16 世纪就是第一个这样的时期。

[633] 帕莱斯特里那是这种心存目标、熟能生巧的榜样,使他的风格完美到一种传奇的程度,在这样做的同时,将"完美艺术"带向它的绝唱。但是,无论你怎么解释它,弥撒创作的数量仍是一项令人难以置信的——也是极为显著的——成就。为相同歌词配乐上百次,这种想法在某种层面上来说,就是极致的风格练习,不仅是"完美艺术"的最佳表现,也是支撑"完美艺术"的宗教和文化态度的最佳表现。它呈现出对于创作的一种仪式化、非个人化的态度——一种"天主教"态度。目标并非表现或者阐释歌词,像我们试图对一首还愿经文歌唯一的歌词进行阐释那样,而是为歌词提供一种理想的中介。在如此仪式化的状况下,以这种超越性的目标产生的一系列作品将构成一个总结[*summa*]——一种对完美艺术状态的百科全书式总结。

这似乎是最恰当的了,因为没有其他作曲家比帕莱斯特里那更需要传统了。他实践了西方音乐艺术的一个分支。这个分支具有最悠久的书写传统,而恰好从此时开始,人们为其中最伟大的人物树立

丰碑。因此,帕莱斯特里那很容易就成为我们目前所见过的最有历史意识的作曲家。他是第一位去这么做的人,之后也有很多人以他的名义(如果不再以教堂乐派的名义的话,那就是以对位派别的名义)这么做——就是说,有意识地精通古风格,用以作为当时的创作基础。

打败佛兰德人;或者说,最后的固定声部写作者

在帕莱斯特里那的百余首弥撒中,除了6首之外,都是在已有的音乐基础之上。这种做法本身并不引人注意;复调常规弥撒套曲从产生伊始就是一种采用已有素材的体裁。但是,帕莱斯特里那是16世纪末唯一对15世纪早期作曲家技巧还持有积极兴趣的作曲家。他在西斯廷礼拜堂[Sistine Chapel]的手稿中发现了这些作曲家的作品。在1554年出版他的第一卷弥撒之前的数年间,他就在那里工作。(他于1555年被西斯廷礼拜堂唱诗班清退,因为教宗保罗四世决定执行该处被长期搁置的僧侣独身规则;帕莱斯特里那是必须解雇的三位已婚成员之一。)

第一卷弥撒(图 16-1)题献给帕莱斯特里那的庇护人,即被新近推选的教宗尤里乌斯三世[Pope Julius III]。该卷弥撒以一首基于格里高利交替圣咏——"请注视那位伟大的神父"[*Ecce sacerdos magnus*]的弥撒开始,据推测创作于尤利乌斯三世授职庆典期间。这是一首旧式的固定声部定旋律弥撒,仿效了最古老的音乐写作。这段音乐保存于梵蒂冈的手稿中,也许在帕莱斯特里那的时代还偶尔上演。最后的"羔羊经"甚至还有某些旧式的"复调有量"技法,我们从若斯坎早年以来就没见过这样的技法了。

帕莱斯特里那用最明显和最传统的方式,阐释了他所熟知的若斯坎(于帕莱斯特里那出生之前已经去世)的创作,还有他对若斯坎的创作由衷的、有些许嫉妒的钦佩:他在若斯坎著名的继叙咏经文歌《祝福你》[*Benedicta es*]的基础上,创编了一首弥撒。他是直接致敬若斯坎的最新近的作曲家。但是,他经常将典范回溯到更加久远的时代,将自

图 16-1 （a）帕莱斯特里那《第一卷弥撒曲集》[Missarum liber primus]（罗马：1554）[Rome：Dorico]的扉页，展现了跪拜于教宗尤里乌斯三世前的作曲家。（b）克里斯托瓦尔·德·莫拉莱斯[Cristóbal de Morales]《第二卷弥撒曲集》[Missarum liber secundus]（罗马：1544）[Rome：Dorico]的扉页，展现了跪拜于教宗保罗三世前的作曲家。显然，印刷者制作后一版时，重复使用并修整了之前的印刷版式

已深深植根于他所知的法国-佛兰德遗产中，甚至满腔热情地、即便有些[634]姗姗来迟地加入了这一古时的竞赛，似乎要声明意大利拥有这个传统。

 帕莱斯特里那出版于 1570 年的第三本弥撒集对于这种回溯的努力呈现得尤为显著。在这 8 首弥撒曲中，有两首以尽可能旧的样式呈现。其中，名为《六声音阶唱名弥撒》[Missa super Ut re mi fa sol la]的那一首，基于古式音名唱法的六音列，即"六音阶唱名"[voces musicales]。若斯坎在近 100 年前的《"武装的人"弥撒》[L'Homme Armé Mass]就是开玩笑般地以它为基础的。可以非常确定的是，这一卷中另一首固定声部弥撒是《武装的人弥撒》[Missa super L'Homme Armé]，它是对所有最高贵的竞争脉系的最新近贡献。（帕莱斯特里那的直接前任，即西班牙作曲家[Cristóbal de Morales]克里斯托瓦尔·德·莫拉莱斯，曾在他之前供职于西斯廷礼拜堂，并于 1540 年代出版

了两首《"武装的人"弥撒》。)帕莱斯特里那如此明显地殿后,如此明确地在他的创作与快被遗忘的法国-佛兰德艺术渊源之间建立联系,再清楚不过地表明了对传统的仰赖。

他没有把自己视为一个古文物收藏家——就是说仅仅是传统的守护人——而是作为一个积极的竞争者,这一点从作品本身的性质来说是很清楚的。这些作品以宏大的规模创作,将古代对位手法的各种技艺,与只有到[635]维拉尔特时期才开始流行的协和流畅的风格结合起来。《"武装的人"弥撒》为五声部合唱而作,《六声音阶弥撒》为六声部合唱而作。在两部作品中,最后的"羔羊经"都为尤其宏大的终曲增加了一个声部,正如当时的习惯那样。在《六声音阶弥撒》中,额外的(第七)声部被设定为一个相对于定旋律的卡农声部,在低五度上映衬着这个定旋律。例16-2呈现出这两首弥撒最后的羔羊经配乐的开始。在其中我们可以看到法国-佛兰德传统在意大利式"完美化"阶段中的炫目余晖。

例 16-2　乔瓦尼·皮耶路易吉·达·帕莱斯特里那[Giovanni Pierluigi da Palestrina],《第三卷弥撒集》[*Missarum liber tertius*](1570)

a.《武装的人弥撒》[*Missa L'Homme Armé*],终曲羔羊经[Agnus Dei]

例 16－2a（续）

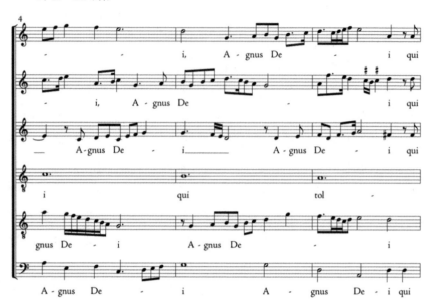

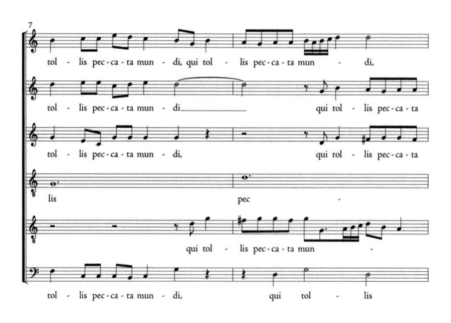

b.《六声音阶弥撒》[Missa super Ut re mi fa sol la],终曲羔羊经[Agnus Dei]

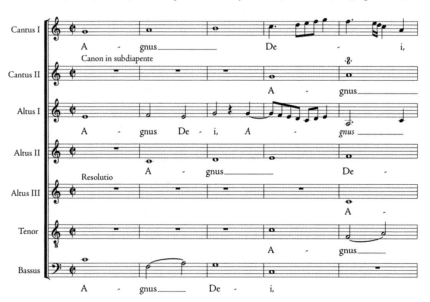

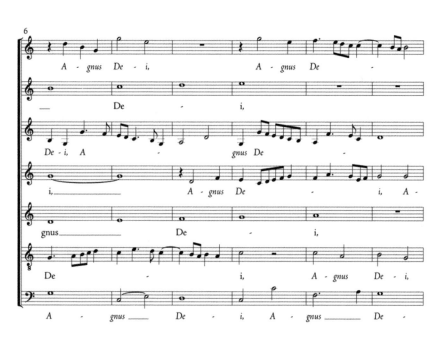

但是,帕莱斯特里那第三卷中最壮丽的弥撒,也是最显著的竞争例证,是他的《"让我的口中充满赞美"弥撒》[Missa Repleatur os me-

um laude］（基于"让我的口中充满赞美"［May my mouth be filled with praise］的弥撒）。该作明显基于雅克·科尔宝特［Jacques Colebault］（1483—1559）的经文歌。这是一位在意大利工作的法国作曲家，以［637］曼图亚的雅凯［Jacquet（or Jachet）of Mantua］之名为人所知。雅凯的经文歌本身就是一首对位杰作，通篇为"结构性"声部之间的五度卡农，其材料源自圣咏。帕莱斯特里那用了相同的基本素材，建构了一个庞大的卡农套曲，音程逐渐向同度收缩，节奏间距逐渐向同样的节奏收缩。在例16-3的慈悲经中，开头段落具有晚了8个半短音符的八度卡农。［641］（这首卡农以"艺术隐藏艺术"的方式，被隐藏于整体五声部主题模仿织体之后，其中两个卡农声部是第三、第五次主题进入，第五次主题进入被置于内声部而显得更模糊一些。）在中间段落（"基督，求你垂怜"［Christe eleison］）中，卡农是晚了7个半短音符的七度，而在结束段落中，卡农是晚了6个半短音符的六度。

例16-3a 曼图亚的雅凯［Jacquet of Mantua］，《让我的口中充满赞美》［Repleatur os meum laude］，开头主题

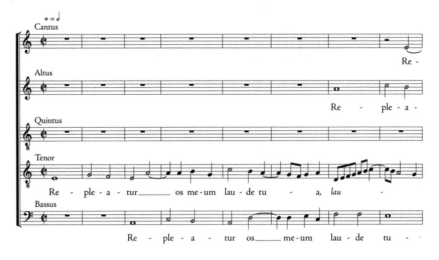

例 16-3a（续）

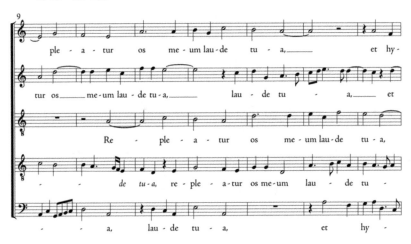

例 16-3b 乔瓦尼·皮耶路易吉·达·帕莱斯特里那,《"让我的口中充满赞美"弥撒》[*Missa Repleatur os meum laude*],"第一慈悲经"

例 16–3b（续）

例 16–3c　乔瓦尼·皮耶路易吉·达·帕莱斯特里那,《"让我的口中充满赞美"弥撒》,"基督"

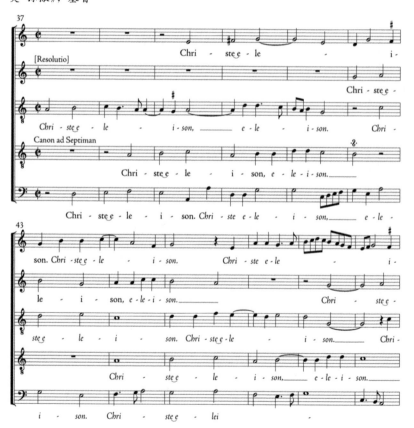

例 16－3c（续）

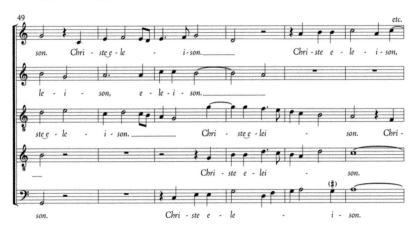

例 16－3d　乔瓦尼·皮耶路易吉·达·帕莱斯特里那，《"让我的口中充满赞美"弥撒》，"第二慈悲经"

例 16 – 3d（续）

帕莱斯特里那在此并不仅限于与雅凯竞争。他追求的是更宏大的竞争目标：这位作曲家正是奥克冈，他的另一部渐进卡农套曲，《短拍弥撒》[*Missa Prolationum*]（但是其中运用的是扩展音程），使尼德兰人在矫饰方面成为标杆；此后，他的杰出在意大利尤其是人文主义语境中再次受到人们的赏识。佛罗伦萨著名的博学者，或称为"文艺复兴者"的柯西莫·巴托利[Cosimo Bartoli]，在一篇名为《学术推理》[*Raggionamenti accademici*]对但丁的评论中写道："在奥克冈的时代，可以说，他是第一个重新发现音乐的人，然后走到了头，正如多纳泰罗[Donatello]对雕塑的发现一样。"②巴托利的言论出版于 1567 年（帕莱斯特里那创作弥撒的三年前），也清晰地回应了乔治·瓦萨里[Giorgio Vasari]的著名言论。在视觉艺术领域，他的"画家传"[Lives of the Painters]（1550年）在事实上形成了人们对于文艺复兴的流行看法。现在，对音乐也产生这样的看法了，而帕莱斯特里那在其形成阶段就参与其中了。

成对的仿作曲

帕莱斯特里那有超过 30 首弥撒都是改述手法的类型——开创于若

② Cosimo Bartoli, *Ragionamenti accademici* (Venice, 1567), Vol. III, f. 35'；译自 Jessie Ann Owens in "Music Historiography and the Definition of 'Renaissance,'" *MLA Notes* XLVII (1990—91): 311.

斯坎晚期的《"歌唱吧，我的舌"弥撒》[*Missa Pange lingua*]与"完美艺术"经文歌标准的实践（如同我们已经看到的）——在其中，格里高利圣咏被运用于遍布模仿的织体中。但是，最大比重的类型是仿作弥撒（精确地说有 53 部），占了帕莱斯特里那该体裁数量的几乎一半。在这些作品中，一首复调模式的多个动机被殚精竭虑地重新交织到新的织体中。这些弥撒的素材，通常来说都是一些作曲家的经文歌，在帕莱斯特里那年轻时，将这些作曲家的作品用于当地[642]仪式中的做法颇为流行。但是，帕莱斯特里那将一首弥撒建构在自己的某一首经文歌（抑或是牧歌，包括《群山已被装饰》[*Vestiva i colli*]）之上，多达 20 次以上。

当确有这样的情况发生时，就暗示出，经文歌与派生弥撒在相同的主要节日上，用于一前一后的演出。帕莱斯特里那为圣诞节奉上了 3 首这样的经文歌加弥撒。《哦，伟大的奥秘》[*O magnum mysterium*]（经文歌出版于 1569 年，弥撒出版于 1582 年）的经文歌与派生弥撒尤为出名，是有充分理由的。这首经文歌开始于效果非凡的修辞笔调：一系列色彩性（即半音化）的和弦，以及"啊！"的反复，都生动描绘了奇迹的状态。这些和弦大多沿着一个平凡的五度循环进行（C 被省略）并被联系在一起——平凡是对于我们来说的；在帕莱斯特里那的时代，它新颖得令人吃惊，受到暗示的低音进行从 E 跨越三全音至降 B 的速度，现在依然还有点儿让人无所适从和"怪异"。一连串的连续导音（升 G—升 C—升 F—B），都与它们的前面一个音相抵触，对于"共性实践"（当然，这为我们所知，却不为帕莱斯特里那所知）中导音应做的来说，实在有所相悖。与聚焦特定的和声目标不同，与"怪异的"降 B 同时发生的终止式延留将我们的期待集中在 A 之上，在此之前，这一连串的连续导盲都使音乐的调性模糊不清（例 16-4）。

这是我们在"人文主义化"构思的经文歌中非常期待的效果，特别是情感充沛、具有如此歌词的经文歌。作曲家像演说家那样"详细阐述"歌词，像一位演说家转变声调那样，通过转变和声来强调它的含义。当模仿演讲模式的色彩化和声或者效果，与引发情感的有效果的词语协同出现时，这些色彩化和声或者效果似乎就"指向"那些词语或与那些词语相关，最终成为象征这些词语的符号。在这种象征性中，各符号

[643]指向声音自身体系"之外"(在这种情况中是指向歌词和它们包含的观念),这种象征性被称为"外倾的"象征性(或者更正式一点地说——"符号化"[semiosis])。人文主义、修辞性的歌词配乐鼓励这些效果,这些效果在16世纪变得越来越流行。

例16-4 乔瓦尼·皮耶路易吉·达·帕莱斯特里那,《哦,伟大的奥秘》[O magnum mysterium],开始乐句

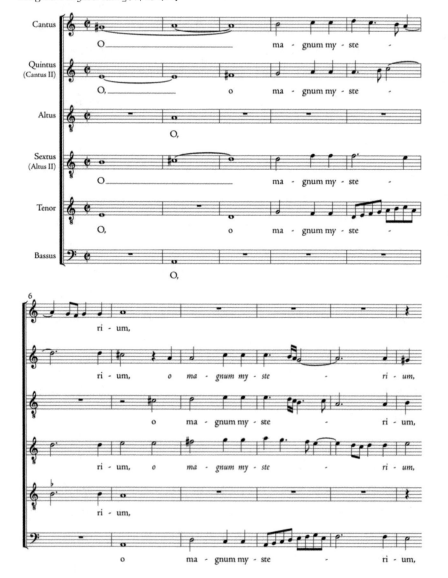

例 16 - 4（续）

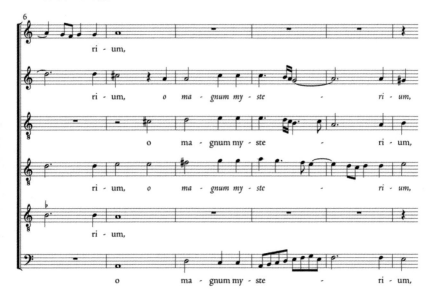

当这首经文歌通过仿作技巧转变为一首弥撒时，富有情感的修辞变成了句法和结构。这个"怪异"进行，开启了带有敬畏意味的经文歌，对于弥撒来说就成为一种适于听觉捕捉的"首动机"[head motive]。构成它的五个仪式单元，每一个都在进行至其他仪式之前，通过引出那个乐句开始，唤起人们对这个乐句之前的记忆，从而通过策略性地回归象征性（因此也是鼓舞人心的）音响，持续建构仪式，由此把仪式融合起来（例 16 - 5）。在这首弥撒中，象征性是完全"内倾的"（向内的指向）。被象征的或者被表示的恰恰是仪式的融合——在情感上已经是一种加强的、提升的效果，但是这个效果承载的并不是外来的观念。

（即便经文歌像暗示的那样也作为相同弥撒仪式的一部分来演出，这种象征或表示的为仪式融合的情况依然是真实的。据我们所知，演唱经文歌的节点与利切卡尔演奏的场合类型一致：在举扬圣体仪式或者圣餐仪式中，会有一个占时很长而没有音响的活动。因此，经文歌《哦，伟大的奥秘》如果在圣诞节弥撒上演出的话，只有在 3 个或者 4 个常规仪式已经唱完之后才会上演。当然，一旦上演，它的和

声和朗诵效果的所指对象,就既是内倾的,也是外倾的。涉及参照的这种混合性或者复合性,是音乐的常规状态,[644]这种状态正是音乐象征性或者"表现性"总是一项如此复杂、富有争议甚至神秘的议题的原因所在。)

例16-5a 乔瓦尼·皮耶路易吉·达·帕莱斯特里那,《哦,伟大的奥秘》慈悲经开始

例 16 - 5b　乔瓦尼·皮耶路易吉·达·帕莱斯特里那，《哦，伟大的奥秘》，荣耀经（"……"[Et in terra...]）开始

例 16-5c 乔瓦尼·皮耶路易吉·达·帕莱斯特里那,《哦,伟大的奥秘》,信经("……"[Patrem omni potentems...])开始

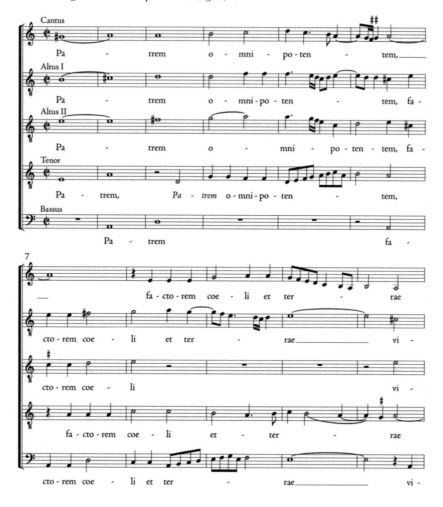

例 16-5d 乔瓦尼·皮耶路易吉·达·帕莱斯特里那,《哦,伟大的奥秘》,圣哉经开始

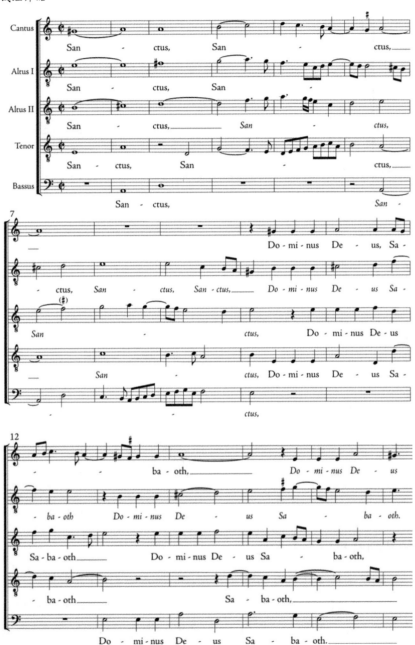

例 16-5e 乔瓦尼·皮耶路易吉·达·帕莱斯特里那,《哦,伟大的奥秘》,羔羊经开始

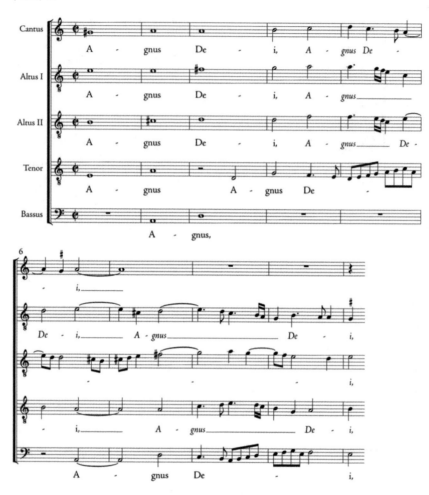

帕莱斯特里那与主教们

帕莱斯特里那将古代精英和大公基督教的艺术,置于他所宣称的"唯一神圣的、天主教的和罗马教宗的教堂"的仪式核心。该教会在当时北方宗教改革的压力下,正在将其古老的机构转变为"教会激进分子"[ecclesia militans]。正如我们会在后一章中看到,被重新激发的争斗状态,最终颠覆了完美艺术。但是,在早期阶段,它产

生了对织体明晰性的新需求,可以视为对传统风格的[645]最终改进——最终完善。显然,这正是帕莱斯特里那看待传统风格的方式。他抓住了满足这种需求的机会,创作了富有威望的杰作,形成了富有影响力的、可称之为他个人的风格,造就了屹立不倒的个人传奇。

至少早在1540年代,特别是在罗马的圈子,某些教会人士就对后若斯坎一代的音乐抱有消极态度,因为他们认为这些音乐在技术上的精湛,全都与教堂音乐本身的作用与功能背道而驰。简而言之,他们很担忧,他们认为已广为流传的精工细作的模仿织体,太过于艺术化,由此也就没有充分的功能性了。这样的音乐,以它自己的结构美先入为主。这是自大这项原罪的例证。原本应该处于从属地位的东西,妨碍了人们对宗教歌词的理解。

[646]诸如此类的抱怨,并不是什么新玩意儿。我们之前已经从索尔兹伯里的约翰[John of Salisbury]那里听到过,他斥责巴黎圣母院歌手们的虚荣。甚至我们还从圣奥古斯丁[Saint Augustine]那里听到过,格里高利圣咏迷人的美让他无法自拔。但是,对于早期的"完美艺术"音乐来说,这种抱怨带有相当的确信,因为模仿织体总的说来是一种艺术价值,无论像维拉尔特这样的作曲家如何关注正确的朗诵,它也难以满足歌词的可理解性需求。正如贝尔纳迪诺·西里洛·弗朗科[Bernardino Cirillo Franco]这位愤怒的主教,由模仿织体想到当时的作曲家(以及头脑中弥撒圣哉经的歌词):"在我们的时代,他们投入了所有心血创作赋格,以至于当一个声音在说'圣哉'[Sanctus]时,另一个[647]在说'万军之主'[Sabaoth],还有另一个在说'你的光荣'[Gloria tua],咆哮着、吼叫着、结结巴巴地,使他们更像一月的猫而不是五月的花。"③

关于咆哮、吼叫、结结巴巴的那个部分,只是宽泛的谩骂,但是关于模仿的看法则很公正,而且,它是从一种真正的尤其是意大利人文

③ Cirillo Franco 写给 Ugolino Gualteruzzi 的信,Lewis Lockwood 译于 *The Counter-Reformation and the Masses of Vincenzo Ruffo* (Venice; Fondazione Giorgio Cini, 1970), p. 129.

主义的动力出发的——"尤其是意大利人",因为正如我们所见,比如英国音乐家同样可以十分虔诚,但对歌词的可理解性却漠不关心,认为音乐服务于另一种与人文主义无关的宗教目的。但是在意大利,1540 年代少数人的奇思妙想,成为后 10 年中期强有力的"主流"天主教的关注点,帕莱斯特里那就是从此时开始把自己确立为一个教宗音乐家。

根据贝尔纳迪诺·西里洛·弗朗科主教自己在约 25 年之后的 1757 年所写的,这些主流人物之一是枢机主教马尔切罗·赛维尼〔Cardinal Marcello Cervini〕。后者于 1555 年被选为教宗,承诺他的这位主教朋友,会针对这个问题采取[649]措施。西里洛·弗朗科称,他在恰当的时候从罗马收到了"一首弥撒,非常符合我一直在找寻的音乐"。④ 作为教宗马切鲁斯二世〔Pope Marcellus II〕的枢机主教赛维尼,仅仅统治了 20 天,就突然去世了;但是,西里洛·弗朗科关于教宗关注"可理解的"教会音乐的话语,仍然有证据可以证明。马切鲁斯教宗私人秘书安吉洛·马萨雷利〔Angelo Massarelli〕的日记,包含了 1555 年(4 月 12 日)圣周五〔Good Friday〕的记录,这一天是这位教宗短暂统治中的第三天。马切鲁斯莅临西斯廷礼拜堂,听了唱诗班的演唱,当时帕莱斯特里那是其中的一员,演唱的是教历中最庄严的仪式。"但是,音乐的演绎,"马萨雷利写道,

> 并不适合这种场合的庄严。而他们很多声部的演唱显露出了一种快乐的情绪……因此,主教自己示意歌手们,指导他们以恰当的克制来演唱,以一种能听到一切、可理解的方式来演唱,如其所应然。⑤

帕莱斯特里那是聆听了这位教宗如父亲般演讲的歌唱者之一。他的第二部弥撒集出版于 1567 年,前言是一封信,题献给西班牙国

④ Lewis Lockwood 译于《帕莱斯特里那:马切鲁斯教宗弥撒》〔Palestrina, *Pope Marcellus Mass* (Norton Critical Scores; New York; Norton, 1975), p. 26〕。

⑤ Lewis Lockwood 译于《帕莱斯特里那:马切鲁斯教宗弥撒》,第 18 页。

王腓力二世［King Philip II of Spain］（在英语世界中，他因为向伊丽莎白女王［Queen Elizabeth］求婚被拒，之后成为女王的军事对手而被人铭记）。其中帕莱斯特里那表明了决心："与那些最严肃、最具有宗教观念的人们的观点一致，将我所有的知识、努力和勤奋都奉于基督教最神圣之所在——就是说，以一种崭新的方式装饰弥撒的神圣供奉。"⑥在这部以作曲家关于虔诚或被净化的决心的陈述开始的曲集中，第 7 首亦即最后一首作品——就像一首压轴曲，是一首弥撒，标题为《马切鲁斯教宗弥撒》［Missa Papae Marcelli］。事实上，它正是那首极为符合西里洛·弗朗科主教心意的弥撒，因为它对宗教歌词的配乐"以一种能听到一切、可理解的方式，正如它应该的那样"。

这首作品就是西里洛·弗朗科主教从马切鲁斯教宗那里收到的承诺过的那首弥撒吗？那我们得相信这样的想象，帕莱斯特里那确实写了这首弥撒，并且马切鲁斯教宗确实将其派发出去了。这些事情都要在 17 天之内完成，这是这位教宗在世的所有时间。这当然是不可能的。但是，至 1567 年时，"可理解性运动"［intelligibility movement］聚集了一股强大的推动力，题献给马切鲁斯教宗可能是纪念性的，是向这位不幸、令人哀悼的教宗表示尊敬，他的统治如此突然地终止了。但是现在回过去看，正是他激励了一场重要的音乐改革的开始。

这场改革在 1562 年到达了一个重要节点，当时举办了西方教会的第 19 届公会［the Nineteenth Ecumenical Council of the Western Church］（众所周知的特伦托会议［Council of Trent］，以举办会议的意大利北部城市来命名）。会议最终涉及音乐。特伦托会议是一个紧急的立法团体，于 1545 年由教宗保罗三世召集，以遏制宗教改革的浪潮。音乐显然没有在会议议程中处于可怕的风口浪尖，但是在通过质朴和虔诚来复兴教会的一般性努力中，它也起到了一定的作用。它在某种程度上使宗教训示个人化，并且通过这么做而抢些宗教改革者的风头。

⑥ Lewis Lockwood 译于《帕莱斯特里那：马切鲁斯教宗弥撒》，第 22—23 页。

将天主教礼拜传统上非尘世性的、非个人化的(事实上还不如说是居高临下的)音调,转向调整为符合普通礼拜者理解力的目标,对于这样的计划来说,合适的音乐[650]很有帮助。

 这就是理想上的目标,它激发了"可理解性"的改革运动。在公会1562年9月颁布的"关于弥撒中使用音乐的规定"[Canon on Music to be Used in the Mass]中,对此有明晰的表述。这份文件规定,弥撒歌唱不应该成为礼拜者参与的障碍,而应当使弥撒及其宗教象征"安静地到达聆听弥撒的人的耳朵和心里"。⑦ 音乐不是提供给教堂里的音乐爱好者的:"以音乐调式演唱的整体设定,不应该给予听觉以空洞的愉悦,而应该通过歌词能被所有人清晰理解的方式,使听者的心灵由此被吸引至对神圣和声的渴望,沉思蒙恩的欢乐。"留给音乐家做的事情,是要找到执行这些普遍的指导方针的方法。而主教和枢机主教的职责,是确定找到了那些方法。在这项公会规定颁布后的数年间,几位重要的教会统治者都在监管作曲家创作方面产生了积极作用。其中之一,就是令人生畏的枢机主教卡洛·博罗梅奥[Cardinal Carlo Borromeo]。他是米兰总主教,作为国家的教宗秘书,成为公会政令的主要执行者。博罗梅奥直接命令米兰的礼拜堂唱诗班乐长温琴佐·鲁弗[Vincenzo Ruffo]"创作一首尽可能清楚的弥撒,送到我这里来",就是说送到罗马,这首作品将在此接受审查。⑧

 这个任务颁布于1565年3月10日。几周后的4月28日,根据教宗礼拜堂唱诗班的官方日记记载,"我们应最为尊敬的枢机主教维泰洛齐[Vitellozzi]的要求,在其官邸集合演唱了一些弥撒,接受了歌词是否能被理解的检查,如同主教阁下所期望的那样"。⑨ 鲁弗的弥撒看上去确在其中;这位早年以对位技巧而闻名的作曲家,努力迎合着枢机主教的命令,这一点太明显了(参例16-6)。

 ⑦ Gustave Reese 译于《文艺复兴时期的音乐》[Music in the Renaissance (rev. ed; New York: Norton, 1959)],第449页。

 ⑧ Lewis Lockwood 译于《帕莱斯特里那:马切鲁斯教宗弥撒》,第21页。

 ⑨ Lewis Lockwood 译于《帕莱斯特里那:马切鲁斯教宗弥撒》,第21—22页。

例 16-6 温琴佐·鲁弗[Vincenzo Ruffo],《米兰会议仪式的和谐四声部弥撒》[*Missae Quatuor concinate ad ritum Concilii Mediolani*]

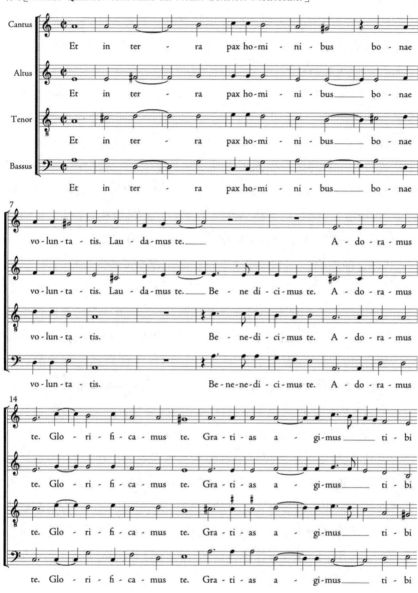

我们不确定帕莱斯特里那的《马切鲁斯教宗弥撒》是否处于当日被审查的弥撒之列,但是根据该弥撒两年后的出版日期来看,这个说法不仅貌似可信,还成为欧洲教会音乐史上流传最久的神话之一的基础。

这个传奇将维泰洛齐府邸审查夸张地描述为公开审判，由此事实上成为音乐宗教法庭。音乐创作"处在教宗［庇护四世 Pius IV］神圣教会禁止的边缘，多亏乔万尼·帕莱斯特里那找到了补救方法，展现出错误不在于音乐而在于作曲家，并且他为了证明了这一点，创作了题为《马切鲁斯教宗弥撒》的弥撒"。[10]

上述引文出自罗马耶稣会神学院［Jesuit Seminary］礼拜堂唱诗班乐长阿格斯迪诺·阿加扎利［Agostino Agazzari］一部有关于器乐的著作。该著作出版于1607年，那时帕莱斯特里那已经去世数十年之久了。这段文字是首次以如此激进和对抗的字眼，来阐述教会激进分子的势力在后公会［post-Council］干涉音乐事务的报道，也首次明确地将《马切鲁斯教宗弥撒》与那些事件联系在一起。阿加扎利在此［651］运用的是"口头史"，还是无事实根据的谣言或他的想象，我们无从知晓。

但是，即便他是首个将帕莱斯特里那定位为英雄式救星的人，他无疑也不是最后一个。这个传奇从17到18世纪就"笔笔"相传，至1828年时，已达到一个表面上不可逾越的顶峰，那就是第一部帕莱斯特里那的长篇［652］传记。该传记由牧师朱塞佩·巴伊尼［Giuseppe Baini］所作。他自己就是一位教宗音乐家和作曲家，作为西斯廷礼拜堂唱诗班指挥，是帕莱斯特里那的追随者。他写道："可怜的皮耶路易吉［Povero Pierluigi］！他处于职业生涯最艰苦的困难中。在他的名声如日中天之时，教会音乐命悬于他的笔尖，他自己的生涯也是如此……"[11]

但是，巴伊尼的叙述仅仅是看起来不可逾越的。在俗史中，这样的叙述已经被超越多次了——"教会音乐被永远拯救了。同时，意大利音乐被发现了。如果帕莱斯特里那没有成功，将会发生什么？心智蹒跚难行"[12]——甚至还激发了一部歌剧的创作。这部歌剧，名为《帕莱斯特里那》的三幕"音乐传奇"，由德国作曲家汉斯·普菲茨纳［Hans Pfitzner］

[10] Agostino Agazzari, *Del sonare sopra il basso con tutti gli stromenti*, Oliver Strunk 译于 *Source Readings in Music History*（New York: Norton, 1950），p. 430.

[11] Giuseppe Baini, *Memorie storico-critiche della vita e delle opera di Giovanni Pierluigi da Palestrina*（Rome, 1828），p. 216；Lewis Lockwood 译于《帕莱斯特里那：马切鲁斯教宗弥撒》，第35页。

[12] Luigi Barzini, *The Italians*（New York: Atheneum, 1964），p. 308.

(根据自己的脚本)作于1915年,并于两年后首演于慕尼黑。此时正值第一次世界大战酣战之时。不仅是帕莱斯特里那(男高音),连枢机主教博罗梅奥(男中音)、庇护四世(男低音)、安吉洛·马萨雷利(化身特伦托公会秘书长)甚至若斯坎·德·普雷,都被设定为其中的角色(最后一个人物若斯坎被设定为一个幻影)。女性角色完全是附带的:帕莱斯特里那的女儿,已故的第一位妻子(另一个幻影)与三位天使。

在第一幕中,枢机主教博罗梅奥把这个任务布置给很不情愿的帕莱斯特里那。博罗梅奥不得不以真正的监禁和威胁其受刑而使帕莱斯特里那就范。逝去的大师们(包括若斯坎)的灵魂勉励着作曲家,为音乐那完美性的珠链增加"最后一块宝石"。一位天使吟诵《马切鲁斯教宗弥撒》慈悲经的首动机,接下来是众天使为帕莱斯特里那口传拯救音乐的音乐(参图16-2)。第二幕展现了聚集在一起的特伦托公会,进行着有关音乐的激烈辩论,多数人要求彻底废除音乐。第三幕展现了那场音乐展演审判的结果:帕莱斯特里那从监狱里放出来了,但是却饱受自我质疑的折磨,他收获了歌唱者的喝彩与来自教宗本人的赞美,作为音乐救星胜出。

普菲茨纳的《帕莱斯特里那》是一部重要作品——更准确地说,至少是一部提出[653]重要议题的作品。诚然,比起帕莱斯特里那时代来说,这些议题或许在普菲茨纳时代才被更有意识地加以思考,但是它们至今依然还被激烈地争论着。作曲家将19世纪德国哲学家阿图尔·叔本华[Artur Schopenhauer]的一段引文,作为铭文置于乐谱开头。这些议题在其中被阐述得很清楚:"与世界历史同时进行的是没有罪恶、未被血玷污的哲学、科学和艺术的历史。"[13]由此提出的问题——艺术史是否是田园诗般的平行历史,是否是一部独立于世界(其余部分)的超然的历史,世界历史和艺术历史是否相互牵连——是本书伊始重要的潜台词。

帕莱斯特里那传奇是提出这个庞大问题的绝佳的符号载体,因为主教号召"可理解的"教会音乐,并受到特伦托公会立法政令的支持,也受到了宗教法庭、赞助公会集结的"神圣罗马帝国"潜在权力的支持。主教的这种号召是政治公然干涉艺术事务及其创作者的明确例证,与习以为常的

[13] Artur Schopenhauer, *Parerga and Paralipomena* (1851), 2: § 52.

图16-2 普菲茨纳《帕莱斯特里那》中天使口传音乐的场景(慕尼黑,摄政王剧院[Prinzregententheater],1917年6月12日)

私人赞助的压力截然相反。它使人想起——至少使我们当代人想起——其他许多次像这样的干涉,有一些具有非常严肃甚至悲剧化的含意。

自由与限制

只是这样的对比太容易被过度利用了,此外我们会为可怜的皮耶路易吉感到安慰,他绝没有遭受监禁或者痛苦的胁迫,这是歌剧中的帕莱斯特里那不得不遭受的。不仅如此,帕莱斯特里那的第3部弥撒曲集,出版于1570年,包括了极度复杂与"人工化"的作品,运用了我们在例16-2和16-3中讨论并举例的尼德兰风格。显然,至少在受到特伦托公会指责的领域中,对于天主教礼拜的音乐形式,并没有遭受真正

的宗教法庭禁令。

不过,《马切鲁斯教宗弥撒》的风格很可能还是保持了一种克制的官方风格——换句话说,这种风格不是帕莱斯特里那、鲁弗或者其他作曲家自发采用的(通过他们之前的创作与暗含其中的价值判断得来),而是由外在力量强加以满足某些目的。这些目的可能与作曲家的兴趣背道而驰,但容不得他们讨价还价。然而,这种风格是(或者可以被做成)那么优美与感人,之后的艺术家们从中发现了大量灵感而自愿效仿。正如普菲茨纳以他的传奇剧暗示出的,是对帕莱斯特里那艺术想象力的歌颂,因为它如此成功地找到了调和艺术与天主教标准的方式——而且,这种方式很符合教会激进分子的精神。

正如《马切鲁斯教宗弥撒》信经和羔羊经所确证的那样,帕莱斯特里那的后特伦托公会风格不是鲁弗那种受到抑制、禁欲主义的、类似于忏悔的产物,而是一种尤为丰富、优雅并富有表现力的风格。《马切鲁斯教宗弥撒》是一首"自由创作"弥撒,是帕莱斯特里那屈指可数的几首没有融合先在材料的作品之一——或者说,至少没有作曲家承认或者随后被发现的先在材料。那么,作曲家的建构技法就越发关键,[654]弥撒被赋予一种比之前更加精美的结构,对于通常所具有的外来支撑的缺失,给予了热情的补偿。

慈悲经的开始乐思,就是普菲茨纳歌剧中由天使吟诵的乐思,既是弥撒第一个模仿主题(例 16-7),也是这首弥撒主要旋律的建构材料;它体现出帕莱斯特里那风格的精髓,如同被很多人辨识出来的那样,这些人带着要从中提炼出[655]创作方法的眼光来研究这种风格。这个精髓就是"得以平复的跳进"。这个模式动机(我们以德国风格称它为"原动机"[Ur-motif])开始于一个上行四度,立即被下行级进方式填满或者"平复"。(迷人而永远未被解答的问题是:这个乐句和古老的《武装的人》定旋律(例 12-10)相似,究竟是偶然还是象征性的;如果是象征性的,是什么的象征?)正是二者的相互作用——在一个跳进后立刻接以反方向进行的轮廓,即跳进与级进的互换——创造出"平衡的"布局,帕莱斯特里那的名字已经成为这种布局的代名词。丰富的经过音(很多都加上了重音),由跳进的级进平复获得,为帕莱斯特里那的织体赋予了深受

世人景仰的光环。否则，帕莱斯特里那慈悲经的风格，就与我们所熟悉的"完美艺术"风格并没有什么特别的不同，因为慈悲经歌词稀疏，传统上是花唱式的，织体的清晰性在这个篇章中并不是最需要关注的。

例16-7 乔瓦尼·皮耶路易吉·达·帕莱斯特里那，《马切鲁斯教宗弥撒》，开始处的慈悲经

例 16-8 乔瓦尼·皮耶路易吉·达·帕莱斯特里那,《马切鲁斯教宗弥撒》,信经第 1—8 小节

弥撒中"歌词冗长"的乐章——荣耀经和信经,才是后特伦托会议特质现身之处。信经中第一个乐句的复调配乐可以作为范例。低音具有原动机,第一个音被重复了两次(或者以 16 世纪术语来说,它的第一个音符被分为三个音),以便与两个非重音的音节相符。6 个声部中的 4 个,以相同节奏的合唱演唱这个句子,旋律的装饰只是发生于音节被保持长音的地方,以便歌词不会模糊。最高声部利用装饰的机会,对原动机进行呼应,运用了相反的从 C 到 G 的五度,代替了从 G 到 C 的低音四度(由经过音进行了装饰)。五度达成后,轮廓开始逆行,旋律下行至开始的点,就如低音中的原动机一样。

[656] 歌词的第二句(factorem coeli [天地万物的造主])运用了另一种相互关系:与六个声部不同,它配乐为四声部,选择了最大限度的对比。第一个乐句中最明显地演唱旋律的两个声部安静了,之前安静的两个声部替代了它们。结果形成了一种对一个唱诗班之内交替圣歌的模拟,这种方法实际上是将模仿替换为信经的主要结构原则。同时,替换了的低音,再一次响起原动机,其音符分为新的节奏型以符合另一套歌词,再次由其他声部的相同节奏叠置。

在 terrae(地的)的最后音(C 音)上的收束,由一个华丽的、富有特点的双重延留音(第二[alto]声部在低音 A 音上构成的 7—6,第一固定声部在低音 G 音上构成的 4—3)所强调。这种对于功能划分进行装饰的手法,是后特伦托会议风格的秘密之一:这是完全出自语法必要性而产生出来的丰富,是一种高度修辞的技巧。这种手法在圣哉经中到达了顶峰,富有特点地成为整首弥撒中最华丽的篇章,因为它通过仪式引子被人们视为对天堂场景中唱诗班的描绘(显然,这正是普菲茨纳深情描绘的来源)。

帕莱斯特里那圣哉经开始的音乐(例 16-9),华丽地唤起人们对于无限空间的意象。它本质上是一个来回重复出现的终止式,带有一个装饰化延留音(从定旋律声部[Cantus]到第二低音声部[Bassus II]再到第一低音声部[Bassus I]的转移)。重复和变化的合唱布局再次取代了模仿。延留音终止式之间的范围就从两个小节延伸为三个小节(第 7—9 小节),暗示了不断增加的空间,终止式的目标于是从 C 到 F 移至 D 到 G(第 10—16 小节),使得当 C 最终回来时(直到第 32 小节,没有在例中呈现),C 承载了划分乐句的巨大力量,有力地结束了一个段落。

例 16-9 乔瓦尼·皮耶路易吉·达·帕莱斯特里那,《马切鲁斯教宗弥撒》,圣哉经第 1—16 小节

例 16-9（续）

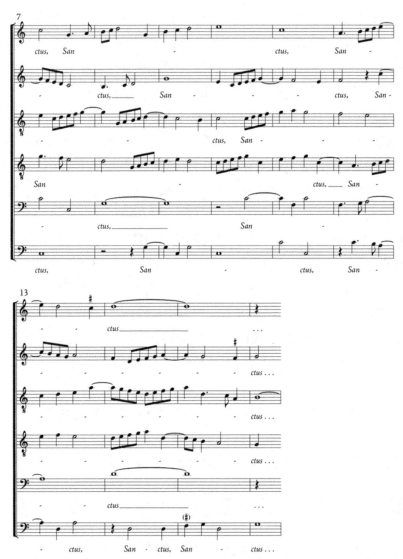

[657]由于定旋律的缺失，并且没有遍布模仿可以提供的推进力而需要使音乐保持"进行"，这种调性设计就成为必然，与某种全新的东西类似。通过延留音终止式（或者更精致地说，是延迟了必将到达的主题）对调性紧张度的利用，毫无疑问依赖着对那种基础低音上即兴音乐的听觉记忆——对于作曲家及其听众都是如此[658]，这一点是我们在

前一章结尾简短关注过的。

回到"信经",我们可以把它的结构概括为一系列颇具计划性布局的终止式"细胞"或者"模件"。它们都是通过歌词片段表现出来的。这些歌词片段由一部分合唱队以相同节奏型朗诵,其变换进程光彩夺目,并以精湛技巧的终止式结束。在中段(Crucifixus[被钉在十字架上]),帕莱斯特里那通过把合唱人员的数量相应缩减为四声部的"半唱诗班",而模拟了旧式的固定声部休止段落,但是写作的本质并无区别;这个段落依然是通过相同节奏的朗诵、终止性乐句千变万化的相互作用而构成的。

第三部分也是最后部分(Et in spiritum[我信圣灵])回到完整的六声部编制,对全部合唱队的启用比以前更加频繁,在最后的"阿门"(例16-10)到达庞大的全奏。最后的"阿门"将拱形的"平复"[recovery]理念——上行跳进接以下行音阶——发展为令人兴奋的结束。(第一固定旋律声部,在一段时间内试图以下行跳进与上行音阶反其道而行,但是最终还是被卷入终止式的洪流中;最后的变格终止式是第二固定旋律声部中对保持已久的最后 C 的装饰——这是古老传统在深思熟虑下呈现出的痕迹,已经决定性地取代了定旋律的织体。)

例16-10 乔瓦尼·皮耶路易吉·达·帕莱斯特里那,《马切鲁斯教宗弥撒》,信经第 186—197 小节

例 16–10（续）

即便我们不将这段音乐的表现性说成"调性"进行,这种表现性也是产生于终止式模式之上的。正是通过帕莱斯特里那,我们才首次开始注意到——更多地感觉到——和声延留的关键性效果。这种表现性几乎完全基于"内倾的"(向内指向)意义和延迟了聆听者实现期待结果的感情。迄今为止,在这首或者其他弥撒配乐中,少有或者说完全没有外倾的象征主义。正如我们可以很容易想象得出,当反复为相同歌词配乐时,对外倾的象征主义的依赖,将会严重限制,而不是增加人们的创造性选择。

[659]我们唯一可以在信经中指出的来自歌词的象征主义,就是在 *descendit* de coelis(从天降下)与 et *ascendit* in coelum(他升了天)乐句之上的对比性旋律轮廓。事实上这是不可避免的。这些主题若与歌词中暗示的"方向"相矛盾,会很怪诞。这对特殊的意象为何会为了转变为音响,而变成如此具有强制性意味的修辞或者"形象",原因似乎很明显,因为它就是这样的一对意象——或者还不如说就是一种对立。(回看例 16–1,让我们来对比一下那首复活节应答圣咏,请注意那个 descendit[降下]的词语,是如何在缺少[660]对立时允许旋律上行的。)正如我们将在下一章中看到的,音乐中形象化的象征主义在对立

关系上非常兴盛,歌词上的对立形象似乎很需要音乐上的阐释。

羔羊经的开始主题(例16-11)再现了慈悲经的开始(对比例16-8),这个效果为这首"自由"创作的弥撒赋予了一种尤为完整的结构。不仅是此处,这部弥撒所有花唱式段落的创作技法都回归到扎利诺称为"自由赋格"[*fuga sciolta*]的自由模仿[661]风格。只有乐句的开始有所模仿;接下来都是对和声布局的"自由的"适应。结束的羔羊经(标为"第二",但应该是第三个段落,有一个独立织体的结尾 Dona nobis pacem[赐予我们安宁])沿袭传统,延伸至七个部分。聆听这种隐藏艺术的艺术之典范的人,完全不可能不看乐谱就判断出,它奢华的对位展现是围绕一个最初基于原动机的三声部(第一低音、第二女中音、第二定旋律声部)卡农而建立起来的。这是一个具有宽广布局的卡农,声部几乎没有交叠,再次用一种交替圣咏取代了模仿。卡农的音程是一个上行五度,在两个[662]层面即从低音声部至女中音声部、从女中音声部至定旋律声部进行,使得第一声部和第三声部事实上相距九度。这样的布局从纯粹的音程视角来看很奇怪,但在和声上是颇具计划性的进行。对于帕莱斯特里那根据五度关系和声领域而"调性化"地策划作品的倾向来说,这种布局提供了进一步证据。

例16-11 乔瓦尼·皮耶路易吉·达·帕莱斯特里那,《马切鲁斯教宗弥撒》,羔羊经第1—15小节

例 16-11（续）

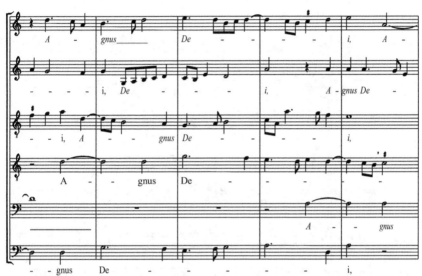

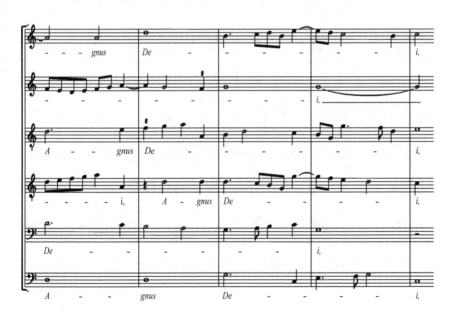

例 16-12a 乔瓦尼·皮耶路易吉·达·帕莱斯特里那,《马切鲁斯教宗弥撒》,第二羔羊经第 1—10 小节

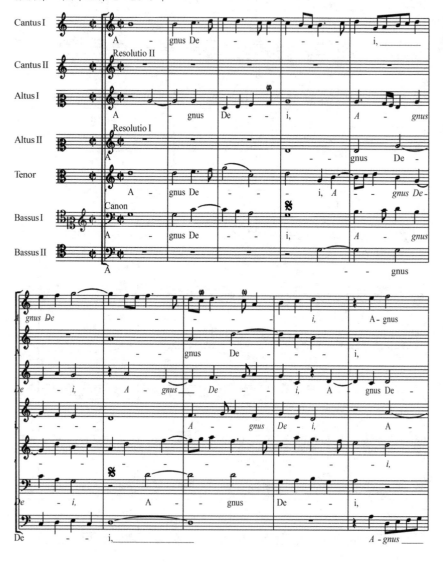

例 16 - 12b 乔瓦尼·皮耶路易吉·达·帕莱斯特里那,《马切鲁斯教宗弥撒》,第二羔羊经,第 40—53 小节

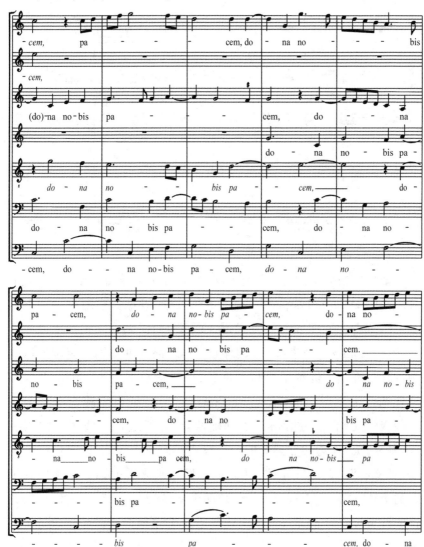

例16-12b（续）

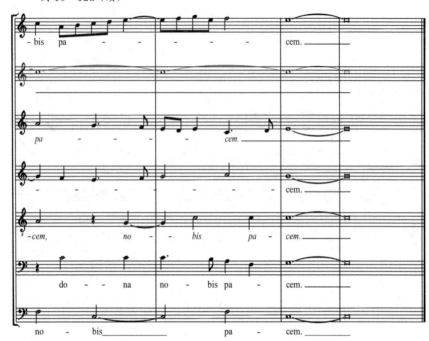

结果在最后出现了。这个卡农的最后一个乐句由第40小节低音声部的 Dona nobis pacem（赐予我们安宁）开始。它通过最初下行至下属或者低五度（IV）的方式，从收束音（I）向调式终止音下方半音[subsemitonium]或者导音（vii）的进行，为高九度的第二定旋律声部中的最后终止式优雅地进行了准备：通过最初下行至[663]（V），吟诵音调式上方音[supertonium]（ii）进行至持续很久的收束音（I）。这些级数功能的模进，仿效了基础低音，并通过持续使用而得以巩固，最终都会作为我们熟悉的调性终止式而成为规范，即我们称之为"共性实践"的调性终止式，如果我们回过头来看的话。帕莱斯特里那的 I-IV-vii//ii-V-I，产生于他那两个奇怪的五度卡农，它们正是共性实践五度循环的基本结构，只是还缺乏完整形式的中间两个（iii-vi）而已。

封 存

帕莱斯特里那织体明晰、和声丰满、动机简约的——一言以蔽之就是"经典的"——"完美艺术"复调的最后阶段,在《奉献经曲集》[book of Offertories]中到达了。这部曲集是他在生命最后时段出版的。《你就是天》[Tui sunt coeli](例16-13)是一首为圣诞节而作的奉献经。与《马切鲁斯教宗弥撒》相比,这首遍及模仿的作品似乎重新堕落至某些特伦托会议之前老旧的恶习中。但是这首遍及模仿有所区别。这些主题以简洁的动机紧密地交织在一起,这些动机精确地模仿了词语的发音。

例16-13 乔瓦尼·皮耶路易吉·达·帕莱斯特里那,《你就是天》[Tui sunt coeli](奉献经),第1—22小节

例 16-13（续）

你是天，你是地；属于你的世界与万物都已建立；正义与审判都为你的权力而备。（诗篇88，第12和15诗节）

许多动机（et tua est terra [大地是你的]、orbem terrarum [全世界]等）几乎全都是音节化的歌词配乐。而在其他地方，帕莱斯特里那采用了"自由模仿"[*fuga sciolta*]技巧，运用的是一种使可理解性达到最大化的方式。这些歌词集中于动机的开始，即所有声部都共有的部分。比如，在第一个主题中，音节化配乐的开始与语句恰好吻合；接下来都是自由塑造的花唱旋律。由此，在音符长度和歌词配乐的风格上，凭借[665]对大跳的借助，每次主题进入都从明显作为听觉背景中窃窃私语的平静的花唱式音流中，清晰地显现出来。

这种透视感被引入复调织体的同时，一种类似的等级化透视感也使和声有序起来。至此，我们认为理所当然的是，模仿是"调性的"，而非"逐字逐音"的。比如，歌词开头（"你是天"［Tui sunt coeli］）的配乐，包括了收束音（D）和吟诵音（A）的主题进入。在每一次主题进入中，但凡是下行轮廓都被调整了，使得我们讨论的这两个音符都对范围进行了界定：要么是 A 通过 G 向下进行到 D（产生了音程级进＋四度），要么是 D 通过 C 向下进行到 A（产生了音程级进＋三度）。

尽管下一个音程正如预料那样逆转方向，但其方式却是一个壮观的跳进，它强调了对完全"平复"的需求，这对于帕莱斯特里那来说几乎是令人震惊的。接下来的级进花唱式"尾巴"（考达［cauda］）恰恰提供了这样的"平复"。直至获得了完全平复——即返回至开始音，才出现休止，这就是帕莱斯特里那如何能在相当大的花唱范围内保持旋律的紧张度，也是在他的晚期创作中，音调虽然很有装饰性，却具有一种方向性紧迫感的原因。

举一个例子：最先进入的高对应固定声部［altus］，不得不在下行的花唱中，平复从降 B 到 D 的完整六度；它立刻远行至 E，但随后就逆转了方向；之后它超过了最高音，从 C 向下跳进，以便进行至更远之前再次获得平复；这次平复形成后，它戏谑般地再次下行到 E；最后，通过一个五度循环，它满足了听觉的渴望；最终 D 音被再度获得，这个声部现在——也只有现在才可以休息了。这条线复杂、曲折，但是因为它不断在形成并（最终）实现了预期，所以听上去总是很有目标感，绝非散漫地徘徊。

［666］这种从一开始就确立的高度的调性界定感和稳定感，在整首经文歌中都被保持着。有些要素主要产生了音乐整体"轮廓"即音乐展开的连贯性的印象，调性目标的设定与获得就处于这些要素之中。换句话说，我们正处于这个点上，这个点的意义就是开始运用像"主"与"属"这样涉及和声功能的现代术语，取代像"收束音"与"吟诵音"这样的旧式"调式"术语（这些术语最早用于 7 个世纪以前，帮助进行纯粹的旋律分类）。可以说，功能调性和声的时代以如此的作品

开始，尽管直到全部的自然调式五度循环变成标准时，调性功能的所有方面才会产生作用——大约还需要一个世纪的时间，也是在意大利。

帕莱斯特里那在他晚期创作中获得的非凡的明晰和理性控制，密切回应了常常因为耶稣会士[Jesuits]而为人所知的耶稣会[Society of Jesus]理想，这种宗教秩序由帕莱斯特里那年长的同时代人罗耀拉的圣依纳爵[Saint Ignatius of Loyola]（1491—1556，1622年被封为圣者）确立起来，他同时致力于学习与传播信仰。帕莱斯特里那的音乐被同时用于宗教和世俗教育机构，证明了这一密切关联。我们在他的音乐中发现的最早的调性功能主义，似乎确实与他作为一位意大利作曲家有关——他最早获得与读写传统北方大师们相比肩的高度，因为这个原因，在日后，特别是在他去世后很快就开始的意大利身处音乐统治地位的时代之后，他成为一位对于意大利音乐民族主义者来说很鼓舞人心的历史人物。（对于19世纪的朱塞佩·威尔第[Giuseppe Verdi]来说，帕莱斯特里那不仅是纯粹的意大利旋律源泉，而且是对抗"德国诅咒"的最佳护卫者。）

帕莱斯特里那的国籍与他的调性实践的相关性，以及他的调性实践转变风格的方式，首先与非读写性的音乐文化有关。和其他每个意大利人一样，这种文化在他的成长过程中围绕着他——也就是即兴[*improvvisatori*]艺术，无论是诗人朗诵诗节[*strambotti*]需要保持的各种"旋律-和声常规"[*arie*]，还是器乐家们在基础低音上建构辉煌的装饰与"炫技段"[*passaggii*]，都是由规律性的再现、终止式的和弦进行所界定的。最早写下来模仿这些即兴手法的"分谱音乐"，是对意大利诗歌的配乐。它于15世纪末左右出现，在1500年代早期由佩特鲁奇及其他早期印刷者大量出版。这些被称为弗罗托拉[*frottole*]的简单的分谱歌曲，长期以来被视为功能或者说"调性"和声的主要温床。我们将在下一章中看到一些实例。帕莱斯特里那作为（继鲁弗之后）第一位重要的本土意大利教会音乐作曲家，是最早一批把调性规律变为最崇高的读写体裁的人之一。正是他的音乐技术的规律性，以及他的音乐的卓越名望，使帕莱斯特里那成为欧洲

音乐历史中最持久的学术风格的基础。最初，这不过是把西斯廷礼拜堂——教宗自己教区的教堂变成音乐的时代文物密藏器，通过教令将它从历史中封存起来，将帕莱斯特里那的完美化复调艺术封存为永恒的教义，正如它确实如此，以便加入到神学的永恒教义之中。在混合独立声乐和器乐声部的"协唱/奏式"[concerted]风格（即之后章节的主要论题）成为特别是意大利天主教教会音乐的标准很久之后，西斯廷礼拜堂还保持着无伴奏合唱风格[a cappella]的[667]习惯，禁止使用器乐，命令将"完美艺术"的复调音乐作为其标准曲目而保留下来。

帕莱斯特里那占据着教宗的主要音乐作品：他由此成为西方音乐史中作品上演时间最长的作曲家。从他的时代到我们的时代，他的作品保持了未间断的表演传统。更为显著的是，在帕莱斯特里那时代很久之后，作曲家们被继续训练着用"无伴奏合唱"风格、"完美艺术"风格（或者人们眼中的"帕莱斯特里那"风格），为了罗马教会的使用而进行创作。至17世纪早期，两种风格都得到了教会作曲家的官方认可：跟上时代品位的"现代风格"[stile moderno]，还有"古风格"[stile antico]，有时被称为"礼拜堂"风格[stile da cappella]，也就是永恒、不朽的帕莱斯特里那风格。这种风格实际上已经超越历史，成为永恒了。

例16-14为《哦，伟大的奥秘》[O magnum mysterium]的开始，帕莱斯特里那自己也为同样的歌词进行过配乐（例16-4），日后还成为一首弥撒（例16-5）的基础。这首作品由合唱队成员之一的巴尔塔扎·萨尔托里[Balthasar Sartori]为西斯廷礼拜堂而作，与迪费、奥克冈、比努瓦、若斯坎当然还有帕莱斯特里那的作品一起，作为西斯廷礼拜堂的手稿被保留下来。但是，这份手稿的日期却是1715年——距离帕莱斯特里那去世已经是125年之后了。当这份手稿交付时，罗马的大街小巷和剧院充斥着维瓦尔第的协奏曲和斯卡拉蒂的歌剧音乐。但是，在西斯廷礼拜堂里，帕莱斯特里那似乎并没有去世。他被奉为典范绝非言过其实。

例 16-14 巴尔塔扎·萨尔托里[Balthasar Sartori],《哦,伟大的奥秘》,第 1—10 小节

例 16 - 14（续）

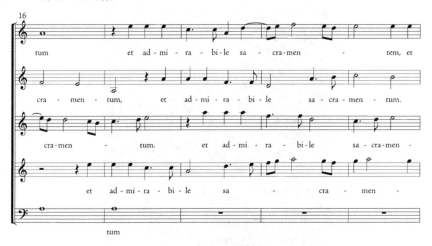

当然，行家可以轻易地把这样一首18世纪仿作和帕莱斯特里那的原作区分开来；但是刻意以"帕莱斯特里那风格"写作的意图仍然是很明显的。足够有趣的是，萨尔托里经文歌模仿的并不是帕莱斯特里那自己的《哦，伟大的奥秘》，而是像《你就是天》（例16-13）那种晚期奉献经更为崇高、理智、非个人化的风格——我们甚至可以说是"耶稣会式的"风格。只有这种风格，而非"富有表现力"的风格，才能有说服力地渴求"永恒"。但是，"古风格"存活得还要更久，在西方音乐文化中完全呈现为另一种作用。在1725年，在包含萨尔托里经文歌的手稿得以编辑的10年后，一位奥地利教会作曲家约翰·约瑟夫·富克斯[Johann Joseph Fux]（1660—1741），碰巧受训于耶稣会学校与神学院，出版了一部名为《艺术津梁》（*Gradus ad Parnassum*），即缪斯女神的居所)的著作。像他那时的许多天主教会音乐家一样，富克斯用"双语"写作，以当时的"现代风格"创作歌剧与清唱剧，以不变的"古风格"创作弥撒和经文歌。他的著作极为成功地试图将"古风格"归纳为一套简明法则。为了做到这一点，富克斯通过将旧式风格的领域分为如下五"种"（他如此称呼）节奏关系：

1. 音对音（或者[*punctum contra punctum*]，由此就是"对位"

图 16-3　约翰·约瑟夫·富克斯[Johann Joseph Fux],《艺术津梁》[*Gradus ad Parnassum*]的作者

[counterpoint])

2. 定旋律风格的两音对一音
3. 定旋律风格的三音或四音对一音
4. 切分对定旋律
5. 混合时值("花式风格")

[669]——并且为每一种节奏关系规定了"不协和的处理"。富克斯对"古风格"的理论解释,使其重新焕发出生机,不仅成为人为保留下来的罗马天主教会音乐风格,也成为对作曲家的基本训练。作为"严格风格"的权威著作,富克斯的《艺术津梁》成为第一本现代意义上的"对位教科书",也是欧洲音乐历史中最伟大的教科书。从海顿一代人开始,音乐家——最初是在奥地利,逐渐遍及各地——都通过这本著作来获得"和声与创作第一原则"的娴熟技巧,这种技巧被教师们视为一种自身就具有存在价值的永恒教义,是一种不朽知识的基础,这种知识"保

持不变,品位要变就让它变吧"。⑭ 由此,在富克斯法则的形态中,"古风格"成为朝向"现代风格"的通道。

这部著作从帕莱斯特里那的音乐衍生而来。帕莱斯特里那在这个转变过程中绝没有被忘记,这种衍生还由于这部著作的名望而受到了强调。事实上,富克斯把整部著作阐释为大师"阿洛伊修斯"[Aloysius](相当于帕莱斯特里那,Petroaloysius 是皮耶路易吉[Pierluigi]的拉丁化形式)与学生"约瑟夫斯"[Josephus](相当于富克斯)之间的交谈。无论是这部著作本身,还是后来的作者的吸收或者抄录,富克斯的著作直到 20 世纪都广为流传,其他几部从帕莱斯特里那演绎而来的重要的对位教科书在 20 世纪都已经被写出来了,进一步将"古风格"更新为一种纯粹的教学风格,甚至在教会中也不再大量使用了。

[670]这些著作中最有影响的是丹麦音乐学家、作曲家克努特·耶珀森[Knud Jeppesen]写的《对位法》[Kontrapunkt]。他在博士论文的基础上建立了自己的方法,其论文是对帕莱斯特里那风格的新近描述,1927 年出版英文版《帕莱斯特里那风格与不协和》[The Style of Palestrina and the Dissonance]。无论是原版还是出版于 1939 年的英文版,耶珀森的《对位法》至少到 1960 年代早期,都是欧洲和美国音乐学院与大学的标准配备。这位作者此时还有点为这本著作发愁,但最终还是有一定收益的。许多人质疑它与时至今日的现代作品的相关性,它对课程的把持已经有所松动。但是对于历史学家来说,传统的对位训练是非常宝贵的。上帝的统领范围缩小了,但是帕莱斯特里那流传下来了。

伯 德

比帕莱斯特里那年轻、活得更久的英国同时代人威廉·伯德[William Byrd]。其命运迥然不同。他是一位更加多才多艺的作曲家,擅

⑭ Johann Joseph Fux, *Gradus ad Parnassum*, *Sive Manuductio ad Compositionem Muscae Regularum*, *etc*. (Vienna: Typis Joannis Petri van Ghelen, 1725), p. 278.

长当时所有的宗教与世俗体裁,为器乐室内乐与键盘音乐的早期发展做出了重要贡献。这些领域离帕莱斯特里那的兴趣范围与产生影响的范围,要多远就有多远。但是在这一章中,我们将集中于伯德与帕莱斯特里那交叠的那个部分,以及他作为所有欧洲音乐传统最受人敬仰的、天主教传统中复调仪式音乐的晚期——大概是最晚的——一位最伟大的大师。

通过伯德,我们真正到达了这条线索的末端。他的作品从没有像帕莱斯特里那作品那样被奉为经典,不得不等待 19 与 20 世纪音乐古文物收藏家们的复兴。原因简单而残酷:他侍奉的教会在英国也到达了这条线索的末端。伯德与那位确立了宗教权力的官方音乐发言人完全不同,他成了一场宗教战争中失败方的音乐发言人:他所代言的,是所谓拒不参加安立甘宗礼拜仪式的天主教徒[recusants],或者说就是拒绝者。在那个把教宗扫地出门并迫害其信徒的英国,他们是忠诚的天主教徒。伯德最晚期、最伟大的音乐,也就是我们即将关注的,是转入地下的教会音乐。

教会与国家

英国的宗教改革完全不同于德国和瑞士,我们还没有关注过德国与瑞士的宗教改革对于音乐的影响。英国的宗教改革自上而下,是由君主所发起的;这场动乱既是政治层面上的,也是宗教层面上的。它带有一种民族主义的自命不凡的意味。它源自亨利八世与教宗克莱芒七世的争端。亨利八世因为第一任妻子阿拉贡的凯瑟琳[Katharine of Aragon]没能生下男性王位继承人,要求解除他们两人的婚姻,教宗克莱芒七世拒绝了。(在教宗表面上的教会裁决幕后,暗藏着另一股政治力量:凯瑟琳的侄子、神圣罗马帝国皇帝查理五世的军队曾经洗劫罗马,囚禁了克莱芒七世,并威胁说还会这么做。)当亨利八世无视[671]教会而与凯瑟琳离婚时,教宗开除了他的教籍。这位国王于 1534 年用《至尊法案》[Act of Supremacy]施以报复,该法案使国王成为英国教会的统治者。

图 16-4　(a)亨利八世,小汉斯·荷尔拜因[Hans Holbein the Younger]画作(1540);(b)高踞于英国地图之上的伊丽莎白一世,马库斯·吉尔哈特[Marcus Gheerhaerts]画作(1592)

这次背叛教会等级制度的行动,(用尽可能温和的话来说)分化了英国人的舆论,并且不得不由暴力强制执行。作为王国的主掌玺官[Lord Chancellor]而侍奉亨利的托马斯·莫尔爵士[Sir Thomas More],即《乌托邦》[*Utopia*]的作者,是最著名的牺牲品:因为他坚决拒绝承认亨利八世的宗教权威,于 1535 年被监禁并斩首。在他被行刑后的 400 周年之际,他被罗马天主教会奉为殉道士。从 1540 年开始,忠于传统教会的英国修士、修女们被强行遣散。

这对音乐的影响是不可避免的——而且是决定性的。但是影响并没有立即发生。亨利国王自己是一位热心的音乐爱好者。他演奏管风琴、琉特琴和维吉纳琴(一种小型的羽管键琴),甚至进行过一些少量创作;被认为是他创作的 34 首小型作品留存下来,除一首外都收录于一份手稿之中。他在 1547 年去世,其财产清单中令人难以置信地列出了成套的乐器,这些都是供他的"乐队成员"(家庭音乐家)使用的:56 件键盘乐器、19 件弓弦乐器、31 件弹拨乐器以及 240 件以上所有种类的管乐器。⑮ 他为自己的礼拜堂唱诗班的高超技巧而感到自豪(我们从

⑮　London,British Library,MS Harley 1419;转自 F. W. Galpin,*Old English Instruments of Music* (London,1910),pp. 292—94.

前面章节[672]中引述的那位意大利外交官的吃惊反应中可以得知这一点)。我们已经有机会欣赏唱诗班演绎的音乐(参见亨利自己宫廷的作曲家科尼什[Cornysh]以及塔弗纳[Taverner]的作品,引于例 13－6与 15—8)。当罗马教会让位于英国安立甘宗教会时,这个唱诗班的活动没有停止,拉丁语仪式的演出也没有停止。除了拒绝教宗的权威之外,这个新确立起来的国家教会,最初并未在教义和仪式上与"普遍的"[universal]教会有太大区别。

亨利八世的儿子爱德华六世[Edward VI]9 岁即位,6 年后去世。在他统治期间,英国安立甘宗教会在教义上开始真正展现出宗教改革的迹象。效忠亨利八世的坎特伯雷总主教[Archbishop of Canterbury]托马斯·克兰麦[Thomas Cranmer]此时宣称,他自己以一半路德宗、一半加尔文宗的立场反对天主教仪式。其中主要是他对圣母玛利亚[Virgin Mary]崇拜的反对,这受到了广泛赞同。正如我们所知,这项天主教仪式的特定要素产生了最辉煌的 15 和 16 世纪复调音乐,尤其是在英国。正是克兰麦的唆使,连同亨利对修士、修女们的镇压,才产生了臭名昭著的针对"天主教小曲"[Popish ditties]曲集——尤其是圣母许愿交替圣咏——的搜索销毁行动。拜它所赐,早期英国复调音乐少有留存。管风琴也在爱德华六世手下遭到摧毁;英国的管风琴制造业直到 17 世纪才得以恢复。

克兰麦同许多天主教人士一样,对于复调音乐亵渎性的过度装饰以致有损圣词的方面持有敌意,也毫无疑问地赞同伊拉斯谟[Erasmus]对英国僧侣的嘲讽,认为他们的注意力完全被音乐占据了。他与一位狂热的反天主教作曲家约翰·默贝克[John Merbecke,约于 1585 年去世]合作推出了一种新的英国仪式,歌词翻译为本地语,音乐风格上设以严格限制。安立甘宗的理想是一种禁欲的复调风格,比起特伦托公会的任何设想还要精简许多。"安立甘宗圣咏"由传统圣咏的和弦式和声组成,但是这种传统圣咏自身被严格清除了所有的花唱。

所谓塞勒姆[Sarum](或者称索尔兹伯里教堂[Salisbury Cathedral])仪式,即英国安立甘宗教会华丽的天主教曲目,是亨利洋洋自得

图 16-5 《歌曲集》[*Cantiones*] 扉页，托马斯·塔利斯[Thomas Tallis]与威廉·伯德[William Byrd]于 1575 年出版

地加以炫耀的，而克兰麦与默贝克以一本精简的英语连祷文，于 1544 年第一次对这种仪式发起攻击。这本书实际上非常单调乏味，亨利八世是无法接受的。在亨利八世懦弱的后继者手中，安立甘宗仪式才开始真正发展并稳定下来。

第一部英语格律诗篇集于 1548 年问世，但是并没有音乐。虽然当时对新音乐的需求很迫切，但是爱德华六世或者不如说是克兰麦以这位男孩国王之名行事，还是颁布了最终废除塞勒姆仪式的禁律令。该法令宣布，英国的唱诗班"从今以后当不唱、不谈圣母或者其他圣徒的赞美诗，当只是赞颂我们的主，以及那些非拉丁语的赞美诗，只选出基督教最优秀、最响亮的诗篇，依样变为英语的配乐，每个音节都配以平实而清楚的音符"。⑯

1549 年，克兰麦出版了第一部《公祷书》[*Book of Common Prayer*]，是礼拜仪式的全部译文。《宗教统一法案》[Act of Uni-

⑯ [Lincoln Cathedral Injunctions]，1548 年 4 月 14 日；引自 Peter le Huray，*Music and the Reformation in England*，1549—1660（New York，Oxford University Press，1967），p. 9.

formity]同时颁布,该法案强制执行使用《公祷书》,随即将传统的拉丁语弥撒仪式视为[673]违法行为,可以受到惩治。最终,默贝克于1550年以《记谱的公祷书》[The Booke of Common Praier Noted]收官,为英国安立甘宗教会提供了唯一合法的仪式音乐。这些出版物,在快速占据优势的同时,为英国安立甘宗的音乐改革定下基调。

我们并不是说建立于"每个音节都有平实而清楚的音符"之上的风格,就必然不是优秀的音乐,这样的风格甚至还会拥有经典作品。让我们来看一下托马斯·塔利斯[Thomas Tallis,1505—1585]配乐的赞美诗《噢!光明之光》[O nata lux de lumine]。他是塔弗纳去世后英国最伟大的作曲家,在整个宗教改革时期都是王家礼拜堂的管风琴师(例16-15)。虽然他令人难以置信地擅长最宏伟和复杂的复调构思——他以一首真正庞大的经文歌《我从未寄望于他人》[Spem in alium]来庆祝伊丽莎白女王一世的40岁生日。这首经文歌由8个五声部唱诗班演唱40个独立声部!——但是塔利斯也在宗教改革的雷厉风行中开发出了副产品,甚至就在最为严格的时段已经过去后,他还继续以此精工细作。

例16-15 托马斯·塔利斯[Thomas Tallis],《噢!光明之光》[O nata lux de lumine],第1—9小节

例 16–15（续）

噢！光明之光，由爱倾洒，
耶稣，人的救赎者，
用爱的仁慈俯身倾听
来自赞美和祈祷的恳求声音。

《噢！光明之光》出版于1575年，但是（由古体的原始记谱判断）其创作则早得多，除了语言之外（至1570年代已不再坚持），执行了在1548年爱德华法令中列出的所有条件。但是，它之所以能够成为塔利斯最令人印象深刻的作品之一，是因为他通过节奏与（尤其是）和声的精致，弥补了对位趣味的缺失。让这首赞美诗，而非默贝克或者其他同样杰出作曲家的作品，来作为英国安立甘宗改革官方批准的音乐的代

图 16-6 "英国新教徒加尔文派对天主教徒的迫害",16 世纪

表吧。它与《马切鲁斯教宗弥撒》同样清晰地展现出,高压统治可以与创造性想象力汇合,艺术家可以在限制中找到机会。

[675] 比起安立甘宗教会自身来说,英国安立甘宗音乐并没有发展出更为平顺或者更为有序的风尚。在爱德华六世之后,用一种委婉的说法讲,事情发生了辩证式的变化。这位男孩国王的接任者是同父异母的姐姐玛丽一世[Mary I]("血腥玛丽"[Bloody Mary]),她是亨利八世和阿拉贡的凯瑟琳所生的女儿。她是一个忠实的天主教徒,除了没收教堂财产之外,还废除了全部改革。暴力建立起来的,不得不通过暴力镇压下去。克兰麦被施以火刑。宗教改革再次成为非法的异端。玛丽死于 1558 年,统治时间甚至比爱德华还要短,但是这段统治把这个国家带至宗教内战的边缘。

正是在这样的氛围下,玛丽同父异母的姊妹伊丽莎白一世[Elizabeth I]登基。她在对立的宗教派系之间实现了一种折中——也可以说是一种综合,即众所周知的伊丽莎白宗教和解[Elizabethan Settlement]。它通过平息英国政治,使得国家经济激增、国际威望提升、艺术有所繁荣。她最早的决议之一,就是重新确立《至尊法案》和《宗教统一法案》[Acts of Supremacy and Uniformity],但是远远没有那么多反天主教教义和仪式的狂热。"圣母玛利亚崇拜"和"天主教小曲"不再被剧烈地迫害,《公祷书》出于学院使用的原因而被译为拉丁语(即[*Liber*

Precum publicarum])。当天主教会被合法废除期间,拒不参加安立甘宗礼拜仪式者至少是在一段时期内,不会经常遭到合法名义之下的报复。

但是,对拒不参加安立甘宗礼拜仪式者的容忍在逐渐消退,对他们的刑罚措施被重新确立起来。在此之前,针对没有子嗣的伊丽莎白就有大量的反叛阴谋与企图,认为应该让玛丽·斯图亚特[Mary Stuart](苏格兰女王玛丽[Mary Queen of Scots])这个忠诚的天主教徒登基。教宗庇护五世[Pius V]及其继任者格里高利十三世[Gregory XIII](两人皆为帕莱斯特里那的主要赞助者)都竭力动摇伊丽莎白统治的稳定,庇护五世于1570年正式地(并且是很过分地)开除了她的教籍;格里高利十三世批准了英国耶稣会士的秘密军队,他们自1580年开始,就以位于法国北部杜埃[Douai]的英国学院为基地,向英国列岛渗透。新的报复产生了,包括恐怖的公开行刑。事态以1587年玛丽·斯图亚特本人被斩首而达到了顶点(可以这么说)。从此以后,对于天主教徒来说,在英国生存就像曾在爱德华六世统治之下一样,无疑是很危险的。

英国第一个世界主义者

伊丽莎白时期的宗教窘境,及其持续遭到破坏的宗教"和解",都在拒不参加安立甘宗仪式者威廉·伯德作为该国最重要音乐家的长期职业生涯中体现出来。他的职业生涯基本上横跨了伊丽莎白整个统治时期。伊丽莎白一开始对英国安立甘宗教会内仪式的容忍,使拉丁文复调高等艺术的再度繁盛成为可能。然而,这种艺术仍然是有所变化的。它受到了大陆风格的影响——甚至可以说是玷污,且引以为豪。伯德是这种变化最主要的拥护者,对照英国从普遍教会的撤退,似乎有点自相矛盾。然而,在其特定的领域中,这种变化反映出同样被提升的、与欧洲大陆进行的文化贸易,使伊丽莎白时代总体来说显得与众不同。

早在1520年,亨利八世就开始引入大陆音乐家做他的个人侍从。其中之一,菲利普·范·怀尔德[Philip van Wilder],作为一位"琉特琴演奏家"[lewter]而被引入的佛兰德人,是位尤其杰出的作曲家。他为高

声部所作的生动的《我们的天父》[Pater noster]，尽管于 1554 年（作曲家去世一年后）才在安特卫普出版，但很可能是为亨利宫廷中的"年轻歌手们"[young mynstrells]——一个由菲利普管辖的男童合唱团——而创作的。它可以被视为在英国的土地上最早创作的"完美艺术"作品之一。

[677] 另一个著名移民是阿方索·费拉博斯科[Alfonso Ferrabosco, 1543—1588]，他是伊丽莎白于 1562 年雇佣的一位博洛尼亚作曲家。据一位威尼斯消息人士多年后所称，阿方索已经成为"女王私人室内乐侍从之一，[他]作为优秀音乐家，享受着陛下的极致宠爱"。⑰王家宠爱意味着王家保护。对于像阿方索——以及像伯德这样的天主教徒来说，这种保护是决定性的。这样的天主教徒至少有一段时间可以占据官方高位，而无需皈依新的信仰（虽然他确实为新的信仰提供了一些优秀音乐，包括"晚课"[Evensong]的"大仪式"[Great Service]，即安立甘宗"晚祷附加夜课经"[Vespers-plus-Compline]）。

甚至于后来，虽然阿方索因为拒不参加安立甘宗仪式而被传讯且有可能面临罚款（虽然在拒不参加安立甘宗仪式的人中，至少有人实际上因为拥有伯德晚期的一部作品而被捕），他却从来没有因为法令有多大的麻烦——虽然正如我们将要看到的，他为这些麻烦找到了很好的理由——因为伊丽莎白认为，她所喜爱的人（如伍斯特伯爵[Earl of Worcester]，伯德的赞助人之一）完全可能成为"坚定的天主教徒和好臣民"。⑱专制主义拥有专制的受益者和牺牲者。

阿方索对新的英国教会音乐的影响尤其显著，正如伯德第一部重要出版物所表明的。这是一卷经文歌，名为[678]《以其主题称为圣歌的歌曲》[Cantiones quae ab argumento sacras vocantur]，伯德与他的顾问（很可能就是他的老师）塔利斯于 1575 年共同出版。这是在他被任命为王家礼拜堂管风琴师的 5 年以后。（塔利斯的"噢！光明之光"，例 16-15 中的引用，就是出自这部曲谱。）足以令人感到惊讶的是，它

⑰ Richard Charteris, *Alfonso Ferrabosco the Elder* (1543—1588): *A Thematic Catalogue of His Music with a Biographical Calendar* (New York, 1984), p. 14.

⑱ Memoir of Elizabeth Hastins, Lady Somerset and Countess of Worcester (http://www.kugelblitz.co.uk/StGeorge/Documents/2002%2obiographies.pdf).

是在英国出版的第一本拉丁歌词乐谱,而且塔利斯和伯德自己实际上就是出版者。他们获得了女王的特许,女王给了他们英语音乐出版与五线谱手稿纸张的专卖权。

例16-16 菲利普·范·怀尔德[Philip van Wilder],《我们的天父》[Pater noster]开始

例 16-16（续）

这卷乐谱（自然）是献给伊丽莎白的（接下来很可能用于她的礼拜堂）。它以一系列序言性与题献性诗歌开篇。这些诗歌明确宣告了英国音乐家与大公欧洲伟大人物之间的友好关系。英国音乐家们以前是与世隔绝、出版上畏缩不前的，而现在是积极进取的、现代的、创新的，这些欧洲人物有：贡贝尔、克莱芒，甚至相对来说是新人的奥兰多（即迪·拉索；参下一章），以及他们的大使（对于英国人来说的确就是大使）——"阿方索，我们的凤凰"。[19] 诗歌宣称的就是音乐要证实的。自16世纪以来，约瑟夫·科尔曼首次不辞辛劳地查阅阿方索·费拉博斯科的全部创作。我们可以由此确定的是，威廉·伯德"完美艺术"技巧中的精湛技巧——年长的塔利斯从来没有真正获得过的那种精湛技巧——直接归功于阿方索的榜样。阿方索是伯德在宫廷任职期间来自博洛尼亚的同代人与朋友。另外，最能忠实展现出费拉博斯科对伯德之影响的作品，显然还有他为首次出版而选出的那些作品。[20] 1575年意大利风格的经文歌《歌曲集》[Cantiones]中大多数歌曲具有仪式化的歌词（虽然歌词当然与玛利亚无关），显然有用于官方仪式的意图。

[19] Ferdinand Richardson, "In Eandem Thomae Tallisii, et Guilielmi Birdi Musicam", *Cantiones, Quae ab Argumento Sacrae Vocantur* (London, 1575), facsimile edition (Leeds: Boethius Press, 1976), n. p.

[20] 参 Joseph Kerman, "Old and New in Byrd's *Cantiones Sacrae*", 于 *Essays on Opera and English Music in Honour of Sir Jack Westrup*, ed. F. W. Sternfeld, N. Fortune and E. Olleson (Oxford: Blackwell, 1975), pp. 25—43.

这部曲集表明伯德有意参与大公教会领域的竞争。

但是,当他的职业生涯继续下去时,他越来越没有机会以"完美艺术"风格承担官方教会作曲家的角色了。显然,英国容不下一个帕莱斯特里那。通过创作弥撒而确立名声也没有什么机会了,适用于经文歌的歌词范围被天主教-安立甘宗交叠的狭隘限制(主要是诗篇)严格地束缚住了。由此,像伯德这样的作曲家,面临着抉择。一个选择是把自己的职业关注点全部转向安立甘宗领域,这么做(考虑到伯德的人脉)绝对不会要求个人信仰的转变,但是必须放弃受训的感召——这种放弃也可能涉及个人的忠贞感。另一个选择是弃绝官方的舞台,退入不遵奉国教的狭小私密的世界中。

当天主教徒在英国的生存越发困难时,伯德选择了后一条路。他和帕莱斯特里那同样侍奉着大公教会,但是帕莱斯特里那的奉献带来的是世界名誉和好运,而伯德的奉献意味着他对职业生涯致命的弃绝。与帕莱斯特里那相比,伯德对于"完美艺术"的追求,在有可能将这种风格带至完美化顶峰的同时,也与作曲家的世俗私利背道而驰。在伯德手中,通过个人牺牲与冒险的痛苦音调,一种风格达到了顶峰。西方教会音乐历史中再也找不到其他这样的例证了。

伯德的退缩分成不同的阶段。在 1589 和 1591 年,伯德出版了两卷《圣歌集》[*Cantiones sacrae*],第一卷题献给伍斯特伯爵[Earl of Worcester]。这些经文歌与 1575 年经文歌集属于完全不同的种类。这些经文歌的歌词不再是仪式化的,而是圣经的混合成集,多数具有极度痛苦或者忏悔的情绪:"噢!主啊!请帮助我"[*O Domine, adjuva me*]、"悲伤与不幸"[*Tristitia et anxietas*]、"我多么不幸"[*Infelix ego*]。其他一些作品具有哀悼耶路撒冷毁灭和巴比伦囚房的歌词,很容易进行讽刺性的解读。这些解读可以隐晦地表达并抚慰那些受到压制的天主教小众的情感。尤其是那首"耶路撒冷啊!当举目往东观看"[*Circumspice, Jerusalem*],颇具说服力地与法国耶稣会士的到来联系在一起(众所周知伯德与他们有交往):"当举目往东观看,啊!耶路撒冷,"歌词唱道,"看到了从上帝来到你身边的喜悦!瞧,你们的子孙即将到来,这是你们赶走和驱散的人!"这些混合成集的经文歌,现在被

普遍认为没有为仪式所用的意图,而是(在无可指责的独立诗篇来源的表面下)提供了一组"神圣的室内音乐",正如科尔曼所称,以供拒不参加安立甘宗礼拜仪式的人在家使用。

抗争的音乐

伯德最后一个阶段献给了被禁止的仪式歌词配乐。这个阶段与伯德在 50 岁从王家礼拜堂真正退休并移居乡间是一致的。在这里他加入了一个拒不参加安立甘宗礼拜仪式的社团,由名为彼得的贵族家庭所领导。他的晚期作品,显然是为这个社团与类似的其他社团而创作的。从 1593 年至 1595 年,伯德创作了 3 套常规弥撒配乐,一年一首,分别为四个、三个、五个声部。这些音乐最终只能关起门来唱。第一部常规弥撒套曲在英国还是出版了,而它们在出版时是没有扉页的(但是正如科尔曼注意到,"伯德的名字,作为作者明晃晃地出现在每一页的顶端")。㉑

在 1605 年和 1607 年,伯德继续创作了两卷雄心勃勃的专用弥撒,称为《升阶经曲集》[Gradualia]。在其中,他为英国秘密的天主教徒们提供了一组无所不包的复调音乐,华丽精美却适度疏朗,可以用于一整年的仪式——这是一部名副其实的"Magnus Liber"(意为"伟大之书",即《奥尔加农大全》原名),它令人想起了巴黎圣母院最早的尝试。而巴黎圣母院的尝试之早于伯德的时代,就如同他早于我们的时代一样久。更直接的是,伯德仿效了海因里希·伊萨克[Henricus Isaac]。伊萨克大约在 100 年前接受了来自瑞士康斯坦茨[Constance]教区的委约,为整部升阶经[Graduale]配以复调音乐,伊萨克回以三部巨作,称为《康斯坦茨合唱书》[*Choralis Constantinus*];它们最终于 1550 年和 1555 年间出版,远远晚于伊萨克去世的 1517 年,这个版本由他的学生路德维希·森弗尔[Ludwig Sennfl]完成了最后的几首。

㉑ Joseph Kerman, *The Masses and Motets of William Byrd* (Berkeley and Los Angeles: University of Califormia Press, 1981), p. 188.

伊萨克的配乐，正如书的扉页所宣传的那样，都是基于格里高利圣咏，运用了那个时代的定旋律与改述技巧。伯德的配乐，没有采用传统旋律，是简明而紧密交织的典型（就像他的常规弥撒一样）。这是将模仿完美化之后的半个世纪以来一直在努力尝试的。（在1586年与1591年间，另一部专用弥撒选集，是由浮华的奥地利天主教作曲家雅各布·汉德[Jakob Handl]所作的《音乐作品》[Opus musicum]，含有打破纪录的445首经文歌，以令人咋舌的多种风格来写作，其中许多首对于当时来说都是极为先锋的，出版于布拉格。）

伯德的《升阶经》序言是在音乐修辞方面所写下来的最为生动的人文主义描述之一。他认为，宗教歌词具有"一种神秘而难以解释的力量"[abstrusa et recondita vix]。伯德佯装这归功于[680]歌词，但实际上却是源于他自己音乐灵感的力量。"正如我通过磨砺所学习到的，"他继续说，"所有最合适的乐思，都是它们自己（我不知道是通过什么方式）展现给那个人的，这个人思考着神圣的事物，而且是认真、勤勉地思考着，这些乐思自然而然地就显示于不懈怠、不迟钝的头脑中了。"㉒我们可以想象这样的画面，作曲家踱着步，手里拿着笔，思考并嘟哝着他要配乐的歌词，以他自己最认真的声音而发出它们的声音，从中衍生出乐思，并从获得的动机中编排出复调织体。正是独特的个人表达与清晰的形式布局之间的完美平衡，使得伯德的晚期作品是如此令人感动。他将音乐动机——如此紧密地塑造于珍贵的、受到威胁的拉丁语歌词之上——建构为这种灿烂的技巧结果的对位结构的方式，立刻总结了"完美艺术"的所有概念，将"完美艺术"提升至最终的、无可匹敌的、前所未有的高度。

至于弥撒，这些作品简直就没有可以参照的先例。英国弥撒创作的传统，被宗教改革决定性地破坏了。塔弗纳及其那一代人宏伟的节庆弥撒——意味着在上演过程中需要安全的制度性支持与从容的自信——对于那种要在农村厩楼和谷仓里演唱的弥撒来说，也不是合适

㉒《升阶经》[Gradualia]第一卷(1605)向詹姆士一世[King James I]的献辞，改编自 Oliver Strunk, *Source Readings in Music History* (New York: Norton, 1950), p. 328.

的模式,这些弥撒由秘密会众演唱,使用会众自己可以召集的任何声乐力量。也没有迹象显示,大陆的弥撒音乐——那些在英国未出版的作品——能够让伯德有所采用。他不得不再想新办法了。

他在自己经文歌写作经验的基础上找到了这种方法。他在经文歌的写作中实现了对"完美艺术"的模仿手法与修辞化主调音乐极为个人化的综合。伯德的弥撒,实际上就是这种宽广的、多段落的"自由风格"经文歌。它具有一种处理歌词的全新方式。这种方式在作曲家成批写作弥撒的欧洲大陆是前所未有的。伯德正是这样一位作曲家——正如科尔曼所说,是一位天主教作曲家——他并没有将这些歌词认为是想当然的,而是前所未有地、独一无二地以对于歌词语义内容的意识,来进行配乐:事实上,这是一种特殊的意识,适合他和他的社群的境况。㉓

唯一一部在所有重要方式中都可以与伯德配乐相提并论的欧洲大陆弥撒,就是《马切鲁斯教宗弥撒》。帕莱斯特里那即便出于不同的原因,也碰巧采用了一种以细胞或者模式为导向的创作技巧,使模仿与相同节奏形成对抗。既然最有启发作用的对比是在由相似性所界定的语境中发现区别,那么来自伯德和帕莱斯特里那的两个相同段落,就是值得我们集中讨论的:"信经"和"羔羊经"(例 16 - 17)。我们发现的第一个区别,就是帕莱斯特里那分离了两种技巧(即体系化的模仿与朗诵性的相同节奏),而伯德以非凡的简洁以及对歌词的回应,将这两种技巧结合在一起。

两人的对比尤其体现在"羔羊经"中。对于二人中的那位官方天主教徒来说,羔羊经在对位上是非常丰富的,并且平静而庄严;而对于那位秘密的天主教徒(即除了那些更具有倾向性、不必进行选择的天主教徒之外)来说,羔羊经在修辞上非常复杂并具有变化无常的意义。之所以说"变化无常",正如科尔曼敏锐地观察到的,是因为在弥撒与弥撒之间,配乐的修辞与意义剧烈地变化了。为了使对比更加细致,让我们既将伯德和伯德进行对比,也将伯德和帕莱斯特里那进行对比。

㉓ See Joseph Kerman,"Byrd's Settings of the Ordinary of the Mass",*JAMS* XXXII (1979):416—17.

例 16-17 威廉·伯德,《四声部弥撒》[Mass in Four Parts],"羔羊经",第 40—56 小节

音乐阐释学

[681]《四声部弥撒》是这些弥撒配乐中最早的,几乎就在伯德第二卷抗争性的经文歌发表之后创作,保持了某些痛苦的情绪。调式是被移位了的多利亚,但是通过一个被指定的降 E,多利亚调式被"爱奥尼亚化"了,变得有些更类似于自然的 G 小调。这样的变化当然对情绪产生了作用;但是更加强有力的显然是不协和所达到的令人吃惊的程度,最刺耳的声音出现在最不会产生这种期待的"羔羊经"中,这里的歌词表面上涉及的都是温柔、从罪孽中解脱以及和平。

伯德的配乐,采取了与任何一部欧洲大陆的配乐都有所不同的做法,它连续进行,而非三段式。"羔羊经"的三段祷文,在织体上都是很严格(如果可以说很简明的话)的模仿,却通过它们在"记谱"上的逐渐充实而形成了区别:第一段是二重唱,第二段是三重唱,最后一段因为新歌词("赐予我们安宁"[dona nobis pacem])而采用了整个合唱队的配置。正是在唱到这些歌词的时候,各声部令人惊奇地在省略词中音节的基础上以密接合应轮流出现,不协和的等级——每一拍上的延留强调了最尖锐的不协和(大七度、小二度、小九度)——开始接近痛苦的极限。在纯粹的感官效果与罕见的修辞复杂性两个方面上,这段音乐(例 16-17)都是前所未有的。

[682]可以肯定地说,其中是带有讽刺意味的。我们肯定被寄予了一种希望,希望我们能够感受到歌词"平静"的意义与伯德不协和的极端紧张度之间的矛盾。但是让我们从字面意义层面提升至暗示层面吧,赤裸裸的现实胜过了表面上的讽刺:没有和平的人,只能乞求和平。一旦我们想到这一点,我们很难不把这首"羔羊经"视为这位拒不参加安立甘宗礼拜仪式的艺术家的肖像——或者,更恰当的说法也许是,这幅肖像描绘了演唱这首弥撒时占有支配地位的普遍情绪。

《五声部弥撒》是最后一首弥撒配乐,展示出对相同歌词极为不同的"解读",然而这段歌词恰恰是很复杂、很深奥的。再一次,和声密度中蕴含着的修辞性进行,建构了三次祈祷,从三个声部到四个声部再到完整

的五个声部。第一次欢呼运用和声色彩,将基督的比喻性称呼("上帝的羔羊")与真正的祈祷者区分开来。伯德通过对降 B 音先是抑制,而后再次引入来提醒我们,这个降号从阿雷佐的规多那会儿开始就是一种"软化"的方法。和声在"怜悯"[miserere]上的软化,仅仅指的是怜悯行为本身,而非祈祷。由此,这种强调并非在于缺乏什么(如在《四声部弥撒》中),而是建立在给予的基础之上。这种强调一直被持续到结尾。

[683]在第二次欢呼中,伯德像个魔术师一样,通过相反的手法,构成了"硬 B"[B-durus]和"软 B"[B-molle]的冲突,来表达相同的构思。通过终止式从 F 向 G 的移位,降 B 使主和声暗下来,而还原 B 使主和声亮起来。伯德再次表明,上帝的羔羊不会辜负它虔诚的祈祷者们。第三次欢呼(例 16 – 18)又有了不同。整个唱诗班将自身聚集起来,以相同节奏两次突然爆发——即其他作曲家没有想到的"羔羊"在字面上的"呼唤"。我们再一次想起了受迫害的困境。但是这一次,从容的"赐予我们安宁"[dona nobis pacem],通过解脱以及对信心、忠诚的表达而出现了。

对伯德"羔羊经"配乐描述所尝试的这种细致的阐释化分析,就是文学学者们所称的阐释学。伯德的音乐,是现代批评家能够产生如此阐释的最早的音乐——当然也是最早的常规弥撒音乐,因为他的弥撒以及他的孤独似乎为它们的歌词提供了真正的[684]阐释化解读。这些是像帕莱斯特里那那样的"官方"配乐不鼓励的那种解读,这显然因为它们是官方的。就是说,显然因为它们是官方的,所以它们呈现出被授予和被给予的意义,而非出自个人的处境。伯德的弥撒,显然是因为写作出自一种非常极端的人的处境,开启了音乐意义的新层次。无需说(也许最好还是说吧),我们可以有意义地言说的唯一意义,就是这样的音乐现在带给我们的意义。但是,这种意义包括了我们对于音乐带给伯德及其会众同伴的意义的印象(即由特定历史意识所决定的印象)。

《五声部弥撒》的信经也引发了释义性的解读。如此解读当然可以作为一种"历史想象"练习而受到推荐。在此,让我们对一个特殊乐句予以充分的注意,因为它对本章所基于的前提,形成了强烈的回应。在

例 16-18 威廉·伯德,《四声部弥撒》,"羔羊经",第 33—42 小节

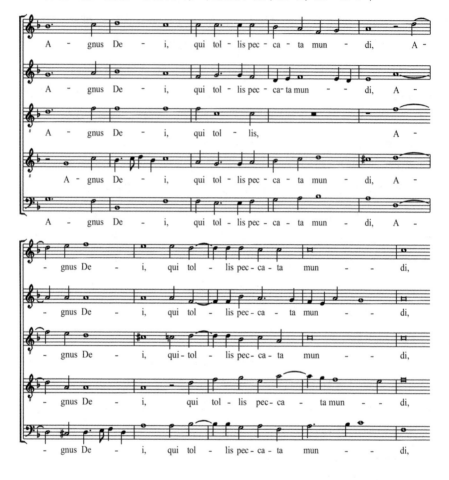

本章一开始,当合理化追求"完美艺术"至其结束时,我们曾指出,如果不是因为艺术家相信作为制度的上帝教会的完美的话,"完美艺术"是没有理由成为这个样子的:信仰"唯一、至圣、至公、从宗徒传下来的教会"[belief in unam sanctam catholicam et apostolicam ecclesiam]。

让我们对比一下帕莱斯特里那在《马切鲁斯教宗弥撒》中对信经这些歌词的配乐(例 16-19a)和伯德(例 16-19b)的配乐。帕莱斯特里那为这些歌词优雅却有些敷衍地配以了双重的模式——一个五声部的平行乐段,低音在重复时互换了。这行经文的前面以及(尤其是)后面,都是更为戏剧化的音乐。"悔罪经"[confiteor]是个人对洗礼的承认,

出现于有关教会的诗行之后,而"悔罪经"则是由更长的音符时值和更高的高音开始的。我们会感到,"唯一、至圣"[et unam sanctam]的片段,是一种处于成为更庞大事物进程中的事物。至少,帕莱斯特里那音乐中均等速度的朗诵,显然出自这种作曲家的创作。对他们来说,这段歌词是一种慰藉的仪式惯例,而非冒险的个人宣言。

例 16-19a　乔瓦尼·皮耶路易吉·达·帕莱斯特里那,《马切鲁斯教宗弥撒》,信经,第 145—153 小节

例16-19b 威廉·伯德,《五声部弥撒》,信经,第157—168小节

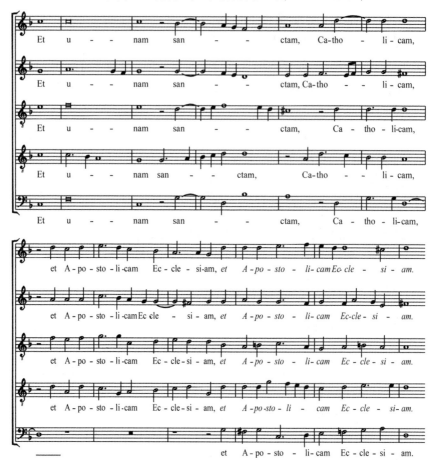

[686]伯德对该诗行的配乐,开始于一个暴烈的和弦全奏。它打断了一对优雅的复调三重唱,继之以激烈的相同节奏的朗诵,充满了对歌词"由上帝恩赐的教会"[*apostolicam ecclesiam*](而不是由国王所统治!)近乎夸张的重复,这段朗诵将这个片段带至旋律的顶点。在天主教徒反抗的尖叫即结束的阿门之后,由一个终止式和一个延长记号与剩余的部分完全区分开,给人们留下的印象不仅是一个结束模式,还有真正的加强,具有非常肯定的本质。英国宗教改革的整个历史与拒不参加安立甘宗礼拜仪式的困境,似乎都被包含在这首信经之中,这首信经就像一个音乐的微观世界。对于伯德来说,这些歌词不是它们对于

帕莱斯特里那而言的那种模样（因为它们无需那样）；这些歌词是个人的信经，而不是具有公共机构特征的信经；是对个人信仰的危险表白。

风格纯化的高峰（与极限）

伯德《升阶经》[*Gradualia*]中的两首简洁有力的经文歌片段，展现了伯德的艺术和整个天主教会复调艺术的最终纯化程度。《圣体颂》[*Ave verum corpus*]是圣体节的圣餐赞美诗，或许是这些晚期作品中最著名的作品，还有可能是伯德除了弥撒之外最著名的宗教作品。一部分因为它的歌词是赞美诗，一部分因为它用第一人称提及基督的方式（令人想起了若斯坎《万福玛利亚》的结尾），这首作品因此成为伯德最坚定的和弦配乐之一。不仅如此，这首经文歌基本上没有惯用的不协和；甚至于终止式的延留都常常有所避免。而与此同时，和声却是出了名的不规则，还有暗示出来的不协和。为什么十足简单的织体与暴躁的和声格调之间，有着表面上的矛盾呢？像通常一样，这个答案要在修辞的领域中才能找到。

这首经文歌的主题是基督教义的伟大奇迹之一：圣餐的圣体变为基督的身体。我们已经看到，帕莱斯特里那运用非同寻常的和声描述了"伟大的奥秘"[*magnum mysterium*]；但是，帕莱斯特里那运用的半音化来自寻常五度关系加快的模进，就在同样这个地方，伯德运用特别的表现力强度，开创了一种和声的用法。这在欧洲大陆的音乐中是闻所未闻的，此时却由英国作曲家以特别的热情而培育起来，并实际上成为一种英国的特征。

这个特殊的特征被称为"假（或者说对斜）关系"；在一个自然调式音级及其半音变音（经常是一个三和弦中大三和小三的直接对立）的两个声部中，它由直接的并置或者短暂的同时出现而构成。连续的对斜关系，充斥着这首经文歌；同时出现的对斜关系发生于祈祷的时刻["求主垂怜"](*miserere mei*，例16-20)，其中低音F与升F直接产生了摩擦，升F是固定声部中那个持续的和弦三音，它们之间产生了不协和，为提到上帝的歌词增加了紧迫感。

例 16-20　威廉·伯德,《圣体颂》[Ave verum corpus],第 36—43 小节

对伯德和"完美艺术"的最后关注,我们可以集中于关注"我不会离弃你"[Non vos relinquam]。这是"圣灵降临节"[Pentecost](在英国被称为 Whitsunday)中的"圣母尊主颂"[Magnificat]的晚祷交替圣咏[Vespers antiphon]。圣灵降临节仪式是欢赞性的后复活节期的高潮——这一节期被称为斋期[Paschal Time]。圣灵降临节仪式一直回荡着"阿里路亚"这个词,富有[687]欣喜(荣归)的象征。这个词汇是另一个伯德从来没有认为是理所当然的词汇,但是被披上了多到数不清、尤其富有表现力的伪装。在此,他额外加上了一个自己的"阿里路亚",回应了仪式歌词的第一个词语。其出现的位置被称为"双主题":这是两个动机的复合体,在不间断(以及不间断变化)的对位中展开(例 16-21)。这正是他从费拉博斯科那里继承的(费拉博斯科是从欧洲大陆继承的),但是伯德把这种方式带到了一种流畅和简洁的新层面。

例 16-21 威廉·伯德,"我不会离弃你"[*Non vos relinquam*](《升阶经》,第二卷)

我不会离弃你,
　阿里路亚:

伯德为余下的每一个"阿里路亚"都创造了新动机,并编织成新主题。"阿里路亚"上迸发出的声音是仪式性的。在他的配乐中,这些"阿里路亚"不时地打断织体,通过模仿的细胞与短小的相同节奏的轰鸣,使织体变得如此相互交织,以至于将它们厘清的工作会成为全然没有要点的徒劳之举。这就是终点——在让位给新的"近世风格"[*stili moderni*]或者定格为众所周知的"古风格"[*stile antico*]木乃伊般的状态之前,"完美艺术"到达的最远点。对于一直活到1623年的伯德来说,"完美艺术"不是"古代风格",而是一种充满生气的风格,能够承载最伟大的音乐头脑中最优秀的想象。伯德是最后一位这样想的作曲家。

我们对处于"完美艺术"末端的帕莱斯特里那和伯德进行的比较性概述表明,从人文主义者信奉若斯坎以来,柔性的媒介在其发展的这个世纪中获得的正是非凡的多才多艺性。它为什么被抛弃了?简单将进步(至多)或者变化(至少)视为人类历史普遍的、不可避免的情况是不够的。我们必须试图以精确的方式阐明[689]各种变化,尤其像这个变化一样的根本性变化,以便能够对特定的压力做出回应。

在接下来的三章中,将依次界定并描述三种这样的压力。有一种共同的压力,是由印刷为世俗音乐打开的新市场,以及影响了世俗诗歌配乐方式的文学运动所带来的。有一种宗教动荡的压力,在前两章中一直萦绕不散。还有一种可以被称为"激进的人文主义"的压力,即真正的文艺复兴观念。这种观念(根据传统的风格断代及随之而来的标签自相矛盾)事实上引起了"文艺复兴"风格与观念的信仰缺失,导致了"文艺复兴"风格和观念的解体与"巴洛克"的诞生。

这些压力不是立刻就完成演化的。为了说明每一种压力,及时再次退后是很有必要的,从一种新的视角重新叙述16世纪音乐的故事。把一个变化的复杂故事分解为几种视角无疑是人为的分析技巧。这种技巧对于那些事实上在经历着我们讨论中的变化的人来说,通常是无法运用的。

回溯的优势与劣势,都在其中。如果我们幸运的话,我们可以将分析执行至满意的程度,并且劝说我们自己,比起那些经历这个变化的

人,我们对这个变化理解得更好。但是,他们才是感受到(或者坚持着)这个变化的必要性、遭受了缺失、在收获中欢欣雀跃的那些人。我们的理解是理性化、被清晰阐述,以及想象出的;他们的理解,是直接、真实,但不可描述的。两者的和解,以及我们的各种分析视角所呈现的不同故事的重新综合,都必然会在读者的头脑中发生。

(甘芳萌　译)

第十七章　商业音乐和文学音乐

意大利、德国和法国的本地语歌曲体裁；拉索的世界性职业生涯

音乐出版商及其听众

[691]奥塔维亚诺·佩特鲁奇[Ottaviano Petrucci]因其弥撒、经文歌和器乐化尚松而为人们所铭记。与此同时，这位雄心勃勃的威尼斯出版商也为了拓展本地生意而发行了意大利语歌曲集。这个生意极其兴隆。第一本这样的歌曲集，即《第一卷弗罗托拉》[Frottole libro primo]于1504年问世，这是佩特鲁奇从商的第4年。这本歌曲集是他的第7本出版物。还不到10年，佩特鲁奇就于1514年出版了他的第11本意大利歌曲集，还有两卷"劳达赞歌"[laude]——一种风格类似但使用宗教歌词的意大利分声部歌曲，以及两卷由之前出版过的歌曲改编而来的琉特琴伴奏的单声部歌曲。

提及的这15卷曲集，每一卷都包括五六十首左右歌曲，数量占了这位出版家至1514年所有音乐产出的一半以上。单单1505年一年就出版了4卷曲集，其中3卷至1508年就已全部卖光，并进行了重印。彼特鲁奇第一位竞争者即罗马印书商安德烈亚·安蒂科[Andrea Antico]于1510年开始出版活动。他谨慎的开山之作是另一本意大利语歌曲集。它被称为《新坎佐纳》[Canzoni nove]："新歌曲"。但是，其中大部分歌曲并不新。这些歌曲是从彼特鲁奇那里剽窃来的，它们的版权只有在威尼斯才有效。显然，我们正在面临着一种狂热，这种狂热由

音乐印刷业产生,反过来又支持了音乐印刷业。这是欧洲商业音乐历史中的第一个伟大时刻:艺术作品通过大量复制,变成了可交易的有形货物——为了盈利可以被购买、储存和贩卖的商品。

虽然拉丁语教会音乐和法国-佛兰德宫廷音乐的曲集是为彼得鲁奇和安蒂科带来声望的项目,但是地位低微的本地语歌曲则是他们的摇钱树。对于音乐印刷与涉及印刷的音乐商业所波及的其他国家,情况也同样如此。奥格斯堡[Augsburg]印刷者埃哈德·欧格林[Erhard Öglin]第一本在德国印刷的乐谱是一个很有名望的项目:由一位人文主义校长彼得·特雷本莱福[Peter Treybenreif](别名佩特鲁斯·特里托尼乌斯[Petrus Tritonius])对贺拉斯[Horace]拉丁语颂歌进行配乐,以对古典节拍进行说明。稍晚一些时间,分谱开始成为赚钱的项目,欧格林(1512)、美因茨[Mainz]的彼得·舍费尔[Peter Schöffer](1513)与科隆[Cologne]的阿恩特·冯·艾希[Arnt von Aich](即亚琛的阿恩特[Arnt of Aachen])(1519)都发行了分谱,所有分谱都以华丽的销售宣传语代替了标题。

比如,阿恩特·冯·艾希的扉页上说:"在这本小书中,你[692]将见到 75 首美丽的歌曲,有高声部、第二高音声部、低声部和固定声部[分谱],用来演唱和娱乐"[*In dissem Buechlyn fynt man LXXV. Hubscher Lieder nyt Discant. Alt. Bas und Tenor. Lustick zu syngen*]。英国出现的第一部古版乐谱(伦敦,1530)情况相似。它的扉页,看得出是在努力向彼特鲁奇风格的华丽样式靠拢:"这部乐谱中包括 20 首分部歌曲,9 首四声部、11 首三声部"[In this boke ar conteynd. XX. songes. ix. of iiii. Partes, and xi. of threpartes]。它涵盖了亨利八世王家礼拜堂许多著名作曲家(科尼什、塔弗纳等)的本地语配乐,但是,唉,只有残篇存世了。

当皮埃尔·阿泰尼昂[Pierre Attaingnant]于 1520 年代中期在巴黎开设商店时,法国的音乐印刷业开始起步。而且,他还拥有了王家特权或者垄断权(对于如此有风险的事业来说是一种必要的保护)以保护自己。他的第一本出版物是一部每日祈祷书,即一部写有弥撒文本的书,于 1526 年发行。他的第一本音乐出版物于两年后问世:《合乐新尚

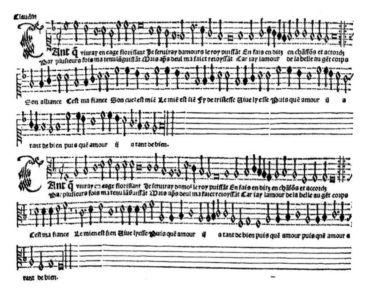

图 17-1 上图:皮埃尔·阿泰尼昂音乐活字印刷模板标本(普朗坦·莫瑞图斯[Plantin-Moretus]博物馆,安特卫普)。对页的图:克劳丹·德·塞尔米西[Claudin de Sermisy]拥有极具代表性的冗长标题的曲集"带音乐的歌曲,选自上述几本印刷乐谱,皆由乐谱印刷商与销售商 p. 阿泰尼昂重印于一本乐谱中"[*Chansons musicales, esleus de plusieurs livres par ci-divant imprimés, les tous dans un seul livre... réimprimées par p. Attaingnant* [sic], *imprimeur et libraire de musicque*](巴黎,1536)中《当我身体康健时》[*Tant que vivray*]的高声部与固定声部

松》[*Chansons nouvelles en musique*],即"音乐新歌曲",于 1527 年印刷,但是实际上于 1528 年发行。他同年还发行了另外 5 套分谱,每套平均 30 首歌曲,另有一套舞曲音乐,外加一卷经文歌。阿泰尼昂直至

1557年在作为印刷者的职业生涯中，都一直保持着普遍宗教作品与当地世俗作品之间的有效比例。

阿泰尼昂不仅是一个印刷者，还对音乐商业产生了影响，这远远超出了他作为出版家的活动领域。因为他发明了一种省人力、减成本的新的音乐活字印刷术。这种印刷术于1530年代横扫欧洲，使音乐商业的面貌完全变化，使大规模生产和大量传播成为可能。佩特鲁奇与其他意大利人之前采用的方法，需要印刷3次。每一页进入印刷机的过程，第一次印谱表，第二次印音符，第三次是标题和歌词。结果固然是好的，佩特鲁奇的早期乐谱作为印刷艺术的典范，从来没有被超越，但是其过程浪费时间，过分苛求：因为"对版不准"（印刷版面无法精准排列）而导致了大量的损毁。

阿泰尼昂的方法更像字母活字印刷术。所有可能出现的音符和休止符形状，都会连同单个模板上谱表的短小竖式片段被一起刻出来。这些形状被排字工人放置于一行，就像一块块字母模板那样放置、印刷，这时谱表线就连接在一起，或者近乎连在一起。结果远没有佩特鲁奇的乐谱精美，但是更加实用、成本更低，由此，旧式的活字印刷[693]法再无法与新方法抗衡。阿泰尼昂的方法作为标准，与活字印刷术作为音乐印刷载体的选择，时间一样长久———一直至18世纪，铜版印刻才被广泛使用。

谁购买了这些早期印刷者们的商品呢？佩特鲁奇的那些早期卷目，因为其笨重的生产方法和漂亮的外观，都是很奢侈的名目。我们能够了解它们的价格，是因为探险家哥伦布的儿子、伟大的早期藏书家之一费迪南德·哥伦布[Ferdinand Columbus]认真地保存了购买记录。（他近乎完整的收藏，成为著名的西班牙塞维利亚哥伦布图书馆[Biblioteca Colombina]的镇馆之宝。）哥伦布虽然不是音乐家，却在1512年远赴罗马采购时购买了几部佩特鲁奇的乐谱；丹尼尔·哈茨[Daniel Heartz]对阿泰尼昂的研究，几乎是唯一从消费到生产的角度对早期音乐印刷的研究，用他的话来说就是："以其中任何一本的价格，他可以买到数本同样规格的文学作品。"①

① Daniel Heartz, *Pieerre Attaingnant*, *Royal Printer of Music* (Berkeley and Los Angelis: University of California Press, 1969), p. 107.

由此，佩特鲁奇早期卷目的实践应用，至少受到了它们作为"收藏品"的价值即明显带有消费意味的挑战，还可能被超过了——在这个方面，这些卷目与我们熟悉的复调音乐手稿自 12 世纪至 15 世纪的呈现，并无二致。佩特鲁奇的卷目尤其是宫廷和教堂音乐的乐谱留存下来的数量，比他的那些终身竞争者的出版物更多一些。这个事实展现出，它们最初的目的地并非音乐舞台，而是图书馆的书架。

但是，趋势是朝向经济和实用的，这就是为什么阿泰尼昂如此成功。甚至在这位巴黎印刷者发动商业革命之前，安蒂科就在罗马尝试了更小而且更少装饰的版式、单一木刻版以及（随之而来的）低价，来适应"尤其是音乐学习者们的"需要——这是他在许可申请中所说的。他设法使价格比佩特鲁奇的低了 50%，压低了整个行业的价格水平，最终把佩特鲁奇这位不朽的创立者，完全挤出了音乐商业市场。

几乎没有留存至今的乐谱可以被证明是用于家庭的，一部分是因为这种用途本身导致了乐谱的损毁：哈茨哀叹阿泰尼昂的印刷品有太多遗失，他十分悲观地认为，"音乐印刷品的流行与它们留存的机会之间是反比的关系"，这是一条法则。然而，我们从文学叙述中得知，家庭娱乐——无论是贵族的还是中产阶级的，无论是由专业表演者还是欢乐的业余爱好者提供的——是本地语歌谱的主要[694]用途，至 16 世纪时越来越是这样，印刷出的乐谱少有作为收藏家猎奇或者装点门面，更多是作为一种常见的家庭物件。

日记、前言和论著，都提到了出于社交活动或在饭后围着桌子进行的分发分谱的仪式。视唱与演奏乐器的能力，与舞蹈一样，逐渐成为一种至关重要、标准的社交礼仪。音乐企业家托马斯·莫雷［Thomas Morley］在英国音乐商业中继承了威廉·伯德的垄断权力，就像他的《实践音乐简易入门》［*Plaine and Easie Introduction to Practicall Musicke*］（伦敦，1597）那样。这些自学指导本身是很令人喜爱的商品——可以说，这是 16 世纪对于古老的学术化理论著作流行而商业化的回应。

莫雷的著作开始于一篇对话式前言：一位绅士向另一位绅士吐露，他在社交时有多么尴尬，当"晚餐即将结束时，乐谱（依照传统）被拿上餐桌，府上的女主人递给我一个声部的分谱，热心地请求我唱歌；但是，在

找了很多借口之后,我诚实地坚决表示我不会唱,所有人都开始惊讶;甚至于,有些人与其他人耳语,问我是怎么被养大的"。② 对话指南、礼仪手册用上流社会的方式训练了地位上升的市民阶层,这些指南、手册经常包含了对话模式,教读者们如何参与到这种音乐聚会中:在文人雅士聚会中,人手一份分谱,人们询问谁唱什么声部、谁起唱、什么音高上起唱,等等(例如一本 1540 年佛兰德礼仪手册中的实例,参 Weiss and Taruskin, *Music in the Western World*, 2^{nd} ed., pp. 126—127)。

最终,音乐商业及其商业化实践的主要结果之一,就是音乐比以前传播得更快、更远、更多。尤其能够体现出这一点的,是阿泰尼昂在市场中积极推广的版本,以及他的那些巴黎与里昂的竞争者的版本。里昂是另一个主要的法国出版中心,那里出版商的国际贸易特别是与意大利北部的贸易,生意兴隆。正如我们将要看到的,这种传播的便利,引向了某些令人惊讶的混合风格和体裁。

本地语歌曲体裁:意大利

早期印刷者们印刷的、早期收藏者们收藏的、早期消费者们消费的,是什么样的歌曲呢?这些歌曲就像它们的语言一样,有着明显的国别之分,与完美艺术的宗教性通用语言形成对比。最初,它们都反映出诗歌早期宫廷化的固定结构,但是它们新奇的音乐织体反映出商业的新状况。

佩特鲁奇于该世纪早年出版的意大利分声部歌曲,或者称为"弗罗托拉"[*frottola*],是一种轻型体裁;这个名字源自拉丁语[*frocta*],意思是一组混杂的微小事物。这种体裁带有些许轻浮的意味。对弗罗托拉最好的翻译,也许是"小歌曲"。从形式来说,它很像我们在几章前最后见到的、14 世纪末的意大利本地语体裁。那就是"巴拉塔"[*ballata*],即"舞歌"。它(像法国维勒莱[virelai]一般)包含了几个巴拉塔式诗节(aab)与一个在音乐上对应诗节"b"的叠句[*ripresa*]。正如第 4

② Thomas Morley, *A plain and Easy Introduction to Practical Music*, ed. Alec Harman (New York: Norton, 1973), p. 9.

章[695]所指出的,真正反映其结构的形式呈现是 B aab B,但是因为惯例要求体现结构的第一个字母是 A,所以通常呈现的布局是 A bba A。

凭借着弗罗托拉——或者更精确地说是牧人曲[*barzelletta*](名字可能源于法语的牧歌[*bergerette*]),即几种叠句结构中最流行的一种——这个布局事实上更简单了,因为叠句现在呈现出该诗节的所有音乐。由此,牧人曲可以直接表示为 AB aab AB,看上去开始有点像古老的法国回旋歌[rondeau]了。如果这样理解会有所帮助的话,那么,我们就可以把牧人曲看作改良的巴拉塔或者混合的维勒莱/回旋歌。正如这种古老风格类型所证明的,在所有 16 世纪本地语体裁中,弗罗托拉是最有贵族气质的。例 17-1 作为一个例子,包含了一首来自佩特鲁奇第七部弗罗托拉曲集(1507 年)中的牧人歌。

例 17-1 马尔科·卡拉[Marco Cara],"人之本性难移"[*Mal un muta per effect*]

例 17-1（续）

[696]这首歌曲文雅而简单的音乐，由马尔科·卡拉（大约逝于1525年）创作。他是两位主要弗罗托拉作曲者中的一位，受雇于曼图雅小宫廷。这个小宫廷处于以伦巴底而闻名的意大利北部中心区域。这个宫廷的女主人是女公爵埃斯特的伊莎贝拉[Isabella d'Este]，她是埃斯特的埃尔科莱[Ercole I of Ferrara]之女。埃尔科莱在音乐历史上以赞助人而著称，若斯坎·德·普雷将他的名字变成了一首弥撒的固定旋律（参例 14-3）。伊莎贝拉只要能雇得起著名的佛兰德音乐家的话，就会雇佣他们，从而成为女赞助人。她通过卡拉及同僚巴尔托洛梅奥·特隆博奇诺[Bartolomeo Tromboncino]（意为"吹长号的小男人"），俯瞰了作为文学传统的意大利歌曲的重生。

但是，卡拉这首歌曲的方方面面都证明了它源于口头实践。1430年废弃的 14 世纪巴拉塔与 16 世纪早期的弗罗托拉之间具有明显的差异，由此产生了一个著名的问题，而这首歌曲的口头实践性正是对那个问题的回答。在意大利音乐似乎销声匿迹的 15 世纪[quattrocento]，到底发生了什么？答案是，弗罗托拉作为一种 15 世纪体裁，如果想获

得名望和贵族赞助，就不得不将自身确立为文学体裁。弗罗托拉写作的突然爆发正是如此：写作[writing]（或者写下什么）的爆发，受到的是印刷贸易的刺激，而非突如其来或者前所未有的创造力的爆发。

正如我们很久以前就得知的，口头体裁是模式化体裁。在卡拉的弗罗托拉中，令人着迷的抑扬顿挫或者舞蹈般的节奏都是很平凡的模式，对于许多牧人曲来说都是很稀松平常的。这些模式最早是为所谓"八音节长短格"[ottonario]诗歌的音乐化吟诵而设置的。这种流行的八音节长短格模式深受意大利宫廷诗人和作曲家们的喜爱。最早，八音节长短格诗歌的格律布局（在卡拉的歌曲中有些调整）是 abab/bcca；音乐上有 3 个乐句——a、b 和 c（还有一段为叠句结尾增加装饰的炫技音乐）——对于格律布局的特别需求来说极为关键。每行或者每两行采用的音乐模式，对应其在韵脚布局中所处的位置；每个模式都以终止式结束，并通过最后一个长短格上的音符反复来强调。这些终止式由此产生了开放与封闭的乐句模式。这些乐句模式在调性上产生了界定与布局诗歌形式结构的作用。[697]这些模式很是"流行"，一方面是因为它们被广泛运用并受到喜爱。另一方面是因为相比 14 世纪[trecento]的崇高诗歌，它们以鲜明铿锵的节奏代表了一种低俗的诗歌音调——甚至是一种"反文学"的音调，如同研究这些模式的重要美国历史学家詹姆斯·哈尔[James Haar]所指出的那样。③

那么，像例 17 - 1 中的这样一首音乐作品，与其说是一首歌曲，还不如说是一种歌曲创作的模式；无数诗歌都可以被注入其中的一个旋律/和声模型。这首歌曲以印刷品面貌出现时，成为对音乐生活的一种记录：对一段即兴或者从无数即兴中提取出的模式的快照。有两点能够对这样的"即兴假设"予以证实，其一是佩特鲁奇有几部印刷的弗罗托拉歌集中含有无歌的"模式"[aere]或者"方式"[modi]。"方式"就是以不同节拍朗诵诗歌的宣叙调模式（参例 17 - 2，在佩特鲁奇第四部中"演唱十四行诗的方式"是没有歌词的）。还有一点是这位出版者所

③ James Haar, *Essays on Italian Poetry and Music in the Renaissance*, 1350—1600 (Berkeley and Los Angeles: University of California Press, 1986). p. 32

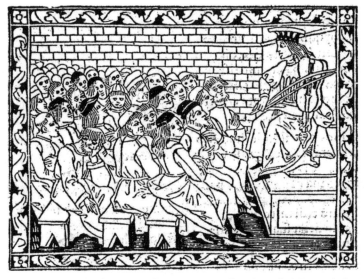

图 17-2 配以臂式里拉琴[lira da braccio]伴奏的诗歌朗诵:出自路易吉·普尔奇[Luigi Pulci]史诗《巨人莫尔甘特》[Morgante maggiore](佛罗伦萨,大约 1500 年)的木刻

谓的朱斯蒂尼亚尼[giustiniane],即繁复装饰的"朱斯蒂尼亚尼歌曲"。这个名字源于莱昂纳多·朱斯蒂尼亚尼或朱斯蒂尼亚[Leonardo Giustiniani or Giustinian](1383—1446)。他是威尼斯的一位朝臣,以即兴演唱各种华丽的模式而闻名。他自己用"臂式里拉琴"[lira da braccio]伴奏。这种弓弦的琉特琴由于仿古而深受人文主义者们的喜爱。我们再一次产生了这种印象:装饰歌唱的模式就是一种即兴的风格,是可以从这些例子中学习的,并且可以用于其他的歌曲——事实上,可以用于任何歌曲。

在佩特鲁奇的乐谱中,卡拉的歌曲呈现为四声部的复调配乐(其所用的对位正确,可以说是很基础的),这看上去似乎与即兴的假设是矛盾的。当然,实践中任何情况都是有可能的,但是即兴主要属于独唱者领域。对例 17-1 更细致的观察,会削弱这种明显的矛盾。只有歌唱声部是填词的。其他声部并不总是有足够的音符来配以歌词,特别是在终止式的地方。我们现在并没有理由认为,歌手难以为较低声部配上歌词而达到所有声部都有歌词的声乐演绎;但是,对于这些歌曲来说,所有声部都有歌词的声乐演绎似乎并没有成为主要媒介。甚至于,

将这些歌曲呈现为分部曲谱,正是对于它们最为通用、最为适用或者说最拿得出手(也许更深中肯綮地说是卖得掉)的销售方式。

例17-2 《十四行诗的唱法》,出自奥塔维亚诺·佩特鲁奇的《短八行诗、颂歌、弗罗托拉、十四行诗,以及演唱拉丁语诗歌和经文章节的方式·第四卷》["Modo di cantar sonetti" from Ottaviano Petrucci, *Strambotti*, *ode*, *frottole*, *sonetti*. *Et modo de cantar versi latini e capituli*. *Libro quarto*](1505)

[698]至于基本媒介,让我们联系这些事实。佩特鲁奇发行了3部弗罗托拉乐谱,"有采用琉特记号谱的固定旋律和低音声部,以及采用

谱表记谱的女高音声部"[con tenori et bassi tabulate et con soprano in canto figurato]。它由一位名为弗朗西斯库斯·波斯尼斯[Franciscus Bossinensi]即"波斯尼亚的弗朗西斯"的琉特琴家改编。西尔韦斯特罗·迪·加纳西[Silvestro di Ganassi]有关中世纪维奥尔的论著《鲁贝托法则》[Regola rubertina],对读者进行训练的主要目标之一,就是将符号谱的分部歌曲缩减为带器乐伴奏的独唱歌曲。尤为相关的还有:在几本同时代的著作——包括巴尔达萨雷·卡斯蒂廖内[Baldesar Castiglione]著名的《侍臣论》[Book of the Courtier]等——中,马尔凯托·卡拉都被描述为一位著名的"琉特琴歌手"④——就是说,即便他不是一位即兴演唱者,也是一位自己伴奏的声乐独唱家。

这基本上必然会导致这样的结论,弗罗托拉最初主要是为炫技歌手提供的独唱歌曲,配以琉特或者其他器乐伴奏;与将卡拉和特隆博奇诺的分部歌曲改编为一种次要媒介完全不同的是,[699]波斯尼斯事实上是将这些分谱歌曲从印刷者基于各种用途的改编曲,转回最初意在为业余爱好者所使用的媒介——这些新贵们不能像职业音乐家(或者真正的贵族)那样通过耳朵或者视奏"识谱";这种独唱表演模式在该世纪都是标准的选择。(正如我们将很快看到的,接下来就是 17 世纪早期的"单声革命",从这一点来看,在"巴洛克时期"宣告的"单声革命"完全不是革命,"巴洛克"的演唱风格——"即兴"装饰以及所有的一切——对于"文艺复兴"的音乐家们来说完全是熟悉的、信手拈来的。)

自 14 世纪以来,弗罗托拉是首个意大利人为意大利语创作的文学音乐体裁。它的风格与"阿尔卑斯山以北的"[oltremontani]极为不同。那些在意大利的北方人(oltremontani,源自"山那边的")为更富有的意大利宫廷和教堂奉上了复调音乐。这种不同使我们感受到了一种有意为之的对立品位。这种品位在 15 世纪被一直保持下来。正如哈尔指出,在这个时期"人们想当然会认为复调音乐家是'从阿尔卑斯山北边来的',而即兴音乐创作者是意大利人"。⑤ 直到 16 世纪,才开始

④ Baldesar Castiglion, *The Book of the Gourtier*, trans. Charles S. Singleton (Garden City, N. Y.: Doubleday [Anchor Books], 1959), p. 32

⑤ Haar, *Essays on Italian Poetry and Music*, p. 36.

出现交叉。维拉尔特的意大利学生们及这一代的其他人最终接手了"完美艺术"的各种体裁,正如我们已经看到的那样。相反方向的交叉就少得多了。将弗罗托拉作品变为像那些"从阿尔卑斯山北边来的"人写出来的作品,当然可以被视为一种交叉现象;但是实际上由"从阿尔卑斯山北边来的"人创作弗罗托拉,则是完全不可能的。

一些音乐历史编纂学中的固有偏见是很有启发意义的,这种凤毛麟角的事物——尤其是出自佩特鲁奇歌曲集约 600 首中的两首,带有若斯坎·达斯卡尼奥[Josquin Dascanio]的名字——现在却成为这种体裁最著名的代表。它们是多么没有代表性的代表啊!对于每个"早期音乐"热爱者都可能知道的那首弗罗托拉来说,尤其如此:弗罗托拉的《蟋蟀》[El Grillo],出自佩特鲁奇第三部(1504)。其叠句见例 17-3。

例 17-3 "若斯坎·达斯卡尼奥[Josquin Dascanio]","蟋蟀"[El Grillo],第 1—21 小节

例 17-3（续）

若斯坎·达斯卡尼奥,如果将"D"后省略符号的字母进行重新拼写的话,可以译为"阿斯卡尼奥的若斯坎"[Ascanio's Josquin]——换言之,服务于米兰主教阿斯卡尼奥·斯福尔扎[Ascanio Sforza]期间的若斯坎·德·普雷。如果说"蟋蟀"这首曲子是因为有这样一个品牌名才出名,那有些过分了;它确实是一首快乐的、有趣的作品,值得流行开来。然而,它事实上并没有因为当时的流行而受到人们的瞩目。这首作品只见于我们此处引用的这份资料中,而许多其他弗罗托拉及相关曲目（包括佩特鲁奇印制的另一首带有若斯坎·达斯卡尼奥编号的作品,一首名为《主啊,耶和华,我已将我的希望寄托在你身上》[*In te Domine speravi*]）的有拉丁语叠句却属于意大利劳达赞歌的作品,都被一次又一次复制。

同样被保留下来的事实是,这首作品展现出,对于弗罗托拉,若斯坎·达斯卡尼奥在很大程度上是个局外人,也许甚至还有点"概念不清"。卡拉的歌曲（例 17-1）是一首典型的弗罗托拉,对于这首诗歌来说基本上是一个优雅的媒介。它并没有与歌词竞争,就是说,这首歌曲表达了歌词的意义。如果我们可以想起哈尔那个很有效的区分的话,这首歌曲并非一首"文学"歌曲。若斯坎的配乐则是彻彻底底文学化的。它可能是为狂欢节创作的一首歌曲,演唱时要有所着装,有恰当的（不那么高雅的）姿态。

[700]音乐以清晰的(显然是有意为之的)方式,对应着歌词的语义:"他久久地大声唱着自己的诗歌"[chi tiene longo verso]被对应地阐释为久久大声唱着诗歌;"继续啊,蟋蟀,痛饮并歌唱"[dale, beve grillo, canta]上的断续歌与急速歌唱,明显是要作为对蟋蟀真正的"鸣叫"(或者说腿部摩擦)的对应模仿,以至于即便这个模仿在音乐上没有完全对应,甚至一点都不精确,我们还是能感受得到这一点。这种"对自然的模仿"是快乐的、[701]有趣的。但是,当我们在简短地关注更晚的那些很大程度上依赖于"音乐-文学"的模仿与阐释的意大利作品时,我们需要记住,无论它们是多么严肃地想要这么做,这些做法都是在巧智原则上运作的,就如它们在若斯坎精巧而没什么太多意义的歌曲中那么做的一样——是一种出人意料或者说不太对应的描绘——并且在本质上是一种幽默的形式。

德国:固定旋律利德

与弗罗托拉相对应的德国体裁,从1507年(这个时间显示出该国从事音乐贸易的时间并不算早)开始呈现于德国的印刷歌谱中,我们现在称之为固定旋律利德[Tenorlied]。这是对当时音乐家称为"核心音调"[Kernweise](这是我们粗略的说法)的现代学术化术语:一种为"利德音调"[Liedweise],即熟悉的歌曲旋律所作的复调配乐。这个旋律常被置于固定声部——要不然就是一种在织体上类似于利德音调配乐的歌曲。换句话说,这是一种以抒情旋律作为定旋律的配乐,无论该抒情旋律是传统的还是新创作的。而在16世纪早期,其他国家就将这么做视为相当过时的风格了。

这没有什么好奇怪的。我们所知道的德国开始创作单声部宫廷歌曲的时间,就比它西边和南边的邻国稍晚一些。德国最早的复调宫廷歌曲作曲家,也就是近代的恋诗歌手[Minnesinger]奥斯瓦尔德·冯·沃尔肯斯坦[Oswald von Wolkenstein](参第4章),离世的时间不过就比印刷革命改变德国音乐的时间早了半个多世纪而已;他在很晚的时候才开始为宫廷爱情诗歌运用复调文学传统,最

早的德国印制歌曲只是在继续着这个进程。我们再次观察到,整齐划一的风格是不存在的,各种风格在特定的历史和社会语境中此消彼长。

15世纪下半叶,大约于1460年开始,固定旋律利德最早以手抄本出现于民歌配乐形式中。最早的这部手抄本,即三首可确定的固定旋律利德的最早文献,被称为《洛哈默尔歌曲集》[Lochamer Liederbuch],它来自南德的纽伦堡[Nuremberg]。最庞大的早期利德音调配乐的文献是从1480年左右开始的庞大集成,称为《格洛高歌集》[Glogauer Liederbuch]。它作为留存下来的最早分部歌谱而为我们所熟悉,来自德国遥远的东部。

至印刷时代,固定声部利德常常更多是新创作的歌曲,而非传统利德音调的配乐。例17-4所载的一首,来自彼得·舍费尔[Peter Schöffer]的第一部《歌曲集》[*Liederbuch*](美因茨[Mainz],1513),即在德国问世的第三套印制分谱歌曲集。这首作品的稀奇历史使之被纳入像本书这样的历史著作,而其他基于更著名的音调之上或者由更著名的作曲家所作的作品则没有进入。其线条流畅、庄严宏伟的音调,显然是一首乡村音调[*Hofweise*],是一首以宫廷化的、含蓄的恋诗歌手的风格而新创作的旋律。关于作曲家约尔格·舍恩费尔德[Jörg Schönfelder],我们能够知道的只有他或许是斯图加特宫廷礼拜堂唱诗班的成员之一(因为该乐谱中的其他歌曲都是由该唱诗班的知名成员创作的。)

彼得·舍费尔没有在他最早的印刷乐谱中收录作者的身份。(我们能够知晓乐谱内容的作者身份,是通过与其他文献进行比对后才确定下来的。)因此,当年轻的约翰内斯·勃拉姆斯在1860年代早期偶然发现这部乐谱时(他当时是一位奋发努力的维也纳合唱指挥,正在寻找[703]"无伴奏合唱"的材料,这种音乐不需要启用任何额外的音乐家),他会把其中的内容误认为是民歌,在当时浪漫主义-民族主义盛行的欧洲,民歌就是人们为之狂热的对象。他被舍恩菲尔德旋律庄严宏伟的美打动了,将它置于《德意志民歌集》[*Deutsche Volkslieder*]的第一首。这部歌曲集都是混声合唱的德国民歌,题献给他的维也纳合唱

团，于1864年出版(例17-5)。勃拉姆斯将这首曲调置于[704]19世纪时音调所处的位置(即最高声部)，极大丰富了和声与对位织体，但是旋律完全是舍恩菲尔德的，从而排除了这个音调事实上是一首口头流传的民歌的可能性。这首古老的"乡村音调"是勃拉姆斯在真正的印刷资料中找到的。

例17-4　约尔格·舍恩费尔德[Jörg Schönfelder]，"高贵的人"[Von edler Art](1513)

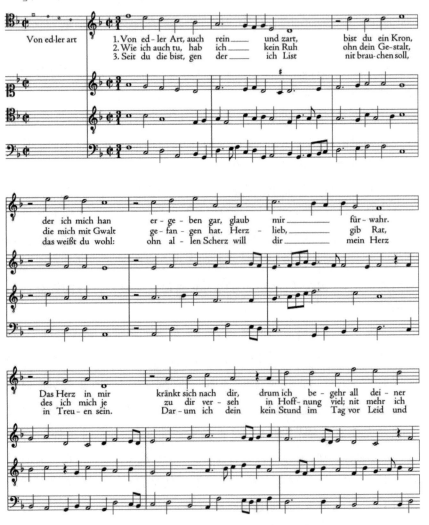

例 17-4（续）

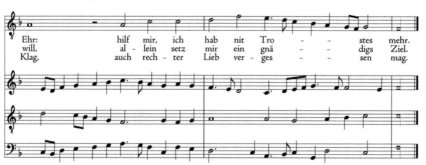

勃拉姆斯是一位谨慎的改编者，还是一位学识渊博的人。他是一位真正的古代音乐鉴赏家，也是一位技巧高超的对位法专家，也许在他生活的那个所有人都着迷于历史的时代中，他是对历史最为着迷的作曲家。他在对舍恩菲尔德音调进行改编的开始，所采用的技巧——以最初在八度和五度上的模仿（在德国术语中是预模仿[*Vorimitationen*]），预示这个音调的第一次进入——是他从 16 世纪作曲家尤其是路德维希·森弗尔[Ludwig Sennfl]的真正实践中获得的。

森弗尔——我们已经知道他为若斯坎·德·普雷创作了一首宏伟悼歌——是固定旋律利德大师。他使德国音乐得以蓬勃发展，至 1543 年去世时，他出版了超过 250 首这样的歌曲。与我们所观察到的相一致，森弗尔在努力地将这个特定的德国体裁带至他所知道的音乐国际潮流中。这的确意味着他将这种体裁与若斯坎的风格与技巧即"国际"风范相调和。他创作的固定旋律利德，对熟悉音调进行了别出心裁的处理，也就是佛兰德作曲家处理弥撒定旋律的方式：通过卡农、倒影、集腋曲（就是"各种玩意儿"，即叫得出名字的曲调的混合或者对位组合）、对比调式，不一而足。森弗尔即便在不炫耀的时候，也会用"尼德兰式"的技巧写作固定旋律利德，使最终织体能够完整。

关于这一点，没有什么比"我喜欢音乐很久了"[*Lust hab ich ghabt zuer Musica*]（例 17-6）这个例子再合适，这首作品是森弗尔巧妙地用歌曲写的自传。这首作品与他在神圣罗马帝国皇帝[Holy Roman Emperor]宫廷跟随亨利库斯·伊萨克[Henricus（当时被称为海

例 17-5 约翰内斯·勃拉姆斯[Johannes Brahms],"高贵的人"[*Von edler Art*](1864),第 1—10 小节

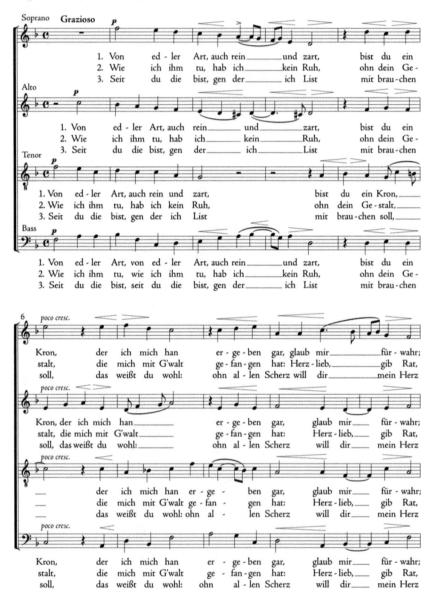

例 17-6 路德维希·森弗尔[Ludwig Sennfl],《我喜欢音乐很久了》[*Lust hab ich ghabt zuer Musica*],第 1—15 小节

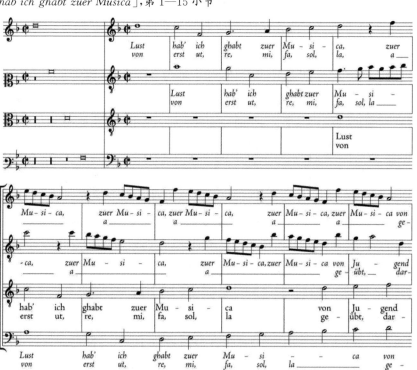

我喜欢音乐很久了:从我还是个男孩子直至今日。从最简单的 do-re-mi,继续更深入地学习。

因里希[Heinrich])Isaac]的学徒生涯有关,伊萨克是佛兰德乐派的国际巨匠,仅次于若斯坎;音乐积极地阐释了森弗尔的学习成果,正如在歌词中描述的那样。歌词本身就是杰作。12个诗节的首字母,是作曲家名字的藏头诗。(从这首藏头诗中,我们得知他把自己的名字拼写为Sennfl,而非他大多数作品的文献来源与新近参考书目中出现的Senfl。)这个音调显然是一首新创的"乡村音调",布局为回复式巴拉塔或者说是恋诗歌手的"巴"[Bar]体,开始乐句有所重复(例17-6以本书尽可能大的篇幅予以展示)。但是,歌曲开头显然以一个精致的"预模仿"主题,仿效了"完美艺术"的经文歌。音调在这个"预模仿"中的真正进入,初听就像出自四个声部中的一个声部一样。

音调自身有点古怪,不太自然。它表面上转向了帕莱斯特里那的理想,开始的地方有回复进行,级进后是有趣的五度跳进,勾勒出一个大六度,之后一定会由级进上行予以精心回复。当然,有系统的六度级进上行是古老的规多六音列。果不其然,森弗尔对这些主题进入进行了音高布局,使得它们能够交替呈现F音上的"软"[soft]六音列和C音上的自然六音列。然后,当"被偷掉的"或者说开头的乐句重复时,我们就理解它奇怪的原因了:诗歌拼出了真正的六音列唱名[*voces*]——ut, re, mi, fa, sol, la——每个音节被指定了[705]特定的音符。如果说确实存在"文学"手段的话,只可能由音乐实践过程中的音乐家产生(或者呼吁)了。但这只是一个小玩笑,森弗尔显然不介意的是,在他的歌曲所有接下来的诗节中,上行音阶与歌词的指示是分离的,并且不再具有任何阐释的作用。伴奏声部中的那些快速下行音阶,有一些与主题的上行音阶处于[706]相同的六音列位置,也在第一诗节后停止了阐释,反而在完整呈现织体的方面成为众多超凡绝技的尝试之一。

"巴黎式"尚松

在15世纪,"尚松"这个词意味着一种国际化宫廷风格,一种贵族化的通用语。在欧洲的任何地方,任何国籍的作曲家在家乡或在国外,都可以创作具有固定形式的法语歌曲。由此,法语尚松几乎

像拉丁语的经文歌一样,是高贵的社交领域中一种通行的或者说"广为流传的"风格。除了之前章节中给出的例子(迪费在意大利、班舒瓦在勃艮第、伊萨克在奥地利、若斯坎在各地的创作)之外,我们还可以增加两位英国作曲家的名字,罗伯特·莫顿[Robert Morton]和沃尔特·弗赖伊[Walter Frye]。他们都以纯正的"勃艮第"风格写作了法国回旋歌[rondeaux](虽然我们知道只有莫顿确实在欧洲大陆工作过)。

印刷时代带来了一个改变:法语尚松的新风格是真正的、特别的法国式风格,如同弗罗托拉是意大利式的,乡村音调配乐是德国式的。法国尚松的中心就是那些印刷中心:即北方的巴黎和南方的里昂,因为巴黎(通过阿泰尼昂之手)遥遥领先,所以这个体裁通常被认为"巴黎"尚松。尚松大师是克劳丹·德·塞尔米西[Claudin de Sermisy](约1490—1562)。他受雇于弗朗西斯(弗朗索瓦)一世[King Francis (François) I],是王家礼拜堂的音乐总监。阿泰尼昂不断向他征稿,他为家用音乐的出版而创作了大量尚松。

阿泰尼昂的第1部歌曲集,即1528年的《合乐新尚松》[*Chansons nouvelles en musique*],以克劳丹(Claudin,他的作品以此署名)的连续8首歌开始,加上后文零散的9首,总共17首,超过该曲集全部曲目的一半数量。曲集中的第二首,即克劳丹的《当我身体康健时》[*Tant que vivray*],是对弗朗西斯一世宫廷诗人克莱芒·马洛[Clément Marot]的词的配乐。因为它那容易记忆的、十分强烈的和声化音调,一直被作为新尚松的教科书式例证。

[708]有一个有趣的历史问题,即这个突然的新风格从何而来。它不像弗罗托拉那样产生于秘密即兴的深处;就我们可以判定的范围来说,它并没有自始至终地处于口头传统之中。它确实是一种新的创造。对于它起源的假设,包含了意大利音乐家们的影响。在1515年弗朗西斯国王占领米兰之后,这些音乐家受到了法国宫廷的欢迎(这种假设恢复了弗罗托拉对尚松的产生的刺激)。另一种猜测,是宫廷音乐家可能受到了国王品位的鞭策,开始复制城市流行音乐的风格(这种假设终究还是给了尚松一种口头渊源)。还有一种猜

测,是印刷市场以及产生快速效益的机会,使音乐家们向下看了:这种假设可以被称为倾销理论。

例 17-7 克劳丹·德·塞尔米西[Claudin de Sermisy],《当我身体康健时》[Tant que vivray],第 1—16 小节

例 17-7（续）

只要我还有躯体，
我就要侍奉那爱情的威严王君
以行动、言辞、歌曲，还有和声。
他多次令我憔悴，
但在哀痛之后，他又使我重新欢愉，
因为我拥有了那位美丽女士的爱情和那可爱的身躯。

她的联姻
就是我的婚约。
她的心属于我，
我的属于她。

这些理论都提及了可能导致这种状况产生的要素，因此在某种程度上听上去有一定道理。然而这些理论都只是推测而已，多少有些迂回。就是说，它们是推论，并非来自它们所描述的过程的任何证据，而是来自可感知的结果的本质，即巴黎尚松自身。在某种程度上，它们都会遭到反驳。一方面，16世纪世俗音乐较晚的历史（正如我们将看到的）暗示出，直至1530年代，意大利音乐家从法国学到的东西，与从周围国度的其他方式中学习到的一样多。另一方面，在16世纪，似乎没有作曲家能靠出版发财致富，印刷者通常以实物支付给作者，交给他们的是印刷副本而非现金。

对新的尚松风格所产生的主要影响，也许完全不是来自音乐方面的；很有可能是马洛[Marot]及其同时代人的新人文主义诗歌语汇，刺激了音乐家们。克劳丹的尚松用音乐节奏对诗歌音节划分进行了包装，似乎和我们在弗罗托拉中观察到的一样严格与模式化。正如该体

裁重要的历史学家霍华德·迈耶·布朗[Howard Mayer Brown]指出:"有些尚松旋律本质上是等节奏式的,它们如此密切地契合着诗歌的模式化重复节奏。"⑥这一敏锐的发现,并没有证实多少弗罗托拉对尚松的直接影响,而是证实了更为普遍的观点,即各民族音乐风格是产生于本地语诗歌语汇的,倘若真是如此,成就的正是乡土风尚松[chanson rustique]。

开始的长-短-短节奏似乎暗示了扬抑抑格的韵律。它总是在尚松开始出现,甚至误导了某些评论家,使他们认为尚松诗歌主要就是由扬抑抑格所构成的。但是它并不是一个扬抑抑格,它之所以变成惯例,值得我们稍稍离题。一方面,开头的"准扬抑抑格"成为一种可以被辨识的标签、一种标志,可以用它来辨识巴黎尚松与(更切中要点地说)之后出自它的那些衍生物。另一方面,它提供了极佳的说明,自"音乐生意"诞生伊始,音乐事关生意的一面是如何影响其艺术性的一面的。

这里的标签不是扬抑抑格,而只是一个三音节组合。它被做了扩张,使作品不需要以休止符开始。在没有[709]小节线的无总谱记谱中,上拍无法与后面的音乐联系;上拍只能通过前面的休止符,而被标为"离拍"。例17-8a呈现了这个组合的另一种、"未做扩张的"版本,对当时唯一可能的方式进行了记谱。在曲子开始,这样的节奏之所以不太令人满意,与任何"纯音乐"的想法无关。这纯粹是实践性事宜,与音乐用以销售的包装方式有关。

例17-8a 《当我身体康健时》[Tant que vivray]假设的开始

⑥ H. M. Brown, *Music in the Renaissance* (Englewood Cliffs, N. J.:Prentice-Hall, 1976), p. 213.

人们照着印刷的分谱一起演唱一首尚松，每个声部只包括一个单线条。这种微不足道的事实所具有的社交结果，已由上文提及的佛兰德斯礼仪手册阐述过。这份手册呈现出形成室内音乐的标准的礼貌对话：

> 龙布：给我低声部吧。
> 安东尼：我来唱固定声部。
> 迪里克[Dierick]：谁唱女中音声部？
> 伊萨亚斯[Ysaias]：我，我唱！
> 迪里克：谁开始？
> 伊萨亚斯：不是我。我有四拍的休止。
> 安东尼：我有一个六拍的休止。
> 伊萨亚斯：那么，你在我后面进来？
> 安东尼：好像是。然后是你，龙布！⑦

如果一个作品是从所有声部的休止开始的，那么对于"谁开始？"这个最初问题的答案，就类似于《小红母鸡》[Little Red Hen]引出的合唱了（不是我……不是我……不是我）。那么，为了避免混乱和浪费时间，所有声部都在开头开始。每个人都可以是"最早开始的"。甚至于从主题模仿开始的曲子如果以分部乐谱出版的话，也会进行类似的调整。在例17-8b中，克莱芒·侬·帕帕[Clemens non Papa]一首经文歌的开始主题（于1553年由安特卫普的苏萨托以分部乐谱出版）呈现于乐谱之中。这个主题基于的动机是一个切分乐思。但是，正如我们看到的，在开头，第一个声部开始于第一个音，这个音向后延伸以消除休止（并且因为这么做，才有了切分音），正好使某个人来回答这个问题："从谁开始？"

⑦ Roger Wangermée, *Flemish Music*, trans. R. E. Wolf (New York: F. Praeger, 1968), p.134.

例 17-8b 克莱芒·侬·帕帕[Clemens non Papa]，经文歌《音乐，上帝的馈赠》[Musica dei donum]开始

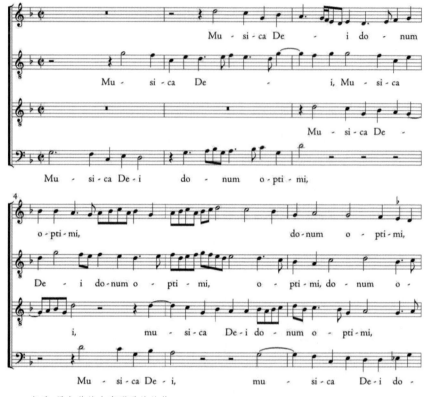

音乐，最仁慈的上帝赐予的礼物……

作为描绘的音乐

[710] 一种新的"文学音乐"——更准确地说，是旧的类型毫无觉察的竞争者——出现了。这时阿泰尼昂还处于他出版活动的初期，为一位作曲家出版了一本薄册子。扉页上写的是《克莱芒·雅内坎师傅的尚松》[Chansons de maistre Clement Janequin]。曲集只包含 5 首曲目。但是，这 5 首的篇幅，与阿泰尼昂第一部曲集中的 15 首一样长。其中 4 首闻名于整个欧洲，并产生了很大的影响力，（最令人惊奇的是）它们几乎整个世纪里都在不断重印。

作曲家克莱芒·雅内坎[Clément Janequin]（约 1485—1558）是一

位来自法国南部波尔多[Bordeaux]的乡村牧师,从未在大教堂或者宫廷中获得过重要职位。除了牧师职业外,他几乎就只是一位尚松大师:他写过两首弥撒曲(都基于他的尚松的模仿样式)与一部经文歌乐谱,却作有超过 250 首的尚松,其中很多都风格幽默或活泼,有的甚至[711]粗野下流。当我们想到雅内坎时,会很容易想起与他几乎同时代的小说家兼修道士弗朗索瓦·拉伯雷[François Rabelais],后者的名字成为粗野诙谐的代名词。正是雅内坎用音乐体现了"拉伯雷式"的情调。

1528 年的 4 首大尚松界定了拉伯雷式体裁。它们确实很丰富,而且是在多种意义上的。像《当我身体康健时》这样一首"巴黎式"半宫廷化的尚松,普遍的长度是 30—40 小节(把短音符或者"拍"计为一个小节)。而 1528 年的这部乐谱中最长的一首曲目,像一首经文歌那样分为两个"部分",共有庞大的 234 个小节,是正常长度的 6 倍。这首如同怪物一般的尚松,歌词是什么样的呢?这就是让人更觉得好奇的地方,因为如果说"歌词"是用法语词汇来表达意义的话,那么这些庞大的曲子几乎没有任何歌词可言。

在 1528 年最早那版乐谱中,乐曲目录是常规的方式,就是把开头(第 1 行)列出来。9 年后,这卷乐谱重新发行,用了奢华的"四开本"版本,有着两倍规格的页面。每首曲目最不同寻常之处就是它们被冠以标题。标题已经在此时变得很流行了。第 1 首(节选于例 17-9)称为"战争"[*La guerre*],也就是那首 234 小节的庞然大物。它纪念了 1515 年攻占米兰的马里尼亚诺[Marignano]战役,歌词在开头的致敬("听啊,法国的绅士们,我们高贵的弗朗西斯国王")之后,几乎就完全是战斗音响了:枪声与加农炮声、军号、战争的呐喊、为阵亡将士唱的挽歌。(这首曲子的创作,一定比出版年代早得多,因为到 1528 年时,弗朗西斯已经被击败、俘虏、赎回,并被迫放弃他对意大利领土的所有权。)

第 2 首曲目"狩猎"[*La chasse*],是一首充满猎号声和犬吠声的狩猎曲。我们知道(正如雅内坎可能不知道),这样的作品在法国(称为"狩猎曲"[*chace*])和意大利(称为"猎歌"[*caccia*])以卡农形式写作,在近两个世纪以前是一种流行的体裁。雅内坎尚松曲集的第四首曲目,称为"云雀"[*L'alouette*],以诗行"起来吧,你这个懒鬼"[Or sus,

vous dormez trop]开始。我们在另一种14世纪体裁"鸟歌维勒莱"[birdsong virelai]中看到过。但是,雅内坎第3首曲目"鸟之歌"[Le chant des oyseux]中纯粹的鸟鸣,在14世纪没什么作品能与之比肩。这是一首庞大的作品,其中关于爱人醒来的另一个叠句,与5段不同鸟歌的拼接相交替。

例17-9 克莱芒·雅内坎[Clément Janequin],《战争》[La guerre],a5,带有维尔德罗[Verdelot]增加的声部(第二版,第1—6小节)

与拉伯雷幽默作品纯粹的想象游戏相比,这些拟声的狂欢有时就是那些最好被描述为纯粹织体的长大衍展。"战争"这首曲子第二部分的开始(这首曲子的开始[Fan Frere le le lan fan]颇具古风地出现在1528年版本的目录中)描写了战斗的高潮,以一个和弦的持续体现真

正的永恒(例 17-9)。歌唱者唱的不是曲调,叙述的不是歌词,只是语音效果的连接——对于演唱者和作曲家来说都是一场炫技。这首作品是一部令人震惊的杰作,以至于刺激了大量仿作问世。这些仿作从菲利普·维尔德罗[Philippe Verdelot]开始。他是一位在意大利很活跃的佛兰德作曲家,应出版者[712]苏萨托的请求,巧妙地为作品增加了第五声部,来扩展这首作品分量本就很重的织体。毫无疑问,这么做是为了推动销售。雅内坎很喜欢维尔德罗增加的声部,将其纳入了这首作品的改编版,呈现于例 17-9 中。

如果将像雅内坎"战争"这样的作品称为"文学性"作品的话,那么对歌词的阐释就有些轻率了。称这样一部作品"表现"了歌词,是毫无意义的。(你如何表现[Fan Frere le le lan fan]呢?)倒不如说,歌词和音乐共同运作,唤起了整个世界的声音(不仅是声音)。在这一点上,它以一种《当我身体康健时》的音乐做不到或者说不感兴趣的方式超出了这部作品本身。但是,雅内坎根据音乐和歌词之间的关系,更加严格地建构了歌词,他的拟声尚松却并不是文学性的。音乐依然基本上是吟诵歌词的媒介;两个要素主要触及的依然是音韵学(或者说朗诵术)的层面,而非语义层面。拟声是呈现,而非表现。它是没有语义的。

拉索:世界级王者

真正的文学音乐——甚至于本质上是一次音乐中的文学革命——隐约出现在我们的视线中了,但是在我们沉浸其中并全神贯注于它的[713]成果之前,还有一个未尽事宜需要解决。"未尽事宜"这样的表述,对于一位由很多同时代作曲家公认为最耀眼的当代音乐家来说几乎是不公正的,但是奥兰多·迪·拉索[Orlando di Lasso]是一位令人崇敬到无法归类的人物,把他放在任何位置上都不合适。正是他无与伦比的多才多艺,这种特质使他在我们回溯的过程中成为"未尽事宜",使他成为当时如此杰出的人物。

拉索是游走于各国的伟大的尼德兰人的最后一代,1532 年出生于蒙斯[Mons]。该地现在是比利时南部(法语区)的一个工业城镇。他

的浸礼名是罗朗·德·拉絮斯[Roland de Lassus],但是到 12 岁时,他已经是侍奉曼图雅公爵的一位职业唱诗班歌手了。他在那里获得了他的意大利名字,也是他最为人知晓的名字。至 1570 年代时,他已经是欧洲最为著名的作曲家了。法国诗人皮埃尔·德·龙沙[Pierre de Ronsard]称赞道:"奥兰多不仅是神圣的,他像一只蜜蜂一样,舔舐了古往今来最美丽的花朵,他似乎孤身一人盗取了天堂的和声,用以愉悦地上的我们,超越了古人,并使自己成为我们这个时代唯一的奇迹。"⑧从一位人文主义者口中,几乎不可能有更高的赞赏了。

从 1556 至 1594 年去世(帕莱斯特里那也于同一年去世),拉索一直是宫廷与教堂音乐家,忠诚地侍奉着慕尼黑的巴伐利亚公爵。他生为一个讲法语的人,在意大利接受教育,在德国到达创作上的成熟,由此成为当时国际音乐家的典范。尽管更早的国际化理想——"完美艺术"的理想,在帕莱斯特里那处臻于顶峰——已经普世化(就是说,反映了宗教大公主义并因此超越了民族),但拉索成长于音乐印刷时代,他是世界性音乐贸易蓬勃发展时期热切而有进取心的孩童。由此,他的世界主义品牌不是普遍性的,而是多语言性的。他和帕莱斯特里那形成了互补,在很多方面无法比较;他们两人的音乐创作,总结了处于过渡时期的音乐世界矛盾的理想和倾向。

尽管拉索的职位的确需要写作大量的仪式音乐,但他的职位都是世俗性的。他一直效忠于两个群体:他的赞助者们(他与这些赞助者的关系前所未有的亲密,并且从他们那里为自己获得了真正的贵族权力)以及一众出版商。在他的一生中,他发行了 79 卷音乐(仅仅是他自己的音乐)。这个数量十分惊人,就算是与他最为接近的竞争者,对于这个数量也是望尘莫及;另有 40 部合集收录了他的作品。拉索去世之后,他的乐谱继续在整个欧洲[714]发行——格拉茨、慕尼黑、巴黎、安特卫普——直至 1619 年。他的创作覆盖了欧洲大陆所有可写的宗教与世俗体裁:弥撒(几乎都是仿作弥撒的配乐)、经文歌(包括以各种体

⑧ Ronsard, *Livre des mélanges* (2nd ed., 1572), in Oliver Strunk, *Source Readings in Music History* (New York: Norton, 1950), p. 289.

图 17-3 奥兰多·迪·拉索,1599 年出版的一幅木雕画,印刷者不知道作曲家已经去世 5 年了(被描述为"在他 67 岁时")

裁写作的全套历法的多部套曲)以及他讲的所有语言的本地语歌词配乐。他的作品并没有被全部出版;在他去世之后,他的儿子们尝试出版他积压下来的所有作品,但是绝望地放弃了。没有人知道拉索作品的确切数量,但是他已经出版的作品,包括那些只有在近代才出版的作品,数量已经超过了 2000 首。

要从如此庞杂的作品中挑选,怎么挑都无法达到平衡,也不具备代表性。所以,如果还没有过分绝望的话,我们就限定在最具时代代表性而非个人代表性的东西上吧。如果放弃他的天主教堂音乐的宏大遗产(毕竟他在这个领域是有竞争对手的),而只是从他世俗作品的全部范围中抽样——在这个领域中他是独一无二的——从 4 种语言中各选一首,我们就能最快地对拉索的创作个性有一个鲜活的印象。而且,每首作品都说明这位机灵多变的作曲家在机智地混合与并置各种风格的方面所具有的天赋。

图 17-4　巴伐利亚的宫廷教堂音乐会,由奥兰多·迪·拉索在键盘上指挥(巴伐利亚宫廷画家汉斯·米埃里吉[Hans Mielich]为一份手抄本画的卷首插图,现存于巴伐利亚州图书馆,慕尼黑)

《我非常爱他》[Je l'ayme bien](例 17-10)来自拉索出版的第一部曲集。这部合集名为《奥兰多·迪·拉索的第一卷曲集,包括四声部的牧歌、维拉奈斯卡、法语尚松和经文歌》[D'Orlando di Lassus il primo libro dovesi contengono madrigal, vilanesche, canzone francesi e motetti a quaattro voci],1555 年由苏萨托出版于安特卫普,作曲家时年 23 岁。巴黎尚松风格当时已有约 25 年的历史,很优雅地与拉索配乐中的"完美艺术"融合起来。其中有一首醒目的旋律,在克劳丹的作品中被配上了优雅的和声,现在则被赋予精致的模仿性发挥,同样也配上了精致的和声。

例 17-10 奥兰多·迪·拉索[Orlando di Lasso],《我非常爱他》[Je l'ayme bien]

我非常爱他,会永远爱他。

《我亲爱的夫人》[Matona mia cara](也就是"圣母")(例 17-11),被人们非正式地称为"雇佣兵小夜曲",印刷于拉索职业生涯相当晚的时候,出自 1581 年在巴黎出版的"低风格"[715]意大利歌曲集(《维拉内拉、莫雷斯卡民谣与其他的坎佐曲集》[Libro de villanelle, moresche, et alter canzoni])。但是它被认为创作于更早的时期,也许

是拉索的最早期。当时他陪伴第一位雇主——曼图亚的费兰特·贡扎加[*Ferrante Gonzaga of Mantua*]远足了整个意大利。法语词汇"Lansquenets"是指瑞士或者德国执长矛的、在外来部队中作步兵的雇佣兵(不定期士兵)。这个词语本身就是在调侃和嘲讽 Landsknecht,也就是德语中的"骑兵"或者"步兵"。意大利语中还有一个变体,写为lanzichenecco,意大利的军队如费兰特的军队,都是这样的士兵。

例 17-11　奥兰多·迪·拉索,《我亲爱的夫人》[*Matona mia cara*]

例 17-11（续）

我可爱的女士,请接受我的歌声。
我在窗下歌唱,来赢得你的芳心。
叮铃铃,叮铃铃,叮铃铃……

[716] 这首傻乎乎的意大利歌曲最能代表拉索根深蒂固的世界主义。这首歌曲以一个兰德斯人的口吻,模仿了一个笨拙的德国崇拜者向自己爱慕的女性献殷勤(但他很少使用她所说的语言)。这种体裁属于所谓维拉内拉[villanella]或者城镇歌曲(或者若咬文嚼字的话,应该称之为"德式方言歌"[todesca],意思是"带有荒唐的德国口音的维拉内拉"),是一种带有叠句的分节歌,因此成为弗罗托拉或者旧式"小歌曲"的直接(并且故意有所贬低的)后继者。叠句通常是没有语义的或者拟声的;在这里,这首歌表现出,害了相思病的雇佣兵,徒劳地尝试为他的女士唱着由琉特琴伴奏的小夜曲。

[717] 另一首滑稽的曲子展示于例 17-12,以拉丁语经文歌的庄严方式写成的《听这个消息!》[Audite nova]开始,却很快转向一个滑稽的故事:一个愚蠢的农夫(字面意思就是"从蠢驴教堂来的农夫"[Der Bawr von Eselskirchen])和他那嘎嘎叫的鹅,鹅正是以我们现在期望的方式在音乐上进行表达的。这首歌曲来自拉索的一部不同语言曲目的合集,1573 年出版于慕尼黑。从半个世纪或者 1/4 世纪之前固定旋律利德的全盛时期,到拉索时期乡下人的、嘲笑式的朴素利德,德语歌曲的音调在二者之间经历了最急剧的下滑,而后者实际上是对德语歌词的维拉内拉式配乐。我们将在下一章看到,更高贵的固定旋律

利德会离开世俗传统而进入新的宗教领域。

例 17-12　奥兰多·迪·拉索,《听这个消息!》[Audite nova]

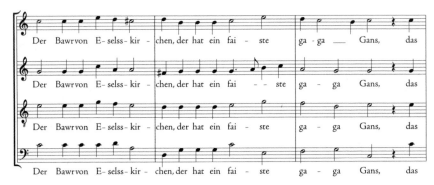

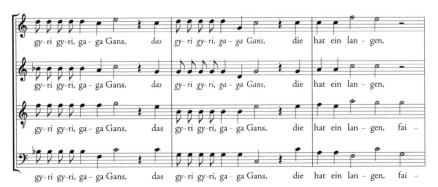

听这个消息!
从愚蠢教堂来的农夫,
有一只大肥——鹅,
它有长长的、粗壮的、强健的脖子。
把这只鹅带到这儿来!

最终，似乎是为了补偿我们用这些微不足道的作品（即使没有其他人能创作出这种微不足道的作品）来表现拉索如此宏伟和多样的创作，我们也是时候要考虑一下严肃的拉丁语歌词配乐了。但是，也由于拉索的才思敏捷，使他在这个领域中的一些体裁中几乎独一无二。其中之一是对古典文本或者古典主义文本的配乐。后一种文本是人文主义作者模仿古典时期的创作。在这个类别中，他最著名的作品就是《西卜林[719]神谕》[Prophetiae Sibyllarum]。该作在他去世后于 1600 年出版，但是有可能早在 1560 年就写好了。（1571 年，这些曲子曾为法国国王查理九世献演，他们颇为震惊。）

据一位权威说，西卜林是一类古代的"女性，她们在迷幻状态中预言将要发生的事情，主要是不吉利的事，她们的预言是自发的、不问自来，或者会与特定的神迹联系在一起"。⑨ 在基督教的形成时期，西卜林的传统被吸收至圣经预言之中。西卜林预言最初收录于一本书中，据推测，是由住在那不勒斯附近一个山洞里的古玛叶安女先知[Cumaean sibyl]于公元前 6 世纪说服传说中的末代罗马国王塔克文[Tarquin]接受下来，后来，西卜林预言逐渐开始被解读为不再是关于自然灾害，而是关于基督和最后审判来临的预言了。（因此，在"愤怒之日"[Dies Irae]的继叙咏中会提及西卜林，从第 3 章开始我们就已有相关论述。）

到了 15 世纪，西卜林的数量稳定在了 12 个，这个数字充满了基督教的和谐（即那些次要先知们，也就是信徒们）。现在最知名的 12 位西卜林，来自米开朗琪罗在西斯廷礼拜堂穹顶的描绘。拉索配乐的那 12 首匿名的预言诗歌，最早现于西西里检察官菲力波·巴比里[Filippo Barbieri]所著关于作为耶稣先知的西卜林的一部专著，这 12 首预言诗歌是 1481 年威尼斯版的附录。1545 年，它们重印于瑞士巴塞尔，据推测，作曲家看到的这些诗歌正是这个版本的。

这些准异教徒们庄严的神秘歌词，经过基督教古典诗人的概括以

⑨ Alfons Kurfess, "Christian Sibyllines", in E. Hennecke, *New Testament Apocrypha* (Philadelphia, 1965); quoted in Peter Bergquist, "The Poems of Orlando di Lasso's *Prophetiae Sibyllarum* and Their Sources", XXXII (1979): 521.

图 17-5 古玛叶安的女先知[Cumaean sibyl],米开朗琪罗描绘于罗马西斯廷礼拜堂穹顶

后,显然需要某些不寻常的音乐处理形式,来表达它们离奇神秘的内容。拉索吸收了一种当时在意大利方兴未艾(我们将在数章后再谈到它)的人文主义的音乐思考,采用了一种具有无方向性的半音化极端风格(正如他在自己构思的三行诗体序言中很自豪地声明这一点),结合了严格相同节奏的、极为激烈的朗诵方式。这种朗诵方式使怪异的诗词与更加怪异的和声显得极为突出。其结果令人毛骨悚然,不仅具有宗教神秘主义的表现力,也(可以说)揭示了音乐的另一种路径。这向"完美艺术"的绝对正确性发起[721]挑战。例 17-13 中包括的两个片段,一个片段是序言的部分,充斥着疾风骤雨般具有阐释特性的五度和三度关系。它们出自处于升种调的极限(远至 B 大调)的三和弦和声,还有与远至降 E 大调的降种调;另一个片段是"西米里[Cymmerian]西卜林预言"的结尾,包括了整部套曲中最激进的进行。在歌词的最后一行中,女中音声部直接形成了一个减三度(现在你要如何用唱名去唱"那个音"啊?)。

例17-13a 奥兰多·迪·拉索,《西卜林神谕》[Prophetiae Sibyllarum],序言

这些歌曲由半音进行开始。
它们讲述了12个西卜林,
如何一个接着一个,曾经唱着
被隐藏起来的那些救赎我们的神秘。

例 17-13b 奥兰多·迪·拉索,《西卜林神谕》[*Prophetiae Sibyllarum*],《西米里西卜林》[*Sibylla cimmeria*], 第 35—46 小节

魔法将给男孩带来没药、金子和塞巴人的乳香。

文学革命与牧歌的回归

拉索的西卜林作品体现出的极端风格,虽然与主题的怪诞和令人吃惊相匹配,但在音乐上并非莫名其妙。它所依赖的和声与进行,从歌唱角度看,都属于常规的音乐语言。(正如 16 世纪对"半音化"这个术语的界定,这些进行在很大程度上来说甚至都算不上"半音化",因为甚至在涉及这些临时升降记号的地方,这些声部都通常会从一个音级向另一个音级移动半音——即自然调式进行的界定——而不是改变单个音级。)它正是在对事物的聚合方面可谓无以复加。虽然音乐上可以理解,但是这样的风格并不容易纯粹基于音乐进行解释:就是说,如果不

把歌词考虑进去的话,拉索在音乐上所采取的决定或者它们的动机是很难解释的。那么,这些动机是[722]"音乐之外"的吗?结果是"文学性的"吗?这些动机或者这些结果,会使这部作品在艺术上不够纯粹吗?艺术上的不纯粹是一种艺术手段吗?

这些问题已经讨论了数个世纪之久,无论我们在何种程度上解决或者达成一段,它们还会被继续讨论数个世纪,因为所有其他问题背后的问题,是基本的价值问题。我们能做的最好状态,就是试图理解不同的立场(包括我们自己的立场,无论它们是什么),将其置于它们的历史语境中。

在16世纪时,在"完美艺术"的支持者与表现力名义下的风格混合的支持者之间,发生了争论。"完美艺术"是完全的或者说自律的音乐风格,建立于一种特定的音乐历史之上。它的普适性就是它的价值(这意味着它与歌词保持着相对的距离),而表现力则含蓄地拒绝普适性或者自律的音乐价值。许多作曲家认为,没有必要在两种原则中进行选择,而是根据功能与织体的需要来适应两种原则的风格,拉索就是这样一批作曲家中的重要一员。有所侧重的立场会更加受到理论家和赞助者的支持。

甚至于在相对主义者的阵营中,我们依然可以发现区别与细微差异。甚至于,拉索的西卜林风格被更多提及的是歌词的整体特征——它那超自然的源头、它那作为神秘性叙述的特质——而非语义内容的特性。事实上,当涉及歌词—音乐关系的机制时,拉索就像那些尚松作曲家一样,将这个作品的重心落在了音韵学与修辞学的朗诵之上。如果"文学性的"音乐意味着体现或者对应语义的音乐的话,拉索的西卜林经文歌并不合格。

但是,大量16世纪音乐的确是合格的。这些音乐正在迈向那种风格,迈向支持那种风格的那场运动。这是我们现在就要谈到的。这是一次革命性的运动,它从根本上不可逆转地改变了音乐。

第一批成果看上去并不具有十足的革命性,运动的起源并不清晰。这个迈向文学性音乐的趋势,首先包含了意大利诗歌配乐。这个趋势长时间以来都被视作弗罗托拉缓慢进化的产物。但是,更为新近的看

法认为,这一趋势是其他两种趋势的产物——或者更准确地说,它是二者交汇的产物,并不是发生在弗罗托拉活动的主要中心(曼图亚是创作中心,威尼斯是出版中心),而是在1520年代的佛罗伦萨,弗罗托拉狂热此时已经开始平息了。⑩

这两种趋势是(1)"彼特拉克体运动",即一种古体(14世纪)诗歌体裁的文学复兴,以及(2)对意大利歌词配乐的风格与技巧的运用,这些风格和技巧以前与"北方"复调联系在一起,既有宗教的(拉丁经文歌),也有世俗的("法国-佛兰德斯"尚松)。

彼特拉克体复兴的影响,体现于词语"牧歌"的复兴——用以标识意大利诗歌配乐的新风格。在16世纪牧歌和它的14世纪祖先之间,完全没有音乐上的任何联系。14世纪牧歌已经销声匿迹,被遗忘了。它最初被带回至16世纪的意识中时,并非作为音乐体裁,而是文学体裁,即一种田园诗。一本14世纪关于诗歌的手抄本著作——1507年印刷出版,安东尼奥·达·坦珀[Antonio da Tempo]所著[723]《本地语诗艺术概略》[Summa artis rithimici vulgaris dictaminis],对这种田园诗有所讨论并提供了例证。

"北方"音乐语汇对新体裁的影响,可以由一个简单的事实展现出来:第一批著名的16世纪"牧歌作家"不是意大利人,而是"阿尔卑斯山那边来的人"。他们像诸多同时代音乐家一样,在意大利找到了收益颇丰的职位。用重要的"修正主义"历史学家詹姆斯·哈尔[James Haar]的话来说,正是由于古老崇高的古代文学理想与复杂的输入性音乐技巧的融合,我们才有了"足以满足诗歌的智力和情感要求的音乐语汇的开端"。⑪

文学革命最早阶段的主角是人文主义学者(后来成为枢机主教的)皮埃特罗·本波[Pietro Bembo,1470—1547]。他是彼特拉克体复兴的主要推动者。还有法国作曲家菲利普·维尔德罗[Philippe Verde-

⑩ 对修正主义的主要论述,参James Haar and Iain Fenlon, *The Italian Madrigal in the Early Sixteenth Century: Sorques and Interpretation* (Cambridge and New York: Cambridge University press, 1988).

⑪ Haar, *Essays on Italian Poetry and Music*, p.74.

lot,约1480—约1530],以及瓦隆人[Walloon]或者说是讲法语的佛兰德人雅克·阿卡代尔特[Jacques Arcadelt,卒于1568年]。维尔德罗的第一部牧歌乐谱于1533年出版。虽然他主要活跃于1520年代,写的牧歌是出版的五倍之多。在1539年和1544年之间,阿卡代尔特出版了五部四声部牧歌乐谱,还有一部三声部牧歌乐谱。至1540年代中叶,牧歌已经被确立为占据统治地位的意大利诗歌音乐体裁,并且在长达一个世纪的时间中都保持着至高无上的地位,虽然为了适应变化的风格与社会功能而在此过程中发生了许多改变。而且,至16世纪末,牧歌还掀起了一股国际化的狂热,一方面在于意大利牧歌在国外被热切地引入并演唱,另一方面在于它们在其他国家和语言尤其是英语中启发出很多效仿之作。

实践中的"牧歌主义"

本波对彼特拉克的复兴作为一个分水岭,在于两个方面,一是意大利诗歌的层面,二是重新确立佛罗伦萨或者托斯卡纳本地语为标准文学语言的层面。这位未来的枢机主教是一位早熟的饱学之士,于1501年就推出了一版彼特拉克作品全集,当时他只有30岁。4年后,他出版了一本关于宫廷爱情的对话集,包括一部他自己以彼特拉克风格创作的阐释性诗歌选集,阐述了本波所认为的伟大诗人的基本技巧与主题。这本书最著名的部分,就是专门描写处于冲突中的恋人们的章节,其中对那些对立冲突——与对方在语言、感情、观念上的直接对抗——进行了让人叹为观止的探索。在之后的著作《俗语散论》[*Prose della vulgar lingua*]中,本波也对彼特拉克对立风格("重"对"轻")的观念进行了勾勒。他的两极化分类——庄严或高贵[*gravità*]与愉悦或"魅力"[*piacevolezza*]——在技术上由诗歌的机制予以实现,即音韵或者说音响内容、格律布局以及节拍。

这些理论极大地刺激了音乐家;本波的诗歌,最终还有彼特拉克自己的诗歌,对于牧歌作曲家来说,成为一种标杆[*locus classicus*]——一种无尽灵感的来源。牧歌作曲家们开始致力于表现激烈的情感对

比,这些情感对比有效地与成为语义承载者(至少是暗示者)的音乐对比联系在一起——高/低、快/慢、向上/向下、协和/不协和、大调/小调、自然调式/半音化、相同节奏/模仿。如果不参照语义,音乐的音调只靠自身是无法拥有那么多东西的;换句话说,它们不会很精确地"表示"客体或者观念。但是,音高与音高建构之间的对立关系是可以有丰富"意味"的。(当然,在帕莱斯特里那那样的 16 世纪弥撒配乐中,在带有预示性的"上升/下降"的对比中,我们已经看到这一点了:这种惯例已经是一种"牧歌主义"了,即"彼特拉克体对比"首先在牧歌中得以探索,之后延伸到了其他的织体领域。)

如果要通过牧歌来观察"文学音乐"的发展,以及它对"完美艺术"之非个人化普世主义日益增长的对抗情绪,《洁白美丽的天鹅》[*Il bianco e dolce cigno*](例 17-14)可以作为一个理想的出发点。这首作品是阿卡代尔特第一卷牧歌(1539)的第一首曲目,这卷牧歌是整个 16 世纪被印刷最多的乐谱(大约有 53 次之多,最后一次已经是 1642 年!)。它可能是 16 世纪艺术音乐最著名的一首曲子了,当然也是深入人心的一首曲子(当时他们不知道,也不可能知道,还有像《马切鲁斯教宗弥撒》这样一部传奇却罕有听闻的作品)。

像大多数牧歌诗歌一样,如果用当时的话来说,阿卡代尔特的歌曲《洁白美丽的天鹅》的歌词是"不规则的"[*inordinato*]:它由单一诗节构成,每行长短不一,没有叠句或者其他明显的形式结构,音乐也并未利用什么明显的形式结构。这就是牧歌与 16 世纪其他本地语体裁之间最引人注目的不同之处。其他体裁大多都有某种主要承自巴拉塔的固定形式:除了那些已经提到的体裁之外,我们还可以加上西班牙的村夫调[*villancico*],一种源于舞曲的歌曲,在费迪南德[Ferdinand]和伊莎贝拉[Isabella]统治期间(这两位统治者最重要的宫廷作曲家胡安·德尔·恩西纳[Juan del Encina]创作了 60 多首村夫调),这种歌曲尽享复调创造力的爆发。甚至于在诗歌缺乏叠句或者分节性重复之处,就像很多"新风格"的尚松一样,作曲家们都更擅于观察结构,当然还有节拍,而非内容。

相比之下,牧歌作曲家追求的是内容及其在音乐上的最大程度呈

现。随着时间的推移,他们越来越倾向于创作的音乐是对如同温琴佐·伽利莱伊[Vincenzo Galilei]这样的人文主义者的冒犯:所谓的那种"对诗歌形式的撕裂、践踏"[laceramento della poesia]——破坏或者践踏诗歌的形式——以便能够直指内容。阿卡代尔特这一代,特别是像维拉尔特与(之后的)拉索那些"从阿尔卑斯山北边来的"作曲家,倾向于非常直接地阐释诗歌,旨在营造庄严或迷人的总体氛围。他们的配乐相比后来的作曲家来说,还是很温和的。但即使是阿卡代尔特的天鹅诗歌,也是按照彼特拉克的方式,建立于对立之上(天鹅悲哀的死亡,诗人在爱情中愉快地"死去")。作曲家为这种特殊的推动力赋予了两条生动的线索,后来的牧歌作曲家们都深深着迷于这种推动力。这两个线索包括了(暗示的)对立。

第一个强有力的情感词汇是"哭泣"[piangendo]。它包括了最早的半音化和声(例 17‑14a)。和弦本身并没有什么固有的哭泣感:它只是另一个大三和弦而已。但是在音乐的语境中,它与自然调式的常规产生了对比,[725]因此,正如该大三和弦所符的词汇一般,它是一个"标记的"[marked]特征(如果我们用现代语言学家的术语来叙述的话)。至于第二条线索,在 16 世纪的音乐中,主题模仿再正常不过了,或者说没有太多的"表现力"(虽然我们应该注意到,在那些创作经文歌的"从阿尔卑斯山北边来的"作曲家们在开始将主题模仿纳入之前,意大利世俗音乐中的主题模仿并不普遍)。但是阿卡代尔特对重复了三遍的最后一行进行的模仿配乐(例 17‑14b),从相同节奏的常规化进行中脱颖而出,从而变得"带有标记",并由此对这一诗行的意义形成了解释。这一行诗指的是多重的、重复行为——还强调了"富有魅力的"双关语:"欲仙欲死"[lo piccolo morte]正是意大利语中对性行为高潮的标准的委婉说法。

正是因为这样的人文主义理论如此流行,以至于音乐应该成为"诗歌意义"[oratione]的仆人,由此还要"模仿"它,牧歌也就因此成为音乐的激进主义和实验的温床。因为牧歌有"文学"作为前提,所以它可以容忍非常大胆的写作,这些做法在其他任何体裁中都会被认为是风格上的大谬或者(最起码是)失误。任何效果,无论它多么奇特,或者无

论它如何侵犯了"完美艺术"通用标准所需法则，都可以在"文学"的基础上得以证明其合理性。

例 17-14a 《洁白美丽的天鹅》[Il bianco e dolce cigno]，第1—10小节

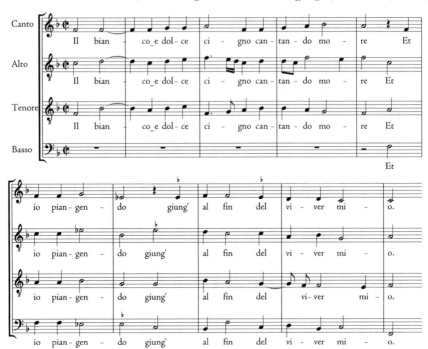

洁白、优雅的天鹅
歌唱着死去，而我
哭泣着，接近生命的结束。

例 17-14b 《洁白美丽的天鹅》[Il bianco e dolce cigno]，第34—46小节

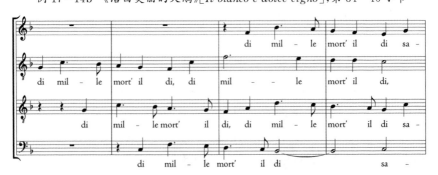

例 17-14b（续）

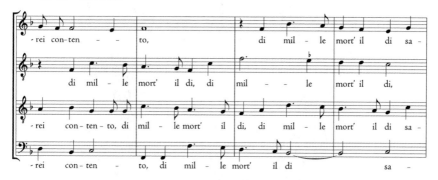

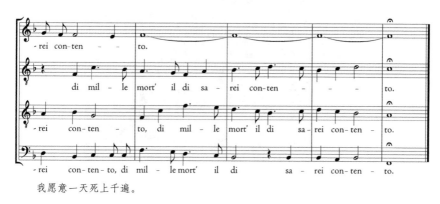

我愿意一天死上千遍。

对于完美化艺术的真正逆反，于 1560 年代开始出现，始于奇普里亚诺·德·罗勒[Cipriano de Rore]（1516—1565）的牧歌。罗勒是佛兰德人，与[726]维拉尔特有关系（或许还是他的学生？）。他在那一批"阿尔卑斯山那边来的人"中显得非同寻常，因为他热衷于追随使牧歌进入未知音乐领域的文学前提。《来自东方的美丽地方》[*Dalle belle contrade d'oriente*]出自罗勒第五卷也是最后一卷乐谱，出版于作曲家逝世后的 1566 年。

整首诗歌由一个持续的、多层级对立结构构成：首尾追忆着身体的愉悦，对抗着诗歌中部突然喷涌而出的痛苦情感，而这个部分是以"直接引语"或者说对讲话的如实摘引的形式表述的。这个多重对比在音乐中以前所未有的激烈来表现。首尾两端的叙述，充满着令人愉悦的描述效果：在诗人提到享受爱人怀抱[fruiva in braccio...]的极乐之处，出现了[727]摇晃的节奏，而在爱人的手臂纠缠在一起、与弯曲生长的

图 17-6　奇普里亚诺·德·罗勒[Cipriano de Rore],无名氏所绘肖像,维也纳艺术史博物馆[Kunsthistorisches Museum]

藤蔓进行对比之处,出现了曲折的模仿复调。

像这些段落的音乐描绘,正如前面几章所观察的,通常都会依赖于出人意料的联系,无论真正描述的是什么,本质上都是幽默的。这就是带有严肃内容与痛苦情绪的中段(例 17-15)对"模仿本质"这一目标采取截然不同的方法的原因。此处的模仿,并非简单的类比或者象征:被模仿的是忧郁女士的真实讲话,充满了抽泣与呜咽,尤为心酸的地方是在一个出其不意的、代表了叹息的休止之后,她以不规则的和声与切分,脱口而出对厄洛斯[Eros]的诅咒("Ahi, crudo Amor")。女高音声部(即对应女士声音的音域)在保持痛苦情绪的方面,通过从升 C(A 大三和弦的三度)向还原 C(C 小三和弦的根音)的"小二度半音",形成了一个直接的"被禁止"进行。毋庸置疑,这是一个被精心设计的效果,但它被设定得像是一种自发的脱口而出,这么做追随了亚里士多德的古老理论,

即讲话是感情的外在表现,对讲话的模仿就相当于对感情的直接模仿。

例 17-15 奇普里亚诺·德·罗勒,《来自东方的美丽地方》[*Dalle belle contrade d'oriente*],第 26—48 小节

例 17–15（续）

我心灵的希冀，甜蜜的欲望，
你走了，唉！留下我独自一人！再见！
我在这里会发生什么，沮丧和难过？
唉！残酷的爱情，多么错误和短暂啊
你的欢愉

通过运用极端的音乐关系直接模仿痛苦的讲话，唤起一个主体的极端个人感情，这是以我们能想象的最大程度对"完美艺术"目标的远离。从"完美艺术"角度来看，所采用的这些音乐手段，充满了浮华的夸张和扭曲——简言之，它们是"巴洛克式的"。但是，罗勒的夸张和扭曲只是开始暗示，活动于世纪之交的最后一代牧歌作曲家，会多么激烈地削弱那些父辈们使之完美起来的、至高无上的音乐语汇。

悖论和矛盾

如同在天主教堂音乐领域中维拉尔特一代让位给帕莱斯特里那一代一样，牧歌的领域也发生了同样的状况：本土的意大利[728]天才逐渐占领了这种精英体裁。第一位伟大的意大利裔牧歌作曲家是卢卡·马伦齐奥[Luca Marenzio]（1553—1599）。他主要的生涯是在罗马度过的，在意大利其他的音乐文化中心有短暂停留，最后在波兰王家宫廷结束了相当短暂的一生。从 1580 年开始，他在 19 年中出版了 9 卷牧歌；至他去世时，他的声望无人能及。所有 9 卷乐谱以集成的纪念版再

次发行,1601 年出版于纽伦堡。

《孤独并烦乱》[Solo e pensoso](例 17-16),出自马伦齐奥的第九卷也是最后一卷(1599)。歌词是彼特拉克自己的著名诗歌,牧歌作曲家们经常为这首诗歌配乐。马伦齐奥为开头对句的配乐是一次天才的"自然模仿",阐释出音乐"描绘"歌词的另一种可能性。晚期牧歌作曲家逐渐开始依赖于这种可能性。音乐在"进行",而音乐在进行中可以与身体的运动甚至身体的空间相类比。这首诗歌开头的意象是以"缓慢和蹒跚的脚步"失神地漫步。伴奏声部中半短音符[729]的稳定步态,非常清晰地暗示了步伐。但是它们是为什么音乐而伴奏呢?

例 17-16 卢卡·马伦齐奥[Luca Marenzio],《孤独并烦乱》[Solo e pensoso],第 1—24 小节

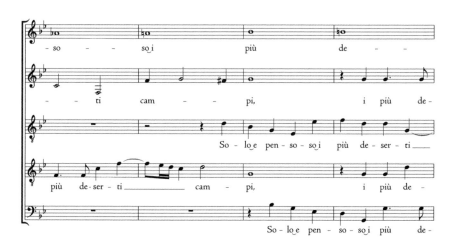

例 17-16（续）

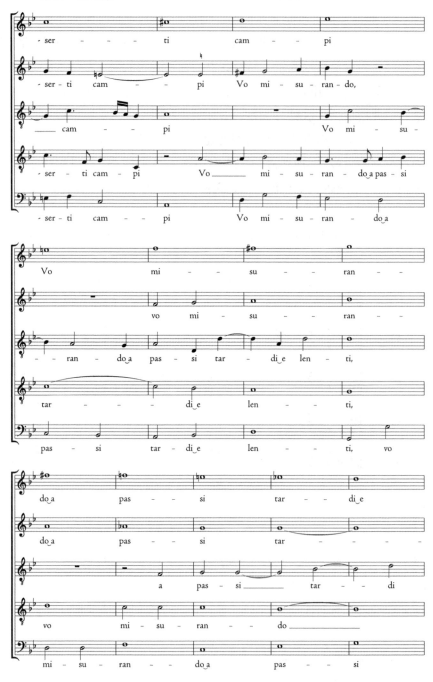

例 17-16（续）

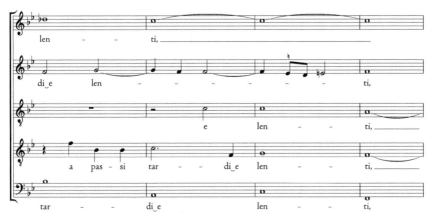

孤独并思考的我在荒凉至极的田野里踱步
拖着慢而沉重的脚步。

这些声部是为女高音声部伴奏的，以半短音符（全音符）构成了或许是欧洲艺术音乐历史中第一个完整的半音音阶。（这个声部以15个半音的进行而上升，覆盖的范围超过一个八度，以8个半音的进行下降。）如何通过未被关注的领域，即出其不意的声部，更好表现出人意料的进行呢？女高音声部中的半音被意外地处理为自然调式或者半音化，正如16世纪术语所界定的那样。在现代术语中，也许会过于简单化，自然调式的半音是从一个音级向另一个音级的进行（每个自然调式的音阶都有两个半音），而半音化的半音是对单一音级的改变，（通过定义来看）是不可能在自然调式音阶中见到的。

虽然把牧歌作曲家们的半音主义称为"无调性"显然过于夸张（一些人[730]确实就是这么称呼的），但是对半音的运用与调式完整性显然是矛盾的。马伦齐奥将这对句子的结尾小心翼翼地带至调性中心（事实上，对调性中心技巧的运用与他的半音化语汇同样新颖），将最后音符延伸得很长，来支撑一个正常的正格终止。但是这种进行的新的自由，的确颠覆了调式理论——甚至于，更是对律制的颠覆：正是这种和声使经过调和的律制[tempered tuning]成为一项必要的发明，并最终消除了两种半音之间真正的大小差别。

大小半音的自由混合，正是牧歌作曲家们所倡导的音乐，因为他们是第一批出于描绘目的而需要这种手段的音乐家。他们中有些人是一群特别而古怪的音乐人文主义的先行者，力图恢复希腊音乐的非自然音调式（即运用小二度半音的"半音类别"[chromatic genus]以及甚至于四分之一音的"等音类别"[enharmonic genus]）。一位名为尼古拉·维琴蒂诺[Nicola Vicentino]的激进的人文主义者，在1560年左右为自己建造了一个庞大的键盘乐器，称为大羽管键琴（微分音键盘）[arcigravicembalo]。它的一个八度内有53个[732]不同的音高，他在这架琴上可以进行寻找"德性"[*ethos*]（感情渲染和道德影响）的实验，古代希腊音乐家之所以闻名，是因为他们用音乐获得了"德性"。但是这没有成功。

图17-7　可与维琴蒂诺相比较的等音键盘，维托·特拉松提诺[Vito Trasuntino]（威尼斯，1606），现存于博洛尼亚市立中世纪博物馆[Museo Civico Medieval in Bologna]

16世纪的音乐家还有一个微弱的倾向，就是尝试以完整的五度循环，作为另一种囊括所有半音空间的方式。这种趋势也需要一种激进的律制修正，如果这样的律制修正能够产生作用的话。一些奇特的小曲应运而生，尤其是德国作曲家马提亚斯·格莱特[Matthias Greiter]（约1495—1550）的一首类经文歌作品，将一首名为《令人绝望的命运》[*Fortuna desperata*]的歌曲的开头进行了12次五度移位，以象征命运女神车轮的旋转。但这同样不成气候。牧歌作曲家们的半音化有了一些成果，因为它的目标是感情的交流（或者表现），而非纯粹的（或者

仅仅是)研究。这种半音化的音乐最初是只有无伴奏声部的音乐,能够通过听觉而调整音律,可以实际演唱出来。

但是牧歌在最为现实主义的方面为它的表现力埋下了毁灭的种子。马伦齐奥《孤独并烦乱》配乐开头的那对句子,极为清晰地描述了诗人忧郁的烦恼。但是五个声部的整体效果能表现他的孤独吗?可以轻巧地回答说,要考虑到惯例,但是在这个例子中,为什么会有半音化的实验呢?显然,它的目的是为了表现的精确性而超越惯例。[733]其所追求的是文学上的精确性,而不是音乐上的精确性,这暴露了文学和音乐之间的矛盾,牧歌作曲家们一直在尝试将这两种媒介融合。具有推动力的"文学性"观念,将文学主义裹胁进来;一旦文学主义被承认,就不得不去面对谬论了。这里面无路可走。

另一位为《孤独并烦乱》配乐的作曲家是贾谢斯(雅各布)·德·韦尔特[Giaches 最初写为 Jacques de Wert](1535—1596)。他出生于安特卫普,自幼被带至意大利,入了曼图亚籍,成为一位彻头彻尾的意大利作曲家。他是一位非常多产的牧歌作曲家,去世时共出版过 11 卷牧歌,第 12 卷于 1608 年去世后发行。出自第 7 卷的《孤独并烦乱》,于1581 年出版,当时马伦齐奥正处于创作生涯的初始。这首作品也充满了那种表现痛苦的音乐,历史学家们有时会称之为"矫饰主义",这是一个借自艺术史中的术语(让我们想一下艾尔·格列柯[El Greco]笔下蓝色皮肤、身形瘦长的圣徒)。

韦尔特通过对音程跳进的疯狂使用,表达出诗人的心烦意乱,这种做法完全是对"完美艺术"平滑回复式姿态的嘲讽。这首牧歌的开始动机(例 17 - 17),通过两个连续下行五度、一个上行大六度(这是一个你在帕莱斯特里那所有作品中都找不到的一个音程)、一个下行五度、一个下行三度和两个上行六度完成。韦尔特以主题模仿开始,努力使歌词"孤独"呈现为真正的"独唱"。但是当其他声部进入时,对孤独的幻觉的破坏,甚至比马伦齐奥的配乐更加毅然决然,因为五个声部在更为彼此独立地进行。无路可走了。

例 17-17 贾谢斯·德·韦尔特[Giaches de Wert]，《孤独并烦乱》[*Solo e pensoso*]，开头的主题模仿

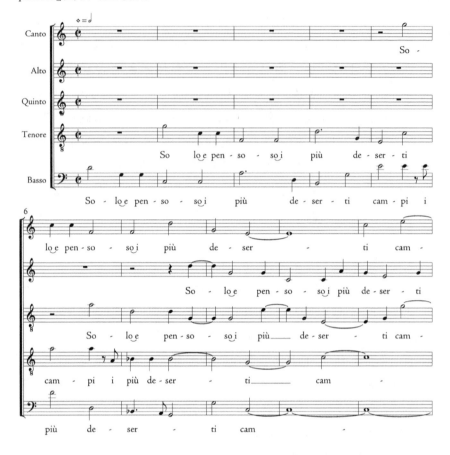

外在的"自然"与内在的"情感"

在对立要素以及音乐象征所允许的大胆性这两个方面，尤为生动的例子是《只此一瞥》[*A un giro sol*]。它最早出版于克劳迪奥·蒙特威尔第[Claudio Monteverdi]（1567—1643）1603 年第 4 卷牧歌。高寿的蒙特威尔第有多面的职业生涯，包括适合归至 17 世纪体裁的先锋创作；我们将在后面章节中回顾他的生平，并概览他的创作。在此，我们只将他视作一位晚期牧歌作曲家。"完美艺术"支持者对他尤其持有敌对态度，那些人之所以视他为特别的威胁，恰恰是因为他的作品是如此

有说服力。

蒙特威尔第这首牧歌所基于的诗歌，呈现出一种不同寻常的结构布局，从而反映出修辞内容。八个诗行以相异的音韵布局（abab 对 aabb），分为各有四行的两段——但是这只是它们之间的最小差别。前四句是"客观的"自然描写，很欢乐；后四句是主观的内在描写，很痛苦。各有四行的两段，由双关语"眼睛"[*occhi*]联系起来。在第一段中，眼睛是太阳的眼睛，象征了光线。在第二段中，眼睛是诗人的眼睛，流着泪。

这种特定的外在/内在之间的对立——世界都是快乐的；只有我是痛苦的——是名副其实的牧歌式惯用手法，因为它如此完美地适应了每种音乐意象。第一部分的"客观"描述，采用了比较简单的手法。在"大笑"的装饰音中，有直接的拟声。音乐的方向是具有象征意义的：大海的波浪起伏——这是一种[734]空间上的象征，事实上在音乐中存在已久——最初描绘为悠闲的步履，之后更加活跃，对风进行呼应（例17‑18a）。有一处是通过共有的特性，对光的特质（明亮的一天）形成了稍显复杂的类比：当太阳升起来时，声乐音域也升高了。

在《我独自》[*sol io*]的歌词处，音乐发生了巨大转变，以突然出现的半音化为标志，展现出音高和感情上的一个崭新领域。当对那位女士的残忍进行痛苦的控诉之后，才是真正紧张的不协和。蒙特威尔第非常理解牧歌中"个人"的悖论——一组歌者只表达着单一的诗意情感——并对它进行挖掘。开始于"没错！"[*Certo!*]的诗行，每次都由两位歌者以同度唱出，以至于在回忆起"如此无情的一个人"[*cosi crudeleria*]时，听起来就像是一个声部"破裂"为刺耳的小二度似的（例17‑18b）。由此，两个声部在一系列朝向终止式的延留中进行，但是被确立的终止式每次都被下一个半音的碰撞所打破。不和谐的声音始终保持着高亢，甚至现在看来都很极端；在4个世纪以后，我们依然能够很容易地感受到这位爱人的痛苦。

[735]蒙特威尔第的"巴洛克式"不协和音非常著名。他的牧歌《残酷的阿玛丽莉》[*CrudaAmarilli*]于1605年在他的第五卷牧歌集中出版。此时距它成为轰动事件已有5年了，因为它被乔瓦尼·玛利亚·阿图西[Giovanni Maria Artusi]（1540—1613）愤怒地抨击过。阿

图西是扎利诺的学生,也是"完美艺术"后来的支持者。他于1600年出版了一本论著,标题《阿图西,或现在音乐的缺陷》[L'Artusi, overo Delle imperfettioni della moderna musica](意为"阿图西对于现代音乐缺陷的关注")带有很强的指向性。如大量论著一样,这是一本对话体论著。阿图西借一位智慧的老修道士瓦里奥先生[Signor Vario]之口提出批评。另一个角色吕卡先生[Signor Luca]给他带来了蒙特威尔第的最新作品,但没有提及蒙特威尔第的名字。瓦里奥先生说:"在我

例17-18a　克劳迪奥·蒙特威尔第[Claudio Monteverdi],《只此一瞥》[A un giro sol],第16—27小节

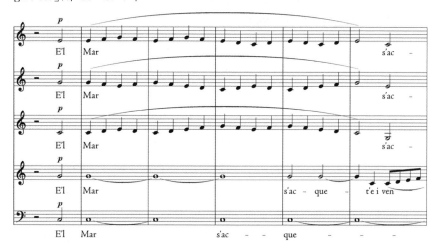

大海平静下来了,还有风

例 17‑18b 克劳迪奥·蒙特威尔第［Claudio Monteverdi］,《只此一瞥》[*A un giro sol*],第 43—55 小节

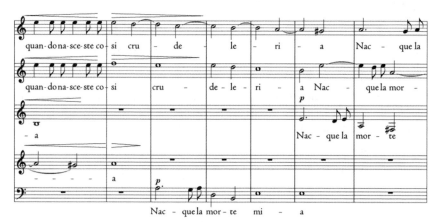

没错！当世上降生
像你这样残忍的人
我的死期也就到了！

这个年龄,很高兴能见到新的创作方法,然而,假如我看到这些片段是基于某种能够使智慧之士满足的理性,才会让我愉快得多。但是,这些标新立异就像空中城堡,就像建立于沙地上的虚妄,实在无法令我愉悦;它们只该受到指责,而非赞扬。[736]无论如何,让我们看看这些片段吧。"⑫然后,接下来就是《残酷的阿玛丽莉》的 7 个小片段,每个片

⑫ G. M. Artusi, *L'Artusi, ovvero, Delle imperfezioni della moderna musica* (Venice, 1600), in Strunk, Source Readings, p. 394.

段都包含了对扎利诺制定的对位原则的违背。最出名的犯规是第一个片段，在最显眼的声部女高音声部中，有一个从 A 向 F 的跳进，A 进入时与低音 G 是不协和的，而 F 也是一个不协和音：一个进行，就有两处错误。但是，阿图西在讨论中略去的正是推动这些反叛之举的、唯一能解释它们的东西——也就是歌词。这一点证明，要么从作者角度来说是一种迂回策略，要么更像是他无法理解新风格的文学基础，或者他无法承认音乐手法可以合理基于歌词而非音乐的基础之上。从这个角度来说，他的继承者一直存在，持续至今。

《残酷的阿玛丽莉》有决定性意义的歌词，如同其他众多牧歌的歌词一样，都来自《诚实的牧羊人》[*Il Pastor Fido*]。这是当时的宫廷诗人乔瓦尼·巴蒂斯塔·瓜里尼[Giovanni Battista Guarini]（1538—1612）的一部戏剧。这部戏剧是经典的[737]"田园"模式：牧羊人生活的单纯和简单，含蓄地对比着宫廷和城市的堕落和不自然。瓜里尼的"悲喜剧"（即刻画"低层次"角色痛苦的戏剧）成为 16 世纪最著名的意大利诗歌之一。瓜里尼的戏剧以令人想起早期弥撒作曲家们竞争实践的方式，吸引了超过 100 位大大小小的作曲家。竞争的精神——能够获得对诗歌情感内容最准确的表达，或者说（为相同构思赋予一种更为普通的人的挣扎）仅仅是为特定歌词构想最为先锋的配乐——当然不应该被低估为一种驱动着激进实验的力量。

我们能够证实，对音乐想象产生如此刺激的正是崭新的"情感"风格。诗人在其中设置了"悲哀的"独白，即描写痛苦的爱人们"情感"[*affetti*]的独白，不仅在歌词中进行表达，还在叹息声以及像"天哪"[*ohimè*！]或者"啊，我太疲惫了"（由此而来的"唉！"）[*ahi lasso*！]的痛哭流涕之中脱口而出——这正是蒙特威尔第主要"犯规"（例 17 - 19）[738]的那句配乐。由此，作曲家们受到鼓励来发展自己的"情感"风格，就类似于文学中已经被发展的"情感"风格一样（它同样遭遇了古典主义者们的惊慌失措）。值得我们注意的是新音乐风格成就自身的方式，就如同——或者甚至就是因为——诗歌在修辞上变得不那么"清晰连贯"，而是更多地交付给要素化的 哀叹声，也就是修辞化的"音乐"。两种艺术似乎要在其中汇合、相遇；二者都有所放弃（也就是风格"完

美"，即高贵的措辞），也都收获了其他（被提升的表现力）。出自如此联结的一种重要的风格变化，必然而然要发生了。

例 17-19　克劳迪奥·蒙特威尔第[Claudio Monteverdi]，《残酷的阿玛丽莉》[*Cruda Amarilli*]，第 1—14 小节，包含了阿图西指责的第一个"地方"

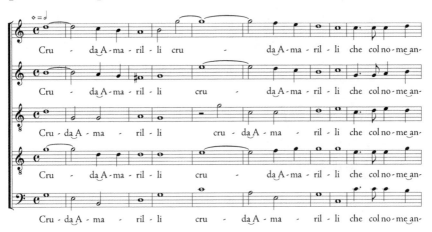

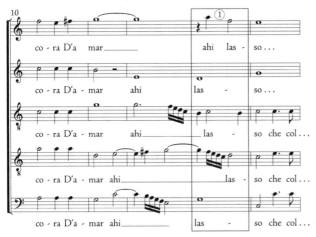

牧歌的最后一个阶段是在卡洛·杰苏阿尔多[Carlo Gesualdo]（1560—1613）笔下达到的。他是意大利南部靠近那不勒斯的维诺萨亲王。杰苏阿尔多是一个极富色彩的人物。他自己是一个无需赞助的贵族（有一本关于他的传记，里面充满了令人咋舌的轶闻，只有贵族才可以如此）。他之所以出名，一是他下令谋杀了不忠实的

发妻,二是他那些令人吃惊的音乐创作。也许,不把他名声的两方面联系在一起会更明智,但是他音乐中的可怕之处是我们无法否认的。据当时记录,这是一种"充满了异议"的艺术(一位外交官曾被杰苏阿尔多在艺术方面的"公开职业"触怒,这种职业本应由他雇人来做才对)⑬。

拉索于 15 年前开始运用"怪异的"半音化技法传统,杰苏阿尔多将这种传统带至巅峰,并运用至崭新而极富动力的情爱诗歌一脉。《我将要死去,噢!悲惨的我》[*Moro, lasso*]出自他于 1611 年出版的第六卷也是最后一卷,这时的"无伴奏合唱"复调风格的欧洲大陆音乐处于可以宣称代表当时语汇而非"古艺术"[*stile antico*]的最后阶段。在我们触及音乐之前,看一下诗歌会比较好,它的确是一首具有节奏和音韵的诗歌,令人感到满足:

Moro, lasso, al mio duolo	我将要死去,噢!可怜的我,饱受折磨,
E chi me puo dar vita,	那个给我生命的人,
Ahi, che m'ancide	唉!杀死了我,不愿
E non vuol dar mi aita!	来救我。
O dolorosa sorte,	啊,痛苦的命运!
Chi dar vita me puo,	那个给我生命的人,
Ahi, mi da morte!	唉!结束了我。

杰苏阿尔多的和声进行,比所有前辈都有更多真正的半音声部进行(经常是在两个声部中,有时甚至同时出现在三个声部中),经常会被人们用来与那些晚得多才出现的音乐进行比较(也许最经常被用来与瓦格纳相比)。那些倾向于进行如此比较的人——比如伊戈尔·斯特拉文斯基[Igor Stravinsky],那位后来住在好莱坞的著名俄

⑬ Alfonso Fontanelli to Duke Alfonso II of Ferrara, 18 February 1594; in Glenn Watkins, *Gesualdo: The Man and His Music* (Chapel Hill: University of North Carolina Press, 1973), pp. 245—46.

罗斯作曲家,在1950年代对杰苏阿尔多很是着迷,甚至为他的三首牧歌进行配器——也倾向于把杰苏阿尔多视为"预言式的"作曲家。他是如此地走在时代之先,以至于其他人花了两个半世纪才赶上了他。

我们需要搞清楚的是,甚至无需一瞥瓦格纳的创作,这些观点的基础也是令人生疑的历史假设。最没有来由的假设是,所有音乐都是在一个方向上进行的(例如,朝向瓦格纳及以后),由此,一些[739]音乐就会沿着这条注定之路,比其他音乐走得更远一些。但是,瓦格纳的半音化当然会为了效果(甚至纯粹的可理解性)而依赖大量的听觉条件。瓦格纳的同时代人都服从了这些条件(正如我们一样)。但是,杰苏阿尔多的同时代人并非如此。杰苏阿尔多的和声,无论多么激进,都绝没有先于时代。正如在拉索的例子中,要素都是很熟悉的,进行也并非空前。他的音乐中的唯一特性,并不是它的音响或者是语法,而是它浓缩的密度。

而且,在16世纪风格的术语中,杰苏阿尔多最大胆之处不在于和声本身,而在于频繁的停顿,这些停顿破坏了线条的连贯性。其后经常是和声上不连贯性的恢复,这些恢复吻合了"唉!"[ahi]一词(正如《我将要死去,噢!悲惨的我》)。这个词对于欲望或者(考虑到它们接近于唤起死亡的词汇)满足来说,是一个饱含情感或者具有直接暗示的感叹词(例17-20)。这种语言上的现实主义,表现出感情上甚至心理上的现实主义,当我们在公开场合聆听杰苏阿尔多的音乐时,依然会感到不适。这种不舒服,会令许多作家甚至是现代作家将这位维诺萨亲王的奢侈看成是不懂艺术,甚至"很业余"(这对于一个亲王来说是很恰当的说法)。⑭ 诗歌爱好者也很抵制杰苏阿尔多,因为他那碎片化、混乱的音乐,在实现诗歌"情感"的过程中,完全毁了这首诗,使它听起来经常变得像极不清晰连贯的散文。

杰苏阿尔多在现代的名望(或者说现代主义者们对他的接受),构成了有趣的历史问题。一方面,正如上文所暗示(也正如意大利学者洛

⑭ Haar, *Essays on Italian Poetry and Music*, p. 144.

例 17-20 卡洛·杰苏阿尔多 [Carlo Gesualdo],《我将要死去,噢!悲惨的我》[Moro, lasso],第 1—12 小节

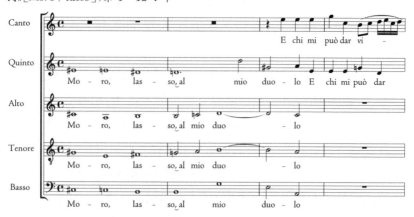

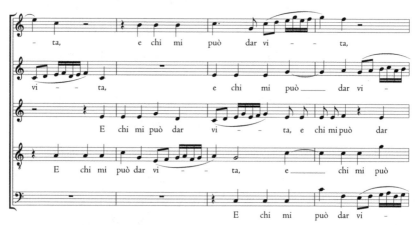

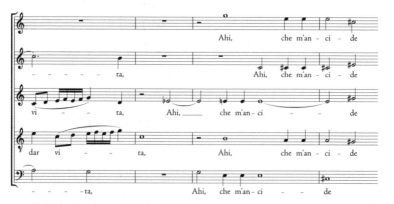

我将要死去,噢!可怜的我,饱受折磨,
那个给我生命的人,
唉!杀死了我

伦佐·比安科尼[Lorenzo Bianconi]滔滔不绝地抱怨的那样),通过勾勒杰苏阿尔多与其他大胆的和声写作者们之间虚假的联系,对他的兴趣的现代复兴,刺激我们虚构出"有远见的预言家们富有想象力的、英雄化的历史"(拉索→杰苏阿尔多→瓦格纳→斯特拉文斯基或者诸如此类的人物)。⑮ 而对于滋养这些人物不同活动的历史和文化的真实状况,则是模糊而不是澄清的。另一方面,如果没有从这些错误的历史观点中受益,人们并不会在 20 世纪如此快速地发展对杰苏阿尔多的兴趣;对他作品的研究和演奏,一定会比现实情况少得多,也许还会缺少很多富有共鸣的理解。

并不是说对于杰苏阿尔多(或者任何古代文化人物)的现代理解,等同或者可以等同于当时的理解。当时的理解受到新的兴趣点与不同的智识思潮的推动,岁月已经无可挽回地改变了感知古代艺术的语境。那么,现代理解只能是新的理解——如果说,区别会自动等同于缺失的话(当然它不需要这样的等同)——它只能被"误解"。

但是,这种误解无可避免甚至必不可少。如果抱怨说,我们对杰苏阿尔多的半音化牧歌过分感兴趣,而忽视了他的宗教音乐、器乐舞曲或者他的创作中其他不那么引人注目的方面,属于一种"错误的过分强调",正如比安科尼颇富挑战地论述的那样,那么我们将一无所获。⑯我们对过去的现代(错误)理解,并非错误,而是已被改变的历史状况的产物。我们对杰苏阿尔多的[741]一些评价,是他的同时代人不可能做出的评价,因为我们知道他们(以及他)不知道的——也就是说,他们的未来,对于现在来说已经是我们的过去。这种认知是很难从我们的意识中抹去的。

因此,我们所感兴趣的,表明的是我们而非其他人的状况。即使有再多的历史知识,也无法以旧的理解取代新的理解。我们希望做到的,就是为我们的误解增加深度和细节。(这正是那些宗教音乐和器乐音乐可以有效融入甚至对杰苏阿尔多最有偏见的现代鉴赏之所在。)如果

⑮ Lorenzo Bianconi, "Gesualdo", *New Grove Dictionary of Music and Musicians* (rev. ed., New York: Grove, 2001), Vol. IX, p. 783.

⑯ Bianconi, "Gesualdo", p. 781.

说这看起来像是一个悖论,那么恰好是我们的意图所在。

附言:英国牧歌

音乐印刷商业以及对本地语艺术音乐的扶植,在英国的起步都相对较为缓慢。1530 年《20 首歌曲》[XX. Songes]的出版,标志了其壮丽的开端,但是并没有坚持下来。威廉·伯德曾与托马斯·塔利斯一起寻求并获得了音乐印刷的垄断权力,而他却成为一名并没有产生太大影响或者说很平庸的商人。伯德在将自己的专利转给一位名为托马斯·伊斯特[Thomas East]的印刷者及音乐家之前,他甚至没有出版过自己的英语诗歌配乐,而伊斯特最终做得很有起色。伊斯特除了印刷那些为安立甘宗仪式所作的作品之外,还于 1588 和 1589 年为伯德印刷了两卷本地语诗歌配乐:《诗篇、十四行诗与虔诚和悲哀之歌》[Psalmes, sonnets and Songs of sadness and pietie]与《各类杂曲集锦,有些庄重,有些欢快,适于各类伴奏与人声》[Songs of sundrie natures, some of gravitie, and others of myrth, fit for all companies and voyces]。这些歌曲大多庄重肃穆,具有半宗教的性质;它们主要是带器乐的独唱声部配乐,对于欧洲大陆朝向"文学"实验的新方向,并没有展现出太多兴趣。

伯德的歌曲都很有代表性。16 世纪以手抄本形式传播的英国歌曲文学,很少会被配以声乐重唱,而会配以带有器乐伴奏的独唱"埃尔曲"[ayres],要么以维奥尔琴"康索尔特"伴奏,要么以琉特琴伴奏。无论是为维奥尔琴[742]还是琉特琴所作,伴奏经常有很复杂的对位,歌词忧郁,风格基本上为经文歌式,但是对诗歌结构的尊重则是牧歌所没有的方式。

没有受到牧歌作曲家影响的 16 世纪最重要的英国诗歌配乐作曲家,不是伯德,而是琉特演奏家约翰·道兰德[John Dowland](1563—1626)。他与伯德一样,是一位拒绝改信安立甘宗的天主教徒,在 1594 年拒绝伊丽莎白一世宫廷的琉特琴家职位之后(他声称是因为宗教差异)出国,在 17 世纪头几年来往于德国和丹麦的各个宫廷,并于 1609

图 17-8 韦罗内塞[Veronese]所作巨幅油画《迦拿的婚礼》[*The Wedding at Cana*]细部,现藏于巴黎卢浮宫,正对着莱昂纳多·达·芬奇[Leonardo da Vinci]的《蒙娜丽莎》[Mona Lisa]。维奥尔演奏者们的隐秘原型正是画家和他的同事们,他们演奏的乐器尺寸对应着他们的年龄:廷托雷托(雅各布·罗布斯蒂)[Tintoretto (Jacopo Robusti)]在左边,以持琉特琴的方式拉奏着一把固定旋律声部的维奥尔。在他对面,是上了年纪的提香(蒂齐亚诺·韦切利奥)[Titian (Tiziano Vecellio)],正用下弓拉奏一把巨大的低音维奥尔。在他们之间,肩膀上架着一把小维奥尔的,是维罗内塞自己(真名为保罗·卡利亚里[Paolo Caliari])

年回到英国,最终于 1612 年获得詹姆士一世宫廷国王琉特团演奏员之一的职位。

道兰德是琉特琴巨匠,能以非常严格的对位风格为琉特琴进行创作。因此,他发现,在牧歌流行于英国之后,很容易就能卓有成效地将他的琉特琴埃尔曲以出版为目的改编成声乐重唱曲。但是他的创作属于较早的传统,这种传统回到了(像大多数牧歌之前的欧

洲大陆本地语体裁一样)分节歌式的舞蹈歌曲。道兰德的大部分埃尔曲,都是以伊丽莎白时期两种主要舞会舞蹈之一的形式来布局的:稳定的二拍子帕凡[*pavan*],以及经常在舞会上与帕凡成对出现的活泼的三拍子嘉雅尔德[*galliard*],极具特点的是充满了抑扬顿挫的"三对二比例"切分。帕凡和嘉雅尔德在形式上都包括三个重复的"诗节"或者终止式乐句,中间的终止式(或者半终止)是对比性和声。

帕凡最初是意大利舞曲,称为 *paduana*,名称来源于发源地,据推测是帕多瓦[Padua]。(还有一种不再有太多的人认同的理论,认为它最早是一种西班牙舞蹈,名称来源于孔雀[*pavón*],因为动作很高傲。)在所有帕凡中,最著名的是道兰德的歌曲《流吧,我的泪水》["Flow My Tears"](参例17-21第一诗节)。他不仅将其改编为分谱歌曲,还改编为无声乐的五声部维奥尔组作品,名为《泪之帕凡舞曲》["The Lachrymae Pavan"](*lachrimae* 是拉丁语中的"眼泪")。这个版本于1604年与其他6首帕凡舞曲一起出版,都基于相同的首动机:一个传统上象征哀悼的下行四音列(例17-22)。

嘉雅尔德最早也是北部意大利宫廷舞蹈;它的名字来源于 *gagliardo*,在意大利语中为"强健"之意。道兰德的嘉雅尔德歌曲,是技巧精湛的英语歌词配乐的绝佳范例。它们都基于抑扬格五音步诗[iambic pentameter],即莎士比亚式节律,并带有三对二的比例——将正常的三拍子(比如3/4)小节打破为两个更小的三拍子(2*3/8),或是将两个三拍子组成一个更大的小节(2*3/4=3/2)——使有趣的倒影和交叉的重音成为可能,并使常规的节拍适应于英语讲话的正常发音模式。一位爱人富有智慧地抱怨着,即《她可否谅解我的过错?》[*Can shé excúse my wróngs with vírtue's clóak?*],这首作品是尤其复杂的例子——因此也是尤其讨人喜欢的例子(例17-23a)。正如标题所示,标题展现出正常的抑扬格五音步诗的诵读。而例17-23b展现出,道兰德的三对二比例是如何在音乐演绎中真正强调这些词语的。这是最原创、最为纯正的英语音乐韵律学。

例 17-21 约翰·道兰德[John Dowland],《流吧,我的泪水》,第一诗节

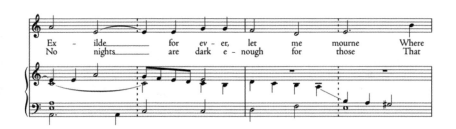
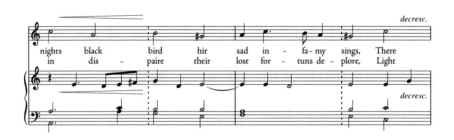
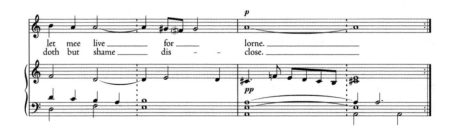

例 17-22　约翰·道兰德,《泪之帕凡舞曲》["The Lachrymae Pavan"],开头

例 17-22（续）

g. Lachrimae verae

例 17-23a 约翰·道兰德,《她可否谅解我的过错？》[*Can shee excuse my wrongs*],第一诗节

例 17-23b 约翰·道兰德,《她可否谅解我的过错？》,声乐声部重新编排了小节,展现出三对二比例的韵律

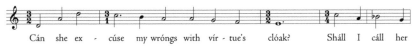

[743]情况突然于1588年发生了变化,这一年英国与西班牙无敌舰队发生了大海战,因此,在英国历史中,这一年是与胜利和征服联系在一起的。而音乐却走上了另一条路。英国人被意大利人征服,所到达的程度,就是托马斯·莫雷[Thomas Morley]10年后在他的《实践音乐简易入门》[Plaine and Easie Introduction to Practicall Musicke]中所抱怨的:"我们的同胞持有如此新颖的观点,他们崇拜从海外来的一切,尤其是来自意大利的,我们的同胞从来没有如此头脑简单过,蔑视着本国的创作,尽管本国创作从来没有如此优秀过。"⑰

莫雷(1557—1602)是没有权利这么抱怨的。在1588年[744]出版《来自阿尔卑斯山南的音乐》[Musica Transalpina]之后,英国人突然爆发出对意大利音乐的狂热。作为一名翻译家、改编者、垄断出版家、文学传播者的莫雷理应得到大多数的荣誉,或者为这种狂热承受指责。《来自阿尔卑斯山南的音乐》是一部含有57首意大利牧歌的庞大选集(按照四声部、五声部、六声部分组),由一位名叫尼古拉斯·永格[Nicholas Yonge]的伦敦音乐爱好者将歌词翻译为英语。他长期以来保持着在家唱意大利牧歌的习惯。他还将歌词翻译给朋友们。他知道对于像牧歌这样的文学化体裁来说,由那些不懂语言的人来演唱是"了无生趣"的。[746](永格译为英语的牧歌之一,是帕莱斯特里那无处不在的"群山已被装饰"[Vestiva I colli]。)在永格这部畅销书出版的两年后问世的是《意大利牧歌英译版》[Italian Madrigals Englished]。它主要包括马伦齐奥的作品,由知名诗人托马斯·沃森[Thomas Watson]进行自由的释义。然后轮到莫雷大发横财了。他瞄准了最多的需求,首先关注于更轻的、牧歌亚种的意大利各种体裁。它们起源于舞曲歌曲,而在牧歌变得更加严肃时,它们则变得更为轻佻:小坎佐纳[canzonetti](相同节奏小歌曲)、小舞曲[balletti],诸如此类。这些体裁具有歌词为"falala"的无意义叠句(对阶名唱法的戏仿),如同普遍界定的(并如同合唱团唱的)那样,它们与英国"牧歌"紧密地联系在一起。它们继续发展的趋势自始至终与莫雷的流行化努力相一致。

⑰ Morley, *A plain and Easy Introduction*, ed. Harman, p. 293.

莫雷第一部意大利翻译乐谱,《小坎佐纳,或四声部短小歌曲:从最优秀的、最受认可的意大利作曲家作品中甄选》([Canzonets, or Little Short Songs to Four Voices: Selected out of the best and approved Italian authors])于 1597 年问世。他的《五声部牧歌——最受认可的意大利作者作品选》[Madrigals to Five Voices: Selected out of the best approved Italian authors]于次年问世,绝大部分也由小坎佐纳构成。但是,他创作意大利风格作品的活动,实际上要先于他的编辑工作。1593 年,莫雷出版了自己的两声部小坎佐纳乐谱;1594 年,他推出了将自己署名为出版者的四声部牧歌;1595 年,他出版了一本名声不算太好——因为在创作和改编的边界上模糊不清——的小谱子:《第一卷五声部舞歌》[The first book of ballets to five voyces],以英国和意大利的双重版本发行,除了莫雷之外,没有出现其他作者的姓名,但是除了莫雷非常有技巧地加强了那些"fala"段落之外(这超过了他模式中任何其他的因素),几乎所有曲目都是如此紧密地基于意大利模式之上,以至于都相当于抄袭了。

比如,莫雷的舞歌《正是五朔节》["Now is the month of Maying"],现在是格利合唱团[glee club]的保留曲目。它其实是一首舞歌[balletto]——《我知道谁人正享好时光》[So ben mi c'ha bon tempo]。这首舞歌是莫雷在一部 5 年前于威尼斯出版的乐谱中发现的,这个音乐宝库名为《各式消遣之丛》[Selva di varia ricreatione],由奥拉齐奥·韦基[Orazio Vecchi]所作。他是意大利创作亚种牧歌的较轻浮类型(包括"牧歌喜剧"——全是由滑稽模仿牧歌歌词构成的胡闹)的大师。例 17-24 呈现了两首作品中的第一诗节,包括 fala 段落。

莫雷出版的乐谱是对早期音乐商业章节的绝佳总结。他接过商业的主动权后,就没有停下来,或者说近乎如此。莫雷于 1590 年代中期开始出版牧歌乐谱,托马斯·汤姆金斯[Thomas Tomkins](1572—1656)于 1620 年代早期出版了最后一部牧歌乐谱,在这两个时间点之间的时段中,大约有 50 部包含牧歌或者"牧歌"(也就是英国人称为牧歌,但是意大利人会称别的名称的歌曲)的印刷曲谱得以发行,几乎涉及所有的作曲家。事实上有一些是著名的作曲家,完全比得上阿尔

例17-24a 托马斯·莫雷[Thomas Morley],《正是五朔节》["Now is the month of Maying"]

例 17‑24b　奥拉齐奥·韦基[Orazio Vecchi],《我知道谁人正享好时光》[So ben mi c'ha bon tempo]

卑斯山那一端的那些先辈。整个英国牧歌运动的象征是莫雷于 1601 年出版的曲集:《奥丽娅娜的胜利》[The Triumphes of Oriana],由 21 位作曲家创作的牧歌组成,都在歌颂伊丽莎白女王,都结束于一个共同的叠句"万岁,美丽的奥丽娅娜"。由此,民族主义、公共关系、企业家精神,将该世纪最完美的意大利音乐体裁,或者说至少是它的一种较为轻盈的变体,共同转变为英国人自己的体裁而被接受了。

最杰出的、至少是最严肃的英国牧歌作曲家,是三位姓氏以 W 开始的作曲家:约翰·沃德[John Ward](1571—1638)、约翰·威尔拜[John Wilbye](1574—1638)和托马斯·威尔克斯[Thomas Weelkes]

[747](1576—1623)。他们结合了音乐-文学的想象,这种想象是运用杰出对位技巧的、最好的意大利牧歌作曲家们的标志,使他们全然成为了最后一批这样的作曲家——他们的作品是16世纪对位风格的例证,是一种鲜活而非不朽的传统。为了阐释他们的作品,沃德出版于1613年的《在河岸上》[*Upon a Bank*](例17-25)恰当地呼应了蒙特威尔第《只此一瞥》[*A un giro sol*]。这首作品基于与所有"彼特拉克式"完全相同的对立性之上——对自然的快乐描述,接下来是挽歌。在开始的描绘性部分中,大量快乐而微妙的想象是主要特征。下面是该部分的歌词,以特殊字体强调的是极富天才的"描绘性"歌词:

在河岸上,玫瑰绽放
可爱的乌龟[就是说,斑鸠]啾啾地加入
温和的春天柔和而悄悄嗳嗒地来临
荡涤着快乐圣山的足……

[749]对于沃德的描述技巧来说,最令人印象深刻的就是它的布局。为了用突然而至的相同节奏描述"加入"一词,他在前面设定了一个断断续续重复歌词的片段。为了以低音的进入来描述"足"一词,他让这个声部在整体的进行线条中都静默无声。当然,这样的布局基于尤其清晰的意识之上,这种意识认为关系赋予音乐意义,并且最简单的用来设计的关系就是对立。似乎更为"直接"或者"基本"的描绘法[Pictorialisms]事实上就是对立面,它对音乐的惯例尤为依赖,必须要通过学习才能感知到它们的效果。由此,沃德以花唱式的旋律来体现小溪"嗳嗒",自下而上的轮廓似乎不言而喻地(正如蒙特威尔第一样)描述了波浪。但是,这是因为我们都将空间(上/下)类比内化了,而绝非音响自身将空间类比呈现出来的。更加受到惯例限定的地方,是沃德对"柔和而悄悄"的描述:此处极富天才地与延留音相匹配,最低声部在高声部之下"柔和而悄悄地"进行到了一个不协和音。但是,我们需要那些仅通过技巧性音乐训练才能产生的观念,才能理解这个特别的玩笑。

例 17-25　约翰·沃德[John Ward],《在河岸上》[Upon a Bank],第 12—27 小节

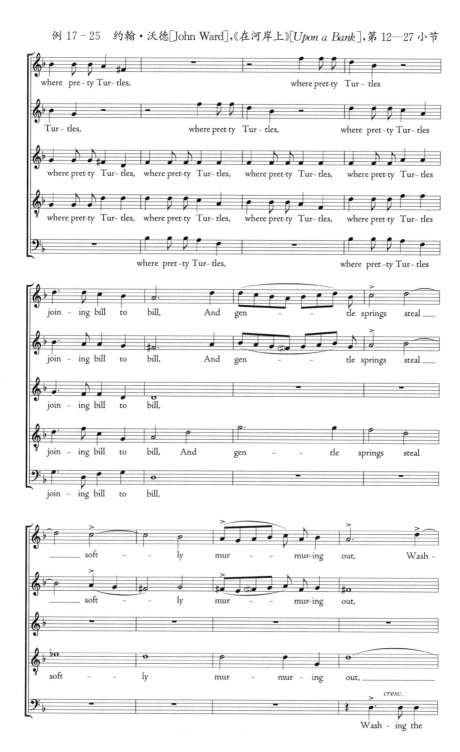

例 17-25（续）

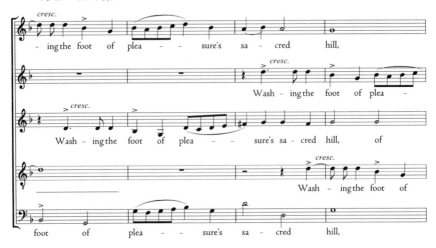

 [750]沃德对于前四行诗的描绘法，展现出与蒙特威尔第的音乐作品十分密切的关系。后四行诗感情丰富地描述了受伤的丘比特。作为一个乐派，英国牧歌作曲家暗示出他们与意大利的对应人物之间的区别。更准确地说，它强化了我们对这种区别的感觉，几乎可以说，这就几近于英国乐派的缺陷或者盲点。与意大利作曲家相比，英国牧歌作曲家谨慎地克制着感情的强度（比如此处，把主观上遭受的爱转移到"爱"的具象上，即可爱的、看上去毫无威胁的丘比特），避免提到任何性话题，除了玩笑。换句话来说，在最严肃的意大利牧歌中，那些推动了最有力时刻的手法，尤其是那些为最极端的半音实践提供动力的手法，却被英国牧歌作曲家迫切地拉低至更轻盈的情调中了。

 在《美丽的菲利丝》[Fair Phyllis]中，含蓄的双关语就是一个典型的例子，这首作品是由不太著名的牧歌作曲家约翰·法摩尔[John Farmer]所作的一首模仿性牧歌（这是另一首格利合唱团的保留曲目）。牧羊人"到处徘徊"地寻找牧羊女，找到她，亲吻[751]她，然后因为有一个反复记号，所以是再次"到处徘徊"并"找到她"。拜托各位，这里就不需要半音主义啦；主要是英国人没有意大利人对半音主义那么感兴趣，尤其是所有意大利半音主义都真正意味着暗示。

 三缄其口是一种民族特征吗？它当然不仅出于宗教的考虑（尽管

威尔克斯和沃德的职业都是教士)。意大利作曲家忏悔的教会,对于不正当的性的官方批判,一定与英国教会一样多。它是一种"纯音乐上的"保守主义吗?或者它(正如约瑟夫·科尔曼所暗示的那样)"出于绘词法的目的,在本质上厌恶作品的突然停止"?⑱ 但是,即便如此,又是为什么呢?科尔曼表面上更为简洁地对相同议题予以重申,实际上却暗示了原因:他写道,英国人"将半音化视为破坏性力量,相应地倾向于拒绝它"。⑲ 但是,杰苏阿尔多当然也将半音化视为一种破坏性力量——却热情地拥抱了它。被英国人视为威胁的,仅仅是音乐的连贯性吗?既然半音化同时被确立为音乐与表现力的资源,那么随着时间的流逝,它将受到关注——事实上是受到了监视。

<div style="text-align:right">(甘芳萌 译)</div>

⑱ Joseph Kerman, *The Elizabethan Madrigal*: *A Comparative Study* (American Musicological Society: Studies and Documents, no. 4, 1962), p. 217.

⑲ Kerman, *The Elizabethan Madrigal*, p. 220.

第十八章 宗教改革与反宗教改革
路德派教堂音乐;威尼斯大教堂音乐

挑 战

[753]我们现在所说的新教改革实际上是一系列对罗马天主教正统教义和等级制教会权威的反抗。其根源可以追溯到14世纪(英国的约翰·威克里夫[John Wyclif]和波西米亚的扬·胡斯[Jan Hus]都被成功镇压)。这些反抗在不同地方采取了截然不同的形式。(我们已经有所了解的16世纪英国改革运动,是所有改革运动中最"截然不同"的一个,因为它是唯一由国王领导的。)然而,这些运动确实在16世纪上半叶达到了一个共同的峰顶,并在欧洲基督教史上产生了持久的分裂。现在回想起来,它们似乎是一场协调一致的运动,但事实却并非如此。

大陆改革运动的共同点是反封建、反等级的个人主义;热衷于回到圣经原始经文(这是人文主义的副产品,人文主义鼓励学习希腊语和希伯来语,即原始的圣经语言);相信每个信徒都能根据圣经经文找到通往真理的个人道路。他们蔑视公式化的礼拜仪式或经院哲学评论对经文的"涂抹";他们谴责专业天主教神职人员的世俗性及其与世俗权威的勾结,特别是超民族的神圣罗马帝国的世俗权威,其存在本身就证明了这种勾结。

如今被认为是16世纪宗教革命第一次公开行动的事件,发生在

图 18-1 宗教改革的发端：马丁·路德在维滕贝格教堂门上张贴他的《九十五条论纲》

1517年的德国。当时一位名叫马丁·路德[Martin Luther](1483—1546)的奥古斯丁会僧侣在维滕贝格镇的城堡教堂门上钉了95个与罗马天主教权威不同的"论题"或异见，作为辩论挑战。这一大胆行为的诱因是路德对当地教会当局的贪赃行为感到恐惧，他认为当局滥发了所谓的"赎罪券"：通过向教会金库捐款，从炼狱中为祖先或自己购买"休息时间"。

16世纪，重商主义（即企业经济和基于货币的贸易）的稳步发展，是促使事件发展到顶峰的根本因素之一。[754]新教、资本主义和民族主义齐头并进，这一点经常被注意到，并最终以远远超越宗教的方式复兴了欧洲。它们之间的相互作用极为多样。重商主义的一个表现，正如我们在前一章所了解的，是印刷业的成长。这不仅促进了人文知识和世俗音乐的扩散，也使新教思想得以迅速传播。作为回报，宗教改革为印刷业者（以及我们将看到的音乐印刷业者）提供了一个巨大的新市场。

不能说音乐在宗教改革进程中占有很重要的位置，但宗教改革的影响在音乐领域却能被非常强烈地感受到。因为这是一场在高雅音乐大本营内的叛乱，而高雅音乐是它大多数最富有的赞助人掌握的资源。仅需试想一下，到目前为止我们所论及的音乐，有多少与当下受到攻击的礼拜仪式有关，以及彼时令人起疑的等级制度下罗马教会的富裕程

度在对音乐家的物质支持上有多大意义,特别是对那些致力于创作的音乐家。他们的作品构筑了"形成历史之音乐"(music-with-a-history)的基础。在特别苦行式的"改革"条件下,人们可以想象音乐再次退出历史。在一些改革后的教会,也确实如此。

因为没有什么比各个教会对音乐的态度更清晰地显示出改革后教会之间的差异了。它们的共同点是对教宗的音乐持敌意:这种音乐丰富、专业化,且与日常生活脱节,就像神职统治人员本身一样。换句话说,它们讨厌的是"完美艺术",其完美主义现在受到了道德上的怀疑。但改革者之间在对待音乐上的一致也仅限于此。他们对音乐在宗教中的位置没有统一正面的看法。

最消极的是日内瓦改革者约翰·加尔文[John Calvin](1504—1564)。他强调质朴,主张完全废除圣礼,因此在他的礼拜仪式中音乐几乎没有存在空间。专业音乐更是完全无立足之地。加尔文派或胡格诺派教会唯一的音乐作品是《日内瓦诗篇集》[Geneva Psalter]。这是一本以格律诗体写成(部分由著名诗人克莱芒·马洛[Clément Marot]创作),用流行歌曲的曲调[tunes](或"歌调名"[timbres])演唱的赞美诗歌集。这部歌集于1543年首次出版,此后三次再版,由曾经的尚松作曲家(也是最终胡格诺派的殉道者)克劳德·古迪默尔[Claude Goudimel](约1514—1572)配以不同和声。

这些诗篇的配乐在概念上接近于雅各布斯·克莱芒的《小诗篇歌曲集》,但要简单得多。我们曾在第15章对克莱芒的歌曲集做过简要讨论并以之为例。古迪默尔在1565年出版的[755]最后一版序言中强烈暗示,在加尔文派礼拜仪式中,即使是最简单的复调赞美诗的和声配置也被视为多余装饰而摒弃,只允许在家庭祈祷中使用。因此,出于所有实际目的,加尔文派教会拒绝视音乐为一门艺术。当音乐被视作一门艺术而发展,它在教堂中没有地位;当其在教堂中存有一席之地,它是需要"去开化"和"去受教"的。由乌尔里希·茨温利[Ulrich Zwingli](1484—1531)在瑞士和德国领导的教会也是如此,它是所有新教教会中最反对礼拜仪式的,并支持公众焚烧管风琴和礼拜仪式的音乐书籍。

在这种对音乐的普遍仇视中,一个重要的例外来自路德教会,这是改革派中最大和最成功的教会;正如路德迅速指出的那样,这里面有一个教训。虽然路德是迄今为止最引人注目、最高姿态的改革者,但在某些方面也是最保守的。与他的同行相比,他保留了更常规和有组织的礼拜仪式,尤其是保留了弥撒的圣礼(以路德派的修改形式重新命名为"上帝的晚餐")。此外,与他的同行不同,路德本人是一名狂热的音乐爱好者,他会演奏多种乐器,喜欢唱歌,甚至会一点儿作曲。他并不像(追随圣奥古斯丁的)加尔文或茨温利,害怕旋律的诱惑,而是希望利用和开发它来达到自己的目的。他对音乐最广为引用的一句话直接表达了这一愿望:"魔鬼凭什么拥有所有美好的曲调?"① 与瑞士改革者更为不同的是,路德敦促在教堂、学校和家庭中修习复调或"装饰性"音乐。

但他所钟爱的复调教堂音乐遵循的规则与我们迄今谈到的任何音乐所遵循的仍然不同,虽然并没有完全脱离"完美艺术"的音乐。这是因为路德希望他的教堂音乐仿效他(和许多德国人一样)珍视的若斯坎·德·普雷的音乐;而若斯坎也是"完美艺术"的伟大人物。但是,路德仍然反对职业化和等级制度,认为他的教会(符合他的原始基督教会概念)是所有信徒的大公祭司。

他想要的音乐不是专业合唱团的音乐,而是公众共同体(Gemeinschaft)的音乐。在为 1538 年出版的教科书《愉快的复调作品》[Symphoniae jucundae]所作序言中,路德描述了他的音乐理想。他从观察开始,认为所有人生来具有乐感,这意味着造物主希望他们创作音乐。"但是,"他继续道,"自然的事物仍然需要发展为艺术的事物。"再加上学识和技巧,

① 这段话被可靠地认为出自英国卫理公会传教士罗兰·希尔(1744—1833;见 The Oxford Dictionary of Quotations, 3rd ed. [New York: Oxford University Press, 1979]),只是在口传中归属于路德。许多现代路德教徒拒绝接受这一点。在 1997 年 1 月期的 Concordia Theological Journal, James L. Brauer 悬赏 25 美元,给任何能在路德作品中找到有关魔鬼曲调引文的路德学者(见 James Tiefel, "The Devil's Tavern Tunes", Commission on Worship website, www.wels.net/worship/art-104.html)。

它们修正、发展和提炼自然音乐,使得最终有可能在奇妙的音乐作品中带着惊讶,体验(尽管还不能理解)上帝那绝对和完美智慧的神迹。在这里最值得注意的是,某单一声部持续演唱固定声部,与此同时,许多其他声部活跃在其周围,以丰富的曲调欢唱、装饰它。如同在神圣舞蹈中引领着前进。这使那些即便受其感动最轻微的人,也能知道这个世界上没有什么较之更美妙的了。而那些完全不为所动者绝对是乡巴佬,只适合听粪污般诗人的词句和猪的音乐。②

[756] 路德在此称颂的这种独特精致的音乐,我们在上一章中已做辨识。它就是定旋律利德[Tenorlied],或者如路德所称的"核心音调"[Kernweise],一种特殊的德国歌曲体裁。其中的传统定旋律写作在其他欧洲中心区越来越过时,却随着印刷业的发展得到了新生。路德是这一体裁的热情拥护者,也是最重要的实践者。除神圣的若斯坎外,他崇拜的路德维希·森弗尔,正是其他大陆改革派所鄙视的那种作曲家。路德感叹:"即使拼尽全力,我也永远无法创作出森弗尔那样的经文歌。""但另一方面,"他又忍不住补充说,"森弗尔永远无法像我布道得那么好。"③

路德是在收到与他通信的森弗尔一份真正的音乐献礼后说这番话的。森菲尔从未宣称自己是"路德派"教徒,也从未违背过自己的雇主神圣罗马帝国的宗教信仰,但他对路德非常同情,并根据诗篇118第17节("我必不至死,仍要存活,并要传扬耶和华的作为")创作了一首经文歌以鼓励处在事业低谷的路德(他在1530年被囚禁于科堡)。该曲以在德国传唱的诗篇调式7写成。路德后来一直把这一诗节当作他的座右铭,甚至自己也试着为其配乐,就好像要和森弗尔在"完美艺术"中比赛一般(虽然不是认真的)。

② Trans. Ulrich S. Leupold, in *Luther's Works*, LIII (Philadelphia: Fortress Press, 1965), pp. 323—24.

③ D. *Martin Luthers Werke: Tischreden*, ed. E. Kroker (Weimar, 1912—21), no. 968 (table conversation recorded 17 December 1538).

例18-1a中路德的短小配乐以传统的固定声部定旋律风格写成。与其并列的是森弗尔经文歌相应部分的配乐,其中的曲调由固定声部演唱。两者形成了动人的对比。路德的配乐在音乐上显得外行,但具有对信念[758]和坚毅品格的雄辩。配乐没有实际的错误,但外声部平淡地以平行十度进行(这是在"超越文本的"[supra librum]也就是即兴复调中常用的技法,作为便捷手法教给作曲学生),并且次高音声部很明显是填充声部,几乎没有旋律轮廓。森弗尔娴熟老练的配乐则是专业的,风格细节处处显得恰当:高音声部的"预模仿"[Vorimitation],外声部(在"仍要存活"[sed vivam]一句上)通过轻快的节拍移位填充固定声部乐句间的空隙,等等。

例18-1a 《我必不至死,仍要存活》(《诗篇》118:7),马丁·路德配乐

例 18-1b 《我必不至死,仍要存活》(《诗篇》118:7),路德维希·森弗尔配乐

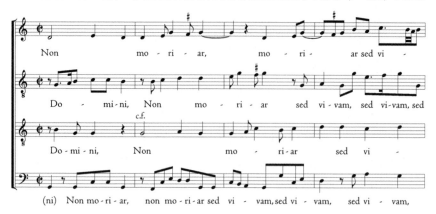
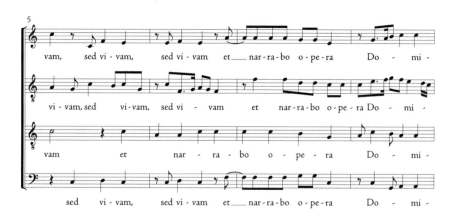
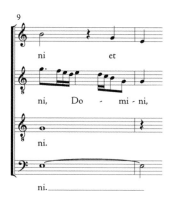

路德派众赞歌

定旋律利德的织体不单单专属于德国——尽管这一点本身很重要,以至于当一家德国民族教会宣告自己反对"神圣罗马"无论是作为教会权力还是世俗权力的超民族权威时,还特别强调了这一点。同时这种织体也非常适合新兴路德教会的音乐需求。为了与改革的社群主义理想保持一致,路德教会最初提倡使用全体会众的歌唱来代替传统的仪式音乐或任何需要使用专业合唱团的音乐,无论是素歌还是装饰性音乐:音乐"等级"正是由此产生。通过全体会众歌唱,非专业的会众就可以成为自己的唱诗班,正如现在是由所有信徒会众,而非牧师指定的权威,来组成神职人员。以会众的歌唱回应牧师布道的仪式,将不仅仅是一种圣礼,它也将会是"福音派的",即一个积极并快乐地宣告福音并肯定基督教徒团契关系的场合。

会众歌唱的组合,自此成为路德教会独特的音乐体裁。它是以"众赞歌"[Choral,英语为 chorale]为人所知的德国赞美诗分节歌的齐唱。这个词最初的意思是"圣咏"[chant],如"格里高利圣咏"[*gregorianischer Choral*]。众赞歌原本是用来取代格里高利圣咏的,特别是升阶经(结合福音书),以及配对的圣哉经/羔羊经结合圣餐礼。许多最早的众赞歌实际上都改编自备受喜爱的圣咏,特别是(但不限于)赞美诗。其中一些为直接翻译。拉丁语的降临期赞美诗《人之救主来吧》从 *Veni redemptor gentium* 译为 *Nun komm, der Heiden Heiland*;圣灵降临节最受欢迎的《造物的圣神请来吧》从 *Veni creator spiritus*(例 2 – 7c)译为 *Komm, Gott Schöpfer, Heiliger Geist*。

其他则是更自由的改编。其中一首最著名的路德派众赞歌,是传自拉丁语的复活节继叙咏《赞美复活节的祭品》[*Victimae paschali laudes*]。它经由较早的德国改编曲,即一首名为《基督复活了》[*Christ ist erstanden*]的籁歌[*Leise*](主要在街头游行时而非在教堂中演唱,流行于 12 世纪),成为路德派众赞歌的复活节赞美诗《基督躺在死亡的枷锁中》[*Christ lag in Todesbanden*]。只有拉丁语继叙咏第

一行"自此开始"[incipit],或称"套语"[tag]保留了下来,并立即由一个互补的调式五音列答句对应;由此产生的旋律随即按照流行的"宫廷歌调"[Hofweise]即宫廷歌曲模式重复。这一模式就是传统的巴体歌(aab),彼时仅留存于德国(例 18-2)。

例 18-2　比较《基督躺在死亡的枷锁中》《赞美复活节的祭品》与《基督复活了》

a.
Christ lag in To - des - ban - den für uns - re Sund ge - fan - gen.
Der ist wie - der er - stan - den und hat uns bracht das Le - ben

b.
Vic - ti - mae pas - cha - li lau - des

c.
Christ ist er - stan - den von der Mar - ter al - le.
Wär nicht er - stan - den, wär die Welt zer - gan - gen

a., continued
Des wir sol - len fröh - lich sein, Gott lo - ben und dank - bar sein, und

c., continued
Des solln wir al - le fröh sein Christ

a., continued
sin - gen Al - le - lu - ia, Al - le - lu - ia!

c., continued
will un - ser Trost sein

基督躺在死亡的枷锁中,因我们的罪而被囚禁。
他复活并为我们带来了生命。
因此,我们应该高兴和感激上帝,并歌唱哈利路亚。

[759]根据"魔鬼凭什么……"的理论,许多路德派赞美诗改编自世俗歌曲。其中一首特别引起共鸣,同时也特别讽刺的是《因斯布鲁克,我现在必须离开你》[Innsbruck, ich muss dich lassen]。这首歌由海因里希·伊萨克[Heinrich Isaac](约 1450—1517)创作,当时他服务

于神圣罗马帝国皇帝"凯撒"马克西姆一世,后者将奥地利城市因斯布鲁克作为首都之一。例18-3包含伊萨克原本的配乐,附以原本的歌词和路德派精巧的换词歌[contrafactum]。原本歌词中非常俗世的字眼,仅稍做修改,就被"普适化"并同化为路德派蔑视世界(或者确切说"这个世界")的典型表达。

例18-3 海因里希·伊萨克,《因斯布鲁克,我现在必须离开你》,下附原始歌词及路德派换词歌

最后终于有了新创作的众赞歌,但尽可能模仿传统旋律。许多最著名的曲调都归在路德名下,这可能是出于敬意。其中最著名的一首

归属于路德的作品,其创作时间可以追溯至路德生前,因此也许值得信赖,[760]这就是《上帝是我们坚固的堡垒》[Ein' feste Burg ist unser Gott](英语版即著名的《一座坚固的城堡》["A Mighty Fortress"]),这是一首路德称之为"信仰宣告歌曲"[Verkündigungslied]的热情之作。他为此改编自己翻译的诗篇第46章(詹姆斯国王钦定版的"上帝是我们的避难所和力量"[God is our refuge and strength])。有人似乎认为,这段旋律改编自工匠歌手[Meistersingers],即当时德国行会音乐家(见第4章)的惯式集。图18-2展示了第一次出版这首著名赞美诗时的资料:一本题为《新的改良圣歌本》[Geistliche Lieder auffs new gebessert]的书。它由印刷商约瑟夫·克鲁格于1533年在维滕堡出版,这正是路德自己的镇子。和几乎所有新创作的众赞歌一样,它遵循了"宫廷歌调"的巴体歌。

9年前,同样是在维腾堡,第一本以复调编写的众赞歌已经出现。这是约翰·瓦尔特[John Walther](1496—1570)的作品。此人此前曾任撒克逊(德国东部)宫廷歌手,后成为路德在音乐上的主要顾问和助手。瓦尔特的这部《小圣歌集》[Geystliches gesangk Buchleyn]本质上是基于众赞歌旋律的新教定旋律利德集(虽然它们被称为经文歌),并

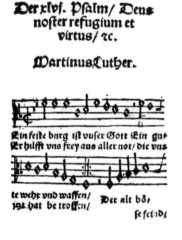
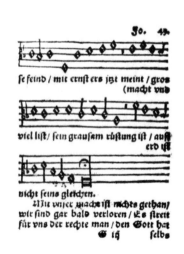

图18-2　路德的《上帝是我们坚固的堡垒》,约瑟夫·克鲁格印制(《圣歌》,1533)

以路德本人所作序言为荣。这本书的主要目的是为宗教寄宿学校使用。如路德在序言中所言:"年轻人,应该且必须接受音乐和其他适当艺术的训练,如此才能从情歌和其他肉欲的音乐中解放出来,学到有益健康的知识。"④在许多年间,这本书一直作为标准课程内容流传,并历经了多个版本。

根据瓦尔特配乐的复杂程度判断,这类学校的音乐训练水平很高。例如,他的《基督躺在死亡的枷锁中》[*Christ lag in Todesbanden*]配乐(例 18-4),将曲调用作固定声部进入前预模仿[Vorimitation]的主题,而当固定声部真的进入时,却是以成对的方式:至复线小节,配乐都是卡农式的,其后也保持相当严格的模仿。但即使最为复杂精巧的部分,路德式"作曲法"[*Liedsätz*](复调众赞歌配乐)还是非常明确地围绕定旋律展开,[762]并受其支配着。伴奏部分虽然附带文本,但通常是由管风琴或乐器合奏奏出。这为重要的器乐体裁"众赞歌前奏曲"[*Choralvorspiel*]开创了先例。该体裁使路德派作曲家定旋律写作(与即兴演奏)的传统艺术一直保留到 18 世纪。

例 18-4 约翰·瓦尔特,《基督躺在死亡的枷锁中》

④ Martin Luther, preface to J. Walther, *Geystliches gesangk Buchleyn* (Wittenberg, 1524).

例 18-4（续）

这是真正的复活节羔羊的祭品，
正如上帝的古老圣旨。
是他钉在十字架上
热烈地爱着我们。

例 18-5 中两版《最坚固的堡垒》配乐是两种织体的极端表现。第一首来自马丁·阿格里科拉[Martin Agricola]（1486—1556），他是新教的"拉丁语学校"[Lateinschule]即东部德国马格德堡男童人文学院的合唱团指挥（他的拉丁文笔名因此而来）。他的配乐简单质朴得几乎是一首第斯康特配乐。另一首由斯蒂芬·马胡[Stephan Mahu]创作，他为奥地利大公费迪南德一世（哈布斯堡人，即神圣罗马帝国统治家族的一员）服务。在不影响固定声部的支配地位下，这部配乐尽可能地炫耀着经文歌般的"伪模仿"。与森弗尔一样，马胡很可能是一位富有同情心的或民族主义的天主教徒，而非路德派教徒。两部配乐代表了作曲家们的立场：马胡是一位国际主义者，完美艺术主义者；阿格里科拉则是地方的、完全本土的、明确的路德教徒。

这两种风格在路德派的大旗下同样受到欢迎并被认为是有用的，这一点很清晰，因为它们一同出现在早期路德教会最全面的音乐出版物《德国宗教新歌集》[Newe deudsche geistliche Gesenge]中。这部歌集收录了123首为学校使用的四部和五部配乐，1544年由乔治·罗

[Georg Rhau]在维滕堡出版。此人是一位教会音乐家,多少成为了改革派教会的官方印刷商,路德派的反抗对他来说是一笔商业财富。1519 年罗与路德相识,当时他担任[763]莱比锡圣托马斯教堂乐长(两百年后 J. S. 巴赫将会担任同一职务)。他创作的弥撒拉开了路德和他的主要正统派对手约翰·冯·埃克[Johann von Eck]之间的神学大辩论序幕,这场辩论导致路德被逐出教会。

例 18-5a 《上帝是我们的坚固堡垒》,马丁·阿格里科拉配乐

例 18-5b 《上帝是我们的坚固堡垒》,斯蒂芬·马胡配乐

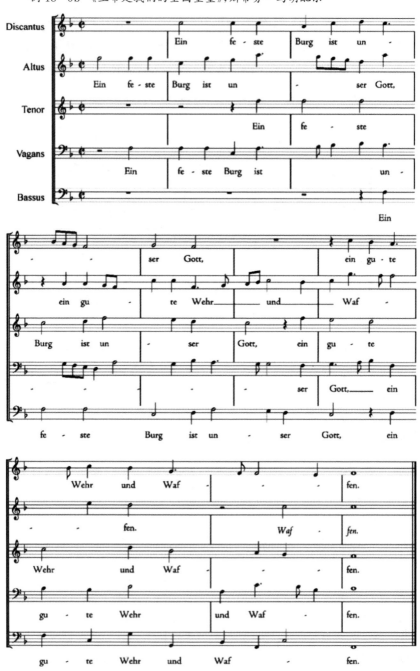

乔治·罗与路德的亲密关系使他失去了在莱比锡的工作,但也为他带来了第二份职业,并由此发迹。罗的印刷和出版活动不限于音乐,他还出版了关于神学、教义、路德布道,甚至数学课本的书籍,供路德派学校使用。尽管如此,其最有历史意义的仍是大量的音乐出版物,因为它们展现了早期新教音乐曲目的完整面貌以及宽广得令人惊讶的风格范围。罗[765]精力充沛的活动,是同时在宗教上虔诚的、以民族为中心的、"民粹主义"和高利润的,集中体现了所谓"新教职业道德"那高于一切的改革教义——即个人信仰激发的主动性和雄心是完成善行的最佳路径,追求明智的个人利益的自由,是对公共福祉的最佳保障。

16 世纪晚期,路德式歌曲作曲法(众赞歌配乐)可以说同时沿着阿格里科拉,以及马胡和瓦尔特的方向发展。随着一本标题奇长的小书出版,实用主义达到了一个极端。这本书名为《50 首四声部复调宗教歌曲和诗篇(为令人尊敬的维滕堡公国的学校和教堂而作),采用使整个基督教会众能够从始至终合唱的方式配乐》[*Funfftzig geistliche Lieder und Psalmen mit vier Stimmen auff contrapunctsweise（für die Schulen und Kirchen in löblichen Fürstenthumb Würtenberg）also gesetzt, das eine gantze Christliche Gemein durchaus mit singen kann*](纽伦堡,1586 年),由德国中南部城市斯图加特牧师、符腾堡亲王的家庭教师卢卡斯·奥西安德[Lucas Osiander]编写。

奥西安德不是一个职业的音乐家,他对诗篇曲调和合唱旋律的简单和声配置似乎没有什么艺术价值,但它们是最早被认可的"四声部众赞歌"(或如其正式名称:"圣歌配乐"[*Cantionalsätze*]),在几个世纪中——事实上直到我们当下的时代,仍是会众歌唱的规范(而且不仅是会众歌唱的,也是基本和声教学的规范)。其后的二三十年内,将会有几十部"赞美诗配乐"结集出版,早期的巅峰是由一位不知疲倦的路德派音乐家米夏埃尔·普雷托里乌斯[Michael Praetorius]编写的一套(确切说是 3 本)歌集。普雷托里乌斯的职业道德标准体现为一部题为《天国的缪斯》[*Musae Sioniae*]的巨著。[766]这是一部共九卷的路德派音乐百科全书式宝藏。其中的最后三卷(1609—1610 年出版)包含基于 458 首赞美诗歌词的 742 首合唱的和声配置。例 18-6 包含了奥

图18-3 《德国宗教新歌集》[Newe duedsche geistliche Gesenge]标题页正反面(维滕堡:罗,1544),肖像所画为印刷商乔治·罗

西安德和普雷托里乌斯的"圣歌配乐"《基督躺在死亡的枷锁中》,以兹比较。

这些配乐的基本织体似乎得自加尔文教派诗篇集,但旋律始终放在高音声部而非固定声部,如此,聆听的会众就可以更容易地通过听觉演唱(正如标题所建议的那样)。把定旋律移位至高音声部的想法可能只是解决实际问题的一个显而易见的办法,但这也可能反映出维拉内拉或其他意大利歌曲风格通过图书贸易进入德国而产生的影响。无论如何,奥西安德所作都是最早的"巴赫众赞歌",它们不仅展示出巴赫在一个半世纪后将达至风格顶峰的那种实践的先例,而且对于认识巴赫将要实现的创作奇迹所处的极端实用主义和风格保守主义氛围提供了一些见解。

例 18-6a 《基督躺在死亡的枷锁中》,出自卢卡斯·奥西安德《50首宗教歌曲》

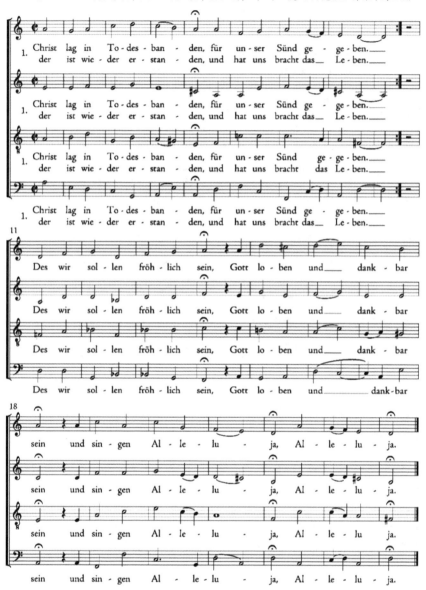

没有人能强迫死亡
所有人类的孩子,
使我们所有的罪
找不到清白。
死亡如此之快到来,
接管了我们的权力,
把我们囚禁在他的王国里。
哈利路亚。

耶稣基督,上帝的儿子,
来代替我们。
犯了罪,
夺去死亡
他的权利和暴力
只有死亡的形式,
他丢了钉子。
哈利路亚。

例18-6b 《基督躺在死亡的枷锁中》,出自米夏埃尔·普雷托里乌斯《天国的缪斯》(1609—1610)

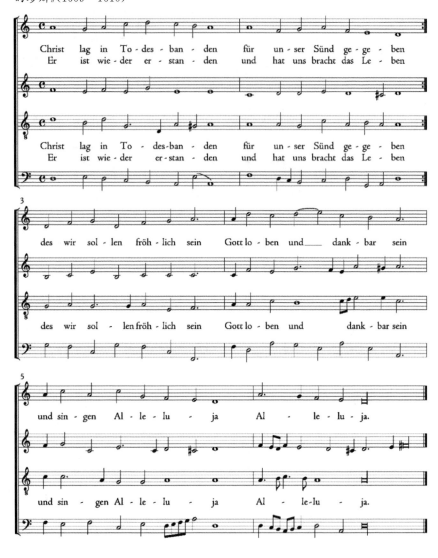

这种基本的保守主义也可以从表面上寻求与国际风格调合的更为精制的"众赞歌经文歌"中看到。在这些作品中,众赞歌的每一个相继的旋律线都被视为模仿中的一个主题句,如此就没有任何声部可以被明确地识别为定旋律。由这个世纪末莱比锡圣托马斯教堂乐长塞瑟斯·卡尔维休斯[Sethus Calvisius]为《坚固的堡垒》创作的一首三声

部教学配乐(三声部曲)(例 18-7),是这种新技术一个很好的例子。复调织体或多或少地均匀纳入众赞歌曲调(说"或多或少",是因为中间声部,如旧风格中的次高音声部,相比其他声部较少负责曲调而更多作为填充)。但无论多么巧妙,这部配乐本质上仍然是实用主义的,它与传统的曲调足够接近,所以没有人会忽略它。隐藏的艺术,对尼德兰人甚至若斯坎来说是如此珍贵,[769]但它本质上与路德式的理想格格不入。同样不协调的还有所有"文学"上的标榜、激进的实验,以及在修辞说服力上的努力。在第一个路德派世纪,极少有合唱作曲法[Choralsätze]沉溺于任何语义或说明性的游戏,也很少追求任何惊人或激动的作曲效果。

例 18-7　塞瑟斯·卡尔维休斯,《坚固的堡垒》(1603)

例 18-7（续）

 路德派音乐家是诚实的商人。他的目的不是要给你极大的惊喜或尝试揭示崇高，而是要为共同信仰的值得珍视的信条提供一种具有魅力、技艺纯熟但也不过分修饰的配乐。即使路德教会音乐中最华丽者，也是一种城镇音乐，而非宫廷音乐。它提升和慰藉了学生、教徒和家庭的日常生活。它的审美忽视稀有和深奥，转而追求平凡中的美。它并没有拒绝"完美艺术"，而是限制了它的使用。

 在这些限制——在任何限制中，仍可以创作出杰作。《一只羔羊挺身而前承受世人的罪》[*Ein Lämmlein geht und trägt die Schuld*]就是这样一首微型杰作（例 18-8）。这首由来自东部的地方牧师本尼迪克图斯·杜奇斯[Benedictus Ducis]（原名本尼迪克特·赫尔佐格）创作的三声部曲众赞歌，用在路德教派"上帝的晚餐"中替换羔羊经。它适度的完美可以作为一种陪衬，用以在音乐上评估天主教对于路德教派挑战的回应。

例 18-8 本尼迪克图斯·杜奇斯,《一只羔羊挺身而前》

例 18-8（续）

一只小小的羔羊被世界上孩子们的罪恶所累，
耐心地承受所有罪人的罪，病得越来越重
晕倒在屠宰场的长凳。抛弃
所有的快乐，接受侮辱，蔑视，嘲笑，恐惧，创伤和
伤疤，十字架和死亡，说："我将欣然受苦。"

回　应

　　这一回应在16世纪中发生了一个未曾预料的转折，当时最重要的天主教主教们想要的似乎只是容易理解的礼拜仪式。这个与帕莱斯特里那有关的潮流，可以解释为力图以质朴为基础，在音乐上迎合路德派教会的改革。它并没有威胁到"完美艺术"；相反，它试图通过修正来保存它。

　　但是天主教对宗教改革的反应，即现在被称为"反宗教改革"的运动，最终呈现出一种神秘、热情和反理性的特征。这意味着根本的神学变革，以及随之而来必然的音乐变革。这确实从根本上威胁到了"完美艺术"，而"完美艺术"不是别的，正是一种理性的风格。当"教会激进分子"转向浮华和场面，当天主教的布道转向感性的演讲时，教会音乐开始转向感观上的丰沛和鼓舞人心的"崇高"，也即对敬畏的灌输。对于

后期的反宗教改革而言,教堂音乐成为一种听觉熏香,一种压倒性的、开阔思维的药物。

罗耀拉的圣依纳爵在他的《神操》[Spiritual Exercises]中写道:"为了在万物中获得真理,我们应随时准备相信,在我们看来的白色本来是黑色,只要尊卑有序的教会如此定义它。"⑤人类的理性尽管是上帝赐予的,但有其局限性。如果它使以其为傲的思想者远离信仰,那么对它的过度信任就是恶魔可以利用的自大。这种反宗教改革的教诲,与刺激它的改革精神是相协调的。从这个层面看,宗教改革与反宗教改革是统一于改革的。两者巨大的分歧是两类教会所拥护的信仰之根源。一个将其置于绝对正确的神职等级制度上,另一个则放在个体信众的精神属性上。通过培养对神职等级制度的情感依赖从路德教派那里夺回信众,这成为[772]反宗教改革运动的工作,神职等级制度(就像它所支持的封建等级制度一样)把自己视为上帝自身在人类中设立的制度。

最高的精神嘉奖被置于所谓的"狂喜"上,或者更宽泛地说,置于"宗教体验"上——一种对神圣存在直接并永久性转化的情感理解。17世纪雕塑家乔瓦尼·贝尔尼尼[Giovanni Bernini]从视觉上使这种宗教狂喜不朽,而对其最著名的文学描述来自一位西班牙修女,阿维拉的圣特蕾莎[Saint Teresa of Avila]的自传《生平行述》[Vida](1565年)。圣特蕾莎是一名癫痫病患者,发作时伴有幻觉。在其中一个幻觉中(正是贝尔尼尼刻画的那个),一位美丽的天使造访了她,她写道:

> [天使]把一支顶端燃火的金色标枪刺进我的心脏数次,使它到达我身体深处。痛苦是如此的真实,迫使我大声呻吟,但意外的是,它又如此甜蜜,我不想从中解脱。没有什么生活的乐趣可以给予更多满足。当天使拔出标枪时,他让我对上帝充满浓浓爱意。⑥

⑤ *The Spiritual Exercises of Ignatius Loyola*, Article XIII, trans. W. H. Longridge (London: Burns and Oates, 1908), p. 119.

⑥ St. Teresa of Avila, *Vida* (1565), in René Fülöp-Miller, *Saints That Moved the World* (New York: Grosset and Dunlap, 1945), p. 375.

毫无疑问,尽管看似矛盾,但正是圣特雷莎描述中过度的感官性使之成为精神上的经典。(最初,她带有肉欲色彩的幻觉引发质疑:《生平行述》起初是在宗教法庭的命令下作为辩解书而创作的。)而反宗教改革运动的艺术最能反映的,正是这种精神化的感官性或感官化的精神性。

在音乐中,此类感官性有两种主要的表达方式。一种是向宗教领域转移由牧歌作曲家发展而来的类似绘图示例以及情感(通常是极富爱欲的)赋义的技法。另一种是通过对纯粹声音介质的增强及其奇观式的部署安排,使声音本身变得几乎可以触知。这两种类型高水平的早期发展都可以在《音乐作品》[Opus musicum]中找到,这是由雅各布斯·加卢斯[Jacobus Gallus](又作雅克布·汉德尔[Jakob Handl]、雅科夫·佩泰林[Jacov Petelin],在这几种情况下其姓氏都是"雄鸡"的意思)于1586年至1591年间在布拉格出版的一部庞大的、按日历顺序编排的拉丁语礼拜音乐曲集。加卢斯是在波西米亚工作的斯洛文尼亚

图18-4 吉安·洛伦佐·贝尔尼尼,罗马维多利亚圣母教堂中的《阿维拉的圣特蕾莎的狂喜》(1652)。试比较贝尔尼尼热烈的感官性与图15-1拉斐尔的"完美"艺术

作曲家,这两个斯拉夫地区都在神圣罗马帝国的奥地利辖区中。

《神奇的奥迹》[Mirabile mysterium](例18-9)是一部圣诞经文歌,是字面意义的奥秘。这就是说,它试图对建立教会教义根基的一种神秘事物进行描绘,给予直接解释。这种神秘事物即圣灵化身肉体[773]的耶稣基督,上帝成为人。在这本曲集中,我们第一次可以观察到拉索、马伦齐奥以及杰苏阿尔多应用于礼拜仪式文本(也就是用于在教堂中实际表演的文本,与拉索的《西卜林神谕集》[Sibylline Prophecies]不同)的半音技法。这些技法涉及对音阶直接的"非理性"变音,作为呈现奇异秘密和传递奇异感觉的方式。

例18-9a 雅各布斯·加卢斯,《神奇的奥迹》,第1—11小节

例 18-9b 雅各布斯·加卢斯,《神奇的奥迹》,第 16—28 小节

模仿的起始主题句宣告了"神奇的奥迹",已经包含一个半音变音,它导致了奇异的神秘和声进行(例 18-9a)。在 innovantur naturae (自然的创新)一词处已经暗示了对立的混合,带升号和降号的音符纵向结合为理论上无法解释的和声——对于"完美艺术"的理论书籍而言这无疑是一种"自然的创新"。主题是以一个大胆的对立来陈述的:从上帝到人的距离被戏剧化地表现为所有声部急促的八度下行,接着,以

明显违反帕莱斯特里那理念的方式,进一步下行到歌唱者声音将会听起来软弱和[774]无助的区域,就像在上帝面前的人那样(例 18-9b)。此处歌词说到上帝保持原样,其中"保持"一词[*permansit*]如"永恒"般延伸。当歌词说到"人非人所应当的样子"时,"应当"[*assumpsit*]一词根据其词源含义被"绘"出来,成为奇怪的上行音程,包括在高音声部的八度,中音声部的小六度,以及低音声部奇怪(通常被"自然"禁止)的增二度。

但是,最奥妙的音乐效果留给了神秘的时刻:在声部间伪关系[false relation]的掩饰下,一种物质超自然地传递给另一种而不产生混合,这造成了很可能是前所未见的三重半音变音(例 18-9c)。在唱到"遭受"[*passus*]时,低音声部的 B 直接进行变音成为 ♭B,并转移至高音声部;次高音声部的升 D 经过变音转移至中音声部的还原 D;高音声部的升 F 变音转移至次高音声部的还原 F。在此过程中,[775]高音声部和次高音声部演唱的是"完美艺术"法则中根本不存在的音程(分别为减四度及减三度)。还有更多的"自然的创新"。 简单地从 B 大三

例 18-9c　雅各布斯·加卢斯《神奇的奥迹》,第 43—47 小节

今天,神奇的奥迹被揭示,
自然得到了更新:
上帝成为人。
他所是的,他保持着;
他所不是的,他接纳。
既不遭受混合,也不遭受分裂。

和弦"侧滑"至 $^\flat$B 大三和弦本不能传递"神秘的奥迹",使之神奇异常的是所有声部在这两个互不包含的和声中不经意地互换了位置。这种声部互换,引用另一首神秘的圣诞交替圣咏中的说法,是一种真正的"神奇互换"[admirabile commercium],一次炫目的互换。解释这种音乐效果需要音乐家;讨论此处的神秘需要神学家;但奇异的体验是所有人可以通过纯粹的感官感知获得的。

加卢斯为《约翰福音》的受难叙事所作配乐很好地表达了另一种模式的反宗教改革的感官性。这是一部含三个长段落的宏伟复活节经文歌。维拉尔特[Willaert]和他同期的威尼斯作曲家在交替晚祷诗篇创作中,相对温和地开创了为多个唱诗班而作的音乐,而这在该世纪末(在负担得起的教堂里)成为一种狂热。无论是空间化的效果,还是声部的成倍增加,都有助于"过度惊奇"或激发敬畏的效果,绕过理性,提振信仰。

受难,也就是《福音》记述的耶稣遭难及死亡,在复活节前圣周的弥撒中诵读。在棕枝主日诵读的来自《马太福音》;周三诵读的来自《路加福音》;周四诵读的来自《马可福音》;最后,在圣周周五诵读的来自《约翰福音》。受难诵读总是以音乐为特征:最初是用特殊的朗诵或"读经"调,从 15 世纪起使用复调音乐。最早的复调是[776]应答轮唱式的。叙事是诵唱的,只有给"群众"(turba)的句子才增加声部以复调的方式写给唱诗班,通常采用类似福布尔东的简单风格。后来叙事中其他角色的直接发言也以复调配乐,最终,耶稣的话语也如此配乐,只留下福音叙事者或福音书作者的声音仍为诵唱。

受难曲歌词完整的复调配乐最早出自 16 世纪的最初十年,包括福音书作者的叙事、"前言"[exordium]或歌唱的曲段("据……我们的主耶稣基督的受难"),以及一个"结论"[conclusio]或终祷。该配乐每一部分的原始材料标记的都是不同作曲家的名字;罗[Rhau]在 1538 年获得这部作品,并首次印刷发行,将其(肯定错误地)归属为奥布雷赫特。配乐的意大利起源(或者至少其意大利倾向;某些资料将其归属为一位名为安东尼·德·隆格瓦勒[Antoine de Longueval]的法国出生的作曲家),从法索布尔东奈[falsobordone]的使用上就明显可见,这是一种将

诗篇调以四部和声配乐的手法（以我们现在称为原位三和弦的方式），通过对福布尔东的"听觉"模仿发展而来（见例 18 - 10）。这部配乐已经显示出以交替方式安排唱诗班不同声部从而达到戏剧性效果的倾向。

例 18 - 10　选自《"隆格瓦勒"受难曲》，第 10—21 小节

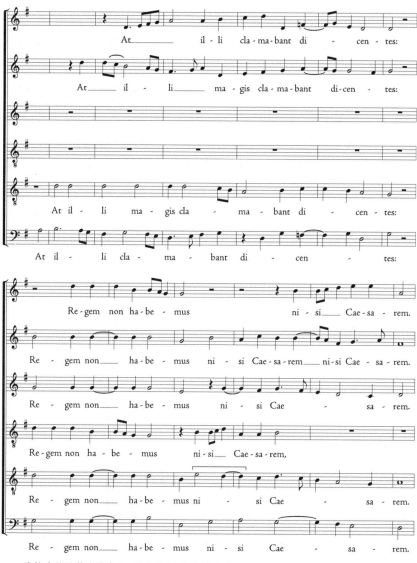

彼拉多然后转向犹太人，说："看哪，你的国王！"
祭司大声喊着说："除了凯撒，我们没有国王。"

在加卢斯的《圣约翰受难曲》中，两个四声部唱诗班在音域上有所区别，并以交替轮唱的方式安排。低音的唱诗班专门用于演唱基督的声音[*vox Christi*]，预示了其庄严肃穆。高音的唱诗班承担了所有其他角色的声部，例如从相邻的十字架上对耶稣说话的小偷，以及在叙述临终七言时的福音书作者。当时叙述者和基督的声音是仅有的两个"角色"。组合的唱诗班代表了"群众"：在这些片段中，配乐呈现出法索布尔东奈传统的、庄严轰鸣的、和声上静态但节奏上活跃的特征。

整个八声部唱诗班在"结论"中担任福音书作者的角色，包括宣布基督的死亡和普通祈祷（例 18-11）。此处的交替圣咏似乎加强了这种普遍性（低音唱诗班"附议"并加入到高音唱诗班的恳求中）。在结论中的阿门演唱了 3 次，这是出于作品长度的需求，以及对一段恰当的结束语的需求。它表明，作曲家对自己作为演说家和修辞学家的身份——也就是作为劝服者的身份——是高度自知的。如果由这样一种音乐宣告，在我们看来白色的其实是黑色的，我们很可能会相信。

例 18-11　雅各布斯·加卢斯，《圣约翰受难曲》，第三部分，结尾

例 18-11（续）

"眼 乐"

与这部受难曲配乐十足的音响强度、其合唱特征的内在戏剧性以及结尾处作曲家的自我戏剧化相比，《神奇的奥迹》中那种"牧歌手法"的使用则是次要和零星的。然而在这部宏大作品第三部分和最后部分的开头有着令人惊艳的"牧歌手法"，而且是一种特别"文学化的"手法。在第一次提及"在十字架上钉死"[crucify]这个词时，看似仅因其骇人的作用引入了一个极为刺耳的和声（一个我们会称为升 C 小三和弦的和声），作为强调事件之恐怖的手法。

但此处还有另一重含义。这个和声是以所有声部突然、"非预备"出现的升号形成的。德语中的"升号"[Kreuz]即"十字架"一词。因此，这个奇怪的和声不仅是一种听觉效果，也是一种视觉效果。或者更确切地说，是一种基于记谱音乐的视觉呈现而来的文学性双关语。（另一个受视觉启发的双关语，也是在牧歌作曲家中流行的例子，是将"眼睛"[occhi]这个词配置在两个以全音符写成的相同音高上，每一个音符代表一只眼睛；还有一个例子则是将哀歌或葬礼音乐中的所有音符

涂成黑色。)德国人以"眼乐"[Augenmusik]一词称此类事物。这看似是"牧歌手法"中特别琐细或无聊的变化,但它承载一个重要的文化信息。沉湎于"眼乐"的作曲家将记谱默认为音乐,或者至少证明了[779]记谱在音乐中是与表演相等的一部分。简而言之,此类音乐已经与它的书面体现(不单指"文本",对音乐来说,那可能仅仅意味着要唱的词)有了不可消除的联系。有这种想法的音乐家已经开始把音乐看作一种主要是书写,其次才是口述的介质,而非相反。从那时起,音乐就被所谓的"古典"或"艺术音乐"传统中的作曲家如此视之。事实上,这是对这个传统——众所周知的难以定义,却又绝对能够辨识——能够做到的最准确定义。本书,正是这一传统的历史。

例18-12 雅各布斯·加卢斯,《圣约翰受难曲》,第三部分,第1—7小节,仅高声部

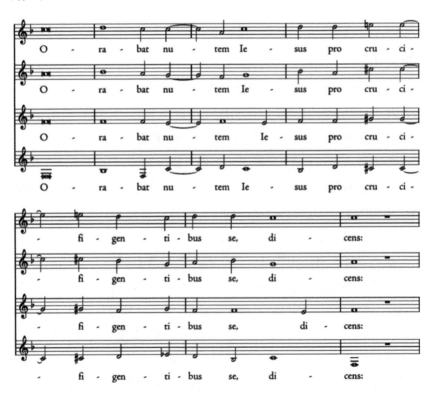

"协奏"音乐[1]

多声部合唱风格及与之相关的反宗教改革态度在其诞生的城市威尼斯达到了顶峰。这是由两位来自同一个家庭的音乐家完成的，他们都曾在扎利诺领导下的圣马可教堂担任风琴师。安德烈·加布里埃利［Andrea Gabrieli］（约 1532—1585）在经历几次失败后，于 1566 年成功赢得第一管风琴师的位置，并一直担任这一职务至去世。在此期间，大教堂举行了几次大型的准世俗庆祝活动，其中最为人瞩目的一次是 1571 年海军在勒班陀［Lepanto］战胜土耳其人后举行的"凯旋"［trionfi］。加布里埃利为这些场合而作的音乐表现出了他处理壮观仪式的非凡才能。随着大教堂音乐资源的不断扩充，他的这种音乐才能也持续发展。他还为戏剧演出创作音乐，包括为 1585 年 3 月在一场庆祝活动中上演的索福克勒斯《俄狄浦斯王》所作的一套合唱曲。这些合唱曲多达［780］六个声部。这是现存最早明确为希腊戏剧的人文主义复兴创作的音乐。这将加布里埃利归入最终导向歌剧的行列。

安德烈·加布里埃利死后一年出版的宗教作品集包含了一些壮观的弥撒和经文歌。它们调用了比以往任何作品中更大、更为多样的力量。这一趋势中尤其具有标志性的是在 1585 年为欢迎（并打动）来访的日本"天正大名使节"一行而上演的弥撒。弥撒的十六个声部划分为四个四声部唱诗班，并以交替圣咏的形式组织起来。其中一个唱诗班被标记为无伴奏风格［a cappella］，以指定该唱诗班且只有该唱诗班的所有四声部演唱（并仅限人声）。为其他唱诗班设计的表演方法可以从这部作品集的标题页中推断出来：协奏曲/教堂的音乐/为声乐及器乐而作；采用 6、7、8、10、12 及 16 个。

协奏曲！一个极重要的词。从安德烈的标题页可以了解到它的原

[1] ［译注］此处的"协奏音乐"（concerted music）与本章中"协奏曲"（concerto）的中译更多体现出两个术语较后期所指的器乐体裁特征，而非本卷中所指结合声乐与器乐的体裁。为使读者了解其中的语义变化，我们刻意保留了"协奏"这个并不十分准确的翻译。

意:将声乐与器乐明确结合起来的作品,也就是说,以一种有时仍被称为"协奏式"的风格写成的作品。其中音色的对比与相互作用成为音乐构思的一部分。从圣马可教堂的雇佣名单可以推断,加布里埃利的这些作品将人声与管乐器混合或交替使用,如在较高声部结合木管号(cornetti,这种乐器并非现代短号,而是如双簧管那样握持并按孔,但用一个铜制杯状号嘴演奏的乐器),而在较低音声部结合长号,管风琴伴随所有声部一起演奏,通过声音将音色和空间上多姿多彩的表象黏合在一起。

加布里埃利"协奏的"弥撒和经文歌迅速被人模仿,意味着这是一种已经确立的做法,至少在意大利北部的大教堂如此。这远早于其明确出现在出版物中的时间。就在次年,即 1589 年,博洛尼亚音乐家阿斯卡尼奥·特龙贝蒂[Ascanio Trombetti]——他与重要的器乐中心,圣彼得罗尼奥教堂[church of San Petronio]有关——出版了《为声乐与器乐协奏而改编的经文歌第一卷》[*Il primo libro de motetti accomodati per cantare far concerti*]。

"协奏曲"[concerto 及 concertato]成为标题中的标准术语。从博洛尼亚管风琴师阿德里亚诺·班基耶里[Adriano Banchieri]为双唱诗班创作的《八声部教堂协奏曲》[*Concerti ecclesiastici a otto voci*,"教堂协奏曲"即协奏的经文歌](威尼斯,1595 年)开始,出版商加入了一项新的标准要素:为管风琴师提供一个独立分谱,以协助演奏者扮演其综合性伴奏者的新角色。班基耶里一部早期带此意图的总谱(*spartutura* 意为"声部分置")概括了第一个唱诗班的基本和声。

数年后,意大利北部云游修道士洛多维科·维亚达纳[Lodovico Viadana]出版了一部[声部数]相对适中的曲集,题为《百首为 1、2、3 和 4 个声部创作的教堂协奏曲》[*Cento concerti ecclesiastici, A una, A due, A tre & a quattro voci*](1602 年,威尼斯)。其中管风琴声部的设计更为精简有效。由于维亚达纳的一些"协奏曲"实际上是带伴奏的独唱歌曲(与我们将在下一章研究的另一种激进反"完美艺术"实践保持一致),所以没有什么可被"编为总谱"的。正如标题页的宣传,取而代之的是"由管风琴演奏的一个通奏低音线条,是一种便利任何类别

（指任何数目）的歌手及管风琴师的新发明"[basso continuo per sonar nell'organo, nova [781] inventione commoda per ogni sorte de cantori, & per gli organisti]。"通奏低音"(basso continuo)这个此时开始流行并且从此成为标准的术语，是指一个独立的管风琴声部，记谱为一行，但在演奏中实现为完整和声(带有激进的含义：这是第一次在"创作的"或称书写音乐中，和弦式和声作为声音的填充物或背景独立于受控制的声部写作)。在实践中，记谱的一行旋律线将由左手弹奏，没有记谱的和弦由右手弹奏。之所以被称为"通奏"是因为无论在其之上发生了什么，它都将贯穿整部作品演奏。

鉴于这种新风格具有激进的和声含义，应当再次强调，班基耶里和维亚达纳两人并没有突然发明任何新的伴奏技巧。他们所做的一切就是以书面方式出版了长久以来在"口头"传统中帮助管风琴师演奏的提示。此前，管风琴师就已经在为音乐组合进行伴奏，但他们必须用和其他乐师相同的合唱书或分谱来演奏。正如我们已经看到的，那时的管风琴师必须能够随时按照在他们面前的谱架上打开的一整套乐谱来进行演奏(除非他们费心为自己写出"声部分置"的乐谱，而许多人正是这么做的)。但是，大约从该世纪初前后，如果没有这种省力的独立管风琴低音谱，任何乐谱出版物都不是完整的(或具有竞争力的)。

最终，教堂"协奏曲"的管风琴声部最为常见的样式，介于班基耶里的"声部分置"与维亚达纳的"通奏低音"之间，如在博洛尼亚圣彼得罗尼奥教堂的另一位音乐家吉洛拉莫·贾科比[Girolamo Giacobbi]的开创性作品《协奏风格诗篇的第一部》[*Prima parte dei salmi concertati*](1609年)中所见。贾科比，或更确切地说，他的强势出版商，威尼斯音乐巨头安东尼奥·加尔达纳[Antonio Gardano]提供的是一个复合低音线。它从所有其他声部中抽取出来，并显示出在任何时刻发声的最低音符。这种新的管风琴师辅助物被非正式地称为"跟随低音"[*basso sequente*]，因为它从始至终地跟踪了声乐部分的进展。通过使用它，管风琴师甚至可以在看不到其他分谱的情况下为整个乐团伴奏。

图 18-5 威尼斯音乐出版商安东尼奥·加尔达纳的版权标记

像从前一样,省力手段的引入激起了那些以他们费力的技能为荣者的强烈反对。阿德里亚诺·班基耶里本人也对其同乡贾科比的出版物大加抨击,他嘲笑道:"很快我们就会有两类演奏者:一类是管风琴师,也就是说,那些从乐谱和即兴演奏中练习良好演奏的人;另一类是低音演奏者,他们被纯粹的懒惰征服,只满足于演奏[782]通奏低音。"⑦在这些任性无礼的话语背后,隐藏着一种深刻而合理的担忧,即非书写的(口头)传统即将被读写习惯所取代,而拘泥于文字和创造性的减少是这些习惯必然的不良结果。事实确实如此。

但这个过程并没有停止。市场的指令比任何音乐家的苛责都更具说服力。任何在加尔达纳革新发生之后仍在印刷的音乐出版物,都必须配备一个"跟随低音"才能保持其生命力。因此,当维亚达纳广受欢迎的第一本出版物,一部五声部的晚祷诗篇集(1588年)于1609年重新发行时,其标题页用适当的教堂拉丁语注明"附加为管风琴而作的通奏低音",实际则是"跟随低音";他于1596年出版的第一本四声部弥撒于1612年附带"管风琴的基本低音"的标注再版,等等。

⑦ Adriano Banchieri, *Conclusioni nel suono dell'organo* (Bologna, 1609), in Frank T. Arnold, *The Art of Accompaniment from a Thorough-Bass* (London: Oxford University Press, 1931), p. 74.

甚至更古老的音乐也以这种方式进行了翻新。帕莱斯特里那的《马切鲁斯教宗弥撒》是早期反宗教改革音乐上不那么激进阶段的典型体现,并且几乎从它诞生的那一刻起,就成为一部受人尊敬的"经典"。在 17 世纪早期,它就被改编为复合唱风格(为两个四声部唱诗班)作品,并且用通奏低音伴奏。重新配置是流行的代价,过时音乐的"本真"表演实践不得不等待浪漫主义的到来,浪漫主义具有很强的怀旧元素,并且鄙视市场(至少在公开层面如此)。

配器艺术的诞生

除指定管风琴低音外,迄今为止提及的所有出版物实际上都没有明确协奏作品(或许应该说"合作表演")的乐器编配。所有声部均配有歌词,没有声部是排除了其他可能性专为"声乐"或"器乐"而作的,因此,将人声和乐器分配给特定声部必须由演出指导临场(ad hoc)完成。第一个为他的协奏作品指明乐器的作曲家,换句话说,第一个实践我们所说的配器艺术的作曲家,是安德烈·加布里埃利的侄子,也是他的学生乔瓦尼·加布里埃利[Giovanni Gabrieli](约 1553—1612)。在他叔叔生命的最后一年,他在圣马可教堂担任第二管风琴师,并在那里度过余生。乔瓦尼在 1587 年编辑出版了安德烈的宗教音乐作品,其中收入了他自己的几首协奏曲。他将在这种体裁上超越他的叔叔,并通过自己的学生,彻底改变教会音乐,在这个应对"完美艺术"遭遇重创的过程中,并不因其是无意的而使效果有所削弱。

除了在他叔叔的协奏曲集中一同发表的由他自己创作的 11 首协奏经文歌外,乔瓦尼·加布里埃利生前被认为唯一适合出版的音乐作品集,被他称为《圣协曲》[Sacrae Symphoniae](威尼斯:加尔达纳,1957 年)。这里将"许多不同事物协同合作"的协奏曲这一新概念应用于一个古老的词(Symphoniae,我们可能还记得,在第五章论及 9 世纪的《音乐手册评注》[Scolica Enchiriadis]时第一次使用了这个词)。这个词有着高级的希腊词根,意思是"在和谐中共同响起的事物",或者(在英语中同样高级的)"神圣的和谐"。这是一部双唱诗班经文歌集,

附加几首为三四个[783]唱诗班而作的经文歌（以及一些器乐作品，稍后将作描述），以十二个声乐声部分谱发行（甚至没有一个特定的管风琴声部，至少没有留存下来），但标题页要求以协奏曲方式混合人声和器乐表演。至此，乔瓦尼仍是在完善他叔叔的风格。

乔瓦尼去世后于1615年出版的第二集《圣协曲》是一本划时代的书。该书的内容无法确定日期，但所有的经文歌都被认为是在第一集出版之后写成的，限定在1597至1612年之间。其中重大的改变（实际上只不过是明确了此前含蓄表达的内容，但由此产生了惊人的效果），是对表演媒介的精确描述，以及对作曲家掌握的种种资源极富对比性的利用。

大约在1605年后创作的《在众人中我要称颂耶和华》（*In ecclesiis benedicite Domino*，例18-13）显示了小加布里埃利能力的巅峰。作品共有15个声部，调用了三个唱诗班以及一个结合"通奏低音"和"跟随低音"角色，被习惯称为"总体低音"[*basso generale*]的管风琴声部。三个唱诗班的组成是独立、互不包含的。被标记为"无伴奏合唱"[*cappella*]的四个声部（SATB），代表合唱团；被标记为"人声"[*voce*]的四个声部（SATB），代表声乐独唱；还有六个声部指派给特定乐器，上方三个木管号，下方两个长号，以及在中间的一个古小提琴（[*violino*]当时的一个新乐器，这是其在记谱音乐中较早的一次出现）。它的音域表明它的尺寸更接近于现代中提琴，而不是后来被标准化为我们现在所知的小提琴。不仅声乐和器乐声部在风格和功能上有所不同，甚至合唱和独唱声部也有区别。独唱者的声部有大量加花的记谱，可能再次反映了以前非书面（"口头"或"即兴"）的常规。即使是以单调的文字描述，这首曲子也能予人以生动的印象；但将接下来的内容与录音或完整乐谱进行对照将有所助益。

《在众人中我要称颂耶和华》的开头有点像维亚达纳的独唱"协奏曲"。高音独唱声部由一个独立的管风琴（"通奏"）旋律线支撑。在例18-13的乐谱中，管风琴的右手声部是为了现代音乐家的便利，由一位编辑"实现"的。这些现代音乐家与加布里埃利时代（即印刷的音乐书籍仅仅出现一个世纪时）的音乐家相比，更是他们读写能力的牺牲

品。"哈利路亚"合唱的进入仿佛是在回应,其与独唱者的音乐以各种方式形成鲜明的对比,如织体,如它与低音的同节奏关系,以及(最引人注目的)舞蹈般的三拍子。同时,最高声部独唱与合唱交替进行,强调了古老的应答轮唱风格效果,并展现了与新颖的协奏曲风格的关系。

例 18-13 乔瓦尼·加布里埃利《在会众中》(《圣协曲》,第二册),第 1—12 小节

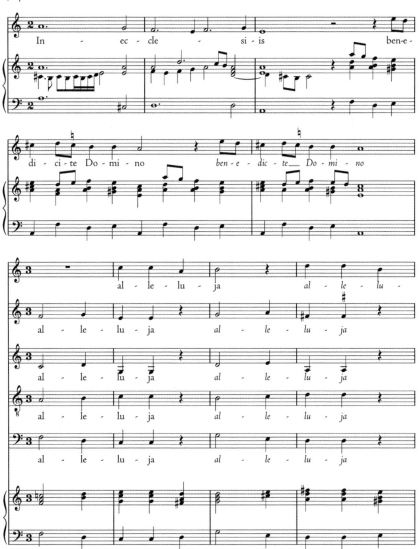

例 18–13（续）

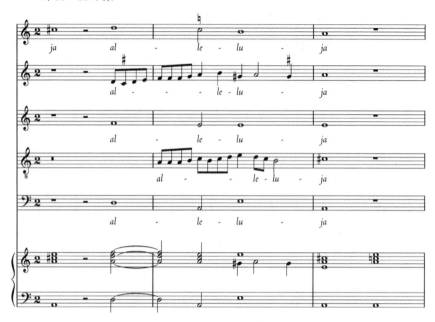

在会众中，你们要称颂耶和华，哈利路亚。

但是对于"协奏"概念而言更为基本的，也是从"完美艺术"立场看来真正具有颠覆性的一面，是它强调的是短程对比，而不是长程的连续性（不妨回想第 15 章的老雅克·布斯和他"十英里"的利切卡尔！）。同样表明这种新风格与旧理想格格不入的是在所有声部上休止的"总体停顿"，出现在合唱节拍转换与终止前的[784]第 10 小节。这不仅是一种修辞性的停顿，也是对反复回响的封闭空间做出一种务实让步。这个空间接收并反映着加布里埃利的声音超载。此处的大停顿可以使回声消散，在圣马可大教堂中，当音乐达到"神圣交响"的巨大规模时，这种回声可以持续整整六秒（从"现场"录音中可以得知）。接着，低音独唱者在管风琴的单独支撑下又演唱了一段小"协奏曲"，随后合唱又以另一段哈利路亚回应。虽然低音声部与高音声部的音乐不同，但是合唱的回应都是一样的。换言之，哈利路亚被用作叠句，或者"小回归段"[ritornelli]——这是加布里埃利可能会使用的新词。小回归段（一个反复出现的音乐片段）在协奏曲中的使用就像通奏低音的使用那般普

遍。这两者,一个统一了(或者更准确地说是固定了)前所未有的异质织体,另一个固定了一系列前所未有的异质事件。

此处,在两个独唱诗句和两个合唱叠句后,器乐打断了音乐进程,奏响自己仪式般的宣告。其"辛弗尼亚"(Sinfonia)的标记显示了它们——可以说——有着自己的舞台。在它们通过演奏附点节奏以及弱拍上短时值的快速音型(加布里埃利可能会称之为 semicrome,也就是我们所说的十六分音符,为我们首次遇到!)炫耀了自己的唇舌后,剩下的两位独唱者,次高音和中音声部,加入它们并唱出下一个诗句。当演唱者开始在十六分音符及其他一切内容上与木管号竞争时,协奏式写作的另一个方面就显现出来,这一写作方式在数年来已经成为主流。现在已经可以预见,诗句后将会接合唱的哈利路亚小回归段,但此处合唱不再与一位歌者轮换,而是在全体器乐合奏支持下与两位歌者轮换。

第四节诗句大胆尝试另一种组合,使高音声部与通奏上的低音声部在十六分音符及轻快的附点节奏上竞争。合唱与其小回归段准时进入。这时,在只剩最后一节诗句时,加布里埃利撤走所有休止,我们首次听见包括所有三个唱诗班的全奏,并且为了放大崇高的效果,作曲家增加了一些牧歌风格的和声,从而将反宗教改革的教会-战斗风格的两种技法结合为一次难以抵抗的猛攻,通过征服感官来击败理智。音乐在独唱者的精湛技艺倾泻于群体声响之上时达到顶峰。最后的小回归段,不消说,保持全奏至曲终,[786] 通过两次重复最后的终止式强化终结感,上方还有木管号音域中辉煌的极限高音。

除此还有什么可说? 加布里埃利不仅向他的叔叔安德烈学习,并且在他二十多岁时,曾与拉索一起在慕尼黑工作了一段时间,这使他的音乐承袭和他同时代的任何一位教堂作曲家一样,可回溯至尼德兰的维拉尔特、穆东,最终至远方某处的若斯坎·德·普雷。仅此而已。然而他们的风格在他的作品中留下了什么? 要想知道他将"完美艺术"在身后抛却了多远,我们只需要注意一个惊人的事实:这部巨型经文歌从始至终没有一处主题模仿。有些动机会从一个声部传递到另一个声部,这确实如此,特别是在独唱的声部间。但是,这些

动机从来没有被组合成一个连续的交织结构；相反，它们永远像声音的投射物一样被来回投掷，这增强了一种激动的对比感，而不是一种平静浑成的感觉。

此外，同样是在整体上，对于技艺方面，即表现的执行技能方面而言，新的重点被放在了表演行为及其公开性、激励性上。简而言之，制作音乐的行为已经被戏剧化了。它比以往任何时候都更为彻底地专业化。从现在起，音乐表演者无论是在教堂、贵族的房间，还是在剧院（一种新的场所！），都将会是场面展示中的公众人物。而任何有技艺大师表演的音乐场所，都在事实上成为了一个剧场。

这种新的戏剧元素，即音乐成为自身的一种表演场面，包含了牧歌作曲家发掘的所有新奇的表现资源、"协奏曲作曲家"设计的新媒介组合，以及由我们即将认识的"激进人文主义者"激发的、对"拟态"［mimesis］（真实重现）新的渴望等。它是一种科学史学家称为"范式转换"［paradigm shift］的伟大概念创新。正是这个潜藏在所有这些令人震惊的新颖风格背后的伟大概念创新，注定了"完美艺术"的消亡，并引致极度外向化的艺术感受力，也即我们今天所说的"巴洛克"。

为乐器而作的"歌"

就连器乐在新的安排下也被"戏剧化"了，加布里埃利在这里也扮演了决定性的角色。自从阿泰尼昂［Attaingnant］的出版物开始在国外流传以来，甚至更早，威尼斯的管风琴师就着迷于将不太文雅的"巴黎式"尚松改编为管风琴曲，并与我们已经熟悉的、更加沉稳的经文歌式利切卡尔一起在礼拜仪式中表演。（包括此类作品的第一本出版物是1523年马尔科·安东尼奥·卡瓦佐尼［Marco Antonio Cavazzoni］的曲集，他是一名管风琴师，在包括圣马可教堂在内的几座威尼斯教堂里同时担任演奏者及歌手。）1571年，安德烈·加布里埃利发行了一整部《为键盘乐器演奏而作的法国风格歌曲》［*Canzoni alla francese per sonar sopra stromenti da tasti*］，其中包括对雅内坎、拉索和其他作曲

家的尚松改编曲（见例 18-14a）。然而，到了本世纪末，"坎佐纳"［canzona］（由于某种原因变成了阴性名词；意大利语中常规的"歌曲"一词是 canzone）已经成为一种多少模仿尚松风格和结构的独立器乐体裁，甚至采用了[787]其典型的"伪长短短格音步"的开场节奏作为标志。最早一批独立管风琴坎佐纳是由克劳迪奥·梅鲁洛［Claudio Merulo］出版的。彼时，他是一位已经退休的管风琴师，曾在圣马可教堂这个高报酬职位竞争中击败了老加布里埃利（见例 18-14b）。

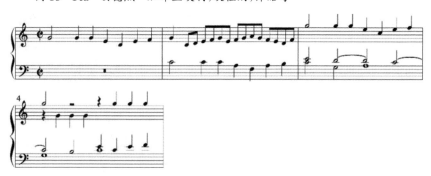

例 18-14a　安德烈·加布里埃利，坎佐纳，开始句

例 18-14b　克劳迪奥·梅鲁洛，坎佐纳，开始句

正如我们已经了解过的世纪中叶的利切卡尔，娱乐用的坎佐纳很快就被改编为器乐合奏曲。最早发现的例子是作为填补或额外附赠内容收入牧歌集中的，说明它是为家庭使用，目的是在欢宴的音乐聚会上为歌手留出休息时间，或者提供一些不同的音乐。最早整部为"演奏的坎佐纳"而作的书是由梅鲁洛的学生弗洛朗蒂奥·马斯凯拉［Florentio Maschera］创作的。他在威尼斯共和国西部城市布雷西亚［Brescia］担任大教堂管风琴师。这是部短小、简单的四声部家庭用曲集，1584 年于威尼斯出版，并有多个后续版本。

然而，当时的威尼斯管风琴师已经开始根据他们惯常的戏剧目的改编坎佐纳。安德烈·加布里埃利和较他年长的同事安尼巴莱·帕多瓦诺[Annibale Padovano](1527—1575)，两人大概在友好竞争中，仿照旧时"终结所有尚松的尚松"——雅内坎的《战争》[La guerre]（别名《马里尼昂战役》），各自写了一首"终结所有坎佐纳的坎佐纳"，按双唱诗班交替轮唱形式安排为八声部管乐合奏。像安德烈其他大型协奏曲一样，它们很可能是为1571年的勒班陀凯旋庆典而创作的。安德烈《战争咏叹调》[Aria della battaglia]（例18-15）的后半部分对应的是雅内坎作品第二部分的开始处(Fan frere le le lan fan，见例17-9)，这是最早真正接近现代意义的器乐协奏曲例子之一。就像雅内坎的"口乐"之于舌齿，安德烈的这部作品对于管乐而言就如成语一般。❷

例18-15　安德烈·加布里埃利，《战争咏叹调》，第二部分，第1—4小节

❷ ［译注］此为对战斗的拟声，见第17章第916页。

例 18-15（续）

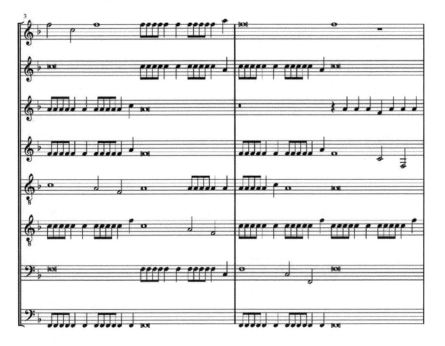

[788] 在坎佐纳的全盛时期，战争风格的大乐队作品成为一种标准的器乐亚体裁。它甚至对声乐礼拜音乐产生了奇特的反作用。由在罗马工作多年的西班牙管风琴师和作曲家托马斯·路易斯·德·维多利亚[Tomás Luis de Victoria]（1548—1611）创作的《为维多利亚而作的弥撒》[Missa pro Victoria]于1600年在马德里出版。此作通常被描述为模仿雅内坎《战争》的仿作弥撒，它更像是一部为多声部而作的大型坎佐纳，非常接近于加布里埃利《战争咏叹调》那样高度分段的号曲风格。《圣哉经》[Sanctus]中的《降福经》[Benedictus]部分（例18-16）是在雅内坎不朽的战争场面拟声（Fan frere le lan Fan）基础上的又一次爆发。

[789] 这正是特伦托会议在反宗教改革运动早期曾试图禁止的那种音乐。1562年的法令如此写道："当弥撒以歌唱与管风琴举行之时"，"勿将任何世俗之物混入"。⑧ 这是之前的情形。及至世纪之交，

⑧ Trans. Gustave Reese, *in Music in the Renaissance*（rev. ed., New York: W. W. Norton, 1959）, p. 449.

"教会激进分子"已经决定,最好是不择手段地将这些音乐纳入。在一个教堂的仪式中将战斗音乐与协奏的经文歌、诗篇或弥撒包含在一起,这几乎就是一场音乐会。事实上,在反宗教改革运动的最高潮,威尼斯大教堂的仪式可以看作是最早的公共音乐会(也就是为"群体"观众而办)。大批会众蜂拥而至,仪式的名气也传遍海外,以至于游客们专程前往已经是主要旅游景点的威尼斯聆听音乐。英国宫廷弄臣兼游记作家托马斯·科亚特[Thomas Coryat]于1608年造访威尼斯,留下了一段关于圣马可教堂晚祷令人难忘的记述。

例 18-16　托马斯·路易斯·德·维多利亚,《为维多利亚而作的弥撒》,《降福经》

例 18－16（续）

例 18-16（续）

其中最为深刻的印象不是来自歌手,而是成队的乐器演奏家:

> 有时十六位乐手一起演奏:十把萨克布号、四把短号,以及两把巨大的低音维奥尔琴;有时为十位乐手:六把萨克布号和四把短号;有时为两位乐手:一把小号和一把高音维奥尔琴。在这些高音维奥尔琴[实际上很可能是小提琴]中,我听到了其中三把,虽然每一位都非常好,但我观察到其中一位要特别优于其他。我此前从未听过如此的演奏。⑨

⑨ *Coryat's Crudities*; *hastily gobled up in five months travels*（London，1611），p. 251.

要了解这些器乐演奏者所演奏的内容,我们可以参考乔瓦尼·加布里埃尔的第一本《圣协曲》(1597年),其中包含16首坎佐纳,或可参考他最后一本(去世后发行的)出版物:《为3、5、6、7、8、10、12、14、15或22个声部创作的坎佐纳和其他器乐曲,可在各类乐器上演奏,带有管风琴的跟随低音》,由加尔达纳于1615年印制。正如书名已经表明的那样,这后一本书的内容涵盖了各种风格,全部在科亚特的描述中有所反映。

当然,声部数量较多的作品是复合唱风格的,调用一队乐器演奏者:某种意义上这可以说是最早的管弦乐队(尽管每个声部仅一位演奏者)。它以交替轮唱方式分组,在大教堂共鸣的内部空间相互应答。小一点的合奏是为木管号和小提琴能手而作的华丽练习。1615年一本出版物的标题也表明,"奏鸣曲"这个词正与坎佐纳并驾齐驱,成为新的戏剧化器乐体裁。但目前它还没有什么特别的含义;和坎佐纳一样,它是这一体裁全名"演奏用的坎佐纳"[canzona per sonare]的缩写,"从演奏用的坎佐纳"到"演奏坎佐纳"[canzona sonare],再到简单的"奏鸣

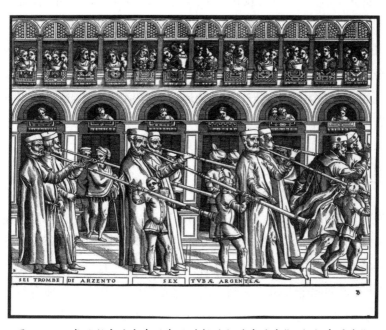

图18-6 威尼斯音乐家在服务于总督的行进中演奏"六把银色号角"

曲"[sonata]，即"被演奏"的。当然，奏鸣曲一词仍有"被演奏的"含义，但从加布里埃利的时代至今，该词的内容已经多次改变。

1597年的作品集中有一首题为《强与弱的奏鸣曲》[Sonata pian'e forte]，它不太应得的鸿隆历史声誉可[792]追溯到卡尔·冯·温特费尔德[Carl von Winterfeld]的《约翰内斯·加布里埃利与他的时代》[Johannes Gabrieli und sein Zeitalter]，这是最早的关于作曲家的学术传记之一。这本书于1834年在柏林出版，当时（尽管作此书名）伟大的作曲家往往被视为与时代相对隔绝的人，而他们的伟大往往被用时代错误的措辞来强调革新和开创性，换言之，就是用以衡量19世纪作曲家伟大程度的特征。

加布里埃利的作品（其结尾见例18-17）被温特费尔德吹捧为第一部奏鸣曲，第一部指定乐器的作品，第一部使用小提琴的作品，第一部明确力度变化的作品。但所有这些均非事实。强弱对比的段落长久以来一直暗含在"回声"的声乐及器乐作品中。对此形成的一股热潮使拉索早在1581年出版的一首供两个四声部唱诗班的牧歌《啊，多么漂亮的回声》["O là O che bon eccho"]中加以取笑。1596年，在加布里埃利作品出版的前一年，阿德里亚诺·班基耶里出版了一本四声部《法国风格坎佐纳》[canzoni alla francese]。其中一首（第11号，《管风琴边美丽的小姑娘：在回声中》["La organitina bella: In echo"]）的回声不是通过合唱团之间的对比，而是通过明确标记的强弱记号获得的。加布里埃利的作品因此不是创新的，而是具有征兆的。这是在"音乐作为场面"的早期时代，听众开始从音乐的各种效果和展示中体验感官愉悦的征兆。

[795]另一部具有征兆的，同时也许更重要的作品，是一首《小提琴三重奏鸣曲》[Sonata per tre violini]（见例18-18，其炫示的结尾），出自1615年的一本曲集。它很可能是托马斯·科亚特描述的节目中的一首。科亚特曾提及"这些高音维奥尔琴"，并且"我听到了其中三把"演奏得如此令人印象深刻。由于这首奏鸣曲中的三个独奏声部都是高音声部，因此在本例中，"为管风琴而作的低音"是真正的"通奏低音"，是一个事实的第四声部，而非一个"跟随低音"。

例 18-17 乔瓦尼·加布里埃利,《强与弱的奏鸣曲》,结尾

例 18-17（续）

例 18-18　乔瓦尼·加布里埃利《小提琴三重奏鸣曲》,结尾

这样一首作品，[796]为在独立低音上的一个或多个高音声部而作，带有在演奏时添加的不明确的和声填充，是现代标准定义中的"巴洛克"奏鸣曲。它包含在一本坎佐纳的曲集中，这确凿地证明了自17世纪以来独奏室内乐主要体裁——"纯粹"聆听享受的器乐——的谱系。四百年后，我们认为这样的事情是理所当然的。然而，正如我们将要看到的，当它是新的时（尤其是当它开始跨越意大利边界时），它引发了一些棘手的审美问题。将这首作品放在我们关于宗教改革之动荡影响的一章末尾，突显出其中的讽刺意味：几个世纪以来"绝对的"世俗器乐的精英体裁，诞生于教堂。

（洪丁　译）

第十九章　激进人文主义的压力
"表现性"风格与通奏低音;幕间剧;音乐神话

技术、审美,以及意识形态

[797]正如前几章所暗示的,将"文艺复兴"这个术语应用在音乐中,其核心的讽刺意味在于,如果我们把"完美艺术"看作"文艺复兴"的音乐风格,那么推动哲学和其他艺术"重生"的希腊复兴主义实际上是在破坏这种文艺复兴音乐风格的主导地位。如果说新古典复兴产生了音乐上的"巴洛克",那就更愚蠢了,因为这个词直到17世纪中叶才被用于艺术,当时它被用来描述罗马建筑,而且要在近一个世纪后的1733年才首次应用于音乐作品上(让-菲利普·拉莫的歌剧《希波吕托斯与阿里奇埃》),而且是作为一种羞辱。"巴洛克"是一个音乐家不需要的术语。试图从任何与这一时期音乐实际相关的方面来证明它的合理性,除了推脱、诡辩和搪塞之外,从来没有什么结果。现在它只是一种"古典音乐"的商业标签,唱片公司和广播电台将其作为"声音墙纸"进行市场营销。让我们试着忘掉它。

那么,我们将如何称呼我们过去称之为"巴洛克"的音乐——这些在16世纪末的意大利兴起、18世纪中叶以后在德国逐渐消失的曲目?我们将如何称呼它统治的时期?我们可以简单称之为意大利时代,因为在那一个半世纪里,几乎所有的音乐创新都发生在意大利,并从那里辐射到欧洲其他地区。(可以肯定的是,存在着一些小规模的抵抗,但

有意识的抵抗是对统治的承认。)

如果我们想强调它的哲学,我们可以称之为伽利略时期——以伟大的天文学家伽利略·加利莱伊[Galileo Galilei](1564—1642)命名。他是世界上第一位"现代"(即经验的或实验的)科学家,因此象征着我们现在所说的"近代早期"时期。这一时期世俗思想和世俗艺术首次在西方取得决定性的优势。(这就是为什么伽利略被宗教法庭迫害的故事获得了如此神话般的共鸣。)

当经验科学的哲学奠基人勒内·笛卡尔(René Descartes,1596—1650)的极端心物二元论使客观知识和表象的概念成为可能,我们甚至可以据此更好地称其为笛卡尔时期。1600年至1750年间,大量的音乐试图理性、系统、准确地表现客体(包括[798]客观化的情感),并为之制定规则。音乐"客观"表现的原则可以表述为"学说",是当时非常重要的一种思想。(尽管如此,音乐表现的概念并不是伴随着这些曲目诞生的,也不曾在之后消亡。)

如果我们想强调传播媒介,我们可以称其为戏剧时代。我们今天所知道的音乐戏剧诞生于17世纪之交(总体上是戏剧的伟大时代),正是在新古典复兴的影响下,它被这种新的、对表现的强调所激励,因为这正是戏剧的本质:表现的行为。但我们也不妨称之为管弦乐时代。管弦乐和大型"抽象"器乐形式也是17世纪的创新,而且这也是一个器乐炫技的伟大时代,也就是说将器乐戏剧化。(不过,音乐戏剧和管弦乐仍与我们同在,更不用说炫技了)。

如果我们想继续强调音乐的技术,那么这个时期最明摆着的名称——或许是最好的名称——将是通奏时代:通奏低音实际上是任何非键盘独奏的音乐表演中必不可少的内容,它起源于1600年前后,并如我们在前一章所知,在18世纪结束前消亡。显然,通奏低音的存在(将低音线条"实现"为和弦式和声)是贯穿这一时期的稳定因素,而它未能超越这一时期留存,这在某种意义上定义了该时期。这一点与和声本身有关,和声被重新构想和强调为驱动或塑造音乐的力量。正是这种作为独立塑造因素的和声的发展,以及将其在越来越大的时间跨度上进行配置,才使得"抽象的"音乐形式的发展成为可能。

但是,在技术、审美及意识形态之间就没有联系吗?在新古典冲动、戏剧冲动和通奏的兴起之间就没有维系的相似性吗?当然有。要找到它们,我们必须将注意力转向 16 世纪后期的佛罗伦萨学园和杰出学者吉罗拉莫·梅伊[Girolamo Mei]的著作。

学 园

最早的学园,是一所位于雅典附近阿卡德摩斯(一位传说中的英雄)花园的学校,由柏拉图在公元前 4 世纪初建立,一直延续到公元 529 年。当时,它已迁址到罗马附近塔斯库勒姆的西塞罗庄园[Cicero's villa at Tusculum]很久了。作为反异教运动的一部分,学园被罗马皇帝查士丁尼关闭,这个行为通常被与"黑暗时代"[Dark Ages]的到来联系在一起。因此,由艺术家与思想家组成的社团对"学园"一词的复兴,成为再度繁荣的人文主义知识学习中最具自我意识、最有规划的行为之一。这一复兴由柏拉图学园[Accademia Platonica]肇始,这是马尔西利奥·费奇诺[Marsilio Ficino]领导的一个非正式圈子,于 1470 年至 1492 年间在佛罗伦萨的洛伦佐·德·美第奇的宅邸聚会。

16 世纪,在贵族赞助人的支持下,文学及艺术的圈子——"学园"[Accademie],在意大利许多城市繁荣起来,但佛罗伦萨永远是中心。其中最负盛名的是成立于 1540 年的"潮湿者学园"[Accademia degli Umidi],即后来的[799]佛罗伦萨学园[Accademia Fiorentina],委托翻译了许多希腊和拉丁作家的著作,以及关于意大利(确切说,是托斯卡纳的)文学风格的论文。21 岁的梅伊[Mei](1519—1594)成为该学园最年轻的创始成员。他的论文最初由学园资助,虽然致力于意大利文学,却已经揭示了一些希腊音乐理论的知识。从 1551 年开始,他以希腊音乐为主要研究对象,并于 1573 年完成了关于调式的四卷论著《论古代音乐的调式》[De modis musicis antiquorum]。当时他生活在罗马。

这部博大精深的论著引用了从亚里士多塞诺斯[Aristoxenus]、托

勒密到波埃修斯等古典作家的著述,并总结了直至格拉雷亚努斯的"现代"调式理论,涉及调式的调音与结构,以及它们的表现力和"伦理"效果。总结卷主要以亚里士多德为基础,讨论了这些调式在教育、治疗,以及最终在诗歌和戏剧中的应用。梅伊断言,在古代,诗歌和戏剧总是唱出来的,而且无论是由独唱者还是合唱团,无论是无伴奏还是乐器伴奏,总是单声部演唱的。尽管包含了丰富的信息,梅伊的论著没有包含希腊音乐的实际例子,除了本书第一章末尾提及且例举过的德尔菲圣歌[Delphic hymns]。

因此,尽管梅伊有着专业知识并且勤勉,尽管他的论文包含任何人可能想知道的希腊音乐知识,但却没有使人对这些音乐作何声响有所了解。而且,相当矛盾的是,这正是它对当下音乐进程产生重要影响的原因。没有任何音乐证据可以反驳他对希腊音乐所能做到和如何做到,以及为什么当下音乐不再能达到同样效果的那些令人印象深刻的断言。

梅伊不知道希腊音乐听起来像什么,但他知道(或者他认为自己知道)它听起来不像什么。它并没有充斥着由自负的感官主义者发明的对位,这些人专注于自己的技巧和仅仅是听觉上的刺激。他们的音乐只是大量的声音和愤怒,没有任何意义,因为许多同时发生的旋律"同时传递给听众灵魂的,是不同和相反的情感"。[①] 梅伊相信,正是因为希腊音乐是单声的,也因为它们的调式并不都使用同一组音高,希腊人才能够通过音乐实现他们的精神奇迹或道德影响。

梅伊的研究被一群佛罗伦萨人文主义者所熟知。1570 和 1580 年代,他们在乔瓦尼·德·巴尔迪伯爵[Count Giovanni de' Bardi]的家中聚会。巴尔迪是马耳他抵抗土耳其人的英雄,也是托斯卡纳大公弗朗切斯科一世[Grand Duke Francesco I of Tuscany]最喜欢的朝臣。巴尔迪负责为他组织宫廷娱乐活动,包括宏大的音乐场面。正是以后一种身份,巴尔迪逐渐对舞台或戏剧音乐产生兴趣。他与梅伊就希腊悲剧和喜剧音乐通信,并让受雇于他的琉特琴手兼歌手文琴佐·加利

① Girolamo Mei, Letter to Vincenzo Galilei (8 May 1572), trans. Claude V. Palisca in *The Florentine Camerata: Documentary Studies and Translations* (New Haven: Yale University Press, 1989), p. 63.

莱伊[Vincenzo Galilei](约1530—1591)与这位伟大学者联系。

加利莱伊曾随扎利诺学习(我们知道,他的儿子伽利略在另一个领域为自己树立起名声),是巴尔迪圈子里受过最好训练的音乐家。他已经发表了一部关于如何将复调音乐改编为琉特琴伴奏的独唱曲的专著,并开始润色扎利诺的《和谐的规则》[*Istitutioni harmoniche*],当它在人文主义者中传播之时为其补充了古代音乐理论的信息。正是在这项工作中,加利莱伊开始与梅伊通信。梅伊的研究揭示了古代调式和调音系统与现代系统之间的差异,这与扎利诺关于新系统是直接从旧系统发展而来的断言相矛盾。这挑战了"完美艺术"的历史合理性,由此使加利莱伊疏远了扎利诺。实现古代理论与现代实践之间的真正调和,成为加利莱伊的使命。

他始终没能做到这一点;事实上,这样的事情几乎是不可能实现的。但他与梅伊的书信却使他产生了这样一种观点:"完美艺术"远不是音乐的终极完美,它轻率偏离了古人所实践的音乐的真正意义和目

图19-1 文琴佐·加利莱伊,《古今音乐对话》封面

的,恢复古人创作的音乐之表现力,唯一途径应是剥离对位的纯粹感官装饰,回归到一种建立在真正模仿自然基础上的艺术。

加利莱伊将这个煽动性的论断转化为一种恰当的柏拉图式对话:《古今音乐对话》[Dialogo della musica antica e della moderna]。其中两位虚构的对话者以巴尔迪伯爵(该书于1581年出版时题献给他)和皮耶罗·斯特罗齐命名,后者是巴尔迪所谓"卡梅拉塔社"[Camerata]圈子里的一个贵族业余爱好者。这本书出自音乐从业者,采用直截了当的论辩语言写作,陈述来自梅伊纯粹的"学术"研究原理,并引发了争议(几年后,扎利诺本人在其论著《音乐补论》[Sopplimenti musicali]的附录中进行了尖锐的反驳)。

加利莱伊将最猛烈的抨击留给了牧歌作曲家(尽管他自己在七年前出版了一本牧歌集,并将在六年后再版),因为牧歌作曲家已经认为自己是音乐的人文主义改革者。在他们的作品中,他们已然声称是在模仿自然,甚至在反宗教改革运动中,对教会音乐作曲家产生了巨大的影响。加利莱伊假借为希腊人说话,嘲笑那些牧歌作曲家所作的拙劣模仿。"我们的对位实践者们,"他冷笑着说,

> 他们模仿这些词,每次他们为一首十四行诗、一首牧歌或其他诗篇作曲时,人们都会在其中找到一些诗句,比如说"苦涩的心和猛烈、残酷的欲望",这正是彼特拉克一首十四行诗中的第一行,他们会注意到,在唱这首歌的声部之间有许多七度、四度、二度及大六度,通过这些,他们在听众的耳畔发出一种粗糙、令人难受的、刺耳的声音。有时他们会说他们模仿了文字中的一些想法,其中有些具有"逃离"或"飞翔"的含义。它们会以让人难以想象的急速毫无优雅地说出。至于像"消失""陶醉""死亡"这样的词,它们会使这些部分突然静默,以至于不会产生任何这样的效果,反而会让听众感到可笑,或者当他们觉得自己被嘲笑时,会感到愤怒。对于指向对比颜色的词,如"深色"对比"浅色的头发"等类似的词,他们会分别用黑色与白色音符配乐,以他们所谓最机敏和精明的方式表达词义,毫不介意他们把听觉完全降级为形式和颜色的附属品,而

这是视觉和触觉的专属领域。还有一次,有这样一句诗:"他下到地狱,进入冥府之神的地界。"他们会让其中一个声部下行,如此使歌手听来更像是有人呜咽着威胁吓唬小女孩,而不是像唱着一些合情理的内容。当他们发现相反的情形——"他渴望着星辰"——他们会让句子在如此高的音域中激昂陈述,以至于任何人在痛苦中的尖叫也无法与之匹敌。

这些不幸的人,他们没有意识到,如果任何一位古代著名的演说家以这样的方式说出两个字,他们会立刻被听众嘲笑和蔑视,会被讥讽和鄙视为愚蠢、悲惨和毫无价值的人。②

我们已经看到过以最为严肃和有效的方式实践的所有上述技术和许多同类技法。即使是"眼乐"[Augenmusik](如加利莱伊的黑白色音符例子)也有一个非常严肃的动机,可以在雅各布斯·加卢斯这样的音乐家手中产生令人毛骨悚然的听觉效果(见前一章中他的《圣约翰受难曲》,例18-12)。但是加利莱伊嘲笑"牧歌创作手法"有一定道理:它们是间接和人为的模仿,基于类比——也就是说,基于共有的特征,而不是基于同构关系,即真正的结构全等。因此,它们就像文字游戏,或俏皮话。根据俏皮话的作用原理,它们可以被当作是幽默。事实上,我们经常对牧歌技法做出对待笑话一样的反应,即便是对严肃的那些:当我们"领会其义"时,我们会心一笑。

表现性风格

问题是,音乐和自然之间真的有什么同构关系吗?加利莱伊认为,如果我们说的自然是指人的自然,即本性,那么说话,也即语言学家仍然称之为"自然语言"的,就是那个同构关系。柏拉图自己就解释了调式的"精神气质",即它们在这种同构性基础上影响灵魂的能力。在《理想国》

② Vincenzo Galilei, *Dialogo della musica antica e della moderna*, ed. Favio Fano (Milan: A. Minuziano, 1947), pp. 130—31. ([译按]原文如此,编者似应作Fabio Fano。)

中,苏格拉底只允许两种调式的音乐存在于他的"理想国"中:一种是"恰当地模仿一名参与战争或任何强迫性事务的勇士的话语和口音,当他经历失败,或受伤,或死亡,或陷入其他不幸时,在所有这些情况下,他都会以坚定的忍耐力面对命运,并击退命运的打击";还有一种,是模仿"一名并非强迫,而是自愿从事和平工作的人,或试图就某事说服他——对方如果是神,就通过祈祷,如果是人,则通过劝说、训诫——或相反地,他听从向他祈求、说道、试图改变他想法的人,继而顺从对方的期许,不自以为是,而是谦虚、适度行事,接受后果"。③ 与苏格拉底对话的格劳孔提示称,他所描述的分别是多利亚和弗里几亚调式。

因此,在加利莱伊激进的人文主义思想中,音乐模仿的真正对象不只是词语,而是语调、音调、腔调,以及通过字面意义及超越字面意义进行交流的所有其他"超词项"[paralexical]方面(在矛盾或反讽的情况下,要比词语可信的方面)。尤其要注意柏拉图的弗里几亚是"说服"的调式。这就是音乐的目的:它是伟大的说服者。所以加利莱伊的激进人文主义是音乐修辞另一种特别字面的展现:音乐是一种说服的艺术。"因此,"加利莱伊总结道,

> 今后,当音乐家们从剧院演员和小丑表演的悲剧和喜剧中取乐时,让他们暂时停止不必要的大笑,而是亲切地观察当表演一位绅士和另一位绅士安静地交谈时,演员们说话的方式,他们是在多高或多低、多强或多弱、多快或多慢的范围内发音。让他们稍微注意一下,当一位绅士和他的仆人说话,或者其中一个仆人和另一个仆人说话时,他们之间的区别和对比。让他们想想王子是如何与子民或家臣交谈的;他又是如何与寻求帮助的请愿者交谈的;一个人是如何在愤怒或兴奋时说话的;一个已婚的女人如何说话;一个女孩、一个单纯的孩子,或一个诙谐的荡妇如何说话;一个情人是如何与他的爱人说话,以说服她满足他的愿望;一个人是如何在悲

③ Plato, *Republic*, 399a-c, trans. Edith Hamilton and Huntington Cairns, *The Collected Dialogues of Plato Including the Letters* (New York: Pantheon Books, 1961), pp. 643—44.

伤、哭泣、恐惧、欢欣时说话。如果仔细和用心,从这些不同的观察中,我们可以推断出表达任何意义或情感最适合的方式。④

简而言之,音乐家将获得的是一种真正的"表现性风格"[stile rappresentativo]。这一点对于牧歌作曲家来说并不陌生:我们已经在奇普里亚诺·德·罗勒的《来自东方的美丽地方》(Dalle belle contrade,例17-15)中观察到了一些对言语相当有效和准确的模仿。但即使是在最有效、最严格的表现性复调配乐下,富有表情的诗歌或文本声音的单一性与实际歌唱声音的多样性之间也存在着根本的矛盾。加利莱伊提出的解决方案不是回到字面意义的单声音乐[monophony],而是回到他所说的"单声曲"[monodia],即由琉特琴伴奏(在这种情况下,类似于阿波罗的里拉琴)的单独声部。以这种方式,即使是富表情的和声也不需要为表现性牺牲。

简而言之,他提出了一种他早就提倡并示范过的音乐:琉特琴伴奏下的独唱,或许可以视为通奏低音实践的变体。但是,这长期以来仅为众多表演形式中的一个(而且是很少出现在书写中的一个),现在却成了一个重要目标。而且此时提倡的声乐风格是新的,因为它比复调牧歌更进一步地从实际的、展现的、清晰的言谈中获得它的旨趣,而非得自于对诗句的形式安排中。加利莱伊在次年为但丁《地狱》中的一些诗句配乐,并为巴尔迪的卡梅拉塔社表演,以示范单声曲的风格。然而,加利莱伊的这些或任何其他单声作品都没能留存下来;加利莱伊在梅伊的研究基础上想象的那种音乐只能从其他人的作品中推断出来。

幕间剧

关于新的激进人文主义美学,其中一次最早的实际演示或测验,发生在1589年。当时巴尔迪伯爵被要求为其最初的赞助人弗朗切斯科的兄弟兼继承人(有人说是凶手)托斯卡纳大公费迪南多·德·美第奇

④ Galilei, *Dialogo*, p. 162.

与洛林公主克里斯蒂娜的婚礼组织娱乐活动。巴尔迪伯爵抓住这个机会，让他的朋友们制作了一套庞大的、奢华的幕间剧。这是为在一部朗诵喜剧（宫廷诗人吉罗拉莫·巴尔加利的《朝圣的姑娘》[*La pellegrina*]）的幕间演出的寓言式露天音乐庆典。

这种幕间演出是意大利北部戏剧的一种特色。其初衷是功利主义的，音乐也相应地较朴素：由于幕布不在幕间降下，音乐插曲（通常是器乐，在舞台侧边演奏）仅仅表明了戏剧的分段。然而，特别是在佛罗伦萨，而且尤其是在宫廷庆典上，这种幕间剧变得越来越奢华和昂贵，这是一种炫耀性消费形式，意在用主人的财富和慷慨打动受邀的客人。它们的顶峰出现在美第奇家族婚礼上，而且每一次都努力超越上一次。

1518年，洛伦佐·德·美第奇（不是那位"伟大的"，而是他的孙子乌尔比诺公爵）成为第一位以这种方式荣耀自己的佛罗伦萨统治者。1539年柯西莫一世婚礼上的音乐是首次得以留存的美第奇婚礼音乐，由牧歌作曲家弗朗切斯科·科尔泰奇亚（Francesco Corteccia）创作，包括为24个声部而作的经文歌和牧歌，由完整的乐器家族对声部进行重复加厚。这可以说是"协奏"曲时代之前的"协奏"曲，但乐器还没有自己独立的部分。在协奏的段落之间，一个代表阿波罗的歌手由"里拉琴"（也可能是琉特琴或竖琴）伴奏着演唱。他的音乐并没有被记谱；据推测，它是根据一种（据我们所知）可追溯到15世纪的方法，在一个基础低音上即兴创作的一些"咏叹调"组成。

[804]从那时起直到1589年，没有幕间剧留存下来。但纪念册上有大量的布景插图、活动描述和参与者名单，人们可以从中了解音乐娱乐活动的规模。例如，作为巴尔迪的朋友和赞助人，弗朗切斯科一世1565年婚礼的纪念册上列出了35件乐器，其中包括4件双层手键盘的羽管键琴（这表明，在被记录下来的几十年前，通奏风格伴奏已经在实际中使用）和2件臂式里拉琴，这是用来伴奏阿波罗独唱、演奏和弦的弓弦乐器。

1589年为费迪南德举行的婚礼是美第奇盛典中最为奢华的一次。六部幕间剧的台词类似于音乐神话的历史。其中一位作者是著名诗人，同时和巴尔迪一样也是一位贵族出身的"学园院士"奥塔维奥·里努奇尼（Ottavio Rinuccini）。这些音乐神话历史分别描述了天体的和

图 19-2　文图拉·萨林贝尼,《美第奇的费迪南德与洛林的克里斯蒂娜的婚礼》(1589),在这个场合佛罗伦萨卡梅拉塔社的成员设计出他们的"幕间剧"

谐;缪斯的歌唱比赛;阿波罗屠龙;黄金时代的到来(这个与主题无关,但却是贵族婚礼礼仪所必需的);阿里翁的故事(一位半传奇的诗人,根据神话,溺水的他被回应他歌声的海豚救出);以及一个总结性寓言:"节奏与和谐从天堂降临人间。"舞台设计由埃米利奥·德·卡瓦利埃里主持,他在费迪南德登基托斯卡纳公爵座前担任罗马枢机主教期间,曾任后者的音乐总监。

幕间剧中那些为七个唱诗班多达三十个声部而作,常常配有器乐小回归段或辛弗尼亚的大型协奏分曲,主要是伟大的牧歌作曲家卢卡·马伦齐奥[Luca Marenzio]和美第奇教堂的管风琴师克里斯托法诺·马尔维奇[Cristofano Malvezzi]的作品。马尔维奇也是巴尔迪的朋友,他将一本利切尔著作题献给了巴尔迪。卡瓦利埃里作为费迪南德的私人音乐家,被给予了最突出的地位。他创作了开幕的牧歌(《至高的境界》[Dalle più alte sfere],"我,和谐,从最高的天体降临到你的身边",这是巴尔迪写的词句)。其中有一段为他的女门生,炫技歌手维多利亚·阿吉雷[Vittoria Archilei]而作的极度装饰的部分(例 19-1a)。而结束

例 19-1a 选自 1589 年的《幕间剧》,起始咏叹调,第 5—9 小节

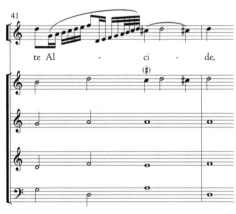

From the highest spheres,
As friendly escort to the heavenly Sirens,
I am Music, and come to you, O mortals,
After rising to Heaven on beating wings
To carry the noble flame:
For never had the sun seen a nobler pair
Than you, the new Minerva and mighty Hercules.
(Only the last line included in the example.)

从最高的天体,
作为对上界塞壬的友好护送,
我是音乐,凡人呐,到你们这里来,
在振翅升天之后

传递圣火:
因为太阳从未见过比你们更高贵的一对
新的密涅瓦和威严的大力神。
(示例中仅包含最后一行。)

演出的是一个宏大的颂扬终曲,直接向大公和他的新娘致意(《噢!这是何等的新奇迹》[O che nuovo miracolo])。这是一首为全体人员而作的舞会歌(ballo)或者说协奏的舞蹈-歌曲(例19-1b是其主要的小回归段),建立于一个基础低音之上。这首歌曲将在其他作品中以"佛罗伦萨咏叹调"[Aria di Fiorenza]、"大公的舞会歌"[Ballo del Gran Duca]或"宫廷的舞会歌"[Ballo di Palazzo]之名流传一段时间。

例19-1b 选自1589年的《幕间剧》,终场舞会歌的主要小回归段(《佛罗伦萨咏叹调》)

例 19–1b（续）

例 19 - 1b（续）

啊，新的奇迹啊！
降临至尘世
在一个崇高的，神圣的展示中，
看，那些点燃生命的神！
看许门和维纳斯
踏足大地。

尽管如此，巴尔迪还是设法让他的年轻朋友创作一些曲目。这些音乐家经常参加他的卡梅拉塔社聚会，并参与加利莱伊的新古典主义实验。朱利奥·卡契尼[Giulio Caccini]（1618 年卒）是美第奇宫廷极具声望的歌手。他后来声称，他从巴尔迪聚会上见到的诗人和哲学家们的"博学演讲"中学到的东西，"比 30 多年来从对位法研究中习得的还多"。⑤ 他创作了一段女巫独唱咏叹调（由他妻子演唱）以开启第四个幕间剧。这是最早写下来的原创"通奏"作品之一（例 19 - 1c）。雅各布·佩里（1561—1633），严格来说是一位贵族的业余爱好者，但也是

⑤ Giulio Caccini, preface to *Le nuove nusiche* (1601), ed. Angelo Soleti, in *Le origini del melodrama: Testimonianze der contemporanei* (Turin: Fratelli Bocca, 1903), p. 56, trans. Piero Weiss in Piero Weiss and Richard Tarusin, *Music in the Western World: A History in Documents*, 2nd ed., p. 143.

例 19-1c 选自 1589 年的《幕间剧》，朱利奥·卡契尼，《我要使月亮从天上坠落》，开头

（女巫咏叹调）
我，能使月亮

从天而降者,
命令你
坐在高处
并看到整个天空者,
告诉我们,全能的永恒之神何时
将他的一切恩典倾注大地。

一位颇有成就的音乐家。他是马尔维奇的学生,自诩"俄耳甫斯歌手",以一个特制的巨型琉特琴(或大琉特琴[archlute])为自己伴奏。他称这件乐器为奇塔隆琴[chitarrone],名字取自希腊奇萨拉琴[kithara]或里拉琴[lyre](图 19-3;但更常见的是[805]以"短双颈琉特琴"[theorbo]之名为人所知,按字面意思解,即为"摇弦琴"[hurdy gurdy])。佩里创作并在奇塔隆琴伴奏下演唱了第五幕间剧中极受欢迎的歌曲,这是一首阿里翁的咏叹调,他躺在海底,回声效果暗示了阿里翁沉浸水中的境况(例 19-1d)。

图 19-3 雅各布·佩里扮演阿里翁,演唱他自己在 1589 年创作的第五幕间剧

例 19-1d 选自 1589 年的《幕间剧》,雅各布·佩里,《自那黑暗的波浪中》,开头

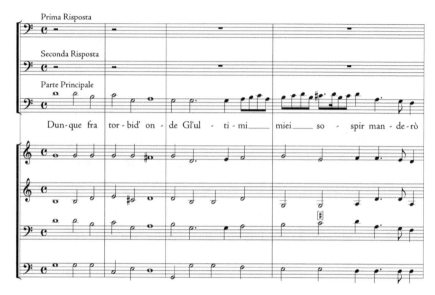

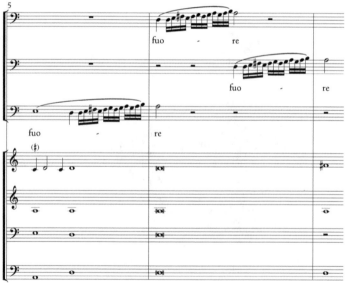

(阿龙的咏叹调)
然后从黑暗的海浪中
最后一声叹息,我将发出(发出……发出……)
真是太好了你甜美的口音(音……音……)
加倍了我的折磨(磨……磨……)

"单声歌曲革命"

[806] 卡契尼和佩里的咏叹调是 1589 年幕间剧中走向"单声歌曲叛乱"（借用音乐史学家皮耶罗·魏斯[Piero Weiss]的说法）仅有的行动。⑥ 这是一个巧妙的表达，因为历史学家已经习惯把其后十几年内发生的事称为伟大的"单声歌曲革命"，而且许多参与 1589 年庆典的名字，包括里努奇尼[Rinuccini]、佩里、卡契尼、卡瓦利埃里[Cavalieri]，同样也会在世纪之交的单声歌曲"革命"中出现。

然而，在 1600 年前后实际发生的并非突然的音乐革命，而是此前整个世纪逐渐成形的音乐实践以印刷品形式出现而已。近期的人文主义复兴及伴随的所有新古典理论，以及著名赞助人的支持，给予这些实践额外的推动力，它们显现于以下四本名著中。

1600 年，也就是 16 世纪的最后一年，埃米利奥·德·卡瓦利埃里在罗马出版了他的代表作《灵魂与肉体的表现》[*Rappresentatione di Anima, et di Corpo*]。这是一部宗教戏剧，根据标题页所示，它被构思为"歌唱中的朗诵"[*per recitar cantando*]（字面意思是"如歌唱般朗诵"），原意是为一个被称为"十字架布道协会"[Oratorio del Crocifisso]的罗马非神职布道者协会的团体表演所用。这个团体在圣马塞洛教堂的会议室聚会，卡瓦利埃里家族成员许多年来在那里监督四旬斋音乐。埃米利奥本人在 1578—1584 年间也是如此。（但实际上，这部剧是在狂欢节期间在圣玛利亚教堂，即所谓的"新教堂"[Chiesa Nova]）集会厅表演的。）就其实际内容而言，《表现》与佛罗伦萨幕间剧并没有太大的不同，尽管相比之下它要朴素得多。但它是一个连续的戏剧性整体，而非六段松散联系的插曲。

独唱音乐由一串短小歌曲组成（有些是分节歌，有些是类似牧歌的华丽单诗节，还有些带有舞蹈节拍），以音乐化的散文朗诵连接起来，这

⑥ Piero Weiss, review of W. Kirkendale, *L'Aria di Fiorenza, id est Il Ballo del Gran Duca* (Florence, 1972), *Musical Quarterly* LIX (1973): 474.

后来被称为"宣叙调"[recitativo]。它在乐谱中被标记在"数字低音"[figured bass],也即一条连续低音线之上。其中需要填充的和声用小小的数字表示音程(图19-4)。就事实而论这是(但只是碰巧)最早印刷的数字低音。

在1600年的后几个月(或者按现行历法,就是17世纪的第一年,

图19-4 灵魂(Anima)与肉体(Corpo)在一组数字低音(首次见于印刷品)上对话,选自埃米利奥·德·卡瓦利埃里,《灵魂与肉体的表现》(罗马,1600)

1601年早期），同一个神话剧的两个不同配乐先后印发。作者是佩里和卡契尼，他们成了心怀嫉妒的对手。这部戏剧是由里努奇尼（Rinuccini）创作的田园诗或田园剧，题为《尤里迪西》[*Euridice*]，是根据古罗马诗人奥维德[Ovid]在[812]《变形记》[*Metamorphoses*]中讲述的俄耳甫斯和尤里迪斯的故事改编的。佩里的配乐较早：1600年10月6日，作为纪念玛丽亚·德·美第奇与法国国王亨利四世结婚庆典的一部分，表演了佩里的配乐（在卡契尼的坚持下添加了一些他创作的插段。卡契尼仓促创作的配乐在出版后的两年内并不会被完整表演。毫无疑问，他是在试图跟他的竞争对手"抢跑"）。这两部戏剧的音乐在设计上与卡瓦利埃里的《灵魂与肉体的表现》相似，只是有着更多的宣叙调。戏剧的连续性比场面更受重视。

1601年后期（或新历的1602年早期），卡契尼发行了一本带有数字低音的独唱歌曲集，题为《新音乐》[*Nuove musiche*]。这是音乐史上最畅销的歌集。它的意思不过是"新歌"或"新曲"，但是那些误解了意大利语用法，认为它是"新音乐"的宣言或新音乐时代的黎明的人赋予它更深刻的意义。新古典主义宣传的喧嚣无疑在一定程度上解释了该书的声誉日隆，但它在世纪之交的出现肯定更为关键。（历法，甚至十进制，对我们历史感的影响永远不应被低估。对这一点，任何经历过2000年千禧狂热的人都不需要被提醒。）

将单声歌曲风格带入印刷这一权威媒介的是卡瓦利埃里、佩里以及卡契尼在世纪之交结队般的出版物，再加上维亚达纳[Viadana]1602年的《百首教堂协奏曲》——这部相当于为宗教的拉丁文本配上"新音乐"的作品，我们在上一章已有所了解。印刷将单声歌曲风格广泛地传播开来：这起到了真正重要的作用。此外，这两部《尤里迪西》戏剧的出版也得益于上流贵族赞助人的威望，使它们在现代有最早的歌剧之名。由于这种威望和权威性传播，几十年来在意大利发展的表演实践现在得以成为欧洲所有国家标准的"作曲"实践。

但这毕竟也是一场革命，虽然它并不是由某个作曲巨匠或一组作曲家独力带来的革命。后者是传统史学——资产阶级史学，以免我们忘记——描述并颂扬的变革。无论是在艺术上还是在其他方面，这种

变革都是通过讲述卓越、有远见的("革命")个体的英勇努力呈现的。事实上,如果将相互重叠的人员大致按(同样重叠的)时间顺序排列,那么单声歌曲革命是由表演者、编曲者、赞助人、教士、学者、教师、作曲家和印刷业者缓慢发展起来的事业。唯一突然出现的角色是印刷业者。

牧歌与返始咏叹调

为了更仔细地观察这种"革命"的早期印刷品,最简便的办法是按时间倒序进行,在这种情况下,将会产生一个规模和体裁复杂性不断扩大的次序。卡契尼的《新音乐》可能包含几十年前在卡梅拉塔社里创作(也可能是第一次即兴)的歌曲,相当于一种对基本元素或原始材料的展示。早期连续的音乐戏剧和"表演"就是以这些基本元素或原始材料[813]形成的。事实上,《新音乐》包含了一小部分卡契尼自己的更大型的表演场面,包括来自一部音乐戏剧《切法洛的诱拐》(Il rapimento di Cefalo,模仿奥维德)的四首咏叹调和两首合唱。该剧为一场美第奇婚礼提供了主要的娱乐,这正是佩里的《尤里迪西》[Euridice]为之揭幕的同一场婚礼盛典。

《新音乐》的大量篇幅为单独的歌曲和一篇指导歌唱家以恰当的贵族化方式快速而轻松地(即以非常巧妙但不经意的方式)演唱的论文。这些歌曲有两种基本类型,我们对其之前的形态已经熟悉。以重复为基础的诗节类型是"咏叹调"[arie]。其他采用单一诗段,或者如我们现今在音乐学(一种德国行话)中不太文雅地称为"通谱体"[through-composed]的是"牧歌"。这因而提醒我们(我们也应记住!),牧歌并不一定是多声部歌曲[part-song],任何为单一诗段创作,以一种细腻处理文字的风格,不使用惯用模式的重复或叠句的都可被称为牧歌。当我们牢记这一事实时,我们就有了一种新的方式来理解卡契尼赋予其牧歌的重要性。在卡梅拉塔社的激励下,他在这些歌曲中沿着新古典主义路线进行试验,并发现了"宣叙风格"[stile recitativo]。这种风格,相比任何其他风格可以更好地"触动心

中情感"[muovere l'affetto dell'animo]，⑦或者用我们现在的话来说，在情感上打动听众。

于是卡契尼在序言中宣告或者说吹嘘：这个伟大发现发生在大约15年前的1580年代中期（事实上，为了与卡梅拉塔社联系在一起，必须如此）。对这一次序主张，卡瓦利埃里提出了强烈质疑，但这也不会耽误什么，因为反正加利莱伊可能才是那个最早的人。但卡契尼的牧歌确实是观察"单声歌曲"活动的起点。

《我美丽的阿玛丽莉》[Amarilli mia bella]（图 19-5[摹本]；例19-2[转录的第一诗行]）有一段来自瓜里尼《诚实的牧羊人》的典型爱情抒情诗，长期以来一直是牧歌韵文的重要素材。为其配乐是一个有计划的或意欲引发争论的行为——证明只有单声歌曲才能真正完成牧歌任务。然而，这是一首没有"牧歌创作手法"的牧歌。没有一个词是"绘就的"。没有快速音阶显示箭的飞行；没有砰砰的敲击显示心脏的跳动。有的只是说话，以接近正常语速并限定于正常音域的方式说出：整个歌唱声部局限于九度的音域范围，但实际上只有一个八度，因为高音只在接近终止前达到过一次——这明显是音域与修辞强调之间的关联。

而这个修辞强调正是这首歌曲的全部目的。一切都与之相关，包括之前数字低音所指明的和声。这些数字只显示了不能想当然的东西；随着时间的推移，随着习惯的养成，需要的数字越来越少，剩下的数字也越来越成为惯例。第一个数字是低音 #F 上的 6，表示我们现在所称的"三六"和弦位置，这个术语实际上反映和回顾了旧的数字低音记谱法。（我们也将这种和声称为三和弦"第一转位"，但和弦根音和转位的概念在未来一百年或更长时间内尚不会进入音乐家的词汇。）但请注意，在第四小节，一个 #F 音被允许在没有数字的情况下暗示相同的和声，因为届时（或者如作曲家的假设），读谱者将领会到低音中的导音（事实上任何升高的音符）通常[815]需要一个六度而非五度音（加上总是暗示出的三度）来完成它们的和声。

⑦ Caccini, preface to *Le nuove musiche*, trans. Piero Weiss in *Music in the Western World*, 2nd ed., p. 144.

图 19-5 朱利奥·卡契尼《我美丽的阿玛丽莉》(《新音乐》,1601 年)

例 19-2 朱利奥·卡契尼,《我美丽的阿玛丽莉》,转录的第一对句诗行,第 1—10 小节

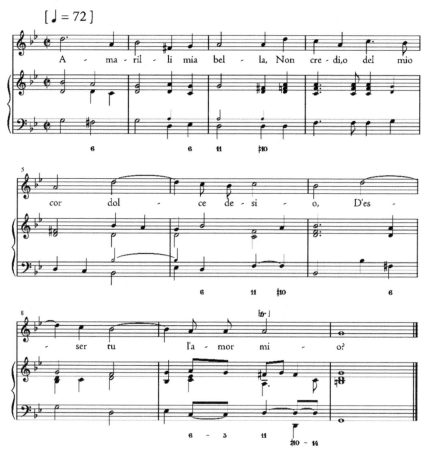

阿马里利斯,我的宝贝,
你不相信吗,哦,我的
内心的甜蜜喜悦,
不相信你是我的爱人吗?

[815]这种富有表现力的和声出现在终止中,在持续很久的音符下方。其延迟的解决不仅再现而且在实际上唤起了听众的欲望,这种欲望是所有爱情诗的主要主题。古希腊的"喻德"理想——情感的"传染"——因此得以实现(并不是说柏拉图会同意传播这种特殊的感情!)。在这种通奏实践的早期阶段,数字代表固定在音区中的特定音高,而不是通用的音程。主要的终止模式——11—#10—14(出现 6

次，从第二行谱表开始)将稍后表示为 4—♯3—7，从每个数字中减去一个八度(＝7 级)；它现在可被识别为我们熟悉的"4—3"延留［suspension］，这是我们从早期的"通奏低音"符号中保留的另一个术语。(再晚些，升号将会独自表示一个升高的三度，数字将会标为：4—♯—7。在两个不协和音，即延留的四级音和作为倚音的七级音(这在"完美艺术"写作中不被允许)得到解决前，线条不会终止。这样的和声增强方式将加强任何由修辞强调的情感。

最明显的修辞效果是对文本的重复，它借用自复调牧歌，但极大地强化了。复调牧歌通常重复最后一句或对句以确立最后终止，卡契尼重复了最后四行，相当于诗一半以上的篇幅。然而按原样重复又有什么修辞意义呢？这样的做法可能比增强表现力让人更快生厌。

如果它确实是原样重复，那将很可能如此，但事实非也。它只是看起来如此。我们必须再次提防，不能通过音乐看起来如何来判断音乐。这里仍然需要考虑一种口头的实践，对此卡契尼在《新音乐》的序言中进行了冗长的举例讨论。该序言对我们来说是一份宝贵的文件，到目前为止远比它所为之作序的歌曲本身更出名。对我们来说，它所介绍的不是一本歌曲集，而是整个有关音乐-修辞装饰实践的书。这是 17、18 世纪几乎所有音乐表演中不变的"口头"元素，但是在音乐文献中几乎看不到痕迹。

卡契尼早在成为"作曲家"(也就是写下歌曲的人)之前就已是技艺高超的歌手，他在这篇精彩的序言中大方地向读者透露了自己所有的歌唱花招——他称之为"喉门震音唱法"［*gorgia*］(即"喉咙音乐"，从这个名称已能看出端倪)。他告诉我们，这是他从自己的老师西皮奥内·德尔·帕拉［Scipione del Palla］处习得的第一件事。他的老师将这些招数作为行业秘密小心保护起来。虽然卡契尼严厉地劝诫那些热情的笨伯避免过度使用它们，但他提供了对于这些方法的首个系统研究。独唱演员(单声歌曲中只会用到这类歌手)将可以通过这些招数对书面文本进行修辞上的扩展和铺叙。这是关于施展魅力具有启发的一课，同时也提醒我们，任何只以文本形式存在的表演曲目会带来多大的损失。

［817］卡契尼修辞上的装饰包括一些将"经过句"［*pasaggii*］(如快

速跑动句等)中写的音符成倍增加(或者,按此类推,分割)的做法。另一些则设计为模仿(或者更确切地说,风格化)各种声调或"说话的方式",它们表达了强烈的情感,因此只应在唱"热情的歌曲"时使用,而非"用于舞蹈的小坎佐纳"。卡契尼选择"感叹"[*esclamazione*]一词来指代其中一种此类模仿。它被形容为"热情的基础",体现了生理上表现情感的直接性。[8] 它包括在长音符上逐渐响亮的声音,直至成为叫喊声,通过首先减弱音量再开始增加音量的手法而变得更为巧妙。熟悉现代"渐强/渐弱"记号的音乐家会称其为"倒发夹状"。(在和声允许的情况下,"感叹"也可以通过从比实际音高低一个三度开始,然后逐渐向上滑动来完成。卡契尼警告说,这不适合初学者。)很明显,"感叹"就像是一声叹息。

卡契尼继而比拟不连续的讲话,即喉咙的颤抖和哽咽。他称对声音颤抖或震动的巧妙模拟为*gruppo*(群颤音)或"音群",涉及音阶相邻音符间的快速交替。当然我们会称之为颤音。卡契尼的颤音[*trillo*]指的是另一回事:它是一个单音快速、可控的重复。(有关卡契尼的颤音和音群的例子,见图 19-6。)卡契尼的话语中并没有传达出颤音听起来如何,(例如)重复究竟是完全分离的,还是颤音更像是一种幅度加大的振动。他认识到了这一不足,因此邀请读者聆听他妻子的歌声,以获得一个完美的例证。而可能会演唱单声歌曲的现代歌手们则只能满足于作者的话与他们自己的尝试。

最后,卡契尼列出了一些"装饰音"[graces],即修改旋律线以加强"在和声中说话"和"疏漏音乐"效果的方法。这些方法主要涉及一些节奏上的自由,使歌手与低音"不同步"。在这方面,单声歌曲演唱似乎与"轻哼"[cronging]有很多共同点。"轻哼"是一种柔和、微妙、高度变音和修饰的演唱方式,具有表现亲密的意图。它是 20 世纪 20 年代男性夜总会歌手对电麦克风的发明采取的回应。这个词据说源自古斯堪的纳维亚语(*krauna* 在现代冰岛语中是"咕哝"的意思),但这种歌唱风格在很大程度上是由意大利血统的歌手鲁斯·科伦波[Russ Columbo]、

[8] Caccini, preface to *Le nuove musiche*, trans. John Playford in *A Breefe Introduction to the Skill of Musick* (London, 1654), in Oliver *Strunk*, *Source Readings in Music History* (New York: Norton, 1950), p. 382.

图 19-6 "喉门震音唱法"(颤音与群颤音)示例,摘自卡契尼《新音乐》(1601 年)序言

弗朗克·辛纳屈[Frank Sinatra]、佩里·科莫[Perry Como]、托尼·贝内特[Tony Bennett](即 Anthony Benedoto)开创和维持的。想象一下他们其中一位歌手如何演唱卡契尼《我美丽的阿玛丽莉》中反复的乐段,这也许会比任何对于"喉音"的文字描述,即便是卡契尼本人的,都能更好地使人了解这首歌是如何被实际演绎的。

从 1602 年开始,牧歌以两种形式存在(并以这两种形式供人购买)。传统的复调牧歌仍然很受欢迎,直到 1630 年代仍持续被出版和

再版。通奏牧歌,如卡契尼的创作,以及最终的带器乐声部的"协奏"牧歌,逐渐赶上并在 1620 年代的新出版物数量上超过了较老的类型。("音乐"[musiche]一词不经意地成为通奏歌曲的标准用语,进一步加深了人们时常错误地从卡契尼出版物标题中解读的纲领性意义。)这一体裁沿着卡契尼的足印产生了一系列专家。马尔科·达·加里亚诺[Marco da Gagliano](1582—1643)也许[818]是 17 世纪早期最完美的佛罗伦萨音乐家:一位杰出的教士,至 1615 年(他 33 岁时)成为圣洛伦佐教堂的高阶职员、美第奇宫廷首席音乐家、佛罗伦萨圣母百花主教大教堂(因迪费闻名,见第 8 章)的"礼拜堂唱诗班乐长"[maestro di cappella],以及一座音乐学院"贤士学院"[Accademia degli Elevati]的创始人和联络人。该学院由"该市最优秀的作曲家、器乐演奏家和歌手"以及诗人组成,这些诗人的诗句由音乐家配乐并表演。⑨

加里亚诺最著名的单声歌曲《深谷》[Valli profonde]出版于 1615 年,也就是他在教会升职的那一年。这首歌曲收录于一卷现代风格的《音乐》中,此前加里亚诺已经出版了五本传统复调牧歌。原诗是由 16 世纪著名的彼特拉克派诗人路易吉·坦西洛[Luigi Tansillo]创作的十四行诗,属于公认的"隐士歌"亚体裁(比较由马伦齐奥配乐的彼特拉克的《孤独并烦乱》,见例 17-16)。这样一首歌对于单声歌曲来说是很自然的,因为在荒野中的烦乱孤独是单声歌曲最"自然"的主题。

加里亚诺的配乐显示出由卡梅拉塔社(及卡契尼)宣扬的质朴的新古典主义"宣叙调音乐"和更老的牧歌作曲技法之间的一些和解。当歌手充满了"硬"音程与和声的开场句,恰当展现诗中普遍的凄凉情绪,并由低音声部模仿时(例 19-3a),对位法余留的一点有趣之处几乎立时显露出来。加利莱伊可能不会赞同加里亚诺在"蛇"[serpenti]字上的"蛇形"花腔:这是旧式的牧歌作曲法(例 19-3b)。但几行后,在"永恒的哭泣"[pianto eterno]处无预备的不协和音正是那种单声歌曲为之创作的事物——从对位的声部进行中(表面上)解放出来的和声效果

⑨ Marco da Gagliano, Letter to Prince Ferdinando Gonzaga, 20 August 1607; quoted in Edmond Strainchamps, "New Light on the Accademia degli Elevati of Florence", *Musical Quarterly* LXII (1976): 508.

(例 19 - 3c)。西吉斯蒙多·迪伊迪亚[Sigismondo d'India](1582—1629)和克劳迪奥·萨拉奇尼[Claudio Saracini](1586—1649)两人都是贵族业余爱好者。这将他们归在杰苏阿尔多的行列。事实上,当他们写作"热情"的牧歌而不是分节歌曲时,他们在和声感染力上表现出的天赋与前辈在复调上表现出的相同。

例 19 - 3a 马尔科·达·加里亚诺,《深谷》,第 1—8 小节

例 19 - 3b 马尔科·达·加里亚诺,《深谷》,第 38—45 小节

例19-3c　马尔科·达·加里亚诺,《深谷》,第51—54小节

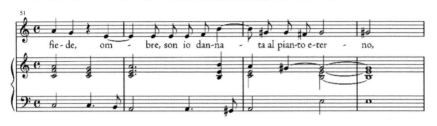

迪伊迪亚1609年《音乐作品第一卷》[Primo libro di musiche]中《哭泣吧,夫人》[Piange, madonna]的开端,是对莎士比亚(一位同时代人)名言"甜蜜的悲伤"的研习之作,也是打在"规则"脸上的一记真正的耳光。它较杰苏阿尔多的作品更为巧妙之处在于其中的一个三和弦进行中所有三个音符全部做半音变化,除了一个半音经过是由低音暗示而来(作为其未被记谱但属于传统和声呈现的一部分),而非呈现在对位中。同时,两个记谱的声部,在第一小节以能够想到最大胆的平行五度做半音经过,尽管低音是八度移位(例19-4a)。这首诗的前四行进行了重复(正如卡契尼在《阿玛丽莉》重复最后四行般),而迪伊迪亚将"喉音"(或至少是其中的一部分)记谱,以书写形式记录下卡契尼留给表演者依靠品位辨别的唱法(例19-4b)。或许迪伊迪亚僭越了卡契尼会视为"有品位"(或者,以他的术语来说,恰当"疏漏")的边界。

例19-4a　西吉斯蒙多·迪伊迪亚,《哭泣吧,夫人》,第1—4小节

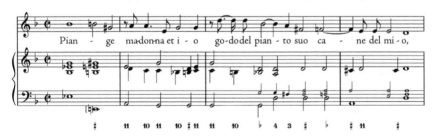

例 19 - 4b 西吉斯蒙多·迪伊迪亚,《哭泣吧,夫人》,第 8—17 小节

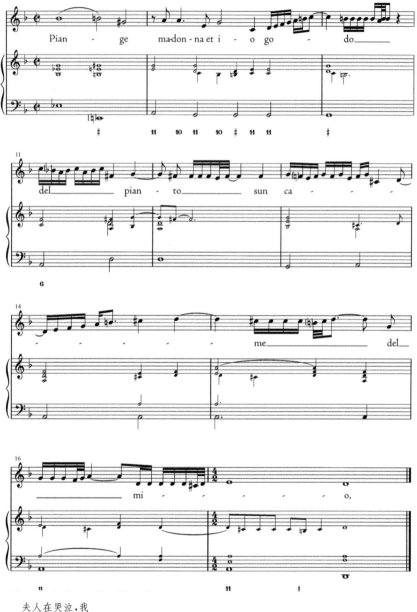

夫人在哭泣,我
陶醉于她的眼泪,如同陶醉在自己的泪水之中,
看着她哭,
她嘲笑我的眼泪。
啊,习惯了眼泪的灵魂,
你是否曾因为悲伤而感到甜蜜?

萨拉奇尼的《我与你分离》[Da te parto](图 19-7;例 19-5)出自他 1620 年的《第二卷音乐》[Seconde Musiche]。这是另一首隐士歌,在半音化及"喉音"这两个"贵族"的表达方式上都颇为可观——两者至 1620 年已成为反复实践的做法。开始的进行实际上将大三度与小三度对立:低音先于歌唱声部做出小-大的音程变化,在变化的和声推动

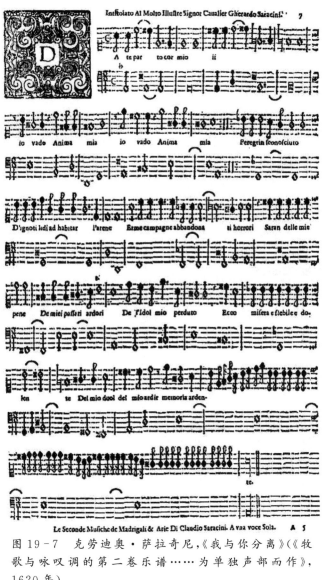

图 19-7 克劳迪奥·萨拉奇尼,《我与你分离》(《牧歌与咏叹调的第二卷乐谱……为单独声部而作》,1620 年)

例 19-5a　克劳迪奥·萨拉奇尼,《我与你分离》,第 1—4 小节

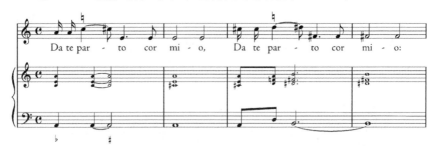

例 19-5b　克劳迪奥·萨拉奇尼,《我与你分离》,结尾

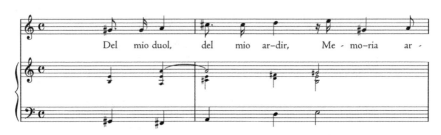

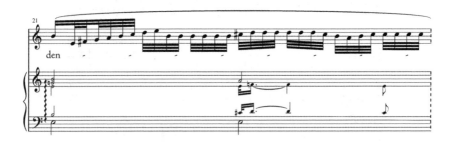

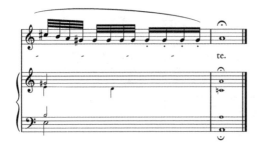

例 19-6 罗马内斯卡定旋律,含卡契尼与弗雷斯科巴尔迪的变体

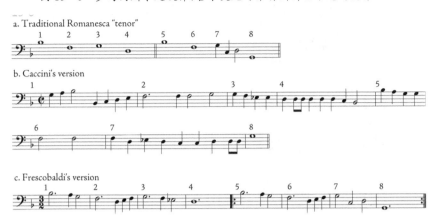

下,这很可能是有意在一声"感叹"的高点上慢速从还原滑向升高的音。要巧妙地表演出页面上的原始内容,标记和未标记的效果同样必要。同时,富有表现力的高超技艺在最后"火热的"[ardente,即"热情的""燃烧的"]一词处爆发,这是所有有关"喉音"最为理想化的例证(例19-5b)。通过象征性地表现——当然也通过夸张——当灵魂燃烧时说话的声音,灵魂的火焰本身就是"模仿"的延伸。

卡契尼在《新音乐》中用以证明"喉音"运用的分节咏叹调是基于旧时罗马内斯卡[Romanesca]"固定声部"(正如他们在 16 世纪对它的称呼),当然现在称为"低音"[basso]。重温这样一种旧的"基础低音",进一步证明了单声歌曲"革命"与更早期的非书写传统之间的连续性,同时也提供了与后来的书写作品之间的关联,因为罗马内斯卡仍然非常受欢迎且长久被应用,尤其是在佛罗伦萨。在例 19-6 中,古老的定旋律与两个创作变体并列在一起:第一个来自卡契尼(比较图 19-8),其中原本相继的每一个音符都控制着一个完全创作实现出来的小节(这同样符合长期以来形成的即兴创作习惯);第二个变体由 17 世纪最伟大的管风琴师吉罗拉莫·弗雷斯科巴尔迪[Girolamo Frescobaldi](1583—1643)创作,收录于 1630 年在佛罗伦萨出版的《音乐咏叹调》[Arie musicale]。例 19-7 显示其四个诗节的开始。

图 19-8 卡契尼,《罗马内斯卡咏叹调》,选自《新音乐》(1601 年)

例 19-7a 吉罗拉莫·弗雷斯科巴尔迪,《因此我必须》(《罗马内斯卡咏叹调》),第 1—6 小节

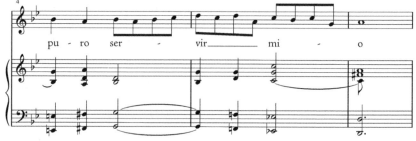

例 19-7b 吉罗拉莫·弗雷斯科巴尔迪,《因此我必须》(《罗马内斯卡咏叹调》),第 19—24 小节,第二部分

例 19-7c 吉罗拉莫·弗雷斯科巴尔迪,《因此我必须》(《罗马内斯卡咏叹调》),第 37—42 小节

例 19-7d　吉罗拉莫·弗雷斯科巴尔迪,《因此我必须》(《罗马内斯卡咏叹调》),第 55—60 小节

哦,残忍的人,为了我的痛苦和折磨
我现在必须得到奖赏?
遭背叛的希望,虚荣的欲望
使我的灵魂陷入痛苦之中。

你,仅是你,爱,我必须责备你,
专制的你,偷走了我所有的快乐,
我必须责备你,残忍之火灼伤了我的心,
你却以此取笑。

音乐神话

[822] 由卡契尼和其他人在"卡梅拉"(或卡梅拉塔社)发展而来的风格并没有在私人场合久留。在某种意义上,它立即回到了剧场。单声歌曲作者的目标是重新获得希腊诗人-音乐家的情感和道德感染力。实际上,这个想法是要复兴或再次创造吉罗拉莫·梅伊重新设想中的希腊(歌唱)戏剧。加利莱伊曾劝说同时代的音乐家模仿演员的抑扬顿挫。这意味着从一开始,单声歌曲的理想目标就是演员——

歌唱演员的口。他们将为自己已经高度发展的戏剧技巧增加音乐的力量。

[823] 从古老的戏剧精神中诞生新的音乐（就像历史上看似突然出现的一切事物那样）是一个渐进的过程，其中包含着书面资料所不曾呈现的阶段。现存最早在舞台上表演的通奏歌曲是 1589 年的"幕间剧"中的那些。但它们无疑有着先例。有传闻称早在 15 世纪末，意大利北部宫廷里就有音乐化的戏剧表演。《奥菲欧的传奇》[*Fabula di Orfeo*] 是奥维德 [Ovid] 同一个故事的戏剧再现。它将成为最早出版的一批音乐剧的基础，由美第奇宫廷诗人安杰洛·波利齐亚诺 [Angelo Poliziano] 创作，并在 1480 年曼图亚狂欢节期间上演，其中至少部分为演唱。波利齐亚诺（其人文主义的拉丁语拼写为 Politian）还与洛伦佐·德·美第奇合作了一部宗教戏剧《圣约翰与圣保罗》[*SS. Giovanni e Paolo*]。在佛罗伦萨演出时的音乐是由洛伦佐那位佛兰德斯出生的音乐大师海因里希·伊萨克创作。佛罗伦萨本身就是"单声歌曲革命"最终的温床。在 1589 年由埃米利奥·德·卡瓦利埃里 [Emilio de' Cavalieri] 策划的"幕间剧"和他本人 1600 年的《灵魂与肉体的表现》之间，他还在佛罗伦萨制作了一些自己作曲的田园剧。歌词由同一位诗人劳拉·圭迪乔尼 [Laura Guidiccioni]（出生名为卢凯西尼）创作。1589 年卡瓦利埃里曾为他的词写作了伟大的结束"舞会歌"[*ballo*]。根据雅各布·佩里自己（在《尤里迪西》前言中）的长篇评论，这些田园剧是将"宣叙风格"付诸实践的最初舞台作品。

但我们不了解这些作品，正如除了一些片段外，我们也不了解通常被称为第一部"真正的"歌剧那样。这一荣誉属于《达芙妮》，由另一个改编自奥维德《变形记》的神话故事而来，这个故事讲述——或者更确切地说，表现了仙女达芙妮的故事。她受到阿波罗追求，被地母盖亚变成了一棵月桂树。其音乐出自后来负责 1600 年《尤里迪西》的同一个团队。

由里努奇尼创作的诗是 [826] 对 1589 年第三部幕间剧的改编和扩充。音乐是佩里创作的，雅各布·科尔西 [Jacopo Corsi] 提供了一些帮

助。后者是一位贵族业余爱好者，1592 年（当巴尔迪伯爵被召至罗马担任教宗克莱芒八世的幕僚长）之后，他把自己塑造成新古典音乐-戏剧实验的主要支持者和推动者。科尔西在他的宫廷里维持着"一种半专业的音乐和戏剧工作室"，这一称谓来自研究早期音乐戏剧的杰出历史学家克劳德·帕利斯卡［Claude Palisca］。⑩

佩里的那些音乐戏剧是在科西的孵育箱中孵化出来的，《达芙妮》可能早在 1594 年就已完成。它的第一次演出可能是在科尔西的宅邸，由佩里本人扮演阿波罗的角色，在 1597 年（现行历法为 1598 年）的佛罗伦萨狂欢节期间上演。当时城内的主要贵族，包括居地的美第奇领主都在场。此后，它被多次重演，最近的一次在 1604 年全新的皮蒂宫上演。1608 年，马尔科·达·加里亚诺又一次为这部剧本配乐，而他为出版的配乐乐谱所作的序言留存了下来，这是我们有关《达芙妮》原作的主要依据。正是加利亚诺对里努奇尼和佩里表演场面新颖性的坚持，使得它被赋予了历史上第一部歌剧的崇高地位，而非卡瓦利埃里的田园剧，或者借用加里亚诺的术语，任何以前的"音乐神话"［favola in musica］。

当然，把这部作品称为第一部歌剧，可以说是把它和我们联系了起来；因为歌剧是自本书叙事开始以来，我们遇到的第一种在明显没有被打断的传统中持续至今的体裁。然而，正如我们将看到的那样，这种明显的连续性可能会产生一些误导；因此，我们将暂时抵制"歌剧"一词，而是继续称佩里、卡契尼、加利亚诺，以及（在下一章中的）蒙特威尔第的早期音乐表演场面为"音乐神话"。

加利亚诺报道称："这个新颖的表演场面给观众带来的愉悦和惊喜无法形容。""可以说，每一次表演都会产生同样的钦佩和喜悦。"接着的一句话意味深长："这项实验教会了里努奇尼先生唱歌是多么适合表达各种情感，它不仅不单调乏味（许多人可能这样认为），而且确实令人极为愉悦。于是他创作了《尤里迪西》，就对话部

⑩ Claude Palisca,"The Alterati of Florence, Pioneers in the Theory of Dramatic Music", in W. Austin, ed., *New Looks at Italian Opera: Essays in Honor of Donald J. Grout* (Ithaca: Cornell University Press, 1968), p. 10.

分稍作扩展。"⑪因此,里努奇尼和佩里的《尤里迪西》(留存下来最早的音乐神话)与他们此前的《达芙妮》之间的区别,与《达芙妮》及更早的音乐-舞台场面之间的区别是一样的。这种区别在于,与歌-舞音乐相比,它更重视对话-音乐,同时,与"模仿"(或仅仅是作为)音乐娱乐的音乐相比,更重视模仿言语的音乐。认同"宣叙风格"或"表现性风格"这种朗诵-音乐在戏剧上是可行的,并且认同在舞台歌唱中的说话行为(即卡瓦利埃里所称"以唱朗诵"[recitar cantando])也是可靠的,这需要想象力上的飞跃,并不是所有人(即使今天)都已做好准备接纳。佩里自己在《尤里迪西》序言里谈到他自相矛盾的目标时简要概括了这种审美问题,称"要用歌唱模仿所有人的说话(毫无疑问,从来没有人用说话歌唱)"。⑫

[827]因此,使佛罗伦萨(以及后来曼图亚)的音乐神话成为"最初的歌剧"的,不仅仅是它们不断被演唱的事实。卡瓦利埃里的田园剧如此,甚至伊萨克的《圣约翰和圣保罗》也是如此。此后出现了许多类型的歌剧,特别(但不仅)是喜歌剧,它们不使用连续的歌唱,而是在歌唱及说白式的对话间交替。而这正是里努奇尼在他的神话中勇于回避的事情。这些神话的新颖之处在于,它们保留甚至强调了戏剧的对话方面(也就是说,它们并没有为了音乐而做出正式让步),然而它们通过歌唱来表现所有的对话。因此,最基本的"歌剧"动作是坚持音乐在两个层面上的功能,即代表音乐和代表言辞。这意味着某些音乐的编写方式是为了舞台上的角色,另一种方式是为了观众。有一种音乐,观众和舞台角色都将其"听作"音乐(歌曲和舞蹈);还有一种音乐,观众听到是音乐,但对舞台上正在说话(尽管是通过音乐表现,而且有时非常精巧)的角色而言"不可闻"。(器乐带来的更复杂问题暂且不表。)这是一种二分法,每一种歌剧形式,每一位歌剧观众,都不得不接受。并且不同类型的歌剧可以(在这本书中经常会)根据它们如何处理这个具代表性

⑪ Marco da Gagliano, Preface to *La Dafne*, trans. Piero Weiss, in *Music in the Western World*, 2nd ed., p. 149.

⑫ Peri, Preface to *Euridice*, in Solerti, in *Le origini del melodrama: Testimonianze*, p. 44.

的关键要点来加以区分。

评论家卡洛琳·阿巴特[Carolyn Abbate]采用了一个实用的(且恰当的新古典主义)术语来形容歌剧中一直共存的"两种音乐"。那些无论是在舞台上还是在家里被"听作"(即被诠释为)音乐的,她称之为"现象音乐"[phenomenal music]。该词来自希腊语的 *phenomenon* 一词,它的意思不是非同寻常的事物或事件(如在常见的口语用法中),而是其真实存在于感官感知层面的东西。那种观众听作音乐,但舞台上的角色并没有以这种方式"听"的,她称之为"本体音乐"[noumenal music]。该词来自希腊语的 *noumenon* 一词,指事物的理念化("柏拉图式")本质——一种隐藏在感官之外、只能由心灵来思考的更高真实。⑬

里努奇尼和佩里的《达芙妮》仅有 6 个零散片段留存在单声歌曲集中,其中仅有一个被认为是"本体音乐",这种音乐类型在美学上将歌剧与其他歌唱表演区分开来。(余下的是舞蹈-歌曲,以及一首在基础低音上的分节"咏叹调",由奥维德直接面对观众以开场白的方式唱出。)那唯一留存的片段是宣叙调"这真是新的奇迹!"[Qual nova meraviglia!],其中一个信使描述其所目睹的仙女化身为树的过程。

这是表现性风格的完全体现,是其明确以舞台为目标留存的最早例子。歌词是牧歌式的:不规则音步的单一诗节。低音线非常静态,全部诗行经常在一个静止的和声上诵出,并且在人声与伴奏之间没有主题上的相互作用。由于韵律是不规则的,因此和声的改变也无法预测。简而言之,这里没有任何可被认作"纯粹音乐的"模式或姿态,没有任何追求音乐完整性或可记忆性的东西。音乐,不仅远没有为其自身风格的完美化而欢欣,反而已经被无情地置于歌词的次级。[829]这一点音乐爱好者可能会反对。对此严格的新古典主义者可能会做出回应,指出歌词正是它的归属。

⑬ See C. Abbate, *Unsung Voices: Opera and Musical Narrative in the Nineteenth Century* (Princeton: Princeton University Press, 1991).

例 19-8 雅各布·佩里《达芙尼》："如此的新奇迹！"

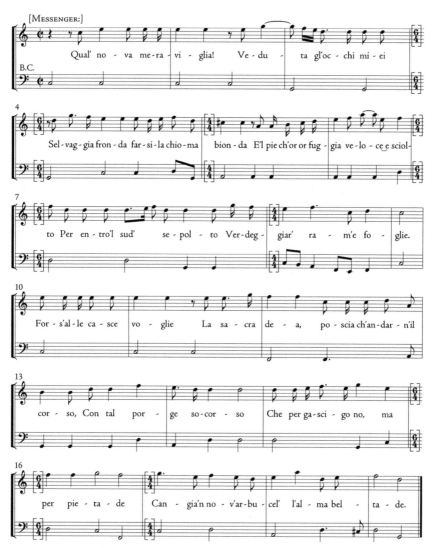

信使（萨希斯）：
我的眼睛看见了
什么新的奇迹？
永恒的神啊，
在天堂里，他决定我们的命运
不是悲伤就是快乐，
是惩罚或者怜悯
将改变那个美丽的灵魂？

音乐爱好者和剧场观众可能会想，如果音乐只能如此渺小，那么为什么还需要它呢？对此，戏剧家可能会回应说，"音乐化"明确完成的，是演员仅能偶然完成的事情，这取决于演员将词句的情感内容可靠传递给听者的天赋。因此，作曲家的作用就像一个最高权威的演员或舞台指导，能够通过使用和声（特别是半音和声，如在第5小节中）和不协和音来放大声音变化和传递的修辞效果。

《达芙妮》的宣叙调是温顺的，没有任何表达上的不协和可言。而在《尤里迪西》中的宣叙调对于"现象音乐"而言不仅在绝对的广泛使用上，而且在表达的自信上都有显著的进步。全部场景都是由"以唱朗诵"的方式演出，并且充斥着大量令人印象深刻的刺耳不协和音，与戏剧情节的激烈程度成正比。

最沉重的时刻是俄耳甫斯（由佩里演唱）从达芙妮那里得知尤里迪西去世的消息。达芙妮在第一次演出时由一个男童演唱，科尔西演奏羽管键琴，三位绅士分别演奏长双颈琉特琴、琉特琴和类似弓弦琉特琴的弓弦大里拉琴，在场景背后——是的，在背后——演奏通奏低音。注意所有四件乐器都是"里拉琴"，也即和弦而非旋律的演奏乐器。作为"线条"的通奏低音是记谱法臆造的事物，而非声音。例9-9摘录了这一场中的几个片段。

首先要注意的是作曲家严苛地蔑视歌词形象的每一种诱惑，尽管它充满了绘词的机会——水流、潺潺的流水声、光明、黑暗、歌唱、舞蹈，更不用说蛇咬人了。所有这些形象中没有一个是用音调绘就的。这里机智幽默丝毫不见，没有任何会心一笑。相反，冷酷的情感对比是通过音乐类比的修辞表达和姿态呈现传递的。例如，当达芙妮描述尤里迪西在死亡挣扎的剧痛中脸上沁出的冷汗和缠绕的头发（例19-9a）时，音乐与描述的对象无关，而是与描述者的情感有关，在声乐和低音之间令人震惊的错误关系中传达。在例19-9a结尾，尤里迪西临死的一刻，被描述得更加恐怖："她美丽的容貌"[*i bei sembianti*]一句以可憎的讽刺配乐，使用作曲家可以设想出的最丑陋和声，一个增三和弦，接一个人声（在$^{\flat}$B上）与伴奏（一个E大三和弦）之间明目张胆的矛盾和声，通过一个"禁止的"减五度下行"解决"。

例 19-9a 雅各布·佩里,《尤里迪西》,第二幕,第 39—51 小节

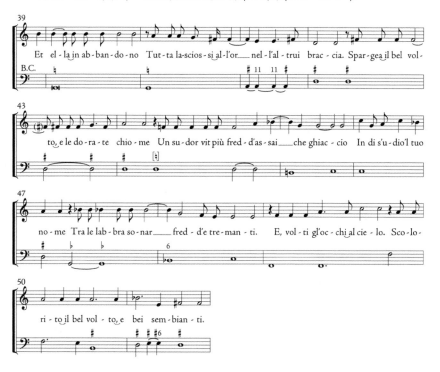

俄耳甫斯的哀歌(例 19-9b)以非常精妙的方式配乐,全部通过音乐"转调"来匹配他情绪的变化。他从惊呆开始("我既不哭泣也不叹息……"),到突然倾泻而出的悲伤("哦,我的心!哦,我的希望……"),再到坚定决心。第一部分有一个特别静态的低音匹配俄耳甫斯最开始的呆滞。第二部分,迟钝让位于动态的痛苦,由一个唐突的和声中断引入:终止的"弗里几亚"E 大调在不知何处由"多利亚"G 小调取代。哀歌中最痛苦的部分[830]有最大化的不协和音。俄耳甫斯的乐句似乎与低音和声完全不协调。他在"啊,我"[Ohimè!]后喘息停顿了一下,他的句子悬在低音 G 上方的 A 音上。似乎是为了适应它,低音变成了 D。俄耳甫斯在 E 音上再次进入("你去哪里了?"[Dove si gita?]),带来了一个新的冲突。

例 19-9b 雅各布·佩里,《尤里迪西》,奥菲欧的终场独白

[831] 低音再次移动以适应 E 音,这成为终止的和声。第三部分以与第二部分相同的中断开始:G 小三和弦冲击终止的 E 大调。然而,这一次 G 小调经过五度循环,到达 F 上的终止,即"利底亚",即使在 800 年后这仍是"软调式"[mollitude]的符号!(到此时为止,它的主要联系不再是"柏拉图复兴"的理论化,而是每个人在教堂的日常经验)。与此同时,低音开始象征性地表现自己,有节奏地运动,就像一个

人被决心所激励时那样。

这并不是像《达芙妮》宣叙调那样试探性的第一步。到了 1600 年，至少在佩里手中，"表现性风格"在艺术上是成熟的，是一个完全可行的"第二实践"[seconda prattica]——这一称呼来自蒙特威尔第不久后对其批评者的回应。"第二实践"最终会将"第一实践"，即"完美艺术"，归入到"古代风格"[stile antico]的位置。⑭

它立即引起了一场革命吗？据说它甚至没有立即引起轰动，至少在观众中是这样。在 1600 年的贵族婚礼庆典上，很少有人真正听过它。据我们所知，主要的娱乐活动是卡契尼的《切法洛的诱拐》，更像是一部规模壮观的传统佛罗伦萨幕间剧的歌-舞演出。它在乌菲齐美术馆上方巨型的大厅里为 3800 名观众（真正的公众）表演。三天后，在皮蒂宫楼上安东尼奥·德·美第奇公寓的一个小[832]房间里，为科尔西挑选的不超过 200 名特邀嘉宾上演了《尤里迪西》。许多有幸听到的人对此不以为然：一个后来流传的笑话将其音乐比作圣周周五受难乐单调的圣咏（实际上，鉴于圣咏的初衷是宗教化的公众演讲，这并不是一个太糟糕的比喻；但这当然不是开玩笑者的想法）。

然而，在那些特别邀请的两百人（全部为贵族）面前表演的作品，显然必定需要比一件象征庆祝者慷慨大方而对所有来者开放的作品具有更高的声望。适用于幕间剧和其他节日表演场面的规约在《尤里迪西》中仍然有效，这是对任何声称这部作品是古希腊悲剧复兴的嘲弄。（仅从这一点就可以清楚看出，这样的主张在当时不可能被认真地提出；这种想法是历史学家在事实发生很久之后才产生的空想。）这个神话带有一个开场白，其作用与旧的幕间剧开场白完全相同：哄骗观众和赞美这对新婚夫妇。"悲剧"自身出现在聚集的贵族面前，说虽然她通常的角色是叹气、流泪和"让圆形剧场里的人群因怜悯而脸色苍白"，但在这一次，为了纪念这对新婚夫妇和他们到场

⑭ Giulio Cesare Monteverdi,"Declaration"（Postface to Claudio Monteverdi, *Scherzi musicali* (Venice, 1607).

的朋友，她要宽容一点："因此，我在海曼（婚姻之神）的领地里装扮我自己，把［我的里拉］琴弦调到一种更欢乐的调式，给高贵的心灵带来欢乐。"

的确，这出戏的结局是愉快的：俄耳甫斯在没有任何附加条件的情况下救回尤里迪西；没有再次死亡，没有再次失却。这部戏剧仍然——因为它必须——是在戏剧化的田园神话［*favola pastorale*］范畴内，这是一种轻松的体裁，不见于古典时代。不仅因为一个真正的悲剧表现已经不适合欢庆的状态，而且奥维德的浪漫神话也根本不可能支持这样一种悲剧表现。在一部悲剧中，英雄因性格缺陷／缺点而不断陷落；像尤里迪西这样的意外死亡并不是经典意义上的悲剧（即使俄耳甫斯确实缺乏终极的自制力）。早期的音乐戏剧没有（也不可能）追求悲剧的风格。悲歌剧后来才出现，且出现在其他地方。

清唱剧

最后，就卡瓦利埃里的《灵魂与肉体的表现》［*Rappresentatione di Anima, et di Corpo*］和其所代表的音乐体裁简短说几句。这部宗教戏剧恰巧在印刷上抢先于其他所有早期带数字低音的出版物。这部作品也曾被认为是"现存第一部歌剧"（引用《新格罗夫歌剧词典》）。它于1600年2月在罗马制作，大约是在佩里的《尤里迪西》出现在舞台上的前8个月。该剧的配乐为通奏音乐，但是宣叙调并不多，并且是全景舞台制作。

灵魂由一位女高音扮演，身体由一位男中音扮演。每人都有一队带寓意的支持者、劝告者和诱惑者，与俗世欢愉的谄媚劝诱作斗争，并最终获得成功。这部作品以地狱和天堂的壮观景象结束。这也是一个"音乐神话"［*favola in musica*］：或许是反宗教改革对于佛罗伦萨新古典主义娱乐的回答。此外，如果佩里的田园剧被视为歌剧，卡瓦利埃里的也应如此视之。他们都是配乐化的现存戏剧体裁，都不是古老的。但上述反对称佛罗伦萨音乐戏剧为歌剧的保留意见，同样适用于卡瓦

利埃里在罗马的创作。

[834]"神圣表演"[*sacra rappresentazione*]即配乐的神圣戏剧有着久远的历史,即便我们不尝试追溯至第三章所描述的中世纪教仪剧[liturgical drama]。在15世纪,它从表现为对话的颂歌演唱发展而来。大部分15和16世纪的"表现"都是在旋律惯用模式上,或在基础低音上激昂陈词的咏叹调风格,并点缀着弗罗托拉[frottola]、牧歌以及器乐作品。海因里希·伊萨克(Henricus Isaac)留存下来的一些器乐作品,包括一支热情奔放的摩尔舞和一首战争曲,被认为是此类戏剧的残余,可能来自洛伦佐·德·美第奇(Lorenzo de' Medici)自己的《圣约翰与圣保罗》[*SS. Giovanni e Paolo*]。

卡瓦利埃里的《表现》大致上沿袭现有传统,因为它基本上是一首古老劳达[lauda]《我的灵魂,你在想什么?》[*Anima mia che pensi*]的扩展,采取了身体和灵魂之间的对话形式。然而,这是第一部夸耀通奏音乐的戏剧,其中一些片段采用作曲家曾在他的牧歌中首创的新戏剧风格。第一段标题角色之间的对话(部分显示在图19-4中)实际上是一部古老劳达的配乐,其复调版本已于1577年出版(例19-10a)。原本在《劳达》中仅仅是两个连续的诗节,现在变成了一段高度反差的对话(例19-10b):身体以宣叙调方式提出的问题,由灵魂以舞蹈般的咏叹调来回答。

例19-10a 《我的灵魂,你在想什么?》,劳达原作(1577年出版)

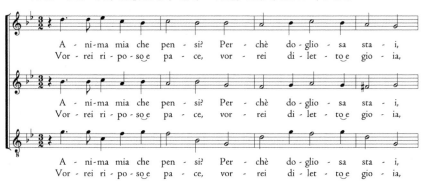

例19-10a（续）

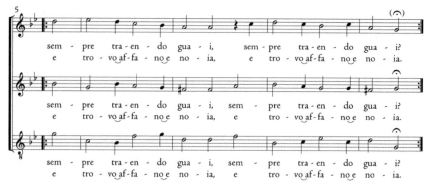

身体：我的灵魂，你在想什么？
你为什么这么伤心，
总是带着悲伤？

灵魂：我本将得到安息和安宁，
我本会愉悦和高兴，
但我发现悲伤和不满。

例19-10b 《我的灵魂，你在想什么？》，埃米利奥·德·卡瓦利埃里对话配乐的开头

它的第一次演出完全是一出完整意义上的戏剧，但由于它是四旬斋节前夕在一个祷告集会厅演出，预示着四旬斋独特的圣经"音乐神话"[favole in musica]体裁，即通过戏剧化的"以唱朗诵"形式表演源于圣经的音乐故事，而没有进行舞台化。这一体裁根据其演出场地被称为清唱剧[Oratorio，该词来自拉丁语oratory，指祈祷处，oratio指祷

告者],于几十年后兴起,以对在四旬斋期间不得不关闭公共音乐剧场的制度做出回应。它在 17 和 18 世纪有着辉煌的历史,至今也尚未完全消亡。

<div style="text-align:right">(洪丁 译)</div>

索引

（以下页码均为原书页码，即本书方括号内页码，斜体字页码表示图例）

A

Aaron，Pietro 彼特罗·阿龙 576—78，579，630

ABA．参 da capo aria

Abbate，Carolyn 卡洛琳·阿巴特 827

abbreviavit，translations of 关于 abbreviavit（缩记/编辑/书写）的翻译 186

Abélard，Pierre 皮埃尔·阿贝拉尔 112，172

absolute music 绝对音乐 541—42，610—11，796

absolutism，Italian city-state and 意大利城邦国家与专制主义 277

abstract duration ratios 抽象时值比率．参 rhythm

abstract number 抽象的数字 69

abstract pitch ratios 抽象音高比率．参 intervals

academic musicology 音乐学术．参 musicology

academic style 学院风格 607—11
　　Palestrina and 与帕莱斯特里那 666

academy，Florentine 佛罗伦萨的学院 798—801，818

Academy（ancient Greece）学院（古希腊）798

a cappella 无伴奏风格 666—67
　　St. Mark's choir and 与圣马可教堂合唱团 780

accademia degli Elevati（Florence）贤士学院（佛罗伦萨）818

accademia dei Umidi（later Accademia Florentino）潮湿者学院（后来的佛罗伦萨学院）798—99

accademia Platonica（Florence）柏拉图学园（佛罗伦萨）798

accentus 重音 22

accidentals 临时变音记号 35，274，275，596，721

Acquila，Serafino dall' 阿奎拉的塞拉芬诺 552

acrostic, musical 音乐的离合诗 446, 704

acting 表演
 of liturgy 仪式表演 52
 monody and 与单声歌曲 822

Act of Supremacy (1534; England) 至尊法案(1534年;英格兰) 671, 675

Act of Uniformity (1549; England) 宗教统一法案(1549年;英格兰) 672—73, 675

Adam de la Halle (Adam le bossu) 亚当·德·拉·阿勒(驼背亚当) 120, 121—26
 motets of 其经文歌 122, 220—21, 233
 Oswald von Volkenstein compared with 与奥斯瓦尔德·冯·沃尔肯斯坦的比较 142—43
 polyphonic songs of 其复调歌曲 122, 123, 142, 291
 works of 其作品
 bone amourette《我可爱的情人》123, 220
 Dieus soit en cheste maison《上帝在此住所中》123—24
 Fines amouretes ai《我有许多好情人》124—25
 Jeu de Robin et Marion, le ("the world's first opera")《罗班与玛丽昂的戏剧》("世界第一部歌剧") 127, 233, 349
 Robins m'aime《罗班爱我》127, 233

Adam of St. Victor (Adam Precentor) 圣·维克多的亚当(领唱人亚当) 89—90

Adhémar, Bishop of Le Puy 勒皮伊主教阿德玛尔 96, 98

Admonitio generalis (Charlemagne) "广训"(查理曼) 5

Adoration of the Magi, The《三博士来朝》177, 343

Ad organum faciendum (anon.)《论奥尔加农之道》(佚名) 162, 163

Adrian I, Pope 哈德良一世,教宗 3

Adrian VI, Pope 哈德良六世,教宗 630

Advent 将临期 12, 28, 42, 177, 758

Aegidius of Murino 穆里诺的伊吉迪乌斯 259

Aeolian mode 爱奥利亚调式 553, 596

Aesthetics 美学。参 esthetics

affective style 情感风格 737—38

Agazzari, Agostino 阿格斯迪诺·阿加扎利 650, 651

Agincourt, battle of (1415) 阿让库尔战役(1415年) 421, 447

"Agincourt Carol" ("Roy Henry"), "阿让库尔颂歌"("国王亨利") 418—21

Agnus Dei 羔羊经 54, 58, 310
 Basiron, *Missa L'Homme Armé* 巴斯隆,《武装的人弥撒》494
 Busnoys, *Missa L'Homme Armé* 比斯努瓦,《武装的人弥撒》487, 488—89, 492, 495, 531
 Byrd setting of 伯德的配乐 680,

681—83

Cambrai 康布雷 314,315

Caput Mass《头弥撒》470,482

Du Fay, *Missa Ave Regina coelorum* 迪费,《万福天上女王弥撒》511—12

Faugues, *Missa L'Homme Armé* 弗格斯,《武装的人弥撒》493

Gaspar Mass-substitution cycle 加斯帕尔弥撒-替换套曲 520,521

Isaac, *Missa super La Spagna* 伊萨克,《西班牙弥撒》622—25

Josquin, *Missa L'Homme Armé super voces musicales* 若斯坎,《六声音阶唱名武装的人弥撒》520,499,529,531—34

Kyrie pairing with 与慈悲经配对 311,314

Lutheran chorale replacement for 路德派的众赞歌替换 758,769

in Mass ordo 在弥撒规程中 61

Ockeghem mensurated canon 奥克冈的有量化卡农 477—78,531

Palestrina setting of 帕莱斯特里那的配乐 633,635,635—37,648,653,659—63,680

Sanctus pairing with 与圣哉经的配对 461

text and setting of 其歌词与配乐 54,56—57

votive Mass and 与许愿弥撒 316,317,318

Agnus Dei II (Josquin), 羔羊经 II(若斯坎) 520,529,531—34

Agobard of Lyons 里昂的阿戈巴尔德 69

Agricola, Alexander 亚历山大·阿格里科拉 544

Agricola, Martin (Martin Sohr) 马丁·阿格里科拉(马丁·索尔) 762,765

Ein' feste Burg ist unser Gott《上帝是我们的坚固堡垒》762,763

air (ayre) 埃尔曲 813

Aissi cum es genser pascors (Raimon)《复活节是最好的时节》(莱蒙) 98—99

Aistulf, King of the Lombards 艾斯图尔夫,伦巴底国王 2

alba (dawn-song) 晨歌 110—11

Alba Madonna (Raphael)《阿尔巴圣母》(拉斐尔) 585

Albertus Parisiensis 巴黎的阿尔伯图斯 165—67,172

Albigensian Crusade 阿尔比派十字军 116,351

Alcuin of York 约克的阿尔昆 4—5,7,37,39

A l'entrada del tens clar (troubadour balada)《当晴朗的一天开始》(特罗巴多的舞蹈歌) 113—114,397

Alessandro, Lorenzo d' 洛伦佐·达利桑德罗 267

Alexander III (the Great), King of Macedonia 亚历山大三世(大帝),马其顿国王 38

Alexander VI, Pope 亚历山大六世，教宗 458

Alfonsina, *La*（Ghiselin）《阿方索小曲》(基瑟林) 544, 545

Alfonso I d'Este, Duke of Ferrara 艾斯特的阿方索一世，费拉拉公爵 544

Alfonso X (the Wise), King of Castile 阿方索十世（智者），卡斯蒂利亚国王 128—29, 30

Algorismus proportionum（Nicole d'Oresme）《比例算法》(尼古拉·德奥雷姆) 248

Alia musica（anon.），《音乐文集》(佚名) 75, 79

Alleluia 哈利路亚 13, 24, 25, 26, 28, 41, 42—43, 79, 417
 Byrd setting of 伯德的配乐 686—87
 jubilated singing and 与欢呼歌唱 39, 98
 Marian text for 其玛利亚的唱词 209—11, 211, 212
 motet and 与经文歌 233, 267, 269—71, 291
 polyphonic setting of 复调化配乐 155, 162, 178, 191—96
 prosulated 普罗苏拉化 41, 42
 as ritornello 作为小回归段 784—85

Alleluia Nativitas（Perotin, attrib.）《哈利路亚，圣母降临》(被归为佩罗坦之作) 191—96, *191*, 209

Alle psallite cum luya（motet）《嗨，一起来唱哈利路亚》(经文歌) 403

Allererst lebe ich mir werde（Walther）《此时我才尊严地活着》(瓦尔特) 135

allusive art 隐喻艺术 327

Alma Redemptoris Mater（Marian antiphon）《大哉救主之母》(玛利亚交替圣咏) 99, 461, 462

Alma Redemptoris Mater（Power Mass）《大哉救主之母》(鲍尔的弥撒) 462—65

Alouette, L'（Janequin）《云雀》(雅内坎) 711

alphabetic notation 字母记谱法 17, *17*, 33, 45
 Greek system 希腊体系 *17*, 77
 medieval modes 中世纪调式 76, 77, 99—102

Alpha Centauri 半人马座阿尔法星 476

Alpha Draconis 龙之阿尔法。参 *Caput Draconis*

alta capella 大音量的乐班 621—22

Amalar (Amalarius) of Metz 梅斯的阿马拉尔（阿玛拉利乌斯）37—39, 41, 42, 51, 56, 59, 66

Amarilli mia bella（Caccini）《我美丽的阿玛丽莉》(卡契尼) 813—17, *814*, 819

amateur musicians 业余音乐家。参 domestic entertainment

ambitus（range）圣咏音域 74

Ambrose, Bishop of Milan 米兰主教安布罗斯 48, 47, 63

Ambrosian rite（Milanese）安布罗斯仪式（米兰）47,63,518
Ambrosian stanza 安布罗斯诗体 49
Amen 阿门
 Byrd，Mass 伯德，弥撒 686
 Machaut，Gloria 马肖，荣耀经 322—23,326
 melismatic 花唱式 316,317
 triple 三次 777
 Willaert cadence 维拉尔特终止 602,603
Amiens 亚眠 411
anachronism 时代错位 127,141—44,792
anapestic meter 短短长格 197,198
ancient world 古代世界 29—35,*31*,*32*,38,47
 British music 英国音乐 387—88,*388*
 Plato's Academy 柏拉图学园 798
 polyphony and 与复调音乐 147
 Renaissance interest in 文艺复兴时期对古代世界的兴趣 382—83,*384*
Angelorum ordo（Notker sequence）《天使之军》（诺特克的继续咏）42—43
"Angelus Domini"（Chartres fragment）"上帝的天使"（沙特尔残篇）155—56
Anglican Church 安立甘宗教会 402,671,672—75,751
Anglican liturgy 安立甘宗仪式 672—73,675,676,677—78
animal sounds 动物的声音 717
Anima mia che pensi（Cavalieri）《我的灵魂,你在想什么?》（卡瓦利埃里）833,834
Anima mia che pensi（lauda）《我的灵魂,你在想什么?》（劳达赞歌）833,834
Anjou，Count of 安茹宫廷 127
ANNA（madrigalist patron）安娜（牧歌资助人）353,356
Annunciation 天使报喜 420,565,566
Anonymus IV 无名氏四号 173—75,177,183,184,186,187,192,196,198,209,233
 on English thirds 关于英国三度 394
 on faburden 关于法伯顿 437
Anthem 赞美歌的起源 11,94
Anthoni usque limina（Busnoys）《安东尼,无远弗届》（比斯努瓦）*456*
Anthony the Abbot，Saint 修院院长圣安东尼 9,456
Andrea Antico 安德烈亚·安蒂科 691
antiphonal Mass 交替式弥撒 780
antiphonal psalmody 交替式诗篇咏唱 8,11,23,611
 original meaning of 其原始含义 8
antiphoner 交替圣咏集 6,7,14,17,20,41,53,62
 chant modal classification 圣咏调式分类 78
 staffed neumes proposal 有线纽姆

谱的提出 99

antiphons 交替圣咏 8,12,20—29,79,80

　　chant interval exemplars 圣咏音程示例 100

　　Communion 圣餐仪式 433—35

　　cyclic Mass Ordinaries and 与常规弥撒套曲 465,693

　　definition of 其定义 11

　　English 英国的 612—14,686—88

　　Frankish mode theory and 与法兰克调式理论 76—86

　　Gregorian 格里高利的 12—13,34,78

　　grouping of 其分组 72—76

　　neumated 纽姆记谱的 13—17,24

　　psalm tone pairing with 诗篇调与其配对 20—21,78,83

　　Song of Songs 雅歌 429—33

　　tonaries and 与调式分类集 72—76

　　troping of 其附加段 50—53,55

　　另参 Marian antiphons Marian antiphons

Antique Theater（St. Petersburg）古代剧院(圣彼得堡) 127,128

Antiquity 古代。参 ancient world; classicism

anti-Semitism 反犹主义 88

antithesis 对立面 723,724,733—34,747,749

Antonio da Tempo 安东尼奥·达·坦珀 723

Antwerp 安特卫普 454,459,597,676,714

Apollo（mythology）阿波罗(神话) 32,802,803,804,824,826

A poste Messe（Lorenzo）《弥撒之后》(洛伦佐) 366

Apostles 使徒行传 719

Appress' un fiume（Giovanni）《在小溪边》(乔瓦尼) 356—59,363,364

Apt 阿普特抄本 310,311,316

Aquitaine 阿基坦 50,51

ars subtilior composition and 与"精微艺术"作品 342—45

　　monastic polyphonic manuscripts and 与修道院复调手稿 156—62,166,307

　　troubadours and 与特罗巴多 106—17,351,353

　　另参 Avignon papacy

Arabic mathematics 阿拉伯数学 252

Arabic music 阿拉伯音乐 108,129,130

Aragon 阿拉贡。参 Spain

Arcadelt, Jacques 雅克·阿卡代尔特 723,724,725

　　Bianco e dolce cigno, Il《洁白美丽的天鹅》724—25,726

Archilei, Vittoria 维多利亚·阿吉雷 804,806—7

Architecture 建筑 169,797

arcigravicembalo（enharmonic keyboard）大羽管键琴(微分音键盘) 730,732,732

aria 咏叹调 803

　　monody and 与单声歌曲 806—12

origins of word 词源 627
Aria della battaglia（A. Gabrieli）《战争咏叹调》（A. 加布里埃利）787—89
Aria di Fiorenza（Archilei）《佛罗伦萨咏叹调》（阿吉雷）804, 806—7
Aria di romanesca（Caccini）《罗马内斯卡咏叹调》（卡契尼）823
Aria di romanesca（Frescobaldi）《罗马内斯卡咏叹调》（弗雷斯科巴尔迪）823, 824—25
Arionmyth (myth) 阿里翁（神话）804, 805, *809*
aristocracy 贵族阶层
 Grocheio's musical social theory and 与格罗切欧的音乐社会理论 208
 high art and 与精英艺术 155—16, 120, 266, 326—27, 336
 Italian musical preferences and 与意大利的音乐偏好 351—52, 367
 madrigal and 与牧歌 354—56, 368
 meritocracy and 与精英阶层 121
 Nuove musiche song and 与《新乐歌》的歌曲 812—13
 troubadour art and 与特罗巴多艺术 109, 110, 111, 116, 208
 vernacular song and 与本地语歌曲 695
aristocracy of talent 有天分的贵族 522, 554, 608
Aristotle 亚里士多德 196, 248, 551, 587, 727
 ars perfecta and 与完美艺术 615

Mei Treatise on 梅伊的相关论著 799
Aristoxenus 亚里士多塞诺斯 799
Arnaut, Daniel 阿尔诺·达尼埃尔 110, 116, 352, *352*
Arnt von Aich（Arnt of Aachen）阿恩特·冯·艾希（亚琛的阿恩特）691—92
Arras 阿拉斯 120
Arras Puy 阿拉斯赛会 121
Ars Antiqua 古艺术。参 classicism
Ars cantus mensurabilis（Franco of Cologne）《圣咏有量记谱的艺术》（科隆的弗朗科）215
ars combinatoria, motet as 作为结合的艺术的经文歌 226
Ars musicae（Grocheio）《音乐艺术》（格罗切欧）207
Ars Nova 新艺术 247—87
 bottom-up techniques of 其倒置的技术 291
 conservative backlash to 保守主义对其的抵制 254—55
 discordia concors belief and 与"对不协和的调和"的信念 255, 261
 distinguishing notational principles of 其独特的记谱法原则 *258*, 260—61
 final phase of 其最后的阶段 337
 Machaut and 与马肖 270—73, 291, 295, 325, 326
 notational representation and 与记谱法的呈现 252—55, 260, 355

notational theory of 与记谱法理论 248—50

patterning and 与模式化 261—66, 262

practice implications of 其实践上的影响 250—52

spread of 其传播 346, 348—50

trobar clus and 与"封闭"风格 326

Ars novae musicae（Jehan des Murs）《新音乐艺术》（吉安·德·穆尔斯）247—48

Ars nova（Vitry）《新艺术》（维特里）248, 258, 273, 337

ars perfecta 完美艺术 585—628

art of transition and 与转化的艺术 600

Byrd and 与伯德 630, 678, 684, 686—87

challenges to 对其进行的挑战 687, 689, 721, 722, 725, 775, 780, 782, 783—84, 786, 797, 800, 831

concerto vs. 与协奏曲相对 783—84

Counter Reformation musical departure from 反宗教改革运动对其音乐上的背离 771, 775, 780, 782, 783—84, 786

distortion vs. 与歪曲相对 629—30

as ecumenical 作为普世艺术 629, 630, 631, 642, 644—45, 646, 667, 684, 713, 722, 724, 771

English liturgical music contrasted with 与英国仪式音乐的对比 612—14

Galilei's view of 加利莱伊的观点 800

Gregorian chant and 与格里高利圣咏 631

harmony and 与和声 588, 816

instrumental music and 与器乐音乐 606, 617—28

Italy and 与意大利 699

Lasso and 与拉索 721, 722

Lutheran church music and 与路德派教堂音乐 755, 756, 769

madrigalism vs. 与牧歌手法相对 724, 725, 727, 733, 735

metrical psalms contrasted with 与格律诗篇对比 599

motet and 与经文歌 607, 641

Palestrina and 与帕莱斯特里那 630, 632—33, 652, 655, 663, 667, 713

Reformation hostility to 宗教改革对其的敌意 754

as *stile antico* 作为古艺术 831

as utopian 作为乌托邦 629

Willaert and 与维拉尔特 601—11

written historical record of 其书面的历史记录 617

ars poetica《诗艺》290

ars subtilior 精微艺术 338—48, *341*

centers of 其中心 341—46

English composers and 与英国作曲家 409, 410, 424

notational signs and 与记谱符号 338,339—42,345,355—56

Art de Dictier et de Fere Chançons (Deschamps)《诗歌与歌曲创作的艺术》(德尚) 337

Art et instruction de bien dancer, L' (Michel de Toulouze)《正确舞蹈指南与艺术》(米歇尔·德·图卢兹) 621

art history 艺术史 382—83, 382, 429, 585, 641, 653
 Baroque and 与巴洛克 797
 mannerism and 与矫饰主义 733

Arthurian legend 亚瑟王传奇 119

artisan class 手工业者 368。另参 guilds

Artis canendi (Heyden)《论歌唱的艺术》(海登) 550

artistic creation 艺术创作
 alternative views of 对艺术创作的不同观点 66
 anachronism and 与时代错位 143—44
 Ars Nova and 与新艺术 267—70, 337
 ars perfecta and 与完美艺术 585—628, 629—30
 artificial conceptual subdivisions and 与人为的概念细分 380—85
 avant-garde and 与先锋派 326—27
 commodification of 其商品化 542, 549
 consciousness of style in 其风格意识 267, 270
 convention and 与常规 359, 363—64
 difficult vs. accessible works and 难、易作品的相对 115—16, 120, 226, 228, 326—27, 459—60
 emulation vs. imitation in 其中的效仿与模仿的相对 474—75
 genius and 与天才 551, 552, 570, 608
 German national identity and 与德国民族身份 141
 historiographic approach to 其撰史方法 144—45
 improvisation and 与即兴 17
 legendary status and 与传奇化 547—48
 linear historical view of 其线性历史观 245, 247—48, 252, 580, 738—39
 medieval sense of 中世纪对其的观念 267, 270
 mimesis and 与模仿论 363
 Musica and 与音乐 69—76, 148, 248, 552
 Palestrina legend and 与帕莱斯特里那的传说 653
 political context of 其政治语境 653, 673
 Romantic concept of 浪漫主义对其的观点 337
 as seeking and finding 作为探寻与发现 606

sense of style and 与风格观 267
social purpose of 其社会目的 144
style-based judgments of 其以风格为基础的判断 145
stylistic evolution and 与风格进化 245,247—48,267—70
subtle cleverness and 与机智聪慧 327—42
synthesis of words and music in 其中词与乐的综合 337。另参 Virtuosity
timelessness and 其永恒性 65
virtuosity and 与炫技性 330。另参 Virtuosity

art-prose 艺术-散文 39,50
arts criticism 艺术批评。参 musical analysis
arts patronage 艺术赞助。参 patronage
Artusi, Giovanni Maria 乔瓦尼·玛利亚·阿图西 735—36
Artusi, overo Delle imperfettioni della moderna musica, L' (treatise)《阿图西，或现在音乐的缺陷》（论著）735—36
assonance 叠韵 44
Assumption 圣母升天节 523,566
Astra tenenti (Play of Daniel conducti)《全能的掌控者》（"但以理的戏剧"中的孔杜克图斯）95
astrology 占星学 615,616
Athens 雅典 798
atomus 不可分音 253
atonality 无调性 472,729—30

Attaingnant, Pierre 皮埃尔·阿泰尼昂 692—93,692,694,706,710,786
Attic Greek amphora 阿提卡希腊双耳细颈瓶 32
auctoritas (authority) 权威性 475
Aucun/Lonc Tans (Petrus)《有些人/很久以来》（彼特罗）238—41,*241*
Audefroi le Bastart 奥德福罗瓦·勒·巴斯塔尔 119—20,*120*
audible music 可听音乐。参 musical sound
audience 听众
opera's "two musics" and 与歌剧中的"两种音乐" 827
virtuoso performance effects on 炫技型表演对其造成的影响 616—17
Audite nova (Lasso)《听这个消息！》（拉索）717—18
Augenmusik (eye-music) 眼乐 778—79,801
augmented fourth 增四度音程 40,152
augmented second 增二度音程 275
Augustine, Saint 圣奥古斯丁 11,25,39,47,66,70,90,172,433,613,646,755
definition of music by 其对音乐的定义 69—70
music treatise of 其音乐论著 69—70,175,337
Augustinians 奥古斯丁修会 179,539
A un giro sol (Monteverdi)《只此一瞥》（蒙特威尔第）733—34,735,

736,747

aural conditioning 听觉条件 471—72,739

aural learning 听觉学习。参 oral tradition

Aurelian of Réôme 雷奥姆的奥勒利安 76,77

authentic modal form 正调式 74,76

authentic performance 本真表演 782

autonomous art 自律艺术

 criterion for 其准则 65—66

 earliest instrumental music and 与最早的器乐音乐 541

 "loner" artist concept and 与"孤独"的艺术家的观念 144

 as written 作为书写形式 104

Autre jour, L'(French double motet)《有一天》(法语二重经文歌) 222—24, 222, 229

Autrier jost' una serbissa, L' (Marcabru)《那天,在树篱旁》(马尔卡布吕) 113

avante-garde 前卫 326—27

Ave Maria (Compère pastiche)《万福玛利亚》(孔佩尔的混成曲) 523—26, 583

Ave Maria (Josquin)《万福玛利亚》(若斯坎) 606, 686

Ave Maria... Virgo serena (Josquin)《万福玛利亚……安宁的童贞女》(若斯坎) 565—73, 577—84

 dating of 其创作时间的确定 578—80, 583—84

 emblematic status of 其象征性地位 565, 577—78, 588, 602—3

 text of 其歌词 565—66

Ave Maria... Virgo serena (Sennfl)《万福玛利亚……安宁的童贞女》(森弗尔) 572—73, 588, 704

Ave maris stella (Frankish hymn)《万福海星》(法兰克赞美诗) 48, 49, 83

 Du Fay fauxbourdon setting of 迪费对其进行的福布尔东配乐 441, 422—43, 446

Ave Regina coelorum (Du Fay)《万福天上女王》(迪费) 507—12, 574

Ave verum corpus (Byrd)《圣体颂》(伯德) 6, 866, 887

Avignon papacy 阿维尼翁教廷 249, 307—21, 310, 331, 337, 342, 348, 378, 424

ayre (air) 埃尔曲 (air) 813

B

Ba. 参 Bamberg Codex

Babylonian Captivity (papal) (教宗的) 巴比伦因房 310

Babylonian musical notation 巴比伦音乐记谱法 31—32

Bach, Johann Sebastian 约翰·塞巴斯蒂安·巴赫

 Mass in B Minor B小调弥撒 54

 revival in nineteenth century of 其在19世纪的复兴 584

 St. Thomas (Leipzig) cantorship of (莱比锡) 圣托马斯教堂乐长 763

background music 背景音乐 611
Baini, Giuseppe 朱塞佩·巴伊尼 652
Balaam motet 巴兰经文歌 399—402, 403
balada as troubadour genre 作为特罗巴多体裁的舞蹈歌 113—14, 131, 397
baladelle 巴拉德尔 290
ballade (song) 叙事歌（歌曲）124—25, 255, 290, 298—99, 501
 ars subtilior and 与精微艺术 342349
 Binchois and 与班舒瓦 446—52
 Cypriot manuscript and 与塞浦路斯手稿 345
 Deschamps and 与德尚 336—37
 loftiness of 其崇高性 349
 Machaut and 与马肖 302—5, 327, 338, 371
 Philippus and 与菲利普斯 338—42, *341*
 unaccompanied performance of 其无伴奏表演 452
 另参 ballata; cantilena
ballata 巴拉塔 134, 364—74, 694—95
 Boccaccio texts for 薄伽丘创作的歌词 366, 367
 fixed form of 其固定形式 724
 frottola and 与弗罗托拉 696
 Landini and 与兰迪尼 368—71, 383
Ball at the Court of King Yon of Gascony (Liedet)《加斯科尼的国王永的宫廷舞会》(利戴特) 622
balletto 舞歌 746
ballo 舞会/舞会歌 804, 806—7
ballroom dances 舞厅舞蹈 621, 626, 742
Bamberg Codex 班贝格抄本 214—17, 220—21, 229, 541
Banchieri, Adriano 阿德里亚诺·班基耶里 780, 781, 792
 Concerti ecclesiastici a otto voci《八声部教堂协唱曲》780
Banquet of the Oath of the Pheasant 雉鸡誓宴 484
bar 小节。参 measure
Barber of Seville, The (Barbieri, Filippo)《塞维利亚的理发师》(菲力波·巴比里) 719
Barcelona Mass 巴塞罗那弥撒 315—16
Bardi, Giovanni de', Count 伯爵乔瓦尼·德·巴尔迪 799, 800, 803, 804, 826
bar form 巴体 118, 181
Bargagli, Girolamo 吉罗拉莫·巴尔加利 803
Baroque 巴洛克 699
 alternate labels for 对其的其他称呼 797—98
 aspect for 其巴洛克的一面 786
 first musical composition termed 第一部以此命名的音乐作品 797
 Monteverdi and 与蒙特威尔第 735
 movement from *ars perfecta* toward 从完美艺术向巴洛克的转变

630,689,727

original meaning of term 其术语原始的含义 629

Bartoli, Cosimo 柯西莫·巴托利 384, 641

barzelletta（song genre）牧人曲（歌曲体裁）695—96

Basil, Bishop of Caesarea 凯撒里亚的巴西勒主教 9,10

Basiron, Philippe 菲力普·巴斯隆

Missa L'Homme Armé《武装的人弥撒》493494

Salve Regina《又圣母经》501—4

bass（voice）低对应固定声部（声部）467,468—71

Caput Mass and 与《头弥撒》474, 475,477,482

Missa L'Homme Armé《武装的人弥撒》492—93

bassadanza（basse danse）低舞 621, 622—23,626

basso buffo 诙谐低音。参 buffo

basso continuo 通奏低音。参 continuo

basso generale 通用低音 783

basso seguente 跟随低音 781,782, 783,795

bassus voice 低对应固定声部。参 bass

bass viol 低音维奥尔琴 741

battaglia 战争曲 834

battle pieces 战争作品 711—12,787—89

Bavaria. 巴伐利亚。参 Munich

bawdy songs 下流歌曲 138,710—11

beat, Ars Nova notation of 新艺术对节拍的记谱 251—52

Beata viscera（conductus/motet）《主佑玛利亚》（孔杜克图斯/经文歌）406—7,433

Beata viscera（Perotin）《主佑玛利亚》（佩罗坦）173—74

Beatles 披头士乐队 617

Beatrice of Burgundy 勃艮第的贝亚特丽斯 134

Beatriz di Dia 贝阿特丽丝·迪·迪亚 113

beauty, esthetics and 美学与美 541

Becket, Thomas. 托马斯·贝克特。参 Thomas à Becket

Bedford, Duke of. 贝德福德公爵。参 John of Lancaster

Beethoven, Ludwig van 路德维希·凡·贝多芬

Josquin parallels with 与若斯坎的相似性 547—49,552,579

Mass composition by 其弥撒作品 54

posthumous legendary status of 其死后的传奇化 547,548,549

as Romantic icon 作为浪漫主义的偶像 548

Beethoven: The Man Who Freed Music（Schauffler）《贝多芬：解放音乐的人》（绍夫勒）579

Bele Ydoine（Audefroi）《美丽的女子》（奥德福罗瓦）120

Belgium 比利时 536

Flemish composers 弗兰德斯作曲家 277,316,453,454,455—59
 Gombert and 与贡贝尔 589—90
 musician emigrés from 来自此地的音乐家 277,518—22,544,589,605—6,676—77,713,723,733

Belshazzar, King 国王伯沙撒 94

Bembo, Pietro 皮埃特罗·本波 723

Benedicamus Domino (response)《让我们赞美主》(应答) 160—61

Benedict VIII, Pope 本笃八世,教宗 34

Benedict XIII, Antipope 本笃十三世,敌对教宗 378

Benedicta es, coelorum regina（Josquin）《你是有福的,天上的女王》(若斯坎) 580—83,601—2,633

Benedicta es, coelorum regina（Willaert）《你是有福的,天上的女王》(维拉尔特) 601—4

Benedictines 本笃会修士 22,23,50,71,76,90,93,100,111,138,387,402,408
 Gregorian chant revision and 与格里高利圣咏的修订 631,632

Benedict of Nursia, Saint 努尔西亚的圣本笃 10—11

Benedictus（Isaac）降福经（伊萨克）543—44,545

Benedictus（Taverner）降福经（塔弗纳）612—13,614

Benedictus（Victoria）降福经（维多利亚）789—90

Benediktbeuren abbey 本尼迪克特贝恩大修道院 138

benefices 圣奉 315,316

Beneventan chant 贝内文托圣咏 64

Bennett, Tony 托尼·贝内特 817

Bent, Margaret 玛格丽特·本特 417

Berg, Wesley 卫斯理·贝尔格 27

Berger, Anna Maria Busse 安娜·玛利亚·布斯·贝尔格 185

bergerette（song genre）牧人曲（歌曲体裁）526—34,695

Bernard de Got 伯纳德·德·戈特。参Clement V, Pope

Bernardina, *La*（Josquin）《贝纳多小曲》(若斯坎) 544,546

Bernart de Ventadorn 贝尔纳·德·文塔多恩 108,109,*109*,110,117,353

Bernini, Gian Lorenzo 吉安·洛伦佐·贝尔尼尼 772,*772*

Berno, Abbot of Cluny 克吕尼修道院院长贝尔诺 50

Berry, Duchy of 贝里公爵领地 342—45

B-flat mode 降B调式 273,274,275,394,554
 cadence and 与终止式 599—600

Bianco e dolce cigno, Il（Arcadelt）《洁白美丽的天鹅》(阿卡代尔特) 724—25,726

Bianconi, Lorenzo 洛伦佐·比安科尼 739

Bible of Pedro de Pamplona, Seville 潘普洛纳的佩德罗的圣经,塞维利亚

48
biblical cento 圣经集句 594,595
biblical exegesis 圣经释经 285
 Protestant Reformation and 与新教改革 553,753
biblical operas 圣经歌剧。参 oratorio
biblical prophecy 圣经预言 719
bibliophiles 藏书家 693
Biblioteca Colombina (Seville) 哥伦比亚图书馆(塞维利亚) 693
Bibliothèque Nationale (Paris) 国家图书馆(巴黎) 109
bicinia 二声部歌曲 550,604
big band battle-pieces 大乐队战争风格作品 786—87
binaria 二音纽姆 176,177,187,215
binarisms 二元论 105—6
Binchois, Gilles 吉莱·班舒瓦 423,425,435,439—40,*439*,455,536
 career of 其事业 439
 chanson and 与尚松 446—52,706
 Ockeghem and 与奥克冈 454
 works of 其作品
 Deuil angoisseux《痛苦的悲伤》447—52
 Veni Creator Spiritus《造物的圣神请来吧》439—41
Bins, Gilles de 吉莱·德·本。参 Binchois
birdsong 鸟歌 349,711
bishop 主教 169,170
Blackburn, Bonnie J. 邦妮·J. 布莱克本 536

black notes 黑音符 265
Blessed Virgin 真福童贞女。参 Marian antiphons; Virgin Mary
blind musicians 盲音乐家
 famous organists 著名的管风琴师 374
 improvisational virtuosity of 其即兴炫技演奏 536
Blondel de Nesle 布隆代尔·德·奈斯勒 117
Blumen 花式纽姆 140
Boccaccio, Giovanni 乔瓦尼·薄伽丘 365—66,367
 as proto-Renaissance figure 作为早期文艺复兴人物 382—83
Boethius, Anicius Manlius Severinus 阿尼库斯·曼利乌斯·塞维里努斯·波埃修斯 17,69,70—72,*71*,74,77,94,185,187,196,281,291,495,552,553,585,799
Bohemia 波西米亚。参 Czech lands
Bologna 博洛尼亚 352,435,780,781
Bone amourete (Adam)《我可爱的情人》(亚当) 123,220
Boniface, Saint 圣卜尼法斯 7
Boniface IX, Pope 卜尼法斯九世,教宗 348
Bonitatem fecisti servo tuo, Domine (Carpentras attrib.)《耶和华阿,你向来是照你的话善待仆人》(被归为卡尔庞特拉的作品) 554—55,557
Booke of Common Praier Noted, *The*

(Merbecke)《记谱的公祷书》(默贝克) 673

Book of Common Prayer（Anglican）《公祷书》（安立甘宗）672—73, 675

Book of Hymns（Notker）《赞美诗集》（诺特克）41,42

Book of Procurors 代诉人法令 170

Book of St. James.《圣雅各书》。参 Codex Calixtinus

Book of the Courtier（Castiglione）《侍臣论》（卡斯蒂廖内）626,698

Borgia, Lucrezia 卢克雷齐亚·波吉亚 458,544

Borgia family 波吉亚家族 458

Borromeo, Carlo Cardinal, Archbishop of Milan 枢机主教卡洛·博罗梅奥, 米兰总主教 650,652

Bossinensis, Franciscus（Francis from Bosnia）弗朗西斯库斯·波斯尼斯（波斯尼亚的弗朗西斯）698—99

bottom-up techniques 自下而上的技法 291,326,403

bourgeoisie 资产阶级
 ballata and 与巴拉塔 368
 French emergence of 其在法国的产生 120,121

bourgeois music 资产阶级音乐。参 domestic entertainment

Bourges 布尔日 342,458

Brahms, Johannes 约翰内斯·勃拉姆斯
 German vernacular songs and 与德国本地语歌曲 702,703—4

Von edler Art《高贵的人》703—4

Brescia 布雷西亚 787

breve 短音符 197,217,355
 Marchetto classification and 马尔凯托对其的分类 355,356
 另参 semibreve

British Isles. 不列颠群岛。参 Great Britain

British Library 大不列颠图书馆 403,409

British Museum 不列颠博物馆 387

Britten, Benjamin 本杰明·布里顿 389,391,392
 Ceremony of Carols, A《圣诞颂歌仪式》391

Brown, Howard Mayer 霍华德·迈耶·布朗 708

Browne, John 约翰·布朗 513

Bruges 布鲁日 455,536

Brunelleschi, Filippo 菲利波·布鲁内莱斯基 282

bucolic poetry 田园诗。参 pastorals

buffo ensemble 喜剧乐团。参 ensemble buffoon-battle

Bukofzer, Manfred 曼弗雷德·布克福泽 429,460,496

Buontalenti, Bernardo 贝尔纳多·波翁塔伦第 809

Burckhardt, Jakob 雅各布·布克哈特 382

burden 叠句。参 refrain

Burgundy 勃艮第 314,316
 fifteenth-century court composers

15 世纪的宫廷作曲家 424, 439, 447, 455, 458, 535, 536

Homme Armé Masses, *L'* and 与《武装的人弥撒》484—86, 495

Hundred Years War and 与百年战争 421, 422

Burney, Charles（Dr. Burney）查尔斯·伯尔尼（伯尔尼博士）388—89, 480, 481, 547

Busnoys, Antoine 安托万·比斯努瓦 455—59, 485, 518, 520, 535, 547, 667

 autograph manuscript of 亲笔手稿 456, *456*

 bergerette genre and 与牧人曲体裁 529

 influence of 其影响 493, 497—98, 499

 works of 其作品

 In hydraulis《水力管风琴》456, 459, 500

 J'ay pris amours tout au rebours《我曾误解了爱情》539

 Missa L'Homme Armé《武装的人弥撒》486—93, 494, 495, 497—98, 499, 500, 501

 Quant j'ay au cuer《当我记在心间》543

 "*Tu solus altissimus*"《唯你为地上至高者》490—92

Buus, Jacques（Jachet or Jakob）雅克（雅歇或雅各布）·布斯 605—11, 617, 618, 783

 Ricercare no. 1 第一利切卡尔 618—19, 619, 620

 Ricercare no. 4 第四利切卡尔 608—11, 617

Byrd, William 威廉·伯德 630, 670, 673, 675—89, 694

 ars perfecta and 与完美艺术 630, 678, 684, 686—87

 career of 其事业 675—79

 as Catholic recusant 作为不皈依安立甘宗的天主教徒 670, 675, 677, 678, 679, 686, 742

 hermeneutics and 与释义学 683—84

 Mass settings by 其弥撒配乐 679—89

 music printing monopoly of 其音乐出版的垄断 678, 741

 vernacular songs 本地语歌曲 741—42

 versatility of 其多才多艺 670

 works of 其作品

 Ave verum corpus《圣体颂》686, 687

 Cantiones sacrae《圣歌集》678—79

 Circumspice, Jerusalem《耶路撒冷啊！当举目往东观看》679

 Gradualia《升阶经》679—80

 Infelix ego《我多么不幸》679

 Mass in Five Parts 五声部弥撒 682—86

 Mass in Four Parts 四声部弥撒

681—82

Non vos relinquam《我不会离弃你》686—87，688

O Domine，adjuva me《噢！主啊！请帮助我》679

Psalmes，sonets and Songs of sadness and pietie《诗篇、十四行诗与虔诚和悲哀之歌》741

Songs of sundrie natures…《各类杂曲集锦》741

Tristitia et anxietas《悲伤与不幸》679

Byrne，David，Philip Glass and 菲力普·格拉斯与戴维·伯恩 391

Byzantine chant 拜占庭圣咏 33—35，41，64

　　Roman synthesis of 罗马对其的综合 84

　　traditional performance practice of 其传统的表演实践 149

Byzantine Church 拜占庭教会。参 Eastern Orthodox Church

Byzantine Empire 拜占庭帝国 33，484

C

caccia（canon）猎歌（卡农）331，363—65，366，371，378，380，711

　　motet in style of 以此风格写成的经文歌 378—80

Caccini，Giulio 朱利奥·卡契尼 804，806，811—17，818，821，823，826

　　monody and 与单声歌曲 812—13，822

　　on vocal technique 其声乐技巧 816—17，821

　　works of 其作品

　　　　Amarilli mia bella《我美丽的阿玛丽莉》813—17，*814*，819

　　　　Aria di romanesca《罗马内斯卡咏叹调》*823*

　　　　Euridice《尤丽狄茜》811，812

　　　　Io che dal ciel cader《我要使月亮从天上坠落》804，808—9

　　　　Nuovo musiche，Le《新乐歌》812—13，816—17，816，821，*823*

　　　　Rapimento de Cefalo，Il《刻法罗斯的诱拐》813，831

cadence 终止式 20，44，46

　　Aaron theory and 与阿龙的理论 577

　　accelerated harmonic rhythm and 与加快的和声节奏 628

　　avoidance of 对终止式的规避 603—5

　　ballata and 与巴拉塔 366，368，369—71

　　bass progression and 与低音的进行 467，468—72

　　Caput Mass and 与《头弥撒》468—71，483

　　changed articulation of 其变化的运音 471—72

　　closure and 与收束 305，408，471，493，587，628

　　counterpoint 对位 155，168，297—98，301，302，305，430

deceptive 阻碍终止 603—4

definition of 其定义 468—69

dominant-tonic 属-主进行 409, 447, 469, 470—72

Dorian 多利亚终止式 274

double leading-tone 双导音终止式 276—77, 368, 408—9

Du Fay and 与迪费 446—47

V-I pattern and 与V级-I级的进行模式 409, 447, 469, 470—71

galliard 嘉雅尔德舞曲终止 742

Gaspar's *Mater, Patris Filia* and 与加斯帕尔的《圣母，圣父之女》520, 521

ground bass and 与基础低音 626, 627

Landini (under-third) 兰迪尼终止式（下三度终止式）368, 369—71, 470

Landini madrigal in motet style 兰迪尼以经文歌风格写成的牧歌 374, 375—77

Machaut and 与马肖 325

medial 中途终止 446

monodic harmony and 与单声歌曲和声 815

by *occursus* 卧音终止式 154, 155, 356

Ockeghem motet and 与奥克冈的经文歌 505—6

octave leap 八度跳进 447, 448

open 开放性终止 408

pavan 帕凡舞曲终止 742

rule of closeness and 与临近法则 276—77

superius/tenor motion and 与高声部/固定声部运动 470

three-voice 三声部终止 298—99

transition and 与转化 599—600

Willaert and 与维拉尔特 602, 603—5

call and response 呼唱与答唱 113

Callistus (Calixtus) II, Pope 加里斯都二世（加里斯图斯），教宗 162

Calvin, John 约翰·加尔文 754

Calvinism 加尔文派 754—55

Calvisius, Sethus 塞瑟斯·卡尔维休斯 768

Ein' feste Burg ist unser Gott《上帝是我们的坚固堡垒》768—69

Cambrai Agnus Dei 康布雷羔羊经 314, 315

Cambrai Cathedral 康布雷主教教堂 441, 453, 458, 507, 558

Cambridge University 剑桥大学 166, 513

Camerata (Bardi circle) 卡梅拉塔社（巴尔迪的圈子）800, 803, 804, 812, 818, 822

cancrizans motion (proceeding backward)"蟹形"运动（以反向进行）328

canon (cathedral community) 教士团（主教教堂教士团）169

canon (celebrant's prayer), in Mass ordo 感恩祭（司仪神父的祈祷文），

在弥撒规程中 61
canon（musical form）卡农（音乐曲式）330—36,349
　　ballata and 与巴拉塔 366
　　Busnoys motet and 与比斯努瓦的经文歌 457
　　caccia and 与猎歌 331,363—65,366,371,378,380,711
　　chace and 与狩猎曲 331—36,349,364,366,374,491,711
　　complexity of 其复杂性 331
　　earlier meaning of 其早期含义 330—31
　　hunting pieces as 作为狩猎作品 364,365
　　J'ay pris amours arrangements as 将《我以爱情为座右铭》改编为卡农 538
　　madrigal and 与牧歌 363—65,374
　　mensurated 有量化的卡农 477—78
　　Missa L'Homme Armé and 与《武装的人弥撒》485—86,489,491—92,493,*520*,529
　　Ockeghem Mass and 与奥克冈的弥撒 477—78,480,641
　　Palestrina Mass and 与帕莱斯特里那的弥撒 637—41,662
　　Pycard Gloria and 与皮卡德的荣耀经 410
　　Sumer 夏之卡农 388,389—91,397,399,409,457
　　canon（notational rule）规则（记谱法规则）262,265,280
canon law 教会法 170,277
"Canon on Music to be Used in the Mass"（Council of Trent）. "关于弥撒中使用音乐的规定"（特伦托会议）650
Can she excuse my wrongs（Dowland）《她可否谅解我的过错？》（道兰德）745
canso 康索 117,124,125
　　Ballade as descendant of 作为其派生物的叙事歌 349
　　to Blessed Virgin 献给真福童贞女 98,99,128,501,533
　　cantiga as equivalent of 作为其对等物的坎蒂加 128
　　description of 对其的描述 107—8
　　French *chanson courtoise* as 作为康索的法国宫廷尚松 177
　　Raimon and 与莱蒙 98—99
　　regularized 常规化的康索 113
　　strophic 分节歌式的康索 325
Canterbury 坎特伯雷 461
Canterbury Cathdral 坎特伯雷主教教堂 408,*408*
Canterbury Tales（Chaucer）《坎特伯雷故事》（乔叟）365
canticle 圣歌 12
"Canticle of Mary" "玛利亚圣歌"。参 Magnificat
Canti C numero cento cinquanta（Petrucci publication）《歌曲，第三卷，

第一百五十号》（佩特鲁奇出版）
563
cantiga 坎蒂加 128—33, 134
　　manuscript miniatures 手稿细密画
　　129—30, 130, 131, 133
Cantigas de Santa Maria（collection）
《圣母玛利亚的坎蒂加》（曲集）
128
cantilena 坎蒂莱那 298—301, 312—
　　13, 317, 318, 325, 397, 413, 417—
　　18, 435
　　motet as 作为坎蒂莱那的经文歌
　　429—33, 501—46
Cantionalsätze 圣歌配乐 765—68
Cantiones ab fual argumento sacras vo-cantur（Byrd and Tallis）《以其主题称为圣歌的歌曲》（伯德与塔利斯）673, 677—78
Cantiones sacrae（Byrd）《圣歌集》（伯德）678—79
canto 器乐歌曲 542—46
cantus coronatus 授冠歌 208
cantus firmus 定旋律 291, 311, 316, 326
　　in Busnoys's *Missa L'Homme Armé*
　　比斯努瓦《武装的人弥撒》中的定旋律 488
　　Caput Mass transposition of《头弥撒》中对定旋律的移调 475, 476, 482
　　characteristic fifteenth-century Mass form of 15世纪弥撒中特有的定旋律型式 486—90

conductus and 与孔杜克图斯 397
contratenor vs. 与对应固定声部相对 271
counterpoint and 与对位 156—57, 159, 161, 297—98, 307, 399
countersinging 对音歌唱 438—39
Cuncti potens genitor and 与《创造万有的上帝》306, 322
cyclic Mass Ordinaries and 与常规弥撒套曲 461—71, 473—76, 482, 483—97, 501
　　in Du Fay's Masses 迪费弥撒中的定旋律 498
　　in English church music 英国宗教音乐中的定旋律 439—40, 612, 613
English descant and 与英国的狄斯康特 406, 407
French motet and 与法国的经文歌 221
imitative polyphony vs. 与模仿复调相对 580—82
Josquin's innovation and 与若斯坎的创新 499, 529—30, 579, 580—81, 584, 602
　　in Josquin's *Missa Hercules Dux Ferrariae* 若斯坎《费拉拉公爵赫尔克里斯弥撒》中的定旋律 560—61
　　in Josquin's *Missa L'Homme Armé* 若斯坎《武装的人弥撒》中的定旋律 529
Lutheran chorales and 与路德派的

众赞歌 761—62,768
Machaut Gloria paraphrase of 马肖荣耀经对定旋律的释义 325,326
Machaut Kyrie and 与马肖的慈悲经 322,324
Mass secular song basis of 弥撒中以世俗歌曲为基础的定旋律 483—97
paraphrase motet and 与释义经文歌 503,506,507—8
recercadas and 与利切卡尔 620—21
stile antico and 与古风格 667
Tenorlied and 与定旋律利德 756
tenor part and 与固定声部 468

Can vei la lauzeta mover（Bernart）《我看见云雀高飞》(贝尔纳) 108

canzona 坎佐纳 786—96
big band battle-pieces and 与大乐队战争风格作品 786—87

canzona per sonare 演奏用的坎佐纳。参 sonata

canzonets 小坎佐纳 746

Canzonets, or Little Short Songs to Four Voices: Selected out of the best and approved Italian authors（Morley）《小坎佐纳,或四声部短小歌曲:从最优秀的、最受认可的意大利作曲家作品中甄选》(莫雷) 746

canzonetti 小坎佐纳 746

Canzoni alla francese per sonar sopra stromenti da tasti（A. Gabrieli）《为键盘乐器演奏而作的法国风格歌曲》(A. 加布里埃利) 786

canzoni da sonare 演奏的坎佐纳。参 canzona

Canzoni et sonate a 3. 5. 6. 7. 8. 10. 12. 14. 15. & 22. voci, per sonar con ogni sorte de instrumenti, con il basso per l'organo（G. Gabrieli）《为 3、5、6、7、8、10、12、14、15 或 22 个声部创作的坎佐纳和其他器乐曲,可在各类乐器上演奏,带有管风琴的跟随低音》(G. 加布里埃利) 790—91

Canzoni nove（songbook）《新坎佐纳》(歌本) 691

Cappella Giulia（Vatican）茱莉亚礼拜堂(梵蒂冈) 631

Caput Draconia 龙首 476, 476

Caput Mass（anon.）《头弥撒》(佚名) 465—71,472,474,481,489,493
author's identity and 与作者的身份 475—77,476
emulations of 对其效仿的手法 472—83,493

Cara, Marco（Marchetto）马尔科·卡拉(马尔凯托) 695—96,697,698,699

Mal un muta per effecto《人本性难移》695—96,697,699

Carissimi, Giacomo 贾科莫·卡里西米 484

carmen（textless instrumental piece）歌曲风格器乐曲(无词的器乐曲)

543,544—46

Carmen, Johannes（pseud.）约翰内斯·卡门（化名）422,423

Pontifici decora speculi《让所有的牧师团》378—80

carmina 歌曲风格器乐曲 543,544—46,559,560—61

Carmina burana（1847）《布兰诗歌》(1847) 138,*139*,201,203

Carmina Burana（Orff）《布兰诗歌》(奥尔夫) 138—39

carnival season 狂欢节期 823,826

carol, English 英语颂歌 418—20

carole（dance-song）颂歌（舞蹈歌曲）114,120,123—24,131,349

 canon and 与卡农 332,349

 English version of 其英语版本 418—20

 instrumental accompaniment for 其器乐伴奏 133

 Machaut and 与马肖 294

Carolingian Empire 加洛林王朝 2—7,106,141

 另参 Franks

Carolingian Renaissance 加洛林文艺复兴 4—7,7

 liberal arts curriculum 自由艺术课程 69,71

Carpentras（Elzéar Genet）卡尔庞特拉（埃尔泽阿·热内）555,557

Cartesian period 笛卡尔时期 797—98

Castel, Etienne 埃蒂安·卡斯泰尔 447

Castiglione, Baldassare 巴尔达萨雷·卡斯蒂廖内 626,698

Castile. 卡斯提尔。参 Spain

Catalonia 加泰罗尼亚 128

Cathari 清洁派 116

cathedral architecture 主教教堂建筑 169

Cathedral of Notre Dame 圣母院主教教堂。参 Notre Dame de Paris

cathedral organization 主教教堂组织 169,170

 Italian arts patronage and 与意大利的艺术庇护 277—81

 urban clerical class and 与城镇教士阶层 207—8,219

cathedral polyphony 主教教堂复调 162—63

cathedral schools 主教教堂学校 148,149,169,170

 Beauvais 博韦 94

Catherine of Valois 瓦卢瓦的卡特琳 421,461

Catholic Church 天主教会。参 Roman Catholic Church

cauda 考达 124,200,201,202,203,204,403

Cavalieri, Emilio de' 埃米利奥·德·卡瓦利埃里 804,809,812,823,826,827

 Anima mia che pensi《我的灵魂，你在想什么？》833

 Dalle più alte sfere《至高的境界》804,805

 O che nuovo miracolo《噢！这是

何等的新奇迹》804

Rappresentetione di Anima, et di Corpo《灵魂与肉体的表现》809，811，812，823，831，832—34

Cavazzoni, Girolamo 吉罗拉莫·卡瓦佐尼 607

Cavazzoni, Marco Antonio 马尔科·安东尼奥·卡瓦佐尼 607，786

C clef "C 谱号" 99—100

Ce fut en mai（Moniot）《曾在五月》（莫尼奥）120—21，131

Celestine I, Pope 切莱斯廷一世，教宗 13

Cellarius and 与塞拉里乌斯 476

Celle m'as s'amour douné Qui mon cuer et m'amour a (refrain)《那位拥有我的心和爱的人儿将爱给我》（叠句）227

Celts 凯尔特人 119

Cento concerti ecclesiastici, a una, a due, a tre & a quattro voci（Viadana）《百首为 1、2、3 和 4 声部创作的教堂协唱曲》（维亚达纳）780，812

centonization 拼凑创作 28

Ceremony of Carols, A（Britten）《圣诞颂歌仪式》（布里顿）391

Cervini, Marcello 马尔切罗·赛维尼。参 Marcellus II, Pope

Césaris, Johannes 约翰内斯·西萨里斯 422，423

chace (canon) 狩猎曲（卡农）331—36，349，491，711

caccia vs. 与猎歌相对 364

Lorenzo Masini and 洛伦佐·马西尼 366

Chaillou, Raoul 拉乌尔·沙尤 255，258

chamber music 室内乐

earliest instrumental 最早的器乐室内乐 541，542—46

sonata and 与奏鸣曲 796

vocal partbooks for 其声乐分谱 539—40，542

Champion des dames, Le（Le Franc）《女中豪杰》（勒·弗朗克）422，439，536

chanson 尚松 435，544，706—9

accompanied 有伴奏的尚松 131—33，296

bergerette and 与牧人曲 526—29

Binchois and 与班舒瓦 446—52，706

as canzona model 作为坎佐纳的范例 786—87

Du Fay and 与迪费 498，706

faux-naïve 伪稚真 349—50

fifteenth- vs. sixteenth-century 15 世纪与 16 世纪相对 706

Janequin and 与雅内坎 710—13

J'ay pris amours popularity as 与《我以爱情为座右铭》作为尚松的受欢迎程度 532—33，534—41

lament genre of 其悲歌体裁 448，452，454

Lasso and 与拉索 714—18

lewd genre of 其下流的体裁 138,
710—11
Machaut and 与马肖 292—97,
298,299—310
motet and 与经文歌 218—19,
218,219,220,221,224—26,233,
236,238,262,292—98,301,378,
429,532,706
onomatopoetic 拟声的 711712
organ arrangements of 对其进行的
管风琴改编 786—87
Parisian 巴黎的尚松 706—9,710,
714,786
social theory and 与社会学理论
208
tablatures of 其记号谱 606
unaccompanied 无伴奏的尚松 452
urbanization of 其城镇化 206,219
另参 troubadours; trouvères
chanson avec des refrains 带叠句的尚
松 120,123
chanson ballade. 尚松叙事歌。参 vire-
lai
chanson courtoise 宫廷尚松 117
chansonniers 尚松曲集 109—10,122,
353
chanson royal 皇家尚松 290
chansons couronées 授冠尚松 121
chansons courtoises 宫廷尚松 122
chansons de geste 武功歌 120,208
Chansons de maistre Clement Janequin
(Janequin)《克莱芒·雅内坎师傅
的尚松》(雅内坎) 710—13

chansons de toile "织布尚松" 120,208
Chansons nouvelles en musique（song-
book)《合乐新尚松》(歌本) 692
chant 圣咏 1—35
Ambrosian 安布罗斯圣咏 63
Anglican 安立甘宗圣咏 672
antiphons and responds 交替圣咏
与答唱 12—13
Beneventan 贝内文托圣咏 64
Byzantine 拜占庭圣咏 33—35,64,
84
concert performance of 其音乐会
表演 66
contrapuntal amplification of 以对
位化对其进行的扩展 435—39
Dorian 多利亚调式圣咏 89
Du Fay vs. Binchois paraphrase of
迪费相对班舒瓦对圣咏的释义
441
English sight-harmonizing of 英国
对圣咏的视谱和声化 436
evolution of 其演化 12
fauxbourdon and 与福布尔东
435—39,501
Frankish 法兰克圣咏 298
Frankish additions 法兰克人对圣
咏的添加 37—67,234
French-Cypriot 法属塞浦路斯 345
Grocheio's social theory and 与格
罗切欧的音乐社会理论 208
lesson and 与读经 13
Mozarabic 莫扎拉比克圣咏 63—
64

notation and 与记谱法 1—2, 214

Notre Dame settings of 圣母院对其进行的编配 171—172

Old Roman 旧罗马圣咏 62, 63

Ordinary 常规的圣咏 58, 60—63, 310, 322, 324

paraphrased 圣咏的释义 325

Passion narrative 受难叙事 776

polyphonic settings 复调化配乐 147, 149—50, 156, 162—68, 171, 185

responsoraries 应答圣咏 11

Roman 罗马圣咏 1—7

tropes 附加段 50—53

unison 同度歌唱 47

Chantar m'er de so gu'en no volria (Beatriz)《我必须唱那不想唱的歌》(贝阿特丽丝) 113

chant books 圣咏书 15, *15*, 23, 78, 184, 462, 473

"Credo I" "信经 I" 34

Kyriale《慈悲经弥撒曲集》583, 22

Machaut Mass discovery in 在圣咏书中对马肖弥撒的发现 325

on rhythmic interpretation 其中对节奏的阐释 115

另参 antiphoner; gradule

Chant des oyseux, Le(Janequin)《鸟之歌》(雅内坎) 711

Chantilly Codex 尚蒂伊抄本 342—43

Chapel Royal (England) 皇家礼拜堂唱诗班(英国) 513, 671—72, 673, 679, 692

Charlemagne (Charles the Great), King of the Franks 查理曼(查理大帝),法兰克国王 3—4, 5, 13, 37, 41, 49, 53, 106, 111, 286

Charles I, King of the Franks 查理一世,法兰克国王。参 Charlemagne

Charles V, King of France 查理五世,法国国王 317

Charles VI, King of France 查理六世,法国国王 421, 461

Charles VII, King of France 查理七世,法国国王 421, 454—55, 458

Charles VIII, King of France 查理八世,法国国王 457, 523

Charles IX, King of France 查理九世,法国国王 719

Charles V, Holy Roman Emperor 查理五世,神圣罗马帝国皇帝 590, 670

Charles d'Anjou 安茹的查理 120, 122

Charles the Bold, Duke of Burgundy 大胆查理,勃艮第公爵 455, 484—85, *485*, 486, 498, 518

Charles the Great 查理大帝。参 Charlemagne

Charlotte de Bourbon 夏洛特·德·波旁 345

Chartres Cathedral 沙特尔主教教堂 453

Chartres counterpoint fragment 沙特尔对位残篇 155, 158

Chasse, La (Janequin)《狩猎》(雅内坎) 711

Chaucer, Geoffrey 乔弗里·乔叟 290, 365

chauvinism 沙文主义。参 ethnocentrism

cheironomy 手势信号 14

Chigi, Agostino 阿格斯蒂诺·基吉 457—58

Chigi Codex 基吉抄本 457—58, 458, 473

children's songs 儿童歌曲 18, 331, 389, 391, 392

chitarrone 长双颈琉特琴 804—5, 809, 829

choirbooks 唱诗班歌本 457—58, 474, 496, 498, 507, 555

 English 英国唱诗班歌本 513

 Milanese 米兰唱诗班歌本 519

"choirbook style","唱诗班歌本风格" 214

choirs 合唱

 antiphonal psalmody and 与交替式诗篇咏唱 8

 congregational singing vs. 与会众歌唱相对 758

 English 英国的合唱 513, 515, 517, 613, 671—72

 faburden and 与法伯顿 438

 intermedii 幕间剧 804

 Mass Ordinary and 与常规弥撒 310

 split 分开的合唱队 611, 776, 780, 782—83, 787, 792

 stichic "arias", 同韵的"咏叹调" 24

另参 choral music

"Chopsticks" (piano piece)《筷子》(钢琴作品) 392

chorale 众赞歌 758—69

 four-part 四声部 765—66

 harmonizations 和声化 765—66

 Lutheranism and 与路德派 758—69

chorale prelude (Choralvorspiel) 众赞歌前奏曲 (Choralvorspiel) 762

Choralis Constantinus (Isaac)《康斯坦茨合唱书》(伊萨克) 679

choral music 合唱音乐

 Counter Reformation and 与反宗教改革 772—79, 783—84

 earliest polyphonic 最早的复调合唱音乐 314

 foundations for English training 英国合唱训练的基础 94

 for multiple choirs 为多个合唱团创作的合唱音乐 776, 780, 782—83, 791

 orchestration and 与配器 782—84

 sight-singing and 与视唱 617

 voice parts for 合唱音乐的人声声部 468

另参 choirs; oratorio

Choralsätze 众赞歌。参 chorale

Choralvorspiel (chorale prelude) 众赞歌前奏曲 762

chord roots 和弦根音 813

chordal harmony 和弦式和声

 Aaron on 阿龙论和弦式和声 577

basso continuo and 与通奏低音 781,798

Byrd and 与伯德 686

English 英国和弦式和声 392, 407,672

Chrétien de Troyes 克雷蒂安·德·特鲁亚 119

Christ Church (Canterbury) 基督教堂（坎特伯雷）461

Christe 基督

 Busnoy *Missa L'Homme Armé* 比斯努瓦的《武装的人弥撒》492—93

 Machaut Mass 马肖的弥撒 325, 530—34

 Palestrina *Missa Repleatur os meum laude* 帕莱斯特里那的《"让我的口中充满赞美"弥撒》639—40, 641

Christe eleison "基督，求你垂怜" 58, 103

Christe fili Dei (Josquin)《基督，上帝之子》(若斯坎) 531—34

Christianity 基督教

 "Credo I" "信经 I" 34—35

 earliest surviving service music artifact 现存最早的仪式音乐遗物 32,33,34

 early worship eclecticism 早期基督教崇拜中的折衷主义 12

 map of early monastic centers 早期基督教隐修院中心的地图 9

 music/musica differentiation and 与音乐/musica 的分化 71

 psalmody of 其诗篇咏唱 8—10

 sybilline prophecy and 西比尔预言 719

 Western-Eastern schism in 东西教会大分裂 141

 Western musical unification and 与西方音乐的一致性 61—64

 另参 Eastern Orthodox Church; liturgical music; Protestantism; Roman Catholic Church

Christine de Pisane 克里斯蒂娜·德·比赞 446—47,448,452

Christine of Lorraine 洛林的克里斯蒂娜 803,*803*

Christ ist erstanden (*Leise*)《基督复活了》(籁歌) 758,759

Christ lag in Todesbanden (hymn)《基督躺在死亡的枷锁中》(赞美诗) 758,759,760

Christ lag in Todesbanden (Osiander)《基督躺在死亡的枷锁中》(奥西安德) 766—67

Christ lag in Todesbanden (Praetorius)《基督躺在死亡的枷锁中》(普雷托里乌斯) 767—68

Christ lag in Todesbanden (Walther)《基督躺在死亡的枷锁中》(沃尔特) 761—62

Christmas 圣诞节 94

 Alleluia 哈利路亚 267,269—71

 conductus 孔杜克图斯 199—201

 English carol 英国颂歌 420

Gloria in excelsis《荣耀归于圣主》54

Gradual 升阶经 27, 173, 177, 177—78, *177*, *178*

liturgical cycle 仪式周期 12

motet 经文歌 772—75

neumes triplex "三重纽姆" 37

Palestrina motet-plus-Mass sets for 帕莱斯特里那为圣诞节写的"经文歌加弥撒"配乐 642, 643—44

Palestrina Offertory 帕莱斯特里那的奉献经 663—66

trope 附加段 52

verse plays 韵文戏剧 93

Christmas carol 圣诞节颂歌 420

Christus resurgens（processional）《基督复活》(行进仪式的) 155

chromatic descent/chromatic genus 半音下行/半音类型 32—33

chromaticism 半音化 273—76
 adjustments of 其调整 273—75
 aural conditioning and 与听觉条件 739
 as both expressive and musical force 既作为表现手段也作为音乐手法 751
 Clemens and 与克莱芒 596, 597
 Du Fay and 与迪费 512
 early Greek origin of 其早期的希腊根源 32—33
 Lasso and 与拉索 720, 721, 773
 liturgical text and 与仪式文本 773

 Machaut motet and 与马肖的经文歌 273
 Madrigalistic 牧歌式的 724—25, 729—30, 732, 734, 738, 739, 751, 773, 785
 monodic madrigal and 与单声牧歌 819, 821
 Palestrina and 与帕莱斯特里那 686
 semitones and 与半音 729—30
 singer adjustment to 歌手对其的调整 274
 Solage *ars subtilior* and 与索拉日的精微艺术 343—44
 Wagner and 与瓦格纳 738, 739

chronaca, theory of 测时理论 253

Chrysostom, John, Saint 克里索斯托, 圣约翰 10

church and state 教会与国家 517, 670—75

church calendar 教历 12, 37—39, 177, 314
 Marian antiphons and 与玛利亚交替圣咏 96
 Parisan-style music books and 与巴黎风格的音乐乐谱 171172

Church Fathers 教父 24, 69, 106

church music 教堂音乐。参 liturgical music

Church of England 英国教会。参 Anglican Church

Church of the Blessed Virgin (Lorento) 圣母玛利亚教堂(洛伦托) 578

church plays 教堂戏剧。参 liturgical

drama

Cicero, Marcus Tullius 马库斯·图留斯·西塞罗 70,459,462,550,554

Academy and 与学院 798

Ciconia, Johannes 约翰内斯·奇科尼亚 277—81,282,284—85,348,424

circles of fifths 五度循环 30,505,666,732

circumflex 长音符 14

Circumspice, Jerusalem（Byrd）《耶路撒冷啊！当举目往东观看》679

Cirillo Franco, Bernardino 贝尔纳迪诺·西里洛·弗朗科 646—47,649

Civil War, English 英国内战。参 English Civil War

Clarence, Duke of 克拉伦斯公爵 409,461

class 阶级。参 class; *specific classes*

classical literature 经典文献 356,717,719—22。另参 standard repertory

classical music 古典音乐

 Baroque label and 与巴洛克的标签 797

 modern listening to 现代人对古典音乐的聆听 610

 as primarily literate 主要为读写性的音乐 779

classical repertory 经典曲目。参 standard repertory

classicism 古典主义

 aim of 其目标 632

Florentine academies and 与佛罗伦萨学园 799

genius concept and 与天才的概念 552

Glareanus's modal theory and 与格拉雷阿努斯的调式理论 554

Greek drama and 与希腊戏剧 780,799,822—23

high art definition and 与精英艺术的定义 459,462

humanism and 与人文主义 615,717,730,753,780

Lasso text settings and 与拉索的唱词配乐 717,719—22

musical historiography and 与音乐历史编纂学 383—84

musical rhetoric and 与音乐修辞学 550

neoclassical revival and 与新古典主义复兴 797—834

Plato's Academy and 与柏拉图的学园 798

Renaissance and 与文艺复兴 382—83,384,586,797

Willaert and 与维拉尔特 604—7

另参 ancient world; *ars perfecta*; Greek (Hellenistic) music theory; Greek drama; Greek mythology

Claudin de Sermisy 克劳丹·德·塞尔米西 692,706—7,714

 Tant que vivray《当我身体康健时》706—7,708,709,711,712

clausula 克劳苏拉 180,181—84,296

Ex semine《自亚伯拉罕的子实中》210, 211, 220, 196, 209—11, 212, 217
 motet in relationship with 与其相关的经文歌 210, 214, 217, 219, 221, 228, 236, 259
 prosulated 普罗苏拉化 209
 "substitute"/"ersatz","替换"/"ersatz" 183—84
claves 调线/音名 99—100, 101
clefs 调号 99—100, 312—13
 Ockeghem Mass notation without 奥克冈的无调号弥撒记谱 479—80
Clemens, Jacobus（Jacob Clement）雅各布斯·克莱芒（雅各布·克莱芒）593—99, 601, 602, 678, 754—55
 In te, Domine, speravi《耶和华啊, 我投靠你》598—99
 Qui consolabatur me recessit a me《曾安慰我的人却抛弃了我》594—97, 599
 Souterliedekens《小诗篇歌曲集》597—99, 754
Clemens non Papa 克莱芒·侬·帕帕 709
 Musica dei donum《音乐, 上帝的馈赠》710
Clement V, Pope 克莱芒五世, 教宗 310
Clement VII, Pope 克莱芒七世, 教宗 630
Clement VIII, Pope 克莱芒八世, 教宗 631, 670, 826
clergy 教士
 cathedral 主教教堂 169, 207—8
 papal schism and 与教宗分裂 277
 Protestant Reformation and 与新教宗教改革运动 753
closeness, rule of 临近法则 276—77
Cluniac reform 克吕尼改革 50
Cluny monastery 克吕尼隐修院 50
C major C大调
 Ars Nova and 与新艺术 261, 262
 chord of six based on 以其为基础的六和弦 588
Cock, Simon 西蒙·科克 597, 598
Coclico, Adrian Petit 阿德里安·珀蒂·考克里克 552—53
coda 尾声 200
code-name 代号 353
Codex Calixtinus 卡里克斯蒂努斯抄本 162—68, 165
Codex Rupertsberg（Hildegard）鲁帕斯堡抄本（希尔德加德）91
Colebault, Jacques 雅克·科尔宝特。参 Jacquet of Mantua
Collect, in Mass ordo 弥撒规程中的集祷经 61
Collection 募捐。参 Offertory
College of St. Edmund（Old Hall）圣埃德蒙德学院（老霍尔）409
collegiate church 牧师会主持的教堂 170
color, coloration 乐谱着色 232, 262, 265—66, 269, 337, 340

contratenor and 与对应固定声部 270—71

Dunstable motet and 与邓斯泰布尔的经文歌 424—25, 427

Machaut DAVID melisma and 与马肖的大卫花唱 291—92

Power Mass and 与鲍尔的弥撒 463

Columba aspexit（Hildegard）《白鸽的到访》(希尔德加德) 91—92

Columbo, Russ 鲁斯·科伦波 817

Columbus, Ferdinand 费迪南德·哥伦布 693

combinatoria "结合的" 148

comic opera 喜歌剧

Adam de la Halle and 与亚当·德·拉·阿勒 127

spoken dialogue and 与口语对白 827

Commercialism 重商主义。参 mercantile economy

commercial music 商业音乐。参 concerts; music publishing

commixed mode（*commixtus*）, definition of 混合调式（commixtus）的定义 83

commonplace book 摘录簿 553

Communion 圣餐仪式 686

antiphon 交替圣咏 433—35

in Mass ordo 弥撒规程中的圣餐仪式 61

另参 Eucharist

Como, Perry 佩里·科莫 817

Compendium musices（Coclico）《音乐集成》(考克里克) 552—53

Compère, Loyset 卢瓦塞·孔佩尔 459, 523—26, 535

Ave Maria《万福玛利亚》523—26, 583

Competitions 比赛。参 song competitions

Compline 夜课经 12, 94, 407, 677

composers 作曲家 64—67

academic style and 与学院风格 608—11

ars subtilior and 与精微艺术 342—49

career periodization of 其事业时期划分 381

centonized chants and 与拼凑式圣咏 28

cyclic Masses and 与套曲弥撒 472—500

earliest with unbroken performance record 最早有着连续不断表演记录的作曲家 667

emulation by 作曲家的效仿 474—75, 484, 486, 493, 497—98, 499

first concerted specifications by 作曲家最早对协奏/唱音乐的明确规定 782

first orchestration by 作曲家最早的配器 782

fourteenth-century technical competition for 14 世纪作曲家技术比赛 337—42

imitation vs. emulation and 与模仿和效仿的相对 474—75
mode as guide to 作为指导作曲家的调式 80—86
performance separated from 表演与作曲家的分离 65,299
polyphony and 与复调 148—68,301
stylistic changes and 与风格转变 245,247—48
subtilitas（subtlety）and 与精微性 327—42
of troubadour songs 特罗巴多歌曲作曲家 110
written music and 与记写的音乐 104,456
另参 artistic creation; *specific names*

composite 复合式 151
Compostela manuscript 孔波斯泰拉手稿 162,171
Concert 音乐会。参 concerts
concertato 协奏/唱式。参 concerto
concerted music 协唱式音乐 780—96
 intermedii 幕间剧 803,804
 liturgical 仪式的 788—90,794—95
 madrigal 牧歌的 817
Concerti ecclesiastici a otto voci（Banchieri）《八声部教堂协唱曲》（班基耶里）780
concerto 协奏/唱曲
 Gabrielis and 与加布里埃利氏 780—86
 original meaning of 其最初的含义 780—81

Concerto（Monteverdi）《协唱曲》（蒙特威尔第）
concerts 音乐会
 cyclic Mass Ordinary performances in 音乐会上的常规弥撒套曲表演 496
 Gregorian chant revivals at 音乐会上的格里高利圣咏复兴 66
 Venetian cathedral services as earliest 作为最早的音乐会的威尼斯主教教堂仪式 789
Conductor, oral transmission by 由指挥进行的口头传播 18
conductus 孔杜克图斯 131,162,165,166—67,233,296
 British 英国的 387,397—99,403,404—5,406
 characteristics of 其特性 198—99,311,314
 end of 其终结 214
 motet and 与经文歌 209—11,219
 Notre Dame school and 与圣母院学派 173—74,198—205
 versus and 与短诗/歌诗 94,95,111
Condulmer, Gabriele Cardinal 加布里埃利·孔度尔莫,枢机主教。参 Eugene IV, Pope
Confessions（Augustine）《忏悔录》（奥古斯丁）66

Confrérie des Jongleurs et des Bourgeois d'Arras 阿拉斯的戎格勒和资产阶级兄弟会 120,139,142

Congaudeant catholici（Albertus）《让所有的天主教徒一同欢喜》（阿尔伯图斯）165—67,166,172

Congregational Church 公理会 27,28

congregational singing 会众歌唱 27—28,47,58,758,765

conjunct tetrachords 连接的四音音列 151—52

Conon de Béthune 科农·德·贝图讷 120

Conrad II, Holy Roman Emperor 康拉德二世，神圣罗马帝国皇帝 86

consonance 协和音 153,297—98,397,587

 cadence and 与终止式 468—69,470,587

 culture-bound criteria of 与文化相关的和谐的标准 153

 English harmony and 与英国和声 407,417,423

 Garlandia's tripartite division of 加兰迪亚对的三分法 196,394

 harmonic balancing of 其和声平衡 153,407

 normative polyphonic 标准的复调协和 187—89

 parallel-imperfect 平行不完全的协和 406—9

 Pythagorean classification of 毕达哥拉斯对协和的分类 29—31,70,456,495,587

 triads and 与三和弦 168,587

consort of viols 维奥尔琴康索尔特 741,742

Constantine XI, Byzantine Emperor 康斯坦丁十一世。拜占庭皇帝 484

Constantinople 君士坦丁堡 484

contenance angloise 英格兰风格 422—52

 continental assimilation of 大陆对其的吸收 441—52

 features and impact of 其特点与冲击 423,433,452

 harmonizing and 与和声化 34—35

 significance of 其重要性 429461

 Tinctoris on 廷克托里斯谈英格兰风格 514

 translation of term 该术语的翻译 422

contests 竞赛。参 song competitions

continental music 大陆音乐。参 international style

continuo 通奏低音 780—82,783,784,795,798

 earliest printed 最早出版的通奏低音 809,811

 monodic madrigal and 与单声牧歌 813—18,821

 original composition of 原创的通奏低音 804,808—9

 Peri's Euridice and 与佩里的《尤丽狄茜》829—31

continuo songs (musiche) 通奏低音歌

曲(《音乐》) 813—18, 823—26
contrafactum 换词歌 48, 90
 definition of 其定义 598
 Easter dialogue trope and 与复活节对话附加段 52
 English round and 与英格兰轮唱曲 392
 laude and 与劳达赞歌 133
 Lutheran chorales and 与路德派众赞歌 759, 760
 Minnelieder and 与恋歌 134, 143
 motet and 与经文歌 217—21, 227—28
 vernacular psalm settings and 与本地语诗篇配乐 598
contralto 高对应声部 468
contrapuntal style 对位风格。参 counterpoint
contratenor (fourth voice) 对应固定声部(第四声部) 270—73, 298—99, 301, 349, 374
 Binchois use of 班舒瓦对其的应用 448
 caccia with 有对应固定声部的猎歌 378, 380
 Caput Mass and 与《头弥撒》466, 468, 477
 defining characteristic of 其决定性特征 301
 Du Fay use of 迪费对其的应用 441—43, 446—47
 Josquin and 与若斯坎 529—31
 Machaut composition and 与马肖的作品 325, 328, *328*
 Ockeghem's *Ma bouche rit* and 与奥克冈的《我的嘴带着微笑》529—30
contratenor bassus 低对应固定声部。参 alto; bass
contretenor altus 高对应固定声部。参 contralto
conventions 惯例/习俗 359, 363—64
Copernican revolution 哥白尼革命 577, 578
Copland, Aaron 亚伦·科普兰 236
copperplate engraving 铜板镌刻 693
copula 考普拉 179
copyright 版权 691
cornetto 木管号 780, 783, 786, 791
Cornysh, William 威廉·科尼什 612, 672, 692
 Salve Regina《又圣母经》513—18
Corsi, Jacopo 雅各布·科尔西 826, 829, 833
Corteccia, Francesco 弗朗切斯科·科尔泰奇亚 803
Coryat, Thomas 托马斯·科亚特 789—90, 791, 795
cosmic harmony 宇宙的和谐 70, 71, 148
 discordia concors belief and 与对不协和的调和的信念 148, 226, 229, 236, 255, 261, 286
 Du Fay motet and 与迪费的经文歌 284

Machaut motet and 与马肖的经文歌 271—73

motet as Dante's metaphor for 作为但丁对宇宙和谐的比喻的经文歌 286

music as metaphor for 作为对宇宙的和谐比喻的音乐 255

cosmological theory 宇宙论 577

Council of Constance 康斯坦茨会议 278, 281, 310

English musical influence and 与英国的音乐影响 423—24, 433

Council of Trent 特伦托会议

anti-Semitic excises from liturgy by 其在仪式中的排犹太化 88

liturgical music reform by 其仪式音乐改革 649—50, 653, 655, 656, 672, 789

Pfitzner operatic portrayal of 普菲茨纳歌剧中对其的描绘 652

counter note 对音 436, 437

counterpoint 对位 147—68

chant amplification and 与圣咏的扩增 435—39

Chartres fragment style of 沙特尔残篇的对位风格 155

compositional virtuosity and 与作曲中的炫技性 339

definition of 其定义 153

distinguishing stylistic characteristics of 其显著的风格特征 153

Dunstable techniques and 与邓斯泰布尔的技巧 427, 429, 430

by ear 由耳听进行的对位 392, 406

English madrigal 英国牧歌的对位 747

example variants 其变体的实例 154

Frankish *vox organalis* and 与法兰克的奥尔加农声部 44

Fux analysis of 福克斯对其的分析 669

Guido of Arezzo and 与阿雷佐的规多 153—54, 156

holding part in 对位中的保持声部 156, 157, 159—60

Jeppesen treatise on 耶珀森关于对位的论著 670

"laws of" 对位法 168

melismatic voice 花唱声部 156, 156

Monteverdi madrigal and 与蒙特威尔第的牧歌 736

note-against-note 音对音 155, 159, 168, 171, 199, 667。另参 discant

organum 奥尔加农 156—57, 167, 171

parsimony principle and 与精简原则 154

perfect parallel 绝对平行对位 151—52, 153

stile antico and 与古风格 667, 669

successive composition and 与连续作曲 301

syncopation and 与切分 368

texts on 关于对位的文本 669, 670
top/bottom reversal in 对位中的高低倒置 156—62, 161
top-down composition and 与从高到低的作曲 297—98
two-part discant with *occursus* and 与有卧音的二声部迪斯康特 356
unwritten harmonization and 与不依托书面的和声化 434, 436
vernacular songs and 与本地语歌曲 697
virtuosos improvisation of 其炫技性即兴 536, 538
另参 polyphony; tonality

Counterpoint（Jeppersen）《对位法》（耶珀森）670

Counter Reformation 反宗教改革 771—96
favola in musica and 与音乐寓言 832
Kyrie changes 与慈悲经的变化 59
musical sensuality and 与音乐的感性 772—77, 785, 800
polychoral style and 与复合唱风格 776—81
Reformation outlook vs. 与宗教改革观点相对 771—72

countersinging 对音歌唱 438—39
Couperin, Louis 路易·库普兰
couples dance 双人舞 626
couplet 对句乐节/诗行 39, 43, 44
canso repeated 重复的康索 113, 325

chace (canon) and 与狩猎曲（卡农）332, 333
courtly love poetry and song 宫廷之恋的诗与歌 98, 106—45, 172, 351, 439
Bembo publication and 与本波的出版物 723
canon and 与卡农 331, 333
conventions of 其惯例 108—9, 111
Germany and 与德国 701
Machaut redefinement of 马肖对其的重新定义 291—307, 333—34
Song of Songs antiphons and 与雅歌交替圣咏 429—33, 632
另参 ballade; canso; chanson; love songs

court music 宫廷音乐
ars subtilior and 与精微艺术 342—45
in Burgundy 勃艮第的宫廷音乐 439—40, 484—85, 535, 536
in Binchois 班舒瓦的宫廷音乐 448—49
in England 英格兰的宫廷音乐 671, 677
fifteenth-century 15世纪的宫廷音乐 424, 439, 447, 455, 458
in Italian city-states 意大利城邦国家的宫廷音乐 277—81
women performers and 与女性表演者 5

Coussemaker, Charles-Edmond-Henri de 夏尔勒-艾德蒙-昂立·德·库

斯马克 127,173

crafts guilds 手工业行会。参 guilds

Craindre vous vueil（Du Fay）《我愿畏惧你》(迪费) 444—46,510

Cranmer, Thomas, Archbishop of Canterbury 托马斯·克兰麦,坎特伯雷总主教 672,675

creation myth 创作传奇 175

creativity 创造性。参 artistic creation

Credo 信经 54,310,311
 Byrd setting 伯德的配乐 680,684,685—86
 Caput Mass and 与《头弥撒》470,482
 French-Cypriot setting 法属塞浦路斯的配乐 345—49
 Gloria pairing with 与荣耀经的配对 311,312,313,345—49,461
 Machaut Mass and 与马肖的弥撒 325
 in Mass ordo 常规弥撒中的信经 61
 Missa L'Homme Armé and 与《武装的人弥撒》490,495,497—98,529,530
 Nicolaus de Radom and 尼古劳斯·德·拉多姆 348
 Palestrina *Missa O magnum mysterium* and 与帕莱斯特里那的《噢！伟大的奥秘弥撒》646
 Palestrina *Missa Papae Marcelli* and 与帕莱斯特里那的《马切鲁斯教宗弥撒》653,655,655—56,658—60,680,684—85
 votive Mass and 与许愿弥撒 316,317,318

"Credo I" "信经 I" 34—35

Crétin, Guillaume 纪尧姆·克雷坦 455,*455*

Crocker, Richard 理查德·克罗克 219

crooning (singing style) 低声吟唱（歌唱风格）817

"crossover projects" "跨界项目" 515

cross relation (harmonic) 交错关系（和声) 686

Cruda Amarilli (Monteverdi)《残酷的阿玛丽莉》（蒙特威尔第）735—38

Crusades 十字军 96,107,108,117,135,141
 Constantinople and 与君士坦丁堡 484
 Cyprus and 与塞浦路斯手稿 345
 Homme Armé Masses and 与《武装的人》弥撒 484—85

cultural elites 文化精英。参 elite culture

Cumaean sibyl 古玛叶安的女先知 719,*719*

Cum jubilo (Kyrie IX)《伴随欢呼》(慈悲经 IX) 84—86,89,234

Cumming, Julie 朱莉·卡明 286

Cunctipotens genitor (*Ad Organum faciendum*)《创造万有的上帝》(《论奥尔加农之道》) 163

Cunctipotens genitor (Codex Calixti-

nus)《创造万有的上帝》(卡里克斯蒂努斯抄本) 164, 165, 306—7

Machaut Kyrie and 与马肖的慈悲经 322, 324—25

Cunctipotens genitor（Faenza Codex）《创造万有的上帝》(法恩扎抄本) 306, 322, 371

Cunctipotens genitor Deus（Kyrie IV）《创造万有的上帝》(慈悲经 IV) 59, 111, 306, 325

cursive principle 连读原则 12

cyclic Mass Ordinaries 常规弥撒套曲 459—500, 501

 composers of 其作曲家 472—500

 constituent sections of 其组成段落 496

 emulation and 与效仿 474—75, 484, 633

 English composers and 与英国作曲家 460—71

 fifteenth-century inception of 15世纪常规弥撒套曲的开端 450—60

 four-part harmony and 与四部和声 466—71

 high style of 其高级风格 461—62, 465, 480—81, 486

 Missa L'Homme Armé and 与《武装的人弥撒》484—500, 529

 modern concert audiences and 与现代的音乐会听众 496—97

 Palestrina and 与帕莱斯特里那 633—63

 Petrucci printed publication of 佩特鲁奇印刷出版的常规弥撒套曲 499—500

 Phrygian polyphony and 与弗里几亚复调 529

 votive motet substitutes in 其中的许愿弥撒替换段 518—26, 529

 另参 Mass Ordinary

Cypriot Codex 塞浦路斯抄本 345—46

Cyprus, *ars subtilior* composition and 精微艺术作品与塞浦路斯

Czech lands 捷克国土 772

D

da capo aria 返始咏叹调 32

dactylic meter 长短短格 83, 111, 191—92, 197, 215, 218, 325

 Parisan chanson and 与巴黎尚松 708

Dafne, La（Peri）《达芙尼》(佩里) 824, 826, 827—29, 831

 as first opera 作为第一部歌剧 826

Da gaudiorum premia（Dunstable, attrib.）《赐予那带来喜乐的奖赏》(被归为邓斯泰布尔的作品) 461

Dalle belle contrade d'oriente（Rore）《来自东方的美丽地方》(罗勒) 726—27, 728—29, 802

Dalle pi`ualte sfere（Cavalieri）《自那最高的领界》(卡瓦利埃里) 804, 805

dance music 舞蹈音乐 621—28

 fiddler repertory of 小提琴手的舞蹈音乐曲目 131

Grocheio's social theory and 与格罗切欧的社会理论 208

dance-song 舞蹈歌曲

 English vernacular 英格兰本地语 742—46,746

 opera vs. 与歌剧相对 827

 另参 balada; ballata; carole; galliard; pavan; virelai

Daniel (biblical) 但以理（圣经人物）94

Dante Alighieri 但丁·阿利吉耶里 116,139,286—87,290,367,384,641

 Galilei musical setting and 与加利莱伊的配乐 803

 motet description by 其经文歌描述 286

 as proto-Renaissance figure 作为文艺复兴的先驱 382,383

 vernacular literature and 与本地语文学 351,352,383,459

Daphne (mythology) 达芙妮（神话）824,829

Darius, King of Persia 波斯国王大流士 94

Dark Ages 黑暗世代 798

Dascanio, Josquin 若斯坎·达斯卡尼奥。参 Josquin des Prez

Daseian signs 达西亚记号 41,47

Da te parto (Saracini)《我与你分离》（萨拉奇尼）821,*821*,822

David (biblical) 大卫（圣经人物）10,51

DAVID (Machaut melisma) 大卫（马肖的花唱段）291—92

Davis, Natalie Zemon 娜塔莉·泽蒙·戴维斯 447

Davy, Richard 理查德·戴维 513

dawn-song 晨歌 110—11

day offices 日课 11

"Day of Wrath""愤怒之日"。参 *Dies irae*

dean (*cathedral*) 总铎（主教教堂）169,170

debate-song (tenso) 辩论歌（tenso）115—16,121,226

De bone amour vient seance et bonté (Thibaut)《所有的智慧与善都来自爱》（蒂博）118—19

Debussy, Claude 克劳德·德彪西 152,349

decadent style 颓废风格。参 mannered style

Decameron (Boccaccio)《十日谈》（薄伽丘）365—66

deceptive cadence 阻碍终止 603—4

decimal system 十进制体系 252,253

declamation 朗诵 612,646,680,712,720,722

declamation motet 朗诵经文歌 429,430,432,433,566,567,577,603

decoration 装饰。参 ornamentation

De harmonica institutione (Hucbald)《谐音原理》（于克巴尔）77

De institutione musica (Boethius)《音乐基本原理》（波埃修斯）38—39,37,*39*

De inventione et usu musicae（Tinctoris）《论音乐的创意与应用》（廷克托里斯）453—54, 536

Delphic Hymns 德尔菲圣歌 32, 33, 799

De mensurabili musica （Garlandia）《论有量音乐》（加兰迪亚）196—98

De mensuris et discantu《论节奏记谱与迪斯康特》。参 Anonymus IV

De modis musicis antiquorum（Mei）《论古代音乐的调式》（梅伊）799

De musica（Augustine）《论音乐》（奥古斯丁）37—38, 175, 337

De musica（Grocheio）《论音乐》（格罗切欧）207

De musica（John of Afflighem）《论音乐》（阿夫利赫姆的约翰）155

De numeris harmonicis（Gersonides）《论数之和谐》（吉尔松尼德）249

Deo Gratias 承神之佑 310, 316

Deo gratias Anglia（"Agincourt Carol"）（"Roy Henry"）《英格兰承神之佑》（"阿让库尔颂歌"）（"国王亨利"）418—21

De plan musica（Garlandia）《论素歌》（加兰迪亚）196

descant，English 英国的迪斯康特 155, 406—9, 417

 Beata viscera example of《主佑玛利亚》曲例 406—7, 433

 distinguishing features of 其显著的特点 423, 425, 429

 另参 discant

Descartes，René 勒内·笛卡尔 797—98

descending fifths 下行五度 733

descending seconds 下行二度 356

Deschamps，Eustache 厄斯塔什·德尚 336—37, 343

deschaunte 高声部 436

descort 乱诗 113, 119

Desiderius，King of the Lombards 德西迪里厄斯，伦巴底国王 3

despotism 专制主义。参 absolutism

determinism 宿命论 144

De tous biens plaine（Hayne）《充满了一切美好的事物》（海恩）535, 536, 539

 instrumental arrangements of 其器乐改编 544

 Josquin canon on 若斯坎以其创作的卡农 538

De toutes flours（Machaut）《所有的花朵》（马肖）303—7, 308—9, 371, 373

Deuil angoisseux（Christine de Pisane）《痛苦的悲伤》（克里斯蒂娜·德·比赞）

 Binchois setting of 班舒瓦的配乐 447—52

Deutsche Volkslieder（Brahms，ed.）《德意志民歌》（勃拉姆斯编）703—4

De vita libri tres（Ficino）《人生三书》（费奇诺）615—16

devotional songs 虔信歌曲 133—34

De vulgari eloquentia（Dante）《论俗语》（但丁）351

Dialogo della musica antica e della moderna（Galilei）《古今音乐对话》（加利莱伊）800

dialogue tropes 对话附加段 51—53

Dialogus de musica（medieval treatise）《音乐对话》（中世纪论著）77

diapente 五度音程 150,151

diatessaron 四度音程 150,152

diatonic circle of fifths 自然音五度循环。参 circles of fifths

diatonic melody, parallel doubling and 自然旋律与平行叠置 149—50

diatonic motion 自然音运动 721,729

diatonic pitch set 自然音集 29—31,32,33,35,41,74

 deduction from Pythagorean consonances 由毕达哥拉斯的协和音程做的推论 31

 internalization of 其国际化 30

diatonic scale 自然音音阶 686,729

diatonic system 自然音体系 274

"Dicant nunc judei"（Chartres fragment）"现在犹太人们说"（沙特尔残篇）155,158

Dic, Christi veritas（Philip the Chancellor）《说吧，基督的真理》（主教秘书长菲利普）201—5

Dies irae 愤怒之日 88—90,719

Dies sanctificatus（Christmas Alleluia）《神圣的日子》（圣诞节哈利路亚）267,269—71

Dieus soit en cheste maison（Adam）《上帝在此住所中》（亚当）123—24

Difficiles alios（notation problem）难中之难（记谱法问题）536

difficult art 困难艺术。参 high art

digital audiotapes 数字录音带 65

diminished fifth 减五度 35,151

diminished fourth 减四度 512

diminished volume 音量减弱 817

discant 迪斯康特 155,159,163,165,171,311,577,628

 cadence and 与终止式 276,297—98,356

 definition of 其定义 587

 dissonance and 与不谐和音 168

 Garlandia's division of 加兰迪亚对其的划分 196

 Jacopo treatise on 雅各布关于迪斯康特的论著 354

 modal rhythm and 与节奏模式 179,187,245

 motet as texted 作为有歌词的迪斯康特的经文歌 209,210,221,229—32,229,259

 Notre Dame settings and 与圣母院的配乐 171,179,180

 Song of Songs antiphons and 与雅歌交替圣咏 429—33

 three-part 三声部迪斯康特 165—67,168

 trecento style 14 世纪风格 356—59

two-part 二声部迪斯康特 256
discanter 高声部歌手 436
discantus 迪斯康特。参 discant
disciplinati 苦修者。参 flagellants
discordia concors 对不协和的调和 148
 definition of 其定义 261
 motet and 与经文歌 226，229，236，255，286，424
disjunct tetrachords 不连续的四音音列 151
dismissal 会众散去 54，311，318，321，323—24，326
dissonance 不协和音
 cadence and 与终止式 276，305，470
 culture-bound criteria of 与文化相关的不协和的标准 153
 discant harmony and 与迪斯康特和声 168
 Dunstable refinements of 邓斯泰布尔对其的改良 427，429—32，433
 as English descant feature 作为英国迪斯康特的特点 406—9，417，423
 in final chord 最终和弦中的不协和 470
 Garlandia's tripartite division of 加兰迪亚对其的三重划分 196
 harmonic balancing of 其和声平衡 153
 monody and 与单声歌曲 818
 Monteverdi and 与蒙特威尔第 734—35
 Peri and 与佩里 829，830
 polyphonic closure and 与复调的收束 168
 sixteenth-century rationalization/codification of 16世纪对其的理念化和整理 588—89
 stile antico and 与古艺术 669
 Tapissier motet and 与塔皮西耶的经文歌 429
 Willaert and 与维拉尔特 603
dits (lengthy allegorical poems) 格言诗（长篇寓言诗）290
Divine Comedy (Dante)《神曲》（但丁）286—87，383，803
divine harmony 神圣的谐音。参 cosmic harmony
divine inspiration 神圣的灵感
 Josquin's status and 与若斯坎的地位 548，552，553
 Musica and 与音乐 69，70
 representations of 其表现 6，6
divine presence 神圣的显现 772
divine service 神圣仪式。参 liturgical music
divine tuning 神圣的调谐 255
divisiones via naturae 自然地划分 355
division points 分割点。参 measure
do (scale-singing syllable) "do"（演唱音阶的音节）101
"Do-" clausulae "Do-"上的克劳苏拉 180—83，186，198，228

Dobson, Austin 奥斯丁·多布森 122

Docta sanctorum (papal bull, 1323)《充满智慧的教父》(教宗诏书, 1323 年颁布) 311

Doctorum principem super ethera/Melodia suavissima cantemus (Ciconia)《教师们的君主位居天上/让我们用最甜美的曲调歌唱》(奇科尼亚) 278—80, 284—85, 424

Doctrinale (Villedieu)《教学书》(维尔迪厄) 197

Dodekachordon (Glareanus)《十二调式论》(格拉雷阿努斯) 553—54

domestic entertainment 家庭娱乐
　canzona and 与坎佐纳 787
　music book use for 用于家庭娱乐的乐谱 694—96, 698, 699, 709, 787

dominant seventh 属七和弦 470

dominant-tonic progression 属-主进行 409, 447, 469, 470—71

"Dona nobis pacem" "赐予我们安宁" 661, 662—63

Donna l'altrui mirar (Gherardello)《属于别人的姑娘》(格拉尔代罗) 371, 372—73

Dorian chant 多利亚调式圣咏 89

Dorian melody 多利亚调式旋律 99, 136, 137
　Ave maris stella《万福海星》83
　Salve, Regina《又圣母经》270—71

Dorian mode 多利亚调式 79, 86, 312, 479, 509, 597, 681, 802
　chromaticism and 与半音化 274, 275
　minor and 与小调 554

Dorian pentachord 多利亚调式五音音列 276—77

Dorian scale 多利亚调式音阶 75—76, 274

D'Orlando di Lassus il primo libro dovesi contengono madrigali, vilanesche, canzoni francesi e motetti a quattro voci (collection)《奥兰多·迪·拉索的第一卷曲集,包括四声部的牧歌、维拉奈斯卡、法语尚松和经文歌》(曲集) 714

double cursus 二次进行流程 44, 325, 424, 427

"Double Diapason" "双重全和谐音" 150

double entendre 双关语 750—51

double leading-tone cadence 双导音终止式 276—77, 368, 408—9

double motet 二重经文歌 210—13, 212, 214, 215, 222—24, 222, 229, 317

double notation 双重记谱法 60, 210

double point 二重动机句 687

doubling-voice (*vox organalis*) 叠加声部(奥尔加农声部) 150, 577

Douce dame jolie (Machaut)《温柔美丽的女士》(马肖) 295, 298

dove of the Holy Spirit 圣灵之白鸽 175

Dover priory 多佛的小修道院 408
Dowland, John 约翰·道兰德 742—45
 Can shee excuse my wrongs《她能否原谅我的过错》745
 Flow My Tears《流吧，我的泪水》742, 743
 "Lachrymae Pavan, The"《泪之帕凡舞曲》742, 744—45
doxology 荣耀颂 11, 12, 21, 22, 23, 50, 54
Draco (constellation) 天龙座（星座）476, 476
dragmas 硬币符 341, 355
Dragon's Head 龙首 476, 476
drama, liturgical 教仪剧 52, 93—94, 131, 138, 495—96, 834
"dramatick opera", dramma giocoso "喜剧歌剧"。参 opera buffa
drinking songs 饮酒歌 138
ducal motets 公爵经文歌 519—26
Ducis, Benedictus 本尼迪克图斯·杜奇斯 769
 Lämmlein geht und trägt die Schuld《一只羔羊挺身而前承受世人的罪》769, 770—71
Duèse, Jacques 雅克·杜艾斯。参 John XXII, Pope
Du Fay, Guillaume 纪尧姆·迪费 148, 281—85, 423, 439, 439, 441—46, 453, 473, 529, 536, 563, 667
 antiphon motet and 与交替圣咏经文歌 507—12
 career of 其事业 281—82, 445, 458, 558
 chanson and 与尚松 498, 706
 Constantinopolitan laments of 其君士坦丁堡悲歌 484
 fauxbourdon and 与福布尔东 436, 437, 441, 442—43, 446
 musical significance of 其音乐的重要性 281, 429, 441—43, 495, 498—99
 works of 其作品
 Ave maris stella《万福海星》441, 442—43, 446
 Ave Regina coelorum《万福天上女王》507—12, 574
 Craindre vous vueil《我愿畏惧你》444—46, 510
 Hélas mon deuil, a ce coup sui je mort《啊！我的灾难，这一击使我毙命》512
 Missa Ave Regina Coelorum《万福天上女王弥撒》574
 Missa L'Homme Armé《武装的人弥撒》497—99
 Missa Sancti Jacobi《圣雅各弥撒》434—35, 436, 437
 Missa Se la face ay pale《脸色苍白弥撒》532
 Nuper rosarum flores《最近玫瑰开放》282—85, 429, 441
 Se la face ay pale《脸色苍白》498
 Supremum est mortalibus bonum《对众生为最善》282

Vos qui secuti estis me《你们这跟从我的人》434—35

Duke's Theatre（Lincoln's Inn）*Dunque dovro*（Frescobaldi）公爵剧院（林肯律师学院）《因此我必须》（弗雷斯科巴尔迪）824,825

Dunque fra torbid' onde（Peri）《自那黑暗的波浪中》（佩里）810

Dunstable, John 约翰·邓斯泰布尔 421—22,424—25,427—33,461,499,513

 Caput Mass linked with 与《头弥撒》的关联 476—77

 musical significance of 其音乐的重要性 422,424,427,429,433,454

 Quam pulchra es《你是多么美丽》429—33,462

 Salve scema/Salve salus《致敬，救世主的象征/值得称颂的是奴隶们的救赎者》424—25,427—29

duodecimal system 十二进制体系 252—53

duodenaria 十二等分 356,363

duple meter 二拍子 248—52,251

 Elizabethan dance-songs and 与伊丽莎白舞蹈歌曲 742—46

 ground bass *passamezzo* and 与帕萨梅佐基础低音 626

 Machaut and 与马肖 295

Duplum 第二声部。参 organum duplum

durational ratios 时值比率。参 rhythm

durchkomponiert. durus（ut mode）通谱体。硬的（ut 调式）102

Dutch language 荷兰语 597

dynamics 力度变化

 first indications of 最早的力度记号 792

E

Early Modern period 近代早期 797

early music revival 早期音乐复兴

 Adam's *Jeu de Robin et Marion* and 与亚当的《罗班与玛丽昂的戏剧》127

 authentic performance movement and 与本真表演运动 782

 cantigas and 与坎蒂加 130

 Gesualdo and 与杰苏阿尔多 739—40

 Gregorian chants and 与格里高利圣咏 66

 Josquin's *Ave Maria... Virgo serena* and 与若斯坎的《万福玛利亚……安宁的童贞女》565

 Josquin's *El Grillo* and 与若斯坎的《蟋蟀》699

 Machaut's works and 与马肖的作品 290,295

 modern esthetic response to 现代美学对早期音乐复兴的回应 495—96

 Play of Daniel 但以理的戏剧 93,94

 speculative performance practice 思辨式的表演实践 158—59,452

ear training 练耳 76,99—104
 harmony and 与和声 46,168,392,394,406,434
East Franks 东法兰克王国。参 Germany
East, Thomas 托马斯·伊斯特 741
Easter 复活节
 dating of 复活节的日期确定 12
 dialogue trope 对话式附加段 51—52,53
 Frankish sequence 法兰克的继续咏 86—88
 Gloria 荣耀经 54
 Gradual 升阶经 26,27,221
 Introit 进堂咏 15,24,51—52,82—83
 liturgical cycle 仪式周期 12
 Lutheran chorale 路德派众赞歌 758
 Marian antiphon 玛利亚交替圣咏 389
 Mass counterpoint 弥撒的对位 155
 matins responsory 申正经中的应答圣咏 631—32
 Passion settings 受难乐配乐 775—77
Eastern Orthodox Church 东正教会 484
 Byzantine chant of 其拜占庭圣咏 33—35,64,84
 "Credo I" and 与"信经 I" 34—35
 earliest surving music text of 东正教会现存最早的音乐文本 33
 eight-mode system of 其八调式体系 28,73
 Frankish mode theory and 与法兰克的调式理论 73,76
 hymnody of 其赞美诗咏唱 33—34,47,48
 instrument ban by 其对乐器的禁令 8
 Kyrie and 与慈悲经 58
 music theory imports from 从东正教会引入的音乐理论 72—73,84
 Western Roman schism with 西方罗马教廷与其的大分裂 141—1
Eastern Roman Empire 东罗马帝国。参 Byzantine Empire
Ebbo, Book of 埃博福音书 6
Ecce sacerdos magnus (Gregorian antiphon)《看那伟大的祭司》(格里高利交替圣咏) 633
Ecclesie militantis Roma sedes（Du Fay)《罗马,万军的教会之地》(迪费) 282
echo pieces 回声式作品 792
Eck, Johann von 约翰·冯·埃克 763
eclogue 牧歌 356,811—12
ecphonetic neumes 语音纽姆符 16
ecstasy 狂喜 772
Ecstasy of Saint Teresa of Avila《阿维拉的圣特蕾莎的狂喜》772,772
Edi beo thu, hevene Quene (English twinsong)《受你庇佑,天上的女王》(英格兰双歌) 394—95

Editio Medicaea 美第奇版 631

Education 教育。参 academies; cathedral schools; liberal arts curriculum; music education; university

Edward II, King of England 爱德华二世，英格兰国王 122

Edward III, King of England 爱德华三世，英格兰国王 410

Edward IV, King of England 爱德华四世，英格兰国王 455

Edward VI, King of England 爱德华六世，英格兰国王 672, 673, 675

Egbert, Bishop of York 埃格伯特，约克主教 7

Egeria (Spanish nun) 埃杰利亚（西班牙的修女）8

eighth century 8 世纪 1—35
 Gregorian chant 格里高利圣咏 5—35
 map of Europe 欧洲地图 3

eighth mode 第八调式 83—84, 466

eight-mode system 八调式体系 22, 28, 553
 Aurelian and 与奥勒利安 76
 medieval 中世纪的八调式体系 73—76

Ein' feste Burg ist unser Gott《上帝是我们的坚固堡垒》。参 Feste Burg..., Ein'

Eleanor of Aquitaine 阿基坦的埃莉诺 106, 109, 110, 117, *117*, 118

Elements (Euclid)《几何原本》(欧几里德) 253

eleventh century, Winchester Tropers 11 世纪，温彻斯特附加段曲集 93, 155, 402

elite culture 精英文化
 artistic cleverness/subtlety and 与艺术上的机敏性/敏锐性 327—37
 fifteenth-century 15 世纪 453
 high art and 与精英艺术 116, 226, 326—27
 motet and 与经文歌 226—28, 236, 237—38, 239
 Tinctoris generation of 廷克托里斯催生的精英文化 454—59
 另参 high art

Elizabeth I, Queen of England 伊丽莎白一世，英格兰女王 649, *671*, 673, 675, 676, 677, 678, 742
 Triumphs of Oriana madrigal collection to 献给伊丽莎白一世的曲集《奥利安娜的胜利》746

Elizabethan Settlement 伊丽莎白宗教和解 675

El mois de mai/De se debent bigami (motet)《五月时/重婚者该自我谴责》(经文歌) 234—515, *236*, 239

emancipation, nineteenth-century 农奴解放，19 世纪 143

Emancipation Act (1861; Russia) 农奴解放法令 (1861 年，俄国) 143

Embellishment 装饰。参 ornamentation

emotional expression 情感表达。参

musical expression
empiricism 经验主义 196, 798
emulation 效仿
 fifteenth-century 15 世纪 474—75, 484, 486, 493, 497—98, 499
 by Palestrina 帕莱斯特里那的效仿 633—41
England 英格兰。参 Great Britain; London
English Channel 英吉利海峡 421
English language 英语
 Anglican chant setting in 英语的安立甘宗圣咏 672
 Sumer is icumen in/Lhude sing cuccu!《夏日已至/布谷鸟在咕咕地歌唱！》387—88
English style 英格兰风格。参 contenance angloise
Enguerrand de Marigny 昂盖朗·德·马里尼 258
enharmonic genus 四分音类型 32—33
En mon cuer (Machaut)《在我的心中》（马肖）296—97, 298, 299
En remirant (Philippus)《当注视着你那可爱的肖像时》（菲利普斯）338—39, 341, 341
enueg (troubadour genre) 苦恼歌（特罗巴多体裁）107
epic romances 史诗传奇 119, 422
epic songs 史诗歌曲 120, 208
Epiphanium Domino (Balaam motet)《主的预言》（巴兰经文歌）399, 401

Epistle reading, in Mass ordo 弥撒规程中的使徒书信诵读 61
Erasmus, Desiderius 德西德里乌斯·伊拉斯谟 438, 533, 672
Ercole (Hercules) d'Este, Duke of Ferrara 埃斯特的埃尔科莱（赫尔克里斯），费拉拉公爵 459, 523, 559—63, 696
Ernoul Caupain 埃努尔·考班 120
eroticism 爱欲
 alba (dawn-song) and 与晨歌 (dawn-song) 110—11
 Arabic sung poetry and 与阿拉伯的歌唱的诗歌 108
 Gesualdo madrigal and 与杰苏阿尔多的牧歌 738
 spiritual ecstasy and 与精神上的狂喜 772
"escape tone" (counterpoint) "规避音"（对位法）368, 439
Eschenbach 艾申巴赫。参 Wolfram von Eschenbach
esclamazione (vocal technique) 感叹（声乐技巧）817, 821
Es fuegt sich (Oswald)《不幸降临在我身上》（奥斯瓦尔德）142
essences, Platonic 柏拉图式的本质 69, 827
essentialism 本质主义 381, 382, 385
"Established Rules of Harmony, The" (Zarlino) "和声学既定的规则"（扎利诺）586—87
estampie 埃斯坦比耶 294

Este, Ercole d' 埃斯特的埃尔科莱。参 Ercole (Hercules) d'Este, Duke of Ferrara

Este, Isabella d' 埃斯特的伊莎贝拉 696

esthetics 美学 541
 ancient and medieval service music and 与古代和中世纪的礼仪音乐 65,66
 earliest art-for-art's sake example and 与最早的"为艺术而艺术"的实例 541
 of fourteenth-century 14 世纪的美学 359,363—64
 of Lutheran church music 路德派宗教音乐的美学 769
 music historiography and 与音乐史纂 472
 paradox of 其矛盾性 496—97
 radical humanism and 与激进的人文主义 803—5
 Romantic 浪漫主义美学 142,144,359

Ethelwold 埃塞沃尔德 93

ethnocentrism 民族中心主义 143—44,185

ethos 喻德/德性 38,131,732,815

etiquette books 礼节手册 694,709

Eton Choirbook 伊顿合唱书 513—18,612

Etymologiae (Isidore)《词源学》(伊西多尔) 6

Eucharist 圣餐礼 8,13,24,34,53,54,313
 Lutheran chorale and 与路德派众赞歌 758
 in Mass ordo 弥撒规程中的圣餐礼 61
 trope and 与附加段 50
 另参 Mass

Euclid 欧几里德 253

Eudes (or Odo) de Sully, Bishop of Paris 厄德（或奥多）·德·絮利,巴黎主教 174,187

Eugene IV, Pope 尤金四世,教宗 282

Euridice (Caccini)《尤丽迪茜》(卡契尼) 811,812

Euridice (Peri)《尤丽迪茜》(佩里) 811,812,813,823,824,826
 musical significance of 其音乐的重要性 829—32

Euridice (Rinuccini)《尤丽迪茜》(里努奇尼) 811—12,826

Eurydice (mythology) 尤丽迪茜（神话）811—12,829,832

Evangelist 福音书作者 776,777

Evensong 晚课
 Anglican 安立甘宗 677
 另参 Vespers

Evesham abbey 伊夫舍姆大修道院 402

Excita Domine (Alleluia)《使我的心充满激动》(哈利路亚) 42

exponential powers, theory of 指数幂理论 248

expression 表情。参 musical expression

Ex semine clausula《自亚伯拉罕的子

实中》克劳苏拉 196, 209—11, 210, 211, 217, 218, 222
 different texts for 其不同的唱词 217—21, 218, 222
 double motet on 以其为基础的二重经文歌 212, 215, 217
extemporization 即兴演奏。参 improvisation
extroversive semiotics 外向符号学 652—54, 658
Eya dulcis/Vale placens（Tapissier）《啊！美丽盛开的玫瑰/赞美那可亲的仲裁者》（塔皮西耶）423—24, 425—26, 429
"eye-music"（Augenmusik）"眼乐" 778—79, 801

F

Fabula di Orfeo（musical drama）《奥菲欧的传奇》（音乐戏剧）823
faburden 法伯顿 436, 437
Factue tue《你的创造》40
Faenza Codex 法恩扎抄本 306—7, 322, 324, 371
Faeroe Islands 法罗群岛 393
Fair Phyllis（Farmer）《美丽的菲利丝》（法摩尔）750—51
faith 765
 Reformation vs. Counter Reformation source of 宗教改革相对于反宗教改革信仰源头 771—72
fake-book 歌曲摘录集 130—31, 132
falala（nonsense refrain）falala（无意义的叠句）746
fallacies 谬误 221
 essentialism as 作为谬误的本质主义 381
 genetic 起源谬误 42, 221, 472
false relation 伪关系。参 cross relation
falsobordone 法索布尔东奈 776
fanfares 号角齐鸣 424, 563
fantasia（fantasy）幻想曲
 Josquin and 与若斯坎 546
 musical meanings of 其音乐上的意义 546, 616
farce 滑稽填词 746
Farmer, John 约翰·法摩尔 750
 Fair Phyllis《美丽的菲利丝》750—51
Fathers of the Church 教会的圣父 24, 69, 106
Fauges, Guillaume 纪尧姆·弗格斯 458, 574
 Missa L'Homme Armé《武装的人弥撒》493
fauxbourdon 福布尔东 435—39, 441, 442—43, 446, 501, 776
 meaning of 其意义 435—36
faux-naïveté 伪稚真性 348—50
 Jeu de Robin et de Marion, Le（Adam）《罗班与玛丽昂的戏剧》（亚当）127, 128, 233, 349
favole in musica（musical tales）音乐故事 826—27, 823—34
favole pastorale《田园故事》。参 pastorals

F-based hexachord F音上的六声音阶 273

F clef "F"谱号 99—100

Feast of Corpus Christi 基督圣体节 48,89,686

Feast of St. Mary's Nativity 圣母降临节 191—92,291

Feast of St. Maximinus 圣马克西米努斯节 91

Feast of St. Stephen the Martyr 殉道者圣司提反节 173,174

Feast of the Annunciation 天使报喜节 565,566

Feast of the Assumption 圣母升天节 523,566

Feast of the Circumcision 基督割礼日 94,173,177

Feast of the Holy Innocents 诸圣婴孩殉道日 37

Feast of the Immaculate Conception 圣母无玷原罪瞻礼 566

Feast of the Nativity 圣母降临节 566

Feast of the Pentecost 圣灵降临节 686

feasts, Roman Catholic cycle of 罗马天主教会的节日周期 12,171,173,314,632,642

 Marian 玛利亚的节日 566

Fébus, Gaston 加斯通·费布斯。参 Gaston III of Languedoc

Felicianus of Musti 慕斯提的菲力西亚努斯 70

Felix virgo/Inviolata/AD TE SUSPIRAMUS (Machaut)《喜乐的童贞女/无玷者/我们向您叹息》(马肖) 270—73,291,301,302

Ferdinand I, Archduke of Austria 费迪南德一世,奥地利大公 762

Ferdinand I, King of Naples 费迪南德一世,那不勒斯国王 453

Ferdinand II, King of Aragon (Spain) 费迪南德二世,阿拉贡国王(西班牙) 724

fermata 延长记号 433,611

Ferrabosco, Alfonso 阿方索·费拉博斯科 677—78

Ferrante Gonzaga of Mantua 曼图亚的费兰特·贡扎加 715

Ferrara 费拉拉 523,544,545,559—63

Feste Burg ist unser Gott, Ein' (Agricola)《上帝是我们的坚固堡垒》(阿格里科拉) 762—63

Feste Burg ist unser Gott, Ein' (Calvisius)《上帝是我们的坚固堡垒》(卡尔维休斯) 768—69

Feste Burg ist unser Gott, Ein' (Luther)《上帝是我们的坚固堡垒》(路德) 769,761

Feste Burg ist unser Gott, Ein' (Mahu)《上帝是我们的坚固堡垒》(马胡) 762,764

festival song, English 节日歌曲,英语的 420

feudalism 封建主义 107—43,406

 basis of 其基础 107,141

 cathedral clerical hierarchy and 与主教教堂的教阶 169,207—8

eastward progression of 其东渐进
程 143
hierarchy in 其阶级 107
Protestant Reformation as anti- 作
为反封建主义的新教宗教改革运
动 753
Roman Catholic hierarchy and 与
罗马天主教教阶 772
urbanization's inroads on 城镇化对
其的侵蚀 120,143
Févin, Antoine de 安托万·德·费万
555,573—76
Missa super Ave Maria 《万福玛
利亚弥撒》574—76
Ficino, Marsilio 马尔西利奥·费奇诺
615—16,798
fiddlers "In seculum" 提琴手的"永
恒" 232,233
madrigal accompaniment 牧歌伴奏
的 352
medieval 中世纪的 131,132,*141*
virtuosos improvisation by 其炫技
即兴演奏 536,538
fiefs 采邑 107
fifteenth century 15 世纪
cyclic Mass Ordinaries 常规弥撒套
曲 459—500
emulative composition and 与效仿
的作品 474—75,484,486,493,
497—98
English style and 与英格兰风格
422—52,461
V-I bass introduction and 与 V 级-

I 级的低音引入 471
gymel 双歌 395
harmonic changes and 与和声变化
471—72
instrumental music and 与器乐音
乐 536—46
international style of 其国际风格
378,380,384,422,453—59
Italian arts patronage and 与意大
利的艺术庇护 277—81
motet and 与经文歌 280—87,
399—433,461,501—26
musical coloration and 与乐谱着色
266
musical Mariolatry and 与音乐中
的玛利亚崇拜 501
syncopated counterpoint and 与切
分对位 368
vernacular genres and 与本地语体
裁 526—34
virtuoso improvisation and 与炫技
即兴表演 536—41
另参 Renaissance
fifth equivalence 五度相等 151,495
fifth mode 第五模式。参 spondaic meter
fifths 五度。参 circle of fifths; pentachord; V-I cadence
fifth voice 第五声部 597
figural music 装饰性音乐。参 polyphony
figured (*figuralis*) song 装饰歌曲 439
figured bass 数字低音。参 continuo

finals 收束音 73—76,77—79
 C and A as 作为收束音的 C 音和 A 音 553—54,572,587,592
 four 四种收束音 73—74,76,77—78,99,587
 parallel doubling and 与平行叠置 152
 three 三种收束音 99

fin' amors 优雅之爱
 conventions of 其习俗 108—9,111
 French variant 法语中的变体 118
 Machaut refinement of 马肖对其的改良 291—98

Finck, Hermann 赫尔曼·芬克 589

fine amours 典雅爱情。参 *fin' amors*

Fines amouretes ai (Adam)《我有许多好情人》(亚当) 124—25

fioritura (florid singing) 花音式演唱 356

First book of ballets to five voyces, The (Morley)《第一卷五声部舞歌》(莫雷) 746

First Crusade 第一次十字军东征 96

First Delphic Hymn 第一首德尔菲圣歌 33

first-inversion triads 三和弦第一转位 406

first mode 第一模式。参 trochaic meter

first practice 第一实践。参 *stile antico*

Fischer, Kurt von 库尔特·冯·费舍尔 352

five-note scale 五声音阶。参 pentatonic scale

V-I cadence V 级-I 级进行的终止式 409,447,469,470—71

fixed tune 固定旋律。参 cantus firmus

flagellants (*flagellanti*) 自笞苦修者 133—34

Flanders 弗兰德斯。参 Belgium

Flemish composers 弗兰德斯作曲家。参 Belgium

Fleury Play-book 弗勒里戏剧书 93

Flight into Egypt 逃往埃及 177

Flo. 参 Florence Codex

Florence 佛罗伦萨
 academies 学院 798—801,818
 Boccaccio and 与薄伽丘 365—66
 cathedral dedication 教堂献礼 282,285
 Dante and 与但丁 351,367
 Euridice performance《尤丽迪茜》的演出 832—33
 intermedii and 与幕间剧 803—5,831,832
 literary music and 与文学音乐 722
 madrigalists 牧歌作曲家 353,723,818
 monodic revolution and 与单声歌曲革命 823,826
 musical tales and 与音乐传说 826—27
 Renaissance art 文艺复兴艺术 382
 trecento 14 世纪 351—74,382
 urban elite of 其城市精英 367,368,383

另参 Medici family

Florence Codex（Flo）佛罗伦萨抄本
（Flo）177,179,180,181—83,
186,187,198,199,202,203,402

earliest surviving Latin-texted motets in 其中现存最早的拉丁文经文歌 219

measurement dimensions of 抄本的规格 184

Veris ad imperia conductus《在春季的掌控下》孔杜克图斯 397—99

florid style 花式风格 356,363,373,667

Flos regalis（conductus）《皇室之花》（孔杜克图斯）403,404—5,406

Flow My Tears（Dowland）《流吧，我的泪水》（道兰德）

F-major mode F 大调式 274,394,425,447,448

Foix, county of 富瓦省 342—45

folia（ground bass）福利亚（基础低音）626

folklore, German Romanticism and 民俗与德国浪漫主义 138

folk music 民间音乐 65
 ballata inception as 巴拉塔作为民间音乐的开端 364
 British round and 与英国轮唱曲 387—92
 as metrical psalm settings 作为格律诗篇配乐 597
 Minnesingers and 与恋诗歌手 136—37
 Romanticism and 与浪漫主义 703

Tenorlied and 与定旋律利德 701

troubadour genres and 与特罗巴多体裁 113,397

Fons bonitatis（Kyrie verse）《善的源泉》（慈悲经韵文）111

Fontegara（Ganassi dal Fontego）《冯特加拉》（加纳西·达拉·方提戈）620

foot, musical 音乐的音步。参 metric foot; *pes*

formes fixes（lyric poetry）固定形式（演唱的诗歌）125—26,143

forms（Platonic）理型（柏拉图）69,71

Fortuna desperata（Greiter）《令人绝望的命运》（格莱特）732

Fortunatus, Venantius, Bishop of Poitiers 维南提乌斯·弗图纳图斯, 普瓦捷主教 47,48

Foster, Stephen 斯蒂芬·福斯特 18

Fountain of Youth 青春之泉 257,258

Fouquet, Jean 让·富凯 455

four elements 四元素 71

four finals 四种收束音 73—74,76,77—78,99,587

four-part polyphony 四声部复调 174,187,198,298—305,318
 canzona books and 与坎佐纳曲集 787
 conductus 孔杜克图斯 199—201,199
 contratenor 对应固定声部 270—73,298—99,301,302
 Du Fay Credo and 与迪费的信经

498

 Lutheran chorale and 与路德派众赞歌 765—66

 Masses and 与弥撒 782

 Missa Caput and 与《头弥撒》466—71, 482

 Morley madrigal and 与莫雷的牧歌 746

 as Passion text setting 作为受难乐歌词的配乐 776—77

 vernacular songs and 与本地语歌曲 697

four-part texture 四声部织体 301—5, 318

four species of fifths 四种种型的五度 73—74

fourteenth century 14世纪

 Ars Nova 新艺术 248—87

 Avignon Ordinary styles 阿维尼翁常规风格 310—21

 English musical nationalism and 与英格兰音乐的民族主义 409

 esthetics 美学 359, 363—64

 Italian vernacular song and 与意大利本地语歌曲 350, 351—85

 madrigalists and 与牧歌作曲家 352—85

 mathematics and 与数学 248—55

 motet and 与经文歌 232, 236, 248—87, 311, 461

 musical coloration and 与乐谱着色 266

 musical technical competition and 与音乐技术竞赛 337—42

 standard cadence in 14世纪的标准终止式 276

fourth (Hypophyrgian) 第四调式（混合弗里几亚调式）82

fourth equivalence 四度相等。另参 tetrachord 495

Foweles in the frith (English twin-song)《林中的小鸟》(英格兰双歌) 395

fractio modi 节奏模式的打破 181

France 法国

 Albigensian Crusade and 与阿尔比派十字军 116

 Ars Nova and 与新艺术 248—87

 ars subtilior composition and 与精微艺术作品 342—46

 Avignon papacy and 与阿维尼翁教廷 249, 307—14, *310*

 as Cypriot cultural influence 作为对塞浦路斯的文化影响 345

 English cultural interchange with 与英格兰文化的交流 397—407, 409, 410—11, 413, 421—22

 English invasion of 英格兰侵犯法国 421, 422, 433, 461

 English musical influence on 英格兰对法国音乐的影响 422, 423, 433—52

 feudalism in 法国的封建主义 107, 43

 German nationalism and 与德国的民族主义 142

Hundred Years War and 与百年战争 408, 421, 422, 447

as Italian trecento influence 作为意大利 14 世纪的影响 366—67, 368, 371, 374—78

Machaut and 与马肖 270—73, 289—307, 289, 317—36

Machaut's artistic heirs and 与马肖艺术的继承者 336—42

motet and 与经文歌 219—21, 229—36, 229, 233, 255—77, 286, 378

music publishing in 法国的音乐出版 692, 694, 706, 708, 710

polyphonic style and 与复调风格 429

Revolution of 1789 of 1789 年法国大革命 253, 579

trouvères in 特罗威尔 116—27, 142, 219

urbanization in 法国的城镇化 120, 207

vernacular song in 法国的本地语歌曲 106—7, 351, 706—13

Vitry and 与维特里 248, 249, 256—58, 259, 261, 267, 281, 286

Francesco I, Grand Duke of Tuscany 弗朗切斯科一世，托斯卡纳大公 799, 803, 804

Francesco da Milano 弗朗切斯科·达·米拉诺 616, 617, 620

Francis (François) I, King of France 弗朗西斯（弗朗索瓦）一世，法国国王

Franciscans 方济会修士 133

Francis from Bosnia 波斯尼亚的弗朗西斯 698—99

Franconian notation 弗朗科记谱法 212—17, 234—35, 238, 248, 249, 250

Ars Nova notation and 与新艺术记谱法 355

examples of principles of 其记谱原则的示例 216

Franco of Cologne 科隆的弗朗科 250, 254

on conductus 关于孔杜克图斯 198—99, 403

mensural notation treatise by 其关于有量记谱法的论著 215, 248

另参 Franconian notation

Franco-Roman chant 法兰克-罗马圣咏。参 Gregorian chant

Frankish mode theory 法兰克的调式理论 28—29, 48, 72—104, 553, 587

classification and 与分类 74—75, 378—80

composition and 与作品 80—86

Hermann Contractus and 与赫尔曼·孔特拉克图斯 99—100

versus and 与短诗/歌诗 86—95

Franks 法兰克人 2—5

Carolingian Empire 加洛林帝国 2—7, 106, 141

chant and 与圣咏 5—7, 13, 21, 40, 234

chant and liturgical reform of 其对圣咏和仪式的改革 37—67，111，298

"Credo I" and 与"信经 I" 34

harmony and 与和声 147

high art doctrine and 与精英艺术的信条 459

hymns and 与赞美诗 41—43，47—49

Mass ordinary standardization by 其对常规弥撒的标准化 53—62

monastic music theory and 与隐修院的音乐理论 71—76

music treatise of 其音乐论著 17，44，45

neumes and 与纽姆谱 14—18，62

notation and 与记谱法 28，47

polyphony and 与复调 44—47，45

tonaries and 与调式分类集 72—76

tropes and 与附加段 50—53

另参 Frankish modal theory

Frauenlob（Heinrich von Meissen）弗劳恩罗布（海因里希·冯·迈森）140，*141*

Frederick I（Barbarossa），Holy Roman Emperor 弗雷德里克一世（巴巴罗萨），神圣罗马帝国皇帝 134

Frederick II, Holy Roman Emperor 弗雷德里克二世，神圣罗马帝国皇帝 135

free-standing note（*nota simplex*）独立音符（*nota simplex*）187，192，197，209，217

French language 法语 102

accent signs 音符 14

Italian merchantile elite and 与意大利的商业精英 367

motet text in 经文歌文本中的法语 219，220

French Revolution 法国大革命 579

decimal system and 与十进制 253

"Frère Jacques"（round）《雅克兄弟》（轮唱曲）331，399

Frescobaldi, Girolamo 吉罗拉莫·弗雷斯科巴尔迪 821，823

works of 其作品

Aria di romanesca《罗马内斯卡咏叹调》823，824，825

Arie musicale《音乐咏叹调》824—25

Dunque dovro《因此我必须》824，825

Friedrich 弗里德里希。参 Frederick

Froissart, Jehan 吉安·傅华萨 342

frottola 弗罗托拉 666，694—701，706，708，722，834

villanella and 与维拉内拉 716

fumeux（literary group）烟雾社（文学社团）343

Fumeux fume（Solage）烟雾弥漫的烟气（索拉日）342—45

Funfftzig geistliche Lieder und Psalmen mit vier Stimmen auff contrapunctsweise...（Osiander）50 首四声部复调宗教歌曲和诗篇（奥西安德）765，766

Fux, Johann Joseph 约翰·约瑟夫·富克斯

　　Gradus ad Parnassum《艺术津梁》667, 669

G

Gabriel (archangel) 加百利 (天使长) 420, 566, 572

Gabrieli, Andrea (uncle) 安德烈·加布里埃利 (叔叔) 605, 779—80, 782, 783, 786, 787—89

　　Aria della battaglia《战争咏叹调》787—89

　　Canzona incipit 坎佐纳的开始部分 787

　　Canzoni alla francese per sonar sopra stromenti da tasti《为键盘乐器演奏而作的法国风格歌曲》786

Gabrieli, Giovanni (nephew) 乔瓦尼·加布里埃利 (侄子) 782—786, 790—96

　　orchestration by 其管弦乐创作 782—83

　　scholarly biography of 其学术性传记 792

　　works of 其作品

　　　　Canzoni at sonate《坎佐纳和奏鸣曲》790—91

　　　　In ecclesiis benedicite Domino《在众人中我要称颂耶和华》783—86

　　　　Sonata per tre violini《小提琴三重奏鸣曲》795—96

　　　　Sonata pian'e forte《弱音与强音奏鸣曲》791—94

　　　　Symphoniae sacrae《圣谐曲》782—86, 790—92

Gaea (mythology) 盖亚女神 (希腊神话) 824

Gafori, Franchino (Gaffurius) 弗兰基诺·加弗里 (加弗里乌斯) 519

Gagliano, Marco da 马尔科·达·加里亚诺 817—18, 826

　　Dafne, La《达芙尼》826

　　Valli profonde《深谷》818—19

Galician-Portuguese vernacular 高卢-葡萄牙本地语 128

Galilei, Vincenzo (father) 温琴佐·加利莱伊 (父亲) 724, 799—803, 800, 804, 822

Galileo Galilei (son) 伽利略 (儿子) 797, 799

galliard, Dowland's ayres and 嘉雅尔德舞曲, 道兰德的埃尔曲 742

Gallican rite 高卢仪式 5, 47

Gallus, Jacobus (Jakob Handl) 雅各布斯·加卢斯 (雅各布·汉德) 772, 801

　　Mirabile mysterium《神奇的奥迹》772—75

　　Opus musicum《音乐作品》772

　　St. John Passion《圣约翰受难乐》775, 776, 777—79, 801

Gamma ut 全音域最低音开始的 ut 101—2

gamut, origin of word 全音域（Gamma ut 的缩写形式），该词的起源 102

Ganassi dal Fontego, Sylvestro di 西尔韦斯特罗·迪·加纳西·达拉·方提戈 620, 698

gap（troubadour genre）颂歌（特罗巴多体裁）107

Gardane, Antonio 安东尼奥·加尔达纳 600—601, 611—12, 781, 782, 790—91

Garlandia, Johannes de 约翰内斯·德·加兰迪亚 196—98, 215, 249, 250, 325, 394

Gaspar van Weerbeke 加斯帕尔·范·维尔贝克 518—23, 583
 Mater, Patris Filia《圣母，圣父之女》520—21, 528, 583
 Quem terra pontus aethera《大地、海洋及苍穹所崇敬的上帝》521—22, 583

Gaston III（Fébus）of Languedoc 朗格多克的加斯通三世（费布斯）342

Gaudeamus Introit（West Frankish/East Frankish versions）让我们称赞进堂咏（西法兰克王国/东法兰克王国版本）62

Gaul 高卢 2

Geisslerlieder 鞭笞歌 134

Geistliche Lieder auffs new gebessert（sacred-song book）《新的改良圣歌本》（圣歌谱）760

Gemeinschaft 公众共同体 755

gender, *chanson de toile* and 性别与"织布尚松" 119—20

gender, *fin'amors* and 性别与"优雅之爱" 108—9

General History of Music（Burney）《音乐通史》（伯尔尼）388—89

General History of the Science and Practice of Music, A（Hawkins）《音乐的科学与实践通史》（霍金斯）388

Genesis, Book of《创世记》175

Genet, Elzéar 埃尔泽阿·热内。参 Carpentras

genetic fallacy 起源谬误 42, 221, 472

Geneva Psalter 日内瓦诗篇集 754

genius, as ancient concept 作为古老概念的天才 552

genius, Josquin's reputation as 若斯坎作为天才的声望 554, 570, 572

genius, original meaning vs. familiar definition of 作为原意的天才与作为常见定义的天才相对 551, 552

geometry 几何学 253

Gerald de Barri 杰拉尔德·德·巴里。参 Giraldus Cambrensis

German language 德语 102

German Romanticism 德国浪漫主义
 folklore and 与民间文学 138
 French esthetics and 与法国美学 142
 German Romanticism, Minnesinger art and 与恋诗歌手艺术 138, 139, 141

Germany 德国
 absolute music concept and 与绝对音乐概念 541
 artistic purity and 与艺术的纯粹性 141
 Baroque and 与巴洛克 797
 Carmina burana and 与《布兰诗歌》138
 feudalism's duration in 与德国封建制度的持续时间 143
 flagellants and 与自笞苦修者 134
 folklore and 与民间文学 138
 French style influences in 法国风格在德国的影响 142
 guild poets and 与行会诗人 118
 humanism and 与人文主义 549, 550, 581
 Lutheran music and 与路德派音乐 758—69
 Luther's 95 theses and 与路德的《九十五条论纲》753
 Meistersingers and 与工匠歌手 118, 139—44
 music publishing in 德国音乐出版业 550—51, 691—92, 701, 760, 762, 765
 nationalism and 与民族主义 138, 141
 Nazis and 与纳粹 138
 political subdivisions in 德国的政治划分 141
 Protestantism and 与新教 549, 753—69
 Tenorlied 德国定旋律利德 701—6, 717, 756, 758, 760
 trouvere influence in 特罗威尔在德国的影响 142
 unification movement in 德国统一运动 138, 141
 vernacular song and 与本地语歌曲 134—42, 351, 701—6, 717

Gershom, Levi ben 列维·本·格尔绍姆。参 Gersonides

Gersonides 吉尔松尼德 249

Gervais du Bus 热尔韦·杜·布斯 255, 258

Gesualdo, Carlo 卡洛·杰苏阿尔多 738—41, 751, 773, 818, 819
 modern reputation of 其现代的声誉 738—40
 Moro, lasso《我将要死去,噢!悲惨的我》739, 740

Geystliches gesangk Buchelyn (Walther)《小圣歌集》(瓦尔特) 760—61

Gherardello da Firenze 弗洛伦萨的格拉尔代罗 365
 Donna l'altrui mirar《哦,女士,你属于另一个人》371, 372—73
 Tosto che l'alba《当黎明来临》365, 371

Ghiselin, Johannes (Verbonnet) *Alfonsina, La* 约翰内斯·基瑟林(维尔伯奈)《阿方索小曲》544, 545

Giacobbi, Girolamo 吉洛拉莫·贾科比 781

Gilles de Bins 吉莱·德·班。参 Binchois, Gilles

Giotto di Bondone 乔托·迪·邦多纳 382—83, 382

Giovanni de' Bardi 乔瓦尼·德·巴尔迪。参 Bardi, Giovanni de'

Giovanni de Cascia 乔瓦尼·德·卡西亚 352, *352*, 353, *353*

 Appress'*un fiume*《在小溪边》356—59, 363, 364

Giraldus Cambrensis (Gerald de Barri) 杰拉尔德斯·凯姆布瑞斯（杰拉尔德·德·巴里）147, 262, 392, 402, 403, 410, 425

Giustiniani, Leonardo (Giustinian) 莱昂纳多·朱斯蒂尼亚尼（朱斯蒂尼亚）697

Glareanus, Henricus (Heinrich Loris) 亨利库斯·格拉雷阿努斯（海因里希·洛里斯）481, 549, 553—56, *554*, 558, 559, 563, 572, 574, 600

 on Mouton 论及穆东 589

 music theory and 与音乐理论 553—56, 581, 587, 592, 799

glee clubs 格利合唱团 746, 750

Glogauer Liederbuch《格洛高歌集》539, 540, 541, 542—43, 544

Gloria 荣耀经 53, 58, 310

 Caput Mass and 与《头弥撒》470, 475, 481—83, 493

 Credo pairing with 与信经的配对 311, 312, 313, 345—49, 461

 French-Cypriot setting of 法属塞浦路斯的配乐 345—49

 Great Schism and 与教会大分裂 348

 by Hucbald in mode six 由于克巴尔用第六调式创作的荣耀经 80—82

 Machaut *La messe de Notre Dame* and 与马肖《圣母弥撒》320—21, 325—26

 in Mass ordo 在弥撒规程中 61

 Missa L'Homme Armé and 与《武装的人弥撒》487, 490—92

 Nicolaus de Radom setting of 尼古拉斯·德·拉多姆的配乐 348

 Palestrina Missa *O magnum mysterium* and 与帕莱斯特里那的《哦，伟大的奥秘弥撒》645

 Palestrina *Missa Papae Marcelli* and 与帕莱斯特里那的《马切鲁斯教宗弥撒》655

 Power setting of 鲍尔的配乐 413, 416, 463, 464

 Pycard setting of 皮卡德的配乐 409—11, 413—15, 433

 "Roy Henry" setting of "国王亨利"的配乐 417—18

 text and settings of 其唱词与配乐 54, 55, 311

 tropes 附加段 55—56

 votive Mass and 与许愿弥撒 316, 317, 318

Gloucester, Duke of 格洛斯特公爵 421

G-major dominant chord G 大调属和弦 627

Goethe, Johann Wolfgang von 约翰·沃尔夫冈·冯·歌德 141

Golden Fleece 金羊毛。参 Order of the Golden Fleece

goliards 放纵派吟游书生 138, *139*

Gombert, Nicolas 尼古拉斯·贡贝尔 589—97, 601, 602, 678

 In illo tempore loquente Jesu ad turbas《耶稣向众人讲话》590—93

 Musae Jovis《啊, 朱比特的缪斯》589

Good Friday 圣周周五 832

gorgia（throat-music）"喉门震音唱法"（咽喉音乐）816—17, *816*, 821

gospel motet 福音书经文歌 595

Gospels 福音书 6, 13, 25, 42, 758, 775

Gothic style 哥特式风格 169, 631

Goudimel, Claude 克劳德·古迪默尔 754

grace（religious）恩典（宗教的）552

Gradual 升阶经 25, 26—27, 28, 40, 79—80, 171

 chorale replacement of 被众赞歌替代 758

 Isaac's *Choralis Constantinus* and 与伊萨克的《康斯坦茨合唱书》679

 in Mass ordo 在弥撒规程中 61table

 motet and 与经文歌 221, 229, 328

 polyphonic setting of 其复调配乐 162, 177, 178, 679

graduale 升阶经曲集 15, 40, 53, 58, 60, 62

 chant modal classification in 其中的圣歌调式分类 78

Gradualia（Byrd）《升阶经曲集》（伯德）679—80, 686, 688

Gradus ad Parnassum（Fux）《艺术津梁》（富克斯）667, 669

grand concerto 大协奏曲。参 concerto grosso 207

"Grandes Chroniques, Les"（manuscript）《法兰西编年史》（手稿）

Graudal of St. Yrieux 圣伊利耶升阶经 39—41

Great Britain 大不列颠 387—452

 Byrd and 与伯德 670—89, 741—42

 Caput Mass and 与《头弥撒》465—71, 472, 474, 475, 476—77, *481*

 choral foundations in 合唱基金会 94, 614

 contenance angloise and, 与英格兰风格 422—52

 continental cultural interchange with 与欧洲大陆文化的交流 397—407, 409, 421—22, 676, 678

cyclic Mass Ordinary and 与常规弥撒套曲 460—71, 473, 474

descant and 与迪斯康特 406—9, 411, 423, 425, 429

destruction of pre-Reformation liturgical manuscripts in 其宗教改革前仪式手稿的摧毁 402—3, 513, 672

Dowland and 与道兰德 742—43

Dunstable and 与邓斯泰布尔 421—22, 424—25, 427—33, 461

early music manuscript of 其早期音乐手稿 387—88, *388*

early sixteenth-century church music of 早期 16 世纪教堂音乐 612—14

fifteenth-century musical prestige of 15 世纪音乐的威望 422—52, 461

insular musical idiom and 岛国的音乐风格 396—97, 399, 405, 406, 409, 613—14

Italian musical craze in 对意大利音乐的狂热 743—44

liturgical drama in 其教仪剧 93

liturgical music and 与宗教仪式音乐 612—14, 672

madrigal and 与牧歌 742, 744, 746—51

Mass ordo standardization and 与弥撒规程的标准化 60, 61

medieval monasticism and 与中世纪的隐修制度 4—5, 7, 387

metric system and 与韵律系统 253

motet and 与经文歌 399—403, 405, 406—7, 408—11, 423—33, 460, 462, 512—18

musical importance of 音乐的重要性 422—52

musical reticence and 与音乐的含蓄 751

music publishing in 其音乐出版 678, 679, 692, 694

nationalism and 与民族主义 389, 399, 405—6, 409, 670, 746

Norman Conquest of 诺曼人对其的征服 397, *397*

Notre Dame/University of Paris 巴黎圣母院/巴黎大学 students from 其学生们 172—73

Old Hall manuscript and 与老霍尔手稿 409—18, 429, 461, 513

pan-European musical style and 与泛欧洲音乐风格 422

parish church musical oral tradition and 与教区教堂音乐的口头传统 27

polyphony and 与复调 155, 387—99, 402—3, 612—14

Reformation in 其宗教改革 387, 402, 518, 670—73, 686, 753

Roman Catholic recusants in 不服从安立甘宗的罗马天主教人士 670, 675, *675*, 677, 678, 679, 686, 742

Sumer Canon and 与夏日卡农

387—92，394，397，399，408，419，457
Tallis and 与塔利斯 673—75
twinsong and 与双歌 392，394—96，408
vernacular song and 与本地语歌曲 387—95，419—20，741—51
Vikings and 与维京人 392—93，399
votive antiphons and 许愿交替圣咏 94
另参 London

Greater Doxology 大荣耀颂。参 Gloria

Greater Perfect System 大完全体系 70，77

Great Schism (papacy) 宗教大分裂（教廷）278，281，310—14，348，423—24

Greek drama 希腊戏剧 780，799
monodist re-creations and 与单声歌曲创作者的再创造 822—23，832

Greek (Hellenistic) music theory 希腊（古希腊文化的）音乐理论 29—35，32—33，32，69—70
alphabetic notation 字母记谱法 17，77
ethos concept and 与音乐的喻德观念 38，131，732，815
Greater Perfect System 大完全体系 70，77
Mei treatises on 梅伊的相关论文 799，800

mimesis and 与模仿论 363
monophony and 与单声部音乐 799
nomenclature 命名法 74—75，77
nondiatonic modes 非自然音阶的调式 730，732
prosodia daseia "送气音记号" 47
tone system 音体系 29，74—75，799
Greek mythology 希腊神话 29，32，374，384
first "true" opera and 与第一部"真正"的歌剧 824—26
intermedii texts and 与幕间剧文本 804，811—12
另参 Orpheus legend

Greek Orthodox (Byzantine) Church 希腊(拜占庭)正教会。参 Eastern Orthodox Church

Greenberg, Noah 诺亚·格林伯格 93，94

Greenland 格陵兰 393

Gregorian chant 格里高利圣咏 6—35
accentus and 与重音 22
antiphon classification, 交替圣咏分类 72—76
antiphons 交替圣咏 12—13，34，83，633
background of 交替圣咏的背景 5—12
binariae 二音纽姆 215
centonized 拼凑的 28
chorale replacement of 由众赞歌替代 758

compact disc of 光碟 66

concert hall performance of 音乐厅表演 66

Counter Reformation changes in 反宗教改革中的变化 59

"Credo I" and 与"信经 I" 35

dialects and 与方言 304—64

diatonic pitch set and 与自然音阶的音高集合 30，32

discant and 与第斯康特 297—98

Franco-Roman 法兰克-罗马 60—62

Frankish manuscript uniformity and 与法兰克手稿的一致性 62

Frankish modal theory and 与法兰克的调式理论 41—67，553

Frankish reorganization of 法兰克的重新整理 37—64，40，234，298

Greek modal system and 与古希腊调式体系 29—35

Liber usualis edition of《天主教常用歌集》版本 23，87

Mass psalmody and 与弥撒诗篇咏唱 23—25

melismatic embellishment and 与花唱式的装饰 28，228—29

modal classification of 其调式分类 72—76，78

as monophonic 作为单声的 47，120，148

motet and 与经文歌 228，234，267，269—71，282，507—8，566，601—2，604，641

neumes and 与纽姆 13—16

nineteenth-century reediting of 19 世纪修订 22

notation following practice in 其中依据记谱的实践方式 1—2，184

Notre Dame settings for 圣母院乐派的配乐 171—72

"Old Roman" variant of 其"旧罗马"的变体 62，64

oral tradition of 其口头传统 6—12，13，17—20，26—29

origin of 其起源 6，7—9，10，368

Palestrina revision of 帕莱斯特里那对其的改编 631

polyphony and 与复调 147，148，149—50，156，162—68，171

as psalmodic 作为诗篇吟唱的 13，23—25，47

repertory of 其曲目 21

repetition function in 其中的重复功能 26—27

resistance elements to 对其的抵制因素 63—64

rhythmic indeterminacy and 与节奏的不确定性 114，157

scale mapping 比例图 101

Second Vatican Council decanonization of 第二次梵蒂冈大公会议的去经典化 278

shared material 共有的材料 28

tonal range of 其音域 99

tropes and 与附加段 50—53

troubadour melodies and 与特罗巴

多旋律 111, 114, 131, 136

unaccompanied unison style of 其无伴奏的同度歌唱风格 47, 130 另参 psalms and psalmody

Gregorius Praesul "格里高利主持" 7

Gregory I (the Great), Pope 格里高利一世,教宗 5—7, 6, 47, 58, 63, 79, 175, 368, 452, 548, 631

Gregory II, Pope 格里高利二世,教宗 7

Gregory XI, Pope 格里高利十一世,教宗 310

Gregory XIII, Pope 格里高利十三世,教宗 631, 675

Greiter, Matthias 马提亚斯·格莱特 722

Grétry andré 安德雷·格雷特里 117—18

Grillo, El (Josquin)《蟋蟀》(若斯坎) 699—701

Gritti, Andrea 安德烈亚·格里蒂 600

Grocheio, Johannes de 约翰内斯·德·格罗切欧 207—8, 211, 219, 221, 226, 229, 233, 236, 262

Grosse Heidelberger Liederhandschrift《大海德堡歌集手稿》141

Gross senen (J'ay pris amours)《热望》(《我以爱情为座右铭》) 540—41

Grouchy, Jean de 让·德·格鲁希。参 Grocheio, Johannes de

ground bass 基础低音 625—28, 658, 666, 803, 804

monodicsongs and 与单声的歌曲 821, 823—28, 823

sacra rappesentazione and 与"圣剧" 834

significance of 其意义 627

traditional tenors and 与传统的低音固定声部 626

Grove Dictionary of Music《格罗夫音乐辞典》389

gruppo ("note-group") "群颤音"(音群)。另参 trill 816, 817

Guarini, Giovanni Battista 乔瓦尼·巴蒂斯塔·瓜里尼 736—37, 813

Pastor Fido, Il《诚实的牧羊人》736—37, 813

Guelphs and Ghibellines 归尔甫派和吉伯林派 286, 354

Guerre, La (Janequin)《战争》(雅内坎) 711—12, 787

parody Mass on 以其为基础的仿作弥撒 788, 789

Guidiccioni, Laura (née Lucchesini) 劳拉·圭迪乔尼(出生时名为卢凯西尼) 823

Guidonian hand 规多手 101—3, 103, 104, 275, 368, 499

Guido of Arezzo 阿雷佐的规多 273, 276, 281, 617, 682

counterpoint innovation and 与对位革新 153—54, 155, 156, 161

rhyming rules of 押韵规则 185, 368

sight-singing rules and 与视唱规则 99—104, 153

staff invention by 线谱的发明 16，102，153

guild musicians 行会音乐家 131，139，143，608，622，760

guild poets 行会诗人 118

guilds 行会 120，291

Guillaume I 纪尧姆一世。参 William I

Guillaume IX 纪尧姆九世。参 William IX

Guillaume de Amiens 亚眠的纪尧姆。参 William of Amiens

Guillaume de Machaut 纪尧姆·德·马肖。参 Machaut Guillaume de

Guillaume the Pious 敬虔者纪尧姆。参 William I (Guillaume) the Pious

Guiraut de Bornelh 吉罗·德·博乃尔 110—11，115—16

Guiraut Riquiet 吉罗·里吉耶 116

guitarists, tabulature for 吉他演奏者，符号记谱法 606

Günther, Ursula 厄休拉·君特 338

Guymont, Kyrie 盖蒙，慈悲经 312

Guy of Lusignan 吕西尼昂的居伊 345

Guyot de Provins 盖约特·德·普罗万 134，135

gymel (twinsong) 双歌 (twinsong) 395，517

H

Haar, James 詹姆斯·哈尔 697，699，723

Haec dies (Easter Gradual)《这是耶和华所定的日子》(复活节升阶经) 27，221，228

West Frankish/East Frankish versions 西法兰克王国/东法兰克王国版本 62

Haggh, Barbara 芭芭拉·哈格 148

"Hail, Mary" (prayer)《万福玛利亚》(祈祷文) 523—26，565—66，572，606

Halle, Adam de la 亚当·德·拉·阿勒。参 Adam de la Halle

hand, as mnemonic device 用手作为助记手段 102—3

Handl, Jakob (Jacobus Gallus) 雅克布·汉德尔 (雅克布斯·加卢斯) 679，772

"Happy Birthday to You" (song)《祝你生日快乐》(歌曲) 18

Harley, Robert, first Earl of Oxford 罗伯特·哈利，第一位牛津伯爵 387

Harley manuscript 哈利手稿 387，*388*

harmonia perfetta "完美的和音" 587

harmonic consonances 和谐的协和音 29，*30*

Harmonice musices odhecaton (partbook)《复调歌曲一百首》(分谱) 542

harmonic minor 和声小调 277

harmonic numbers, theory of 调和级数理论 248，249

harmonic proportions 谐音的比例 249，250

harmonic ratios 谐音的比率 5，29，
 284—85
harmonic rhythm 和声节奏 628
harmonic tonality 和声调性。参 tonal
 harmony
harmonizing 和声化 168，472
 extemporized by ear 由听觉辨别的
 即兴创作 392，394，406，452
 fauburden and 与法伯顿 436，437
 Geneva Psalter and 与《日内瓦诗
 篇集》754
 metrical psalms and 与格律诗篇
 598
 sight-singing and 与视唱 434—35
harmony 和声
 Aaron's treatises on 阿龙的论著
 576—77
 abstract musical forms and 与抽象
 的音乐形式 37，798
 ars perfecta and 与"完美艺术"
 588，816
 Baroque 巴洛克 796
 basso continuo and 与通奏低音
 780—81，796，809
 Caput Mass and 与《头弥撒》475
 chromatic 半音的 32—33，273—
 74
 closure and 与收束 471
 consonances and 与协和音 29—
 31，30，32，153，407
 Counter Reformation liturgical
 music and 与反宗教改革的仪式音
 乐 773—77，785
 definition of 其定义 153
 distinguishing stylistic characteris-
 tics of 其显著的风格特点 153
 by ear 凭听觉来配唱和声 46，
 168，435—39
 English 英国的 403，405—6，407，
 408—9，417，423—29，435—39，
 447—48，614，686
 genetic fallacy and 与起源谬误
 42，221，472
 Gesualdo and 与杰苏阿尔多 738，
 739
 ground bass effects on 基础低音对
 其的影响 625—28
 higher levels of Musica and 与音乐
 的较高层次 38
 improvisation of 其即兴创作 392，
 394
 Lasso and 与拉索 720—21，739
 Lutheran chorale and 与路德派众
 赞歌 765—66，768
 modulation and 与转调 471
 monody and 与单声歌曲 802—3，
 813，815—16，818—19
 motet and 与经文歌 271—76，286
 printed bass line and 与印刷出的
 低音线条 781—82
 Sumer canon and 与夏日卡农 392
 tempered tuning and 与调和过的
 调律 730
 tonal 调性的 471—72
 triadic 三和弦的 168，433，447，
 470，587—88

triad in first inversion and 与三和弦第一转位 813

Willaert and 与维拉尔特 603—4

Zarlino treatise on 扎利诺的相关论著 586—87

另参 cadence; counterpoint; discant; polyphony

harmony of cosmos 天体的和谐 152, 804。参 cosmic harmony; harmony of the spheres

Harmonia Macrocosmica (Celarius)《和谐大宇宙》(塞拉里乌斯) 476

harp 竖琴

Babylonian 巴比伦的 31, *31*

medieval 中世纪的 132, 147, 392

Harrison, Frank Llewellyn 弗兰克·卢埃林·哈里森 389, 390—91, 513

Hausen, Friedrich von 弗里德里希·冯·豪森 135

hauteur, musical meaning of 崇高/高的音乐意义 448, *452*

Hawkins, Sir John 约翰·霍金斯爵士 388, 389

Haydn, Franz Joseph 弗朗茨·约瑟夫·海顿

Fux's text and 与富克斯的文本 669

symphony and 与交响曲 175, 632

Hayne van Ghizeghem 海恩·范·吉兹盖姆 535, 536

Hearing 听觉。参 musical sound

"Heart and Soul" (piano piece)《心灵与灵魂》(钢琴曲) 392

Heartz, Daniel 丹尼尔·哈茨 693

Hebrew language 希伯来语 16, 54

Heinrich von Meissen (Frauenlob) 海因里希·冯·迈森 (弗劳恩罗布) 140, *141*

Heir beginnis countering《对音歌唱初论》438—39

Hélas mon dueil, a ce coup sui je mort (Du Fay)《啊! 我的灾难,这一击使我毙命》(迪费) 512

Hellenism 古希腊文化 70。另参 Greek (Hellenistic); music theory

hemiola 3∶2 比例 341, 345, 368, 742, 745

Henricus Glareanus 亨利库斯·格拉雷阿努斯。参 Glareanus, Henricus

Henricus Leonellus 亨利库斯·莱昂内鲁斯 175

Henry II, King of England 亨利二世, 英格兰国王 106, 408

Henry IV, King of England 亨利四世, 英格兰国王 409, 416

Henry IV, King of France 亨利四世, 法国国王 812

Henry V, King of England 亨利五世, 英格兰国王 409, 416, 418—21, 461

Henry VI, King of England 亨利六世, 英格兰国王 417, 421, 461, 513

Henry VII, King of England 亨利七世, 英格兰国王 513

Henry VIII, King of England 亨利八

世，英格兰国王 513，613，670—72，*671*，675，676，692
Henry V（Shakespeare）《亨利五世》（莎士比亚）420
Hercules 赫尔克里斯。参 Ercole
"Hercules，Dux Ferrari(a)e"（in musical notation）"赫尔克里斯，费拉拉公爵"（在音乐记谱法中）560
Hermann Contractus（Hermann the Lame）赫尔曼·孔特拉克图斯(瘸子赫尔曼) 99，102
hermeneutics 释义学 683—84
hermit songs 隐士歌曲 818，821
hexachord 六声音阶
 C-A module C-A 音阶型 99，100—101，102
 hard, soft, and natural 硬的、软的与自然的 102，103—4
 Palestrina Mass based on 基于六声音阶的帕莱斯特里那弥撒曲 634，635
 syllables of 其音节 102，499
Heyden, Seybald 海登·西博尔德 550，578
hiermos "圣颂首节" 34
high art 精英艺术
 academic style and 与学院派风格 607—11
 classical doctrine of 其经典教义 459，462
 emulation and 与效仿 474—75
 Josquin and 与若斯坎 500，579
 Machaut and 与马肖 326—27
 popular art vs. 与流行艺术相比 115—16，120，226，228，326—27
High Church style（England）高教会派风格(英格兰) 518，526，612—14
High Renaissance music 文艺复兴盛期音乐 577—84，585—628
high style 高级风格
 cyclic Mass Ordinary as 作为高级风格的常规弥撒套曲 461—62，465，480—81，497
 English antiphon motet and 与英格兰交替圣咏经文歌 517—18
 Ockeghem's bergerette and 奥克冈的牧人曲 529
 Tinctoris's genre ranking and 与廷克托里斯的体裁分级 459—60，486，517
 of troubadour 特罗巴多的 110—13，114，131
"Hi ho, nobody home"（round）《嗨，无人在家》(轮唱曲) 331
Hildegard of Bingen 宾根的希尔德加德 90—92，*91*，*93*
 Columba aspexit《鸽子造访》91—92
 Ordo virtutum《美德典律》93
Hippolyte et Aricie（Rameau）《希波吕托斯与阿里奇埃》(拉莫) 797
historicism 历史主义
 anachronism and 与时代错位 143—44
 art history and 与艺术历史 653
 binarisms and 与二元论 105—6

conceptual subdivisions and 与概念的细分 380—85

context in 其语境 739,741

dating of Josquin's Ave Maria... and 与若斯坎的《万福玛利亚……》的创作日期 579—81,584

deterministic 决定论的 144

essentialism and 与本质主义 381,382,385

teleological 目的论的 144,381,383,738—39

Historien 历史学家。参 oratorio

historiography 历史编纂。参 historicism; music historiography

Hobrecht, Jacobus 雅各布斯·霍布里希特。参 Obrecht, Jacobus

hocket 断续歌 191,199,613

 canon and 与卡农 331,332

 English motet and 与英格兰经文歌 410

 Gloria pax and 与"和平"荣耀经 348

 Mass Ordinary and 与常规弥撒 311,316,317,325,326,345

 motet and 与经文歌 227—28,233,262,265,266,269,271,311

Hoepffner (biographer) 霍普夫纳（传记作家）343

Hofweise (melody) "宫廷歌调"（旋律）701,704,706,758,759,760

Holbein, Hans, the Younger 小汉斯·荷尔拜因 671

holiday liturgical music 主日仪式音乐。参 church calendar

Holy Roman Empire 神圣罗马帝国 286,289,421,704,772

 Council of Trent and 与特伦托会议 653

 formation of 其结构 4

 multinational makeup of 其多国家的组成 141

 Protestant Reformation and 与新教宗教改革运动 753,756,758,762

Holy Spirit 圣灵 773

Holy Trinity 三位一体 333,334

Holy Week 圣周 465,775

home entertainment 家庭娱乐。参 domestic entertainment

"Home on the Range" (song) 《牧场是我家》（歌曲）18

Homme Armé, L' (Masses) 《武装的人》（弥撒曲）484—500,529,655

 Busnoy's *Missa* as genre archetype 以其为体裁原型的比斯努瓦的弥撒曲 495,500,501

 characteristic cantus firmus of 其典型的定旋律 486—90

 Morales and 与莫拉莱斯 634

 origins of 其起源 484—85

 Palestrina and 与帕莱斯特里那 634,635—37

 printed texts of 与出版的文本 499

 另参 Missa L'Homme Armé

Homme Armé, L' (secular song) 《武装的人》（世俗歌曲）484,485—

86, *485*, 486—87

homoerotic art 同性恋艺术 108

homorhythmic counterpoint 相同节奏的对位 122, 146, 199, 296, 403, 577

 Avignon-style Mass Ordinary and 与阿维尼翁风格的常规弥撒 311, 314, 316, 317

 Byrd vs. Palestrina use of 伯德与帕莱斯特里那的使用对比 680

 Dunstable motet and 与邓斯泰布尔的经文歌 429—30, 432

 Gaspar motet and 与加斯帕尔的经文歌 521

 Old Hall Sanctus and 与老霍尔藏稿的圣哉经 417

honor 荣誉 107, 109, 117

Hoquetus In seculum (anon.)《"永恒"断续歌》(佚名) 233

Horace 贺拉斯 115, 477, 552, 554, 570, 691

horn call 号角召鸣 485, 711

Hosanna (Josquin) 和撒那 (若斯坎) 560—63

household entertainment 家庭娱乐。参 domestic entertainment

Hove, Pieter van den 皮耶特·范·登·霍夫。参 Petrus Alamire

Hrabanus Maurus, Archbishop of Mainz 赫拉班努斯·莫鲁斯,美因茨总主教 49

Hucbald 于克巴尔 77—78, 80

 Gloria trope by 其荣耀经附加段 80—82

Hugo Sprechtshart von Reutlingen 乌戈·施普雷撒特·封·罗伊特林根 134

Huguenots 胡格诺派 754

humanism 人文主义 382, 383, 547—84, 615—16, 630, 687

 ancient music theory and 与古代音乐理论 799—800

 Byrd and 与伯德 679

 classicism and 与古典主义 615, 717, 720, 730, 780

 Clemens and 与克莱芒 593—94

 English church music as untouched by 作为未受其影响的英国宗教音乐 613

 extroversive semiotics and 与外向符号 643

 Josquin and 与若斯坎 547, 551—54, 566, 570, 572, 578—79, 581, 584, 687

 Lasso and 与拉索 720

 literary music and 与文学音乐 723, 724, 725

 occultism and 与神秘主义 615—16

 Palestrina and 与帕莱斯特里那 641, 642, 647

 Parisian chanson and 与巴黎尚松 708

 printing industry and 与印刷业 754

 Protestant Reformation and 与新

教宗教改革运动 753

humor, musical 幽默,音乐的。参 joke, musical

humorous drama 谐(喜)歌剧。参 opera buffa

humors, theory of 幽默理论 71

Humphrey, Duke of Gloucester 汉弗莱,格洛斯特公爵 421

Hundred Years War 百年战争 408, 421, 422

hunt 打猎
 as caccia subject 作为猎歌的主题 364, 365
 onomatopoetic sounds of 其拟声的音响 711

hurdy-gurdy 轮擦提琴 805

Hurrian cult song 胡利安礼拜歌曲 31, 32

Hus, Jan 扬·胡斯 753

hymns and hymnody 赞美诗与赞美诗歌唱
 Ambrosian stanza 安布罗斯诗节 49
 Augustine definition of 奥古斯丁对其的定义 11
 Babylonian 巴比伦 31
 Byrd and 与伯德 686
 Byzantine church and 与拜占庭教会 33—34, 48
 Christmas carols as 其圣诞颂歌 420
 Delphic 德尔菲 32
 by Du Fay 由迪费创作的 444—46
 early Greek Christian 早期希腊基督教 33
 English 英格兰的 439—40, 673—74
 Frankish 法兰克的 41—43, 47—49, 50—86
 Lutheran chorale translations of 路德派众赞歌的译本 758—69
 Nordic 北欧的 392—94, *393*
 oral tradition and 与口头传统 27, 39
 polyphonic settings of 其复调配乐 159
 psalmody vs. 与诗篇咏唱相比较 48
 rhythmic performance speculation 与节奏演绎的推测 114
 sequence-like 类似继叙咏的 43—45
 trochaic meter 长短格 47
 Vesper 晚祷 632

"Hymn to St. Magnus" (Nordic hymn)《献给圣马格努斯的赞美诗》(北欧赞美诗) 393—94, *393*

Hymn to the Trinity 三位一体赞美诗 33, 34

Hypodorian ambitus 副多利亚音域 89

Hypolydian mode (sixth) 副利底亚(第六调式) 80, 85—86

Hypophyrygian mode (fourth) 副弗里几亚调式(第四调式) 82

Hystorie sacre gestas ab origine mundi (Leonius)《世界起源的神圣剧》

（莱奥尼乌斯）175, 191

I

iambic meter 短长格 176—77, 197, 198

iambic pentameter 抑扬格五音步诗 378, 742

Iberian peninsula 伊比利亚半岛。参 Spain Iceland 393

iconic repreesentation 形象化表示法 363

idylls 田园诗 356

Ier mains pensis chevauchai（Ernoul Caupain）《我交叠着双手沉思》（埃努尔·考班）120

Ignatius of Loyola, Saint 圣依纳爵·罗耀拉 666, 771

Ile fantazies de Joskin（Josquin）《若斯坎幻想曲》（若斯坎）545—46

illuminated manuscripts 彩饰泥金手抄本 6—7, 6, 71, 71

imagery 意象 91

　　of courtly love 宫廷之恋的 108

Imitation 模仿。参 mimesis

imitatio technique "模仿"技术 574

imitative polyphony 模仿复调 337, 493, 546, 574, 577, 579, 589, 596

　　canon as 作为模仿的卡农 330—36

　　cantus firmus and 与定旋律 580—82

　　Gabrieli's（Giovanni）absence of 加布里埃利（乔瓦尼）摈弃模仿的

创作手法 786

Immaculate Conception 圣母无玷成胎的概念 566

imperfect consonants 不完全协和。参 dissonance

imperialism 帝国主义

　　British 英国的 406

improvisation 即兴 17

　　harmonic 和声的 392, 394, 406, 434—39, 452

　　as instrumental vocal accompaniment 作为器乐的声乐伴奏 307

　　jazz and 与爵士 17, 307, 536

　　Lutheran cantus firmus and 与路德派定旋律 762

　　oral tradition and 与口头传统 17—18, 666—67, 821

　　organists and 与管风琴演奏家 437, 607, 617, 781

　　ornamentation and 与装饰音 783, 821

　　polyphonic 复调的 758

　　ricercari and 与利切卡尔 606—7

　　vernacular song and 与本地语歌曲 697

　　virtuoso fifteenth-century 15 世纪炫技风格 536—41

Incarnation 道成肉身 772—73

"incomplete neighbor"（counterpoint）"不完整邻音"（对位法倚音）430

India, Sigismondo d' 西吉斯蒙多·迪伊迪亚 818—19

　　Piange, madonna《哭泣吧,夫人》

819—20

individualism 个人主义 548，549
　Protestant Reformation and 与新教宗教改革运动 753，765，771
indulgences 赎罪券 315，316，753
In ecclesiis benedicite Domino（G. Gabrieli）《在众人中我要称颂耶和华》(G. 加布里埃利) 783—86
Infelix ego（Byrd）《我多么不幸》(伯德) 679
Inferno（Dante）《地狱篇》(但丁) 803
In hydraulis（Busnoys）《关于水力管风琴》(比斯努瓦) 456—57，495，500
In illo tempore loquente Jesu ad turbas（Gombert）《耶稣向众人讲话》(贡贝尔) 590—93
Innocent III, *Pope* 英诺森三世，教宗 112
Innsbruck, ich muss dich lassen（Isaac）《因斯布鲁克，我现在必须离开你》(伊萨克) 759，760
inordinato 不规则的 724
Inquisition 宗教裁判所 653，772
inscription 书写；刻印。参 written music 232
In seculum breve 用短音符的"永恒" 232
In seculum longum 用长音符的"永恒" 232
"*In seculum*" melisma "永恒"花唱 222—24，227—33，229

　　textless pieces to 其无唱词作品 229—33，233，424
In seculum viellatoris 提琴手的"永恒" 232，541
instrumental music 器乐音乐 534—46
　ars perfecta and 与"完美艺术" 606，617—28
　big band battle-pieces 大乐队战争风格作品 787—89
　Buus and 与布斯 606
　Byrd and 与伯德 670
　canzona and 与坎佐纳 787—96
　chorale prelude and 与众赞歌前奏曲 762
　concerted style and 与协奏的风格 780—81
　earliest functionless form of 最早的非功能性形式 541
　fifteenth-century 15 世纪 536—46
　Gabrielis' dramatization of 加布里埃利氏的器乐戏剧化 786，787
　intermedii as 作为器乐音乐的幕间剧 803，804
　introversive and extroversive signs in 其中的内向与外向符号 652—54，658
　key system and 与调系统 44
　method books 教学书籍 620—21
　motet and 与经文歌 222—24，222，227—28，229—33，229，233
　as Musica metaphor 作为音乐的隐喻 38
　orchestration origins and 与配器法起源 782—86

printing and 与印刷术 542—46

seventeenth-century development of 其 17 世纪的发展 798

sixteenth-century 16 世纪 606, 617—28, 780—81, 786—96

sonata and 与奏鸣曲 791, 792

Venetian cathedral performances of 其威尼斯大教堂的表演 790—96

as vocal accompaniment 作为声乐的伴奏 131—33, 296, 307, 352, 741—42, 780

另参 chamber music; concerto; keyboard music; symphony

instruments 乐器

liturgical bans on 仪式对其禁止 8

miniatures of medieval 中世纪的细密画 129—30

Intabolatura de lauto（Spinacino）《琉特琴曲集》（史毕纳奇诺）606

Intabolatura d'organo di recercari（Buus）《管风琴利切卡尔曲集》（布斯）619

intabulation（*tablature*）16 世纪之前数字或字母记谱法 307, 606

In te Domine speravi（lauda）《主啊，耶和华，我已将我的希望寄托在你身上》（劳达）699

In te Domine speravi（Clemens）《主啊，耶和华，我已将我的希望寄托在你身上》（克莱芒）598—99

intellectual cleverness 知识分子的聪颖 327—42

fifteenth-century 15 世纪 456

intellectual elites 知识精英。参 elite culture

intellectuals 知识分子

Busnoys's skills as 比斯努瓦作为知识分子的创作技术 456

cathedral 主教教堂 207—8

high art and 与精英艺术 326—27

另参 elite culture

"intelligibility"（liturgical music）movement "可理解性"（仪式音乐）运动 647, 649—53, 671, 672, 769

intermedii 幕间剧。参 intermezzo

intermezzo 幕间剧 769

monody and 与单声歌曲 806—12, 823, 826

sixteenth-century Florentine *intermedii* 16 世纪佛罗伦萨幕间剧 803—12, 831, 832

intermission play 幕间表演。参 intermezzo

international style, fifteenth-century 国际风格, 15 世纪 378, 380, 384, 422, 453—59

intervals 音程 5, 73, 76, 284, 285

basso continuo 通奏低音 809, *811*

counterpoint and 与对位 154, 406

demonstration of 其表示 73

diatonic pitch set and 与自然音集 29—30, 35

ear training in 音程中的听觉训练 76, 100—101, 406

parallel doubling and 与平行叠置 149—53

perfect 完全的 274

as pitch ratio 作为音高比率 73

staff invention by 由其影响创造的五线谱 29—30, 35, 73

as *symphoniae* 作为协和音程 149

"In Thee, O Lord, have I placed my hope" (Clemens)《啊，我的主啊，我寄托了我的希望》(克莱芒) 598—99

intrasyllabic melodic expansion 内部音节式旋律扩张 171—72

Introit 进堂咏 13, 15, 23, 24, 79

in Mass ordo 在弥撒规程中 61

troping of 其附加段 50, 51, 52, 64, 82

introspection 内省

humanism and 与人文主义 383

introversive semiotics 内倾符号学 643

inversions 转位 813

Io che dal ciel cader (Caccini)《我要使月亮从天上坠落》(卡契尼) 804, 808—9

Io me son giovinetta (ballata)《我是一个在春天里无比高兴的女孩》(巴拉塔) 366

Ionian mode 伊奥尼亚调式 553, 572, 592, 596

irony, artistic conventions and 讽刺，与艺术常规 359, 363, 364

Isaac, Henricus 亨利库斯·伊萨克 536, 538—39, 544, 545, 547,

559, 572, 622, 679, 704, 759, 798, 823, 834

Choralis Constantinus《康斯坦茨合唱书》679

Innsbruck, ich muss dich lassen《因斯布鲁克，我现在必须离开你》759, 760

J'ay pris amours《我以爱情为座右铭》536, 538—39

Missa Quant j'ay au cuer《当我记在心间弥撒》543—44, 545

Missa super La Spagna《西班牙弥撒》623—25

SS. Giovanni e Paolo《圣约翰与圣保罗》823, 827, 834

Isabella I, Queen of Spain 伊莎贝拉一世，西班牙女王 724

Isaiah, Book of 以赛亚书 52, 54

Isidore, Bishop of Seville 伊西多尔，塞维利亚主教 6, 452

Islam 伊斯兰教 63—64, 106, 484

isorhythm 等节奏 266—67, 272, 278—85, 291, 311, 316, 325, 374, 495, 507

British motet and 与英国经文歌 410, 424, 461

caccia motet and 与猎歌经文歌 378, 380

chanson and 与尚松 708

cyclic Mass Ordinaries and 与常规弥撒套曲 461

isosyllabic scheme 等音节模式 115, 159, 166

Istitutioni harmoniche, Le (Zarlino)
《和谐的规则》(扎利诺) 586—87,
600, 603, 604—5, 799—800

Italian language 意大利语 200, 352,
383

 Palestrina motet texts in 帕莱斯特
 里那的经文歌文本 632

 poetry in 诗歌 722—23

Italian Madrigals Englished (Watson)《意大利牧歌英译版》(沃森)
746

Italy 意大利

 academies in 意大利的学院 798—
 801, 818

 ars perfecta and 与"完美艺术"
 585—628

 ballata and 与巴拉塔 364—74

 Baroque and 与巴洛克 630, 797

 city-state political structure of 其
 城邦政治结构 277, 453

 concerted music in 其协奏/唱风格
 780—81

 English musical influence of 英格
 兰音乐对其的影响 743—44

 fifteenth-century arts patronage
 and 与 15 世纪艺术赞助制 277—
 81

 fifteenth-century musical developments and 与 15 世纪音乐的发展
 453, 458—59

 flagellants and 与自笞苦修者
 133—34

 fourteenth-century vernacular music and 与 14 世纪本地语音乐
 351—85

 French fourteenth-century musical
 stylistic influence 法国 14 世纪音
 乐风格的影响 366—67, 368, 371,
 374—78

 frottola and 与弗罗托拉 666,
 694—99, 706, 722

 humanism and 与人文主义 647,
 720

 improvisatory tradition of 其即兴
 的传统 666

 intermezzo and 与幕间剧 769,
 803—5

 literary music development in 其文
 学音乐的发展 722—51

 madrigals and 与牧歌 352—64,
 728—41, 750

 motet and 与经文歌 277—87

 musical hegemony of 其音乐的主
 导地位 666, 797

 nationalism and 与民族主义 666

 notation and 与记谱法 341

 oltremontani musical idioms and
 与"阿尔卑斯山以北的"音乐语言
 风格 723

 Palestrina and 与帕莱斯特里那
 630—70

 Papal States and 与教宗国 2—3,
 310

 sixteenth-century musical importance of 其 16 世纪音乐的重要性
 605

songbooks and 与歌本 691

troubadour influence in 其特罗巴多的影响 116，133—34，351

unification of 其统一 3

vernacular song and 与本地语歌曲 133—34，350，351—52，694—701

Willaert and 与维拉尔特 600

另参 Florence；Milan；Naples；Rome；Venice

Ite/Deo gratias（Mass IX）礼毕/承神之佑（弥撒 IX）86

Ite，missa est（dismissal）礼毕，会众散去 310，311，312，316，323—24

Iudochus de Picardia 皮卡迪亚的伊乌多什 558，559，584

ivory book cover 象牙书封 *53*

Ivrea Codex《伊夫雷阿抄本》310，311，312，313，314，316，331—32，333，349，402

J

Jackson, Michael 迈克尔·杰克逊 617

Jacobus de Liège 雅各布斯·德·列日 254，299

Jacopo da Bologna 雅各布·达·博洛尼亚 352，*352*，353，*354*，364

Oselleto salvagio《一只野鸟》359—64

university background of 其大学背景 354

Jacopone da Todi 雅各伯内·达·托蒂 134

Jacques de Liège 雅克·德·列日。参 Jacobus de Liège

Jacquet of Mantua（Jacques Colebault）曼图亚的雅凯（雅克·科尔宝特）536—38，641

Jagiellonian dynasty 雅盖隆王朝 347

J'ai les maus d'amours/que ferai（rondeau-motet）《我感受到了爱的痛苦/我应该怎么办》（回旋歌-经文歌）227—28，233

James, Saint 圣雅各 435，436，*436*

James I, King of England 詹姆斯一世，英国国王 742

James the Greater, Saint 圣长雅各伯 162

Janequin, Clément 克莱芒·雅内坎 710—13，786

Alouette, L'《云雀》711

Chant des oyseux, Le《鸟之歌》711

Chasse, La《狩猎》711

Guerre, La《战争》711—12，787，788，789

Ja nun hons pris（Richard Lion-Heart）《没有囚徒会说出他的心思》（狮心王理查）117—18

Janus, King of Cyprus 雅努斯，塞浦路斯国王 345

Japart, Jean 让·加帕尔特 539

Jaufre Rudel 让法·鲁德尔 136

J'ay pris amours（anon.）《我以爱情为座右铭》（佚名）532—33，534—41

instrumental duo on 其器乐二重奏

形式 536, 537

partbook arrangements of 其分谱的改编 540—41, 542

J'ay pris amours（Isaac）《我以爱情为座右铭》（伊萨克）538—39

J'ay pris amours（Japart）《我以爱情为座右铭》（加帕尔特）539

J'ay pris amours（Martini）《我以爱情为座右铭》（马蒂尼）538, 539

J'ay pris amours（Obrecht）《我以爱情为座右铭》（奥布雷赫特）539

J'ay pris amours tout au rebours（Busnoys）《我以爱情为座右铭》（比斯努瓦）539

jazz 爵士乐

improvisation and 与即兴 17, 307, 536

unwritten conventions in 非书写的惯例 17, 261

Jean, Duke of Berry 琼, 贝里公爵 342

Jean de Grouchy 让·德·格鲁希。参 Grocheio, Johannes de

Jean de Noyers 让·德·努瓦耶。参 Tapissier

Jehan Bretel 吉安·布勒泰勒 120, 121

Jehan des Murs 吉安·德·穆尔 247—48, 249—50, 252, 254

harmonic proportions of 其和声比例 249, 250

Jehannot de l'Escurel 亚罕·德·莱丝库莱尔 123

Jehan Robert (Trebor) 吉安·罗伯特（特雷波尔）342

Je l'ayme bien（Lasso）《我非常爱他》（拉索）714, 715

Jeppesen, Knud 克努特·耶珀森 670

Jerome, Saint 圣哲罗姆 20

Jerusalem, Latin Kingdom of 耶路撒冷拉丁王国 107, 345

Jerusalem Temple 耶路撒冷圣殿 7, 8, 10

Jesu Cristes milde moder（twinsong）《耶稣基督的温柔母亲》（双歌）394, 396

Jesuits 耶稣会士 666, 667, 675, 679

Jeu de Robin et de Marion, Le（Adam）《罗班与玛丽昂的戏剧》（亚当）127, 128, 233, 349

jeux-partis（mock-debates）诗意的辩论游戏（模拟辩论）121, 122

Jews and Judaism 犹太人和犹太教

Christian liturgy and 与基督教礼拜仪式 7—8, 10, 12, 13, 21, 54

Jherusalem, two counterpoints to《耶路撒冷》, 双重对位 154

"*Jingle Bells*"（song）《铃儿响叮当》（歌曲）18

jingles 歌谣; 叮当声 185

Joan of Arc 圣女贞德 421, 447

joc-partit 辩论歌。参 tenso

joglars 戎格勒。参 minstrels

Johannes de Garlandia 约翰内斯·德·加兰迪亚。参 Garlandia, Johannes de

Johannes de Grocheio 约翰内斯·德·格罗切欧。参 Grocheio, Johannes

de

Johannes de Muris 约翰内斯·德·穆里斯。参 Jehan des Murs

Johannes Gabrieli und sein Zeitalter (Winterfeld)《约翰内斯·加布里埃利与他的时代》(温特菲尔德) 792

John, *Gospel according to*《约翰福音》465

　　Passion settings and 与受难乐的配乐 775—77

John, Saint 圣约翰 6

John XXII, Pope（1245—1334）约翰二十二世，教宗（1245—1334）311, 316, 433

John XXIII, AntiPope（1410—15）约翰二十三世，敌对教宗（1410—15）278, 310

John XXIII, Pope（1881—1963）约翰二十三世，教宗（1881—1963）278

John of Afflighem 阿夫利赫姆的约翰 155, 161, 185

John of Cotton 科顿的约翰 30

John of Gaunt, Duke of Lancaster and Aquitaine 冈特的约翰，兰卡斯特和阿基坦公爵 410—11, 417

John of Lancaster, Duke of Bedford 兰开斯特的约翰，贝德福德公爵 421, 422, 433

John of Luxembourg (later King of Bohemia) 卢森堡的约翰（后来的波西米亚国王）289

John of Salisbury 索尔兹伯里的约翰 172, 646

John Paul II, Pope 约翰·保罗二世，教宗 310, 630

John the Baptist, Saint 施洗者圣约翰 26, 37, 38, 42, 100

John the Deacon 教堂执事约翰 5, 6

joke, musical 音乐玩笑 359, 701, 801

　　Josquin and 与若斯坎 529—30

　　Machaut and 与马肖 327

　　Sennfl and 与森弗尔 705

　　Ward and 与沃德 749

jongleurs 戎格勒。参 minstrels

Josephson, David 戴维·约瑟夫森 517—18

Joshua (biblical) 约书亚（圣经人物）286

Josquin Companion, The (Sherr, ed.)《若斯坎读本》（夏尔编辑）558

Josquin des Prez 若斯坎·德·普雷 499, 538, 539, 544, 547—84, 548, 612, 632, 667, 687, 706, 768, 786

　　background and career of 其背景与生涯 558—60, 563

　　Beethoven parallel with 与贝多芬的类比 547—49, 552, 579

　　as character in Pfitzner opera 作为普菲茨纳歌剧中的角色 652

　　death and will of 其死亡与遗愿 563

　　exemplary work by 其典范性的作品 565—79

frottola genre and 与弗罗托拉体裁 699—701
instrumental music and 与器乐音乐 544,545—46
legendary status of 其传奇的地位 547—49,551—55,558,560,572,577,579,600
Luther's admiration for 路德对其的钦佩 755,756
misattributed works to 对其作品的错误归属 549,554—55,563
Mouton and 与穆东 589
musical popularization of 其音乐的受欢迎度 553—55
myth and 与神话 579
Ockeghem and 与奥克冈 500,529—30
"paired imitation" style of 其"成对模仿"风格 555,556,589
Palestrina's musical homage to 向其致敬的帕莱斯特里那音乐 633
parody and 与仿作 572—76,588,641
patrons of 其赞助人 554—55,559—63,578,*578*,584,696,699
Phyrgian polyphony and 与弗里几亚复调 529—30
posthumous period of 其死后的时代 552—53,558,581
post-Josquin style and 与后若斯坎风格 589—99
printing revolution and 与印刷业变革 499,542,549,557—58,559
scholarship on 关于其学术 558—60,576—84
stylistic chronology of 其风格发展的年表 564—65,577—80
voces musicales and 与六声音阶唱名 499—500,560
Willaert's style and 与维拉尔特的音乐风格 589,601—3
works of 其作品
 Agnus Dei,II 羔羊经 II 520,529,531—34
 Ave Maria《万福玛利亚》606,686
 Ave Maria … Virgo serena《万福玛利亚……安宁的童贞女》565—72,577—84,588,602—3
 Benedicta es, coelorum regina《你是有福的,天上的女王》580—83,601—3,633
 Bernardina, La《贝纳多小曲》544,546
 Christe, Fili Dei《基督,上帝之子》530—34
 Grillo, El《蟋蟀》699—701
 Ile fantazies de Joskin《若斯坎幻想曲》545—46
 Memor esto verbi tui servo tuo《求你记念向你仆人应许的话》554,556,557—58
 Missa Hercules Dux Ferrariae《费拉拉的赫尔克里斯弥撒》560—63,696

Missa L'Homme Armé super voces musicales《六声音阶唱名武装的人弥撒》499—500, 520, 529, 530—34

Missa Pange lingua《"歌唱吧，我的舌"弥撒》555—57, 566, 641

Juan del Encina 胡安·德尔·恩西纳 724

Jubal 犹八 175

jubilated singing 欢呼歌唱 11, 24, 26, 38—39, 98, 613

Jubilemus, exultemus（versus）《我们欢呼，我们雀跃》（短诗/歌诗）156, 157, 158, 162

Judah Maccabee（biblical）犹大·马加比（圣经）286

Judaism 犹太教。参 Jews and Judaism

"Julio da Modena" "胡里奥·达·摩德纳"。参 Segni, Julio

Julius III, Pope 尤里乌斯三世，教宗 631, 634

Jumièges abbey 瑞米耶日大修道院 41

justice 正义 286

Justinian, Emperor of Rome 罗马皇帝查士丁尼 798

Justin Martyr 殉道者游斯丁 8

Justus ut palma《义人要发旺如棕树》
 as Alleluia 作为哈利路亚 25, 41, 42—43
 as antiphon 作为交替圣咏 20, 21, 23
 as Gradual 作为升阶经 26, 79
 as Introit 作为进堂咏 24, 79
 as Offertory 作为奉献经 24—25, 35, 79

K

kanon 圣颂典 34

Kant, Immanuel 伊曼努尔·康德 541

Kapelle 礼拜堂唱诗班。参 orchestra

Kapellen 礼拜堂唱诗班。参 court music

Katharine, Saint 圣凯瑟琳 424

Katharine of Aragon 阿拉贡的凯瑟琳 670—71, 675

Kellman, Herbert 赫伯特·凯尔曼 563

Kerman, Joseph 约瑟夫·科尔曼 594, 678, 679, 680, 751

Kernweise 核心音调。参 Tenorlied

Key, Francis Scott 弗朗西斯·斯科特·基 409

keyboard music 键盘音乐
 Byrd and 与伯德 670
 earliest extant manuscript 现存最早的手稿 305—7, 371
 Landini and 与兰迪尼 373, 374
 ricercari and 与利切卡尔 607

key signature 调号 71, 72, 76
 Clemens and 与克莱芒 596—97

Kilmer, Anne Draffkorn 安·德拉弗科恩·基尔默 32

King James Bible 钦定英译本圣经 20, 760

King's College (Cambridge University)

国王学院（剑桥大学）513
Kings, Second Book of《列王纪下》285
"Kiss, A"(Dobson)"一个吻"（多布森）122
Kiss of Judas, The (Giotto)《犹大之吻》（乔托）382
Klug, Joseph 约瑟夫·克鲁格 760, 761
knightly poets 骑士诗人。参 troubadours
Komm, Gott Schöpfer, Heiliger Geist (chorale)《来吧，造物主，上帝》（众赞歌）758
kontakion "圣颂" 34
Kontrapunkt (Jeppesen) 对位法（耶珀森）670
Kraków 克拉科夫 346, 347, 348
Kyriale (chant book)《慈悲经曲集》（圣咏集）58, 322
Kyrie 慈悲经 53, 58—60, 89, 111, 234—36, 236, 461
 Agnus Dei pairing with 与羔羊经配对 311
 Avignon-style 阿维尼翁风格 311—13, 316
 Caput Mass and 与《头弥撒》458, 466, 467, 469, 473—74, 475
 Cum jubilo and 与《伴随欢呼》84—86, 89, 234
 Cunctipotens genitor and 与《创造万有的上帝》59, 111, 163, 164, 165, 306—7, 325, 371
 English Old Hall manuscript and 与英国老霍尔藏稿 409, 461
 Févin's Missa super Ave Maria and 费万的《万福玛利亚弥撒》574—76
 Josquin's voces musicales and 与若斯坎的六声音阶唱名 499, 500
 Machaut La messe de Notre Dame and 与马肖的《圣母弥撒》318—19, 322—25, 326
 in Mass ordo 在弥撒规程中 61
 melismatic and texted side-by-side 花唱式与文本的并行 58—60
 Missa L'Homme Armé and 与《武装的人弥撒》486—89, 495
 Ockeghem Missa cuiusvis and 与奥克冈《任何调式弥撒》479—80, 499
 Palestrina Missa O magnum mysterium and 与帕莱斯特里那的《"哦，伟大的奥秘"弥撒》644
 Palestrina Missa Papae Marcelli and 与帕莱斯特里那的《马切鲁斯教宗弥撒》654—55, 660
 Palestrina Missa Repleatur os meum laude and 与帕莱斯特里那的《让我的口中充满赞美》637, 638—39, 640—41
 performance practice of 其表演实践 310, 614
 polyphonic setting of 去复调配乐 162—63, 307, 310—13
 troubadour melody compared with 其与特罗巴多旋律相比较 111

votive Mass and 与许愿弥撒 316, 317, 318

Kyrie I（Josquin）慈悲经 I（若斯坎）557

Kyrie II 慈悲经 II 111

Kyrie IV 慈悲经 IV 58—59, 325

Kyrie IX, *Cum jubilo* 慈悲经 IX,《伴随欢呼》84—86, 111

 structure of 其结构 85

 voces for 其唱名 103—4

"Kyrie Cuthbert","慈悲经,库斯伯特" 409

L

"laceramento della poesia","对诗歌形式的撕裂、践踏" 724

"Lachrymae Pavan, The"（Dowland）《泪之帕凡舞曲》（道兰德）742, 744—45

Lady Massess《圣母弥撒》314, 316, 317—26, 595

Lago, Giovanni del 乔瓦尼·德尔·拉戈 551

lai（stanza sequence）行吟歌（诗节模进）119, 131, 332

Lai de confort（Machaut）《安慰行吟歌》（马肖）332

Lai de la fonteinne（Machaut）《泉水行吟歌》（马肖）332—36

Lambe, Walter 沃尔特·拉姆 513

Lambertus, Magister 兰伯图斯,大师 214—15

lament 悲歌 448, 452, 454, 484, 500, 747

Lämmlein geht und trägt die Schuld, Ein（Ducis）《一只羔羊挺身而前,承受了世界的罪责》（杜奇斯）769, 770—71

Lampadius of Lüneburg 吕纳堡的兰帕迪乌斯 577—78

Lancaster dynasty 兰开斯特王朝 411, 417

Landini, Francesco 弗朗切斯科·兰迪尼 355, 366—78, 380, 383, 429

 background of 其背景 366, 368, 371, 374

 ballata cadences of 其巴拉塔终止式 368, 383

 Non avrà ma' pietà《她绝不会怜悯我》368—71, 373—74

 Sy dolce non sonò con lir' Orfeo《即使是奥菲欧,也不能将里拉琴弹得那样甜美》374—78, 380, 384

Landini cadence（sixth）兰迪尼终止式（六度）368, 383, 441, 470

Langlais, Jean 让·兰格莱斯 374

language, medieval Europe polyglot 语言,欧洲中世纪数种语言的混合 142

Languedoc region 郎格多克地区 107—16, 152

 ars subtilior composers and 与"精微艺术"作曲家 342—45

 map of 其地图 111

 Mass of Toulouse and 与图卢兹弥撒 315

另参 troubadours

Lasse/se j'aime/POURQUOY (Machaut)
《疲倦/我爱你/为什么》(马肖)
292, 293—94, 298

Lasso, Orlando di 奥兰多·迪·拉索
678, 712—22, 713, 773, 786
 background and career of 其背景
与生涯 713—14
 fame of 其声誉 715
 Gabrieli (Giovanni) and 与加布里
埃利(乔瓦尼) 786
 madrigal and 与牧歌 724, 738,
739, 792
 Palestrina compared with 与帕莱
斯特里那相比较 713
 voluminous published works of 其
大量出版的作品 713—14
 works of 其作品
 Audite nova《听这个消息！》
717—18
 Je l'ayme bien《我非常爱他》
714, 715
 Matona mia cara《我亲爱的夫
人》714—17
 "O là o che bon eccho",《啊, 多
么漂亮的回声》792
 Prophetiae Sibyllarum《西卜
林神谕》717, 719—22, 773

Lassus 拉絮斯。参 Lasso, Orlando di

Last Judgment 最后的审判 719

Last Supper 最后的晚餐 13

Lateran palace 拉特兰宫 6

Latinate style 由拉丁化风格 110—13, 298

Latin church plays 拉丁教会戏剧。参
liturgical drama

Latin Kingdom of Jerusalem 拉丁耶路
撒冷王国 107, 345

Latin language 拉丁语
 Anglican Church and 与安立甘宗
教会 672—73, 675, 676
 bawdy song collection in 其下流歌
曲的选集 138
 British liturgical manuscript de-
struction and 与英国仪式手稿的
毁坏 402
 British manuscript in 拉丁语英国
音乐手稿 387
 British printed music in 英国出版
的拉丁语音乐作品 678
 classical authors and 与经典作家
356
 Guido of Arezzo rhyme in 阿雷佐
的规多的拉丁语韵律 185
 liturgical decanonization of 其仪式
的去经典化 278
 macaronic texts and 与混语诗的唱
词 113, 233—34, 420
 motet text in 拉丁语经文歌歌词
219, 311
 poetic meter and 与诗歌的音步
191
 psalmody and 与诗篇咏唱 20—22
 sung verse play and 与演唱韵文戏
剧 93
 vernacular vs. 与本地语相对 351,

Lauda Sion Salvatorem/Lauda crucis attolamus（Adam sequence）《锡安圣徒，你要赞美救世主/赞美我们所背负的十字架》（亚当继叙咏）89—90

lauda spirituale "劳达赞歌" 133—34

laude 劳达 133—34, 691, 834

Lauds 赞美经 11, 12

lay fraternities（*laudesi*）世俗兄弟会（颂赞者）133—34, 691, 834

lection tones 诵读音调 21

Lefferts, Peter 彼得·莱弗茨 277

Le Franc, Martin 马丁·勒·弗朗克 422, 423, 424, 429, 435

Champion des dames, Le《女中豪杰》422, *439*, 536

Leipzig 莱比锡 763, 768

Leipzig Thomasschule 莱比锡托马斯教会学校。参 St. Thomas Church and School

Leise 籁歌 758

Lenten season 大斋期

favole in musica and 与音乐故事 834

liturgical music 仪式音乐 12, 28

oratorio and 与清唱剧 834

Leo III, Pope 利奥三世，教宗 3, 4

Leo IX, Pope 利奥九世，教宗 141

Leo X, Pope 利奥十世，教宗 555

Leo Hebraeus 利奥·赫伯拉乌斯。参 Gersonides

Leonel Power 莱昂内尔·鲍尔。参 Power, Leonel

Leonin（Leoninus magister）莱奥南（莱奥尼努斯大师）173, 174, 175, 177, 179, 183, 184, 185, 186, 187, 249

Leonius（poet）莱奥尼乌斯（诗人）175, 184, 185, 191

Leopold V, King of Austria 利奥波德五世，奥地利国王 117

Lepanto, battle of（1571）勒班陀战役 779, 787

lesson chants 颂经圣咏 13, 25, 171, 775

"Letter Concerning the Prison of Human Life"（Christine de Pisane）《关于人类生命之囚的信》（克里斯蒂娜·德·比赞）447

Levi ben Gershom 列维·本·格尔绍姆。参 Gersonides

lewd songs 淫秽歌曲。参 bawdy songs

Liberal Arts, The: Music（Perréal）《自由艺术：音乐》（佩雷亚尔）548

liberal arts curriculum 自由艺术课程 4, 69, 71, 248, 550

madrigals and 与牧歌 354

Libera me（responsory verse）《拯救我》（应答圣咏诗节）88—89

Liber de civitatis Florentiae famosis civibus（Villani）《佛罗伦萨名人的起源》（维拉尼）353

Liber hymnorum（Notker）《赞美诗集》（诺特克）41, 42

Liber primus missarum Josquini（Pe-

trucci music book)《若斯坎弥撒曲集第一卷》(佩特鲁奇出版乐谱) 559

Liber responsorialis（Benedictine)《应答圣咏集》（本笃会修士）22

Liber sancti Jacobi《圣雅各书》。参 Codex Calixtinus

Liber usualis（chant book)《天主教常用歌集》（圣咏集）23, 87, 177, 177, 178, 462

librettists 脚本作者
　　Gagliano 加里亚诺 818—19, 826
　　Wagner as own 瓦格纳自己作为脚本作者 337

Libro de villanelle, moresche, et altre canzoni（song collection)《维拉内拉、莫雷斯卡民谣与其他的坎佐曲集》（歌曲集）715

Lichfield, Bishop of 利奇菲尔德主教 423

lied 利德
　　Meisterlied（master-song）and 与工匠歌手利德（工匠歌手歌曲）139—40
　　Minnelied and 与恋歌 134—39, 143

Liedbearbeitung "尚松改编曲" 541

Liederbuch（Schöffer）利德曲集（舍福尔）701

Liedet, Loyset 卢瓦塞·里德特 622

Liedsätz "复调众赞歌配乐" 761—62, 765

Liedweise "利德旋律" 701

ligatures 连音纽姆 176, 177, 179, 180, 199
　　Franconian 弗朗科式的 215—17
　　isosyllabic scheme 等音节模式 159
　　melisma and 与花唱 199, 200
　　pitch and 与音高 176

light verse 谐趣诗 122

Limoges 里摩日 111, 112, 157

Linhaure（Raimbaut d'Aurenga）林奥勒（兰博·迪奥朗加）115—16, 226

liquescent neumes 流音纽姆 24

lira da braccio 臂式里拉琴 697, 697

lira grande 大里拉琴 829

Listenius, Nikolaus 尼古拉斯·里斯坦尼乌斯 550—51, 553, 577—78

Liszt, Franz 弗朗兹·李斯特 617

litanies 连祷文 58

literary music 文学音乐 710—51
　　Counter Reformation liturgical style and 与反宗教改革的仪式音乐风格 773, 777—79
　　definitions of 其定义 721—22
　　madrigalism and 与牧歌创作手法 723—41
　　sixteenth-century movement in 其 16 世纪的运动 722—51
　　Tuscan dialect and 与托斯卡纳方言 723
　　另参 poetry; vernacular

literate tradition 读写传统。参 written music

literati 文人。参 elite culture

literature 文学
- Renaissance 文艺复兴 382
- trecento 14 世纪 365—66
- vernacular 本地语 351，383
- 另参 poetry

Lithuania 立陶宛 347

liturgical day 举行礼拜仪式的日子 11—12

liturgical drama 教仪剧 52，93—95，131，138
- Musica and 与音乐 495—96
- sacred play with music and 配乐的神圣戏剧 834

liturgical music 仪式音乐 10—29
- Anglican Reformation and 与安立甘宗宗教改革 402，672—73，675，677—78
- antimusical screeds and 反对音乐的准条 311，645—47
- antiphoner and 与交替圣咏集 6，7
- Avignon papacy and 阿维尼翁教廷 310—14
- Byrd and 与伯德 678—89
- Byzantine chant and 与拜占庭圣咏 33—35
- Calvinist rejection of 加尔文派对它的排斥 754—55
- choral 合唱 314
- Christian origins of 基督教仪式音乐的起源 7—8
- church calendar and 与教历 12，37—39
- church plays and 与教堂戏剧 93—94
- Clemens and 与克莱芒 593—99
- concerted style and 与协奏/唱风格 666
- congregational singing and 与会众的歌唱 27—28，47，58，758，765
- Council of Trent and 特伦托会议 649—50，653，655，656，672，789
- Counter Reformation and 与反宗教改革 771—96
- "Credo I" and 与"信经 I" 34—35
- *Dies irae* and 与《愤怒之日》88—90
- divine service and 与神圣仪式 65
- earliest surviving artifact of 其现存最早的艺术品 33
- in England 在英格兰 1—5，7，27，513—18
- English fifteenth-century influence on 15 世纪英格兰对其的影响 423
- English sixteenth-century 英格兰 16 世纪 612—13
- Frankish hymns 法兰克赞美诗 41—43，47—49
- Frankish modal theory and 与法兰克的调式理论 72—104
- Frankish reorganization of 法兰克人的改编 5，37—67
- Gabrielis and 与加布里埃利氏 780，782—83
- "intelligibility" movement and 与"可理解性"运动 647，649—53，

672，769，771
Josquin's exemplary 若斯坎的典范性 565—72
Lutheranism and 与路德派 758—69
Machaut and 与马肖 307—10
Mass ordo standardization 弥撒规程的标准化 60，62
medieval vernacular song similarities with 与中世纪本地语歌曲的相似之处 111—12，131
modern esthetics and 与当代美学 496—97
monastic day and 与修道院的日课安排 10—12
motet and 与经文歌 217，219，277—85，311，501—46
motet-ricercare and 与经文歌-利切卡尔 607
Neoplatonist Musica ideas and 与新柏拉图学派的音乐理式 37—40
Notre Dame composers and 与圣母院作曲家 171—72
oral tradition and 与口头传统 1—35
organist improvisation and 与管风琴师的即兴 437，607，617
Palestrina and 与帕莱斯特里那 630—67
Passion settings and 与受难乐的创作 775—77
polyphony and 与复调 155—68，310—14

Protestant Reformation effects on 新教宗教改革运动对其的影响 753，754
Roman Catholic reform and 与罗马天主教会改革 645—53，672
Second Vatican Council and 与第二次梵蒂冈大公会议 278
secular music's blurred line with 与世俗音乐之间模糊的分界线 105—6，128，131，136，311，532—34
stile antico and 与"古艺术" 667，669
Lives of the Artists（Vasari）《名人传》（瓦萨里）641
Lochamer Liederbuch 洛哈默尔歌曲集 701
Lockwood, Lewis 列维斯·洛克伍德 559
"loco" Masses "替代"弥撒。参 *motetti missales*
Lohengrin（Wagner）《罗恩格林》（瓦格纳）138
Lombards 伦巴底人 2，3，696
Long, Michael P. 迈克尔·P. 朗 352，356，368，383
longa triplex 三拍时值的长音符。参 three-tempura length
longa ultra mensuram 长音符的超量划分。参 three-tempora length
longissima melodia "极长旋律" 157
Longueval, Antoine de 安东尼·德·隆格瓦勒 776—77

Lord's Prayer（Josquin polyphonic setting）主祷文（若斯坎复调音乐创作）563，564

Lord's Supper（Lutheran Mass）圣餐（路德派弥撒）755，769。另参 Eucharist

Lorenzo Masini 洛伦佐·马西尼 366

 A poste messe《弥撒之后》366

 Non so qual i' mi voglia《我不知道我会怎样》366，367

Loris, Heinrich 亨利库斯·洛里斯。参 Glareanus, Henricus

Louis I（Louis the Pious），King of the Franks 路易一世（虔诚者路易），法兰克国王 37

Louis IX, King of France 路易九世,法国国王 120

Louis X, King of France 路易十世,法国国王 258

Louis XI, King of France 路易十一,法国国王 455，458

Louis XII, King of France 路易十二,法国国王 554，555，558，559，563，574，589

Louvre（Paris）卢浮宫（巴黎）117

love songs 爱情歌曲 526—34

 ballata and 与巴拉塔 367

 bergerette and 与牧人曲 526—34

 cantigas and 与坎蒂加 128—29

 Gesualdo madrigal and 与杰苏阿尔多的牧歌 738

 monodic madrigal and 与单声牧歌 813，815

 sacred devotional 神圣虔信情歌 270—73，275—76，316，429—33，501，532—33

 troubadour genres 特罗巴多体裁 107—9，110—13，115

 trouvère examples 特罗威尔范例 118—19

 另参 courtly love poetry and song

"low dance" "低舞" 621—22

Lowinsky, Edward 爱德华·洛温斯基 577—78，579，580，584

low style 低风格 459—60，549，715

 middle-style convergence with 与中风格融合 528—29

 motetti missales and 与经文歌-弥撒 519—26，584

Lucchesini, Laura（Laura Guidiccioni）劳拉·卢凯西尼（劳拉·圭迪乔尼）823

Ludus Danielis《但以理的戏剧》。参 Play of Daniel

Ludwig, Friedrich 弗里德里希·路德维希 266

Luke, Gospel according to 路加福音 775

Luscinius, Othmar 奥斯玛·卢瑟尼斯 383—84

Lust hab ich ghabt zuer Musica（Senfl）《我喜欢音乐很久了》（森弗尔）704—6

lute 琉特琴 373，671，691，698，829

 chitarrone 长双颈琉特琴 804—5,

809
Dowland and 与道兰德 742
Galilei and 与加利莱伊 799
medieval 中世纪 108, *108*
monody and 与单声歌曲 802
ricercari for 为其所作的利切卡尔 606, 607, 620
as song accompaniment 作为歌曲的伴奏 741—42
tablatures 记号谱 606, 626

Luther, Martin 马丁·路德 552, 772
compositions by 其作品 756, 758, 759—60
Feste Burg, Ein'《坚固堡垒》760, *761*
musical interests of 其音乐兴趣 754—56, 758, 760—61, 762, 763
ninety-five theses of 其九十五条论纲 753, *754*

Lutheran chorale 路德派众赞歌。参 chorale

Lutheran Church 路德派 550, 596
congregational singing and 与会众歌唱 758, 765
liturgical music and 与仪式音乐 755—69

luxuriant style 繁美风格 301—5, 318, 325, 612

Lydian mode 利底亚调式 479, 509, 554
symbolism of 其象征意义 831

Lydian scale 利底亚调式音阶 99
Lyons 里昂 706

lyre 里拉琴 29, 31, 32, *32*, 697, *697*, 802, 803, 804, *809*
continuo and 与通奏低音 829, 830
lyre da braccio 臂式里拉琴 804
lyric poetry 抒情诗 125—26

M

Ma bouche rit et ma pensée pleure (Ockeghem)《我的嘴带着微笑，我的思想在哭泣》(奥克冈) *526—28*, 529—30

Ma (*codex*) Ma（抄本）183

macaronic texts 混语诗唱词 113

Machaut, Guillaume de 纪尧姆·德·马肖 270—73, 289—307, *289*, 317—36, 368, 563
artistic cleverness and 与艺术聪颖 327—36
autobiographical poems of 其自传体诗 290, 297
ballade and 与叙事歌 302—5, 371
beliefs of 其信仰 272—73
career of 其事业 289—90
cathedral epitaph and will of 教堂墓志铭与其意志 317
chace (canon) and 与狩猎曲（卡农）332—36
legacy of 其遗产 289—98, 336—42, 343, 495
luxuriant style and 与繁美风格 301—5, 318
"Machaut manuscripts" "马肖手稿" 289

Mass setting by 其弥撒曲配乐 307，316，317—26，460

top-down composition by 由高声部到低声部的创作 296—98，311

unaccompanied melody and 与无伴奏旋律 298

virelai and 与维勒莱 292—97，298，299—301，349，366

works of 其作品

 DAVID melisma 大卫花唱 291—92

 De toutes flours《所有的花朵》303—7，308—9，371，373

 Douce dame jolie《温柔美丽的女士》295，298

 En mon cuer《在我的心中》296—97，298，299

 Felix virgo/Inviolata/AD TE SUSPIRAMUS《喜乐的童贞女/无玷者/我们向您叹息》270—73，291，301，302

 Lai de confort《安慰行吟歌》332

 Lai de la fonteinne《泉水行吟歌》332—36

 Lasse/se j'aime/POURQUOY《疲倦/我爱你/为什么》292，293—94，298

 Ma fin est mon commencement《我终即始，我始即终》327—30，328

 Messe de Nostre Dame, La《圣母弥撒》307，317—26

 Remède de Fortune, Le《命运的慰藉》290，297，299

 Rose, liz, printemps《玫瑰、百合、春天》302，303

 Très bonne et belle《在我眼中，你美丽漂亮》301—1

 Voir Dit, Le《真实的传说》297，299

Machiavelli, Niccolò 尼科洛·马基雅弗利 208

madrigal 牧歌 352—64，352，367，374，722—41

 ballata culture vs. 与巴拉塔文化相比 368

 characteristics of 其特征 813

 chromaticism in 半音化和声 724—25，729—30，732，734，738，739，751，785

 as Counter-Reformation musical influence 作为反宗教改革音乐的影响 773，777，800

 culture of 其文化 354—56，368

 distinctive poetic style of 独具特色的诗意风格 724

 echo pieces 回声式织体的作品 792

 emotional expression of 其情感的表达 723—24

 England and 与英格兰 742，744，746—51

 experimentation and 与实验性的创作 725—26

 French-Italian genre fusion and 与

法国-意大利体裁的融合 374
Galilei's critique of 与加利莱伊的批评 800—801
Gesualdo and 与杰苏阿尔多 738—41
intermedii and 与幕间剧 804
as international craze 作为国际性狂热的体裁 723
Italian-born composers of 意大利出生的牧歌作曲家 728—41,740
Italian-English differences in 其在意大利-英格兰的差异性 750,751
mimesis and 与模仿论 802
monody and 与单声歌曲 813—22,823
Monteverdi and 与蒙特威尔第 733—38,749,750
motet-style 经文歌风格 374—77,380
"northern" "北方" 723,724—33
notational visual puns and 与记谱法的视觉双关语 778
Palestrina and 与帕莱斯特里那 632,642,746
poetic style of 与诗歌风格 724
polyphony and 与复调 354,356,364,800—801,816,817,818
sensuality of 其感官性 738,772
sixteenth-century revival of 其 16 世纪的复兴 722—51
structure of 其结构 352,374,724,813
trecento-style example of 14 世纪风格的范例 356—59
two types of 其两类 817
ultimate stage of 其最后阶段 738—41
"wild bird" songs and 与"野鸟"歌 359—64
madrigali spirituali 宗教牧歌 632
Madrigals to Five Voices: Selected out of the best approved Italian authors (Morley)《五声部牧歌——最受认可的意大利作者作品选》(莫雷) 746
Ma fin est mon commencement (Machaut)《我终即我始,我始即我终》(马肖) 327—30,328
Magnificat 圣母尊主颂 11,686
magnus (Tinctoris genre ranking)《大全》(廷克托里斯的体裁分级) 459,460
Magnus, Saint 圣马格努斯 393
Magnus Liber (Leonin attrib.)《奥尔加农大全》(被归为莱奥南的作品) 183,184
revision of (Perotin attrib.) 对其进行的修订 (被归为佩罗坦的作品) 186
Mahu, Stephan 斯蒂芬·马胡 762,765
Ein' feste Burg ist unser Gott《上帝是我们的坚固堡垒》762,764
Ma joie premeraine (Guyot)《我曾经的欢乐》(盖约特) 135
Majorana, Cristoforo 克利斯托弗·

马约拉纳 454
major-minor tonal system 大小调体系 99，101，394，596
 Glareanus and 与格拉雷阿努斯 553—54
 ground bass and 与基础低音 627
 signs for 其标志 253
 另参 minor mode
major scale 大调式音阶 101
major second 大二度 495
Malatesta family 马拉泰斯塔家族 281
Mal un muta per effecto（Cara）《人之本性难移》(卡拉) 695—96，697，699
Malvezzi, Cristofano 克里斯托法诺·马尔维奇 804
"Man at Arms"《武装的人》。参 *Homme Armé, L'*
Manetti, Giannozzo 贾诺佐·马内蒂 285，286
manger plays 马槽戏剧 52
Manicheism 摩尼教 116
mannered style（later *ars subtilior*）矫饰风格（后来的"精微艺术"）338，342，356
mannerism 矫饰主义 733
Mantua 曼图亚 696，722，733，823
 musical tales 音乐故事 827
Mantua, Duke of 曼图亚公爵 713
manuscripts 手稿。参 written music
Manuscrit du Roi《国王手稿》120，131，*133*，219，220—21，294
Marcabru（troubadour）马尔卡布吕

（特罗巴多）113
Marcellus II, Pope 马切鲁斯二世，教宗 647，649
Marchetto of Padua 帕多瓦的马尔凯托 354，355，356
Marenzio, Luca 卢卡·马伦齐奥 728—33，746，773，804
 Solo e pensoso《孤独并烦乱》728—33
Marian Alleluia 玛利亚哈利路亚 209
Marian antiphons 玛利亚交替圣咏 11—12，94—99，109，389，407，441，501，513，535
 Alma Redemptoris Mater《大哉救主之母》99，461，462
 Anglican rejection of 安立甘宗对其的抵制 672，675
 Dunstable and 与邓斯泰布尔 429—33
 English High Church style and 与英国盛期的教堂风格 517—18
 Josquin's *Ave Maria … Virgo* motet and 与若斯坎的经文歌《万福玛利亚……童贞女》565—72
 motet and 与经文歌 270—73，275—76，501—26，565—72
 Sancta Maria virgo, intercede《圣母玛利亚，请为我等祈祷》407
 seasonal round of 其季节的周期循环变化 96
 stock epithets of 其常用的别称 520
Marian chant sequence 玛利亚圣咏继

叙咏 134

Marian conductus 玛利亚孔杜克图斯 403，406

Marian trope 玛利亚附加段 410

Marian worship 圣母崇拜。参 Virgin Mary

Marie Antoinette, Queen of France 玛丽·安托瓦内特，法国王后 349

Marie of Champagne 香槟的玛丽 118，119

Marignano, battle of (1515) 马里尼亚诺战役(1515) 711，787

Marino, Giovanni Battista 乔瓦尼·巴蒂斯塔·马里诺 819

Mariolatry 圣母玛利亚崇拜。参 Marian antiphons；Virgin Mary

Mark, Gospel According to 马可福音 775

Marot, Clément 克莱芒·马洛 706，708，754

Martinella, La (Martini) 《马蒂尼小曲》(马蒂尼) 544—45

Martini, Johannes 约翰内斯·马蒂尼 523，539，544，547，574

J'ay pris amours 《我以爱情为座右铭》538，539

Mary, mother of Jesus 玛利亚，耶稣之母 675。另参 Virgin Mary，Mary I ("Bloody Mary"), Queen of England

Mary of Burgundy 勃艮第的玛丽 455，457

Mary Stuart (Mary Queen of Scots) 玛丽·斯图亚特（苏格兰女王玛丽）675

Maschera, Florentio 弗洛朗蒂奥·马斯凯拉 787

Mass 弥撒 8，10，12—16，53—60，171

Anglican 安立甘宗的 672—73

Avignon-style 阿维尼翁风格 310—14，316

Bach (J. S.) setting of 巴赫(J. S.)的配乐 54

Beethoven setting of 贝多芬的配乐 54

Byrd settings of 伯德的配乐 679—89

concerted 协唱风格的 780，788—90

Council of Trent mandates for 特伦托会议的训令 789

Du Fay setting of 迪费的配乐 434—35，511—12

English vs. continental styles in 英格兰与欧洲大陆风格相比 518

fifteenth-century characteristic cantus firmus for 15 世纪弥撒中独具特性的定旋律 486—90

fifteenth-century lofty setting of 15 世纪的高级形式创作 460—500

Frankish mode theory and 与法兰克的调式理论 86

Frankish standardization of 法兰克对其的标准化 53—60

French-Cypriot settings of 以法属

塞浦路斯的配乐 345—49

as functional music 作为功能性的音乐 324

"intelligibility" movement and 与"可理解性"运动 647, 649—53, 672

Josquin settings of 若斯坎的配乐 499, 555—57, 560

jubilated singing and 与欢呼歌唱 39, 317—26

Lutheranism and 与路德派 755, 763, 769

Machaut setting of 马肖的配乐 307, 316, 317—26, 460

Ockeghem setting of 奥克冈的配乐 473—81

origins of 其起源 13

Palestrina settings of 帕莱斯特里那的配乐 632, 633—63, 724

Parisian music books and 与巴黎乐谱 171

parody works 仿作音乐作品 574—76, 593, 641—44, 710, 788—89

Passion settings 受难乐配乐 775—77, 778, 779

polychoral 与复合唱 780

polyphonic elaborations and 与复调繁复化 162, 307, 310—16, 588—89

Power setting of 鲍尔的配乐 462

psalmody and 与诗篇咏唱 23—25

Requiem 安魂曲 88—90

Rhau setting of 罗的配乐 763

sequence and 与继叙咏 42

standard of 其标准 60, 61

substitute motets for 替代经文歌 518—26

Taverner setting of 塔弗纳的配乐 612—14, 680

tropes and 与附加段 50—53

unity of 其统一性 495

votive 许愿的 314—26, 429, 460

votive motet substitutions in 替代用的许愿经文歌 518—26, 584

Massarelli, Angelo 安吉洛·马萨雷利 649, 652

Mass in Five Parts (Byrd)《五声部弥撒》(伯德) 682—86

Mass in Four Parts (Byrd)《四声部弥撒》(伯德) 681—82

Mass of Our Lady (Machaut)《圣母弥撒》(马肖)。参 Messe de Nostre Dame, La

Mass of the Catechumens 受诫者弥撒 13

Mass of the Faithful 信徒弥撒 13

Mass of the Time Signatures (Ockeghem)《短拍弥撒》(奥克冈) 477—79

Mass of Toulouse《图卢兹弥撒》315, 316

Mass of Tournai《图尔奈弥撒》316, 317, 321, 590

Mass Ordinary 常规弥撒。参 Ordinary

Mass Ordinary cycle 常规弥撒套曲。

参 cyclic Mass Ordinaries
masterwork, concept of 杰作的概念 139
mathematics, music and 音乐与数学 248—50, 252—53, 410, 495, 587
　　senaria theory and 与"六分型"理论(扎利诺) 587—88
matins 申正经 11, 33, 37, 171
　　Easter responsory 复活节应答圣歌 631—32
　　Liturgical drama and 与教仪剧 93, 94
Matona mia cara（Lasso）《我亲爱的夫人》(拉索) 714—17
Matthew, Gospel According to《马太福音》775
Matthews, Lora 罗拉·马修斯 558, 559
Maundy Thursday 濯足节 465
maximas 倍长音符 217
Maximinus, Saint 圣马克西米努斯 91
Maxmilian I, Holy Roman Emperor 马克西米利安一世,神圣罗马帝国皇帝 455, 457, 544, 572, 759
May, Der（Oswald）《五月》(奥斯瓦尔德) 143
meaning 意指。参 semiotics
measure 小节
　　indication of beats in 其中拍子的指示 251
　　Notre Dame polyphony and 与圣母院复调 180, 184
　　Petronian "division points" and 与彼特罗的"分割点" 251
measurement systems 测量系统 252—53
mediant (mediatio) 中音 (mediatio) 20
Medici, Antonio de' 安东尼奥·德·美第奇 832
Medici, Cosimo I de' 柯西莫·德·美第奇 803
Medici, Ferdinando de' 费迪南多·德·美第奇 803, *803*
Medici, Lorenzo de' (the Magnificent) 洛伦佐·德·美第奇(伟大的) 531, 538, 622, 798
　　SS. Giovanni e Paolo《圣约翰与圣保罗》823, 834
Medici, Lorenzo de', Duke of Urbino (grandson) 洛伦佐·德·美第奇,乌尔比诺公爵(孙子) 803
Medici, Maria de' 玛丽亚·德·美第奇 812
Medici family 美第奇家族 531, *538*, 803—4, 813, 818, 826, 831
Medici library (Florence) 美第奇图书馆(佛罗伦萨) 177
Medici Press 美第奇出版社 631, 632
medieval period 中世纪时期。参 Middle Ages
mediocris (Tinctoris genre ranking) 中等的(廷克托里斯的体裁分级) 459, 460
Mei, Girolamo 吉罗拉莫·梅伊 798, 799, 800, 822
Meienzit (anon. "Pseudo-Neidhardt")

《五月时节》(佚名"伪奈德哈特")137

Meissen 迈森。参 Heinrich von Meissen

Meistergesang 工匠歌手歌曲 140，141，142

Meisterlied（master-song）工匠歌手利德 139—40

Meistersinger 工匠歌手 118，139—44，760

Meistersinger von Nürnberg, *Die* (Wagner)《纽伦堡的工匠歌手》(瓦格纳) 139，141

Meisterstück (master-piece) 杰作 (master-piece) 139

melisma 花唱 11，28，37
 Ambrosian chant 安布罗斯圣咏 27
 Blumen "花式" 140
 Caput "头" 465，466，468，469
 contrapuntal voice and 与对位声部 156，156，159
 embellishments 装饰 28
 English 英格兰德 614
 Gregorian 格里高利的 28，228—29
 "In seculum" "永恒" 222—24，227—33，228，229
 jubilation 欢呼 24，26，98
 Kyrie 慈悲经 58—59
 ligatures and 与连音纽姆 199，200
 madrigal 牧歌 356，364，733，749，818，819
 neuma triplex 三重纽姆 37—39
 Notre Dame school and 与圣母院乐派 177，178—79，186，196，199—200，212，214
 onomatopoetic sounds of 其拟声的音响 733，749
 proliferation of 其增加 172
 prosulation and 与普罗苏拉填词 39—41
 repetition and 与重复 26，41
 sequences 继叙咏 41—43
 word additions 附加唱词 39—41
 另参 discant

melismatic organum 花唱奥尔加农 156—57，159，171，180

melodramma eroico melody "英雄音乐戏剧" 旋律
 Adam of St. Victor and 与圣维克多的亚当 89—90
 cantilena and 与坎蒂莱那 298—99
 chant and 与圣咏 28，34，35，298
 contrafactum and 与换词歌 48，52，90
 Dorian 多利亚的 83，99，136，137，270—71
 early Greek Christian 早期希腊基督教 32，33
 Frankish hymn 法兰克赞美诗 49，83—86
 Frankish mode theory and 与法兰克的调式理论 81
 Hildegard of Bingen and 与宾根的希尔德加德 90—91

interval exemplifier 音程的示例 100—104

leisurely flow of 其从容流动 603, 610, 634—35

Marian antiphon 玛利亚交替圣咏 96—99

motivicity and 与动机性 555

oral/aural transmission of 其口头/听觉的传播 17

pitch and 与音高 33, 34—35

repetition scheme of 其重复的模式 26, 39, 41

rondellus technique and 与轮唱曲技术 403

round and 与轮唱曲 331

sequence 继叙咏 39, 41—47

staff notation and 与线谱记谱法 16

strophic form 分节歌 68

trecento characteristic 14 世纪典型 363, 371

troubadour/chant affinities and 与特罗巴多/圣咏的密切关系 111

Memor esto verbi tui servo tuo（Josquin）《求你记念向你仆人应许的话》（若斯坎）554, 555, 556, 557—58

memory 记忆

basic notation and 与基本的记谱法 47, 60

chant transmission and 与圣咏的传播 26, 28, 39

mnemonic devices 助记手段 39, 60, 78, 102—4, *103*, 162, 185—86

modal theory and 与调式理论 78, 185

musical patterns as aid to 作为帮助记忆的音乐模式 162

nonnotated music and 与无记谱的音乐 17, 23

Notre Dame vocal performance from 依靠记忆的圣母院的声乐表演 184, 186

repetition and 与重复 64

for staff notes 线谱上的音符 102—3

另参 oral tradition

mensural notation 有量记谱法

Ars Nova 新艺术 248—87, *254*

Franconian 弗朗科的 212—17, *234—35*, *238*, *248*

"*In seculum*", instrumental motets "永恒"器乐的经文歌 229—33, *229*

invention of 其发明 214, 248

modern vs. 与现代相比 253

trecento 14 世纪 354

mensuration canon 有量卡农 477—78

Merbecke, John 约翰·默贝克 672, 673

mercantile economy 商品经济 143, 630

England and 与英格兰 678

Florence and 与佛罗伦萨 367, 368

music publishing and 与音乐出版业 691, 694, 713, 746, 782

as Protestant Reformation underlying factor 作为宗教改革的基础因素 753—54, 765

meritocracy 精英阶层 121

Merkley, Paul 保罗·默克雷 558, 559

Merulo, Claudio 克劳迪奥·梅鲁洛 787

Messe de Nostre Dame, La (Machaut)《圣母弥撒》(马肖) 307, 317—26

 reconstructed "original" version of 重建的"原始"版本 325

Metamorphoses (Ovid)《变形记》(奥维德) 812, 824

metaphor, musical 音乐的比喻 733—34

meter 节拍 37

 Ars Nova concept of 其"新艺术"时期的概念 251—55

 classification systems 分类体系 176, 197, 355—56

 hymn 赞美诗 47

 modern concept of 其现代的概念 251

 Notre Dame polyphony and 与圣母院复调 175—83, 187, 197

 quantitative 定量的 175—76

 trecento madrigal 14 世纪牧歌 356, 359, 363

 troubadour songs 特罗巴多歌曲 114—15

 versus 与"短诗/歌诗" 86—92

method books, instrumental 乐器教科书 620—21

metrical psalms 格律诗篇

 Clemens and 与克莱芒 597—99

 first English-language collection of 其第一部英文的格律诗篇集 672

 Geneva Psalter and 与日内瓦诗篇书 754—55

metric foot 韵步 180, 191

metric system and 与韵律系统 252—53

Michelangelo 米开朗基罗 719, 719

Michel de Toulouze 米歇尔·德·图卢兹 621

Michelet, Jules 儒勒·米什莱 382

Micrologus (Guido)《辩及微芒》(规多) 16, 153—54, 155, 185

Middle Ages 中世纪 583

 British monasticism and 与英国修道院制度 387—88

 church plays 教堂戏剧 52, 93—94

 flagellant movement and 与自笞苦修者运动 134

 French urbanization and 与法国城市化 120

 Gregorian chant and 与格里高利圣咏 21

 hymns and 与赞美诗 47—49

 literate secular repertory and 与基于读写的世俗音乐曲目 105—45

 modal theory 与调式理论 29—35, 72—104

motet and 与经文歌 208—45

musical notation and 与音乐的记谱法 1

musical space and 与音乐空间 577

music treatises and 与音乐论著 254

notation and 与记谱法 60

Notre Dame school and 与圣母院乐派 171—205

Renaissance outlook vs. 与文艺复兴时期的样貌相比 382, 383, 586, 614—15

sacred parodies and 与宗教的仿作技术 48

tropes and 与附加段 50—53

Middle C 中央 C 101, 102

middle-class values 中产阶级价值观

personal liberation ideal and 与个人解放的理想 579—80

middle style 中间风格 459—60, 461, 462

low-style convergence with 与低风格相汇聚 528—29

motet as 作为中间风格的经文歌 501—46

Mielichy, Hans 汉斯·米埃里吉 714

"Mighty Fortress Is Our God, A" (Luther) "上帝是我们的坚固堡垒"(路德) 760, 761

Mikolaj z Radomia 米科拉伊·Z. 拉多姆。参 Nicolaus de Radom

Milan 米兰

court chapel 宫廷小礼拜堂 459

French conquest of 法国对其的征服 708, 711

Josquin and 与若斯坎 558, 583—84

libroni and 与"大唱诗班歌本" *519*

madrigalists and 与牧歌作曲家 352

motet and 与经文歌 518—26, 528, 530—31, 583—84

Sforza rulers of 其斯福尔扎统治者 518, 522—23, 558, 584

Milan Cathedral 米兰主教教堂 518, 519, *519*, 558, 584

Milanese rite 米兰的仪式。参 Ambrosian rite

mimesis (imitation) 模仿

definition of 其定义 474

emulation vs. 与效仿相比较 474—75

of nature 自然的 331—32, 333, 349, 700—701, 711—12, 727, 728, 733—34, 747, 749

polyphony and 与复调 330—36, 337

radical humanists and 与激进的人文主义 786, 802

sigh-figure and 与叹息音型 363

structural 结构的 528—29, 535—36

mind-matter dualism 心物二元论 797

Minerva (mythology) 密涅瓦(神话) 550

minima 微音符 253，354

minim-stems 微音符-符干 260，341，355

Minnelieder 恋歌 134—39，143

Minnesang 恋歌 134—39，142

Minnesinger 恋诗歌手 135—44，141，701，704

 three main genres of 其三种主要类型 136—37

minor mode 小调式 99，253，553

 harmonic minor and 与和声小调 277

minstrels 游吟艺人 109—10，129，130，294，295，299

 instrumentalists 乐器演奏家 131—317，296

Mirabile mysterium（Gallus）《神奇的奥迹》（加卢斯）772—75

"*Miserere supplicant Dufay*"（Du Fay）《怜悯你的恳求者迪费》（迪费）510—12

Missa ad imitationem style《模仿风格的弥撒》574—75

Missa Alma Redemptoris Mater（Power）《大哉救主之母》（鲍尔）462—65

Missa Ave Regina Coelorum（Du Fay）《万福天上女王弥撒》（迪费）574

Missa Caput（anon.）《头弥撒》（佚名）465—71，472，473，475，481，489

 composer's identity and 与作曲家的身份 475—77

Missa Caput（Obrecht）《头弥撒》（奥布雷赫特）473，481—83

Missa Caput（Ockeghem）《头弥撒》（奥克冈）458，473—77，482，483

Missa cuiusvis toni（Ockeghem）《任何调式弥撒》（奥克冈）479—80

Missae Josquin《若斯坎弥撒》520，529

Missae Quatuor concinate ad ritum Concili Mediolani（Ruffo）《米兰会议仪式的和谐四声部弥撒》（鲁弗）650，651

Missa Gloria Tibi Trinitas（Taverner）《圣三一荣耀弥撒》（塔弗纳）612—13，614，672

Missa Hercules Dux Ferrariae（Josquin）《费拉拉的赫尔克里斯弥撒》（若斯坎）560—63，696

Missa L'Homme Armé（Basiron）《武装的人弥撒》（巴斯隆）493，494，501

Missa L'Homme Armé（Busnoys）《武装的人弥撒》（比斯努瓦）486—93，494，495，497—98，499，500，501

Missa L'Homme Armé（Du Fay）《武装的人弥撒》（迪费）497—99

Missa L'Homme Armé（Faugues）《武装的人弥撒》（弗格斯）493

Missa L'Homme Armé（Morales）《武装的人弥撒》（莫拉莱斯）634

Missa L'Homme Armé（Obrecht）《武装的人弥撒》（奥布雷赫特）493

Missa L'Homme Armé（Tinctoris）《武装的人弥撒》（廷克托里斯）484

Missa L'Homme Armé super voces musicales（Josquin）《六声音阶唱名武装的人弥撒》（若斯坎）499—500，520，529，530—34，634

Missa O magnum mysterium（Palestrina）《"哦,伟大的奥秘"弥撒》（帕莱斯特里那）643—49

Missa Pange lingua（Josquin）《歌唱吧,我的舌》（若斯坎）555—57，566，641

Missa Papae Marcelli（Palestrina）《马切鲁斯教宗弥撒》（帕莱斯特里那）649，650，653—63，673，680，684—85，724

 polychoral arrangement of 其复合唱风格的改编 782

Missa parodia 仿作弥撒。参 *Missa ad imitationem style*

Missa Prolationum（Ockeghem）《短拍弥撒》（奥克冈）477—78，480，529，641

Missa pro Victoria（Victoria）《维托利亚弥撒》（维托利亚）788—90

Missa Quant j'ay au cuer（Isaac）《当我记在心间弥撒》（伊萨克）543—44，545

Missa Repleatur os meum laude（Palestrina）《让我的口中充满赞美》（帕莱斯特里那）636—41

Missarum liber primus（Palestrina）《第一卷弥撒曲集》（帕莱斯特里那）633，634

Missarum liber secunds（Palestrina）《第二卷弥撒曲集》（帕莱斯特里那）633，634，649

Missarum liber tertius（Palestrina）《第三卷弥撒曲集》（帕莱斯特里那）635—37，653

Missa Sancti Jacobi（Du Fay）《圣雅各弥撒》（迪费）434—35，436，437

Missa Se la face ay pale（Du Fay）《脸色苍白弥撒》（迪费）532

Missa super Ave Maria（Févin）《万福玛利亚弥撒》（费万）574—76

Missa super La Spagna（Isaac）《西班牙弥撒》（伊萨克）623—25

Missa super L'Homme Armé（Palestrina）《武装的人弥撒》（帕莱斯特里那）634，635，635—37

Missa super Ut re mi fa sol la（Palestrina）《六声音阶唱名弥撒》（帕莱斯特里那）634，635，653

mixed mode（*modus mixtus*）混合调式 83

Mixolydian mode 混合利底亚调式 89，479，509，627

Mixolydian scale 混合利底亚音阶 99

mnemonic（mnemotechnic）devices 助记手段 39，60，162

 Guidonian hand as 作为助记手段的规多手 102—3，103，104

 modal theory origination as 调式理论的起始 78，185—86

Mo. 参 Montpellier Codex

mock debate 模拟辩论。参 tenso
mock-naive style 仿朴素风格
 rondeau and 与回旋歌 122，220
 virelai and 与维勒莱 349—50
mock-popular genres, troubadour 仿流行的体裁，特罗巴多 113—14
modal discant counterpoint 节奏模式的迪斯康特对位 179，472
modal meter 节奏模式节拍 176—83，215
modal rhythm 节奏模式 176，177，179，180—205，235
 Ars Nova and 与新艺术 260—73
 changes in 其变化 245，249
 chief shortcoming of 其主要的缺点 199
 dactylic foot and 与长短短格 191—92
 Garlandia classification 加兰迪亚的分类 197
 as mnemonic device 作为助记手段 78，184—86
 theoretical descriptions of 其理论描述 186
modal theory 调式理论 105
 change to tonal 向调性转变 471—72，628，666
 chromaticism and 与半音化 273—76
 Glareanus and 与格拉雷阿努斯 553—54
 Mei treatise on 梅伊的相关论文 799。另参 Frankish modal theory; Greek (Hellenistic) music theory
mode 调式
 as composition guide 作为创作的指导 80—86
 concepts of 其概念 28—29，76—86，99—104，111
 eight medieval 八种教会调式 73—76
 Frankish classification of 其法兰克分类 74—75，78—80
 Frankish numbering of 其法兰克编号 77
 Garlandia six-mode scheme and 与加兰迪亚的六种节奏模式结构 197—98
 Greek nomenclature for 希腊命名法 74—75，77，800，801，802
 octave species and 与八度种型 74
 scale and 与音阶 28—29，75—76，100—104
modern repertory 现代音乐曲目。参 standard repertory
"Modo di cantar sonetti"（song）《十四行诗的唱法》（歌曲）698
Modo di fugir le cadenze, Il（Zarlino）《如何回避终止式》（扎利诺）604—5
modulation 转调 471
modus mixtus（mixed mode），definition of 混合调式的定义 83
modus ultra mensuram 超过常规计量的模式 191

Moengal（monk）摩恩加尔（僧侣）71

mollis（re mode）软的（re 调式）102

momentum 细音符 253

monarchism 君主制

 English nationalism and 与英格兰民族主义 405—6

 English Protestant Reformation and 与英格兰宗教改革 670—73, 753

monasteries 修道院 7, 9—10, 219

 Benedictine rules and 与本笃会规 10—12

 British musical manuscript and 与英国的音乐手稿 387, 403, 408

 British suppression of 英国对其的镇压 671, 672, 675

 chant transmission and 与圣咏的传播 17

 Cluniac reform and 与克吕尼改革 50

 decline as learning centers of 其作为学术中心的衰落 148, 169

 development of 其发展 9—10

 Frankish music theory and 与法兰克的音乐理论 17, 71—76, 76—78

 law code (973) of 其准则（973 年）93

 liturgical day in 其礼拜仪式日 10—12

 liturgical music studies in 其中仪式音乐的学习 39—40

 map of early Christian centers 早期基督教中心的地图 9

 polyphonic manuscripts and 与复调的手稿 156—62, 166

 psalmody and 与诗篇咏唱 8—10

 tropers (manuscripts) and 与附加段曲集（手稿）51

 troubadour songs and 与特罗巴多歌曲 111, 790

 votive antiphons and 与许愿交替圣咏 94

Mondfleck, Der（Schoenberg）《月之痕》（勋伯格）520—21, 528, 583

Mongols 蒙古人 143

Moniot d'Arras 莫尼奥·达阿拉斯 120—21

 Ce fut en mai《曾在五月》120—21, 131

monochord 测弦器 30, 70, 73, 100, 103

monody 单声歌曲 699, 802—3, 806—34

 embellishment and 与装饰 816—17

 hermit songs and 与隐士之歌 818, 821

 madrigals and 与牧歌 813—22, 823

monophony 单声部音乐 10, 143

 ancient Greek 古希腊 799

 ballata and 与巴拉塔 364, 366, 371

 British carol 英国颂歌 420—21

 British conductus and 与英国孔杜克图斯 387

conductus and 与孔杜克图斯 198—99，201，203，204，*204*

French motet and 与法国经文歌 220，221，255

Gregorian chant and 与格里高利圣咏 47，130，148

Mass Ordinaries and 与常规弥撒套曲 315

medieval songs and 与中世纪歌曲 130，131

polyphony and 与复调 148

rondeau and 与回旋歌 123

virelai and 与维勒莱 294，295，297，298，349，366

Monte Cassino abbey 卡西诺山修道院 100

Monteverdi, Claudio 克劳迪奥·蒙特威尔第 831

 career of 其生涯 733

 madrigal and 与牧歌 733—38，749，750

 opera and 与歌剧 826

 parody Mass of 其仿作弥撒 593

 works of 其作品

 A un giro sol《只此一瞥》733—34，735，736，747，756—58

 Cruda Amarilli《残酷的阿玛丽莉》735—38

Montpellier Codex 蒙彼利埃抄本 235—45，406

 British motet and 与英国经文歌 402，403

 Friedrich study of 弗里德里希对其的研究 266

 macaronic motet and 与混语诗经文歌 235—36

 Petronian motet and 与彼特罗的经文歌 236—45

Moors 摩尔人 63，130

Morales, Cristóbal de 克里斯托瓦尔·德·莫拉莱斯 634，*634*

morality play, oldest extant example of 现存最古老的道德剧实例 93

More, Sir Thomas 托马斯·莫尔爵士 629，671

Morgante maggiore (Pulci)《巨人莫尔甘特》（普尔奇）697

Morley, Thomas 托马斯·莫雷 423，694，743—44，746

 madrigal books and 与牧歌集 746

 "Now is the month of Maying"，《正是五朔节》746，747—48

Moro, lasso (Gesualdo)《我将要死去，噢！悲惨的我》（杰苏阿尔多）739，740

motet 经文歌 207—45，247—87，742

 Adam de la Halle and 与亚当·德·拉·阿勒 122，220—21

 Ars nova and 与新艺术 255—87

 ars perfecta and 与"完美艺术" *607*

 Busnoys and 与比斯努瓦 456—57，*456*，500

 Byrd and 与伯德 677—79，686—89

 in caccia style 猎歌风格 378—80

changed audience for 观众的改变 236

changed style of 其风格的变化 461, 501—46

Clemens and 与克莱芒 593—97

color and 与"克勒" 232, 262, 265—66, 270—71

concerted 协奏/唱风格的 780, 789

contrafactum and 与换词歌 217—21, 227—28

contratenor (fourth voice) and 与对应固定声部 (第4声部) 270—73, 298—99

as Dante metaphor 作为但丁的隐喻 286

declamation 朗诵风格 429—33, 566, 567, 577, 603

definition of 其定义 209

double notation of 其双重记谱法 210, 210—13

ducal 公爵的 519—26

Du Fay and 与迪费 282—85, 429, 441, 495, 507—12

English model of 其英格兰样板 399—403, 405, 406—7, 408—11, 423—33, 460, 462, 512—18

fifteenth-century transformation of 其15世纪的转变 280—87, 399—433, 461, 501—26, 530—34

fourteenth-century growth of 14世纪的发展成熟 232, 236, 255—87, 311, 461

French model of 其法国样板 219—21, 222, 229—36, *229*, *233*, 255—77, 286, 555

Gabrieli (Giovanni) and 与加布里埃利（乔瓦尼）782—86

Gombert and 与贡贝尔 590—93

gospel-style 福音赞美诗风格 595

heterogeneity of 其异质性 226, 272—73

as hybrid genre 作为混合性体裁 221, 228, 236

instrumental accompaniment and 与器乐伴奏 780

isorhythmic 等节奏的 266—67, 272, 278—85, 291, 316, 378, 461, 495

Italian model of 其意大利样板 277—87

"Johannes Carmen" and 与"约翰内斯·卡门" 378—80

Josquin and 与若斯坎 530—34, 554—55, 565—72, 577—84, 601—2, 604

Josquin parodies and 与若斯坎的仿作技术 572—76

Landini madrigal in style of 其风格样式的兰迪尼牧歌 374—76, 380

Latin texted 拉丁文的 219, 311

Luther-Sennfl settings comparison 路德-森弗尔配乐比较 756—58

macaronic 混语诗的 233—36

Machaut and 与马肖 270—73,

291—92, 298, 301, 326, 495

madrigal 牧歌 366, 374—77, 380

Marian antiphon and 与玛利亚交替圣咏 270—73, 275—76, 501—26, 535

Mass Ordinary and 与常规弥撒 311, 316, 318, 632, 636—37, 642—43

mélange artistry of 其混合艺术技巧 233—36

as middle style 作为中期风格 501—46

Milanese style of 其米兰风格 518—26, 528, 530—31, 583—84

Mouton and 与穆东 589

notation 记谱法 209—11, 213—26

occultism and 与神秘主义 271—72, 278

origin elements of 其最初的因素 219—21, 354

Palestrina and 与帕莱斯特里那 632, 663—66

paraphrase 释义 501, 503, 506, 507, 556—57, 566—67, 641

patterning of 其模式化 261—67

performance specification for 其表演的说明 783

personal aspect of 其个性化方面 507—9, 517

Petronian 彼特罗的 236—45, 251, 259

Petrucci publication volume 佩特鲁奇出版卷宗 555, 557—58, 559, 565, 579

Phrygian polyphony and 与弗里几亚复调 529

as political and propaganda vehicle 作为政治与宣传的工具 277—81, 423—24

polyphony and 与复调 122, 221—36, 255, 259

polytextuality and 与复歌词性 212, 226, 286—87

ricercare and 与利切卡尔 608

sixteenth-century polyphony and 与16世纪复调 588—89, 595—97

sixteenth-century texts and 与16世纪文本 595—96, 632

social theory and 与社会理论 207—8

songlike 如歌曲的 262

tablatures of 其符号记谱法 606

Tallis and 与塔利斯 673, 677

technical innovation and 与技术的创新 226—27, 255

tenor voice's importance in 固定声部的重要性 259

thirteenth-century 13世纪 207—45

thirteenth-century vs. 与13世纪相比

fourteenth-century 14世纪 258—67

Tinctoris's ranking of（廷克托里斯对其的体裁分级）460

top-down composition of 由高声部到低声部的创作 296—98
trecento 14 世纪 354
trobar clus and 与"封闭"风格 226—28
trouvère poetry and 与特罗威尔诗歌 218—19, *218*, 221, 224—26, 236, 238
Vitry and 与维特里 256—59, 261—65, 298—99, 337, 378
Willaert and 与维拉尔特 601—4
motet enté 嫁接经文歌 221, 226—27, 234
Motetti A numero cinquanta（Petrucci publication）《第一卷经文歌集，编号 50》（佩特鲁奇出版）559
Motetti della corona（Petrucci publication）《加冕经文歌》（佩特鲁奇出版）555, 557
motetti missales "经文歌-弥撒" 518—26, 530—31, 583, 584
motivic development 动机性发展 555, 614
motto 格言（前导动机）535, 572
 paraphrase 释义 501, 503
Mout me fu grief/Robin m'aime（French motet）《我爱人的离开使我很伤心/罗班爱我》（法语经文歌）*233*
Mouton, Jean 让·穆东 555, 589, 602, 603, 632, 786
Mozarabic chant 莫扎拉比克圣咏 63—64

Mozart, Wolfgang Amadeus, Mass setting of 沃尔夫冈·阿马德乌斯·莫扎特的弥撒曲创作 54
Muhammad II（the Conquerer）, Ottoman, Sultan 穆罕默德二世（征服者），奥斯曼帝国苏丹 484
Munich 慕尼黑 572
 Lasso in 拉索在慕尼黑 713, *714*, 717
Musae Jovis（Gombert）《啊，朱比特的缪斯》（贡贝尔）589
Musae sioniae（Praetorius）《天国的缪斯》（普雷托里乌斯）765—66, 767—68
Musée Condé（Chantilly）孔代博物馆（尚蒂伊）342
Muses 缪斯 804
Musica 音乐 69—76, 148, 248, 552
 cosmology of 其宇宙学 70—71, *71*
 illuminated manuscript 彩饰泥金手抄本 71, *71*
 late classical texts on 晚期经典的文本 69—72
 Missa L'Homme Armé unity and 与《武装的人弥撒》的统一 495—96
 music differentiated from 从其分化而来的音乐 71, 495—96
Musica（Hermann）《音乐》（赫尔曼）99
musica cum littera 带文本的音乐作品。另参 motet 199—205

Musica dei donum（Clemens）《音乐，来自上帝的至高礼物》（克莱芒）709，710

Musica disciplina（Aurelian）《音乐规则》（奥勒利安）76

Musica enchiriadis（Frankish treatise）《音乐手册》（法兰克论文）17，44，45，46，47

 polyphony and 与复调 148，149，151—52，153，154，435

musica falsa 伪音。参 musica ficta

musica ficta 伪音。另参 chromaticism 273—76，291，293，343，512，596，597，628

musica humana 人的音乐 70，71

musica instrumentalis（audible music）器乐音乐（可听的音乐）70，71

Musical Angels（d'Alessandro）《音乐天使》（达利桑德罗）267

musical entertainments 音乐的娱乐。另参 concert

musical expression 音乐表达

 affective style and 与情感风格 738

 madrigal and 与牧歌 724—51，815，816，821

 principle of "objective" "客观的"原则 798

 rhetorical embellishment and 与修辞的装饰 816—17，821

 as speech representation 作为话语表达 827，829，830

musical foot 音步。参 metric foot；pes

Musicalis Sciencia/Sciencie Laudabili（anon.）音乐的科学/赞扬的科学（佚名）267，268—70

Musica（Listenius）《音乐》（里斯坦尼乌斯）550—51

musical jokes 音乐的玩笑。参 joke，musical

musical nationalism 音乐民族主义。参 nationalism

musical perfection 音乐的完善。参 ars perfecta

musical rhetoricians 音乐修辞家 550

musical semiosis 音乐符号性。参 semiotics，introversive

musical sociology 音乐社会学 207，219，453

musical sound 音乐的声音（乐音）

 Counter Reformation Mass reform and 与反宗教改革的弥撒曲改革 650

 Counter Reformation music and 与反宗教改革音乐 772

 extroversive symbolism and 外向符号的象征意义 642—43

 fifteenth-century courtly art and 与15世纪宫廷艺术 448，452

 hearing habit changes and 与聆听习惯的改变 471—72，739

 number ratios and 与数量比率 70

 onomatopoeia and 与拟声 331—32，333，349，364，711，717，733，749

 pictorialisms and 与描绘法 749，750

pitch and 与音高 35

radical humanism and 与激进的人文主义 802—3

recording of 其录音 65

另参 literary music; musical expression

musical space 音乐空间 577, 579

musical style 音乐风格

 development of affective 情感风格的发展 738

 evolution theories of 其演化原理 580

 fourteenth-century technical progress and 与14世纪音乐技术的进步 247—48, 266

musical tales 音乐的故事。参 *favole in musica*

musical theater 音乐戏剧。参 See opera; theater

musica mundana 天体音乐。另参 cosmic harmony 38, 271

music analysis, earliest instances of 音乐分析的最早例子 40

Musica Nova（ricercari collection）《新音乐》（利切卡尔选集）588, 607, 617

musica poetica "音乐诗学" 551, 553

musica practica "音乐实践" 248, 551

musica recta "真音" 275

Musica son（Landini）《我就是音乐》（兰迪尼）355

musica speculativa（music of reason）"音乐思辨"（理性的音乐）。参 Musica

musica theoretica（rules and generalization）"音乐理论"（规则与普遍原理）551, 552, 553

Musica Transalpina（Yonge anthology）《来自阿尔卑斯山南的音乐》（扬的牧歌选集）744, 746

music education 音乐教育 798—801, 818

 academies and 与学院 798—801, 818

 Carolingian 加洛林王朝的 5

 counterpoint texts and 与对位文本 669—70

 ear training and 与练耳 99, 100—104

 Lutheran songbook and 与路德派歌本 760—61

 Notre Dame/University of Paris and 与巴黎圣母院/巴黎大学 171—72, 196—98

 oral examples and 与口传范例 18

 Palestrina's music used in 与帕莱斯特里那音乐的使用 666

 polyphony and 与复调 148, 168

 quadrivium and 与四艺 4—5, 6, 69

 singing texts and 与歌唱文本 550—51

 twelfth-century shift in 其在12世纪的转变 148

"Music from across the Alps" "来自阿尔卑斯山南的音乐"。参 Musica

Transalpina musiche "音乐" 813—18，823—26

music historiography 音乐历史编纂
　　anachronism and 与时代错位 143—44，792
　　assumption of progression in 对其发展的假设 738—39
　　Burney's history and 与伯尔尼的历史编纂 388—89
　　change and 与变化 812
　　context and 与语境 689，739
　　earliest emergence of "artful" music and 与最早的"艺术"音乐的出现 267—70
　　English nationalism and 与英国民族主义 405—6
　　English style and 与英格兰风格 423，429
　　era concepts and 与时代概念 281，380—85，429，471，483，547，583
　　fifteenth-century harmonic changes and 与 15 世纪和声的变化 472
　　first general survey of Western music and 与西方音乐的第一次综合评述 388
　　Harley (978) manuscript and 与哈利 (978 年) 手稿 387，388
　　Josquin's *Ave Maria... Virgo serena* dating and 若斯坎经文歌《万福玛利亚……安宁的童贞女》的创作日期 477—79
　　Josquin's rediscovery by 对若斯坎的重新发现 560
　　lack of "usable past" view and 缺乏"可用的历史"的观点 383—84
　　misleading artifacts and 带有误导性的遗物 129—31
　　modern vs. contemporary context and 现代与当代历史语境的比较 739，741
　　philosophy of 其哲学 144—45
　　Renaissance periodization and 与文艺复兴历史时期 281，380—85，471，483
　　retrospective advantage in 历史回溯的有利条件 689，739
　　stylistic evolution and 与风格的演进 245
　　Sumer is icumen in significance in 《夏日已至》的重要意义 387—88，388，389
　　tonality and 与调性 471
　　written music's importance to 音乐记写的重要性 1

music lovers, earliest literate 最早的会读写的音乐爱好者 542

music notation 音乐记谱法。参 notation

musicology 音乐学 173
　　British twentieth-century 20 世纪英国的 403
　　Garlandia classification and 与加兰迪亚的分类 197
　　genetic fallacy and 与起源谬误 221
　　Grocheio's social theory and 与格

罗切欧的社会理论 207—8
pre-thirteenth-century verse-music rhythmic style and 13 世纪前诗歌-音乐的韵律风格 114
trecento repertory rediscovery and 与 14 世纪音乐曲目的重新发现 383
另参 music analysis; music historiography

music publishing 音乐出版 691—94
　　as bibliophile collectible 作为爱书者的收藏品 693
　　canzona and 与坎佐纳 787
　　Christmas carols and 与圣诞颂歌 420
　　commodification of music through 以此实现音乐的商业化 542, 691, 694, 713, 746, 754, 782
　　cross-fertilization and 与相互给养 65, 550—51, 694
　　in England 在英格兰 678, 679, 692, 694, 741, 746
　　in France 在法国 692, 694, 706, 708, 710
　　in Germany 在德国 550—51, 691—92, 701, 760, 762, 765
　　instrumental method books and 与器乐教科书 620—21
　　in Italy 在意大利 499—500, 542—43, 544, 691, 693, 722, 781, 790—92
　　Josquin and 与若斯坎 499, 500, 542, 549, 550, 559, 560—61

　　Lasso and 与拉索 713—14, 717
　　Lutheran chorales and 与路德派众赞歌 760, 762, 763, 765—66
　　madrigals and 与牧歌 723, 724, 728, 733, 741, 744, 746, 817—18
　　meterical psalms and 与格律诗篇 597—98
　　monodic "revolution" and 与单声歌曲的"革命" 809, 812—22
　　movable music type's impact on 首调音乐类型对其的影响 692—93, 692
　　"nuove musiche" and 与"新乐歌" 812—22
　　organ bass books and 与管风琴低音谱 780, 781—82
　　organ chanson arrangements and 与管风琴尚松的改编 786—87
　　partbooks as earliest products of 作为最早产物的分谱 542
　　Passion text setting and 与受难乐文本的创作 776
　　Petrucci and 与佩特鲁奇 499—500, 520, 529, 542—43, 544, 555, 557—58, 559, 560—61, 563, 565, 574, 579, 606, 666, 691—95, 697, 698, 699
　　secular music and 与世俗音乐 689
　　sheet music 活页乐谱 420, 606
　　of textless, instrumental chamber music 无文本的、器乐室内乐 542—46
　　vernacular songbooks and 与本地

语歌本 693—94
 Willaert and 与维拉尔特 600—601
music scholarship 音乐学术。参 musicology
music theory 音乐理论。参 theory
musique naturele（poetry）vs. *musique artificiele*（music）"自然的音乐"（诗歌）与"人为的音乐"（音乐）相比较 337
Muslims 穆斯林。参 Islam
mysticism 神秘主义 11，12，91
 Counter Reformation and 与反宗教改革 771，772—75
 Lasso *Prophetiae Sibyllarum* and 与拉索《西卜林神谕》720—21，722
 motet and 与经文歌 285

N

Naples, Tinctoris in 那不勒斯的廷克托里斯 453，536
narrative poetry 叙事诗
 cantiga and 与坎蒂加 129
 Machaut and 与马肖 290，297，332
 trouvère songs and 与特罗威尔歌曲 119—21
national anthems 国歌 18
National Archaeological Museum (Delphi) 国家考古博物馆（德尔菲）32
nationalism 民族主义
 English 英国的 389，405—6，409，670，746
 German 德国的 138，141
 Italian 意大利的 666
 Minnesinger art and 与恋诗歌手艺术 138，139，141
 pre-modern absence of 其在近代的缺席 141—42
 Protestantism and 与新教 754，765
National Library (Madrid) 国家图书馆（马德里）183
National Library of Turin 都灵国家图书馆 345
Nativitas Alleluia "圣母降临"哈利路亚 291
Nativity 耶稣的诞生 54，209，566
natural harmonic series 自然和声音列 30，588
natural language 自然语言 801
natural music 自然的音乐。参 poetry
natural philosophy 自然哲学 586—87，588
nature 自然 332
 faux-naïve virelai and 与伪稚真的维勒莱 349—50
 musical homologies with 与音乐的同源性关系 801—3
 musical imitations of 音乐对其的模仿 331—32，333，349，700—701，711—12，727，728，733—34，747，749
nawba（nuba）"那瓦巴"（努巴）108
Nazi Germany, *Carmina burana* and 纳

粹德国与《布兰诗歌》138
Neidhardt von Reuenthal 奈德哈特·冯·罗伊恩塔 136—38
neoclassicism 新古典主义 797—834
Neoplatonism 新柏拉图主义 172
 beliefs of 其信仰 69—72, 271
 humanism and 与人文主义 615, 616
Netherlands, Clemens and 克莱芒与尼德兰 593—99
neuma triplex "三重纽姆" 37—39
 prosulae to 其"普罗苏拉" 40
neumes 纽姆谱 13—16, *15, 16,* 17, 22, 37, 60, 214
 definition of 其定义 13—14
 Frankish 法兰克的 14—16, 17—18, 62, 76
 modal meter and 与节奏模式节拍 159
 ornamental 装饰性的 24, 48, 57, 105
 on ruled staff 直线型的谱表 16, 62, 99—100
 shapes of 其形状 22—23, 60, 176, 177
 staffless 无谱表的 60, 93, 105, 138, 155
 stroke ("fold") added to 加入笔画("折形") 181
 另参 ligatures
New Age meditation 新纪元的沉思 66
"new art of music" "新音乐艺术"。参 Ars Nova

Newe deudsche geistliche Gesenge（sacred song collection）《德国宗教新歌集》(圣歌集) 762, 765
New Grove Dictionary of Music and Musicians, The《新格罗夫音乐与音乐家辞典》549, 579, 832
"new music"（*nuove musiche*）"新乐歌"。参 monody
New Testament《新约全书》。参 Gospels
New York Pro Musica ensemble 纽约"为音乐"古乐团 93, 94
Neyts, J. F. J. F. 奈斯 77
Nicene Creed 尼西亚信经 34
Nicholas, Saint 圣·尼古拉斯 93, 378
Nicholas of Clémanges 克莱芒热的尼古拉斯 378
Nicolaus de Radom 尼古劳斯·德·拉多姆 346—49
Nicolaus Geraldi de Radom 尼古劳斯·杰拉尔蒂·德·拉多姆 348
Nicole d'Oresme, Bishop of Lisieux 尼克尔·德·奥里斯姆, 利西厄主教 248
Nicomachus 尼科马库斯 29, 70
Nidaros, archbishop of 尼德罗斯总主教 392—93
Night Office 晨祷。参 matins
Nikkal (goddess) 尼卡尔（女神）31
nineteenth century 19 世纪
 absolute music and 与绝对音乐 541, 542
 Bach (J. S.) revival in 19 世纪巴

赫的复兴运动 584
Gregorian chant restoration project
格里高利圣咏的复原项目 22
measures of artistic greatness in 艺
术伟大性的产生手段 792
middle-class ideals and 与中产阶
级理想 579—80
Nobilis, *humilis*（Nordic hymn）《高尚
且谦逊的》（北欧赞美诗）393—
94, *393*
Noblitt, Thomas 托马斯・诺布利特
578—79, 583, 584
Non avrà ma' pietà（Landini）《她绝不
会怜悯我》（兰迪尼）368—71,
373—74
nondiatonic modes（ancient Greek）非
自然音阶的调式（古希腊）730,
732
Non moriar sed vivam《我不会死，而
是活着》
Luther setting of 路德的配乐 756,
758
Senfl setting of 森弗尔的配乐
757
Non so qual i' mi voglia（Lorenzo）
《我不知道我会怎样》（洛伦佐）
366, *367*
Non vos relinquam（Byrd）《我不会离
弃你》（伯德）686—87, 688
Norman Conquest（1066）诺曼征服
（1066）6, 397, *397*, 419
Normandy 诺曼底 421
Normans 诺曼人 6, 41, 50, 106, 397,

419
Norsemen 北欧人。参 Vikings
Northumbria 诺森布里亚 392—94
Norway 挪威 392—93
Norwich, Bishop of 诺里奇主教 423
Norworth, Jack 杰克・诺沃斯 19
Nos qui vivimus（sequence）, poly-
phonic setting of《我们活着的人》
（继叙咏），复调化配乐 149
nota simplex（free-standing note）单音
符（free-standing note）187, 192,
197, 199, 212, 217
notation 记谱法
alphabetic 字母记谱法 17, *17*,
33, 45, 99—100
Ars Nova breakthrough in 新艺术
的突破 248—87, 355
ars subtilior complexity "精微艺
术"的复杂性 338, 339—42, 345,
355—56
Babylonian 巴比伦记谱法 31—32
basso continuo 通奏低音 809, *811*
of beats 节拍的记谱法 251
chant 圣咏 1—2, 214
of coloration 着色记谱法 266, 269
of conductus 孔杜克图斯的 199—
205
of counterpoint 对位的 163, 165
Daseian 达西亚 47
double 二重的 60, 210
Ex semine clausula《自亚伯拉罕
的子实中》克劳苏拉 209, 210,
211, *212*

following practice 后续实践 1—2, 184—85
Franconian 弗朗科的 212—17, 234—35, 355
Frankish pitch 法兰克音高 47
Frankish polyphonic 法兰克复调 45
instrumental tour de force and 与器乐音乐杰作 538—39
Italian-style 意大利风格 341
Italian vernacular song and 与意大利本地语歌曲 351—52, 356—59
Italian vs. French systems of 意大利与法国的比较 355—56
key system and 与调系统 75—76
Machaut and 与马肖 327—28, 328
modal meter and 与节奏模式 176—77, 204, 215
modern staff 现代线谱 74, 105
modern vs. mensural 现代记谱法与有量记谱法的比较 253
of motet 经文歌的 209—11, 214—17
neume antecedents of 其纽姆谱前身 14
Notre Dame school 与圣母院乐派 184, 186, 212, 214
oldest extant 现存最古老的 76
oral/aural learning vs. 口头/听觉的传习方式相比较 17
orchestration and 与配器法 782—86

Philippus treatise on 菲利普的论文 337—42, 341
pitch and 与音高 16—17, 76
polyphonic 复调的 122, 157, 158, 159, 166
quadratic 方形的 22, 23, 114, 214
Regule de proportionibus on《比例的规则》536
rhythm fixture and 节奏的固定模式 114, 131, 133, 185—86, 204—5, 214
shapes and 与形状 176, 177
staff invention and 与线谱的发明 16, 102, 105
syllabic 音节 39, 41, 60
of syncopation 切分音的 266
tablature and 与符号记谱法 606
trecento 14 世纪 354—59
universal European system of 欧洲普遍使用的记谱法系统 62
visual effects of 其视觉效果 778—79, 801
Vitry and 与维特里 262, 265, 337
Western Christian 西方基督教 1—2, 5—7

note shapes 音符形状。参 notation
notes inégales (unequal notes) 不等音 261
Notitia artis musicae《新音乐艺术》。参 Ars novae musicae
Notker Balbulus (Notker the Stammerer) 诺特克·巴布勒斯（结巴

诺特克)5,41,42—43,42,51,71,90

Notre Dame, collegiate church of (Condé-sur-l'Escaut) 巴黎圣母院,牧师会教堂(埃斯考河畔的孔代) 563

Notre Dame Cathedral (Antwerp) 圣母院主教教堂(安特卫普) 454

Notre Dame codices 圣母院抄本 171—86, 209, 209—11, 210, 211, 212, 217

Notre Dame de Paris 巴黎圣母院 169—205
 Albertus as cantor of 作为乐长的阿尔伯图斯 165, 172
 construction of 其结构 120, 169
 interior of 其内部 170
 liturgical music composition and 与仪式音乐创作 89, 171—86, 646, 679
 Mass setting for 弥撒曲创作 310
 Ockeghem as cantor of 作为乐长的奥克冈 455
 University of Paris and 与巴黎大学 170, 172, 174, 175, 196

Notre Dame school 圣母院乐派 171—205, 212, 214, 217, 291, 347
 conductus settings of 其孔杜克图斯配乐 173—74, 198—205
 English motet and 与英格兰经文歌 513—14
 English students and 与英格兰学生 397, 403

first measured Western music from 其第一个有节拍的西方音乐 184

four codices of 其四部抄本 177, 179, 180, 181—83, 184, 186

Perotin vs. Leonin generation and 佩罗坦和莱奥南一代的作曲家相比较 186—87

polyphonic *organum cum alio* and 与复调的有另一声部的奥尔加农 186—205

polyphonic *organum duplum* and 与复调的二声部奥尔加农 171—86

rhythmic practices of 其节奏的实践 175—86, 214, 215

noumenal music 本体音乐 827

Nouveaus dis amoureus, Les (Machaut) 《为爱创作的新诗》(马肖) 289

Nova, nova, ave fit ex Eva (carol) 《万福玛利亚,充满了恩典》(颂歌) 420

"Now is the month of Maying" (Morley) "正是快乐的五朔节"(莫雷) 746, 747—48

Noyers, Jean de 让·德·努瓦耶。参 Tapisier

nuba (*nawba*) 努巴(那瓦巴) 108

Nu is diu Betfart so here (Geisslerlied) 《祈祷的道路多神圣》(鞭笞歌) 134

Numbers, Book of 民数记 399

number-sound relationship 数字-音声

关系 38, 41—42
number symbolism 数字的象征意义 284—85
Nuove musiche, Le（Caccini）《新乐歌》(卡契尼) 812—13, *816*, 821, 823
 preface to 前言 816—17
Nuper rosarum flores（Du Fay）《最近玫瑰开放》(迪费) 282—85, 429, 441, 507
Nuremberg 纽伦堡 728, 765
 Lochamer Liederbuch and 与洛哈默尔歌曲集 701
 master singers 工匠歌手 139

O

objectivity 客观性
 musical representation and 与音乐表现 798
Obrecht, Jacobus 雅各布·奥布雷赫特 459, 492, 493, 499, 544, 547, 574, 776
 J'ay pris amours《我以爱情为座右铭》539
 Missa Caput《头弥撒》473, 481—83
 Missa L'Homme Armé《武装的人弥撒》493
Occitan 奥克语。参 Provençal
occultism 神秘学 271—72, 285, 615—16
occursus 卧音（同度结束）152, 154, 155, 168, 276, 356

fifth relation vs. 与五度关系相对 471
O che nuovo miracolo（Cavalieri）《噢！这是何等的新奇迹》(卡瓦利埃里) 804
Ockeghem, Johannes 约翰内斯·奥克冈 454—55, *455*, 459, 499, 547, 574, 667
 Bartoli on 巴托利论及 641
 Bergerrette classic by 奥克冈的牧人曲杰作 526—28
 Busnoys motet and 与比斯努瓦经文歌 456—57, 500
 cyclic Mass Ordinaries and 与常规弥撒套曲 460, 473—81, 482, 483
 historical reputation of 历史声望 480—81
 Josquin and 与若斯坎 500, 529—30, 531
 Phyrgian polyphony and 与弗里几亚复调 529
 veneration of 对其的崇敬 457, 458, 500
 works of 其作品
 Ma bouche rit et ma pensée pleure《我的嘴带着微笑，我的思想在哭泣》526—28, 529—30
 Missa Caput《头弥撒》458, 473—77, 482, 483, 493
 Missa cuiusvis toni《任何调式弥撒》479—80
 Missa Prolationum《短拍弥

撒》477—78,480,529,531,641

"O clements, O pia, O dulcis" "噢！温柔的你，噢！神圣的你，噢！甜美的你" 505—6

Salve Regina《又圣母经》504—6,517

Ut heremita solus《孤寂作隐士》457,500

octave 八度 102,187,495
 equivalency 等值 77,151
 leap 跳进 447,448
 paralleling of 八度平行 150
 as "perfect" interval 作为"完美"音程的八度 149
 seven distinct species 七种不同种型 74
 syllabic representation 音节表现 101

octonaria meter "八音步"格律 355,364

ode 颂歌 34,118

Odhecaton（Petrucci music book）《100首歌曲》（佩特鲁奇乐谱）543,544,559

Odington, Walter 瓦尔特·奥丁顿 402,403

Odo 奥多。参 Eudes

O Domine, adjuva me（Byrd）《噢！主啊！请帮助我》（伯德）679

Oedipus tyrannis（Sophocles）《俄狄浦斯王》（索福克勒斯）780

Offertory 奉献经 13,34

antiphon 交替圣咏 24—25,35,79
 in Mass ordo 在弥撒规程中 61
 Palestrina cycle of 帕莱斯特里那的套曲 632,663—66,667
 tropes and 与附加段 50

Office 日课 20—23,48,72,99,310
 Hucbald antiphons 于克巴尔的交替圣咏 80
 polyphonic elaborations 其复调精致化 162
 versus and 与短诗 89
 votive antiphons and 与许愿交替圣咏 94—99

Office of Martyrs 殉道者日课 23

Öglin, Erhard 埃哈德·欧格林 691

oktoechos（eight-mode cycle）八调式循环体系 28,73

"O là o che bon ecco"（Lasso）《啊，多么漂亮的回声》（拉索）792

Old Hall manuscript 老霍尔手稿 409—18,429,461,513

Old Roman chant 旧罗马圣咏 62,63

old style 旧风格。参 *stile antico*

"Old Way of Singing" "旧式演唱方式" 25

oltremontani madrigalists "从阿尔卑斯山北边来的"牧歌作曲家 723,724—33

O magnum mysterium（Palestrina）《哦，伟大的奥秘》（帕莱斯特里那）642—44,667

O magnum mysterium（Sartori）《哦，伟大的奥秘》（萨尔托里）667,

668—69

On a parole/A Paris/Frese nouvele （motet）《说到打谷脱粒/巴黎的早晨/新鲜的草莓》（经文歌）237—38, *239*

　　isorhythm and 与等节奏 266

O nata lux de lumine（Tallis）《噢！光明之光》（塔利斯）673—74, 678

"On Baptism"（Augustine）《论浸礼》（奥古斯丁）70

onomatopoeia 声喻法 331—32, 333, 349, 364, 711, 712, 716, 717, 733, 749

"On the Invention and Use of Music"（Tinctoris）《音乐的创造与运用》（廷克托里斯）453—54, 536

opera 歌剧

　　Baroque 巴罗克 797

　　beginnings of 起源 127, 812, 824, 826—27, 832—33, 834

　　music vs. words and 与音乐相对于歌词 827

　　noumenal and phenomenal music in 本体音乐和现象音乐 827

　　presages of 歌剧的预示 780, 826

　　Wagner and 与瓦格纳 138, 139, 141, 142

Opus musicum（Gallus/Handl）《音乐作品》（加卢斯/汉德尔）679, 772

oral tradition 口头传统 1—35, 583

　　ballata and 与巴拉塔 364, 366, 374

　　British 英国的 387—88, 399, 403, 407

chromatic adjustments and 与半音调整 275

current popular tunes and 与当今流行曲调 18

diatonic pitch set and 自然调式音高集合 30, 31

Gregorian chant and 与格里高利圣咏 6—12, 13, 17—20, 26—29, 157

harmonizing and 与和声配置 168, 437, 472

imitative pieces 模仿性作品 336

improvisation and 与即兴创作 17—18, 666—67

Landini and 与兰迪尼 374

literacy beginnings from 从口头传统而来的文化起源 1

Minnesingers and 与恋诗歌手 137—38

mnemonic devices and 与助记手段 39, 162

mode extraction from 从口头传统而来的调式提取 76—86

modern church music and 与现代教堂音乐 27

monodic revolution and 与单音音乐变革 816—17, 821

Notre Dame polyphony and 与圣母院复调 184, 186

Old Roman chant and 与旧式罗马圣咏 62

organ accompaniment and 与管风琴伴奏 437, 607, 617, 781, 782

ornamentation and 与装饰 697, 783, 816—17

polyphony and 与复调 46—47, 161—62, 168, 178

"Reading Rota" and 与"雷丁轮唱曲" 392

sixteenth-century performance practices 16世纪音乐演绎 617—21

staff notation and 与谱表记谱法 185

troubadour art as 作为口头传统的特罗巴多艺术 108, 109, 110

unwritten conventions and 与非书写性习俗 46, 261

vernacular song and 与本地语歌曲 696—97

vocal harmony and 与声乐和声 392, 394

oratorio, origins of 清唱剧的起源 834

Oratorio del Crocifisso 十字架布道协会 809

orchestra 管弦乐队
first examples of 首批实例 791
seventeenth-century innovations and 与17世纪革新 798

orchestral music 管弦乐。参 instrumental music

orchestral symphony 管弦乐队交响曲。参 symphony

orchestration 配器法
Gabrieli (Giovanni) and 与加布里埃利（乔瓦尼）792

origins of 其起源 782—86

Order of the Golden Fleece 金羊毛会 484, 485, 495

Ordinary 常规的（弥撒）53—60, 58, 60—63, 310, 322, 324, 460
Avignon settings of 阿维尼翁的配乐 310—4, 331
Byrd's settings of 伯德的配乐 679—89
components of 其组成部分 53—54
earliest setting of 其最早的配乐 307
English Old Hall manuscript 英格兰的老霍尔手稿 409
Frankish standardization of 法兰克的标准化 53—60
instrumental music extracted from 从常规弥撒提取的器乐音乐 543—44
Isaac and 与伊萨克 622—24
Kyriale (chant book)《慈悲集》（圣咏书）583, 22
Machaut setting of 马肖的配乐 307, 317—26
Nicolaus de Radom and 与尼古拉斯·德·拉多姆 348

ordo 规程 61
paired settings of 成对化的配乐 311—12, 460—61
Palestrina's 104 settings of 帕莱斯特里那104首配乐 632, 633
performance practice of 表演实践 310

polyphonic 复调的 54,307,308—14,324,325—26,512

standard settings of 标准配乐 488

Taverner setting of 塔弗纳的配乐 612—14

votive Masses and 与许愿弥撒 314—26,460

votive motet substitutions in 许愿经文歌在常规弥撒中的替代 518—26

ordo, representation of 格律模式句的表示法 176

Ordo virtutum（Hildegard）《美德典律》（希尔德加德）93

Orff, Carl, Carmina burana 卡尔·奥尔夫,《布兰诗歌》138—39

organ music 管风琴音乐

basso continuo and 与通奏低音 780—81

canzona adaptations as 作为坎佐纳改编曲 787—96

chanson arrangements as 作为尚松改编曲 786

as choral accompaniment 作为众赞歌伴奏 780—81

earliest extant manuscript of 现存最早手稿 306

English Reformation and 与英格兰宗教改革 672

faburden bass lines and 与法伯顿低音线 437

Frescobaldi and 与弗雷斯科巴尔迪 821

Landini and 与兰迪尼 366,368,371,374

Mass Ordinary and 与常规弥撒 324

organist improvisation and 与管风琴师即兴 437,607,617,781

printed accompaniments for 出版的伴奏 781—82,783

ricercari 利切卡尔 588,606—7,607,616,617,617—19,618—19,*619*,786

organetto 小管风琴 363

organists, famous blind line of 著名盲人行当的管风琴师 374

organum 奥尔加农 167,219,296

Grocheio's social theory and 与格罗切欧的社会理论 208,233

melismatic 花唱式 156—57,159,171,178—79

Notre Dame settings 巴黎圣母院配乐 171,173,177—79,186

patchwork 拼凑 184

Viderunt omnes《众人……都看见了》173,177—78,*177*,178,179—80

另参 motet

organum cum alio, Notre Dame school and 有另一声部的奥尔加农与圣母院乐派 186—98

organum duplum 二声部奥尔加农 171,177—78,184,186,187,*211*,298

organum per se 固有奥尔加农 187

organum purum 纯奥尔加农 179

organum quadruplum 四声部奥尔加农 174,187—91,199—201,199
 hocket and 与断续歌 233

organum triplum 三声部奥尔加农 173, 187,190,397
 Alleluia Nativitas《哈利路亚,圣母降临》*191—96*
 Ex Semine clausula《自亚伯拉罕的子实中》克劳苏拉 210—11, *212*,217,222
 modal rhythm and 与模式节奏 245
 Musicalis Sciencia/Sciencie Laudabili in Doveria《音乐的科学/在多佛尔赞扬科学》*267,268—70*
 另参 motet

Orkney Islands 奥克尼群岛 392—393

Orlando de Lassus 奥兰德·德·拉絮斯。参 Lasso Orlando di 24,48,57

ornamental neumes 装饰性纽姆
 loss of 其遗失 105

ornamentation (embellishment) 装饰
 Baroque and 与巴洛克 699
 Landini cadential 兰迪尼终止式的装饰 368,369—71
 Machaut and 与马肖 307,325
 melismatic 花唱式
 musico-rhetorical 音乐修辞的 28,39
 vernacular song and 与本地语歌曲 816—17,819,821
 written out 写出的装饰 697

Orpheus legend 俄耳甫斯传说 10,456, 804
 Peri and 与佩里 811—12, 823, 829—31,832

Or sus, vous dormez trop (anon.)《起来吧,你睡得太多了》(佚名) 349, 350

Ortega y Gasset, José 何塞·奥尔特加·伊·加塞特 326—27

Orthodox Church 东正教会。参 Eastern Orthodox (Byzantine) Church

Ortiz, Diego 迪耶戈·奥尔蒂斯 620—21,622,625—28
 Recercada segunda《第二利切卡尔》*627—28*

Oselleto salvagio (Jacopo)《一只野鸟》(雅各布) 359—64

Osiander, Lucas 卢卡斯·奥西安德 765
 Christ lag in Todesbanden《基督躺在死亡的枷锁中》766—67

ostinato 固定音型 388

Oswald von Wolkenstein 奥斯瓦尔德·冯·沃尔肯斯坦 142—43,*142*, 701
 Der May《五月》*143*

Otto IV, Holy Roman Emperor 奥托四世,神圣罗马皇帝 112

Ottoman (Turkey) Empire 奥斯曼(土耳其)帝国 141—42,779
 fall of Constantinople to 君士坦丁堡被其攻陷 484

ottonario (trochaic pattern) 八音节长

短格（长短格模式）696—97
overtone series 泛音列。参 natural harmonic series
Ovid 奥维德 811—12, 813, 823, 824, 827, 832
Oxford, Earl of 牛津伯爵。参 Harley, Robert
Oxford University 牛津大学 403

P

Padovano, Annibale 安尼巴莱·帕多瓦诺 787
Padua 帕多瓦
 Ciconia and 与奇科尼亚 277—81
 madrigalists 牧歌作曲家 354
 university 大学 354
paduana 帕凡。参 pavan
Paganini, Niccoló 尼科洛·帕格尼尼 617
paganism 异教信仰 10, 11, 12
Page, Christopher 克里斯托弗·佩奇 208
"paired imitation" style "成对模仿"风格 521—22, 555, 556, 589
Paix, Jakob 雅各布·佩 574
Palästinalied (Walther)《巴勒斯坦之歌》（瓦尔特）135—36
Palestrina (Pfitzner)《帕莱斯特里那》（普菲茨纳）652—53, 652, 654, 656
Palestrina, Giovanni Pierluigi da 乔瓦尼·皮耶路易吉·达·帕莱斯特里那 630—70, 634, 675, 733
 ars perfecta and 与"完美艺术" 630, 632—33, 652, 655, 663, 667, 713
 background and career of 其背景与成就 630—31, 650—53, 666, 667, 713
 Byrd compared with 与伯德的比较 678, 680, 684—86
 eighteenth-century imitations of 在18世纪受到的效仿 667, 668—69
 fame of 其声望 632
 Italian musical hegemony and 与意大利音乐霸主 666
 Lasso compared with 与拉索的比较 713
 liturgical intelligibility movement and 与礼仪可理解性运动 647, 649—63, 771
 Mass settings of 其弥撒配乐 632, 633—63, 724
 motet compositions of 其经文歌创作 632, 663—66
 musical emulation by 由其而来的音乐效仿 633—35
 musical legend and 与音乐传奇 650—53
 parody Masses of 仿作弥撒 641—44
 post-Tridentine style and 与后特伦托会议风格 655, 656
 prolific output of 其多产 632
 style of 其风格 667, 669—70, 773
 works of 其作品

Missa O magnum mysterium《哦,伟大的奥秘弥撒》643—49

Missa Papae Marcelli《马切鲁斯教宗弥撒》649,650,673,680,684—85,724,782

Missa Repleatur os meum laude《"让我的口中充满赞美"弥撒》636—41

Missa super L'Homme Armé《武装的人弥撒》634,635—37,653

Missa super Ut re mi fa sol la《六声音阶弥撒》635,653

O magnum mysterium《哦,伟大的奥秘》642—44,667

Tui sunt coeli《你就是天》663—66

Vestiva i colli《群山已被装饰》642,746

palindrome 回文 161

Palisca, Claude 克劳德·帕利斯卡 826

Palm Sunday 棕枝主日 775

Pange lingua gloriosi (Venantius)《歌唱吧,啊,我的舌》(维南提乌斯) 47,48,83—84,555

pan-isorhythm 完全等节奏 266,325,345

 English motet and 与英格兰的经文歌 410,423—24,427

 French-Cypriot Gloria-Credo pairing and 与法属塞浦路斯荣耀经-信经配对 345,346—47

Papa, Clemens non 克莱芒·侬·帕帕。参 Clemens non Papa

papacy 教廷 9,170

 Anglican repudiation of 安立甘宗脱离教廷 671—72

 antimusical bull of 反音乐教宗训谕 311

 antipopes and 与敌对教宗 278,310,311,378

 Avignon 阿维尼翁 249,307—21,310,331,337,342,378

 Carolingian Empire and 与加洛林王朝 2—5

 choirbooks and 与唱诗班歌本 458—59

 Great Schism and 与大分裂 310—14,348,423—24

 Gregorian chant and 与格里高利圣咏 5—7,23

 Guelphs and Ghibellines and 归尔甫派与吉伯林派 286,354

 musical patronage by 其音乐赞助 278,281,559,754

 non-Italian popes and 与非意大利教宗 630

 musical service with 随之的音乐宗教仪式 631,632,633,649,650—53,666,667,675

 Polish court ties with 与波兰王室的联合 347—48

Papal Chapel Choir 教宗礼拜堂唱诗班 559,650

Papal States 教宗国,教会辖地 2—3

Parabosco, Girolamo 吉罗拉莫·帕拉

博斯科 605,607
Paradiso, Il（Dante）《天堂篇》（但丁）286
paraliturgical music 准仪式音乐 128
parallel doubling 平行八度叠置 47,149—53,155,406
 as utopian 作为乌托邦式的 152
parallel fifths 平行五度 406,819
parallel-imperfect-consonance style 平行不完全协和风格 406—9
parallel thirds 平行三度 394,406
paraphrase Masses 释义弥撒。参 parody Masses
paraphrase motets 释义经文歌 501,503,506,507,556—57,566—67,641
Paris 巴黎
 Ars Nova and 与新艺术 254—55
 English music and 英国音乐 423,424
 English occupation of 英国的占领 421—22,461
 fourteenth-century musical scene in 其14世纪音乐景象 422
 guilds and 与行会 118,120,131
 motet and 与经文歌 219—21,229—36,229,233
 music publishing in 其音乐出版 692,694,706,708
 Notre Dame cathedral and school 巴黎圣母院教堂与乐派 89,169—205
 Sorbonne Mass and 与索邦神学院弥撒 315
 as twelfth-and thirteenth-century intellectual capital 作为12与13世纪知识的重要都市 148,207—8
 urban clergy and 与城市神职人员 207—8
 urbanization and 与城市化 120,169,207
Parisian chanson 巴黎式尚松 706—9,711,714,786
Parisian sequence（Victorine）巴黎式继叙咏（维克托里内）90,91
Parisian-style music books 巴黎风格乐谱 171
Paris University 巴黎大学。参 University of Paris
parody (humor) 戏仿作品（幽默）389
parody (musical appropriation) 模仿作品（音乐的挪用）
 of Josquin motet 若斯坎经文歌的 572—76,593
 另参 contrafactum; parody Masses
parody (polyphony) 模仿作品（复调）314,574
 Du Fay and 与迪费
 另参 contrafactum
Parrish, Carl 卡尔·帕里什 157—58
partbooks 分谱 539—44,709,710
 commercial printing of 其商业印刷 542,691—92
 Germany and 与德国 701
 organ accompaniment and 与管风琴伴奏 781

Parisian chanson and 与巴黎式尚松 709

part-song 主调合唱曲

 Dowland and 与道兰德 742

 Dunstable and 与邓斯泰布尔 427, 429

 Ganassi treatise and 与加纳西的论著 698

 Italian *frottola* 意大利弗罗托拉 666, 694—95

 Italian *laude* 意大利劳达 691

 printing of 其印刷 694—95, 698, 699

 singing etiquette of 其歌唱礼节 709

parvus 小型的。参 low style

Parzival（Wolfram）《帕西法尔》（沃尔夫拉姆）138

Paschal Time（复活节前的）斋期；逾越节 24, 686—87

passaggii "炫技段" 817

passamezzo（ground bass）"帕萨梅佐"（基础低音）626

passamezzo antico（ground bass）"古代帕萨梅佐"（基础低音）626

passamezzo moderno（ground bass）"现代帕萨梅佐"（基础低音）626, 627

passing tones（counterpoint）经过音（对位）430

Passion, Counter Reformation settings of 反宗教改革配乐的受难曲 775—79, 832

Passover seder 逾越节家宴 13

pastorals 田园剧 722—73

 Cavalieri and 与卡瓦利埃里 823, 826, 827, 834

 Dante and 与但丁 351

 eclogue and 与牧歌 811—12

 madrigal text and 与牧歌歌词 736—37, 750—51

 rondel and 与回旋歌 122

 trecento-style madrigal and 与14世纪牧歌 356—59, 363

pastorela 牧人歌（普罗旺斯语）113, 348

Pastor Fido, Il（Guarini）《诚实的牧羊人》（瓜里尼）736—37, 813

pastourelle 牧人歌 119, 120—21, 122, 127, 131

 motet 经文歌 224—26, 234

Pater noster（Josquin）《我们的天父》（若斯坎）563, 564

Pater noster（van Wilder）《我们的天父》（冯·怀尔德）676—77

pathetic fallacy 情感谬误 221

patriotic songs 爱国歌曲, 18。另参 national anthems

patronage 赞助

 Bernart and 与贝尔纳 109

 Burgundian court and 与勃艮第宫廷 424, 439, 447, 455, 458, 484—85, 498

 cyclic Mass Ordinary and 与常规弥撒套曲 460

 fifteenth-century elite and 与15世

纪上层人士 453—54, 455
by Gaston of Languedoc 朗格多克的加斯通的赞助 342—45
Italian city-states and 与意大利城邦 277—81
Josquin and 与若斯坎 554—55, 558, 559—63, 578, 578, 584, 696, 699
Lasso and 与拉索 713
Machaut and 与马肖 289, 290
madrigalists and 与牧歌作曲家 353
by Medicis 美第奇的赞助 *531*
by Milanese Sforza family 米兰斯福尔扎家族的赞助 518—19, 522—23
Palestrina and 与帕莱斯特里那 631, 675
by papacy 教廷的赞助 278, 281, 754, 1559
political power and 与政治权利 277—78
Protestant Reformation effects on 新教改革对其的影响 754
of trouvères 特罗威尔的赞助 118
Willaert and 与维拉尔特 600
Paul, Apostle and Saint 使徒圣保罗 13
Paul III, Pope 保罗三世,教宗 649
Paul IV, Pope 保罗四世,教宗 633
Paul Sacher Foundation 保罗·扎赫尔基金会 298
Paul the Deacon 教堂执事保罗 100—101

pavan, Dowland ayre and 帕凡舞与道兰德的埃尔 742—43
Pax! In nomine Domini（Marcabru）《和平！以上帝的名》（马尔卡布吕）113
peasant revolts 农民起义 138
peasants, dances of 农民舞蹈 332, 621
Peirol d'Auvergne 佩罗尔·德·奥弗涅 228
Pellegrina, *La*（Bargagli）《朝圣的姑娘》（巴尔加利）803
penitents 互诚苦修会修士（或修女）133—34
pentachord (fifth) 五音列（五度）
 canon and 与卡农 331
 in counterpoint 对位中的 154
 Diatonic pitch and 与自然调式音高 30, *31*
 Dorian 多利亚 276—77
 four species of 其四种种型 73—74
 madrigal and 与牧歌 356
 octave plus 八度加 166, 168
 parallel doubling of 其平行八度叠置 150, 151, 152
 as "perfect" interval 作为"完美"音程 149
 protus final and 与普罗图斯/第一调式收束音 79
 tetrachord and 与四音列 74, 83
 另参 perfect fifth
pentatonic scale 五声音阶 30
Pentecost 圣灵降临节 12, 49, 436, 686, 758

Pepin III (the Short), King of the Franks 丕平三世（矮子），法兰克国王 2,3,5,13,40,64

Peraino, Judith 朱迪思·佩拉伊诺 220—21

Peregrinus plays "佩雷格里诺斯"戏剧 93

perfect (perfection) 完全的（完全）180,187,196,587
 Ars Nova notation and 与新艺术记谱 249—50,253,254—55
 dactylic foot and 与长短短格音步 191
 hocket and 与断续歌 233
 Zarlino harmonic theory and 与扎利诺和声理论 587
 另参 measure

perfected art 完美艺术。参 *ars perfecta*

perfect fifth 纯五度 149,150,154,284
 chromaticism and 与半音化 274
 parallel doubling at 纯五度上的平行八度叠置 152

perfect fourth 纯四度 40,149,152,284
 chromaticism and 与半音化 274

perfect/imperfect notion 完全/不完全概念 341,417

perfect intervals 纯音程 149

perfection 完美。参 *ars perfecta*

perfect long 完全长音符 180,181

perfect number 完全数 587

perfect pitch 绝对音高 76,434

performance art, women and 演绎艺术与女性 v,492

performance practice 表演实践
 "authentic" movement and 与"本真"运动 782
 charismatic effects of 其超凡影响 616—17
 composers and 与作曲家 65,299
 composer specifications and 与作曲家的明确规定 782—83
 English singing qualities and 与英国的歌唱特质 452
 harmonization and 与和声化 392,394,406,434—39
 historical speculation on 其历史性推断 158—59
 improvisation and 与即兴 17,617—18
 madrigal and 与牧歌 364
 Mass Ordinary and 与常规弥撒 310,312—13
 medieval vernacular song and 与中世纪本地语歌曲 130—31
 monody and 与单声歌曲 817
 musical dramatization and 与音乐的戏剧化 786
 notation following 根据演绎进行的记谱 1—2,184—85
 polyphonic singing and 与复调歌唱 44—47,147—48,149,157—59,163
 professionalization of 其职业化 786
 ricercari and 与利切卡尔 619

sixteenth-century instrumental 16
世纪器乐的音乐演绎 617—21
study of 其研究 452
troubadour's songs and 与特罗巴
多歌曲 109—10
unwritten conventions and 与口头
习俗 46,452
written music and 与书面音乐
104,262,265
written supplementary directions
for 其书面补充说明 262,265
另参 concerts; domestic entertainment
performance repertory 演绎曲目。参
standard repertory
Peri, Jacopo 雅各布·佩里 804—5,
806, 809, *809*, 811—12, 823,
826, 829
Dafne, La《达芙尼》824,826,
827—29,831
Dunque fra torbid' onde《自那黑
暗的波浪中》810
Euridice《尤丽狄茜》811,812,
813,823,824,829—32
"Qual nova meraviglia!""这真是
新的奇迹!" 827—28
periodization 时期划分 380—85
Péronne d'Armentières 佩罗纳·阿尔
芒蒂耶尔 297,299
Perotin 佩罗坦 173—75,186,187,191,
192,198,209,347,397
Perréal, Jean 让·佩雷阿尔 *548*
Perspice, christicola （Latin versus）

《请注意，哦，基督徒们!》(拉丁语
短诗/歌诗) 387
pes（melodic repetition）"固定旋律佩
斯"（旋律性重复）118,129,388,
389,392
British motets and 与英国经文歌
399—403,405,408,410,411
Ockeghem motet and 与奥克冈经
文歌 457
voice-exchange of 其声部交换 399
Pesaro family 佩萨罗家族 281
Petelin, Jacov 雅科夫·佩泰林。参
Gallus, Jacobus
Peter, Saint 圣彼得 80
petite reprise "小反复"。参 coda
Petrarch 彼特拉克 116,310,352,723,
724,728,747,818
Petrarchan revival 彼特拉克的复兴
722—23
Petre family 彼得家族 679
Petronian motet 彼特罗经文歌 236—
45,251,259
trecento system and 与14世纪的
体系 355
Petrucci, Ottaviano 奥塔维亚诺·佩特
鲁奇
first competitor of 其第一个竞争
者 691
publications of 其出版物 499—
500,520,529,542—43,544,555,
557—58,559,560—61,563,565,
574,579,606,666,691,693,694,
695,697,698,699

typographical method of 其排印法 692

Petrus Alamire 彼得鲁斯·亚拉米尔 457

Petrus de Cruce 彼特罗·德·克鲁塞 238—45, 249, 251, 258—67, 355

Pfitzner, Hans 汉斯·普菲茨纳 652—53

　　Palestrina《帕莱斯特里那》652—53, 652, 654, 656

Phaedrus（Plato）《斐多篇》（柏拉图）17

phenomenal music 现象音乐 827

Philip I, King of France 腓力一世, 法国国王 93

Philip I（the Handsome）, King of Spain 腓力一世（英俊的）, 西班牙国王 457

Philip II, King of France 腓力二世, 法国国王 170

Philip II, King of Spain 腓力二世, 西班牙国王 649

Philip II（the Bold）, Duke of Burgundy 腓力二世（勇敢者）, 勃艮第公爵 424, 485

Philip III（the Good）, Duke of Burgundy 腓力三世（好人）, 勃艮第公爵 439, 484—85, 486

Philip IV（the Fair）, King of France 腓力四世（美男）, 法国国王 258, 310, 559

Philippus（or Philipoctus）de Caserta 菲利普斯（或菲利波克图斯）·德·卡塞尔塔 337—42, 356

　　En remirant《当注视着你那可爱的肖像时》338—39, 341, *341*

Philip the Chancellor 菲利普, 主教秘书长 174, 184

　　Dic, Christi veritas《说吧, 基督的真理》201—5

philosophical Romanticism 哲学的浪漫主义。参 Romanticism

philosophy of history 历史哲学 144—45

Phrygian mode 弗里几亚调式 76, 79, 83, 479, 555

Phrygian scale 弗里几亚音阶 44, 79, 82, 802

　　polyphony and 与复调 529

Piange, madonna（d'India）《哭泣吧, 夫人》（迪伊迪亚）819—20

piano, keys/scale relationship 钢琴, 调、音阶关系 76

Picard family 皮卡德家族 411

pictorialisms 描绘法 749, 750

Piero, Maestro 彼埃罗大师 352, *352*

Pierre de la Croix 皮埃尔·德·拉·克鲁瓦。参 Petrus de Cruce

Pierre Hosdenc 皮埃尔·奥斯德恩克 174

pitch 音高 30, 105

　　chant-setting 圣咏配乐 50

　　color and 与克勒 232

　　early Greek notation and 与早期希腊记谱 16—17, 17, 45, 732

　　fixed 固定音高 76

Frankish notation and 与法兰克式记谱 73,75—76,78
Guidonian scale range of 规多式音阶范围中的音高 101—3
interval ratios 音程比率 38
key system and 与调体系 76
ligatures and 与连音纽姆 176—77
medieval modal scale and 与中世纪调式音阶 101—3
modal-to-tonal change and 与调式向调性的变化 471—72
natural harmonic series and 与自然和声音列 588
neumes' staff placement and 与纽姆谱表布局 16,99—100
oral/aural transmission of 其口头、听觉传达 17
Pythagorean proportions and 与毕达哥拉斯的比例 282,284
relationships 其关系 37,596—97
tendency tones and 与倾向音 275—76

Pitti Palace (Florence) 皮蒂宫（佛罗伦萨）826,832
Pius IV, Pope 庇护四世，教宗 650,652
Pius V, Pope 庇护五世，教宗 675
plagal harmony 变格和声 427
plagal modal form 副调式种类 74,75,76,83,554
plagal scales 副音阶 74
plagiarism 抄袭 746
plainchant 素歌。参 chant
Plaine and Easie Introduction to Practicall Musicke (Morley)《实践音乐简易入门》(莫雷) 694,743
planctus cigni (song)《天鹅的哀歌》(歌曲) 111—12,112
planctus settings《哀歌》配乐 111—4,212
planh (troubadour genre) "挽歌"（特罗巴多体裁）107
Plato 柏拉图 17,70,281,615,831
artistic creation and 与艺术创造 552
essences and 与本质 37827
forms and 与理型 69,71
harmony of the spheres and 与天体的和谐 152
musical modes and 与音乐调式 801—2
social aspect of music and 与音乐的社会层面 208
Platonic Academy (Florence) 柏拉图学园（佛罗伦萨）615
Play of Daniel 但以理的戏剧 93—94,95—96
Play of Herod 希律的戏剧 93
Play of Robin and Marion (Adam) 罗班与玛丽昂的戏剧（亚当）127,128,233,349
plica 褶间音 181,197
poesia per musica (bucolic poetry)《乐之诗》(田园诗) 351
Poetics (Aristotle)《诗学》(亚里士多德) 551
poetry 诗

affective style and 与情感风格 737—38

Christine of Pisane 克里斯蒂娜·德·比赞 446—47, 448

conductus setting of 其孔杜克图斯配乐 198—205

Deschamps on 德尚论诗 337

difficult vs. accessible 艰涩的相对于易懂的 115—16

English song setting of 其英语歌曲配乐 742—51

formes fixes and 与固定形式 125—26

goliardic 放纵派吟游书生的诗 138

Hildegard of Bingen 宾根的希尔德加德 90—92

Italian recitation of 其意大利式朗诵 697

Italian setting of 其意大利配乐 666, 722—23, 736—37

Lasso sibylline prophecy text 拉索的西卜林神谕集歌词 719

Machaut 马肖 289—90, 297, 307, 332

madrigal text 牧歌歌词 354, 356—57, 723—25, 727, 728, 736—37, 739, 742, 749, 802, 813, 816—17, 818, 819

meters of 其韵律 5, 175, 191, 197

motet and 与经文歌 218—19, 255—60, 742

music's relationship with 与音乐的关系 337, 550, 738

music's separated from 音乐从其的分离 351

prosodic accents and 与韵律重音 14

recitation formulas for 其朗诵常规 697, 698

rhyme patterns of 其押韵模式 43, 89

roundeau form 回旋诗形式 122—24

troubadours and trouvères and 与特罗巴多和特罗威尔 98—99, 107—45, 351

vernacular 本地语的 3, 99, 106—7, 351—85, 459

Pöhlmann, Egert 埃格特·普尔曼 33, 34

point shape (punctum) 点形（点）131, 214

Poitou, Duchy of 普瓦图公爵领地 106

Poland 波兰 728

ars subtilior and 与"精微艺术" 346—49

partitions of 对其的瓜分 347

Policraticus (John of Salisbury)《论政府原理》（索尔兹伯里的约翰）172

political thought 政治观念

artistic expression and 与艺术表达 653, 673

artistic style judgments and 与艺术风格判断 145

English Civil War and Restoration and 与英国内战和王政复辟 132

medieval allegiances and 与中世纪的效忠 141—42

motet as satirizing 经文歌作为讽刺的政治观念 255—69

motet as vehicle for 经文歌作为其手段 277—81

politics of patronage 赞助的政治。参 patronage

Poliziano, Angelo 安杰洛·波利齐亚诺 823

polychoral style 复合唱风格 776—82, 791

polymeter 复节拍 337—38

polyphony 复调 145, 147—68

 accelerated development of 其加速发展 148, 149

 Adam de la Halle works and 与亚当·德·拉·阿勒的作品 122, 123, 142, 291

 ancient origins of 其古代起源 147

 Anglican "stripped down" 安立甘宗的"缩减" 672

 Aquitanian monastic centers and 与阿基坦的修道院中心 156—62

 Byrd and 与伯德 670, 679, 680

 cadential progression and 与终止式进行 276—77

 Calvinist church service ban on 加尔文派教堂宗教仪式对其的取缔 755

 canon and 与卡农 330—36, 364

 cantilena and 与坎蒂莱那 298—301

 choral performance and 与合唱表演 314

 chromaticism and 与半音化 273—76

 Clemens's psalm settings and 克莱芒诗篇配乐 597—99

 closure signal in 其中的收束符号 168

 Codex Calixtinus and 与卡里克斯蒂努斯抄本 162—68

 Compostela manuscript and 与孔波斯泰拉手稿 162171

 conductus and 与孔杜克图斯 131, 162, 165, 166—67, 173—74, 198—205

 Du Fay and 与迪费 441—42, 498, 512

 early British 早期英国复调 387—92

 early Christian rejection of 早期基督教对其的排斥 10

 English High-Church 英国高教会派 518, 526, 612—14

 English pre-Reformation 英国前宗教改革 387—99, 402—11, 419, 423, 434—35, 672

 English Reformation and 与英国宗教改革 672, 67, 3676

 fauxbourdon and 与福布尔东 435—39, 441, 442

 Frankish practice of 其法兰克实践 44—47, 45

 French style of 其法国风格 429

Gabrieli (Giovanni) and 与加布里埃利(乔瓦尼) 786

Garlandia classification of 加兰迪亚对其的分类 196—98

German courtly songs and 与德国宫廷歌曲 701

Glareanus's modal theory and 与格拉雷阿努斯的调式理论 554

Grocheio's social theory and 与格洛切欧的社会理论 208

Guido of Arezzo and 与阿雷佐的规多 153—54, 155, 156

homorhythmic 相同节奏的 122, 146, 199, 296

imitative 模仿的 330—36, 337, 493, 546, 574, 577, 579, 580, 589, 596

improvisational 即兴式的 392

isosyllabic performance of 其等音节式表演 115, 159

Italy and 与意大利 699

Josquin and 与若斯坎 529, 538, 563, 566, 568—70, 572, 578, 579

Lutheran chorales and 与路德派众赞歌 755, 758, 760—62, 768

luxuriant style and 与繁美风格 301—5

Machaut and 与马肖 290—91, 293, 296—314, 325—36

madrigal and 与牧歌 354, 356, 364, 800—801, 816, 817, 818

Marian antiphons and 与玛利亚交替圣咏 501, 672

Mass Ordinary and 与常规弥撒 54, 307, 308—16, 324, 325—26, 512

metrical 有韵律的 175—83

Milanese ducal motets and 与米兰公爵经文歌 520—26

motet and 与经文歌 122, 221—36, 255, 259, 270—73, 298, 604

multiple choirs and 与多个唱诗班 783—84

neume shapes and 与纽姆形状 22

"northern" "北方的" 722

notation of 其记谱 185

Notre Dame school and 与圣母院乐派 171—205

Oswald von Wolkenstein and 与奥斯瓦尔德·冯·沃尔肯斯坦 143

Palestrina and 与帕莱斯特里那 635—41, 655—65, 666

parody and 与仿作 314, 512, 574

partbooks and 与分谱 539—40, 542

Passion text settings 受难曲歌词配乐 775—77

Phrygian 弗里几亚 529

Poland and 与波兰 347—49

pre-Christian 前基督教的 31, 147

quadruplum 四声部的 174, 187, 198, 199—201, 199

rhythmic performance of 其节奏化表演 114

Roman Catholic standard and 与罗马天主教规范 666, 667, 686

rounds and 与轮唱曲 331

St. Martial-style 圣马夏尔风格 157,159,160—61,162,171

sixteenth-century 16 世纪 587—89,596—97,747

Tallis and 与塔利斯 673

Tenorlied and 与定旋律利德 701

trecento 14 世纪 351,353—54,353

Western music's norm 西方音乐的规范 148

另参 clausula; counterpoint; four-part polyphony; organum; three-part polyphony; two-part polyphony

polytextuality 复歌词性 212,226,286—87

antiphon motet and 与交替圣咏经文歌 508

papal complaint about 教宗对其的抱怨 311

polytonality 复合调性 150,152

Pomerium (Marchetto and Syphans)《水果树》(马尔凯托与赛法恩斯) 354

Ponte, Lorenzo da *Pontifici decora speculi* ("Johannes Carmen") 洛伦佐·达·蓬特《让所有的牧师团》("约翰内斯·卡门") 378—80

pop music 流行音乐

audience interaction and 与听众的互动 617

crooning and 与低吟唱法 817

impromptu arrangements of 其即兴改编曲 131

popular art 大众艺术

high art vs. 与精英艺术相对 115—16,120

trouvères and 与特罗威尔 120—26,136,142

Porque trobar (canso)《因为写诗需要理解》(康索) 129,131

Porta, Costanzo 科斯坦佐·波尔塔 605

"Portare" (tenor melisma) "带来" (固定声部花唱) 233

portative organ 便携式管风琴 363

Pound, Ezra 埃兹拉·庞德 389

Pourquoy me bat mes maris (Machaut)《我的丈夫为什么打我》(马肖) 292—93

Power, Leonel 莱昂内尔·鲍尔 413,416,461

Missa Alma Redemptoris Mater《大哉救主之母弥撒》462—65,499

Praetorius, Michael 米夏埃尔·普雷托里乌斯 765—66

Christ lag in Todesbanden《基督躺在死亡的枷锁中》767—68

Musae Sioniae《天国的缪斯》765—66

prebends 牧师薪俸(或教会税) 169

precentor 领唱者/领颂人 169

prefaces 序祷/序诵。参 tropes

Presley, Elvis 埃尔维斯·普雷斯利

Prez, Josquin des 若斯坎·德·普雷。参 Josquin des Prez

Prima parte dei salmi concertati（Giacobbi）《协唱风格诗篇的第一部》（贾科比）781

prime number 素数 495

Primo libro de motetti accomodati per cantare e far concerti, Il（Trombetti）《为声乐与器乐协奏而改编的经文歌第一卷》（特龙贝蒂）780

Primo libro di musiche（d'India）《音乐作品第一卷》（迪伊迪亚）819

Princeton University Library 普林斯顿大学图书馆 408

print culture 印刷文化 553

printing 印刷。参 music publishing

progress 进步

 historiographical view of 进步论的历史编纂观 580, 738—39

 periodization and 与时期划分 381, 383

 technical vs. stylistic evolution 技术进步相对于风格的演化 245, 247—48, 252, 580, 738—39

prolation 复分音

 four basic combinations of 其四种基本组合 251

 lilt 欢快节奏唱奏 261, 262

propaganda 宣传

 British nationalism and 与英国民族主义 405—6

 motet and 与经文歌 277—81, 423—24

Proper of the Time 时令历 12

Propers 专用弥撒 679—80

prophecy 预言 719, 720—21

Prophetiae Sibyllarum（Lasso）《西卜林神谕》（拉索）717, 719—22, 773

proportional numbers 比例数字 284—85

"Proportion"（rhythm）"比例"（节奏）521

propositional relationships 命题关系 282, 284, 495

Prose della volgar lingua（Bembo）《俗语散论》（本波）723

prose text 散文歌词。参 prosula

proslambanomenos（lowest Greek-system note）最低音 A（希腊体系最低音）77

prosodia daseia "送气音记号" 47

prosody 韵律学

 accents and 与重音 14

 English musical 英国音乐的韵律 742

prostitution 卖淫 208

prosula, prosulation 普罗苏拉 39—43, 57, 59—60, 60

 Kyries 慈悲经 307, 310

 motet and 与经文歌 209—12, 219, 259

 另参 sequence

Protestantism 新教

 economic factors and 与经济因素 753—54

in England 在英格兰 670—75
in France 在法国 754
in Germany 在德国 549
grace and 与恩典 552
literal textuality and 与逐字逐句的文本性 553
liturgical music and 与仪式音乐 754—69
nationalism and 与民族主义 754, 765
printing industry and 与出版业 754
reform doctrine of 其改革教义 765
Protestant work ethic 新教徒职业道德 765
protus, authentic and plagal 第一调式对，正格与副格 74, 75, 76, 79
Provençal 普罗旺斯语 98, 107, 108, 109, 111—13, 116, 117, 118, 128, 270, 351, 352, 399
"Psallite regi" (prefatory trope) "赞颂吾王"（序言性附加段）51—52, 82—83
Psalm, 46 诗篇第 46 章 760
Psalm, 71 诗篇第 71 章 598—99
Psalm, 91 诗篇第 91 章 20, 21, 23
Psalm, 117 诗篇第 117 章 26
Psalm, 118 诗篇第 118 章 554, 756
Psalm, 138 诗篇第 138 章 51
Psalm, 150 诗篇第 150 章 7—8
Psalmes, sonets and Songs of sadness and pietie (Byrd)《诗篇、十四行诗与虔诚和悲哀之歌》（伯德）741

psalms and psalmody 诗篇与诗篇咏唱 8—10, 12, 20—29, 33, 42
Anglican liturgy and 与安立甘宗礼拜仪式 672
antiphonal 交替式的 8, 11, 23, 611
antiphon pairing with 交替圣咏与其配对 20—21, 72—76, 78, 83
as art-prose 作为艺术散文 39
Calvinism and 与加尔文主义 754—55
Clemens and 与克莱芒 597—99
concerted 协唱式的 789
hymnody vs. 与赞美诗咏唱相对 48, 50
imagery and 与意象 91
Mass chants 弥撒圣咏 13, 23—25, 47
monastic 修道院的 9—12
Office and 与日课 20—23
pre-Christian Jewish 前基督教的犹太 7—8
tonaries and 与调式分类集 72—76
psalm tones 诗篇调 20, 21—22, 28, 29
Psalter (Book of Psalms) 诗篇集（诗篇书）7—8, 10, 12
pseudodactyls 仿长短短格 708, 787
pseudomotet style 拟经文歌风格 326
Pseudo-Neidhardt 仿赖德哈特式 137, 140
Ptolemy 托勒密 70, 799
public concerts 公众音乐会。参 concerts
published music 出版的音乐。参 music

publishing
Pucelete/Je langui（motet）《漂亮的姑娘/我憔悴》（经文歌）236
Pulci, Luigi 路易吉·普尔奇 697
punctum（point shape）点（点状）131, 214—17
puns, musical 音乐的双关语 331, 456, *456*
　Du Fay and 与迪费 511, 512
　notational visual 记谱视觉的 777—79
Purgatorio（Dante）《炼狱篇》（但丁）352
"purposeless purposiveness"（Kantian concept）"无目的的合目的性"（康德概念）541
Pycard, Jean（alias Vaux）让·皮卡德（化名为"沃"）410—11
Pycard's Gloria 皮卡德的《荣耀经》409—11, 413—15, 418, 433
Pythagoras 毕达哥拉斯 29, 30, 147
Pythagorean consonances 毕达哥拉斯的协和音 29—31, 30, 70, 154, 187, 282, 284, 410, 587
　Busnoys Mass and 与比斯努瓦弥撒 485, 495
　Busnoys motet and 与比斯努瓦经文歌 456, 457, 495
　deduction of diatonic pitch set from 从其中对自然调式音高集合的推论 31

Q

quadratic notation 方块记谱法 22, 23, 114, 214
quadrivium 四艺 4—5, 16, 69, 175, 248, 282, 424
　music's ranking in 音乐在其中的地位 550
quadruplum 四声部。参 organum quadruplum
"Qual nova meraviglia!"（Peri）"这真是新的奇迹！"（佩里）827—28
Quam pulchra es（Dunstable）《你是多么美丽》（邓斯泰布尔）429—33, 462
quantitative meter 有量节拍 175—76
Quant j'ay au cuer（Busnoys）《当我记在心间》（比斯努瓦）543
quarter tone 四分之一音 33
quaternaria 四音组 176
quatrain 四行诗 44, 352
Quem quaeritis in sepulchro（Easter dialogue trope）《你在坟墓里寻找谁》（复活节对歌附加段）53, 83
Quem terra pontus aethera（Gaspar）《大地、海洋及苍穹所崇敬的上帝》（加斯帕尔）521—22, 583
Quem vere pia laus（Hucbald trope）《这里充满赞誉》（于克巴尔的附加段）80
Qui consolabatur me recessit a me（Clemens）《曾安慰我的人却抛弃了我》（克莱芒）594—97, 599
Quintilian 昆体良 550
quodlibet（grab-bag）集腋曲（混杂）233—35, *239*

R

Rabelais, François 弗朗索瓦·拉伯雷 711

radical humanism 激进人文主义 689, 797—834
 Galilei and 与加利莱伊 799—803
 mimesis and 与模拟 786, 802
 nondiatonic modes and 与非自然调式 730—31。另参 favole in musica

Radom (Poland) 拉多姆(波兰) 346—49

Raggionamenti accademici (Bartoli)《学术推理》(巴托利) 641

Raimbaut d'Aurenga (Linhaure) 兰博·迪奥朗加(林奥勒) 115—16, 226

Raimon de Miraval 雷蒙·德·米拉瓦尔 98—99

Raising of Lazarus (verse plays) 拉撒路的复活(韵文戏剧) 93

Rameau, Jean-Philippe 让-菲利普·拉莫
 Baroque and 与巴洛克 797
 Hippolyte et Aricie《希波吕托斯与阿里奇埃》797

range-deployment 应用音域。参 tessitura

Raphael (Raffaello Santi) 拉斐尔(拉法埃洛·桑蒂) 585, 585

Rapimento de Cefalo, Il (musical play)《刻法罗斯的嫉妒》(音乐戏剧) 813, 831

Rappresentatione di Anima, et di Corpo (Cavalieri)《灵魂与肉体的表现》(卡瓦利埃里) 809, 811, 812, 823, 831, 832—34

rationalism 理性主义 614, 615
 Counter Reformation vs. 与反宗教改革相对 771

ratios 比率 69, 70, 284, 410, 587

Ravenna 拉文纳 2, 64

Reading Abbey 雷丁修道院 387

"Reading Rota" "雷丁轮唱曲" 388, 391, 392

realism, Renaissance and 现实主义与文艺复兴 382, 383

reality, music and 现实与音乐 37

reason, scholastic tradition and 理性与学者传统 90

Recercada segunda (Ortiz)《第二利切卡尔》(奥尔蒂斯) 627—28

recercadas/recercars 利切卡尔。参 ricercare

recitar cantando "以唱朗诵" 826

recitative 宣叙调 809, 812, 823
 aria pairing with 咏叹调与其配对 25
 Dafne and 与《达芙尼》828, 829, 831
 Euridice and 与《尤丽狄茜》829, 830

Recollection des Fêtes de Notre Dame, La 巴黎圣母院庆祝活动的回忆 566

recorder 竖笛 620

recordings 录音 65

Re d'Espagna, Il (*bassadanza*)《西班牙之王》(低舞) *621*, 622—25

red-inked notes 红墨水标记音符 262, 265, 266, 269, 337, 340—41, *341*, 410

refined love 优雅之爱。参 *fin' amors*

Reformation 宗教改革 689, 753—69
 attitudes toward music and 与对音乐的态度 754—58
 in England 在英格兰 387, 402—3, 502, 513, 518, 670—79, 680, 686, 753
 factors leading to 导致改革的因素 315
 in Germany 在德国 548, 552, 660, 697, 755—69
 Meisterlieder and 与工匠歌手 140
 underlying factors of 其潜在因素 753—54
 vernacular-language psalm settings and 与本地语诗篇配乐 597—98
 另参 Anglican Church; Lutheran Church; Protestantism

Reformed churches 新教教堂 754—58

refrain 叠句
 ballate 巴拉塔 366—67, 368, 397, 694—95
 bergerette 牧人曲 526
 carole (carol) 颂歌 419, 420
 falala nonsense "法拉拉"叠句的无意义性 746

motet and 与经文歌 220—21, 234

narrative with 用其叙事 120, 129

rondeau 回旋诗/歌 122—23, 124, 220—21, 227

stanza insertion within 诗节在其中的插入 221

villanella 维拉内拉 716

另参 antiphons

Regina caeli, laetare (Marian antiphon)《欢乐吧,天国的女王》(玛利亚交替圣咏) 96—98, 102, 389, 392, 509

Regino of Prüm 普吕姆的雷吉诺 72, 73

Regis, Johannes 约翰内斯·雷吉斯 458

Regnum tuam solidum permanebit in aeternam (trope)《你坚强的统治将会永久持续》(附加段) 56—57

Regola rubertina (Ganassi)《鲁贝托法则》(加纳西) 620, 698

regressive traits 倒退的特征 381

Regulae rhythmicae (Guido)《用节奏写成的法则》(规多) 185

Regula monachorum (Benedict)《隐修规章》(本笃) 10—11

Regularis concordia of 973 (monastic code) 973 年的《修道准则》93

Regule de proportionibus (compendium)《比例的规则》(手册) 536

Reichenau abbey (Switzerland) 赖兴瑙大修道院(瑞士) 71, 99

reification 物化 65

Reims 兰斯 289, 316, 317, 325

Reims Cathedral 兰斯大教堂 317

Reinach, Théodore 泰奥多尔·雷纳克 33

Reis glorios (Guiraut)《荣耀的国王》(吉罗) 110—11

religious ecstasy 宗教的狂喜 772

Remède de Fortune, Le (Machaut)《命运的慰藉》(马肖) 290, 297, 299

"Remember the word unto Thy servant" "求你记念向你仆人应许的话"。参 Memor esto verbi tui servo tuo (Josquin)

re mode re 调式 102

Renaissance 文艺复兴 551, 576, 696
 ars perfecta and 与"完美艺术" 585—628, 797
 first historiographical use of terms 该术语的第一次历史学应用 382
 genius idea and 与天才观念 552
 Glareanus and 与格拉雷阿努斯 554
 irony of musical 音乐的嘲讽 797
 issue of musical 音乐议题 281, 380—85, 429, 471, 483, 547
 Josquin and 与若斯坎 554, 577—84
 medieval outlook vs. 与中世纪视角相对 614—15
 musical space and 与音乐空间 577
 radical humanism and 与激进人文主义 689
 secular-sacred fusion and 与世俗宗教融合 533
 trecento and beginnings of 14 世纪及其起源 382
 visual arts and 与视觉艺术 382—83, 382, 641

René, King of Sicily and Duke of Anjou 勒内, 西西里国王与安茹公爵 558

repetition 重复
 Binchois motet and 与班舒瓦的经文歌 456
 Mass Ordinary and 与常规弥撒 311, 317, 324, 325
 as memory device 作为记忆手段 26, 39, 41
 monodic madrigal 单旋律牧歌 819
 sequence 继叙咏 41—43

Repleatur os meum laude (Jacquet of Mantua)《让我的口中充满赞美》(曼图亚的雅凯) 637—38

representational style 表现性风格 802

reproduction, imitation as 模仿作为复制品 474

Republic (Plato)《理想国》(柏拉图) 801

Requiem Mass, Dies irae 安魂弥撒,"愤怒之日" 88—90

responsories 应答圣咏 11, 12, 25, 310, 324
 Angelus Domini (Medicean and Solesmes versions)《上帝的天使》(美第奇与索莱姆版本) 631
 Parisian-style music books and 与巴黎风格乐谱 171

polyphonic 复调应答圣咏 162—68,178

Resurrexi tropes《他复活了》附加段 15,51—52

Rex caeli Domine《主啊,天上之王》43—47,45,99,153

Rex regum(Notker sequence)《万王之王》(诺特克继叙咏)42—43,44

Rhau, Georg 乔治·罗 550,762—63,765,765,776

rhetoric 修辞学
 musical embellishment and 与音乐装饰 816—17
 music linked with 音乐与其的联系 550,551,572,679,722,813—14

rhyme scheme 押韵格式 43,44,114
 ottonario 八音节长短格 696—97
 ritornello 小回归段 352
 tercet 三行诗节 89,352。另参 versus

"Rhyming Rules"(Guido)"押韵法则"(规多) 185

rhythm 节奏 5,37
 Ars Nova notation and 与"新艺术"记谱 252
 faux-naïve imitation and 与伪稚真模仿 349
 Gregorian chant indeterminacy of 格里高利圣咏节奏的不明确性 114,115
 hymn and 与赞美诗 48
 isorhythm and 与等节奏 266—67,291,311
 Italian note-shapes and 与意大利音符形式 355—56
 Machaut repetition and contrast of 马肖的节奏重复与对比 325,326
 as memory device 作为记忆手段 185—86
 monodic singing and 与单声歌唱 817
 motet stratification and 与经文歌分层 238
 neume shape and 与纽姆形状 177
 notation of 其记谱 114,131,*133*,185—86,204—5,210,214—17,234—35,248
 Notre Dame polyphony and 与圣母院乐派复调 175—205
 Obrecht's *Caput* Mass and 与奥布雷赫特的《头弥撒》483
 Parisian chanson and 与巴黎尚松 708—9
 polyphonic indeterminacy and 与复调不确定性 157,166
 subtilior effects in 其中的"精微"效果 339—40
 syncopation and 与切分 266
 troubadour verse-song performance and 与特罗威尔韵文歌曲表演 114—15
 另参 modal rhythm

ricercari 利切卡尔 588,606—7,616,617,*619*,620,625,643,783,787
 first use of term 术语的第一次运用 606

performance practice 表演实践 618—19, 786

Ricercari di M. Jacques Buus, Organista in Santo Marco di Venetia da cantare, & sonare d'Organo & altri Stromenti..., Libro Primo, a quatro voci（Buus）《M. 雅克·布斯的利切卡尔, 圣马可维尼亚管风琴师的歌唱作品, 管风琴奏鸣曲与其他的器乐作品……第一卷, 四声部作品》（布斯）608—11, 617

Richard I (Lion-Heart), King of England 理查一世（狮心）, 英格兰国王 110, 117—18, *117*, 345

 Ja nun hons pris《没有囚徒会说出他的心思》117—18

Rifkin, Joshua, "motivicity", 乔舒亚·里夫金,"动机性"555

Rinuccini, Ottavio 奥塔维奥·里努奇尼 804, 809, 827

 Dafne, La《达芙尼》824, 826

 Euridice《尤丽狄茜》811—12, 826

 "Qual nova meraviglia!" "如此的新奇迹!" 827—28

ritornello 小回归段 352, 356, 363, 374, 377, 784—86

 Alleluia as 哈利路亚作为小回归段 784—85

 intermedii and 与幕间剧 804, 806—7

ritournelle 小回归段。参 ritornello

Robert de Handlo 罗伯特·德·汉德罗 394, 784—85

Robert de Sabilone 罗伯特·德·萨比伦 174

Robertson, Anne Walters 安妮·沃尔特斯·罗伯逊 325

"Robin and Marion, a play with music"(Adam) "罗班与玛丽昂, 一部有音乐的戏剧"（亚当）127, *128*, 233, 349

Robins m'aime（Adam）《罗班爱我》（亚当）127, 233

rock bands 摇滚乐队 17

rod shape 杆形 214

Roland de Lassus 罗朗·德·拉絮斯。参 Lasso, Orlando

Roman architecture 罗马建筑 797

Roman calendar 罗马历 12

Roman Catholic Church 罗马大公教会

 ars perfecta and 与 "完美艺术" 629, 630, 644—45, 646, 652, 667, 684, 713, 771, 775

 Byrd's compositions and 与伯德的作品 670

 calendar cycle of 其历法周期 12, 171, 173, 314, 632, 642, 679

 Carolingian Empire and 与卡洛琳帝国 2—5

 cathedral community and 与主教教堂教团 169—70, 208—8

 Council of Constance and 与康斯坦茨会议 278, 281, 310, 423—24

 Council of Trent and 与特伦托会

议 88,649—50,653
"Credo I" and 与"信经 I" 34—35
Crusades and 与十字军 107,108,117,135,141,345,484
Eastern schism with 东方教会与其分裂 141
England's break with 英格兰与其决裂 670—75,673,686
English recusant members 英国拒不服从圣公教的天主教徒 670,675,676,677,678,679,686,742
Great Schism and 与大分裂 249,277,278,310—14,423—24
hierarchy in 其中的等级 9
intelligible liturgy movement in 其中的可理解性礼拜仪式运动 647,649—53,671,672,769
liturgical music style reform and 与礼拜仪式音乐风格改革 645—53,672
loss of universality of 普世性的丧失 630
Manicheism heresy and 与摩尼教异端 116
Mass ordo standardization and 与弥撒规程标准化 60,61table,460
monophony vs. polyphony and 与单声对复调 148
musical notation and 与音乐记谱 1
Notre Dame composers and 与圣母院作曲家 172
official chant book of 其日课圣咏书 23,87,177

Protestant Reformation and 与新教改革 644,753—54。另参 Counter Reformation
Psalter and 与诗篇集 7—8,10,12,33
special occasion Masses of 其特定场合的弥撒 314—21,630
stile antico/*stile moderno* and 与"古代风格"/"近世风格" 667,669
two musical styles of 两种音乐风格 667
venal abuses of 腐败滥权 753
另参 cyclical Mass Ordinaries; liturgical music; Marian antiphons; Mass; monasteries; papacy
romances 传奇故事 119
Roman chant 罗马圣咏 1—7
Roman de Fauvel（Gervais du Bus）《福威尔传奇》(热尔韦·杜·布斯) 255—60,286
Romanesca tenor（ground bass）罗马内斯卡定旋律（基础低音）626,821,823,*823*
Roman history 罗马史 798
Roman law 罗马法 354
Roman measurements 罗马度量制度 252—53
Romanticism 浪漫主义
art media as mutually reinforcing and 与作为相互加强的艺术手段 337
"authentic" performance and "本真派"表演 782

 autonomous art and 与自律艺术 65

 Beethoven and 与贝多芬 548

 esthetic of 其美学 65,142,144,359

 folk music and 与民间音乐 703

 "Gothic impurities" and 与"哥特的不纯洁性" 631

 transcendence and 与超验性 65

Rome 罗马

 Cavalieri sacred play and 与卡瓦利埃里宗教戏剧 832,834

 Josquin in 若斯坎在罗马 559

 Palestrina in 帕莱斯特里那在罗马 630—31,633,645

 papacy and 与教廷 2—4,310,348

 printed music in 罗马的音乐出版 691,693

rondeau（rondel）回旋歌 122—24,125,695

 bergerette and 与牧人曲 526,695

 Binchois and 与班舒瓦 446

 Du Fay and 与迪费 445—46

 example of 其实例 126

 first written 第一首写出的回旋歌 123

 J'ay pris amours《我以爱情为座右铭》534—42

 Machaut and 与马肖 290,291,327—30

 motet and 与经文歌 220,227,255,302,532

 Solage and 与索拉日 342—45

rondeaux cinquaines 五行回旋诗 526

rondellus style 轮唱曲风格 402,403,408

Ronsard, Pierre de 皮埃尔·德·龙萨 589,713

Ronzen, Antonio 安东尼奥·罗恩泽 310

Rore, Cipriano de 奇普里亚诺·德·罗勒 605,725—26,727

 Dalle belle contrade d'oriente《来自东方的美丽地方》726—27,728—29,802

rosary recitation 玫瑰经朗诵 524

Rose, liz, printemps（Machaut）《玫瑰、百合、春天》（马肖）302,303

Rosula primula（hymn text）《我们亲爱的第一朵玫瑰》（赞美诗歌词）394

rotrouenge 叠尾曲 118

rotulus 卷轴抄本 267,267

round（song）轮唱曲（歌曲）331

round（song）轮唱曲（歌曲）

 Sumer is icumen in《夏日已至》388,388,389,399

 另参 canon

rounded bar 回旋节 136

"Row, row, row your boat"（round）"划船歌"（轮唱曲）331,399

Royal Chapel（England）皇家礼拜堂唱诗班（英国）。参 Chapel Royal

Royal Library（Kraków）皇家图书馆（克拉科夫）539

"Roy Henry"（King Henry of England）

"国王亨利"(英国亨利国王) 413, 417

Deo gratias Anglia ("Agincourt Carol") 《英格兰承神之佑》(阿让库尔颂歌) 418—21

Sanctus 圣哉经 417—18

rubrics 红字注文 52, 262, 265

 canon and 与卡农 331

 Machaut rondeau and 与马肖回旋歌 327—28, 330

Ruffo, Vincenzo 温琴佐·鲁弗 650, 653, 666

 Missae Quatuor concinate ad ritum Concilii Mediolani《米兰会议仪式的和谐四声部弥撒》650, 651

ruggiero (ground bass) 鲁杰埃罗低音(基础低音) 626—27

rule of closeness 收束规则 276—77

Rupertsberg convent (Trier) 鲁佩特堡女修道院(特里尔) 90, 91

Russia, serfdom in 俄国的农奴制 143

Russian ballet 俄国芭蕾 127

Russian language 俄语 102

rustic parody 粗朴的仿作。参 faux-naïveté

S

Sarchetti, Liberio 利贝里奥·萨尔切蒂 127

Sachs, Hans 汉斯·萨克斯 139, 140, 141, 142, 143

Sacrae symphoniae (G. Gabrieli)《圣协曲》(G. 加布里埃利) 782—86, 790—92

sacra rappresentazione (sacred play) 神圣的表演(宗教戏剧) 832—34

sacred music 宗教音乐。参 liturgical music; oratorio

St. Armand abbey 圣阿芒大修道院 71, 77

St. Benoit abbey 圣本笃大修道院 93

Saint-Denis abbey and basilica 圣德尼大修道院与教堂 2, 169

Sainte Chapelle (Dijon) 圣礼拜堂(第戎) 485

Sainte Gudule Church (Brussels) 圣居迪勒教堂 548

St. Gallen abbey 圣加仑大修道院 15, 17, 41, 42, 51, 52, 71

St. Gallen troper 圣加仑附加段曲集 17, 51, 52

St. Geneviève collegiate church 圣热纳维耶芙牧师会教堂 170

St. Jean de Réôme abbey (Burgundy) 圣让·德·雷厄姆大教堂(勃艮第) 76

St. John Passion (Gallus) 圣约翰受难曲(加卢斯) 775, 776, 777—79, 801

Saint Madeleine Church 圣玛德莱娜教堂 310

St. Mark's Cathedral (Venice) 圣马可大教堂(威尼斯) 600, *600*, 605, 606, 607, 611, 620, 786

 concerted music and 与协唱/奏式音乐 789—90, 795

Gabrielis and 与加布里埃利氏 779—80,784,787,790—96

interior view of 内部景观 611

organ lofts 管风琴楼厢 611

polychoral style and 与复合唱风格 779—81

St. Martial abbey（Limoges）圣马夏尔大修道院（里摩日）51,52,111

polyphony manuscripts 复调手稿 157,159,160—61,162,171

St. Martial troper 圣马夏尔附加段曲集 51,52

St. Martin abbey 圣马丁大修道院 71

St. Martin of Tours Church（Loire valley）图尔的圣马丁教堂（卢瓦尔山谷）455

St. Petersburg, Adam's *Jeu de Robin et de Marion* revival in 亚当《罗班与玛丽昂的戏剧》在圣彼得堡的复兴 127, *128*

St. Peter's Church（Rome）圣彼得教堂（罗马）3,6

saints 圣徒

feast days 宗教节日 12,23,24,25,26,37,38,42

votive antiphons to 向其的许愿交替圣咏 94

St. Stephen's Church（Venice）圣司提反大教堂（威尼斯）607

St. Swithin abbey（Winchester）圣斯威森大修道院（温彻斯特）155

St. Thomas Church and School（Leipzig）圣托马斯教堂及其学校（莱比锡）763,768

St. Victor abbey（Paris）圣维克托大修道院（巴黎）89,170,175

Salimbeni, Ventura 文图拉·萨林贝尼 803

Salisbury Cathedral 索尔兹伯里教堂 465,466,672

Salvator mundi Domine（contrafact）《啊上帝，救世主》（换词歌）436,437,439,441

Salve Regina（Adhémar attrib.）《又圣母经》（被归为阿代马尔之作）96,97—98,99,102,103—4,110—11,118,501,502,533

Machaut motet and 与马肖经文歌 270—73

Salve Regina（Basiron）《又圣母经》（巴斯隆）501—4

Salve Regina（Cornysh）《又圣母经》（科尼什）513—18

Salve Regina（Ockeghem）《又圣母经》（奥克冈）504—6,517

Salve scema/Salve salus（Dunstable）《致敬,救世主的象征/值得称颂的是奴隶们的救赎者》（邓斯泰布尔）424—25,427—29

same-rhythm 相同节奏。参 isorhythm

Sancta Maria virgo, intercede（Marian antiphon）《圣母玛利亚,请为我等祈祷》（玛利亚交替圣咏）407

Sanctus 圣哉经 54,310,311,313,314,646—47

Agnus Dei pairing with 羔羊经与

其的配对 461,758

Caput Mass and 与《头弥撒》470,482,493

chorale replacement for 众赞歌对其的替代 758

in Mass ordo 在弥撒规程中 61

Missus L'Homme Armé and 与《武装的人弥撒》493,494,495

Palestrina *Missa O magnum mysterium* and 与帕莱斯特里那《哦,伟大的奥秘弥撒》647—48

Palestrina *Missa Papae Marcelli* and 与帕莱斯特里那《马切鲁斯教宗弥撒》656—57

Power and 与鲍尔 463,464—65

"Roy Henry" "国王亨利" 417—18

Taverner Mass and 与塔弗纳弥撒 612—13,614

text and settings of 其歌词与配乐 54,55,56

Victoria *Missa pro Victoria* and 与维多利亚《为维多利亚而作的弥撒》789—90

votive Mass and 与许愿弥撒 316,317,318

San Giacomo Maggiore Church (Bologna) 圣雅各伯教堂(博洛尼亚) 435

San Lorenzo Church (Florence) 圣洛伦索教堂(佛罗伦萨) 818

San Petronio Cathedral (Bologna) 圣彼特罗尼奥大教堂 551,780,781

Santacroce, Francesco 弗朗切斯科·圣克罗切 611

Santa Maria del Fiore Cathedral (Florence) 圣母百花主教教堂(佛罗伦萨) 282,285,818

Santa Maria della Victoria church (Rome) 圣玛利亚·德拉·维多利亚教堂(罗马) 772

Santi, Giovanni 乔瓦尼·桑蒂 585

Santi, Raffaello 拉法埃洛·桑蒂。参 Raphael

Santiago de Compostela Cathedral 圣地亚哥·德·孔波斯泰拉主教教堂 162

Saracini, Claudio 克劳迪奥·萨拉奇尼 818—19

Da te parto 《我与你分离》821,*821*,822

Sartori, Balthasar 巴尔塔扎·萨尔托里 667

O magnum mysterium 《哦,伟大的奥秘》667,668—69

Sartori, Claudio 克劳迪奥·萨尔托里 558—59

Sarum rite 塞勒姆仪式 466,672

SATB (soprano-alto-tenor-bass) 混声四部(女高音-女低音-男高音-男低音) 468,783

Satire, musical 音乐的讽刺 255—58,270

Scala, Mastino della 马斯蒂诺·德拉·斯卡拉 353

Scala family 斯卡拉家族 352,353

scale 音阶 100—104

 alphabet letter note names for 其字母音符名称 75

 authentic 正格的 74

 chromatic 半音的 32, 729

 conjunct/disjunct tetrachords 连接的/分离的四音列 78, 151

 conjunct tetrachords 连接四音列 151—52

 degrees in 其中的音级 73

 disjunct/conjunct tetrachord 分离的/连接的四音列 78, 151

 disjunct tetrachords 分离四音列 151

 fifth equivalency 五度等值 151

 five-note 五音 30

 Frankish 法兰克式 72—76

 full range of pitches 音高的全音域 101—3

 Greek Greater Perfect System 希腊大完全体系 70

 interval exemplifier 音程例示 100—101

 key signature and 与调号 76

 major-minor tonality and 与大调-小调调性 99, 101, 394, 553—54

 medieval modal 中世纪调式的 74—76

 middle C and 与中央 C 101, 102

 mode concept and 与调式观念 28—29, 76, 553—54

 modern tonal system and 与现代调性体系 628

 perfect parallel counterpoint and 与完美平行对位 151—52

 transposition of 其移位 76

Scandinavia 斯堪的纳维亚

 as British musical influence 作为英国音乐的影响 392—94, 403

 twinsong and 与双歌 392

 另参 Norway; Vikings

Schauffler, Robert 罗伯特·肖夫勒 579

Schöffer, Peter 彼得·舍费尔 691, 701

schola 学校 58

scholasticism 经院哲学 90, 196—98, 459, 753

Schönfelder, Jörg 约尔格·舍恩费尔德 701

 Von edler Art《高贵的人》702, 703, 704

Schopenhauer, Arthure 阿图尔·叔本华 653

Schwarz, Hans 汉斯·施瓦茨 572

science 科学

 Galilean 伽利略的 797

 sixteeenth century 16 世纪 586—87

Scivias (Hildegard)《认知上帝之道》(希尔德加德) 91

Scolica enchiriadis (commentary)《音乐手册评注》(评注) 149, 150, 152, 154, 185, 782—83

Score, first use of 总谱的第一次运用 578

Scotland 苏格兰 393

Scotto brothers 斯科托兄弟 600—601

seconda prattica 第二实践 831

Seconde Musiche（Saracini）《第二卷乐谱》(萨拉奇尼) 821, *821*

Secondo libro di recercari, *Il*（Buus）《托卡塔第二卷》(布斯) 618—19

Second Vatican Council 第二次梵蒂冈大公会议 63, 278

secularism 现世主义
 Early Modern period and 与近代早期 797—98
 liturgical music and 与仪式音乐 66—67, 99, 111—12
 printing industry and 与出版业 754
 Renaissance 文艺复兴 382
 universities and 与大学 148

secular music 世俗音乐 689
 blurred line with sacred music of 与宗教音乐之间模糊的界限 105—6, 128, 131, 136, 311, 532—34
 cantilena and 与坎蒂莱那 298—301, 311
 composer attribution for 其作曲家的归属问题 172
 earliest literate 最早的读写性世俗音乐 105—45
 Grocheio's social theory and 与格罗切欧的社会理论 208
 Lasso and 与拉索 713, 714—2
 Lutheran chorale adaptations of 路德派众赞歌对其的采用 759

 Machaut and 与马肖 289—307
 as Mass cantus firmus basis 作为弥撒定旋律基础 483—97
 motet and 与经文歌 236, 259
 trecento and 与14世纪文学风格 351, 383
 vernacular song and 与本地语歌曲 99, 108—45, 351, 694—709
 另参 instrumental music; madrigal; opera

Sederunt principes et adversum me loqueebantur（Pérotin）《虽有首领坐着妄论我》(佩罗坦) 173

Segni, Julio 胡利奥·塞尼 607, 611—12

Se j'ai ame（French motet）《如果我爱过》(法语经文歌) 218—19, *218*

Se je chant mains（canon）《倘若我唱得更少》(卡农) 331—33, 364

Se la face ay pale（Du Fay）《脸色苍白》(迪费) 498

self-accompaniment 自我伴奏 132

self-analysis 自我分析 383

self-interest 自我兴趣 765

self-made man, Florentine elite as 作为佛罗伦萨上层人士的靠自己奋斗成功的人 383

Selva di varia ricreatione（Vecchi）《各式消遣之丛》(韦基) 746

semantics 语义学。参 words-music relationship

semibreve 半短音符 217, 231—32, 233, 235, *236*, 237—38, 239, 244,

251, 260
beat and 与节拍 251—52
Giovanni madrigal grouping of 乔瓦尼牧歌对其的分组 363, 364
rationalization of 对其的合理化 249
red notes and 与红色音符 266, 340—41, 410
subdivision of 对其的细分 260—61, 355, 364
semicrome (sixteenth note) 十六分音符 785
semiminims (sixteenth notes) 半微音符（十六分音符）515
semiotics, introversive 内省的符号学 643
semitone 半音 74, 99
 diatonic vs. chromatic 自然音相对于半音 729
 early Greek 早期希腊的半音 32—33
senaria perfecta（meter）"六分型完美"（节拍）363
senaria theory "六分型"理论 587—88, 603
Sennfl, Ludwig 路德维希·森弗尔 545, 572—73, 572, 704, 762
 Isaac's *Choralis Constantinus* and 与伊萨克的《康斯坦茨合唱书》679
 Luther's relationship with 路德与其的关系 756, 758
 Tenorlied and 与定旋律利德 704—6

works of 其作品
 A un giro sol setting《只此一瞥》配乐 757, 758
 Ave Maria...Virgo serena《万福玛利亚……安宁的童贞女》572—73, 588, 704
 Lust hab ich ghabt zuer Musica《我喜欢音乐很久了》704—6
Sensuality, Counter Reformation music and 官能性与反宗教改革 772—77, 785
sequence 继叙咏 39, 41—47, 50, 86, 99, 131, 171
 British motet and 与英国经文歌 399—402
 double-entry 双重进入 60
 madrigal descending seconds and 牧歌下行二度 363
 paired versicles of 其成对的短句 98, 604
 planctus settings and 与《哀歌》配乐 112—13
 polyphonic setting and 与复调配乐 149
 rhymed metrical 押韵节拍的 86—92
 rhythmic performance speculation and 与节奏演绎的思考 114。另参 melody
sequentia melisma 塞昆提亚花唱 41, 42, 42—43
sequentia vocalise 塞昆提亚拖腔 39
serfdom 农奴制 107, 143

Sermisy 塞尔米西。参 Claudin de Sermisy

services, liturgical day 宗教仪式, 礼拜日 11—12

sesquitertia 4∶3 四比三比例 341

sestina 六节诗 352

Seven Last Words 临终七言 776

seventeenth century 17 世纪
 academies 学院 798—99
 designations for 对其的标示 797—98
 key system and 与调性体系 44
 madrigal types and 与牧歌类型 817
 monodic revolution and 与单声革命 699, 806—34
 "nuove musiche" publications in 当时《新乐歌》的出版 812—22

Sexta hora, counterpoint to《六点》的对位 154

Sforza, Ascanio Maria Cardinal 阿斯卡尼奥·马里亚·斯福尔扎, 枢机主教 518, 552, 558, 578, *578*, 584, 699

Sforza, Galeazzo Maria, Duke of Milan 加莱亚佐·马里亚·斯福尔扎, 米兰公爵 459, 518, 519, 522—23, 558, 584

Sforza family 斯福尔扎家族 518

Shakespeare, William 威廉·莎士比亚 819
 Henry V《亨利五世》420
 history plays of 其历史剧 420
 iambic pentameter and 与抑扬格五音步诗 742
 sonnet form of 其十四行诗 352

shamanism 萨满教 616

sheet music 活页乐谱
 Christmas carols and 与圣诞节颂歌 420
 tabulatures 记号记谱法 606

Sherr, Richard 理查德·谢尔 558

Sibylline Prophecies《西卜林神谕集》719, *719*, 773

Sicily 西西里 351

sigh-figure 叹息音型 363, 371, 372—73

Sight of Faburdon, The (treatise)《法伯顿视谱》(论著) 436, 437, 438

sight-singing 视谱 47, 76
 choral 合唱的 617
 fauxbourdon and faburden 福布尔东与法伯顿 435—39
 harmonization and 与和声化 434, 436, 437, 438
 mnemonic device and 与助记手段 104
 modal breakthrough and 与调式的突破性进展 99, 100—104, 153
 printed partbooks and 与印刷分谱 694
 另参 ear training

Sigismund, Holy Roman Emperor 西吉斯蒙德, 神圣罗马帝国皇帝 282

signature 符号
 clef 谱号 99—100

major and minor prolation 大复分音与小复分音 253
neumes and 与纽姆 13—16
time 拍号 252—53,254
"sign of congruence" "一致性符号" 378
Silberweise (Sachs)《银色音调》(萨克斯) 140
"simultaneous conception" (Aaron concept) "同步构思"（阿龙的概念）577,579
simultaneous style 同步风格。参 homothythmic counterpoint
Sinatra, Frank 弗朗克·辛纳屈 61,817
sinfonia 辛弗尼亚。参 symphony
singing 歌唱 666—67,780
 a cappella "无伴奏合唱" 666—67,780
 accompanied 伴奏的歌唱 131—33,296,298—99,352,363
 chromatic adjustment and 与半音化调整 274
 congregational 会众的 27—28,47,58,758,765
 crooning 低吟式 817
 ear training 练耳 75,99—104
 English qualities of 其英格兰特质 452
 etiquette books 礼仪书 694 709
 of familiar tunes 熟悉曲调的歌唱 598
 fauxbourdon technique and 与福布尔东技巧 435—39
 florid 华丽的歌唱 356
 four-part voice nomenclature 四部的声部名称 468
 gorgia (throat-music) "喉门震音唱法"（咽喉音乐） 816—17, *816*, 821
 gradual elaboration of 其逐渐的精致化 163
 Guidonian hand mnemonic device for 为其助记手段的规多手 102—4
 harmonizing 和声化 168,392,394,406,434—35,452,472
 imitative rounds 模仿性轮唱曲 331
 jubilated 欢呼式 11,24,26,38—39
 Mass ordo 弥撒规程 61
 melismatic 花唱式 11,24
 monodic style of 其单声风格 817
 new medieval tonal system and 新中世纪音体系 77—78
 Nuove musiche instructions in《新乐歌》的指示 813
 ornamental neumes and 与装饰纽姆 24
 ornamentation and 与装饰 816—17
 partbooks for 歌曲分谱 539—60
 polyphonic 复调 44—47,147—68
 printed music texts for 出版的音乐文本 550—51
 rhetorical embellishment and 与修

辞化装饰 816—17
　　scale intervals and 与音阶音程 100—101
　　sight transposition and 与视唱移位 76
　　sweetness of 其甜美性 452
　　trope rubrics for 其附加段的红字注文 52
　　vocal expression and 与声乐表现力 816—17
　　另参 aria; choral music; madrigal; opera; virtuosity; vocal music; voice types

singspiel 歌唱剧 127
si (scale-singing syllable) "si"(音阶歌唱音节) 101
Sistine Chapel 西斯廷礼拜堂 459, 460, 486, 496, 498, 555, 632, 634, 649, 652, 666, 667
　　a cappella rule of "无伴奏合唱"的规定 666—67
　　Michelangelo ceiling 米开朗基罗天花板 719, *719*
six-as perfect-number (*senaria*) theory 6 作为完美数字（六分型）的理论 587—88, 603
sixteenth century 16 世纪
　　ars perfecta and 与"完美艺术" 585—628, 629—30, 722
　　Byrd and 与伯德 670—89
　　cyclic Mass Ordinaries and 与常规弥撒套曲 459—500
　　emulative composition and 与竞争创作 474—75
　　English music and 与英国音乐 423
　　imitative polyphony and 与模仿复调 546
　　instrumental genres in 当时的器乐体裁 606, 617—28
　　international style and 与国际化风格 453—59
　　Josquin and 与若斯坎 549—84, 601
　　Lasso and 与拉索 678, 712—22
　　madrigal revival in 当时的牧歌复兴 723—51
　　Palestrina and 与帕莱斯特里那 630—70
　　Passion text polyphonic settings and 与受难曲文本的复调配乐 776
　　Protestant Reformation and 与新教改革 753—69
　　vocal chamber music in 当时的声乐室内乐 540
sixteenth notes 十六分音符 262, 515, 785
sixth mode 第六调式 80
6/3 position 6/3 位置 406, 409
sixths, Landini 六度, 兰迪尼 368, 383, 441, 470
Sixtus IV, Pope 西克斯图斯四世, 教宗 458—59, 486, 496
Slaughter of the Holy Innocents 悼婴节屠杀 93, 177
Smijers, Albert 阿尔伯特·斯密杰尔斯 565

Smith, John Stafford 约翰·斯塔福德·史密斯 409

So ben mi c'ha bon tempo（Vecchi）《我知道谁人正享好时光》（韦基）746, 748

social class 社会阶层
 cathedral clerical hierarchy and 与主教教堂的教阶 169, 213—18
 dance style and 与舞蹈风格 621
 feudal hierarchy and 与封建等级制度 107, 143
 Florentine ballata and 与佛罗伦萨巴拉塔 367—68
 French urbanization and 与法国城市化 120, 142, 143, 169, 207—8, 219, 226—28
 high art and 与精英艺术 116
 international musical style and 与国际化音乐风格 453—57
 madrigal and 与牧歌 354—56, 368
 Meistersinger and 与"工匠歌手" 139, 141
 minstrels and 与游吟艺人 109—10
 mobility and 与流动性 579—80, 694
 motet and 与经文歌 226—28, 236, 237—38, 239
 thirteenth-century musical treatise and 与13世纪音乐论著 207, 219
 troubadours and 与特罗巴多 108—9

trouvères and 与特罗威尔 121

social elite 社会精英。参 aristocracy; elite culture

social mobility 社会流动 579—80, 694

Society of Jesus 耶稣会。参 Jesuits

sociology 社会学。参 musical sociology

Socrates 苏格拉底 802

soggetto cavato dalle vocali《由元音而来的主题》560—61, 563

Sohr, Martin 马丁·索尔。参 Agricola, Martin

Solage 索拉日 342—45

Solesmes abbey 索莱姆大修道院 22, 23, 631, 632

solo concerto 独奏协奏曲。参 concerto

Solo e pensoso（de Wert）《孤独并烦乱》（德·韦尔特）733, 734

Solo e pensoso（Marenzio）《孤独并烦乱》（马伦齐奥）728—33, 818

Solomon's Temple (Jerusalem) 所罗门圣殿（耶路撒冷）285

sonata 奏鸣曲 791—96

Sonata per tre violini（G. Gabrieli）《为三把小提琴而作的奏鸣曲》（G. 加布里埃利）795—96

Sonata pian'e forte（G. Gabrieli）《强与弱的奏鸣曲》（G. 加布里埃利）791—94

song 歌曲。参 air; balada; ballade; ballata; carol; chanson; madrigal; round

"Songbook from Glogau" "来自格洛高的歌本"。参 Glogauer Liederbuch

songbooks 歌本 555, 691, 693—94, 724, 741
 canzona printed in 其中出版的坎佐纳 787
 Lutheran 路德派的歌本 760—61, 762—63
song competitions 歌曲比赛 139, 141, 208
 madrigalists 牧歌作曲家 352—53, 364, 367, 701, 737
Song of Songs 雅歌 91, 429, 432, 632
song-poem, Italian trecento 歌诗, 意大利 14 世纪文学风格。参 madrigal
Songs of sundrie natures, some of gravitie and, others of myrth, fit for all companies and voyces（Byrd）《各类杂曲集锦，有些庄重，有些欢快，适于各类伴奏与人声》（伯德）741
"Songs with Music, Chosen from Several Books Printed by the Above-Named, All in One Book"（Sermisy）"带有音乐的歌曲，从上面提到的几卷出版物中甄选，辑为一卷"（塞尔米西）692
"song without words" "无词歌" 543—46
sonnet form 十四行诗体 352
Sophocles 索福克勒斯 780
Sopplimenti musicali（Zarlino）《音乐补论》（扎利诺）800
soprano, etymology of 女高音的词源学 468

Sorbon, Robert de 罗伯特·德·索邦 170
Sorbonne Mass 索邦弥撒 315
soul-loss 灵魂的丧失 616
sound 音响。参 musical sound
Souterliedekens（Clemens）《小诗篇歌曲集》（克莱芒）597—99, 754—55
souvenir books 纪念书 804
space 空间。参 musical space
Spagna, La.（bassadanza）《西班牙》（低舞）*621*, 622—25
Spain 西班牙
 Christian reconquest of 基督徒"收复失地"运动 64
 Codex Calixtinus and 与卡里克斯蒂努斯抄本 162
 Ma codice and 与 Ma 抄本 183
 Moorish invasion of 摩尔人的入侵 63
 Mozarabic chant 莫扎拉比克圣咏 63—64
 troubadour influence in 特罗巴多在那里的影响 116, 128
 vernacular song of 其本地语歌曲 128—33, 724
Spanish Armada (1588) 西班牙无敌舰队（1588 年）743
Spataro, Giovanni 乔瓦尼·斯帕塔罗 551—52
Speculum musicae（Jacobus）《音乐宝鉴》（雅各布）254
speech 言语
 operatic representation of 其歌剧

化表现 827

另参 language; prosody; word-music relationship

Spem in alium（Tallis）《我从未寄望于他人》（塔利斯）673

Spielleute "杂耍艺人" 141

Spinacino, Francesco 弗朗切斯科·史毕纳奇诺 606, 620

Spiritual Exercises（Ignatius）《神操》（伊纳）771

spiritualism 招魂说 616

Spiritus et alme orphanorum（Marian trope）《圣灵与孤儿的拯救者》（玛利亚附加段）410, 411

Spitzer, Leo 利奥·斯皮策 383

split choirs 分开的合唱队 611, 776, 780, 782—83, 787, 792

spoken theater 朗诵剧场。参 acting; theater

spondaic meter 长长格 197, 198, 201, 202, 217, 403

 French motet and 与法国经文歌 221, 232

Spruchdichtung "箴言诗" 140

Squarcialupi Codex 斯夸尔恰卢皮抄本 353, *353*, 354, 355, 363

square notation 方块记谱法。参 quadratic notation

SS. Giovanni e Paolo（Isaac/Medici）《圣保罗和圣约翰》（伊萨克/美第奇）823, 827, 834

Stabat juxta Christi crucem《在基督的十字架旁》394, 396

Stabat mater dolorosa（chant sequence）《悲痛的圣母悼歌》（圣咏继叙咏）134, 394

staff 谱表

 intervals 音程 29—30, 35, 73

 invention implication 发明蕴涵 105

 invention of 其发明 16, 102, 105, 153

 letter names of 其字母名称 75

 medieval modal scale and 与中世纪调式音阶 75—76

 mnemonic device and 与助记手段 102—3

 modern notation and 与现代记谱 74

 neume arrangement on 其上的纽姆排列 16, 62, 99—100

 notation prior to 在其之前的记谱 60, 93, 115

"Stairway to Parnassus"（Fux）《艺术津梁》（富克斯）667, 669

stamping songs（estampie）踏步歌（埃斯坦比耶）294

standard of perfection 完美的标准。参 *ars perfecta*

stanza 诗节

 Ambrosian 安布罗斯式 49

 bar form and 与巴体歌 118

 bergerette and 与牧人曲 526

 canso/ballade structure of 其坎佐/叙事歌结构 349, 694—95

 lai and 与"行吟歌" 119

madrigal's single 牧歌的单诗节 352,724,813

　　refrain insertion of 其叠句插入 221

　　repetition of 其重复 813

Star of Bethlehem 伯利恒之星 399

"Star-Spangled Banner, The"(American national anthem)《星条旗》(美国国歌) 409

stems, note 符杆 260—61

Stephen II, Pope 司提反二世,教宗 2,38

Stevens, John 约翰·史蒂文斯 420

sticherons 行间赞词 33—34

stichic principle 同韵原则 12,20,23,24,48

stile antico "古风格" 667,669—70,687

　　ars perfecta as 作为"古风格"的"完美艺术" 831

　　Fux rules of 富克斯的法则 667,669

stile da cappella "无伴奏合唱风格"。参 *stile antico*

stile moderno "近世风格" 667,669,687

stile rappresentativo "表现性风格" 80,2826

　　earliest surviving example of 尚存最早实例 827,831

stile recitativo "宣叙风格"

　　first practice of 最早实践 823,826

Straeten, Edmund vander 埃德蒙·范德·施特雷滕 559

Stravinsky, Igor 伊戈尔·斯特拉文斯基 152

　　Gesualdo madrigals and 与杰苏阿尔多牧歌 738,739

　　Rite of Spring, The《春之祭》 349

strophe (stanza) 诗节 13,366,374,827

　　bergerette 牧人曲 526

　　as *Nuova musiche* song type 作为《新乐歌》歌曲类型 813

　　repetition and 与反复 813

strophic form 诗节结构。参 couplet

strophic office hymn 诗节式日课赞美诗 47—49

Strozzi, Piero 皮耶罗·斯特罗齐 800

Strozzi, Ruberto 鲁贝托·斯特罗齐 620

structural imitation 结构模仿 528—29,535—36

Sturat dynasty 斯图亚特王朝 675

Style of Palestrina and the Dissonance, The (Jeppesen)《帕莱斯特里那风格与不协和》(耶珀森) 670

stylistic consciousness 风格意识 267,270

stylistic evolution, meaning of 风格解放的意义 245,247—48,580

stylus luxurians 繁美风格。参 luxuriant style

subsemitonium modi 调式终止音下方半音 274,275,276,293,298

subtilitas (subtlety) 精微性 327—

49, 342

notation and 与记谱法 339—42, 341

subtle art 精微艺术 327—36

subtonium modi 调式终止音下方全音 79, 274, 368, 469

successive composition 连续创作 301

Sumer Canon 夏日卡农 387—92, 388, 394, 397, 399, 387—92, 388, 394, 397, 399

Sumerian language 苏美尔语 31

Sumer is icumen in/Lhude sing cuccu! 夏日已至/布谷鸟在咕咕地歌唱! 387—88, 388。另参 Sumer Canon

Summa artis rithimici vulgaris dictaminis（Antonio）《本地语诗艺术概略》(安东尼奥) 723

sung verse play 歌唱的韵文戏剧。参 liturgical drama

super librum singing 超越文本的歌唱 438—39

supra librum（improvised polyphony）超越文本地（即兴复调）758

Supremum est mortalibus bonum（Du Fay）《对众生为最善》(迪费) 282

"surge songs" "澎湃歌" 27

Sur toutes flours（ballade）, ars subtilior puzzle-notation《在所有的花朵之上》(叙事歌), "精微艺术"难解的记谱法 345

Susato, Tylman 蒂尔曼·苏萨托 589, 593, 597, 598, 709, 712, 714

"Swanee River"（song）"斯瓦尼河"（歌曲）18

Swiss German reformed church 瑞士德式新教教堂 755

Sy dolce non sonò con lir'Orfeo（Landini）《即使是奥菲欧, 也不能将里拉琴弹得那样甜美》(兰迪尼) 374—78, 380, 384

syllabic notation 音节记谱 39, 41, 60
 conductus and 与孔杜克图斯 201
 motet and 与经文歌 210, 214—17
 voces musicales and 与六声音阶唱名 499

syllabic performance 音节式表演 115
 Kyrie 慈悲经 58—59, 101

syllabic text 音节歌词
 conductus and 与孔杜克图斯 199—205, 209, 211
 discant and 与迪斯康特 209
 Gloria and Credo and 与荣耀经和信经 311

syllable 音节
 declamation and 与朗诵 566, 567
 line length and 与谱线长度 44, 175
 meter classification and 与韵律分类 175, 197
 scale singing and 与音阶歌唱 101
 sequence melody and 与继叙咏旋律 41—43, 50, 57

symbolism 象征
 chace（canon）and 与狩猎曲（卡农）333—34

cyclic Mass Ordinary and 与常规弥撒套曲 461
declamation motet and 与朗诵经文歌 432, 433
Missa L'Homme Armé and 与《武装的人弥撒》495
motet and 与经文歌 226, 229, 236, 255, 282, 284—85, 286, 429
musical iconic representation and 与音乐的图像化表现 363

symphonia 辛弗尼亚。参 symphony
Symphoniae jucundae (schoolbook), Luther preface to《愉快的复调作品》(教科书), 路德为其所作的序 755
symphonia of the diapente 五度音程的协和音响 150, 151
symphonic binary form, See sonata form 交响式二部曲式。参 sonata form
symphony 交响曲
 cyclic Mass Ordinary compared with 常规弥撒套曲与其的比较 496—97
 as symphonia 作为辛弗尼亚 149—53, 154, 187
symphony concert 交响音乐会。参 concerts
Synaxis 敬拜集会 25, 313
 syncopation 切分音 266, 269, 295, 305, 345
 Du Fay's Missa L'Homme Armè and 与迪费的《武装的人弥撒》497, 498
 fifteenth-century counterpoint and 与15世纪对位 368
 Machaut and 与马肖 325, 326
 Obrecht Caput Mass and 与奥布雷赫特《头》弥撒 482
 precadential 前终止的 368
 stile antico and 与"古代风格" 667
 subtilior notation of 其精微风格记谱 339
 trecento madrigal and 与14世纪文学风格的牧歌 363
Syphans de Ferrara "费拉拉的希凡思" 354
Syriac Christian Church 叙利亚基督教堂 33

T

ta'amim (ecphonetic neumes) "塔敏"(语音记谱纽姆) 16
tablature 符号记谱法 606, 626
tabula compositoria 总谱初稿 578, 579
Tabulaturen (Meistersinger codes) 工匠歌手规范 139—40, 143
tactus 塔克图斯。参 beat
tag 末尾叠句。参 refrain
"Take Me Out to the Ballgame" (song) "带我去看棒球赛"(歌曲) 18, 19
talea 塔列亚 232, 234, 265, 266, 269, 270, 311, 378
 English motet and 与英国经文歌 424—25, 427
 French-Cypriot Gloria-Credo 法属

塞浦路斯的荣耀经-信经 345
Machaut DAVID melisma 马肖"大卫"花唱 292
Machaut dismissal response 马肖会众散去应答咏 326
"Tale of Joan of Arc, The"（Christine de Pisane）"贞德传奇"（克里斯蒂娜·德·比赞）447
Tallis, Thomas 托马斯·塔利斯 673—75, 673, 677
 music printing monopoly of 其音乐的出版垄断 678, 741
 O nata lux de lumine《噢！自光中而生的光》673—74, 678
 Spem in alium《我从未寄望于他人》673
Tannhäuser（historical poet-singer）汤豪舍（历史的诗人歌手）137, 138
Tannhäuser und der Sängerkrieg auf Wartburg（Wagner）《汤豪舍与瓦特堡歌唱大赛》（瓦格纳）137, 138, 139, 141
Tansillo, Luigi 路易吉·坦西洛 818
Tant que vivray（Claudin）《当我身体康健时》（克劳丹）706—7, 708, 709, 711, 712
Tapissier（Jean de Noyers）塔皮西耶（让·德·努瓦耶）422, 423—24
 Eya dulcis/Vale placens《啊！美丽盛开的玫瑰/赞美那可亲的仲裁者》423—24, 425—26, 429

Tarquin, legendary King of Rome 塔奎,传说中的罗马国王 719
Taverner, John 约翰·塔弗纳 612—14, 672, 673, 680, 692
 Missa Gloria Tibi Trinitas《圣三一荣耀弥撒》612—13, 614, 672
technical progress 技术进步 226—27, 245, 247—48, 252
technique 技巧
 academic music and 与学术音乐 608—11
 style vs. 与风格相对 248—8
 subtilitas and 与"精微性" 327—42
 virtuosity and 与炫技性 330, 337
Te Deum laudamus《我们赞美你上帝》94
Te Joseph celebrent（Gregorian hymn）《赞美你！约瑟》（格里高利赞美诗）136
teleological history 目的论历史 144, 381, 383, 738—39
tempered tuning 调和过的调律 730
Temperley, Nicholas 尼古拉斯·坦佩利 27
temporale 特定节期 12
 tempus 拍 197, 217, 251
 division of 其划分 253
 four basic combinations of 四种基本组合 251
 notational coloration and 与乐谱着色 266
tempus perfectum 完全中拍 441

ten-based system 十进制体系。参 decimal system

"tendency tones" "倾向音" 275—76

ten-five open-spaced triad 十度-五度开放式三和弦 409

tenor 固定声部

 caccia 猎歌 364

 Caput Mass and 与《头》弥撒 466，468，473，474，475，477

 coloration and 与乐谱着色 266

 conductus and 与孔杜克图斯 198—99，403

 discant and 与迪斯康特 209，276

 evolved meaning of 其意义的发展 468，474

 ground bass and 基础低音 625—28

 "In seculum" and 与"永恒" 228

 J'ay pris amours settings《我以爱情为座右铭》配乐 540—41

 Machaut composition and 与马肖创作 292，297—305，307，324—25，326，328，328

 madrigal and 与牧歌 374

 Mass cycle section unification based on 基于固定声部的弥撒套曲段落的统一 461

 motet and 与经文歌 212，219，228—33，234，238—39，259，262，265—66，267，271，282，296，378，399

 motet fourth voice and 与经文歌第四声部 270—73

 paraphrase motet and 与释义经文歌 503。另参 tenor voice

 Tenorlied 定旋律利德 701—6，717

 Lutheranism and 与路德派 756，758，760

tenor tacet pieces 固定声部休止作品 543，544

tenor voice in SATB voice-part range 混声四部音域内的固定声部 468

 tenso (debate-song) 舌战歌（辩论歌曲）115—16

 jeu-parti equivalent 讽刺辩论歌的对等物 121

 motet and 与经文歌 226

tercet 三行诗节

 madrigal 牧歌的 352，356，359，360—61，363，374，377

 rhymed 押韵的 89

termination (terminatio) 终止 20

ternaria 三音纽姆 176，177，187，197，217

terzetti 三行诗节歌 363

tessitura 应用音域 76

tetrachord (fourth) 四音音列 70，74，75，77—78，79，83

 augmented 增的 40，152

 disjunct/conjunct 分离的/连接的 78，151

 as dissonance 作为不协和 153

 equivalence 等值 495

 hexachord and 与六声音阶 99

 parallel doubling at 其上的平行叠置 152

as "perfect" interval 作为"完全"音程 149。另参 diminished fourth; perfect fourth

text 文本。参 syllabic text; words-music relationship

texted *Agnus Dei* 有歌词的《羔羊经》520

texted discant 有歌词的迪斯康特。参 motet

texted *Kyrie* 有歌词的《慈悲经》58, 59

texture 织体
 ballata and 与巴拉塔 368
 Janequin's chansons and 与雅内坎的尚松 711—12
 Machaut luxuriant style and 与马肖繁美风格 318, 325
 madrigal and 与牧歌 356, 374
 Missa Caput and 与《头弥撒》466
 musical space and 与音乐空间 577, 579
 Notre Dame polyphonic integration and 与圣母院复调的整合 171—205
 Tenorlied and 与定旋律利德 758
 top-down cantilena and 与自上而下的坎蒂莱那 312—13

theater 戏剧
 Caccini musical spectacles and 与卡契尼的音乐场景 812—13, 831, 832—34
 intermedii and 与幕间剧 803—12, 823, 826
 monodists and 与单声歌曲音乐家 822—34
 sacred play and 与宗教戏剧 832—34
 seventeenth-century prominence of 17世纪戏剧的卓越地位 798

Theocritus 忒奥克里托斯 356

Theodal 西奥多 100

theorbo (hurdy-gurdy) 短双颈琉特琴（摇弦琴）805

theory 理论
 Aaron as first "Renaissance" writer of 阿龙作为第一位"文艺复兴"音乐理论作者 576—77
 ancient Greek 古希腊 29—35, 32—33, 32, 799
 ars perfecta and 与"完美艺术" 586—89
 Frankish organization of 法兰克的理论组织 17, 72—104
 Glareanus and 与格拉雷阿努斯 553—54, 581, 587, 592
 Guido's *Microlugus* 规多的《辩及微芒》154
 mathematics and 与数学 248—50, 248—55, 252—53, 410, 495, 587—88
 Mei treatises on 梅伊的理论论著 799

Thibaut IV, Count of Champagne and King of Navarre 蒂博四世，香槟伯爵与纳瓦拉国王 118, 120

De bone amour vient seance et bonté《所有的智慧与善都来自爱》

118—19

Third Crusade 第三次十字军东征 117,345

third mode 第三调式。参 dactylic meter

Third Reich 第三帝国。参 Nazi Germany

thirds 三度

 British preference for 英国对其的偏爱 394,395,397

 as consonances 作为协和音 153,394,397

 harmonic succession by 通过其的和声续进 475

 triads and 与三和弦 587

thirteenth century 13 世纪

 British monastic music manuscript and 与英国修道院音乐手稿 387

 British musical nationalism and 与英国音乐民族主义 405—6,409

 mensural notation and 与有量记谱法 248

 motet and 与经文歌 207—45,258—67

 Paris as intellectual capital in 巴黎在其时作为智慧之都 169—205,399

 polyphonic genres 复调体裁 296

 troubadours and trouvères 特罗巴多和特罗威尔 107—26,139,142,144,351

 urbanization 城市化 120

 Worcester fragments 伍斯特残篇 403

Thomas, Duke of Clarence 托马斯,克拉伦斯公爵 409

Thomas à Becket (Saint Thomas of Canterbury) 托马斯·贝克特(坎特伯雷的圣托马斯) 172,408,*408*

Thomas Aquinas, Saint 圣托马斯·阿奎那 48,89—90

Thomas de la Hale 托马斯·德·拉·阿勒 408

Thomas gemma Cantuariae/Thomas caesus in Doveria (motet)《托马斯,坎特伯雷的宝石/托马斯,在多佛尔被害》(经文歌) 408—9,411—12

Thoscanello de la musica (Aaron)《音乐的托斯卡奈罗》(阿龙) 576—77

three-note ligature 三音连音纽姆。参 ternaria

three-part polyphony 三声部复调 165—67,168,171,187

 cantilena-style 坎蒂莱那风格 298—99,311

 Clemens's psalm settings in 克莱芒用其所作的诗篇配乐 597—99

 conductus and 孔杜克图斯 198

 English technique and 与英格兰技巧 419,434,435

 Landini ballata and 与兰迪尼巴拉塔 368

 West-country style and 与西国的风格 403

three-tempora length 三拍长度 180,

249

throat-music 咽喉音乐。参 gorgia

through-composed song 通谱体歌曲 813

Timaeus（Plato）《蒂迈欧》（柏拉图）70

time-measurement 时间测量。参 meter

time signatures 拍号 252—53

 Ars Nova notation of 与新艺术的记谱 260—61

 four standard 四个标准的拍号 253

 Ockeghem Mass and 与奥克冈弥撒 477—78

 Philippus supplementations to 菲利普斯对其的补充 338,341·

Tinctoris, Johannes 约翰内斯·廷克托里斯 384,423,424,429,453—54,454,551,577,585,620

 background and career of 其背景与成就 453

 De inventione et usu musicae《论音乐的创意与应用》453—54,536

 on English style 论及英格兰风格 514,517

 musical honor roll of 音乐的荣誉花名册 454—59,465,472,484,501

 musical style rankings by 其对音乐风格的分级 459—60,486,501,526

Tintoretto（Jacobo Rubusti）丁托列托（雅各布·罗布斯提）741

ti（scale-singing syllable）ti（音阶唱名）101

Titian（Tiziano Vecellio）提香（蒂齐亚诺·韦切利奥）741

"To Anacreon in Heaven"（Smith）《致天堂里的阿克那里翁》（史密斯）409

todesca 德式方言歌 716

"*To Josquin, his Companion, Ascanio's musician*"（Serafino）《致若斯坎、他的同伴,阿斯卡尼奥的音乐家》（塞拉菲诺）552

Toledo 托莱多 64,130

Toledo Cathedral 托莱多主教教堂 64,183

Tomkins, Thomas 托马斯·汤姆金斯 746

Tomlinson, Gary 加里·汤姆林森 272,615

tonality 调性 40—44,471

 atonality and 与无调性 472

 ballade and 与叙事歌 305

 change from modal concept to 从调式观念转变为调性 471—72,505,628,666

 eight-tone system and 与八音体系 22,74,76

 English descant and 与英国迪斯康特 423,424

 English style of 其英国风格 425,447,448

 Frankish innovations and 与法兰克改革 28—29,48,72—104

 Gregorian chant range and 与格里高利圣咏 99

ground bass and 与基础低音 627

harmonic minor and 与和声小调 277

harmonic rhythm and 与和声节奏 628

hierarchies and 与等级体系 471

Italian *frottole* and 与意大利弗罗托拉 666

major-minor 大调-小调 99,101

modulation and 与转调 471

Palestrina and 与帕莱斯特里那 666—67,669

scale degrees as basis of 音阶级数作为其基础 73

tonic and 与主音 76,77

"tonal revolution" "调性的革命" 628

tonaries 调式分类集 72—76,78—180,83

tone 音 137

diatonic pitch set and 与自然调式音高集合 29,42

equivalence 等值 495

in Greek nomenclature 在希腊术语中 74—75

psalm 诗篇 20,21—22,28,29,83

semantic connotations by 由其而来的语义内涵 724

Töne (song formulas) 歌曲惯用模式 139—40

tone painting 音画 56—57

tone poem 音诗 599

top-down composition 自上而下的创作 296—98,311,312—13,435

caccia and 与猎歌 364

Torah 希伯来圣经 16

Tosto che l'alba (Gherardello)《当黎明来临》(格拉尔代罗) 365,371

Toulouse Mass 图卢兹弥撒 315,316

tour-de-force genres 绝技体裁

academic style and 与学术风格 608

ars subtilior and 与"精微艺术" 338—49,341

canon and 与卡农 331

compositional 创作上的 536,538—39

Josquin Agnus Dei II and 与若斯坎羔羊经 II 529

motet and 与经文歌 226—27,232

Ockeghem Masses and 与奥克冈弥撒 477,480,481

Tournai 图尔奈 590

Mass Ordinary 常规弥撒 316,317,321,590

Tours 图尔 455

town song 城市歌曲。参 villanella

Tract 连唱咏 28

tractus 休止纵线 180

Tragedia, La "悲剧" 832

Transcendence, Neoplatonism and 超验与新柏拉图主义 69,70,71

transposition 移位 76,149,434,436,475,482,560,628

of finals 调式收束音的 554

Trattado de glosas (Ortiz)《论装饰》(奥尔蒂斯) 620—21

Trebor（Jehan Robert）特雷波尔（吉安·罗伯特）342
trecento 14 世纪 351—85,697
 ballata and 与巴拉塔 366—74
 basic musical treatise of 当时的基本音乐论著 354
 characteristic melodic feature of 当时的典型旋律特征 363,371
 Decameron as prose classic of《十日谈》作为当时的散文名经典 365—66
 discant style and 与迪斯康特风格 356—59
 historiographic views of 其史学编纂观 383—84
 madrigal and 与牧歌 352—64
 proto-Renaissance indicators and 原型的文艺复兴指征 382,383,384
 Zarlino and 与扎利诺 586—89,597,601,603,604—5,699,736,800
Treitler, Leo 利奥·特莱特勒 158—59,161
Tres bonne et belle（Machaut）《在我眼中，你美丽漂亮》（马肖）301—1
Tres dous compains, levez vous（canon）《亲爱的伙伴，请起来》（卡农）332
Très riches heures du duc de Berry 贝里公爵的豪华时祷书 342,343
Treviso 特雷维索 611
Treybenreif, Peter（Petrus Tritonius）彼得·特雷本莱福（彼得鲁斯·特里托尼乌斯）691
triad 三和弦 168,470,627,687,776
 English chains of 英格兰的三和弦链 433,447
 in "first inversion" "第一转位"中的 813
 monodic harmony and 与单声和声 813—14,819
 sixteenth-century theory and 与16世纪理论 587—88,597
 Willaert and 与维拉尔特 603
tribrachic meter 三短节韵节拍 198
Tribum/Quoniam/MERITO（Vitry）《厄运不惮与部族相对/当窃贼的阴谋/我们理当受苦》（维特里）256—58,258,259,261,337
tricinium 三声部曲 550,769
trill（trillo）颤音 816,817
Trinitarian symbolism 三位一体的象征 333,334
Trinity Sunday 圣三一主日 461
triplet 三连音 359
triplum 第三声部。参 organum triplum
Tristitia et anxietas（Byrd）《悲伤与不幸》（伯德）679
tritones 三全音 149—50
Triumphes of Oriana, The（Morley）《奥丽娅娜的胜利》（莫雷）746
trivium 三艺 4,37
trobairitz（female troubadours）女性特罗巴多 110

trobar clus vs. trobar clar debate 关于"封闭"风格相对于"明晰"风格的辩论 115—16
 Ars Nova and 与新艺术 326
 creative virtuosity and 与有创造性的炫技 330,342,352
 French motet and 与法国经文歌 226—28
 trouvères and 与特罗威尔 另参 high art
trochaic meter 长短格 47,176—77,179,187,191,192,197,198,200,201
 British conductus and 与英国孔杜克图斯 403
 French motet and 与法国经文歌 221,232
 notation of 其记谱 214,260,261
 ottonario and 与八音节长短格 696
Trombetti, Ascanio 阿斯卡尼奥·特龙贝蒂 780
Tromboncino, Bartolomeo 巴尔托洛梅奥·特隆博奇诺 696,699
trombone 长号 424,783
Trondheim 特隆赫姆 393
troparion 小赞词 33
tropers 附加段曲集 51,93
 polyphonic collection 复调曲集 155
tropes 附加段 7,50—53,55
 Balaam motet and 与巴兰经文歌 401
 church plays and 与教堂戏剧 52,93
 cyclic Mass Ordinary organization and 与常规弥撒套曲组织 461
 to Easter Introit 复活节进堂咏 51—52
 English votive antiphons and 与英格兰许愿交替圣咏 517,518
 expectations of 对其的期待 64—65
 Gloria 荣耀经 80
 regular features of 其常规特征 81
troubadours 特罗巴多 107—18,120,139,142,144,352
 courtly love and 与宫廷爱情 98—99,108—9,128,351,367
 duration of art of 其艺术持久性 116,142
 genres of 其体裁 107,110—15,121,224,290,349,397,501
 high (Latinate) style of 其高(拉丁化)风格 110—13,114,131
 influence of 其影响 128—42,351
 instrumentalists and 与工具主义者 131
 last of 其持续 116
 Latinate style of 其拉丁化风格 110—13,298
 as Machaut antecedents 作为马肖的先驱 290
 madrigalists compared with 与牧歌作曲家的比较 352—54
 metrical rhythmic performance and 与韵律节奏演绎 114—15

minstrel performers and 与游吟艺人表演者 109—10

in northern Italian courts 在北部意大利宫廷中 116, 133—34, 351

secular repertory of 其世俗作品 107

sestina and 与六节诗 352

as trecento influence 作为 14 世纪文学风格影响 351, 352, 383

trobar clus and 与"封闭"风格 115—16, 120, 228, 236, 326

trouvère successors 特罗威尔的后继者 116—26, 208

as vernacular poets 作为本地语诗人 107, 351, 459

women as 作为女性 110

writen documentation of 其书面文献 109—10, 353

trouvères 特罗威尔 116—26, 142

Eleanor of Aquitaine descendants and 与阿基坦的埃莉诺的后裔 117, 118

Grocheio's social theory and 与格罗切欧的社会理论 208

influence of 其影响 128, 134—35, 139, 142

as Machaut antecedents 作为马肖的先驱 270—73, 290

motet and 与经文歌 218—19, 218, 220, 221, 224—26, 233, 236, 238

popularization and 其普及 120—26, 136, 142, 219, 290—91

troubadour art vs. 与特罗巴多相对 119—26

trumpet 小号 485, 792

truth, absolute 绝对的真实 629

Tschudi, Aegidius 埃吉迪乌斯·楚迪 555

T-S-T tetrachord T-S-T 四音列 78

Tuba sacre/In Arboris/VIRGO SUM (Vitry)《神圣号角/在高树上/吾乃童贞女》(维特里) 261—65, 262, 311, 337

Tudor dynasty 都铎王朝 513, 517—18, 614

Tui sunt coeli (Palestrina)《你就是天》(帕莱斯特里那) 663—66

tuning system 调音体系 5, 730, 732

Tuotilo (monk) 图欧提洛(僧侣) 51, 71

Turkey 土耳其。参 Ottoman (Turkey) Empire

Tuscan dialect 托斯卡纳方言 723, 799

Tuscany 托斯卡纳 367, 803—5

"Tu solus altissimus" (Busnoy Gloria) "唯你为地上至高者"(比斯努瓦荣耀经) 490—92

twelfth century 12 世纪

polyphony and 与复调 149—68, 296

university origins in 大学在其时的起源 148, 169—72

twelve-based system 十二进制。参 duodecimal system

twelve-mode theory 十二调式理论

553—54

"Twelve-Stringed Lyre, The"(Glareanus)"十二弦里拉琴"(格拉雷阿努斯) 553

twentieth century 20 世纪

 atonal music and 与无调性音乐 472

 commercialization of music and 与音乐的商业化 65

 trecento repertory rediscovery in 14 世纪曲目在其时的重新发现 383

twinned voices 成对声部 408—9,410

twinsong 双歌 392,394—96,408,517

two-part polyphony 两声部复调 156,157,159—60,171,177—78,296

 canon and 与卡农 330—36

 conductus and 与孔杜克图斯 198

 Machaut and 与马肖 296,297

 madrigal and 与牧歌 356,746

 Northumbrian style and 与诺森布里亚风格 392—93

 Notre Dame school organum duplum and 与巴黎圣母院乐派二声部奥尔加农 171,177—78,184,186

 three-part derivation from 三声部从中的派生 435

 另参 discant

two-tempora breve 两拍时值的短音符 249

typography 凸版印刷术 692—93,692

U

Ugarit 乌加里特 31,32

unaccented passing tones 非重音经过音 430

unaccompanied melody 无伴奏旋律 298

 ballade performance as 作为叙事歌演绎 452

 carol tunes as 作为颂歌音调 420

unaccompanied voice 无伴奏人声。参 a cappella

uncia 单位拍。参 tempus

under-third cadence(Landini)下三度终止式(兰迪尼) 368,369—71

unequal note(*notes inégales*)不均等音符(不等音) 261

unison 同度 151,152,356

 chant 圣咏 47,130

 另参 monphony

United Kingdom 英国。参 Great Britain

United States, church musical oral tradition and 教堂音乐口头传统与美国 27,28

universality 普世性 580,713,722,724

university 大学

 music forms 音乐形式 122,149,354,364

 quadrivium 四艺 4—5,6,37,175,282,424,550

 twelfth-century origins of 其在 12 世纪的起源 148—49,169—72

 urban clerical class and 与城市教

士阶层 207—8
University of Bologna 博洛尼亚大学 170,354
University of California, Berkeley 加利福尼亚大学伯克利分校 31
University of Cambridge 剑桥大学 166,513
University of Freiburg im Briesgau 布莱斯高的弗赖堡大学 553
University of Orléans 奥尔良大学 453
University of Oxford 牛津大学 403
University of Padua 帕多瓦大学 354
University of Paris (Sorbonne) 巴黎大学（索邦）120,170,170,207,214—15,378
 Ars Nova and 与新艺术 248
 clerical intellectuals and 与教士知识分子 207—8,254
 English students at 其中的英国学生 172—73,397,399
 music curriculum of 其音乐课程 196—98
 Notre Dame alliance with 巴黎圣母院与其结盟 170,172,174,175,196
University of Uppsala 乌普萨拉大学 392
unwritten conventions 非书写习俗 17,261
Upon a Bank (Ward)《在河岸上》（沃德）747,749—50
urbanization 城市化 120,142,143,169
 ballata and 与巴拉塔 367,368

clerical class and 与教士阶层 207—8,219
Florentine elite and 与佛罗伦萨上层人士 367,368,383
motet and 与经文歌 226,236
trouvère art and 与特罗威尔的艺术 120,142,290—91
Urbino, Duke of 乌尔比诺公爵 585
Ut heremita solus（Ockeghem）《孤寂作隐士》（奥克冈）457,500
utilitarianism 功利主义 765
ut mode do 调式 102
Utopia（More）《乌托邦》（莫尔）629,671
Ut queant laxis（hymn tune）《你的仆人们》（赞美诗调）100—101

V

Valli profonde（Gagliano）《深谷》（加利亚诺）818—19
Valois dynasty 瓦卢瓦王朝 480
value-free periodization 无价值评判的时期划分 381
Vannini, Ottavio 奥塔维奥·万尼尼 531
Vasari, Giorgio 乔治·瓦萨里 641
Vatican II 第二次梵蒂冈大公会议。参 Second Vatican Council
Vatican City 梵蒂冈城 3
Vatican library 梵蒂冈图书馆 458,459
Vecchi, Orazio 奥拉齐奥·韦基 746
 So ben mi c'ha bon tempo《我知道谁人正享好时光》746,748

Venantius Fortunatus 维南提乌斯·弗图纳图斯。参 Fortunatus, Venantius

Venice 威尼斯 278
- concerted cathedral music in 其中的协唱/奏式教堂音乐 789—90, 795
- Cyprus and 与塞浦路斯 345
- Gabrielis and 与加布里埃利氏 605, 779—80, 782—95
- musicians 音乐家们 792
- organ ricercari in 其中的管风琴利切卡尔 607
- polychoral style and 与复合唱风格 779—81
- printed music and 与音乐出版业 542, 559, 600, 606, 607, 691, 722, 781, 781, 787, 790—92

Veni creator spiritus（Binchois）《造物的圣神请来吧》（班舒瓦）439—41

Veni creator spiritus（Frankish hymn）《造物的圣神请来吧》（法兰克赞美诗）49, 83, 436, 758

Veni creator spiritus（hymn）《造物的圣神请来吧》（赞美诗）758

Veni redemptor gentium（hymn）《人之救主来吧》（赞美诗）758

Venit ad Petrum（antiphon）《他向彼得而来》（交替圣咏）465

Verbonnet 维尔伯奈。参 Ghiselin, Johannes

Verbum patris humanatur（conductus）《天父之言以创人》（孔杜克图斯）166, 167, 168

Verdelot, Philippe 菲利普·维尔德罗 711—12, 723

Verdi, Giuseppe, on Palestrina 朱塞佩·威尔第论帕莱斯特里那 666

Veris ad imperia（conductus）《在春季的掌控下》（孔杜克图斯）397—99

Verkündigungslied "宣告信仰歌曲" 760

vernacular 本地语 3, 99, 106—45, 351, 459, 694—709
- England and 与英格兰 387—95, 419—20, 741—51
- first major music theory written in 用本地语写作的第一部重要音乐理论著作 576
- France and 与法国 106—7, 706—13
- Germany and 与德国 134—42, 701—6, 717
- instrumental accompaniment for poetry in 为本地语诗作的器乐伴奏 131—33
- Italian poetry and 与意大利诗 722—23
- Italy and 与意大利 133—34, 350, 351—52, 694—701
- macaronic texts 混语诗的唱词 113, 233—34, 420
- "metrical psalms" published in 用本地语出版的"格律诗篇" 597—99
- music printers and 与音乐印刷业

者 691—92,693—94,710

Palestrina motet texts and 与帕莱斯特里那经文歌文本 632

as psalm settings 作为诗篇配乐 754—55

Rabelesian genre of 其拉伯雷式体裁 711

Spain and 与西班牙 116,128—33,724

Tinctoris's ranking of 廷克托里斯对其的排位 460,526

Verona, madrigalists 维罗纳的牧歌作曲家们 352,353,738

Veronese（Paolo Caliari）"韦罗内塞"（保罗·卡利亚里）741

Versailles 凡尔赛 349

verse-music 韵文音乐。参 troubadours

verse play 韵文戏剧。参 liturgical drama

verse sequences 韵文继叙咏。参 versus

versification 诗体

 as mnemonic device 作为助记手段 185—86

 as natural music 作为自然音乐 337。另参 poetry

versus（musical form）短诗/歌诗（音乐形式）86—92,93,94,111,171,387

 end of tradition of 其传统的结束 174

 goliards and 与放纵派吟游书生 138

 harmony and 与和声 122

liturgical drama and 与教仪剧 93—95

polyphonic settings of 其复调配乐 156,157,159,160,162

rhythmic performance of 其节奏化演绎 114

subgenres of 其子体裁 111—12

troubadour parallels with 与特罗巴多的相似物 111—12

Vesper Psalms（Viadana collection）晚祷诗篇（维亚达纳的曲集）782 632

Vesper Psalms（Willaert）晚祷诗篇（维拉尔特）611—12 72

Vespers 晚祷 11,23,94

 antiphonal psalm-singing and 与交替圣咏的诗篇歌唱 611—12

 Byrd antiphon and 与伯德交替圣咏 686—88

 Eton Choirbook and 与伊顿合唱书 513

 Palestrina hymns for 帕莱斯特里那所作的晚祷赞美诗 632

 tonaries and 与调式分类集 72

Veste nuptiali（monophonic conductus）《身着婚礼的华服》（单声孔杜克图斯）204,204

Vestiva i colli（Palestrina）《群山已被装饰》（帕莱斯特里那）642,746

Vetus abit littera（conductus）《古老的言语已经消失》（孔杜克图斯）199—201,199

Viadana, Lodovico 洛多维科·维亚达纳 780,781,782,783,812

Cento concerti ecclesiastici, a una, a due, a tre & a quattro voci《百首为1、2、3和4声部创作的教堂协唱曲》780, 812

Vicentino, Nicola 尼古拉·维琴蒂诺 605, 730, 732, *732*

Victimae paschali laudes（Easter sequence）《赞美复活节的祭品》（复活节继叙咏）86—88, 758, 759

Victoria, Tomás Luis de 托马斯·路易斯·德·维多利亚 788

　　Missa pro Victoria《为维多利亚而作的弥撒》788—90

Victorine sequence 维克托里内继叙咏 90, 91

Vida（Teresa of Avila）传略（阿维拉的特蕾莎）772

Viderunt omnes fines terrae（Perotin, attrib.）《大地尽头皆为所见》（被归为佩罗坦之作）173, 177—78, 177, 178, 179—80, 180, 183

　　first syllable of setting 配乐的第一个音节 189—90

　　as organum quadruplum 作为四声部奥尔加农 188, 191

Viennese waltz 维也纳圆舞曲 261

Vigil 守夜 33, 47

Vikings 北欧海盗 41, 50, 392—93, 399

villancico 村夫调 129, 133, 724

villanella 维拉内拉 716

Villani, Filippo 菲利波·维拉尼 353

Villedieu, Alexandre de 亚历山大·德·维尔迪厄 197

viol 维奥尔琴 741, 741, 742, 795

viola 中提琴 783

viola da gamba 低音维奥尔琴

　　method book 教科书 620, 625, 698

violin 小提琴 783, 791, 792

violino 古小提琴 784

virelai 维勒莱 125—26, 127, 129, 233, 694

　　antecedents of 其前身 349

　　as ballata influence 受巴拉塔影响 364, 366, 368

　　bergerette and 与牧人曲 526

　　birdsong 鸟歌 349, 711

　　laude and 与劳达 134

　　Machaut and 与马肖 292—97, 298, 299—301, 349, 366

　　rustic parodies 粗朴的仿作 349—50

virga（rod shape）杆状纽姆（杆状）214—17

Virgil 维吉尔 356, 383

virginal（English harpsichord）维吉纳琴（英国羽管键琴）671

　　pentagonal 五边形的 46

Virgin Mary 圣母玛利亚

　　Anglican Mariolatry rejection and 与安立甘宗对圣母玛利亚崇拜的排斥 672

　　Annunciation carol and 与天使报喜颂歌 420

　　antiphon motet and 与交替圣咏经文歌 270—73

　　conductus to 与孔杜克图斯 403,

406
cult of 对其的膜拜 94, 109
devotional songs to 献给圣母玛利亚的虔信歌曲 98, 99, 128, 140, 270—73, 275—76, 333, 532—33
"Ex Semine" clausala to 向其致献的《自亚伯拉罕的子实中》克劳苏拉 196, 209—11, 210, 211
feats of 其功绩 12, 191—92, 291, 565, 566
Florence cathedral dedication to 佛罗伦萨教堂对其的供奉典礼 282, 285
Gloria trope and 与荣耀经附加段 55
Machaut Mass Ordinary to 马肖的圣母常规弥撒 307, 316
Magnificat and 与圣母尊主颂 11
Notre Dame Cathedral dedication to 巴黎圣母院对其的供奉典礼 169
numerical symbol of 其数字象征 285
offices to 圣母礼拜仪式 48
Stabat mater dolorosa sequence and 与《悲痛的圣母悼歌》继叙咏 134
stock votive epithets for 常用的圣母许愿辞 520
votive Masses to 对其的许愿弥撒 307, 314, 316, 317—26, 595
votive motets to 对其的许愿经文歌 501—26, 532, 565—72
virtuosity 炫技性

audience effects of 对听众的影响 616—67
compositional 创作上的炫技性 330, 339, 342, 349
Counter Reformation music and 与反宗教改革音乐 785, 786
improvisational 即兴的炫技性 536—41
motet composition and 与经文歌创作 233—36
sestina and 与六节诗 352
as *trobar clus* principle 作为"封闭"风格的原则 330, 352
virtuoso singing 炫技歌唱
madrigalist 牧歌作曲家 356, 363, 364
Notre Dame polyphony and 与巴黎圣母院复调 178
ornamentation and 与装饰 816—17
Visconti family 维斯孔蒂家族 352
visitatio sepulchri "探访圣墓" 52
Vitalian, Pope 维塔利安, 教宗 62
Vitellozzi, Cardinal 维泰洛齐, 枢机主教 650
Vitry, Philippe de (later Bishop of Meaux) 菲利普·德·维特里（后来的莫城主教）248, 249, 256—58, 259, 261, 267, 281, 286
contratenor addition and 与对应固定声部的增加 298—99
Landini musical tribute to 兰迪尼先给他的音乐 378, 384

Machaut's legacy compared with 马肖的遗产与其的比较 289

on musica ficta 论及伪音 273

notational innovations of 其记谱创新 262, 265, 337

works of 其作品

 Ars nova《新艺术》248, 258, 273, 337

 Tribum/Quoniam/MERITO《厄运不惮与部族相对/当窃贼的阴谋/我们理当受苦》256—58, 258, 259, 261, 337

 Tuba sacre/In Arboris/VIRGO SUM《神圣号角/在高树上/童贞女》261—65, 262, 311, 337

 Vive le roy (Josquin)《国王万岁》(若斯坎) 563, *563*

vocal music 声乐

 Augustine's reaction to 奥古斯丁对其的反应 66

 ballata as 作为声乐的巴拉塔 364—74

 canzona as 作为声乐的坎佐纳 788—89

 chamber works as 作为声乐的室内乐作品 539—40, 542

 earliest written-down secular 最早写下来的世俗声乐音乐 106

 English 英格兰的声乐 387—96, 452

 Frankish polyphonic 法兰克复调声乐 44—47

 ground bass and 与基础低音 812

 instrumental accompaniment to 对其的器乐伴奏 131—33, 296, 307, 741—42, 780—81

 Nuove musiche and 与《新乐歌》813—22

 oral tradition and 与口头传统 17—18, 19

 partbooks 分谱 539—40

 printed organ accompaniment 出版的管风琴伴奏 781—82

 rhetorical embellishments of 对其的修辞装饰 816—17, 821

 sight-singing and 与视唱 47, 76, 104, 617

 song competitions and 与歌曲比赛 139, 141, 208, 352—53, 364, 367, 701, 737

 unaccomapnied 无伴奏的声乐 666—67, 732

voces "唱名" 101—2, 103—4

voces musicales "六声音阶唱名" *101*

 Josquin and 与若斯坎 499—500, 560, 634

 Palestrina and 与帕莱斯特里那 634

Vogelweide 福格尔魏德。参 Walther von der Vogelweide

voice-exchange 声部交换 394—95, 397, 399, 402, 407, 413

 Du Fay and 与迪费 441—42

 Taverner and 与塔弗纳 613

voice parts (SATB) orchestration of 声乐声部 (SATB) 的配器 783

range of 的音域 468

voice types 嗓音类型

　　etymology of nomenclature 术语的词源阐述 468, 474

Voir Dit, Le (Machaut)《真实的传说》(马肖) 297, 299

voluptuous music 享乐的音乐 429—33

Von edler Art (Brahms)《高贵的人》(勃拉姆斯) 703—4

Von edler Art (Schönfelder)《高贵的人》(勋菲尔德) 702, 703, 704

Von Tilzer, Albert 阿尔贝特·冯·蒂尔茨 19

vorimitation 预模仿 758, 761

Vos qui secuti estis me (Du Fay)《你们这跟从我的人》(迪费) 434—35

votive antiphon 许愿交替圣咏 94—99

　　English 英格兰的 512—18

　　Milanese substitution of Ordinary texts with 米兰用其对常规文本的替代 518—19。另参 Marian antiphons

votive Masses 许愿弥撒 314—26, 460

　　as composite compositions 作为合成作品 316, 317

　　Machaut's Messe de Nostre Dame as 作为许愿弥撒的马肖《圣母弥撒》317, 317—26, 460

votive occasions 许愿活动 12

vox principalis/vox organalis 主要声部/奥尔加农声部 150, 152—53, 154, 155, 156, 159, 163

Vulgate 圣经武加大译本 20, 606

Vultum Tuum deprecabuntur cycle (Josquin)《所有的富人均有求于你》(若斯坎) 531—34

W

W1 codex 抄本 W1 180, 183, 184

W2 codex 抄本 W2 180, 183, 186, 187, 209, 210, 211, 212, 217, 219

Wagner, Peter 彼得·瓦格纳 28

Wagner, Richard 里夏德·瓦格纳

　　on art of transition 论及艺术变革 600

　　chromaticism and 与半音体系 738, 739

　　Gesualdo compared with 杰苏阿尔多与其相比 738, 739

　　librettos of 其脚本 337

　　Meistersinger art and 与工匠歌手艺术 137, 141

　　nationalism and 与民族主义 142

　　works of 其作品

　　　　Lohengrin《罗恩格林》138

　　　　Meistersinger von Nürnberg, Die《纽伦堡的工匠歌手》139, 141, 142

　　　　Tannhäuser《汤豪舍》137, 138, 139, 141

Walcha, Helmut 赫尔穆特·瓦尔夏 374

Wales 威尔士 392, 394, 410, 438

Walther, Johann 约翰·瓦尔特 760—61, 765

　　Christ lag in Todesbanden《基督

躺在死亡的枷锁中》761—62

Geystliches gesangk Buchelyn《宗教歌曲小歌本》760—61

Walther von der Vogelweide 瓦尔特·冯·德尔·福格尔魏德 135—36,138,139

Ward, John 约翰·沃德 746—47,749—50,751

 Upon a Bank《在河岸上》747,749—50

Warwick, Earl of 沃里克,伯爵 423

Watson, Thomas 托马斯·沃森 746

Wedding at Cana, The（Veronese）《迦拿的婚礼》(韦罗内塞) 741

Wedding of Ferdinand de' Medici and Christine of Lorraine（Salimbeni）《美第奇的费迪南德与洛林的克里斯蒂娜的婚礼》(萨林贝尼) 803

Weelkes, Thomas 托马斯·威尔克斯 746—47,751

Weerbeke 维尔贝克。参 Gaspar van Weerbeke

Weiss, Piero 皮耶罗·魏斯 806

Wenceslaus, King of Bohemia 文策斯劳斯,波西米亚国王 289

Wendt, Amadeus（Johann Gottlieb Wendt）阿马多伊斯·文特（约翰·戈特利布·文特）3,286

Wert, Giaches (Jacques) de 贾谢斯（雅各布）·德·韦尔特 733

 Solo e pensoso《孤独并烦乱》733,734

Wessex dialect 韦塞克斯方言 387

West, Martin L. 马丁·L. 韦斯特 33,34

West-country style (England) 西南部诸郡风格（英国）394,402,403

Western Christianity 西方教会。参 Roman Catholic Church

Western Roman Empire 西罗马帝国。参 Holy Roman Empire

West Franks 西法兰克。参 France

Whitsunday 圣灵降临节 686—87

Wilbye, John 约翰·威尔拜 746—47

"wild bird" songs "野鸟"歌 359—64

Wilder, Philip van 菲利普·范·怀尔德 676—77

 Pater noster《我们的父》676—77

Wilhelm, Duke of Bavaria 威廉,巴伐利亚公爵 572

Willaert, Adrian 阿德里亚安·维拉尔特 555,588,589,593,599—606,613,615,617,620,629,635

 Benedicta es, coelorum regina《你是有福的,天上的女王》601—4

 career of 其成就 589,600—661

 declamation and 与朗诵 612,646

 influence of 其影响 786

 madrigal and 与牧歌 724

 pupils of 其学生们 605—6,607,699,725—26

 ricercari and 与利切卡尔 588,607

 split choirs and 与分开的合唱队 611

 stylistic moderation of 其风格上的节制 601

technical preeminence of 其技术上的卓越 600—601

Vespers Psalms 晚祷诗篇 611—12

William I (the Conqueror), King of England 威廉一世（征服者），英格兰国王 397

William (Guillaume) I (the Pious), Duke of Aquitaine and Count of Toulouse 威廉（纪尧姆）一世（虔诚者），阿基坦与图卢兹公爵 50

William (Guillaume) IX, Duke of Aquitaine and Count of Poitiers 威廉（纪尧姆）四世，阿基坦与普瓦捷伯爵 78,106—7,112,113,117

William (Guillaume) of Amiens 亚眠的威廉（纪尧姆）123

Winchester Cathedral 温切斯特大教堂 93

Winchester Tropers 温切斯特附加段曲集 93,155,402

wind instruments 管乐器
 canzona for 为其而作的坎佐纳 787
 concerted style and 与协奏/唱式风格 780,787
 method book 教本 620

Winterfeld, Carl von 卡尔·冯·温特费尔德 792

Wipo (monk) 维珀（僧侣）86

Wise and Foolish Virgins (verse play)《聪慧的和愚笨的贞女们》（韵文戏剧）93

wit, musical 音乐上的机智风趣。参 joke, musica; puns, musicall

Wittenberg 维滕贝格 753,760,762

"Wolcum yole!" (Britten)《迎圣诞!》（布里顿）391

Wolfenbüttel codices 沃尔芬比特尔抄本 180

Wolfram von Eschenbach 沃尔夫拉姆·冯·埃申巴赫 138

Wolkenstein. 沃尔肯斯坦。参 Oswald von Wolkenstein

women in music 音乐中的女性
 Christine de Pisane 克里斯蒂娜·德·比赞 447,448
 Hildegard of Bingen 宾根的希尔德加德 90—93
 as troubadours 作为游吟诗人 110,113

Worcester 伍斯特 402

Worcester, Earl of 伍斯特，伯爵 677,678

Worcester Cathedral 伍斯特主教教堂 403

Worcester fragments 伍斯特残篇 402—3,406—7

words-music relationship 词乐关系
 artistic synthesis of 艺术上的综合 337
 Byrd's Masses and 与伯德的弥撒 680
 Caccini vocal tricks and 与卡契尼声乐技巧 816—17
 embellishment and 与装饰 816—

17

English vs. continental approach to 在处理方法上，英格兰相对于欧洲大陆 613—14

Josquin's Ave Maria... Virgo motet and 与若斯坎《万福玛利亚……童贞女》经文歌 565—66

madrigal text and 与牧歌文本 724—25, 727, 736—37, 739, 749, 802, 813, 816—17

monody and 与单声音乐 802—3, 816—17

"musical tales" and 与"音乐传说" 826

opera and 与歌剧 827

papal Mass "intelligibility" movement and 天主教弥撒"理智性"运动 647, 649—53, 672

World War I 第一次世界大战 652

worship music 礼拜音乐。参 liturgical music

Wright, Craig 克雷格·赖特 175, 184, 285

written music 书写音乐 1—35

Adam de la Halle's works 亚当·德·拉·阿勒的作品 127

Ambrosian chant 安布罗斯圣咏 63

ancient world 古代世界 31—33

antiphon grouping 交替圣咏分组 40—44

autonomy of music and 与音乐的自律性 65, 104

Beneventan chant 贝内文托圣咏 64

breakthrough in 其突破性进展 99—100

British pre-Reformation 英国前改革 387—409, 409—18, 672

as business 作为生意 542

Busony autograph manuscript 布索尼的亲笔手稿 456, *456*

cantiga manuscript miniatures 坎蒂加手稿细密画 130

Caput Mass and 与头弥撒 458, 476

chansonnier 尚松曲集 109—10

Chigi Codex 基吉抄本 457—58, 458, 473

choirbooks 唱诗班歌本 458—59

Codex Calixtinus and 卡里克斯蒂努斯抄本 162—68

commodification of music and 与音乐的商品化 542, 549

as cream of improvisatory practice 作为即兴实践的精炼 161—62, 163

cyclic Mass Ordinaries and 与常规弥撒套曲 460, 496

diatonic pitch set 自然调式音高集合 29—31, 32

earliest British manuscript 最早的英国手稿书写音乐 387—88, 388

earliest Christian 最早的基督教书写音乐 33

earliest extant keyboard composi-

tion 现存最早键盘作品书写音乐 305—7

earliest vernacular repertories 最早的本地语作品书写音乐 105—45

first score 第一份乐谱 578

Frankish Gregorian chant unity and 与法兰克格里高利圣咏整体 62

Frankish Mass Ordinary 法兰克式常规弥撒 53—60

as historical record 作为历史记录 617

importance of 其重要性 1

instrumental dances 器乐舞曲 621—28

lutenists and 与琉特琴手 373

Machaut collected editions 马肖作品集 290,327—28,328,333

Mass Ordinaries 常规弥撒 315—21

misleading evidence in 其中诗人产生误解的证据 130—31

motet manuscript layouts 经文歌手稿设计 214

motet rotuli 经文歌卷轴手稿 267

Mozarabic chant 莫扎拉比克圣咏 64

neumated 纽姆式书写音乐 13—16,15

notational importance and 与记谱的重要性 778—79

Notre Dame codices 圣母院抄本 171—86,209

Notre Dame polyphonic gap in 圣母院复调在书写上的间隔 184,186

Old Hall manuscript 老霍尔手稿 209—18,429,461,513

partbooks 分谱 539—40

performance vs. 与演绎相对 452

polyphonic chant settings 复调圣咏配乐 149—63

score and 与乐谱 578

staffed notation and 与谱表记谱 16,102,105

surviving British eleventh-to-fifteenth century leaves 幸存的英国 11—15 世纪书页 402—3

thirteenth-century treatise 13 世纪专著 30

timelessness and 与永恒性 65

"tonal revolution" and 与"调性解放" 628

tonaries 与调式分类集 72—76

trecento song 14 世纪歌曲 353

tropers and 与附加段曲集 51,93,155

trouvère song survival and 与特罗威尔歌曲 120,131,133,219

virtuoso reading skills and 与精湛的阅读技巧 536—37,538

as whole entity 作为完整的实体 18,20

Wulfstan (monk) 伍尔夫斯坦(僧侣) 155

Wyclif, John 约翰·威克利夫 753

Wylkynson, Robert 罗伯特·威尔金森 513

X

XX. Songes (music book)《20 首歌曲》（乐谱）741

Y

Yonge, Nicholas 尼古拉斯·永格 744, 746

Yrieux, Saint 圣伊利耶 39—40

Z

Zabarelle, Francesco 弗朗切斯科·扎巴莱尔 277,278,280,281,424

Zacharias, Pope 扎迦利亚,教宗 2

zajal (verse structure) 扎加尔（诗歌结构）129

Zarlino, Gioseffe 乔瑟佛·扎利诺 500, 560,586,599,608,615,629,630, 735,779

 Galilei as student of 加利莱伊作为其学生 799—800

 Il Modo di fugir le cadenze《如何避免终止式》604—5

 music theory of 其音乐理论 586—89,597,601—5,699,735,736,800

Zeitgeist 时代精神 381,385,577,580, 583,614—15

Zoilo, Annibale 安尼巴莱·索伊洛 631

Zweckmässigkeit ohne Zweck (Kantian concept)"无目的的目的性"（康德式概念）541

Zwingli, Ulrich 乌尔里希·茨温利 755

图书在版编目(CIP)数据

牛津西方音乐史. 卷一,从最早的记谱法到16世纪/
(美)理查德·塔鲁斯金著;殷石等译. --上海:华东
师范大学出版社,2023
ISBN 978-7-5760-3511-7

Ⅰ.①牛… Ⅱ.①理…②殷… Ⅲ.①记谱法—音乐
史—西方国家—古代 Ⅳ.①J609.5

中国国家版本馆 CIP 数据核字(2023)第 020503 号

华东师范大学出版社六点分社
企划人 倪为国

本书著作权、版式和装帧设计受世界版权公约和中华人民共和国著作权法保护

牛津西方音乐史·卷一
从最早的记谱法到16世纪

作 者	(美)理查德·塔鲁斯金
译 者	殷 石 宋 戚 洪 丁 甘芳萌
责任编辑	倪为国 王 旭
责任校对	徐海晴
特约审读	卢 荻
封面设计	吴元瑛

出版发行	华东师范大学出版社
社 址	上海市中山北路 3663 号 邮编 200062
网 址	www.ecnupress.com.cn
电 话	021-60821666 行政传真 021-62572105
客服电话	021-62865537
门市(邮购)电话	021-62869887
地 址	上海市中山北路 3663 号华东师范大学校内先锋路口
网 店	http://hdsdcbs.tmall.com

印 刷 者	上海盛隆印务有限公司
开 本	700×1000 1/16
印 张	80.625
字 数	731 千字
版 次	2024 年 7 月第 1 版
印 次	2024 年 7 月第 1 次
书 号	ISBN 978-7-5760-3511-7
定 价	238.00 元

出版人 王 焰

(如发现本版图书有印订质量问题,请寄回本社客服中心调换或电话 021-62865537 联系)

THE OXFORD HISTORY OF WESTERN MUSIC: MUSIC FROM THE EARLIEST NOTATIONS TO THE SIXTEENTH CENTURY
by Richard Taruskin
Copyright © 2005, 2010 by Oxford University Press, Inc.
THE OXFORD HISTORY OF WESTERN MUSIC: MUSIC FROM THE EARLIEST NOTATIONS TO THE SIXTEENTH CENTURY was originally published in English in 2005. This translation is published by arrangement with Oxford University Press. East China Normal University Press Ltd. is solely responsible for this translation from the original work and Oxford University Press shall have no liability for any errors, omissions or inaccuracies or ambiguities in such translation or for any losses caused by reliance thereon.
《牛津西方音乐史·卷一：从最早的记谱法到16世纪》最初于2005年以英文出版。本翻译版经牛津大学出版社授权出版，华东师范大学出版社有限公司对翻译负全部责任，牛津大学出版社对翻译文本中的任何错误、遗漏、不准确或歧义或因依赖该翻译文本而造成的任何损失不承担任何责任。
Simplified Chinese Translation Copyright © 2024 by East China Normal University Press Ltd.
All rights reserved

上海市版权局著作权合同登记 图字：09-2018-1284号